中國畵論輯要

중국화론 집요

주적인周積寅 편 · 김대원金大源 역

學古房

일러두기

一、 이 책은 강소미술출판사에서 주적인周積寅이 편저한 『중국화론집요』를 저본으로
 한 것이다.

一、 번역은 직역을 원칙으로 하되 의미전달이 분명하지 못할 경우에는 원의에 합당하
 게 의역하였다.

一、 원문을 기재한 다음 번역문을 배치하고, 주석을 나열했으며, 안어按語는 편자와
 역자가 보충설명 한 것이다.

一、 주석이나 번역문에 원문이 필요한 경우는 이어서 [] 안에 원문을 표기하였고,
 호·자·시호·연호 뒤에도 이어서 [] 안에 성명과 연도를 표기 하였다.

一、 책명은 『 』로 표시하였고, 항목이나 시 제목 등은 모두 「 」로 표시하였다. 그림
 명은 모두 〈 〉로 표기하였다. 주석 번호는 문단마다 독립적으로 부여하였다.

一、 원전의 글자가 분명하지 않는 경우 글자 수 만큼 □로 채워 넣었다. 원전 가운데
 작은 글씨로 기록 되어 있는 것은 ()안에 넣었다.

一、 내용의 이해에 도움이 되는 도판을 삽입하였다. 도판은 시대 작가 〈그림명〉을 기
 재하였다. 시대가 분명하지 않은 그림은 未詳으로 표시하였고, 그림명에 이어서
 기재된 軸은 세로 두루마리이고, 卷은 가로 두루마리이며, 頁과 冊은 화첩이나 화
 책의 한 면을 이른다.

一、 도판은 문장의 이해를 목적으로 제시하였으므로 작품의 진위와는 무관하며, 고화
 의 경우 선명도 때문에 후대의 모사본을 제시한 경우도 있음을 밝힌다.

중국화론집요를 번역하며

중국화론은 중국고대 회화이론을 간략하게 줄인 명칭이다. 중국 고대의 화가들은 다양한 미학사상의 영향 아래에서 오랫동안 창작해 왔을 뿐만 아니라 다양한 심미경험과 회화기교까지도 요약해냈다. 이런 면을 모아 종합하고 제련한다면, 화론은 보배롭고 귀한 미학유산이 될 것이다. 오늘날 진행되는 예술활동 중에서 참고할만한 중요한 사항이 화론에 적지 않게 담겼기 때문에, 회화이론을 학습하고 연구 분석하여 비판적으로 계승해야 할 것이다.

화론은 일정한 입장과 관점에 근거하여 동양화의 창작(화가작품)·비평·사조 등 회화현상에 대하여 총괄한 것이다. 중국역대 회화이론가들은 작가가 아니면 서화 감정가이다. 그들이 각자 살아온 시대에서 자기의 세계관에 근거하여 경험한 감각의 기초에서 스스로 체계를 이루어 회화이론을 종합한 회화저술을 남겼다. 이런 것은 예술이론 가운데 보고이며 진귀한 미학유산이라고 할만하다.

중국회화는 예술로서의 기능뿐만 아니라 역사성·철학성·문학성·사회성 등 인문학적 교양지식을 두루 포괄하고 있는 심오한 장르이다. 특히 창작이라는 기교적 측면뿐만 아니라, 그 시대의 학문사상·문예미학·예술사조·민중의식 등이 반영된 종합예술이라고 하겠다.

동양 문화권에서 회화는 그림에 능한 기예인들의 전유물이 아니라, 당시 최고의 문인학자들의 학문사상과 문예심미의 종합적 발현체라는 점에서 그 격조와 위상은 실로 크다. 회화는 창작 주체자들의 사유체계와 심미감수의 결정체이다. 그러한 결정체가 문학·역사·철학과 더불어 체계적인 회화이론으로 정립되었기 때문에 회화가 이론과 실체를 겸비한 위대한 예술로 인식되어 왔다.

이 책은 중국의 회화이론의 요점을 모은 것으로, 주요내용이 크게 상·하편으로 분류되어 있다. 상편은 총론의 성격으로 화도론畵道論, 공능론功能論, 창작론創作論, 품평론品評論, 형신론形神論, 기운론氣韻論, 의경론意境論, 풍격유파론風格流派論, 계승론繼承論, 피기론避忌論, 수양론修養論으로 구성되어 있다. 하편은 세부적인 내용으로 장법론章法論, 필묵론筆墨論, 설색론設色論, 시화론詩畵論, 서화론書畵論, 제관인장론題款印章論으로 구성되어 있다.

화도론은 중국회화의 철학적 사유를 다룬 것이다. 특히 동양에서 회화는 본질적으로 철학의 도를 발현하는 예술인 동시에 형식적인 아름다움에도 도가 내재되어야 한다는 관점을 말한다. 따라서 회화를 중국철학의 기본 범주인 유儒·도道·선禪 삼교사상과 관련지어 논한 것이다.

공능론은 회화의 사회적 효능을 다룬 것이다. 동양에서 인식하는 회화의 사회적 효능은 일종의 심미작용審美作用으로, 그 중에는 심미인식작용·심미교육작용·심미오락작용·심미조제작용을 포함하고 있다. 이러한 네 종류의 작용을 인물화, 산수화, 화조화 등에 관련지어 논한 것이다.

창작론은 회화의 창작원리와 창작태도를 다룬 것이다. 중국회화의 원천은 생동 활발하게 표현하는 것으로, 이를 위해 중국화가들은 자연에서 창작원리를 본받아야 한다는 관점을 계승하고 있다. 이러한 창작정신에서 비롯된 다양한 창작이론을 제기한 것이다.

품평론은 회화의 작품비평을 다룬 것이다. 위진남북조魏晉南北朝에 성행한 회화품평에서부터 당나라의 품등론品等論에 이르기까지 다양한 방법으로 작품을 평가하고 분류하는 방법을 논하였다. 이러한 품평론은 회화작품의 감상표준을 제시한다.

형신론은 회화의 구체적 형상과 정신의 관계를 다룬 것이다. 회화가 생겨서 발전한 초기 단계는 대부분 형상을 중시하였지만 점점 정신과 마음의 표현이 가중되면서 형形과 신神은 대립적이면서도 하나로 통일되는 관계를 맺는다. 이러한 형과 신의 심층적인 관계를 다각도로 규명하였다.

기운론은 중국회화에서 가장 중시하는 기운생동氣韻生動에 관해 논한 것이다. 기운은 사혁謝赫의 육법六法 가운데 가장 중요한 하나의 법으로, 중국 전통회화에서 뛰어난 미학의 준칙이 되었다. 이러한 준칙이 오늘에 이르기까지 각 시대별로 논의된 양상을 살펴보았다.

의경론은 중국 전통미학에서 중요하게 여기는 하나의 범주로 중국회화에 내재된 심미이상을 체현하는 경지를 다룬 것이다. 즉 중국회화가 지니고 있는 뜻을 위주로 한다[以意爲主]거나 경치를 다 표현할 수 없어서 경치 밖의 경을 표현한다[不盡之境, 景外之景]는 등의 심미작용에 관한 논의들로, 경치와 정감이 절묘하게 결합되는 회화경계를 심층적으로 규명하였다.

풍격유파론은 중국회화의 풍격과 창작 개성을 다룬 것이다. 동양에서 회화는 경력·관점·소양·개성 등 화가의 특징이나 제재·체재·형상·표현기법·운용언어 등 작품의 특징에 따라 유파가 형성되었다. 개인 또는 유파에 따른 화풍의 형성과정과 회화특징 등을 다양하게 논하고 있다.

계승론은 중국회화가 발전해온 역사적 계승성을 논한 것이다. 중국에서 회화는 전대의 회화가 후대의 회화에 큰 영향을 미쳤고, 후대의 회화도 전대 회화의 성과를 계승하고 있다. 이러한 계승과 그에 따른 창신을 논한 것이다.

피기론은 중국회화의 창작과 품평에서 화가가 기피해야 할 결점과 병폐에 관하여 논한 것이다. 즉 그림에서 가장 꺼리는 것, 창작에서 버려야 할 점 등 학습에서의 폐단에 대한 다양한 논의를 다루고 있다.

수양론은 중국회화사에서 화가의 인품과 수양을 다룬 것이다. 중국회화사에서 성공한 화가는 모두 예술의 수양을 중요시하였다고 화론에서도 많은 언급이 있다. 이러한 논술은 오늘날에도 여전히 계승되고 있으며, 본받을 만한 의의가 있다.

장법론은 중국회화에서 화면을 배치하는 구도법을 논한 것이다. 경치를 취하는 방법과 투시도법 등 산수화의 구도에서 동양화가 경상을 취하는 원리를 제시한다. 이를 통해 자유로운 표현의 세계에 진입할 수 있도록 유도한다.

필묵론은 중국회화의 기본적인 공부이자 회화기법의 총칭이다. 일반적으로 용필과 용묵의 기본방법을 가리키며, 역대 화가나 평론가들은 필묵을 매우 중시하였다. 붓의 운용과 먹의 사용 및 붓과 먹의 관계 등 필묵이 묘합해야 작품이 생동한다는 원리를 다루고 있다.

설색론은 중국회화의 색채에 관하여 다룬 것이다. 중국회화에서 색채는 먹에 비해 상대적으로 두드러지지 않지만, 시종일관 일정한 위치를 유지하면서 발전해왔다. 그림은 다른 형체의 물상에 따라 채색해서 구체적으로 표현해야 한다는 점에서 먹과 색의 치밀한 관계를 논하였다.

시화론은 시와 그림이라는 두 예술의 관계성을 논한 것이다. 시와 그림은 서로 다른 분야이지만 같은 점도 많다. 즉 시에 의지하여 그림을 그리거나, 그림을 시제로 삼기도 한다. 그리하여 시와 그림의 내면적 결합을 심도 있게 다루고 있다.

서화론은 중국회화가 서양화와 다른 독특한 점으로 회화와 서예와의 관계를 논한 것이다. 중국의 회화는 서예와 동일시하는 면이 많다. 이에 재료와 기법 및 풍격 등 회화와 서예의 공통된 요소들을 다각도로 규명하여 서예와 회화의 밀접한 관련성을 다루고 있다.

제관인장론은 중국회화에서 제관題款과 인장印章의 역할과 의의를 다룬 것이다. 제관인장은 북송시대 문인화에서 비롯되어 하나의 화폭의 구성을 이루는 데 절대 소홀히 여길 수 없는 부분이 되었다. 이에 정감을 토로하여 그림의 뜻을 명백하게 하는 제관인장의 심미작용을 논하고 있다.

상술한 바와 같이 『중국화론집요』는 현재까지 출간된 화론관련 서적 가운데서도 가장 방대한 분량을 주제별로 압축하고 요약하여 정리한 책으로, 오늘날 회화이론과 창작에 종사하는 사람들이 화론의 정수를 명료하게 이해할 수 있다. 중국 역대 화론의 주요부분을 발췌하고, 주제별로 분류하여 원문과 주석을 동시에 제시하고 있다. 오늘날 회화분야에 종사하는 자들의 지식기반과 창작능률의 향상에 보탬이 될 것으로 여겨진다.

이 책은 1988년 중국 국가교육위원회가 수여한 "전국대학우수교재상"을 수상하였고, 1991년에는 국가신문출판서國家新聞出版署에서 수여한 "제1회 중국우수미술도서상 동상"을 수상하였다. 일본의 저명한 미술사가인 엔도코이치[遠藤光一] 교수가 이미 일본어로 번역하여, 2004년 1월 일본의 이온도대학에서 출판·발행하였다.

중국화론이 우리 것도 아닌데다 진부한 면도 적지 않다. 하지만 우리나라 회화 역시 중국의 영향을 받은 것은 주지의 사실이다. 한국회화의 올바른 방향설정을 위하여 선현들의 예술론을 재인식하려면 중국고대화론을 이해해야할 것이다. 따라서 이 책의 출판으로 동양회화에 대한 이해를 드높이고, 회화분야에 종사하는 예술인들의 지식기반과 창작능률 향상에 이바지하길 바란다.

어려운 상황에도 『중국화론집요』를 출간해주신 도서출판 학고방 사장님께 감사드리며, 항상 곁에서 묵묵히 참고 견디어준 아내와 자녀들에게 고마움과 사랑을 전한다.

2016년 12월
광교산光敎山 호연재浩然齋에서
김대원

9

목차

1 畫道論
회도론

동양화론에서 예藝와 도道는 본래 밀접한 관계가 있다고 여겼다. "예는 도이고, 도는 예이다."[1] "그림 역시 예이다."[2]고 하였다. 따라서 그림을 "화도畵道"라고도 일컫는다. 화가는 "마음을 맑게 하여 형상을 음미한다."[3], "도를 머금고 사물을 비춘다."[4], "도와 작용을 함께"[5]할 수 있어야 그림이 최고의 경지에 도달할 수 있다고 하였다.

동양화의 철학적 핵심은 도이다. 그림은 도이다. 그래서 동양화 특유의 본질에도 도가 밖으로 드러날 뿐만 아니라, 동양화의 형식적인 아름다움에도 도가 내재되어야 하는 이유이다.

도는 중국 철학의 기본 범주의 하나이다.

유儒·도道·선禪 3교에서 모두 도를 말했는데, 무엇을 도라고 하는가?

노자는 "혼돈에서 이루어진 것으로, 천지보다 먼저 생겼다. 고요하여 소리도 없고 형체도 없다. 짝도 없이 홀로 있으며 변함이 없다. 어디를 가더라도 위태로움은 없다. 천하의 어머니가 될 만하다. 나는 그 이름을 알지 못한다. 그 글자를 '도'라 하고, 억지로 이름 지어 '대'라고 한다."[6]하였고, "도는 하나를 낳고, 하나는 음과 양 둘을 낳으며, 둘은 음과 양 충 셋을 낳고, 셋은 만물을 낳는다."[7]하였다.

『주역』에도 "한 번 음이 되고 한 번 양이 되는 것을 도라 한다.", "음양 이기가 변하여 만물을 낳고, 만물은 모두 천지의 기를 받아서 생긴다."고 하였다. 만물 중에 당연히 사람과 회화를 포괄하기 때문에 그림이 도에서 생긴다는 것이다. 노자는 도의 지고한 경계가 자연이라고 여겼기 때문에 "도는 자연을 본받는다."[8]고 하였다. 왕필은 주석에서 "법은 법칙을 말하는 것이다. 도는 자연을 위배하지 않고, 본성을 얻어서 자연을 본받는 자는 네모난 것에서는 네모를 본받고, 둥근 것에서는 둥근 것을 본받으니, 자연에 위배되지 않는다. 자연이라는 것은 무엇이라고 말할 수 없고, 궁극적인 것에 붙이는 말이다."[9]고 하였다. 청나라 위원도 "도는 자연을 근본으로 하여 도를 본받는데, 그것도 자연을 본받을 뿐이다."[10]라고 언급하였다. 자연과 도에 관하여 말했는데, 그것은 더욱

1) 陸九淵, 「語錄」. "藝卽是道, 道卽是藝."
2) 『宣和畵譜』「道釋敍論」. "畵亦藝也."
3) 宗炳, 『畵山水序』. "澄懷味象"
4) 宗炳, 『畵山水序』. "含道映物"
5) 韓拙, 『山水純全集』. "與道同機"
6) 老子. "有物混成, 先天地生. 寂兮寥兮! 獨立不改, 周行而不殆. 可以爲天下母. 吾不知其名, 字之曰道, 强爲之名曰大."
7) 老子. "道生一, 一生二, 二生三, 三生萬物."
8) 『周易』. "一陰一陽謂之道", "陰陽二氣, 化生萬物, 萬物皆稟天地之氣而生.", "道法自然"
9) 도법자연에 대한 왕필(王弼)의 주석. "法謂法則也. 道不違自然, 乃得其性, 法自然者, 在方而法方, 在圓而法圓, 于自然無所違也. 自然者, 無稱之言, 窮極之辭也."

근본적인 것일 뿐만 아니라, 사람이 법을 취하는 가장 근본적인 대상이 도이다. 여기서의 자연은 객관적으로 존재하는 자연계 혹은 사회현실생활을 가리킬 뿐만 아니라, "도"가 본래 존재하는 것과 움직이는 가운데 내재하는 까닭을 가리키며, 일종의 외부 간섭을 받지 않고 순전히 저절로 존재하는 것으로 자연[스스로 그러한] 상태이다. 장자가 "자유로운 제작 상황"[11]을 논한 것은 그림을 그리는 데 사용된 고사였고, 도가에서 강조한 "자연에 맡긴다."[12]는 사상은 중국 문인화가들의 입버릇처럼 하는 말이 되었다. 동양화 창작에서 "자연을 본받아야 한다."·"마음은 자연을 스승으로 삼는다."·"자연의 본성에 비롯하여 조화의 공을 이룬다."·"자연과 인간이 하나로 합한다."·"사물이 자신과 조화됨."[13]을 강조하였고, 그림이 없는 곳도 모두 절묘한 경지를 만들어서, 도의 원칙에 합당하기 때문에 그림은 곧 도라고 한다.

공자는 "도에 뜻을 두고, 덕에 근거하며 인에 의지하고 예에 노닌다."[14]하였고, "나의 도는 하나의 원리로 꿰고 있다."고 하였다. 공자가 언급한 것은 도의 중요성을 인도에 두어서, 도의 본체에 의의를 두지 않고, 정치 윤리에 의의를 두고 사용한 것이다. 공자의 대표적인 유가사상은 교화설敎化說, 비덕설比德說, 중화설中和說, 문질설文質說, 양기설養氣說, 입신설立身說 등인데, 동양의 문학과 예술에 지대한 영향을 끼쳤다. 여기에서 그림은 도이고, 그림이 인도를 통하여 표현됨을 더욱 중요하게 여겼다.

동양화와 불학은 떼어놓을 수 없는 인연으로 유착되어, 중국불학을 언급하면 반드시 선종禪宗을 제기하였는데, 이는 중국불학의 중요한 종파였다. 당대 왕유王維가 개창한 문인화는 불교의 이치와 선禪의 정취로써 그림을 그렸고, 화의畫意와 선심禪心을 결합하여서 특이한 선종의 뜻을 표현하였다. 이러한 선의화禪意畵는 송宋에 이르러 번성하게 대종大宗을 이루었다. 이것을 일컬어 '묵희墨戱'라고 하였고, 명대에 이르러 '선화禪畵'라고 일컬었다.

청나라 보하는 "그림에 선이 없어도 그림은 선과 통한다."[15]고 하였다. 그림이 선과 통하는 3가지 이유가 있다.

첫째는 그림과 선 모두 전수과정을 통해야, 발전을 구하며 선이 전해지면 그림도 전해졌고, 선을 말하고 그림을 그렸는데 본래 차별이 없었다.

10) 魏源, "道本自然, 法道者, 亦法自然而已矣."
11) 『莊子·田子方』, "解衣般礴"
12) 道家. "任自然"
13) "當法自然"·"心師造化"·"肇自然之性, 成造化之功"·"天人合一"·"物我兩化"
14) 『論語·述而』, "志于道, 据于德, 依于仁, 游于藝."·『論語·里仁』, "吾道一以貫之"
15) 普荷. "畵中無禪, 惟畵通禪"

둘째는 그림과 선은 모두 깨달음을 통하여 묘경을 얻어야 한다. 선가에서 말하는 색色과 공空의 관점은 "진실로 그림 가운데 공백으로, 그림 가운데 그림과 그림 밖의 그림을 말한 것이다." 그러나 문인화가 추구하는 "그림 밖으로 나타나는 그림"[16]은 곧 한閑, 정靜, 청清, 공空, 담淡, 원遠 등의 깊은 의경意境이, 선경禪境에서 말하는 보살이 여러 가지 모습으로 변화하여 나타나는 시현示顯과 같은 것이다.

셋째는 그림과 선은 모두 옛 법으로 구속할 수 없다. 문인화가들이 "격식을 쫓을 필요 없이 마음속의 실제를 표출하는 것이다."라고 하는 화풍은 틀림없이 남종南宗의 구속되지 않은 형식[呵佛罵祖]과 심성心性[明心見性, 卽心卽佛]사상의 영향을 받은 것이다.

청나라 석도는 "무법이 법이다."[17]하였고, 정판교는 "하나의 격식을 세우지 않는다."[18]하였다. 이런 하나의 유파는 후기선종後期禪宗의 풍격이라고 할 수 있다.

남조 송의 안광록이 "그림은 예술행위 뿐만 아니고, 『역』상과 체를 같이 해야 한다."[19]하였다. 이것은 회화가 일종의 기예일 뿐만 아니라, 마땅히 기技에서부터 도道의 경지로 진보해야 한다는 말이다. 그러나 『역』의 상은 그림의 이치를 담은 『주역』의 괘상이다. "상을 세워서 뜻을 다한다."[20]고 하는 『역』상에는 뜻이 실려 있고, 그 뜻은 모두 천도天道와 인도人道이기 때문에 그림과 『역』상은 모두 한 몸이다.

고대 철학에서 "변증사상辯證思想이 가장 풍부한 것 중의 하나가 노장철학老莊哲學이고, 다른 하나는 『주역』이다. 긍정적인 내용면에서 말한다면 『주역』의 중요함이 노장만 못하나, 그 영향은 노장보다 크다. 중국고대 예술창작 과정에서 활용된 각종 변증법칙은 근본을 말하면, 『주역』에서 음양陰陽이나 유강剛柔 같이 대립되는 것들을 통일시키는 사상에 근거한 것이다. 게다가 같은 미학에서 '화和'의 추구와 건전한 생명력의 표현에 대하여는, 나누어서 열거할 수 없다."고 유강기劉剛紀 등이 『역학易學과 미학美學』에서 언급하였다.

청나라 대덕건이 "화도"에 관하여 "화도가 『역』의 이치와 일치한다."[21]는 명제와 연관시켜서 상세하게 빠짐없이 논하였다. 유가儒家·도가道家·선가禪家의 철학에서 모두 "일一"을 다음과 같이 말했다.

16) 華琳, 『南宗抉秘』, "畵外之畵".
17) 石濤, "無法而法".
18) 鄭板橋, "不立一格".
19) 顔光祿, "圖畵非止藝行, 成當與『易』象同體."
20) 『周易』, "立象以盡意".
21) 戴德乾,, "畵道與『易』理吻合無二".

공자는 "나의 도는 하나의 원리로 꿰고 있다."[22]

노자는 "도는 하나를 낳고, 하나는 음과 양 둘을 낳고, 둘은 음과 양 충 셋을 낳고, 셋은 만물을 낳는다."[23]

장자는 "천하를 통하는 것은 일기 뿐 이다."[24]

황벽단제선사는 "하나와 일체가 융즉[25]하면 일체도 하나이다."[26]

이상에서 말한 "일一"은 모두 3가에서 말한 도道를 가리킨다. 중국 서화에 나오는 "일"을 인용하면, "득일지사得一之思"·"일필서一筆書"·"일필화一筆畵"·"일필一筆"·"일획一畵" 등이 있다.

특히 청나라 석도의 "일획"은 『석도화어록』 전체 글의 핵심으로 풍부한 철학과 미학이 내포되어 있다. 회화 예술이 현실의 심미관계와 같은 문제임을 분명하게 논술하였다. '일획'은 "하나의 미학개념이 되어서, 회화의 대상·회화의 수단·회화의 내용·회화의 규율·회화의 필묵기교 등을 가리키고, 회화 분야의 요인을 하나로 통일시키는 성질이 있다고 하였다."[27]

대부분의 학자들이 석도의 "일획"론은 도가와 『주역』사상을 중요하게 구현하여 선리禪理와는 무관하다고 여겼는데, 이 말은 협의하여 검토할 만하다. 선종禪宗은 유학儒學

22) 孔子, "吾道一以貫之."

23) 老子, "道生一, 一生二, 二生三, 三生萬物."

24) 莊子, "通天下一氣耳."

25) 융즉(融卽) : 상즉상입(相卽相入)을 이른다. 화엄종의 교리로서 상즉과 상입의 병칭이다. 상즉상용(相卽相容)이라고도 하고 약칭해서 상입 혹은 상유(相由)라 한다. 우주의 삼라만상이 서로 대립하지 않고 융합해 작용하며 무한히 밀접한 관계를 유지하고 있는 것을 말한다. 상즉이란 모든 현상의 본체에 대해 한쪽이 공이면 다른 쪽은 반드시 유라고 하는데, 동시에 공이나 유가 될 수 없는 까닭에 양자가 서로 융합하고 일체화되어 장애가 없는 것을 말한다. 예컨대 개체가 없으면 전체가 성립되지 않는다. 이런 경우 전체가 공이란 입장에서 말하면 저절로 전체는 없어지고 다른 개체에 일체화되어 버린다. 동시에 개체라는 유의 입장에서 말하면 다른 개체는 저절로 전체에 흡수 되고 융화되어 일체화된다. 때문에 전체가 바로 개체이다[一切卽一] 반대로 개체가 공, 전체가 유라면 동일한 의미에서 개체가 바로 전체이다[一卽一切]. 이런 관계를 상즉이라 한다. 상입이란 모든 현상은 연緣의 작용에 의해 존재하며, 그의 작용은 한쪽이 유력하면 다른 쪽은 무력해서 동시에 양쪽이 유력하거나 무력할 수 없기 때문에 양자가 항상 서로 작용해서 대립하지 않고 화합하는 것을 말한다. 즉 연緣에 의해 일어난다는 것은 각각의 연이 나름대로의 힘을 지니고 있어서 그런 연들이 모여서야 비로소 생긴다는 것이 아니다. 각각의 연 속에서 하나의 연이 빠지더라도 현상은 전혀 일어나지 않고 다른 일체의 연은 쓸데없는 것이 된다. 때문에 연의 작용은 개체[一]는 유력해서 전체[多]를 잘 용납하고, 전체는 무력해서 개체에 잠입하기 때문에 전체가 바로 개체[多卽一]인 것이다. 또 반대로 개체를 무력[無力], 전체를 유력[有力]이라고 보면 개체가 바로 전체[卽多]인 것이다. 이런 관계를 상입이라 한다. 상즉과 상입의 관계는 체와 용으로 구별되는데, 용으로 작용하지 않는 체는 없기 때문에 체를 용의 입장에서 보면 상입뿐이며, 용은 체의 기능이므로 용을 체의 입장에서 보면 상즉뿐이다.

26) 황벽단제선사(黃檗斷際禪師), "一卽一切. 一切卽一."

27) 양성인(楊成寅), 『석도화학본의石濤畵學本義』. 它"作爲一个美學槪念, '一畵'是指繪畵的對象·繪畵的手段·繪畵的內容·繪畵的規律·繪畵的筆墨技巧以及所有這方面(因素)的統一性."

·도학道學보다 늦게 시작되었고 선불교는 유儒·도道·현玄의 모든 사상이 융합된 산물이다.

송宋·원元 이후 문인화가는 모두 유불선을 두루 통한 자들인데, 석도가 대표적인 인물이다. 그의 "일획"론은 노장·주역사상을 체현하였을 뿐만 아니라, 선리禪理도 구현하였다. 예를 들겠다.

첫 번째로 석도는 청초 사고승 중 한 사람으로, 일찍이 강단을 개설하여 경전을 강의하고, 저술한 『석도화어록』을 『고과화상화어록苦瓜和尙畵語錄』이라고도 한다.

두 번째는 청나라 양복길이 『석도화보발』에서 "이 할존자(石濤를 가리킨다)는 옛 선으로써 화리를 분명하게 밝혀 형상을 벗어나, 세속을 초월한 경지로 들어갔다. 시험 삼아 향을 피우고 화어록을 읽으면, 그림인지 선인지 분간하지 못하고 안개구름이 휘감아 도는 것만 느낄 뿐이다."[28]하였다.

세 번째는 『석도화어록』「제14사시장」에서 "내가 시의 의경을 집어내어 화의로 삼았으니, 경치가 때에 따르지 않는 것이 없다. 눈에 가득한 구름과 산이 때때로 변하는 것으로써 시들을 읊조리면, 그림이라는 것은 시 가운데의 뜻이라는 것을 알 수 있으니, 시는 그림 속의 선禪이 아니겠는가?"[29]하였다.

네 번째는 석도의 "그림은 마음에서 나오는 것이다."·"내가 나 됨은 내가 스스로 존재함에 있다."·"법은 장애가 없고, 장애는 법이 없는 것이다."·"법이 없는 것으로서 법을 삼는 것이 지극한 법이다."[30]는 등의 주장은 선禪으로 그림을 논한 것이다.

다섯째는 그가 만년에 "스스로 불교도 아니고 노자도 아닌 사이에 있다."[31]고 한 것은 그는 실제 "불교도 이지만 노장도 인정한다."는 말이다.

이런 그의 이론과 실천이 유기적으로 결합하여 회화 창작을 도道의 경지에 진입하게 하였고, 선禪을 통하여 최고의 경지에 도달하게 하였다.

28) 楊復吉, 『石濤畵譜跋』. "玆轄尊者(指石濤)以古禪而闡畵理, 更爲超象外而入環中, 試一焚者展誦之, 不辨是畵是禪, 但覺煙雲絲縵耳."

29) 『석도화어록』「제14사시장(四時章)」. "予拈詩意以爲畵意, 未有景不隨時者. 滿目雲山, 隨時而變, 以此哦之, 可知畵卽詩中意, 詩非畵裏禪乎?"

30) 『석도화어록』「제1일획장(一畫章)」. "夫畵者, 從于心者也.", "我之爲我, 自有我在.", "法無障, 障無法.", "無法而法乃爲至法."

31) 淸·李驎, 『大滌子傳』, "自托于不佛不老問"

一

吾道一以貫之¹. 「里仁」 제7.
子²曰: "志³於道⁴, 据於德⁵, 依於仁⁶, 游於藝⁷."⁸ 「述而」 7.

나의 도는 하나의 원리로 꿰고 있다. 『논어』 7장 「이인」에 나오는 글이다.
공자께서 말하였다. "도에 뜻을 두고 덕에 근거하며 인에 의지하고 예에서 노닌다."
『논어』 7장 「술이」에 나오는 글이다.

注

1 도일이관지吾道一以貫之: 『논어論語』 「소疏」에서 "하나의 도리로
써 천하만사의 이치를 관통한다."고 하였다.
2 자子: 공자孔子(기원전551~기원전479)로 춘추春秋시대 말기 사상
가·정치가·교육가·유가儒家의 창시자, 이름은 구丘, 자는 중니
仲尼, 노魯 추읍鄒邑(지금의 山東 曲阜) 사람이다.
3 지志: 지향志向, 의지意志.
4 도道: 중국철학에서 가장 기본적인 범주의 하나이다. 은주殷周
시기에 '道'라는 글자가 금문金文에 먼저 보였는데, 원래의 뜻은
도로이고 『역경易經』의 '도'와 같다. 그 후에 '도'의 함축된 뜻은
결국 확대되었다. 『상서尙書』에는 '도'가 황천皇天(하느님)의 도
·왕도王道 및 구체적인 도리道里·방법으로 확대되어 사용되었
다. 『시경詩經』에서 사용된 '도' 역시 도리와 방법이다. 『좌전左
傳』·『국어國語』에는 한 단계 발전하여 천도天道·인도人道의 개
념으로 제기되어서, 처음으로 양자 간의 관계를 함께 토론하였

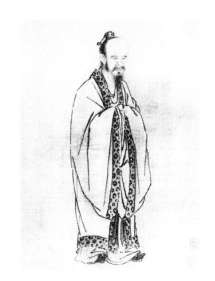

南宋, 馬遠 <孔子像>頁

다. 공자께서는 도를 논하여 인도에 중점을 두고, 도의 본체에
의의를 두지 않고, 정치윤리에 의의를 두고 사용하였다. 이것이 공자와 노자가 다른 점이
다. 따라서 공자의 전체적인 철학 사상의 구조를 보면 그의 인도는 주로 인仁과 예禮 두
방면을 포함하는 것이 주가 된다.
5 덕德: 공자의 인도사상은 도덕을 실천하는 쪽으로 총괄하고 있다. '도'라고 하는 것은 사
람이 학습과 도의 실천을 통하여, 자신과 자기의 사상과 품덕을 갖출 수 있는 것이다. '인'
을 공자가 도덕의 최고의 표준으로 삼았다. 효제孝悌·충서忠恕·신의信義·중용中庸은 인
에서 제기된 일련의 도덕규범이다. 그리고 '중용'을 가장 높이 숭상할 도덕으로 간주한다.
"志于道, 据于德."에서의 '덕'은 공자의 말을 구성한 부문이다.

6 인仁: 공자가 말한 전체의 기본 내용이다. 『孟子·離婁上』에 나오는 "공자께서 말하였다. '도는 둘이니, 인과 불인 뿐이다.[孔子曰; 道二, 仁與不仁而已矣.]'"라고 한 것은 인의 핵심이 사람을 사랑하는 것으로 인이 "효제孝悌" "충서忠恕" "극기복례克己復禮" "기욕달이달인己欲達而達人, 기욕립이립인己欲立而立人" "기소불욕己所不欲, 물시우인勿施于人" 같은 것 등을 이루는 데, 이런 것은 사람을 사랑한다는 표현이다.

7 예藝: 고대에 예禮·악樂·사射·어御·서書·수數를 육예六藝라고 했는데, 예는 기예技藝를 가리키며 예술을 포괄한다. "游于藝"는 자신이 육예 활동을 하는 것으로, 예는 도와 통하기 때문에 "예에 노닐어야 한다.[游于藝.]"고 말한 것이다.

8 지어도志于道이하 네 구: 주희朱熹가 집주集注에서 "대개 뜻을 세우기 전에 배울 수 없고, 도에 뜻을 두면 마음에 바름이 존재하니 다른 것은 없다. 덕에 근거하면 마음에 도를 얻어서 잘못되지 않고, 인에 의지하면 덕성(인품)이 정상적으로 사용되어 물욕을 행하지 않으며, 예에 노닐 면 사소한 일도 버리지 않고 동식動息(벼슬하는 일과 물러나 초야에 묻히는 일)에도 함양할 수 있다."고 하였다.

..

雖然有道有藝¹, 有道而不藝, 則物雖形于心, 不形于手, —北宋·蘇軾² 「書李伯時山莊圖後」

그렇더라도 도를 갖추고 예를 갖추어야 하니, 도가 있는데 예가 없으면, 사물이 마음에서 형성되더라도 손으로 형상할 수 없다. 북송·소식의 「서이백시산장도」에 나오는 글이다.

注

1 유도유예有道有藝: 이미 사상思想을 갖추었으면, 기예技藝도 갖춘다는 것이다.

2 소식蘇軾(1037~1101): 북송의 문학가·서화가이다. 자는 자첨子瞻이고, 호는 동파거사東坡居士이며, 미산眉山(지금의 四川省) 사람이다. 행行·해서楷書에 뛰어나 채양蔡襄·황정견黃庭堅·미불米芾과 함께 "송사가宋四家"로 일컬었다. 대를 잘 그렸는데, 문동文同에게 배웠으며, 고목죽석枯木竹石도 그렸다. 저서는 『동파집東坡集』 40권과 『후집后集』 20권이 있다.

按語

예藝와 도道의 개념은 일찍이 춘추시대 공자로부터 제창提唱되었다. 한漢·위魏·진晉·당唐 이후의 화가들은 모두 여태까지 다른 각도로 회화예술의 도와 예의 관계를 연구·토론하였다. 대부분 형形·신神·이理·법法의 관계를 명백하게 논술하는 것을 중요시하였다. 소식이 "有道有藝"라고 말한 유명한 논점은 '도'와 '예'를 가지고 회화의 양대 원칙을 확립하여, 그들 사이에서 통일된 변증관계辯証關係를 중요하게 여겼고, 이론상의 설명을 더하였다. 이것은 소식이 회화이론 방면에 지대하게 공헌한 것이다. 그가 회화 방면에서 말한

'도'는 유가儒家의 전통인 '대도大道'개념을 제외하면, 오늘날 말하는 사상성과 가깝다. '예'라고 하는 것은 오늘날의 기교성과 가깝다. 이런 논점은 소식이 말한 회화예술의 사상성과 기교성이 반영된 것으로 모두 중요하면서도 통일된 것이다. (안중기顔中其『소식론문예蘇軾論文藝』, 북경출판사 1985년판에 나온 글이다.)

......................................

"志於道, 據於德, 依於仁, 游於藝." 藝也者雖志道之士所不能忘, 然特游之而已. 畵亦藝也, 進乎妙[1], 則不知藝之爲道, 道之爲藝; 「道釋敍論」—『宣和畵譜』[2] 卷一

"도에 뜻을 두고, 덕에 근거하며, 인에 의지하고, 예에서 노닌다."

'예'는 도에 뜻을 둔 선비라고 하더라도 잊을 수 없지만 예에서 노닐 뿐이다. 그림도 예인데, 오묘한 경지로 진보하면 예는 도가 되고, 도는 예가 됨을 깨닫지 못한다. 『선화화보』1권 「도석서론」에 나온 글이다.

注

1 묘妙: 미묘微妙, 오묘奧妙. 『老子』에 "항상 무욕함에서 묘함을 본다.[故常無慾, 以觀其妙]"고 하였다.

2 『선화화보宣和畵譜』: 중국화 저록著錄으로, 편자編者의 이름은 없고 20권이다. 책머리에 조길趙佶(徽宗)이 선화宣和 2년(1120)에 쓴 서문이 있고, 궁정에 소장한 역대화가 2백 31명의 작품 총 6천 396점을 기록하였다. 「도석道釋」·「인물人物」·「궁실宮室」·「번족番族」·「용어龍魚」·「산수山水」·「축수畜獸」·「화조花鳥」·「묵죽墨竹」·「소과蔬果」 등 10부문으로 나누어, 부문마다 먼저 서론을 쓰고, 화가의 평전, 그림 목록을 각각 열거하였다. 관가의 저록 중에서, 이 책은 일부 화가의 전기가 비교적 완전하게 갖추어진 대작이다.

......................................

郭熙 …… 至其所謂: "大山堂堂爲衆山之主, 長松亭亭爲衆木之表." 則不特畵矣, 蓋進乎道歟? 熙雖以畵自業, 然能敎其子思以儒學起家[1]. 「山水二」北宋 『宣和畵譜』卷之十

곽희가 …… 에 관하여 말하였다. "큰 산은 당당하게 뭇 산의 주인이 되고, 커다란 소나무는 우뚝 솟아서 뭇 나무의 표준이 된다." 그림만 그린 것이 아니고, 예가 도의 경지로 진보한 것인가? 곽희는 그림으로 자신의 업을 삼았으나, 그의 아들 곽사에게 유학을 가르쳐서 집안을 일으켰다. 『선화화보』 10권 중 「산수2」에서 나온 글이다.

注

1 기가起家: 집에서 조정의 부름을 받고 나아가 관직에 임명됨, 집안을 일으킴이다.

．．．．．．．．．．．．．．．．．．．．．．．．．

藝卽是道, 道卽是藝, 豈惟二物. —南宋·陸九淵「語錄」, 『象山先生全集』卷三十五

예는 도이고, 도는 예이다. 어찌 두 가지만 그렇겠는가? 남송·육구연의 『상산선생전집』 35권 「어록」에서 나온 글이다.

注

1 육구연陸九淵(1139~119): 남송 철학가·교육가이다. 자가 자정子靜이고, 자호는 존재存齋이며, 무주撫州 금계金溪(지금의 江西) 사람이다. 저서로 후인들이 편집한 『상산선생전집象山先生全集』이 있다.

．．．．．．．．．．．．．．．．．．．．．．．．．

藝者, 道之形也. 學者兼通六藝, 尚矣. 「序」— 淸·劉熙載[1]『藝槪』

예는 도가 형성 되는 것이다. 배우는 자가 육예를 겸하여 통달하면 숭상될 것이다. 유희재의 『예개』「서문」에서 나온 글이다.

注

1 유희재劉熙載(1813~1881): 청대 문학가·문예 이론가이다. 자는 백간伯簡이고, 호는 융재融齋이며, 강소江蘇 흥화興化 사람이다. 저서로 『예개藝槪』 6권이 있는데, 「문개文槪」·「시개詩槪」·「부개賦槪」·「사곡개詞曲槪」·「서개書槪」·「경의개經義槪」 6종으로 분류하여 시·문·부·사곡 각체를 논하고, 동시에 서법書法과 제의制義를 나누어 논하였다. 편찬한 배열이 질서가 있어서 계통을 갖추었다. 대개만 말했지만 요점을 정확하고 간단하게 요약하여, 마음으로 터득한 말이 많다.

．．．．．．．．．．．．．．．．．．．．．．．．．

一陰一陽謂之道.[1] 「繫辭上」
子曰, "書不盡言, 言不盡意." 然則聖人之意其不可見乎? 子曰, "聖人立象

以盡意, 設卦以盡情僞, 繫辭焉以盡其言, 變而通
之以盡利, 鼓之舞之以盡神."(乾坤, 其易之縕邪? 乾坤
成列, 而易立乎其中矣, 乾坤毁, 則无以見易, 易不可見, 則乾坤
或幾乎息矣.) 是故形而上[2]者謂之道, 形而下者謂之
器, 化而裁之謂之變, 推而行之謂之通, 擧而錯之
天下之民謂之事業. 「繫辭上」

昔者聖人之作易也, 將以順性命之理. 是以立天
之道曰陰與陽, 立地之道曰柔與剛, 立人之道曰仁
與義. 「說卦」『周易[3]』

<一陰一陽謂之道>

천지에 있는 음과 양 두 기운이 음이 되기도 하고 양이 되기도 하는데, 그것을 도라고 한다. 『주역』「계사상」에 나오는 글이다.

공자께서 말했다. "글로는 말을 다하지 못하고, 말로는 뜻을 다하지 못한다." 그렇다면 성인의 뜻을 볼 수 없단 말인가? 공자께서 답하였다. "성인이 상을 세워 뜻을 다하고, 괘를 베풀어 정위를 다하며, 말을 달아 그 말을 다하며, 변통하여 이로움을 다하며, 북치고 춤추며 신묘함을 다하였다." (건곤은 역에 온축된 진리인가? 건곤이 열을 이루어 역이 가운데 서 있으니, 건곤이 무너지면 역을 볼 수 없고, 역을 볼 수 없으면, 건곤이 어쩌면 거의 종식될 것이다.) 따라서 형이상을 도라 하고, 형이하를 기라 이르고, 화하여 제제함을 변이라 이르며, 미루어 행함을 통이라 이르고, 들어서 백성에게 둠을 사업이라고 한다. 『주역』「계사상」에 나오는 글이다.

옛날에 성인이 역을 만든 것은 장차 성명性命[運命]의 이치를 따르게 하기 위함이다. 이에 하늘의 도를 세움은 음과 양이요, 땅의 도를 세움은 유와 강이요, 사람의 도를 세움은 인과 의이다. 『주역』「설괘」에 나오는 글이다.

注

1 일음일양위지도一陰一陽謂之道: 음양은 중국 철학의, 하나의 대립적인 범주이다. 음양의 최초 뜻은 햇빛의 향방을 가리켰다. 예로부터 기후의 추위와 따뜻함으로 확대 사용되었다. 고대 사상가들은 모든 현상에 대하여 모두 정반의 양면이 있는 것으로 보고, 음양의 이런 개념을 사용하여 자연계에는 음양의 대립은 서로 소멸하고 성장하는 물질 세력으로 해석해왔다. 『국어國語』「주어상周語上」에 "양이 감춰지면 나타나지 못하고, 음이 궁색하면 증발하지 못하기 때문에 지진이 생기게 된다."고 하였고, 『노자老子』에 "만물은 음을 지고 양을 안는다."고 하였으니, 이것은 음양의 질서와 세력이 사물의 근본 규율이라는 것을 인정한 것이다. 전국시대 말기의 대표적인 음양가인 추연鄒衍은 '음양'을 가지고 변하여 화하면 "하늘과 사람이 감응한다."라고 음양의 결합을 신비한 개념으로 말하였다.

2 형이상形而上: 중국 철학 술어로, 형이 없거나 형상되기 전의 추상적인 것을 가리킨다. 남송의 주희朱熹는 "음양陰陽의 기氣는 '形而下'라고 하는 것이다. 때문에 '一陰一陽'의 이치는 '形而上'이라고 하는 것이다. '道'는 '理'라는 것을 말한다."고 해석하였다. 이것은 음양이 변화하는 법칙으로 형상이 없는 것으로 '도'라 하고, 음양에서 형상이 있는 것은 '기器'라고 한다. 청나라 대진戴震은 다른 일종으로 제시하여 "형은 이루어진 형질을 이른다. '형이상'은 형상이 이루어지기 전을 일컫고, '형이하'는 형상이 이루어진 후를 말하는 것이다. 음양이 형질을 이루지 않은 상태가 '형이상'이며, '형이하'는 분명 아니다."라고 하였다. 『맹자孟子』「자의소증字義疏證」에 "형질이 이루어지기 전의 음양인 '도道'를 '형이상'이고, 형성된 음양인 '기器'를 '형이하'이다." 라고 한 것이 보인다.

3 『주역周易』: 『역경易經』이라고도 하며, 간단하게 『역易』이라고 하는데, 『오경五經』 중의 하나이다. 중국은 고대부터 철학 사상의 『점서占書』가 있는데, 유가儒家에서 중요시하는 경전 중의 하나이다. '易'은 변역變易(사물의 변화를 궁구)·간역簡易(간단하고 쉬움)·불역不易(변하지 않음)의 삼의三義가 있다. 주周나라 사람이 지은 것(일설에 '周'는 周密·周遍·周流의 뜻이 있다.)으로 전해 오기 때문에 『주역』이라고 이름 한다. 내용은 '經'과 '傳' 두 부분으로 되었다. '경'의 주된 요점은 64괘卦와 384효爻인데, 괘와 효는 각각 괘사卦辭와 효사爻辭의 설명이 있고, 점치는 용도로 만든 것이다. 그것이 처음 만들어 진 때가 은殷·주周 무렵이라고 할 수 있다. '전'은 괘사의 해석과, 효사의 7종 문사를 포함하여 모두 10편인데 『십익十翼』으로 통칭되며, 공자가 지은 것으로 오래전부터 전해온다. 근래 사람들의 연구를 근거하면, 대개 전국戰國이나 진한秦漢 무렵 유가儒家의 작품이다.

按語

종백화宗白華가 북경대학출판사 1987년 판 『예경藝境』에서 "동양화에 표현된 경계境界(狀況)의 특징은 중국민족의 기본철학인 『역경』의 우주관에 기초하여 음양이기陰陽二氣가 만물을 생장·화육하고 만물은 모두 천지의 기를 받아서 생장한다."라고 하였다.

辱顔光祿書: 以圖畵非止藝行[1], 成當與『易』象同體[2], —南朝宋·顔延之[3]語. 見王微『敍畵』

황송하게도 안광록에게 다음과 같은 편지를 받았다. 그림은 기예의 서열에 해당되지 않기 때문에, 『주역』의 상과 일체를 이루어야 한다. 남조송·안연지의 말로. 왕미의 『서화』에 보인다.

<八卦圖>

<注>

1 이도화비지예행以圖畵非止藝行: 그림은 기예의 대열(서열)에 해당되지 않기 때문이라는 말이다. 비지非止는 불거不居이다. 고대의 '예藝'는 주로 '기예技藝'를 가리킨다. 『주례周禮』「지관사도地官司徒·보씨保氏」에 "보씨는 임금의 악함을 간하고, 국자國子(공경대부의 자제)에게 도를 함양시키고, 육예를 가르친다."고 하였는데, 육예는 즉 예禮·악樂·사射·어御·서書·수數를 이른다.

2 성당여『역』상동체成當與『易』象同體: 그림은 『역』상과 같은 형태를 이루어야 한다는 말이다. 『역』은 팔괘八卦이다. 『주역』에 있는 8종의 도형으로, '━'와 '--'의 부호로 조성되었는데, 각 명칭은 건乾(☰)·곤坤(☷)·진震(☳)·손巽(☴)·감坎(☵)·리離(☲)·간艮(☶)·태兌(☱)이다. 주로 천天·지地·뢰雷·풍風·수水·화火·산山·택澤 8종의 자연 현상을 상징하고, '건☰'·'곤☷' 양 괘는 팔괘 가운데 특별히 중요한 위치를 차지하는 것은 자연계와 인간사회에서 모든 형상의 최고 근원이 되기 때문이다.

3 안연지顔延之(384~456: 남조南朝 송宋 시인詩人이다. 자는 연년延年이고, 낭야임기琅琊臨沂(지금의 山東에 속함) 사람이며, 관직이 금자광록대부金紫光祿大夫에 이르러서 사람들이 '안광록'이라고 부른다. 문장이 한 시대에 뛰어나 사령운謝靈運과 명성이 가지런했다. 명나라 사람이 편집한 『안광록집顔光祿集』이 있다.

<按語>

안연지顔延之는 회화가 일종의 기예일 뿐만 아니라 기예에서 화도로 진보해야 하고, 『역易』상은 천도天道와 인도人道를 말하기 때문에, 그림과 『역』상이 같이 한 체가 되어야 회화의 위치가 향상된다고 여긴 것이다.

..

『易』稱 "聖人有以見天下之賾而擬諸其形容, 象其物宜, 是故謂之象."[1] 又曰: "象也者, 像此者也."[2] 嘗考前賢畵論, 首稱像人. 不獨神氣骨法, 衣紋向背爲難, 蓋古人必以聖賢形像, 往昔事實, 含毫命素, 製爲圖畵者, 要在指鑒賢愚, 發明治亂. 「敍自古規鑒」—北宋·郭若虛『圖畵見聞志』

『周易』

『주역』에서 이르길 "옛날 주역을 만든 성인은 천하의 잡다하고 혼잡함을 보고, 다른 사물을 천지 만물의 모양에 비유하고, 천지 만물이 당연히 그려해야 할 모습을 상징화하여, 사람에게 나타내 보였기 때문에 그것을 상象이라 하는 것이다." 또 "상象은 그 모양을 닮게 그리는 것이다."라고 하였다.

일찍이 선현들의 화론을 살펴보면, 제일 먼저 인물화에 관하여 말했다. 인물화는 신기와 골법과 옷 주름, 앞뒤 형상 등의 표현이 어려울 뿐 아니라, 대개 옛 사람들은 반드시 성인의 형상과 지난 옛날의 고사를 구상하여 그렸다. 그림을 그리는 것이 중요함은 현명함과 어리석음을 판별하고 본보기로 삼으며, 잘 다스려진 세상과 어지러운 세상을 분명하게 알리는 데 있다. 북송·곽약허의 『도화견문지』「서자고규감」에서 나온 글이다.

注

1 이 단락은 『周易』「繫辭上」에서 인용한 것이다. * 색적은 유심현묘幽深玄妙로 잡란雜亂한 상태를 이른다. * 의擬는 본뜨는 것이다. * 형용形容은 형태인 모양이다. * 상象은 상징象徵하는 것이다. * 물의物宜는 사물이 적합한 상태로 그려해야 할 모습이다.

2 "상야자象也者, 상차자야像此者也.": 이 두 구절은 『주역周易』「계사하繫辭下」에서 인용한 것이다. * 상像은 서로 닮는 것이다.

貴乎人能尊, 得其受[1] 而不尊, 自棄也. 得其畵而不化, 自縛也. 夫受: 畵者必尊而守之, 强而用之, 無閒于外, 無息于內. 『易』曰: "天行健, 君子以自强不息."[2] 此乃所以尊受之也. —淸·原濟 『石濤畵語錄』

<石濤像>

사람들이 귀하게 여기는 것은 받는 것을 존중할 수 있어야 하는데, 감수한 것을 존중하지 않으면 스스로 버리는 것이다. 옛사람의 그림을 터득했으나 변화하지 않으면, 스스로를 묶어서 속박하는 것이다. 대개 감수성은 화가가 반드시 존중하고 지켜서, 힘써 이용하여 밖으로는 한가할 틈이 없고, 안으로는 쉴 틈이 없어야 한다. 『주역周易』「건乾」괘에 "하늘의 운행이 강건하니, 군자는 이를 본받아서 스스로 힘써 쉬지 않는다."고 하니, 이것이 받아들임을 존중하는 까닭이다. 청·원제『석도화어록』에 나오는 글이다.

注

1 수受: 여기의 '受'는 '오온五蘊'을 받아들인다는 뜻으로 '受蘊'이다. * 오온五蘊은 불교용어로 사람의 몸과 마음을 이루는 다섯 가지 요소要素, 색色·수受·상想·행行·식識으로 오음五陰, 오음五蔭, 오중五衆이라 한다. 『반야심경般若心經』에 "관자재보살이 깊은 반야바라밀을 수행할 때, 오온이 모두 공함을 알고 이 모든 고통에서 벗어났느니라.[觀自在菩薩行深般若波羅蜜多時, 照見五蘊皆空, 度一切苦厄.]"라는 구절이 있다. * 수온受蘊은 고苦·락樂·사捨를 감수感受하는 정신작용精神作用으로 육식六識과 육경六境이 접촉接觸함으로 생기는 것들을 받아들인다는 것이다. * 육식六識은 안식眼識·이식耳識·비식鼻識·설식舌識·신식身識·의식意識으로 눈·귀·코·혀·몸·뜻의 육근六根이 색色·성聲·향香·미味·촉觸·법法의 육경六境(六塵)을 대할 때 견見·문聞·취臭·미味·각覺·지知의 여섯 가지 인식 작용이 일어나는 일을 가리킨다.

2 "천행건天行健, 군자이자강불식君子以自强不息.": 『주역周易』「곤괘乾卦·상전象傳」에 나오는 구절이다. 행行은 하늘의 운행이고, 강强은 힘쓰는 것으로, 하늘의 운행은 하루도 쉬지 않고 어김이 없으니 사람이 그런 하늘의 현상을 본 받아서 분발하여, 스스로 힘써 그린다는 뜻이다.
* 반천수潘天壽가 『청천각화담수필聽天閣畵淡隨筆』에서 "이것은 인간답게 행동하는 도이며, 또한 그림을 연구하는 도이다."라고 하였다.

淸, 石濤<觀音像>軸

夫畵一藝耳, (苟學之有得, 每不能自己, 而積習在焉. 王右丞詩云: "凤世謬詞客, 前身應畵師," 此之謂也. 學者能勿忘勿助, 歷盡閫奧, 則琴師之琴·冶工之冶, 尚可以仙,) 藝成而下, 卽道成而上矣. 聖賢之遊藝與夫高人逸士寄情煙霞泉石間, 或軒冕巨公, 不得自適于林泉, 而托興筆墨以當臥遊, 皆在所不廢, 世之傳畵, 良有以也. 「序」—淸·唐岱[1] 『繪事發微』

그림은 하나의 기예일 뿐이지만, (진실로 배워서 터득한 바가 있으면, 항상 스스로 그만 둘 수 없기 때문에 오랜 기간 동안에 형성된 습관이 있다. 우승[王維]의 시에 이른 "전생에 잘못된 시인이었으니, 전신은 당연히 화가였을 것이다."라고 한 것이 이것을 말한 것이다. 배우는 자는 억지로 조장하지 말고, 정미하고 심오한 곳을 다 섭렵하면, 금을 타는 선생과 같이 금을 타고 훌륭한 주물공 같이 단련하면, 신선의 경지가 되어서) 예를 이루면 낮아지고 도를 이루면 높아지게 된다.

성현들이 예에서 노니는 것과, 모든 고인 일사들이 산수 사이에 정을 기탁하고, 더러는 고관대작들 자신이 자연에 갈 수 없어 필묵으로 흥을 기탁하여, 누워서 감상을 대신하는 것들 모두가 폐기할 수 없는 것들이다. 대대로 전하는 그림은 진실로 이유가 있다.

청·당대 『회사발미』「서문」에 나오는 글이다.

注

1 당대唐岱(1673~1752): 청나라 화가이다. 자는 육동毓東·정암靜巖이고, 호는 애려愛廬이며, 만주滿洲 정백기正白旗 소속 사람이다. 그림으로 내정內廷의 지후祗侯였다. 산수화를 잘 그렸는데, 처음에는 초병정焦秉貞에게 배우고, 나중에 왕원기王原祁의 제자가 되었다. 강희康熙 현엽玄燁이 '화상원畵狀元'을 하사하였다. 시를 잘 지어 『낙선당집樂善堂集』이 있다. 저술한 것으로 『繪事發微』는 산수화를 논하여 대부분 작법을 말하였는데, 모두 24편 「정파正派」·「전수傳授」·「품질品質」·「화명畵名」·「구학丘壑」·「필법筆法」·「용필用筆」·「준법皴法」·「착색着色」·「점태點苔」·「임목林木」·「파석坡石」·「수구水口」·「원산遠山」·「운연雲煙」·「풍우風雨」·「설경雪景」·「촌사村寺」·「득세得勢」·「자연自然」·「기운氣韻」·「임구臨舊」·「독서讀書」·「유람遊覽」 등이다. 강희康熙 55년(1716)에 지은 것으로 작자의 자서와 진붕년陳鵬年·심종경沈宗敬의 서序와 양복길楊復吉의 발跋 등이 있다.

按語

황빈홍黃賓虹이 「정신이 물질보다 중요함」 1935년 『국화國畵』 월간 1권(11, 12월 합본)에서 다음과 같이 말하였다. "『역易』에서 말한 '도성이상道成而上, 예성이하藝成而下.'에서 도가 이루어지고 예가 이루어지는 것은, 요즘에 말하는 정신문명과 물질문명과 같은 것이다. 중화中華는 4천년이래로 문화가 개화된 최초의 국가이다. 옛날에는 모두 고대의 성현을 그려 정치와 교화가 일치하여서, 처음에는 도와 예의 구분이 없었다." "예는 반드시 도로 귀착해야 한다." "예가 지극한 자는 대부분 자연에 합치하는데, 이것을 도라고 한다."

『국화통론國畵通論』「예술을 말함」에서 다음과 같이 강의하였다. "「주관周官」에서 말한 '교지예도敎之道藝'에서 '도'와 '예'는 본래 같은 일이라서 분석할 수 없다. 『역』에서 말한 '道成而上, 藝成而下.'를 바꾸어 말하면, 도는 이론이고, 예는 작업을 말하는 것이다. ………도는 앉아서 말할 수 있고, 예는 반드시 일어나서 행해야 한다."

현대, 黃賓虹<山水圖>軸

介于石¹, 臭如蘭², 堅多節³, 皆『易』之理也, 君子以之. 「蘭石竹」—淸·鄭燮⁴『題畵』

절개는 돌과 같고, 향기는 난처럼 그윽하며, 견고함은 마디가 많은 것들을 취하는 것은 모두 『주역』의 이치이니, 군자가 취하는 까닭이다. 청나라·정섭의『제화』「난석죽」에 나오는 글이다.

注

1 개우석介于石: 『주역周易』「뇌지예雷地豫」 2권에 보인다. '육이六二'에 "절개 있음은 돌과 같다. 하루를 넘기지 않고 길흉을 판단할 수 있다. 貞하면 吉하다. 介于石, 不終日, 貞吉." * 개介는 혼자, 독립독행獨立獨行의 뜻으로 절개 있는 것이다. * 우석于石은 '여석如石'으로 돌과 같다는 의미이다.

2 취여란臭如蘭: 『주역周易』「계사상繫辭上」 7권에 보인다. "마음이 같은 사람이 하는 말은 난의 향기처럼 그윽하고 고상하다. 同心之言, 其臭如蘭." * 군자들이 같은 마음으로 하는 말은 성실하여, 덕이 멀리 미치는데 그윽한 향이 멀리까지 미치는 난향蘭香과 같다는 의미이다.

3 견다절堅多節: 『주역周易』「설괘전說卦傳」 9권에 보인다. "나무에 대하여 말하면 단단하고 옹이가 많은 것을 상象으로 취한다.[其于木也,爲堅多節.]" * 간艮(☶)을 나무의 상으로 취한다면 단단한 나무로, 소나무·잣나무·노목 등에서 옹이(마디)가 많은 것을 취한다는 의미이다.

4 정섭鄭燮(1693~1765): 청나라의 서화가·문학가이다. 자는 극유克柔이고, 호는 판교板橋이며, 강소江蘇 흥화興化 사람으로, 양주팔괴揚州八怪 중의 한 사람이다. 글씨를 드날렸다. 전서篆書와 예서隸書를 혼합한 행서行書와 해서楷書가 옛날 법식도 아니고 당시의 법식도 아니며, 해서도 아니고 예서도 아닌, 자칭 '육분반서六分半書'라고 하는 서체를 썼다. 난蘭·죽竹·석石을 잘 그렸는데, 형모가 호방하고 필력이 강하고 빼어났다. 저서에 『판교전집板橋全集』이 있다.

淸, 鄭燮 <墨蘭圖>卷 부분

大凡天下之物莫不各有隱顯. 顯者陽也, 隱者陰也. 顯者外案[1]也, 隱者內象[2]也. 一陰一陽之謂道也. —淸·布顔圖『畵學心法問答』

清, 戴德乾『畵學心法問答』

천하의 모든 사물은 모두 은현이 있다. 나타나는 것은 양陽이고, 숨은 것은 음陰이다. '나타난다.'고 하는 것은 밖으로 나타나는 것이고, '숨었다.'고 하는 것은 내부적인 형상이다. 한 번 음이 되고 한 번 양이 되는 것을 '도'라고 한다. 청·포안도 『화학심법문답』에 나오는 글이다.

注

1 외안外案: 밖으로 드러나는 것.
2 내상內象: 내부적인 형상.

凡天下之事事物物, 總不外乎陰陽. 以光而論, 明曰陽, 暗曰陰. 以宇舍論, 外曰陽, 內曰陰. 以物而論, 高曰陽, 低曰陰. 以培塿[1]論, 凸曰陽, 凹曰陰. (豈人之面獨無然乎?) 惟其有陰有陽, 故筆有虛有實. 「陰陽虛實論」—淸·丁臯[2]『寫眞秘訣』

천하의 사물들은 모두 음양을 벗어나지 않는다. 빛으로 논하면 밝은 것을 '양'이라 하고, 어두운 것을 '음'이라 한다. 가옥으로 논하면 밖을 '양'이라 하고, 안을 '음'이라 한다. 사물로 논하면 높은 곳을 '양'이라 하고, 낮은 곳을 '음'이라고 한다. 언덕으로 논하면 볼록한 것을 '양'이라 하고, 오목한 것을 '음'이라고 한다. (어찌 사람의 얼굴만 그렇겠는가?) 음이 있고 양이 있기 때문에, 필치에 허가 있고 실이 있는 것이다. 청나라· 정고의 『사진비결』「음양허실론」에 나오는 글이다.

注

1 부루培塿: 작은 흙 언덕이다.
2 정고丁臯: 청淸나라 화가로 단양丹陽 사람이다. 자는 학주鶴洲이고, 증조부 정우진丁雨辰, 조부 정사후丁侯侯, 아버지 정신여丁新如가 모두 초상화가였다. 그도 가학家學을 이어받아 초상화를 신묘하게 잘 그렸는데, 사람의 미추美醜와 노소老少에 따라 희로애락喜怒哀樂을 잘 표현했다. 초상화의 화법을 논한 『전진심령傳眞心領』 2권을 남겼는데, 뒤에 아들 정이성丁以誠도 속편續編 4권을 지었다.

因悟畵圖之變化, 與『易』理吻合無二. 古者包犧之作『易』也, 始于一畵, 包諸萬有, 而遂成天地之文. 畵圖起于一筆, 而千筆萬筆, 大則天地山川, 細則昆蟲草木, 萬籟無遺, 亦始于一畵也. 而『易』之數始于一策之著, 分而 爲二, 以象兩, 卦一, 以象三, 揲之以四, 以象四時, 乃至統二篇之策, 萬有 一千五百二十, 當萬物之數, 而歸之于『易』. 有太極是生兩儀, 兩儀生四象, 四象生八卦, 而六十四, 而四千九十有六, 配合于干支, 生克于五行, 有算 數比喩而不可窮極者, 亦有一策之著而起之者也. 夫弟子于畵道, 始自親炙 吾師, 而得渡津梁, 而于『易』理, 則從事二十餘年, 覺微窺其奧, 敢以吾師 之論答, 與『易』理會通之, 一一引而証之. 或謂吾師之玄談, 直從妙論太極 中流出者可也. 如論墨分六彩云, 畵家之能奪造化之機者, 只此六彩, 而又 分乾淡白爲正墨·濕濃墨爲副墨者. 其卽『易』之兼三才而兩之, 故六畵而成 卦, 分陰分陽, 迭用柔剛, 故『易』六位而成章, 剛柔相推, 而生變化之謂乎? 如論無墨求染一法, 墨分虛實, 筆分神氣, 以氣取氣·以神取神者. 其卽『易 』之探賾索隱, 鈞深致遠, 精義入神, 以致用也之謂乎? 如論經營位置云, 至 精感激而生眞一, 眞一運行而天地立, 萬有生, 以素紙爲大地, 以朽炭爲鴻 鈞, 以主宰爲造物, 乃至紙上生情, 山川恍惚者, 其卽『易』之神以知來, 知 以藏往, 惟神也不疾而速, 不行而至, 神也者, 妙萬物而爲言者之謂乎? 如 論練筆法云, 先練心, 次練手, 筆卽手也, 又云, 拙力用足, 而巧力出焉, 巧 力旣出, 而巧心更隨功力而出也, 其卽『易』之能悅諸心, 能硏諸慮, 先難後 易, 知變化之道者, 其知神之所爲之謂乎? 如論樹石穿揷之法, 左輪映右輪, 右枝搭左枝, 左繁右簡, 右繁左簡者, 其卽『易』之參伍以變, 錯綜其數之謂 乎? 如論主山環抱, 若祖孫父子然云者, 其卽『易』之卑高以陳, 貴賤位矣之 謂乎? 如論有法無法之間, 其卽『易』之化而裁之存乎變, 推而行之存乎通. 神而明之, 存乎其人之謂乎? 如論僻澀求才云, 卽此中思之求之, 而背逆者 忽順, 窒碍者忽通, 斯景象生焉, 意趣出焉. 其卽『易』之窮則變, 變則通, 通 則久, 遂成天地之文之謂乎? 然非天下之至精至變至神, 其孰能與于此哉! 如論境界無窮, 山有峰巒島嶼·眉黛遙岑, 水有巨浪洪濤·平溪淺瀨, 木有 茂樹濃陰·疏林淡影, 屋宇有煙村市井·野舍貧家, 皆一一詳言之, 其卽『易 』之擬諸其形容, 象其物宜, 是故謂之象. 範圍天地化而不過, 曲成萬物而不 遺之謂乎? 又云, 心懷怡悅, 神氣冲融般礴一室, 思之思之, 鬼神通之. 天機 一到, 筆墨空靈云云, 其卽『易』之聖人以此洗心 退藏於密. 窮神知化·知周 乎萬物, 無有遠近幽深, 遂知來物, 此所以成變化而行鬼神也之謂乎? 如論

一筆要具筋·骨·皮·肉四勢, 筆爲墨之經, 墨爲筆之緯. 其卽『易』之象也者,
像此者也. 文也者. 效此者也, 相摩相蕩, 變在其中之謂乎? 如論氣韻生動,
翻謝氏之案, 而海以用力日久, 自獲管城效靈, 其卽『易』之極深而硏幾也,
唯深也, 故能通天下之志. 唯幾也, 故能成天下之務. 引而申之, 觸類而長
之, 天下之能事畢矣之謂乎? 如論南北二宗之發脉, 卽『易』之所謂先天後天
之不同. 論畵禪之衣鉢, 卽『易』所謂苟非其人, 道不虛行, 之戒愼. 論破邪
歸正, 認准文戶, 其卽『易』所謂愼斯術也以往, 其無所失矣乎? 至論隱顯一
章, 千奇萬狀, 描寫物類之情而無遺蘊, 眞化工手筆也, 『易』所謂彰往而察
來, 顯微而闡幽, 遠取諸物, 近取諸身·廣大悉備, 百物不廢·萬物之情, 眞
陰陽不測之謂神也. 而其旨遠, 其詞文, 其言曲而中, 其事肆而隱, 吾師以
畵道而體天地之撰, 通神明之德, 不是過矣! —淸·戴德乾[1] 『畵學心法問答跋』

거북 뼈<甲骨>

점치는 산가지<策筮>

그림[畵道]의 변화는 『역』의 이치와 서로 부합하여 일치한다는 것을
깨달았다. 옛날에 포희[伏羲氏]가 『역』을 지었는데, 처음에 일획으로 만
물을 포함시켜 드디어 천지의 문채를 이루었다. 그림은 일필에서 시작하
여 수없이 많은 필치를 이루는데, 큰 것은 천지와 산천을 그리고 자세하
게는 곤충이나 초목, 수많은 소리까지 남김없이 그리는 것도 일획에서
비롯된다.

『역』의 수는 한 책의 점대[산가지]에서 비롯되었고, 이를 둘로 나누어
양의[陰·陽]를 상징하고, 하나를 걸어서 삼재[天·地·人]를 상징하며, 넷
으로 세어서 사시[春·夏·秋·冬]를 상징한다. 전체 상하 두 편의 책 수가
1만 1천 5백 2십 개이니, 만물의 수에 해당하여 『역』으로 돌아온다. 역
에 태극이 있는데, 태극이 양의를 낳고, 양의가 사상을 낳고, 사상이 팔
괘를 낳는다. 팔괘가 64괘가 되고, 64괘가 다시 4천 9십 6괘가 된다. 또
10개의 천간과 12개의 지지가 배합되고, 금·목·수·화·토의 오행이 서
로 낳고 서로 억제한다. 이것들을 숫자로 세어 비유하면 끝까지 셀 수
없다. 그것도 모두 한 책의 점대[산가지]에서 시작되었다.

저 대덕건은 화도에 대하여 우리 선생님[布顏圖]에게 직접 가르침을 받
아서 입문할 수 있었고, 『역』의 이치에 대하여 20여년 종사하면서 오묘
함을 살펴보았다. 우리 선생님께서 대답해주신 논리가 『역』의 이치와
통한다는 것을 조금 깨달아 하나하나 인용하여 증명하겠다. 더러는 오묘
한 말씀을 하셨는데, 여기서는 태극에서 나온 묘론만 말하겠다.

먹은 육채로 나누어야 한다는 논리를 말하여 '화가들이 조물주가 창조

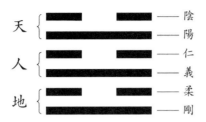

「兼三才而兩之. 分陽分陰 迭用柔剛」

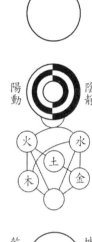

<太極圖>

한 만물이 변화하는 작용을 빼앗을 수 있는 것은 여섯 가지 색깔뿐이다. 먹을 마르게 쓰고·묽게 쓰고·희게 남기는 세 가지 색을 정묵이라 하고, 축축하고·짙고·어두운 세 가지 색을 부묵이라 한다.'는 것은 『주역』「설괘전」 2장의 "삼재를 아우르며 둘로 하고 있기 때문에 주역은 여섯 획으로 하나의 괘를 이룬다. 그리고 음양으로 나뉘어서 번갈아 가며 부드러움·굳셈을 쓰기 때문에 『주역』 여섯 자리로서 하나의 온전한 체제를 이룬다."고 한 것과 같으니, 강함과 부드러움이 서로 옮기면서 변화를 이룬다는 말이 아니겠는가?

먹색이 없으면 선염의 한 방법을 탐구하여 '먹으로 허와 실을 구분하고 필치로 신기를 구분하여, 기로 기를 취하고 신으로 신을 취한다.'고 한 것은 『주역』「계사상」 11장의 "깊숙이 숨어 있는 의미를 끌어내어 멀리까지 확산시킨다."는 것과 같은 것이니, 뜻을 정밀히 하여 신묘한 경지에 들어가서 사용을 지극하게 한다는 것이 아니겠는가?

경영위치를 논하여 '지극한 정성이 감격하여 진일을 낳고, 진일이 운행되어 천지가 세워져 만물이 생겼으며, 흰 종이로 대지를 삼고 목탄으로 대자연을 삼았으며, 주재자로 만물을 창조하는 신력으로 삼으니, 곧 종이 위에 감정이 일어나서 산천에 마음을 빼앗겼다.'고 한 것은 『주역』「계사상」 11장의 "신묘함으로 닥쳐올 일을 알고 지혜로 지난 일을 저장한다."는 것과 같은 것으로, 신묘하여 빠르지 않으면서도 신속하며, 행하지 않으면서도 이르니, 신이란 만물을 신묘하게 한다는

<河圖> <河圖>의 相生循環

말이 아니겠는가?

붓을 수련하는 방법을 논하여 '먼저 마음을 수련한 다음 손을 익숙하게 하는 것이니, 붓을 손이라고 하고, 졸렬한 힘도 풍족하게 쓰면 공교한 힘이 나오게 되고, 정교한 마음도 더욱 공교한 힘을 따라서 나오게 되는 것이다.'고 한 것은 『주역』「계사하」12장의 "사람들 마음에 기쁨을 줄 수 있고 사려함에는 궁구하게 할 수 있다."는 것과 같은 것으로, 이런 것이 처음엔 어렵고 나중엔 쉬운데, 변화의 도를 아는 자는 신묘함을 안다는 말이 아닌가?

나무와 돌을 그려 넣는 법을 논하여 '우측과 좌측의 윤곽선은 서로 어울리게 하고, 우측 가지와 좌측 가지가 얽히고설켜서 좌측이 복잡하면 우측을 간단하게 우측이 복잡하면 좌측을 간단하게 한다.'는 것은 『주역』「계사상」10장의 "끼어들어 대오를 이루면서 변화시키고 앞뒤상하로 그 수를 체현한다."는 것과 같은 말이 아닌가?

주된 산이 에워싸는 방법을 논하여 '할아버지와 손자, 아버지와 아들의 관계 같다.'고 한 것은 『주역』「계사상」1장의 "낮고 높게 펼쳐진 것은 고귀함과 비천한 지위를 드러낸다."는 말이 아닌가?

유법과 무법의 사이를 논한 것은 『주역』「계사상」12장의 "조화와 딱 맞게 마름질한 것을 변함에 담았고, 밀고 나아가 행하는 것을 통함에 담았다. 그것을 신명하게 밝혀낼 수 있느냐는 그 사람의 됨됨이에 달려 있다."는 말이 아닌가?

생소한 가운데 재능을 구하는 방법을 논하여 '이 가운데에서 생각하고 탐구하면 어긋나 거슬리는 것이 갑자기 순조롭게 되고, 막혔던 것이 갑자기 통하여 이런 경상이 생겨서 정취가 나타난다.'고 한 것은 『주역』「계사하」2장의 "궁하면 변하고, 변하면 통하며, 통하면 오래가서 드디어 천지의 문채를 이룬다."는 말과 같지 않은가? 하지만 천하에서 매우 정밀하게 변화를 잘 시키는 아주 신묘한 자가 아니라면, 누가 이런 경지에 참여하겠는가!

이상적인 경지가 끝이 없다는 것을 논하여 '산은 이어진 봉우리와 섬이 있고, 눈썹을 그린 것 같이 아련하게 보이는 능선이 있다. 물은 큰 물결과 넓은 파도가 있고, 평평한 시내와 얕은 여울목이 있다. 나무는 무성한 나무와 짙은 그늘이 있고, 엉성한 숲과 옅은 그림자가 있다. 건물은 연기가 낀 마을과 저자가 있고, 들판에는 집과 가난한 집들이 있다.'고 하나하나 상세하게 말한 것은 『주역』「계사상」8장

<五經體用合一之圖>

의 "형용을 모방하여 사물에 어울리게 형상하기 때문에 상이라고 한다."와 "천지의 조화를 범위로 잡아서 지나치지 않으며 만물을 곡진히 이루어 빠뜨리지 않았다."고 한 말이 아닌가?

또 '기쁜 마음을 품고 신기한 기운을 가득 채워, 심오한 경지에 이르러 두 다리 쭉 뻗고 자유로운 태도를 취하며, 생각에 생각을 거듭하면, 귀신 같이 신묘하게 통한다. 천기가 이 같은 경지에 이른다면, 필묵은 영활하게 된다.'고 한 말은 『주역』「계사전」의 "성인은 마음을 깨끗이 하고 은밀한 곳으로 몸을 감춘다." "신묘함을 궁구하여 조화를 안다." "지혜가 만물에 두루미치어 원근과 깊음이 없어도 마침내 미래의 일을 안다."는 것들과 같은 것으로, 변화를 이루어서 귀신같이 신비로운 일을 행한다."는 말이 아닌가?

<伏羲先天八卦圖>

하나의 필치도 근·골·피·육의 사세를 갖추어야 한다는 논리로 '붓이 먹의 경이 되고, 먹이 붓의 위가 된다.'고 하였다. 이는 『주역』「계사하」에서 말한 "상이라는 것도 이를 형상한 것이고, 문이라는 것도 이를 본받는 것이다. 경위가 서로 비비며 서로 추이하여 먹과 붓이 서로 섞이는 가운데 변화가 있다."고 한 말이 아닌가?

기운생동을 논한 것으로 사씨[謝赫]의 제안을 뒤집어, '널리 오래도록 노력하면, 스스로 붓의 영묘함을 얻는 다.'는 것은 『주역』「계사상」9장의 "심오함을 궁극까지 밝히고 일어나는 기미[幾]를

<文王後天八卦圖>

깊이 연구하니, 오직 심오하기에 온 세상 사람들의 뜻한 바를 통하게 할 수 있고, 오직 기미 때문에 온 세상 사람들이 애쓰는 것을 이루어줄 수 있다. 이를 이끌어 펼쳐서 종류에 따라 확장하면, 천하에 할 수 있는 일은 다할 것이다."고 한 말이 아닌가?

남종화와 북종화의 발생과 맥락을 논한 것은 『주역』「건」에서 말한 "선천과 후천이 다르다."는 것과 같다.

그림은 선을 전수하는 것이라는 논리는 『주역』「계사하」8장의 "진실로 적임자가 아니면 주역의 도는 헛되이 행해지지 않으니, 조심해야 한다."는 것과 같은 말이다.

'사법을 깨트리고 정법으로 돌아온다.'는 논리는 문호를 인정하는 것으로, 『주역』「계사상」8장의 "이 방법을 신중히 하여 나아가면 잘못되는 바가 없으리라."는 말이 아닌가?

은현을 논한 하나의 장에서 '수많은 기이한 형상마다 사물의 정을 나누어 묘사하여 심오함을 다 표현하면, 참으로 화공[造物主]의 필적이다.'라고 한 것은 『주역』「계사하」6장·2장·11장의 "지나간 것을 환하게 드러내고 미래를 살핀다." "멀리는 외물에서 취하고, 가까이는 사람의 몸에서 취한다." "광대하게 모두 구비하여, 온갖 것을 폐하지 않게 한다." "만물의 실정에 적용하여도 실제 음과 양을 헤아릴 수 없어서 신묘하다고 한다."

는 말과 같다.

논술하신 뜻은 원대하고, 글은 문채가 있으며, 말은 곡진하고 맞으며, 거리낌 없이 일삼으셔도 은미한 면이 있다. 우리 선생은 화도로써 온 천지에 관한 찬술을 몸소 행하셨으며, 신명하게 덕을 통하였다고 해도 지나친 말이 아니다! 청·대덕건의 『화학심법문답』「발문」에 나오는 글이다.

前賢云: "師古人而後師造化." 古人之法是用, 而造化之象是體. 古人之所畫皆造化, 而造化之顯著, 無非是畫. 所以聖人不言『易』而動靜起居[1]無在非『易』. 畫師到至極之地, 而行住坐臥無在非畫. —淸·董棨[2] 『養素居畫學鉤深』

선현들이 말하였다. "옛사람을 스승으로 삼은 뒤에, 자연을 스승으로 삼아야 한다." 옛사람의 법은 '용'이고, 자연의 상은 '체'이다. 옛 사람이 그린 것은 모두가 조화이고, 조화가 드러나면 그림 아닌 것이 없다. 때문에 성인이 『주역』에서 말하지 않았으나, 일상적인 생활은 모두 『주역』에 있다. 화가가 지극한 경지에 이르게 되면, 사소한 행동거지도 그림에 존재하지 않는 것이 없다. 청·동계의 『양소거화학구심』에 나오는 글이다.

注

1 동정기거動靜起居: 움직이는 행동거지로 일상생활을 말한다. 『주역周易』 「양艮」에 "양은 그침이니, 때가 그쳐야 할 경우에는 그치고, 때가 가야할 경우에는 가서 동과 정이 때를 잃지 않으니 그 도가 밝게 빛난다.[艮止也. 時止則止, 時行則行, 動靜不失其時, 其道光明.]"는 구절이 있다.

2 동계董棨(1772~1844): 청나라 서화가이다. 자가 석농石農이고, 호는 낙한樂閑·매경노농梅

淸, 董棨<太平歡樂圖>冊

涇老農이며, 수수秀水(지금의 浙江嘉興) 사람이다. 방훈方薰의 제자이다. 화조花鳥·인물·산수를 잘 그렸다. 저서인 『양소거화학구심養素居畵學鉤深』은 모두 23항목인데, 육법에 대하여 꽤 요령을 터득했다.

天地以氣造物[1]無心而成形體, 人之作畵亦如天地以氣造物, 人則由學力而來, 非到純粹以精, 不能如造物之無心而成形體也. 以筆墨運氣力, 以氣力驅筆墨, 以筆墨生精彩. 曾見文登[2]石, 每有天生畵本, 無奇不備, 是天地臨摹人之畵稿耶? 抑天地敎人以學畵耶? 細思此理莫之能解, 可見人之巧卽天之巧也. 『易』曰: "在天成象, 在地成形." 所以人之聰明智慧則謂之天資. 畵理精深, 實奪天地靈秀. ―清·送年[3]『頤園論畵』

천지는 기로써 조물주가 생각지 않아도 형체를 이룬 것이니, 사람이 그림을 그리는 것도 천지가 기로써 만물을 만드는 것과 같다. 반면에 사람은 학력에 말미암아 온 것이고, 순수한 오묘함으로 도달한 것은 아니니, 조물주가 생각 없이 형체를 이룬 것과 같을 수는 없다. 필묵으로 기력을 운행하고 기력으로써 필묵을 구사하여, 필묵으로써 정채한 것을 낳는다.

일찍이 문등산의 돌을 보니, 언제나 저절로 생긴 화본을 갖추었는데, 기이하게 갖추어지지 않은 것이 없었으니, 이것은 천지가 사람이 그린 화고를 임모한 것인가? 그렇지 않으면 천지가 사람으로 하여금, 그림을 배우게 한 것인가? 이치를 세밀하게 생각하여도 이해할 수가 없으나, 사람의 공교함은 곧 하늘의 공교함이라는 것을 알 수 있다.

『주역』에서 "하늘에서는 상을 이루고, 땅에서는 형을 이룬다."고 하였으니, 이에 사람의 총명과 지혜를 '타고난 기질'이라고 하는 것이다. 그림을 그리는 이치가 정밀하고 깊으면, 실로 천지의 신묘하고 수려함을 박탈하는 것이다. 청·송년의 『이원논화』에 나온 글이다.

清, 松年 <花鳥圖>

注

1 조물造物: 옛날에는 만물을 하늘이 만든다고 생각했기 때문에, 하늘을 '조물'이라고 하였다. 『장자莊子』「대종사大宗師」에 "위대하도다! 조물자여, 내 몸을 이토록 구속하는구나. [偉哉! 夫造物

者, 將以予爲此拘拘也.」라는 말이 있다.

2 문등文登: 산동성山東省 문등현文登縣 동쪽에 있는 산 이름이다.

3 송년松年(1837~1906): 청나라 말기의 화가이다. 자는 소몽小夢이고, 호는 이원頤園이며 몽고蒙古 양홍기인鑲紅旗人으로, 성이 악각특씨鄂覺特氏이다. 화조花鳥·산수山水를 잘 그렸다. 청등[徐渭·백양[陳淳] 등 여러 화가에게 배웠으나, 독자적인 일가를 이루었다. 글씨에도 공교하였다. 저서인 『頤園論畫』를 광서光緖 23년(1897)에 책으로 완성하였는데, 잘 정돈하여 분류하였다. 옛 것과 현재에 구애되지 않고 느껴서 얻은 것을 서술하여, 대부분 고락을 겪은 말들이다.

二

道冲, 而用之或不盈. 淵兮, 似萬物之宗; (挫其銳, 解其紛, 和其光, 同其塵.) 湛兮, 似或存, 吾不知誰之子, 象帝之先. 「第四章」『老子』

(孔德之容, 惟道是從.) 道之爲物, 惟恍惟惚. 惚兮恍兮, 其中有象. 恍兮惚兮, 其中有物. 「第二十一章」『老子』

有物混成, 先天地生. 寂兮寥兮! 獨立而不改, 周行而不殆. 可以爲天下母. 吾不知其名, 字之曰道, 强爲之名曰大. (大曰逝, 逝曰遠, 遠曰反. 故道大, 天大, 地大, 王亦大. 域中有四大,) 而王居其一焉. 人法地, 地法天, 天法道, 道法自然. 「第二十五章」『老子』

『道德經』

도는 텅 비었지만 아무리 쓰더라도 넘치는 일이 없다. 깊어서 천지 만물의 근본인 것 같다. (예리한 것을 무디게 하고, 얽힌 것을 풀며, 빛을 감추고 티끌과도 함께한다.) 또한 맑음이 항상 그대로 존재하는 것 같다. 나는 도라는 것이 누구의 아들인지 알지 못하지만 그 상은 조물주보다 앞서는 듯하다. 『노자』「제4장」의 글이다

(성대한 덕의 용모는 오직 도에서 나온다.) 도라는 물

건은 오직 황홀할 뿐이다. 황홀한 가운데 형상이 있다. 황홀한 가운데 있는 물건이다. 『老子』「제21장」의 글이다.

혼돈에서 이루어진 것이 천지보다 먼저 생겼다. 고요하여 소리도 없고 형체도 없다. 짝도 없이 홀로 있어도 바뀌지 않으니, 두루 행하더라도 위태함이 없다. 천하의 어머니가 될 만하다. 나는 그 이름을 알지 못한다. 그 글자를 도라 하고, 억지로 대라고 부른다. (크기 때문에 가지 않는 곳이 없고, 가기 때문에 멀고, 멀리 갔다가는 제자리로 돌아온다. 그래서 도는 크다. 하늘도 크고, 땅도 크고, 왕도 크다. 우주 안에 큰 것이 네 가지 있으니), 왕 역시 그 중의 하나이다. 사람은 땅의 법칙에 따르고, 땅은 하늘의 법칙에 따르고 하늘은 도의 법칙에 따르며, 도는 자연의 법칙에 따른다. 『노자』「제25장」의 글이다.

按語

황빈홍黃賓虹이 " '道法自然'의 도는 도로를 말한 것으로, 본래 고상하고 심오한, 현묘玄妙함을 말하는 것이 아니었다. 그러나 도로가 있어야 입문入門할 수 있으며, 승당입실升堂入室하여 진기한 위보韋寶를 살펴 볼 수 있다."고 하였다. 조지균趙志鈞이 1953년에 편찬한 『90잡술九十雜述』「황빈홍 논화록黃賓虹論畵錄」에 보인다.

庖丁爲文惠君[1]解牛, 手之所觸, 肩之所倚, 足之所履, 膝之所踦, 砉然嚮然[2], 奏刀騞然, 莫不中音合于桑林之舞[3], 乃中經首之會[4]. 文惠君曰: "譆善哉! 技蓋至此乎?" 庖丁釋刀對曰: "臣之所好者道也, 進乎技矣." 「養生主」『莊子』

포정이 문혜군을 위하여 소를 잡았는데, 그의 손이 닿는 곳이나 어깨를 기대는 곳이나 발로 밟는 곳이나 무릎으로 누르는 곳은 칼이 스치는 소리를 내면서 살과 뼈가 떨어졌다. 칼이 지나갈 때마다 살점이 떨어지는 소리가 나는데, 모두가 음률에 맞았다. 그의 동작은 상림의 춤에 맞았으며, 절도는 경수의 음절에도 맞았다. 문혜군이 "아! 훌륭하다. 재주가 어떻게 이런 경지에까지 이를 수가 있는가?"하니, 포정이 칼을 놓고 "제가 좋아하는 것은 도이며, 그것은 재주보다 앞서는 것입니다."라고 대답하였다. 『장자』「양생주」에 나오는 글이다.

未詳<庖丁解牛圖>

1 문혜군文惠君: 양梁(魏)나라 혜왕惠王을 이른다. 『孟子』에 「양혜왕」장이 있다.

2 획연砉然(騞然)·향연嚮然: 살을 뼈에서 발라낼 때, 뼈에서 나는 소리이다.

3 상림지무桑林之舞: 은殷나라 탕왕湯王이 상산桑山에서 기우제를 지낼 때, 만들었다는 무악舞樂이다.

4 경수지회經首之會: 경수는 요제堯帝의 무악인 함지咸池의 악장 이름이다. '회'는 악기의 합주를 말한다.

按語

황빈홍黃賓虹이 『황빈홍논화록』「논화잔고論畵殘稿」에서 "노자는 '道法自然'를 말하였고, 장자는 '進乎技'를 말했다. 그림을 배우는 자는 『노자』와 『장자』를 읽어야 하고, 그림을 논하는 자는 고금의 명화를 보아야 한다."라고 하였다. 『황빈홍논화록』「정신이 물질보다 중하다 精神重于物質說」에서 "예는 반드시 도에 귀착하고 …… 예가 이르는 자는 대부분 자연에 합치되어야 한다. 이것을 도라고 한다."고 하였다.

...

夫畵道¹之中, 水墨最爲上. 肇²自然之性, 成造化³之功. 或咫尺⁴之圖, 寫百千里之景. 東西南北, 宛爾⁵目前; 春夏秋冬, 生于筆下. —(傳)唐·王維⁶『山水訣』

화도 중에 수묵이 가장 으뜸이다. 그것은 자연의 본성에 따라 조화의 공을 이룬다. 더러는 작은 화폭에도 천 리의 경치를 그린다. 그러면 동서남북이 완연히 눈앞에 펼쳐지고 춘하추동은 붓에서 생긴다. 당·왕유가 지었다고 전하는 『산수결』에 나오는 글이다.

注

1 화도畵道: 그림 가운데 형태로 표현된 도가 화도이다. 화도는 우주 자연의 도와 통하며, 회화예술의 기본규율을 반영하는 것이다. 화도는 회화활동 전체에 존재하는 기법과 형식에 근거하는 것이다.

2 조肇: 시작하다, 개시하다, 초래하다.

3 조화造化: 천지天地·자연계自然界를 가리킨다.

4 지척咫尺: 길이를 재는 단위이다. 주周의 척도에서 8치寸을 '지咫' 10치를 '척尺'이라 하였다. 매우 가까운 거리나 협소함을 비유한다.

5 완이宛爾: 완연宛然, 방불仿佛, 호상好像(마치…와 같다, …와 비슷하다).

6 왕유王維(701~761 또는 698~759): 당나라 시인·화가이다. 자는 마힐摩詰이고 원적原籍은 기祁(지금의 山東祁縣)인데, 그의 부친이 포주蒲州(지금의 山西永濟)로 이사하여서 결국 하동河東 사람이 되었다. 관직이 상서우승尙書右丞에 이르러 세상에서 '왕우승王右丞'이라

고 부른다. 북송北宋의 소식蘇軾이 왕
유를 일컬어 "시 가운데 그림이 있고,
그림 가운데 시가 있다."고 하였다. 명
나라 동기창董其昌이 그를 "남종화의
시조"로 추대하여 "문인화는 왕우승으
로부터 시작되었다."고 하였다. 저서에
『왕우승집王右丞集』이 있다.

唐, 王維<江山積雪圖>卷 부분

按語

청나라 장식張式이 『화담畵譚』에서 말
하였다. 우승王維이 이르길 "화도 중에
서 수묵이 제일이다."라고 하였는데, 여
기서 말한 '상上'이라는 글자는 '상尙'이
란 글자와 같은 것이고 '상하上下'라는
상이 아니다. 한편 후인들이 잘못 알고,
마침내 수묵을 상품으로 여기고 채색을
하품으로 인식한다. 우승이 이르길 그림은 수묵으로써 이루어야만 자연의 본성을 창조할
수 있으니, 검은 색은 음陰이 되고 흰색은 양陽이 되어 음양이 서로 결합하여야, 자연히
조화의 공을 이루게 된다고 하였다. 때문에 채색화도 수묵으로 구획을 정한 뒤에 색을 칠
해야 한다. 겉모양만 보는 자들은 드디어 수묵과 채색으로써 고상함과 저속함을 구분하였
으니, 고상함과 저속함은 붓에 달려 있다는 것을 잘 모른다. 필치가 고상하지 못한 자는
먹을 많이 칠하지 않더라도 사람의 눈을 오염시키고, 필력이 고상한 자는 누렇고 푸른색이
찬란하게 화폭에 가득하더라도 더욱 청묘함을 보인다. 어떤 이가 나에게 "수묵화와 채색화
중에 어느 것이 어려운가?"라고 질문하여, 내[張式]가 "붓을 먹에 담가서 종이에 그릴 때에는
마땅히 청·황·적·백색에 의하여 그리고, 붓을 채색에 담글 때에도 먹을 쓰듯이 자유롭게
그릴 뿐이다."고 대답하였다.

觀夫張公之藝非畵也, 眞道也. 當其有事, 已知夫遺去機巧[1], 意冥玄化[2],
而物在靈府[3], 不在耳目. 故得于心[4], 應于手, 孤姿絶狀, 觸毫而出, 氣交沖
漠[5], 與神爲徒[6]. 若忖[7]短長于隘度[8], 算妍蚩[9]于陋目[10], 凝觚[11]舐墨, 依違[12]
良久, 乃繪物之贅疣[13]也, 甯置于齒牙間[14]哉? ─唐·符載[15] 『觀張員外[16] 畵松石圖』

장조의 예술을 관찰하면, 그것은 그림이 아니고 참다운 도이다. 장조가 그림 그릴
때는 기교를 버리면, 뜻이 현묘한 자연의 조화와 암암리에 합치되어 사물이 마음속에

있고 눈이나 귀에 있지 않다는 것을 이미 깨달았다. 때문에 마음먹은 대로 손쉽게 되고, 독특한 모습과 절묘한 형상이 붓을 대면 표출되어, 기질이 고요하게 통하여 신과 같은 무리가 되었다. 그림을 그릴 때 길고 짧은 한도를 정하고, 아름답고 추한 것을 좁은 안목으로 계산하여, 화법에 구애되어 먹을 빨며 오래 망설이는 것 같은 것은 실로 그림을 그리는데 혹과 같은 존재이다. 그런 자를 어떻게 장조와 같은 위치에 둘 수 있겠는가? 당·부재의 『관 장원외화송석도』에서 나온 글이다.

注

1 기교機巧: 마음으로 헤아리는 기교를 가리킨다.

2 의명현화意冥玄化: 감정과 뜻이 자연과 암암리에 합치되는 것이다.

3 득어심응우수得于心應于手: 손에 익숙하여 마음에 응하는 '득심응수得心應手'로, 마음먹은 대로 손쉽게 됨을 이른다. 『장자莊子』「천도天道」의 윤편輪扁 고사에서 인용한 것이다.

4 영부靈府: 정신의 집으로 마음을 이른다. 『장자』「덕충부德充符」에 "그러므로 마음의 조화를 어지럽히지 못하고, 마음 속에 들어올 수도 없다.[故不足以滑和, 不可入于靈府.]"라고 나온다.

5 충막沖漠: 평안하고 조용한 상태를 말한다.

6 도徒: 동류同類이다. 『莊子』「人間世」에 "마음이 곧은 사람은 하늘과 같은 무리가 된다. 內直者, 與天爲徒."라고 나온다.

7 촌村: 자세하게 생각하는 것이다

8 애도隘度: 한도限度와 같은 말이다.

9 연치妍蚩: 미추美醜와 같은 말이며, 고운 것과 추한 것이다.

10 누목陋目: 좁은 안목이다.

11 응고凝觚: 법에 막힌다는 뜻이다. * 고觚는 술잔인데 법法을 이른다.

12 의위依違: 무엇을 결정하지 못하고 우물쭈물거리는 것을 이른다.

13 췌우贅疣: 혹으로 쓸 모 없는 물건을 비유한다.

14 치어치아간置于齒牙間: 같은 수준이나, 동일한 위치에 두는 것을 이른다.

15 부재符載: 당나라 촉蜀 사람으로 자는 후지厚之이고, 관직이 감찰어사監察御使에 이르렀다. 시문詩文에 공교하였으며 저서에 문집 14권이 있다.

16 장원외張員外: 당나라 화가 장조張璪를 가리키며, 오군吳郡(지금의 江蘇 蘇州) 사람으로 관직이 검교사부원외랑檢校祠部員外郞이었다. 산수山水·수석樹石을 잘 그리고 파묵破墨에 뛰어났으며, 소나무 그림에 더욱 공교하였다. 손에 두 개의 붓을 잡고 동시에 그림을 그려서, 사람들이 서로 전하여 '쌍관제하雙管齊下'라고 한다. 저서에 『회경繪境』이 있지만 전하지 않는다.

··

遍觀衆畵, 惟顧生¹畵古賢, 得其妙理², 對之令人終日不倦, 凝神³遐想⁴, 妙悟⁵自然, 物我兩忘, 離形去智, 身固可使如枯木, 心固可使如死灰⁶, 不亦臻于妙理哉. 所謂畵之道也. 「論畵體工用搨寫」—唐·張彦遠⁷『歷代名畵記』⁸

여러 그림을 두루 관람해보니, 고개지만 옛 성현을 그려서 오묘한 이치를 얻었는데, 그것을 마주보고 있으면 종일토록 싫증나지 않는다. 정신을 집중하여 무한한 상상력을 발휘하게 하고 자연의 이치를 오묘하게 터득하여, 사물과 자신을 잊어버린다. 형체를 벗어나고 인위적인 지식을 제거하게 된다. 몸은 실로 마른 나무와 같이 될 수 있으며, 마음은 불 꺼진 재와 같이 될 수 있다. 이 역시 오묘한 이치에 도달한 것이 아니겠는가? 이것이 그림의 도이다. 당·장언원의 『역대명화기』「논화체공용탑사」에 나오는 글이다.

注

1 고생顧生: 고개지顧愷之(약345~406 또는 348~409)로 동진東晉의 화가이다. 자는 장강長康이고, 소자小字가 호두虎頭이며, 진릉무석晉陵無錫(지금의 江蘇에 속함) 사람이다. 시부詩賦·서법書法을 잘하며 더욱 그림에 정교하여 "재절才絶·화절畵絶·치절癡絶"이라는 호칭이 있었다. 저술에 『화론畵論』·『모탁묘법摹拓妙法』·『화운대산기畵雲臺山記』 등이 있다.

2 묘리妙理: 정심한 도리道理이다.

3 응신凝神: 정신을 한 곳에 집중하는 것이다. 『莊子』「達生」에 "공자께서 제자들을 돌아보며 말하였다. 마음을 쓰는데 흔들리지 않으면 정신이 통일되어 흐트러지지 않는다고 하더니, 이는 곱사등이를 두고 하는 말이구나![孔子顧謂弟子曰, 用志不分, 乃凝于神, 其痀僂丈人之謂乎!]"라고 나온다.

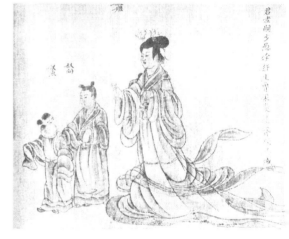

顧愷之 <列女仁智圖(叔向母子)> 부분

4 하상遐想: 멀리 생각하는 것으로 세속을 초월한, 고상한 생각을 이른다.

5 묘오妙悟: 신통하게 깨달음, 오묘한 경지를 깨달음이다. 송나라 엄우嚴羽의 『창랑시화滄浪詩話』「시변詩辯」에 "대체로 선학의 도는 묘오에 있고, 시학의 도 역시 묘오에 있다.[大抵禪道惟在妙悟, 詩道亦在妙悟.]"라고 나온다.

6 고목사회枯木死灰: 말라 죽은 나무와 불이 꺼진 재이다. 외부의 자극에 동요되지 않는 마음을 형용한다. 『莊子』「財物論」에 "남곽자기가 안석에 기대앉아 하늘을 우러러보며 호흡을 가다듬고 있으니, 멍한 것이 자신조차도 잃고 있는 듯하였다. 곁에 시중을 들고 있던 제자 안성자유가 말했다. '어떻게 된 일입니까? 살아 있는 몸이 마른 고목과 같이 될 수가 있고, 마음이 타버린 재처럼 될 수가 있는 것입니까?[南郭子綦, 隱几而坐, 仰天而噓, 嗒焉似喪其耦. 顏成子游, 立侍乎前曰, 何居乎? 形固可使如枯木而心固, 可使如死灰乎?]"라고 나온다.

『歷代名畫記』

7 장언원張彦遠: 당나라 장홍정張弘靖의 손자로 자는 애빈愛賓이며, 하동河東(지금의 山西永濟) 사람이다. 널리 배우고 문사文辭에 뛰어나 건부乾符(874~878) 중에 관직이 대리시경大理寺卿에 이르렀고, 집안이 대대로 흥성하여 풍부하게 수장하였다. 저서에 『서법요록書法要錄』과 『역대명화기歷代名畫記』가 있다.

8 『역대명화기』 10권은 대중大中 원년元年(847)에 완성된 중국 최초의 화사畫史 저록이다. 전前 3권은 화학畫學을 전체적으로 논하였다. 장안長安과 낙양洛陽의 양 수도와 외주에 있는 절의 벽화 본 것을 모두 기술하였다. 고서화의 끝에 서명한 것과 궁정과 개인이 소장한 인장의 기록 등을 언급하였다. 후後 7권은 헌원시대軒轅時代부터 시작하여, 당 회창원년會昌元年까지(기원전270~서기841) 사이의 화가 모두인 3백 73인의 소전小傳이다. 간요하게 서술하여 전인들이 취급한 평론을 제외하고도 자기의 견해를 섞어서, 약간의 화가들 화론을 모두 수록하였다.

鐘隱[1], 天台山[2]人, 亦工畫鷙禽竹木. 師廓乾暉[3], 深得其旨. (乾暉始秘其筆法, 隱變姓名, 趨汾陽之門, 服勤累月, 乾暉不知其隱也. 隱一日緣興于壁上畫鷂子一隻, 人有報乾暉者, 乾暉亟就視之, 且驚曰, 子得非鐘隱乎, 隱再拜道所以.) 乾暉喜曰, 孺子[4]可教也. 乃善遇[5]之, 丈席[6]以講畫圖, 隱遂馳名海內焉. —北宋·郭若虛[7]『圖畫見聞志』[8]卷二

천태산인 종은이 맹금·대·나무를 잘 그렸는데 곽권휘에게 배워 그의 뜻을 잘 터득하였다. (건휘가 처음에는 자신의 필법을 감추고 드러내지 않았다. 종은이 이름을 바꾸고 곽건휘 집으로 가서 몇 달 동안 성실히 받들었는데, 건휘는 그가 종은이라는 것을 몰랐다. 어느 날 종은이 흥이 나서 벽에 매 한 마리를 그리자, 어떤 사람이 건휘에게 알렸다. 건휘가 급히 가서 보고 놀라 "그대는 종은이 아닌가?"하고 물었다. 종은이 두 번 절하고 그간의 이유를 말하였다.) 건휘가 기뻐하며 "자내는 가르칠 만하다."라고 하며 잘 대접하고 자리에 앉아, 그림의 도를 강론하였다. 종은이 마침내 전국에 이름을 떨치게 되었다. 북송·곽약허의 『도화견문지』 2권에서 나온 글이다.

注

1 종은鐘隱: 남당南唐의 화가, 자는 회숙晦叔이다. 『오대명화보유五代名畫補遺』에 그는 "붓을 들고 형상을 묘사하면, 반드시 매우 정묘하고 빼어나 당시에 비교할 자가 없었다. 더욱 요자鷂子(새매)·백두옹白頭翁(백발노인)·갈조鶡鳥(파랑새)·반구斑鳩(얼룩 비둘기)를 그리기 좋아했는데 모두 생동하는 모습을 갖추었다."고 기재되었다

2 천태산天台山: 절강성浙江省의 동쪽에 있는 산으로 천태현天台縣에 속한다.

3 곽건휘郭乾暉: 남당南唐의 화가로 산동山東 사람이다.

4 유자孺子: 아동兒童을 지칭한다. 고대엔 연장의 선배가 후배를 부를 때 '유자'라고 하였다.

5 선우善遇: 후하게 대접하는 것으로 우대하는 것이다.

6 장석丈席: 강독講讀하는 자리를 가리킨다.

7 곽약허郭若虛: 태원太原(지금의 山西에 속함) 사람으로 북송北宋 강령江寧 3년(1070)에, 관직이 공비고사供備庫使가 되어 일찍이 요遼에 사신으로 갔다. 그의 저서에 『圖畵見聞志』가 있다.

8 『도화견문지』: 당나라 장언원의 『역대명화기』를 이어 지은 것으로, 중국 고대 화사畵史의 중요한 저작 중의 하나이다. 모두 6권인데, 제1권은 서론敍論과 회화를 통하여 교훈을 얻는 것, 인물과 신상의 다름과 물상의 특징을 제작하는 표현 방식, 용필의 득실과 '판板'·'각刻'·'결結'의 삼병三病 등을 서술하였다. 오대五代 북송北宋 초기의 이성·관동·범관 세 화가의 산수와 황전·서희 두 화가의 화조화파花鳥畵派의 연원과 특징도 분명하게 서술하였다. 아울러 화과畵科의 성쇠盛衰에 따라서 고금古今의 우열을 논하였는데, 모두 일정하고 탁월한 견식이 있다. 제2권부터 4권까지는 기예紀藝이다. 당 회창會昌 원년(841)이후에서 북송 희령熙寧 7년(1074)간의 화가 2백 80여 인의 소전小傳을 기재하였는데, 작품의 평론이 있다. 마지막 5권과 6권은 고사습유故事拾遺와 근사近事 32가지이다. 화단에서 전해오는 별로 알려지지 않은 이야기나 사실을 기록하였다.

『圖畵見聞志』

由一藝已往, 其至¹有合于道者, 此古之所謂進乎技²也. 觀咸熙畵者, 執于形相, 忽若忘之, 世人方且驚疑³以爲神矣, 其有寓而見邪? 咸熙蓋稷下⁴諸生⁵, 其于山林泉石, 巖栖而谷隱, 層巒疊幛, 嵌欹崒嵂⁶, 蓋其生而好也, 積好⁷在心, 久則化⁸之, 凝念⁹不釋, 殆與物忘, 則磊落¹⁰奇特蟠于胸中, 不得遁而藏也. 它日忽見羣山橫于前者, 纍纍相負¹¹而出矣. 爐光霽煙¹², 與

一一而下上, 慢然¹³放乎外而不可收也. 蓋心術¹⁴之變化, 有時出則託于畫以寄其放¹⁵, 故雲煙風雨, 雷霆變怪, 亦隨以至. 方其時, 忽乎忘四肢形體¹⁶, 則擧天機¹⁷而見者皆山也, 故能盡其道. 後世按圖求之, 不知其畫忘也, 謂其筆墨有蹊轍可隨其位置求之. 彼其胸中自無一丘一壑, 且望洋郷若¹⁸, 其謂得之, 此復有眞畫者邪? —北宋·董逌¹⁹『廣川畫跋』「書李成畫後」

北宋, 李成 <茂林遠岫圖>軸

하나의 기예가 이전부터 행해져 왔으나, 최고의 도달점은 도와 합치되는데 있다. 이것이 고인들이 말하는 기예가 도의 경지로 발전한 것이다. 함희[李成; 919~967]가 그린 것을 보면, 형상에 구애되어 갑자기 도를 잊은 것 같다. 세인들이 놀라서 의아하게 여기는 것을 신묘하다고 하는데, 이성이 우의하여 표현한 것인가?

함희는 직하의 제생이라서 산림천석과 바위에서 거처하고 골짜기에 은거하며 층층이 쌓인 봉우리와 험준한 경사 등을 그렸는데, 그가 그린 곳에 살았기 때문에 좋아하는 것이다. 좋아하는 것이 마음에 쌓이면, 세월이 오래되어 변한다 하더라도, 깊이 생각했던 사물은 마음에서 사라지지 않아서 잊어버리지 않는다. 따라서 산이 높고 크며 특이한 경상은 가슴속에 남아서 간직된다.

그 뒷날 갑자기 무리지은 산들이 앞에 가로 놓인 것을 보고, 첩첩히 쌓아가며 그렸다. 비 개인 안개가 산 빛과 함께 일일이 오르락내리락 거리며 산만하게 밖으로 펼쳐져서 거둘 수가 없었다.

대개 마음속이 변하면 때때로 그림에 의탁하여 기이함을 호방하게 표현하기 때문에, 구름 속에서 비바람치고 격렬한 천둥소리가 괴이하더라도 끝까지 따라가게 된다. 비로소 그때에 갑자기 물상의 외형을 망각하여 자신을 잊어버리고, 천기를 움직이면 보이는 것은 모두가 산이기 때문에 화도를 모두 표현할 수 있다.

후세에 그림을 어루만지면서 그린 곳을 찾으면, 그리면서 잊어버렸다는 것을 알지 못하고, '필묵의 흔적이 있으면 그린 위치를 따라서 찾을 수 있다.'고 말한다. 그들의

흉중에는 자연스러운 하나의 언덕과 골짜기가 없는데, '북해의 신 약을 바라보고 탄식하며 화도를 터득했다.'고 하니, 다시 참다운 그림이 있을 수 있겠는가? 북송·동유의 『광천화발』「서이성화후」에 나오는 글이다.

注

1 지수至: '극極'으로 최고의 도달점을 말한다.

2 진호기進乎技: 기예가 도에 도달하는 경지를 말하는 것이다. 『莊子』「養生主」에 "신이 좋아하는 바는 도이니, 기예보다 진보하는 것이다.[臣之所好者道也, 進乎技矣.]"라는 것이 있는데, 함현영咸玄英이 주에 "進은 過이다."라고 하여, 도를 좋아하는 것이 기예를 좋아하는 것보다 낫다고 하였다.

3 경의驚疑: 놀라며 의아해하는 것이다.

4 직하稷下: 전국戰國 제齊나라 도성都城인, 임치臨淄에 소재한, 서문西門과 직문稷門 부근의 지명이다. 위왕威王과 선왕宣王이 일찍이 이곳에 건학궁을 세워 널리 문학과 유세하는 선비들을 초대하여, 의론議論을 강학講學해 각 학파가 활동하는 중심을 이루었다.

5 제생諸生: 지식과 학문이 있는 선비를 가리킨다.

6 감의줄률嵌欹崒嵂: 경사가 험준한 것을 이른다.

7 적호積好: 좋아하는 것을 쌓는 것이다.

8 화化: 변화해서 없어지는 것으로 이해하였다.

9 응념凝念: 전심하여 깊이 생각하는 것이다.

10 뇌락磊落: 산이 높고 큰 모양이다.

11 누루상부纍纍相負: 많이 쌓여서, 서로 의지하는 것이다.

12 남광제연嵐光霽煙: 비개인 구름에, 산안개가 햇빛에 비치는 것이다.

13 만연慢然: 산만한 모양이다.

14 심술心術: 내심內心이다.

15 기기방奇其放: 기방奇放과 같으며 기탁奇托하는 것이고, '其'는 문장 중의 조사로 뜻이 없다.

16 망사지형체忘四肢形體: 물상의 외형에 초연하면, 자기 자신을 잊어버리는 것을 가리킨다.

17 천기天機: 하늘이 준 영기靈機(재주·기지)를 이른다.

18 망양향약望洋鄕若: '망양이탄望洋而嘆'으로 남의 위대함을 보고 자기의 초라함을 탄식하거나, 일을 처리함에 자신의 능력이 부족함을 개탄하는 것을 비유하는 말이다. 『장자莊子』「추수秋水」에 "…… 북해에 가서 멈추어, 거기에서 동쪽을 바라보니 물의 끝이 보이지 않았다. 이에 하백은 낯빛을 고치고 멍하니 북해의 신若을 향하여, (자신의 견문이 좁음을)탄식하였다.[……至于北海, 東面而視, 不見水端. 于時焉河伯, 始旋其面目, 望洋向若而歎曰.]"라는 우화에서 유래한 말이다. 여기서 '약若'은 북해의 신이다.

19 동유董逌: 북송 동평東平(지금 山東에 속함) 사람이며, 자는 언원彦遠이다. 저서에 『광천화발廣川畵跋』이 있다. 제발이 모두 134편으로 견해가 정밀하고 매우 분명하여, 송대의 화리를 이해하는 데 중요한 작용을 하는 점이 있다. 책이 대략 선화宣和(1119~1125 연간에 완성되었다.

『山水純全集』

夫畵者筆也, 斯乃心運也. 索之于未狀之前, 得之于儀則之後, 黙契造化, 與道同機. 握管而潛萬象, 揮毫而掃千里. 故筆以立其形質, 墨以分其陰陽. 山水悉從筆墨而成. —北宋·韓拙[1]『山水純全集』

그림은 붓으로 그리는 것이다. 붓은 마음으로 운필하는 것이다. 형상하기 전에 모색하고, 화법을 터득한 후에는 은연중에 자연과 합치되어 화도와 함께 이루어진다. 붓을 잡고 만상을 깊이 생각하여 붓을 휘둘러 천리의 경물을 그린다. 붓으로 형체를 세우기 때문에 먹으로 음양을 구별한다. 산수화는 모두 필묵에서 이루어진다. 북송·한졸의 『산수순전집』에서 나온 글이다.

注

1 한졸韓拙: 북송北宋의 화가이다. 자는 순전純全이고, 호는 금당琴堂이며, 남양南陽(지금의 河南에 속함) 사람으로 휘종徽宗 때 화원畵院의 대조待詔였다. 신수山水와 과식棄石을 잘 그렸다. 저서인 『산수순전집』 1권은 각본이 모두 9편 전하는데, 서문 중에 말한 10편 1편이 있다. 이것은 상숙常熟의 철금鐵琴동검루銅劍樓가 명나라 심변沈辨이 베낀, 본을 소장한 것은 10편이 있는데, 대부분 「삼고의 그림에서 우수함과 미치지 못함을 논함論三古之畵過與不及」 1편이다.

明, 曾鯨<董其昌像>

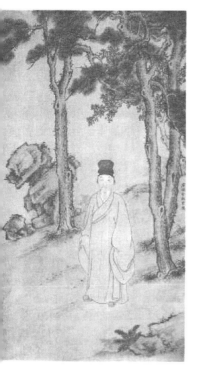

畵之道, 所謂宇宙在乎手者, 眼前無非生機. —明·董其昌[1]『畵禪室隨筆』

그림의 도를 우주가 손안에 있다고 하는데, 그러면 눈앞에는 생동하지 않는 것이 없다. 명·동기창의 『화선실수필』에서 나온 글이다.

注

1 동기창董其昌(1555~1636): 명대의 서화가·감상가이다. 자는 현재玄宰이고, 호는 사백思白·향광거사香光居士이며, 화정華亭(지금의 上海松江) 사람으로 관직은 예부상서禮部尙書에 이르렀고, 시호諡號가 문민文敏이다. 저서에 『용태집用台集』·『용태별집容台別集』·『화선실수필畵禪室隨筆』·『화지畵旨』·『화안

畵眼』 등이 있다. 후에 3부분의 책 중에 실린 것이 서로 다른 것이 있다. 대부분 후인들이 각각 집록했기 때문이다. 『화지』·『화안』에 수록되어 오랫동안 전해오는 막시룡莫是龍의 「畵說」이라고 하는 16조항은, 부신傅申의 고증을 거쳐서 동기창이 지은 것이라고 하였다. 내용이 『동기창연구문집董其昌研究文集』「화설 작자의 문제연구'畵說'作者問題研究」(상해서화출판사, 1998년 판)에 보인다.

米[1]源于董[2]而意象[3]凹凸, 自謂出奇無窮, 其實恍惚迷離[4]之趣, 遠祖吳道子[5]而人不能知. 究之米家學問狂而非狷, 故讀書人偶爲之, 而不敢沉淪于此也. 惟董巨[6]氣象沉雄, 骨力蒼秀, 爲吾輩指南正路. 德論旣于此道有嗜棗[7]之癖, 當相商[8]而進于此. 予思時時以筆墨兼用爲法門[9], 學制謂予畵墨則盡現五采, 而著色則渾如用墨, 知言哉! 通此兩語, 其進道也如發蒙振落[10]矣. ― 明·惲向[11]語. 見淸·陳撰『玉几山房畵外錄』

미불과 미우인의 그림은 동원에서 근원했지만, 구상한 형상이 울퉁불퉁하였다. 스스로 기이함이 무궁무진하게 나타난다고 하였으나, 실은 아득하고 모호한 정취는 먼 시대 오도자를 조술하였는데 사람들은 알지 못한다. 미불 집안은 학문을 넓리 연구했지만 성급하지 않았기 때문에, 책을 읽은 사람들은 우연히 그리더라도 성급함에 빠져들지 않는다.

동원과 거연 그림은 기상이 깊고 웅장하며 골력[筆力]이 울창하게 빼어나, 우리들이 정도로 가는 지침이 되었다. 그림을 덕으로 논하는 방법을 지나치게 즐기는 버릇이 있으니, 상의하여야 그림이 도의 경지로 진보할 것이다. 나惲向는 때때로 필묵을 겸하여 사용하는 것을 화법으로 삼아야 한다고 생각한다. 그림 배우는 제도를 나에게 말하여 먹으로 그리면 오채가 다 표현되어야 하고, 색을 칠하면 혼연함이 먹을 사용한 것 같이 해야 한다고 하니, 그림을 아는 말이다! 이 두 마디 말을 통달하면 화도가 진보하는 것은 떨어질 잎을 떨어뜨리는 것 같이 매우 쉬운 일이다. 명나라 운향이 말한 것으로, 청나라 진찬의 『옥궤산방화외록』에 보인다.

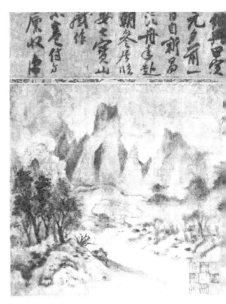

南宋, 米友仁<遠岫晴雲圖>頁

注

1 미米: 미불米芾과 그의 아들 미우인米友仁을 가리킨다. * 미불(1051~1107)은 북송 때 서화가·감상가이다. 초명은 불黻이었고, 자

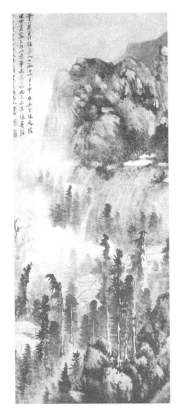

明, 惲向<同居幽意圖>軸

는 원장元章이며, 대대로 산서山西 태원太原에 살다가 호북湖北 양양襄陽으로 이사하여 나중에 윤주潤州(지금의 江蘇鎭江)에 정착하였다. 저서에 『서사書史』·『화사畵史』·『보장대방록寶章待訪錄』 등이 있다. * 미우인(1074~1153 또는 1086~1165)은 남송 때의 서화가로, 자는 원휘元暉인데 사람들이 '소미小米'라고 부른다.

2 동董: 오대五代 남당南唐의 화가 동원董源(?~약 952)이다. '源'이 어떤 곳에는 '元'으로 되어 있다.

3 의상意象: 하나의 미학 개념으로 문예가가 마음으로 생각한 의취意趣와 물상物象이 합친 것을 가리킨다. 연원은 『주역周易』「계사상繫辭上」 12장에 "공자께서 말하였다. 성인이 상象을 세워 뜻意을 다하며, 괘卦를 베풀어 정위情僞를 다해, 말을 달아[繫辭] 그 말을 다하며, 변통變通해서 이로움을 다하며, 고무鼓舞하여 신묘神妙함을 다하였다."고 하는 것이다. 여기에서 말하는 '象'은 괘상卦象을 가리키며, 일반적으로 표현 가능한 모든 징조徵兆를 가리킨다. '意'는 괘상에 표시된 철리哲理나 사상감정을 가리킨다. 이러한 '의'와 '상'이 합하여 "意象"이 이루어져 문예영역에 광범위하게 운용되었는데, 남조송南朝宋 때 유협劉勰이 『문심조룡文心雕龍』「신사神思」에서 맨 먼저 "의상"의 개념을 문학의 영역에 끌어들여 심미자의 창조 과정에 예술의 구상활동으로 개괄하였다. 의상이 화론에는 비교적 늦게 나타났는데, 화론에서는 화가가 마음속으로 경영하여 구상한 의상을 가리킨다. 이는 심미자의 주관적인 정의情意와 심미자의 객관적인 겉으로 드러난 것表徵이 서로 융합된 형체이지만, 함양하여 구상하는 가운데 있는 것이다.

4 미리迷離: 산란하며 모호한 모양이다.

5 오도자吳道子: 당나라 화가로 양적陽翟 사람이다. 불도인물佛道人物을 잘 그렸고, 산수도 잘 그렸다.

6 거巨: 오대五代 송초宋初의 화가 거연巨然으로, 강령江寧(지금의 江蘇南京) 사람이다. 개원사開元寺 승려로 산수를 잘 그렸는데, 동원을 스승으로 본받았다. 동원과 병칭하여 '董巨'라고 부른다.

7 기조嗜棗: 대추를 즐겨 먹는 것으로, 특이한 기호를 이르는 말이다.

8 상상相商: 상의하는 것이다.

9 법문法門: 학문이나 수행修行 따위의 방법인데, 여기서는 화법을 이른다.

10 발몽진락發蒙振落: 물건 위 덮인 것을 떼어내고, 떨어질 것 같은 잎을 흔들어 떨어뜨리는 것으로, 매우 용이함을 비유하는 말이다. 『사기史記』「급정열전汲鄭列傳」에 "승상 공손홍을 설득하는 것은 덮개를 열고, 낙엽을 떨어뜨리는 것과 같을 따름이다.[至如說丞相公孫弘, 如發蒙振落耳.]"라고 나온다.

11 운향惲向(1586~1655): 명말明末 화가이다. 원래 이름은 본초本初이고, 자는 도생道生이며, 호는 향산香山으로 무진武進(지금의 江蘇에 속함) 사람이다. 산수를 잘 그렸으며 저서에 『화지畵旨』 4권이 있다.

··

『淮南子』[1]以畵甚爲微妙, 堯 舜之聖, 不能及, 夫堯舜聖于則天, 而畵道通靈, 能役使日·月·風·雲·雷·雨于毫楮[2], 夫豈言之過歟! ─ 明·鄭元勛[3] 『序唐敷五[4]繪事微言』

『회남자』에서 그림은 아주 묘하기 때문에 요순과 같은 성인이라도 미칠 수가 없다. 요순 같은 성인은 천리를 본받아 그림의 도가 신령과 통하여 해·달·바람·구름·우뢰·비를 붓과 종이로 부릴 수 있었다고 하니, 어찌 말이 지나친가! 명 나라 정원훈이 쓴 당지계의 『회사미언』 서문에 나오는 글이다.

注

1 『회남자淮南子』: 『회남홍렬淮南鴻烈』이라고도 한다. 서한西漢 회남왕淮南王 유안劉安(漢 高祖의 손자)과 그의 문객門客인 소비蘇非·이상李尙·오피伍被 등이 지었고, 후한後漢 고유高誘의 주석이 있다. 원명은 『회남홍렬淮南鴻烈』이고, 본래는 내외 2편이다. 지금 전하는 21권은 「내편內篇」이고, 「외편外篇」 33권이 있으나 전하지 않는다.

2 호저毫楮: 모필毛筆과 닥나무로, 붓과 종이를 이른다.

3 정원훈鄭元勛(1604~1645): 명나라 화가이다. 자는 초종超宗이고, 호는 혜동惠東이며 강도江都 사람으로, 산수화에 뛰어났다.

4 부오敷五: 당지계唐志契(1579~1651)의 자이다. 명나라 해릉海陵 사람이고, 자는 원생元生·부오敷五이며, 그림을 좋아하여 그 의취意趣를 깊이 터득했고 『회사미언繪事微言』을 저술했다. 아우 당지윤唐志尹과 함께 명성을 날려, 당시 이당二唐이라 불리었다.

··

子美[1]謂 "十日一山, 五日一水"[2], 東坡[3]謂 "兎起鶻落, 急追所見"[4], 二者于畵遲速[5]何適耶?[6] 域中[7]羽毛鱗介, 尺澤[8]層巒, 嘉卉朽蘀[9], 皆各有性情. 以我接彼, 性情相泆[10], 恒得諸渺莽惝恍間[11], 中有不得迅筆·含毫, 均爲藉徑[12], 觀者自谿然胸次[13] ……斯技也, 進乎道矣. 『傅山[14] 論書畵』 「侯文正輯注」

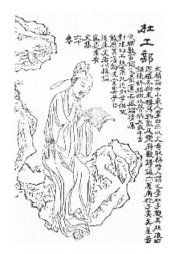

<杜甫畵像> 『晚笑堂竹莊畵傳』

두보는 "열흘에 산 하나를 그리고, 닷새에 물 하나를 그린다." 하였고, 소식은 "토끼가 일어나자 송골매가 잡으려고 내려앉듯이 급히 본 것을 쫓아서 그린다." 하였다. 이 말은 그림을 그리는 데 느리고 빠른 속도가 무슨 차이가 있겠는가? 천지에서 영모나 고기, 작

은 못이나 층층이 쌓인 봉우리, 아름다운 초목이나 썩은 잎도 모두 각자의 성정이 있다. 내가 그것들과 접촉하면 성정이 서로 통하기 때문에, 항상 아득하고 창망한 사이에서 얻는다. 그중에 부득이 빠른 붓놀림으로 그리거나 머뭇거리며 그리는 경우도 있으니, 모두가 운필해야 할 방법에 따라서 그리는 것이다. 그릴 대상을 보는 자 스스로 마음으로 훤하게 깨닫게 되어야 ……기예이며, 기예가 도의 경지로 나가는 것이다. 부산의 『논서화』에 후문정이 집주한 부분에서 나오는 글이다.

注

1 자미子美: 당대의 시인 두보杜甫(712~770)의 자이다. 『신당서新唐書』「두보열전杜甫列傳」에 의하면, 양주襄州 양양襄陽 사람이다. 어려서 가난하여 자신의 뜻을 떨치지 못하여 오吳·월越·제齊·조趙 나라를 떠돌아다녔고, 진사시에 들지 못하여 장안長安에서 나그네 생활을 하였다. 현종玄宗 조정에 몇 차례 시를 지어 헌상하니, 현종이 기특하게 여겨 집현원集賢院의 대제待制를 하게 하였다. 안록산安祿山의 난리에 두보가 삼천三川으로 피난하였다. 숙종肅宗(李亨)의 조정에서 우습유右拾遺를 임명받았다. 엄무嚴武가 서장書狀하여, 검교공부원외랑檢校工部員外郎의 참모가 되었다. 말년에 뇌양耒陽에서 나그네살이 할 때, 술자리에서 소고기를 구워 막걸리를 먹고 너무 취하여, 그날 저녁에 죽었으니 향년이 59세였다. 젊어서부터 이태백李太白과 명성이 가지런하여 당시 '이두李杜'로 불리었다. 원진元稹이 이르길, "시인이 있었던 이래로 자미子美만한 자는 없었다."고 하였다. 두보는 또 당시에 일어난 일에 관하여 진술을 잘 하였다. 문장의 율격과 음절이 정밀하고 깊어서 수천 자를 써도 조금도 약한 것이 없으니, 세상에서 '시사詩史'로 불렸다. 저서로 『두공부집杜工部集』이 있다.

清, 傳山<山水花卉圖> 冊

2 "십일일산十日一山, 오일일수五日一水": 두보의 〈희제왕재화산수도가戲題王宰畫山水圖歌〉 "열흘에 물한 구비 그리고 닷새에 돌 하나 그린다네, 능한 일은 남의 재촉을 받지 않아야 하니, 왕재가 비로소 진적을 남기려는 구나.[……十日畫一水, 五日畫一石. 能事不受相促迫, 王宰始肯留眞跡.……]"에서 나온 것인데, 부산傅山이 인용할 때 약간의 오기誤記가 있었다.

3 동파東坡: 북송의 문학가인 소식蘇軾의 호가 동파거사東坡居士이다.

4 "토기골락兎起鶻落, 급추소견急追所見": 소식蘇軾의 〈문여가화운당곡언죽기文與可畫篔簹谷偃竹記〉에서 "……그것을 좇아 급히 일어나서 붓을 휘둘러 곧바로 본 것을 포착하여 그리는 데, 토끼가 일어나자 송골매가 낚아채려고 떨어지듯이 그려야지, 조금이라도 주저하면 대나무의 기운이 사라져 버린다……振筆直遂,

以追其所見, 如免起鶻落, 少縱則逝矣.」고 한데서 나온 것이다. 토기골락
兎起鶻落은 토끼가 세차게 뛰쳐나오니 송골매가 낚아채려고 내려앉는
것인데, 그림을 그리거나 글씨를 쓸 때 붓놀림이 신속함을 비유한 말이
다. 부산이 이런 뜻을 인용한 것이다.

5 지속遲速: 빠르고 느림이다.

6 하형야何逈耶: '무슨 차이가 있는가?'이다.

7 역중域中: 천지간天地間으로, 자연계自然界를 이른다.

8 척택尺澤: 작은 못이다.

9 후탁朽蘀: 썩은 잎이다.

10 상협相浹: 서로 통하는 것이다.

11 항득저묘망창황간恒得諸渺莽悄恍間: 항恒은 항상, 모두이다. 저득諸得:
'득지어得之于'이다. 묘망渺莽: 안개가 널리, 멀리까지 깔린 모습이다.
창황悄恍은 희미하여, 분병하지 않은 모습이다.

<傅山像>

12 균위자경均爲藉徑: 모두 운필할 수 있는 방법에 따라서 그린다는 것이다.

13 활연흉차豁然胸次: 마음속으로 분명하게 깨닫는 것이다.

14 부산傅山(1605?~1690?): 명말 청초의 사상가·서화가이다. 산서山西 양곡陽曲 사람, 태원太原 사람이라고도 한다. 자는 청죽靑竹·청주靑主, 호는 색려嗇廬·공지타公之它·석도인石道人이다. 명明나라가 망한 뒤 도법道法을 환양진인還陽眞人에게서 받고 일명 진산眞山이라고도 했으며, 천제天帝로부터 황관黃冠을 받는 꿈을 꾸고는 붉은 옷을 입고 토굴에서 살아 주의도인朱衣道人이라고도 불리었다. 만년에는 독한 술을 즐겨 마시며, 자칭 노벽선老蘗禪이라고도 했다. 어려서부터 총명하여 경사제자經史諸子에 널리 통달했고, 전서篆書·예서隸書를 비롯하여 모든 서체에 정통했으며, 금석金石·전각篆刻·시詩·그림 등에도 두루 능통했다. 숭정崇禎(1628~1644) 때 산서독학山西督學으로 있던, 원임후袁臨侯가 순안어사巡按御史 장손진張孫振에 의해 억울하게 탄핵을 받고 체포되자, 그는 대궐에 엎드려서 글을 올려 그의 억울함을 호소했다. 뒤에 마군상馬君常은 의사전義士傳을 지어, 이 일을 배유裴瑜·위소魏劭에 비교했다. 1644년 명나라가 망한 뒤로는 20년 동안이나 토굴에 살면서 어머니를 봉양하다가, 천하가 완전히 청淸나라 세상이 되어 버리자, 비로소 토굴에서 나와 의술醫術로 업을 삼았다. 1678년(康熙 17) 박학홍사博學鴻詞에 천거되었으나 노병老病을 이유로 사양했고, 이듬해 중서사인中書舍人이 되어 황제의 총애를 받았다. 그림은 산수화와 죽석竹石을 잘 그렸다. 산수화는 준찰皴擦을 많이 하지 않았고 언덕과 골짜기의 기상이 활달했으며, 죽석화竹石畵도 상투적인 기법에 빠지지 않아 기운氣韻이 넘쳤다.

川瀨¹氤氳²之氣, 林嵐³蒼翠之色, 正須澄懷觀道⁴, 靜以求之. 若徒⁵索于毫末⁶間者, 離⁷矣. ── 淸·惲壽平⁸『南田畵跋』

흐르는 내와 여울의 아득한 기운과, 안개 피어오르는 산림의 푸르른 색은 깨끗한 마음으로 도를 관조해야 고요함을 탐구할 수 있다. 붓끝에서만 모색하면 그림의 도가 멀어질 것이다. ―청·운수평의『남전화발』에서 나온 글이다.

注

1 천뢰川瀨: 천川은 내, 물길, 하류이다. 뢰瀨는 모래나 돌 위에서, 급하게 흐르는 물이다.

2 인온氤氳: 기와 빛이 섞여서, 아득한 모양이다.

3 임람林嵐: 산림의 안개 기운을 이른다.

4 징회관도澄懷觀道: '징회澄懷'는 마음을 맑게 하여 생각이 깨끗해지는 것으로,『노자老子』에서 말하는 "척제현감滌除玄鑒"이나『장자莊子』에서 말하는 "심재心齋" "좌망坐忘"의 상태를 이른다. '관도觀道'는 허정공명虛靜空名한 마음을 제거하고, 자연의 도를 관조하는 것이다.

5 도徒: '지只'이다.

6 호말毫末: 매우 세밀한 것을 이른다.

7 리離: '실失'의 뜻이다.

8 운수평惲壽平(1633~1690): 청대의 서화가로 무진武進 사람이다. 처음 이름은 격格, 자는 수평壽平이었으나 뒤에 '수평'을 이름으로 쓰고 자를 정숙正叔이라 했다. 호는 남전南田·운계외사雲溪外史·동원초의東園草衣·백운외사白雲外史이다. 그는 처음에는 산수화를 즐겨 그렸으나, 왕휘王翬의 그림을 보고는 도저히 왕휘를 능가하기 어려움을 깨닫고, 산수화를 그만두고 화훼花卉를 전문으로 그렸다. 그는 북송北宋의 서숭사徐崇嗣의 몰골법沒骨法을 따라 화훼를 그렸다. 당시 유행하던 습기習氣를 말끔히 씻어 버리고 독특한 화풍을 이루어 사생정파寫生正派를 개창함으로써, 뒷날의 화훼화가들이 모두 그의 화풍을 따르게 되었다. 그는 적빈赤貧 속에 일생을 마쳤는데, 그의 아들이 장례를 치를 돈이 없어 왕휘가 장례를 치러 주었다고 한다. 왕시민王時敏·왕감王鑑·왕원기王原祁·왕휘王翬·오역吳歷과 함께 청초淸初의 6대가六大家로 일컬어진다. 저서에『구향관집甌香館集』·『남전시초南田詩鈔』·『남전화발南田畫跋』이 있다.

清, 惲壽平<山水圖>冊

畫雖藝事, 亦有下學上達[1]之工夫. 下學者山石水木有當然之法, 始則求其山石水木之當然, 不敢率意[2]妄作, 不敢師心[3]立異, 循循乎古人規矩之中, 不失毫芒, 久之而得其當然之故矣, 又久之而得其所以然之故矣. 得其

所以然而化可幾焉. 至于能化則雖猶是山石水木而識者視之, 必曰: 藝也進乎道矣, 此上達也. 今之學者甫執筆而卽講超脫[4], 我不知其何說也.
—「論工夫」淸·長庚[5]『浦山論畫』[6]

그림은 기예에 관한 일이지만, 아래에서 배워 위에 도달하는 공부이다. 아래에서 배우는 것은 산·돌·물·나무를 그리는 데 당연한 법이 있는 것이다. 처음에는 산과 돌·물과 나무의 당연한 연고를 연구하여, 감히 경솔하게 함부로 그려서는 안 된다. 감히 마음을 스승으로 삼아 다른 것을 세워서는 안 되고, 순순히 옛사람의 법도에 집중하여 털끝만큼도 잘못해서는 안 될 것이다. 그렇게 오래 하면, 당연한 까닭을 얻게 되고, 오래 하면 그러한 이유를 터득할 것이다. 그러한 까닭을 터득하면 변화를 기대할 수 있다. 변화하게 되면 산과 돌·물과 나무와 같은 것이라도, 아는 사람이 그것을 보면 반드시 "예가 도의 경지로 진보했다."고 할 것이니, 이것이 상달이다. 요즘 배우는 자들은 겨우 붓을 잡기만 하면, 독창적인 것을 강구한다고 하는데, 나는 그것이 무슨 말인지 모르겠다. 청·장경의 『포산논화』「논공부」에 나오는 글이다.

注

1 하학상달下學上達: 신변의 쉬운 인사人事를 배워, 높고 심오한 천리天理를 깨닫는 것으로, 『論語』「憲問」편에 "하늘을 원망하지 않으며 사람을 탓하지 않고, 아래로 인간의 일을 배우며 위로 하늘의 이치를 통달한다.[不怨天, 不尤人, 下學而上達.]"고 나오는데, 주에서 하下는 사람의 일을 배우는 것이고, 상上은 천명天命을 아는 것이라고 하였다.

2 솔의率意: 아무렇게, 신경 쓰지 않는 것이다.

3 사심師心: 자신의 마음을 스승으로 삼는 것이다.

4 초탈超脫: 초연超然(어떤 범위 밖으로 뛰어난 모양)하게 세속을 벗어남, (관습 인습 형식 따위에)얽매이지 않다, 자유롭다, 독창적이라는 말이다.

5 장경長庚(1685~1760): 청대화가로 수수秀水 사람이다. 원명은 도燾, 자는 부삼溥三·공지간公之干, 호는 포산浦山·과전일사瓜田逸士·백저상자白苧桑者·미가거사彌伽居士이다. 그림은 전재錢載·전유성錢維城 등과 함께 여류 화가 진서陳書에게 배웠으며, 산수·인물·화조花鳥·죽석竹石 등을 모두 잘 그렸다. 산수화는 동원董源·거연巨然·황공망黃公望 등의 화풍을 따랐다. 특히 용묵법用墨法을 깊이 체득했으며, 화훼는 진순陳淳의 화법을 따랐다. 『국조화징록國朝畵徵錄』·『포산논화浦山論畫』를 비롯, 『도화정의식圖畫精意識』·『통감강목석기通鑑綱目釋記』·『주례봉건정전강역고周禮封建井田彊域考』·『태극유행도설太極流行圖說』 등 많은 저서를 남겼다.

6 『포산논화浦山論畫』: 맨머리에 총론을 지어, 각파의 원류 및 득과 실을 서술하였다. 다음으로 논한 그림의 8가지 규칙; 「논필論筆」·「논묵論墨」·「논품격論品格」·「논기운論氣韻」·「논성정論性情」·「논공부論工夫」·「논입문論入門」·「논취자論取資」 등은 짤막한 논문이나, 표절한 말이 아니고, 홀로 마음에 터득한 것을 서술하였으며, 그중에 「기운」을 논한 조항은 더욱 정밀하다.

畵雖一藝, 其中有道. 試觀古人眞蹟, 何等章法? 何等骨力? 何等神味? 學者能深造自得, 便可左右逢源[1], 否則紙成堆, 筆成冢[2], 終無見道之日耳. — 清·王昱[3]『東莊論畵』

그림은 하나의 기예지만, 그 가운데 도가 있다. 옛 사람들이 그린 진적은 어떠한 장법으로 그렸으며, 어떠한 골력이 있고, 어떠한 데에 신묘한 맛이 있는가? 등을 시험 삼아 보아야 할 것이다. 자연히 배우는 자들이 깊은 수준에 이르러 스스로 터득할 수 있게 되면, 좌우에 근원을 만나게 될 것이다. 그렇지 못하면 종이가 무더기를 이루고, 붓이 무덤을 이루게 되더라도, 끝까지 화도를 볼 날이 없을 것이다. 청·왕욱의 『동장논화』에 나오는 글이다.

注

1 좌우봉원左右逢源: 자기 신변의 사물은 어느 것이든 자기의 학문 수양 자원이 되어 끊어지지 아니하는 것으로, 『맹자孟子』「이루하離婁下」14에 있는 말로 다음과 같다. "군자가 깊이 나가기를 도로써 함은 자득하고자 함이니, 자득하면 거함에 편안하고, 거함에 편안하면 이용함이 깊고, 이용함이 깊으며, 좌우에서 취하여 씀에 근원을 만나게 된다. 따라서 군자는 자득하고자 하는 것이다.[君子深造之以道, 欲其自得之也, 自得之則居之安, 居之安則資之深, 資之深則取之左右逢其原. 故君子欲其自得之也.]"

2 필성총筆成冢: 당나라 회소懷素가 초서를 좋아하여 "자신이 말하기를 초성 삼매를 얻었다고 했다. 붓을 버린 것이 쌓이면 그것을 산 밑에 묻어, 이를 일러 붓 무덤이라 했다.[自言得草聖三昧, 棄筆堆積埋于山下曰筆冢.]"라고 하였다.

3 왕욱王昱(1714~1748): 청대화가이다. 『서화기문書畵紀聞』에 의하면, 왕욱의 자는 일초日初요, 스스로 호를 동장노인東莊老人이라 했다. 『국조화지國朝畵識』에 의하면, 왕욱王昱은 왕원기王原祁의, 먼 촌수의 아우뻘이요, 산수를 잘 그렸는데 성근 것 같으나 얇지 아니하고 담하되 운치가 있어, 필의筆意는 예찬倪瓚과 방종의方從義의 사이에 있다고 하였다. 『서화서록해제』에 의하면, 동장東莊(王昱)의 화법은 녹대麓臺(王原祁)를 완전히 스승으로 삼았다. 책머리에 스스로 기술하여 "그림 그릴 적에 스승이 전수한 것을 기억하여 마음으로 얻은 것을 참고했다."고 했다. 논한 바가 녹대화파麓臺畵派의 범위에 벗어나지 못했으나 달고 쓴말도 많다.

清, 王昱<仿關仝山水圖>扇

三

余初未嘗識畵, 然參禪[1]而知無功之功[2], 學道而知至道不煩. 于時觀圖畵
悉知其巧拙工俗, 造微入妙. 然此豈可單見寡聞者道哉! 「題趙公祐畵」 —北宋· 黃庭
堅[3]『山谷集』

내가 처음에는 그림을 알지 못하였다. 그러나 참선하여 공이 없는 공을 알게 되었고,
도를 배워서 지극한 도는 번거롭지 않다는 것을 알게 되었다. 이에 그림을 보니 공교한
것과 졸속한 것, 은밀한 곳에 도달하고 신묘한 경지에 들어갔음을 알게 되었다. 그러나
어떻게 본 것이 적고 들은 것이 적은 사람이 섣불리 말 할 수 있겠는가! —북송· 황정견의
『산곡집』「제조공우화」에 나오는 글이다.

注

1 참선參禪: 불교용어로 좌선하며 명상하거나 선도에 들어가서 진리를 탐구하는 것이다. 당
나라 현각玄覺이 〈영가증도가永嘉證道歌〉에 "강과 바다를 유람하고 산천을 건너서 선사를
만나고 도를 찾는 것이 참선이다."고 했다.

2 무공지공無功之功: 『조당집祖堂集』6권에서 나온 말이다. 생각과 뜻이 세속에서 사용되는
공을 초월한 공이다.

3 황정견黃庭堅(1045~1105): 자가 노직魯直이고, 호는 산곡도인山谷道人이며, 분령分寧(지금
의 江西省 修水) 사람이다. 소식蘇軾의 제자이지만 소식과 명성이 가지런하여 세상에서 '소
황蘇黃'이라 일컬어진다. 문학에서는 강서시파江西詩派의 개조이다. 행서와 초서를 잘 썼
으며, 소식蘇軾·미불米芾· 채양蔡襄과 함께 '송사가末四家'로 불리었다. 저서에『산곡집山谷
集』·『산곡정화록山谷精華錄』·『산곡제발山谷題跋』 등이 있다.

按語

청나라 방훈方薰이『산정거화론山靜居畵論』상권에서 말하였다. "산곡[黃庭堅]이 '내가 처
음에는 그림을 알지 못하였다. ⋯⋯그러나, 어떻게 본 것이 적고, 들은 것이 적은 사람이
말 할 수 있겠는가?'라 하고 '벌레 먹은 나무와 같은 것은 우연히 문채를 이룬 것인데, 내
가 옛 사람들의 묘처를 보니, 이와 같은 것이 많다.'고 하였는데, 제[方薰]가 '이것은 전문가
를 위한 설법이지만, 배우는 자를 위한 설법은 아니다. 전문가들은 필묵으로 잘 그릴 줄은
알지만, 필묵을 변화시킬 줄은 모른다. 이러한 뜻을 깨달아야 한다. 배우는 자들은 아직
필묵의 경지에 들어가지 못했으니, 어떻게 그림 밖에서 묘한 것을 구할 수가 있겠는가?
그림을 그릴 적에 공부가 이르는 곳에는 곳곳마다 모두 법이다. 공부가 이루어진 후에는

한 편의 변화된 재기만 느낀다면, 이것이 가장 좋은 것이다. 반면에 화려하게 빛나는 것을 따르지 않으면, 이런 평담함이 저절로 이루어질 수 없다고 하였다.'[山谷云: '余初未嘗識畵, ……然豈可爲單見寡聞者道.' 又曰: '如蟲蝕木, 偶爾成文. 吾觀古人妙處, 類多如此.' 僕曰: '此爲 行家說法, 不爲學者說法, 行家知工于筆墨而不知化其筆墨, 當悟此意. 學者未入筆墨之境, 焉能畵 外求妙? 凡畵之作, 功夫到處, 處處是法. 功成以後, 但覺一片化機, 是爲極致. 然不從煊爛而得此 平淡天成者, 未之有也.']"

* 서복관徐復觀은 『중국예술정신中國藝術精神』에서 말하였다. "산곡山谷은 스스로 참선을 통하여 그림을 알게 되었다고 하였다. 이것이 선으로 그림을 논하는 효시라고 여기는 사람도 있다. 산곡은 선에 일가견이 있었고 이로 즐거움을 얻기도 하였다. 실로 그는 참선과정 중에 장학莊學의 높은 경지에 도달함으로써 장학으로 그림을 알게 된 것이지, 선에 의하여 그림을 알게 된 것이 아니다. 장자는 세속적인 마음을 비움으로써 도를 터득한다는 것에서, 허虛와 정靜, 그리고 명明을 주체로 하는 마음을 표출해내는 데, 이는 선과 같다. '공이 없는 공無功之功'은 곧 장자의 '무용의 용無用之用'인 것이다. 지극한 도에 이르면 괴로움을 모른다는 말은, 노장老莊에서 말하는 순純이나 박樸과 같다. 이 점 역시 선과 장자의 같은 점이다. 이에 장자는 거울에다 마음을 비유해「응제왕應帝王」에서 '사람의 마음 씀이 거울 같아지면, 보내지도 않고 받지도 아니하며 감추지도 않는다. 고로 마음에 아무런 상처를 받지 않고 만물을 제압할 수 있다.[至人之用心若鏡, 不將不迎, 應而不藏, 故能 勝物而不傷.]'고 하였다. 선가에도 사람의 마음을 거울에 비유하고 있는데 ……황매인黃梅人 5조五祖 홍인좌하弘忍座下와 신수상좌神秀上座의 '몸은 보리수요, 마음은 명경대로다. 때때로 세속의 먼지를 털어 속세에 물들지 않게 하도다.[身是菩提樹, 心如明鏡臺. 時時勤拂拭, 莫使有塵埃.]'라는 구절이 있다. 혹자는 이 구절이 신수神秀에게는 없는 것이라고도 하지만, 선종이 극성을 이루었던 당대에 출현한 것은 실로 중대한 의미가 있다. 이 구절은 장자의 영향을 받아 마음을 거울에 비유한 것이 아니라, 수신하는 과정에서 깨달은 허虛·정靜·명明의 심의가 공교롭게도 거울에 비유되어 장자와 부합한 것이다.

..

禪家有南北二宗[1], 唐時始分, 畵之南北宗, 亦唐時分也, 但其人非南北 耳. 北宗則李思訓父子[2]著色山水, 流傳而爲宋之趙幹[3]·趙伯駒·伯驌[4], 以 及馬·夏[5]輩. 南宗則王摩詰[6]始用渲淡, 一變鉤斫之法[7], 其傳爲張璪·荊·關 ·董·巨[8]·郭忠恕[9]·米家父子[10], 以至元之四大家[11], 亦如六祖[12]之後, 有馬 駒[13]·雲門[14]·臨濟[15]兒孫之盛, 而北宗微矣. 要之摩詰所謂雲峯石蹟, 迥出 天機[16], 筆意縱橫, 參乎造化者. 東坡讚吳道子·王維畵, 亦云: "吾于維也無 間然."[17] 知言哉!

實父[18]作畵時, 耳不聞鼓吹闐駢[19]之聲, 如隔壁釵釧戒顧[20], 其術亦近苦

矣. 行年五十, 方知此一派畫, 殊不可習. 譬之禪定[21], 積劫[22]方成菩薩[23], 非如董·巨·米三家, 可一超直入如來地[24]也.

五代時僧惠崇[25], 與宋初僧巨然, 皆工畫山水. 巨然畫, 米元章[26]稱其平淡天眞; 惠崇以右丞爲師, 又以精巧勝, 〈江南春〉卷爲最佳. 一似六度中禪[27], 一似西來禪[28], 皆畫家之神品也.

上元後三日, 友人以巨然〈松陰論古圖〉售于余者. 余懸之畫禪室[29], 合樂以享同觀者. 復秉燭掃二圖, 厥明以示客, 客曰: "君參巨然禪, 幾于一宿覺[30]矣."

衆生[31]有胎生·卵生·濕生·化生. 余以菩薩爲毫生, 蓋從畫師指頭放光, 拈筆之時, 菩薩下生矣. 佛所云: 種種意生身[32]. 我說皆心[33]造以此耶. 南羽[34]在余齋中寫大阿羅漢[35], 余因贈印章曰 "毫生館".

丁南羽〈白描羅漢〉―明·董其昌『畫旨』[36]

(傳) 唐, 李思訓
〈江帆樓閣圖〉軸

불교의 선가에 남북 2종이 있는데 당나라 때 처음 나뉘었다. 그림의 남·북종도 당나라 때에 나눠진 것으로, 그들의 출신이 남북 지역은 아니다. 북종은 이사훈부자가 착색산수를 그려 송나라의 조간·조백구·조백숙으로 전해져서 마원·하규들에 이르렀다.

남종은 왕유가 처음으로 선담법을 써서 구작법을 한 번 변화시켜 장조·형호·관동·동원·거연·곽충서·미가부자[米芾·米友仁]에게 전해져서 원나라의 사대가에 이르렀다. 이것도 육조 이후에 마구·운문·임제의 법손이 성창하고 북종이 미약해진 것과 같다.

총괄하면 왕유가 '구름 낀 봉우리와 돌을 그린 것은 뛰어난 천기에서 나왔고, 필의가 자유분방하여 천지의 조화에 참여한다.'고 한 것이다. 소동파가 오도자와 왕유가 그린 그림을 보고 칭찬하여 말하길, "나는 왕유에 대하여 이간질할 수 없다."고 하였으니 아는 말이구나!

구영은 그림을 그릴 때, 귀로는 북과 피리가 시끄럽게 떠드는 소리를 듣지 않는데, 그것은 벽을 사이에 두고 있는 여인을 돌아보는 것을 경계하는 것과 같았으니, 그 방법도 고행에 가깝다. 내[董其昌] 나이 50이 되어서야, 이 일파의 그림은 결코 배워서는 안 된다는 것을 알았다. 그것을 선정에 비유한다면, 오랜 기간 수행을 쌓아야 보살이 되는 것과 같으니, 동원·거연·미불 세 화가가 한 번 초월하여 곧장 부처의 경지에 들어가는 것과는 같지 않다.

오대 때 승려 혜숭과 송초의 승려 거연은 모두 산수를 잘 그렸다. 미원장[米芾]은 거연의 그림을 '평담하면서 자연스럽다'고 했고, 혜숭은 우승[王

五代, 巨然〈溪山蘭若圖〉軸

維]을 배웠으며, 정교함이 뛰어나고 〈강남춘〉 권이 가장 좋은 작품이다. 혜숭은 육바라밀에서의 선정과 같고, 거연은 달마가 서쪽에서 들여온 선과 같으니, 모두 화가의 신묘한 작품이다.

정월 대보름 삼일 후에 친구가 거연의 〈송음논고도〉를 나에게 팔았다. 내가 그것을 화선실에 걸어두고, 노래하고 연주하며 제사 지내고 함께 관람한 것을 다시 촛불을 잡고 두 개의 그림을 그려서, 다음날 아침에 손님에게 보여주니 객이 "당신은 거연의 선에 참여하더니, 거의 하루 저녁 만에 분명하게 깨달았다."고 하였다.

모든 생명체는 모태에서 생기는 것·알에서 생기는 것·습기에 의하여 생기는 것·변하여 태어나는 것이 있다. 나는 보살은 붓에 의하여 태어난다고 여기는데, 화가의 손가락에서 빛이 발산하여, 붓을 잡을 때 보살이 태어나기 때문이다. 불교에서 말하는 갖가지 의생신이다. 내가 말하는 모든 정신현상은 이것에서 만들어지는가? 남위[丁云鵬]가 나의 서재에서 대아라한을 그려서, 내가 "호생관"이라는 인장을 주었다. 명·동기창의 『화지』「정남우의 〈백묘나한〉에 나오는 글이다.

唐, 王維<江干雪霽圖>卷

注

1 선가유남북이종禪家有南北二宗: 선가禪家는 불교유파인 선종禪宗이다. 선종은 참선參禪 수행을 통하여, 진리를 직관하는 것을 종지宗旨로 삼는다. 불립문자不立文字·직지인심直指人心·견성성불見性成佛을 표방하므로 불심종佛心宗, 또는 심종心宗이라 한다. 남조양南朝梁 때 달마대사達磨大師가 중국에 전하였고, 송명대宋明代의 이학理學과 함께 한국 불교에 많은 영향을 끼쳤다. 남북 두 종파는 당에 이르러, 5조 홍인弘忍(602~675) 이후에 갈라졌다. 홍인 문하의 6조 혜능慧能(638~713)에 의해 남종이 생기고, 신수神秀(605?~706)에 의해 북종이 생겼다.

2 이사훈부자李思訓父子: 당대唐代 화가 이사훈李思訓(651~716)과 그의 아들 이소도李昭道이다. 세상에서 '이이二李'라 하고 '대大·소이장군小李將軍'이라고 부른다. * 이사훈은 자가 건建이고, 성기成紀(지금의 甘肅天水) 사람이며, 종실宗室로 관직이 좌무위대장군左武衛大將軍이었다. 동기창董其昌이 "착색산수를 금벽金碧으로 휘황찬란하게 그려서 일가의 법을 이루었다."고하여 '북종의 원조'로 추대하였다.

3 조간趙幹: 오대五代 남당南唐의 화가. 강령江寧(지금의 江蘇南京) 사람이다. 후주後主(961~

南唐, 趙幹<江行初雪圖>軸 부분

975) 때 화원학생畵院學生, 산수를 잘 그렸다.

4 조백구趙伯駒·백숙伯驌: 남송南宋의 화가이다. * 조백구는 자가 천리千里이고, 종실로 금벽산수를 잘 그렸다. * 백숙은 조백구의 아우로 자가 희원希遠인데, 그도 금벽산수를 잘 그려서, 형과 함께 명성이 가지런했다.

5 마馬·하夏: 남송南宋의 화가 마원馬遠·하규夏珪이다. * 마원馬遠은 자가 요보遙父이고 호는 흠산欽山이며, 원적은 하중河中(지금의 산서성 永濟)인데 전당錢塘(지금의 절강성 杭州)에서 태어났다. 증조부 마분馬賁·조부 홍조馬興祖·부친 마세영馬世榮·백부 마공현馬公顯·형 마규馬逵 등이 화원의 대조였다. 인물·산수·화조를 잘 그렸다. 더욱 산수에 뛰어나서 산과 돌을 그리는 데 대부벽준大斧劈皴과 정두서미釘頭鼠尾의 필법을 동시에 사용하였다. 경물의 일부분一角을 그려서 후대 사람들이 '마일각馬一角'이라 불렀다. * 하규夏珪는 자가 우옥禹玉이고, 전당錢塘(지금의 절강성 杭州) 사람으로 영종寧宗(1195~1224) 때 화원 대조였다. 산수를 그리는 데 독필禿筆로 물기를 띤 부벽준을 써서 후대 사람들이 '타니대수준拖泥帶水皴'이라 부른다. 구도는 항상 한쪽 면半邊만 취하여 사람들이 '하반변夏半邊'이라고 한다. 이당李唐·유송년劉松年·마원馬遠과 함께 '남송4가南宋四家'라고 한다.

6 왕마힐王摩詰: 당나라 시인·화가인 왕유王維로 그의 자가 마힐摩詰이다.

7 구작법鈎斫法: 산수화의 기법으로 산이나 돌을 그릴 때 먼저 돌의 무늬와 윤곽을 그리는데, 윗부분은 무겁게 그리고 아래 부분은 가볍게 그린 모습이 마치 도끼로 찍은 것 같은 준으로 부벽준斧劈皴을 말하며, 명암과 요철을 표현할 때 많이 사용된다.

8 장조張璪·형荊·관關·동董·거巨: 당나라 화가인 장조, 오대五代 후양後梁 화가인 형호荊浩·관동關仝, 오대 남당南唐 화가인 동원董源, 오대 송초宋初 화가인 거연巨然을 이른다. * 형호荊浩는 자가 호연浩然이고, 심수沁水(지금의 산서성에 속함) 사람이며, 태항산太行山 홍곡洪谷에 은거하여 홍곡자洪谷子로 불린다. 산수화에 특히 뛰어나서 오도자吳道子의 용필과 항용項容의 용묵법의 장점을 겸하여 수운묵장水暈墨章(수묵으로 적셔서 바림하여 돋보이게

<斧劈皴>

元, 黃公望<天地石壁圖>軸

하는 기법)의 표현기법을 창시하였다. 저서에 『필법기筆法記』가 있다. * 관동關仝은 장안長安 사람이다. 형호에게 산수를 배웠는데 스승보다 낫다는 명예가 있으며, 형호와 함께 '형관荊關'이라 한다.

9 곽충서郭忠恕(? ~977): 오대五代 송초宋初의 화가·문자학자이다. 자가 서선恕先이고, 낙양洛陽(지금의 河南에 속함) 사람이다. 산수에 빼어났고 더욱 계화界畵를 잘 그렸다.

10 미가부자米家父子: 미불米芾과 그의 아들 미우인米友仁을 이른다.

11 원사대가元四大家: 황공망黃公望·왕몽王蒙·예찬倪瓚·오진吳鎭을 이른다.

* 황공망黃公望(1269~1354)의 자는 자구子久이고, 호는 일봉一峯·대치도인大癡道人·정서도인井西道人이다. 그의 출생지에 대하여는 여러 설說이 있으나, 실은 원래 평강 육씨陸氏의 아들로서 영가永嘉 황씨의 양자가 되었고, 뒤에 부양富陽에 살았다고 한다. 어렸을 때 신동과神童科에 응시, 절서염방사折西廉訪使인 서자방徐子方에게 지명되어 그의 속관屬官이 되었으나, 사직하고 도사道士가 되었으며, 서호西湖에 은거하여 학문에 힘써 경사經史와 구류九流: 漢代의 아홉 學派의 학문에 두루 통했다. 산수화의 대가大家로서 처음에는 조맹부趙孟頫에게 그림을 배우고, 이어 동원董源과 거연巨然의 화법을 익혔으나, 뒤에는 독특한 화법을 창시함으로서 스스로 일가를 이루었다. 그의 화풍에는 두 가지가 있다. 하나는 수묵水墨 바탕에 엷은 채색을 하는 천강법淺絳法으로 그린 것으로, 산꼭대기에 반석磐石이 많고 필세筆勢가 웅건한 것이 특징이며, 또 하나는 순전히 수묵으로만 그린 것으로 준皴이 극히 적고 필치가 아주 간결한 것이 특징이다. 원말元末의 사대가四大家 중에서도 으뜸으로 꼽힌다. 작품으로는 〈부춘산거도富春山居圖〉와 〈천지석벽도天地石壁圖〉가 가장 유명하다. 저서에 『산수결山水訣』 1권이 있다.

* 왕몽王蒙(1308~1385)의 자는 숙명叔明·叔銘, 호는 황학산초黃鶴山樵·황학산인黃鶴山人·황학초자黃鶴樵者·향광거사香光居士. 조맹부趙孟頫의 외손자이다. 원나라 말에 이문理問: 裁判官이 되었으나 사직하고 황학산黃鶴山에 은둔했다. 1368년 명明나라가 건국된 후 산동山東 태안주泰安州의 지부知府가 되었다. 홍무洪武 18년(1385)에 승상丞相 호유용胡惟庸이 반란을 음모하다가 주살誅殺되자, 그도 호유용의 자택에 묵으면서 그림을 그린 일이 있다는 이유로 체포되어 옥사獄死했다. 산수화山水畵를 잘 그렸다. 처음에는 외조부인 조맹부의 화법을 배워 그와 비슷한 그림을 그렸으나 뒤에는 왕유王維와 동원董源의 화법을 따랐으며, 마침내는 고법古法에서 벗어나 독자적인 화풍을 개척했다. 그는 언

元, 王蒙<太白山圖>卷 부분

제나 여러 명가名家들의 준법皴法을 썼으며, 또 갈필渴筆의 해삭준법解索皴法(엉킨 노끈을 풀듯이 길게 주름을 그리는 준법)을 창시하기도 했다. 그의 산수화는 오솔길이 멀리 감돌고, 안개와 아지랑이가 가물가물하는 등 산림山林의 그윽한 풍치를 극명하게 표현했다. 인물화도 잘 그렸다. 그가 일찍이 도종의陶宗儀를 위해 그린 <남촌도南村圖>는 물오리와 집오리·고양이·개·물레·절구통·집사람들·살림도구 등등을 낱낱이 묘사했다. 황공망黃公望의 혼후渾厚한 필치나 예찬倪瓚의 간략한 필치는 각기 특장이 있다고는 해도 이 그림에 견주면, 어느 일면에서는 손색이 있다는 평을 받았다.

* 예찬倪瓚(1301?~1374)의 자는 원진元鎭, 호는 운림雲林·운림자雲林子·운림산인雲林山人, 이 밖에도 형만민荊蠻民·정명거사淨名居士·주양관주朱陽館主·소한선경蕭閑仙卿·환하생幻霞生이라고도 했고 예우倪迂라고도 일컬었다. 예운림倪雲林으로 가장 널리 알려졌다. 집안이 원래 부유해서 수천 권의 장서를 가지고 있었고, 학문에도 널리 통달했다. 그뿐 아니라 법서法書·명화名畵와 종정鍾鼎·예기禮器 따위 골동품을 많이 수장하여 따로 청비각淸閟閣을 짓고 이를 간수했으며, 사방의 명사들이 찾아오면 청비각으로 안내하여 서로 함께 완상玩賞했다. 이에 그의 이름은 일찍부터 서울과 전국에 널리 알려졌다. 성품이 견개狷介하고 결벽해서 많은 사람과 사귀지 않았으며, 때로는 절에 가서 조용히 좌선坐禪하여 열흘이 넘도록 집에 돌아오지 않는 일도 있었다. 지원至元(1335~1340) 초에 나이 30여 세로 천하는 아직 무사했으나, 부역賦役과 세금을 독촉하는 관리들이 때를 가리지 않고 찾아와 못살게 굴자, 괴로움을 견디다 못해 어느 날 분연히 <소의시素衣詩> 한 수를 읊고는 재산을 흩어 모조리 친구들에게 나누어 주었다. 이 때 모두들 그의 행동을 의아하게

元, 倪瓚<竹梢圖>卷 부분

생각했으나, 얼마 뒤 병란兵亂이 일어나 부호들이 모조리 화를 입었다. 이로부터 그는 조각배를 집으로 삼아 오호삼묘五湖三泖(五湖는 滆湖·洮湖·射湖·貴湖·太湖, 三泖는 上泖·中泖·下泖로 江蘇·浙江 지방의 명승지임) 사이를 방랑하기 30여 년에 이르렀다. 그는 선천적으로 학문을 좋아했고, 시사詩詞에 능했다. 글씨에도 능하여 예서隸書를 잘 썼는데, 삼국시대 위魏나라의 명필인 종요鍾繇의 예서체를 환골탈태換骨奪胎하여, 더욱 예스럽고 아름답다는 평을 들었다. 특히 산수화에 가장 뛰어났는데, 젊었을 때는 동원董源·형호荊浩·관동關仝 등의 화법을 본받았으나 만년에는 고법古法을 일변하여 차츰 노숙老熟해 졌으며, 쓸쓸하면서도 담박한 화풍을 보였다. 그의 그림에는 인물이 전혀 등장하지 않는 것이 특징이며, 착색산수着色山水는 거의 그리지를 않아 겨우 한두 폭이 있을 뿐이다. 동기창董其昌은 그의 그림에 대하여 "우옹迂翁의 그림은 나라가 망하던 무렵에 이루어진 것으로서 가히 일품逸品이라 하겠다. 고담古淡하고 천연天然한 것이 미불米芾 이후의 제1인자다."라고 평했다. 그가 남긴 작품 중에서도, 장년기의 작품인 〈아의산도雅宜山圖〉와 만년의 작품인 〈우후공림도雨後空林圖〉가 대표작으로 꼽힌다.

元, 吳鎭〈雙松圖〉軸

元, 吳鎭〈古木竹石圖〉軸

* 오진吳鎭(1280~1354)의 자는 중규仲圭이고, 호는 매화도인梅花道人·매도인梅道人·매사미梅沙彌·매화암주梅花庵主 등이다. 한평생 뜻을 벼슬길에서 끊고 산림에 묻혀, 글씨와 그림으로 자적自適한 은일隱逸의 고사高士였다. 천성이 매화를 좋아하여, 거처에 매화나무 수십 그루를 심고 매화암梅花庵이라 이름 지었으며, 가까운 산야에 손수 구덩이를 파고는 그 위에다 '매화화상지묘梅花和尙之墓'라는 조그만 비석을 세워 놓기도 했다. 그림은 특히 산수화와 묵죽墨竹을 잘 그렸다. 산수화는 거연巨然과 동원董源, 묵죽은 문동文同의 화법을 배워 모두 묘품妙品에 이르렀다. 글씨는 당唐나라의 고승高僧인 변광辯光을 배워 특히 초서草書에 뛰어났다. 흡사 손과정孫過庭의 『서보書譜』를 보는 듯한 취향이 있었다. 뒷날 명明나라의 심주沈周는 그의 무덤에 참배하고 지은 시詩에서 "매화나무는 다 없어졌어도 비석은 남아 천년을 두고 사람을 속이지 않는다. 초서는 변광의 묘妙를 증거하고, 산수山水에는 동원의 신수神髓가 남아 있다. 깨어진 비석은 비를 맞으며 누워 있는데, 늙은 상수리나무엔 아직 봄이 돌아오지 않았도다. 선생의 제사를 드리고 싶으나, 가을 연못에 매화마름(다년생 水草로 흰 꽃이 매화 모양으로 핌)이 시들어 버렸구나!"라고 그를 추모했다. 시에도 퍽 능했으나, 그의 시는 화명畵名에 가리어서 전하는 것이 적다. 타고난 성품이 조촐하고 고결孤潔

하여 어떤 권세에도 절조節操를 굽히지 않았으며, 좋은 종이와 붓만 있으면 혼연히 책상에 앉아서 쓰고 싶은 것을 쓰고, 그리고 싶은 것을 그렸다. 일찍이 성무盛懋와 이웃해 살았다. 성무의 집에는 돈과 비단을 가지고 와서 그림을 얻으려는 사람들이 많았으나, 그의 집은 찾는 사람이 없어 언제나 조용했다. 처자가 이를 비웃으면 그는 20년 후에도 마찬가지일 것이라고 대답했다고 하는데, 과연 그의 말대로 였다고 한다.

元, 吳鎭<竹譜圖>卷 부분

12 육조六祖: 선종禪宗의 의발衣鉢을 서로 전하여 육세六世가 된 자이다. 당대唐代 승려 혜능慧能(638~713)을 가리킨다. 그가 선종禪宗의 남종南宗을 창시한 사람이다. 어떤 곳에는 '惠能'으로 되었다. 성은 노盧씨이며 원적은 범양范陽(지금의 북경에 속함) 사람이다. 빈한한 집안 출신으로, 5조인 홍인弘忍의 문하에 들어가 법통을 이어받았다. * 중국선종의 계보를 간단히 살펴보면, 중국 선종의 개조인 보리달마菩提達磨 ―2조 혜가慧可 ―第3조 승찬僧璨(?~606) ―第4조 도신道信(580~651) ―제5조 홍인으로 이어지다가 제6조인 혜능이 전통을 이어받아 남종선南宗禪을 펼쳤으며, 홍인의 제자인 신수神秀는 혜능과 대립하여 북종선北宗禪을 펼쳤다. 혜능의 제자로는 하택신회荷澤神會(668~760)·청원 행사靑原行思(?~740)·남악회양南岳懷讓(677~744)의 세 계열이 있다. 즉 남악회양南岳懷讓 ―마조도일馬祖道一(709~788) ―백장회해百丈懷海(720~814) ―황벽희운黃蘗希運(?~大中연간에 입적) ―임제의현臨濟義玄(?~867)으로 이어지며, 청원행사靑原行思 ―석두희천石頭希遷(700~790) ―약산유엄藥山惟儼(751~834)과 천황도오天皇道悟(748~807)로 이어진다. 혜능 이후의 중국 선종은 여러 종파를 형성하여 발전했기 때문에 계보도 복잡해졌다.

13 마구馬駒(709~788): 당唐 불교선종佛敎禪宗의 고승高僧이다. 이름은 도일道―이고, 성이 마馬씨라서 '마조馬祖'로 불리며, 6조 혜능은 일찍이 마구馬駒가 나와 선문禪門을 크게 행하리라고 예언했다 하여 '마구馬駒'로도 불린다. 한주漢州 십방什放 사람으로 혜능의 수제자인 남악회양南岳懷讓의 제자로, 심인心印을 받아 종릉鐘陵의 개원사開元寺에서 선풍을 크게 일으켜 강서의 마조, 또는 강서의 선禪으로 일컬어졌다. 이때부터 남종선이 크게 흥했다 한다.

14 운문雲門: 운문종雲門宗의 개조인 운문문언雲門文偃(864~949)을 가리킨다. 그는 혜능의 제자 가운데 한 사람인 청원행사의 계보로, 청원행사靑原行思 ―천황도오天皇道悟 ―용담숭신龍潭崇信 ―덕산선감德山宣鑑(780~865) ―설봉의존雪峰義存(822~908)으로 이어지는 설봉 의존의 제자이다. 성이 장張씨이고 강소성 가흥嘉興 사람으로, 광동성廣東省의 운문

산雲門山에서 운문종을 열었다. 운문종은 북송 때 임제종臨濟宗과 쌍벽을 이루었다.

15 임제臨濟: 임제종臨濟宗을 가리키며, 선종 5대 종파 중의 하나이다. 남악회양南岳懷讓 아래의 제4대 임제 의현臨濟義玄의 계보를 임제종이라 한다. 의현은 황벽희운黃檗希運의 법을 이어 당나라 선종宣宗 때, 진주 임제원臨濟院에 머물렀다. 후에 대명부大名府 홍화사興化寺의 동당에 옮겨 있으면서, 독특하게 준엄한 수단으로 학인을 수행시켜 종풍宗風을 크게 떨쳤다.

16 천기天機: 하늘의 기밀·자연계의 비밀·도·불가사의한 일·하늘의 뜻·타고난 재주 등을 이른다.

17 "오어유야무간연吾于維也無間然.": 소식蘇軾의 〈왕유오도자화王維吳道子畫〉에서 "내가 두 사람의 그림을 보니 모두 빼어나고, 왕유에 대하여는 옷깃을 여미고 이간질할 수 없다.[吾觀二子皆神俊, 又于維也斂袵無間言.]"고 한 말이다. * 간연間然: 틈을 벌리는 말이나 이론異論이다.

18 실보實父: 명나라 화가 구영仇英의 자이고, 호는 십주十洲이며, 태창太倉(지금의 江蘇省에 속함) 사람인데 소주蘇州에서 살았다. 목수 출신으로 처음에 주신周臣에게 사사하여 산수·인물·사녀士女를 잘 그렸다. 화격畫格과 필력이 미치지 못했으나, 옛 명화名畫의 임모臨摹에 전심한 끝에 낙필落筆이 진품과 혼동될 정도에 이르렀다고 한다. 일찍이 곤산崑山의 주육관周六觀을 위해 〈상림도上林圖〉를 그렸는데, 두루마리의 길이가 거의 다섯 길이나 되었다. 인물·조수鳥獸·산림山林·대관臺觀·기연旗輦·군용軍容 등을 모두 옛 화가의 명필을 참작하여 그렸다. 필치가 빼어나게 맑고 신채神采가 생동하며 기교가 정치精緻를 극하여 "예림藝林의 승사勝事이며 그림의 절경絶境"이라는 평을 들었다. 동기창董其昌도 그의 〈선혁도仙奕圖〉에 제題하여 "구실보仇實夫야 말로 조백구趙伯駒의 후신이다. 문징명文徵明이나 심주沈周도 그 화법에는 미진未盡하다."라고 했을 정도였다. 이렇듯 그는 명대明代풍속·인물화의 태두였을 뿐 아니라 산수화에도 뛰어나, 문징명·심주·당인唐寅과 함께 명나라 4대가四大家의 한 사람으로 꼽혔다.

19 불문고취전병지성不聞鼓吹闐餠之聲: 떠들썩한 북과 피리 소리를 듣지 않고 정신을 집중하여, 마음을 고요하게 하는 것을 말한다. * 고취鼓吹는 고대의 합주악合奏樂으로 '고취악鼓吹樂'이다. * 전병闐餠은 성대하고 떠들썩한 북과 피리소리를 가리킨다.

20 격벽차천隔壁釵釧: 벽 사이에 있는 여자라는 뜻이다. * 격벽隔壁은 벽을 사이에 두는 것이다. * 차천釵釧은 비녀와 팔찌, 여자들의 장식품을 가리킨다. 따라서 차천은 여성을 의미한다. * 계고戒顧는 불교용어로 신체와 말과, 생각의 죄악을 단절하고 일체의 불량한 행위를 억제하는 것을 가리키며, 성색聲色을 경계하는 것이다.

明, 仇英〈桃園仙境圖〉軸

21 선정禪定: 불교 수행방법인 육도六度의 하나이고, 육도는 '육바
라밀六波羅蜜'이라고도 한다. 선나禪那와 정定을 합한 말로, 좌
선에 의해 정신을 통일하여 고요히 진리를 생각하는 경지에 들
어가는 종교적 명상을 가리킨다. 육도 중 다섯 번째의 것이다.

22 적겁積劫: 오랜 시간을 소비하여야, 점차적으로 수련되는 점수
漸修를 비유하는 말이다. * 겁은 겁파劫簸(Kalpa)의 약칭으
로 연월일시를 알 수 없는, 한없이 긴 시간을 말한다.

23 보살菩薩: '보리살타菩提薩埵'를 줄인 말이다. 보리菩提는 각각覺覺
이나 도道로 의역하고, 살타薩埵는 중생衆生・각유정覺有情・대
도심중생大道心衆生・대사大士・고사高士 등으로 의역한다. 불
지佛智 완성에 노력하는 사람이며, 본래 석존釋尊이 불타佛陀
가 되기 이전을 가리키는 것이다. 보살로서의 석존의 행行은
모두 남을 위하여 하는 것이기 때문에, 보살은 후세에 하나의
술어로 되어, 하나의 큰 서원誓願을 세우고 육도六度의 행을
닦아, 위로는 보리菩提를 구하고, 아래로는 중생衆生을 구하려
고 노력하는 자를 지칭한다.

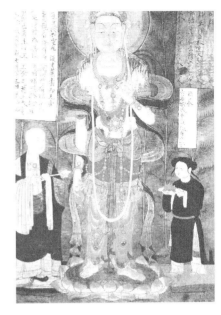

五代, 無款<觀世音菩薩像>

24 일초직입一超直入: 단번에 초월하여 바로 깨달음에 들어가는
것이다. 여기서는 선禪에서 말하는 갑작스러운 깨달음인 돈오
頓悟를 가리킨다. * 여래지如來地는 여래의 경지를 이르며, 여래는 부처의 다른 명칭이다.

25 혜숭惠崇(?~1017): 북송北宋의 화가・시인・승려, 건양建陽(지금의 福建省에 속함) 사람이
다. 회남淮南(지금의 江蘇省 揚州) 사람이라고도 한다. 시詩에 능하고 글씨를 잘 썼으며,
그림도 잘 그렸다. 그림은 특히 수조水鳥를 정묘하게 잘 그렸다. 물가에 노는 거위・기러
기・물오리・원앙새・해오라기 등의 수변소경水邊小景을 매우 정감 있게 그려 세간에서 '혜
숭소경惠崇小景'으로 불리었다. 당시의 이름난 시인인 황정견黃庭堅・소동파蘇東坡 등이
그의 그림에 많이 제시題詩했다.

26 미원장米元章: 북송의 서화가인 미불米芾의 자이다.

27 육도중선六度中禪: 육조六度 가운데서 선정禪定하는 것이다. 육도는 불교용어로 육파라밀
六波羅蜜을 말한다. 구역舊譯에는 '파라밀波羅蜜'이라하며 번역하여 '도度'라 하고, 신역新譯에는
'파라밀다波羅蜜多'라 하며 번역하여 '피안에 도착한다. 到彼岸'라고 한다. 도도는 생사해生
死海를 건넌다는 뜻이며, 도피안到彼岸은 열반안涅槃岸에 도착한다는 뜻이다. 파라밀波羅
蜜의 선정법禪定法에는 다음과 같은 6종이 있다. (1) 포시布施; 혜심慧心으로 시물施物하는
것. (2) 지계持戒; 불계佛戒를 가지고 신신・구口・의意의 악악惡을 삼가는 것. (3) 인욕忍辱;
일체의 고통과 능욕凌辱을 인내하여 마음이 동요되지 않는 것. (4) 정진精進; 용맹하게 일
체의 선선善을 힘써서 일체의 악을 조복調伏하는 것. (5) 선정禪定; 마음을 일처一處에 그쳐
서 망념妄念을 털어버리는 것. (6) 지혜智慧; 진리를 분별하는 것 등이다.

28 서래선西來禪: 달마선達磨禪을 가리킨다. 『오정회원五灯會元』에 "조사서래의祖師西來意"
라는 말이 있다. 선종禪宗의 초조初祖인 보리달마菩提達磨가 인도印度에서 중국으로 가져
와 전파한 선법禪法이다. '서래의西來意'는 달마가 서토西土에서 온 뜻(근본)이란 말로, 선

의 진면목眞面目이란 말이다.

29 화선실畵禪室: 동기창董其昌이 보관한 인장 중에 '畵禪'이 있는데, 그것은 그의 화실 이름이 '화선실'을 말하는 것이다. 당나라 왕유王維가 창시한 문인화文人畵는 불교의 교리인 선禪의 의미를 그림에 담아서, 화의畵意와 선심禪心을 결합하기 시작하여 일종의 선의화禪意畵를 이루었다. 이런 선의화는 송나라에 이르러 성대해져 크게 본보기가 되었다. 그것을 '묵희墨戱'라 하였고 명대에 와서는 '화선畵禪'으로 일컬어졌다.

30 각覺: 분명하게 깨닫는 것이다.

31 중생衆生: 불교용어로 '살타薩埵' 또는 '복호선나僕呼禪那'라 한다. 새로운 번역에는 유정有情이라 하고, 옛 번역에는 중생衆生이라고 하며 여러 가지 뜻이 많아서 (1) 중인衆人이 공생共生하므로 중생이라 한다. (2) 중다衆多한 법이 거짓 화합和合하여 생하므로 중생이라 한다. (3) 많은 생사를 경유하기 때문에 중생이라 한다. 여기서는 사람들이 감정을 인식할 수 있는, 생물의 총칭인 사람과 동물을 가리킨다. 초목이나 산천, 대지大地들은 '무정無情'이라고 한다.

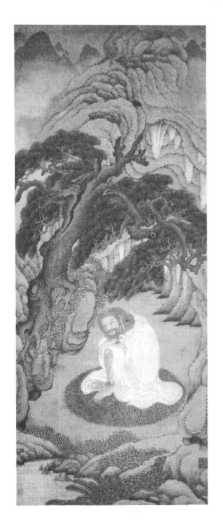

明, 丁雲鵬<釋迦牟尼>軸

32 의생신意生身: 뜻에 의지하여 생겨나는 신身이다. 불교어에서 '의성신意成身'이라고도 한다. 초지初地(보살이 불과에 이르기 위한 수행의 52단계 중 十地의 첫째인 歡喜地)이상의 보살신菩薩身은 중생을 제도해 뜻과 같이 수생受生하여 몸을 얻으므로 이름한 것이다. 『승만경勝鬘經』에 "대력보살大力菩薩은 의생신意生身이다."하였고, 「보굴중말寶窟中末」에 "의생신은 초지 이상의 일체보살이다. 그 사람이 생하면 무애자재無礙自在하여 여심如心 여의如意함을 의생신이라 한다."하였으며, 4권 『능가경楞伽經』 2에 "의생신은 의意대로 가서 신속무애迅速無礙하므로 의생意生이라 한다."고 하였다.

33 심心: 사상思想·의념意念·감정感情의 통칭이다. 불교용어로는 모든 정신현상精神現象을 가리킨다.

34 남우南羽: 명나라 화가 정운붕丁雲鵬(1547~1628)의 자이다. 호는 성화거사聖華居士이고, 휴령休寧(지금의 安徽省에 속함) 사람이다. 가정嘉靖(1522~1566) 때 진사進士하여 서화가로 명성이 높았던 정찬丁瓚의 아들, 산수·인물·화훼와 잡화雜畵 등을 두루 잘 그렸다. 특히 오도현吳道玄의 화법을 배워 도석인물道釋人物을 잘 그렸으며, 백묘白描로 그린, 나한상羅漢像은 이공린李公麟의 그림과 혹사했다. 일찍이 동기창董其昌의 집에서 대아라한大阿羅漢을 그렸는데, 동기창은 그가 불보살佛菩薩을 잘 표현하는 것을 보고 호생관毫生館이라 새긴 도장 한 벌을 선사했다. 그후로 그는 마음에 드는 작품에는 반드시 이 도장을 찍었다. 산수화는 골짜기가 깊고 아름답게 그렸는데, 필치가 이공린이나 조맹부趙孟頫보다 별로 뒤지지 않는다는 평을 들었다. 화훼도 아주 생동감이 있었다. 시詩에도 능하여, 『정남우집丁南羽集』을 남겼다.

35 대아라한大阿羅漢: 아라한 가운데서 나이가 많고 덕이 높은 이, 또

는 승려 가운데 공덕이 많은 자를 일컫는 말이다. 아라한阿羅漢은 소승小乘의 교법敎法을 수행修行하는, 성문사과聲聞四果(불법 수행의 정도에 따라 얻는 네 가지 지위)의 가장 윗자리이다.

36 『화지畵旨』: 명나라 동기창董其昌의 화론서畵論書 중의 하나이다.

禪與畵俱有南北宗, 分亦同時, 氣運[1]復相敵[2]也. 南則王摩詰裁構淳秀[3], 出韻幽澹[4], 爲文人開山[5]. 若荊·關·宏[6]·璪·董·巨·二米·子久[7]·叔明[8]·松雪[9]·梅叟[10]·迁翁[11], 以至明之沈[12]·文[13], 慧燈[14]無盡. 北則李思訓風骨奇峭[15], 揮掃躁硬[16], 爲行家建幢[17]. 若趙幹·伯駒·伯驌·馬遠·夏珪以至戴文進[18]·吳小仙[19]·張平山[20]輩, 日就狐禪[21], 衣鉢塵土[22]. 「分宗」—明·沈顥[23] 『畵塵』

선가와 화가에는 모두 남종과 북종이 있는데, 나누어진 것도 같은 당나라 시대이며 시운도 서로 맞았다. 남종은 마힐[王維]이 질박하고 수려한 양식을 구사해 빼어난 기운이 그윽하고 담담하여, 문인들이 산수를 그리는 시초가 되었다. 형호·관동·진굉·장조·동원·거연·미불과 미우인·황공망·왕몽·조맹부·오진·예찬 등과 명나라의 문징명·심주 같은 이들에게까지 이어져 지혜로운 등불이 꺼지지 않았다. 북종은 이사훈의 풍격이 기발하고 빼어나 그림이 강경하여 직업 화가들의 깃발을 세웠다. 조간·조백구·조백숙·마원·하규와 대진·소선[吳偉]·평산[張路] 같은 이들에게까지 이어져, 날로 이단의 방법을 좇아 세속에 전해졌다. 명·심호의 『화주』 「분종」에서 나온 글이다.

注

1 기운氣運: '운수運數'·돌아가는 형편인 '시운時運'을 이른다.

2 상적相敵: 서로 알맞은 것이다.

3 재구裁搆: 표현양식을 구사하는 것이다. * 순수淳秀는 질박하고 빼어난 아름다움이다.

4 출운유담出韻幽澹: 빼어난 기운이 그윽하고 조용하며, 사리사욕이 없는 상태를 이른다.

5 개산開山: 산을 개척하는 것으로 처음과 시초인데, 문인들이

南宋, 梁楷<六朝折竹圖>軸

산수화를 그리기 시작한 것을 비유한 말이다.

6 굉宏: 당나라 화가 필굉畢宏이다. 하남河南 사람, 송석松石을 기이하고 고아古雅하게 잘 그려 명성을 떨쳤다. 처음에는 소나무만 그렸는데, 뒤에 장조張藻의 그림을 보고는 한때 포기했었다. 767년(大曆 2) 급사중給事中이 되어 좌성左省의 청사 벽에 송석을 그렸는데 호사가들이 많이 제영題詠했으며, 당대의 시인 두보杜甫도 그를 위해 〈쌍송도가雙松圖歌〉 를 지어 "천하에 몇 사람이 고송을 그렸던가? 필굉은 이미 늙었고 위언은 젊다……"라고 하였다. 그의 산수화로는 2폭이 전한다. 하나는 하늘을 찌르는 듯한 높은 봉우리가 구름 을 뚫고 솟아 있고 한 폭포수가 아래로 떨어지는데, 큰 돌 2개가 길목을 막고 있는 그림이 었다. 또 하나는 큰 산 허리에 구름이 감겨 있고 그 밑에는 석괴石塊가 쌓여 있는데, 한 동자童子가 거문고를 안고 있는 그림이었다. 두 그림이 모두 포경布景이 삼엄하여 기취奇 趣가 넘쳤다고 한다.

7 자구子久: 원나라 화가 황공망黃公望의 자이다.

8 숙명叔明: 원나라 화가 왕몽王蒙의 자이다.

9 송설松雪: 원나라 화가 조맹부趙孟頫(1254~1322)의 호이다. 조맹부는 오흥吳興 사람, 자는 자앙子昂이다. 집 안에 구파정鷗波亭이 있어, 사람들이 구파鷗波라고도 불렀다. 송宋나라 의 황족皇族으로서, 5대조 때 집을 오흥에 하사받아 오흥 사람이 되었다. 1279년(祥興 2) 송나라가 망한 뒤 한동안 집에 있었으나, 원나라 초엽인 1286년(至元 23) 행대시어사行臺 侍御史 정거부程鉅夫가 세조世祖의 명을 받고 강남江南의 유현遺賢을 두루 찾았을 때 첫째 로 꼽혀 원조元朝에 벼슬, 한림학사翰林學士·승지承旨에 이르렀으며 위국공魏國公에 봉해 졌다. 시호는 문민文敏, 선천적으로 문학·미술에 재능이 뛰어나 시문詩文과 글씨·그림에 두루 능했다. 특히 글씨는 원대元代 제일의 대가大家로 추앙되었다. 전서篆書는 석고문石 鼓文을 배우고 예서隸書는 양곡梁鵠과 종요鍾繇를, 초서草書는 왕희지王羲之와 왕헌지王獻 之를 배워 송설체松雪體라는 독특한 서풍書風을 확립했다. 그림은 산수·인물·화조花鳥· 죽석竹石·난초蘭草 등을 두루 절묘하게 잘 그렸다. 산수화는 왕유王維·이성李成 등 당 ·송唐宋 대가들의 화법을 바탕으로 격조 높은 그림을 그렸으며, 특히 묵죽墨竹과 난초가

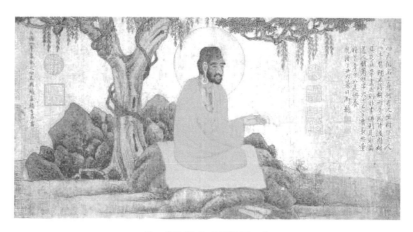

元, 趙孟頫〈紅衣羅漢圖〉卷

일품이었다. 말馬 그림에도 뛰어나 한간韓幹이나 이공린李公麟과는 또 다른 새로운 경지를 개척했다. 아우 조맹유趙孟籲, 아들 조옹趙雍·조혁趙奕, 손자 조봉趙鳳·조인趙麟 등도 모두 글씨와 그림에 능했다. 특히 그의 부인 관도승管道昇은 여류 서화가로서 유명하며, 많은 일화를 남겼다.

10 매수梅叟: 원나라 화가 오진吳鎭으로, 그의 호가 매화도인梅花道人·매사미梅沙彌이다.

11 우옹迂翁: 원나라 화가 예찬倪瓚으로, 그는 항상 '예우倪迂'라고 서명하였다.

12 심沈: 명나라 화가 심주沈周(1427~1509), 장주長洲(지금의 江蘇省 吳縣) 사람으로 자는 계남啓南이고, 호는 석전石田·백석옹白石翁이다. 심항沈恒의 아들, 증조부 심양침沈良琛, 조부 심징沈澄, 큰아버지 심정沈貞, 아버지 심항이 모두 화명畵名이 높았다. 이름난 화가 집안에서 태어난 그도 어려서부터 가학家學을 받아 산수·인물·화조화花鳥畵에 뛰어난 솜씨를 보였다. 그는 젊었을 때는 동원董源·거연巨然·이성李成을 가장 깊이 사숙私淑했고, 중년 이후에는 황공망黃公望, 만년에는 오진吳鎭에 심취하는 등, 송·원宋元 대가들의 화법을 두루 터득하여 독특한 화풍을 이룩했다. 특히 그의 수묵산수水墨山水는 묵기墨氣가 아주 예스럽고 운치가 빼어나, 예림藝林의 절품絶品이라는 말을 들었다. 40세 이전에는 주로 세필細筆로써 소경小景을 많이 그렸고, 40세 이후에는 조필粗筆로 대폭大幅을 많이 그렸다. 명대의 대표적인 산수화가로

明, 沈周 <廬山高圖>軸

서, 문징명文徵明·동기창董其昌·진계유陳繼儒 등과 함께 오파吳派(주로 吳縣을 중심으로 활약한 중국 南宗畵의 한 流派, 戴進을 시조로 하는 浙派와 함께 明代 산수화의 二大 畵派)를 형성했으며, 동기창·당인唐寅·문징명과 함께 시詩·글씨·그림의 사대가四大家로 일컬어 진다.

13 문文: 명나라 화가 문징명文徵明(1470~1559)이다. 장주長洲(지금의 江蘇省 吳縣) 사람으로 처음 이름은 벽璧, 자는 징명徵明이었으나 뒤에 징명을 이름으로 쓰고 자를 징중徵仲이라 고 쳤다. 선조가 대대로 호남湖南의 형산衡山 아래에 살았으므로, 그 이름을 따서 호를 형산이라 했다. 54세 때 한림원翰林院의 대조待詔를 지냈기 때문에, 흔히 문대조文待詔라고 도 부른다. 아버지 문임文林은 1472년(成化 8)의 진사進士로서 풍류가 유아儒雅하고 학문 이 깊어, 당시의 명류名流인 오관吳寬·이응정李應禎·양순길楊循吉·심주沈周 등과 문묵文墨으로 친교를 맺었으며, 당인唐寅·도목都穆·서정경徐禎卿 등은 모두 그의 추장推奬을 입 었다. 문징명은 시문詩文과 글씨·그림에 두루 뛰어났다. 문장은 오관에게 배웠고, 시는 축윤명祝允明·당인·서정경과 함께 오중吳中의 4재자四才子로 일컬어졌으며, 특히 근체시近體詩에 가장 뛰어났다. 그는 글씨에 있어서도 명대明代 제일의 대가大家로서, 특히 해서

楷書에 뛰어나 황정견黃庭堅의 유법遺法을 물려받았다는 말을 들었다. 그의 필적을 모아 박아낸 것에 〈정운관첩停雲館帖〉이 전하고 있다. 산수화는 아버지의 친구인 심주沈周에게서 배웠으나, 심주를 능가했다. 북송北宋의 동원董源·곽희郭熙·이당李唐에서 원대元代의 조맹부趙孟頫·황공망黃公望·예찬倪瓚·오진吳鎭 등에 이르는 역대 대가들의 화법을 모조리 익힘으로써 기운氣韻과 신채神采가 당대에 독보적이었으며, 크게 명성을 떨쳤다. 따라서 그의 명성을 흠모하여 많은 돈으로 그의 그림을 구하는 사람들이 언제나 문 앞에 들끓었다고 한다. 다만 종실宗室과 제후諸侯, 내시內侍 및 외국인에게는 평생 동안 절대로 그림을 그려 주지 않았다고 한다. 그는 심주沈周·당인唐寅·구영仇英과 함께 명대의 4대가四大家로 일컬어진다. 아들 문팽文彭·문가文嘉·문대文臺, 조카 문백인文伯仁, 손자 문원선文元善, 증손자 문진형文震亨·문종간文從簡, 종손자 문종창文從昌·문종충文從忠·문종룡文從龍, 4대손 문점文點·문정文正·문숙文淑·문남文枏, 5대손 문섬文掞·문적文赤 등 많은 후손과 제자들이 그의 화풍을 따라 명대의 화단을 풍미했다. 저서에 『보전집甫田集』이 있다.

14 혜등慧燈: 지혜의 등불이다. 『화엄경華嚴經』에 "혜등은 모든 어두움을 깨뜨린다."고 하였고, 『대집경大集經』에 "모든 중생은 무명無明의 암闇을 행하다가, 보살菩薩의 견見을 보고 나서는 지혜智慧를 수집修集한다. 중생으로 혜등을 켜게 하기 때문이다."고 하였으며, 『법화경法華經』「인기품人記品」에 "세존世尊의 혜등慧燈은 밝다."고 하였다.

15 풍골風骨: 그림의 풍격과 기개이나. * 기초奇峭는 웅건하며 세속에서 유행하는 것과 다른 것이다.

16 휘소조경揮掃躁硬: 그림이 강경한 것을 이른다.

17 행가건당行家建幢: 직업 화가들의 깃발을 세웠다는 것이다.

18 대문진戴文進: 명나라 화가 대진戴進(1388~1462)이다. 전당錢塘(지금의 浙江省 杭州) 사람으로 일명 진瓘, 자는 문진文進이고, 호는 정암靜庵·옥천산인玉泉山人인데, 대문진戴文進으로 더 알려졌다. 그의 화법은 송대宋代의 곽희郭熙·이당李唐·마원馬遠·하규夏珪 등의 화풍을 받아들여, 웅건한 수묵산수화水墨山水畫를 그림으로써 절파浙派(주로 浙江省 출신이 중심이 된 明代 산수화의 한 流派이다. 戴文進을 시조로 하여 吳偉·張路·藍瑛에 이르러 대성한 畫派로 특히 畫院繪畫의 주요한 양식이 되었다. 沈周·文徵明이 중심이 된 吳派에 대하여 붙인 이름)를 개창했다. 산수화 외에도 인물人物·신상神像·화과花果·영모翎毛·주수走獸 등을 정묘하게 그렸으며, 포도葡萄도 즐겨 그렸다. 구륵죽구勒竹·해조초蟹爪草(게의 발이 갈라지듯 그린 풀)를 곁들임으로서 아주 기이한 느낌을 주었다. 선덕宣德(1426~1435) 초에 화원畫院에 들어갔는데 당시 사환謝環·예단倪端·석예石銳·이재李在 등이 화원의 대조待詔로서 유명했으나 그들의 화기畫技는 그에게 미치지 못했다. 따라서 그들의 질투를 받았다. 하루는 인지전仁智殿에 그림을 바치게 되었는데, 그의 첫 그림은 〈추강독조도秋江獨釣圖〉로서 홍포紅

戴進〈東天聞道圖〉軸

袍를 입은 한 사람이 낚시를 물에 드리우는 광경을 그린 것이었다. 사환謝環은 선종宣宗에게 "대진의 그림은 극히 묘하긴 하나, 체體를 잃은 것이 한스럽다"고 헐뜯었다. 선종이 까닭을 묻자, 사환은 말하기를 "붉은 옷은 일품관一品官의 복색服色이니, 이를 낚시꾼에게 입혀서는 안된다."고 했다. 선종은 그림을 걷어치우게 하고, 나머지 그의 그림은 거들떠 보지도 않았다. 때문에 그는 화원에서 쫓겨나 궁핍 속에 불우한 생애를 마쳤는데, 죽은 뒤에야 비로소 그의 그림은 모든 사람들로부터 존중을 받게 되었다. 그의 아들 대천戴泉(자는 宗淵)도 가학家學을 이어 산수화를 잘 그렸다.

19 오소선吳小仙: 명나라 화가 오위吳偉(1459~1508)이다. 강하江夏(지금의 湖北省 武昌) 사람으로 자는 사영士英·차옹次翁이고, 호는 노부魯夫·소선小仙이다. 어려서 고향을 떠나 해우海虞에 가서 전흔錢昕이란 사람의 수양 아들이 되어 그의, 아들의 독서를 거드는 한편 틈틈이 산수·인물화를 그렸다. 그후 약관의 나이에 금릉金陵에 가서 화명畵名을 크게 떨쳤고, 헌종憲宗(1465~1487) 때 인지전仁智殿의 대조待詔가 되어, 궁중에서 그림을 그렸다. 그의 인물화는 필치가 분방하

明, 吳偉〈溪江漁艇圖〉軸

고 산뜻했으며, 산수山水·수석수석樹石은 모두 부벽준斧劈皴을 써서 그렸는데, 먹을 쓰는 것이 피어오르는 듯했고 필력이 아주 웅건했다. 대진戴進에 뒤이은 절파浙派의 대표적인 화가로서, 절파 양식浙派樣式의 완성에 큰 영향을 미쳤다.

20 장평산張平山: 명나라 화가 장노張路(1464~1538, 혹1537), 상부祥符(지금의 河南省 開封) 사람으로 자는 천치天馳이고, 호는 평산平山이다. 상생庠生(府·縣立 학교의 학생)으로서 태학太學에 입학했으며, 인물·산수·화조를 잘 그렸다. 특히 인물화는 오위吳偉의 화법을 배웠는데, 필력이 아주 힘차서 홍치弘治 때 명성이 오위에 버금갔으며, 산수화는 대진戴進의 풍치가 있었다. 북방 사람들은 그의 그림을 보물처럼 여겼으나, 감상가鑑賞家들은 그다지 높이 평가하지 않았다고 한다.

21 호선狐禪: 이단異端과 사설邪說을 비유하는 것이다.

22 의발진토衣鉢塵土: 세속에 전해진 것이다. * 의발衣鉢은 불교에서 가사와 바릿대로, 스승이 제자에게 전수하는 법기法器로 전하여 스승이 전수하는 사상·학문·기능 등을 이른다. * 진토塵土는 진세塵世로 속세를 이른다.

23 심호沈顥(1586~1661): 명나라 오현吳縣 사람, 장주長洲 사람이라고도 한다. 자는 낭청朗倩이고, 호는 석천石天이다. 성격이 호방하여 기이한 것을 좋아했고, 시문詩文과 글씨·그림에 두루 능통했다. 산수화는 심주沈周의 그림과 비슷했으며, 화리畵理에 조예가 깊어 저서에 『화주畵麈』·『화전등畵傳燈』 등이 있다. 『화주』는 13항목으로 분류하였는데, 「표원表原」·「분종分宗」·「정격定格」·「변경辨景」·「필묵筆墨」·「위치位置」·「쇄색刷色」·「점태點苔」·「명제命題」·「낙관落款」·「임모臨摹」·「칭성稱性」·「우감遇鑒」 등이다.

南北二宗開無法說[1], 畫圖一向潑雲煙. 如何七十光年紀, 夢得蘭花淮水[2]邊? 禪與畫皆分南北, 而石尊者[3]畫蘭, 則自成一家也.

—清·朱耷[4] 〈題石濤疏竹幽蘭圖〉

남종 북종 두 종파가 시작할 때는 돈오나 점수라는 설이 없었지만, 그림은 항상 운연을 드러낸다. 어찌해야 70세에 회수 가의 난 꽃을 꿈에라도 얻을 수 있겠는가? 선종과 그림이 모두 남북으로 나뉘었으나, 석도가 그린 난은 독자적인 일가를 이루었다.

청·주탑의 〈제석도소죽유란도〉에서 나온 글이다.

石濤<山水冊>

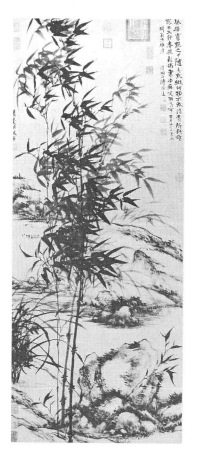

石濤<與王原祁合作蘭竹坡石圖>軸

注

1 무법설無法說: 남종은 돈오頓悟를 취하고, 북종은 점수漸修를 취하는데, 팔대산인八大山人은 종파에 정해진 법이 없다는 것이다.

2 회수淮水: 강소성江蘇省 남경南京을 지나 장강으로 흐르는 진회秦淮라는 강인데, 석도가 일찍이 남경에 우거寓居하였다.

3 석존자石尊者: 청초의 화가 석도石濤(1642~약1718)이다. 광서廣西 전주全州 사람으로, 명나라 번정왕藩靖王 주수겸朱守謙의 아들이다. 이름은 약극若極, 자는 석도石濤라 했는데, 자로써 더 알려졌다. 어려서 중이 되어서 법명이 원제原濟인데, 후인들이 도제道濟로 잘못 알고 있다. 호는 대척자大滌子·청상노인淸湘老人·할존자瞎尊者·고과화상苦瓜和尚 등이다. 산수山水·화과花果·난죽蘭竹 등을 잘 그렸는데, 상투적인 화법에서 벗어나 독특한 화풍을 보였다. 당시 석계石溪(髡殘)와 함께 명성을 떨쳐 이석二石(石溪와 石濤)이라 병칭되었다. 석계의 그림은 침착·통쾌하고 근엄한 것이 특징인데 비해 그의 그림은 특히 구도構圖가 자유분방한 것이 특징이었다. 만년에 강회江淮(揚子江과 淮水) 지방에 유람하면서 널리 존경을 받았으며, 많은 화가들이 그에게 그림을 배웠다. 왕원기王原祁는 일찍이 "양자강 이남의 화가 중에서는 마땅히 석도를 제1인자로 꼽아야 한다. 나와 왕휘王翬는 아직 그에게 미치지 못하는 바가 있다."고 그의 그림을 높이 평가했다. 그러나 소품小品은 더 할 수 없이 좋은 데 비해, 대폭大幅은 기맥氣脈이 일관하지 못했다는 평을 듣기도 했다. 저서에 〈화어록畫語錄〉이 있다.

4 주탑朱耷(1626~1705): 강서江西 사람, 속성俗姓은 주씨朱氏이고, 이름은 답耷이며, 자는 인옥人屋이고, 호는 설개雪個·개산個山·개산로個

八大山人서명

山驢이며, 팔대산인은 법호法號이다. 명明나라의 명문 출신으로 1644년 명나라가 망한 후 출가하여 중이 되었다. 일설에는 원래부터 고승高僧으로서『팔대인각경八大人覺經』을 항상 가지고 다녔기 때문에, 호를 '팔대산인'이라고 했다고도 한다. 글씨와 그림에 능했는데, 사람됨이 호탕하고 강개慷慨하여 노래를 읊조리는 등 자못 기이한 행동을 많이 하여, 세상 사람들은 그를 미쳤다고들 했다. 그림은 산수·화조花鳥·목석木石 등을 격식에 구애되지 않고, 자유분방하게 그림으로써 독특한 화풍을 이룩했다. 글씨는 알아보기가 어려운 것 같으면서도 아주 기이한 풍치가 있어 진·당晉唐의 취향을 잃지 않았다. 글씨나 그림에 관제款題를 쓸 때에는, 반드시 팔대八大란 두 자와 산인山人이란 두 자를 각각 연철聯綴해 써서 '곡지哭之'나 '소지

笑之'라고 쓴 것처럼 보였는데, 이는 나라 잃은 슬픔을 통곡하고 청조淸朝에 대한 비웃음을 은연중 암시한 것이라고 한다.

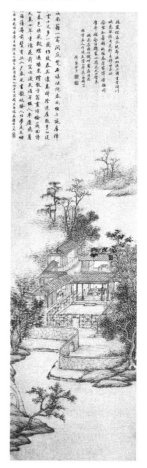

淸,芳薰<書屋圖>軸

書家分南北二宗, 亦本禪家南頓北漸[1]之意; 頓者根于性[2], 漸者成于行[3]也. —淸·方薰[4]『山靜居畵論』

화가들을 남북 두 개의 종파로 나뉘었는데, 그것도 선가에서 남종이 돈오하고 북종이 점수하는 본래의 뜻이다. 돈오는 본성에서 근거하고 점수는 행함으로 이루어지는 것이다. 청·방훈의『산정거화론』에서 나온 글이다.

注

1 남돈북점南頓北漸: 선종禪宗에서 남종南宗과, 북종北宗이 서로 다른 점을 표현하는 말이다. 남종은 수행修行의 단계를 거치지 않고 홀연히 불지佛旨를 깨달음을 강조하기 때문에, 간단하게 '南頓'이라 하고 '頓了'라고도 칭한다. 북종은 단계를 밟아서 점차로 수행하여 높은 경지에 나아가서 불지를 깨달음을 강조하기 때문에 간단하게 '北漸'이라고 칭한다.

2 성性: 불교용어로 '相'과 상대개념인 '法性'이다. 법성은 부처나 보살 등이 본래 가지고 있는, 영구적으로 변하지 않는 본질本質·본체本體·본원本源을 가리킨다.

3 행行: 불교용어로 범어梵語 Samskara의 의역意譯이다. 모든 정신현상과 물질현상의, 생겨남과 변화 활동을 가리킨다.

4 방훈方薰(1736~1799): 청나라 화가로, 절강浙江 석문石門(지금의 桐鄉, 옛날

에는 崇德에 속함) 사람이다. 자는 난사蘭士·난유嬾儒, 호는 난지蘭坻·난여蘭如·저암樗庵·어아향農語兒鄉農이며, 방매方霉의 아들이다. 『산정거시고山靜居詩稿』 4권과 『산정거 논화山靜居論畵』 2권은 간행되었다. 특히 『산정거집山靜居集』의 오언고체시五言古體詩는 한·위漢魏와 성당盛唐의 정묘한 시풍詩風이 있었고, 오칠언율五七言律은 풍격風格이 당대唐代 시인들의 작품에 뒤지지 않아, 당시의 시인들 중에서 그를 능가할 자는 없다는 말을 들었다. 그는 평생 병을 자주 앓아 벼슬길을 포기하고, 그림에만 전념했다. 그의 산수·화훼는 송·원宋元 대가들의 비법秘法을 터득했다는 평을 들었으며, 왕학호王學浩는 특히 그의 사생寫生을 칭찬하여 운필運筆과 설색設色이 운수평惲壽平 이후의 제1인자라고 기렸다. 만년에는 매죽梅竹과 송석松石을 즐겨 그렸는데, 제화시題畵詩에도 뛰어난 구절이 많았다.

書家有南北宗之分, 工南派者或輕北宗, 工北派者亦笑南宗, 余以爲皆非也. 無論南北, 只要有筆有墨, 便是名家. —淸·錢泳[1]『履園畵學』[2]

화가엔 남종과 북종의 구분이 있는데, 남종화를 공부하는 자는 더러는 북종을 경시하고, 북종화를 공부하는 자도 남종을 비웃지만, 나는 모두가 잘못이라고 생각한다. 남·북종화를 논할 것 없이, 붓과 먹이 제대로 갖추어졌으면 유명한 작가이다. 청·전영의 『이원화학』에서 나온 글이다.

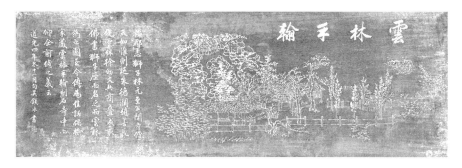

淸, 錢泳銘<雲林手翰>

注

1 전영錢泳(1759~1844): 금궤金匱(지금의 江蘇省 無錫) 사람, 소문昭文에 살았다. 자는 매계梅溪이며, 해서楷書와 예서隸書를 잘 쓰고, 석각夕刻에 뛰어났다. 만년에 팔분서八分書로 십삼경十三經을 베껴 돌에 새겼으나, 절반도 채 끝내지 못하고 죽었다. 평생에 당비唐碑와 진·한秦漢의 금석단간金石斷簡: 금석에 새긴 글로서 마멸되어 완전하지 않은 문장을 본떠 쓴 것이 수백 종이나 되었다. 모두 세상에 전해지고 있다. 여가에 시詩도 짓고 산수화도 그렸는데, 특히 수촌水村을 그린 소경小景은 적막하고 담박한 느낌이 감돌았다. 아들 전일

기전日슌도 매화梅花를 잘 그렸는데, 필치가 뛰어나 문기文氣가 넘쳤다.

2 『이원화학履園畵學』: 전영錢泳이 도광道光 17년(1837)에 완성한 책으로, 총론과 그림 중의 인물 두 부분으로 구분하였는데, 견해가 일반적인 화론을 많이 초월하였다.

徵君[1]云: 古人胸列五嶽, 故靈氣奔赴于腕下; 今人墨守成規, 所畵山水樹石皆如木刻泥塑, 愈細密愈窒滯矣. 又云: 近日江左畵家多崇尙南宗. 若能于北宗中尋討源流, 亦足以別開生面[2]. 余曰: 南宗固吾人之衣鉢[3], 然修用過北宗之功, 乃能成南北之大家. 徵君笑而語余曰: 知言哉! —淸·盛大士[4]『谿山臥遊錄』[5] 卷三

징군[惲秉怡]이 말하였다. "고인들은 가슴에 오악이 나열되었기 때문에, 영묘한 기운이 팔 아래에서 분출되지만, 요즘 사람들은 규칙에 얽매여 산수나 수석을 그린 것이 나무판이나 조각한 것 같아서, 세밀하게 그리면 그릴수록 더욱 막히게 된다. 또 말하길, "근일 강좌의 화가들은 대부분 남종을 숭상한다. 북종에서 그림의 원류를 찾는다면, 독창적인 면모도 창조할 수 있을 것이다." 그래서 내가 "남종은 실로 우리들의 의발이지만, 북종의 공교함을 배워서 응용해야 남종이나 북종의 대가가 될 수 있다."고 하니 징군이 웃으면서 나에게 "식견 있는 말이로다!" 하였다. 청·성대사의 『계산와유록』 3권에 나오는 말이다.

注

1 징군徵君: 청나라 화가 운병이惲秉怡(1762~1833)이다. 무진武進(지금의 江蘇省 常州) 사람이고, 자는 결사絜士이며, 호는 오강梧岡이다. 운수평惲壽平의 후손, 도광道光 1년(1821)에 효렴孝廉으로 천거되었으나 나이가 이미 60세여서 사양했다. 효자로 이름났으며, 글씨와 그림을 좋아했다. 처음에는 대竹 그림을 잘 그렸으나, 뒤에는 침착·웅건한 필치로 산수화를 잘 그렸다.

2 별개생면別開生面: 새로운 국면을 열거나 독창적인 형식을 창조함이다.

3 의발衣鉢: 중의 가사와 바리때, 스승에게서 전수받은 사상이나 학문·기예 등을 이른다.

4 성대사盛大士(1771~?): 청나라 화가로 태창太倉(지금의 江蘇省) 사람, 자는 자리子履, 호

靑, 盛大士<蘭竹圖>冊

는 일운逸雲·난이외사蘭簃外史·난휴도인蘭畦道人, 가경嘉慶 5년(1800)에 거인擧人이 되었다. 학문이 해박했고, 시詩와 그림이 모두 훌륭했다. 그림은 누동파婁東派 왕시민王時敏의 화법을 본받아 산수화를 잘 그렸으며, 대가大家의 풍격이 있었다. 작품에 〈연심운교도煙潯雲嶠圖〉〈영분관도靈芬館圖〉 등이 있다. 저서에 『온소각집蘊素閣集』『계산와유록谿山臥遊錄』『천사泉史』 등이 있다.

5 『계산와유록』: 전후 각 2권으로 구성되었다. 전 2권은 대부분 화법을 논하였고, 더러는 전인들이 그림을 논한 말들을 섞어서 베껴놓았다. 후 2권은 같은 시대 화가들이 교류한 것과 화제를 증정한 여러 일들을 기록하였는데, 그것도 가경嘉慶·도광道光년 간의 화사자료畵史資料이다.

..

畵筆寧拙毋巧[1], 作寫意畵, 尤不可以南北宗派橫于胸中, 致墮惡道[2]. —淸·邵梅臣[3]『畵耕偶錄』

그림을 그리는 필치는 차라리 거칠지언정 교묘하지는 말아야 할 것이니, 사의화를 그릴 적에는 남북종파를 마음속에 자유롭게 섭렵하여, 나쁜 길로 떨어셔서는 너욱 안 될 것이다. 청·소매신『화경우록』에서 나온 글이다.

注

1 영졸무교寧拙毋巧: 그림은 거칠게 그릴 수는 있지만, 교묘하게 그리면 안 된다는 것이다.
 * 영寧은 '차라리 …하더라도'라는 뜻이고, 졸拙은 거칠다는 '笨'자의 뜻으로 교묘하다는 '巧'의 반대 개념이다. 『노자老子』 45장에 "매우 곧은 것은 도리어 굽은 것 같고, 매우 교묘한 것은 도리어 서투른 것 같고, 뛰어난 웅변가는 도리어 더듬는 것 같다.[大直若屈, 大巧若拙, 大辯若訥.]"고 하는데, '巧'는 기교나 기예를 이른다. 「고공기考工記·총서總序」에 "재목은 아름다움이 있고, 장인은 기교가 있다. 材有美, 工有巧."라는 말이 있고, 『맹자孟子』「이루상離婁上」에 "이루의 밝은 눈과 공수자의 솜씨로도 규구를 쓰지 않으면 방형과 원형을 이루지 못한다.[離婁之明, 公輸子之巧, 不以規矩, 不能成方員.]"는 말이 있다.

2 악도惡道: 불교용어로 악행惡行을 저지르고 가는 길이다. '악취惡趣'라고도 하며 지옥地獄·아귀餓鬼·축생畜生의 세 길을 말한다. 유교에서는 이러한 악도는 수양과 교육에 의하여, 극복될 수 있다고 한다. 그림도 남종화나 북종화에 치우

淸, 邵梅臣『畵耕偶錄』

치지 않고 섭렵하여, 나쁜 길로 추락하지 않아야 한다는 점을 강조한 것이다.
3 소매신邵梅臣(1776~?): 청나라 화가 절강浙江 오흥吳興 사람, 시와 그림을 잘하고, 사의산
수寫意山水에 더욱 뛰어났다. 저서에 『화경우록畵耕偶錄』이 있는데, 안목이 정대正大하고,
의론이 정확하고 트여서 때때로 독특한 점이 있다.

..

　近世論畵, 必嚴宗派, 如黃 王 倪 吳知爲南宗, 而于奇峯絶壁卽定爲北宗,
且若斥爲異端. 不知南北宗由唐而分, 亦由宋而合. 如營邱[1] 河陽[2]諸公, 豈
可以南北宗限之? 吾輩讀書弄翰, 不過抒寫性靈, 何暇計及某家皴某家點
哉! (老子曰: "上德不德, 是以有德. 下德不失德, 是以無德[3].") 吾願學者勿拘拘宗派也.
—淸·李修易[4]『小蓬萊閣畵鑑』

　근세에 그림을 논평할 적에 반드시 종파를 엄격하게 구분한다. 예를 들면 황공망·
왕몽·예찬·오진 같은 사람들을 '남종화파'로 알고, 기이한 봉우리와 절벽 그림은 '북종
화파'로 단정하고, 이단으로 여겨서 배척하는 것이다. 남북종이 당나라에서 분파되었다
가, 송나라 때에 합쳐진 것을 알지 못하기 때문이다. 영구[李成]와 하양[郭熙]같은 화가
들을 어떻게 남·북종으로 한정할 수가 있겠는가? 우리들이 글을 읽고 붓을 잡는 것은
생각을 표현하는 데 불과하니, 어느 겨를에 어떤 작가의 준점이라는 것을 헤아려서 언
급할 수 있으리오! (노자가 『도덕경』에서 "상덕은 덕이 있는 체 하지 않는다. 이러한 까닭으로
덕이 있고, 하덕은 덕을 잃지 않은 체 한다. 이런 까닭에 덕이 없다.")라고 하였으니, 나는 배우는
자들이 종파에 구애되지 않기를 바란다. 청나라 이수이의 『소봉래각화감』에 나오는 글이다.

注

1 영구營丘: 오대五代 송초宋初의 화가 이성李成이다. 북해北海
영구營丘(지금의 山東省 臨淄) 사람이라서 '이영구李營丘'라고 한
다.
2 하양河陽: 북송北宋의 화가 곽희郭熙; 1023~약1085)로 호가 순
부淳夫이며, 하양河陽 온현溫縣(지금의 河南省에 속함) 사람으로
화원畵院의 대조待詔를 지냈다. 이성李成의 화법을 배워 특히
한림산수翰林山水를 잘 그렸다. 첩첩한 산봉우리가 구름 속에
숨었다 나타났다 하는 자연의 태態를 정교하게 묘사했으며, 구
도構圖와 필법이 당대의 독보라는 평을 들었다. 시인이자 서예
가로 이름 높은 황정견黃庭堅은 그의 『산곡제발山谷題跋』에서
"곽희가 원풍元豐(1078~1085) 말에 현성사顯聖寺의 오도자悟道

北宋, 郭熙〈樹色平遠圖〉부분

者를 위해 그린, 높이가 두 길 남짓한 12폭의 큰 병풍은 산의 경치가 첩첩하여, 구름 같은 것이 어울려 비치지 않아도 필의筆意에 손색이 없었다. 나는 일찍이 소자첨蘇子瞻(蘇軾) 형제를 초청하여 함께 이 그림을 구경했다. 그때 자유子由: 蘇軾의 아우 蘇轍는 종일 탄식하며 말하기를, 곽희는 소재옹가蘇才翁家를 위해 이성李成의 여섯 폭 짜리 〈취우도驟雨圖〉를 모사模寫한 일이 있는데, 이로부터 필묵이 크게 진경進境을 보였다고 했다. 이 그림을 보건대 그의 노년작老年作이 귀하게 여길 만하다."라고 말하고 있다. 그의 화풍은 젊었을 때는 기교가 많았고, 만년에는 필력이 더욱 왕성해졌다. 그는 화산수론畵山水論인『임천고치林泉高致』라는 유명한 저서에서 "원근遠近과 천심淺深, 풍우風雨와 명암明暗, 사철의 아침과 저녁은 다르게 그려야 한다. 봄 산의 아름다운 숲은 웃는 것 같이, 여름 산의 푸름은 물방울 같이, 가을 산의 맑고 깨끗함은 여인의 치장 같이, 겨울 산의 참담慘儋함은 조는 듯이 그려야 한다."라고 하여 산수화에 있어서의 원근과 명암, 시간의 흐름과 계절에 따른 자연의 변화 등을 강조했다. 또 "큰 산을 당당하게 그려 뭇 산의 주인을 삼고, 큰 소나무를 곧게 그려 뭇 나무의 표상을 삼아야 한다."는 등 세부적인 기법에까지 언급하고 있다. 그는 일찍이 아들 곽사郭思가 과거에 급제하자, 기념으로 선성전宣聖殿 안의 네 벽에 산수山水와 과석窠石을 그렸는데, 평생의 역작이라고 자찬했다고 한다.

3 『도덕경道德經』 하편에 "상고시대 성인의 덕은 덕을 베풀었다고 의식하지 않았다. 때문에 군생群生들이 잊지 않는 덕이 있었고, 중고시대 이하의 덕은 덕을 베풀었다는 마음을 잊지 않았다. 때문에 군생들이 덕의 은택을 입었다는 마음이 없있으며, 상고시대 성인의 덕을 잊지 못하는 까닭은 덕이 무위無爲에서 나와 덕을 베풀었다고 믿는 마음이 없었기 때문이고, 중고시대 이하엔 덕을 입었다는 마음이 없는 까닭은 유심有心으로 덕을 베풀면서 덕을 베풀었다고 믿는 마음이 있었기 때문이다…[上德不德, 是以有德, 下德不失德, 是以無德, 上德無爲而無以爲, 下德爲之而有以爲…]"라는 구절이 있다. 이것은 세대가 후대로 내려오고 도가 쇠잔하여 도의 진실을 잃은 간격이 더욱 멀어짐을 말하며, 사람들에게 근본의 도로 되돌아오라고 가르쳤다. 도라고 말하는 것은 모든 만물의 근본이며, 덕이란 만물을 성취시키는 공로이다. 따라서 도는 근본의 자체가 되고, 덕은 도의 현실적 작용인 것이다. 때문에 도는 근본의 무명無名을 존귀하게 여기고, 덕은 무심한 무위의 작용을 소중하게 여긴다. 따라서 도의 측면에선 유명有名과 무명無名을 말하고, 덕의 측면에서 상덕上德과 하덕下德을 말하는 것이다. 이것이 도와 덕의 구별이다.

4 이수이李修易(1798~1861): 청나라 화가 자는 자건子健이고, 호는 건재乾齋이며, 절강浙江 해염海鹽의 유생儒生으로 산수화와 화훼花卉를 잘 그렸다. 그의 산수화는 아주 일취逸趣가 있었는데, 청려淸麗하기는 왕휘王翬와, 발묵潑墨은 왕학호王學浩와, 창혼蒼渾하기는 해강奚岡과 비슷하다는 평을 들었으며, 화훼도 아주 예스러웠다. 그의 부인 서상문徐湘雯도 미인화美人畵에 능하여 둘이 합작한 그림은 특히 보배롭게 여겨졌다고 하는데, 현존하는 작품은 드물다. 그가 저술한 『소봉래각화감小蓬萊閣畵鑑』

『小蓬萊閣畵鑑』

은 그의 손자 이개복李開福이 1932년에 간행하였다. 이『소봉래각화감』은 「종파宗派」·
「감상鑑賞」·「화학畵學」·「화법畵法」·「화우畵友」·「자술自述」·「제발題跋」 등으로 모두
7권인데, 논한 안목이 자못 정대하여, 사사로운 문호에 치우친 견해가 적으며, 때때로 정
심하게 마음으로 터득한 말이 있으니, 일반화론은 미치지 못한다. 그가 북종화를 존숭한
곳은, 더욱 남들은 감히 말하지 못한 것을 과감하게 말한 것이다.

古人繪事, 如佛說法, 縱口極談[1], 所拈往劫因果[2], 奇詭
出沒, 超然意表, 而總不越實際理地, 所以人天悚聽, 無非
議[3]者. 繪事不必求奇, 不必循格, 要在胸中實有吐出便是
矣. —明·李日華[4]『紫桃軒雜綴』

옛 사람이 그림 그리는 일은 부처가 설법하는 것처럼 입에서 나
오는 대로 마음껏 털어놓고 말하며 지난 과거의 인과보응을 집어
내는 것과 같다. 그들의 그림은 기이하게 출몰하여 의외로 빼어나
지만, 모두가 실제의 이치에 맞으니, 사람과 하늘이 경건하게 듣기
때문에 비난할 자가 없다. 그림 그리는 일은 기이함을 바라거나 격
식을 쫓아갈 필요도 없지만, 중요한 것은 가슴 속에 차 있는 감정
을 표현해내야 한다. 명·이일화의『자도헌잡철』에서 나온 글이다.

注

1 종구극담縱口極談: 입에서 나오는 대로, 마음껏 털어놓고 말하거나
상세히 말하는 것이다.
2 왕겁인과往劫因果: 불교용어로 지난 시대의 인과보응因果報應이다.
 * 인과因果는 불교에서 인연因緣과 과보果報로 윤회설輪廻說에 근
거하여, 사람이 행하는 선악善惡에 따라 결과가 빚어지는 보응報應
으로, 불교의 기본 이론 중의 하나이다.
3 비의非議: 논의하여 비난하는 것이다.
4 이일화李日華(1565~1635): 명나라 문장가·화가이다. 자는 군실君
實이고, 호는 구의九疑·죽란竹嬾이다. 가흥嘉興(지금의 浙江省에 속
함) 사람으로 만력萬曆 20년(1592)에 진사進士에 급제, 벼슬이 태복
소경太僕少卿에 이르렀다. 천성이 담박하고 온화하여 남과 거슬리
는 법이 없었으며, 시문詩文이 기고奇古하고 감상鑑賞에 정통하며
박식하기로 유명했다. 글씨도 잘 썼고, 그림은 특히 산수화를 잘 그

明, 李日華<墨荷>軸

렸다. 격조와 운치가 아울러 뛰어나 당시 동기창董其昌과 어깨를 나란히 했다. 『관제비고官制備考』·『성씨보찬姓氏譜纂』·『서화상상록書畵想像錄』·『자도헌잡철紫桃軒雜綴』·『죽란화잉竹嬾畵媵』·『육연재필기六硏齋筆記』·『미수헌일기味水軒日記』 등 많은 저서를 남겼다.

至平·至淡·至無意, 而實有所不能不盡者. 佛說凡夫[1], 卽非凡夫, 是名凡夫. —明·惲向語. 見『寶迂閣書畵錄』

지극히 평범하고 담담하며 무의식적인 것도 실제로 모두 다 표현해야 할 것이 있다. 불법에서 말하는 범부는 뛰어난 자를 '범부'라고 부른다. 명·운향의 말로 『보우각서화록』에 보인다.

注

1 범부凡夫: 불교도들은 세속의 사람을 범부라 한다. 범부는 어리석은 사람, 평범하고 용렬한 사람, 불교의 가르침을 모르는 사람, 아직도 불도에 들어가지 않은 사람, 미혹한자를 이른다.

普荷<人物>

畵中無禪, 惟畵通禪, 將謂將謂, 不然不然. —淸·普荷[1] 〈設色山水圖〉卷. 『擔當書畵集』影印

그림 가운데는 선이 없지만 그림은 선과 통한다고 생각하고 말하면서도, 그렇게 하지도 않는다. 청·보하의 『담당서화집』영인본 〈설색산수도〉권에서 나온 글이다.

注

1 보하普荷(1593~1673): 명말明末 청초淸初의 서화가, 본성은 당唐이고 이름은 태泰이며, 자는 대래大來이다. 진녕晉寧(지금의 雲南省에 속함) 사람이다. 명나라가 망한 뒤에 머리를 깎고 승려가 되었으며, 법명은 통하通荷인데, 나중에 보하普荷로 고쳤고 호는 담당擔當이다. 일찍이 동기창董其昌·진계유陳繼儒를 쫓아 그림을 익혀서 산수를 잘 그렸다. 황공망黃公望·예찬倪瓚을 스승으로 본받아 필치가 호방하고 경치가 담염淡恬한, 독자적인 그림의 면모를 이루었다. 글씨와 시도 잘 하였다. 저서에 『수원집修園集』·『게암초擖庵草』 등이 있다.

..

般礴橫肱¹醉筆仙², 一丘一壑畵家禪. 蒲團³參入王摩詰, 石綠丹靑總不
姸. —『傅山論書畵』(侯文正輯注)

다리를 쭉 뻗고 앉아서 팔을 벌리고 술에 취하여 좋은 붓을 잡고, 하나의 언덕과 골짜
기를 그리는 것이 화가의 선이다. 참선하듯이 수행하여 왕마힐[王維]의 경지에 들어가면,
울긋불긋한 색은 모두 곱게 느껴지지 않는다. 『부산 논서화』의 (후문정집주)에서 말한 것이다.

注

1 반박횡굉般礴橫肱: 다리를 쭉 뻗고, 두 팔을 옆으로 벌린 자세를 이른다.

2 필선筆仙: 오대 진晉 때 붓을 잘 만들었다는 사람인데, 여기선 좋은 붓을 이른다.

3 포단蒲團: 부들로 짠 둥근 방석으로, 주로 승려들이 좌선할 때 사용한다. 여기선 수행을
가리키며 참선하여 수행하는 것을, 그림의 학습과정에 비유한 것이다.

..

予拈詩意以爲畵意, 未有景不隨時者. 滿目雲山, 隨時而變. 以此哦之, 可
知畵卽詩中意, 詩非畵裏禪乎?「四時章 第十四」—淸·原濟『石濤畵語錄』

내가 시의 의경을 집어내어 화의로 삼았으니, 경치가 따르지 않을 때가 없었다. 눈에
가득한 구름과 산이 때때로 변하는데, 이것으로써 시를 읊조리면, 그림은 시 가운데의
뜻이라는 것을 알 수 있으니, 시는 그림 속의 선이 아니겠는가? 청·원제의 『석도화어록』 「제14
사시장」에서 나온 글이다.

問畵學烏得稱禪¹, 所謂畵禪者何也?

대덕건이 질문하여 "그림 배우는 것을 어떻게 선이라 일컬을 수 있으며, 그림에서
선이라고 하는 것은 무엇입니까?"하였다.

曰: 禪者傳也, 道道相傳也. 僧家有衣鉢而畵家亦有衣鉢². 如宋之荊 關
董 巨, 元之黃 王 倪 吳, 雖用筆不同, 體勢³各異, 河源⁴之溯, 皆出自右丞.

포안도가 답하였다.

선이라는 것은 전하는 것이니, 도를 서로 전하는 것을 말한다. 불가에 의발이 있는데

화가도 의발이 있다. 송나라의 형호·관동·동원·거연과 원나라의 황공망·왕몽·예찬·오진 같은 이들은 용필법이 같지 않고, 짜임새나 모양도 각기 다르지만, 근원을 거슬러 올라가면, 모두 당나라 우승[王維]에서 나온 것이다.

問: 所謂畫禪者豈止[5]道道相傳而已乎? 必有玄因妙旨[6]之理, 或爲弟子有輕心慢心[7]不可與論耶? 抑或不可以言傳耶? 弟子于禪宗參學多年, 未聞畫禪之說, 請夫子明誨之, 則弟子幸甚[8]也.

대덕건이 질문하였다.

그림의 선은 도를 서로 전하는 것이라고 하셨는데, 어찌 그 뿐이겠습니까? 반드시 깊은 원인과 오묘한 이치가 있을 터인데, 제가 가볍게 여기는 마음과 업신여기는 마음이 있으면, 함께 의논할 수가 없습니까? 그렇지 않으면 말로 전달할 수가 없습니까? 제가 선종에 참가하여 여러 해를 배웠는데, 화선이란 말을 아직 듣지 못했으니, 선생님께서 분명하게 깨우쳐 주시면, 저는 매우 다행이겠습니다.

曰: 善哉問也! 汝初以學業正問, 吾故以授傳正對[9]. 若其玄因妙旨, 爲汝具說, 雖窮詰[10]不能盡述, 必欲知之, 汝當于吾自敍內入窈宵[11]數語中, 思之求之, 則知畫之所以稱禪矣. —清·布顔圖[12]『畫學心法問答』

포안도가 답하였다.

아 참 훌륭한 질문이구나! 자네가 처음으로 화업을 제대로 질문하니, 내가 원래 전수한대로 대답하겠다. 너를 위하여 깊은 원인과 묘한 이치를 구체적으로 설명하면, 깊이 연구했더라도 모두 서술할 수 없으니, 반드시 화선을 알고자 한다면, 자네는 내가 쓴 글 깊숙한 몇 마디 말속으로 들어가서 생각하고 탐구해야, 그림을 선이라고 일컫는 까닭을 알게 될 것이다. 이상의 문답은 청·포안도의 『화학심법문답』에서 나온 글이다.

注

1 선禪: 불교의 삼문三門의 하나로 마음을 가다듬고 정신을 통일하여, 번뇌를 끊고 진리를 깊이 생각하여 '무아정적無我靜寂'의 경지에 몰입沒入하는 일이다.

2 의발衣鉢: 불교에서 스승이 제자에게 물려주는 가사와 바리때라는 뜻으로, 스승으로부터 전하여 받은 불법을 이르는 말로, 여기서는 선생에게 전수한 사상, 학문, 기예 따위를 이른다.

3 체세體勢: 형체와 모양, 시나 그림의 짜임새나 풍격, 형세, 모양이다.

4 하원河源: 하천의 수원으로, 학문의 원류나 근원을 이른다.

5 기지豈止: '어찌 … 뿐이겠는가?' '어찌 … 에 그치겠는가?'라는 뜻으로 쓰인다.

6 현인玄因: 심오한 원인이다. * 묘지妙旨는 정미精微하고 유심幽深한 뜻이다.

7 경심輕心: 경솔하게 여기는 마음이다. 만심慢心은 번뇌의 하나로, 자신을 지나치게 믿고 자랑하며 남을 업신여기는 마음이다.

8 행심幸甚: 매우 다행행운한 것으로 서신 중에 습관적으로 쓰는 은근히 간절한 희망의 뜻을 표시하는 용어이다.

9 수전授傳: 가르쳐 주는 것이다. * 정대正對는 직언으로 대답하는 것이다.

10 궁힐窮詰: 탐구深究로 깊이 연구한다는 의미이다.

11 요요窈窅: 그윽하고 깊은 모양이다.

12 포안도布顔圖: 청나라 화가이다. 성은 오량해씨烏亮海氏이고 자는 소산嘯山이며, 호는 죽계竹溪이고, 몽고蒙古 양백기鑲白旗에 입적하여 관직이 수원성綏遠城 부도통副都統에 이르렀다. 시와 그림을 잘 하고 금琴을 잘 했다. 산수는 장진악張振岳에게 배웠으며, 제자 대덕건戴德乾이 있는데 그가 문답한 내용으로, 『산수화학심법문답』을 지어서 대략 1740년 전후에 완성하였다.

..

梅花和尚[1], 墨名儒行者, 居吾鄕之武塘, 蕭然環堵[2], 飽則讀書, 飢則賣卜. 畫石室[3]竹飲梅花泉, 一切富貴利達, 屛而去之, 與山水魚鳥相狎[4], 宜其書若畫, 無一點煙火氣[5].

畫禪法自董·巨·倪·黃, 能師其意而不逐其迹, 用墨之妙, 尤爲獨詣[6], 隨手拈來, 氣韻生動.

書畫自畫禪開堂說法[7]以來, 海內翕然[8]從之. 沈·唐·文·祝[9]之流遂塞, 至今無有過而問津者. 近來又以虞山[10]·婁江[11]爲祖法, 亦復不參香光[12]. 一二好古之徒, 孤行獨詣, 必皆非笑之. 書畫之轉關[13], 要非人力能回者.

姜學潤[14]一丘一壑, 有迂客[15]之迂; 陳玉几[16]半蕊疏花, 得逃禪[17]之禪. 類皆不著色相, 自攄胸臆耳. —淸·方薰『山靜居畫論』卷下

매화화상[吳鎭]은 서화에 이름난 유학자로, 우리 고향 무당에서 초라하고 누추한 집에 살면서, 배부르면 책 읽고 배고프면 점을 쳐서 생활하였다. 대를 그린 석실[文同]은 매화 천을 마시고 모든 부귀와 영리를 물리치며, 자연 속에서 물고기나 새들과 가까이 지냈다. 그가 글씨를 쓰고 그림을 그리면, 당연히 한 점의 저속한 기운도 없는 것이다.

화선법은 동원·거연·예찬·황공망 등이 뜻은 잘 따르고 필적은 따르지 않았다. 용묵의 묘함이 더욱 독자적인 경지에 이르러, 손 가는 대로 그려 내면 기운이 생동하였다.

그림과 글씨를 화선이라고 전파한 이후에 나라 안에서 모두가 따랐다. 심주·당인·

문징명·축윤명 같은 이들이 화선을 따르는 유파를 막아버려서, 지금은 탐구하는 자가 없다. 근래에는 우산파·누강파를 전해오는 법으로 삼아서, 더욱 향광[董其昌] 같은 이는 참여시키지도 않는다. 옛 것을 좋아하는 한 두 사람이 외롭게 독자적인 경지를 이루려고 하면, 반드시 모두들 비웃는다. 서화를 변화시키는 관건은 인위적인 힘으로 변화시킬 수 있는 것이 아니다.

강학간姜實節의 산수화는 우객[倪瓚]의 넓고 큰 맛이 있다. 진옥궤의 반만 핀 성근 꽃 그림은 도선[揚無咎]의 선을 터득하였다. 이런 종류의 그림은 모두 색을 칠하지 않고, 스스로 흉중의 뜻을 펼친 것들이다. 청·방훈의 『산정거화론』하권에 나오는 글이다.

注

1 매화화상梅花和尙: 원나라 화가 오진吳鎭의 호가 매화도인梅花道人이다.
2 소연환도蕭然環堵: 초라하게 한 길 정도의 흙 담장으로, 빙 둘러쳐진 집으로 가난한 집안을 형용하는 말이다.

北宋, 文同<墨竹圖> 부분

3 석실石室: 북송의 화가 문동文同(1018~1079)으로 자는 여가與可, 호는 금강도인錦江道人·소소선생笑笑先生·석실선생石室先生이다. 재주梓州 영태永泰(지금의 四川省 鹽亭東) 사람이다. 황우皇祐(1049·1053) 때 진사進士에 급제, 여러 벼슬을 기쳐 만년에 호주태수湖州太守를 지냈으므로 문호주文湖州라고도 불리었다. 시詩·초사楚詞·초서草書·그림에 뛰어나 사절四絶이라는 말을 들었다. 그림은 묵죽墨竹과 산수·인물·화훼花卉·영모翎毛를 잘 그렸는데, 그 중에서도 묵죽에 가장 뛰어나 평생 대 그림을 많이 그렸다. 그의 묵죽은 맑고 산뜻한 기운氣韻이 넘쳐서, 흔히 단란檀欒(박달나무와 난나무)의 아름다움에 비교되었다. 대의 앞면은 농묵濃墨, 뒷등은 담묵淡墨으로 처리하는 독특한 화법을 창시함으로써 그의 화법을 따르는 사람들이 많아 문호주죽파文湖州竹派를 이루었으며, 후세에까지 큰 영향을 미쳤다. 송대宋代의 시인이자 서예가인 황정견黃庭堅은 그의 〈만애도晚靄圖〉에 제제하여 "기운이 맑고 산뜻한 것은 왕유王維의 그림과 아주 비슷하고, 공부工夫는 관동關소에 뒤지지 않는다."고 했다. 명대明代의 문인·화가인 문징명文徵明은 그의 〈반곡도盤谷圖〉를 평하여 "인물·산수가 고고高古하고 수윤秀潤하여 이공린李公麟의 그림을 꼭 닮았다."고 하여, 그의 산수·인물화를 높이 평가했다. 그러나 그의 본령本領은 묵죽이여서, 뒷날 묵죽을 그리는 사람은 거의 그의 화법을 따랐다.

4 압狎: 가까이 친숙하게 지내는 것이다.
5 연화기煙火氣: 세속의 저속한 기운이다.
6 독예獨詣: 학문과 수양이 독자적으로 도달한 경지이다.
7 심沈·당唐·문文·축祝: 심주沈周·당인唐寅·문징명文徵明·축윤명祝允明을 이른다.

明, 唐寅<仿韓熙載夜燕圖>卷 부분

* 당인唐寅(1470~1523): 명대 화가이다. 자는 백호伯虎·자외子畏이고, 호는 육여거사六如居士이며, 오현吳縣(지금의 江蘇省 蘇州) 사람이다. 어릴 때부터 박학다식하여 특히 고문사古文辭와 시詩에 뛰어났다. 기재奇才가 있었으나, 소년치고는 기가 세고 난폭하여 남에게 얽매이지 않았다. 같은 고향의 미치광이 장영張靈과 어울려 술을 멋대로 마시고 학업을 게을리 했으며, 일찍이 도장에 '강남제일풍류재자江南第一風流才子'라고 새겼다. 친구인 축윤명祝允明의 충고를 받고 깨달은 바 있어, 마음을 고쳐 먹고 문을 닫고 들어앉아 독서에 전념하기 1년 만인 홍치弘治11년(1498)에, 응천부應天府의 향시鄕試에 응시하여, 남전南甸(수도의 남쪽 지방) 13군郡의 유생儒生 수천 명 중에서 장원으로 급제했다. 이듬해 중앙의 회시會試에 응시하기 위해 서울로 올라왔으나, 시험문제 유출사건에 억울하게 연좌되어 뜻을 이루지 못하고, 이로부터 벼슬하려는 생각을 끊고 시주詩酒와 문묵文墨 사이에 유유히 놀면서 불우한 생애를 보냈다. 글씨와 그림에도 능했는데, 글씨는 조맹부趙孟頫의 필법을 따랐다. 산수화는 이성李成·범관范寬·마원馬遠·하규夏珪와 원元의 4대가四大家(黃公望·王蒙·倪瓚·吳鎭) 등의 화법을 두루 연구했으며, 유송년劉松年과 이당李唐의 준법皴法을 익혀 스승보다 낫다는 말을 들었다. 운필運筆이 빼어나고 치밀하면서도 풍운風韻이 많아 서권기書卷氣가 화폭에 넘쳤다. 산수화 외에도 인물·사녀士女·누관樓觀·화조花鳥 등 못 그리는 그림이 없었다. 심주沈周·문징명文徵明·구영仇英과 함께 명나라의 4대가四大家로 일컬어진다. 저서에 『육여시집六如詩集』·『육여화보六如畫譜』 등이 있다.

* 축윤명祝允明(1460~1526): 명대의 서화가이다. 자는 희철希哲이고, 호는 지산枝山·지산노초枝山老樵·지지생枝指生 등이다. 장주長洲 사람, 홍치弘治 5년(1492)에 향천鄕薦을 받았다. 5세 때 이미 큰 글씨를 잘 썼고, 9세 때부터 문장에 능하여, 뒤에 글씨와 문장으로 문징명文徵明과 나란히 명성을 떨쳤다. 그림에도 능하여 광초狂草·산수·화목花木 등을 잘 그렸으나, 많이 그리지를 않아 전하는 작품이 드물다. 저서에『이소경권離騷經卷』·『대루원기권待漏院記卷』·『화도음주시책和陶飲酒詩冊』 등이 있다.

8 개당설법開堂說法: 단壇을 설치하고 설법을 하는 것으로, 화상和尙이 그림을 화선畫禪이라고 전파한 것을 이른다.

淸, 姜實節<一壑泉聲圖>軸

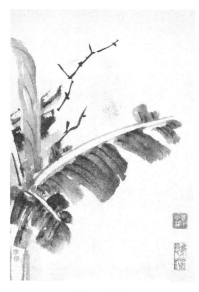

淸, 陳撰<水墨花卉>冊

9 흡연翕然: 일치하는 것이다.

10 우산虞山: 우산파虞山派로 청나라 때 산수화가인 왕휘王翬와 그를 전후로 한 왕감王鑑·왕시민王時敏 등이 송宋·원元나라의 여러 대가들에게서 기법을 취하여 강희康熙(1661~1722) 연간에 명성을 떨쳤다. 그들에게 배운 주요 화가로는 양진楊晋·고방顧昉·이세탁李世倬·상예上叡·호절胡節·금학견金學堅 등이 있다. 왕휘는 강소성江蘇省 상숙常熟 출신으로, 상숙이 우산虞山에 있기 때문에 '우산파'라는 명칭이 생긴 것이다.

11 누강婁江: 누강파로 '누동파婁東派'라고 하는데, 중국화 유파의 하나로 '태창파太倉派'라고 불린다. 화파의 대표자인 청대의 왕원기王原祁는 조부 왕시민王時敏의 가법家法을 계승하고, 황공망黃公望의 기법을 모방하여, 성조 강희聖祖 康熙(1661~1722) 연간에 명성이 높아져 그를 따르는 이들이 매우 많았다. 사촌동생 왕욱王昱·조카 왕소王愫 그리고 제자인 황정黃鼎·왕경명王敬銘·금영희金永熙·이위헌李爲憲·조배원曹培源·화곤華鯤·온의溫儀·당대唐岱 등이 누동파의 대표적인 인물이다. 그후로 증손자 왕신王宸·사촌조카 왕삼석王三錫 그리고 성대사盛大士·황균黃均·왕학호王學浩 등이 있다. 이 화파의 숭고보수崇古保守화풍은 우산화파虞山畵派와 영향을 주고받았으며 후세에 큰 영향을 끼쳤다.

12 향광香光: 명나라의 동기창董其昌으로, 그의 호가 향광거사香光居士이다.

13 전관轉關: 국면을 전환시키는 관건이다.

14 강학간姜學澗: 청나라 화가 강실절姜實節(1647~1709)이다. 산동山東 내양萊陽 사람으로 오중吳中에 살았다. 자는 학재學在이고, 호는 학간鶴澗이다. 효성과 우애友愛가 지극했으며, 옛 것을 좋아하고 속세를 꺼려 발길을 성시城市에 들이지 않고 포의布衣로 평생을 지냈다. 사람들은 그를 학간선생鶴澗先生이라 부르며 존경했는데, 그가 죽자 효정孝正이라는 사시私諡를 올렸다. 시詩를 잘 짓고 글씨도 잘 썼으며, 산수화를 잘 그렸다. 예운림倪雲林의 화법을 배워 산봉우리가 간담簡淡하고, 임목林木이 쓸쓸한 것이 청광淸曠한 풍치를 극했으나, 필치가 근엄하지 못하고 황솔荒率한 것이 흠이라는 평을 들었다.

15 우객迂客: 원나라의 화가 예찬倪瓚으로, 그는 스스로 '예우倪迂'라고 하였다.

16 진옥궤陳玉几: 청나라 화가 진찬陳撰(?~1758)이다. 자는 능산楞山이고, 호는 옥궤산인玉几山人이다. 절강浙江 영파寧波 사람인데, 전당錢塘(지금의 浙江省 杭州)에 살았다. 모기령毛奇齡의 제자, 학문이

깊고 시詩에 뛰어났을 뿐 아니라 인품이 고결하기로 유명했다. 그림은 산수화와 화훼花卉를 분방하면서도 간략한 필치로 잘 그렸으며, 이선李鱓과 나란히 명성을 떨쳤다. 매화梅花도 빼어나게 잘 그렸다. 저서에 『옥궤산방음권玉几山房吟卷』과 『수협집繡鋏集』이 있다.

17 도선逃禪: 남송 화가 양무구揚無咎(1097~1169): 양웅揚雄(前漢의 儒學者)의 후손으로, 그의 조상이 성姓을 쓸 때 나무 목木 변을 쓰지 않고 재방才傍변을 썼다고 한다. 자는 무구无咎이고, 호는 도선노인逃禪老人·청이장자淸夷長者이며, 청강淸江(지금의 江西省에 속함) 사람이다. 시詩·글씨·그림에 능했다. 글씨는 구양순歐陽詢의 솔경체率更體를 배웠다. 힘차고 날카로운 필법으로 매화梅花를 그렸다. 큰 화폭이 더욱 좋았다. 가지와 줄기는 창로蒼老하기가 철석鐵石 같았으며, 꽃봉오리는 옥설玉雪 같았다. 이공린李公麟의 화법을 배워 수묵인물화水墨人物畵를 잘 그렸으며, 그밖에 목석木石·송죽松竹·수선水仙 등도 조촐하고 담박하게 잘 그렸다.

王右丞雪中芭蕉, 爲畵苑奇構. 芭蕉乃商飆[1]速朽之物, 豈能凌冬不凋乎? 右丞深于禪理, 故有是畵, 以喩沙門[2]不壞之身, 四時保其堅固也. 余之所作正同此意, 觀者切莫認作眞个耳. —清·金農[3]『冬心先生雜畵題記』

왕우승王維이 그린 〈설중파초〉는 화단에서 특이한 작품으로 여긴다. 파초는 가을바람만 불어도 바로 시들어 버리는 식물인데, 어떻게 겨울을 능멸하며 시들지 않는가? 우승은 선리에 깊기 때문에 이런 그림이 있다. 이를 불교에서는 부서지지 않는 법신을 사계절 보존하는 견고함으로 비유한다. 내[金農]가 그린 작품도 바로 이와 같은 뜻이니, 보는 자들은 제작한 진의를 알고 절대로 이간질하지 말아야 할 것이다. 청·김농의 『동심선생잡화제기』에 나오는 글이다.

雪中芭蕉 사진

注

1 상표商飆: 가을바람이다.

2 사문沙門: 불교佛敎를 일컫는 말이다. 본래는 처자 권속을 버리고 수도하는 사람을 이르는 말이었으나, 뒤에는 불교의 승려만을 가리킨다.

3 김농金農(1687~1763): 청나라 서화가이다. 원래 이름은 사농司農이고, 자는 수전壽田인데, 후에 이름을 농金農으로 자를 수문壽門으로 고쳤다. 호는 동심冬心·계류산민稽留山民·곡강외사曲江外史·용사선객龍梭仙客·백이연전부옹百二硯田富翁·선단소화인仙壇掃花人·수도사壽道士·금우호상시로金牛湖上詩老 등이다. 인화仁和(지금의 杭州) 사람으로 강소江蘇

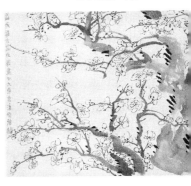
清, 金農 〈墨梅圖〉軸

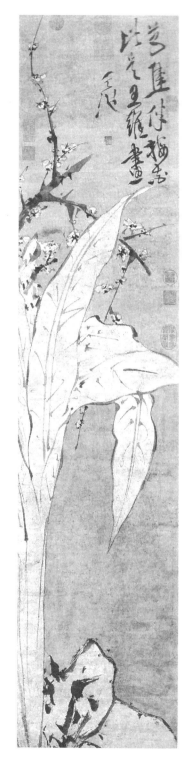

明, 徐渭<梅花蕉葉>

양주揚州에 살았다. 어려서 하작何焯의 문하에서 학업을 배웠고, 기고奇古한 것을 좋아하여 금석문자金石文字 천군을 모았다. 감식鑑識에 정통하여 고서화古書畵의 진가眞假를 잘 판별했고, 글씨는 예서隷書와 해서楷書에 특히 뛰어났다. 즐겨 시가詩歌·명찬銘贊·잡문雜文을 지었으나, 유속流俗과는 취향을 달리했다. 젊었을 때는 여행을 좋아하여, 유양維陽에서 오래 객지 생활을 하면서 시인·묵객들과 어울려 시작詩作으로 소일했으나, 1736년(乾隆 1) 50세에 홍박鴻博에 천거되면서부터 그림에 종사하여 산수山水·화과花果·매죽梅竹·말[馬]·불상佛像 등을 그렸다. 그의 그림은 고서화를 많이 섭렵했으므로 필치가 고인古人의 경지에 들었으며, 화가의 습기習氣를 완전히 벗어나 더욱 기고奇古한 화격畵格을 보였다. 그는 처음에 대竹를 그렸는데 문동文同의 화법을 배워 호를 계류산민稽留山民이라 했다. 이어 매화梅花를 그렸는데 백옥섬白玉蟾의 화법을 배우고 호를 석야거사昔耶居士라 했다. 또한 말을 그렸는데 스스로 조패曹霸·한간韓幹의 화법을 터득했다고 일컬어졌으며, 뒤에는 불상을 그리고 호를 심출가암죽반승心出家庵粥飯僧이라 했다. 그의 산수·화과花果는 모두 사람의 의표意表를 벗어나 구도가 기이하고, 필치가 한랭閒冷하여 세간에서는 흔히 볼 수 없는 것이었다. 싱투직인 형식에 구애받지 않고, 자유로운 감흥을 표현함으로써 파격적인 화풍을 보였다. 이러한 화풍은 이석팔대二石八大(石濤·石谿와 八大山人)에게서 비롯된 것인데, 그의 화품畵品은 결코 왕시민王時敏·왕원기王原祁 일파에 뒤지지 않는다는 평을 들었다. 그는 당시 양주揚州를 무대로 활약한 정섭鄭燮·이선李鱓·나빙羅聘·황신黃愼·이방응李方膺·왕사신汪士愼·고상高翔 등과 함께 양주팔괴揚州八怪라 불리었다. 저서에 『동심시집冬心詩集』·『화죽제기畵竹題記』·『묵매제기墨梅題記』·『화마제기畵馬題記』·『화불제기畵佛題記』·『자사진제기自寫眞題記』·『동심화기冬心畵記』 등이 있다.

⋯⋯⋯⋯⋯⋯⋯⋯⋯⋯⋯⋯⋯⋯

忽夜夢二叟, 相視而笑. 一叟曰: 書畵通禪; 一叟曰: 書法至唐末而絶. 寤繹[1]二語, 不能寐. 曉起擇趙宋以前諸古帖, 悉心展閱, 人雖異代, 體亦不一, 而其筆畵如出一手. 竊以如此用筆, 運以作畵之墨, 何患墨裏無筆, 自是畵與書互相參玩. 「自序」

禪家云: "色不異空, 空不異色, 色卽是空, 空卽是色."[2]

眞道出畫中之白, 卽畫中之畵, 亦卽畵外之畫也. ─淸·
華琳 『南宗抉秘』[3]

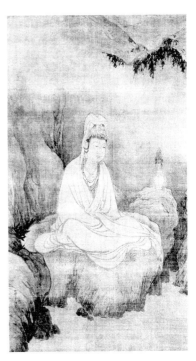

밤에 꿈속에 두 노인이 갑자기 나타나, 서로 보고 웃으며 한 노인이 "서화는 선과 통한다."고 말하고, 한 노인은 "서법은 당나라 말기에 이르러서 절정이었다."고 말하였다. 잠에서 깨어 두 말을 깊이 생각하느라 잠을 잘 수가 없었다. 새벽에 일어나 송나라 이전의 여러 법첩을 골라서 마음을 다하여 펼쳐보니, 글을 쓴 사람들은 시대가 다르고 필체도 달랐지만, 필획들이 한 손에서 나온 것 같았다. 나 스스로 생각하길 이와 같은 용필로 그림 그리는 먹을 운용하는데, 어떻게 먹 속에 필이 없다고 걱정하는가? 하면서, 이때부터 그림과 글씨를 서로 번갈아 감상하게 되었다. 청·화림의 『남종결비』「자서」에서 나온 글이다.

선가에서 말한 "색은 공과 다르지 않고, 공은 색과 다르지 않으니, 색은 공이요, 공은 색이다."고 한 것은 그림 가운데 공백을 말한 것이니, 그림 가운데 그림이요, 또한 그림 밖의 그림이라는 것이다. 청·화림의 『남종결비』에서 나온 글이다.

南宋, 牧谿 <觀音圖>軸

注

1 오역寤繹: 잠에서 깨어나, 깊이 생각하는 것이다.
2 "색즉시공色卽是空, 공즉시색空卽是色": '물질적인 것 그대로가 공空이며, 공空 그자체가 물질적인 것으로 되어 있다.'는 뜻이다. 대승불교大乘佛敎의 경전經典인 『반야심경般若心經』에 나오는 말이다. * 색色은 불교용어로 '심心'과 상대적인 말이다. 불교에서는 형질을 갖춘 것이 사람에게 접촉하여 느끼게 하는 것을 '색色'이라 하고, 정신영역에 속하는 섯을 '심'이라고 한다. * 공空은 모든 인연에 말미암아 생기는 것과, 본래 실체가 없는 것을 '공'이라 한다. 색과 공이 대승불교의 모든 기본 교의敎義이다. 『대지도론大智度論』5에 "오온

般若波羅蜜多心經

觀自在菩薩行深般若波羅蜜多時
照見五蘊皆空度一切苦厄舍利子
色不異空空不異色色卽是空空卽
是色受想行識亦復如是舍利子是
諸法空相不生不滅不垢不淨不增
不減是故空中無色無受想行識無
眼耳鼻舌身意無色聲香味觸法無
眼界乃至無意識界無無明亦無無
明盡乃至無老死亦無老死盡無苦
集滅道無智亦無得以無所得故菩
提薩埵依般若波羅蜜多故心無罣
礙無罣礙故無有恐怖遠離顚倒夢
想究竟涅槃三世諸佛依般若波羅
蜜多故得阿耨多羅三藐三菩提故
知般若波羅蜜多是大神呪是大明
呪是無上呪是無等等呪能除一切
苦眞實不虛故說般若波羅蜜多呪
卽說呪曰
揭帝揭帝　般羅揭帝
般若波羅蜜多心經
常　菩提僧莎訂

戊代廣高麗國大藏都監奉
勅彫造

有三歲法師玄奘　譯
羽

『般若心經』

五蘊을 보면, 아我가 존재하지 않는 것이 공이다"고 하였다. 『유마경維摩經』「제자품弟子品」에 "모든 법은 결국 아무 것도 존재하는 것이 없는데, 이것이 공의 뜻이다,"고 하였다. 이 구절의 뜻은 색으로 드러나는 형상은 아무 것도 없는 공의 본질과 다를 것이 없고, 이런 공의 본질도 색으로 드러나는 형상과 다를 것이 없는데, 이 색과 공은 아울러 서로 대립적인 사물이다. 따라서 형상을 비추어 본질을 보면 색은 공이고, 본질에 의지하여 형상을 보면 공도 색이라는 것이다. 느끼고, 생각하고, 하고자 하는 것과, 인식하는 정신현상은 공과 같은 것이고, 이런 것과 물질 현상의 색은 아무 것도 없는 공의 상태와 같다는 하나의 도리이다. 첫 구句는 색이란 모두 공空에 불과하다 하였다. 대상을 우리들은 어느 특정한 대상으로 생각하고 있으나 실은 그것은 광범한 연계連繫위에서 그때그때 대상으로서 나타나는 것일 뿐이다. 그 테두리를 벗어나면 이미 그것은 대상이 아닌 다른 것으로 변하는 것이므로, 대상에 언제까지나 집착할 필요는 없다는 것이다. 둘째 구는 그와 같이 원래부터 집착할 수 없는 것을 우리들은 헛되이 대상으로 삼지만, 그것은 공이며 그 공은 고정성이 없는 것인데, 여기에 인간의 현실존재가 있다고 설한다. 이것은 일체의 것, 불교에서 말하는 오온五蘊 모두에 미치며, 대상對象(色)뿐만 아니라 주관主觀의 여러 작용에 대하여도 마찬가지라고 말할 수 있다.

3 화림華琳(?~1850): 청나라 화가이다. 자가 몽석夢石이고, 천진天津 사람이다. 처음에 과거 공부를 매성동梅成棟에게서 배웠으나 성공하지 못했다. 육법六法에 전력하여 몇 10년간 정밀하게 연마하였다. 언제나 그림 한 폭을 그리면 벽에 매달아 놓고, 여러 날 삼상하며 보다가 으레 찢어버렸으며, 비단 폭은 빨아 다시 그려 다시 빨 수 없는 지경에 이르러서야 그만두었다. 어떤 사람이 그의 그림을 훔쳐 서울의 가게에 팔면, 화림華琳이 그것을 보면 사가지고 돌아와 그대로 빨아서 버렸다. 때문에 그림이 전하지 못하고, 저술한 『남종결비南宗抉秘』 30항목만 집안에 소장되었다. 『남종결비』는 남종산수화를 전적으로 논하였다. 그중에 용필과 용묵에 관하여 말한 것이 대부분이지만, 모두가 자신이 경험한 것에서 나온 것이다. 책머리에 도광道光 23년(1843)에 쓴 유봉개劉鳳嗜의 서문과 자서自序가 있다.

禪家有南北二宗, 畵家亦如之. 唐(應作宋)釋巨然爲南宗大家, 自後, 代有名僧以筆墨著. 至本朝而更盛, 若八大山人[1]·若漸江[2]·靈壁[3]·石谿[4]·輪庵[5]·目存[6], 接踵此肩, 慧燈不墜. 玆瞎尊者[7]以古禪而闡畵理, 更爲超象外而入環中[8], 試一焚香展誦之, 不辨是畵是禪, 但覺煙雲糾縵[9]耳. —清·楊復吉跋『石濤畵譜』

선가에 남북 두 종파가 있고, 화가에도 두 종파가 있다. 송나라 승려 거연은 남종화의 대가이다. 그 뒤로부터 대대로 유명한 승려의 작품이 나왔다. 본조 청나라에는 더욱 왕성하여 팔대산인·점강·영벽·석계·운암·목존 같은 이들이 뒤를 이어서 어깨를 나란히 하였으나, 지혜로운 등불을 추락시키지 않았다. 이에 할존자石濤는 옛날의 선으

로 화리를 밝혀서, 더욱 형상 밖으로 벗어나 세속을 초월한 경지에 들어갔다. 시험 삼아 하나의 향을 피우고 펼쳐서 외우면, 그림과 선을 분별하지 못하겠지만 구름이 휘감아 도는 것은 느낄 것이다. 청·양복길의 발문인데, 『석도화보』에 나오는 글이다.

注

1 팔대산인八大山人: 청나라 서화가 주탑朱耷의 별호이다.

2 점강漸江: 명말 청초의 화가 홍인弘仁(1610~ 1664)이다. 승려로 속성俗姓은 강씨江氏이고, 이름은 도韜이며, 자는 육기六奇, 호는 점강漸江이다. 사람들은 매화고납梅花古衲이라 불렀다. 흡현歙縣(지금의 安徽省에 속함) 사람이다. 어려서 아버지를 여의고 집이 가난했으나, 어머니를 효성스럽게 섬겼으며, 어머니가 죽자 중이 되었다. 산수화를 잘 그렸다. 처음에는 황공망黃公望의 화법을 배웠으나, 뒤에는 예찬倪瓚의 화법을 다랐다. 그의 화풍은 바위가 겹겹이 쌓인 낭떠러지와 골짜기가 크고 험준하며, 필치가 침착하고 중후했다. 특히 황산黃山의 송석松石을 즐겨 그렸다. 그는 사사표查士標·손일孫逸·왕지서汪之瑞 등과 함께 신안화파新安畵派로 불리었다. 신안의 화가들이 예찬의 화법을 많이 따르게 된 것은 그에게서 비롯되었다고 한다. 시문詩文에도 능했다.

3 영벽靈壁: 청나라 화가로 승려이다. 호는 죽감竹憨이고, 강소성江蘇省 오강吳江 사람이다. 산수·난죽蘭竹·화과花果를 잘 그렸고 초서도 잘 썼다.

4 석계石谿: 청나라 화가, 승려인 곤잔髡殘(1612~ 약1692)이다. 자는 석계石谿·개구介丘, 호는 백독白禿·잔도인殘道人·석도인石道人, 호남湖南 무릉武陵(지금의 常德) 출신으로 강녕江寧(지금의 南京)에 살았다. 어려서 고아가 되어 동생과 함께 머리를 깎고 용산龍山 삼가암三家庵에 들어가 중이 되었다. 그후 각지를 돌아다니다가 낭장인浪丈人으로부터 의발衣鉢을 받고, 금릉金陵 우수사牛首寺의 주지住持가 되었다. 천성이 과묵하고 병을 자주 앓아서 언제나 필묵筆墨으로 불사佛事를 거행했다. 이따금 유희삼아 산수화를 그렸는데 깊은 경지에 들었으며, 원대元代 화가들의 화풍과 비슷했다. 팔대산인·석도·점강과 함께 '청초4고승淸初四高僧'으로 불린다.

5 윤암輪庵: 청나라 승려화가이다. 법명은 초규超揆이고, 속성俗性은 문씨文氏이며, 이름은 과중果中인데, 진형震亨의 아들이다. 시문詩文과 서화書畵를 잘 하였다. 평소에 유람한 명산의 특이한

淸, 弘仁<山水>부분

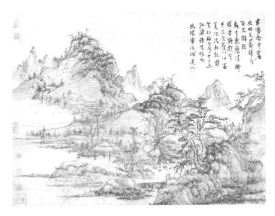

淸, 髡殘<山水圖>冊

경치를 많이 그려서 독자적인, 생동하는 면모를 개척하여 당시의 유행하는 화풍으로 추락하지 않았다.

6 목존目存: 청나라 화가인 승려 상예上睿(1634~?)이닷. 자는 심준尋濬, 호는 목존目存·포실자蒲室子이다. 오현吳縣(지금의 江蘇省 蘇州) 사람이다. 시詩에 능하고, 산수·인물·화조花鳥를 잘 그렸다. 산수화는 왕휘王翬, 화조화는 운수평惲壽平의 화법을 배웠으며, 인물화는 왕휘와 함께 서울에서 교유하면서 그에게 직접 배워, 당시 불교계에서는 제일 뛰어났다는 말을 들었으며, 왕휘 및 오역吳歷과 어깨를 나란히 하기에 족하다고까지 높이 평가되었다.

清, 上睿<山水圖>扇

7 할존자瞎尊者: 청나라 서화가인 석도石濤 말년의 호이다.

8 환중環中: 세속을 초월한 경지를 이른다.

9 규만糾縵: 휘감아 도는 모양이다.

清空二字, 畫家三昧盡矣. 學者心領其妙, 便能跳出窠臼[1], 如禪機一棒[2], 粉碎虛空[3].

絶處逢生[4], 禪機[5]妙用, 六法[6]亦然. 到得絶處, 不用着忙[7], 不用做作[8], 心游目想[9], 忽有妙會[10], 信手拈來[11], 頭頭是道[12]. ―清·王昱『東莊論畫』

'청' '공' 두 글자는 화가의 심오함을 다 표현한 것이다. 배우는 자들이 묘한 것을 마음으로 깨달으면, 기존 격식의 틀에서 벗어날 수 있는 것이 선기일봉이 공허함을 깨뜨리는 것과 같다.

'절처봉생'은 선가에서 교리를 깨우치게 하는 요체로 잘 사용되는데, 그림의 6법도 그렇다. 매우 절박한 처지에 이르면, 허둥대서는 안 되며 가식으로 행해도 안 되고, 마음속으로 유람하며 눈을 감고 골똘하게 생각하면, 어느덧 영묘하게 깨달을 것이다. 이때에 손가는 대로 붓을 잡고 그리면, 모두 도리에 맞게 될 것이다. 청·왕욱의 『동장논화』에 나오는 글이다.

注

1 과구窠臼: 상투常套적인 기존격식旣存格式을 이른다.

2 선기일봉禪機一棒: 선기禪機는 불교용어로 선을 수행하여 체득한 무아의 경지에서 나오는 마음의 작용이다. * 일봉一棒은 선종禪宗에서 제자를 깨우치기 위하여 선장禪杖으로, 등을

한 번 치는 일이다.

3 분쇄허공粉碎虛空: 공허함을 부순다는 것이다. * 허공虛空은 '空空'으로 『겁외록劫外錄』에 "虛空無面目, 不用巧妝眉."라는 말이 있다. 공공空空은 불교용어로 모든 것은 인연에 의하여 임시로 화합한 것이므로, 실체나 자성自成이 없는 공空이며, 그 '공'이라고 하는 것도 '공'한 것임을 이르는 말이다.

4 절처봉생絶處逢生: 절박한 처지에서도 살아날 길이 있다는 것이다. 명나라 풍몽룡馮夢龍의 『경세통언警世通言』「계원외도궁참회桂員外途窮懺悔」에 "길한 사람은 천상이라 절박한 상황에서도 살 길이 있다.[常言 吉人天相, 絶處逢生.]"고 하였다.

5 선기禪機: 불교용어로 선법禪法의 요체要諦이다. 선종의 승려가 설법을 할 때에 기미機微와 비결이 내포된, 언행이나 사물을 이용하여 교리를 깨우치게 하는 일, 사람을 깊이 깨우치는 의미심장한 말을 이른다.

6 육법六法: 남제南齊 사혁謝赫이 『화품畵品』에서 "그림에 육법이 있는데, (1) 기운생동氣韻生動. (2) 골법용필骨法用筆. (3) 응물상형應物象形. (4) 수류부채隨類賦彩. (5) 경영위치經營位置. (6) 전이모사傳移模寫 등이다."라고 한 것이다.

7 착망着忙: 허둥대거나 조급해 하는 것이다. 부산을 떠는 것이다.

8 주작做作: 억지로 지어내다, 가식으로 하다, 짐짓 …인체한다는 등을 이른다.

9 심유목상心遊目相: 마음이 가서 노닐며 눈을 감고 골똘하게 생각하는 것이다.

10 묘회妙會: 영묘한 깨달음이다.

11 염拈: 염필拈筆로, 붓으로 그리는 것을 이른다.

12 두두시도頭頭是道: 불교용어로 도는 어디에든 존재한다는 것이다. 우주의 모든 현상은 각각 서로 다른 특수한 모습으로 존재하지만, 궁극적인 입장에서 있는 그대로 본다면 그것들은 그대로 절대의 진여眞如 자체의 형태를 나타낸다는 것이다. 말이나 행동이 하나하나 사리에 들어맞는 것을 형용하는 말이 되었다.

實處皆空, 空處皆實, 通之于禪理. —淸·惲秉怡『谿山臥遊錄序』

실처는 모두 공이고, 공처도 모두 실하다는 것은 선리와 통한다. 청·운병이 『계산와유록서』에서 나온 글이다.

注

1 운병이惲秉怡: 청나라 서화가이다. 무진武進 사람, 자는 결사潔士, 호는 오강梧岡. 운수평惲壽平의 후손, 도광道光 1년(1821)에 효렴孝廉으로 천거되었으나, 나이 이미 60세여서 사양했다. 효자로 이름났으며, 글씨와 그림을 좋아했다. 처음에는 대竹 그림을 잘 그렸으나, 뒤에는 침착·웅건한 필치로 산수화를 잘 그렸다.

..

畵論理¹不論體², 理明而體從之. 如禪家之參最上乘, 得三昧³者, 始可以
爲畵. 未得三昧, 終有門外. 若先以解脫⁴爲得三昧, 此野狐禪⁵耳. 從理極處
求之猶不易得, 而況不由于理乎? 求三昧當先求理, 理有未徹, 于三昧終未
得也. 「山水論」─淸·范璣⁶『過雲廬畵論』

그림의 이치를 논하는 데 형체를 논하지 않아도 화리가 분명하면 형체는 따른다. 불
가에서 참선하는 것이 가장 좋은 것으로, 오묘함을 얻은 자가 그림을 그릴 수 있는 것
과 같다. 그림에 오묘함을 얻지 못하면 결국 문외한이 된다. 먼저 그림에서 일정한 형
식을 벗어나 삼매를 얻는다면 이는 야호선이다. 화리의 가장 높은 곳을 탐구하는 것이
쉽지 않은 것과 같으니, 하물며 화리를 연유하지 않은 자야 오죽하겠는가? 삼매의 경지
를 바라면 먼저 이치를 구해야하고, 이치를 관철하지 못하는 것이 있으면 오묘한 경지
는 끝내 얻지 못한다. 청·범기의 『과운려화론』「산수론」에 나오는 글이다.

注

1 이리畵理: 화리畵理로 그림의 규율과 원리이며, 사리事理와 정리情理를 포괄한다.

2 체體: 그림의 형체인데, 형체로 말미암아 그림의 풍격과 신운이 드러나는 것을 이른다.

3 삼매三昧: 불교에서 말하는 잡념을 제거하고 마음이 산란하지 않아, 한 경지로 집중하는
것인데, 그림의 오묘한 경지를 말한다.

4 해탈解脫: 불교에서 번뇌 속박으로부터 벗어나 속세 간에 근심이 없는 편안한 심경에 이
르는 것으로, 그림에서는 고정된 형식에서 탈출하는 것을 이른다.

淸, 范璣<花鳥圖>冊

5 야호선野狐禪: 불교에서 선禪을 배워 아
직 온오蘊奧하지 못하며 스스로 오도悟
道의 경지에 들어갔다고 자부하는 사람
을 말하고, 일반적으로 외도外道·이단
異端을 가리킨다.

6 범기范璣: 청나라 화가이다. 강소江蘇
상숙常熟 사람이며, 호는 인천引泉이고,
감별鑑別에 정통했으며, 거리에서 서화
書畵와 골동품을 팔아 어머니를 봉양했
다. 여가에 오역吳歷과 왕휘王翬의 산
수화를 모방해 그렸는데, 화법을 약간
변화시켜 그려서 신운神韻이 감돌았다.
저서에 『과운려화론過雲廬畵論』이 있
는데 모두 30여 조항으로, 반드시 자기
가 쓰고 달게 터득한 말이 많다.

四

聖人含道暎物[1], 賢者澄懷味像[2]. 至于山水質有[3] 而趣靈[4], 是以軒轅 堯 孔[5] 廣成[6] 大隗[7] 許由[8] 孤竹[9]之流, 必有崆峒[10] 具茨[11] 藐姑[12] 箕首[13] 大蒙 [14]之遊焉. 又稱仁智之樂[15]焉. 夫聖人以神法道[16], 而賢者通, 山水以形媚 道而仁者樂, 不亦樂乎? ―南朝宋·宗炳[17]『畵山水序』

성인은 도를 머금고 만물을 비추며 현자는 마음을 맑게 하여 만상을 음미한다. 산수 는 형질이 있으면서 의취가 영묘하기 때문에, 옛날의 성인인 황제 헌원과 요임금·공자 와 광성자·대외와 허유·백이와 숙제 같은 이들은 반드시 공동산과 구자산·고야산이 나, 기산·대몽산 등에서 노닐었다. 또 이것은 인자와 지자가 좋아하는 것이라고 한다. 성인은 정신으로 도를 본받고, 현인은 도를 통달하는데, 산수는 형상으로 도를 아름답 게 하고 어진 사람은 이를 즐기니, 또한 즐겁지 아니한가? 남조송·종병의 『화산수서』에 나오는 글이다.

注

1 함도영물含道暎物: 도를 품고 사물에 호응하는 것이다. * 함도含道는 우주만물의 본체, 본 원, 학술, 종교 등의 사상체계를 말하는 것인데, 그런 것을 품는 것이다. * 영물暎物은 사 물을 비추는 것인데, '暎'은 가리다, 숨기다, 호응하다는 뜻이 있다.

2 징회미상澄懷味像: 마음을 맑게 하여 형상을 음미하는 것이다. * 징회澄懷는 마음을 맑게 하여 세속의 물욕에 얽매이지 않는 것이다. 이는 『장자莊子』의 "허정지심虛靜之心"의 상태 를 말하는 것이다. * 미상味像은 각종 형상을 체득하는 것으로 '허정지심'으로 사물을 관찰 하여 체득하면, 실용과 지식에서 초월하여 아름다움을 관조觀照하게 된다.

3 질유質有: 형질을 가지고 있다는 뜻이다.

4 취령趣靈: 취향趣向이나 의취意趣가 영묘靈妙한 것이다. * 위 문장의 뜻은 성인을 현인이 모시고 따르는 입장으로 설명한 것이다. 산천을 이루는 바탕은 물질적인 존재라 할지라 도, 나아가는 바는 정신세계인 영靈이다. 그러므로 형질의 존재는 도를 꾸미도록 공양하 는 미도媚道의 바탕이 되는 것이다. 이에 산천은 현자가 마음을 맑게 하여 음미할 수 있는 대상이 될 수 있다. 현자는 산수라는 대상을 감상하고 음미함으로써 도와 상통할 수 있게 된다. 여기에서의 도가 장학莊學에서 비롯된 도이기에 실제로 예술정신인 것이다. 도와 상통하는 것은 실제로 정신이 예술성의 자유해방에 도달하는 것이다. 이것은 은일지사로 서의 종병이 요구하는 것이다. 산천의 형질 상에서 그것이 정신세계로 나아가는 것과 유

皇帝가 崆峒山에서 廣成子에게 道를 묻는 삽화

한한 것으로부터 무한으로 통하는 성격을 지니고 있음을 볼 수 있다. 사람들이 추구하는 도의 바탕이 될 수 있고, 또 정신 상 자유해방의 요구를 만족시킬 수 있으면, 산수는 미적대상이 될 수 있으며 회화의 대상이 될 수 있다. 서복관『중국예술정신』에서 발췌하였다.

5 헌원軒轅: 황제이다. * 요堯: 요임금이다. * 공孔: 공자孔子를 이른다.

6 광성廣成: 광성자廣成子로 황제 때의 사람이다. 공동산崆峒山에 살았다고 전해진다.

7 대외大隈: 신명神名이다.

8 허유許由: 상고上古 때의 고사高士로 양성괴리陽城槐里 사람이다. 자는 무중武仲으로 요堯임금이 천하를 물려주려고 했으나 거절하고 기산箕山에 들어가 은거하였고, 그 뒤 또 불러 구주九州의 장을 삼으려하자 그 말을 듣고, 영수穎水의 물가에서 귀를 씻었다 한다.

9 고죽孤竹: 백이伯夷와 숙제叔齊를 이른다.

10 공동崆峒: 일명 공동산崆峒山으로 지금의 하남 임여현河南 臨汝縣 서남쪽에 있다.

11 구자具茨: '구자산'이며 일명 '대귀산大騩山'이라 하고 지금의 하남우현河南禹縣 북쪽에 있다.

12 막고藐姑: '고야산姑射山'이라 하며 지금의 산서임분현山西臨汾縣 서쪽에 있다.

13 기수箕首: '기산箕山'으로 또 허유산許由山이라 하며, 지금 하남등봉河南登封 동남쪽에 있다.

14 대몽大蒙: 몽사蒙汜로, 옛날 신화에 서쪽 해가 지는 지역이다.

15 인지지요仁智之樂: 인자와 지자가 좋아하는 것이다. 『논어論語』「옹야雍也」편에 "지자는 물을 좋아하고 인자는 산을 좋아하니, 지자는 동적이고 인자는 정적이며, 지자는 낙천적이고 인자는 장수한다. 「知者樂水, 仁者樂山, 知者動, 仁者靜. 知者樂, 仁者壽」."를 인용한 것으로 '지智'는 '지知'와 통용된다.

16 법도法道: 자연의 도를 본받는 '도법자연道法自然'이다.

17 종병宗炳(375~443): 남조南朝 송宋의 화가이다. 남양南陽 열양涅陽(지금의 河南 鎭平) 사람인데, 강릉江陵에 살았다. 자는 소문少文이다. 도교道敎에 정통하고, 거문고·글씨·그림에 뛰어났다. 특히 인물·산수화를 잘 그렸으며, 그의 〈서응도瑞應圖〉는 천고千古의 명필이라는 평을 들었다. 30년을 산속에 은거하다가 무제武帝(420~422)의 명으로 육탐미陸探微의 화법을 모방해서 그림을 그려 바쳤는데, 벼슬을 주자 "제가 어찌 왕문王門의 벼슬아치들에게 허리를 굽히겠느냐?"면서 받지 않았다. 여산廬山에서 혜원慧遠 등의 사람들과 '백연사白蓮社'를 창립하였다.

<宗炳像>

〈공자제자상孔子弟子像〉〈영천선현도潁川先賢圖〉〈사자격상도獅子擊象圖〉〈영가읍옥도永嘉邑屋圖〉〈추산도秋山圖〉 등을 남겼으며, 손자 종측宗測: 자는 敬微·茂深도 조부의 화법을 배워 인물·고사故事와 불화佛畵를 잘 그렸다. 저서에『화산수서畵山水序』와 왕미王微의『서화敍畵』가 있는데, 모두 초기 산수화의 중요한 문헌이다.

...

"志于道, 據于德, 依于仁, 游于藝[1]." 藝也者雖志道之士所不能忘, 然特游之而已. 畵亦藝也, 進乎妙[2], 則不知藝之爲道, 道之爲藝; 此梓慶之削鐻[3], 輪扁之斲輪[4], 昔人亦有所取焉. 于是畵道釋像與夫儒冠[5]之風儀[6], 使人瞻之仰之, 其有造形而悟者, 豈曰小補之哉? 「道釋敍論」―北宋『宣和畵譜』卷―

『논어』「술이」편에서 공자께서 "도에 뜻을 두고 덕에 근거하며 인에 의지하고 예에서 노닌다."고 하였다. '예'는 도에 뜻을 둔 선비라 하더라도 잊을 수 없는 것이지만 다만 예에서 노닐 뿐이다. 그림도 예인데, 묘한 경지로 진보하면 예는 도가 되고, 도는 예가 됨을 알지 못한다. 이는 재경이 거를 깎아 만들고, 윤편이 수레바퀴를 깎아 만드는 것과 같은 것으로서, 옛 사람도 취하는 도가 있었던 것이다. 이에 도석상을 그려 유학자 풍모와 함께, 사람들로 하여금 보고서 앙모하게 하는 것은 창조한 형상에서 깨달음이 있기 때문이니, 어찌 작은 보탬이라고 하겠는가? 북송의『선화화보』1권「도석서론」에 나오는 글이다.

注

1 "지어도志于道, 거어덕據于德, 의어인依于仁, 유어예游于藝.":『論語』「述而」편에 나오는 말이다. * '도道'는 사물의 본원本源·본체本體 및 사리事理를 가리킨다. * '덕德'은 만물이 도에 인하여 얻은 특수한 규율이나 특수한 성질을 가리킨다. * '인仁'은 덕을 행하는 것이다. * '예藝'는 기술로 예술을 포괄하는 것을 가리킨다. * '유游'는 수련하고 학습하는 것인데, 예술은 도와 통하기 때문에 '游于藝'해야 한다는 말이다.
2 묘妙: 미묘微妙·오묘奧妙한 것인데,『老子』제1장에 "그런 까닭에 영원한 무에서 지극히 미묘한 것을 보고자 하고, 영원한 존재에서 결과를 보고자 한다.[故常無欲, 以觀其妙. 常有欲, 以觀其徼.]"라는 문장의 '妙'와 뜻이 비슷하다.
3 재경지삭거梓慶之削鐻: 재경梓慶은 춘추시대 노魯나라의 대장大匠으로 이름이 경慶이고, 재梓는 성姓이라고도 하고 관명官名이라고도 한다.『莊子』「達生」편에 "재경이 나무를 깎아서 거를 만들어서 완성되자, 보는 자들이 귀신같아서 놀랐다.[梓慶削木爲鐻, 鐻成. 見者驚猶鬼神.]"고 나온다. * 거鐻는 옛날의 악기인데, 나무로 맹수猛獸 모양을 만들었으나, 나중에는 동으로 만들었다.

98

4 윤편지착륜輪扁之斲輪: 윤편輪扁은 수레바퀴를 만드는 사람이고, 착륜斲輪은 수레바퀴를 깎
는 것이다. 『莊子』「天道」편에 "윤편이 말하길, 저는 제가 하는 일의 경험으로 말씀드리겠
습니다. 수레바퀴를 깎을 때 느리게 하면 헐렁해서 꼭 끼이지 못하고, 빨리 깎으면 빡빡해서
돌아가지 않습니다. 느리지도 않고 빠르지도 않는 것은 손에 익숙하여, 마음에 응하는 것이
어서 말로는 표현할 수 없습니다. 그 사이에는 익숙한 기술이 있지만 저는 그것을 제 자식에
게 가르칠 수가 없고, 제 자식도 그것을 저에게 배워 갈 수가 없습니다.[輪扁曰 臣也以臣之事
觀之, 斲輪徐則甘而不固, 疾則苦而不入. 不徐不疾, 得之于手而應于心, 口不能言, 有數存焉于其
間, 臣不能以喩臣之子, 臣之子亦不能受之于臣.]"라고 나온다. * '재경삭거梓慶削鐻'와 '윤편착륜
輪扁斲輪'은 기예가 공교롭고 아주 익숙해져야, 도의 경지로 진보한다는 말이다.
5 유관儒冠: 원래 유생들이 쓰는 모자인데, 유학자를 가리킨다.
6 풍의風儀: 풍도風度나 의용儀容이다.

是竹是蘭皆是道, 亂塗大葉君莫笑. 香風滿紙忽然來, 淸湘¹傾出西廂調².
—淸·原濟『大滌子題畫詩跋』卷二

이 대와 이 난은 모두 도이니, 어지럽게 큰 잎을 칠했다고 그대는 웃지 마소. 향기
로운 바람이 종이에 가득하게 불어오니, 청상[石濤]이 〈서상조〉를 표현한 것이라네. 청
·원제의 『대척자제화시발』 2권에 나오는 글이다.

注
1 청상淸湘: 청나라 화가 석도石濤의 호이다.
2 서상조西廂調: 작품명으로 〈서상기제궁조西廂記諸宮調〉를 이른다. 금金의 동해원董解元이
지은 제궁조, 당나라의 원진元稹이 지은 회진기會眞記에서 소재를 취한 것으로, 장군서張
君瑞라는 청년이 최앵앵崔鶯鶯이라는 미인을 사모하여 벌어지는 이야기이다. 일명 동서상
董西廂이라고도 한다.

按語
* 황빈홍黃賓虹이 말하였다. "중국에는 유가儒家 외에도 도가道家와 불가佛家에서 전하는
학설이 있어, 회화繪畫에도 각자 영향을 끼쳤다. 공자孔子는 현재를 말하였고, 노자老子는
미래를 말하였으며, 불가에서는 과거와 미래를 말하였다. 이들을 비교해 보면 동양화는
노자의 영향을 비교적 많이 받았다. 노자는 백성과 배우는 사람에게 말하였고, 제왕에 대
하여는 도리어 '무위이치無爲而治'를 주장하였으며, 또한 여러 사람이 모두 자유롭게 발전
할 수 있는 사상을 강조하였다." 『民報』「藝風」1948년 8월 22일자 "國畫之民學"에 나온
글이다.

중국 현대, 劉海粟<群牛圖>

* 유해속劉海粟이 말하였다. "사혁謝赫이전의 화론을 종합해 보면, 산수화가 발달하기 이전에는 인물화가 대표적이었고, 그 시대의 화론은 대개 유가적 영향을 받았다. 산수화가 발달하게 되자, 도가의 사상이 그 안에 잠입하였다. 사혁을 거쳐서 곧바로 후대에 유행한 것도 이와 같다. 『고화품록古畵品錄』의 서문에서 말한 '그림은 권계勸戒를 분명하게 밝힌다.'는 것과 '근원은 신선神仙에서부터 나왔다.'는 것은 유가사상과 도가사상이 섞인 것이다." 1931년 11월 중화서국판. 『중국회화상의 육법론中國繪畵上的六法論』에 기재된 글이다.

* 부포석傅抱石이 말하였다. "『주역』의 사상은 태극太極에서 음양陰陽 양의兩儀가 생기고, 양의는 사상四象을 낳았다. 태양太陽(여름), 소음小陰(봄), 소양少陽(가을), 태음太陰(겨울)이다. 자연계에서는 하늘이 되고, 못이 되고, 물이 되고, 우뢰가 되고, 바람이 되고, 산이 되고, 땅이 되는 것이다. 가정에 있어서는 아버지가 되고, 소녀少女가 되고, 중녀中女가 되고, 장남長男이 되고, 장녀長女가 되고, 중남中男이 되고, 소남小男이 되고, 어머니가 되는 것이다. 이와 같이 자연 세계와 인류 세계가 함께 하나의 법칙 아래에서 관통하여, 실제로 천天 지地 인人이 하나의 법칙으로 합해진 것이다. 하늘이 땅을 낳고, 하늘과 땅이 인간을 낳는다는 사상은 중국 고유의 물物(구체적인 내용)이다. 공자가 표현하였고 노자도 표현하였다. 공자시대에 하늘은 '종교적'이며 '철학적'인 관점만 있었지만, 공자는 '합리적'이면서도 '경험적'인 데로 진보하여, 하늘을 높은 위치에 올려놓고, 동시에 총명한 지혜로 인식하여 강대한 의지의 실재로 여겼다. 그래서 경건한 태도가 생기게 되었다. 이러한 태도가 중국에 오래동안 남았기 때문에, 풍경화를 엄숙하고 영험한 장소로 여기는

現代, 부포석<貞莊公會母>

경향이 남아 있다. 공자는 우주와 인생을 같은 기저에 세워 두고 동일한 법칙에 의거하여 꿰뚫고, 인생은 실재로 하늘의 법칙에 의해서 지배된다고 인식한다."『문예월간文藝月刊』제8권 4월호, 1936년 4월, 「중국국민성과 예술사조中國國民性與藝術思潮」에서 나온 글이다.

또 말하였다. "공자께서 말한 '도道에 뜻을 두고, 덕德에 근거하며, 인仁에 의지하고, 예藝에서 노닌다.'에서 '道'와 '藝'를 가지고 하나의 체계를 우리들이 깊이 생각하게 하고, 동시에 우리의 자긍심을 세울 수 있게 하여 중국문예의 기본사상을 완성하였다. '도'와 '예'는 그 형상이 체體와 용用의 관계로 서로 필요할 뿐만 아니라, 형形과 질質이 관계로 서로 부족함을 보완해 주기도 한다. '예'가 발전하여 적합한 경지에 이르면 '도'가 되고, '도'가 어떤 유형으로 생겨서 길러지면 '예'가 된다. 이에 '예'가 '도'라고 하는 것이다.

* 당나라 부재符載가 〈장원외송석도張員外松石圖〉를 평하여 "장조의 예술을 관찰하면, 그 것은 그림이 아니고 참다운 도이다. 장조가 그림 그릴 때 기교를 버리면 뜻이 현묘한 자연의 조화와 암암리에 합치되어 사물이 마음속에 있고, 눈이나 귀에 있지 않다는 것을 이미 깨달았다. ………기질이 고요하게 통하여 신神과 같은 무리가 되었다.[觀夫張公之藝非畵也, 眞道也. 當其有事, 已知夫遺去機巧, 意冥玄化, 而物在靈府, 不在耳目. ………氣交沖漠, 與神爲徒]"라고 하였다.

* 송나라 동유董逌가 『논화論畵』에서 "그림을 논하는 자가 말하였다. 구학이 흉중에서 이루어지면 이미 깨달아서 그림으로 표현되기 때문에 사물은 남는 자취가 없고, 누차 보아도 생동하니, 거의 천연적인 조화가 아닌가?[論者謂: 丘壑成于胸中, 旣寤則發之于畵, 故物無留迹, 累隨見生, 殆以天合天者邪]"라고 하였다.

* '하나의 기예가 이전부터 행해져 왔으나, 도달점은 도와 합하는 데 있다. 이것이 고인들이 말하는 기예가 도의 경지로 발전하는 것이다.…… 좋아하는 것이 마음에 쌓이면 세월이 오래되어 변한다하더라도, 깊이 생각했던 사물은 망각하더라도 사라지지 않는다. …… 따라서 화도를 모두 표현할 수 있다.[由一藝已往, 其至有合于道者, 此古之所謂進乎技也. …… 積好在心, 久則化之, 凝念不釋, 殆與物忘, ……故能盡其道也].

* 동유董逌가 말한 앞 구절은 오도자吳道子가 그린 〈대동전도大同殿圖〉를 평한 것이고, 뒤의 구절은 이성李成의 〈산수도山水圖〉를 평한 것이지만, 부재符載가 말한 것과 모두, 고대 회화사상을 갖추고 역량 있는 평가로 볼 수 있다.

* '기교를 버리면, 뜻이 현묘한 자연의 조화와 암암리에 합치된다.'는 것과 '사물은 남는 자취가 없고, 누차 보아도 생동한다.'는 것과 '오래되어 변한다 하더라도 이해하고, 깊이 생각했던 사물은 망각하더라도' 잊혀지지 않는다 등의 경지는 당연히 회화에서 최고의 경지이다. 때문에 이런 것을 도의 원칙과 합치시켜서 전환하여 말한 것이다.

* 한졸韓拙은 『산수순전집山水純全集』에서 "그림은 붓으로 그리는 것이다. 붓은 마음으로 움직이는 것이다. 형상하

(傳)吳道子<大同殿壁畵>江水

기 전에 모색하면, 법칙을 터득한 후에는 은연 중에 자연과 합치되어 화도와 작용이 같게 된다.[夫畵者, 筆也, 斯乃心運也. 索之于未狀之前, 得之于儀則之後, 黙契造化, 與道同機.]"고 하였다.

* 화가는 당연히 인위적인 자신과, 천연적인 조화를 혼연하게 융화시켜야 내 것이라는 것도 없고 자연적인 것이라는 것도 없이, 자연적인 것과 인위적인 것이 하나로 조화되어 사물과 나 자신을 망각하고 운행하는 필치가 그림다운 그림이다. 인물이나 송석·산도

大同殿

……모두 이런 변화와 운용에서 개성 있는 작품을 남기는 것에 불과하다." 1940년 4월 5일 『부포석미술문집傳抱石美術文集』「중국회화사상의 진전中國繪畫思想之進展』에 기재된 글이다.

...

子曰: "參乎! 吾道一以貫之." 曾子曰: "惟." 子出, 門人聞曰: "何謂也?" 曾子曰: "夫子之道, 忠恕而已矣." 「里仁」第四 ―『論語』

공자께서 말하였다. "삼아! 나의 도는 하나의 이치로 꿰고 있다. 증자는 '예'하고 대답했다. 선생이 나간 뒤 제자들이 "무슨 뜻인가?"하고 물었다. 증자가 대답하여 "선생의 도는 충서일 뿐이다."고 하였다. 『논어』 제4「이인」편에 나온 글이다.

...

昔之得一者: 天得一以清, 地得一以寧, 神得一以靈, 谷得一以盈, 萬物得一以生, 侯王得一以爲天下貞. 「第三十九章」 ―『老子』

옛날에 하나의 도를 얻은 자는 하늘이 도를 얻어서 맑고, 땅은 도를 얻어서 편안하며, 신은 도를 얻어서 신령스럽고, 계곡은 도를 얻어서 물이 차고, 만물은 도를 얻어서 자라며, 군주는 도를 얻어서 천하가 바르게 된다. 『노자』 제39장에 나온 글이다.

道生一, 一生二, 二生蔘, 三生萬物. _{「第四十二章」—『老子』}

도는 하나를 낳고, 하나는 음과 양 둘을 낳고, 둘은 음과 양 충의 셋을 낳고, 셋은 만물을 낳는다. 『노자』 제42장에 나온 글이다.

通天下一氣耳. _{「知北游」—『莊子』}

천하는 하나의 기로 통한다. 『장자』 「지북유」에서 나온 글이다.

一切中一知, 一中知一切, _{「初發心菩薩功德品」—『華嚴經』}

전체에서 하나를 알고, 하나에서 전체를 안다. 『화엄경』 「초발심보살공덕품」에서 나온 글이다.

一卽一切, 一切卽一[1]. 諸佛體圓, 更無增減, 流入六道[2], 處處皆圓, 萬類之中, 个个是佛. 譬如一團水銀, 分散諸處, 顆顆皆圓, 若不分時只是一块, 此一卽一切, 一切卽一. —黃蘗斷際禪師[3] 『宛陵錄』[4]

하나와 일체가 융즉하면, 일체도 하나이다. 모든 불의 본체는 둥글게 생겨서 더욱 보태거나 줄일 수 없고, 육도에 들어가면 가는 곳마다 모두 만물 가운데 둥그렇게 있는 하나하나가 불이다. 한 덩어리의 수은에 비유하면 여러 곳으로 흩어도 알알이 모두 둥글고, 나누지 않았을 때에도 하나의 덩어리이니, 이것이 하나는 전체이고, 전체는 하나라는 것이다. 황벽단제선사의 「완릉록」에 나온 글이다.

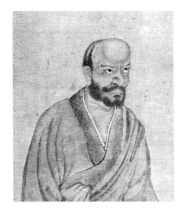
<黃蘗斷際禪師像>

注

1 "일즉일체一卽一切, 일체즉일一切卽一": 일一과 일체一切가 융즉融卽하면, 그 체體가 무애無碍한 것이다. 융즉融卽은 상즉상입相卽相入으로, 화엄종華嚴宗 교학教學의 연기사상緣起思想이다. * 상즉相卽이란 일一과

다多와의 관계를 말한 것인데, 一이 있으므로 多가 성립하며, 多에 의해 一을 생각할 수 있으므로, 一과 多는 밀접하여 분리될 수 없다고 하는 것이다. * 상입相入이란 一에서의 작용은 전체의 작용에 영향을 주며, 전체의 작용에서 당연히 一의 작용을 생각할 수 있으므로, 이것도 밀접하여 분리될 수 없다고 하는 것이다. 어떠한 것에도 작용이 있으나, 체體의 방면에서 모든 것이 하나라고 하는 것이 '상즉'이고, 용用의 방면에서 모든 것이 하나라고 하는 것이 '상입'이다. 실체를 부정하면서도 모든 것이 그물눈 같이 엉켜 있는 것을 말하며, 구체적 개체의 존재와 작용은 그대로 전체의 존재이며, 작용이 된다는 세계관世界觀이다. 원융圓融・융통融通・융즉融卽이라고 한다.

2 육도六道: 육취六趣와 같다. 지옥地獄・아귀餓鬼・축생畜生・아수라阿修羅・인간人間・천상天上을 말한다. 이것은 중생衆生이 윤회輪廻하는 길이므로 육도라 하고, 중생이 각각 인업因業을 타고 나가므로 육취六趣라 한다.

3 황벽단제선사黃蘗斷際禪師: 중국 당나라의 승려 희운希運(?~850)이다. 복주福州 민현閩縣 사람이다. 어려서 홍주洪州 황벽산黃蘗山에서 승려가 되었다. 몸은 아주 왜소하였고 이마는 툭 튀어나와 사람들이 '육주肉珠'라고 불렀다. 기개가 있고 뜻이 커서, 남에게 눌려 지내지 않는 대승大乘의 그릇이었다.

4 「완릉록宛陵錄」: 『황벽단제선사전심법요黃蘗斷際禪師傳心法要』의 권말에 있다. 이 책은 당나라 대중大中 11년(857)에 완성되었다.

一性圓通一切性, 一法遍含一切法. 〈証道歌〉—唐・永嘉玄覺禪師『永嘉集』

하나의 본성은 모든 성과 원만하게 통하고, 하나의 법은 모든 법을 두루 포함하였다. 당・영가현각선사『영가집』〈증도가〉에 나온 글이다.

<永嘉玄覺禪師像>

玉林通琇[1] 曾問本月[2]: "一字不加畵, 是什麽字?" 本月答曰: "文采[3]己彰."
—淸・超永編『五燈全書』卷七十三本月傳

옥림통수가 언젠가 본월에게 질문하였다. "일이라는 글자는 그림에 더할 수가 없는데, 무슨 글자입니까?" 본월이 대답하였다. "문채가 이미 드러난 것입니다." 청・초영이 편찬한 『오등전서』 73권 「본월전」에 나온 글이다.

1 옥림통수玉林通琇(1614~1675): 성은 양楊씨이고, 자는 옥림玉林이며, 중국 청초의 선승禪僧으로 강음江陰江蘇省 江陰縣 사람이다. 19세에 형산磬山 원수圓修에게 의탁하여, 출가수구出家受具하였다. 후에 절강성浙江省 무강武康의 보은사報恩寺에 머물렀다.

2 본월本月: 승려의 이름 같은데, 전고典故가 없다.

3 문채文采: 사물이 숨어 있는 본체本體, 숨겨져 있는 선승禪僧의 본마음이란 뜻이다.

〈神農像〉

〈伏羲神農〉: 雖不似今世人, 有奇骨而兼美好, 神屬冥芒, 居然有得一之想. —唐·顧愷之『論畫』

〈복희신농도〉는 복희·신농의 모습이 현대 사람과 다르지만, 기괴한 골격을 가지고 있으면서 아름다운 모습을 겸하고 있다. 그 정신은 무한한 세계에서 노니니 확실히 도를 얻었다는 생각이 든다. 당·고개지의 『논화』에 나온 글이다.

伏羲 女媧像

彩毫一畫竟何榮, 空使靑樓淚成血. —唐·溫庭筠[1]〈塞寒行〉詩

채색 붓 일획은 무슨 꽃을 이루는가? 공연히 푸른 누각에 피눈물 흘리게 하네. 당·온정균의 〈색한행〉시에 나온 글이다.

1 온정균(溫庭筠; 812?~870?): 당나라 시인이다. 자가 비경(飛卿)이고, 본명은 기(岐)이다. 태원기太原祁(지금의 西祁縣) 사람이다. 후인들이 편집한 『온정균집溫庭筠集』·『금렴집金奩集』이 있다.

昔張芝[1]學崔瑗[2]杜度[3]草書之法, 因而變之, 以成今草書之體勢, 一筆而成, 氣脈通連, 隔行不斷. 惟王子敬[4]明其深旨,

故行首之字, 往往繼其前行, 世上謂之一筆書. 其後陸探微亦作一筆畵, 連
綿不斷, 故知書畵用筆同法. 「論顧陸張吳用筆」—唐·張彦遠 『歷代名畵記』

　　옛날 후한 때의 장지는 최원과 두도에게 초서법을 배웠으나, 그 법을 변화시켰기 때
문에 지금 초서의 형세를 이루어서, 한 필치로 완성하였으니, 기맥이 통하고 연결되어
줄이 달라도 흐름은 단절되지 않았다. 장지가 죽은 후 진나라의 왕자경[王獻之]만 필체
의 심원한 요지를 밝혀냈기 때문에, 줄의 맨머리 글자가 종종 앞줄에 이어졌는데, 세상
사람들이 그것을 '일필서'라고 한다. 그후 남조 송나라의 육탐미도 일필화를 그렸는데,
그림의 필선이 이어져 끊어지지 않았으므로 여기에서 글씨나 그림의 용필은 같다는 것
을 알 수 있다. 당·장언원의 『역대명화기』 「논고육장오용필」에 나오는 글이다.

注

1　장지張芝(?~190): 후한後漢 돈황燉煌 주천酒泉 사람으로, 자字는 백영伯英이다. 아우 장창
　　張昶과 더불어 초서草書를 잘 썼다. 그는 최원崔瑗과 두도杜度의 법을 배워 금초今草의 체
　　세體勢를 완성하였으며, 붓을 잘 매어 썼다고 한다. 저서로 『필심론筆心論』 5편이 있다.
2　최원崔瑗(77~142): 자는 자옥子玉이다. 탁군涿郡 안평安平(지금의 河北) 사람으로 최인중崔
　　駰中의 아들이다. 어려서 고아가 되었으나, 학문을 좋아하고 문사文辭에 능하여 부업父業
　　을 이어 제유諸儒가 종宗으로 삼았다 한다. 두도杜度를 배워 장초章草를 잘 써서, 초현草賢
　　이라 칭하였으며 소전小篆에도 능하였다. 저서로 『초서세草書勢』가 있다.
3　두도杜度(1세기 후반경): 경조京兆 두릉인杜陵人이며, 자는 백도伯度이다. 장재章帝(재위
　　75~88)때 제상齊相을 역임하였다. 장초章草의 창시자로 일컬어진다.
4　왕자경王子敬: 진晉나라의 서예가 왕헌지王獻之(344~386)이다. 동진東晋 왕희지王羲之
　　의 일곱째 아들로, 자字가 자경子敬이고, 초예草隷에 능하고 그림도 잘 그렸다. 신안공
　　주新案公主에 장가尙들고 벼슬은 중서령中書令에 이르렀다. 시호는 헌憲이고, 『중추첩
　　中秋帖』 진적眞蹟이 전해온다.

一畵寫開湘水碧, 半行草破楚天青. —元·謝宗可[1]〈雁字詩〉

　　일획으로 상수의 푸른 물 그리고, 절반은 행초로 초나라 푸른 하늘 깨뜨리네. 원·사종가
의 〈안자시〉에 나오는 글이다.

注

1　사종가謝宗可: 원나라 문학가, 금릉金陵(지금의 南京) 사람이다. 시를 잘 지었고, 『영물시
　　詠物詩』 권이 세상에 전해진다.

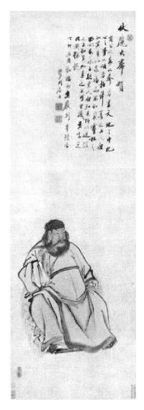

千筆萬筆, 當知一筆之難. —清·笪重光[1]『畵筌』

수많은 필치를 그리더라도, 하나의 필치가 어렵다는 것을 알아야 한다.
청나라 달중광의 『화전』에 나오는 글이다.

注

1 달중광笪重光(1623~1692): 청나라 화가이다. 자는 재신在辛이고, 호는 강상외사
江上外史·울강소엽도인欝岡掃葉道人·일수逸叟이며, 강소江蘇 단도丹徒(지금의
鎭江) 사람이다. 만년에는 모산茅山에 살면서 도교道敎를 공부해서 이름을 전광
傳光이라 고쳤다. 순치順治 9년(1652)에 진사進士하여 어사御史가 되어 강직하
다는 말을 들었다. 글씨를 잘 쓰고 시문詩文에 능했으며, 산수화를 잘 그렸다.
글씨는 소동파蘇東坡의 필법을 본받아 필치가 뛰어났으며, 당시 강서명江西溟
·왕퇴곡汪退谷·하의문何義門과 함께 명성을 떨쳐 4대 서가四大書家라 일컬어
졌다. 산수화는 빼어난 정취情趣가 넘쳐 흘러 「비肥하되 속되지 않고, 습濕하되
혼탁하지 않다」는 평을 들었으며, 왕휘王翬와 운수평惲壽平으로부터 크게 격찬
을 받았다. 저서에 『서벌書筏』과 『화전畵筌』이 있는데, 내용이 아주 자세하여
후학後學에게 많은 도움을 주고 있다.

淸, 笪重光<臨伏魔大帝像>

妙在一筆, 而衆家服習不能過也. —清·惲壽平『南田畵跋』

그림의 묘함은 일필에 있으니, 모든 화가들이 힘써 학습하여도 지나치다고 할 수 없
는 것이다. 청나라 운수평의 『남전화발』에서 나온 글이다.

太古[1]無法, 太朴不散, 太朴一散[2], 而法立矣. 法[3]于何立? 立于一畵. 一畵
者, 衆有[4]之本, 萬象[5]之根; (見用于神[6], 藏用于人[7], 而世人不知, 所以一畵之法, 乃自我
立.………信手一揮, 山川人物·鳥獸·草木, 池榭·樓臺, 取形用勢, 寫生揣意[8], 運情摹景, 顯露
隱含, 人不見其畵之成, 畵不違其心之用.) 蓋自太朴散而一畵之法立矣. 一畵之法立
而萬物著矣. 我故曰: "吾道一以貫之.[9]" 「一畵章第一」—清·原濟[10] 『石濤畵語錄』[11]

　아득히 먼 옛날에는 법이 없었으니, 태초의 순박함이 흩어지지 않았다가, 태박이 한 번 흩어지자 법이 세워진 것이다. 법이 어디에서 세워졌는가? 일획에서 세워졌다. 일획은 모든 사물의 본원이요, 모든 경상의 뿌리이다. (그 작용은 신비한 경지에서만 보이고 사람들에게는 쓰임이 갈무리될 뿐이다. 그러나 세상 사람들은 일획의 법이 나 자신으로부터 확립된다는 까닭을 알지 못한다. ……손가는 대로 한 번 그으면, 산이나 시내 사람과 사물·새와 짐승·풀과 나무·연못가의 정자·누대들이 형세를 취하게 된다. 생동하게 그려서 뜻을 헤아리고 정을 운용하여 경치를 그리면, 드러낼 것은 드러나고 숨길 것은 감추어져서, 사람들은 그림이 어떻게 이루어졌는지 알 수 없으나, 그림은 마음 쓴 것에 어긋나지 않을 것이다.) 대개 태초의 순박함이 흩어지면서부터 일획의 법이 확립되었다. 일획의 법이 세워짐으로 만물이 모습을 드러냈다. 따라서 "나의 도는 하나로써 꿰뚫었다."고 한다. 청나라 원제의 『석도화어록』「제1일획장」에서 나온 글이다.

注

1 태고太古: 순수 자체가 훼손되지 않고 고스란히 보존된 상태로, 오랜 옛날의 태고연太古然한 때를 이르는 말이다.

2 태박太朴: 원시상태의 질박한 큰 도로, 자연 사물의 태고 적의 가장 순수한 것을 이른다. * "태박일산太朴一散, 이법입의而法立矣."는 『老子』28장의 "원시상태의 질박함이 흩어져서 그릇을 이룬다. 樸散則爲器."는 문장을 인용한 것이다.

3 법法: 『순자荀子』의 「임법任法」에 "법은 천하의 최고의 원칙이나 준칙.[法者天下之至道.]"이라고 한 상경常經을 뜻한다. 『주역周易』 「계사상繫辭上」에서 "행위를 이치로 통제하고, 이치에 맞도록 하는 것을 법이라 한다. 制而用之謂之法."라는 것이다.

4 중유衆有: 우주의 만물萬物을 가리킨다.

5 만물萬象: 우주宇宙 사이 일체一切의 사물事物이나, 경물景物이다.

6 견용우신見用于神: 일획의 작용은 신비한 경지에서만 보인다는 것이다. * 신神: 귀신·불가사의한 것·정신·혼·마음·본바탕·덕이 극히 높은 사람·지식이 두루 넓은 사람·신비한 자연의 경지를 이른다.

7 장용우인藏用于人: 일획의 법은 그리는 사람만 사용하게 되므로, 그 사람 외에는 다른 사람은 알지 못하고 숨겨져 있다는 뜻이다.

8 췌의揣意: 뜻을 헤아리는 것이다.

9 이 문장은 『論語』「里仁」편의 "삼아 나의 도는 하나로써 꿰고 있다.[參乎! 吾道一以貫之.]"라는 문장을 인용한 것이다. * 공자가 평소에 말한 사람이 살아가는 도리는 결국 하나의 이치로서 앞으로 어떠한 상황에 처하더라도 한결같은 이치로서 다스릴 수 있다는 것이다. 석도의 일획론一畫論도 공자의 이와 같은 것으로, 어떤 그림이든 결국 일획의 법도로 관철되었다는 것이다.

10 원제原濟(1623~1662)는 청나라 승려인 석도石濤의 법명이며, 도제道濟라고도 한다. 속성은 주朱씨이며, 이름은 약극若極이다. 자字인 석도石濤로 더 알려졌다. 호는 대척자大滌子·청산노인淸湘老人·할존자瞎尊者·고과화상苦瓜和尙 등이다.

11 『석도화어록石濤畵語錄』: 약 1660년 전후에 찬술한 석도石濤의 화론 초고로 보이며, 1961
년 상해인민미술출판사에서 간행한 『石濤畵譜』가 완성본으로 보인다. 초고에서 완성본
에 이르는 동안 많은 부분이 수정되었지만, 중심적 사상은 변하지 않았다. 석도의 사상은
유儒, 불佛, 도道의 3가의 영향을 다 같이 받아, 그의 화어록은 논술의 방식과, 사용되고
있는 개념의 어구가 현허玄虛하여, 이해하기 어려운 곳이 많기 때문에, 고대의 화론 중에
서도 매우 읽기 어려운 책 중의 하나이다.

[按語]

『석도화어록石濤畵語錄』「일획장一畵章」은 가장 기본적인 일획이 우주와 인생과 예술을
관통하는 생명력임을 말한다. 석도 미학은 일획의 기초 위에 건립된다고 하였다. 석도는
일획의 법을 세워서 『화어록』 전체 18장을 일관하는 중심사상으로 삼아, 나름대로의 체계
를 갖추었다. 석도는 화법이 형성되는 시초에 대해 이야기하면서, 태고 전에는 천지의 만
물이 혼연일체의 상태에 있었기 때문에, 법이 없었다고 하였다. 사물의 모습을 반영하는
회화는 더 말할 필요도 없다. 그 후 자연만물이 각각의 형상을 갖추게 되었다. 이것을 어
떻게 표현하여, 형태를 부여할 것인가 하는 수단이 '일획'이라고 하였다.

......

山川·人物之秀錯[1], 鳥獸·草木之性情[2], 池榭樓臺之矩度, 未能深入其
理, 曲盡其態, 終未得一畵之洪規也. 「一畵章第一」—淸·原濟『石濤畵語錄』

산천이나 사람·사물이 빼어나게 조화된 것들과 새나 짐승·나무와 풀들의 속성과 연
못가의 정자나 누대의 짜임새를 표현할 경우, 그 이치에 깊이 들어가서 형태를 다 표현
할 수 없으면, 끝내 일획이라고 하는 큰 법을 터득할 수가 없다. 청·원제의 『석도화어록』「제1
일획장」에서 나온 글이다.

[注]

1 수착秀錯: 착종錯綜과 같고, 산천은 자연을 이르며, 인물은 사람과 사물이므로, 우주만물
 의 모든 현상이 수려하게 잘 조화된 것을 이른다.
2 성정性情: 본성本性과 감정感情, 느낌과 성향으로 타고난 성격이나 기질을 이른다.

......

夫一畵含萬物于中 「尊受章第四」—淸·原濟『石濤畵語錄』

일획은 만물 가운데 머금고 있다. 청·원제의 『석도화어록』「제4존수장」에서 나온 글이다.

(筆與墨會, 是爲絪縕[1];) 絪縕不分, 是爲混沌[2]. 闢混沌者, 舍一畵而誰耶[3]? (畵于山則靈之, 畵于水則動之, 畵于林則生之[4], **畵于人則逸**[5]之. 得筆墨之會, 解絪縕之分, 作闢混沌手, 傳諸古今, 自成一家, 是皆智得之也. 不可雕鑿[6], 不可板腐[7], 不可沉泥[8], 不可牽連[9], 不可脫節[10], 不可無理[11]. 在于墨海[12]中立定精神, 筆鋒下決出生活[13], 尺幅上換去毛骨[14], 混沌裏放出光明[15]. 縱使筆不筆, 墨不墨, 畵不畵, 自有我在[16]. 蓋以運夫墨, 非墨運也. 操夫筆, 非筆操也. 脫夫胎, 非胎脫也.) **自一以分萬, 自萬以治一, 化一而成絪縕, 天下之能事畢矣.** 「絪縕章第七」—淸·原濟『石濤畵語錄』

(붓과 먹이 만나는 것이 인온이다.) 인온이 엉기기만 하고, 나누어지지 않은 것이 혼돈이요, 혼돈을 개벽하는 것은 일획이 아니면, 무엇으로 하겠는가? (산을 그리면 영기가 있어야 하고, 물을 그리면 움직이는 것 같아야 하고, 숲을 그리면 생기가 있어야 하고, 사람을 그리면 표일한 기운이 있어야 한다. 붓과 먹이 만나는 방법을 터득해야 하고 기운의 엉김을 분해해야 하며, 혼돈을 개벽하는 솜씨가 되어야 오래도록 전해지고 독창적인 작품세계를 이룰 것이니, 이것은 모두 지혜로 얻은 것이다. 지나치게 다듬지 말아야 하고, 딱딱하게 하지 말아야 하며, 가라앉아 막히게 하지 말아야 하고, 억지로 끌어 붙이지 말아야 하며, 절도를 벗어나지 말아야 하고, 이치가 없어서도 안 된다. 그림 세계에서 정신을 바로 세우고, 붓끝에서 생동하는 그림이 터져 나와서, 화폭에서 모습을 바꿔 혼돈한 가운데에 선명하게 드러내야 한다. 붓이 아닌 붓을 쓰고 먹이 아닌 먹을 쓰며 그림이 아닌 그림을 그리더라도, 스스로를 존재시키는 것은 자신에게 달려 있는 것이다. 내가 먹을 운용하는 것이지 먹에 운용되면 안 된다. 내가 붓을 잡아야지 붓에 조종되면 안 된다. 내가 태를 벗어야지 태가 나를 벗기면 안 된다.) 일획으로부터 수 만 개가 나누어지고 수 만 개는 일획으로 다스려지는 것이니, 일획을 변화시켜 인온을 이루면, 천하에 할 수 있는 것은 다 한 것이다. 청·원제의 『석도화어록』「제7인온장」에서 나온 글이다.

注

1 인온絪縕: 『주역周易』「계사하편繫辭下」에 "천지인온天地絪縕 만물화순萬物化醇"이라 하여 기氣에는 인絪과 온縕이 있는데, 이 두 가지가 합하여 만물을 움직이는 원동력이 된다고 하였다. 여기에서 인온絪縕은 붓과 먹이 서로 합하여 조화를 이루는 것도 천지 음양이 서로 합하여, 인온 현상을 이루는 것과 같다는 뜻이다.

2 혼돈混沌: 인온絪縕이 그림을 그리게 되는 창작 활동의 원동력이고, 혼돈混沌은 이 원동력原動力이 되는 것을 분석하여 손수 가려낼 수 있는 상태를 말한다.

3 사일획이수야舍一畵而誰耶: 일획의 법을 버리고, 어떤 이치에 의하여 묘사하겠는가?

4 "畵于林則生之"가 『石濤畵譜』에는 빠졌다.

5 일일逸: 표일飄逸로 준일俊逸함, 뛰어난 모양이다.

6 조착雕鑿: 조雕는 새긴다는 말로 모형模型을 뜻하기도 한다. 착鑿은 뚫는다는 말이지만, 장식한다는 의미도 있다. 따라서 조착은 주물鑄物하듯이 만들어내고, 건물에 단청을 하듯이 장식하는 것을 뜻한다.

7 판부板腐: 한졸韓拙의 『산수순전집山水純全集』에 "은 붓질하는 팔에 힘이 없고 굼떠서 필세가 둔하며, 일부분만 표현되고 전체적 균형이 없게 묘사되었으며, 화면은 평편하여 하나로 통합되지 못한 것을 '판병板病'이라 한다."는 말이 같은 뜻이다.

8 침니沉泥: 한졸韓拙의 『산수순전집』에 "용필은 지나친 농묵으로 하면 안 된다. 너무 짙으면 본의를 드러내는 본체를 훼손한다."는 말과 같은 뜻이다.

9 견연牽連: 말을 억지로 끌어대어 조건에 맞도록 궤변을 늘어놓는다는, 견강부회牽强附會와 같은 말로 결병結病과 같다.

10 탈절脫節: '상기부접하기上氣不接下氣'이며, 절節은 절개·검약·때·풍류 등을 의미하나 예술에서는 절문節文으로 즉 '문장품절'로 무늬·문채·장식 등이 사물에 알맞도록 하는 일을 말한다. 여기서 탈절은 적절한 원칙에 벗어났다는 의미이다.

11 불가무리不可無理: 필묵을 쓰는 6가지 병통을 든 것으로, 앞의 3구 '不可雕鑿·板腐·沉泥'는 일반적인 병통이고, 4, 5번째 구 '不可牽連·脫節'은 필묵과 필묵간의 병통으로 과유불급過猶不及을 말한 것이다. 여섯째의 '理'는 요법了法장에서 말한 법法과 상대되는 개념이다.

12 묵해墨海: 벼루를 가리키는 데 그림세계를 이른다.

13 필봉하결출생활筆鋒下決出生活: 필봉筆鋒은 형식을 말하고, 내용은 생동 활발한 생명력이 붓질에 있다는 뜻이다.

14 환거모골換去毛骨: '환골탈태換骨脫胎'의 의미이다. 자신의 좁은 지혜나 안목으로 그린 그림은 일반적인 경지를 벗어나지 못하므로, 그런 경지에서 벗어나야 한다는 뜻이다.

15 혼돈리방출광명混沌裏放出光明: 흐릿한 가운데 어떤 것을 선명히 드러내줌으로써, 그것 자체에서 광명이 발휘되도록 하는 것을 말한다.

16 자유아재自有我在: 독자성이 존재함은 자신에게 달려 있다는 것이다.

按語

「인온장絪縕章」은 일획장一畫章을 이어, 일획론一畫論을 부연敷衍하고 있다. 산수화를 그릴 때 "먹의 바다 속에서 싱그러운 정신을 세워놓고, 날카로운 붓끝에 살아 움직임이 터져나와, 화폭 위에서 환골탈태하고 혼돈 속에 빛을 방출해야 한다. 붓이 아닌 붓을 쓰고 먹이 아닌 먹을 쓰고 그림이 아닌 그림을 그리더라도, 스스로 내가 살아있어야 한다."는 점에 관건이 있다고 한다. 산수화는 대자연의 생명의 율동을 그리도록 하면서 또한 화가의 독자적인 정취를 표현해야 한다는 것이다. * 석도는 "인온이란 분화分化되지 않은 것으로 이는 혼돈이다."고 하였다. 일획은 인온을 타파하고 가장 마지막에는 인온으로 되돌아가는 것이니, 소위 "일一로 화하여 인온을 이루면 천하의 할 수 있는 일이 끝난다."고 한다. 이것은 또한 "일로부터 만에 미치고 만으로부터 일을 다스린다."는 대립운동이다.

且山水之大, 廣土千里, 結雲萬里, 羅峯列嶂, 以一管窺之, 卽飛仙恐不能周旋也[1]. 以一畵測之, 卽可參天地之化育[2]也. 測山川之形勢, 度地土之廣遠, 審峯嶂之疏密, 識雲煙之蒙昧[3], (正踞千里[4], 邪睨万重[5], 統歸于天之權·地之衡也[6]. 天有是權, 能變山川之精靈[7]; 地有是衡, 能運山川之氣脈.) 我有是一畵, 能貫山川之形神[8]. 「山川章第八」―清·原濟『石濤畫語錄』

산천이 광대하여 넓은 땅은 천 리나 되고, 모인 구름이 만 리나 되니, 나열된 봉우리들을 하나의 붓 대롱으로 엿보면, 나는 신선이라도 두루 살펴볼 수가 없을 것이다. 일획으로 헤아려본다면, 천지의 화육을 돕고 동참할 수가 있는 것이다. 산천의 형세를 헤아리고 땅의 광대함을 헤아리며, 봉우리의 빽빽함을 살피고 연기와 구름에 가려진 자연을 알게 되면, (똑바로 보면 천 리나 되는 산천이 도사려 있고, 비스듬히 보면 수없이 겹쳤으나, 모두 하늘의 변화와 땅의 본질로 돌아가게 된다. 하늘은 이 저울추로 산천의 정기와 영기를 변화시킬 수 있고, 땅에는 이 저울대로 산천의 기맥을 운행할 수 있다.) 나는 이 일획이 있으니, 산천의 형상과 정신을 꿰뚫을 수 있는 것이다. 청·원제의 『석도화어록』 「제8산천장」에서 나온 글이다.

注

1 비선공불능주선야飛仙恐不能周旋也: 아마 나는 신선이라도 돌아다닐 수 없다는 것으로, 무궁무진한 자연 현상의 변화를 쉽게 알거나 표현할 수 없다는 뜻이다.

2 참천지지화육參天地之化育: 『중용中庸』22장에 "천지의 화육을 돕고, 천지와 동참할 수 있게 된다."는 말을 인용한 것인데, 지성至誠을 예찬하는 말이다.

3 식운연지몽매識雲煙之蒙昧: '자연현상이 오리무중에 가려 있지만, 만물의 모든 것을 알 수 있다.'라는 뜻이다.

4 정거천리正踞千里: 정면으로 걸터 앉아보면 천 리가 펼쳐진다. 또는 천 리를 알 수 있다는 말이다.

5 사예만중邪睨萬重: 비스듬히 보면 천만 개의 봉우리가 첩첩히 쌓여 있는 것을 본다는 뜻이다.

6 "귀어천지권歸于天之權, 지지형야地之衡也": 천지天地의 권형權衡으로 돌아가, 자연의 현상과 같게 된다는 뜻이다. 자연에 대하여 측정하여 헤아리고 살펴서 알게 되면, 어떠한 수단과 방법을 강구하지 않더라도, 작가의 심성은 하늘 및 땅의 이치와 같아서 그가 그린 그림은 천지의 권형權衡에 의한 만물萬物과 같다는 것이다.

7 정령精靈: 정기精氣와 영기靈氣이다.

8 형신形神: 형체와 작용의 신묘함을 말한다.

立一畫之法者, 蓋以無法生有法[1], 以有法貫衆法也. 夫畫者, 從于心者也[2]. …………行遠登高[3], 悉起膚寸[4]. …………用無不神而法無不貫也. 理無不入而態無不盡也. 「一畫章第一」―淸·原濟『石濤畫語錄』

일획의 법을 확립할 수 있는 것은 법이 없는 것을 가지고 법을 있게 하고, 법이 있는 것을 가지고 모든 법을 꿰뚫을 수 있는 것이다. 그림은 마음에서 나오는 것이다. ……멀리 가고 높이 오르는 것이 모두 한 마디만한 짧은 거리에서부터 시작한다. …… 용필이 신묘하지 않음이 없고, 일획의 법으로 관철되지 않는 것이 없으며, 이치가 담겨 형태가 다 표현될 것이다. 청·원제의 『석도화어록』「제1일획장」에서 나온 글이다.

注

1 무법생유법無法生有法: 『老子』40章의 "천하의 만물은 유에서 나오고, 유는 무에서 나온다.[天下萬物生于有, 有生于無.]"라는 말을 인용한 것이다.
2 종우심자야從于心者也: 『石濤畫報』에는 '法之表也'로 되어있다.
3 행원등고行遠登高: 『中庸』15장의 "군자의 도리는 비유하면 먼 길을 갈 때 반드시 가까운 데서 출발하고, 높은 곳으로 오를 때 낮은 곳에서 출발하는 것과 같다.[君子之道, 如行遠必自邇, 如登高必自卑.]"라는 말을 인용한 것이다.
4 부촌膚寸: 극히 적거나 작은 것을 비유하는 말인데, 촌寸은 손가락 한 마디의 길이를 이르고 부膚는 손가락 폭을 이른다.

一畫落紙, 衆畫隨之; 一理纔具, 衆理付之[1]. 審一畫之來去, 達衆理之範圍, 山川之形勢得定, (古今之皴法不殊[2]. 山川之形勢在畫, 畫之蒙養[3]在墨, 墨之生活在操, 操之作用在持[4]. 善操運者, 內實而外空[5].) 因受一畫之理而應諸萬方, 所以毫無悖謬. 「皴法章第九」―淸·原濟『石濤畫語錄』

일획을 종이에 대면, 모든 획들이 일획을 따른다. 일획의 이치가 갖춰지면, 모든 이치가 부합된다. 일획의 오고감을 살피면 모든 이치의 한계를 통달하여, 산천의 형세가 정해진다는 것은 고금의 준법이 다를 바 없다. (산천의 형세가 잘 표현됨은 일획에 달려 있고, 그 획이 순박한 상태를 유지하는 것은 먹에 달려 있으며, 먹이 생동 활발하게 되는 것은 붓을 다루는 데 달려 있고, 붓과 먹을 다루는 작용은 일획법을 유지하는데 달려 있다. 붓을 잡고 먹을 잘 운용하는 자는 안은 충실하고 밖은 비었다.) 때문에 일획의 원리를 수용하여, 모든 그림에 응용하기 때문에 털끝만큼도 어긋남이나 실수도 없다. 청·원제의『석도화어록』「제9준법장」에서 나온 글이다.

注

1 일리재구 중리부지一理纔具 衆理付之: 그림을 그릴 때, 어떤 모양의 산봉우리에 어떤 준법
皴法을 써야겠다는 의식적인 행위가 없다는 뜻이다.

2 고금지준법불수古今之皴法不殊: 한 획이 오고 가는 것만 깨달을 수 있어도 모든 이치를 통
달할 수 있게 되며, 산천의 형세가 정해진 형을 얻는다. 그런 것은 예나 지금이나 준법이
다른 것은 아니다.

3 몽양蒙養: 태초의 순박한 상태를 유지하려고 생각하는 것이다.

4 조지작용재지操之作用在持: 붓을 자유롭게 다루는 작용은 일획법一畫法을 유지하는 데 있
다. 내용의 표현이 생동감生動感있게 하는 것은 표현 형식表現形式에 있고, 표현 형식을
지속적持續的으로 하는 데 있다는 뜻이다.

5 내실이외공內實而外空: '내內'는 작가 개개인의 예술에 대한 인식이고, '실實'은 실리實理로
절대적인 이치를 의미한다. '외外'는 외부, '공空'은 '허虛'와 같은 의미로, 작가가 사물에
대한 사견이 없는 것을 말한다. 이 내용은 작가는 유행이나 유파流波 등 외적인 영향을
받지 않고, 내적으로 충실할 수 있는 것은 일획법一畫法으로 모든 것을 응용하였기 때문
에, 조금도 어긋남이 없다는 것이다.

此一畫收盡鴻濛[1]之外, 卽億萬萬筆墨, 未有不始于此而終于此, 惟聽[2]人
之握取之耳. 人能以一畫具體而微[3], 意明筆透[4]. 腕不虛[5]則畫非是, 畫非是
則腕不靈[6]. 動之以旋[7], 潤之以轉[8], 居之以曠[9]. 出如截[10], 入如揭[11]. 能圓能
方, 能直能曲, 能上能下. 左右均齊, 凹凸突兀, 斷截橫斜, 如水之就深, 如
火之炎上, 自然而不容毫髮强也. ─畫章第一

이 일획은 끝없는 우주의 밖에 있는 것까지도 모두 다 거두어들인다. 수많은 필치와
먹도 일획에서 시작되고, 일획에서 끝나지 않는 것이 없다. 그리는 사람이 일획의 법을
장악하여 취하는 데에 맡겨둘 뿐이다. 화가가 한 획으로 형체를 갖추어서 오묘하게 표
현할 수 있다면, 뜻이 분명하고 필치는 진솔하게 표현될 것이다. 붓을 잡은 팔이 영활
하지 못하면, 그림이 옳지 않고, 그림이 옳지 않으면, 팔이 영활하지 않은 것이다. 생동
감 있게 붓을 돌리고, 윤택하게 전사하며, 느긋하며 넓혀야 한다. 붓이 나갈 때는 칼로
자르듯이 하고 수렴할 때는 들어 올리듯이 하며, 둥글게도 할 수 있고 모나게도 할 수
있으며, 곧게도 하고 굽게도 하며, 위로 올리거나 아래로 내릴 수 있어야 한다. 좌우가
고루 가지런하거나 들어가고 나온 것이 두드러지고, 단절되어 가로 기운 것들이 물이
깊은 곳으로 흘러가고 불이 타오르듯이, 자연스럽게 하여서 털끝만큼도 억지스러움을
용납해서는 안 된다. 청·원제의 『석도화어록』 「제1일획장」에서 나온 글이다.

注

1 홍몽鴻濛: 홍鴻은 영靈이고 몽濛은 매昧이며 몽蒙으로 쓰기도 한다. 천지자연天地自然의 원기元氣로, 우주宇宙가 형성되기 전의 혼돈混沌한 상태나 끝없는 우주를 뜻한다.

2 청聽: 내맡기다, 제멋대로 버려둔다는 뜻이 있다.

3 구체이미具體而微: 체는 갖추었으나 미미하다. 화가로서의 체는 갖추었으나 기교는 미약하더라도 라는 뜻으로 해석하거나, 또 일획으로 형체를 갖추어서 미묘하게 할 수 있다는 것으로 해석할 수도 있다.

4 필투筆透: 투透는 거침없이 투명하게라는 의미로, 자연의 의취意趣를 거짓 없이 진솔하게 표현한다는 것이다. 그림에 있어서 사물에 대하여 자세히 알아야 참된 의취를 느낄 수 있으며, 사물의 생성변화의 이치로부터 풍기는 풍정風情을 참되게 표현할 수 있다. 그리고 진실 되게 표현되었을 때 작품에 은닉隱匿된 내용이 분명해진다.

5 허虛는 완만하고 여유 있는 허령虛靈으로, 사사로운 잡된 생각이 없어 마음이 영활한 것을 이르는 말이다.

6 완불허즉화비시腕不虛則畵非是: 책상 위에서 팔을 들고 그리지 않으면 운필이 자유롭지 못하고, 필획이 막혀서 좋은 그림을 그릴 수 없다는 것이다.

7 동지이선動之以旋: 팔을 생동감 있게 표현해야 한다는 뜻이다. 『論語』「子張」에 "세우면 이에 서고 인도하면 이에 따르고, 편안하게 해주면 이에 따라오고 고무시키면 이에 변해서 화한다. 立之斯立, 道之斯行, 綏之斯來, 動之斯和."라는 말이 있다.

8 윤지이전潤之以轉: 팔을 자연스럽게 전사轉寫하여 윤택하며, 아름답게 하여야 한다는 뜻이다. 『周易』「繫辭傳」에 "풍우로 만물을 윤택케 한다. 潤之以風雨."라는 말이 있다.

9 거지이광居之以曠: 붓이 가지 않는 곳은 그림이 그려지지 않으므로, 비워두며 느긋하게 하여 아주적당하게 해야 한다는 뜻이다. 『孟子』에 "편안한 집을 비워두고 거처하지 않는다.[曠安宅而弗居.]"라는 말이 있다. *광曠은 밝다, 뚜렷하다, 비우다, 넓다는 뜻이 있다.

10 출여절出如截: 붓이 나갈 때는 어떤 물건을 자르듯이, 과단성 있게 해야 한다는 뜻이다.

11 입여게入如揭: 붓을 거두어들일 때는, 어떤 물건의 뚜껑을 들어 올리듯이 경쾌하게 해야 한다는 뜻이다.

···

受之于遠, 得之最近; 識之于近, 役之于遠. 一畫者, 字畫下手之淺近功夫也. 「運腕章第六」

먼 곳에서 받는 것은 가장 가까운 곳에서 터득한 것이다. 가까운 곳에서 알아서 먼 곳을 응용할 수 있다. 일획은 글씨와 그림을 시작하는 가장 기본적인 공부이다. 청·원제의 『석도화어록』「제6운완장」에 나오는 글이다.

..

一畫者, 字畫先有之根本也. 字畫者, 一畫後天之經權¹也. 能知經權而忘
一畫之本者, 是由子孫而失其宗支²也. 「兼字章第六」

일획은 글씨나 그림보다 먼저 갖추어야 할 근본이다. 글씨나 그림은 일획이 생긴 뒤
에, 저절로 지속적으로 변화하는 것이다. 지속되는 '경'과 변화하는 '권'을 잘 알고도 일
획의 근본을 잊어버리는 사람은 자손이면서 조상의 계보를 잃어버린 것과 같은 것이다.
청·원제의 『석도화어록』「제17겸자장」에 나오는 글이다.

注

1 경권經權: 일정하게 불변하는 법칙과 발전하는 작용으로, 경經은 지속하고 권權은 변화하
는 것을 이른다.
2 종지宗支: 계보가 같은 조상의 자손을 이른다.

按語

'일획'은 그림을 그리는 필묵기법의 근본규율과, 법칙임을 가리키는 것이다.

* 황빈홍黃賓虹이 99년 〈호상효연도湖上曉煙圖〉에 쓴 화제로, 『黃賓虹畵語錄』에 보인
다. "그림을 그림에 붓을 댈 적에 시작하는 필치는 필봉을 갖추어야 하고, 전절하는 필치
는 파책이 있어야 하며, 내칠 때는 머무르며 멈추어야 하고, 거둘 때는 들면서 일으켜야
한다. 모든 필치가 이러하니, 수많은 필치도 이와 같다."고 하였다.

* 반천수潘天壽가 『청천각화담수필聽天閣畵談隨筆』에서 "중국서법에 '일필서一筆書'가 있는
데, 서사書史에 왕헌지王獻之가 창시한 것으로 기재되었다. 설이 둘이 있다. 하나는 광초狂
草를 쓸 때, 한 필치를 연속하여 행을 바꾸어도 끊어지지 않게 하는 것이다. 둘째는 운필은
이어지지 않아도 필치의 기세가 서로 이어져 용이 날아오르며 춤추는 것 같아서 행이 달라
도 관통하는 것 같다. 원래 서예가가 글씨를 쓸 때는, 자간과 행간은 언제나 정돈해야 한
다. 붓 끝에 스며들어 있는 먹의 양으로 오래 쓰면 말라버리니, 반드시 벼루에서 먹을 묻혀
야 한다. 앞의 행과 뒤의 행을 서로 연결해서 자연스럽게 쓰기가 매우 어려우니, 아름다운
볼거리라고 하더라도 의의意義가 없다. 이런 관점으로 논한다면, 둘째 설이 맞다. 그림에도
'일필화一筆畵'가 있는데 화사에 육탐미陸探微가 창시한 것으로 기재되었다. 그 설도 둘이
있는데 대체로 '일필서'와 서로 같아서, 이치로 미루어보면 일필화도 둘째 설이 옳다. 중국
문자는 선 위주로 구성되어 선은 골기骨氣가 바탕이 되어야 하기 때문에, 한 필치에서 많
은 필치에 이르기까지 반드시 하나의 기운으로 이루어져야 한다. 행이 바뀌어도 끊어지지
않고 빽빽한 곳은 꽉 차고 성긴 곳은 사이가 떠서 붙고 떨어짐이 서로 보조하며 이루어져,
구름이 가듯이 허공에 날리고, 흐르는 물이 대지에 흘러가듯이 모두 자연스러운 것은 기가
행해지기 때문이다. 기가 천지의 인온이고, 기가 필묵의 인온이 되는 것은 모두 자연의 이
치와 같은 것이다. 그림을 알려면 반드시 글씨를 알아야 한다."고 하였다.

2 功能論¹⁾

1) 공능론(功能論): 그림의 효능·기능·재능에 관하여 논한 것이다.

상부구조[上層建築]2)에 의해서 제작된 그림은 모두 사회의식의 형태와 관계가 있고, 또 구별이 있어서 사회생활을 반영하는 측면으로는 자기만의 특수성이 있다. 때문에 예로부터 그림의 사회적 효능이 매우 강조되어 오고 있다. 동양화의 사회적 효능을 총체적으로 설명하면 일종의 심미작용審美作用이다. 그중에는 심미 인식작용審美認識作用·심미 교육작용審美敎育作用·심미 오락작용審美娛樂作用·심미 조제작용審美調劑作用을 포함하고 있다.

심미 인식작용은 다음과 같다.

이따금 전형적이며 순간적인 형상을 통하여 생활이 드러난다. 감상하는 자들이 같지 않은 회화 작품 중에서 다른 시대·다른 지역·다른 민족들이 실제로 살아가는 생활 정경을 보고서 진리를 인식하고 역사를 인식하며 현실을 인식하게 된다.

『좌전』에서 "백성들로 하여금 신령함과 사악함을 알게 한다."3), 『역대명화기』에서 "신묘한 변화를 궁구하여 그윽하고 은미한 것을 헤아린다."4), 『임천고치』에서 "사람들에게 만세의 예악을 알게 한다."5), 『정판교제화』에서 "하나의 그림에서도 오랜 세월 동안의 먼 것 까지도 생각할 수 있다."6)고 한 것들은 회화로 인하여 사람들이 깨닫게 되는 작용을 가리키는 말이다.

심미 교육작용은 다음과 같다.

회화작품은 사람들이 사상교육과 도덕교육을 완수할 수 있도록 해준다. 『노령광전부』에서 "악은 세상에 경계하고, 선은 후세에 보여준다."7), 『화품서』에서 "권계를 밝히고, 승침을 나타내며, 천년 동안 적요했던 일들도 그림을 펼치면 비쳐볼 수 있다."8), 『역대명화기』에서 "백성을 교화시키고, 인륜을 도우며,"·"난을 다스리는 기강이고,"·"거울삼아 본보기로 경계하는 것이 그림에 있다는 것을 알게 된다."9)고 한 것들은 회화의 심미교육작용을 가리키는 것이다.

심미 오락작용은 다음과 같다.

2) 상층건축(上層建築): 철학용어로 상부구조(上部構造)인데, 사회전체의 구조를 가옥의 구조에 비유한 마르크스주의자들이 사용하는 용어이다. 사회형성의 토대가 되는 경제적 구조 일체를 하부구조(下部構造)라 한다. 이 토대 위에서는 정치·법률·종교·예술 등의 관념 및 이에 대응하는 제도·기관의 총체를 상부구조라 함. 상부구조는 하부구조에 의하여 결정된다고 생각하는 것이다.

3) 『左傳』. "使民知神姦."

4) 『歷代名畵記』. "窮神變, 測幽微."

5) 『林泉高致』. "令人識萬世禮樂."

6) 『鄭板橋題畵』. "一畵有天秋遐想."

7) 『魯靈光殿賦』. "惡以誡世, 善以示後."

8) 『畵品序』. "明勸戒, 著昇沈, 千載寂寥, 披圖可鑒."

9) 『歷代名畵記』. "成敎化, 助人倫,"·"理亂之紀綱,"·"是知存乎鑑戒者圖畵也."

우수한 회화 작품은 모두 일종의 매력이 있어서 사람들이 이를 감상할 때, 정신을 빠져들게 하여 온 심정과 정신이 유쾌하고 만족함을 느껴서, 사람에게 일종의 미적 향수를 공급해준다. 『화산수서』에서 말한 "정신을 유쾌하게 함"[10]이나 『속화품』에서 말한 "감정을 기쁘게 함"[11], 『역대명화기』에서 말한 "성정을 즐겁게 함 怡悅情性"[12], 『임천고치』에서 말한 "사람의 뜻을 유쾌하게 함"[13] 등은 회화의 심미 오락작용을 가리킨다.

심미 조제작용의 조제調劑는 조제調齊로, 조절하여 알맞게 하는 것이다. 몸과 마음을 조절하는 것이다. 『동장논화』에서 그림은 "번잡한 마음을 씻어내고 고민을 없애서, 조급한 마음을 버리고 차분한 기운을 맞아 들여야 한다."[14]고 한 말들이 회화의 심미 조제작용이다.

이상 네 종류의 작용이 심미와 하나가 되어, 네 가지가 융합해서 일체를 이룰 때, 그것들은 한 번만 일삼지 않고, 어떤 작품에서도 배제하지 않아야, 주된 작용으로 삼을 수 있다. 앞의 두 종류 즉, 인식·교육작용은 대부분 인물화에서 중요하게 여기는 제재이고, 뒤의 두 종류 즉, 오락·조제작용은 대부분 산수나 화조화에서 중요시하는 제재이다.

10) 『畵山水序』, "暢神"
11) 『續畵品』, "悅情"
12) 『歷代名畵記』, "怡悅情性"
13) 『林泉高致』, "快人意"
14) 『東莊論畵』, "可滌煩襟, 破孤悶, 釋躁心, 迎靜氣"

一

..

昔夏¹之方有德也, 遠方圖物, 貢金九牧², 鑄鼎象物³, 百物而爲之備⁴, 使民之神姦⁵. 「魯宣公三年」—左丘明⁶『左傳』

옛날 하나라에 덕이 있을 때에, 먼 곳에 있는 나라들이 그들 산천의 기이한 물건을 그려 올리자, 구주의 목백에게 금을 바치게 하여, 아홉 개의 정을 주조하여 물상을 새겨 넣고, 백물을 새겨 넣어, 백성들로 하여금 신령함과 간사함을 알 수 있게 하였다. 좌구명의 『좌전』 「노선공3년」에 나온다.

注

1 하하夏: 나라 이름으로, 우禹가 순舜임금의 선위禪位를 받아 세운 나라이다. 도읍은 안읍 安邑이고, 옛 성은 산서성山西省 하현夏縣의 북쪽에 있다. 17대 4백 40년 만에 상商나라에 멸망당하였다.

2 공금구목貢金九牧: 구주九州의 목백牧伯에게 금金(靑銅을 바치게 한 것이 다.[使九州之牧貢金].

3 주정상물鑄鼎象物: 그려 올린 물상을 본떠 솥에 새겨 넣은 것이다.[象所圖 物, 著之于鼎].

4 백물이위지비百物而爲之備: 백물의 형상을 그려 넣어, 백성들로 하여금 미 리 대비하게 하는 것이다.

5 신간神姦: 신령한 사물과 사악한 사물을 가리킨다.

6 좌구명左丘明: 춘추春秋 말기의 사학자史學者로, 노魯나라 사람. 공자孔子 와 같은 시대 또는 그보다 약간 앞선 시대의 현인賢人이다. 그의 성명에 대해서는 복성複姓인 좌구左丘라는 설도 있고 단성單姓인 좌左라는 설도 있다. 『국어國語』와 『좌전左傳』을 지은 이로 알려졌으나, 확실하지는 않다.

貢金九牧<鑄鼎象物>

按語

갈로葛路가 『중국고대회화이론발전사中國古代繪畵理論發展史』에서 "『좌전』에서 '솥을 주 조하고 사물을 새겼다.[鑄鼎象物]'는 기록을 우리는 하·상·주 3대의 청동기에 관한 대표적 인 이론으로 볼 수 있다. '백성들로 하여금 신령함과 간사함을 알게 한다.[使民之神姦]'는 것은 청동기에 그려진 문양이 갖는 사회적인 작용을 말하는 것이다. 이것은 중국회화이론 최초의 효능설效能說이다."고 하였다.

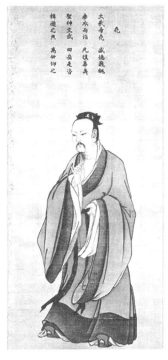

孔子觀乎明堂[1], 睹四門墉, 有堯[2]舜[3]之容, 桀[4]紂[5]之象, 而各有善惡之狀, 興廢之誡焉. 又有周公相成王[6], 抱之負扆[7]南面[8], 以朝諸侯[9]之圖焉. 孔子徘徊而望之, 謂從者曰: "此周[10]之所以盛也. 夫明鏡[11]所以察形, 往古所以知今." 「觀周」 『孔子家語』

공자가 명당을 참관하여 4문의 담을 보니, 요순의 모습과 걸주의 초상이 있는데, 각각 선악의 모습에서 흥하고 폐망한 것을 훈계하는 바가 있었다. 또한 주공이 성왕을 보좌하며 성왕을 품에 앉은 채 도끼 문양의 병풍을 등지고 남면하여 제후에게 조회를 받는 그림이 있었다. 공자는 배회하면서 이를 보고 여러 사람들에게 말하였다. "이것이 주나라가 번성한 이유이다. 밝은 거울은 모습을 살피도록 하기 때문에, 과거를 보면 현재를 알 수 있는 것이다." 『공자가어』 「관주」에 나오는 글이다

宋, 馬麟<堯임금像>

注

1 명당明堂: 고대 제왕이 정교政教를 펴고 전례典禮를 행하던 곳이다. 조회朝會·제사祭祀·양로養老·교학敎學 등의 큰 전례를 모두 이곳에서 거행하였다.

2 요堯: 중국 상고上古시대 전설 속의 성제聖帝이다. 성이 이기伊祁이고, 이름은 방훈放勳이며 제곡帝嚳의 아들이라 한다. 천하를 태평하게 다스리다 아들 단주丹朱 대신, 덕망이 높은 순舜에게 제위帝位를 물려주었다고 한다.

3 순舜: 중국 상고上古시대 전설 속의 성제聖帝이다. 성이 요姚이고, 이름은 중화重華이며, 고수瞽瞍의 아들로서 전욱顓頊의 6세손이라 한다. 부모에 효성스럽고 형제간에 우애가 있어 효덕이 천하에 알려졌다. 요堯를 도와 천하를 잘 다스리고 선위禪位를 받아, 나라 이름을 우虞라 하였으며, 선정을 베풀다 아들 상균商均 대신, 우禹에게 제위를 물려주었다고 한다.

<舜임금像>

4 걸桀: 하夏의 마지막 임금으로 이름은 이계履癸, 유시씨有施氏의 딸 말희末喜에게 혹닉惑溺하여 포악무도하매, 은殷나라 탕왕湯王에게 쫓기어, 지금의 산서성 땅인 명조鳴條에서 죽었다. 실재불명實在不明으로 전설적 요소가 많은데, 주왕紂王과 병칭되는 폭군暴君으로서 요堯·순舜과 좋은 대조가 된다.

5 주紂: 은殷의 마지막 임금으로 이름은 제신帝辛이며 주紂는 시호諡號이다. 달기妲己를 총애하여 주색을 일삼고 포학한 정치를 하여, 인심을 잃어 주周 무왕武王의 침입으로 멸망되었다. 생몰년은 자세하지 않다.

<周公像>

6 주공상성왕周公相成王: 주공周公은 서주西周 초기의 정치가이다. 문왕文王의 아들, 무왕武王의 아우, 성은 희姬이고, 이름은 단旦인데 숙단叔旦이라고도 한다. 주周(지금의 陝西岐山北)에 봉읍封邑하여서 '주왕'이라고 부른다. 시호는 원元·문文이다. 일찍이 무왕을 도와 상商의 주紂를 멸망시키고, 무왕이 죽자 조카 성왕成王이 어려서 성왕을 대리하여 정사를 맡았다. 그의 형제인 무경武庚·관숙管叔·채숙蔡叔의 반란을 진압하였다. 제도制度·예악禮樂을 정하고 관혼상제의 의례儀禮를 제정하여, 후대에 성현聖賢의 모범으로 꼽힌다. 특히 공자가 가장 존경했다고 한다. * 성왕成王은 주周의 제2대왕, 무왕武王의 아들로 이름은 송誦이고, 시호가 성成이다. 이 내용이 『상서尙書』「대고大誥」·「강고康誥」·「다사多士」·「무일無逸」·「입정立政」편 등에 보인다.

7 부의負扆: 병풍을 등진 것이다. 황제가 조정에 나와 정사를 보는 것을 이른다. 고대 제왕이 정사를 보는 곳에 병풍 같은 기구를 치는데, 그 위에 도끼 모양의 문양이 있어서 '부의'라 한다.

8 남면南面: 남쪽을 향한 것이다. 북쪽에서 남면하고 앉는 것을 존위尊位로 여겨, 임금을 뜻하는 말로 사용된다.

9 제후諸侯: 봉건 시대에 천자天子로부터 일정한 영토領土를 분봉分封 받아, 대대로 그 영내領內의 백성을 지배하고 그 대신에 천자에게 일정한 의무를 가지던 가 나라의 군주이다.

10 주周: 은殷나라 다음에 일어난 중국의 고대 왕조王朝이다. 처음 위수 분지渭水盆地에서 건국하여 기원전 1121년 무왕武王이 은나라 주왕紂王을 쳐 없애고 주 왕조를 세웠다. 호경鎬京에 도읍하였으나 기원전 770년 13대 평왕平王때 동쪽 낙양洛陽에 천도한 뒤, 세력을 떨치지 못하더니 38왕 867년 만에 진秦나라에게 망하였다.

11 명경明鏡: 밝은 거울이다. 관리의 공정한 판결을 비유하는 말이다.

<宣帝像>

宣帝[1]之時, 畵圖漢烈士[2], 或不在畵上者, 子孫恥之, 何則? 父祖不賢, 故不畵圖也. 「須頌篇」─東漢·王充[3]『論衡』

선제 때 한나라 열사를 그림으로 그렸다. 더러는 그림이 없는 자의 자손들은 부끄러워하였다. 왜냐? 아버지와 조상이 어질지 못하여 그림을 그리지 않았기 때문이다. 동한·왕충의 『논형』「수송편」에 나오는 글이다.

注

1 선제宣帝: 중국 전한前漢 제9대의 황제로 이름은 유순劉詢(기원전91~49)이고, 구민救民·권농勸農정책과 지방행정 기구를 정비하며, 흉노匈奴를

치는 등 큰 공을 세웠다. 재위 기간이 기원전74~49년간이다.

2 열사烈士: 나라를 세우는 데 공훈이 있거나, 물질상의 이해나 권력에 굴하지 않고 절의節義를 굳게 지키는 사람을 가리킨다.

3 왕충王充(27~약 97): 『후한서 왕충전後漢書王充傳』에 의하면, 왕충王充의 자는 중임仲任이며, 회계會稽 상우上虞 사람이다. 젊어서 부모를 여의고 낙양洛陽의 태학太學에서 수업했다. 책을 폭넓게 보기는 좋아했으나, 문장의 결구를 지키지 않았다. 집이 가난하여 책이 없어 늘 낙양의 책가게에서 노닐며 파는 책들을 열람했는데, 한 번 보기만 하면 외워서 기억할 수가 있었다. 뒤에 고향에 돌아와 은거하며 가르치고, 문을 닫고 깊게 생각하여 『논형論衡』 85편, 20여만 자를 저술했다. 영원永元(89~105)중에 나이가 70이 넘어 집에서 병사했다.

<王充像>

東晉, 顧愷之 <女史箴圖>卷 (부분, 隋摹本)

圖繪者莫不明勸戒[1], 著升沉[2], 千載寂寥[3], 披圖[4]可鑒. 「序」—南齊·謝赫[5] 『畫品』

그림에서 선함은 권하고 악함은 경계하는 것을 밝히고, 영고성쇠를 나타내지 않은 것이 없다. 오랜 세월동안 잠잠했던 것들이 그림을 펼치면 거울삼을 수가 있다.

남제·사혁의 『화품』「서」에 나오는 글이다.

注

1 권계勸戒: 타이르고 경계함이다. 선善을 권하고 악惡을 경계하는 것이다. 『한서漢書』「고금인표서古今人表序」에 "선함을 보이고 악함을 드러내서 분명하게 하면, 후인을 타이르고 경계할 수 있다.[歸乎顯善昭惡, 勸戒後人.]"는 말이 있다.

2 승침升沉: 올라갔다 내려갔다 하는 것이다. 벼슬길의 이해득실과 진퇴進退, 또는 승진昇進과 강등降等으로, 영고성쇠榮枯盛衰를 이른다. 당唐나라 이백李白의 『이태백시李太白詩』

18 〈촉으로 가는 친구를 보내며送友人入蜀〉에 "승침은 이미 정해졌으니, 당신의 평안함을 묻지 않겠네.[升沉應已定, 不必問君平.]"라고 나온다.

3 적요寂寥: 적적하고 고요함이다. 유종원柳宗元의 〈소구 서쪽의 소석담에 이른 기至小丘西小石潭記〉에 "사면이 대 나무로 에워싸여서 사람은 없고 고요하다.[四面竹樹環合, 寂寥無人.]"라고 나온다.

4 피도披圖: 그림을 펼쳐서 보는 것이다.

5 사혁謝赫(약490년 전후): 남조南朝 제齊시대 사람으로 출신지는 미상이다. 요최姚最의 『속화품續畫品』에 의하면, 섬세한 필치로 인물화를 잘 그렸다. 특히 용모容貌를 정교하게 그렸다고 한다. 사혁謝赫은 인물을 그릴 때에 마주보고 그리지 않았다. 반드시 한 번 본 것은 붓을 잡고 잘 그렸다. 정심하게 그릴 적에 뜻이 똑같이 닮게 하는 데 있었다. 눈을 감고 생각하여 털끝만큼도 빠트리는 것이 없었다. 화려한 복장으로 꾸미는 것을 때에 따라서 고쳤다. 곧은 눈썹과 구부러진 수염은 세상일과 더불어 새롭게 했다. 별도의 화체로 세미하게 그리는 것은 대부분 사혁으로부터 시작되었다. 마침내 일반 화가들이 말단적인 것을 좇아 모두가 같이 흉내 냈다. 영묘한 기운은 생동하는 운치를 다하지 못하였으니, 필법이 섬약하여 장엄하고 전아하다는 생각에는 부합되지 않았다. 그러나 중흥中興(501~502) 이후에 사람을 그리는 것은 사혁에 미칠 자가 없다고 하였다. 『역대명화기歷代名畵記』에 의하면 그의 작품에 〈안기선생도安期先生圖〉와 〈진명제보련도晋明帝步輦圖〉가 있다. 그의 저서 『고화품古畵品』 2권은 중국에서 가장 오래된 화론畵論으로서 육법六法: 여섯 가지의 畵法으로 氣韻生動·骨法用筆·應物象形·隨類賦彩·經營位置·轉寫移寫을 처음으로 주장했으며, 육탐미陸探微에서 정광丁光에 이르는 화가 27명을 6품六品으로 나누어 평론했다. 그가 말한 "따라서 그리기만 하고 창작하지 않는 것은 그림에서 우선 할 바가 아니다. 述而不作, 非畵所先"고 한 것은, 인습을 낮게 여기고 창조하는 뜻을 숭상한 것이다.

故九樓[1]之上, 備表仙靈[2]; 四門之墉[3], 廣圖聖賢[4]. 雲閣[5]興拜伏之感, 掖庭[6]致聘遠之別[7]. 「序」—陳·姚最[8]『續畫品』

그런 까닭에 많은 누각에는 신선들을 갖추어 표현하였고, 4문의 담장에 널리 성현들을 그렸다. 운각에 있는 공신과 명장의 초상들은 엎드려 감복하는 감정을 일으키고, 액정에는 멀리서 비와 빈을 맞이하는 데, 접대하고 모시는 것을 구별하여 그렸다. 진·요최의 『속화품』 서문에 나온 글이다.

注

1 구루九樓: 많은 누각을 가리키며, 일반적으로 신선神仙에게 제사지내는 누각이다.

2 비표備表: 충분히 표현하거나 구비하여 그린 것이다. * 선령仙靈은 신선을 이른다.

3 사문지용四門之塘: 명당明堂궁전에 둘러싸여 있는 4방의 문과 담벼락을 이른다.

4 성현聖賢: 지덕知德이 가장 뛰어난 사람이다.

5 운각雲閣: 운대雲臺이며, 후한後漢 광무제光武帝 때 공신功臣과 명장名將을 추모하기 위하여 등우鄧禹 등 28인의 초상을 남궁南宮의 운대雲臺에 그려 넣은 누각을 이른다.

6 액정掖庭: 궁중의 관서官署인데 후궁을 채택하는 일을 담당한다.

7 치빙원지별致聘遠之別: 멀리서 비妃 빈嬪을 맞이하는 것인데, 이는 왕소군王昭君을 말한다. 왕소군은 원제元帝 때 궁녀에 뽑혔고, 경령竟寧 연간에 흉노匈奴 호한야선우呼韓邪單于의 왕후가 되어 영호알씨寧胡閼氏로 불리었다. 왕소군을 국경 넘어 흉노에게 시집보내는 일을 말한다. 『서경잡기西京雜記』의 기록에 의하면, 두릉杜陵 사람인 모연수毛延壽는 궁정의 화공畵工으로서, 초상화에 능하여 사람의 추하고 아름다움과 늙고 젊음을 마음대로 그렸다. 원제元帝(BC48~33) 때 후궁後宮이 많아 얼굴을 모르는 궁녀도 있었으므로, 원제는 모연수에게 궁녀들의 초상을 그리게 했다. 그러자 궁녀들은 저마다 예쁘게 그려 달라고 그에게 뇌물을 바쳤으나, 왕소군王昭君: 본명은 王嬙만 그러지 않아, 그는 왕소군을 밉게 그렸다. 뒤에 흉노匈奴의 왕이 한나라 조정에 미인을 요구하자, 원제는 궁녀들의 초상을 보고 제일 못생긴 왕소군을 시집보내기로 했다. 막상 왕소군을 불러 보니 후궁 중에서도 제일가는 미인인지라 원제는 후회를 했으나, 이미 정해진 일이라 어쩔 수가 없었다. 때문에 그는 원제의 미움을 사서 죽음을 당하고 말았다.

8 요최姚最: 진陳나라의 오흥吳興 사람이다. 일찍이 사혁이 쓴 『고화품록古畵品錄』을 계승하여, 『속화품續畵品』을 지었다. 논단한 것이 대구對句로 하여, 문장의 기세와 풍격이 고상하고 의미가 깊다. 『속화품록』은 550년 전후에 지은 것 같다.

..

　夫畵者: 成敎化, 助人倫, 窮神變, 測幽微, 與六籍[1]同功, 四時並運[2], 發于天然, 非繇述作[3].

　以忠以孝, 盡在于雲臺[4]; 有烈有勳, 皆登于麟閣[5]. 見善足以戒惡, 見惡足以思賢. 留乎形容, 式昭[6]盛德之事; 具其成敗, 以傳旣往之蹤. 記傳[7]所以敍其事, 不能載其容; 賦頌[8]有以詠其美, 不能備其象, 圖畫之制所以兼之也. 故陸士衡[9]云: "丹靑之興, 比「雅頌[10]」之述作, 美大業之馨香[11]. 宣物莫大于言, 存形 莫善于畫." 此之謂也.

　善哉曹植[12]有言曰: "觀畫者, 見三皇 五帝[13], 莫不仰戴; 見三季異主[14], 莫不悲惋; 見簒臣賊嗣, 莫不切齒; 見高節妙士, 莫不忘食[15]; 見忠臣死難, 莫不抗節; 見放臣逐子[16], 莫不歎息; 見淫夫妬婦, 莫不側目; 見令妃順后, 莫不嘉貴. 是知存乎鑑戒[17]者圖畫也."

　圖畫者, 有國之鴻寶[18], 理亂之紀綱[19]. 　『敍畫之源流』—唐·張彦遠『歷代名畫記』卷一

그림은 백성을 교화시키고, 인륜을 도우며, 우주의 신비한 변화를 궁구하여 그윽하고 세밀한 도리를 헤아릴 수 있도록 하는 것이다. 이는 육적과 공효를 같이 하며, 사계절과 더불어 나란히 운행되는 것으로 저절로 발현되는 것이지, 억지로 지어냄으로써 그렇게 되는 것이 아니다.

나라에 충성한 인물과 부모에게 효도한 인물들은 모두 초상을 그려 운대에 보존하고, 임금을 위한 굳은 절개가 있고 공훈이 있는 자는 모두 초상으로 그려져, 기린각에 전시되었다. 사람들은 착한 것을 보면 그것으로 나쁜 것을 경계할 수 있게 되고, 나쁜 것을 보면 그것을 통해 어질고 현명한 것을 생각할 수 있다. 형체와 모습을 그림으로 남겨서 성대한 덕이 베풀어진 일을 빛나고 성대하게 한다. 성공과 실패의 모습을 그림으로 갖추어 표현함으로써 과거의 역사적 자취를 후세에 전하기도 하였다.

인물에 관한 기록이나 전기는 당시의 일을 서술하지만 모습까지는 보여주지 못한다. 그리고 「부」나 「송」과 같은 것은 아름다움을 읊을 수는 있지만 사람의 형상까지는 갖출 수 없다. 그림을 그려서 남기는 제도는 이 두 가지 기능을 겸비하는 것이다. 따라서 육사형[陸機]이 "회화의 흥함은 『시경』의 「아」「송」과 같은 창작과 견줄 만하고, 성인의 큰 공덕의 덕화가 멀리까지 미치는 것을 더욱 아름답게 하는 것이다. 사물을 선양하는 데는 말보다 나은 것이 없고, 형상을 보존하는 데는 그림보다 나은 것이 없다."고 한 것도 이런 것을 일컫는 것이다.

조식이 다음과 같이 한 말이 있는데 훌륭하다! "그림을 보는 사람들이 삼황오제의 상을 보고 우러러 받들지 않는 사람이 없으며, 하·은·주 삼대가 망할 때의 폭군의 초상을 보고 슬퍼하며 탄식하지 않는 사람이 없다. 왕위를 빼앗는 신하와 합당한 승계를 무시하고 제위를 도적질한 사람을 보고, 이를 갈지 않는 사람이 없고, 인품이 고결하고 절개가 있으며 학식이 뛰어난 선비를 보고 밥 먹는 것조차 잊어버리고 발분하지 않는 사람이 없다. 나라가 어려울 때 순절하는 충신을 보고 절개로써 항거하지 않는 사람이 없다. 나라에서 추방당한 신하와 부모에게서 쫓겨난 자식을 보면, 안타까운 마음에 탄식하지 않을 사람이 없으며, 음란한 남편과 질투하는 아내를 보면, 흘겨보며 미워하지 않을 사람이 없고, 현명한 왕비와 정순한 왕후를 보면 아름답게 여기며 귀하게 여기지 않는 사람이 없다. 이런 것을 보면 거울로 삼아 본보기로 경계하는 것이 그림에 있다는 것을 알게 된다."

그림은 나라를 존재시키는 커다란 보물이요, 난리를 다스리는 기강이다. 당·장언원의 『역대명화기』 1권 「서화지원류」에서 나온 글이다.

注

1 육적六籍: 여섯 가지 경서經書인 『시경詩經』·『서경書經』·『주역周易』·『춘추春秋』·『예기禮記』·『악기樂記』를 말하는데, 이 중 『악기』는 불타 없어지고 지금은 오경五經만 남아 있다.

2 사시병운四時並運: 봄·여름·가을·겨울의 사시와 질서를 같이 운행한다는 뜻이다. '사시병운'은 『장자莊子』「지락至樂」에 "是相與爲春夏秋冬四時行也"라고 나온다.

3 "발어자연發於自然, 비요술작非繇述作": 저절로 그렇게 발현되는 것이지, 인간이 인위적으로 지어서 만든 것에 연유緣由하는 것이 아니라는 뜻이다. '술작述作'은 『논어論語』「술이述而」에 "述而不作信而好古"라고 나온다.

4 운대雲臺: 후한後漢 명제明帝 영평永平(58~75) 연간에 궁궐 안에 세운 누각으로, 유명한 장군 28명과 국가 공신들의 초상을 그려서 걸어 두었던 곳이다.

5 기린각麒麟閣(麟閣): 전한前漢 무제武帝가 기린을 얻었을 때 세운 누각이다. 선제宣帝가 감로甘露3년(기원전51) 장안의 미앙궁未央宮 기린각에, 11명의 공신들 초상을 그려서 걸어 두었다고 한다.

6 식소式昭: 빛나고 성대하게 하는 것이다.

7 기전記傳: 역사상의 기록된 자료나 전기傳記이다.

8 부송賦頌: 「부賦」와 「송頌」으로 모두 시詩의 한 형식이다. 『시경詩經』에는 풍風·부賦·비比·흥興·아雅·송頌의 6가지 형식이 있다. 이중에서 「부」는 노래로 부르지 않고 음영吟詠하는 것이고, 「송」은 종묘에서 사용하는 노랫말로 제사를 지낼 때 사람의 공덕功德을 읊어 신명神明에게 고하는 것으로, 「주송周頌」·「노송魯頌」·「상송商頌」 3부분으로 되어 있다.

9 육사형陸士衡(261~303): 진晉나라 사람으로, 이름은 기機이고 자는 사형士衡이다. 육씨는 대대로 강남江南의 명사名士였는데, 태강太康 10년(289)에 낙양으로 왔다. 삼국시대三國時代 오吳나라의 공신이었던 육손陸遜의 손자이며, 동생 육운陸雲과 함께 이육二陸으로 불리었다. 시詩·부賦·문文에 걸쳐 뛰어난 문사로, 그의 시부詩賦는 조식趙植 이후 일인자라 일컬어졌다.

10 「아송雅頌」: 시경詩經의 편명이다. 아雅는 하夏나라 음악의 전통을 이어 받은 정악正樂 즉 연향宴饗과, 조회朝會에 쓰이는 음악으로 대부분이 사대부들의 작품이다. 다시 「소아小雅」와 「대아大雅」로 나뉜다. 송頌은 앞의 주5) '부송賦頌'을 참고하기 바란다.

11 형향馨香: 멀리까지 풍기는 향기로, 덕화德化가 먼 곳까지 미치는 것을 비유한다.

12 조식趙植(192~232): 삼국三國 위魏나라 사람, 자는 자건子建, 시호는 사思이며, 진왕陳王에 봉해졌다. 조조曹操의 셋째 아들이자 조비曹丕의 동생으로, 어린 시절부터 천재적인 문재文才를 발휘하여 아버지 조조는 몇 번이나 태자로 세우려고 하였지만, 너무 자유분방한 생활태도가 문제되어 실현할 수 없었다. 조비의 심한 질시를 받아 평생 불우한 생활을 보냈다. 5언시五言詩, 악부樂府, 부賦 등 걸작을 많이 내어 건안7재자建安七才子의 하나로 꼽히며, 시호諡號가 사思였기 때문에 진사왕陳思王이라고 한다. 당唐 이전의 최대 시인이라는 평가를 받았고, 저서로는 『조자건집曹子建集』 10권이 있다.

13 삼황오제三皇五帝: 복희伏羲·신농神農·여왜女媧의 삼황과 황제黃帝·전욱顓頊·제곡帝嚳·요堯·순舜의 오제를 말하는데, 황제 대신에 소호少昊를 넣기도 한다.

14 삼계이주三季異主: 삼계三季는 하夏·은殷·주周 3대三代가 멸망하기 직전인 말기를 말하며, 이주異主는 하夏나라의 걸왕桀王, 은殷나라의 주왕紂王, 주周나라의 유왕幽王과, 여왕厲王 등의 포제暴帝를 말한다.

15 막불망식莫不忘食: 끼니까지 잊을 정도로 열중하여, 노력하지 않을 수 없다는 뜻이다. * 망

식忘食은 『논어論語』 「술이述而」에 "사람됨이 분발하여 밥 먹는 것을 잊고, 즐거워서 시름을 잊어 늙음이 장차 오는 것을 알지 못한다.[發憤忘食, 樂以忘憂, 不知老之將至云爾.]"에서의 발분망식發憤忘食을 인용한 것이다.

16 방신축자放臣逐子: 추방당한 신하와 쫓겨난 자식이다. 군주에게 간하였으나 듣지 않고 추방된 은殷나라의 현신賢臣인 팽함彭咸과, 오왕吳王에게 살해된 춘추시대春秋時代의 오원五員, 계모의 참소하는 말을 듣고 부왕父王에게서 쫓겨난 백기伯奇와, 효기孝己들을 지칭하는 말일 것이다.

17 감계鑒戒: 거울로 삼아 본보기로 경계함을 이르며, 본보기·모범·경계의 뜻이다.

18 홍보鴻寶: 귀중한 보물이나 잃어버려서는 안 될 비서秘書이다.

19 기강紀綱: 그물의 벼리이다. 전의되어, 강령綱領·대체大體·법도法度·인간이 지켜야 할 규율規律 등을 이른다. 『禮記』「樂記」에 "성인은 부자 군신의 도리를 만들어 인간의 규율로 하고, 이것이 바르게 지켜짐으로써 천하가 다스려진다.[聖人作爲父母君臣, 已爲紀綱. 紀綱旣正, 天下大定.]"라고 나온다.

其于忠臣·孝子, 賢愚美惡, 莫不圖之屋壁, 以訓將來. 或想功烈[1]于千年, 聆英威[2] 于百代. 乃心存懿迹[3], 黙匠儀形[4]. 「序」—唐·裴孝源[5]『貞觀公私畵錄』

충신·효자와 현명한 자의 미덕과 어리석은 자의 악행을 집의 벽에 그려서 장래에 교훈으로 삼지 않은 이가 없었다. 더러는 천 년 전의 업적을 생각하고 영웅적인 위용을 백 대에까지 듣게 하는 것이다. 이에 아름다운 자취를 마음 속에 보존하여 본보기로 묵묵히 교시했다. 당·배효원의 『정관공사화록』에 나오는 글이다.

注

1 공렬功烈: 이룬 업적이나 성과를 이른다.

2 영위英威: 영웅적인 위용을 이른다.

3 의적懿迹: 뛰어난 업적이나 아름다운 자취를 이른다.

4 묵장의형黙匠儀形: 본보기를 묵묵히 가르치는 것이다. * 의형儀形은 모습, 형체, 본보기, 전범典範을 이른다.

5 배효원裵孝源: 당唐 고종高宗(李治) 때 사람이다. 벼슬이 중서사인中書舍人, 이부원외랑吏部員外郞이었다. 저서에 『정관 공사화록貞觀公私畵錄』이 있다. 『정관 공사화사』라고도 한다. 이는 중국에 현존하는 가장 빠른 일부의 유명한 그림을 고찰한 책으로 정관貞觀(627~649)년 이전에 존재한, 명화에 관하여 조사하여 알 수 있으므로 지극히 보배로 여길 만하다.

...

蓋古人必以聖賢形像, 往昔事實, 含毫命素¹, 製爲圖畵者, 要在指鑒賢愚, 發明治亂². 故魯殿³紀興廢之事, 麟閣⁴會勳業之臣⁵. 蹟曠代之幽潛⁶, 託無窮之炳煥⁷. 「敍自古規鑒」—北宋·郭若虛『圖畵見聞誌』卷一

옛 사람들은 반드시 성인의 형상과, 지난 옛날의 고사를 구상하여 그렸다. 그림을 그리는 것의 중요함은 현명함과 어리석음을 판별하고 본보기로 삼으며, 치란을 분명하게 알리는데 있다. 따라서 노전에 흥폐의 일을 기록하였고, 인각에는 공을 세운 업적이 있는 신하들을 그려서 모아 두었다. 이는 오랜 세대에 깊숙이 숨어 있는 자취를 좇아서, 무궁하게 뚜렷이 드러나는 공적에 의탁하려는 것이다. 북송·곽약허의 『도화견문지』 1권 「서자고규감」에 나오는 글이다.

注

1 함호含毫: 붓을 입에 머금는 것으로, 곧 글이나 그림을 구상하는 것이다. * 명소命素는 비단이나 종이에 그림을 그리는 것이다.

2 치란治亂: 안정과 혼란, 혼란을 수습하여 안정시키는 것을 이른다.

3 노전魯殿: 노영광전魯靈光殿을 말한다. 기원전 2세기에 한漢나라의 경제景帝(기원전 156~141 재위)의 아들인, 공왕恭王 유여劉余가 세웠다. 후한後漢의 왕연수王延壽가 지은 〈노영광전부魯靈光殿賦〉에 건물의 웅장함과 벽화의 화려함이 다음과 같이 묘사되어 있다. "그림은 하늘과 땅의 온갖 물건과 모든 생물을 그린다. 여러 가지 사물은 기이하고 산과 바다는 신령하다. 그런 모습을 그려서 색깔에 의탁하였다. 천만 가지로 변화하여 사물마다 모양이 달라서, 색과 형상에 따라 구분하여 정황을 빠짐없이 그리는 것이다. 위로는 개벽한 때의 상고上古 초기를 기록했다. 오룡五龍이 나란히 날고, 전설상의 임금인 인황씨人皇氏는 머리가 아홉 개이다. 복희씨伏羲氏는 비늘달린 몸이고, 여왜씨女媧氏는 뱀의 몸이다. 태고시대는 소박하고 간략하게 표현하여 그 모습이 모두 질박했다. 빛나서 볼만한 것은 황제黃帝와 당唐(堯)과 오虞(舜)임금의 상이다. 공에 따라 벼슬을 주었고 관직에 따라 의상이 달랐다. 위로 삼후三后(桀王·紂王·幽王)에 이르러서는 음탕한 왕비와 무도한 왕을 그렸다. 충신과 효자와 열사와 정녀의 상을 그렸다. 현명함과 어리석음과 성공과 패망을 기재하지 않은 것이 없었다. 악한 것을 가지고 세상에 경계로 삼았고, 선한 것을 후세에 보여주는 것이다.[圖畵天地, 品類群生. 雜物奇怪, 山神海靈. 寫載其狀, 託之丹靑. 千變萬化, 事各繆形, 隨色象類, 曲得其情. 上紀開闢, 遂古之初. 五龍比翼, 人皇九頭. 伏羲鱗身, 女媧蛇軀. 鴻荒朴略, 厥狀睢盱. 煥炳可觀, 黃帝 唐 虞. 軒冕以庸, 衣裳有殊. 上及三后, 淫妃亂主. 忠臣孝子, 烈士貞女. 賢愚成敗, 靡不載敍. 惡以誡世, 善以示後.]"

4 인각麟閣: 한漢나라의 기린각麒麟閣이다. 한무제漢武帝(기원전142~87 재위)가 기린을 얻었을 때, 미앙궁未央宮에 건축한 누각이다. 기원전 51년에 선제宣帝(기원전73~49 재위)가 곽광霍光, 장세안張世安·한증韓增·조충국趙充國·위상魏相·병길丙吉·두연년杜延年·유덕劉德·양구하梁丘賀·소망지蕭望之·소무蘇武 등 공신功臣 11명의 초상을 그려 누각에 걸게

하였다.

5 훈업지신勳業之臣: 공을 세운 신하를 이른다.

6 광대曠代: 오랜 세대를 이른다. *유잠幽潛은 숨어서 잠복해 있거나, 은거함을 이른다.

7 병환炳煥: 선명하고 화려함, 뚜렷이 드러나는 것이다.

...

自帝王·名公·巨儒¹相襲而畫者, 皆有所爲述作也. 如今成都 周公禮
殿², 有西晉 益州³刺史張牧⁴, 畫三皇 五帝⁵三代⁶至漢以來君臣賢聖人物,
燦然滿殿, 令人識萬世禮樂⁷. 「畫題」—北宋·郭熙, 郭思『林泉高致』

제왕으로부터 고관과 대학자에 이르기까지 서로 답습하여 그림으로 그린 것은 모두
이유가 있다. 지금 성도에 있는 주공예전에는 서진의 익주자사 장목이 그린 삼황오제
와 하·은·주 삼대에서 한나라 이래의 군신과, 성현의 인물 모습까지 전각에 가득히
찬연하게 남아 있어, 사람들로 하여금 아주 오랜 옛날의 예악이 어떠했는지를 알 수
있게 한다. 북송·곽희, 곽사의 『임천고치』 「화제」에 나오는 글이다.

注

1 거유巨儒: 대학자를 이른다.

2 주공예전周公禮殿: 주周나라 무왕의 아우인 주공周公에게 제사하기 위해 지은 건물로, 처
 음 한나라 경제景帝 말에 문옹文翁이라는 사람이 촉군蜀郡의 수령이 된 뒤에, 문교文敎를
 펴기 위해 강당을 짓고 석실石室을 만들었다. 이후 안제安帝 영초永初(107~113) 연간에 화
 재로 모두 소실되고 석실만 남았다. 헌제獻帝 흥평興平 원년(194)에 익주 태수 고집高朕이
 건물을 수리하고, 동쪽에 다시 석실 하나를 지어 '주공예전'을 만들었다고 한다.

3 익주益州: 지금의 사천성四川省 성도成都 지역이다.

4 장목張牧: 한편엔 장수張收로 되었다. 황휴복黃休復의 『익주명화록益州名畫錄』 「무화유명
 無畫有名」조에는 장수張收가 서진西晉 태강太康(280~289) 연간에, 익주 자사益州刺史를 지
 냈다고 하였다. 또 주공예전周公禮殿의 벽에 상고시대의 반고盤古·이로李老(老子)·역대
 제왕歷代帝王 등의 상을 그리고, 들보에 공자孔子의 72제자와 삼황三皇 이래의 명신名臣
 등을 그렸다고 하였다. 왕운王惲(1227~1304)은 『추간선생대전집秋澗先生大全集』「한문옹
 강실화상漢文翁講室畫像」에서 장수는 헌제獻帝 때 사람이라 하였다.

5 삼황三皇: 천황씨天皇氏·지황씨地皇氏·인황씨人皇氏, 혹은 수인씨燧人氏·복희씨伏羲氏·
 신농씨神農氏 혹은 복희씨·신농씨·황제黃帝를 이른다. * 오제五帝는 소호少昊·전욱顓頊
 ·제곡帝嚳·요堯·순舜을 이르며, 소호 대신 황제를 넣기도 한다.

6 삼대三代: 하夏·은殷·주周의 삼 왕조를 이른다.

7 예악禮樂: 예법禮法과 음악音樂을 이른다. 『여씨춘추呂氏春秋』 「맹하孟夏」에 "악사에게 예

악을 함께 배우도록 명하였다. 乃命樂師習合禮樂."라고 했고, 『예기禮記』「왕제王制」에 "봄가을엔 예악을 가르치고 여름과 겨울엔 시경과 서경을 가르친다.[春秋敎以禮樂, 冬夏敎 以詩書.]"고 하였다. 『백호통白虎通』에 「예악편禮樂篇」이 있고, 『한서漢書』에도 「예악지 禮樂志」가 있다.

...

吳道玄[1]作此畫〈地獄變相圖〉, 視今寺刹[2]所圖殊不同, 了無刀林沸鑊[3], 牛頭阿旁[4]之像, 而變狀陰慘, 使觀者腋汗毛聳, 不寒而栗, 因之遷善遠罪者 衆矣. 孰謂丹靑爲末技哉! —北宋·黃伯思[5]『東觀餘論』

오도자가 그린 〈지옥변상도〉는 지금 사찰의 그림과 비교하면 매우 다르다. 칼과 숲 과 펄펄 끓는 가마솥도 없고, 지옥에 있는 귀졸의 모습도 없는데, 변상이 음침하여 보 는 자들이 땀을 흘리며 머리털이 솟구치고 춥지도 않은데 떨게 한다. 이에 선함을 옮기 고 악함을 멀리하는 자가 많게 된다. 누가 그림이 말단적인 기예라고 하겠는가! 북송 ·황백사의 『동관여론』에 나오는 글이다.

注

1 오도현吳道玄: 당나라 화가 오도자吳道子를 이른다.

2 사찰寺刹: 절을 이른다. 찰刹은 불탑 꼭대기에 있는 장식으로, 불탑佛塔이나 불사佛寺를 가리킨다.

3 비확沸鑊: 펄펄 끓는 가마솥이다.

4 우두아방牛頭阿旁: 불교용어로, 지옥에 있다는 귀졸鬼卒이다. 공포를 느낄 정도로 흉악한 사람을 비유하기도 한다.

5 황백사黃伯思: 송末 소무昭武 사람으로, 자는 장예長睿·소빈霄賓이고, 호는 운림자雲林子 이다. 원부元符(1098~1100) 연간에 진사하여 비서랑秘書郞이 되었다. 고문자와 금석문에 밝았고, 모든 서체를 잘 썼다. 저서로 『동관여론東觀餘論』·『법첩간오法帖刊誤』 등이 있다.

吳道子〈地獄變相圖〉 부분

古人圖畫無非勸戒[1], 今人撰〈明皇[2]幸興慶圖〉, 無非奢麗, 〈吳王[3]避暑圖〉重樓平閣, 動人侈心. —北宋·米芾『畫史』

옛 사람의 그림은 권계 아닌 것이 없는데, 요즘 사람이 그린 〈명황행흥경도〉는 사치스럽고 화려하며 〈오왕피서도〉의 중첩된 누대와 평지의 누각들에서 사람들이 사치스러운 생각을 일으킨다. 북송·미불의 『화사』에 나오는 글이다.

注

1 권계勸戒: 착한 일은 하도록 권고하고 악한 일은 못하도록 타이르는 일이다.
2 명황明皇: 당나라 현종玄宗(李隆基)이다. 당나라 사람들은 대부분 시문에서 '명황'으로 일컫는다.
3 오왕吳王: 춘추말기 오나라 군주인 오왕 부차吳王夫差(?~기원전473)를 가리킨다.

未詳〈吳王避暑圖〉 부분

〈韓熙載像〉

〈李煜像〉

李後主[1]命周文矩[2] 顧宏仲[3]圖〈韓熙載夜燕圖[4]〉, 余見周畫二本, 至京師見宏仲筆, 與周事蹟稍異. 有史魏 王浩題字, 並紹興印, 雖非文房清玩[5]亦可爲淫樂之戒耳. —元·湯垕[6]『畫鑒』

이후주[李煜]가 주문구와 고굉중에게 명하여 〈한희재야연도〉를 그리게 하였다. 나는 주문구의 그림 두 개를 보고, 경사에 가서 고굉중의 필적을 보니, 주문구의 실제 필적과 약간 달랐다. 사위와 왕호의 제자가 있고, 모두 소흥[1131~1162] 때의 도장이 찍혀 있었다. 문방사보의 고상한 완상품은 아니지만, 음탕한 즐거움에 대한 경계로 삼을 수도 있다. 원·탕후의 『화감』에 나오는 글이다.

南唐, 顧閎中 <韓熙載夜燕圖>卷

注

1 이후주李後主: 오대五代 남당南唐 군주인 이욱李煜(937~978)이다. 강남江南 사람. 금릉金陵에 도읍했다. 초명初名은 가嘉이었고, 자는 중광重光이며, 호는 백련거사白蓮居士·종봉鍾峯·종은鍾隱·종산은옹鍾山隱翁 등인데 세상에서 이후주李後主로 불리었다. 뒤에 송宋나라에 귀부歸附하여 위명후違命侯에 봉해지고, 태종太宗 때 농서군공隴西郡公에 진봉되었으며, 죽은 뒤 오왕吳王에 추봉追封되었다. 감상鑑賞에 정통하고, 시사詩詞와 글씨·그림에 두루 능했다. 글씨는 전필顫筆(筆勢가 떨리어 움직이는 것)로 구부정하게 썼는데, 필력이 마치 송죽松竹처럼 힘차고 굳세어서 금착도金錯刀(漢代에 天子와 諸侯가 차던 칼의 이름) 같다는 말을 들었다. 그림은 산수·인물·화조花鳥와 묵죽墨竹을 모두 산뜻하게 잘 그렸다. 작품에 〈풍호운룡도風虎雲龍圖〉〈묵죽도墨竹圖〉 등이 전한다.

2 주문구周文矩: 오대 남당의 화가이다. 구용句容(지금의 江蘇에 속함) 사람. 승원昇元(973~942) 중에 궁정에서 그림을 그렸다. 남당의 후주後主 이욱李煜(961~975)에게 벼슬하여 한림대조翰林待詔가 되었다. 산수·인물·면복冕服·거마車馬·누관樓觀·도석화道釋畫 등을 잘 그렸으며, 특히 사녀화士女畵에 뛰어났다. 산수·인물화는 후주 이욱의 서법書法을 배워 전필顫筆: 筆勢가 떨리어 움직이는 것로 그렸는데, 필치가 세밀하면서도 굳세었다. 사녀화는 당唐의 주방周昉·장훤張萱·오대五代의 두예杜霅 등과 함께 규중여인의 모습을 가장 극명하게 묘사했다는 평을 들었는데, 그의 사녀화는 대체로 주방의 화법에 가까우면서도 섬세하고 아름답기는 주방을 능가했다. 그의 대표작으로 꼽힌 〈궁녀도宮女圖〉는 옥적玉笛을 허리띠에 차고 손톱을 응시하면서 무언가 깊은 생각에 잠긴 듯한 여인의 정감을 잘 표현했다. 또 인물화인 〈고승시필도高僧試筆圖〉는 한 스님이 팔을 들어 붓을 놀리고 그 곁에서 구걸하는 몇 사람이 탄식하며 칭찬하는 모습을 그린 것인데, 그들의 말소리가 들리는 듯했다고 한다.

3 고굉중顧閎仲: 오대 남당의 화가이다. 강남江南 사람. 주문구周文矩와 함께 한림 대조翰林待詔가 되어 후주後主의 총애를 받았다. 인물화를 잘 그렸는데, 용필이 두루 강하며, 간간히 모난 필치로 전절하였고, 채색이 짙으며 화려했으며, 인물의 신정과 특징을 잘 묘사했다. 전하는 작품으로는 〈한희재야연도권韓熙載夜燕圖卷〉이 고궁박물원에 소장되어 있다.

4 〈한희재 야연도韓熙載夜燕圖〉: 고굉중顧閎中(오대 때 궁정화가)이 그린 것이다. 이는 은밀

南唐, 周文矩<重屛會棋圖> 부분

히 관찰하여 마음속에 기억해두었다가 돌아와서 그린 것인데, 어쩌나 사실적이고 생동감 있게 그렸는지 실로 놀라운 솜씨이다. 인물을 기억하는 능력은 경치를 기억하는 것보다 훨씬 어렵다. 당시의 중신인 한희재韓熙載는 창기娼妓를 좋아하여, 항상 빈객들을 불러 음주飮酒와 가무歌舞로 소일하였다. 후주後主 이욱李煜이 이를 듣고 고굉중을 시켜 이를 그려 바치라고 하자, 고굉중은 몰래 잠입하여 한희재가 연회를 베푸는 장면을 모두 기억하였다가 그려 바쳤다 한다. 이것이 오늘날 전하는 <한희재야연도>권이다. 일설에 의하면, 한희재의 이러한 행동은 장차 송宋에 의한 병탄倂呑을 눈앞에 둔 상황에서의 보신술保身術이었다 한다.

5 문방청완文房淸玩: '문방사보文房四寶'로써 고상한 감상거리를 이른다.

6 탕후湯垕: 원나라 그림 감상가鑑賞家이다. 『중국미술인명사전中國美術人名辭典』에 의하면, 탕후湯垕는 자가 군재君載이고, 호는 채진자采眞子이며, 산양山陽(지금의 江蘇 淮安) 사람이다. 옛 것을 고증하는데 정묘하였다. 천역天曆 원년(1328)에 경사京師에서 감화박사鑑畵博士인 가구사柯九思와 그림을 논하여, 마침내 『화감畵鑑』을 저술하였다. 위로는 삼국시대 조불흥曹不興에서부터 아래로는 원나라 공개龔開·진림陳琳까지, 명화를 감정하고 소장하는 방법의 득실을 전적으로 논하였고, 대부분 화법에 따라 논리를 세워서 더욱 요령을 얻었다. 포정박鮑廷博이 간행한 『사조문견록四朝聞見錄』에 송宋 원元나라 사람의 제발을 첨부하여, 간행한 것과 주밀周密이 소장한 <보모전保母磚> 탁본의 발어 한 권을 살펴보면, 탕후가 제한 글자가 있고 때는 지원至元 신묘辛卯(1291)년에서 계사癸巳(1293)년간이다. 『화감畵鑑』은 대개 말년에 지은 것이다.

古之善繪者, 或畵『詩』[1], 或圖『孝經』[2], 或貌『爾雅』[3], 或像『論語』[4]曁『春秋』[5], 或著『易』[6]象, 皆附經[7]而行, 猶未失其初[8]也. 下逮漢 魏 晉 梁之間,

〈講學〉之有圖, 〈問禮〉之有圖, 〈列女[9]仁智[10]〉之有圖, 致使圖史[11]並傳, 助
名敎[12]而翼彝倫[13], 亦有可觀者焉. —明·宋濂[14]『畵原』, 見『宋學士文集』

　옛날에 그림을 잘 그리는 자들이 더러는 『시경』의 내용을 그림으로 그리고, 때로는
『효경』을 그림으로 그렸으며, 가끔은 『이아』를 모방하고, 더러는 『논어』와 『춘추』의
내용을 그렸고, 혹은 『주역』의 상을 나타내어 모두 경서에 첨부하여 간행하였는데, 처
음에는 본뜻을 잃지 않았다. 아래로 내려와 한·위·진·양나라에는 〈강학도〉〈예문도〉
〈열녀인지도〉 등을 그린 것이 있었다. 그것을 도서와 사적에 함께 전하여 명교를 돕고
여러 사람들을 도운 것도 볼 만한 것이 있었다. 원·송렴의 『화원』의 글인데, 『송학사문집』에 보인다.

注

1　시詩: 『시경詩經』의 약칭으로, 중국 최초의 시가총집이다. 시와 노래 중에 노래는 잃어
　　버리고 시만 남았다. 춘추시대春秋時代에 편찬되었고, 모두 3백5편인데 '풍風'·'아雅'·
　　'송頌' 세 종류로 나뉘어졌다. 풍風은 15국풍國風이 있고, 아雅는 소아小雅·대아大雅로
　　구분된다. 풍風은 주송周頌·노송魯頌·상송商頌이 있다. 대개 주周나라 초기에서 춘추시
　　대 중엽까지의 작품으로 지금 섬서陝西·산서山西·하남河南·산동山東·호북湖北 등 지
　　역에서 생긴 것이다. 『사기』 등의 기록에 근거하여 이 책은 공자가 산정刪定했다고 하
　　나, 근래 사람들은 그 설을 대부분 의심한다. 고대 화가들이 『시경』을 근거하여 그린
　　것으로는 동한東漢 유포劉褒의 〈북풍도北風圖〉가 있고, 진 명제晉明帝 사마소司馬紹의
　　〈모시도毛詩圖〉·〈유시칠월도幽詩七月圖〉가 있다. 남송南宋의 마화지馬和之가 그린 〈녹
　　명지십도鹿鳴之什圖〉 권은 고궁故宮박물원에 소장되어 있고, 〈주송십편도周頌十篇圖〉 권
　　은 상해上海박물관에 소장되어 있으며, 〈노송삼편도魯頌三篇圖〉 권은 요령성遼寧省박물
　　관에 소장되어 있다.

南宋, 馬和之〈詩經圖〉卷 부분

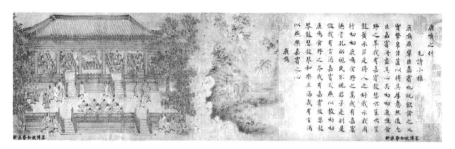

南宋, 馬和之<鹿鳴之什圖>卷 부분

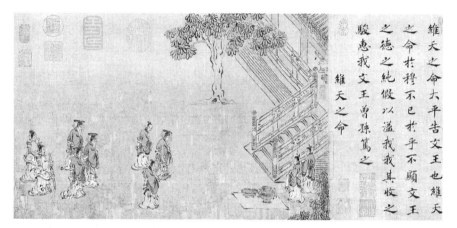

南宋, 馬和之<周頌十篇圖>卷 부분

2 『효경孝經』: 유가경전儒家經典의 하나로 18장이다. 공자孔子가 제자인 증자曾子에게 전한 효도에 관한 논설 내용을 훗날 제자들이 편저編著한 것으로, 연대는 미상이다. 천자天子·제후諸侯·대부大夫·사士·서인庶人의 효를 나누어 논술하고 효가 덕德의 근본임을 밝혔다. 한국에 전래한 시기는 확실하지 않으나 신라시대에 독서삼품과讀書三品科를 설치하였을 때 그 시험 과목의 하나로 쓰인 기록이 있고, 그 후 유교효도의 기본서로서 널리 애독되었으며 특히 조선시대에는 『효경언해孝經諺解』가 간행되어 더 널리 유포되었다. 고대 화가가 『효경』의 내용을 표현한 것으로는 남제南齊 범회진范懷珍의 <효자병풍孝子屛風>과 대촉戴蜀의 <효자도孝子圖>기 있고, 송나라 사람이 그린 <여효경도女孝經圖>권이 고궁박물원에 소장되어 있다. 원나라 장헌張憲의 『옥사집玉笥集』 5권에 <제왕극효24효도題王克孝二十四孝圖>시가 있다. 이후에 <24효도시二十四孝圖詩>와 <여24효도女二十四孝圖>등이 간행되어 매우 널리 유행되었다.

3 『이아爾雅』: 중국 13경(주역, 서경, 모시, 주례, 의례, 예기, 춘추좌전, 춘추공양전, 춘추곡량전, 논어, 효경, 이아, 맹자)의 하나로서, 가장 오래된 동양의 자전字典이다, 이아의 '爾'는 '가깝다', '雅'는 '바르다'로서, '가까운 곳에서 바른 것을 취한다.'는 의미이다. 이아爾雅는 천문, 지리, 음악, 기재器材, 초목草木, 조수鳥獸에 대한 고금의 문자를 설명한 책이다

4 『논어論語』: 유가경전儒家經典의 하나이다. 서한西漢 때, 지금 문자 본인 『노론魯論』과 『제론齊論』, 고문자 본인 『고론古論』 세 종류가 있다. 지금 통행되는 『논어』는 동한東漢

의 정현鄭玄이 각 본을 혼합하여 만든 것으로 모두 20편이다. 중국 최초의 어록語錄이기도 하다. 고대 중국의 사상가 공자孔子의 가르침을 전하는 가장 확실한 옛 문헌이다. 공자와 그 제자와의 문답을 주로 하고, 공자의 발언과 행적, 그리고 고제高弟의 발언 등 인생의 교훈이 되는 말들이 간결하고도 함축성있게 기재되었다. 동한東漢 때는 칠경七經의 하나로 나열했다. 남송南宋 순희淳熙(1174~1189) 연간에 주희朱熹가 이를 『대학大學』・『중용中庸』・『맹자孟子』와 합하여 『사서四書』라고 하였다.

5 『춘추春秋』: 중국 춘추시대春秋時代 노魯의 은공隱公 원년元年(BC 722년)에서 애공哀公 14년(BC 481년)까지 12대代 242년 동안의 역사歷史를 편년체編年體로 기록하고 있다. 기원전 5세기 초에 공자孔子(BC 552~BC 479)가 노魯에 전해지던 사관史官의 기록을 직접 편수編修한 것으로 알려져 있다. 유학儒學에서 오경五經의 하나로 여겨지며, 동주東周 시대의 전반기를 춘추시대春秋時代라고 부르는 것도 이 책의 명칭에서 비롯되었다. 『춘추春秋』는 1800여 조條의 내용이 1만 6500여 자字로 이루어져 있어 간결한 서술을 특징으로 한다. 공자는 사실을 간략히 기록했을 뿐 비평이나 설명은 철저히 삼갔는데, 직분職分을 바로잡는 정명正名과 엄격히 선악善惡을 판별하는 포폄褒貶의 원칙에 따라 용어를 철저히 구별하여 서술하였다. 예를 들어 사람이 죽었을 때도 대상이나 명분에 따라 '시弑'와 '살殺'을 구분하였으며, 다른 나라를 쳐들어갔을 때도 '침侵', '벌伐', '입入', '취取' 등의 표현을 구분해 사용했다. 이처럼 공자孔子는 『춘추』에서 단순히 역사적 사실만을 전달하는 것이 아니라, 대의명분大義名分을 밝혀 그것으로써 천하의 질서를 바로 세우려 하였다. 이로부터 명분名分에 따라 준엄하게 기록하는 것을 '춘추필법春秋筆法'이라고 한다.

6 『역易』: 『주역周易』의 간칭으로 『역경易經』이라고도 한다.

按語

『주역』은 점복占卜을 위한 원전原典과도 같은 것이며, 동시에 어떻게 하면 조금이라도 흉운凶運을 물리치고 길운吉運을 잡느냐 하는 처세상의 지혜이며 나아가서는 우주론적 철학이기도 하다. 주역周易이란 글자 그대로 주周나라의 역易이란 말이며 주역이 나오기 전에도 하夏나라 때의 연산역連山易, 상商나라의 귀장역歸藏易이라는 역서가 있었다고 한다. 역이란 말은 변역變易, 즉 '바뀐다' '변한다'는 뜻이며 천지만물이 끊임없이 변화하는 자연현상의 원리를 설명하고 풀이한 것이다. 이 역에는 이간易簡・변역變易・불역不易의 세 가지 뜻이 있다. '이간'이란 천지의 자연현상은 끊임없이 변하나 간단하고 평이하다는 뜻이며 이것은 단순하고 간편한 변화가 천지의 공덕임을 말한다. '변역'이란 천지만물은 멈추어 있는 것 같으나 항상 변하고 바뀐다는 뜻으로 양陽과 음陰의 기운氣運이 변화하는 현상을 말한다. '불역'이란 변하지 않는다는 뜻이다. 모든 것은 변하고 있으나 그 변하는 것은 일정한 항구불변恒久不變의 법칙을 따라서 변하기 때문에 법칙 그 자체는 영원히 변하지 않는다는 뜻이다.

『주역』은 8괘八卦와 64괘, 그리고 괘사卦辭・효사爻辭・십익十翼으로 되어 있다. 작자에 관하여는 여러 가지 설이 있는데, 왕필王弼은 복희씨伏羲氏가 황하黃河에서 나온 용마龍馬의 등에 있는 도형圖形을 보고 계시啓示를 얻어 천문지리를 살피고 만물의 변화를 고찰하

여 처음 8괘를 만든 뒤 이를 더 발전시켜 64괘를 만들었다고 하였다. 또 사마천司馬遷은 복희씨가 8괘를 만들고 문왕文王이 64괘와 괘사·효사를 만들었다 하였으며, 마융馬融은 괘사는 문왕이 만들고 효사는 주공周公이, 십익은 공자孔子가 만들었다고 하는 등 작자가 명확하지 않다.

『역』은 양陽과 음陰의 이원론二元論으로 이루어진다. 즉, 천지만물은 모두 양과 음으로 되어 있다는 것이다. 하늘은 양, 땅은 음, 해는 양, 달은 음, 강한 것은 양, 약한 것은 음, 높은 것은 양, 낮은 것은 음 등 상대되는 모든 사물과 현상들을 양·음 두 가지로 구분하고 그 위치나 생태에 따라 끊임없이 변화한다는 것이 주역의 원리이다. 달은 차면 다시 기울기 시작하고, 여름이 가면 다시 가을·겨울이 오는 현상은 끊임없이 변하나 그 원칙은 영원불변한 것이며, 이 원칙을 인간사에 적용시켜 비교·연구하면서 풀이한 것이 역이다. 태극太極이 변하여 음·양으로, 음·양은 다시 변해 8괘, 즉 건乾·태兌·이離·진震·손巽·감坎·간艮·곤坤 괘가 되었다. 건은 하늘·부친·건강을 뜻하며, 태는 못池·소녀·기쁨이며, 이는 불火·중녀中女·아름다움이며, 진은 우레·장남·움직임이며, 손은 바람·장녀, 감은 물·중남中男·함정, 간은 산·소남少男·그침, 곤은 땅·모친·순順을 뜻한다. 그러나 8괘만 가지고는 천지자연의 현상을 다 표현할 수 없어 이것을 변형하여 64괘를 만들고 거기에 괘사와 효사를 붙여 설명한 것이 바로 주역의 경문經文이다.

『주역』은 그 내용을 체계적으로 해석한 「십익」의 성립으로 경전으로서의 지위를 확립하였다. 「십익」은 공자孔子가 지은 것으로 알려져 왔지만, 전국 시대부터 한漢나라 초에 이르는 시기에 유학자들에 의해 저작된 것이라고 추정된다. 십익이란 새의 날개처럼 돕는 열 가지라는 뜻으로, 즉 「단전彖傳」 상·하편, 「상전象傳」 상·하편, 「계사전繫辭傳」 상·하편, 「문언전文言傳」·「설괘전說卦傳」·「서괘전序卦傳」·「잡괘전雜卦傳」이 그것이다. 『주역』은 유교의 경전 중에서도 특히 우주철학宇宙哲學을 논하고 있어 한국을 비롯한 일본·베트남 등의 유가사상에 많은 영향을 끼쳤을 뿐만 아니라, 인간의 운명을 점치는 점복술의 원전으로 깊이 뿌리박혀 있다.

7 경經: 『경서經書』를 가리킨다.

8 초初: 본의本意이다.

9 열녀列女: '열녀列女'는 '열녀烈女'와 같다. 죽음도 무릅쓰고 절개를 굳게 지키는 여자를 이른다. 서한西漢의 유향劉向이 7권의 『고열녀전古列女傳』을 찬술하였다. 또 『속열녀전續列女傳』이 있는데, 작자는 알 수 없다. 「모의母儀」·「현명賢明」·「인지仁智」·「정신貞愼」·「절의節義」·「변통辯通」·「폐얼孽嬖」 등 7부문으로 나누어서 모두 1백5명 부녀婦女의 사적事迹을 기록하였다. 고대 화가들이 열녀전에서 소재를 취하여 그린 그림이 적지 않다. 동한東漢 채옹蔡邕의 〈소열녀도小列女圖〉, 동진東晉 순욱荀勗의 〈대열녀도大列女圖〉, 남제南齊 진공

東晉, 顧愷之〈列女仁智圖〉卷 (宋模本 부분)

은陳公恩의 〈열녀정절도列女貞節圖〉 같은 것 등이다.

10 인지仁智: 인애仁愛롭고 지혜智慧가 많은 것이다. 인仁은 고대에는 일종의 뜻을 함유한 광범위한 도덕관념으로, 핵심은 사람과 사람이 서로 친하고 남을 사랑하는 것이다. 다른 계급이나 다른 유파의 정치에서는 해석을 달리하는 점이 있다. 『論語』「雍也」에 "어진 사람은 자기가 서고 싶으면 다른 사람을 서게 한다. 자기가 도달하고 싶으면 다른 사람을 도달하게 한다夫仁者, 己欲立而立人, 己欲達而達人.」"고 했다. 『墨子』「經說」에는 "인은 어질고 사랑하는 것이다仁, 仁愛也.」"라고 하였다. 지智는 총명聰明하며, 지혜智慧로운 것이다. 『고열녀전古列女傳』3권은 「仁智傳」15편으로 「밀강공모密康公母」·「초무등만楚武鄧曼」·「허목부인許穆夫人」·「조희씨처曹僖氏妻」·「손숙오모孫叔敖母」·「진백종처晉伯宗妻」·「위령부인衛靈夫人」·「제령중자齊靈仲子」·「노장손모魯臧孫母」·「진양숙희晉羊叔姬」·「진범씨모晉范氏母」·「노공승사魯公乘姒」·「노칠실녀魯漆室女」·「위곡옥부魏曲沃婦」·「조장괄모趙將括母」 등인데, 모두 역대 현명하고 지혜로운 부인들로 여겼다. 동진東晉의 왕이王廙나 고개지顧愷之의 그림도 〈열녀인지도列女仁智圖〉가 있다.

11 도사圖史: 도서圖書와 사적史籍을 가리킨다.

12 명교名敎: 명분을 중시하는 예교禮敎를 이르는 말로 흔히 유교儒敎를 지칭한다.

13 군륜羣倫: 동류同類나 동등한 사람들이다. 군신·부부·부부·형제·친구 간에 지켜야할 윤상倫常(五倫)을 가리키는 말이다.

14 송렴宋濂(1310~1381): 명초문학가이다. 자가 경렴景濂이고, 호는 잠계潛溪이다. 포강浦江(지금의 절강에 속함) 사람이다. 명초에 『원사元史』를 주관하여 감수하라는 명을 받았고, 관직이 학사승지 지제고學士承旨知制誥에 이르렀다. 평생에 저작이 상당히 많다. 산문이 간결하고, 당시에 꽤 유명했다. 『송학사문집宋學士文集』이 있다.

..

古圖畫多聖賢與貞妃烈婦事迹, 可以補世道[1]者, 後世始流爲山水·禽魚·草木之類而古意蕩然[2] —明·吳寬[3]『匏翁論畫』, 見『中國畫論類編』卷上

옛 그림은 대부분 성현과 정비·열부의 사적을 그려서 세상의 도의에 도움이 되는 것들이다. 후세에는 비로소 산수·금어·초목 등을 그리는 것이 유행하여 옛사람의 뜻이 없어지게 되었다. 명·오관의『포옹논화』는 『중국화론유편』상권에 보인다.

注

1 보세도補世道: 그림이 사회의 풍기風氣에 도움이 될 수 있다는 것이다. 세도世道는 세상의 도의, 세상을 올바르게 다스리는 길이다.

 * 북송北宋의 장돈례張敦禮가 『논화공용論畫功用』에서 "그림은 예술에서 작은 일이지만, 사람으로 하여금 선善을 거울삼고 악惡을 경계하는 데에는 보고 듣는 사람을 놀라게 하니,

보탬이 되는 것이 어찌 뭇 장인의 기술과 같겠는가?[畵之爲藝雖小, 至于使人鑒善勸惡, 聳人觀聽, 爲補益豈其儕于衆工哉?]"라고 하였다.

* 원나라 탕후湯垕가 『화감畵鑒』에서 이런 회화가 "세상의 도에 도움된다.[可以補世道]"고 한, 전통정신은 중국 고대 문론文論중에도 똑같이 천술闡述하였다.

* 동한東漢의 왕충王充이 『논형論衡』「자기自紀」에서 "세상에 쓰이는 것은 백 편도 해가 없고, 쓰이지 않는 것은 한 장도 보탬이 없다.[爲世用者, 百篇無害; 不爲用者, 一章無補.]"고 하였다.

* 남조양南朝梁의 유협劉勰이 『문심조룡文心雕龍』「원도原道」에서 "천지의 빛나는 광채를 묘사하여 백성의 이목을 깨우친다.[寫天地之輝光, 曉生民之耳目.]"라고 하였다.

* 당唐나라 백거이白居易가 『여원구서與元九書』에서 "문장은 때에 맞아야 드러나고, 시가는 일에 맞아야 짓는다.[文章合爲時而著, 歌詩合爲事而作.]"라고 주장하였다.

* 북송北宋의 왕안석王安石도 『상인서上人書』에서 "문이라는 것은 세상에 도움이 있도록 힘쓸 뿐이다.[且所謂文者, 務爲有補于世而已矣.]"라고 칭송하였다. 『임천집臨川集』 77권에 청초淸初의 고염무顧炎武가 더욱 명확하게 "문은 반드시 세상에 도움이 있어야 한다.[文須有益于天下.]"라고 제시한 것이 보인다. 그가 『일지록집석日知錄集釋』 19권에서 "문은 세상에서 단절되면 안 되는 것이다. 분명하게 도를 말하고, 정사를 기록하며, 백성의 고통을 살피고, 사람의 선을 즐겁게 말한다. 이와 같은 것은 천하에 유익하고 장래에 유익하여 대부분 한 편은 한 편의 도움이 있다.[文之不可絶于天地間者, 曰明道也, 紀政事也, 察民隱也, 樂道人之善也. 若此者, 有益于天下, 有益于將來, 多一篇, 多一篇之益矣.]"라고 말하였다.

2 탕연蕩然: 싹 쓸어 없어지는 것을 형용하는 말이다.

3 오관吳寬(1435~1504): 명나라 문학가·서예가이다. 자가 원박原博이고, 사람들이 포암선생匏菴先生으로 불렀으며, 장주長洲(지금의 江蘇 蘇州) 사람이다. 관직이 예부상서겸학사禮部尙書兼學士였다. 문장을 다듬지 않았고 유독 체제를 엄격하게 지켰고, 시는 침착하고 고상하며, 글을 쓰면 아름답고 윤택한 중에 때때로 기이함을 나타내었고, 소식을 본받았으나 스스로 터득함이 많다.

凉葉飄蕭處士林
霜華不畏早寒侵;
畵鷄欲畵鷄兒叫
喚起人間爲善心.
—淸·李鱓[4] 題〈秋柳雄鳴圖〉.
中國美術家協會藏

낙엽 날리는 처사[1]의 숲에
상화[2]는 추위 두려워 않네.
닭 그리려니 병아리 울려하니
인간에게 착한 마음[3]일으키네.

청·이선의 〈추류웅명도〉의 화제이다.
중국미술가협회에 소장되어 있다.

注

1 처사處士: 고대에 재덕을 갖추었으나 은거하며 벼슬하지 않는 사람을 일컫는다.

2 상화霜華: 가을 국화菊花를 이른다.

3 선심善心: 선량한 마음이다.

4 이선李鱓(1686~1762): 청나라 화가이다. 자는 종양宗揚이고, 호는 복당復堂·오도인懊道人이며, 강소江蘇 흥화興化 사람이다. 강희康熙 50년1711)에 효렴孝廉에 천거되었으며, 2년 뒤 강희제가 강남을 순행할 때 시詩를 행재소行在所에 바치고 서울로 불리어 가서 장정석蔣廷錫과 교대로 내정內廷의 공봉供奉이 되었다. 수년 후 산동山東 등현滕縣의 지현知縣으로 발탁되었으나, 상관과 뜻이 맞지 않아 사직하고 고향에 돌아와 시와 그림으로 소일했다. 그림은 처음에 명明의 임양林良의 화법을 배워 화훼花卉·영모翎毛를 그렸는데, 서울에 있을 때 장정석의 문하에서 정식으로 사생법寫生法을 익혔다. 그의 화조화는 필치가 자유분방하여 격식에 구애되지 않았으며, 자연스런 정취가 넘쳤다. 그는 그림만이 아니라 시와 글씨에도 능했는데 글씨는 안진경顔眞卿과 소동파蘇東坡를 배웠으며, 낙관과 제화시題畵詩도 아주 일취逸趣가 있어 그의 그림과 같았다. 정섭鄭燮·김농金農·왕사신汪士愼·화암華嵒 등과 함께 양주팔괴揚州八怪로 일컬어졌다.

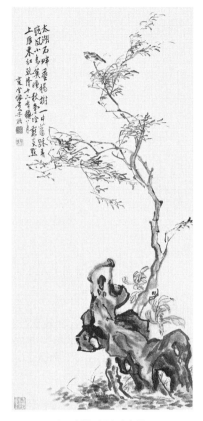

淸, 李鱓〈秋柳鳴禽圖〉

淸, 李鮮〈花卉圖〉冊

..

　西園¹爲晚峰先生畫, 余不及見晚峰, 而西園見之; 後人不及見西園, 而予得友之. 由此而上推, 何古人之不可見? 由此下推, 何後人之不可傳? 卽一畫有千秋遐想² 焉! —淸·鄭燮〈題高鳳翰寒林鴉陳圖〉軸. 靑島市博物館藏.

　서원이 만봉선생을 그렸다. 나(鄭燮)는 만봉을 보지 못했으나 서원은 보았다. 후인들은 서원을 보지 못했지만 나는 그들과 벗할 수 있다. 이런 식으로 위로 추단하면, 어찌 고인을 알지 못하겠는가? 이렇게 아래로 추리하면, 어떻게 후인들에게 전하지 못하겠는가? 하나의 그림으로 먼 세월까지 생각할 수 있다! 청·정섭이 고봉한의 〈한림아진도〉축에 제발한 것이다. 청도시박물관에 소장되어 있다.

注

1 서원西園: 청나라 화가 고봉한高鳳翰(1683~1748)이다. 자는 서원西園이고, 호는 남촌南村
·남부노인南阜老人·노부老阜 등이다. 교주膠州(지금의 山東 膠縣) 사람이다. 옹정雍正 5년
(1727)에 효렴孝廉으로 천거된 후 흡현승歙縣丞이 되어 치적을 올렸으나, 참소로 탄핵을
받고 벼슬에서 물러났다. 산수화와 화훼花卉를 잘 그렸고, 초서草書와 예서隷書에 뛰어났
으며, 전각篆刻에도 능했다. 뒤에 오른손이 마비되어 왼손으로 글씨를 쓰고 그림을 그려
호를 상좌생尙左生이라고 했다. 산수화는 화법에 얽매이지 않아 필치가 자유분방했는데,
"북송北宋의 웅혼雄渾한 신神과 원인元人의 정일靜逸한 기氣가 붓 끝에 어우러져 비록 화
법에 구애되지 않았다고 하지만 실제로는 화법을 벗어나지 않았다."는 평을 들었다. 화훼
화는 더욱 기이하게 빼어나 천취天趣가 넘쳤는데, 특히 묵국墨菊은 서위徐渭와 아주 비슷
했다. 초서는 필력이 힘차고 나는 듯 했으며, 예서는 한인漢人을 본받았다. 일찍이 정판교
鄭板橋(鄭燮)는 그의 시詩에서 "서원西園의 왼손 글씨가 수문壽門(金農)의 글씨 같아 해내
海內의 벗들이 나를 찾아 묻는다. 이 때문에 장안의 종이가 죄다 없어지니 이 늙은이의
안작贗作(모조품) 또한 동이 났구나."라고 하여 그의 명성을 기렸다. 전각은 진·한秦漢의
법을 본받아 매우 정교했다. 벼루硯를 좋아하여 천여 개나 수장했으며, 모두 스스로 명銘
을 새겼다. 저서에 『연사硯史』와 『남부산인전집南阜山人全集』이 있다.

2 하상遐想: 멀리 생각함, 원대하고 고상한 생각을 함이다.

淸, 高鳳翰<枯木寒鴉圖>

淸, 高鳳翰<山水紀游圖>冊

古人左圖右史[1], 本爲觸目驚心[2], 非徒玩好[3], 實有益于身心之作. 或傳忠孝節義, 或傳懿行嘉言[4], 莫非足資觀感[5]者, 斷非後人圖繪淫冶美麗以娛目者比也. ―清·松年『頤園論畫』

　옛사람이 좌우에 책을 두고 학문을 좋아하는 것은 본래 어떤 정황을 보고 경각심을 불러일으키기 위한 것이다. 보고 즐기려는 것이 아니고, 실로 몸과 마음을 유익하게 한다. 충효와 절개와 의리를 전하거나, 아름다운 행실과 유익한 말을 전하여서 이를 보고 감동하는데 도움이 되는 것들이다. 후세 사람들이 그림을 음란하고 야하게 혹은 아름답고 화려하게 그려서, 눈을 즐겁게 하는 것과 결코 비교할 것이 아니다. 청·송년의 『이원논화』에 나온 글이다.

注

　1 좌도우사左圖右史: 주변에 온통 책이라는 뜻으로, 독서를 즐기고 학문을 좋아하는 것을 비유하는 말이다.
　2 촉목경심觸目驚心: 어떤 정황을 보고, 마음에 경각심을 일으키는 것이다.
　3 완호玩好: 완상과 취미, 보고 즐기는 진기한 물건을 이른다.
　4 의행懿行: 아름다운 행실이다. * 가언嘉言은 유익한 말을 이른다.
　5 관감觀感: 눈으로 보고, 감동하는 것을 이른다.

二

峯岫嶤嶷[1], 雲林森眇[2], 聖賢暎于絶代[3], 萬趣融其神思[4], 余復何爲哉? 暢神[5]而已, 神之所暢, 孰有先[6]焉! ―南朝宋·宗炳『畫山水序』

　산봉우리는 높이 솟아 있고, 구름 피어오르는 산림은 아득하게 뻗었으며, 성현의 도가 시대를 초월하여 빛나고, 온갖 정취가 정신과 융화되니, 내가 다시 무엇을 하겠는가? 정신을 펼칠 뿐이니, 정신을 펼치는 것보다 먼저 해야할 일이 무엇이 있으랴! 남조송·종병의 『화산수서』에 나오는 글이다.

注

1 봉수요억峯岫嶢嶷: 높은 봉우리의 산굴이다. 산이 뾰족한 것을 봉이라 하고, 산에 동굴이 있는 것을 수라고 하는데, 높은 산봉우리를 말하는 것이다.

2 운림삼묘雲林森眇: 숲이 울창하며 구름이 끼어 아득한 모양을 이른다.

3 성현영어절대聖賢暎于絶代: 당대에 견줄 만한 것이 없을 만큼 뛰어나게 빛남으로, 정신이 성현과 서로 접接할 수 있다는 것을 말한다.

4 만취융기신사萬趣融其神思: 온갖 사물의 정취가 신사神思(정신, 마음)와 융화融化된다는 것이다. 이는 『장자莊子』에 '물화物化' '천유天遊'라고 하는 것이다. 이를 "마음을 표현한다." 고 하였으니, 이는 실제 『장자』에서 '소요유逍遙遊'라고 하는 것이다.

5 창신暢神: 정신이 밖으로 펼쳐나가는 것, 정신을 펼치는 것으로 정신의 자유 해방을 이른다.

6 숙유선孰有先: 무엇이 먼저인가? 라는 뜻이다. 정신을 앞세워야 한다는 것이다.

望秋雲, 神飛揚; 臨春風, 思浩蕩[1]. 雖有金石[2]之樂, 珪璋[3]之琛[4], 豈能髣髴之哉! 披圖按牒[5], 効異山海[6]. 綠林揚風, 白水激澗. 嗚呼! 豈獨運諸指掌[7], 亦以神明[8]降之. 此畫之情也. ―南朝宋·王微[9]『敍畫』

가을 구름을 바라보면 정신이 날아오르고, 봄바람을 맞으면 생각이 호탕해진다. 금석[音樂]의 즐거움이 있으니, 규장과 같은 보배를 갖추었더라도 어찌 이와 같을 수 있겠는가? 그림을 펼쳐보고 서적을 살펴보며 기이한 산과 바다를 본받는다. 녹음이 우거진 숲에 바람이 나부끼고, 흰 물결이 개울에 부딪친다. 아! 어찌 손으로만 움직였겠는가? 이것도 사람의 정신이 강림한 것이다. 이것이 그림의 감정이다. 남조송·왕미의 『서화』에 나오는 글이다.

注

1 호탕浩蕩: 넓고 커서 끝이 없는 모양이다.

2 금석金石: 고대 악기는 금金(鐘)·석石(磬)·사絲(琴)·죽竹(簫)·포匏(笙)·토土(壎擊)·혁革(鼓)·목木(柷, 敔) 8종류 인데 금석이 악기음악의 대표이다.

3 규장珪璋: 조빙朝聘이나 제사 등에 쓰는 예기禮器이다.

4 침琛: 진기한 보배이다.

5 첩牒: 작은 간찰簡札을 첩牒이라 하고, 큰 간찰을 책冊이라 하는데, 여기선 그림화첩을 이른다.

6 효이산해効異山海: 산수화에서 실제 산과 바다의 경치와 같게 사람들이 느끼는 것을 가리킨다.

7 운저지장運諸指掌: 손안에서 가지고 놀듯이 매우 손쉬운 것을 비유하는 말이다.

8 신명神明: 사람의 정신이다. 황제『내경內經』의 설에 "마음은 군주의 관이라 정신이 나온다.[心者君主之官, 神明出焉.]"라고 나온다.

9 왕미王微(415~443): 자는 경원景元이다. 야랑琊瑯 임기臨沂(지금의 山東) 사람이다. 문장과 글씨에 능했고, 사도석史道碩과 함께 위협衛協·순욱荀勗에게 그림을 배워 인물人物·고사故事와 산수화를 잘 그렸다. 저서에『서화敍畵』1편이 있는데, 종병宗炳의『화산수서畵山水序』와 함께 중국산수화 형성기에 중대한 자료이다.

..

嵇寶鈞[1]·聶松[2]. 二人無的師範[3], 而意兼眞俗[4]. 賦彩鮮麗, 觀者悅情.

—南朝宋·姚最『續畵品』

혜보균과 섭송 두 사람은 확실한 스승이 없었으나 그림의 뜻이 진속의 경지를 겸하였다. 채색이 선명하고 화려하여 그의 그림은 보는 이의 마음이 즐거웠다. 남조송·요최의 『속화품』에 나온 글이다.

注

1 혜보균嵇寶鈞: 남조 양南朝梁의 화가로, 인물화를 잘 그렸다.

2 섭송聶松: 남조 양南朝梁의 화가로, 인물화를 잘 그렸으며, 혜보균과 명성이 가지런하였고, 일찍이 〈지도림상支道林像〉을 그렸다.

3 사범師範: 법·모범 또는 모범이 될 만한 사람·학문이나 기예를 가르치는 사람을 이른다.

4 진속眞俗: 불교용어이다. 불생불멸不生不滅의 이치인 '진眞' 인연이 생기는 이치인 '속俗'인데, 승려와 일반 사람을 아울러 이르는 말이다. 또 진리를 깨친 경지와 속인의 경지를 가리킨다.

..

圖畵者所以鑒戒賢愚, 怡悅情性, 若非窮玄妙于意表, 安能合神變乎天機[1]? 宗炳·王微皆擬迹巢[2]·由[3], 放情林壑[4], 與琴酒而俱逝, 縱煙霞[5]而獨往, 各有畵序, 意遠迹高, 不知畵者, 難可與論. 「歷代能畵人名·王微」—唐·張彦遠『歷代名畵記』卷六

그림이란 것은 현명한 사람을 본받고 어리석은 사람을 훈계하고, 감성과 본성을 기쁘게 하는 것이다. 뜻밖에서 오묘함을 추구하지 않으면, 어찌 작품의 신비로운 변화를

천기에 합치시킬 수가 있겠는가? 종병·왕미는 모두 소부와 허유를 본받아 숲과 계곡에서 마음껏 노닐었으며, 금과 술과 즐기면서 구름과 안개를 따라 홀로 노닐었다. 각각 그림에 서문이 있는데, 뜻이 원대하고 필적이 고상하여 그림을 모르는 사람과 논의하기 곤란하다. 당·장언원의 『역대명화기』 6권「역대능화인명·왕미」에 나오는 글이다.

注

1 천기天機: 하늘의 기밀, 하늘의 뜻, 타고난 슬기, 선천적 기지이다. 『장자莊子』「대종사大宗師」에 "욕심이 많은 자는 그 마음의 작용이 천박하다.[其耆欲深者, 其天機淺.]"라고 나온다.

2 소소巢: 소부巢父이다. 요堯임금 때에 나무 위에 둥지를 틀고 살았다는 전설상의 은사隱士이다. 요가 허유許由에게 양위讓位하려 하자 그는 귀가 더러워졌다 하여 영천潁川에 귀를 씻었는데, 이를 본 소부는 영천의 물도 더러워졌다 하여 자기 소에게 먹이지 않았다 한다. 일설에는 허유許由의 호라 한다.

3 유由: 허유許由이다. 전설상의 은사이다. 요堯임금이 천하를 선양禪讓하려고 하자 기산箕山에 은거하였고, 요가 구주장九州長을 맡기려 하자 영수潁水에서 귀를 씻었다고 한다.

4 임학林壑: 산림과 계곡이다. 경물의 유심한 경치를 가리킨다.

5 연하烟霞: 구름 기운으로, 산수의 빼어난 경치를 이른다.

　君子之所以愛夫山水者, 其旨安在? 丘園養素, 所常處也; 泉石嘯傲[1], 所常樂也; 漁樵隱逸, 所常適也; 猿鶴飛鳴, 所常親也; 塵囂韁鎖[2], 此人情所常厭也; 烟霞仙聖, 此人情所常願而不得見也. 直以太平盛日, 君親之心兩隆, 苟潔一身? 出處節義斯係, 豈仁人高蹈遠引[3], 爲離世絶俗之行, 而必與箕潁埒素[4], 黃綺[5]同芳哉? 〈白駒〉之詩, 〈紫芝〉之詠[6], 皆不得已而長往者[7]也. 然則林泉之志, 烟霞之侶, 夢寐在焉, 耳目斷絶. 今得妙手鬱然[8]出之, 不下堂筵[9], 坐窮泉壑; 猿聲鳥啼, 依約[10]在耳; 山光水色, 滉漾奪目[11]. 此豈不快人意, 實獲我心哉? 此世之所以貴夫畫山之本意也. 不此之主而輕心臨之, 豈不蕪雜神觀[12], 溷濁清風也哉! 「山水訓」[13] —宋·郭熙, 郭思『林泉高致』

　군자가 산수를 사랑하는 취지가 어디에 있는가? 산릉과 전원에서 심성을 기르는 것은 언제나 처하고자 하는 바이다. 샘물과 바위에서 마음껏 읊조리는 것은 누구든 늘 즐기고 자 하는 바이다. 물고기를 잡고 땔나무하며 세상을 피해 한가하게 사는 것은 누구든지 항상 따르고자 하는 바이다. 원숭이와 두루미가 날고 우는 정경은 누구든지 언제나 가까이하고자 하는 바이다. 시끄러운 속세의 굴레와 속박은 사람의 마음에서

항상 싫어하는 바이다. 안개와 노을 속의 신선이나 성인의 모습은
사람들이 마음속으로 늘 동경하면서도 늘 보지 못한다. 태평성대에
살면서 임금과 부모의 마음이 모두 두터운데 실로 자기 한 몸만 결
백해서야 되겠는가? 세상에 나가서 출사하거나 들어가 은거하는 데
에도 절조와 도의가 관계되니 어찌 어진 사람이 멀리 가서 은거하거
나 속세를 떠나가서, 반드시 옛날 기산 영수에 은거하던 허유와 같
은 품성을 지니고자 하고, 상산에 은거하던 하황공과 기리계와 아름
다움을 함께해야만 하겠는가?

〈백구시〉와 〈자지가〉는 모두 어쩔 수 없이 길이 떠나서 은둔함을
읊은 것이다. 그렇다면 임천을 사랑하는 뜻과 구름과 노을을 벗 삼
으려는 뜻이 자나 깨나 있지만 보고 듣고 싶은 것이 단절되었다. 지
금 그림 솜씨가 뛰어난 화가를 얻어 자연을 성대하게 그려낸다면,
대청의 자리에서 내려가지 않고 앉아 샘물과 골짜기를 다 접할 수
있으며, 원숭이 소리와 새 울음이 어렴풋이 귀에 들리고, 산색과 물
빛이 황홀하게 시선을 사로잡을 것이다. 이것이 어찌 사람의 마음을
유쾌하게 하고, 참으로 자신의 마음에 바라던 바를 얻은 것이 아닌
가? 이것이 세상 사람들이 산수화를 귀하게 여기는 본래의 뜻이다.
이러한 취지를 주로 하지 않고 경솔한 마음으로 그림에 임한다면,
정신을 어지럽히며 맑은 풍취를 흐리게 하지 않겠는가! 송·곽희, 곽사의

『임천고치』「산수훈」에 나오는 글이다.

清, 黃愼<商山四皓圖>軸

注

1 소오嘯傲: 거리낌 없이, 마음껏 읊조리거나 노래하는 것이다.

2 진효강쇄塵囂韁鎖: 왁자지껄한 세속에서, 억매이고 속박되는 것을 이른다.

3 고도원인高蹈遠引: 멀리 은거하고 유람하는 것이다. * 고도高蹈는 멀리 가서 은거하는 것
 이다. * 원인遠引도 멀리 가서 유람하는 것이다.

4 기영箕潁: 요제堯帝 때 고사高士인 허유許由이다. 요임금이 허유에게 천하를 맡기려고 하
 자, 중악中嶽 기산箕山 아래 영수潁水 남쪽으로 들어가 밭을 갈아 농사를 지으면서 숨어
 살았다고 한다. * 날소埒素는 같은 소양을 이른다.

5 황기黃綺: 하황공夏黃公과 기리계綺里季를 이른다. 이들은 한漢 고조高朝 때 어지러운 세
 상을 피해 동원공東園公·녹리선생甪里先生과 함께 상산商山에 은거하였다. 모두 머리와
 수염이 하얗게 세었으므로 '상산사호商山四皓'라고 불렀다. *상산은 섬서성陝西省 상현商縣
 동쪽에 있는 산이다.

6 『시경詩經』「소아小雅」의 〈백구白駒〉 시에 "깨끗한 흰 망아지가 저 빈 골짜기에 있네! [皎皎
 白駒, 在彼空谷]"라고 하였다. 백구는 현자가 타고 다니는 망아지이고, 빈 골짜기는 현자가
 은거하는 곳이다. 어진 사람이 떠나가려 하므로 그가 타고 온 망아지의 고삐를 동여매어

만류하고자 하였으나, 기어이 떠나가므로 안타까워 읊은 시이다. * 〈자지가紫芝歌〉는 상
산에 은둔하였던, 사호들이 장생불사한다는 영지를 먹으며 지어서 불렀던 노래이다.

7 장왕자長往者: 세상을 피하여 은거하는 자를 이른다.

8 울연鬱然: 성대한 모습이다.

9 당연堂筵: 대청의 자리를 이른다.

10 의약依約: 비슷함, 어렴풋한 것이다.

11 황양탈목滉漾奪目: 황홀하여 시선이 사로잡히는 것이다. * 황양滉漾은 정이 많고 넓은 모
양이다. * 탈목奪目은 시선을 사로잡는 것이다.

12 무잡蕪雜: 어지럽히는 것이다. * 신관神觀은 '정신용태精神容態'이다.

13 「산수훈山水訓」은 『임천고치林泉高致』의 항목 중에서, 가장 중요한 부분으로 평가된
다. 「山水訓」에서는 산수화의 본의가 "임천林泉(산림과 샘, 또는 은거지를 뜻함)의 뜻, 속
세를 초월한 고답高踏의 경지를 펼침으로써 마음을 상쾌하게 하는 것"이라고 주장하고
있다.

..

百叢媚萼	많은 떨기의 예쁜 꽃 중에
一榦枯枝.	한 줄기는 가지가 말랐다.
墨則雨潤	먹으로 그린 것은 비에 젖었고
彩則露鮮.	채색은 이슬이 선명하다.
飛鳴棲息	날아들며 지저귀고 서식하는
動靜如生.	동정이 살아 있는 것 같다.
怡性弄情	즐거운 마음이 정을 일으켜
工而入逸.	공교하여 빼어난 경지에 들어갔다.
斯爲妙品	바로 이것이 묘한 작품이다.

—明·徐渭[1] 題花卉. 見『淵鑑類函』[2]

명·서위가 화훼에 제한 것이다. 『연감유함』에 보인다.

注

1 서위徐渭(1521~1593): 명나라 문학가·서화가이다. 산음山陰(지금의 浙江 紹興) 사람이다.
자가 문청文淸인데, 뒤에 문장文長이라 고쳤다. 그의 거처에 등나무를 손수 심고 청등서원
靑藤書院이라 이름하고 등나무 아래의 연못을 천지天池라 하고는, 스스로 호를 천지天池
혹은 청등靑藤이라 했다. 이 밖에도 수선漱仙·해립海笠·백한산인白鷳山人·붕비처인鵬飛
處人 등의 호가 있으며, 이름 자인 위渭를 파자破字하여 전수월田水月이라고도 했다. 고문
사古文辭에 능하고, 글씨는 미불米芾의 필법을 배워 행서行書와 초서草書에 뛰어났다. 그
림은 스스로 일가를 이루어 산수·인물·화훼花卉·초충草蟲·죽석竹石 등을 두루 잘 그렸

는데, 모두 빼어난 기운氣韻이 넘쳤다. 특히 화훼화에 가장 뛰어나 진순陳淳과 함께 명대明代의 대표적인 화훼화가로 꼽혔다. 화훼화는 중년에 비로소 배웠으나 필치가 자유분방하고 발묵潑墨이 임리淋漓하여 신운神韻이 감돌았다. 그림에는 스스로 제구題句를 달았고, 대개 전수월田水月이라 서명했다. 젊었을 때 소보少保 호종헌胡宗憲의 요청에 따라 〈백녹표白鹿表〉를 지음으로써 이미 문명文名이 높았는데, 그 자신은 스스로를 평하여 "글씨가 첫째, 시詩가 둘째, 문장이 셋째, 그림이 넷째"라고 했으며, 식자識者들도 모두 이를 인정했다. 원굉도袁宏道는 그의 글씨를 문징명文徵明이나 왕이길王履吉보다도 뛰어났다고까지 높이 평가했다.

2 『연감유함淵鑑類函』: 유서類書의 이름이다. 4백 50권, 청성조淸聖祖(玄燁) 명령으로 찬술하여, 학사學士 장영張英 등을 총재관總裁官으로 임명하여, 강희康熙 49년(1710)에 완성하였다.

明, 徐渭〈花卉圖〉冊

..

圖之繅素, 則其山水之幽深, 煙雲之呑吐, 一擧目皆在, 而得以神遊其間, 顧不勝于文章萬萬耶? —明·何良俊[1]『四友齋畵論』

그림을 비단 바탕에 그리면, 산수의 그윽하고 깊숙한 것과 연운이 삼키고 토하는 모습들이 한 번 보면 모두 눈에 있어서 정신으로 그 사이를 유람할 수 있으니 도리어 문장보다 훨씬 낫지 않은가? 명·하양준의 『사우재화론』에 나온 글이다.

注

1 하양준何良俊: 명나라 화가이다. 화정華亭 사람이다. 자는 원랑元朗이고, 호는 척호거사拓湖居士이다 가정嘉靖(1522~1566) 연간에 관직이 한림원 공목翰林院孔目이였다. 청일淸逸한 필치로 산수화를 잘 그렸다. 또한 감상鑑賞에도 조예가 깊었다. 저서에 『사우재총설四友齋叢說』과 『서화명심록書畵銘心錄』 등이 있는데, 『사우재화론』은 모두 50조항인데, 『서론』과 같고, 전인들의 여러 논을 섞어서 채록하고, 자기의 뜻을 첨부했다.

明 〈何良俊像〉

杜東原[1]先生云: "繪畫之事, 胸中造化, 吐露于筆端, 恍惚變幻, 象其物宜, 足以啓人之高致, 發人之浩氣." 蓋丹靑中得厥三昧耳. —明·汪珂玉[2]『跋畫』

두동원 선생이 "그림 그리는 일은 흉중의 조화가 붓끝에서 드러나 황홀하게 변환하여 형상한 사물이 어울려야 사람들을 높은 운치로 인도하여 사람들의 넓은 기운을 드러낼 수 있다."고 하였다. 이는 그림에서 삼매경을 터득한 것이다. 명·왕가옥의 『발화』에 나오는 글이다.

明 杜瓊<友松圖>

注

1 두동원杜東原: 명나라 화가 두경杜瓊(1396~1476)이다. 오현吳縣 사람이다. 자는 용가用嘉이고, 호는 녹관도인鹿冠道人이다. 세칭 동원선생東原先生이라 불리었다. 사시私諡는 연효淵孝이다. 읽지 않은 책이 없었으며, 글씨와 그림에 모두 뛰어났다. 산수화는 동원董源의 화법을 본받아 산봉우리를 빼어나게 그렸으며, 인물화도 잘 그렸다. 저서에 『동원집東原集』·『경여잡록耕餘雜錄』이 있다.

2 왕가옥汪珂玉(1587~?): 자가 옥수玉水이며, 휘주徽州 사람이다. 가흥嘉興·숭정崇禎(1628~1644) 중에 관직이 산동山東 염운사판관鹽運使判官이였다. 저서에 『산호망珊瑚網』이 있는데, 모두 48권으로 앞의 24권은 절록節錄하였고, 뒤의 24권은 화록畵錄이다.

丘壑[1]雖云在畵最爲末著, 恐筆墨眞而丘壑尋常, 無以引臥遊[2]之興. —淸· 龔賢[3]語. 見淸·周二學[4]『一角編』乙冊

구학은 그림에서 가장 마지막에 표현하는 것이라 하지만, 필묵이 참되어도 구학이 평범하면 와유하는 흥취를 끌어들이지 못할 것이다. 청·공현의 말이다. 청·주이학의 『일각편』을 책에 보인다.

注

1 구학丘壑: 산수가 그윽하고 깊은 곳으로 은자隱者가 사는 곳을 가리킨다.
* 사령운謝靈運이 〈재중독서齋中讀書〉 시에서 "옛적에 내가 서울의 화려함을 유람했지만,

구학을 잊어버린 적이 없다.[昔余游京華, 未嘗廢丘壑.]"고 하였다.

* 두보杜甫가 〈해민解悶〉시에서 "고고한 사람이 왕우승을 보지 못하고, 남전의 구학은 마른 등나무가 넝쿨졌네.[不見高人王右丞, 藍田丘壑蔓寒藤.]"라고 하여 심원한 의경을 비유하였다.

* 황정견黃庭堅이 〈제자첨고목題子瞻枯木〉시에서 "흉중에 원래 구학이 있으니, 노목이 풍상에 도사린 것을 그린다.[胸中原自有丘壑, 故作老木蟠風霜.]"라고 하였다.

중국고대 화론에서 말하는 그림 가운데 '구학'은 화가가 자연에 의지하여 그려 창조해낸 산수의 예술형상이다.

2 와유臥遊: 산수화를 보고서 유람을 대신하여 즐겁게 감상하는 것이다.

* 『송서宋書』「종병전宗炳傳」에 "병이 나서 강릉으로 돌아와 탄식하며 말했다. '늙고 병이 왔으니 명산을 두루 볼 수 없을 것이다. 마음을 맑게하고 도를 보고 누워서 유람한다.' 직접 유람한 곳을 모두 집에 그려 놓았다.[有疾, 還江陵, 嘆曰('老疾俱至, 名山恐難遍睹, 唯當澄懷觀道, 臥以游之.' 凡所游履, 皆圖之于室]"라고 하였다.

* 예찬倪瓚이 〈고중지견방顧仲贇見訪〉에서 "하나의 밭에 구기자 국화 모두 있으니, 벽에 가득히 강산을 그려 누워서 유람하리라.[一畦杞菊爲供具, 滿壁江山作臥遊.]"라고 하였다.

3 공현龔賢(1618~1689): 청나라 초기의 화가이다. 일명 개현豈賢이고, 자는 반천半千·야유野遺이며, 호는 시장인柴丈人·반묘半畝. 강소江蘇 곤산崑山 출신으로, 어려서는 금릉金陵에서 살았으며, 뒤에 번잡한 것을 싫어하여 양주揚州로 옮겼다가 다시 금릉으로 돌아왔다. 금릉에 돌아온 뒤로는 집을 청량산淸涼山 아래에 집을 짓고 소엽루掃葉樓라고 했으며, 땅을 반묘半畝(畝는 30평)가량 개간하여 대나무를 심고 꽃을 가꾸어 그 사이에 기거起居하면서 유유자적했다. 천성이 고벽孤癖이 있어 남과 어울리지 않았으며, 시문詩文과 글씨·그림에 능했다. 그림은 같은 시대의 번기樊圻·호조胡慥·추철鄒喆·섭흔葉欣·고잠高岑·오굉吳宏·사손謝蓀과 함께 금릉팔가金陵八家라 일컬어졌으며, 그 중에서도 첫째로 꼽혔다. 산수화는 동원董源의 화풍을 배우고 즐겨 오진吳鎭의 화법을 따랐는데, 대부분 용필用筆이 세밀하고 짙은 먹을 사용하여 침울한 느낌이 깊었으나 그런 가운데에도 맑은 풍치가 있었다. 반면 소품小品은 필묵이 담박했다. 그는 일찍기 "앞에 고인古人이 없고 뒤에 따라오는 사람도 없다."고 호언했다. 당대의 고수高手로 이름 높던 정정규程正揆는 그의 그림에 제題하기를 "그림에 번거로운 것과 덜한 것이 있는 것은 곧 필묵筆墨을 논하는 것이지

〈枯木圖〉

淸, 龔賢〈山水圖〉冊

경계境界를 논하는 것이 아니다. 북송인北宋人의 천구만학千丘萬壑은 붓 한 번 더 댄다고 해서 덜할 것이 없고, 원인元人의 고지수석枯枝瘦石(마른 나뭇가지와 앙상한 돌)은 붓 한 번 더 댄다고 해서 번거로울 것이 없다. 이런 이치에 통하는 사람은 바로 공반천龔半千이다."라고 했다. 그는 평소 욕심이 없고 담박하여 집에 아무런 저축이 없었으며, 죽어서도 관棺 조차 마련할 수 없었는데 우연히 곡부曲阜의 공동당孔東塘이 금릉에 놀러 왔다가 그의 장례를 돌보았다고 한다. 저서에 『화결畵訣』·『시장인화고柴丈人畵稿』가 있는데, 이는 모두 화가의 경험을 말하여서 산수화의 기본적인 기법을 풀이한 책으로 초학자初學者가 한번 읽을 만하다. 이 밖에 『향초당집香草堂集』이 있다.

4 주이학周二學: 청나라 서화 수장가이다. 호가 만숭거사晩菘居士이고, 인화仁和(지금의 浙江杭州) 사람이다. 그가 소장한 원나라 명나라 명적들을 가지고 『일각편一角編』을 지었는데, 지금은 갑甲·을乙 양책이 있다. 강희康熙 51년(1712)에서부터 옹정擁正 6년(1728)까지 비교조사했으며, 옹정擁正 7년(1729) 이후 5년간은 병丙책에 담았다고 하지만 지금은 보지 못했다.

按語

공현龔賢이 인식한 산수화의 가장 중요한 임무는 자연의 아름다운 경관(보편적인 구학이 아닌 자연)을 그려, 사람들을 감동시키고 '누워서도 유람할 수 있는 흥취를' 끌어 들여서, 사람들로 하여금 자연미를 누리게 하는데 있다. 이에 좋아하는 필묵의 기교만 겨우 갖추었다면, 사람들을 빼어난 구학으로 끌어 들일 수 없을 것이니, 이와 같은 산수화는 성공적인 것이라고 할 수 없다. (1881년 1월, 상해인민미술출판사에서 출판한 유강기(劉綱紀)의 『공현(龔賢)』에 나온 글이다.)

淸, 王昱<山水圖>

學畵所以養性情[1], 且可滌煩襟, 破孤悶, 釋躁心, 迎靜氣. 昔人謂 "山水家多壽, 蓋烟雲[2]供養[3], 眼前無非生機[4], 古來各家亨大耋[5]者居多." 良有以也. —淸·王昱『東莊論畵』

그림을 배운다는 것은 성정을 기르는 것이니, 우선 번잡한 마음을 씻어내고 고민을 없애서 조급한 마음을 버리고 차분한 기운을 맞아 들여야 한다. 옛사람들이 "산수화가는 대부분 장수하는데, 대체로 자연과 공양하여 눈앞에서 살아 있지 않는 것이 없기 때문에, 예로부터 여러 화가들이 장수를 누린 자가 많다."고 하였다. 진실로 까닭이 있는 말이다. 청·왕욱의 『동장논화』에 나오는 글이다.

注

1 성정性情: 성질, 성품, 본성이다.
2 연운烟雲: 안개구름이다. 자연현상을 이른다.
3 공양供養: 배양培養하는 것으로 인격이나 덕행을 닦아 기르는 것이다.
4 생기生機: 생리生理의 기능, 살 가망, 생존의 희망, 장래성, 활기活機이다.
5 대질大耋: 고령高齡을 이른다.

...

古者圖史彰[1]治亂, 名德垂[2]丹青. 後之繪事, 雖不逮古, 然昔人所謂賢哲
寄典, 殆非庸俗能辨.

古畵圖意在勸戒, 故美惡之狀筆彰, 危坦之景動色也. 後世惟供珍玩, 古
格漸亡, 然畵人物不于此用意, 未得其道耳.

雲霞盪胸襟, 花竹怡情性, 物本無心, 何與人事? 其所以相感者, 必大有妙
理. 畵家一丘一壑, 一草一花, 使望者息心[3], 覽者動色, 乃爲極搆[4]. —淸·方薰『
山靜居畵論』

옛날에는 그림과 사적이 치란을 드러냈고 명성과 덕행이 있는 사람들은 그림으로 전
해진다. 후세에는 그림 그리는 일이 옛날에 미치지는 못한다.
반면에 옛 사람들이 '현철한 사람들이 흥을 기탁한 것이다.'고
한 것은 거의 용렬하고 저속한 사람들이 분별할 수 있는 것이
아니다.

옛날 그림의 뜻은 권장하고 훈계함에 있었기 때문에, 아름답
고 추악한 모습을 붓으로 분명하게 드러내어, 위태롭고 너그러
운 경황이 안색을 감동시켰다. 후세에는 진기한 완상품만 진열
하여, 옛날의 품격이 점차 없어졌다. 그러나 인물을 그릴 때 이
런 점을 신경 쓰지 않으면, 인물화의 도를 얻지 못한다.

구름과 노을이 흉금을 움직이고, 꽃과 대나무는 마음을 즐겁
게 하니, 이런 사물들이 본래 마음이 없다면 어떻게 사람의 일
에 참여할 수 있겠는가? 서로 감응하는 까닭은 반드시 묘한 이
치가 많다. 화가가 하나의 언덕과 골짜기, 하나의 풀과 꽃을 그
려서, 보는 자가 속된 생각을 버리게 하고, 보는 사람의 얼굴빛
을 감동시켜야만 최고의 그림이다. 청·방훈의 『산정거화론』에 나오는 글
이다.

淸, 方薰<鐘馗圖>

154

注

1 창彰: 밝히거나, 반영하는 것이다.

2 수垂: 전해지는 것이다.

3 식심息心: 속된 생각을 배제하는 것, 세속에 관한 생각을 버리는 것이다.

4 극구極搆: 평범하지 않은 최고의 작품을 이른다.

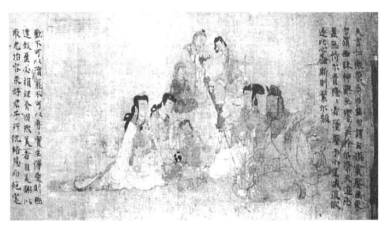

東晉, 顧愷之<女士箴圖> 부분

3

創作論

청작론

생동 활발함은 회화창작의 원천이다. 이에 중국 화가들은 대대로 자연에서 본받아야 한다는 관점을 굳게 지켜오고 있다. 당나라 때 한간의 말 그림은 붓놀림에 정신이 있는 것도 말의 형상이 모두 생동 활발한 데에서 나왔기 때문이다. 말을 그릴 때 당 명황(玄宗)께서 어부에 소장된 말 그림 중에서 유명한 작품을 보아야 한다고 하자, 한간은 "폐하의 마구간에 있는 만 필의 말이 모두 저의 스승입니다."[1]고 하였다. 오대 때 형호는 항상 대자연 가운데 깊이 들어가 보고 몸소 체험하여, 수많은 모습의 고송을 보고는 "기이함에 놀라 두루 돌아다니면서 감상하였다." 다음에 소나무를 그렸는데 "수만 본 모두가 참모습 같다."[2]고 하였다.

당나라 장조가 말한 "밖으로는 조화를 스승으로 삼고, 안으로는 마음의 근원을 얻는다."[3]고 한 것은 오랜 세월 동안 화가의 좌우명이 되었다. 그 후 송나라의 범관·명나라의 왕이·청나라의 석도 같은 이들도 같은 이론을 계승하여 발전을 더하였다.

"생각을 옮겨 묘함을 얻는다."[4]는 말은 동진 고개지의 정밀한 견해로 서양 근대미학의 "감정이입感情移入"이나 연기자들이 말하는 "진입각색進入角色"과 근사한 점이 있다. "생각을 변화하고," "집중하여 사물을 형상하여야," 산을 그리면 "나 자신과 산천이 정신으로 깨달아 필적이 변화한다."[5] 대를 그리면 "자신과 대가 변한다." 초충을 그리면 "내가 초충이 되는지? 초충이 내가 되는지? 알지 못한다."[6]고 하였다.

이는 주객의 관점이 통일되어야 "묘득하여" 대상의 신운과 기질을 얻을 수 있다는 것이다. 형상을 생각하고 회화창작의 의의에 대하여도 설명한 것이다.

청대의 정판교가 제시한 "안중지죽眼中之竹"·"흉중지죽胸中之竹"·"수중지죽手中之竹"은 회화 창작과정에서 생동 활발함을 인식하여, 생동 활발하게 표현하는 전 과정을 개괄한 것이다. 그는 한 단계 나아가 제시한 "흉무성죽胸無成竹"의 이론은 "흉유성죽胸有成竹"보다 한걸음 더 나가서 생각을 밝히고 보충한 것이다.

산수화나 화조화의 창작은 항상 『시경』「비」「흥」의 수법을 운용하여, 주제와 화가의 성격을 표현하였다. 표현 대상에서 취사선택과 과장을 강조하는 예술이다. 청대의 이방응李方膺이 시에서 "가로 기운 수만 개의 꽃송이가 눈에 보이나, 두세 가지만 마음을 즐겁게 하네,"[7]라고 하였다. 마음을 즐겁게 하는 두세 가지는 수많은 꽃송이에서 취사

1) 韓幹, "陛下廐馬萬匹, 皆臣之師."
2) 荊浩, 『筆法記』. "因驚奇異, 遍而賞之", "凡數萬本, 方如其眞."
3) 張璪. "外師造化, 中得心源."
4) 顧愷之, "遷想妙得"
5) 石濤, "予與山川神遇而迹化"
6) 羅大經, 『鶴林玉露』. "不知我之爲草蟲耶? 草蟲之爲我耶?"
7) 李方膺, "觸目橫斜千萬朵, 賞心只有兩三枝."

선택된 것이다. 명대 왕불·서위나 청대 정판교 같은 사람은 형상을 처리하는 데 반드시 "닮음과 닮지 않음"과 "닮지 않은 닮음"을 명확하게 주장하였다. 조소하여 만든 것과 비교하여 실제 생동 활발함은 예술을 더욱 아름답게 하는 전형이 되었다.

창작 방법과 예술 수법은 일정한 방법이 없기 때문에, "법이 없는 법이 지극한 법이다."[8]고 한 것은 예술의 목적이 새로움을 창조해야 하기 때문이다.

창작 태도는 반드시 엄숙하게 참 모습을 깨달아서 정수함을 모우고 정신으로 이해해야, 비로소 심사숙고하여 좋은 작품을 만들어낼 수 있다.

8) 石濤, "無法而法, 乃爲至法"

一

湘東殿下: 天挺命世[1], 幼稟生知, 學窮性表[2], 心師造化, 非復景行[3]所能希涉. 畫有六法, 眞仙[4]爲難, 王于象人, 特盡神妙, 心敏手運, 不加點治. 斯乃聽訟部領[5]之隙, 文談衆藝之餘, 時復遇物[6]援毫, 造次驚絶[7]. 足使荀 衞閣筆, 袁 陸韜翰. 圖製雖寡, 聲聞于外, 非復討論木訥[8], 可得而稱焉. —南朝陳 · 姚最『續畫品』

상동전하는 선천적으로 탁월하여 세상에 이름이 났다. 어려서부터 배우지 않아도 알았지만, 배움을 다하여 성정을 드러내고, 마음은 자연을 스승으로 삼았으니, 그의 고상한 덕행은 남들이 바란다고 미칠 수 있는 바가 아니다. 그림의 육법을 갖추기는 신선도 어려운데, 상동왕은 사람의 모습을 그리는 데에는 특별히 신묘함을 다하여, 생각대로 민첩하게 손을 움직이면 고치거나 윤색하지 않았다. 송사를 주재하는 틈과 문학을 담론하고 각종 기예를 하는 여가에 때때로 남들이 보는 앞에서 붓을 잡으면, 순식간에 사람들이 놀랄 정도로 뛰어난 그림을 그렸다. 순욱과 위협이 붓을 놓고, 원천과 육수가 붓을 감추게 할 만하였다. 제작한 그림이 적으나 명성이 외부에까지 드날렸으니, 다시 어눌하게 토론하지 않더라도 칭찬할 만하다. 남조 진·요최의 『속화품』에 나오는 글이다.

注

1 천정天挺: 하늘이 낳은 탁월함이다. 명세命世는 세상에 이름이 나는 것이다.

2 학궁성표學窮性表: 학문을 궁구하여, 본성을 드러내는 것이다.

3 경행景行: 훌륭한 덕행, 일설에는 '대도大道'라고 한다.

4 진선眞仙: 신선을 이른다.

5 청송부령聽訟部領: 송사訟事를 주재하는 것이다.

6 우물遇物: 남과 접촉하여 사귀거나, 사람을 대하는 태도이다. 사람들 앞에서 그림을 그리는 것을 이른다.

7 조차경절造次驚絶: 순식간에도 빼어나서 놀라게 한다는 것이다. * 조차造次는 갑작스럽거나, 순식간을 이른다. * 경절驚絶은 정교한 아름다움이 뛰어나, 사람들이 놀라서 경복하는 것을 이른다.

8 목눌木訥: 사람이 질박하여서 말을 잘 못하는 것, 말주변이 없는 것이다.

顧生天才傑出, 獨立亡偶, 何區區荀 衛而可濫[1]居篇首? 不興又處顧上, 謝評甚不當也. 顧生思侔造化, 得妙悟于神會[2]. 足使陸生失步[3], 荀侯絕倒[4]. 以顧之才流[5], 豈合甄[6]于品彙[7]? 列于下品, 尤所未安! 今顧 陸請同居上品. —唐·李嗣眞[8]『續畫品錄』

고개지는 타고난 재주가 걸출하여 홀로 우뚝 서서 짝할 자가 없는데, 순욱과 위협을 보잘 것 없이 여겼다면, 어찌 함부로 책머리에 둘 수 있겠는가? 조불흥을 또다시 고개지의 위에 둔 사혁의 평은 매우 합당하지 않다. 고개지는 생각이 자연과 짝하여, 사물의 오묘함은 마음으로 깨닫는 데 있다는 것을 터득하였다. 육탐미는 놀라서 갈 수 없었고, 순욱이 지극히 감복할 만하였다. 고개지 같은 재주를 어떻게 적합하게 품등을 나누어 밝히겠는가? 하품에 나열한 것은 더욱 타당하지 않다! 이제 고개지와 육탐미를 함께 상품에 두기를 요청한다. 당·이사진의『속화품록』에 나온 글이다.

注

1 람濫: 함부로 …하는 것이다.

2 신회神會: 마음으로 깨닫는 것이다.

3 실보失步: 놀라서 갈 수 없는 것을 이르며, '실기고보失其故步'로 특별한 사람을 모방하나 이루지 못하고, 도리어 고유의 기능을 상실하는 것을 비유한다. 『장자莊子』「추수秋水」에 "그대는 수릉 땅의 젊은이가, 초나라 서울 한단에 가서 걸음걸이를 배웠다는 말을 듣지 못 했는가? 젊은이는 한단에서 걸음걸이를 제대로 배우지도 못하고, 옛날의 걸음걸이마저 잊어버려 엉금엉금 기어서 돌아갔노라. 且子 獨不聞壽陵餘子之學行于邯鄲與? 未得國能 又失其故行矣. 直匍匐而歸耳."는 말을 인용한 것이다.

4 절도絕倒: 지극히 감복하는 것이다.

5 재류才流: 재사才士나 재주를 이른다.

6 합견合甄: 합당하게 밝히는 것을 이른다.

7 품휘品彙: 물품을 종류에 따라 나누는 것이다.

8 이사진李嗣眞(?~696): 당唐나라 화가이다. 자는 승주承胄이다. 조주趙州 백현柏縣(지금의 河南 西平) 사람이다. 한편엔 활주滑州 광성匡城(지금의 河南 長垣 西南) 사람이라고도 한다. 20세 전후 명경明經과에 합격하여, 영창永昌(689) 중에 어사 중승御史中丞을 임명 받았다. 불화佛畫와 귀신鬼神을 잘 그렸다. 이중창李仲昌과 같이, 윤임尹琳에게 배웠으며 채색화도 잘 그렸다. 찬술한 책으로『명당신례明堂新禮』10권·『효경지요孝經指要』·『시품詩品』·『서품書品』·『화품畫品』각각 한 권이 있다.『화품』원본은 이미 없어졌다.『왕씨화원王氏畫苑』에 기록된 것은 위서僞書이다. 유검화兪劍華선생이『역대명화기』에서 모아서 편집한『속화품록』은 삼국三國 오吳나라 조불흥曹不興부터, 당唐나라 염립본閻立本과 염립덕閻立德까지 17조항으로 모두 19인이다.『중국화론유편』에 모아서 넣었는데, 품평이 정심精審하고 문사도 우미優美하여, 화품畫品 중에서도 최상에 속한다.

太行山1有洪谷, 其間數畝之田2, 吾常耕而食之. 有日登神鉦山3四望, 迴
迹入大巖扉, 苔逕4露水, 怪石祥煙, 疾進其處, 皆古松也. 中獨圍大者, 皮老
蒼蘚, 翔鱗5乘空, 蟠虬6之勢, 欲附雲漢7. 成林者, 爽氣重榮8; 不能者, 抱
節9自屈. 或廻根出士, 或偃截10巨流, 掛岸盤溪, 披苔裂口. 因驚其異, 遍而
賞之. 明日携筆復就寫之, 凡數萬本, 方如其眞11. ─五代後梁·荊浩12『筆法記』

태항산에 홍곡이라는 곳이 있다. 그곳에는 몇 백 평 남짓한 밭이 있어서, 나는 늘
그것을 일구어 먹고 살았다. 어떤 날은 신정산에 올라 사방을 바라보며 길을 돌다가
큰 암석 문을 들어섰다. 이끼 낀 오솔길에는 물이 흐르며 기이하게 생긴 돌 언저리에는
상서로운 연기가 서렸고, 그곳으로 빨리 들어가니 모두 노송이었다. 그중 유독 큰 아름
드리나무가 있었는데, 껍질이 늙어서 푸른 이끼로 덮이고 번득이는 비늘이 하늘로 치솟
아 있는 것이 도사린 규룡이 하늘을 붙잡으려는 기세 같았다. 숲을 이룬 노송은 상쾌한
기운으로 가지와 잎이 무성하고, 그렇지 못한 것은 절개를 지키며 절로 구부러져 있었
다. 어떤 것은 뿌리가 흙 밖으로 나오고 어떤 것은 누워서 큰 물살을 가르며, 언덕에
매달려 시내에 얽혀 있어서 이끼를 헤치고 돌을 가르고 있었다. 신기함에 놀라서 두루
감상하였다. 다음날 붓을 휴대하고 다시 가서, 수만 본을 그린 후에야 실물과 같게 되
었다. 오대 후양·형호의 『필법기』에 나오는 글이다.

注

1 태항산太行山: 중국 산서성山西省 고원高原과 하북河北省 의 평원平原 사이에 있는 산으
로, 서쪽에 비해 동쪽이 가파르며, 황하黃河에 잘려 험준한 계곡이 많다. 하남성 제원현濟
源縣부터 시작하여, 북으로 산서성 경계에 들어가 동북으로 달리다가 진성晉城, 평순平順,
석양현昔陽縣 등을 거쳐 다시 하남성 경계로 들어가고, 휘현輝顯 무안武安 등을 거쳐 하북
성 경계로 들어가, 정형현井陘縣을 거쳐 획록현獲鹿縣에 이르러 그친다. 지방에 따라 이름
이 다르다.

2 수묘數畝: 묘畝는 토지 면적의 단위로 60평 방장丈이 1묘畝이므로, '수묘지전數畝之田'을
몇 백 평 남짓한 밭으로 해석하였다.

3 신정산神鉦山: 중국 산서성山西省 진성현晉城縣에 소재한 산이다.

4 태경苔逕: 길게 이끼가 덮인 오솔길을 가리킨다.

5 상린翔鱗: 송나라 사고謝翱가 의고시擬古詩에 "번득이는 비늘이 바다와 오리로 변하고[翔
鱗化海鳧], 뇌 가운데 돌은 보이지 않네[不見腦中石]"라는 구가 있다. 여기에서 상린은 한
조각의 소나무 껍질을 형용하는 말인데, 고기비늘 같아 보이기 때문이다.

6 규룡虯龍: 뿔이 있는 어린용이고, 뿔이 없는 어린용은 리螭라고 한다.

7 운한雲漢: 은하수나 하늘을 이른다.

8 중영重榮: 겹겹이 쌓여 무성한 모양이다.

9 포절抱節: 절개를 굳게 지키는 것이다. 마디가 구부러진 나무를 형용한 것이다.

10 언절偃截: 언偃은 쓰러져 있는 모양이다. 절截은 가로막힌 모양이다. 이것은 소나무가 큰 계곡에 쓰러져 있는 모양을 형용한 것이다.

11 방여기진方如其眞: 비로소 소나무의 참모습과 같다는 말이다.

12 형호荊浩: 오대五代 후양後梁의 화가이다. 자는 호연浩然이고, 심수沁水(지금 山西省에 속함) 사람이다. 당말唐末 혼란기에 태항산太行山으로 피란 가서, 홍곡洪谷에 은둔하여 호를 홍곡자洪谷子라 했다. 학문이 넓고 경사經史에 널리 통했으며, 문장도 잘 지었다. 그림은 불상佛像을 잘 그렸을 뿐 아니라, 특히 산수화에 뛰어나 항상 붓을 가지고 다니면서, 산중의 고송古松을 모사하였다. 자신은 "오도현吳道玄의 산수화는 필력筆力은 있어도 묵기墨氣가 없고, 항용項容(唐의 화가)의 산수화는 묵기는 있어도 필력이 없다. 나는 이들 두 사람의 장점을 가려서 일가一家의 체體를 이룩했다"라고 말했다. 그는 특히 구름 속의 산을 잘 그렸는데, 산꼭대기의 사면이 준후峻厚하여 범관范寬 등의 조祖라는 평을 받았다. 중국 산수화 발전에 중요한 영향을 끼친 화가 중의 한사람이다. 산수화에 뛰어났던 관동關仝도 그의 제자이다. 존재하는 작품으로는 〈광려도匡廬圖〉 두루마리 그림이 대북臺北 고궁박물원故宮博物院에 소장되어 있다. 〈사시산수도四時山水圖〉 〈삼봉도三峯圖〉 〈도원도桃源圖〉 〈천태산도天台山圖〉 등이 있다. 화론畫論에도 밝아 산수화론인『필법기筆法記』가 있는데, 한편엔『산수수필법山水受筆法』 또는『화산수록畫山水錄』으로 되어 있다. 산수화의 창작 방법을 논하였는데, 사생을 주장하였고, 관찰 등을 중요시 하였다. 이런 점이 더욱 정밀하고 타당하다.

五代 後梁, 荊浩〈匡廬圖〉 軸

唐, 戴嵩〈牛〉

蜀中有杜處士好書畵, 所寶以百數, 有戴嵩牛一軸, 尤所愛, 錦囊玉軸[1], 常以自隨. 一日曝書畵, 有一牧童見之, 拊掌大笑曰: "此畵鬪牛也, 牛鬪力在角, 尾搐入兩股間, 今乃掉尾而鬪, 謬矣." 處士笑而然之. 古語有云: "耕當問奴, 織當問婢." 不可改也. 「書戴嵩畵牛」[2]-宋·蘇軾『東坡題跋』

촉나라에 글씨와 그림을 좋아하는 두처사가 있었다. 보배로 여기는 것이 수백 가지인데, 대숭이 그린 소 그림 한축을 더욱 아껴, 옥축을 비단주머니에 넣고 언제나 자신이 지니고 있었다. 하루는 서화

를 햇볕에 말리는 데, 어떤 한 목동이 그림을 보고 손바닥을 치면서 크게 웃으면서 "이 것은 소가 싸우는 것을 그린 것이지만, 소가 싸울 때는 힘이 뿔에 있고, 꼬리는 경련을 일으키며 두 다리 사이에 끼우는데, 지금 이 소는 꼬리를 흔들면서 싸우니 잘못된 것이 다."고 하였다. 처사가 웃으면서 그렇게 여겼다. 옛날에 이런 말이 있다. "밭갈이는 남 자 종에게 물어봐야 하고, 베를 짜는 것은 여자 종에게 물어봐야 한다." 이 말은 고칠 수 없는 것이다. 송나라 소식의 『동파제발』「서대숭화우」에 나오는 글이다.

注
1 옥축玉軸: 권축卷軸의 미칭으로, 진귀하고 아름다운 서화를 이른다.
2 「동파서대숭화우書戴嵩畵牛」: 약 1078년 전후 송나라 소식蘇軾이, 대숭戴嵩의 소 그림에 관하여 쓴 것이다.

黃筌畵飛鳥, 頸足皆展. 或曰: "飛鳥縮頸則展足, 縮足則展頸, 無兩展者." 驗之信然, 乃知觀物不審者, 雖畵師且不能, 況其大者乎? 君子是以務學而 好問也.[1]「書黃筌畵雀」[2] —宋·蘇軾『東坡題跋』

황전이 날아가는 새를 그렸는데, 목과 다리를 모두 쭉 뻗고 있다. 어떤 사람이 말하 였다. "나는 새는 목을 움츠리면 다리는 뻗고, 다리를 움츠리면 목은 앞으로 내미니, 목과 발을 다 뻗지 않는다." 그것을 조사해 보니 진실로 그리하여서, 사물을 관찰하는 데 자세히 살피지 못한 사람은 화가라 하더라도 이런 것을 잘 그리지 못한다는 것을 알 수 있다. 하물며 그가 대단한 것을 그렸다면 어떠했겠는가? 군자는 이에 힘써 배우 고 묻기를 좋아해야 한다. 송나라 소식의 『동파제발』「서황전화작」에서 나온 글이다.

注
1 군자시이무학이호문야君子是以務學而好問也: 군자라면 세상에 대처할 수 있게, 모든 것을 알고 있어야만 한다는 교훈이다. 여기에서 예술적인 문제는, 요결이 잘 그리는 것에 있지 만, 소식의 입장은 자연과 친숙해야 한다는 견해를 밝힌 것이다.
2 「서황전화작書黃筌畵雀」: 약 1078년 전후 송나라 소식蘇軾이, 황전黃筌이 그린 참새 그림 에 관하여 쓴 것이다.

學畵花者以一株花置深坑中, 臨其上而瞰之, 則花之四面得矣. 學畵竹者, 取一枝竹, 因月夜照其影于素壁之上, 則竹之眞形出矣. 學畵山水者何異此? 蓋身卽山川而取之, 則山水之意度[1]見矣. 眞山水之川谷, 遠望之以取其勢, 近看之以取其質. 眞山水之雲氣, 四時不同: 春融怡[2], 夏蓊鬱[3], 秋疎薄[4], 冬黯淡[5]. 畵見其大象[6], 而不爲斬刻[7]之形, 則雲氣之態度[8]活矣. (眞山水之煙嵐, 四時不同: 春山澹冶[9]而如笑, 夏山蒼翠而如滴, 秋山明淨而如粧, 冬山慘淡[10]而如睡. 畵見其大意, 而不爲刻畵之迹, 則烟嵐之景象正矣.) 眞山水之風雨, 遠望可得, 而近者玩習[11]不能究錯縱[12]起止之勢. 眞山水之陰晴, 遠望可盡, 而近者拘狹[13]不能得明晦隱見[14]之迹. 「山水訓」—北宋·郭熙. 郭思『林泉高致』

꽃 그림을 배우는 사람은 꽃 한송이를 깊은 구덩이 속에 놓고 그 위에서 내려다보면 꽃의 사면을 터득할 수 있을 것이다. 대나무 그리기를 배우는 사람은 대나무 한 가지를 가져다가 달밤 하얀 벽에 그림자를 비추어 보면, 대나무의 참다운 형태가 나타날 것이다. 산수를 배우는 것이 어찌 이와 다르겠는가? 몸소 산천에 나아가 산천의 참모습을 취한다면, 산수의 의경과 풍격이 보일 것이다. 실제 산수의 계곡은 멀리서 바라보고 기세를 취하며, 가까이 보고 형질을 취한다. 실제 산수의 구름은 사계절 같지 않다. 봄 구름은 온화하며 즐겁다. 여름 구름은 자욱하고 짙다. 가을 구름은 성글며 얇다. 겨울 구름은 음침하며 쓸쓸하다. 구름을 그려서 전체의 형상을 표현한다. 잘라서 새겨놓은 것 같은 모습을 그리지 않아야 구름기운의 정취가 살아나게 된다. (실제 산수의 안개나 이내도 사계절이 같지 않다. 봄 산은 담담하고 고우면서, 미소 짓는 듯하다. 여름 산은 싱싱하고 푸르러서, 물방울이 떨어지는 것 같다. 가을 산은 맑고 깨끗해서, 단장한 듯하다. 겨울 산은 처량하고 쓸쓸하여, 잠자는 듯하다. 그림에 큰 뜻을 표현하는 데, 애써 꾸민 흔적을 남기지 않으면, 안개와 아지랑이 낀 경상이 좋을 것이다.) 실제 산수의 비바람은 멀리서 바라보아야 알 수 있지만, 가까이 있는 사람은 익숙하게 구경했더라도, 뒤섞여서 모이고 시작하며 그치는 형세를 궁구할 수 없다. 실제 산수가 흐리거나 개인 것도 멀리서 바라보아야 전체를 볼 수 있지만, 가까이 있는 사람은 막히고 좁아서 산수의 밝고 어둡고 감추어지고 드러나는 자취를 볼 수 없다. 북송·곽희. 곽사의 『임천고치』「산수훈」에 나오는 글이다.

注

1 의도意度: 예술작품의 의경意境과 풍격風格이다. 식견識見과 기도氣度·췌측揣測(設想)·정신상태精神狀態 등의 뜻이 있다.

2 융이融怡: 융흡融洽·화락和樂·난화暖和한 것이다.

3 옹울蓊鬱: 초목이 무성하여 자욱하고, 짙게 깔린 모양이다.

4 소박疏薄: 소통되며 얇은 것이다.

5 암담黯淡: 음침陰沈한 것이다.

6 대상大象: 기상현상·천체현상이다.

7 참각斬刻: 잘라서 새기는 것으로, 꾸민 흔적을 이른다.

8 태도態度: 모양·정취이다.

9 담야澹冶: 맑고 고상하며, 밝고 고운 것이다.

10 참담慘淡: 어두침침한 모양이다.

11 완습玩習: 익숙히 완미하는 것이다.

12 착종錯縱: 어지러이 뒤섞인 것으로 보았다.

13 구협拘狹: 막히고 좁은 모양이다.

14 명회은현明晦隱見: 산수화의 경계境界를 나타내는 중요한 표현 방법이다. * '은현隱見'은 수동적으로 보면 은현이지만, 능동적으로 보면 장로蔣露(숨기고 노출시킴)이다. 결국 이 것은 북송北宋시대에 사실적寫實的으로 산이 크고 깊음을 나타낸 것에서 출발한 것이지만, 명대明代에 가면 사유적思惟的으로 크고 깊음을 나타내는 경계론으로 발달하게 된다.

前人之法未嘗不近取諸物, 吾與其師于人者, 未若師諸物也. 吾與其師于物者, 未若師諸心. —北宋·范寬[1] 語. 見『宣和畵譜』卷十一

옛사람들의 화법은 여러 사물을 가까이서 취하였다. 나는 사람들을 스승으로 삼기보다는 사물을 스승으로 삼는 것이 낫다고 여긴다. 나는 사물을 스승으로 삼기보다는 마음을 스승으로 삼는 것이 낫다고 생각한다. 북송·범관이 한 말이다. 『선화화보』11권에 보인다.

范寬, <雪景寒林圖>軸 부분

注

1 범관范寬: 송초宋初 화가이다. 자는 중립仲立이다. 본명은 중정中正이었으나, 성품이 온후하고 너그러워 사람들이 관寬이라 불렀으므로, 마침내 관寬을 이름으로 삼았다고 한다. 화원華原(지금의 陝西 耀縣) 사람이다. 세속 일에 구애되지 않고 항상 변경汴京과 낙양洛陽을 왕래하며, 천성天聖(1023~1031) 연간에도 생존해 있었다고 한다. 산수화를 즐겨 그렸다. 처음에는 이성李成에게 배웠으나, 뒤에는 형호荊浩의 화법을 배웠다. 산꼭대기에는 밀림密林을 그리고, 물가에는 우뚝한 큰 바위를 그리는 것을 예사로 했다. 뒤에는 이런 화법을 버리고 종남終南의 태화太華에

자리 잡고 살면서 두루 기이한 경치를 구경하면서부터, 화경畫境이 갑자기 일변하여 웅위雄偉하고 노경老硬한 필치로 산골山骨의 참모습을 묘사함으로써, 스스로 일가를 이루게 되었다. 송대宋代의 산수화는 이성과 범관을 으뜸으로 꼽는다. 이성의 그림은 가까이서 보면 천리 밖을 보는 것 같은데 비해, 범관의 그림은 멀리서 보아도 가까이 있는 것 같아, 보는 사람이 산 속에 있는 것 같은 느낌을 주었다. 또 이성은 산의 체모體貌를 얻었고, 동원董源은 산의 신기神氣를 얻었으며, 범관은 산의 골법骨法을 얻음으로써 이들 삼가三家의 그림은 백대百代의 스승이라는 평을 들었다. 범관을 비롯한 이들의 화풍은 후세에 까지 큰 영향을 끼쳤다. 그는 생긴 모습이 날카로우면서도 거동은 소탈했으며, 성품이 술을 즐기고 도道를 좋아했다고 한다. 작품으로는 〈계산행려도谿山行旅圖〉가 대북고궁박물원에 소장되어 있고, 〈설경한림도雪景寒林圖〉가 천진시예술박물관天津市藝術博物館에 소장되어 있다.

按語

원나라 탕후湯垕가 『화감畫鑒』에서 범관范寬의 말을 인용하여 "사람을 스승으로 삼기보다는 조화를 스승으로 삼는 것이 낫다[與其師人, 不若師諸造化.]"고 하였다.

．．．．．．．．．．．．．．．．．．．．．．．．．．．．．．．．．．．

易元吉, 字慶之, 長沙人. 天姿穎異[1], 善畫得名于時. 初以工花鳥專門, 及見趙昌[2]畫, 乃曰: "世未乏人, 要須擺脫舊習, 超軼[3]古人之所未到, 則可以謂名家." 于是遂游于荊湖[4]間, 搜奇訪古, 名山大川, 每遇勝麗佳處, 輒留其意, 幾與猿狖鹿豕同游, 故心傳目擊之妙, 一寫于毫端間, 則是世俗之所不得窺其藩也. 又嘗于長沙所居之舍後, 開圃鑿池, 間以亂石叢篁·梅菊葭葦, 多馴養水禽山獸, 以何其動靜游息之態, 以資于畫筆之思致[5], 故寫動植之狀無出其右者. —北宋『宣和畫譜』卷十八

역원길은 자가 경지이고, 호남성 장사 사람이다. 타고난 자질이 총명하여 그림을 잘 그려서 당시에 명성을 얻었다. 처음에는 화조화를 전문으로 하였으나, 조창의 그림을

北宋, 易元吉〈聚猿圖〉卷

北宋, 易元吉<聚猿圖>卷 (部分)

보고 말하였다. "세상에는 인재가 많다. 반드시 구습을 벗어나서 고인들이 이루지 못한 것을 뛰어넘어야 명가라고 할 수 있다." 이에 드디어 형호 사이에서 유람하며, 기이함과 옛 것을 찾았다. 명산대천에서 경치가 아름다운 곳을 만날 때마다 머무르며 그림을 그렸다. 거의 원숭이·사슴·돼지와 놀았기에 목격한 묘함을 마음으로 전하여 붓끝으로 모두 그렸으니, 세속에서 그의 영역을 엿볼 수 없었다. 일찍이 장사에서 거주하는 집 뒤에 밭을 개간하고 연못을 파고, 여기저기에 돌을 놓고 대와 매화 국화를 배치하여 그 사이에 물새와 산 짐승을 많이 길렀다. 그들의 동정과 쉬고 노니는 모습이 어떤지를 보고서 바탕으로 삼아 그림의 의취를 이루었다. 따라서 동식물의 모습을 그보다 잘 표현하는 자가 없다. 북송 『선화화보』18권에 나온 글이다.

注

1 영이穎異: 총명함, 지혜가 남보다 뛰어난 것이다.

2 조창趙昌: 북송北宋의 화가이다. 자는 창지昌之이고, 광한廣漢(지금의 四川) 사람이다. 한편에는 검남劍南(지금 劍閣의 남쪽) 사람으로 되어 있다. 화과花果를 잘 그려 절지화를 많이 그렸고, 초충草蟲도 잘 그렸다. 처음에는 등창우滕昌祐의 화법을 따랐으며, 서숭사徐崇嗣의 '몰골법沒骨法'도 본받았다. 뒤에는 등창우의 솜씨를 능가했다. 그는 꽃을 그릴 때면 매일 새벽이슬이 마르기 전에, 꽃을 관찰하고 손 안에서 채색을 섞어서 화훼를 그렸다. 스스로 '사생조창寫生趙昌'이라고 하였다. 특히 채색에 공교하고 바림에 공교한데, 맑고 윤택하게 골고루 얇은 색을 쌓아올린 것 같아 비교적 유약하다. 그림을 몹시 아껴 쉽사리 남에게 그려 주지 않았다. 어쩌다 시중에 흘러 들어가면 다시 사가지고 돌아왔다. 따라서 현존하는 작품은 극히 드물다고 한다. 대중 상부大中祥符(1008~1016) 연간에 명성이 대단했다. 현존하는 작품으로 〈절지사단折枝四端〉 두루마리 그림이, 고궁박물원故宮博物院에 소장되어 있다.

3 초질超軼: 초일超逸이나 초월超越과 같다.

4 형호荊湖: 도로 명이다. 송초宋初에 형호남로荊湖南路와 형호북로를 설치하여, 옹희雍熙(984~987) 연간에 모두 만들어 졌다. 지도至道(995~997) 이후에 지금의 호남성湖南省 멱라강汨羅江·동정호洞庭湖·설봉산雪峰山을 경계로 하여, 남북 두 길로 나누었다. 남로南路를 '호남湖南'이라 하고, 지금은 호남 장사시長沙市에서 관리한다. 북로北路는 '호북湖北'이라 하고, 지금 호북 강릉江陵에서 관리한다.

5 사치思致: 예술작품의 의취나 경지를 이른다.

夫畫花竹翎毛者, 正當浸潤[1]籠養飛放[2]之徒. 叫蟲, 問養叫蟲者; 鬪蟲也, 問養鬪蟲者, 或棚頭之人求之, 鷙禽[3]須問養鷙禽者求之, 正當各從其類. 又解繫自有體法, 豈可一毫之差也. 畫牛虎犬馬, 一切飛走, 要皆從類而得之者眞矣. 不然, 則勞而無功, 遠之又遠矣. 韓幹[4]畫馬, 云廐中萬馬皆吾師之說明矣. 畫花竹者須訪問于老圃, 朝暮觀之, 然後見其含苞養秀, 榮枯凋落之態無闕矣.

畫山水者, 須要遍歷廣觀, 然後方知著筆去處. 何以知之? 澄叟自幼而觀湘中山水, 長遊三峽 夔門, 或水或陸, 盡得其態, 久久然後自覺有力水墨, 學者不可不知也.

自江陵登三峽 夔門, 長流三千餘里, 重灘逆瀨, 匯洑狂瀾[5], 旋渦回流, 雄波急浪, 備在其間. 登山則自夷陵之西, 懸崖峭壁, 陸岸高峯, 峻嶺深巖, 幽泉秀谷, 虎穴龍潭, 臨危列險, 驟雨狂風, 無不經歷, 盡是今日之畫式也, 豈不廣哉! 眞所謂探囊得物耳. 若悟妙理, 賦在筆端, 何患不精? 畫者如是思, 如是學, 不負名矣. ─南宋·李澄叟[6]『畫山水訣』

꽃과 대나무 영모를 그리는 자는 새를 가둬두고 기르는 자와 사냥하는 자들과 친하게 지내야 한다. 우는 벌레는 벌레를 기르는 자에게 묻고, 싸우는 벌레도 벌레를 기르는 자에게 물어보아야 한다. 더러는 시렁에 있는 사람을 찾아가고, 맹금은 맹금을 기르는 자를 찾아가서 물어보고서 모든 종류에 따라서 그려야 한다. 풀어주거나 묶는 데에도 각자의 법식이 있는데, 어찌 조금이라도 차이가 나서야 되겠는가? 소, 호랑이, 개, 말은 전부 나는 듯이 달리는 것을 그려야 하니, 결국 모두 종류에 따라서 터득해야 참 모습이 표현될 것이다. 그렇지 않으면 수고해도 공이 없고, 참모습에서 점점 멀어질 것이다.

한간이 말을 그렸는데, 마구간에 있는 모든 말이 나의 스승이라고 하였다. 꽃과 대나무를 그리는 자는 노련한 농부를 방문하여 아침저녁으로 관찰한 뒤에 머금은 꽃술과 빼어나게 자라난 것을 보고, 꽃이 피거나 시들고 말라서 지는 모습을 빠뜨리지 말아야 한다.

산수를 그리는 자는 두루 거쳐서 널리 관람한 뒤에, 붓을 댈 곳을 알아야 한다. 어떻게 해야 그런 것을 아는가? 이징수는 어릴 적부터 상강에서 산수를 관찰하고, 삼협과 기문에서 오랫동안 유람하여 어떤 때는 물가나 육지에

唐, 韓幹〈牧馬圖〉卷

서 모습을 다 터득한지 오래된 후에야 스스로 수묵에 필력이 생기게 된 것을 깨달았다. 따라서 배우는 자들은 이런 것을 알아야한다.

강릉에서부터 삽협과 기문에 올라 3천여 리를 길게 흘러가면, 거듭되는 개울과 역류하는 여울물이 모여서 물결을 일으키고 소용돌이치며 돌아 흐른다. 웅장한 파도와 급한 파도는 모두 그 가운데 있다. 산을 오르면 이릉의 서쪽으로부터 매달린 듯한 높은 절벽과 험한 언덕과 높은 봉우리, 높은 고개와 깊은 바위, 그윽한 샘과 빼어난 골짜기, 호랑이 굴과 용소 등이 위태롭고 험하게 나열된 것과 비바람이 뿌리는 경상들을 직접 겪어보았다. 이런 것을 다 표현하는 것이 오늘날 그리는 방식이다. 그러니 어떻게 널리 보지 않을 수 있겠는가!

따라서 참 모습을 탐구하고 터득해서 경물을 담는다고 하는 것이다. 묘리를 깨달으면 그리는 것이 붓끝에 달려 있으니, 어떻게 정통하지 않을 것을 걱정하겠는가? 그리는 자가 이런 생각을 하고 이와 같이 배우면, 명성이 저버리지 않을 것이다. 남송·이징수의 『화산수결』에 나오는 글이다.

注

1 침윤浸潤: 친밀하게 지냄, 비위를 맞추어 잘 보임이다.

2 비방飛放: 새매猛禽를 풀어놓고 사냥하는 깃이다.

3 지금鷙禽: 사나운 새이다.

4 한간韓幹(?~783): 당나라 화가이다. 경조京兆 남전藍田(지금의 陝西 西安) 사람, 한편엔 대량大梁(지금의 河南 開封) 사람이라고도 한다. 인물·귀신·불상佛像 등을 잘 그렸을 뿐 아니라, 특히 안마鞍馬를 잘 그려 말 그림의 대가大家로 명성을 떨쳤다. 말 그림은 처음에 조패曹覇의 화법을 따랐으나, 뒤에는 독자적인 화법으로 그렸다. 천보天寶(742~755) 초에 내정內廷에 들어가 공봉供奉이 되었다. 당시 진굉陳閎이 말 그림으로 황제의 총애를 받고 있었으므로, 현종玄宗은 진굉을 스승으로 삼도록 그에게 명했다. 반면에 그는 "폐하의 내구內廐(궁내의 말을 맡아 보는 관청)에 있는 말은 모두 나의 스승이라"고 말하니, 현종도 기특하게 여겼다고 한다. 현종이 원래 아주 큰 말을 좋아하여 패애沛艾·서역西域·대완국大宛國 등에서 해마다 명마名馬를 갖다 바쳤기 때문에, 어구御廐의 말은 40만 필에 이르렀다. 그는 이들 명마를 일일이 사생寫生한 끝에, 화기畵技가 입신入神했다는 말을 듣게 되었다. 그는 어렸을 때 술집에서 술을 배달했는데, 왕유王維의 집에 술값을 받으러 갔다가 땅바닥에 인마人馬를 그린 것이 왕유의 눈에 띄어, 재능을 인정받게 되면서부터 말 그림에 정진했다고 한다. 작품에 〈용삭공신도龍朔功臣圖〉〈오왕출유도五王出遊圖〉〈명황사록도明皇射鹿圖〉〈명비상마도明妃上馬圖〉〈귀척열마도貴戚

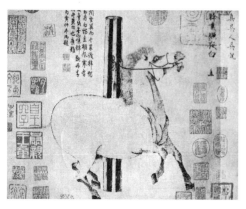

唐, 韓幹〈照夜白圖〉卷

閑馬圖〉〈곽가사자화마도郭家獅子花馬圖〉〈옥화총도玉花驄圖〉〈조야백마도照夜白馬圖〉 등
이 전한다.

5 회보광란滙洑狂瀾: 물이 돌아 모여서 물결을 일으키는 것이다.

6 이징수李澄叟: 남송의 화가로, 상상湘 중 사람이다. 살아온 사적은 『畵山水訣』의 자서를
제외하고, 다른 곳에서는 고찰할 수 없다.

··

鳥獸草木之賦狀也, 其在五方[1], 各自不同, 而觀畵
者, 獨以其方所見, 論難形似之不同, 以爲或大或小,
或長或短, 或豐或瘠, 互相譏笑, 以爲口實[2], 非善觀
也. 「雜說·論遠」—南宋·鄧椿[3]『畵繼』卷九

張良〈蒼林疊岫圖〉軸

조수나 초목의 모습을 그리는 것은 각 방향의 모양이 모두
다르다. 그림을 관찰하는 자들은 특히 그가 본 방향만 생각
하여 형상이 다르다고 논란한다. 어떤 이는 너무 크다거나
작다거나, 너무 길다거나 짧다거나, 너무 풍만하다거나 너무
수척하다고 하여, 서로 비웃으며 구실꺼리로 삼는 것은 그림
을 잘 관찰하는 것이 아니다. 남송·등춘의 『화계』「잡설·논원」에 나온
글이다.

注

1 오방五方: 동東·서西·남南·북北·중中을 가리킨다. 『禮記』
「王制」에 "오방의 백성은 언어가 통하지 않고 좋아하는 것도
다르다. 五方之民, 言語不通, 嗜慾不同."이라는 말이 있다.

2 구실口實: 으레 쓰는 말, 늘 하는 이야기이다.

3 등춘鄧椿: 자가 공수公壽이고, 쌍류雙流(지금의 四川에 속함)
사람이다. 생졸년은 자세하지 않고, 대략 북송 말에서 남송
전반기에 활동하였다. 중국화사中國畵史인 『畵繼』는 『圖畵
見聞誌』를 이어서 북송 희령熙寧 7년(1074)에서 남송 건도乾
道 3년간의 화가 2백 10여 인의 소전小傳을 기재하였고, 개인
의 집에 소장한 그림 목록과, 그림을 평한 말과 전해오는 알
려지지 않은 사실들을 모아서, 매우 광범위하게 언급하였다.

桑苧未成鴻漸隱
丹靑聊作虎頭癡
久知圖畫非兒戲
到處雲山是我師

一元·趙孟頫題〈蒼林疊岫圖〉,
見『松雪齋集』

상영[1]이 이루지 못하니 홍점이란 자도 숨겨지고
그림은 그런대로 호두[2]의 치절[3]을 그렸다.
그림이 아희[4]가 아님을 안지가 오래이니
도처의 구름 낀 산이 바로 나의 스승이로다.

원·조맹부가 〈창림첩수도〉에 제한 것인데,
『송설재집』에 보인다.

注

1 상녕桑苧: 당대(唐代의 작가 육우陸羽(733~804)이다. 복주復州 경릉竟陵(지금의 湖北 天門)
　사람이며, 자는 홍점鴻漸, 자칭 상녕옹桑苧翁이라 하였고, 또 하나의 호가 동강자東岡子이
　다. 성격이 회해詼諧(익살스러움)하야 문을 닫고 저술하였으며, 벼슬을 원하지 않았다. 한
　차례 일찍이 영공伶工을 지냈다. 여류 시인인 이계란李季蘭·승려인 교연皎然과 매우 친하
　게 지냈다. 차茶를 좋아하기로 유명하여 다도茶道를 깊이 연구하였기 때문에, 옛날에는
　그를 '다신茶神'에 비유하였다. 찬술한 저서로 『다경茶經』이 있고, 시를 잘 지었지만 세상
　에 전하는 것은 겨우 몇 수 뿐이다.
2 호두虎頭: 동진東晉 화가 고개지顧愷之의 소자小字이다.
3 치癡: 고개지의 삼절三絶 중에 치절癡絶을 이른다.
4 아희兒戲: 아이들이 장난한 것이다. 작품이 엄정하지 못하고 참다움을 알지 못하여, 아이
　들이 장난한 것 같은 것을 비유하는 말이다.

雲白山靑幾萬重
溪邊游子馬如龍
眼前有景畫不盡
歸去鷗波命阿雍

一元·趙孟頫題子仲穆畫幅,
見汪珂玉『珊瑚網』

흰 구름 청산에 몇 만 리나 겹쳤는고
시냇가 유자[1]의 말은 용과 같구려.
눈앞의 경치 다 그릴 수 없으니
구파[2]가 돌아가 아옹[3]에게 그리라고 하네.

원·조맹부가 아들 중목이 그린 화폭에 제한 것이다.
왕가옥의 『산호망』에 보인다.

注

1 유자游子: 고향을 떠나 멀리 나가 있는 사람, 한가하게 노는 사람.
2 구파鷗波: 원나라 화가 조맹부趙孟頫를 가리킨다. 그의 집에 구파정鷗波亭이 있어서, 그렇
　게 부른다.

3 옹옹雍: 조맹부의 둘째 아들이 조옹趙雍(1289~1360 후)이다. 원나라
화가이고, 자가 중목仲穆이며, 관직이 집현전 대제集賢殿待制·동지
호주로총독부사同知湖州路總督府事였다. 그림과 글씨는 가학을 계승
하였는데, 산수는 동원을 배워 잘 그렸다. 더욱 말과 사람을 잘 그
려 조패曹霸의 법을 터득하였다. 난과 대를 그리면 수윤腴潤(가늘고
윤택함)하고 말쑥하다. 글씨는 해서·행서·초서를 잘 썼으며 전서도
잘 썼는데, 체세가 맑고 힘차다. 세상에 있는 작품은 〈계산어은도溪
山漁隱圖〉가 『지나명화보감支那名畵寶鑑』에 기재되었다. 〈장송계마
도長松繫馬圖〉 두루마리가 상해박물관에 소장되어 있다. 〈협탄유기
도挾彈游騎圖〉 두루마리가 고궁박물원에 소장되어 있다.

余嘗見盧楞伽[1]〈羅漢像〉, 最得西域[2]人情態[3], 故優入
聖域[4]. 蓋當時京師多有西域人, 耳目相接, 語言相通故
也. 至五代 王齊翰[5]輩雖畵, 要與漢僧何異? 余仕京師久,
頗嘗與天竺[6]僧遊, 故于羅漢像, 自謂有得. 此卷予十七年
前作, 粗有古意, 未知觀者以爲何如也? —元·趙孟頫語. 見『淸河
書畵舫[7]』卷十

南宋, 林庭珪〈五百羅漢像〉軸

나[趙孟頫]는 일찍이 노능가의 〈나한상〉을 보았는데, 서역인의
표정과 태도를 가장 잘 표현했기 때문에 성인의 경지에 충분히 들
어간다. 당시 경사에는 서역 사람들이 많이 있어서 이목이 서로 접
하고 언어가 서로 통하였기 때문이다. 오대 때는 왕제한의 무리가
그렸으나, 결국 한나라 승려와 무엇이 다른가? 나는 경사에서 오랫
동안 벼슬하였는데, 꽤 일찍부터 천축[印度]의 승려들과 교유하였
으므로, 나한상에 대하여 스스로 터득함이 있다고 말한다. 이 권은
내가 17년 전에 그린 것으로 대략 고의가 있는데, 보는 사람들이
어찌 생각할지 모르겠다. 원·조맹부의 말이다. 『청하서화방』10권에 보인다.

注

1 노능가盧楞伽: 당나라 화가이다. 일명 능가稜伽라고도 한다. 장안長
安(지금의 陝西 西安) 사람이다. 현종玄宗 때 사람으로 오도자吳道子
에게 그림을 배웠다. 화풍이 섬세하고 치밀하여 작은 화폭에 산수를
그려도 멀면서 광활하고, 물상을 정밀하게 그렸다. 불상佛像과 경변

唐, 盧楞伽〈六尊者像〉冊

盧楞伽<六尊者像>冊

經變 등을 벽화로 많이 그렸다. 숙종肅宗 건원乾元 초(758) 성도成都에 있는 대성자사大聖慈寺의 벽에 〈행도고승行道高僧〉을 그렸는데, 안진경顏眞卿이 제자題字했다. 일찍이 장안長安 장엄사莊嚴寺(總持寺)의 세 개 문에도 그렸다. 오도자의 찬상을 받았으나 곧 죽었다.

2 서역西域: 한대漢代 이래로 옥문관玉門關(지금의 甘肅 敦煌 西北)·양관陽關 서쪽 지역을 이르는 말로 『漢書』「西域傳」에 처음 보인다. 두 가지 뜻이 있는데, 좁게는 총령葱嶺 동쪽을 이르고, 넓게는 아시아의 중서부, 인도 반도印度半島, 동부 유럽, 아프리카 북부를 모두 포괄한다. 뒤에 중국의 서부 지역을 두루 이르는 말로 썼다. 당 때는 서역에 안서安西·북정北庭 두 개의 도호都護를 설치하였다. 19세기 말부터 서역이라는 명칭이 폐지되어 사용되지 않는다.

3 정태情態: 정상情狀·정황·표정·태도를 이른다.

4 성역聖域: 성인의 경지나 성인의 지위를 이른다.

5 왕제한王齊翰: 오대五代 남당南唐의 화가이다. 강령江寧(지금의 江蘇 南京) 사람이다. 후주後主 때 화원畵院의 대조待詔를 지냈다. 도석道釋·인물·산수는 필치가 아주 세밀했고, 화조는 생동감이 있었으며, 특히 노루와 원숭이를 잘 그려서 당시에 이름이 높았다. 현존하는 작품으로 〈도이도挑耳圖(일명 勘書圖라 함)〉가 남경대학南京大學에 소장되어 있다.

南唐, 王齊翰<勘書圖>軸

6 천축天竺: 고대 인도印度의 별칭이다.

7 『청하서화방淸河書畫舫』: 명나라 장축張丑이 역대의 유명한 서화에 관하여, 평론하고 고증한 책으로 12권이다. '서화방'은 미불米芾의 서화선書畫船의 고사에서 따온 것이다.

元, 黃公望<九峰雪霽圖>軸

皮袋中置描筆在內, 或于好景處, 見樹有怪異, 便當模寫記之, 分外[1]有發生之意. —元·黃公望『寫山水訣』

가죽자루에 화필을 넣어두고, 더러 아름다운 경치에서 나무들 중에 기이한 것이 보이면, 곧장 묘사하고 기억해야, 특별한 뜻이 생긴다. 원·황공망의 『사산수결』에 나오는 글이다.

注

1 분외分外: 특별히, 유달리, 본분 밖, 또는 그 밖의 일이다.

陳郡丞[1]嘗謂余言: "黃子久終日只在荒山亂石叢木深篠中坐, 意態忽忽[2], 人不測其爲何. 又每往泖中[3]通海處看急流轟浪, 雖風雨驟至, 水怪悲詫[4]而不顧." 噫! 此大癡之筆, 所以沉鬱[5]變化, 幾與造化爭神奇[6]哉! —明·李日華『六研齋筆記』

진군 승이 언젠가 나에게 아래와 같이 말하였다. "자구(黃公望)는 종일토록 거친 산에서 어지러운 돌들과 떨기 진 나무들과 무성한 조릿대 가운데만 앉아 있는데도 표정과 태도가 황홀하여 사람들이 그가 무엇을 하는지 알지 못한다. 또 늘 묘호 가운데 바다로 통하는 곳에 가서, 급히 흐르며 몰아치는 파도를 보는데, 비바람이 몰아치고 수중의 괴물이 비통하게 울어도 돌아보지 않는다." 아! 이것이 황공망의 작품이 깊이 있게 변화하여 조화와 신기함을 다투는 이유이구나! 명·이일화의 『육연재필기』에 나온 글이다.

注

1 진군승陳郡丞: 전고를 찾을 수 없어서 누구인지 모르나, 군승郡丞은 관직명으로 부군수副郡守이다.

2 의태意態: 기색과 자태, 표정과 태도이다. * 홀홀忽忽은 미호迷糊·황홀恍忽이다.

3 묘泖: 옛 호수 이름으로, 지금의 상해 청포현靑浦縣 서남 쪽, 송강현松江縣 서쪽, 금산현金山縣 서북쪽에 있는 삼묘三泖(上泖·中泖·下泖)를 이른다.

4 수괴水怪: 물 가운데 괴물이다. * 비타悲詫는 슬퍼하며 탄식·슬픈 울음을 이른다.

5 침울沉鬱: 깊숙이 가라앉아 내포하고 드러나지 않는 것으로, 속뜻이나 생각이 깊은 것을 이른다.

6 신기神奇: 신묘하고 특이한 것이다.

(李伯時好畫馬, 秀長老勤其無作, 不爾當墜馬身, 後便不作, 止作大士象耳.) 趙集賢[1]少便有李[2]習, 其法亦不在李下. 嘗據牀學馬滾塵狀, 管夫人[3]自牖中窺之, 政見一匹滾塵馬. 晚年遂罷此技, 要是專精致然. 此卷〈浴馬圖〉凡十四騎, 奚官[4]九人, 飲流嚙草, 解鞍倚樹, 昂首蹋地[5], 長嘶小頓, 厥狀不一, 而驂驔千里之風, 溢出毫素[6]之外. (王生老矣, 猶能把如意擊唾壺[7], 歌烈士暮年, 耳熟烏烏也.) ―明·王穉登[8] 論畫馬, 見『大觀錄』

元, 趙孟頫<浴馬圖>卷 부분

(이백시[李公麟]가 말 그리는 것을 좋아했는데, 수장노가 말 그림을 그리지 말라고 권고하면서, 계속 그리면 말의 품격을 추락시킨다고 하여, 그 후로는 다시 말을 그리지 않고 대사상만 그렸다.) 조집현[趙孟頫]은 젊어서 이백시에게 배운 적이 있지만, 그의 화법도 이백시보다 못하지 않다. 언젠가 책상에 기대서 말이 먼지를 일으키며 달리는 모습을 배우는데, 관도승이 창문 가운데로 보니, 정무에 있는 한 필의 말이 먼지 일으키는 것이 보였다. 늘그막엔 결국 이런 재주를 그만 두었으니, 요컨대 오로지 정치함이 이러하였다. 〈욕마도〉에는 14마리의 말과 해관 아홉 사람이 있는데, 해관들은 술을 마시고 말들은 풀을 먹으며, 안장을 풀고 나무에 기대고, 말들은 머리를 들고 몸 둘 곳을 몰라서 길게 울거나 잠깐 머무는 그러한 모습들이 하나가 아니다. 참마가 천리를 달려가는 기풍이 화필과 화면 바탕 밖으로 넘쳐 나온다. (왕생[王穉登]이 늙었으나, 여전히 마음먹는 대로 항아리를 두드릴 수 있어 열사의 말년을 노래하니, 귀에 익숙하게 울린다.) 명·왕치등이 말 그림을 논평한 것이다. 『대관록』에 보인다.

注

1 조집현趙集賢: 원나라 '조맹부趙孟頫'를 가리킨다.

2 이李: 북송北宋 화가 이공린李公麟(1049~1106)을 가리킨다. 그는 서성舒城 사람, 자는 백시伯時, 호는 용면거사龍眠居士, 유학자儒學者의 집안에서 태어나 1070년(熙寧 3) 진사進士에 급제, 문학文學으로 명성이 높았다. 조봉랑朝奉郎 등을 역임한 뒤 46세 때 병으로 사직하고 용면산龍眠山으로 낙향, 시詩를 읊고 그림을 그리며 여생을 조용히 보냈다. 그는 학

문이 넓고 옛 것을 좋아하여 서화·골동을 많이 수장했으며, 법서法書나 명화名畵를 한 번 보면 선현先賢의 필법을 터득했다고 한다. 시문詩文에도 능했고, 글씨는 진晉·당唐의 풍격이 있었다. 그림은, 불상佛像은 오도현吳道玄, 말馬은 한간韓幹, 착색산수着色山水는 이사훈李思訓을 배웠다. 말 그림은 한간을 능가하고, 불상도 오도현을 능가한다는 평을 들었다. 처음에는 말 그림을 즐겨 그렸다. 백묘법白描法으로 그린 안마鞍馬와 인물은 그를 따를 사람이 없었다. 특히 철종哲宗의 애마愛馬를 그린 〈오마도권五馬圖卷〉은 사생寫生에 입각한 세밀한 묘사법으로 그린 작품이다. 건륭乾隆(1736~1795) 이후 청淸의 황실 내부內府에 소장되었다. 말년에는 불상 그림에 전념하여 정교한 불나한도佛羅漢圖를 많이 그렸다. 그의 그림은 설색設色을 하지 않았고, 언제나 징심당지澄心堂紙를 사용했다. 옛 그림을 임모臨摹할 때에는 흰 비단을 사용하여 채색을 했다. 필치가 세밀하고 윤택하며 행운유수行雲流水와도 같이 자연스러웠으며, 화품畵品은 신품神品이라 일컬을 만 했다. 작품으로는 〈오

北宋, 李公麟〈臨偉偓放牧圖〉卷 부분

마도권〉이 일본 동경말차이차東京末次二次에 소장되어 있고, 〈임위언방목도권臨偉偓放牧圖卷〉이 고궁박물원에 소장되어 있다. 〈도잠귀거래혜도陶潛歸去來兮圖〉〈양관도陽關圖〉〈용면산장도龍眠山莊圖〉 등이 있다.

3 관부인管夫人: 원나라 여류화가인 조맹부의 부인 관도승管道昇(1262~1319)이다. 자는 중희仲姬이며, 오흥吳興(지금의 浙江 湖州) 사람이다. 묵죽매란墨竹梅蘭을 잘 그렸다. 청죽신황晴竹新篁은 그가 처음 창시한 것이다. 전해오는 작품은 〈죽석竹石〉 두루마리가 대북臺北 고궁박물원에 소장되어 있고, 산수와 불상도 잘 그렸으며, 서법에도 능하다.

4 해관奚官: 벼슬 이름으로 소부少府에 속하며, 말을 기르는 일을 맡았다.

5 앙수昂首: 머리를 들고 보는 것이다. * 국지跼地는 '국천척지跼天蹐地'로, 머리가 하늘에 닿을까 두려워하여 몸을 구부리고, 땅이 꺼질까 두려워하여 발끝으로 살살 디디어 걷는다는

北宋, 李公麟〈五馬圖〉卷

뜻으로, 두려워하여 몸 둘 곳을 모른다는 것이다.

6 호소毫素: 모필毛筆과 그림을 그리는 흰색 비단인데, 후에 '지필紙筆'을 가리키게 되었다.

7 격타호擊唾壺: '격쇄타호擊碎唾壺'이다. 『진서晉書』「왕돈전王敦傳」에, "왕돈이 항상 술을 마신 후에 번번이 위무제魏武帝의 악부가樂府歌를 늙은 천리마가 헛간의 널빤지 위에서 잠을 자는데, 뜻은 천리에 있으니, 열사가 늘그막에 장심이 그치지 않아, 뜻대로 타호를 박자에 맞춰 친다老驥伏櫪, 志在千里, 烈士暮年, 壯心不已, 以如意打唾壺爲節]."라고 부르며 항아리를 두드리니, 항아리 가장자리가 다 금이 갔다 는 것에서 인용된 것으로, 원래 문학 작품에 대하여 극도로 칭찬하는 것을 형용하는 것이나, 후에 장한 회포나 불편한 심정을 형용하여 나타내는데도 사용된다. 여기서의 "노기복력老驥伏櫪"은 유위有爲한 인물이 나이를 먹어, 궁지에 빠진 것을 비유한다.

8 왕치등王穉登(1535~1612): 명나라 문학가이다. 자는 백곡伯穀 혹은 백곡百穀이고, 선조는 대대로 강음江陰(지금의 江蘇에 속함) 사람인데, 소주蘇州로 이사했다. 『왕백곡전집王百穀全集』이 있고, 화품畫品에 관한 책으로 『오군단청지吳郡丹靑志』가 있다.

..

朝起看雲氣變幻, 可收入筆端. 吾嘗行洞庭湖[1]推篷曠望, 儼然[2]米家墨戲[3]. (又米敷文[4]居京口[5], 謂北固[6]諸山與海門連亘[7], 取其境爲〈瀟湘白雲卷〉. 故唐世畵馬入神者, 曰: 天閑[8]十萬匹皆畵譜也.) —明·董其昌『畵旨』

아침에 일어나 변화무상한 구름을 보면, 붓끝에 거두어 화폭에 담을 만하다. 내가 언젠가 동정호를 지나다가 발을 걷고 멀리 바라보니, 미불의 묵희와 똑 같다. (또 미부문[米友仁]이 경구에 살 때 북고 여러 산과 해문이 잇닿은 경치를 취하여, 〈소상백운권〉을 그렸다고 하였다. 그런 까닭으로 당나라 때 말 그림에 신묘한 한간은 천자의 마구간에 있는 말 10만 필이 모두 나의 화보라고 말한 것이다.) 명·동기창의 『화지』에 나온 글이다.

注

1 동정호洞庭湖: 중국의 호남성湖南省 북부, 장강長江 남안南岸에 있는 호수이다. 중국에서 두 번째 크고 맑은 호수이다.

2 엄연儼然: 완연한 것으로 진짜 풍경 같다는 것이다.

3 미가묵희米家墨戲: 미가米家는 북송의 화가이자 서예가인 미불米芾(1051~1107)과 미우인米友仁을 가리킨다. * 묵희墨戲는 사의화寫意畵를 이른다. 흥에 따라 그림을 완성하므로 '묵희'라고 한다. 송나라 조희곡趙希鵠이 『동천청록洞天淸祿』「고화변古畵辨」에서 "미불이 묵희墨戲할 때, 붓만 사용하지 않고, 종이를 접거나, 사탕수수 줄기나, 연 줄기를 사용하는데 모두 그림이 된다. 종이는 아교나 백반 먹인 종이는 사용하지 않고, 비단에는 한 필치도 그리기를 좋아하지 않았다."라고 했다.

南宋, 米友仁<雲山得意圖>卷

4 미부문米敷文: 미우인米友仁이 부문각학사敷文閣學士를 지냈으므로 '미부문'이라 한다.

5 경구京口: 강소성江蘇省 안에 있는 지명이다.

6 북고北固: 경구京口의 북쪽에 있는 산 이름이다. 경구에는 금산金山·초산焦山·북고산北固山이 있어, 세 산을 '경구삼산京口三山'이라 한다. 여기서 북고의 여러 산은 세 산을 이르는 듯하다.

7 해문海門: 초산 옆에 있는 문 모양의 바위절벽이다. * 연긍連亘은 연달아 있는 모양이다.

8 천한天閑: 천자의 말을 관리하고 사육하는 마구간이다.

· ·

(畫家以古爲師, 已自上乘, 進此當以天地爲師.) 每朝起看雲氣變幻[1], 絶近畫中山. 山行時見奇樹, 須四面取之. 樹有左看不入畫而右看入畫者, 前後亦爾. 看得熟, 自然傳神[2]. (傳神者必以形, 形與心手相湊[3]而相忘, 神之所托[4]也. 樹豈有不入畫者, 特畫史收之生絹[5]中, 茂密而不繁, 峭秀而不寒, 卽是一家眷屬[6]耳.) —明·董其昌『畫旨』

(화가가 옛 것을 스승으로 삼으면 저절로 최상의 경지에 이르게 되고, 이것에서 진보하려면 자연을 스승으로 삼아야 한다.) 매일 아침에 일어나 구름기운이 변화하는 것을 보면, 그림 속에 있는 산과 아주 근사하다. 산 속을 걸어갈 때 기묘한 나무를 보면, 사방에서 그것을 관찰해야 한다. 나무를 왼쪽에서 볼 때는 그림감이 아니지만 오른쪽에서 보면 그릴 만한 것이 있는데, 앞과 뒤도 마찬가지다. 보는 눈이 익숙해지면 저절로 정신에 전달된다. (정신이 전달되는 것은 형상으로 나타내야 하는데, 형상이 작가의 생각과 솜씨와 합하여 서로 무아지경이 되면, 정신이 나타나는 것이다. 나무가 어찌 그림에 담지 못할 것이 있겠는가? 화가가 생견에 나무를 그릴 때 무성하고 빽빽하게 그려도 복잡하지 않고, 선명하고 빼어나게 그려도 썰렁하지 않아야 나무와 그림이 같은 풍격이 될 것이다.) 명·동기창의 『화지』에 나온 글이다.

178

注

1 변환變幻: 헤아릴 수 없을 정도로, 종잡을 수 없는 변화를 이른다.
2 전신傳神: 정신을 전하는 것으로서 사실적으로 잘 표현된, 대상의 신정과 태도를 이른다.
3 상주相湊: 서로 모여 합하는 것이다.
4 탁托: 의탁依托, 기탁奇托으로, 감흥을 담아 나타내는 것이다.
5 생견生絹: 아무런 처리를 하지 않은 비단을 이른다.
6 일가권속一家眷屬: 본래 한 집안 사람을 가리킨다. 같은 풍격을 비유하는 것으로, 여기선 나무와 그림이 같은 풍격이라는 것이다.

按語

명나라 이일화李日華도 말하였다. 『자도헌잡철紫桃軒雜綴』에서 "산행 도중에 기이한 나무와 괴석을 만나면, 종이에 먹으로 사면을 대략 그린다. 이 역시 당나라 시인 이하가 비단 배낭에 시구를 쌓는 것이다[山行遇奇樹怪石, 卽具楮墨, 四面約略取之, 此亦詩家李賀錦囊之儲也.]" 하였다. 또 『육연재필기六硏齋筆記』에서 "언제나 삭막한 강가 끊어진 언덕을 다니다가 갈라진 돌에 나무가 기대고 있는 것을 만나서 옆으로 돌아가 보니, 면면마다 각기 하나의 형세를 이루었지만, 배가 빨리 가서 정확하게 그릴 수 없었으니, 마음에 담아 두고 오래도록 때때로 나의 붓끝에 담는 것만 못하다. 이것이 오랫동안 바라보아야 하는 이치이니, 밑그림으로 결코 전할 수 없다[每行荒江斷岸, 凅欹樹裂石, 轉側望之, 面面各成一勢, 舟行迅速, 不能定取, 不如以神存之, 久則時入我筆端. 此犀尖透月之理, 斷非粉本可傳也.]"고 하였다.

凡學畵山水者, 看眞山水極長學問, 便脫時人筆下套子[1], 便無作家俗氣. 古人云: "墨瀋留川影, 筆花[2]傳石神", 此之謂也. (蓋山水所難在尺尺之間, 有千里萬里之勢, 不善者縱摹畵前人粉本, 其意原自遠, 到落筆反近矣. 故畵山水而不親臨極高極深, 徒摹倣舊人棧道布, 終是模糊丘壑, 未可便得佳境.) 「要看眞山水」—明·唐志契[3]『繪事微言』

산수화를 배우는 자는 진경산수를 보는 것이 가장 좋은 배움이다. 바로 당시 사람들의 붓을 쓰는 관례적인 방법을 벗어나야 작가의 속기가 없어진다. 옛사람들이 이르길 "먹물은 하천의 모습을 남기고, 필법이 웅장하고 아름다워야 돌의 정신을 전한다."고 하였으니, 이것을 말하는 것이다. (산수가 어려운 것은 작은 공간에 수만 리의 형세를 갖추어야 하기 때문이다. 잘 배우지 못한 자는 옛사람들의 초고를 모사하더라도 뜻은 원래 먼 곳에 있는데, 붓을 대면 도리어 뜻이 가까운 곳에 이른다. 때문에 산수를 그려도 지극히 높고 아주 깊은 곳을 가까이할 수 없다. 한갓 옛사람들이 그린 잔도나 폭포만 모방하니, 결국 이런 것은 모호한 산수로 아름다운 경상을 얻지 못한 것이다.) 명·당지계의 『회사미언』「요간진산수」에 나오는 글이다.

注

1 투자套子: 관례적인 방법이다.

2 필화筆花: 필법이 웅장하고 아름다운 것을 이른다.

3 당지계唐志契(1597~1651): 명나라 말기 화가이다. 자는 원생元生·부오敷五이고, 태주泰州 사람인데 한편에는 양주揚州 사람으로 되어 있다. 재주가 빼어나고 성격이 돌을 좋아했다. 어린 시절에 그림을 좋아하였다. 청년이 되어 명산대천을 유람하기 좋아하여 흥이 일면, 항상 식량을 싸가지고 멀리까지 가 몇 달 동안 산속에서 사생하였다. 화필이 소산하고 말쑥한 원대元代의 풍격을 갖추었다. 산수화를 논한 『회사미언繪事微言』 4권이 있는데, 제1권 자찬自撰은 모두 11항목으로, 각각 표제標題가 있고 의론이 정확하다. 뒤 3권은 남제 사혁이 논한 것과 명나라 심호沈顥 등이 논한 설을 절록節錄하였는데, 천계天啓 6년(1626)에 간행되었다. 아우 당지윤唐志尹과 함께 명성을 날려 당시 이당二唐이라 불리었다.

..

董源[1]以江南眞山水爲稿本, 黃公望隱虞山卽寫虞山[2], 皴色俱肖, 且日囊筆硯, 遇雲姿樹態, 臨勒[3]不捨. 郭河陽[4]至取眞雲驚湧[5]作山勢, 尤稱巧絶, 應知古人稿本在大塊[6]內, 吾心中, 慧眼人自能覷著[7], (又不可撥實程派[8], 作滸蕩[9]生涯也.) 「臨摹」―明·沈顥『畫塵』

동원은 강남의 진경산수를 밑그림으로 삼았다. 황공망은 우산에 은거하며 우산을 그려서 준법과 산색이 모두 닮았으며, 날마다 붓과 벼루를 배낭에 넣고 다니다가 구름과 나무의 자태를 만나면, 구륵으로 임모하여 하나도 버리지 않았다. 곽하양[郭熙]은 진경의 구름을 취하여 솟아오르는 산세를 매우 빠르게 그려서 더욱 묘절하다고 칭송되었으니, 고인들의 밑그림은 대자연과 나의 심중에 있다는 것을 알아야 한다. 혜안을 지닌 사람은 스스로 살펴서 그릴 수 있지만, (또한 법도를 버리고 일생동안 방탕하게 창작해서는 안 된다.) 명·심호의 『화주』「임모」에 나온 글이다.

南唐, 董源<龍袖驕民圖>軸

注

1 동원董源: 오대五代 남당南唐의 화가이다.

2 우산虞山: 강소성江蘇省 상숙시常熟市 북서쪽에 있는, 산으로 일명 해우산海隅山·해무산海巫山이라고도 한다.

3 임륵臨勒: 마주 보고서 선으로 그리거나, 묘사하는 사생寫生을 이른다.

4 곽하양郭河陽: 북송화가 곽희郭熙이다. 하남河南 하양河陽 사람이라서, 사람들이 '곽하양'이라고 한다.

5 경용驚湧: 매우 빠르게 날아올라 솟구치는 것이다.

6 대괴大塊: 대지, 대자연이다.

7 처저覷著: 살펴보는 것이다.

8 발치정파撥寘程派: 법도나 규범을 내버려 두거나, 폐지하는 것이다.

9 망탕漭蕩: 넓고 황폐하다, 광막하다, 행동이 거칠다.

..

古人之書畫, 與造化同根, 陰陽同候, 非若今人泥紛本爲先天, 奉師說¹爲上智²也. 然則今之學畫者當奈何? 曰: "心窮萬物之源, 目盡山川之勢, 取證于晉唐宋人, 則得之矣." ─淸·龔賢語. 見周二學『一角編』乙冊

고인들이 서화는 조화와 같은 근본으로 여겨서 음양도 함께 살폈다. 지금 사람들이 밑그림에 구애되어 자연을 우선으로 여기지 않는다면, 받드는 선생의 말이 최상의 지혜라고 여길 것이다. 그렇다면 요즘 그림을 배우는 자는 어찌해야 하는가? 라고 질문하면 "마음으로 만물의 근원을 궁구하여 눈으로는 산천의 형세를 빠짐없이 보고, 진·당·송나라 사람들에게서 증거를 취하면 지혜를 얻을 것이다."라고 대답하겠다. 청·공현의 말이다. 주이학의 『일각편』을책에 보인다.

注

1 사설師說: 스승이 전수傳授한 견해나 논설이다.

2 상지上智: 상지上知와 같다. 상등의 지혜, 아주 뛰어난 지혜이다.

..

黃山¹是我師, 我是黃山友. 心期²萬類中, 黃峰無不有. 事實不可傳, 言亦難住口³. 何山不草木, 根非土長而能壽; 何水不高源, 峰峰如線雷琴⁴吼. 知奇未是奇, 能奇奇足首⁵. ─淸·原濟題〈黃山圖〉軸. 載『石濤畫集』

황산은 나의 스승이고 나는 황산의 친구이다. 만물 중에서 마음으로 서로 이해하면, 황산 봉우리에는 없는 것이 없다. 이런 사실은 전할 수 없고, 말을 그만두기도 어렵다. 어찌 산에 초목이 없겠는가? 뿌리는 흙이 없어도 길게 자라면 살 수 있다. 어찌 물의 근원이 높지 않은데, 봉우리마다 실 같은 거문고 소리가 울리겠는가? 기이함은 아름다움이 아니고, 특별한 기이함은 최고가 될 수 있음을 알겠다. 청

· 원제가 〈황산도〉두루마리에 제한 것인데, 『석도화집』에 실린 글이다.

黃山臥龍松

注

1 황산黃山: 안휘성安徽省 황산시黃山市에 있는 산이다. 본래이름은 이산黟山이었다. 황제黃帝가 용성자容成子 · 부구공浮丘公과 함께 단약丹藥을 만들었다고 한다. 기송奇松 · 괴석怪石 · 운해雲海 · 온천溫泉의 4절四絶로 유명하다. 옥병루玉屛樓 · 서해문西海門 · 시신봉始信峰 · 천도봉天都峰 등이 명승이다.

2 심기心期: 마음속으로 서로 허락함, 서로 생각함, 깊이 사귐, 염원, 생각 등을 이른다.

3 주구住口: 입을 다뭄, 말하던 것을 그만두는 것이다.

4 뇌금雷琴: 당唐의 뇌위雷威가 만든 거문고이다.

5 능기기족수能奇奇足首: 황산의 아름다움이 천하의 제일이라는 뜻을 말한 것이다.

黃山風景

按語

기이하고 화려한 황산의 장대한 경관에서 산수풍경을 도야陶冶하여, 석도石濤가 대자연의 아름다움을 체험하게 되었다. 석도가 "황산은 그의 실제적 스승이고, 또 황산이 친한 친구가 되고 아침저녁으로 만나는 곳에서, '기이한 봉우리를 다 찾아 목탄으로 초고를 그려,搜盡奇峰打草稿' 자연의 아름다움과 정신이 아름다운 예술품을 많이 표현하여 창조해냈다."고 스스로 말하였다.

* 해속海粟 노인이 말하였다. 1979년, 인민미술출판사. 『유해속황산기유劉海粟黃山紀游』에서 "황산은 동양화가 들이 반드시 유람하는 곳이다. 중국 산수화 중에 황산화파黃山畵派가 형성되었는데, 매청梅淸 · 점강漸江 · 석도石濤 등이 모두 황산 그림으로 유명하다. 나는 황산을 사랑하여 여섯 차례나 황산에 올라가 많이 사생하여 그렸고 ……내가 그린 황산 중에는 나만의 형상이 많이 있다. 내가 하나의 네모진 도장을 새겼는데, '예전에는 황산이 나의 스승이었고, 지금은 황산이 나의 친구가 되었다.'라는 글귀이다. 이는 내가 황산을 그린 과정을 설명할 뿐만 아니라, 황산은 나의 예술 과정에서 중요했다는 것까지 설명한 것이다. 지금은 내가 황산의 친구가 되어, 요즈음 북경에 있으면서도 황산을 기억하여 몇 폭 그렸다. 지금이나 옛날을 비교하지 않더라

淸, 弘仁<黃海松石圖>軸 淸, 梅淸<黃山圖>軸

도, 나와 황산은 스승과 학생의 관계에서 변하여 밀접한 친구 사이가 되어, 내가 황산에 대한 감정이 더욱더 깊어진다."고 하였다.

今以萬物爲師, 以生機爲運, 見一花一萼, 諦視[1]而熟察之, 以得其所以 然, 則韻致丰采, 自然生動, 而造物[2]在我矣. —淸·鄒一桂[3]『小山畵譜』

지금은 만물을 스승으로 삼아서 생기가 운용되기 때문에, 하나의 꽃과 하나의 꽃받침을 보고서 자세하게 익숙히 관찰함으로써 그렇게 된 이유를 터득하면, 운치가 풍부하게 빛나서 자연히 생동하여 조화가 나에게 있게 된다. 청·추일계의 『소산화보』에 나온 글이다.

注

1 체시諦視: 자세하게 살피는 것이다.

2 조물造物: 조화造化와 같다.

3 추일계鄒一桂(1686~1772): 청나라 화가이다. 자는 원포原裒이고, 호는 소산小山·양경讓卿·이지노인二知老人이다. 강소江蘇 무석無錫 사람이다. 추경삼鄒卿森의 아들, 옹정雍正 5년 (1727)에 전시殿試에 급제하여, 한림원翰林院 시어侍御가 되었으며, 내각학사內閣學士·예부시랑禮部侍郎에 이르렀다. 화훼花卉를 특히 잘 그렸다. 채색이 밝고 조촐하면서 아주 아

름다워, 운수평惲壽平 이후 드물게 볼 수 있는 그림이라는 평을 들었다. 세종世宗의 총애를 받아 그림에 어제御題를 많이 받았다. 일찍이 〈백화권百花卷〉을 그리고 그림마다 시詩를 곁들여 황제에게 바쳤던 바, 황제가 절구絶句 1백 편을 제題해 주었다. 그는 화훼화 한 권을 그려, 어제御題를 각 그림 앞에 적고 자기가 지은 시를 뒤에 써서 집에 간직했다. 이따금 예찬倪瓚·황공망黃公望풍의 산수화도 그렸다. 필치가 창윤蒼潤하고 풍격이 뛰어나, 달중광笪重光과 동방달董邦達 그림을 방불케 했다. 저서에 『소산화보小山畵譜』 2권이 있는데, 모두 화훼를 그리는 방법을 논하였다. 일부는 매우 중요한 기법이라 참고할 만한 책이다. 화훼를 그리는 데 "사지四知"를 제시하여 '하늘을 알아야 한다.'· '땅을 알아야 한다.'·'사람을 알아야 한다.'·'사물을 알아야 한다.'고 하였다.

清, 鄒一桂〈花卉圖〉冊

冬心先生年逾六十, 始學畵竹, 前賢竹派, 不知有人, 宅東西種植修篁[1], 約千萬計, 先生卽以爲師. —淸·金農『冬心畵竹題記』

동심[金農] 선생은 60세가 넘어 비로소 대 그리는 방법을 배웠으나 전현의 대 그림 유파에 어떤 사람이 있는지 알지 못했다. 집의 이쪽저쪽에 수죽을 심어 숲을 이룬 것이 대략 수천 개나 되는데, 선생은 대를 스승으로 삼은 것이다. 청·김농의 『동심화죽제기』에서 나온 글이다.

注

1 수황修篁: 장죽長竹이다. 수修는 긴 것이고, 황篁은 죽림竹林으로 대숲을 이른다.

凡吾畵竹, 無所師承, 多得于紙窗粉壁日光月影中耳. 雷停雨止斜陽出, 一片新篁[1] 旋剪裁[2]; 影落碧紗窓[3]子上, 便拈毫素寫將來. 「題畵·竹」—淸·鄭燮『鄭板橋集』

내가 그린 대는 배운 적이 없고, 종이창과 흰 벽에 비친 햇빛이나 달빛에서 대부분

淸, 鄭燮<華峰三祝圖>軸

터득했을 뿐이다. 천둥치며 내리던 비가 그치고 석양이 비치니, 한 조각 새로 돋아난 죽순이 조화롭게 배치되었다. 대 그림자가 벽사창에 비치자, 붓을 잡고 비단에 그렸다. 청·정섭의 『정판교집』「제화·죽」에 나온 글이다.

注

1 신황新篁: 새로 돋은 죽순이다.
2 전재剪裁: 옷을 마름질 하는 것이다. 자연의 조화로운 배치, 작품을 할 때 소재를 취사선택하여 배치함을 비유하는 말이다.
3 벽사창碧紗窓: 푸른 비단을 바른 창이다.

按語

"창에 비친 대 그림자를 그린다[臨摹窓上竹影]"고 한 말은 『정판교가서鄭板橋家書』「의진객저부문제儀眞客邸復文弟」에 나온다. 이 방법은 오대五代 후촉後蜀 여류화가 이부인李夫人이 가장 먼저 창시하였다. 이부인에 대해 원나라 하문언夏文彦이 『도회보감圖繪寶鑒』에서 "이부인은 서촉西蜀의 명문가 출신이었으나, 세계世系가 확실치 않다. 글을 잘 짓고 서화도 잘했다. 곽숭도郭崇韜; (?~926)가 군대를 이끌고 촉蜀을 쳤을 때, 이부인을 사로잡았다. 부인은 숭도가 무기를 버렸어도 늘 즐겁지 않아 우울함을 달래며, 달밤에 홀로 앉았다가 창가에 비친 대나무 그림자를 보자, 즐거워 일어나 먹을 찍어 창호지에 대를 그렸다. 다음날에 보니 생의生意가 충분히 갖추어졌다. 어떤 이는 이로부터 세인들이 종종 본받아, 묵죽화를 그리게 되었다."고 하였다.

十六家皴法[1], 卽十六樣山石之名也. 天生如是之山石, 然後古人創出如是皴法. 如披麻卽有披麻之山石, 如斧劈卽有斧劈之山石. 譬諸花卉中之芍藥·牧丹·梅·蘭·竹·菊, 翎羽中之鸞·鳳·孔雀·燕·鶴·鳩·鷳, 天生成模樣, 因物呼名, 並非古人率意杜撰[2], 游戲筆墨也.

學寫山石, 必多遊大山, 搜尋生石, 按形求法, 觸目會心[3], 庶識古人立法不苟. 更毋拘法失形, 畫虎類犬[4], 甚至犬亦不成, 不知何物, 斯不足與語矣. 故曰神而明之, 存乎其人[5], 學貴心得[6]. 「論形」—淸·鄭績[7]『夢幻居畵學簡明』

16개의 준법은 16가지 모양의 산과 돌의 명칭이다. 이런 산과 돌이 저절로 생긴 뒤에 옛사람들이 이와 같은 준법을 창출하였다. 마가 펼친 것 같은 것은 피마준으로 그린 산과 돌이 있다. 도끼로 찍은 것 같은 것은 부벽준으로 그린 산과 돌이 있다. 비유하자면 여러 화훼 중에 작약·모란·매·난·죽·국이 있으며, 조류 가운데 난·봉·공작·연[제비]·학·구[비둘기]·리[꾀꼬리] 등은 저절로 생긴 모양에 따라서 사물의 이름으로 불렀기 때문에, 모두 고인들이 마음대로 근거 없이 찬술하여 장난삼아 그린 것이 아니다.

산과 돌 그리는 것을 배우려면, 반드시 큰 산을 많이 유람하여 돌의 생김새를 탐구하고, 형을 살피고 법을 구하여 눈으로 본 것을 마음으로 이해하면, 고인들이 법을 세운 것이 터무니없는 것이 아니라는 것을 거의 알 것이다. 더구나 법을 따르지 않고 원래의 모습을 잃어 호랑이를 그렸는데 개를 닮거나, 심지어 개도 이루지 못하여 어떤 동물인지 알지 못하는 자와는 함께 말할 수 없다. 때문에 『주역』에서 '신묘하게 하여 밝히는 것은 사람에게 달려 있다'고 하였으니, 배움에서 중요한 것은 마음으로 깨닫는 것이다.

청·정적의 『몽환거화학간명』 「논형」에 나오는 글이다.

注

1 16가준법十六家皴法: 준법은 동양화 기법의 명칭이다. 고대 화가들은 예술 실천에서 각종 산석山石의 다른 형질로 이루어진 짜임새와 수목樹木의 겉모습에 근거하여, 창조해낸 표현 방식을 개괄한 것이다. 준법의 종류는 모두 본래의 모습에 따라 이름 붙인 것이다.

* 정적鄭績이 준법을 16개로 열거하여 그의 『몽환가화학간명』 「논준」에서 다음과 같이 말하였다. "옛 사람들은 산수를 그리는 데 준법을 16개로 구분하였다. 피마披麻, 운두雲頭, 지마芝麻, 난마亂麻, 절대折帶, 마아馬牙, 부벽斧劈, 우점雨點, 탄와彈渦, 고루骷髏, 반두礬頭, 하엽荷葉, 우모牛毛, 해삭解索, 귀피鬼皮, 난시준亂柴皴이라고 한다. 16가지 준법은 16가지 모양의 산과 돌을 이름 붙인 것으로, 모두 근거 없이 찬술한 것은 아니다. 모든 준법 가운데는 습윤한 필치와 짙은 먹을 사용하는 것이 있고, 어떤 것은 번잡하고 어떤 것은 간단하며, 어떤 것은 준을 그리고 어떤 것은 문질러서 그리는 구분이 있다. 기존의 법은 반드시 이와 같이 해야 한다고 일률적으로 고집하면 안 된다. 신묘한 사리를 표명하는 것은 그리는 사람에게 달렸다." 이 장에서 일일이 준법의 특징을 평론하였으나, 여기선 생략한다. 별도로 역대화론 중에 준법을 논한 것으로는, 명대明代 왕가옥汪珂玉의 『산호망珊瑚網』 「준석법皴石法」·당지계唐志契의 『회사미언繪事微言』 「준법皴法」·청대淸代 원제原濟의 『석도화어록石濤畵語錄』 「준법장皴法章」·공현龔賢의 『화결畵訣』·당대唐岱의 『회사발미繪事發微』 「준법皴法」·방훈方薰의 『산정거화론山靜居畵論』·장기蔣驥의 『독화기문讀畵紀聞』 「준법皴法」·송년松年의 『이원논화頤園論畵』 등에도 있으니, 독자들이 모두 참고할 수 있다. 아래에서 예시하여 설명하겠다.

披麻皴

荷葉皴

'피마준披麻皴'은 마가 펼쳐서 흩어진 것 같은 것으로, 대피마大披麻와 소피마小披麻가 있다. 대피마준은 필치가 크면서 길고, 그리는 방법은 윤곽에 이어서 준을 겸한다. 농담은 먹의 한 기운으로 혼연하게 이루어야 막힘 없이 생동하여, 모든 필치가 막힘이 없는데, 이 방법은 동북원[董源]에서 비롯되었다.

용필은 조금 자유롭고 붓을 좌측에서 시작하여, 회전하여 우측에서 거둔다. 시작하는 필치가 무거우면, 행필은 약간 가볍게 한다. 완만하게 회전하면, 수필은 다시 무겁게 한다. 필치마다 원만하게 운필하여야, 얇거나 네모난 것이 없다. '소피마준'은 필치가 작으면서 짧다. 그리는 법은 먼저 윤곽을 시작한 후에 준을 가한다. 엷은 것에서부터 짙게 하여 층층으로 준을 나타내고, 음양과 향배는 어떤 것은 초묵으로 나타내며, 어떤 것은 젖게 하여 뜻에 따라 준찰을 가한다. 대피마준에 비하여 조금 쉽다.

'하엽준荷葉皴'은 연잎이 뒤집어진 것을 딴 것 같이, 잎맥이 아래로 드리워졌다. 용필은 완만하게 길게 빼어나고 근맥이 부드럽게 한다. 산꼭대기 뾰족한 곳은 잎의 줄기나 꼭지 같아 잎맥이 여기에서 시작하여, 위에서 아래로, 무거운데서 가벼운 데로 필치마다 두 갈래로 나누어 사방으로 흩어지게 한다. 산기슭이 시작하는 곳은 잎 가장자리 같아서, 가볍고 담담한 기세가 이어지는 곳은 모호하게 그리는 것이 하엽법의 전부이다. 게 발톱 같은 가지와 마른 나무를 하엽법으로 배치해야 하며, 가을 버드나무에 사용해도 된다.

'난시준亂柴皴'은 잡목의 가지가, 어지럽게 쌓인 것 같은 것이다. 난시준법은 난마준과 하엽준과 같은 종류이다. 다만 난마준의 필치는 어리고 연약하여, 기다란 실이 둥글게 말린 뜻이 있다. 난시준의 필치는 웅장하고 강하여 마른 가지는 절단된 기가 있다. 하엽준의 필치는 기운이 더욱 휘날리면 연잎이 밤비에 날리는 것 같고, 난시준의 필세는 모두 곧아서 잡나무가 가을 서리를 맞은 것 같다. 돌의 그늘진 곳의 준은 빽빽하고 거칠어 쌓아놓은 섶나무 같다. 돌에 해가 비치는 곳의 준은 성글지만, 자세하여 잡목 가지를 비스듬히 꽂은 것과 같다. 곧은 필치 가운데 꺾인 필치를 섞어서 필치마다 필력을 이용하면, 필치마다 골력이 있다. '골법용필骨法用筆'이 이것을 말하는 것이다. 난시준법으로 그리는 돌은 지금 도산燾山의 돌인데, 그 돌은 갈라진 무늬가 많다. 그림을 배우는 데 뜻이 있는 자는 이런 뜻을 이해하고, 이름에 따라서 실제 모양을 떠나지 말아야 한다. 나무는 가을 숲이 어울리며, 사슴 뿔 같은 가지를 이용하여, 돋보이게 배치해야 한다.

'운두준雲頭皴'은 구름이 상투를 두른 것 같다. 용필은 마르게 하고 팔을 원만하게 움직여야 하며, 필력은 붓끝을 관통해서 거칠고 빼어나며 길면서 부드럽고 견실하며 필치마다 근맥이 있으며, 가늘지만 필력이 있는 것이 학 부리로 모래를 그은 것 같다. 둥글게 돌린 가운데, 반드시 뒷면이 분명해야 한다.

운두준을 그리는 것은 항상 전면을 많이 열고 뒷면을 조금 전절한다. 뒷면을 전절하지 않으면, 이 산과 이 돌이 밀랍 덩어리와 다를 것이 없다.

뒷면을 전절하는 방법은 선을 둥글게 운필하는 것 같다. 뒤에서 앞으로 걸치고 좌측에서 우측으로 걸치는 것은, 뒷면을 전절하는 뜻을 이해할 수 있어야, 운두준의 정통한 법칙이다.

'반두준礬頭皴'은 반석礬石의 꼭대기 같은 것이다. 반석의 끝에는 모난 각이 많고 형상이 네모지게 모인 것이 많다. 항상 한 면에서 시작하여 주위를 바짝 돌출하고 윤곽을 곧게 하여 가로 준을 그린다. 항상 공工자의 가는 무늬로 시작하여 높이 솟은 곳은 나중에 삽입하면, 백반 돌을 첩첩이 쌓은 무더기 같다. 용필은 중봉을 사용하고 용묵은 초묵도 되고 습묵도 되는데, 초묵으로 준찰을 가하고 습묵으로 선염을 가한다. 남송의 유송년劉松年이 이런 것을 많이 그렸다.

雲頭皴

'절대준折帶皴'은 혁대가 꺾이어 둘러진 것 같다. 용필은 측봉으로 해야 하고, 모나게 형성해야 한다. 층층이 이어 쌓아서 좌우측을 순간적으로 살펴 보고 붓을 변화롭게 사용하는데, 더러는 무겁고 더러는 가볍게 하는 것은 대피마준大披麻皴과 같다. 피마준으로 그린 돌 모양은 뾰족하게 솟았고, 절대준으로 그린 돌 모양은 네모지면서 평평하다. 높은 산의 험준한 봉우리는 꼭대기에도 사방을 평평하게 전절하면서, 산기슭에 바로 붓을 댄다. 때문에 전절하는 곳에는 모서리가 많이 생겨서, 바로 절대준법이 합치된다. 예운림倪瓚이 그런 것을 가장 좋아하여 그렸는데, 이것은 북원董源의 대피마준을 변화시킨 준법이다.

折帶皴

'마아준馬牙皴'은 말의 어금니를 빼낸 것 같아서, 근맥의 아래 부분이 모두 드러난다. 마아준은 측필을 무겁게 눌러, 가로로 그어서 이룬다. 붓을 댈 때 눌러서 머무르면 , 무디고 평평한 곳이 어금니 모양이다. 행필할 때 삐쳐서 파필하면, 봉우리가 절단된 곳이 어금니 아래 부분 같다. 윤곽과 준이 어울리게 한 덩어리가 되려면, 윤곽을 그리자마자 준을 그려야 묘함을 얻는다. 먼저 윤곽을 그린 후에 준을 그리면, 반드시 생기 없이 딱딱하게 된다. 이런 법은 마원馬遠과 자구黃公望가 많이 그렸다.

'부벽준斧劈皴'은 쇠도끼로 나무를 쪼개서, 쪼개진 도끼 자국이 나타난 것 같은 것이다. 부벽준도 측필을 사용하는데, 그것도 대부벽준과 소부벽준의 구분이 있다. 대부벽은 마아준과 유사하다. 측봉으로 눌러서 삐쳐 내리면, 시작하는 곳은 무겁고 끝은 가볍다. 윤곽을 준에 따라서 어울리게, 단숨에 완성하는 것이 마아준과 같다. 마아준은 필치가 짧게 한 번 시작하면 바로 수필한다. 부벽준의 필치는 길어서 그어 내리면 곧은 것이, 감소되는 것은 마아준과 다른 점이다. 산마루

馬牙皴

大斧劈皴

小斧劈皴

雨點皴

에 준이 없으면 햇빛이 비치는 정수리에 갈지之자로 기맥을 잇는다. 일반인들은 그것을 '난두산爛頭山'이라고 부르는 것이다. 부벽준으로 그린 산을 말하는 것이다. 나부羅浮에 그런 산이 있고, 오문澳門·홍콩香港·함해鹹海·사룡砂龍에 이런 모양의 산이 더욱 많다. '소부벽준'은 붓 끝으로 선을 그어, 먼저 윤곽을 그린 뒤에 준을 가하는 것으로, 소피마준과 비슷하며 뜻은 같다. 이성李成·범관范寬·곽충서郭忠恕가 많이 그렸다. 소이장군小李將軍에 이르러서는 소부벽준을 변화시켜, 대부벽준을 만들었다. 대부벽준은 붓 전체의 힘을 사용하고, 소부벽준은 붓 끝의 힘을 사용하여야 분별된다.

'난마준亂麻皴'은 작은 여자아이가 어지러운 마 바구니를 두른 것 같이, 마가 어지럽게 모여서 이룬 것이다. 마는 실같이 가는데 어지럽게 되면, 어떻게 화법을 이루었다고 하겠는가? 산과 돌의 형상은 갖추지 않은 것이 없고, 저절로 생긴 무늬와 결은 자연을 꼭 닮아서, 난마준으로 돌을 그리는 방법은 돌 가운데 갈라진 무늬를 그리는 것이다. 고인들은 갈라진 무늬가 약하고 가는 것이 마의 가는 실 같아서, 실 같은 문양이 어지러우면 두서를 찾을 수 없기 때문에 '난마'라고 이름 부르는 것이다. 이런 방법으로 그리려면 모양만 본떠서, 기존의 법에 구애될 수는 없다. 반드시 명산을 많이 유람하여 돌의 생김새에 마음을 두고, 흉중에 이해하는 정취를 먼저 갖추어야, 거의 그림 그릴 때 막히는 필치를 면할 수 있다.

'우점준雨點皴'은 완전히 점찍는 방법을 사용하는 데, 비오는 풍경에 어울린다. 비오는 풍경의 화법은 미원장米元章米芾에서 시작되었기 때문에, 사람들이 모두 미점米點이라 한다. 미불은 천성이 활발하여 가늘고 작은 것을 그림에 담지 않고, 마음대로 점철하여 바로 나무와 숲과 산과 돌을 완성한다. 어떤 것은 짙고 어떤 것은 옅게 하여, 갑자기 빽빽하다가 갑자기 성글다. 모호한 곳은 필묵의 자취가 조화된다. 밝고 깨끗한 곳은 점찍고, 선염한 형상이 모두 어울린다.

온 화폭이 젖었으면 누대와 전각은 반드시 그릴 필요가 없다. 있는 것 같기도 하고 없는 것 같으면, 자연히 "비 내리는 가운데 봄 나무와 많은 인가"의 풍경이다. 미불과 미우인은 북원北苑董源에서 발원하여 산을 그리는 것도 윤곽이 있고, 나무를 그리는 것도 윤곽을 두른 잎이 있다. 동원의 피마준을 변화시켜 동원의 우점雨點을 전적으로 취하여, 스스로 일가를 이룬 것이다. 지금 사람들은 미점 가운데 오묘한 뜻을 몸소 느끼지 못하고, 으레 미점으로 그리는 그림은 배우기 쉽다고 말하니 매우 애석한 일이다.

미우인의 그림도 여전히 우점준을 사용했지만 용필이 조금 섬세하고, 대미[米芾]의 방법을 변화시켜 소미[米友仁]의 방법을 이루었기 때문에, 우점법은 미불과 미우인의 법이라고 한다. 고방산高克恭이 우점법을 잘 배웠다.

'지마준芝麻皴'은 참깨 작은 알갱이 같은 점들이 모여서 준을 이루는 것이

다. 의도는 우점준과 대동소이하다. 먼저 윤곽을 그리고 윤곽에 따라서, 가운데 그늘진 곳을 가늘게 그려 음양향배를 나타내면, 하늘과 땅 사이에 모래와 진흙이 큰 돌을 형성하여 비치는 가운데 알갱이가 있고, 오목한 가운데 돌출한 형상이 있다. 때문에 습필이든 건필이든 모두 담묵으로 선염하는데, 청색이나 녹색으로 해야 하며, 점은 반드시 들쭉날쭉하게 변동시켜야 하고, 우둔한 점을 가장 꺼린다. 우둔한 점은 필치가 막히고 필치가 막히면 딱딱해지니, 딱딱하면 매너리즘에 빠져서 변화하지 못한다.

'고루준骷髏皴'은 죽은 사람의 머리뼈와 해골과 같은 것이다. 사람의 머리가 말라빠진 것을 화법에서 하필 고루라고 이름 지었는가? 산과 돌의 형상은 불상의 머리를 닮은 것이 많다. 불두라고 부를 것 같으면, 민둥한 광채만 보여서 눈자위가 들어간 해골의 모습을 분명하게 나타내고, 수척하여 뼈가 드러난 모습을 형상할 수가 없기 때문이다. 옛사람들은 깊은 뜻이 그사이에 있기 때문에, 이사훈이 항상 그렇게 그렸다. 순전히 구륵법을 사용하여 정세하고, 엄격하게 그려서 털끝만큼도 소홀함이 없다. 섬세한 가운데 힘 있고, 빽빽한 곳에 성긴 것이 있다. 어떤 것은 용머리 형상이고, 어떤 것은 부처 머리 같다. 정면과 측면과 좌우로 눈과 코가 다 드러나서, 길고 짧은 것이 가지런하지 않은 형상이 모두 존재한다. 소폭을 그리는 데는 백묘법을 사용해야 하며, 더욱 반드시 나무의 협엽과 굽은 난간과 회랑을 자세하게 그려서 돋보이게 해야 한다.

'우모준牛毛皴'은 소털 같은 것이다. 우모준법은 소피마준과 다를 것이 없다. 소피마준은 용필이 조금 자유로운데, 우모준은 반드시 중봉을 써야 한다. 소피마준은 거칠고 부드러운 것을 동시에 사용하지만, 우모준은 부드러운 것만 있고 거친 것은 없어서 머리카락이나 털 같다. 때문에 우모준은 먹이 짙어서는 안 되고 붓이 습하면 안 된다. 붓이 젖고 먹이 짙으면 한 덩어리로 엉켜서, 우모 같은 털을 이룰 수 없게 된다.

반드시 갈필과 담묵으로 자세하게 세밀한 준으로 하여, 재차 초묵을 가하여 드문드문하게 드러낸다. 짙은 가운데 담담함이 있고 옅은 것 위에 짙은 것이 보이게 하여, 지극히 작은 것도 드러나도록 차례가 섞이지 않아야, 우모준법의 정통파이다.

'귀피준鬼皮皴'은 귀신의 겉모습과 같다. 귀신의 겉모습은 주름지고, 산과 돌도 주름졌기 때문에 이런 이름을 붙인 것이다. 용필과 그리는 방법은 대략 윤곽을 그리고, 준은 떠는 필치로 그려야 한다. 필치마다 중첩되게 연결하여 눈을 남기고, 준마다 하나의 필치는 양 점이 서로 이어지며, 이어져서 포개진 것이 서로 교차되어야 한다. 가장 꺼리는 것은 서로 붙어 버리는 것이다. 서로 붙게 되면 어지럽게 쌓이고, 어

骷髏皴, 鬼皮皴

點子皴

牛毛皴

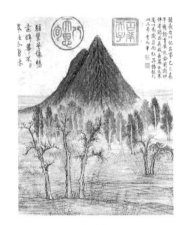

解索皴

지러우면, 눈을 그릴 자리가 없고, 눈을 그릴 자리가 없으면 딱딱해져 평평하게 빛나서, 그려놓은 준을 볼 수 없다.

귀피준법은 짧은 피마준과 거의 같다. 피마준은 곧은 준이고 뜻이 미끄럽게 빛나는 데 있으며, 귀피준은 떠는 필치로 그리는 준법이라 뜻이 주름이 깔깔하게 하는데 있다. 이런 점을 신경 써서 분석해야 한다.

'해삭준解索皴'은 밧줄을 풀어 놓은 것 같다. 해삭준과 긴 피마준법은 같은 종류이나 마를 이어 묶어서 밧줄을 만들어, 다시 밧줄을 풀어 흩어서 펼치면, 마가 밧줄과 비교할 수 없지만, 밧줄이 굽어서 말려 있는 성질이 여전히 존재한다. 때문에 긴 피마준은 이어질 뿐이고, 해삭준은 결국 자연히 굽으면서 이어지는 모양이다. 왕숙명王叔明王蒙이 해삭준으로 그리기를 좋아했다.

'탄와준彈渦皴'은 물이 소용돌이치며 흐르는 것 같은 준법이다. 긴 강물아래 큰 돌이 흐름을 막고 부딪치는 수세가 아래에서 위로 솟아오른다. 수면의 물결이 돌아서 회전하는 가운데 물결 같고 물거품 같은 것이, 더러는 높고 더러는 낮아서 산과 돌의 형상 같기 때문에 '탄와석'이라고 부른다. 지금 함해鹹海 물가에 물이모인 곳의 물거품처럼 생긴 돌이 바로 이것이다. 용필은 약간 측면으로 돌리면서 운필하는 데, 준과 윤곽에 구애되지 않고 돌 눈을 많이 그려서 작은 호수 같다. 석안 옆에 기세에 따라서 몇 필치를 이어 붙이는 데 필치가 간단해야 하고 번잡하면 안 된다. 단숨에 그려서 완성한 후에 먹으로 그려내고, 뒷면도 동시에 남아 있는 기운을 어울리게 적절하게 묘사하면, 탄와준을 터득한 것이다.

2 솔의두찬率意杜撰: 생각대로 경솔하게, 근거 없이 찬술하는 것이다.

3 촉목회심觸目會心: 눈에 보이는 것을 마음으로 이해하는 것이다.

4 화호유견畵虎類犬: '화호불성반유구畵虎不成反類狗'이다. 『후한서後漢書』「마원전馬援傳」에 "두계량을 본받으려다가 할 수 없으면, 천하의 경박자가 될 것이니, 범을 그리려다 개를 그릴 것이다."라고 나온다. 후에 '畵虎類犬'은 너무 높은 것을 추구하다 이루지 못하고 웃음거리가 됨을 비유하는 말로 사용되고 있다.

5 "신이명지神而明之, 존호기인存乎其人"은 『주역周易』「계사상繫辭上」에 나오는 말로 신묘하게 하여, 밝히는 것은 사람에게 있다는 것이다.

6 심득心得: 배워서 익히는 중에 마음으로, 체험하는 것과 깨닫는 것을 가리킨다.

7 정적鄭績: 청나라 화가이다. 자가 기상紀常이고, 광동廣東 신회新會 사람이다. 의술을 알고 시를 잘 지었고, 인물을 잘 그렸으며, 산수도 겸하여 그렸다. 장유병張維屛이 〈국연도菊讌圖〉를 그리도록 부탁하였는데, 모두 야취가 있었다. 월수산粤秀山 기슭에 우거하였다. 동산을 제거하여 몽향夢香이라고 하였는데, 세 개의 추한 돌이 있었는데 매우 특이하였다. 저서로 『몽환거화학간명夢幻居畵學簡明』이 있는데, 화리畵理와 화법畵法을 나열한 것 모두가 실제로 경험하여, 광범위하며 풍부하고 상세하게 서술하였다. 실로 화론 중의 걸작이다.

作家皴法先分南北宗派, 細悟此理, 不過分門戶自標新穎[1]而已, 于畫山有何裨益? 欲求高手, 須多遊名山大川, 以造化爲師法. 張船山[2]太史〈詠三峽〉詩云: "石走山飛氣不馴, 千峯直作亂麻皴. 變他三峽成圖畫, 萬古終無下筆人."

此言山之形勢千變萬化不可思擬之妙, 所以終無下筆人也. 畫山得此詩可悟心造神奇也. 皴法名目, 皆從人兩眼看出, 似何形則名之曰何形, 非人生造此名此形也. 樹葉名目亦係遠觀似何形而立此點, 介字个字, 皆遠觀似此二字之形, 餘可類推, 不可誤以古人編造出也. ―淸·松年『頤園論畫』

작가의 준법은 먼저 남종·북종 종파를 구분하여 이런 이치를 상세하게 깨달으면, 문호를 나누어 독자적인 신선한 정취를 표현하는 것에 불과하다. 그러니 산을 그리는 데 무슨 도움이 있겠는가?

고수가 되기를 바라면 명산대천을 많이 유람하여, 자연을 스승으로 삼아야 한다. 장반산[張問陶] 태사가 〈영삼협〉시에서 "돌이 달리고 산이 나는 기세는 어울리지 않고, 많은 봉우리는 곧 난마준으로 그렸다. 삼협을 변화시켜 그림을 이루었으니, 아주 오랜 세월 동안 끝내 붓을 대는 사람이 없다."고 하였다.

이 말은 산의 형세가 수없이 변하여, 생각으로 헤아릴 수 없는 기묘함을 말한 것이다. 때문에 끝내 붓을 댈 사람이 없다고 한 것이다. 산을 그리는 데 이 시를 터득하면, 마음에서 생기는 신묘하고 기이함을 깨달을 수 있다.

준법의 명칭은 모두 사람의 눈에 보인 것을 표현 한 것으로, 어떤 형상이 있으면 명칭을 어떤 모양이라고 말한 것이지, 사람이 이런 형상을 만든 것은 아니다. 나뭇잎의 명칭도 멀리서 보니 어떤 모습 같아서 이런 점을 찍었고, 개개자 개个자는 모두 멀리서 보면 두 글자의 모습과 비슷하기 때문이다. 나머지는 유추해야 하고, 옛사람들이 만들어 놓은 것을 오해하면 안 된다. 청·송년의 『이원논화』에 나온 글이다.

注

1 신영新穎: 신선하고 새로운 정취를 이른다.

2 장선산張船山: 장문도張問陶(1764~1814)이다. 청나라 시인이다. 자가 중야仲冶이고, 호는 선산船山·노선老船·약암퇴수藥庵退守이며, 사천四川 수녕遂寧 사람이다. 1790년(乾隆 55) 진사進士에 급제, 한림원翰林院을 거쳐 내주 태수萊州太守가 되었으나, 얼마 뒤 병을 이유로 사직하고 오문吳門의 경치 좋은 곳에 살면서, 거처를 낙천천수린옥樂天天隨隣屋이라 이름 했다. 시가詩歌는 감정을 표현해야 한다고 주장하였으며, 모방은 반대하였다. 작품에 일상생활을 많이 표현하여 정취가 슬픈 감정으로 흘렀다. 그림과 글씨도 잘 했다. 생긴 모습이 원숭이를 닮아 호를 촉산노원蜀山老猿이라고도 했다. 당시 양호陽湖 출신의 화가 손연여孫淵如와 대문을 마주하고 살았으므로, 사람들이 양우공兩寓公이라 불렀다. 그는

시인詩人으로서 유명하여, 세상에서는 그가 글씨와 그림에도 뛰어난 것을 알지 못했다. 글씨는 분방하고 거친 것이 미불米芾의 글씨와 비슷했다. 그림은 산수·인물·화조花鳥를 두루 풍치있게 잘 그렸다. 특히 말馬과 매鷹 그림은 신기神氣를 얻었다는 평을 들었다. 산수화는 전문은 아니었으나, 풍취가 아주 빼어나 화가의 습기習氣가 전혀 없었고, 화조화도 의취意趣가 맑고 산뜻했다. 그의 그림은 어디까지나 시인의 여기餘技였으나, 왕학호王學浩는 그의 그림을 가리켜 "그림의 풍골風骨을 탈진脫盡한 것은 명화가名畵家라 해도 미칠 수 없다."라고 평했다. 『선산시초船山詩草』가 있다.

按語

준법皴法과 수법樹法을 논한 것 중에 이 논이 가장 명백하게 통달하였다.

吾謂物有天	내 생각에 사물은 천성이 있어
物物皆殊相.	사물마다 모두 다른 모습이다.
吾謂筆有靈	내 생각에 필치는 신령함이 있어
筆筆皆殊狀.	필치마다 모두 다른 형상이다.
瘦蛟舞腕下	수척한 교룡이 팔 아래에서 춤추니
淸氣入五臟.	맑은 기운이 오장으로 들어온다.
會當聚精神	반드시 정신을 모아야
一寫梅花帳.	하나의 매화를 휘장에 그린다.
臥作名山游	누워서 명산을 유람하니
煙雲眞供養.	안개구름이 참으로 도와주는 구려.

—近代·吳昌碩 『畵梅』

근대·오창석의 『화매』에서 나온 글이다.

注

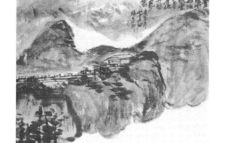

清, 吳昌石 <山水圖> 冊

1 오창석吳昌碩(1884~1927): 본명은 준俊 또는 준경俊卿이다. 자는 창석倉石·昌碩·蒼石이라 했으나, 70세 이후는 창석昌碩을 이름으로 썼다. 호는 부려缶廬 외에도 노부老缶·노창老蒼·고철苦鐵·대롱大聾·석존자石尊子·파하정장破荷亭長·오호인개五湖印匃 등 별호가 많다. 절강浙江 안길安吉 사람이다. 조부와 아버지가 다 거인擧人: 고향에서 鄕試에 합격하여 중앙의 會試에 응시할 자격을 가진 사람이었는데, 특히 아버지는 금석金石·전각篆刻에 정통했다. 그는 어릴 때부터 아버지 밑에서 학문에 힘쓰는 한편 도장을 새기기를 즐겨했다. 17세 때 태평천국太平天國의 난이 고향에 까

지 파급되어 어머니와 누이동생을 잃고, 아버지와 함께 고향을 떠나 유랑하다가 20세 때 고향에 돌아왔다. 이듬해 과거科擧에 급제했으나 벼슬에는 뜻이 없어, 뒤로는 시詩와 글씨·전각에 전념했다. 51세 때인 1894년 청·일전쟁이 일어나자 선배 화가로서 호남 순무湖南巡撫로 있던 오대징吳大澂을 따라 종군했다. 53세 때 그의 추천으로 안동현령安東縣令이 되었으나, 한 달 만에 그만두었다. '일월안동령一月安東令'이란 인장은 그 무렵에 새긴 것이었다. 이후 만년에 이르기까지 소주蘇州·상해上海 등지에 살면서 널리 명성을 떨쳤다. 그는 시詩·글씨·그림·전각篆刻에 모두 뛰어났으나, 그 중에도 전각을 가장 잘했다. 그의 전각은 절파浙派(전각의 한 流派로 淸代 丁敬이 창시함, 蔣仁·黃易·奚岡과 함께 西冷四家라 함)와 환파皖派(明代 何震의 技法을 계승한 전각의 한 流派)의 장점을 따고, 그 위에 진·한秦漢대의 금석문자金石文字를 깊이 연구하여 신풍新風을 열었다. 1904년에는 정보지丁輔之·왕복암王福盦·오석잠吳石潛 등과 함께 항주杭州에 서령인사西冷印社를 설립, 사장社長에 추대되었다. 오희재吳熙載·조지겸趙之謙과 나란히 삼정三鼎이라 일컬어지고 있으나, 근대 중국의 전각가篆刻家 중의 제1인자라는 정평을 얻고 있으며, 한국·일본의 전각가들에게도 커다란 영향을 미쳤다. 글씨는 석고문石鼓文(周代에 북 모양의 돌에 새긴 글로 大篆으로 씌였음)을 연구, 전법篆法을 터득하여 예서隸書·해서楷書·초서草書·행서行書를 모두 필법을 참작해서 썼다. 그림은 자신이 "30에 시詩를 배우고, 50에 그림을 배웠다."고 말하고 있

淸, 吳昌石<荷花圖>屛

으나, 34세 경부터 배우기 시작했던 듯하다. 그러나 본격적으로 그림을 그리게 된 것은 중년에 상해에서 임백년任伯年(任頤)과 사귀면서부터였다. 그 무렵 포화蒲華·호원胡遠·장웅張熊·육회陸恢 등 상해의 화가들과도 널리 교유交遊했으며, 팔대산인八大山人·석도石濤와 양주팔괴揚州八怪(揚州를 무대로 활약한 金農·鄭燮·李鱓·羅聘·黃愼·李方膺·汪士愼·高翔 등 8명의 화가)의 회화 정신을 배워 독자적인 화풍을 창조했다. 그는 그림을 글씨 쓰는 법으로 그려, 힘차고 격렬한 생명감이 넘쳤으며, 채색법도 절묘했다. 매석梅石·송松·죽竹·난석蘭石을 즐겨 그렸고, 산수화는 적었다. 그림으로 유명해진 것은 70세 무렵부터이다. 오늘날 그의 작품으로 전하는 그림 가운데에는 위작僞作이 많으며, 왕진王震과의 합작품도 적지 않다. 유작遺作으로는 〈한등매영도寒燈梅影圖〉〈모란수선도牡丹水仙圖〉〈송국도松菊圖〉〈묵매도墨梅圖〉〈평원추수도平原秋樹圖〉〈소사고백도蕭寺古柏圖〉 등이 있다. 시에도 뛰어나, 시집『부려시缶廬詩』8권과『부려시별존缶廬詩別存』등을 남겼다. 그의 작품을 모은『부려근묵缶廬近墨』『부려인존缶廬印存』『오창석선생화훼화책吳昌碩先生花卉畵冊』등도 전한다.

五嶽儲心胸
崢嶸出筆底.

「鼂仲熊」

오악을 마음속에 쌓아두면
붓끝에서 높고 가파른 모양이 나온다.

오창석의 「욱중웅」에서 나온 말이다.

夫古人書畵肆爲奇逸[1], 大要得于山川雲日之助, 資于游觀登眺[2]之美. 「隱閑樓」—近代·吳昌碩語, 見『中國畫家叢書·吳昌碩』

고인들의 서화는 거리낌이 없고 특출하여 세속을 초월한 것 같다. 큰 요지는 산천에서 구름과 해의 도움을 얻어서, 유람하며 높이 올라가 멀리 보는 아름다움을 바탕으로 삼은 것이다. 「은한루」 근대·오창석의 말이다. 『중국화가총서·오창석』에 보인다.

注

1 기일奇逸: 특출하여 세속을 초월함.
2 등조登眺: 높이 올라가서 멀리 보는 것이다.

二

宋元君[1]將畵圖, 衆史皆至, 受揖[2]而立, 舐筆和墨[3], 在外者半. 有一史後至者, 儃儃然[4]不趨, 受揖不立, 因之舍. 公使人視之, 則解衣般礴[5], 臝[6]. 君曰: "可矣, 是眞畵者矣." 「外篇 田子方」—戰國·莊周[7]『莊子』

송나라 원군[佐]이 그림을 그리게 하려고 하자, 뭇 화공들이 모두 와 명령을 받고 읍하고 서서 붓을 빨고 먹을 섞고 있었는데, 밖에 있는 자가 반이나 되었다. 늦게 온 한 화공이 있었는데, 종종걸음으로 달리지 않고 느릿느릿하게 와서 명령을 받고 읍하고는 서지도 않고 자기처소로 가버렸다. 송원군이 사람을 시켜 그를 살펴보게 하니, 옷을 풀

고 다리를 쭉 뻗고 앉아 걷어붙이고 몸을 드러내고 있다고 하였다. 이 말을 듣고 송원군이 "됐다. 그야말로 진정한 화공이다."라고 하였다. 『장자』「외편·전자방」에서 나온 글이다.

注

1 송원군宋元君: 송宋나라는 은殷나라의 후대 주周나라의 제후국諸侯國이며, 송원공宋元公의 이름은 좌佐이다. 『사기史記』「미자세가微子世家」에 보인다.
2 읍揖: 두 손을 눈자위까지 올렸다 내리는 약식례略式禮이다.
3 지필화묵舐筆和墨: 그림을 그리기 전에 붓을 훑으면서 구상하는 것이다. * 지필舐筆은 유필濡筆로 먹을 적시는 것이다. * 화필和筆은 먹을 섞는 것이다.
4 탄탄연儃儃然: 느긋한 모양, 한가한 모양이다.
5 해의반박解衣般礴: 옷을 벗은 채 다리를 뻗고, 앉아 있는 것이다. 그림을 그릴 때 화가의 정신상태가 이처럼 자유로워야 한다는 것은 『장자』 이전에는 아무도 논술하지 않았다. "해의반박"은 예술창작에 있어서의 특수한 정신노동의 특수성을 이야기하였기 때문에, 역대 화가들로부터 많은 찬동을 받았다.
6 라臝: 벌거벗을 라라는 자이다. 나裸자와 같다.
7 장주莊周: 장자莊子(약 기원전369~기원전286), 한대漢代의 위대한 역사가 사마천司馬遷(?~BC 85)은 그의 『사기열전史記列傳』에서, 장자의 생애에 대해 아주 간략하게 언급하고 있다. 열전에 의하면 장자는 전국시대 송宋나라의 몽蒙(지금의 河南省) 상구현商邱縣에서 태어났고, 이름은 주周이며, 고향에서 칠원漆園의 하급 관리를 지냈다. 그는 초楚나라 위왕威王(?~BC 327)시대에 활동했으므로, 공자에 버금가는 성인으로 존경받는 유교사상가인 맹자와 같은 시대 사람이다. 열전에 의하면 장자의 가르침은 주로 노자老子의 말을 인용한 것이지만, 장자가 다룬 주제가 훨씬 광범위하다고 한다. 장자는 자신의 문학적·철학의 천부적 재능을 발휘하여 유가와 묵가墨家(謙愛說을 주장한 묵자의 추종자들)의 가르침을 반박했다. 유가의 가르침을 반박한 「어부漁父」·「도척盜跖」·「거협胠篋」 등을 썼으며, 상상으로 지어낸 『외루허畏累虛』·『항상자亢桑子』의 저자로도 알려져 있다.

按語

청나라 운수평惲壽平이 『남전화발南田畵跋』에서 "그림을 그릴 때는 반드시 해의반박하고 옆에 아무도 없는 것 같은 뜻이 있어야 한다. 그런 뒤에야 타고난 재주가 손안에 있게 되고, 원기가 널리 퍼져서 먼저 장심하여 구상함에 구애되지 않고, 법도를 벗어나서 유예할 수 있다."라고 하였다.

* 유검화俞劍華가 『중국화론유편中國畵論類編』第一編, 泛論「莊子論畵」에서 자신의 견해를 다음과 같이 말하였다. "해의반박解衣般礴이란 말은 중국 화가들이 입버릇처럼 하는 말이 되었다. 진정한 화가라면 반드시 마음에 주장하는 바가 있고, 가슴에 조화를 담고, 세속의 속박을 받지 않으며, 사람이 지켜야 할 맑고 깨끗한 법규와 모든 계율을 깨트려 버려야, 불후의 창작을 할 수가 있다."

* 갈로葛路가 『중국고대회화이론발전사中國古代繪畵理論發展史』에서 "해의반박은 그림 그

리는 고사를 이용하여, '자연을 따른다는 임자연任自然'은 도가의 사상을 이야기한 것으로 본의는 그림을 논하는 데 있는 것이 아니다. 반면에 세속적인 예법에 속박을 받지 않는다는 이 사상은 예술창작에 있어서 하나의 특수성, 즉 예술가가 창작할 때 마땅히 지켜야 하는 정신 상태를 이야기하고 있다. 그렇기 때문에 후세의 화가들이 이 이론에 찬동했던 것인데, 심지어는 이것이 그림 그리는 일의 대명사가 되었다. 그림을 그리든 글씨를 쓰든 어느 경우나 정신적으로 속박을 받지 않아야지, 정신이 조금이라도 긴장하게 되면, 좋은 그림을 그릴 수 없고 좋은 글씨를 쓸 수 없다."고 하였다.

凡畫: 人最難, 次山水, 次狗馬, 臺榭[1]一定器耳, 難成而易好, 不待[2]遷想妙得[3]也. 此以巧歷不能差其品也[4]. —東晉·顧愷之『論畫』

그림에서 사람이 가장 어렵다. 다음은 산수이다. 다음은 개와 말 그림이다. 누대와 정자는 일정한 기물일 뿐이라서, 그리기는 어렵지만 쉽사리 좋아한다. 그러니 생각을 옮겨 예술적인 구상을 획득할 필요가 없다. 이는 계산을 잘하는 사람이라도 품등을 나눌 수가 없다. 동진·고개지의 『논화』에 나오는 글이다.

東晋, 顧愷之<女史箴圖>권 송모본 부분

注

1 대사臺榭: 누대樓臺와 정자를 이른다.

2 부대不待: '…할 필요가 없다'는 뜻이다.

3 천상묘득遷想妙得: 생각을 옮겨서 묘를 얻는다는 것이다. * 상상은 사고思考·사색思索·상상想象이다. 대상을 묘사할 때 형상으로써 정신을 그려야 하는 것이라면, 이러한 과정을

거쳐야 대상의 정신을 관찰할 수 있는가? 고개지는 "생각을 옮겨서 묘를 얻는다."고 대답하였다. '천상묘득'이 내포하고 있는 의미는 화가와 묘사대상 사이의 주관과 객관의 관계를 제시한 것이다. 화가는 그림을 그리기 전에 먼저 묘사할 대상을 관찰하고 연구하여, 대상의 사상과 감정을 깊이 이해하고 체득해야 한다. 이것이 '생각을 옮긴다는 천상遷想'이다. 그리고 화가는 대상의 정신적인 특징을 점차 이해하고 파악하는 가운데, 이를 분석하고 정련精練하는 과정을 거쳐 예술적인 구상을 얻어야 한다. 이것이 바로 '묘를 얻는다는 묘득妙得'이다. '천상묘득'의 과정은 사유활동을 형상화하는 과정이다. 생활을 체험하는 이러한 방법은 인물을 관찰하는 데 적용될 뿐만 아니라, 자연풍경과 동물들을 관찰하는 데도 적용된다.

고개지는 천상묘득의 난이로 회화에서 소재 표현의 난이를 구분하였다. 누각과 정자 등과 같은 건축물은 생활체험의 범위에서 제외하였다. 그것은 묘사 대상이 건축의 규칙에 부합되어야 하기 때문에, 그리기가 어렵지만 효과 좋게 그리기는 쉬우니, 천상묘득을 할 필요가 없다는 것이다.

* 당시 고개지는 정자와 누각 등의 건축물이 인물의 생활환경으로서 그려진 것이지, 예술표현의 대상인 이상 생활체험의 필요성이 있다는 것을 아직 인식하지 못한 것으로, 고개지의 이런 이론은 후대의 계화가界畵家들에 의해 부정되었다. 고개지가 말한 전신傳神은 인물화에서부터 나온 것이지만 산수·개·말도 생명력을 가지고 스스로 운동변화를 하는 것이므로, 난이도만 다를 뿐 같은 방법으로 구분해도 무방할 것이다. 특히 일정한 규격과 구조를 지닌 집이나 조형물은 생명력이 없는 것으로 여겼다. 고개지의 작품을 모사한 작품들 중 건축물의 표현은 확실히 볼 수 없지만, 〈낙신부도〉 중에 낙신의 여신이 탔던 배는 건축물의 선적인 구조를 포함하고 있으며, 〈여사잠도〉에 보이는 모습들도 현대적인 투시도법에 부합되지 않고 형체표현이 정확하지 못하다. 건축물의 표현도 생활의 진실한 분위기를 전달하고, 기운이 생동해야 하기 때문에 다른 것과 마찬가지로 '천상묘득'의 창조 과정을 거쳐야 한다. 반면에 이러한 과정은 인물이나 산수·동물과 같이 뛰어날 필요는 없는 것이다. 이러한 의미에서 보면 고개지가 건축물을 경시하였으나, 완전히 배격한 것은 아니다. 인간과 사물을 비교할 때, 사람에게 전신의 가치를 더 두는 것은 당연한 일이다.

* 유검화俞劍華가 천상묘득遷想妙得에 대하여, 『중국화中國畵』1957년 창간호에서 다음과

東晋, 顧愷之〈洛神賦圖〉卷 부분

같이 말한 것이 보인다. "천상묘득이란 말은 고개지顧愷之의 화론 속에 있었는데, 여태껏 그 말을 제시한 사람을 보지 못했다. 더구나 드러내어 밝힌 사람이 없었으니, 이 구절은 조금도 도리道里가 없거나 가치가 없다는 말인가? 실로 이 말은 매우 심오한 도리를 포괄하고 있으며, 화론에서 매우 중요한 가치가 있다. 고개지 이후 사람들이 주의注意하지 않아서, 그대로 놔둔 것이다."

* 반천수潘天壽가 천상묘득遷想妙得에 대하여 1980년3월, 상해인민미술출판사에서 출판한 『청천각화담수필聽天閣畵淡隨筆』에서 다음과 같이 말하였다. "장강長康 고개지顧愷之가 말한 '천상묘득'은 화가가 그림을 그리는 과정을 가리킨다. '천遷'은 작자의 사상이나 감정을 대상에 옮겨 넣는 것이다. '상想'은 작가의 사상과 감정을 대상에 결합하여, 정신의 특성을 나타내는 것이다. '득得'은 작자가 터득한 정신의 특성을 서로 다른 기법으로 결합하여, 마음 속으로 구상하는 것이다. '묘妙'자는 하나의 형용사로 '득'자에 더하여, 전체 말의 요점이 되었다. 고개지가 배해裴楷의 초상을 그릴 때 붓을 대기 전 천遷·상想·득得 세 글자에 노력하여 그린 것이 주도면밀하지만, 그림이 완성된 뒤에 정신의 특성에서 미흡함을 느꼈다. 이는 배해의 아름다운 용모와 풍채에서 식견을 갖추어야 하기 때문이다. 용모와 풍채의 아름다움을 겨우 드러내고, 그의 학식과 재간이 빼어남을 표현할 수 없다면, 묘한 것이 아니다. 이에 거듭 생각을 더하여 뺨에 터럭 세 가닥을 그리자, 학식과 빼어난 재주를 모두 갖추게 되어 묘한 결과를 얻게 되었다. 묘한 깨달음은 형상에서 얻는 것이 아니고, 더구나 기법에서 언는 것도 아나. 화가의 마음 깊은 곳에서 획득할 수 있다. '묘'라는 것도 동양회화의 가장 높은 경지이다."

* 온조동溫肇桐·나숙자羅菽子가 '천상묘득'에 관하여 말한 것이 1962년3월 인민미술출판사에서 출판한 유검화兪劍華·온조동溫肇桐·나숙자羅菽子의 편저인 『고개지연구자료』「고개지론」에 다음과 같이 보인다. "고개지가 말한 '천상묘득'은 문자로만 해석하면, 예술의 형상을 구상할 때를 말하는 것이다. '천'은 작자의 생각이 인식한 것과 선택한 객관 세계에 깊이 들어가 '묘득'하는데, 예술의 형상을 창조해내는 것이다. 현대적 술어로 설명하면 '생활체험生活體驗'이나 '예술구사藝術構思'이다. 이런 종류의 '천상묘득'은 인물화에만 한정할 뿐만 아니라, 반드시 '생동함을 본뜨生動之可擬'고 '기운에 힘써氣韻之可侔'야 한다. 산수나 구마狗馬 같은 종류는 모두 '천상묘득'하여야 예술의 형상을 창조해 낼 수 있다. 나대경羅大經의 『학림옥로鶴林玉露』「논화」에, 증운소曾雲巢가 초충草蟲 그리는 고사를 기재하였다. 이는 '천상묘득'을 가장 잘 설명한 것이다. 이에 고개지가 말한 '천상묘득' 네 글자를 깨달아 창작방면에서 설명하여, 감성 인식에서 이성 인식에 이르고, 다시 감성 인식에서 이성 인식으로 돌아오는 것은 예술을 구상하여 창작하는 전 과정이다."

* 지가遲軻는 1980년 광동인민출판사廣東人民出版社에서 출판한, 『화랑만보畵廊漫步』에서 '천상묘득'에 관하여 다음과 같이 말했다. "천상묘득은 작자의 주관적인 사상과 감정이 예술 창작과정에서, 중요한 작용을 한다는 점을 제시하였다. 여기에서 고개지가 소박한 유물사상이 구비되었음을 분명하게 보여준 동시에, 소박한 변증법적 관점이 보인다. '천상'은 하나의 물상에서 다른 하나의 물상을 연상하게 한다고 지적하였고, 화가는 자기의 독자적인 사상과 감정을 가지고 '옮겨遷移' 대상 가운데 넣어서 대상물과 융합시킨다. '묘득'은 화가가 깊이 노력한 인식과 충만한 감정과 풍부한 상상력을 통하여, 작품 속에 독창성

과 전형성을 표현한다는 말이다. '천상묘득'이 주장하는 것은 실제 제작에서 가장 먼저 제
시된 것인데, 어떻게 회화 창작 중에 운용하여 형상하고 사유하는 경험의 하나이겠는가?'

4 차이교역불능차기품야此以巧歷不能差其品也: 그림의 소재는 사람에서부터 누대나 정자에
이르기까지 종류가 매우 많은데, 고하와 우열을 헤아리기가 어렵다는 뜻이다. * 교력巧歷
은 역산曆算을 잘하는 것으로 계산에 능한 사람을 이르며, 재주가 능한 사람으로 번역할
수도 있다. * 차差는 등급을 분별하는 것이다. * 품품品은 작품의 등급과 품제를 이른다.

夫以應目會心¹爲理者. 類之成巧², 則目亦同應, 心亦俱會³. —南朝宋·宗炳『畵
山水序』

눈으로 보고 마음으로 깨닫는 것을 이치라고 한다. 닮음[이미지]이 공교롭게 되면, 눈
도 함께 감응하고, 마음도 모두 깨닫게 된다. 남조송·종병의 『화산수서』에 나온 글이다.

注

1 응목회심應目會心: '應之于目, 會之于心'이다. 눈으로 보고 마음으로 깨닫는 것이다. 작
화에는 먼저 생활 중에 있는 자연 형상이 두뇌 속을 통하여 시각으로 반영되어, 가공加工
·취사取捨·제련提煉하여 예술의 형상을 창조시켜 화면상에 표현한다는 말이다. * 심心은
본래 심장心臟을 가리킨다. 고인들은 '심'을 사유하는 기관으로 생각하였기 때문에, 생각
하는 기관과 생각하는 정황과 감정을 모두 제작하는 마음이라고 말한다. 이에 '심'은 사상
思想·의념意念·감정感情을 통틀어 일컫는다. 화론 중에도 '심'을 논한 것이 매우 많은데,
송대에 더욱 성행하였고, 명대에도 이어져 남아 있다.

2 유지성교類之成巧: 『광아廣雅』에 "그림은 닮게 하는 것이다[畵, 類也.]"라고 한다. 회화작
품에 반영된 생활은 실제 생활에 비하여 더욱 집중적이고, 더욱 포괄적이며, 더욱 이상적
이다. '類之成巧'는 생각대로 그림이 매우 잘되었다는 것이다. * 교巧는 형용사이다. 맹자
孟子가 "대신은 남에게 규구를 가르쳐 줄 수 있어도 남에게 공교롭게 할 수는 없다[大臣能
予人以規矩, 不能使人巧.]"고 하였는데, 여기에서 교는 교묘함이다. 총명한 마음은 스스로
깨달아야 능숙하여 공교롭게 된다는 뜻이다. 교巧와 졸拙은 상대개념으로, 각종기예에서
처음 재울 때는 서툴다가 오래 익히면 교묘해진다. 교묘함이 너무 지나치면, 간교하게 되
어 기술만 높아지고 예술성은 저속해진다. 노자老子가 주장한 "대교약졸大巧若拙"을 이른
다. 처음 배울 때는 졸함에서 교해지는 데, 교해졌으면 졸함을 구하고, 졸한 가운데서 교
함을 표현해야 한다.

3 "목역동응目亦同應, 심역구회心亦俱會": 화가가 눈으로 본 것과 마음으로 생각한 것이 모
두 적합하게 표현되어야, 관중들이 보고 심미적 향수를 얻어서 공감하고 교훈을 얻게 된
다는 뜻이다.

.....................................

初畢庶子宏¹擅名于代, 一見驚嘆之, 異其唯用禿毫, 或以手摸絹素. 因問璪²所受, 璪曰: "外師造化, 中得心源."³ 畢宏于是閣筆⁴. 「唐朝下·張璪」—唐·張彦遠 『歷代名畫記』卷十

처음 서자 벼슬을 했던 필굉이 당시에 그림으로 명성을 날렸는데, 장조의 그림을 한 번 보고 깜짝 놀랐다. 이상한 것은 닳아빠진 붓만 쓰고, 더러는 흰 비단에 손으로 문지르는 것이다. 이에 장조에게 그런 것을 어디서 전수 받았는지 물어보니, 장조가 "밖으로는 조화에서 배우고, 안으로는 마음에서 근원을 얻었다."고 하니, 이에 필굉이 붓을 놓았다. 당·장언원의 『역대명화기』 10권 「당조하·장조」에서 나온 글이다.

注

1 필서자굉畢庶子宏: 서자庶子 벼슬을 한 필굉畢宏이다. 필굉은 당唐나라 하남河南사람으로, 천보天寶(742~756) 중에 벼슬이 어사御史 좌서자左庶子였다. 나무와 돌 그림이 기고奇古하여, 당대에 명성을 날렸다. 처음에 고송古松을 잘 그렸는데, 장조張璪의 그림을 본 후에 붓을 놓았다 한다. 대력大曆 2년(767)에 급사중給事中이 되어 성청省廳 좌측 벽에 고송을 그렸는데, 그림을 좋아하는 자들이 모두 시를 읊었다. 나무들을 고쳐서 예스럽게 변화시킨 것은 필굉에서 비롯되었다. 두보杜甫가 〈쌍송도雙松圖〉를 보고 장난삼아 가歌를 지어 "천하에 고송을 그린 자가 몇인가? 필굉은 늙었고 위언偉偃은 젊다."고 하였다. 산수도 묘하다. * 서자庶子는 주대周代 사마司馬의 속관으로 제후諸侯·경대부卿大夫의 서자庶子에 대한 교육을 맡았고, 진대秦代에는 중서자中庶子·서자원庶子員을 두었고, 한대漢代 이후 태자太子의 속관屬官이 되었으며, 위진남북조魏晉南北朝 시대에는 중서자·서자라고 일컬었고, 수당隋唐이후에는 좌·우서자左右庶子로 개칭하였다가, 청나라 말기에 폐지되었다.

2 조璪: 당나라의 화가 장조張璪를 이른다.

3 "외사조화外師造化, 중득심원中得心源.": 화가의 창작과정 중에 반영되는, 객관적 사물과 주관적 사상 감정의, 연계작용을 개괄하고 있다. "밖으로 조화에서 배운다."는 것은 화가가 객관적 사물에서 창작의 자료를 취하여 묘사하는 대상에 충실한 것이다. 이에만 머물러서는 불충분하며, 화가는 이에 더 나아가 그가 표현하고자 하는 대상을 분석하여 연구하고 판단하여, 마음으로 이를 가공하고 개조해야 하니, 이것이 "안으로는 마음에서 근원을 얻는다."는 것이다.* 심원心源은 불교에서는 참된 마음인데, 마음을 만법萬法의 근원으로 여기기 때문에 일컫는 말이다. * "외사조화外師造化"와 "중득심원中得心源"이 유기적으로 결합되어야만, 정확하고 완전한 창작 과정이다. 장조張璪 이전에 남조南朝의 요최姚最는 일찍이 "마음으로 조화를 배운다心師造化"는 관점을 제시했다. 장조 이론의 공적은 일보 더 나아가 양자를 전면적인 사상으로 결합시킴으로써, 내용이 완전히 새로운 개념으로 만들었다는 데 있다. "외사조화"와 "중득심원"이 한 번 제시되자, 이는 수천여 년 동안 미술창작에 명언이 되었다.

* 황빈홍黃賓虹이 왕백민王伯敏이 편집한 『황빈홍화어록黃賓虹畫語錄』에서 "산수화가가

산수를 창작하는 데는 반드시 산수를 보는 과정이 넷 있다. 첫째는 '등산임수登山臨水'로, 산에 올라 물을 내려다보는 것이다. 둘째는 '좌망고부족坐望苦不足'으로, 앉아서 보고 부족함을 애쓰는 것이다. 셋째는 '산수아소유山水我所有'로, 산수를 나의 소유로 만드는 것이다. 넷째는 '삼사이후행三思而後行'으로, 세 번 생각한 다음 행한다는 것이다. 네 가지는 하나도 빠트리면 안 된다. '등산임수登山臨水'는 화가가 제일 먼저 나아가 자연을 만나서, 전체를 관찰하여 체험하여 그리는 것이다. '좌망고부족坐望苦不足'은 깊숙하게 들어가 자세하고 치밀하게 보고서, 산천과 친구가 되어서 산천을 스승으로 모시고, 마음 속에 자연스럽게 자연을 갖추어 산천과 밀착하여, 차마 떨어질 수 없는 감정을 갖는 것이다. '산수아소유山水我所有'는 천지를 스승으로 모실 뿐만 아니라, 화가의 마음이 천지에 자리하여, 세속을 초월한 경지를 얻어서, 산천의 정치精致를 표현할 수 있게 하는 것이다. '삼사이후행三思而後行'은 첫째 그림을 그리기 전에 그릴 구상을 하는 것이다. 둘째 필치마다 생각해서, 함부로 그리지 않는 것이다. 셋째 그리면서도 생각하는 것이다. 세 번 생각한다는 것도 '중득심원中得心源'의 뜻을 포함한 것이다."라고 하였다.

* 반천수潘天壽가 『청천각화담수필聽天閣畵談隨筆』에서 "그림 중의 형색은 자연의 형색에서 생겨난다. 반면에 그림 중의 형색이 자연의 형색이 아닌 경우도 있다. 그림 중의 이법理法은 자연의 이법에서 생겨난다. 반면에 그림 중의 이법이 자연의 이법이 아닌 경우도 있다. 이에 그림이 마음의 근원이라는 말은 자연이라는 말과 다름이 있다. 그래서 장문통張文通(張璪)이 '외사조화外師造化, 중득심원中得心源.'이라고 하였다. 자연의 이법은 그림 밖의 스승이다. 그림 중의 이법은 마음 속에 쌓인 화학畵學의 원천이다. 두 가지가 조화된 후 진보하면 이법의 변화를 바랄 수 있고, 이법을 부술 수 있다. 이 말은 장언원張彦遠이 말한 '완전하나 완전하지 않고, 완전하지 않으나 완전함了而不了, 不了而了也.'이다. 이런 뒤에야 생각이 현묘한 조화에 합치하여, 자연이 손안에 있게 된다."라고 하였다.

4 각필閣筆: 그림이나 글을 지을 때 남의 것이 뛰어나므로, 쓰든 글을 그만두고 붓을 놓는 것을 이른다.

現代, 潘天壽〈映日荷花別樣紅〉

按語

"외사조화外師造化, 중득심원中得心源"은 본질상에서 "천상묘득遷想妙得"과 똑 같은데, 글자를 평이하게 하여 알기 쉽게 변경한 것이다. "외사조화"에서 '사師'자를 제시한 것이 가장 묘하다. '사조화師造化'는 자연의 표현만 중요시 할 뿐만 아니라, 자연에서 기초하여 생활의 원천을 삼아 작가의 이상과 예술가공 과정을 통하여 화면에 표현해내는 것이다. 송宋·원元에서부터 명明·청清에 이르기까지 걸출한 대가들이 있었던 것도, 이런 창작방법에 따라서 예술 활동을 진행해왔기 때문이다.

嵩山多好溪, 華山多好峯, 衡山¹多好別岫, 常山²多好列岫, 泰山³特好主峯, 天台⁴ 武夷⁵ 廬嶽⁶ 雁蕩⁷ 岷峨⁸ 巫峽⁹ 天壇¹⁰ 王屋¹¹ 林廬¹² 武當¹³皆天下名山巨鎭, 天地寶藏所出, 仙聖窟宅所隱, 奇崛神秀, 莫可窮其要妙¹⁴. 欲奪其造化, 則莫神于好, 莫精于勤, 莫大于飽游飫看, 歷歷羅列于胸中, 而目不見絹素, 手不知筆墨, 磊磊落落¹⁵, 杳杳漠漠¹⁶, 莫非吾畵. 「山水訓」—北宋·郭熙. 郭思『林泉高致』

숭산에는 아름다운 시내가 많다. 화산에는 아름다운 봉우리가 많다. 형산에는 아름답고 독특한 산굴이 많다. 북쪽에 있는 상산에는 아름답게 나열된 산굴이 많다. 태산은 특히 주봉이 아름답다. 천태산·무이산·여산·곽산·안탕산·민산·아미산·무산협곡·천단·왕옥산·임려산·무당산 등은 모두가 천하의 명산 거진으로 천하의 보물이 나오는 곳이며, 선성들의 굴집이 은거한 곳인데, 기이하고 드높으며 신령스럽고 빼어나 오묘함을 궁구할 수 없다. 조화를 빼앗으려 한다면 좋아하는 것보다 더 신묘한 것이 없고, 삼가며 부지런히 하는 것보다 더 정밀한 것이 없으며, 마음껏 놀고 실컷 보는 것보다 더 큰 것이 없다. 흉중에 산수의 모습을 뚜렷이 나열하여, 눈은 비단이 보이지 않고 손은 붓과 먹을 잡고 있는지 알지 못해야, 변화가 분명하면서도 넓고 아득한 자연의 모습이 모두 내 그림에 표현될 것이다. 북송·곽희. 곽사의 『임천고치』「산수훈」에 나온 글이다.

華山風景

注

1 형산衡山: 호남의 형산현衡山縣 서북쪽, 형양현衡陽縣 북쪽에 있으며 오악五嶽 중의 남악南嶽에 해당되며, 72개의 봉우리가 있다고 한다.

2 상산常山: 산서성山西省 혼원현渾源縣 동쪽에 있으며, 오악五嶽중에 북악北嶽에 해당된다.

3 태산泰山: 산동성山東省 중부에 위치한 태산산맥의 주봉으로 오악五嶽중에 동악東嶽에 해당된다.

4 천태산天台山: 절강성 천태현天台縣 북쪽에 있다.

5 무이산武夷山: 복건성 숭안현崇安縣 남쪽 30 리에 있다.

6 곽산霍山: 산서·안휘·하남 세 개의 성에 걸쳐 있는 산이다.

7 안탕산雁蕩山: 중국 명승지의 하나로 정상에 호수가 있어 물이 마르지 않으므로, 봄마다 기러기가 날아와 머문다 한다. 절강성의 악청樂淸, 평양平陽 2현二縣의 경계에 있다.

8 아미산峨眉山: 사천성 아미현峨眉縣 서남西南에 있다.

巫山峽谷

9 무산협곡巫山峽谷: 일명 무협武峽이라고 한다. 사천성 무산현巫山縣 동쪽, 호북성 파동현巴東縣 경계의 양자강 중류에 있는 삼협곡의 하나. 서안이 절벽으로 매우 험준하며, 양자강 중류에 있는 서릉협西陵峽, 구당협瞿塘峽과 더불어 삼협곡이라고 일컬어진다.

10 천단산天壇山: 하남성에 있다.

11 왕옥산王屋山: 산서성 양성현陽城縣 서남西南쪽에 있으며, 천단산天壇山이라고도 한다.

12 임려산林慮山: 하북, 하남, 산서성 일대에 걸쳐 있는 태항산太行山의 지맥支脈이다.

13 무당산巫堂山: 호북성 균현均縣 남쪽 백 리에 있으며, 태화산太和山이라고도 한다.

14 요묘要妙: 아름다운 모양이다.

15 뇌뢰낙락磊磊落落: 들쭉날쭉한 변화가 분명한 모양이다.

16 묘묘막막杳杳漠漠: 깊숙하며 멀어서 아득한 모양이다. 묘묘杳杳는 깊숙하며 그윽하고 먼 모양이고, 막막漠漠은 조용하여 소리가 없거나, 빽빽하게 펼쳐진 모양이다.

竹之始生, 一寸之萌耳, 而節葉具焉. 自蜩腹蛇蚹[1], 以至于劍拔十尋[2]者, 生而有之也. 今畫者乃節節而爲之, 葉葉而累之, 豈復有竹乎? 故畫竹必先得成竹于胸中, 執筆熟視, 乃見其所欲畫者, 急起從之, 振筆[3]直遂, 以追其所見, 如兔起鶻落[4], 少縱則逝矣. 與可[5]之敎予如此, 予不能然也, 而心識其所以然. 夫旣心識其所以然而不能然者, 內外不一, 心手不相應, 不學之過也. —北宋·蘇軾『文與可畵篔簹谷偃竹記』

대나무가 처음 생길 때에는 한 마디의 싹에 불과하지만, 마디와 잎이 갖추어진다. 매미의 배나 뱀 비늘 같은 것에서부터 칼을 뽑은 듯한 80척의 높은 것까지도 생장하면서 줄기와 마디를 갖춘다. 지금 화가들은 마디를 하나하나 그리고, 잎을 하나하나 포개니, 어찌 이것이 대나무이겠는가? 때문에 대나무를 그릴 때엔 반드시 먼저 가슴에 완성된 대나무를 얻어, 붓을 잡고 익숙하게 살펴보고, 그리고자하는 것을 발견하면, 그것을

좇아 급히 일어나 붓을 휘둘러 곧바로 본 것을 포착하여 그려야 한다. 토끼가 일어나자 송골매가 낚아채려고 떨어지듯이 그려야지, 조금이라도 주저하면 대나무의 기운이 사라져 버린다. 여가文同가 나에게 이와 같이 가르쳐 주었는데, 나는 그렇게 할 수 없지만, 마음속으로 그렇게 해야 하는 이유를 알았다. 마음으로 이유를 알면서도 그렇게 할 수 없는 것은 안과 밖이 일치하지 못하는 것이다. 마음먹는 대로 손쉽게 되지 않는 것은, 배우지 못한 잘못이다. 북송·소식의 『문여가화운당곡언죽기』에 나온 글이다.

注

1 조복蜩腹: 매미의 배를 이른다. 매미는 이슬만 마시고 먹지 않아서 배 안이 깨끗이 비었기 때문에, 고결한 대나무 줄기를 비유하는 것이고, 사부蛇蚹는 뱀이 껍질을 벗는 것이다. 부蚹는 뱀의 아래 쪽의 누런 비늘인데, 대나무껍질이 벗어지는 것을 비유한다.

2 검발10심劍拔十尋: 칼을 빼듯이 대나무가 강하게 빼어나온 것을 형용한 말이다. * 심尋은 길이의 단위로, 8尺이 1尋이니, 10尋은 80尺이다.

3 진필振筆: 붓을 휘둘러서 휘호하는 것이다.

4 토기골락兔起鶻落: 토끼가 나오자 매가 낚아채는 것으로, 아주 민첩한 동작이나 서화나 문장의 솜씨가 신속함을 비유한다.

5 여가與可: 북송의 화가 문동文同을 이른다.

按語

* 송나라 조보지晁補之가 『증문잠생양극일학문여가화죽구시贈文潛甥楊克一學文與可畵竹求詩』에서 "여가는 대를 그릴 때 흉중에 완성된 대가 있다."라고 하였다.

* 송나라 황산곡黃山谷이 『천하유산당화예天下有山堂畵藝』「묵죽지32칙墨竹指三十二則」에서 "먼저 흉중에 대를 갖추어야, 본말이 무성하고 가슴에 완성된 대가 있어야 필묵과 사물이 모두 조화된다."라고 하였다.

* 청나라 왕지원汪之元이 『천하유산당화예天下有山堂畵藝』「묵죽지32칙墨竹指三十二則」에서 "고인들이 말한 흉유성죽胸有成竹은 영원히 전하는 말이 아니다. 가슴 속에 완전한 대를 갖춘 뒤에야 붓을 대면, 바람이 구름을 말아 올리는 것 같이 순식간에 완성되어 기개가 유창해진다. 산수화가들이 닷 세에 돌 하나 그리고 열흘에 물 한 구비 그려야, 점점 스스로 뜻을 얻는다는 말과는 아주 다르다."고 하였다.

* "흉유성죽"은 형상을 그릴 때 하나의 완전한 형체를 구상해야 한다는 말이다. 꽃은 하나의 꽃잎이 꽃잎마다 자라는 것이 아니고, 꽃망울 전체에서 터져서 피어난다. 완전한 꽃망울에서 한 송이 꽃이 피는 것이다. 이는 화가가 구상하는 것과, 형상을 조성하는 것과 같다. 먼저 눈동자를 아름답게 그릴 생각을 하고, 다시 코를 그릴 생각을 하는 것이 아니고, 눈동자와 코를 결합하여 보고 귀 등에 이르

北宋, 文同<墨竹圖>軸

는 데, 한 기운으로 구상하는 것이다. "흉유성죽"이 중요하기 때문에 동양화에서는 "의재필선意在筆先"을 강구한다.

......................................

與可畫竹時, 見竹不見人. 豈徒不見人, 嗒然遺其身[1]. 其身與竹化, 無窮出淸新.[2] 莊周世無有, 誰知此疑神[3]. —北宋·蘇軾〈書晁補之[4]所藏與可畫竹三首〉錄其一[5]

여가 문동이 대를 그릴 적에는 대 만 보고 사람은 보지 않는다. 사람만 보지 않을 뿐 아니라, 멍하여 자기 자신도 잃어버린다. 자신이 대와 하나로 융화되어야 청신함이 끝없이 표현된다. 장주가 세상에 없는데, 누가 의신疑神을 알겠는가? 북송·소식이 〈서조보지소장여가화죽삼수〉 중 한 수를 적다.

注

1 탑연유기신嗒然遺其身: 『장자莊子』「제물론齊物論」 남곽南郭자기子綦의 정신 상태인 "멍한 것이 자신 조차도 잃어버리고 있는 것 같다. 嗒焉似喪其耦"는 말을 쓴 것이다. * 탑연嗒然은 몸과 마음을 벗어나 물아物我를 잊은 상태이다. 이상 4구절은 문동이 대를 그릴 적에, 마음을 오로지 하나로 하여, 물아物我를 모두 잊어버리고, 흉중에 완성된 대만 있었다는 것을 말하는 것이다.

2 "기신여죽화其身與竹化, 무궁출청신無窮出淸新.": 문여가文與可(文同)가 모든 정력을 예술에 주입시켜 몸과 마음이 푸른 대와 하나로 융합되는 경지에 도달했기 때문에, 고묘한 예술품을 창작해 낼 수 있었다는 것이다.

3 『장자莊子』「달생達生」에 "뜻을 나누어 쓰지 않아 정신으로 모인다. 用意不分, 乃凝于神."는 말이 있다. 『동파제발東坡題跋』에는 '凝神'으로 되어 있는데, 당연히 '疑神'으로 되어야 한다. * 의신疑神은 신묘한 경지에 도달하는 것이다.

4 조보지晁補之(1053~1110): 자는 무구无咎이고, 제주濟州 거야鉅野(지금 山東省의 縣) 사람이다. 어려서 문장으로 소식에게 인정받아, '소문사학사蘇門四學士'의 한 사람으로 불렸다. 벼슬이 지사주사知泗洲事에 이르렀으나, 도연명陶淵明의 청절淸節을 흠모하여 벼슬을 그만두고 돌아와, 호를 귀래자歸來子라 했다. 재기才氣가 표일飄逸하여 책을 부지런히 읽었으며, 시문詩文과 글씨·그림이 비범했다. 보살菩薩은 후익侯翼, 천왕상天王像은 오도현吳道玄, 송석松石은 관동關仝, 전당殿堂과 초수草樹는 주방周昉·곽충서郭忠恕, 등藤나무는 이성李成, 낭떠러지의 마른 나무는 허도령許道寧, 개울과 산마루는 위현衛賢, 말馬은 한간韓幹, 호랑이는 포정包鼎, 원숭이와 노루·사슴은 역원길易元吉, 선학仙鶴과 황새는 최백崔白 등 여러 화가의 장점을 고루 따서 두루 잘 그렸다. 저서에 『계륵집鷄肋集』이 있다.

5 〈서조보지소장여가화죽3수書晁補之所藏與可畫竹三首〉: 북송의 소식蘇軾이 조보지晁補之가 소장한 문동의 대나무 그림에 3수를 적은 것이다. 그중 1수를 기록하였다. * 이 그림은

원우元祐 2년(1087) 가을 변경汴京에서, 한림학사翰林學士 지제고知制誥로 부임할 때 그린 것이다.

按語

대를 그리는 자가 "자기 자신과 대가 하나로 융화"되었기 때문에, 그려낸 대가 다른 사람이 그린 대와 같을 수 없다. 이것은 본래 사람에게 존재하는 각종 정황情況이 다르고, 감수성感受性도 달라서, 그려내는 대도 같지 않다. 이것이 "끝없이 청신함을 나타낸다."는 뜻이다.

...

唐明皇令韓幹觀御府所藏畫馬.[1] 幹曰: "不必觀也. 階下廐馬萬匹皆臣之師." 李伯時[2]工畫馬, 曹輔[3]爲太僕卿[4], 太僕廨舍, 御馬皆在焉. 伯時每過之, 必終日縱觀, 至不暇與客語. 大槪畫馬者, 必先有全馬在胸中. 若能積精儲神, 賞其神駿[5], 久久則胸中有全馬矣. 信意落筆, 自然超妙, 所謂用意不分乃凝于神者也. 山谷[6]詩云: "李侯畫骨[7]亦畫肉, 下筆生馬如破竹[8]." 生字下得最妙, 蓋胸中有全馬, 故由筆端而生, 初非想像模畫也. —南宋 · 羅大經[9] 『鶴林玉露』

당명황[玄宗]이 한간에게 어부에 소장된 말 그림을 관람하게 하였다. 한간이 말하였다. "관람할 필요 없습니다. 폐하의 마구간에 있는, 만 필의 말이 모두 저의 스승입니다." 이공린이 말 그림을 잘 그렸고, 조보는 태복경이 되었는데, 태복의 관사에 어마가 모두 있었다. 이백시가 그곳을 지날 때마다 종일 마음껏 관람하였으니, 손님들과 이야기할 겨를이 없었다. 말을 그리는 것은 먼저 온전한 말이 가슴 속에 있어야 한다. 정신을 모아 신준을 마음껏 완상할 수 있다면, 가슴 속에 온전한 말이 있는 것이다. 그렇게 되면 뜻대로 그려도 자연히 묘함이 뛰어나게 되어, 이른바 '뜻을 나누어 쓰지 않아 정신으로 모인다'는 것이다. 산곡[黃庭堅]의 시에서 말하였다.

北宋, 李公麟<五馬圖>卷 부분

"백시[李公麟]는 뼈를 그리고 살도 그려서, 붓을 대면 말이 깨진 대나무 같은 기세가 생겨난다." '생'자 아래 '말이 깨진 대 같다.'는 데서 가장 묘함을 얻었으니, 흉중에 온전한 말이 있다는 것은 붓놀림에서 나오기 때문에 처음부터 상상해서 그림을 모사하는 것이 아니다. 남송·나대경의 『학림옥로』에 나오는 글이다.

注

1 『당조명화록唐朝名畫錄』을 살펴보니, 이 구절과는 조금 다르게 적혀 있다. 내용은 다음과 같다. "명황明皇 천보天寶 연간에 한간韓幹을 불러들여, 공봉供奉으로 삼았다. 상감이 진굉陳閎의 말 그림을 배우게 했다. 황제는 그가 그린 그림이 진굉과 달라서, 상감이 이상하게 여겨 물었다. 한간이 아뢰길 '신은 저 나름대로 스승이 있습니다. 폐하의 마구간 안의 말은 모두 제 스승입니다.'라고 하니, 상감이 이상하게 여겼다."* 진굉陳閎은 당나라 화가이다. 회계會稽(지금의 浙江 紹興) 사람이다. 일

唐, 陳閎 <八公圖> 卷 부분

명 홍弘이라고도 한다. 영왕부장사永王府長史가 되었다. 인물·초상·사녀士女와 금수禽獸 등을 잘 그렸다. 특히 조패曹霸의 화법을 본받아 안마鞍馬(안장을 멘 말)를 잘 그려 한간韓幹과 함께 명성이 높았다. 현종玄宗(713-755) 때 궁중 화가가 되어 현종의 어용御容을 그렸으며, 현종이 산돼지·사슴·토끼·기러기 등을 사냥하는 그림을 많이 그렸다. 태청궁太淸宮에서 숙종肅宗의 어용을 그리기도 했는데, 초상화로는 염입본閻立本 이후 제1인자로 일컬어졌다. 이 밖에 〈안록산도安祿山圖〉〈현종마사도玄宗馬射圖〉〈상당19서도上黨十九瑞圖〉 등을 남겼다. 당나라 장회관張懷瓘이 『화단畫斷』에서 "진굉이 앞 시대에서 그렸고, 한간이 뒷시대에서 계승했다. 악와渥注에서 얻은 신마의 형상을 얻은 것은 강에 있는 듯했고, 신마인 요뇨驍裊의 형상을 그린 것은 그림에서 나올 것 같았다. 따라서 한간을 신품에 놓고, 진굉은 초상을 겸하여 그렸으니, 신품의 상에 놓는다."고 하였다.

2 이백시李伯時: 북송의 화가 이공린李公麟이다.

3 조보曹輔: 송나라 사현沙縣 사람으로, 자는 재덕載德이고, 호는 정상선생靜常先生이며, 원부元符 연간의 진사進士하여, 휘종徽宗의 미행微行을 극간하여, 침주郴州의 백성에 편입되기도 하였다.

4 태복경太僕卿: 관직명이다. 주관周官의 하관夏官 소속으로, 왕명의 출납과 제왕의 의복, 궁중의 여마輿馬 및 목축牧畜의 일을 맡아보던 벼슬로, 진한秦漢이후 청대淸代까지 존속되었다.

5 신준神駿: 좋은 말의 씩씩한 모습을 형용하는 것이다. 남조송南朝宋 유의경劉義慶의 『세설신어世說新語』「언어言語」에 "지도림이 항상 몇 필의 말을 길렀다. 어떤 이가, 도인이 말을 기르면 기운이 없다고 하니, 도림이 저는 말의 신준함을 중하게 여긴다[支道林常養數匹馬, 或言, 道人畜馬不韻. 支曰, 貧道重其神駿.]"라는 말이 있다.

6 산곡山谷: 북송의 시인詩人·서예가인 황정견黃庭堅으로, 그의 호가 산곡도인山谷道人
 이다.

7 화골畵骨: 두보杜甫의 〈단청인증조장군패丹靑引贈曹將軍霸〉에 있는 구절이다. "일찍이 입
 실한 그의 제자 한간도, 말들의 온갖 모습 뛰어나게 그렸네. 유독 한간은 살만 그리고 뼈
 를 안 그려, 준마들의 옹골진 기색 부족했다네.[弟子韓幹早入室, 亦能畵馬窮殊相, 幹惟畵肉
 不畵骨, 忍使驊騮氣凋喪.]"

8 파죽破竹: 도끼로 깬 대나무로, 급하게 깨져서 없어진 형세를 비유한다. "파죽지세破竹之
 勢"는 세력이 강대하여, 저지할 수 없는 형세를 비유하는 말이다.

9 나대경羅大經: 남송南宋 여릉廬陵(지금의 江西 吉安) 사람이다. 자가 경륜景綸이고, 보경寶
 慶 연간에 진사進士하여 벼슬이 용주容州(지금의 廣西) 법조연法曹掾·무주 군사추관撫州軍
 事推官이었다. 그가 찬술한 『학림옥로鶴林玉露』는 수필집, 18권, 천天·지地·인仁의 3집으
 로 나누어 문인과 학자의 시문에 대한 논평 및 일화, 견문 따위를 수록하였다. 대체로 의
 론은 상세하나 고증은 소략하다고 평가된다.

按語

화가는 묘사할 대상을 대하면 모양을 자세히 알아 그와 같게 하려고 집중하여 대상의 특
징과 면모를 충분히 파악할 수 있기 때문에, 신채가 빛나고 생동하여 땅에서 자라듯이 묘
사되어 나온다.

⋯⋯⋯⋯⋯⋯⋯⋯⋯⋯⋯⋯⋯⋯⋯

曾雲巢 無疑¹工畵草蟲, 年邁愈精. 余嘗問其有所傳乎? 無疑笑曰: "是豈
有法可傳哉? 某自少時取草蟲籠而觀之, 窮晝夜不厭. 又恐其神之不完也,
復就草地之間觀之, 于是始得其天. 方其落筆之際, 不知我之爲草蟲耶? 草
蟲之爲我耶? 此與造化生物之機緘², 蓋無以異, 豈有可傳之法哉?" ─南宋·羅
大經『鶴林玉露』

증운소[無疑]가 초충을 잘 그렸는데, 해가 갈수록 더욱 정밀하였다. 내[羅大經]가 언젠
가 초충 그리는 것을 어디에서 전수했는가? 하고 질문했더니, 무의가 웃으며 다음과
같이 말하였다. "이 법이 어떻게 전수받을 곳이 있겠는가? 저는 어릴 때부터 초충을
대나무 둥지에 넣어 관찰해, 밤낮이 다가도 싫어하지 않았습니다. 또 정신[氣力]이 완전
하지 못할 것을 두려워하여, 다시 풀과 땅 사이에 나아가 관찰하자, 이때에 비로소 자
연의 도를 터득하였다. 바야흐로 붓을 댈 즈음에, 내가 초충을 그리는지? 초충이 나를
그리는지? 알지 못했다. 이것은 자연과 생물이 발생하여 변화하는 역량으로 다를 것이
없는데, 어떻게 전할 수 있는 법이 있겠는가?" 남송·나대경의 『학림옥로』에 나온 글이다.

注

1 운소운소雲巢: 증삼이曾三異의 호이고, 무의無疑는 그의 자이다. * 증삼이曾三異는 송나라 삼 빙三聘의 아우이고, 벼슬은 승사랑承事郞, 주희朱熹에게 경학에 대하여 자주 질문하였고, 화주 운대관華州雲臺觀을 맡았으며, 소해小楷를 잘 썼다. 서실 이름은 앙고당仰高堂이다.

2 기함機緘: 사물을 움직이게 추진하여 발생 변화시키는 역량으로 은장隱藏, 정지靜止, 관건 關鍵과 같다.

* 이 단락은 장자莊子가 나비가 되는 꿈을 꾼 것과 생각이 서로 비슷하다. 『장자』「제물론」 에 다음과 같이 말하였다. "언젠가 장주가 나비가 된 꿈을 꾸었다. 펄펄 날아다니는 나비 가 되어 유쾌하게 즐기면서도, 자기가 장주임을 알지 못했다. 갑자기 깨어나 보니, 엄연히 자신은 장주였다. 장주가 꿈에 나비가 되었던 것인지 나비가 꿈에 장주가 되어 있는 것인 지 알 수가 없었다. 장주와 나비에는 반드시 분별이 있을 것이다. 이것을 '물화'라고 한다 [昔者莊周夢爲蝴蝶, 栩栩然蝴蝶也, 自喩適志與? 不知周也; 俄然覺, 則遽遽然周也. 不知周之夢爲 蝴蝶歟? 胡蝶之夢爲周歟? 周與胡蝶必有分矣. 此之謂物化.]." 화가가 정신을 집중함이 이 같은 과정에 이르면, 화가와 그리려는 대상과 서로 융화되어 하나가 된다. 이에 화가가 대상의 본질과 특징을 충분히 장악하기 때문에, 정신을 전할 수 있게 된다.

按語

명나라 왕불王紱이 지었다고 전하는 『서화전습록書畵傳習錄』4권에 말하였다. "한간韓幹의 말 그림은 말이 스승이고, 운소雲巢는 곤충을 그리는 데 곤충을 스승으로 삼았다. 자기 나름대로 스승을 얻은 자라고 할 수 있다. 사물은 크고 가는 것이 없더라도, 각기 타고난 것이 있다. 말이나 곤충이 다르면서도 같고, 같으면서도 다른 것이다. 도를 배우는 선비가 도 안에 들어가야만 바깥으로 나올 수 있다. 한간이나 운소도 그 가운데 들어가서 밖으로 나온 자인가?"

俗情喜同不喜異, 藏諸家, 或偶見焉, 以爲乖于諸體也, 怪問何師? 余應之 曰: "吾師心, 心師目, 目師華山." —明·王履[1]『華山圖序』

세속에서 기쁜 감정은 함께하고 기뻐하지 않는 것은 이상하게 여긴다. 소장하는 여 러 사람들 중에 어떤 이는 우연히 보고, 여러 형체에서 잘못되었다고 하면서 스승이 누구인가? 하고 탓하면서 묻는다면, 나王履는 당연히 "나는 마음을 스승으로 삼고, 마 음은 눈을 스승으로 삼으며, 안목은 화산을 스승으로 삼는다."고 할 것이다. 명·왕리의 『화산도서』에 나온 글이다.

明, 王履<華山圖>冊 부분

注

1 왕리王履(1332~?): 원말元末 명초明初의 의학가醫學家·화가畵家이다. 자는 안도安道이고, 호는 기수畸叟이며, 곤산崑山(지금의 江蘇省에 속함) 사람이다. 시문詩文에 능했다. 그림은 하규夏珪·마원馬遠의 화법을 배워 산수화를 잘 그렸다. 홍무洪武 16년(1383)에 화산華山을 유람하여 대자연의 기이하고 빼어난 경치를 보고, 그림은 고인들의 법에 구애되지 않아야 한다는 점을 깊이 느껴서, 반드시 자연을 스승으로 삼아야 독자적인 구상을 해낸다는 것을 알았다. 그는 화산에서 많이 사생해 예술적인 가공을 거쳐서 결국 〈화산도책華山圖冊〉 40폭(고궁박물원과 상해박물관에 소장)을 그렸는데, 필치가 빼어나게 힘차고 구도가 치밀하여 문기文氣가 넘쳤다. 자기의 면모를 갖추었다. 『화산도서華山圖序』를 찬술하여 삼가서 배우고 애써 수련하면 환하게 통할 것이니, 여러 화론을 두려워하지 않고, 창작하는 과정을 과감하게 설명하였다. 이것도 모든 화가들이 반드시 겪어야 할 과정이다.

按語

왕리가 제시한 "나는 마음을 스승으로 삼고, 마음은 눈을 스승으로 삼으며, 안목은 화산華山을 스승으로 삼는다."한 예술의 견해는 "응목심회應目心會"나 "외사조화外師造化, 중득심원中得心源"과 같은 말이다. 이는 밖에서 안으로 향하는 것이고, 하나는 안에서 밖으로 향하는 것이다. 이런 종류의 견지는 대자연 중에 가서 노력해야, 창조적 정신을 취할 수 있다.

寫畵凡未落筆先以神會, 至落筆時, 勿促迫, 勿怠緩, 勿陡削, 勿散神, 勿太舒, 務先精思天蒙[1], 山川步武[2], 林木位置, 不是先生樹, 後佈地, 入于林出于地也. 以我襟含氣度, 不在山川林木之內, 其精神駕馭[3]于山川林木之外, 隨筆一落, 隨意一發, 自成天蒙. 處處通情, 處處醒透, 處處脫塵而生活, 自脫天地牢籠[4]之手, 歸于自然矣. —淸·原濟「畵題」, 見龐元濟『虛齋名畵錄』

그림을 그리는 데는 붓을 대기 전에 정신을 집중시키고, 붓을 댈 때는 축박하지 말며, 태만하지도 말고, 너무 가파르게 세우지도 말며, 정신을 흩트리지도 말고, 너무 천천히 하지도 말며, 힘써 자연스러움을 곰곰이 생각하고, 산천에 나가서 임목의 위치를 잡으며, 먼저 나무를 그린 후에 땅을 배치하지 말고, 숲에 들어가고 땅에서 나온 것처럼 자연스럽게 이루어져야 한다. 내[石濤]는 가슴속에 기량을 품고 있기 때문에 산천과 임목 안에 있지 않아도, 정신이 산천과 임목 밖에서 자유롭게 펼쳐져서 붓을 한 번 대면, 생각대로 표현되어 저절로 자연스런 상태를 이루게 된다. 곳곳에 정취를 깨달아 통하여 곳곳이 속기를 벗어나 생동 활발하게 되면, 저절로 천지를 벗어난 망라한 솜씨가 자연으로 돌아온다. 청·원제의 「화제」이다. 방원제의 『허재명화록』에 보인다.

注

1 천몽天蒙: 태고 때의 아무런 구속을 받지 않고, 순수한 그대로 있는 상태를 말한다. *이 화제에서 석도가 필묵의 심미공능審美功能을 말하고 있다. 화가가 붓을 잡고 먹으로 창작하는 과정 중, 흉중에는 우주만물이 인온혼화絪縕渾化하는 정체형상整體形象이 있어야 붓을 대는 데 따라 뜻이 펼쳐지고, 스스로 천몽天蒙을 이룰 수 있고, 생동하고 활발하며 자연혼화自然渾化하는 화면 형상을 창조할 수 있다. 이것이 필묵의 최고 경지라고 하였다.

2 보무步武: 발걸음, 앞 시대 사람의 발자취를 좇음, 모방하거나 본받는 것을 비유하는 말이다.

3 가어駕馭: 가어駕御이다. 말을 자유로이 다루어 부린다는 뜻이나, 여기서는 정신을 자유롭게 펼친다는 뜻으로 보아야 할 것이다.

4 뇌롱牢籠: 포괄함, 감싸 안음, 뒤덮음, 망라하는 것이다.

按語

그림을 그릴 때는 반드시 맨 먼저 산천의 숲속으로 들어가 그들의 모든 정황을 숙지한 다음에 산천임목 밖으로 나와서 제련하고 가공하여야 그림을 이룰 수 있다.

山川使予代山川而言也[1], 山川脫胎于予也, 予脫胎于山川也[2]. 搜盡奇峯打草稿也. 山川與予神遇而跡化也, 所以終歸之于大滌[3]也. 「山川章第八」—淸·原濟『石濤畵語錄』

산천이 나로 하여금 산천을 대신해서 말하게 하여, 산천이 나에게서 태를 벗었고 내가 산천에서 태를 벗은 것이다. 기이한 봉우리를 다 찾아서 밑그림을 그렸다. 그 결과 산천이 나와 더불어 정신으로 만나서 그림이 변화하였기 때문에 마침내는 다 씻어버린 경지로 돌아가게 되었다. 청·원제의 『석도화어록』「제8산천장」에 나온 글이다.

注

1 산천사여대산천이언야山川使予代山川而言也: 산천이 석도에게 형상과 정신을 얻도록 하여, 석도 자신을 변화시켰다는 것이다.

2 탈태脫胎: 범태凡胎 벗음, 배양을 거쳐 전혀 새로운 것으로 바뀜, 선인先人의 시문을 본떠고 변화시켜, 먼저 것보다 잘되게 함을 이르는 말이다.

 * "산천탈태어여야山川脫胎于予也, 여탈태어산천야予脫胎于山川也.": 내가 편애하여 사사롭게 생각하던 산천이, 나 자신을 변화시켜서 나는 산천을 보다 잘 그릴 수 있게 되었다는 것이다. "내가 산천에서 태를 벗는다. 予脫胎于山川也"는 것은 기본관점이 유물론의 반영론과 부합되는 것이다. * 석도는 산천경물의 형상과 정신은 하늘이 부여한 객관적 존재라고 생각하였으며, 동시에 사람의 사상과 행위도 물질세계에 의해 부여된 것이라고 생각한 것이다.

3 종귀지우대척終歸之于大滌: 이 부분을 대척자大滌子의 화법을 이룬 것으로 해석하지만, 석도石濤의 호 대척자大滌子의 의미를 풀이한 것으로 볼 수도 있다.

按語

장안치張安治가 1981년 7월에 발간된 『중국서화中國書畵』제8호「형신과 기타形·神及其他」에서 "석도石濤의 이 단락은 널리 사람들의 입에 오르내리는 화론인데, 충분히 개성적으로 표현하여, 자신이 '산천은 사람을 대신하여 말하였다.'고 하였다. 이는 노장老莊사상을 계승한 것으로, 석도 자신과 대자연이 거의 합치되어 하나가 되었다는 것이다. 단 그는 이 단락의 문자와 창작실천 중에도 감성인식을 매우 중시하여 산수에서 소재수집에 노력하였고, 주관적인 억측에 전혀 근거하지 않았다."고 하였다.

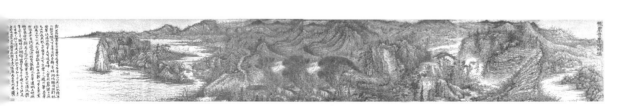

淸, 原濟<搜盡奇峰打草稿圖>卷 부분

＊『황빈홍화어록黃賓虹畵語錄』에서 "석도가 '기이한 봉우리를 다 찾아서 목탄으로 초고를 잡았다.'고한 말이 가장 중요하다. 나아가서 목탄으로 많이 그려서 초고를 얻었다. 그렇지 않았으면 기이한 봉우리도 그릴 수 없었을 것이다. 기이한 봉우리를 알아야 묘리를 알 수 있고, 목탄으로 초고를 많이 그리는 것은 애써 노력하는 것으로, 묘리와 각고의 노력이 결합되어야 그림이 대성할 것이다."라고 하였다.

..

江館淸秋, 晨起看竹, 煙光·日影·露氣, 皆浮動于疏枝密葉之間. 胸中勃勃, 遂有畵意. 其實胸中之竹, 並不是眼中之竹也. 因而磨墨展紙, 落筆倏[1]作變相[2], 手中之竹又不是胸中之竹也. 總之意在筆先者定則也, 趣在法外者化機也. 獨畵云乎哉! 「題畵·竹」—淸·鄭燮『鄭板橋集』

맑은 가을날 강가의 관사에서 새벽에 일어나 대를 보니, 연기 빛·해 그림자·이슬 기운 등이 모두 성근 가지와 빽빽한 잎 사이에 떠서 움직인다. 흉중에 흘러넘치니 마침내 화의가 있다. 그것이 진실로 흉중의 대나무이지 안중의 대나무가 아니다. 따라서 먹을 갈고 종이를 펼쳐, 붓을 대서 갑자기 변하는 모양을 그리면 손 가운데 대나무도 흉중의 대나무가 아니다. 총괄하면 뜻이 붓보다 먼저 있는 것이 정해진 법칙이고, 정취가 법 밖에 있는 것은 변화하는 실마리이다. 유독 그림만 그렇다고 하겠는가! 청· 정섭의 『정판교집』「제화·죽」에서 나온 글이다.

注

1 숙倏: 매우 빠른 모양, 시간이나 행동이 빠름을 형용하는 하는 말이다.

2 변상變相: 불교의 교리나 내용, 부처의 생애 따위를 형상화한 그림, 원래의 모양을 바꿈, 여기는 변하는 모양으로 해석했다.

按語

자연의 대를 그림으로 변화시켜 완성하면, 그 속에 생활을 인식하는 데서부터 생활을 표현하는 데까지 예술창작의 전 과정이 있다. "自然之竹"은 객관적으로 존재하는 대상이고, "眼中之竹"은 화가가 눈으로 본 것이 뇌리를 통과하여 나타난 인상이다. "胸中之竹"은 사유를 통하여, 인상의 조잡함은 제거하고 정수는 남기고, 거짓은 없애고 참됨은 남겨, 전체적으로 제련하여 구성한 예술의상藝術意象이다. "手中之竹"은 예술의상을 운용하여 숙련된, 필묵기교로 표현하여 만들어낸 예술형상藝術形象이다. 이러한 대를 그리는 예술은 실제 보이는 것에서 유래했다. 실제를 기계적으로 찍어낸 것은 아니지만, 실제보다 더욱 전형적이고 아름답다. 대를 그리는 것이 이와 같으니, 인물·산수·화조를 그리는 것도 마찬가지다.

文與可畵竹, 胸有成竹, 鄭板橋畵竹胸無成竹. 濃淡疎密,
短長肥瘦, 隨手寫去, 自爾[1]成局, 其神理具足也. 藐茲後學,
何敢妄擬[2]前賢, 然有成竹無成竹, 其實只是一個道理.

「題畵·竹」一淸·鄭燮『鄭板橋集』

여가[文同]가 그린 대는 가슴에 이루어진 대가 있다. 정판교가 그린
대는 가슴에 이루어진 대가 없다. 농담소밀과 장단비수를 손 가는대
로 그려내면, 저절로 형세가 이루어져 신묘한 이치가 모두 갖추어진
다. 이것을 경시하는 후학들이 어떻게 함부로 전현과 비교하겠는가?
그러나 이루어진 대나무가 있고 없는 것은 실제로 하나의 도리일 뿐
이다. 청·정섭의 『정판교집』「제화·죽」에서 나온 글이다.

注

1 자이自爾: 자연히, 저절로 이다. 이爾는 연然과 같다.
2 망의妄擬: 함부로 비교하는 것이다.

與可之有成竹, 所謂渭川千畝[1]在胸中也; 板橋之無成竹,
如雷霆[2]霹靂[3], 草木怒生, 有莫知其然而然者, 蓋大化[4]之流
行其道如是. 與可之有, 板橋之無, 是一是二, 解人會之.

一淸·鄭燮題〈石竹圖〉軸. 故宮博物院藏

여가는 이루어진 대가 있다고 하는데, 위수 가의 천 이랑 대나무
밭이 흉중에 있다는 것이다. 판교는 이루어진 대가 없다는 것은 번개
와 천둥이 지나가고 초목이 화를 내는 것처럼 그렇게 되는 줄도 모르
면서 그렇게 되는 것으로, 자연이 변화하여 흘러가는 도가 이와 같기
때문이다. 여가는 이런 도가 있고, 판교는 없다고 하는 뜻을 대략 아
는 사람은 이해할 것이다. 청·정섭의 〈석죽도〉 두루마리의 글이다. 고궁박물원에
소장되어 있다.

注

1 위천천묘渭川千畝: 위수渭水 가의 무성한 대나무 밭이다. 처음에는 부富를

淸, 鄭燮題〈松石圖〉軸

상징하는 말이었으나, 뒤에 대숲이 무성함을 이르는 말로 쓰인다.

* 위천渭川은 위수渭水로, 황하黃河 중류의 지류인 위하渭河의 옛 이름이다. 감숙성甘肅省 위원현渭源縣의 서쪽 조서산鳥鼠山에서 발원하여, 동남으로 흘러 청수현淸水縣에 이르러, 섬서성陝西省으로 들어가 위하渭河 평원으로 가로질러, 동으로 동관潼關까지 흘러서 황하로 들어간다. 『史記』「貨殖傳」129권에 "제나라 노나라 천 이랑의 땅에 뽕나무와 삼이 자라고, 위수가 천 이랑의 땅에 대나무가 있다…….[齊魯千畝桑麻, 渭川千畝竹…….]"고 나온다. 송, 황공도黃公度의 〈산곡의 운을 사용하여 부참의 혜순에게 사례하다謝傅參議彥濟惠笋用山谷韻〉에 "이전 위천후가 천 이랑의 밭으로 묵은 빚을 갚았다.[前身渭川侯, 千畝償宿債.]"고 하였다. 청나라 정섭鄭燮의 〈爲馬秋玉畵扇〉에 "위수가 천 이랑의 밭과 기수의 샘에는 대나무가 푸르고 서 북쪽도 그런데, 하물며 소상강 운몽 사이와 동정호 푸른 초지 밖에 물 아닌 곳이 어디 있겠으며 대 아닌 것이 어디 있겠는가![渭川千畝, 淇泉菉竹, 西北且然, 況瀟湘雲夢之間, 洞庭靑草之外, 何在非水, 何在非竹也!]"하였다.

2 뇌정雷霆: 천동, 벼락이다.

3 벽력霹靂: 벼락, 갑자기 발생함을 이르는 말이다.

4 대화大化: 자연의 변화를 가리킨다.

清, 鄭燮<竹石圖>1764년작

四十年來畵竹枝, 日間揮寫夜間思[1]; 冗繁削盡留淸瘦, 畵到生時是熟時[2].
乾隆戊寅十月下浣, 板橋鄭燮畵幷題. —淸 · 鄭燮〈石竹圖〉軸, 上海博物館藏

사십 년 동안 대 가지를 그렸는데, 낮에는 그리고 밤에는 구상하였다. 쓸 데 없이 번잡한 것은 없애고 청수함만 남겨, 그림이 생소함에 이를 때가 익숙한 때이다. 건륭 무인10월 하순에 판교 정섭이 그리고 제하다. 청 · 정섭의 〈석죽도〉 두루마리, 상해박물관에 소장되어 있다.

注

1 사思: 예술을 구상하는 것이다. 오대五代 후양後梁의 형호荊浩가 『筆法記』에서 "사思는 대요大要를 간추려, 사물의 형태를 상상하여 응집하는 것이다."고 하였는데, 이 '사'는 고개지가 말한 "천상묘득遷想妙得"이다. '思'와 '想'은 같은 뜻의 말이다. 고대 화론에는 매우 조금 사용되었지만, 일반적으로 분명하다. '思'는 사려思慮 · 사고思考 · 사유思惟 · 재사才思 방면으로 편중되었고, '想'은 상상想象 · 설상設想 · 환상幻想 방면으로 편중되었다. '思'는 비교적 정확하고, '想'은 비교적 공령空靈(청신하고 생동감이 넘침)한 것 같다.

2 화도생시시숙시畵到生時是熟時: 익숙한 가운데 생소함을 구한다는 뜻이다. 생生(생소함)과 숙熟(익숙함)의 문제에 관해서는, 명청明淸화가나 이론가들이 논술한 것이 많이 있다.

* 명나라 동기창董其昌이 『畵旨』에서 "그림과 글씨는 각각 유파가 있는데, 글씨는 생生해야 하고, 그림은 숙련되면 안 된다. 글씨는 숙련된 뒤에 생해야 하고, 그림은 원숙한 영역을 벗어난 익지 않은 경지를 추구해야 한다.[畵與字各有門庭, 字可生, 畵不可熟(패문재서화보에는 不可不熟으로 되어 있다.), 字須熟後生, 畵須生外熟.]"고 하였다.

* 명나라 고응원顧凝遠이 『畵引』「論生拙」에서 "그림은 완숙함의 영역을 벗어난 익지 않은 경지를 추구해야 하는데, 푹 익어버린 뒤에는 다시 익지 않은 상태가 될 수 없다. 요컨대 난숙함과 원숙함은 자연히 구별이 있는데, 원숙한 경우라면 다시 익지 않은 상태가 될 수 있다. 공교함은 고졸함보다 못하다. 그러나 일단 공교함에 빠지면 다시는 고졸해질 수 없다. 공교함을 추구하고자 하지 않으면서 스스로 새로운 의경을 펼쳐내기만 한다면, 고졸하더라도 공교함을 드러낼 수 있으며 공교하더라도 고졸함이 나타날 수 있다. 이 '생졸'함과 '생숙'함의 경지는 원대의 화가만이 해낼 수 있었다.[畵求熟外生, 然熟之後不能復生矣. 要之爛熟圓熟則自有別, 若圓熟則又復生也. 工不如拙, 然旣工矣, 不可復拙, 惟不欲求工而自出新意, 則雖拙亦工, 雖工亦拙也. 生與熟, 惟元人得之.]"고 하였다.

* 명나라 당지계唐志契가 『繪事微言』에서 이앙회李仰懷의 말을 인용하여 "산수를 그리는 데 너무 숙련되면 안 되니, 너무 숙련되면 문채가 적다. 너무 생소해도 안 되니, 생소하면 잘못이 많고, 숙련되어야 도리어 생소하게 될 것이니, 이런 것이 묘하다.[畵山水不可太熟, 熟則少文. 不可太生, 生則多戾, 練熟反生, 斯妙矣.]"고 하였다.

* 청나라 방훈方薰이 『山靜居論畵』에서 "언젠가 청나라 석곡[王翬]의 그림을 들어 보이면서 녹대[王原祁]에게 어떠냐고 물으니 '너무 익었다.'고 대답하고, 이첨[查士標]의 그림을 들고서 어떠냐고 물으니, '너무 설었다.'고 대답하였다. 징군인 과전[張庚]이 정론에 감복했다. 저 방훈은 석곡의 그림은 설었다고 할 수 없으니, 너무 설면 그림이 될 수 없고, 이첨의 그림은 익었다고 할 수 없으니, 너무 익으면 나쁘다고 여긴다.[時有擧石谷畵問麓臺, 曰: '太熟.' 擧二瞻畵問之, 曰: '太生.' 張徵君瓜田服其定論. 僕以謂石谷之畵不可生, 生則無畵. 二瞻之畵不可熟, 熟則便惡.]"고 하였다.

* 예술의 기예는 익숙함을 구하지 않는 것은 없다. 익숙해야 공교할 수 있으므로, 마음먹은 대로 자유자재로 운용할 수 있어야 한다. 서화는 너무 익숙하거나 지나친 기교를 좋아하지 않고, 난숙爛熟함은 더욱 좋아하지 않는다. 태숙太熟과 난숙爛熟은 쉽게 습기習氣가 생겨, 쉽게 원활圓滑하고 초솔草率함에 흘러서 후중厚重한 고졸古拙의 기운이 없어진다. 따라서 그림은 숙련되어야 하고, 숙련되지 않으면 마음먹은 대로 그릴 수 없다. 너무 숙련되면 안 되는데, 너무 숙련되면 평범하고 속되어 새로운 뜻[新意]이 없게 된다. 생소함은 화가들이 꺼려온 바이이지만 또 화가들이 바라는 바이다. 처음에는 생소함을 꺼려서 반드시 힘써 배워가며, 몹시 연마해야 숙련됨을 바란다. 익숙해진 뒤에는 반드시 생소한 경지에 도달해서 '대교약졸大巧若拙' 같이 할 수 있지만, 서투른 것 같은 경지에 이른 뒤에, 너무 익은 폐단을 제어하여 청신한 자연의 기운을 갖출 수 있다.

寫梅未必合時宜
莫怪花前落墨遲.
觸目橫斜千萬朶
賞心只有兩三枝.

淸·李方膺[1] 題畫梅.
見淸·袁枚[2] 『隨園詩畵』卷七

매화를 시기에 맞게 그릴 필요 없으니
꽃 앞에서 미적거린다고 괴이할 것 없네.
가로 기운 수천 꽃송이 눈에 보이지만
즐겁게 하는 것은 두세 가지 뿐이네!

청·이방응이 매화 그림에 제한 것이다.
청·원매의 『수원시화』7권에 보인다.

淸, 李方膺<墨梅圖>冊

注

1 이방응李方膺(1696~1755): 청나라 화가이다. 자는 규중虬仲이며, 호는 청강晴江·추지秋池이다. 강소江蘇 통주通州 사람이다. 송松·죽竹·매梅·난蘭·국菊과 갖가지 소품小品을 잘 그렸다. 그의 그림은 특히 필치나 구도構圖가 자유분방하고, 격식에 구애되지 않아 기취奇趣가 있었으며, 서위徐渭와 영벽靈壁의 화풍을 방불케 했다. 옹정雍正(1723 1735) 때 유생儒生으로서 천거되어 합비령合肥令을 지냈는데, 선정善政을 베풀어 덕망이 있었다. 벼슬을 그만 둔 뒤로는 늙고 가난한 데다 의지할 데가 없어 더욱 그림에 주력하여 근근히 먹고 살았는데, 금릉金陵에서 제일 오래 살았다. 정섭鄭燮·김농金農·화암華嵒·황신黃愼·고상高翔·왕사신汪士愼·이선李鱓 등과 함께 양주팔괴揚州八怪로 일컬어졌다.

2 원매袁枚(1716~1798): 청나라 시인이다. 자는 자재子才이고, 호는 간재簡齋·수원노인隨園老人이며, 절강浙江 전당錢塘(지금의 杭州) 사람이다. 건륭乾隆 연간에 진사하여, 일찍이 강령江寧 등지의 지현知縣을 역임하였다. 저서로 『수원시화』16권, 보유 10권이 있다.

按語

"화전낙묵지花前落墨遲"는 의재필선意在筆先을 강조하여 예술작품을 구상하는 데, 눈에 보이는 수천 개의 매화 꽃송이 중에서 사람의 마음을 즐겁게 하는 것 "두세 가지"를 포착하여 배치하고 가공하면, 자연의 매화보다 더욱 아름답고 더욱 전형적인 예술 형상을 창조해낼 것이다.

* 반천수潘天壽가 평하였다. "마음을 즐겁게 하는 것은 두세 가지이니, 항상 두세 가지만 그려도 된다. 자연 형상은 실제로 존재하는 형상으로 그림 가운데 형상이 아니다, 이에 버릴 만한 것은 버리고 취할 만한 것은 취해야 한다. 『黃賓虹語錄』에서 '버리고 취함은 자기 뜻대로 되지 않지만, 취사는 사람에게 달렸다는 이치를 이해하여야, 먹을 찍어 그릴 수 있다.'라고 말한 것은 취사取捨 두 글자를 마음으로 터득한 요결이다."라고 하였다. 『聽天閣畫談隨筆』에서 "취사는 반드시 이법에 맞아야하기 때문에, 취사는 뜻대로 되는 것이 아니고, 그리는 사람의 예술 심리에서 나와야 한다. 취사가 사람에게 달렸다고 말하는 것은 이법을 이해한 뒤에야 사생하고 포치할 수 있다는 말이다."고 하였다.

三

故詩人六義[1], 多識于鳥獸·草木之名, 而律曆[2]四時, 亦記其榮枯語默[3]之候, 所以繪事之妙, 多寓興于此, 與詩人相表裏焉. 故花之于牡丹·芍藥, 禽之于鸞·鳳·孔·翠[4], 必使之富貴; 而松·竹·梅·菊·鷗·鷺·鴈·鷺, 必見之幽閒[5]. 至于鶴之軒昂[6], 鷹隼之擊搏, 楊柳梧桐之扶疏[7]風流[8], 喬松·古柏之歲寒[9]磊落[10], 展張于圖繪, 有以興起人之意者, 率能奪造化而移精神遐想, 若登臨覽物之有得也. ―北宋『宣和畫譜』卷十五

시인은 육의에서 조수와 초목의 이름을 많이 알아 사시의 율역을 정하고, 또한 초목과 조수의 번성함과 쇠락함, 울거나 울지 않는 절후를 기록하였다. 회화의 묘처는 조수와 초목에서 흥치를 기탁하기 때문에 시인과 서로 불가분의 관계이다. 따라서 꽃 중에 모란과 작약, 새 중에서 난새·봉황·공작·물총새는 반드시 부귀를 느끼게 하고, 소나무·대·매화·갈매기·해오라기·기러기·오리는 반드시 그윽한 고요함을 보여야 한다. 학이 높이 날고, 기러기 떼가 싸우는 것과, 버드나무와 오동나무의 가지와 잎이 무성하게 펼쳐져 사람을 감동시키고, 높은 소나무와 오랜 잣나무는 추운 때에도 웅장하고 빼어남이 그림에 전개되면, 사람을 흥기하는 뜻이 있다. 이런 것은 모두가 조화를 뺏어 정신과 사고를 고상하게 감동시킬 수 있어서, 산에 오르거나 물가에 가서 사물을 관람하면 얻는바가 있을 것이다. 북송 『선화화보』 15권에 나온 글이다.

注

1 육의六義: 『시경詩經』을 이르며 시경의 내용에 대한 세 가지 표현 방법이다. 『시경』「대서代序」에 "시에는 육의가 있어 '풍風', '부賦', '비比', '흥興', '아雅', '송頌'이라고 하는데, '풍'은 각 나라의 민요이다. '아'는 주왕조周王朝 왕도王都의 가곡歌曲, '송'은 종묘宗廟 제사 지낼 때의 음악이다. 이는 시가詩歌에서 종류의 체제體制이다. '부'는 일들을 서술한 것이다. '비'는 사물을 가리켜 비유하는 것이다. '흥'은 사물을 빌어 흥을 일으키는 것으로, 이는 시가詩歌 예술을 표현하는 세 종류의 수법이다.

2 율역律曆: 악률樂律과 역법曆法을 가리킨다. 『律曆志』인데, 구사舊史의 편명으로, 왕조의 악률과 역법의 변혁에 관하여 기록한 책이다. 『사기史記』에 율서律書와 역서曆書가 한 편이다. 반고班固가 『한서漢書』에서 처음으로, 율律과 역曆을 같이 기록하였다. 그 후에 『後漢書』·『晉書』·『隋書』·『宋史』에 모두 기록되었다.

3 어묵語默: 활동하는 것과 침묵沈默하는 것인데, 여기서는 새가 울거나 울지 않는 것을 가리킨다. 『주역周易』「계사상繫辭上」에 "군자를 말하면 어떤 이는 출사하고, 어떤 이는 집에 있고, 어떤 이는 침묵하고, 어떤 이는 자신의 뜻을 말한다.[君子之道, 或出或處, 或黙或語.]"라는 말이 있다.

4 공孔: '공작孔雀'이다. * 취翠: '취조翠鳥'이다.

5 유한幽閑: 조용하고 한적閑寂한 것이다.

6 헌앙軒昻: 떨쳐 일어나는 모양, 기개가 드높고 범상하지 않음을 형용하는 말이다.

7 부소扶疏: 가지와 잎이 무성한 모양이다.

8 풍류風流: 바람이 붐, 유행함, 자태가 아름다워서 사람을 감동시키는 말이다.

9 세한歲寒: 일 년 중의 추운 때를 가리키며, 『논어論語』「자한子罕」에 "날씨가 추워진 뒤에야 소나무와 잣나무가, 다른 나무보다 나중에 시듦을 안다.[歲寒然後知松栢之後彫也.]"라고 나온다.

10 뇌락磊落: 장엄하고 위엄이 있게 빼어난 것이다.

．．．．．．．．．．．．．．．．．．．．．．．．．．

詩人多識草木蟲魚之性, 而畫者其所以豪奪¹造化, 思入微妙², 亦詩人之作也. 若草蟲者, 凡見諸詩人之比興³, 故因附于此. 「蔬果敍論」—北宋『宣和畫譜』卷十五

시인이 초목과 충어의 성질을 많이 알고 있으나, 화가가 자연을 강탈하여 생각이 미묘한 데까지 미치고 시인도 창작하게 된다. 초충 같은 것이 시인의 시가창작에 보인다. 그래서 여기에 채소와 과일을 첨부한다. 북송 『선화화보』 15권 「소과서론」에 나온 글이다.

注

1 호탈豪奪: '강탈強奪'과 같다.

2 미묘微妙: '정묘精妙'함이다.

3 비흥比興: 『시경詩經』「육의六義」 중의 '비比'와 '흥興'을 일컬으며, 시가詩歌를 창작하는 것을 이른다. 송나라 왕안석王安石의 〈감로가사甘露歌詞〉에 "하루 종일 붓을 잡고 구상하여도 시가 짓기 어려우니, 모두 기색모습으로 모울 수가 없구나.[盡日含毫難比興, 都無色可拼]."라는 것이 있다.

[按語]

'비比'와 '흥興' 두 법은 문학창작의 두 종류 기법이다. 『시경詩經』에서 비롯되어 운용된 것이다. 동한東漢의 왕일王逸이 『이소경서離騷經序』에서 다음과 같이 말하였다. "이소離騷의 글은 『시경』에 근거해 흥을 취하여, 인용하고 비유한 것이다. 때문에 고운 새와 향기로운 풀은 충정忠貞에 배열했다. 고약한 새와 악취 나는 사물은 욕심과 아첨에 비유했다. 고상한 미인은 성군에 비유했다. 고요한 왕비나 얌전한 여식은 현명한 신하에 비유했다. 규룡과 난새 봉황은 군자로 표현됐다. 바람 구름 무지개는 소인에 비유했다. 글이 온화하고 고상하며, 뜻이 밝고 맑다." 중국은 산수나 화조화, 만화를 창작하는 데에도 이런 법을 취한다.

..

梅有高下尊卑之別	매화는 고하와 존비의 구별이 있고,
有大小貴賤之辨	대소와 귀천의 구별이 있으며
有疎密輕重之象	형상에는 소밀과 경중이 있고
有間闊動靜之用.	트인 사이에 동정의 작용이 있다.

枝不得並發	가지는 나란히 나와서는 안 되고,
花不得並生	꽃은 나란히 피어서는 안 되며,
眼不得並點	눈은 나란히 그려 넣으면 안 되고,
木不得並接.	나무는 나란히 모여서는 안 된다.

枝有文武	가지에는 문무가 있어서
剛柔相合.	강함이 부드러움과 조화된다.
花有大小	꽃에는 크고 작은 것이 있어
君臣相對.	임금과 신하가 서로 대한다.
條有父子	햇가지에는 부자가 있어서
長短不同.	길고 짧은 것이 같지 않다.

藥有夫妻
陰陽相應.
其木不一
當以類推之.

(傳)-北宋·仲仁[1]『華光梅譜』

꽃술에는 부처가 있어서
음양이 서로 조화된다.
나무가 하나같지 않으니
미루어 짐작해야 할 것이다.

북송의 중인이 지었다고 전하는, 『화광매보』에 나오는 글이다.

注

1 중인仲仁: 북송의 승려 화가이다. 회계會稽(지금의 浙江 紹興) 사람이다. 형주衡州(지금의 湖南 衡陽)의 화광산華光山에 살아서, 호를 화광장로華光長老라고 한다. 평생 매화를 아주 사랑해서 절간에 매화나무 여러 그루를 심고 꽃이 필 때면, 그 밑에 앉아 종일토록 시詩를 읊기도 하고 매화를 그리기도 하였다. 창에 비친 성근 그림자를 취하여, 수묵으로 바림 해서 묵매墨梅를 묘사하는 방법을 창시하였다. 친구 황정견黃庭堅으로부터 칭찬을 들었다. 간간이 평원산수平原山水 소경小景도 잘 그렸는데, 황정견이 제시題詩한 〈평사원수도平沙遠水圖〉가 유명하다. 전하는 『화광매보』는 후인들이 그의 이름을 위탁한 것이다.

.......................................

古人寄情物外, 意在筆先, 興致飛躍, 得心應手. —明·沈襄[1]『小霞梅譜』

옛사람들은 물상 외에 정을 기탁하고, 뜻이 붓보다 먼저 있어서, 흥치가 날아오르면 마음먹은 대로 자유롭게 그렸다. 명·심양의 『소하매보』에 나온 글이다.

注

1 심양沈襄: 명나라 화가이다. 자는 숙성叔成이고, 호는 소하小霞이다. 산음山陰(지금의 浙江省 紹興 사람인데, 회계會稽 사람이라고도 한다. 충민공忠愍公 심연沈鍊의 장남, 고을의 제생諸生이었는데, 음보蔭補로 벼슬하여 요안姚安 군수郡守에 이르렀다. 시문에 능하고, 그림은 유세유劉世儒에게 배워서, 묵매墨梅를 아주 잘 그려 절예絶藝라는 말을 들었다. 강소서姜紹書는 그의 매화 그림을 가리켜 "서리와 눈 덮인 가지와 줄기는, 산이 높고 험하게 중첩한 듯한 풍경이어서, 그야말로 귀한 가문家門의 필치다."고 평했다. 천계天啓 7년(1627)에 호정언胡正言 『십죽재매보十竹齋梅譜』에서 〈빙비사조임수매도氷妃寫照臨水梅圖〉를 그렸다고 하였다. 죽은 나이가 대략 70이다. 저서에 『소하매보小霞梅譜』가 있는데, 논한 바가 매우 긴요하고, 그중에 자신이 지은 〈매화시梅花詩〉 1백 90수가 있다.

古梅如高士　　　　　　고매는 고상한 선비[1] 같아
堅貞骨不媚.　　　　　　굳은 정조 강직하여 아첨하지 않는다.
一年一小劫　　　　　　일 년에 일소겁[2]하니
春風醒其睡.　　　　　　봄바람이 잠을 깨운다.

「梅」―淸·惲壽平『甌香館集』卷四　　　청·운수평의『구향관집』4권「매」에 나오는 글이다.

注

1 고사高士: 뜻과 행동이 고상한 인사를 이르며, 옛날에는 은사隱士를 가리켰다.
2 일소겁一小劫: 소겁小劫은 재앙, 재난, 고난을 겪다. '一小劫'은 불교용어이다. 사람의 수명이 8만 세에서 1백 년마다 한 살 씩 줄여 10세에 이르고, 다시 10세에서 1백 년마다 한 살 씩 더하여 8만 세에 이르는 기간을 이른다.

按語

청나라 사예査禮의 〈題畵梅〉는 다음과 같다.

寫梅如畵古士,　　　매화를 그리니 고사를 그린 것 같고
如繪美女　　　　　미녀를 그린 것 같아
簡淡沖雅　　　　　소박하고 담박하며 맑고 아담하니
自見其高　　　　　고상함이 절로 보이며
幽靜貞閑　　　　　맑고 고요하며 단정하고 우아하니
自見其微　　　　　미묘함이 절로 보인다.

所南[1]……時寫蘭, 疏花簡葉, 根不著土, 人問之, 曰: "土爲蕃人[2]奪, 忍著耶?" 「五言古詩」―明·韓奕[3]『韓山人詩集』

소남이……난을 그릴 때, 성근 꽃과 적은 잎에 뿌리는 땅에 내리지 않게 그리자 사람들이 이유를 물어 "땅을 번인에게 빼앗겼으니 차마 붙지 못하는가?"하였다. 명·한혁의『한산인시집』「오언고시」에 나오는 글이다.

注

1 소남所南: 남송말南宋末 시인이자 화가인 정사초鄭思肖(1241~1318 또는 1238~1315 또 1206~1283)이다. 자는 억옹憶翁이고, 호는 소남所南·삼외야인三外野人이며, 연강連江(지금의 福建省에 속함) 사람이나. 남송南宋 말의 태학상사생太學上舍生이었으나, 원元이 들어서

南宋, 鄭思肖 <墨蘭圖>卷

자 이름을 사초思肖, 실호室號를 본형세사本穴世思로 고치고 은거한 채 행行, 좌坐, 와臥에 절대로 북향北向하지 않았으며, 송宋에 절의節義를 지켰다. 특히 묵란墨蘭을 천진난만하게 잘 그렸는데, 원 조정이 들어서면서부터 모두 뿌리를 드러나게 그려, 국토를 오랑캐에게 빼앗긴 울분을 상징적으로 표현하였다. 그의 그림은 당시 사람들이 모두 보물처럼 여겼는데, 그는 난초 가지 하나라도 흥이 일어야만 그렸고, 흥이 다하면 그만두었다. 스스로 마음이 내키지 않으면, 왕공王公 같은 귀한 사람이 요구해도 응하지 않았으며, 읍재邑宰가 부역賦役으로 그의 묵란墨蘭을 얻으려 하자 그는 "내 머리를 자를 수는 있어도, 나의 난초 그림은 얻을 수 없다."고 단호히 거절했다고 한다. 1279년 남송南宋이 멸망한 뒤로는 오하吳下에 은둔하여, 절에 기식寄食하다가 세상을 마쳤다. 이는 옛날에 백이伯夷·숙제叔齊가 수양산首陽山에 숨어, 절의節義를 지킨 것을 우의寓意한 것이라고 한다. 임종臨終을 앞두자 친구에게 대송불충불효정사초大宋不忠不孝鄭思肖의 패위牌位를 부탁하였다고 전한다. 시집 『심사心史』를 남겼는데, 명 숭정崇禎(1628~1644) 연간 오중吳中 승천사承天寺 우물 속에서 철함鐵函에 봉함된 채, 발견되어 흔히 철함심사鐵函心史 또는 정중심사井中心史라 일컬어진다. 묵죽墨竹도 잘 그렸다. 시는 대부분 송나라를 잃은 비통한 감정을 표현하였다. 『1백20도시집一百二十圖詩集』, 『정소남선생문집鄭所南先生文集』등이 있다. 현존하는 그림은 일본 대판大阪시립미술관에 소장된 〈묵란도墨蘭圖〉가 있다.

2 번인蕃人: '番人'과 같다. 고대에는 외국 민족을 통칭하는 말인데, 여기선 몽고蒙古 귀족貴族을 가리킨다.

3 한혁韓奕: 명나라 시인이다. 자는 공망公望이고, 호는 몽재蒙齋이며, 한기韓琦의 후예이다. 오현吳縣(지금의 蘇州) 사람이다.

按語

원元나라 하문언夏文彦이 『도회보감圖繪寶鑒』 5권에서 정사초는 묵란을 잘 그리고, 일찍이 1권을 그렸다. "천진난만하여 빼어남이 속기를 벗어났다. 화제에서 '순수한 군자이지 절대 소인은 아니다.'라고 하였다."

* 원元나라 정원우鄭元祐가 『수창산인잡록遂昌山人雜錄』에서, 민閩 사람 정소남鄭所南선생은 "스스로 시를 지어 난에 제하였는데, 험운險韻이 특이한 것은 그의 울분을 에둘러 썼기 때문이라 한다."하였다.

* 명明나라 도종의陶宗儀가 『철경록輟耕錄』 20권에서 정소남선생은 "묵란을 잘 그리는 데, 함부로 남들에게 주지 않았다. 읍재邑宰가 묵란을 구하려다 얻지 못하자, 선생에게 30이랑의 밭이 있다는 소리를 듣고서 부역賦役으로 취하려고 협조하자, 선생께서 노하여 '내 머리는 자를 수 있어도 난은 안 된다.'고 소리 질렀다."고 하였다. 명나라 왕봉王逢의 『오계집梧溪集』에는 또 "머리는 얻을 수 있어도, 난은 얻을 수 없다."고 기록되어 있고, 명나라 한혁韓奕의 『한산인시집韓山人詩集』「오언고시五言古詩」에는 "손은 자를 수 있어도 난은 얻을 수 없다."고 기재되었다.

春雨春風洗妙顏
一辭瓊島到人間.
而今窮竟無知己
打破烏盆更入山.

「破盆蘭花」一淸·鄭燮『鄭板橋集』

봄비와 봄바람에 아름다운 얼굴 씻기니
한 마디로 옥섬이 인간에 이른 것 같네.
지금까지 뜻을 다해도 알아주지 않으니
검은 화분 깨트리고 다시 산으로 가네.

청·정섭의 『정판교집』「파분난화」에 나온 글이다.

盆是半藏
花是半含.
不求發泄
不畏凋殘.

「題畵·半盆蘭蕊」一淸·鄭燮『鄭板橋集』

반은 화분에 감췄고
꽃은 반만 머금었네,
펴서 흩어지지 않으려 하고
시들어 떨어질 것 두려워 않네,

청·정섭의 『정판교집』「반분난화」 화제에 나온 글이다.

按語

청나라 희곡작가戲曲作家·문학가文學家인 장사전蔣士銓(1725~1785)이 『충아당시집忠雅當詩集』 18권에서 말했다. "정판교가 처음 먹을 가지고 놀 때는, 인정은 대개 흔들리는 것 같은데, 증군은 심지가 곧고, 꽃잎의 중간은 소식이 있다고 하네.[板橋當初弄煙墨, 似感人情多反側, 擧以贈君心地直, 花葉中間有消息.]"

竹之爲物, 非草非木, 不亂不雜, 雖出處不同, 蓋皆一致. 散生者有長幼之序, 叢生者有父子之親. 密而不繁, 疎而不陋, 沖虛[1]簡靜, 妙粹靈通, 其可比于全德君子矣. 畵爲圖軸, 如瞻古賢哲儀像, 自令人起敬慕, 是以古之作者于此亦盡心焉. 「竹品譜」─元·李衎[2]『竹譜』

대를 식물로 여겨서 풀도 아니고 나무도 아니며, 어지럽지 않고 잡되지 않는 것은 나오는 곳이 달라도 모두가 똑 같기 때문이다. 흩어져 나오는 것은 장유의 순서가 있으며, 떨기지어 나오는 것은 부자의 친근함이 있다. 빽빽하면서도 번잡하지 않고, 성글면서도 밉지 않으며, 공허하나 간략하고 고요하며, 묘하고 순수하여 신령과 감응이 서로 통하여, 완전한 덕을 갖춘 군자와 비교할 수 있다. 그래서 두루마리로 만들면 옛 현인이 거동하는 모습을 보는 것 같아서 저절로 사람들이 공경하여 사모하는 마음을 일으킨다. 때문에 옛 작가들은 대를 그리는 데에도 정성을 다하였다. 원·이간의『죽보』「죽품보」에서 나온 글이다.

注

1 충허沖虛: 담박淡泊하고 허정虛靜한 마음으로, 명예나 이익을 탐내지 않고 마음을 비운 상태를 이른다.

2 이간李衎(1245~1320): 원나라 화가이다. 자는 중빈仲賓이고, 호는 식재도인息齋道人이며, 계구薊丘(지금의 北京市) 사람이다. 벼슬은 이부상서吏部尚書·집현전 대학사集賢殿大學士에 이르렀고, 계국공薊國公에 추봉追封되었다. 시호는 문간文簡이다. 대나무 그림에 특히 뛰어나 명성을 떨쳤다. 어렸을 때 남이 대나무를 그리는 것을 곁에서 보고 필법을 배웠으나, 얼마 뒤 비슷하게 그릴 수 없음을 깨닫고 이를 포기했다. 뒤에 왕정균王庭筠의 아들 왕만경王曼慶을 따라 묵죽墨竹을 배웠는데, 왕정균의 그림을 보고는 그를 따라갈 수 없음을 알고 다시 포기하고 말았다.
30여 세 때인 원나라 초엽 전당錢塘에 갔다가, 문동文同의 묵죽화 한 폭을 얻으면서부터 그의 화법을 익히는 데 전심한 끝에, 마침내 대나무 그림의 대가大家가 되었다. 그는 묵죽만이 아니라 청록설색죽靑綠設色竹도 잘 그렸으며, 뒤에 교지交趾(지금의 베트남 북부)에 사신으로 갔던 길에 죽향竹鄕을 찾아보고 대나무의 형상과 빛깔, 생태 등을 세밀하게 조사하여『화죽보畵竹譜』와『묵죽보墨竹譜』를 지었다. 세상에 전하는 작품으로〈사청도四淸圖〉두루마리는 고궁박물원에 소장 되어 있고,〈우죽도紆竹圖〉두루마리는 광주시미술관廣州市美術館에 소장되어 있으며,〈죽석도竹石圖〉두루마리는 남경박물원南京博物院에 소장되어 있다.

元, 李衎 〈竹石圖〉軸

書竹之法, 不貴拘泥成局[1], 要在會心人得神, 所以梅道人[2]能超最上乘[3]也. 蓋竹之體, 瘦勁孤高, 枝枝傲雪, 節節干霄[4], 有似乎士君子豪氣凌雲, 不爲俗屈. 故板橋畫竹, 不特爲竹寫神, 亦爲竹寫生. 瘦勁孤高, 是其神也; 豪邁凌雲, 是其生也; 依于石而不囿于石, 是其節也; 落于色相[5]而不滯于梗槪[6], 是其品也. 竹其有知, 必能謂余爲解人[7]; 石也有靈, 亦當爲余首肯[8]. 甲申秋杪[9], 歸自邗江, 居杏花樓, 對雨獨酌, 醉後硏墨拈管, 揮此一幅, 留贈主人. —淸·鄭燮〈竹石圖〉軸, 上海博物館藏

대를 그리는 법은 이루어진 형세에 구애되는 것이 중요하지 않고, 마음으로 깨달아 사람들이 정신을 얻는 데에 있다. 매도인의 작품이 최상이라고 할 수 있는 이유이다. 대의 형체는 마르고 강하며 고고하고, 가지는 눈을 업신여기며, 절개가 하늘높이 솟아, 선비나 군자의 호방한 기운을 갖추어, 하늘을 능가하여 세속에 굽히지 않는 것 같다.

따라서 판교가 그린 대는 정신을 그렸을 뿐만 아니라 생동감까지도 그렸다. 마르고 고고함이 정신이다. 호방함이 뛰어나 구름을 능가함은 생동감이다. 돌에 의지해도 돌에 구애되지 않는 것이 절개이다. 채색해도 대체로 막히지 않는 것이 대의 품격이다. 대를 그리는 데 이런 것을 알고 있으면, 나는 아는 사람이라고 말할 수 있다. 돌에도 정신이 있다는 것을 수긍해야 할 것이다. 갑신 늦가을에, 한강에서 돌아오다가, 행화루에서 비오는 날 홀로 마시고, 취한 뒤 먹을 갈아 붓을 잡고 이 폭을 그려서, 주인에게 주다. 청·정섭의 상해박물관에 소장된 〈죽석도〉두루마리의 글이다.

注

1 성국成局: 미리 결정된 골격이나 짜임새를 이른다.

2 매도인梅道人: 원나라 화가 오진吳鎭(1280~1354)의 자는 중규仲圭이고, 호는 매화도인梅花道人·매도인梅道人·매사미梅沙彌·매화암주梅花庵主 등이다.

3 상승上乘: 고대에 네 마리 말로 끄는 수레, 사물의 가장 좋은 품격으로, 여기서는 그림이 최고의 경지라는 것이다.

4 간소干霄: 하늘 높이 솟음을 형용하는 말이다.

5 색상色相: 불교용어로 모든 사물의 형상과 외모를 이른다.

6 경개梗槪: 대개大槪, 대략大略이다.

7 해인解人: 말이나 뜻에 통달한 사람을 이른다.

8 수긍首肯: 고개를 끄떡이며 동의하는 것이다.

9 초秒: 나뭇가지의 끝이다. 전하여 연월이나 계절의 말미를 이른다.

..

考『宣和畫譜¹』, 宋之黄筌 趙昌 徐熙² 滕昌祐³ 邱慶餘⁴ 黄居寶⁵諸名手, 皆有〈寒菊圖〉. 迨南宋 元 明, 始有文人逸士, 慕其幽芳, 寄典筆墨, 不因脂粉, 愈見清高. 故趙彝齋⁶ 李昭⁷ 柯丹邱⁸ 王若水⁹ 盛雪篷¹⁰ 朱樗仙¹¹,俱善寫墨菊. 更覺傲霜凌秋之氣, 含之胸中, 出之腕下, 不在色相¹²求之矣.

「畫菊淺說」―清·王槪¹³ 等『芥子園畫譜』二集卷四

『선화화보』를 조사해 보니, 송의 황전·조창·서희·등창우·구경여·황거보 등의 여러 명가들은 모두 〈한국도〉를 그린 것이 있다. 남송·원·명에 이르자, 문인 일사들이 그윽한 정취를 사모하여 감흥을 필묵에 붙여서 색채를 쓰지 않고 더욱 맑고 드높은 국화의 기상을 나타냈다. 따라서 조이재·이소·가단구·왕약수·성설봉·주저선 같은 이들이 모두 수묵으로 국화를 잘 그렸다. 그들의 작품에서 서리를 업신여기고, 가을을 능멸하는 기개를 느끼게 된다. 이는 흉중의 기상을 팔 아래에 나타낸 것이지, 국화의 겉모양을 추구하는 데 있는 것이 아니었다. 청·왕개 등의 『개자원화보』2집 4권 「화국천설」에 나온 글이다.

注

1 『선화화보宣和畫譜』: 편찬자의 성명은 정확하지 않다. 왕긍당王肯堂의 『필주筆塵』에 휘종徽宗의 어찬御撰이라 했으나 잘못이다. 앞에 휘종의 서문序文이 붙어 있긴 하나, 글은 신하들이 쓴 것일 뿐만 아니라, 뒷사람이 함부로 손을 댄 것이어서 신빙성이 없다. 10개 부문으로 분류해 수록하였는데, 2백31명의 작가와 6천3백96개의 그림이 실려 있다.

2 서희徐熙: 오대五代 남당南唐의 화조花鳥화가이다. 이 책의 상편上編 총론總論 『풍격유파론風格流派論』에 보인다.

3 등창우滕昌祐: 당말唐末 오대五代의 화가이다. 자는 승화勝華이고, 오군吳郡(지금의 江蘇蘇州) 사람이다. 당唐 광명廣明 원년元年(881) 10월 초에 황소黃巢가 난을 일으켰을 때, 희종僖宗을 따라 촉蜀으로 피란 가서 85세에 죽었다. 성정이 고결하여 평생 독신으로 지내며 벼슬도 하지 않고, 글씨와 그림으로 낙을 삼았다. 그림은 화조花鳥·매미·나비·절지생채折枝生菜 등을 교묘하게 그렸는데, 채색이 곱고 윤택하여 생동감이 넘쳤으며, 특히 거위鵝 그림에 뛰어나 명성이 높았다. 그가 거처하는 집 옆에 죽석화목竹石花木을 심어 놓고 모두 사생하였으니, 특별히 선생이 없었다. 논평하는 자들이 변란邊鸞의 유파에 가깝다고 하였다. 점으로 찍어서 그린 것을 '점화點畫' 즉 '점족화點簇畫'라고 한다. 색을 칠하여 그

리면 살아 있는 것과 똑 같았다. 글씨도 특히 대자大字를 잘 써서 등서鄧書라고 불리었고, 당시에 촉蜀 중의 사찰寺刹이나 도관道觀의 비석이나 현판은 대부분 그의 손에서 나온 것이라고 한다.

4 구경여丘慶餘: 『익주명화록益州名畵錄』에는 '여경餘慶'으로 잘못되어 있고, 『선화화보宣和畵譜』· 『도회보감圖繪寶鑒』에는 '경여慶餘'로 되어 있는데, '丘'자가 '邱'로 되어 있는 곳도 있다. 오대五代 후촉後蜀의 화가이다. 처음에는 남당南唐 이욱李煜을 섬기다가, 송 개보開寶 8년(975)에 이욱을 따라 송으로 돌아와서 변경汴京에 이르렀다. 화죽영모花竹翎毛를 잘 그렸고, 처음에는 등창우를 스승으로 섬겼으나, 풍운風韻이 고아高雅하여 일세의 추앙推崇을 받았으며, 결국은 스승을 능가하였다.

5 황거보黃居寶: 오대五代 후촉後蜀 화가이다. 자는 사옥辭玉이고, 성도成都 사람이다. 황전黃筌의 둘째 아들이며, 황거채黃居寀의 형이다. 어려서부터 총명하고 재주가 많았으며, 전촉前蜀에 벼슬하여 한림 대조翰林待詔가 되었는데, 특히 예서隸書를 잘 써서 이름이 널리 알려졌다. 아버지에게 그림을 배워 화조花鳥와 송죽松竹도 잘 그렸고, 특히 태호석太湖石을 종래의 화가들과는 다른 독특한 기법으로 그렸다.

6 조이재趙彝齋: 남송南宋의 화가 조맹견趙孟堅(1199~1267 전)이다. 그의 자가 자고子固이고, 호가 이재彝齋이다. 해염海鹽(지금의 浙江에 속함) 사람이다. 종실宗室, 태조太祖의 11대손으로, 보경寶慶 2년(1226)에 진사進士하여, 벼슬이 한림학사翰林學士에 이르렀다. 상흥祥興 2년(1279)에 남송南宋이 망한 뒤로는 원元나라에 벼슬하지 않고, 해염海鹽의 광련진廣練鎭에서 은둔생활을 했다. 시詩와 글씨에 능했을 뿐 아니라 수묵水墨 및 백묘白描로 매화梅花·난초蘭草·죽석竹石·수선화水仙花·산반山礬 등을 아주 조출하고 아담하게 잘 그렸다. 저서에 『매보梅譜』가 있다.

南宋, 趙孟堅<墨蘭圖>卷

7 이소李昭: 송宋나라 사람으로 자는 진걸晉傑이고, 문정文靖의 증손이었다. 강주江州의 덕화위德化尉가 되었다. 산수는 범관范寬에게서 배우고, 죽은 문동文同 못지 않는다는 평을 들었다. 전학篆學에 정통하고 글씨를 잘했으며, 난정蘭亭의 석각石刻이 있어서 세상에 전한다. 묵죽墨竹에 뛰어났는데, 스스로 "나의 묵죽은 문동文同에게 양보할 수 없다."고 호언할 정도였다. 수묵화훼水墨花卉도 잘 그렸으며, 범관范寬의 화법을 배워 산수화에도 능했다. 소흥紹興(1131~1162) 때 강남江南에서 죽었다.

8 가단구柯丹丘: 본명은 가구사可九思(1290~1343)이다. 자는 경중敬仲이며, 호를 단구생丹邱
 生이라 했다. 태주台州(지금의 浙江에 속함) 사람이다. 그림은 북송北宋 문동文同의 화법을
 본받아 묵죽墨竹을 특히 잘 그렸는데, 대를 그릴 때는 반드시 고목古木을 곁들여 자못 기
 취奇趣가 넘쳤으며, 문동 이후의 제1인자로 일컬어졌다. 죽석竹石은 소동파蘇東坡의 화법
 을 따랐다. 때때로 산수화山水畫도 그렸는데, 필묵筆墨이 창수蒼秀하고 구학丘壑이 비범하
 여, 범관范寬과 하규夏珪의 필치에 방불했다. 묵화墨花도 잘 그렸다.

9 왕약수王若水: 원나라 화가 왕연王淵의 자이고. 호는 담헌澹軒이다. 전당錢塘(지금의 浙江
 杭州) 사람이다. 어려서부터 조맹부趙孟頫에게 직접 그림을 배워 고법古法을 깊이 터득했
 는데, 원체화院體畫는 전혀 그리지 않았다. 산수화는 곽희郭熙, 화조花鳥는 황전黃筌, 인물
 화는 당대唐代 화가의 화법을 따랐으며, 특히 수묵화조水墨花鳥와 수묵죽석水墨竹石을 가
 장 정묘하게 그렸다.

10 성설봉盛雪蓬: 명나라 화가인 성안盛安이다. 자는 행지行之이며, 설봉雪蓬은 호다. 강령江
 寧(지금의 南京)사람으로, 매화와 죽석竹石을 잘 그렸으며, 그밖에 국화·원추리忘憂草 같
 은 화초도 잘 그렸는데, 필치가 창로蒼老하여 초서草書와 비슷했다.

11 주저선朱樗仙: 명나라 화가 주전朱銓이다. 자는 문형文衡이며, 저선樗仙은 호다. 장사長沙
 사람으로 산수·인물과 구륵법鉤勒法으로 그린 죽竹·국菊·토兎는 유명했고 시詩도 잘했
 다. 그중 국화와 대나무는 구륵법鉤勒法으로 그렸다. 아우 주감朱鑑: 자는 文藻, 호는 墨壺
 도 산수·인물화를 조촐하고 기묘하게 잘 그렸다.

12 색상色相: 불가佛家의 말로 일체의 현상을 가리키며, 여기서는 '사물의 겉모양'을 이른 말
 이다.

13 왕개王槩: 청나라 화가이다. 자가 안절安節이고, 그의 선조는 수수秀水(지금의 浙江 嘉興)
 사람이다. 강령江寧(지금의 南京)에 오래 살았다. 산수는 공현龔賢에게 배워서 큰 화폭의
 대작을 잘 그렸다. 웅장하고 상쾌한 형세를 취해 창경하나, 더러는 지나쳐서 충화冲和함이
 부족한 점도 있다. 인물·화훼·영모들을 그리면 드러나지 않는 맛이 있다. 각인刻印을 잘
 했으며, 그의 형 왕시王蓍도 서화로 당시에 유명했다. 왕씨 형제와 동시의 화가 제승諸昇
 ·왕질王質 같은 사람들이 『개자원화보』 3집을 편집했는데, 초집은 산수보山水譜 5권이
 다. 2집은 난蘭·죽竹·매梅 국菊·보譜 8권이다. 3집은 화훼花卉·초충草蟲과 화목花木·금
 조금조禽鳥 양보兩譜가 4권이다. 집마다 맨 앞에 화법천설畵法淺說을 배열하고, 또 화법의 가
 결歌訣이 있다. 다음에 여러 작가가 그린 방식을 모사하여 간단명료한 설명을 붙였다. 마

淸, 王槩<山水圖>卷 부분

지막에는 명가들의 화보를 모방하였다. 이어 李漁의 남경南京에 있는 별장 '芥子園'에서 인각하였기 때문에, '개자원화전'이라고 이름 지었다. 동양화 기법을 소개한 것으로 비교적 계통을 갖추었으며, 초학자들이 참고하기에 편리하여 오래 동안 매우 성행하였다.

按語

오창석吳昌碩이 "매화를 그리면 속세를 벗어난 자태를 갖추어야 하고, 국화를 그리면 서리를 업신여기는 골기를 갖추어야 한다."고 하였다. 『중국화가총서』「오창석」편에 보인다.

松樹不見根, 喩君子¹在野. 雜樹喩小人²崢嶸³之意. —元·黃公望『寫山水訣』

소나무의 뿌리를 드러내지 않는 것은 군자가 재야에 있는 것을 비유한다. 나무가 섞여 있는 것은 소인의 품격이 뛰어나다는 뜻을 비유하는 것이다. 원·황공망의 『사산수결』에 나오는 글이다.

注

1 군자君子: 덕망이 높고 인품이 뛰어난 사람, 『주역周易』「건乾」 93에 "군자는 하루 종일 노력한다.[君子終日乾乾.]"라고 나온다. 『시경詩經』「주남周南·관저關雎」에 "요조숙녀, 군자의 좋은 짝이로다.[窈窕淑女, 君子好逑.]"라고 나온다.

2 소인小人: 평민, 백성, 피통치자被統治者를 이른다. 『서경書經』「무일無逸」에 "태어나면 편안하였으니 집안 경작의 어려움을 알지 못하며, 소인들의 수고로움을 듣지 못하고 오직 탐락을 따랐습니다.[生則逸, 不知稼穡之艱難, 不聞小人之勞, 惟耽樂之從.]"라고 나온다. 상급자에게 자신을 낮추어 부르는 말이다. 식견이 얕고 견문이 좁은 사람을 가리킨다.

3 쟁영崢嶸: 산세가 높고 험준한 것인데 전하여 품격이 뛰어난 것을 비유한다.

見其(肅公)朴茂¹忠實, 綽有古意, 如松柏之在巖阿², 衆芳³不及也. ……豈非松柏之質本于性生⁴, 春夏無所爭榮, 秋冬亦不見其搖落耶? 「補遺題畵·畵松贈肅公」⁵ —清·鄭燮『鄭板橋集』

숙공의 순박하고 듬직하며 충직하고 성실함을 보니, 여유로운 모습에 고의가 있고 송백이 깎아지른 절벽에 있는 것 같아서 온갖 꽃이 미칠 수 없다. …… 봄여름에는 다투어 피지 않고, 가을 겨울에도 흔들려 떨어지지 않는 것이 송백의 타고난 천성이 아니겠는가? 청·정섭의 『정판교집』「보유제화·화송증숙공」에 나온 글이다.

注

1 박무朴茂: 순박하고 듬직함, 질박하면서도 화려함이다.

2 암아巖阿: 깎아지른 절벽 모퉁이를 이른다.

3 중방衆芳: 온갖 꽃이다. 많은 현인이나 일반인들을 비유하는 말이다.

4 성생性生: 생성生性으로, 천성이나 성격이다.

5 「보유제화補遺題畵 · 화송증숙공畵松贈肅公」: 숙공肅公에게 준, 소나무 그림에 보충하여 제한 것이다.

..

作詩須有寄託[1], 作畵亦然. 旅雁孤飛, 喩獨客之飄零無定[2]也. 閒鷗戲水, 喩隱者之徜徉肆志[3]也. 松樹不見根, 喩君子之在野也. 雜樹崢嶸[4], 喩小人之暱比[5]也. 江岸積雨[6]而征帆[7]不歸, 刺時人之馳逐名利也. 春雪甫霽[8]而林花乍開, 美賢人之乘時奮興[9]也. ―淸 · 盛大士『谿山臥遊錄』

시를 지을 적에는 반드시 정취를 의탁할 곳이 있어야 하는데 그림도 그렇다.

이동하는 기러기가 외로이 나는 것은 외로운 나그네가 정처 없이 떠도는 것을 비유한 것이다.

한가로이 갈매기가 물에서 노는 것은 은자가 거닐면서 유유자적함을 비유한 것이다.

소나무를 그리는 데 뿌리를 드러내지 않는 것은 군자가 재야에 있음을 비유한 것이다.

섞여 있는 나무들이 흥성한 것은 소인들이 가까이 있는 것을 비유한 것이다.

강 언덕에 비가 오래 내리는 데 멀리 떠난 돛배가 돌아오지 않음은 당시 사람들이 명리를 쫓아다니는 것을 풍자한 것이다.

봄눈이 개자마자 숲 속의 꽃이 잠시 피는 것은 아름답고 현명한 이가 때를 타고 분발하여 일어남을 찬미한 것이다. 청·성대사의 『계산와유록』에 나온 글이다.

注

1 기탁寄託: 의탁依託, 위탁委託으로 예술작품 가운데 정과 흥취를 의탁하는 것이다.

2 표령무정飄零無情: 정처 없이 떠도는 것이다.

3 상양사지徜徉肆志: 자유로이 배회하는 것이다.

4 쟁영崢嶸: 흥왕興旺, 흥성興盛이다.

5 일비暱比: 친근親近하게 가까이 있는 것을 이른다.

6 적우積雨: 오랫동안 내리는 비를 이른다.

7 정범征帆: 멀리 떠나는 배를 이른다.

8 춘설보제春雪甫霽: 봄눈이 개자마자라는 말이다.

9 승시분흥乘時奮興: 때를 타고 분기奮起하는 것이다



牧丹爲富貴花, 主光彩奪目, 故昔人多以鉤染烘托見長; 今以潑墨爲之, 雖有生意, 多不是此花眞面目. 蓋余本寠人[1], 性與梅竹宜, 至榮華富麗, 風若馬牛[2], 弗相似也. —明·徐渭題花卉. 見『虛齋名畫錄』

모란은 부귀한 꽃이라 광채가 눈부시게 그리는 것을 위주로 한다. 따라서 옛사람들은 대부분 구륵하고 칠하여 돋보이게 하는 방법에 뛰어났다. 지금은 발묵으로 그리니 생기는 갖추어도 모란의 진면목은 아니다. 나는 본래 가난한 사람이라 본성이 매죽과 어울린다. 영화롭고 화려한 부귀는 나와는 상관없는 것이니 귀천이 서로 같지 않다.

명·서위가 화훼그림에 제한 것이다. 『허재명화록』에 보인다.

注

1 구인寠人: 가난한 사람을 이른다.

2 풍약마우風若馬牛: 우마풍牛馬風으로, 사물과 사물이 전혀 관계없음을 이르는 말이다. 『좌전左傳』「희공4년僖公四年」에 "임금은 북해에 살고 과인은 남해에 살아 바람난 우마도 서로 미칠 수 없는 거리이다.[君處北海, 寡人處南海, 唯是風牛馬不相及也.]"라고 나오는데, '풍風'은 짐승이 마구 달려가 길을 잃어버린다는 뜻으로, 제齊와 초楚는 서로의 거리가 매우 멀어, 말이 빨리 달려가서 길을 잃어버리면 돌아올 수 없다는 것을 말한다. 하나의 설은, 짐승의 암수가 서로 유혹하는 것을 '풍'이라 하는데, 소와 말은 종류가 달라 유인할 수 없다. 후에 사물이, 서로 조금도 상관없는 것을 비유하는 말이 되었다.

按語

섭천여葉淺予가 1980년 제9호 『미술美術』「화조화의 추진출신花鳥畫的推陳出新」의 「곽미거화집서언郭味蕖畫集序言」에서 말하였다. 매, 난, 국, 죽을 사군자四君子라고 일컫는 것은, 문인 사대부들의 맑고 고상한 욕심 없는 품성을 상징한 것이다. 이는 명明·청淸 이후로 화가들이 관습적으로 사용해오는 제재題材이다. 사군자를 그릴 때, 이러한 꽃과 나무의 개성과 품성을 나타내야 한다. 매화는 눈 속에서도 거만하여 굽히지 않는 성질이 있다. 난은 깊은 골짝에서도 향기를 낸다. 대는 고상한 풍격과 맑은 절개가 있다. 국화는 서리를 맞아도 꽃을 피운다. 화가는 이런 것을 스스로 비교하고 반드시 수묵으로 그리며, 채색으로 그리지 않고 자기의 "淸高恬淡"을 표현한다. 이외에도 모란은 "富貴榮華"를 상징한다. 송백은 "遒勁剛毅"를 상징한다. 연꽃은 "出汚泥而不染"을 상징한다. 이런 형상을 부여하여 인격과 비교하는 데, 사회주의시대에도 이런 경향이 살아있었는지 아닌지? 사회주의 시대를 증명해보면, 지식층의 개성적 품성은 봉건시대에도 표준으로 숭고하던 일종의 요소가 여전히 있었다. 몇 년 전의 그림 전람회에는 소나무나 대, 매화를 그린 것이 매우 유행한 가운데, 매화를 그리는 것이 보편화되었다. 이는 아름다운 정취를 살피는 중에 상징하는 개성과 품성이 화조화 속에서 계속되고 연속되었다는 것을 알 수 있다. 이에 사회주의 문화는 우리 선조들이 창조한 문화를 계승 발전해왔기

때문에, 타고나면서 따라 내려 온 것이 아니지만, 허다하게 고증된 우수한 품성을 모아서 보존하고, 이런 품성은 필히 계승되어야 한다. 백석옹이 그린 마른 연 줄기는 그가 연을 그리는 전통을 계승하는 과정에서 독창적인 아름다움을 찾아낸 것으로, 우리들이 받아들인 것이다. 결론적으로 상징하는 의미에서 찾아내면, 어떤 이가 "떨어진頹廢" 모자를 가져다가 올려놓으면, 어떤 이는 "풍수豊作"를 상징한다고 치켜세운다. 상징하는 내용을 때로는 화가 자신이 규정하고, 때로는 다른 사람이 억지로 끌어다 붙이는 것이 있어서, 사람에 따라 때에 따라 다르다는 것을 알 수 있다. 사군자의 품성을 사회주의시대 지식층도 당연히 갖추어야 한다는 말을 인정하더라도, 봉건사대부를 사군자의 품성으로 상징하는 것만은 인정하지 않을 것이다.

大山堂堂爲衆山之主, 所以分布以次岡阜林壑, 爲遠近大小之宗主也. 其象若大君赫然當陽[1], 而百辟[2]奔走朝會, 無偃蹇[3]背却[4]之勢也. 長松亭亭爲衆木之表, 所以分布以次藤蘿草木, 爲振挈[5]依附[6]之師帥[7]也. 其勢若君子軒然[8]得時而衆小人爲之役使, 無憑陵[9]愁挫[10]之態也. 「山水訓」―北宋·郭熙, 郭思『林泉高致』

큰 산은 당당하게 뭇 산의 주인이므로, 산등성이와 언덕 숲과 골짜기 등을 차례로 분포하여 원근과 대소를 나누어서 종주를 표현해야한다. 형상은 천자가 빛나게 남쪽으로 향해 있으면 모든 제후들이 분주하게 달려와 조회하는데, 천자가 거만하거나 제후가 배신하여 달아나는 형세가 없는 것과 같다.

커다란 소나무는 우뚝 솟아서 뭇 나무의 표준이 되므로, 주위에 온갖 덩굴과 초목들을 차례로 분포해서 끌어당겨서 의지하여 붙어 있는 장수처럼 한다. 그 형세는 군자가 의기양양하게 때를 얻어서 뭇 소인들이 그를 위해 일하고, 군자가 세력을 믿고 능멸하거나 소인이 근심하고 좌절하는 모습이 없는 것과 같다. 북송·곽희. 곽사의『임천고치』「山水訓」에 나오는 글이다.

注

1 혁연당양赫然當陽: 빛나는 조정에 앉아서 남쪽을 보는 것으로, 황제의 모습과 같다는 말이다.

2 백벽百辟: 본래 제후를 가리키는 것인데, 여기선 일반 군신과 각료를 이른다.

3 언건偃蹇: 거만한 모양이다.

4 배각背却: 배반하거나 등을 돌리고 물러나는 것이다. "언건배각偃蹇背却"은 거만하여, 등을 돌리고 물러나는 모습이다.

5 진설振挈: 옷을 떨치고 이끄는 것이다.

6 의부依附: 의지하여 따르는 것이다. "진설의부振挈依附"는 이끄는 대로 의지하는 것이다.

7 사수師帥: 한 사단의 지휘관을 이른다.

8 헌연軒然: 의기가 높고 당당한 모양.

9 빙릉憑陵: 세력을 믿고 남을 괴롭히거나, 침범하는 것이다.

10 수좌愁挫: 근심하여 좌절하는 것이다.

按語

곽씨 부자가 산과 돌, 수목樹木의 크기와 주차主次 관계를 봉건사회의 질서를 빌어서 『임천고치林泉高致』에서 비유한 것이다. 이는 역사에 제한되었지만 괴이하게 여길 것은 없다.

春山如美人, 夏山如猛將, 秋山如高人, 冬山如老衲[1], 各不相勝[2], 各不相襲[3]. —清·戴熙[4] 『習苦齋畫絮』

봄 산은 미인 같고, 여름 산은 용맹한 장수 같으며, 가을 산은 고상한 사람 같고, 겨울 산은 늙은 중 같아서 각기 서로 칭찬하거나 제약할 수 없고 서로 중첩시킬 수 없다. 청·대희의 『습고재화서』에 나온 글이다.

注

1 노납老衲: 납衲은 승려의 옷이다. 노승을 '노납'이라 한다.

2 상승相勝: 서로 칭찬하거나 서로 제약하는 것이다.

3 상습相襲: 서로 이어지게 중첩하는 것이다.

4 대희戴熙(1801~1860): 청나라 화가이다. 자는 순사醇士이고, 호는 유암楡庵·순계純溪·송병松屛·정동거사井東居士·녹상거사鹿牀居士 등이다. 전당錢塘(지금의 杭州) 사람이다. 시호는 문절文節이다. 선천적으로 그림을 좋아하여 위로는 동원董源·거연巨然에서부터 아래로는 운수평惲壽平·왕휘王翬에 이르는 대가들의 그림을 깊이 연구했다. 특히 왕몽王蒙과 오진吳鎭을 사숙私淑하여 필력이 매우 창경蒼勁했다. 산수화 외에도 죽석竹石·화훼花卉·인물人物·송매松梅 등을 두루 잘 그렸다. 글씨는 처음 저수량褚遂良을 배우고 만년에는 안진경顏眞卿의 필법을 곁들여 필치가 더욱 웅건해졌다. 시·글씨·그림이 깊은 경지에 이르러 삼절三絶이라 일컬어졌다. 저서에 『습고재화서習苦齋畫絮』·『제화우록題畫偶錄』 등이 있다. 그의 아우 후희有熙, 아들 유항有恒·이항以恒·지항之恒·기항其恒·이항爾恒, 손자 조등兆登·조춘

清, 戴熙<山水圖>屛

兆春 등도 모두 산수화를 잘 그렸다.

＊『습고재화서習苦齋畵絮』는 일명 『대문절제화필기유편戴文節題畵筆記類編』이라고도 한다. 이 책 앞에는 혜년惠年이 지은 범례凡例가 있다. 원서原書의 기년紀年은 도광道光 신축辛丑(1841)년에 시작하여, 함풍咸豊 기미己未(1859)년까지, 모두 19년이다. 일기로 손수 기록한 것을 9권으로 나누어 정리한 것이다. 공자公子 진경進卿이 권을 보충해, 기록해서 모두 10권이다. 당시의 사물을 살펴서 표기한 것이 어떤 곳은 권卷이고, 어떤 것은 책册으로 되었고, 혹은 비단부채가 평평한 병풍으로 되었다. 크기가 서로 섞여져서, 조사하기에 불편하여 8편 8종류로 나누어 보는 자들이 한 번 보면 쉽게 알 수 있게 하였다. …… 작품 종류와 어떤 사람이 그린 것인지, 모두 각기 주로 설명하였다. 중규仲圭(吳鎭)나 남전南田(惲壽平)만큼 고상하지 않지만, 동심冬心(金農)이나 판교板橋(鄭燮)의 낭만浪漫함은 없어도, 스스로 일가를 이룬 자에 해당되며, 시가 발문에 비하면 더욱 좋다.

四

顧駿之[1]; 神韻[2]氣力[3], 不逮前賢; 精微謹細, 有過往哲[4]. 始變古則今, 賦彩製形, 皆創新意. (若包犧始更卦體, 史籀初改書法. 嘗結構層樓以爲畵所. 風雨炎奧之時, 故不操筆; 天和氣爽之日, 方乃染毫. 登樓去梯, 妻子罕見. 畵蟬雀駿之始也. 宋 大明中, 天下莫敢競矣.) ―南齊·謝赫『畵品』

고준지는 신운과 기력이 전현에 미치지 못한다. 정미하고 근세함은 선현보다 나은 점이 있다. 처음으로 옛 것을 변화시켜 현재의 법으로 삼아서 색을 칠하고, 모습을 제작하여 모두 새로운 뜻을 창조했다. (그것은 포희[伏羲氏]가 처음 8괘 형체를 바꾸었고, 사관인 주씨가 처음으로 글 쓰는 방법을 고쳐서 대전을 만든 것과 같은 것이다. 고준지는 일찍이 이층 누대를 지어서, 그림 그리는 장소로 삼았다. 바람이 불고 비가 오거나 너무 더울 때에는, 일부러 붓을 잡지 않았다. 날씨가 화창하고 기분이 상쾌한 날이라야, 비로소 그림을 그렸다. 누대에 올라가서 사다리를 제거하였으니, 식구들이 보기 어려웠다. 매미와 참새를 그린 것은 고준지가 처음이다. 송나라 대명[475~464]중에는, 천하에서 감히 경쟁할 자가 없었다.) 남제·사혁의 『화품』에 나온 글이다.

注

1 고준지顧駿之: 남조南朝 송宋 사람으로, 장묵張墨의 제자로 인물을 잘 그렸다. 영가永嘉

법왕사法王寺에 그린 작품이 있고, 〈엄공상嚴公像〉이 당시에 전해졌다.

2 신운神韻: 정취와 운치이다.

3 기력氣力: 재주나 재기才氣인데, 용필의 기개와 역량이나 작품에 체현된 기세와 역량을 가리키며, 작가가 표현하려는 정신을 필력筆力으로 나타내는 것이다.

4 왕철往哲: 옛날의 선현先賢이다.

唐司平太常伯[1]閻立本[2], 學宗張[3] 鄭[4], 奇態不窮. 變古象今, 天下取則.
—唐·彦悰[5]『後畵錄』

당나라 때의 시평태상백 염립본은 장승요와 정법사를 본받아서 기이한 형태가 그치지 않았다. 옛 법을 변화시켜 지금의 모습을 그렸으니, 천하의 화가들이 그를 법으로 삼았다. 당·언종의 『후화록』에 나오는 글이다.

注

1 사평태상백司平太常伯: 사평司平은 당대唐代에 공부工部를 고친 이름이고, 태상太常은 구경九卿의 하나로 종묘의 의례와 관리의 선발 시험을 관장하던 벼슬이다. 진대秦代의 봉상奉常을 한대漢代에 고친 이름이고, 북제北齊 때는 태상시경太常寺卿, 북주北周 때는 대종백大宗伯, 수대隋代에서 청대淸代까지는 모두 '태상시경'이라 하였다.

2 염립본閻立本(?~673): 당唐나라 화가이다. 옹주雍州 만년萬年(지금의 陝西 西安) 사람이다. 염비閻毗의 아들이고, 염입덕閻立德의 아우로, 형과 함께 공예工藝와 그림으로, 수隋·당唐 사이에 명성을 드날렸다. 총장總章 1년(668)에 사평태상백司平太常伯으로서 우상右相이 되고, 박릉남博陵男에 봉해졌다. 시호는 문정文貞이다. 도석道釋·인물·고사故事·초상화로부터 안마鞍馬에 이르기까지 못 그리는 그림이 없어 당시 "단청丹靑의 신神"이라고까지 일컬어졌으며, 염입덕은 가학家學을 계승하였고 장승요張僧繇·정법사鄭法士와 사승師承 관계이다. 옛 것을 변화시켜 현재를 형상하였다. 세상에 전하는 작품은 미국보스턴미술관 소장인 〈역대제왕도歷代帝王圖〉두루마리와, 대북고궁박물원에 소장된 〈소익잠난정도蕭翼賺蘭亭圖〉두루마리, 고궁박물원 소장인 〈보련도步輦圖〉두루마리 등이다. 전해오는 다른 작품이 더러는 모본이다.

3 장승요張僧繇(480~549): 남조南朝 양梁나라 화가이다. 오군吳郡(지금의 江蘇 蘇州) 사람이다. 천감天監(502~549) 때 무릉왕국 시랑武陵王國侍郎이 되고, 직비각直秘閣·지화사知畵事·우장군右將軍·오흥태수吳興太守 등을 역임했다. 도석인물道釋人物을 잘 그렸으며, 육법六法을 구비했다

唐, 閻立本〈步輦圖〉卷 부분

(傳) 張僧繇<五星二十八宿神形圖>卷

는 말을 들었다. 불교를 숭상하는 무제武帝의 명으로, 많은 사찰에 정광여래상定光如來像
·유마힐상維摩詰像 등의 벽화를 그렸는데, 필치가 극히 절묘했다. 일찍이 제齊나라 명제
明帝(494~498)의 명으로 천왕사天皇寺의 벽화를 그리면서, 노사나불상盧舍那佛像과 함께
공자孔子와 십철十哲(孔子의 十弟子)을 그렸다. 이를 괴이하게 여긴 명제가 "사찰에 공자를
그리는 것은 무슨 까닭인가?"라고 묻자, 그는 "나중에 알게 될 것이다."라고만 대답했다.
뒷날 후주後周 때 불법佛法을 없애고 천하의 사탑寺塔을 모조리 불살라 버렸다. 공자상孔
子像이 있는 이 절만은 파괴하지 못하게 했다고 한다. 그는 입체감立體感을 주는 요철화凹
凸畵도 잘 그렸는데, 멀리서 보면 오목 볼록한 것처럼 보이나 가가이서 보면 평평했다.
불상 외에도 용龍과 금수禽獸를 잘 그렸고, 산수화에도 능했다. 그는 산수화를 그릴 때
먹으로 윤곽선을 그리지 않고, 짙은 청록색으로 먼저 산봉우리를 그린 뒤에 골짜기와 바
위를 그렸다. 이것이 몰골법沒骨法 또는 몰골준沒骨皴으로서, 이런 기법은 그가 처음 시작
했다고 한다. 그는 고개지顧愷之·육탐미陸探微와 함께 육조六朝 시대의 3대 화가로 일컬
어진다. 아들 장선과張善果와 장유동張儒童도 도석 인물화를 잘 그렸다.

4 정법사鄭法士: 수隋나라 화가이다. 오군吳郡(지금의 江蘇 蘇州) 사람이다. 관직이 중산대
　부中散大夫였다. 그림을 장승요에게 배워 당시에 수제자로 일컬어졌다. 인물을 더욱 잘
　그렸다.

5 언종彥悰: 당나라 홍복사弘福寺 승려였다. 생애가 정확하지 않다. 『역대명화기』에서는

'彦琮'이라 썼고, 『통지通誌』에는 '彦保'로 되어 있으며, 『군재독서지郡齋讀書誌』에는 '彦宗'으로 되어 있다. 『서화서록해제書畵書錄解題』에는 수나라 사람으로, 당나라 때까지 생존했던 자라고 한다. 저서에 『후화록』이 있는데, 책의 자서에, 장안長安에서 본 명화를 모아서 품평한 『제경사록帝京寺錄』에 27인을 품평하였으며, 요최姚最의 글을 이은 것이라고 하였다.

詩至于杜子美¹, 文至于韓退之². 書至于顏魯公³, 畵至于吳道子, 而古今之變, 天下之能事畢矣. —北宋·蘇軾〈書吳道子畵後〉,見『蘇東坡集』卷二十三

시는 두보에 이르러 지극하게 되었고, 글은 한퇴지에 이르러 완전무결해졌다. 글씨는 안노공에 이르러 지극하게 되었으며, 그림은 오도자에 이르러 더할 나위 없이 훌륭하였다. 예로부터 지금까지의 변화를 보면, 천하에서 할 수 있는 일은 끝난 것이다.

북송·소식의 『소동파집』23권〈서오도자화후〉에 보인다.

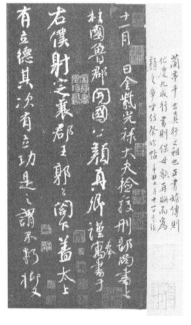

唐, 顏眞卿〈爭坐位帖〉 부분

注

1 두자미杜子美: 당나라 시인 두보杜甫이다.

2 한퇴지韓退之: 당나라 문장가 한유韓愈(768~824)이다. 자가 퇴지退之이고, 하남河南 하양河陽(지금의 孟縣 서쪽 사람이다. 『昌黎先生集』이 있다.

3 안노공顏魯公: 당나라 서예가 안진경顏眞卿(709~785)이다. 자가 청신淸臣이다. 경조京兆 만년萬年(지금의 陝西 西安 사람이다. 유공권柳公權과 함께 '안유顏柳'로 병칭된다. 비각碑刻으로 〈다보탑비多寶塔碑〉·〈마고선단비麻姑仙壇碑〉·〈이원정비李元靖碑〉·〈안근례비顏勤禮碑〉·〈안가묘비顏家廟碑〉 등이 있다. 행서行書로는 『쟁좌위첩爭坐位帖』이 있고, 글 진적은 〈자서고신自書告身〉과 〈제질문고祭侄文稿〉가 있다. 후인들이 편집한 『안노공문집顏魯公文集』이 있다.

人物自顧 陸¹ 展² 鄭以至僧繇 道玄一變也. 山水至大小李³一變也, 荊 關 董 巨⁴又一變也, 李成⁵ 范寬又一變也, 劉⁶ 李⁷ 馬⁸ 夏⁹又一變也, 大癡¹⁰ 黃鶴¹¹又一變也. —明·王世貞¹²『藝苑卮言』

인물화는 고개지·육탐미·전자건·정법사로부터 장승요와 오도현에 이르러 한 번 변했다. 산수화는 대소이에 이르러 한 번 변했고, 형호·관동·거연도 한 번 변했고, 이성과 범관도 한 번 변했고, 유송년·이당·마원·하규도 한 번 변했으며, 대치[黃公望]·황학[王蒙]도 한차례 변했다. 명·왕세정의 『예원치언』에 나온 글이다.

注

1 육탐미陸探微(?~약 485): 남조南朝 송宋의 화가이다. 오군吳郡 사람, 명제明帝(465~472) 때 시종侍從으로 오래 있었다. 인물화와 고실화故實畵에 뛰어났으며, 동진東晉의 고개지顧愷之를 배웠다. 더욱 초상에 뛰어나, 골격이 빼어나고 정신이 맑아, 살아 움직이는 것 같았다. 필치가 주밀周密하여, 송곳처럼 날카로웠다. 필세가 이어져 끊어지지 않기 때문에, 사람들이 '일필화一筆畵'라고 하였다. 육법六法을 완전히 구비했다는 평과 함께, 만대萬代의 귀감龜鑑이라는 말을 들었다. 옥목屋木도 당시 제일 잘 그렸는데, 산수·초목草木은 조필粗筆로 그렸다. 고개지顧愷之·장승요張僧繇와 함께 육조六朝 시대의 삼대가三大家로 일컬어진다. 큰 아들 육수陸綏(일명 陸綏洪)도 인물화와 불상佛像을 잘 그려, 당시 화성畵聖으로 추앙받았고, 작은 아들 육홍숙陸弘肅(일명 陸綏肅)도 인물화에 능했다.

2 전자건展子虔: 수隋의 화가이다. 발해渤海 사람이다. 북제北齊와 북주北周를 거쳐 수隋에서 조산대부朝散大夫·장내도독帳內都督을 지냈다. 대각臺閣·인물·안마鞍馬를 잘 그렸다. 특히 인물화는 묘사가 아주 세밀하고 생동감이 넘쳐서, 당대唐代 인물화의 시조始祖라는 말을 들었다. 말馬 그림도 잘 그렸으며, 대각臺閣 그림은 강산江山의 풍경을 원근법을 잘 살려 그렸으므로, 지척이 천 리 같은 느낌을 주었다. 전하는 작품으로 고궁박물원故宮博物院에 소장된 〈유춘도游春圖〉 두루마리는, 금벽설색金碧設色하여 경물이 짙고 화려하며, 산봉우리와 수석樹石은 구륵鉤勒만 하고 준을 사용하지 않았다.

3 대소이大小李: 당唐대의 화가 이사훈李思訓과, 이소도李昭道 부자를 이른다.

4 형관동거荊關董巨: 오대五代의 화가, 형호荊浩·관동關仝·동원董源·거연巨然을 이른다.

5 이성李成(919~967): 오대五代 송초宋初의 화가이다. 자는 함희咸熙이고, 그의 선조는 당唐의 종실宗室로서 장안長安에 살았다. 오대五代 때 각지로 유랑하다가 북방北方의 영구營丘에 정착했다. 유학자儒學者의 집안에 태어난 그는 문장에 능하고 성품이 활달하여 큰 뜻을 품었으나, 재명才命이 불우하여 시주詩酒와 그림으로 마음을 달랬다. 그는 북송北宋 초의 대표적인 산수화가로서 '이영구李營丘'라 존칭되었다. 산수화는 관동關仝의 화법을 배웠다. 안개와 구름의 변화, 수석水石의 그윽하고 고요함, 수목樹木의 쓸쓸함과 울창함, 산천山川의 험준함과 평탄함을 극명하게 묘사함으로써 산의 체모體貌를 잘 터득하기로는, 고금에 제일이라는 말을 들었으며, "대자연의 이치를 스승으로 삼아 스스로 경물景物을 창조했다."는 평을 받기도 했다. 송대宋代의 산수

宋初, 李成<茂林遠岫圖>卷 부분

화는 그의 화풍을 따르는 것이 통례였는데, 그중에도 허도령許道寧은 그의 기氣를, 이종성李宗成은 그의 형形을, 적원심翟院深은 그의 풍風을 체득했다는 것이 정평이었다. 후세에 전하는 그의 작품은 대부분이 이들 세 사람의 그림이라 하며, 북송 말엽의 미불米芾조차도 그의 그림을 수소문한 끝에 평생에 겨우 두 점을 보았을 뿐이라고 한다. 반면에 산수화가로서의 그의 위대한 공적을 부인하는 사람은 아무도 없다.

南宋, 劉松年<雪山行旅圖>卷

6 유송년劉松年: 남송南宋의 화가이다. 전당錢塘(지금의 浙江 杭州) 사람이다. 청파문淸波門에 살았으므로, 사람들이 '암문유暗門劉'라고 불렀다. 장돈례張敦禮의 화법을 배워 인물·산수화를 정묘하게 잘 그려 명성이 스승을 능가했다. 순희淳熙(1174~1189) 화원畫院의 학생學生을 거쳐, 소희紹熙(1190~1194) 화원畫院의 대조待詔가 되었으며, 경원慶元 1년(1195)에 영종寧宗에게 <경직도耕織圖>를 바치고 금대金帶를 하사받았다.

7 이당李唐(약 1051~?): 남송南宋의 화가이다. 자는 희고晞古이며, 하양河陽 삼성三城(지금의 河南 孟縣) 사람이다. 휘종徽宗 때 50의 나이로 화원畫院에 들어갔고, 건염建炎 1년(1127) 79세 때 마원馬遠·하규夏珪와 함께 남송南宋 화원의 대조待詔가 되어, 고종高宗으로부터 금대金帶를 하사받았다. 산수·인물화와 소牛 그림을 잘 그렸다. 산수화는 처음에 이사훈李思訓의 화법을 배웠으나, 그 후 화법을 바꾸어 독창적인 화풍을 이룩했다. 그는 장권長卷과 큰 병풍 그림을 즐겨 그렸다. 바위에는 대부벽준大斧劈皴(큰 도끼로 찍은 듯이 표현하는 준법)을 쓰고, 냇물에는 어린각문魚鱗殼紋(물결을 표현하는 물고기의 비늘껍질 같은 무늬)을 쓰지 않아, 바위가 움직거리고 물결이 소용돌이치는 듯한 기세가 있었다. 그의 이러한 화법은 뒷날의 화가들에게 많은 영향을 끼쳤다. 한편 인물화는 이공린李公麟의 그림과 아주 흡사했으며, 말 그림은 대숭戴嵩의 화법을 따랐다. 고종은 그의 그림을 아주 좋아하여, 그의 <장하강촌도長夏江村圖>에 "이당은 가히 이사훈에 견줄 만하다.[李唐可比唐李思訓.]"고 제題하였다.

南宋, 李唐<萬壑松風圖>軸

8 하규夏珪: 남송南宋의 화가이다. 전당錢塘 사람이고, 자는 우옥禹玉이다. 영종寧宗(1195~1224) 때 화원畫院의 대조待詔를 지냈다. 마원馬遠과 함께, 남송 원체南宋院體 산수화의 쌍벽을 이루었으며, 둘이 나란히 이름을 떨쳐 당시 '마하馬夏'라고 병칭되었다. 그의 산수화는 처음에 이당李唐의 화법을 본받고, 설경雪景은 범관范寬을 배웠다. 당시 미불米芾·미우인米友仁 부자의 화법을 참작했는데, 구도와 준법皴法은 마원과 같으면서도 아주 예스럽고 간결·담박하기는 마원을 능가한다는 평을 받았다. 인물화에도 뛰어나 필법이 노련하고,

묵기墨氣가 임리淋漓했다. 원元의 가구사柯九思는 그의 〈청강귀
도도권晴江歸棹圖卷〉에 제題하여 "화원畵院 중에서 인물·산수화
는 이당 이후 하규를 능가하는 사람이 없었다. 내 친구 구세엄邱
世嚴은 하규의 〈풍설귀장도風雪歸莊圖〉를 갖고 있다. 〈청강귀도
도〉와 서로 우열을 가릴 수는 없으나, 경계境界가 약간 쓸쓸할
따름이다. 이 그림은 먹색이 잘 조화되어 아름답기가 채색한 것
과 같으며, 거의 형호荊浩·관동關仝을 웃도는 작품이다."라고
평했다. 또 명明의 문징명文徵明도 〈청강귀도도권〉에 발문跋文
을 쓰기를 "필법이 창고蒼古하고 기운氣韻이 임리淋漓하여, 기작
奇作이라 일컫기에 족하다. 그는 일찍이 범관의 화법을 배웠으
나, 이 그림은 왕흡王洽의 그림 같기도 하고, 동원董源·거연巨然
·미불의 그림 같기도 하다. 이렇듯 여러 가지 화법을 아울러 갖
추어서 변환變幻이 섞여 나온다."라고 평했다. 아들 하삼夏森도
산수화를 잘 그렸으나, 필법과 용묵用墨이 아버지에 훨씬 못 미
쳤다고 한다.

9 마원馬遠: 남송南宋의 화가이다. 하중河中 사람, 자는 흠산欽山
이고, 마흥조馬興祖의 손자이며, 세영世榮의 아들이고, 규逵의
아우이다. 증조부 마분馬賁이래 대대로 화원畵院의 대조待詔를
지낸 화가 집안에서 태어나, 그도 광·영종光·寧宗(1190~1200)
때 화원의 대조를 지냈다. 그림은 산수·인물·화조花鳥가 모두
묘경에 이르렀는데, 가학家學을 이어받았으면서도 독자적인 화
풍을 세웠다. 그는 북송北宋이 금金나라에게 중원中原을 빼앗기
고, 남쪽으로 도망하여 세운 남송南宋의 수도인 임안臨安: 지금
의 杭州의 풍경을 주로 그렸다. 구도에 있어서 잔산잉수殘山剩水
로 표현되는 단편적인 소경小景을 배치함으로써, 독창적인 화풍
을 이룩했다. 남송의 대표적인 화가로서 하규夏珪와 더불어 당
시 '마하馬夏'라고 병칭되었다. 뒷날 이들의 화풍을 따르는 화가
들이 많아 마하파馬夏派를 이루었으며, 명대明代의 절강성浙江省
출신의 화가 대진戴進을 시조로 하는 절파浙派의 성립에도 커다
란 영향을 끼쳤다.

10 대치大癡: 원元나라 화가 황공망黃公望이다.

11 왕몽王蒙(1308~1385): 원나라 화가이다. 오흥吳興 사람 또는 인
화仁和 사람이라고도 한다. 원말元末 사대가四大家의 한 사람이
다. 자는 숙명叔明·叔銘이고, 호는 황학산초黃鶴山樵·황학산인
黃鶴山人·황학초자黃鶴樵者·향광거사香光居士 등이다. 조맹부
趙孟頫의 외손자이다. 원나라 말에 이문理問: 재판관이 되었으
나 곧 사직하고 황학산黃鶴山에 은둔했다. 1368년 명明나라가

南宋, 夏珪〈烟岫林居圖〉紈扇

南宋, 馬遠〈踏歌圖〉軸

242

건국된 후, 산동山東 태안주泰安州의 지부知府가 되었다. 홍무洪武 18년(1385)에 승상丞相 호유용胡惟庸이 반란을 음모하다가 주살誅殺되자, 그도 호유용의 자택에 묵으면서 그림을 그린 일이 있다는 이유로, 체포되어 옥사獄死했다. 산수화山水畵를 잘 그렸다. 처음에는 외조부趙孟頫의 화법을 배워, 그와 비슷한 그림을 그렸으나 뒤에는 왕유王維와 동원董源의 화법을 따랐다. 마침내는 고법古法에서 벗어나, 독자적인 화풍을 개척했다. 그는 언제나 여러 명가名家들의 준법皴法을 썼으며, 갈필渴筆의 해삭준법解索皴法(엉킨 노끈을 풀듯이 길게 주름을 그리는 준법)을 창시하기도 했다. 그의 산수화는 오솔길이 멀리 감돌고, 안개와 아지랑이가 가물가물하는 등, 산림山林의 그윽한 풍치를 극명하게 표현했다. 인물화도 잘 그렸다. 그가 일찍이 도종의陶宗儀를 위해 그린 〈남촌도南村圖〉는 물오리와 집오리·고양이·개·물레·절구통·집사람들·살림 도구 등등을 낱낱이 묘사하고 있다. 황공망黃公望의 혼후渾厚한 필치나 예찬倪瓚의 간략한 필치는 각기 특장이 있다고는 해도, 이 그림에 견주면 어느 일면에서는 손색이 있다는 평을 받았다. 황공망·예찬·오진吳鎭과 함께, 원나라 말엽의 사대화가로 일컬어진다.

12 왕세정王世貞(1526~1590): 명明나라 문학가이다. 자는 원미元美이고, 호는 풍주風洲·엄주산인弇州山人이며, 태창太倉(지금의 江蘇에 속함 사람이다. 가정嘉靖(1522~1566)에 진사進士하여, 관직이 남경형부상서南京刑部尚書에 이르렀다. 저서에 『예원치언藝苑卮言』 12권이 있다. 그 중 8권은 모두 시문에 관하여 평한 것이고, 부록附錄 4권은 사곡詞曲과 서화書畵 등을 구분하여 논하였다. 비교적 자연을 중시하였으며, 성견成見에 구애되지 않았다.

鹿柴氏[1]曰: "趙子昂[2]居元代, 而猶守宋規, 沈啓南[3]本明人, 而儼然元畵. 唐 王洽[4]若預知有米氏父子, 而潑墨[5]之關鑰[6]先開. 王摩詰若逆料有王蒙, 而渲澹之衣鉢[7]早具. 或創于前, 或守于後. 或前人恐後人之不善變, 而先自變焉. 或後人更恐後人之不能善守前人, 而堅自守焉. 然變者有膽, 不變者亦有識." 「畵學淺說·能變」－淸·王槪等『芥子園畵譜』初集卷一

녹채씨[王槩]가 능변에 관하여 다음과 같이 말하였다.

"자앙[趙孟頫]은 원나라에 살면서도, 그림은 송나라 화법을 지켰고, 계남[沈周]은 본래 명나라 사람이지만, 그림은 엄연히 원나라 그림을 그렸다. 당나라 왕흡이 미불과 미우인이 있을 것을 미리 알았다면, 발묵법의 빗장을 먼저 열었을 것이고, 마힐[王維]이 왕몽이 있을 것을 거슬러 헤아렸다면, 선담법을 일찍이 갖추었을 것이다. 이들 대가 중에 혹자는 전대에서 하나의 유파를 창시한 사람도 있고, 후대에 살면서 전 시대의 법식을 지킨 사람도 있다. 전대 사람들은 후대 사람이 적절히 변화하지 못할 것을 두려워하여, 먼저 스스로 변화시킨 사람도 있고, 후대의 사람들은 후세 사람들이 전인의 전통을 더

욱 잘 지켜가지 못할 것을 두려워하여, 전인의 전통을 굳게 스스로 지켜 나간 사람도 있다. 반면에 스스로 법식을 변화시킨 사람은 대담하고, 변화하지 않는 사람도 식견이 있다." 청·왕개 등의 『개자원화보』초집1권 「화학천설·능변」에 나오는 글이다.

注

1 녹채씨鹿柴氏: 청나라 왕개王槪의 별호別號이다.

2 조자앙趙子昂: 원나라 화가 조맹부趙孟頫(1254~1322)의 자가 자앙子昂이다.

3 심계남沈啓南: 명나라 화가 심주沈周의 자가 계남啓男이다.

4 왕흡王洽: 어떤 곳에는 '王黙'으로 되었다. 당나라의 화가이다. 출신지는 미상이다. 성격이 거칠고 술을 좋아하여 강호江湖 사이를 많이 유람하였으며, 반드시 술에 취한 뒤에야 그림을 그렸다. 정원貞元(785~804) 말에 윤주潤州(지금의 江蘇 鎭江)에서 죽었다. 젊었을 때 정건鄭虔에게 그림을 배웠고, 나중에 항용項容에게 배워 산수山水·수석樹石을 잘 그렸다. 항용의 그림은 "먹은 있으나 필이 없다."고 하였다. 왕흡이 전하여 항상 술에 취하면, 비단에 먹을 뿌려 그 형에 따라서 발로 밟고, 손으로 문지르면 자연히 농담이 생겨 산석이나 물, 구름을 그렸기 때문에 '발묵潑墨'이라고 부른다. 뒷날 미불米芾의 운산雲山도 실은 그의 그림에서 비롯되었다고 한다.

5 발묵潑墨: 먹물이 퍼지게 하는 산수 화법의 하나로, 임리淋漓한 먹 흔적으로써 구름과 연기의 경치나 비 오는 풍경을 그리는 데 쓰인다.

6 관약關鑰: 빗장과 열쇠인데, 관건關鍵으로 어떤 일의 중요한 부분을 비유하고, 결정적이거나 매우 중요한 것을 형용한다.

7 의발衣鉢: 승복과 바리때로 스승에게 전수 받은 사상이나 학문, 기예 등의 방법을 이른다.

⋯⋯⋯⋯⋯⋯⋯⋯⋯⋯⋯⋯⋯⋯⋯⋯⋯

復堂[1]之書凡三變: 初從里中魏凌蒼[2]先生學山水, 便爾明秀蒼雄過于所師; 其後入都謁[3]仁皇帝[4]馬前, 天顔霽悅, 令從南沙蔣廷錫[5]學畵, 乃爲作色花卉如生, 此冊是三十外學蔣時筆也; 後經崎嶇患難, 入都得侍高司寇其佩[6], 又在揚州見石濤和尚畵, 因作破筆潑墨畵, 益奇. 初入都一變; 再入都又一變, 變而愈上, 蓋規矩方圓尺度顔色淺深離合, 絲毫不亂, 藏在其中, 而外之揮灑脫落, 皆妙諦也; 六十外又一變, 則散慢頹唐[7], 無復筋骨, 老可悲也. 冊中一脂·一墨·一赭·一青綠, 皆欲飛去, 不可攀留. 世之愛復堂者, 存其少作壯年筆, 而焚其衰筆·贋筆, 則復堂之眞精神眞面目, 千古常新矣. 乾隆庚辰板橋鄭燮記. —清·鄭燮題李鮮〈花卉蔬果册〉, 四川省博物館藏

복당[李鱓] 그림은 세 번 변했다. 처음에는 동리에서 위릉창 선생에게 산수를 배웠다. 그의 명수함과 창응함은 선생보다 우수했다. 후에 강희제를 말 앞에서 알현하였는데, 황제의 안색이 매우 기뻐하셨다. 남사 장정석을 따라서 그림을 배웠는데, 색으로 화훼를 그리면 살아 있는 것 같았다. 이 화첩은 30세가 넘어, 장정석에게 배울 때 그림이다. 뒤에 기구한 환난을 겪고, 도성에 들어가 사구[형옥을 담당하던 벼슬인 고기패를 모시게 되었다. 또 양주에서 석도화상의 그림을 보고, 파필로 발묵하여 그렸는데 더욱 특이해 졌다. 처음 도성에 들어가서 한 번 변하고, 재차 도성에 들어가서 한 차례 변했는데, 변할수록 더욱 나아져, 규규나 방원의 척도와 안색의 천심과 이합이 조금도 어지럽지 않았다. 흉중에 간직된 것을 그려내면, 말쑥하여 모두 정묘한 비결이 있는 것 같다. 60 이 넘어서도 한 번 변했는데, 산만하고 기운이 빠져서 다시는 근골이 없어졌으니, 늙음 을 슬퍼할 만하다. 화첩에서 연지·먹·자색·청록 색 하나하나가 모두 날아갈 것 같아 남겨 둘 수 가 없다. 세상에서 복당을 아끼는 자들은 그의 어릴 적 작품과 장년기의 작품만 두고, 나약한 작품과 가짜 그림을 불살라 버리면, 복당의 정신과 진면목은 영원 히 항상 새로워질 것이다. 건륭 경진에 판교 정섭이 쓰다. 청·정섭이 이선의 〈화훼소과〉화첩에 제한 것이다. 이 그림은 사천성박물관에 소장되어 있다.

淸, 李鱓<花鳥圖>冊

注

1 복당復堂: 청나라 화가 이선李鱓(1686~1762)이다. 강소江蘇 흥화興化 사람, 자는 종양宗揚이고, 호는 복당復堂·오도인懊 道人 등이다. 강희康熙 50년(1711) 효렴孝廉에 천거되었으며, 2년 뒤 강희제康熙帝(玄燁)가 강남을 순행할 때 시詩를 행재 소行在所에 바치고, 서울로 불리어 가서 장정석蔣廷錫과 교대 로 내정內廷의 공봉供奉이 되었다. 수년 후 산동山東 등현滕 縣의 지현知縣으로 발탁되었으나, 상관과 뜻이 맞지 않아 사 직하고 고향에 돌아와 시와 그림으로 소일했다. 그림은 처음 에 명明의 임양林良의 화법을 배워 화훼花卉·영모翎毛를 그 렸는데, 서울에 있을 때 장정석의 문하에서 정식으로 사생법 寫生法을 익혔다. 그의 화조화는 필치가 자유분방하여 격식에 구애되지 않았으며, 자연스런 정취가 넘쳤다. 그는 그림만이 아니라 시와 글씨에도 능했다. 글씨는 안진경顔眞卿과 소동파蘇東坡를 배웠으며, 낙관과 제화시題畵詩도 아주 일취逸趣가 있어 그의 그림과 같았다. 정섭鄭燮·김농金農·왕사신汪士愼·화암華嵒 등과 함께 양주팔괴 揚州八怪로 일컬어졌다.

2 위릉창魏凌蒼: 인명인데, 전고를 찾을 수 없다.

3 알謁: 알현謁見으로, 지체 높은 분을 찾아가 뵙는 것이다.

4 인황제仁皇帝: 청 성조聖祖(玄燁)인, 강희제康熙帝의 시호諡號가 인仁이다.

5 장정석蔣廷錫(1669~1732): 상숙常熟 사람, 사는 양손揚孫·유군酉君이고, 호는 서곡西谷·

남사南沙이며, 장이蔣伊의 아들이다. 강희康熙 42년(1703) 진사進士
하여 한림원翰林院에 들어갔다. 내각 학사內閣學士·예부우시랑禮部
右侍郎·호부상서戶部尙書를 거쳐 문화전대학사文華殿大學士에 이르
렀다. 거처를 궁성 안에 하사받고 태자태부太子太傅에 가자加資되
었다. 시호는 문숙文肅이다. 어려서 가학家學을 받아 학문이 해박하
기로 유명했으며, 그림에도 능하여 특히 사생寫生을 잘했다. 과거에
급제하기 전 20대 시절에 마원어馬元馭·고문연顧文淵 등과 어울려
사생을 했다. 기묘한가 하면 바르고, 간략한가 하면 정교하고, 채색
을 하는가 하면 수묵水墨으로 그리는 등, 한 폭의 그림 속에 항상
이를 뒤섞어 냄으로써 자연自然에 조화시켰으며, 생동감이 넘쳤다.
또 언덕과 바위·수구水口 등을 점철했다. 필치가 두루 초탈하여,
원대元代 화가의 경지에 육박했으며, 당시 사대부士大夫의 필묵筆墨
을 숭상하는 사람들은 대부분 그의 화법을 본보기로 삼았다. 그의
화훼花卉 중 부채에 그린 거상拒霜(木芙蓉의 異名. 가을에서 겨울에
걸쳐 꽃이 피기 때문에 생긴 이름)을 보면, 간략한 필치로 꽃과 받침
을 그리고 담색淡色을 칠했으며, 꽃술은 붉은 색으로 그렸다. 서로
다닥다닥 붙었으면서도 꽃 모양이 분명하고 똑똑했다. 잎에는 먹만
칠했는데, 또한 교묘하고 치밀했다. 꽃 옆에는 어린 가지 하나를 곁
들였다. 초묵焦墨으로 꽃 세 송이를 위에 그리고, 꼭지는 쌍구법雙
鉤法을 써서 아주 운치가 있었다. 간혹 수묵水墨으로 절지화훼折枝

清, 蔣庭錫<群儒獻瑞圖>軸

花卉·괴석窠石과 난죽蘭竹 등의 소품을 그렸다. 극히 운치가 있어서 서위徐渭와 진순陳淳
의 그림을 방불케 했으며, 품위는 운수평惲壽平의 그림과 겨룰 만했다. 그는 성품이 조용
하고 단아端雅해서 선비를 사랑했고, 재능이 있는 사람이면 모두 제자로 삼아 그림을 지
도했다. 궁성 출입을 허락받은 뒤로는 자중自重하여 그림을 그리지 않았으며, 간혹 그리는
일이 있어도 모두 궁중에 소장케 했다. 따라서 세간에 유전遺傳하는 그의 작품은 대부분
제자들의 그림이 아니면, 친구인 마원어와 아들 마일馬逸이 대필代筆한 것이며, 진적眞蹟
은 아주 드물다고 한다.

6 고기패高其佩(1672~1734): 청나라 화가이다. 만주滿洲 요양遼陽 사람, 자는 위지韋之이
고, 호는 차원且園·남원南園이다. 벼슬은 숙주宿州의 지부知府를 거쳐 형부시랑刑部侍郎
에 이르렀다. 시詩에 능하고 특히 지두화指頭畫에 뛰어나 유명했다. 산수山水·인물·화
목花木·어룡魚龍·조수鳥獸 등이, 모두 정묘하여 기이한 정취가 넘쳤다. 특히 산수화는
연우煙雨에 싸인 숲을 원경遠景으로 잡고 도롱이에 삿갓을 쓴 시골 늙은이, 뭉게뭉게 피
어오르는 구름 등을 침착한 화법으로 그려, 오위吳偉의 신취神趣를 깊이 체득했다는 평
을 들었다. 그는 일찍이 부채에다 산선散仙을 그리면서 왕초평王初平의 질석성양叱石成
羊(왕초평이 羊을 먹이다가 道士를 만나서 金華山에 이끌려 갔다가 형 初起를 만나 함께 돌아
와 보니 양은 간 데 없고 돌뿐이었으므로 初平이 돌을 꾸짖으니 모두 양이 되었다는 故事)과도
같이 어지러이 흩어진 돌무더기를 그렸다. 이미 양이 되어 일어선 것, 장차 양이 되려
하나 아직 일어서지 않은 것, 반쯤 양이 되었으나, 미쳐 돌에서 떠나지 않은 것이 있어

淸, 高其佩<花鳥圖>冊

신채神采가 빛나고 풍취風趣가 넘쳤다. 당시 사람들은 그가 지묵화指墨畵를 잘 그리는 것만 알 뿐 붓으로 그린 그림도 훌륭하다는 것은 알지 못했다고 한다. 그는 세인이 자신의 지묵화를 높이 평가하는데다가, 늙어서 손가락으로 그림을 그리는 것이 더 편했기 때문에, 마침내 붓은 쓰지 않았다고 한다. 따라서 붓으로 그린 그림은 유전流傳되는 것이 드물다.

7 퇴당頹唐: 쇠미한 모양, 쓸쓸한 모양, 기운이 빠지고 풀이 죽은 모양이다.

古來詩家皆以善變爲工, 惟畵亦然. 若千篇一律, 有何風趣? 使觀者索然乏味矣. 余謂元 明以來善變者, 莫如山樵(王蒙), 不善變者莫如香光(董其昌), 嘗與蓬心¹ 蘭墅論之.

宋人寫樹千曲百折, 惟北苑(董源)爲長勁瘦直之法, 然亦枝根相糾, 至元時大癡(黃公望) 仲圭(吳鎭)一變爲簡率, 愈簡愈佳. —淸·錢杜²『松壺畵憶』³

옛날부터 시인들은 모두 잘 변화시키는 것을 잘 짓는 것으로 여겼다. 그림도 그렇다. 하나같이 천편일률적이면 무슨 풍취가 있겠는가? 보는 자가 흥미를 잃어 볼 맛이 없을 것이다. 내[錢杜]가 생각하기에, 원나라에서 명나라 이래로 잘 변화시키는 자 중에 산초[王蒙]만 한 자는 없고, 변화를 잘 못시키는 자 중에서 향광[董其昌]만 한 자가 없다고 하면서, 언젠가 봉심[王宸]과 난서[方薰]와 그것을 논하였다.

송나라 사람들이 나무를 그리는 데는 수 없이 굽거나 꺾이게 그렸다. 북원[董源]은 길고 강하며 마르고 곧은 방법으로 그렸지만, 역시 뿌리 부근은 서로 꼬이게 그렸으며, 원나라 시대에 이르러 대치[黃公望]와 중규[吳鎭]가 모두 간솔하게 변화시켜 간단하게 그릴수록 더욱 좋았다. 청·전두의『송호화억』에 나온 글이다.

注

1 봉심蓬心: 청나라 화가 왕신王宸(1720~1797)이다. 태창太倉 사람, 자는 자응子凝이고, 호는 봉심蓬心·봉초蓬樵·노봉선老蓬仙·소상옹瀟湘翁·유동거사柳東居士·몽수蒙叟·퇴관납자退官衲子 등이다. 왕원기王原祁의 증손, 건륭乾隆 25년(1760) 효렴孝廉으로 천거되어 호

남湖南 영주부태수永州府太守에 이르렀다. 시詩·글씨·그림에 두루 능했다. 산수화는 원元나라 사대가, 그중에도 특히 황공망黃公望의 화법을 깊이 터득했으며, 왕욱王昱·왕소王愫·왕구王玖와 함께 소사왕小四王이라 일컬어졌다. 그의 산수화는 건필乾筆로 준찰皴擦하여, 아주 운치가 있었다. 만년에는 가법家法을 바꾸었으나, 창고蒼古하고 혼후渾厚한 맛을 잃지 않았다. 때로는 왕불王紱의 그림을 방불케 하는 산수화를 그렸다. 산수화 외에 난초蘭草·국화菊花·죽석竹石도 그렸는데, 색다른 취향이 있었다.

淸, 錢杜<人物山水圖>冊

글씨는 안진경顔眞卿, 시는 소동파蘇東坡를 배워 모두 묘경에 이르렀다. 저서에 『회림벌재繪林伐材』 10권이 있다. 그의 아들 왕자약王子若도 그림을 잘 그렸다.

2 전두錢杜(1763~1844): 청나라 화가이다. 초명初名은 유榆이고, 자는 숙매叔枚·숙미叔美, 호는 송호松壺·송호소은松壺小隱·호공壺公·만거사卍居士 등이며, 전당錢塘 사람이다. 전수錢樹의 아우, 전동錢東의 종제從弟이다. 시詩·글씨·그림에 능했다. 시는 잠삼岑參과 위응물韋應物의 시풍을 따랐고, 글씨는 저수량褚遂良과 우세남虞世南을 본받았으며, 그림은 산수·인물·화훼·사녀士女·매화梅花 등을 두루 정묘하고 아담하게 잘 그렸다. 그중 산수화는 조영양趙令穰·조맹부趙孟頫·왕몽王蒙·문징명文徵明 등 역대 대가들을 사숙私淑하여 뛰어나게 우아하고 격조 높은 그림을 그렸다. 특히 호수 같은 하늘의 청광淸曠한 경치를 잘 그렸으며, 간혹 금벽산수金碧山水도 아담하게 그렸다. 화훼는 운수평惲壽平의 화법을 따르고 매화는 남송南宋의 조맹견趙孟堅의 화법을 배웠다. 김농金農이나 나빙羅聘의 그림과 어깨를 겨룰 만하다는 평을 들었다. 누이동생 전임錢林과 사촌누이 전식錢植, 딸 전패錢佩 등도 모두 글씨와 그림에 능했다. 저서에 『송호화억松壺畵憶』과 『송호화췌松壺畵贅』가 있다.

3 『송호화억松壺畵憶』: 상권은 모두 작화 방법을 말하였고, 하권은 자신이 평소에 본 명작을 기록한 것이다. '畵憶'이라고 한 것은 평소에 그림 그린 경험과, 감상하는 뜻을 기억하여 언급하였기 때문이며, 전두가 60세 이후에 쓴 것이다.

..

夫畵山水, 守法須活, 變法須活. —淸·鄭績『夢幻居畵學簡明』

산수를 그리는 데 법을 고수하여도 생기가 있어야 하고, 법을 변화시켜도 생기가 있어야 한다. 청·정적의 『몽환거화학간명』에 나온 글이다.

作畫須有膽, 余未能變古法, 然終不肯附近時所云筆墨乾淨者[1]. 荊關不生, 此論誰定? —淸·邵梅臣『畫耕偶錄』

그림을 그리는 데 담력이 있어야 한다. 나는 고법을 변화시킬 수 없지만, 근래에 필묵이 마르고 정갈해야 한다는 말을 첨부하길 끝내 좋아하지 않는다. 형호와 관동이 살아나지 못하는데, 누가 이 논리를 확정짓겠는가? 청·소매신의 『화경우록』에 나온 글이다.

注

1 소매신邵梅臣이 『화경우록』에서 "정강중은 양모필 닳아빠진 것이 5백 자루인데, 아직 감히 손댈 수 없다고 하였다. 자연히 담묵으로만 자세하게 그린 것을 마르고 깨끗하다고 한다면, 참으로 어리석은 사람이 잠꼬대하는 것이다[鄭剛中言羊毛筆禿五百枝, 尙不敢着手. 若徒以淡墨細筆爲乾淨, 眞癡人說夢也.]"고 하였다.

畫有千幅萬幅不變者, 有幅幅變者. 不變者正宗, 變者間氣[1]. 變之人樂, 不變之人壽. 客曰: "子變乎, 不變乎?" 曰: "變, 雖然中有不變者." —淸·戴熙『習苦齋題畫絮』

그림은 수 천 수 만 폭을 그려도 변하지 않는 자가 있고, 그리는 폭마다 변하는 자도 있다. 변하지 않는 자는 정통파이고, 변하는 자는 천지의 특수한 기를 받고 태어난 자이다. 변하는 사람은 즐기고, 변하지 않는 자는 오래 산다. 어떤 자가 질문하였다. "선생은 변합니까? 변하지 않습니까?" 내가 대답하였다. "변합니다만, 변하는 중에 변하지 않는 것이 있습니다." 청·대희의 『습고재제화서』에 나온 글이다.

注

1 간기間氣: 한기閒氣로도 쓴다. 옛날에 영웅이나 위대한 사람을 이른다. 위로는 별들과 응답하고 천지의 특수한 기질을 받아서, 세간에 나왔기 때문에 '간기'라고 한다.

按語

중국 서법과 그림은 하나 같이 변화를 강조한다. 만당晚唐의 서예가 석아서釋亞西가 『論書』에서 말하였다. "글씨는 통달하여야 변한다. 왕희지는 백운체白雲體를 변화시켰고, 구양순歐陽詢은 우군체右軍體(王羲之)를 변화시켰으며, 유공권柳公權은 구양체歐陽體(歐陽詢)를 변화시켰고, 영선사永禪師(智永)·저수량褚遂良·안징경顔眞卿·채옹蔡邕·우세남虞世南 등은 모두 글씨 쓰는 중에 법을 터득하였다. 후에 모두 스스로 체를 변화시켜 후세에 전하여, 모두 명성을 드리울 수 있었던 것이다. 법을 고집하여 변화시키지 않으면, 돌을 삼면

으로 구분하는 경지에 들더라도 서노書奴로 불리 우고, 결국 독자적인 체를 세우지 못하는 것이 서예가의 큰 요결이다." 이 말은 1979년 10월 상해서화출판사에서 발간한 『歷代書法論文選』에 보인다.

* 북송의 소식蘇軾이 『書唐代六家書後』에서 말했다. "안노공顔魯公(顔眞卿)의 글씨는 우람하며 빼어나서, 독자적으로 고법을 변화시켰다. 두자미杜子美의 격조와 기운이 빼어나, 한漢·위魏·진晉·송宋 이후의 시문의 운치를 덮어 가려서, 후에 작가들이 다시 손을 대기가 곤란한 것과 같다. 유소사柳少師(柳公權)의 글씨는 안진경을 근본하였으나, 독자적인 새로운 뜻을 잘 표현하여 한 글자도 백금의 가치가 있다는 것은 빈말이 아니다." 이 말은 『소동파집』23권에 보인다.

<div align="center">

五

</div>

．．．．．．．．．．．．．．．．．．．．．．．．．．．．．．．

東坡此詩, (按指論畫以形似之詩[1]) 蓋言學者不當刻舟求劍[2], 膠柱而鼓瑟[3]也. 然必神遊象外[4], 方能意到圜中. 今人或寥寥數筆, 自矜高簡, 或重床疊屋[5], 一味顢頇[6], 動曰不求形似, 豈知古人所云 "不求形似者, 不似之似也." 彼繁簡失宜者烏可同年語[7]哉! —(傳)明·王紱[8]『書畫傳習錄』

소동파의 '형사로 그림을 논한다.'는 시를 상고해보면, 배우는 자들이 이치에 맞지 않게 뱃전에 표시하고 칼을 찾거나, 갈매기를 붙여놓고 슬을 탄다는 것을 말한다. 반면에 반드시 정신이 형상을 초월한 경지에서 노닐어야만, 뜻이 하늘가운데에 도달할 수 있다. 요즈음 사람들 중에 어떤 이는 쓸쓸하게 몇 필치를 그어놓고, 스스로 높고 간결하다고 자랑하며, 혹은 평상을 중복시킨 듯이 번잡하게 그려놓고, 하나같이 뻔뻔스럽게 늘 형사를 구하지 않는다고 하니, 옛사람이 "형사를 구하지 않는다는 것은 같지 않게 그려도 같게 된다."는 뜻을 어떻게 알겠는가? 번다하거나 간단하여 적의함을 잃은 자들이, 어찌 함께 그림을 논할 수 있으리오! (전)명·왕불의 『서화전습록』에 나온 글이다.

注

1 "論畫以形似"라는 시의 원제목은 소동파蘇東坡의 〈서언릉왕주부소화절지書鄢陵王主簿所畫折枝〉이고, 시의 첫 구절이다.

2 각주구검刻舟求劍: 초나라 때 배를 타고 건너다 잘못하여 칼을 물속에 빠트리자, 뱃전에 표를 하였다가 배가 나루에 닿은 뒤에, 표시해 놓은 배 밑에 들어가서 칼을 찾았다는 고사이다. 미련하고 융통성이 없음을 비유하는 말이다.

3 교주고슬膠柱鼓瑟: 기러기발을 아교로 붙여놓고 거문고를 타는 것으로, 미련하여 옛 사물에 구애되어 시세時世에 어둡고 변통성이 없음을 비유하는 말이다.

4 상외象外: 형상을 초월한 경지이다.

5 중상첩옥重床疊屋: 중복되어 번다한 모습을 비유하는 것이다.

6 만한顢頇: 얼굴이 큰모양인데, 호도糊塗(뻔뻔스럽다)와 같은 말로, 지금의 사람들이 사리에 밝지 못하는 것을 이른다.

7 동년어同年語: '동년이어同年而語'로 함께 의논하는 것이다.

8 왕불王紱(1362~1416): 명나라 화가이다. 무석無錫(지금의 江蘇에 속함) 사람이다. 자는 맹단孟端이고, 호는 우석友石·오수鰲叟·구룡산인九龍山人·청성산인靑城山人·강풍산월주인江風山月主人 등이다. 학문이 넓고 시詩에 능했으며, 산수화와 묵죽墨竹을 잘 그렸다. 그는 어려서부터 뜻이 크고 기개가 높았다. 일찍이 강회江淮(揚子江과 淮水)와 황하黃河, 태항산太行山(河南省 태행산맥의 主峯), 안문雁門(山西省 북쪽에 있는 산. 옛날에 關所가 있던 국경의 要地) 등을 거쳐 감숙성甘肅省에 이르기까지, 수 만리를 여행하며 형승形勝을 두루 구경했으며, 가는 곳마다 옛 일을 애도하고 감개感慨를 읊었다. 당대의 명사들은 모두 그의 이름을 흠모하여, 다투어 그를 초청했으며, 그의 뛰어난 풍채와 탁월한 논변論辯에 더욱 재기才器를 존경했다. 오랜 뒤에 강남江南으로 돌아와 구룡산九龍山에 은거했는데, 좌사左思(晋代의 文人. 三都賦로 유명함)의 시를 읊어 말하기를 "하필이면 사죽絲竹(현악기와 관악기. 絲는 거문고, 竹은 피리·생황)이랴. 산수山水에도 맑은 소리가 있는 것을"이라고 했다. 40세가 훨씬 넘어서야 천거로 한림원翰林院에 들어갔고, 다시 중서사인中書舍人에 발탁되

明, 王紱<觀音圖>卷 부분

었다. 그가 그림, 특히 묵죽으로 명성을 떨친 것도 이 무렵의 일이었다. 묵죽은 문동文同의 화법을 배웠는데, 힘차고 자유자재한 필치로 산뜻하고 아름답게 그렸다. 산수는 왕몽王蒙, 평원죽석平遠竹石은 예찬倪瓚의 화법을 배워, 모두 뛰어나게 잘 그렸다. 글씨는 왕희지王羲之를 본받았으며, 시는 위응물韋應物과 유종원柳宗元에 가까웠는데, 근체시近體詩는 만당晩唐의 영향을 받았다. 인품이 고결하여, 그림을 구하는 사람이 마음에 들지 않으면 권세 있고, 지위 높은 사람의 청이라 할지라도 응하지 않았다.

雖云似蟹不甚似
若云非蟹却亦非.

「七言古詩·蟹畵」
—明·徐渭『徐文長三集』卷五

게 같은 데 매우 닮지 않았다고 하면
게 같다고 하는 것과 같은 말이다.

명·서위의 『서문장3집』5권
「칠언고시·게 그림」에 있는 화제이다.

明, 徐渭<雜花圖>圈

筆筆有天際眞人想, 一些塵垢, 便無下筆處. 古人筆法淵源, 其最不同處,
最多相合. 李北海[1]云; "似我者病." 正以不同處同, 不似求似, 同與似者, 皆
病也. —清·惲壽平『南田畵跋』

필치마다 하늘가에 참으로 사람이 있다는 생각이 들어야 붓을 댄 곳에 조금의 속기도
없을 것이다. 고인들 필법의 근원은 가장 다른 곳이 가장 많이 서로 부합하는 것이다.
이북해[李邕]가 "닮은 것이 병이다."하였다. 이는 바로 다른 것을 같다고 여겨서 닮지 않
은 닮음을 추구하니, 같거나 닮은 것이 모두 병이된다. 청·운수평의 『남전화발』
에 나온 글이다.

注

1 이북해李北海: 당나라 서예가 이옹李邕(678~747)이다. 자는 태화泰和이고,
양주揚州 강도江都(지금의 江蘇에 속함) 사람이다. 처음에 간관諫官이 되었
고, 군수郡守를 역임했으며, 벼슬이 급군汲郡·북해태수北海太守에 이르러,
사람들이 '이북해'라 부른다. 글을 잘 지었고, 글씨를 잘 썼는데, 행서行書와
해서楷書로 비석에 썼다. 이왕二王(羲之, 獻之)의 법을 취하여 창조한 점이
있으며, 필력이 묵직하며 독자적인 면모를 이루어, 후세에 끼친 영향이 비

<李邕像>

교적 크다. 그는 하나같이 모방하는 것을 반대하여, 언젠가 말하길 "나를 배우는 자는 죽을 것이고, 나를 닮는 자는 속될 것이다."라고 하였다. 세상에 있는 비각碑刻은 〈녹산사비麓山寺碑〉와 〈운휘장군이사훈비雲麾將軍李思訓碑〉 등이 있다. 문집은 벌써 없어져, 명나라 사람들이 편집한 『이북해집李北海集』이 있다.

....................................

名山許遊未許畵　　　　　명산은 유람을 허락하나 그림을 허락하지 않으니

畵必似之山必怪.　　　　　반드시 닮게 그리고자 하나 산은 괴이하기만 하네.

變幻神奇憎憧間　　　　　신기하게 변환한 몽롱한 사이

不似似之當下拜.　　　　　닮지 않은 닮음[1]에 절을 해야지.

心與峯期眼乍飛　　　　　마음이 봉우리와 기약하나 눈 깜작할 사이에 날아가니

筆遊理鬪使無礙.　　　　　붓을 놀리면 이치가 만나서 막힘이 없게 된다.

昔時曾踏最高巓　　　　　지난날에 일찍이 최고봉 올랐으나

至今未了無聲債.　　　　　지금까지 소리 없는 빚 갚지 못했네.

「題畫山水」–淸·原濟　　　　청·원제의 『대척자제화시발』 1권 「제화산수」에 나온 글이다.
『大滌子題畫詩跋』卷一

注

1 "변환신기몽동간變幻神奇憎憧間, 불사사지不似似之": 사혁이 6법에서 '응물상형應物象形'을 제시하여 예술 형상이 생활에 의존하는 관계를 설명하였으나, 생활 가운데서 유래한 예술적인 형상과 생활 속의 실제 물상과의 차이는 어디에 있으며, 예술적인 형상의 특수성은 어디에 있는가? 하는 문제는 사혁이 아직 언급하지 않았던 이론 문제였다. * 석도의 "닮지 않은 닮음"의 이론은 이에 대해 타당한 대답을 해주었다. 석도는 생활의 진실과는 다른 예술의 진실을 "닮지 않은 닮음"이라는 한 마디로 표현하였다. 이 논리는 일찍이 고대의 중국 화가들도 이미 운용했었지만, 이론적으로 명확히 제시한 것은 석도의 공적이다. 위 시에서 말한 "신기하게 변환한 몽롱한 사이"란 바로 "닮지 않은 닮음"의 예술 형상이 산수 화상에 구체적으로 나타난 것이다. 이러한 형상은 실제의 산으로부터 온 것이기는 하지만 결코 "그림이 반드시 이를 담고자"하는 실제 산의 원래 모습이 아니라, 화가가 묘사하는 본래의 산이 신기하게 변화된 "몽롱한" 현상이다. 이는 어느 정도 실제의 산을 닮기도 했지만, 어느 정도는 실제의 산을 닮지 않았다. 이러한 미묘한 표현은 화가의 정련, 개괄, 전형화를 거친 뒤에, 이루어진 예술 형상의 특징이다. 석도는 닮지 않은 닮음에 이르러야, 비로소 훌륭한 그림이라고 생각한 것이다.

天地渾鎔一氣
再分風雨四時
明暗高低遠近
不似之似似之.

「題畵山水」–清·原濟『大滌子題畵詩跋』卷一

천지가 혼돈한 기운[1]을 완전히 녹여서
다시 비바람 치는 사계절로 나누었으니
밝고 어둡고·높고 낮고·멀고 가까운 것이
같은 것도 같고 다른 듯도 하네.

청·원제의 『대척자제화시발』 1권「제화산수」에 나온 글이다.

注

1 일기一氣: 천지가 나뉘기 전의 혼돈한 기운. 백화문에서는 단숨에, 한참에라는 부사로 쓰이기도 한다.

石濤畵蘭不似蘭, 蓋其化也; 板橋畵蘭酷似蘭, 猶未化也. 蓋將以吾之似,
學古人之不似, 嘻! 難言矣. –清·鄭燮題小幅蘭花, 見汪汝變『陶風樓藏書畵目』

석도가 그린 난은 닮지 않은 난인데 변화시켰기 때문이다. 판교가 그린 난은 꼭 같이 닮았는데, 변화시키지 못한 것 같다. 나의 닮은 것으로 고인들의 닮지 않은 점을 배우려한다. 아! 어려운 말이다. 청·정섭제소폭난화. 왕여섭의 『도풍루장서화목』에 보이는 글이다

始余畵竹不敢爲桃柳葉, 爲竹家所忌也; 近頗作桃葉·柳葉, 而不失爲竹
意, 總要以氣韻爲先, 筆墨爲主. 古來畵家習俗, 皆成陋語矣. –清·鄭燮題竹, 見『鄭
板橋書畵藝術·鄭板橋論畵』

비로소 내가 그린 대를 감히 복숭아나 버드나무 잎이라고 할 수 없다. 대를 그리는 화가가 꺼려야 할 것이다. 복숭아 잎이나 버들잎에 가까워도 대의 뜻을 잃지 않으려면, 결국 기운을 우선하여 필묵 위주로 그려야 한다. 예로부터 화가들의 습속이 모두 천루한 말이 되었다. 청·정섭제죽, 『정판교서화예술·정판교논화』에 보이는 글이다.

......................................

畵梅要不象[1], 象則失之刻; 要不到, 到則失之描, 不象之象有神, 不到之
到有意. 染翰家能傳其神意, 斯得之矣. —淸·査禮[2]『畵梅題跋』

매화는 닮지 않게 그려야 하는데, 닮으면 딱딱해지는 잘못이 있다. 주도면밀하지 않
아야 하는데, 빈틈없으면 묘사에 잘못되고, 닮지 않은 형상에는 정신이 있고, 주도하지
못한 면밀함에 뜻이 갖추어진다. 화가는 정신과 뜻을 전할 수 있어야 터득할 것이다.
청·사예의 『화매제발』에 나온 글이다.

注

1 상象: 닮는 것이다.
2 사예査禮(1716~1783): 청나라 화가이다. 자는 순숙恂叔·검당儉堂이고, 호는 용소榕巢·
 철교鐵橋이다. 직례直隷 완평宛平(지금의 北京市) 사람이다. 건륭乾隆 때 부랑部郞·태평
 부수太平府守를 거쳐 호남 순무湖南巡撫에 이르렀다. 금석학金石學에 조예가 깊고, 수장
 收藏이 많았다. 그림은 산수·화조花鳥를 정묘하게 그렸으며, 특히 묵매墨梅에 뛰어났다.
 『동고서당유고銅鼓書堂遺稿』·『화매제발畵梅題跋』·『인보印譜』가 있다. 『매화제발』 2권
 은 모두 자신이 그린 작품에 제한 것으로 모두 33수인데, 가운데 매화 그리는 방법을
 논한 것이 매우 정밀하다. 끝에 관정분管庭芬의 발문跋文이 있다.

按語

제백석齊白石이 『제백석화집서齊白石畵集序』에서 "작화作畵의 묘함은 닮거나 닮지 않은
사이에 있는데, 너무 닮으면 저속함에 아첨하는 것이고, 닮지 않으면 세상에 속이는 것이
다."라고 하였다.
* 황빈홍黃賓虹이 왕백민王伯敏이 편집한 『황빈홍화어록黃賓虹畵語錄』에서 "그림에는 세
가지가 있다. 첫째, 물상을 매우 닮게 하는 것은 세상을 속여서 이름을 도둑질하는 그림이

현대, 齊白石<개구리>

다. 둘째, 물상을 전혀 닮지 않은 것은 종종 사의라는 명
칭을 의탁하여, 어목혼주魚目混珠(가짜와 진짜를 어지럽
힘)하는 것도 세상을 속여 이름을 도둑질하는 그림이다.
셋째, 철저하게 닮기만 하거나, 물상을 전혀 닮지 않게
하는 것이 참다운 그림이다." "화가가 스스로 일가를 이
루려면, 고인의 이법理法을 벗어나지 않으면 안 된다. 그
림을 그리는 데 닮지 않는 닮음이 참으로 닮는 것이다."
라고 하였다. 닮지 않은 닮음은 예술과 생활과의 관계를
총괄하여 비교한 것으로, 예술을 생활의 기본규율에 반
영한 것이다. 이는 동양화 창작에 적용할 뿐만 아니라,
다른 문학창작에도 형상을 창작하는 본보기로 적용되는
것이다.

六

眉公¹嘗謂余曰: "寫梅取骨, 寫蘭取姿, 寫竹直以氣勝." 余復曰: "無骨不勁, 無姿不秀, 無氣不生, 惟寫竹兼之. 能者自得, 無一成法." 眉老亦深然之. −明·魯得之²『魯氏墨君題語』

미공[陳繼儒]이 언젠가 나에게 "매화는 골기를 취해서 그리고, 난은 자태를 취하여 그리며, 대나무는 곧게 기운이 승한 것으로 그린다."고 하였다. 내[魯得之]가 다시 "골기가 없으면 강하지 못하고, 자태가 없으면 빼어나지 못하며, 기운이 없으면 생기가 없으니, 대나무는 이런 것을 겸해서 그려야 한다. 잘 그리는 자는 스스로 터득하므로, 일정한 법이 없다."고 하니, 미노[陳繼儒]도 내심 그렇게 여겼다. 명·노득지의 『노씨묵군제어』에 나온 글이다.

注

1 미공眉公: 명나라 서화가 진계유陳繼儒(1558~1639)이다. 자는 중순仲醇이고, 호는 미공眉公이다. 화정華亭(지금의 上海 松江) 사람이다. 어려서부터 독서를 좋아하여 제자백가諸子百家에 두루 정통했고, 시가詩歌와 문장에 뛰어나 짤막한 시문이라도 아주 풍치가 있었다. 21세 때 제생諸生이 되었으나, 28세 때 과거 공부를 단념하고, 소곤산小崑山의 양지 바른 곳에 띳집을 짓고는 대나무 숲과 흰구름을 벗삼아 독서와 저작著作에 전념했다. 글씨에도 능하여 소동파蘇東坡와 미불米芾의 필체를 잘 썼으며, 간간이 산수화와 기석奇石·매죽梅竹 등을 그렸다. 필치가 뛰어나게 예스럽고 신운神韻이 감돌았다. 『미공전집眉公全集』·『명서화사明書畵史』·『미공비급眉公秘笈』·『서화금탕書畵金湯』 등 많은 저술을 남겼다.

2 노득지魯得之(1585~?): 명나라 서화가이다. 전당錢塘(지금의 杭州) 사람이다. 가흥嘉興에 살았다. 회계會稽 사람이라고도 한다. 초명初名은 삼參이고, 자는 노산魯山·공손孔孫이며, 호는 천암千巖이다. 이일화李日華의 제자로 글씨를 잘 쓰고, 묵죽墨竹과 묵란墨蘭에 뛰어났다. 묵죽은 오진吳鎭의 화법을 주로 하고 문동文同·소식蘇軾의 화법을 곁들여 필치가 산뜻하고 힘찼으며, 스승 이일화로부터 '한묵翰墨중의 맹장猛將'이라는 칭찬을 들었다. 만년에는 오른 팔을 못 쓰게 되어, 왼손으로 풍죽風竹을 그렸는데 더욱 절묘했다. 묵란은 자유자재로운 화법으로 그렸으며, 글씨는 구양순歐陽詢과 안진경顏眞卿의 필법을 본받았다. 『노씨묵군제어魯氏墨君題語』는 자신이 그린 그림에 제한 것이다.

太古¹無法, 太朴不散, 太朴一散, 而法立矣². 法³于何立? 立于一畫. 一畫
者, 眾有⁴之本, 萬象⁵之根; 見用于神⁶, 藏用于人⁷, 而世人不知, 所以一畫
之法, 乃自我立. 立一畫之法者, 蓋以無法生有法⁸, 以有法貫眾法也. 「一畫章
第一」—清·原濟『石濤畫語錄』

아득히 먼 옛날에는 법이 없었으니, 태초의 순박함이 흩어지지 않았다가, 태박이 한
번 흩어지자 법이 세워진 것이다. 법이 어디에서 세워졌는가? 일획에서 세워졌다. 일
획은 모든 사물의 본원이요, 모든 경상의 뿌리이다. 그 작용은 신비한 경지에서만 보
이고, 사람들에게는 쓰임이 갈무리될 뿐이다. 세상 사람들은 일획의 법이 바로 나 자
신으로부터 확립된다는 까닭을 알지 못한다. 일 획의 법을 확립할 수 있는 것은 법이
없는 것으로 법을 있게 하고, 법이 있는 것으로 모든 법을 꿰뚫을 수 있는 것이다.

청·원제의 『석도화어록』 「일획장」에 나오는 글이다.

注

1 태고太古: 순수 자체가 훼손되지 않고, 고스란히 보존된 상태로 오랜 옛날의 태고연太古然
한 때를 이르는 말이다.

2 태박太朴: 원시상태의 질박한 큰 도로, 자연 사물의 태고 적의 가장 순수한 것을 이른다.
 * "태박일산太朴一散, 이법입의而法立矣."는 『노자老子』 28장의 "원시상태의 질박함이 흩
 어져 그릇을 이룬다. 樸散則爲器."를 인용한 문장이다.

3 법法: 『순자荀子』의 「임법任法」에 "법은 천하의 최고의 원칙이나 준칙.[法者天下之至道.]"
 이라고 한 상경常經을 뜻한다. 『주역周易』 「계사상繫辭上」에서 "행위를 이치로 통제하고,
 이치에 맞도록 하는 것을 법이라 한다. 制而用之謂之法."라는 것이다.

4 중유眾有: 우주의 만물萬物을 가리킨다.

5 만물萬象: 우주宇宙 사이 일체一切의 사물事物이나, 경물景物이다.

6 신神: 귀신·불가사의한 것·정신·혼·마음·본바탕·덕이 극히 높은 사람·지식이 두루 넓
 은 사람·신비한 자연의 경지를 이른다.

7 장용어인藏用于人: 일획의 법은 그리는 사람만 사용하게 되므로, 그 사람 외에는 다른 사
 람은 알지 못하고 숨겨져 있다는 뜻이다.

8 무법생유법無法生有法: 『老子』 40章의 "천하의 만물은 유에서 나오고, 유는 무에서 나온
 다.[天下萬物生于有, 有生于無.]"라는 말을 인용한 것이다.

又曰: "至人¹無法." 非無法也, 無法而法乃爲至法². 凡事有經必有權³, 有法
必有化. 一知其經, 卽變其權; 一知其法, 卽功于化. 「變化章第三」–淸·原濟『石濤畵語錄』

또 이르기를 "최고의 경지에 도달한 사람은 법이 없다."고 하지만, 이는 법이 존재하
지 않는다는 것은 아니며, 법이 없는 것으로서 법을 삼는 것이 지극한 법이다. 모든
일에 경[영원성]이 있으면, 반드시 권[변화성]이 있다. 법이 있으면, 반드시 변화가 있어야
한다. 일단 불변하는 경상을 깨달으면 권도를 변화시키는 것이니, 한 번 법을 깨달으면
변화에 힘써야한다. 청·원제의 『석도화어록』 「제3변화장」에 나오는 글이다.

注

1 지인至人: 학문이나 수양이, 최고의 경지에 이른 사람을 이른다. 도교에서 세속을 초탈하
여, 무아의 경지에 이른 사람이다.

2 지법至法: 더할 수 없이 높은 법, 지극히 신묘한 불법이나 법술을 이른다.

3 경經: 어떤 불변의 진리가 되는 원칙이나, 기준을 말하는 것이다. 물론 불변은 지속이다.
경이란 경위經緯라는 말에 잘 표현되듯이, 직물의 씨줄과 날줄을 의미하는 것으로, 모든
직물의 현상적 모습을 가능케 하는 벼리가 되는 것이다. 거기에 무슨 수나 문양을 그리든
지 간에, 그 천이라는 바탕을 지탱시켜 주는 것이다. 그러므로 경은 진리의 지속이라는
의미가 담겨 있다. * 권權: 작대기 저울의 추를 말하는 것으로, 저울의 막대기가 형衡이다.
따라서 권權이란 저울의 쟁반에 얻는 물체의 상황에 따라 계속 움직여야만 하는 것으로
잠시도 쉼이 없는 가변성, 상황성, 유동성을 나타낸다. '경권經權'은 영원과 변화를 나타내
는 말로, 모든 예술가에 있어서 결여될 수 없는 두 측면을 일컫는 것이다. 원칙이 없는
상황만 쫓든가, 원칙만 고수하고 상황을 무시하는 것은 모든 예술의 불행이며 천박함이
다. 바로 이런 논리를 석도는 '상법常法'과 '변화變化'의 원리로 본 것이다.

按語

녹채씨鹿柴氏가 『芥子園畵譜』초집1권 「學畵淺說」에서 "법이 있는 것을 존중하는 사람
도 있고, 법식이 없는 것을 귀하게 여기는 사람도 있다. 법식을 무시하는 태도는 좋지 않
으며, 일생 동안 법식에만 구애된 것은 더욱 좋지 않다. 우선 법식을 엄격히 지키다가 뒤
에 가서, 차츰 법식을 떠나 자유로운 변화를 해야 하는 것이니, 법식을 지키는 것이 극에
이르러야 법식을 완전히 벗어나, 무법의 경지로 돌아가게 되는 것이다."라고 하였다.

* 『黃賓虹畵語錄』에서 "옛사람들이 그림을 논하는 데, 늘 '무법 중에 법이 있다.[無法中有
法]' · '어지러운 가운데 정리됨.[亂中不亂]' · '가지런하지 않은 가지런함[不齊之齊]' · '닮지 않
은 닮음[不似之似之]' · '법도 가운데 들어가고, 법도 밖으로 벗어난다.[須入乎規規之中, 又超
乎規矩之外.]'는 등의 말이 있다. 이는 모두 회화의 지극한 이치이니, 배우는 자는 반드시
깊이 이해해야 한다."고 하였다.

..

自唐 宋 元 明以來, 家數[1]畫法, 人所易知, 但識見不可不定, 又不可着意太執, 惟以性靈運成法, 到得熟外熟時, 不覺化境頓生, 自我作古[2], 不拘家數而自成家數矣.

有一種畫, 初入眼時粗服亂頭[3], 不守繩墨, 細視之則氣韻生動, 尋味[4]無窮, 是爲非法之法. 惟其天資高邁, 學力精到, 乃能變化至此, 正所謂 "清水出芙蓉, 天然去雕飾"[5], 淺學焉能夢到! ─淸·王昱『東莊論畫』

당·송·원·명나라 이래 전통적인 화법은 사람들이 쉽게 아는 것이다. 그러나 식견을 정하지 않으면 안 되며, 신경 써서 너무 집착해도 안 되고, 정신으로 성법을 운용하여, 숙달된 나머지가 익숙하게 터득되었을 때, 변화된 경지가 자신도 모르게 갑자기 생겨서, 독창적인 작품을 하게 될 것이다. 가수에 구애되지 않아도 독자적인 유파를 이루게 된다.

어떤 한 종류의 그림은 처음 볼 때는 조잡하고 두서없이 법도를 지키지 아니하였으나, 자세하게 보면 기운이 생동하여, 뜻을 찾아 음미하면 무궁무진하니, 이런 것을 일러 법이 아닌 법이라 한다. 타고난 자질이 고매하고 배운 실력이 아주 정묘한 데에 도달해야만, 변화가 이런 경지에 이를 수 있게 된다. 이런 경지는 바로 "맑은 물에 연꽃이 나오니, 자연스러워 가식이 제거되었다."고 하는 것이다. 학문이 얕은 사람은 어떻게 꿈에나 도달할 수 있겠는가? 청·왕욱『동장논화』에 나온 글이다.

注

1 가수家數: 시나 문장의 기예 등, 사제 간에 전해 내려오는 전통과 풍격이다. 또 학파, 유파, 선생님을 뜻한다. 『계사존고癸巳存稿』에 "옛사람들의 학행은 모두 가수라 일컬었다. 『한지漢志』에서 옛날의 서적들을 편찬할 적에 가家로 분류하여 6예 밖에도 …… 각각 사승이 있어 가법을 고수해 나간다. 단점은 자기에게 다른 학파를 공격하기에 힘쓰고, 장점은 옛날의 뜻을 곰곰이 생각하여, 근거 없는 말을 짓지는 않는데 있다. 古人學行皆稱家數. 漢志編古書籍以家分流, 在六藝外……有師承, 各守家法. 短務功異己. 其長在精思古訓不作無稽之言."라고 한다.

2 작고作古: 옛 법에 의존하지 않고, 스스로 새로운 것을 창조하는 것을 이른다. '작고作故'로 쓰기도 하며, 옛 법에 구애되지 않고 스스로 새롭게 창신創新하는 '자아작고自我作古'이다.

3 조복난두粗服亂頭: 헝클어진 머리에 허름한 옷차림으로, 미인이 몸단장에 신경을 쓰지 않은 것이다. 그림이 두서없이 이루어진 것을 비유하는 말이다.

4 심미深味: 탐색하여 음미하거나 탐구하여 깨닫는 것이다.

5 조식雕飾: 지나치게 묘사하는 것이다. "청수출부용淸水出芙蓉, 천연거조식天然去雕飾"은 당나라 이백李白의 오언시五言詩 〈난리를 겪은 후 천은으로 야랑에 유배되어, 지난날 유람하던 회포를 생각하여, 적어 강하 위태수 양재에게 보내다經亂離後天恩流夜郞憶舊游書

懷贈江夏韋太守良宰)라는 제목의 시구이다. 원시에 다음과 같은 구절이 있다. " …… 그대가 그린 형산을 보니, 강이 넓어 안색을 감동시킬 만하다. 맑은 물에서 연꽃이 나오니, 자연히 가식이 제거되었다. 빼어난 흥이 평소 흉금으로 스쳐도, 시간이 없어 찾아가지 못하네.[…… 覽君荊山作, 江皍堪動色. 淸水出芙蓉, 天然去雕飾. 逸興橫素襟, 無時不招尋…….]"하였다. "淸水出芙蓉, 天然去雕飾."은 이백李白이 신시풍新詩風에 대하여 요구한 것이고, 또 자신의 상황을 말한 것이다. 시가詩歌 창작에도 그는 조식과 모방을 반대하고, 천진한 자연스러움을 제창한 것이다. 자연스런 아름다움과 자연의 정취는 모두 첨가하는 것이 아니고, 본래 매우 미묘한 것들이다. 작품도 생동함을 본떠야 자연과 같은 모양이 된다. 꾸미면서 장식하는 것은 미감을 일으킬 수 없고, 천진한 자연스러움은 종종 사람들에게 무궁무진한 생각을 일으키게 한다.

·······················

石濤畵竹好野戰[1], 略無紀律, 而紀律自在其中. 變爲江君 穎長作此大幅, 極力仿之, 橫塗豎抹, 要自筆筆在法中, 未能一筆踰于法外, (甚矣石公之不可也. 功夫氣候[2]潛差[3]一點不得. 魯男子[4]云: "唯柳下惠則可, 我則不可. 將以我之不可, 學柳下惠之可." 余于石公亦云.) 「題畵·竹」−淸·鄭燮『鄭板橋集』

석도가 대나무를 그리는 데 일상적인 법으로 그리지 않는 것을 좋아하여, 대충 보면 기율이 없는 것 같지만 기율이 그 가운데 있다. 제[鄭燮]가 강군 영장을 위하여 이 커다란 화폭에 힘을 다하여 석도를 모방하여 그렸다. 가로 세로 그린 것이 반드시 스스로 필치마다 법도에 적중하여, 한 필치도 법을 벗어날 수 없었으니, (대단 하구나! 석공(石公)[石濤]을 능가 할 수 없도다! 그의 공부한 역량의 잠재력을 조금도 얻을 수 없었다. 노남자가 말하였다. "오직 유하혜는 가능하고 나는 불가능하다. 앞으로 나의 불가능한 것으로 유하혜의 가능한 것을 배우겠다." 내[鄭燮]는 석공[石濤]에 대하여도 이와 같다고 하겠다.) 청·정섭의 『정판교집』「제화·죽」에 나온 글이다.

注

1 야전野戰: 일상적인 법으로 작전 상황을 살피지 않는 것이다. 상식적인 방법으로 그림을 그리지 않는 것을 이른다.

2 기후氣候: 오랜 세월을 거친 뒤에 얻어지는 역량·능력을 이른다.

3 잠차潛差: 잠재된 상이점으로 잠재력으로 보았다.

4 노남자魯男子: 여색을 가까이 하지 않는 사람을 이르는 말이다. 노나라의 어느 홀아비가 폭풍우로 집이 무너진, 이웃집 과부를 집안에 들이지 않았던 일에서 유래하였다. 내용은 『시경詩經』「소아小雅·항백巷伯」편의 주에 "노나라 사람 중에 어떤 남자가 혼자 집에 거

처하고 있었고, 이웃에 과부가 홀로 거처하고 있었다. 밤에 폭풍우가 닥쳐 집이 무너졌으므로 부인이 달려와 남자에게 부탁하니, 남자가 문을 닫고 받아들이지 않았다. 부인이 창문에서 그에게 말하길, '당신이 왜 나를 받아들이지 않습니까?' 라고 하니 남자가 말하길, '내가 들건대, 남자가 60이 되지 않으면 함께 섞어서 거처하지 않는다고 했으니, 지금 당신도 젊고 나도 젊으니 당신을 받아들일 수가 없다.'고 했다. 부인이 말하길, '그대는 유하혜(성문이 닫힐 때 집에 가지 못한 여인과 함께 지냈으나, 도성 사람들이 그를 난잡하다고 일컫지 않았다)처럼 하지 않습니까?' 라고 하니, 남자가 말하길 '유하혜는 그것이 진실로 가능하였으나 나는 불가능합니다. 나는 장차 나의 불가능한 것으로, 유하혜의 가능했던 것을 배우려고 합니다.'[魯人有男子獨處于室, 鄰之釐婦又獨處于室. 夜, 暴風雨至而室壞, 婦人趨而託之, 男子閉戶而不納. 婦人自牖與之言曰: '子何爲不納我乎? 男子曰'吾聞之也, 男子不六十不閒居. 今子幼, 吾亦幼, 不可以納子!' 婦人曰: '子何不若柳下惠然? 嫗不逮門之女, 國人不稱其亂.' 男子曰: '柳下惠固可, 吾固不可. 吾將以吾不可, 學柳下惠之可.'라고 하였다."는 고사를 인용한 것이다.

．．．．．．．．．．．．．．．．．．．．．．．．．．．．．．．．

或問僕畫法, 僕曰: "畫有法, 畫無定法, 無難易, 無多寡. 嘉陵山水李思訓期月而成, 吳道子一夕而就, 同臻其妙[1], 不以難易別也. 李 范筆墨稠密, 王米筆墨疎落, 各極其趣, 不以多寡論也. 畫法之妙人各意會而造其境, 故無定法也."

有畫法[2]而無畫理[3]非也, 有畫理而無畫趣[4]亦非也. 畫無定法, 物有常理. 物理有常而其動靜變化機趣[5]無方, 出之于筆, 乃臻神妙. ―清·方薰『山靜居畫論』

어떤 사람이 저[方薰]에게 화법을 묻기에 내가 다음과 같이 대답하였다. "그림은 법이 있으나, 정해진 방법은 없다. 어렵거나 쉬운 것도 없으며, 많고 적은 것도 없다. 가릉의 산수를 당나라 때 이사훈은 한 달 만에 그렸고, 오도자는 하루 저녁에 그렸으되, 다함께 모두 오묘한 경지에 이르렀으니, 어렵게 그리고 쉽게 그리는 것으로 구분하지 않았다. 이성과 범관은 필묵이 조밀하였고, 왕흡과 미불의 필묵은 소락하였는데, 각기 의취를 다하여 많이 그리고 적게 그린 것으로 논하지 않았다. 그림을 그리는 방법이 묘한 것은 사람들 각자가 뜻으로 이해하여 그림의 경지를 만들어야 하기 때문에, 일정한 방법이 없는 것이다."

화법은 있어도 그림의 이치가 없는 것은 잘못이고, 그림의 이치는 있으나 그림에 정취가 없는 것도 잘못이다. 그림을 그리는 데에는 일정한 방법은 없으나, 사물은 당연한 이치가 있다. 사물의 이치는 상리가 있으나, 움직임과 조용한 변화와 자연스런 정취는 방법이 없으니, 필치에서 벗어나야 신묘함에 이르게 된다. 청·방훈의 『산정거화론』에 나온 글이다

注

1 당唐나라 현종玄宗 이융기李隆基가 오도자吳道子에게, 가릉嘉陵산수를 대동전大同殿 벽에 그리게 하였는데, 하루 만에 그림을 마쳤다, 이사훈李思訓도 가릉산수를 그렸는데, 몇 달 만에 겨우 완성하였다. 현종이 이르길 "이사훈은 몇 달을 공들이고, 오도자는 하루에 그렸으나 모두 최고의 묘한 작품이다."고 하였다는 내용이다.

2 화법畵法: 그림에서 용필用筆, 용묵用墨, 설색設色, 임모臨摹 등의 기법을 이른다.

3 화리畵理: 화가가 그리는 사물에 대한 본질本質과 특징特徵, 전형典型, 발전규율發展規律 등을 가리키는 것으로, 이치를 애써 연구한 후에 표현해내야 한다. 화리는 물리物理와 통하는 것이다. 황공망黃公望이 『寫山水訣』에서 "그림을 그리는 데 하나의 '이理'자가 가장 중요하다."고 한 것이다.

4 화취畵趣: 화면에 표현되는 정취情趣이다. 성대사盛大士가 『계산와유록谿山臥遊錄』에서 "그림에는 세 가지 도달해야 할 것이 있는데, 화리畵理, 기운氣韻, 화취畵趣 세 방면이다."고 하였다.

5 기취機趣는 천취天趣나 풍취風趣이다.

(何爲味外味? 筆若無法而有法, 形似有形而無形. 于僻僻澀澀[1]中藏活活潑潑地, 固脫習派且無矜持, 只以意會難以言傳, 正謂此也.) 或曰: "畵無法耶? 畵有法耶?" 予曰: "不可有法也, 不可無法也, 只可無有一定之法!" —淸·鄭績『夢幻居畵學簡明』

(무엇을 맛 밖의 맛이라고 하는가? 필치는 법이 없는 것 같으나 법을 갖추었고, 형은 형이 있는 것 같으나 형이 없는 것이다. 외지고 생소한 가운데 활발한 것이 간직되어, 실로 습관화된 유파를 벗어나고 또 구애됨이 없는 것이다. 그것은 뜻으로 이해할 수 있으나, 말로 전하기는 곤란한 것이 바로 '맛 밖의 맛'이라고 하는 것이다.) 어떤 이가 질문하였다. "그림은 법이 없는가? 그림은 법이 있는가?" 내가 대답하여 "법이 있어도 안 되고 법이 없어도 안 되지만, 정해진 법은 없을 것이다!"고 하였다. 청·정적의 『몽환거화학간명』에 나온 글이다.

注

1 벽벽삽삽僻僻澀澀: '냉벽생삽冷僻生澀'으로 외지고 생소한 것이다.

(灑落取致, 但有筆力, 多無矩矱, 故後人宗梅道人者易墮惡道.) 有心斯事者, 當從規矩入, 再從規矩出, 參透此關, 無法非實, 無法非空. 淸·蔣和[1]『寫竹雜記·山水訓』

(시원한 경치를 취하는 것은, 필력만 갖추고 대부분 법도를 갖추지 않기 때문에, 후인들 중에 매도 인[吳鎭]을 본받는 자들은 악도로 떨어지기 쉽다.) 이런 것에 마음을 두는 자는 법도에 입문하면 재차 법도를 벗어나야, 이러한 관문을 깨닫게 되어 법이 없어도 꽉 차지 않고, 법이 없어도 공허하지 않게 된다. 청·장화의 『사죽잡기·산수훈』에 나온 글이다.

注

1 장화蔣和: 청나라 화가이다. 자는 중숙仲叔이고, 호는 취봉醉峯·강남소졸江南小拙이다. 금단金壇(지금의 江蘇에 속함) 사람인데, 양계梁溪에 살았다. 초서와 예서를 잘 쓰고, 산수·인물·초상화도 잘 그렸으며, 특히 묵죽墨竹에 뛰어났다. 묵죽은 초서와 예서 쓰는 법으로 기묘하게 그렸는데, 간혹 지두화指頭畵로 돌石을 곁들여 색다른 취향이 있었다. 그의 저서 『사죽잡기寫竹雜記』1권은 모두 21칙인데, 대 그리는 방법만 말하였고, 대부분 장법과 포치를 중요시하였다. 이식재李息齋 『죽보竹譜』외에 마음으로 터득한 것이 풍부하다.

按語

회화창작 방법은 실천하는 과정 중에 누적된 경험을 가지고 귀납시켜서 법을 이루는 것이다. 제일 좋은 이론을 실제 지도에 활용하고 진일보한 것을 실천하여 마음으로 새롭게 터득하고, 직접 이해하여 새로운 방법으로 발전시켜야 한다. 이는 유법에서 무법이 되고, 무법에서 유법이 되는 것이다. 법은 고정된 것이 아니고, 한 번 성립되어도 변하는 것이니, 성법을 배워서 독창적인 새로운 법을 만들어야 창조할 수 있다.

稀奇古怪[1], 我法我派. 一錢不值, 萬錢不賣.
奇怪不悖于理法, 放浪不失于規矩, 機趣橫生[2], 心手相應[3], 寫意畫能事畢矣. 淸·邵梅臣『畫耕偶錄』

그림에서 희소하고 예스럽고 기이한 것은 나의 법이고 나의 유파이다. 자연히 이런 것들이 한 푼의 값어치가 없더라도 나는 만전을 주어도 팔지 않을 것이다.
기괴한 것이 이치와 법도에 어긋나지 않고, 방랑한 것이 규구를 잃지 않아 자연스런 정취가 끊임없이 나타나 마음먹은 대로 순조롭게 진행되면, 사의화가 할 수 있는 일을 다 한 것이다. 청·소매신의 『화경우록』에 나온 글이다.

注

1 희기稀奇: 진기(희귀)하거나 드물다는 것이고, "희기고괴稀奇古怪"는 기괴·진기·기묘하다는 뜻이다.

2 기취機趣: 천취天趣나 풍취風趣이다. * 횡생橫生은 뜻 밖에 생기거나, 끊임없이 나타나는 것이다.

3 심수상응心手相應: '得心應手'로 마음먹은 대로 순조롭게 진행되는 것이다.

七

凡一景之畵, 不以大小多少; 必須注精[1]以一之, 不精則神不專; 必神與俱成之, 神不與俱成, 則精不明; 必嚴重以肅之, 不嚴則思不深; 必恪勤[2]以周之, 不恪則景不完. 故積惰氣而强之者, 其迹軟懦而不決, 此不注精之病也. 積昏氣[3]而汩之者, 其狀黯猥[4]而不爽, 此神不與俱成之弊也. 以輕心挑之者. 其形脫略而不圓, 此不嚴重之弊也. 以慢心忽之者, 其體疎率而不齊, 此不恪勤之弊也. 故不決則失分解法[5], 不爽則失瀟灑法[6], 不圓則失體裁法[7], 不齊則失緊慢法[8]. 此最作者之大病也, 然可與明者道.

思[9]平昔見先子作一二圖. 有一時委下不顧, 動經一二十日不向, 再三體之, 是意不欲. 意不欲者, 豈非所謂惰氣者乎? 又每乘興得意而作, 則萬事俱忘. 及事汩志撓, 外物[10]有一, 則亦委而不顧. 委而不顧者, 豈非所謂昏氣者乎? 凡落筆之日, 必明窗淨几, 焚香左右, 精筆妙墨, 盥手滌硯, 如見大賓; 必神閒意定, 然後爲之, 豈非所謂不敢以輕心挑之[11]者乎? 已營之, 又徹之; 已增之, 又潤之. 一之可矣, 又再之; 再之可矣, 又復之. 每一圖必重復終始, 如戒嚴敵然後畢. 此豈非所謂不敢以慢心忽之者乎? 所謂天下之事, 不論大小, 例須如此, 而後有成. 先子向思每丁寧委曲[12]論及于此, 豈敎思終身奉之, 以爲進修[13]之道耶? (陳太史重訂『百川學海』本缺郭思注一段)「山水訓」─北宋·郭熙. 郭思『林泉高致』

하나의 경물을 그리는 데는 크고 작은 것, 많고 적은 것을 막론하고, 주의를 집중하여 통일해야 한다. 주의가 집중되지 않으면, 정신이 전일되지 않는다. 정신이 함께 이루어져야 한다. 정신이 함께 이루어지지 않으면, 정묘함이 명확하지 못하게 된다. 엄격하고 진중하게 해야 한다. 엄격하지 못하면, 생각이 깊지 못하다. 또 각별히 신중하고 주밀하게 해야 한다. 각별하지 않으면, 경물의 모습이 완전하게 되지 못한다.

따라서 게으른 기운이 쌓여 있는데 억지로 그린 그림은 자취가 연약하여서 분별할 수 없을 것이다. 이것이 바로 정신을 집중하지 않은 병폐이다.

혼미한 기운이 쌓여 있는데 어지럽게 그린 그림은 형상이 어둡고 혼잡하여 상쾌하지 못할 것이니, 이것은 정신이 함께 이루어지지 못한 폐단이다.

경솔한 마음으로 함부로 그린 그림은 형상이 나타나지 않아서 원만하게 되지 못할 것이니, 이것은 엄중하지 못한 폐단이다.

방만한 마음으로 소홀하게 그린 그림은 형체가 엉성하고 거칠어 가지런하지 못할 것이니, 이것은 부지런하게 힘쓰지 못한 폐단이다. 따라서 무엇인지 분별할 수 없으면 분해법을 잃은 작품이고, 상쾌하지 못하면 소쇄법을 잃은 작품이며, 원만하지 못하면 체재법을 잃은 작품이고, 가지런하지 못하면 긴만법을 잃은 작품이다. 이러한 것들이 모두 화가들에 있어서 큰 병폐이이지만, 화리에 밝은 사람과는 더불어 말할 수 있는 것이다.

저[郭思]는 예전에 아버님께서 한두 점 그림 그리는 것을 보았는데, 어느 때는 그리다가 버려두고 돌아보지도 않고 툭하면 열흘이나 스무날이 지나도 거들떠보지 않으셔서, 두 번 세 번 이유를 몸소 관찰해보니, 이는 그리고 싶지 않은 것이다. 그리고 싶지 않은 것은 어찌 '게으른 기운'이 아니겠는가? 매번 흥이 나서 마음먹은 대로 그리면 만사를 모두 잊으셨다. 그러다가도 다른 일에 매여 화의가 흔들려 물욕이 하나라도 있게 되면, 역시 버려두고 돌아보지 않으셨다. 버려두고 돌아보지 않는 것이 어찌 '혼미한 기운'이 아니겠는가? 그림 그리는 날이면 반드시 창은 밝게 하고 책상을 정갈하게 하며, 좌우에 향을 피우고, 정갈한 붓과 좋은 먹을 준비하시며, 손을 씻고 벼루를 닦으심이 대단히 귀한 손님을 맞이하듯이 하셨고, 반드시 정신이 한가롭고 화의가 정해진 뒤에야 그림을 그리셨으니, '감히 경솔한 마음으로 함부로 그리지 않는다.'는 것이 아니겠는가?

경영하여 그리다가 다시 지워 버리고, 더 그려서 윤색하셨으니, 한 번 그리셔도 괜찮은데, 또 다시 그리고, 다시 그려서 괜찮은데도 또 다시 그리셨다. 이렇게 매번 하나의 그림을 그리실 때마다, 시작에서부터 끝까지 거듭 반복하시는 것이 엄중하게 적을 경계하듯이 한 뒤에야 반드시 그림을 마쳤다. 이것이 어쩌면 '방만한 마음으로 소홀히 그리지 않는다.'는 것이 아니겠는가? 세상일이란 크고 작은 일을 막론하고, 으레 반드시 이와 같이 한 후에야, 이루어질 수 있을 것이다. 선친께서 저[郭思]에게 매번 이와 같은 것에 관해 간절하고 자상하게 말씀해 주셨으니, 저에게 평생 받들어 갈고 닦는 방도로 삼게 하려고 하신 것이 아니겠는가? 북송·곽희, 곽사의 『임천고치』「산수훈」에 나온 글이다. 이는 진태사가 거듭 교정한 『백천학해』본에 곽사의 주 한 단락이 빠진 것이다.

注

1 주정注精: 정신을 집중하는 것이다.
2 각근恪勤: 부지런히 힘쓰는 것이다.

3 혼기昏氣: 명석하지 못한 정신 상태를 이른다.

4 암외黯猥: 어둠침침하며 잡다한 것이다.

5 분해법分解法: 경물을 가장 정확하고 효과적으로 화면에 표현해내기 위해 봄·여름·가을·겨울 등 한 해의 계절, 아침·낮·저녁 등 하루의 시간, 비·눈·맑음·흐림 등 날씨의 변화, 그리고 갖가지 공간감을 잘 구분하여 그리는 방법을 이른다.

6 소쇄법瀟洒法: 경물을 화면의 공간 안에 경영할 때, 상쾌하고 청신한 느낌이 들게 만드는 법을 이른다.

7 체재법體裁法: 경물이 갖추고 있어야 할 모습을 정확하고, 원만하게 표현하는 방법을 이른다.

8 긴만법緊慢法: 경물과 경물, 획과 획 사이의 긴장과, 이완을 적합하게 하는 방법을 이른다.

8 사思는 곽희의 아들 곽사郭思를 말함, '사思'로 시작하는 구절은 자기가 아버지에게서 듣고 본 바를 기술한 내용이다.

10 외물外物: 자기 이외의 사물로써 물욕·부귀·명리 등을 이른다.

11 경심도지輕心挑之: 도挑는 제멋대로 한다는 뜻으로, 경솔하게 함부로 한다는 것이다.

12 정녕위곡丁寧委曲: 간절하고 자세하게 당부하는 것이다.

13 진수進修: 연수研修로, 연마하고 닦는 것이다.

按語

이 단락은 특수한 견해가 치밀한 말이다. 산수를 창작하는 관건에 관한 문제를 말했을 뿐만 아니라, 기타 예술창작의 성패에 관한 중요한 사항을 지적하였다. 곽희부자의 글을 보면, 우리들은 옛사람들의 창작정신에 감탄하지 않을 수 없다. 그분들의 작품이 지금까지 전해지며 눈부시게 찬란한 빛을 발산할 수 있는 것은 우연한 것이 절대 아니다.

每畫圖一幅, 忘坐亦忘眠. 「題畫山水」—청·원제『大滌子題畫詩跋』卷一

한 폭의 그림을 그릴 때마다, 앉아 쉬는 것을 잊고 자는 것도 잊으셨다. 청·원제의『대척자제화시발』1권 「제화산수」에 나오는 글이다.

按語

무아의 경지에 빠져서 쉬는 것도 잊어버리고 잠자는 것도 잊어버린 창작 자세는 명나라 화가들은 '배우가 연기'하는 방법에 넣어서 격렬한 감정을 일으켰고, 화가들이 고심하여 구상하는 엄숙한 정신까지 설명하였다

古人長卷, 皆不輕作, 必經年累月而後告成. 苦心在是, 適意亦在是也. 昔大癡畵〈富春長卷〉, 經營七年而成, 想其吮毫揮筆時, 神與心會, 心與氣合, 行乎不得不行, 止乎不得不止, 絕無求工求奇之意, 而工處奇處, 斐亹于筆墨之外, 幾百年來, 神采煥然. 余前日于司農[1]處, 獲一寓目, 頓覺有會心處, 方信妙境亦無多子也. 〈仿設色大癡長卷〉—清·王原祁『麓臺題畵稿』

고인들은 긴 그림을 모두 경솔하게 그리지 않았고, 반드시 몇 년이나 몇 개월 경과하여 완성하였다. 애써 그리는 마음이 여기에 있고, 마음에 드는 것도 여기에 있다. 옛날에 대치[黃公望]가 〈부춘장권〉을 그리는 데, 7년 동안 경영하여 완성하였다. 구상하여 그릴 때는 정신과 마음을 모아 마음과 기운이 합치되어, 행하고자 하면 행하고, 그만 두려고 하면 그만 두었으니, 절대 공교함을 구하거나 기이함을 구하려는 뜻이 없었지만, 공교한 곳과 기이한 곳은 필묵 밖에서 힘썼으니, 몇 백 년 이후에도 정신과 운치가 빛난다. 내가 지난 날 사농[王原祁]이 있는 곳을 우연히 한 번 보았는데, 마음으로 깨달은 곳이 있음을 갑자기 느꼈으니, 묘경도 많지 않다는 것을 비로소 믿을 수 있게 되었다. 청·왕원기『녹대제화고』〈방설색대치장권〉에 나오는 글이다.

注

1 사농司農: 청나라 초기의 화가 '사왕四王'의 한 사람인 왕원기王原祁(1642~1715)이다. 태창太倉(지금의 江蘇에 속함) 사람이다. 자는 무경茂京이고, 호는 녹대麓臺·석사도인石師道人이며, 왕시민王時敏의 손자이다. 어릴 때부터 그림에 뛰어나 산수화 소폭小幅을 그려 서재에 걸어 두었는데, 조부 왕시민이 자기의 그림과 꼭 닮은 것을 보고는 장차 대성할

元, 黃公望〈富春山居圖〉卷 부분

소질이 있음을 알고 그 때부터 화법을 가르쳤다고 한다. 그는 산수화를 가장 잘 그렸다. 특히 수묵水墨 바탕에 엷은 채색을 하는 황공망黃公望의 천강법淺絳法에 매우 뛰어나, 왕감王鑑으로부터도 "황공망의 형形과 신神을 아울러 체득했다."는 칭찬을 들었다. 그의 담박하면서도 혼후渾厚한 화풍은, 같은 무렵에 그와 나란히 명성을 떨친, 왕휘王翬의 조촐하고 수려한 화풍과 함께 한때 화단畵壇을 풍미했다. 29세 때인 강희康熙 9년(1670)에 진사進士하여 지현知縣에서 급사중給事中을 거쳐, 한림원翰林院과 세자시강원世子侍講院의 벼슬을 역임하고, 황제의 특명으로 내정內廷의 공봉供奉이 되어 궁중에 소장된 고금의 명적名蹟을 감정했다. 뒤에 소사농少司農에 승진했다. 만년에는 강희제康熙帝의 명으로 『패문재서화보佩文齋書畵譜』 1백권을 찬진撰進했고, 이어 『만수성전萬壽盛典』 편수의 총재관總裁官도 지냈다. 일찍이 한림원에 있을 때는 한림원에 친림親臨한 강희제가 그에게 산수화를 그리게 하고는, 안석에 기대어 이를 구경하며 그의 묘기妙技에 감탄해 마지 않았다고 한다. 그는 강희제로부터 하사받은 어제御製의 시詩 중에 나오는 '화도류여인간간畵圖留與人間看'이란 구절을 도장에 새겨, 마음에 드는 작품에는 대부분 이 도장을 찍었다. 그림에 뛰어났을 뿐만 아니라 학식도 넓고 시문詩文에도 능하여 삼절三絶이라는 말을 들었다. 왕시민·왕감·왕휘 등과 함께 사왕四王으로 일컬어졌다. 저서에 『녹대제화고麓臺題畵稿』 『우창만필雨窓漫筆』 등이 있다. * 『녹대제화고』 1권은 화제가 모두 53수인데, 그림은 고인의 작품을 모방한 것이다. 그중 황공망의 작품을 모방한 것이 많아 25폭에 이른다.

淸, 王原祁<仿大癡富春圖>軸

精神專一, 奮苦數十年, 神將相之, 鬼將告之[1], 人將啓之, 物將發之[2]. 不奮苦而求速效, 只落得少日浮誇, 老來窘隘而已. 〈題畵·靳秋田索畵[3]〉—淸·鄭燮『鄭板橋集』

정신을 오로지하고 분발하여 수십 년 애쓰면, 귀신이 보고 서로 도와주고 남들이 가르쳐주어서 사물이 표현될 것이다. 분투하여 애쓰지 않고 빠른 효과를 바라면, 소시 적에 과시하던 데로 추락하여 늙어도 궁색해질 뿐이다. 청·정섭『정판교집』〈제화·근추전색화〉에 나오는 글이다.

注

1 "신장상지神將相之, 귀장고지鬼將告之.": 귀신이 서로 도와주는 것이다. 이런 구절은 과장되어서 실제적인 말이 아니지만, "숙달되어야 공교함이 생기며, 공교함이 소통된다."는 뜻이다. 이 말은 두보가 "붓을 대면 신이 있는 것 같다."는 것과 같은 말이다.

2 "인장계지人將啓之, 물장발지物將發之.": 다른 사람의 창작 경험과 그려진 객관적인 물체를 보고, 화가가 계발한다는 것이다.

3 근추전靳秋田이 부탁한 그림에 제한 것이다.

按語

정판교는 평소 "시서화삼절詩書畵三絶"을 갖추었다고 말한다. 그는 수십 년 동안 매일 같이 배움에 힘쓰고 애써 숙련한 결과이다. 그가 이 "제화題畵"에서 남들에게 훈계한 것으로, 예술을 창작하는 일에서 중요한 것은 반드시 작은 것에서 시작하여 중단하지 않고, 기교 연마에 애쓰지 않으면 안 된다는 것이다. "분투하여 애쓰지 않고 빠를 효과를 바라면" 이는 될 수 없으며, "소시少時 적에 철없이 자랑하던 대로 추락하여 늙어도 궁색해질 뿐이다."고 한 것이다.

或曰: "千巖萬壑之景, 必一一籌畫[1]精當而落筆乎?" 余曰: "神能化形, 豈不甚善. 第恐憑虛[2]結想之難, 不如見景生情之易也. 留字一訣其至要矣. 蓋于邱壑初立之際, 立位雖定, 如遇賓位應有作意處, 一時端詳[3]不妥, 當空者空之, 一筆亦不必落. 不妨遲之數日, 俟全神相足, 頓生機杼時, 振筆疾追, 不蔓不枝, 不卽不離, 不隔絶不塡塞, 于恰當其可之中, 定有十二種意外巧妙. 卽詩家所謂'句缺須留來日補'之意也. ─淸 · 華琳『南宗抉秘』

어떤 사람이 나[華琳]에게 질문하였다. "수많은 바위와 골짜기의 경치를 반드시 하나하나 계획하여 정밀하고 타당하게 그려야 합니까?" 하기에 내가 아래와 같이 대답하였다. "정신이 형을 변화시킬 수 있으면, 매우 좋지 않겠는가? 특히 꾸며서 그리려고 생각하는 어려움은 경치를 보면 감정이 쉽게 일어나는 것보다 못할 것이다. 머무른다는 '유'자 하나의 비결이 매우 중요하다.

구학을 처음 구상할 적에 배치할 자리가 정해졌더라도, 손님의 자리를 만나면, 그리고자하는 곳을 생각해야 한다. 한 때에 상황이 마땅하지 않으면 비워둘 곳은 비워두고 한 필치도 그리지 않아야 한다. 며칠간을 지연해도 무방하니, 온 정신이 서로 충족되어 갑자기 생각이 떠오를 때를 기다려서, 붓을 휘둘러 쏜살같이 그리는데, 넝쿨과 가지를 그리지 않고 주된 것만 그려서, 붙지도 않고 떨어지지도 않으며, 동떨어지지 않고 매워

넣지도 않으면, 합당한 가운데 반드시 열두 종류의 뜻밖의 교묘함을 갖추게 될 것이다.
이것이 시인들이 '구句가 결여되면, 반드시 남겨두었다가 내일 보충하라.'고 하는 뜻이
다. 청·화림의 『남종결비』에 나온 글이다.

注

1 주획籌畫: 계획이나 계책을 이른다.

2 빙허憑虛: 허구虛構로 꾸며내거나, 날조하다는 뜻이다.

3 단상端祥: 공정하고 주도면밀함, 단정하고 점잖음, 자세히 들여다 봄, 처음과 끝, 자세한
사정이다.

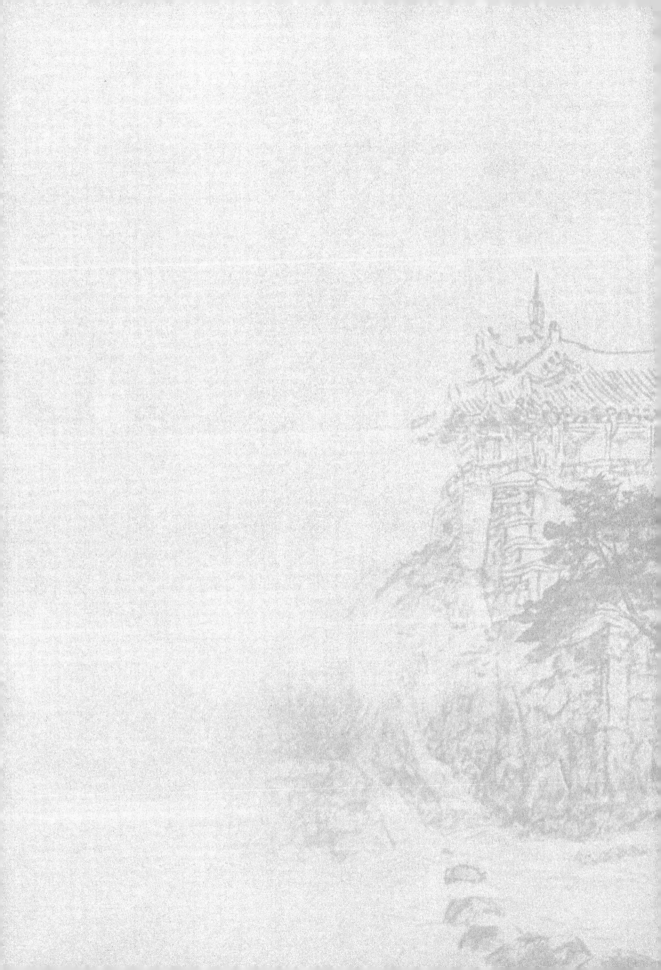

4

品評論

품평론

동양화에서 작품을 평가하는 풍조가 위진시대에 이미 시작되어, 남북조에는 매우 성행하였다. 동진의 고개지『논화』한 편은, 회화 품평으로 가장 오래된 문헌으로 추거되어야 한다. 사혁의『화품』은 중국에서 가장 먼저 과학적이며 계통을 갖춘 그림 품평 전문서적으로 그 글에서 "육법" 이라는 명칭이 논의되어 제시되었다.

모두 이것을 준칙으로 삼아 삼국에서부터 소량[南朝梁]까지의 중요한 화가 27인의 예술품을 육품으로 분류해 작품을 일일이 평했다. 예술은 견해가 다르기 때문에 후세에는 고개지를 제3품에 나열한 것을 완전히 추앙하고 숭상하여, 모두 "작품이 뜻에 미치지 못하니, 명성이 실제보다 지나치다[迹不逮意, 聲過其實]."고 말하였다.

따라서 남조 진 요최가 불만을 일으켜, 요최의『속화품서』에서 원래의 평가를 뒤집었다. 요최가 화가를 평론한 것은 예술만 논하고 품제는 구분하지 않았다. 당나라 언종의『후화록』과 두몽의『화습유록』등도 모두 이런 하나의 체례에 의존하여 화가의 예술을 품평하였다.

당나라에 이르러 주경현은『당조명화록』에서 장회관의『화단』의 예를 모방하여, 제일 먼저 "신·묘·능·일" 사품을 제시했다. 신·묘·능을 또 상·중·하로 삼등분하여 일품은 등급을 나누지 않았다. "일품"은 이때에 처음으로 제시된 것이다. 당나라 장언원은『역대명화기』에서 자연·신·묘·정·근세 오품으로 열거하였다. 화가들에게 전해지면서 작품에도 상·중·하로 나누었는데 이것과는 약간 다르다.

이후로 품평되어 있는 작가와 작품은, 거의 대부분 이런 범위를 벗어나지 못했다. (이후에도 청나라 황월이 사공표성의『시품』을 모방하여『24화품』을 정하였다. 반증형의『홍설산방화품』도 이런 것을 모방하여 지었는데 20품이다. 대개 이렇게 그림의 풍격을 논한 것은 영향이 매우 작게 미친 것 같다.)

후세에 문인화가 흥기함으로써 회화에서는 의취를 중시하고 형사를 경시하여, 어떤 이는 "일품"을 높이 치켜세워서 "신품"이나 "묘품"위에 나열하였다. 송나라 황휴복은『익주명화록』에서 "일·신·묘·능" 사격에 대하여 설명하였다.

대개 '일품'은 형사에 신경 쓰지 않고 필묵이 정간하더라도, 의취는 충분히 갖추어진 종류의 작품을 가리킨다. '신품'은 필묵이 정묘하고, 자연과 묘하게 조화되는 종류의 작품을 가리킨다. '묘품'은 필묵이 정묘하고, 마음먹는 대로 그릴 수 있는 종류의 작품이다. '능품'은 정해진 사실을 공부하여 대상을 흡족하게 표현할 수 있는 종류의 작품을 가리킨다. 이런 종류의 작품을 분류하는 방법은 문인화 작품을 감상하는 표준이 되었기 때문에, 후대의 회화발전에 지대한 영향을 끼쳤다.

一

1. 사혁謝赫의 "육법六法"

..

畵有六法[1], 罕能盡該, 而自古及今, 各善一節. 六法者何? 一氣韻生動是
也[2], 二骨法用筆是也[3], 三應物象形是也[4], 四隨類賦彩是也[5], 五經營位置
是也[6], 六傳移模寫是也[7], 「序」－南齊·謝赫『畵品』

그림에 육법이 있으나 모두 잘 갖춘 자는 드물고, 예로부터 현재에 이르기까지 각기 한
부분만 잘하였다. 육법은 무엇인가? 1. 기운생동이다. 2. 골법용필이다. 3. 응물상형이다.
4. 수류부채이다. 5. 경영위치이다. 6. 전이모사이다. 남제·사혁의 『화품』에 「서」에 나오는 글이다.

注

1 화육법畵六法: 남조南朝 제齊나라의 화가이며 화론가인 사혁謝赫이 처음 제시한 회화繪畵
품평品評의 기준이며, 자신이 찬술한 『고화품록古畵品綠』 서문序文의 일부이다. 장언원도
이 기준이 매우 합당하다고 생각하여 따로 이 장을 만들어 자신의 견해를 부가한 것이다.
화육법의 가장 중요한 의의는 회화에서 형사形似보다 신사神似가 더욱 중요하다는 인식을
확고히 정립했다는 점이며, 특히 화면 전체의 기운氣韻을 강조하는 동양화 전통이 이로부
터 확립되었다. 이후 화육법은 동양회화사에 있어 가장 중요한 평가기준으로 작용하였으
며, 비평뿐만 아니라 창작원리로도 적용되었다.

2 기운생동氣韻生動: 대상의 개성적인 충격이 화면에서 살아 약동하는 듯이 그리는 것, 중국
고유의 정신적·내면적인 면을 중시하는 회화관繪畵觀이라 볼 수 있다.

3 골법용필骨法用筆: 대상의 골조를 필선으로 구사하는 것, 즉 골법으로 붓을 사용하는 것,
골법은 일반적으로 기운생동하게 하는 수단으로 이해된다. 골법은 보통 회화에서 골육骨
肉이라고 할 때 골骨은 선선을 말하고, 육肉은 색色을 말하므로, 필법筆法이 되고, 대상으
로 비유할 경우에는 대상을 지지하는 법을 파악하여 그것을 용필로 표현하는 것이 될 것
이다.

4 응물상형應物象形: 대상에 응해 사물의 형상을 그리는 것이다.

5 수류부채隨類賦彩: 대상의 종류에 따라서 색채를 부과하는 것이다.

6 경영위치經營位置: 화면의 구성을 생각해서 제재를 적절하게 포치布置하는 것, 즉 구도나
구성을 말한다.

7 전모이사傳模移寫: 고화古畵나 자연을 전하여 모사하는 것이다. 사혁은 화공에 대해서는 평가를 배제하였으므로, 고화의 경우 전래傳來의 분본粉本에 충실하면서도 정확한 모사를 통해 명작의 양식과 정신을 연마하는 것으로 이해되고 있다.

按語

사혁謝赫이 "육법"을 논한 것에 표점을 찍어서, 전종서錢鐘書선생이 새로운 견해를 제시하였다. 그가 『관추편管錐編』「전제문全齊文」25권에서 사혁의 '육법'을 논하는 가운데 말하였다. " '육법이 무엇인가? 첫째, 기운이 생동하는 것이다.[一, 氣韻, 生動是也.] 둘째, 골법과 용필이다.[二, 骨法, 用筆是也.] 셋째, 응물, 상형하는 것이다.[三, 應物, 象形是也.] 넷째, 종류에 따라서 채색하는 것이다.[四, 隨類, 賦彩是也.] 다섯째, 경영하여 자리 잡는 것이다.[五, 經營, 位置是也.] 여섯째, 그림을 옮겨서 묘사하는 것이다.[六, 傳移, 模寫是也.]'라고 하였다. 살펴보니 이와 같이 표점을 찍은 것이다. 당나라 장언원이 『역대명화기』1권에서 사혁의 글을 함부로 인용하여 '一曰氣韻生動, 二曰骨法用筆, 三曰應物象形, 四曰隨類賦彩, 五曰經營位置, 六曰傳模移寫.'라고 하였다. 결국은 그렇게 전해져서 고치지 않았다…….장언원이 읽은 것 같이 '법'을 말할 때마다 넉자를 모두 연결하여 한 문장을 이루면, '是也'가 어떻게 여섯 번 보이겠는가? '전이모사'아래에 한 번만 있어도 될 것이다. 문리가 통하지 않고, 실로 그치는 곳이 없어서, 사람들이 넉자를 한 문장으로 여기면, 법마다 있는 '是也'는 무방하다. 반면에 사혁 문사의 운치를 보면, 매우 잘못되지 않은 점이 이런 것이다. 게다가 첫째, 셋째, 넷째, 다섯째, 여섯째의 '법'은 넉자로 합칠 수 있으나, 둘째의 '骨法用筆' 넉자를 뽑아서 연결하면, 묵은 쌀로 밥을 지으면 아무리 뭉쳐도 주먹밥을 만들 수 없는 것과 같다. 대개 '氣韻'·'骨法'·'隨類'·'傳移'를 모두 이해하기 꽤 힘들고, '應物'과 '經營' 두 가지는 쉽게 이해되어도, 몹시 불확실하기 때문에 하나하나 비근하며 확실한 사실로 그 말을 설명하였다. 각기 있는 '是也'는 '曰'과 같다. '氣韻'은 '生動'이고, '骨法'은 '用筆'이며, '應物'은 '象形' 등이다." 사혁의 "六法"은 역대화가·평론가·감상가들에게 추숭되어왔다. 확실히 중국고대 회화사에서 가장 먼저 제시된, 비교적 과학적이며, 계통을 갖춘 회화창작과 비평 준칙이다. 후세에 중요시 되어 오늘날까지 전해오는데, 여전히 거울삼을 만한 의의意義가 있다.

사혁의 "육법"은 전인과 당시의 회화창작경험과 이론의 기초 위에서 체계적으로 총괄하여 제시한 것이다. 동진東晉의 대화가인 고개지顧愷之가 그림을 논한『논화論畵』·『모탁묘법摹拓妙法』·『화운대산기畵雲臺山記』중에도 일부 요소가 "육법"을 이론적으로 제시하였으니 아래에서 표로 보이겠다.

고개지화론顧愷之畵論	사혁謝赫 "육법六法"
전신傳神	기운생동氣韻生動
이형사신以形寫神	응물상형應物象形
골법骨法	골법용필骨法用筆
용필用筆	
용색用色	수류부채隨類賦彩
치진포세置陳布勢	경영위치經營位置
모사요법模寫要法	전이모사傳移模寫

이 표에서 분명하게 보이듯이, 사혁의 육법은 고개지의 화론에 비해 진일보 발전한 점이 있다. 예컨대 "기운생동"과 "전신"을 비교하면 내용적으로 풍부한 요소가 많다. "골법용필"은 물상을 표현하는 결구를 가지고 필법과 연계하여 같은 곳에 두었다. 이는 동양 회화예술의 중요한 특색이다.

⋯⋯⋯⋯⋯⋯⋯⋯⋯⋯⋯⋯⋯⋯⋯⋯⋯⋯

昔謝赫云: "畵有六法: 一曰氣韻生動, 二曰骨法用筆, 三曰應物象形, 四曰隨類賦彩, 五曰經營位置, 六曰傳模移寫." 自古畵人, 罕能兼之. 彦遠試論之曰: "古之畵, 或能移其形似[1]而尚其骨氣, 以形似之外求其畵, 此難可與俗人道也. 今之畵縱得形似, 而氣韻不生, 以氣韻求其畵, 則形似在其間矣[2]. (上古之畵, 迹簡意澹而雅正, 顧 陸之流是也. 中古之畵, 細密精緻而臻麗, 展 鄭之流是也. 近代之畵, 煥爛而求備; 今人之畵, 錯亂而無旨, 衆工之迹是也.) 夫象物必在于形似, 形似須全其骨氣[3]. 骨氣形似, 皆本于立意而歸乎用筆, 故工畵者多善書. (然則古之嬪, 擘纖而胸束; 古之馬, 喙尖而腹細; 古之臺閣[4]竦峙, 古之服飾容曳[5]. 故古畵非獨變態有奇意也, 抑亦物象殊也.) 至于臺閣樹石, 車輿器物, 無生動之可擬, 無氣韻之可侔, 直要位置向背而已." (顧愷之曰: "畵: 人最難, 次山水, 次狗馬, 其臺閣一定器耳, 差易爲也." 斯言得之.) 至于鬼神人物, 有生動之可狀, 須神韻而後全. 若氣韻不周, 空陳形似, 筆力未遒, 空善賦彩, 謂非妙也. (故『韓子』曰: "狗馬難, 鬼神易. 狗馬乃凡俗所見, 鬼神乃譎怪之狀." 斯言得之.) 至于經營位置, 則畵之總要. 自顧 陸以降, 畵

迹鮮存, 難悉詳之. 唯觀吳道玄之迹, 可謂六法俱全, 萬物必盡, 神人假手, 窮極造化也. 所以氣韻雄壯, 凡不容于縑素[6]; 筆迹磊落, 遂恣意于牆壁[7]; 基細畵又甚稠密, 此神異也. 至于傳模移寫, 乃畵家末事. 然今之畵人, 粗善寫貌, 得其形似, 則無其氣韻; 具其彩色, 則失其筆法. 豈曰畵也!

「論畵六法」−唐·張彦遠『歷代名畵記』卷一

옛날 남조 제나라의 사혁은 『고화품록』에서 다음과 같이 말했다.

"그림에는 육법이 있는데, 첫째 '기운생동'이라고 하고, 둘째 '골법용필'이라 하며, 셋째 '응물상형'이라 하고, 넷째 '수류부채'라 하며, 다섯째 '경영위치'라고 하고, 여섯째 '전모이사'라고 한다."

예로부터 화가들이 육법을 모두 겸비할 수 있는 사람은 드물다.

내[張彦遠]가 시험 삼아 육법에 대하여 논한다.

"옛날의 그림들은 어쩌면 겉모습을 능숙하게 그릴 수도 있었으나, 풍골과 기운을 숭상하여 형사를 떠나서 그림의 본질을 구하려고 하였다. 이것은 오묘하여 세속적인 관념에 물든 사람과는 말하기 어려운 것이다. 오늘날의 그림은 형상의 유사성은 획득한 것 같으나, 기운이 살아 있지 못하다. 기운을 통하여 그림의 본질을 추구할 수 있다면, 형상의 유사성은 그 사이에 갖추어지게 될 것이다.

(상고시대의 그림은 필치가 간략하게 축약되었다. 그림의 뜻이 담박하면서 단아하고 정순하다. 고개지나 육탐미 화풍 같은 종류이다. 중고시대의 그림은 세밀하고 정치하면서도 화려함을 다하였다. 전자건과 정법사 화풍 같은 유형이다. 근대의 그림은 눈에 띄게 화려하면서도 형체를 완벽하게 추구하였다. 한편으로 오늘날 화가들의 그림은 무질서하게 뒤섞이어 추구하고자하는 뜻이 없다. 모든 화공들의 그림이 바로 이런 것이다.)

사물의 형상을 그리고자 한다면 반드시 형사에 뜻을 두어야 하지만, 형사는 사물의 골기까지 온전히 표현하여야 한다. 골기의 표현과 형상을 닮는 것은 모두 화가의 마음 속에 뜻을 세우는 것에 근본을 두고, 붓을 사용하는 것으로 귀착됨으로, 그림을 잘 그리는 사람은 대부분 글씨도 잘 쓴다. (그렇기는 하나 고대의 그림에 궁녀는 손가락이 가늘고 가슴은 끈으로 매여 있으며, 고대의 말은 주둥이가 뾰족하고 배는 홀쭉하며, 고대의 누각은 우뚝 솟아 있고, 고대의 의복과 장식은 아래로 늘어지는 모양이다. 그것은 옛날 그림이 특별한 의도를 가지고 형태를 변형한 것이 아니라 도리어 사물의 형상 자체가 지금의 모습과 달랐기 때문이다.) 그런데 누대와 전각, 나무와 돌, 수레나 여러 가지 물건들을 표현하는 데는 모방해야 할 생동성도 없고, 힘써 취해야 할 기운도 없으며, 화면 내에서의 위치나 방향만 표현해야 할 뿐이다."

(동진 시대의 화가 고개지가 "그림을 그리는 데 사람을 그리기가 가장 어렵고, 다음이 산수이며,

다음이 개와 말이다. 누대와 전각은 하나의 고정된 기물일 뿐이니 비교적 그리기가 쉽다."고 했는데, 이 말은 타당하다.) 반면에 귀신이나 인물을 그릴 때는 생동하는 모습을 형상화 할 수 있어야 한다. 반드시 신운을 갖춘 뒤에 온전한 그림이 될 수 있다. 기운이 두루 표현되지 않고, 공연히 형상만 닮게 그린다거나, 필력이 굳세지 못한데, 공연히 채색만 화려하게 칠한 그림은 뛰어난 작품이라고 할 수 없다. (때문에 전국시대 사상가인 한비자가 "개와 말은 그리기가 어렵고, 귀신은 그리기 쉽다. 개와 말은 누구나 볼 수 있는 것이라 어렵고, 귀신은 괴이한 형상이라 속이는 것에 불과하기 때문에 쉽다."고 한 말도 타당하다.)

경영위치에 대하여 말하자면, 이것은 그림을 총괄하는 요체이다.

고개지와 육탐미 이후에 남아 있는 작품이 드물기 때문에, 그것을 상세히 다 알기가 어렵다. 오도현의 그림을 보면, 육법이 모두 온전히 갖추어져, 만물이 반드시 다 표현되었다. 신통력을 가진 사람이 그의 손을 빌려서 조화를 다하였다고 할 수 있다. 때문에 그의 그림은 기운이 웅장하여 비단 화폭이 거의 수용할 수 없을 정도였으며, 그의 필력은 대담하였기 때문에 드디어 담벼락에 마음껏 그렸던 것인데, 그가 자세하게 그린 그림은 매우 섬세하고 조밀한 것이 신비할 정도로 기이하다.

전모이사에 대하여 말하면, 이것은 화가의 말단적인 일이다.

지금의 화가들은 대충 모습을 그리는 것은 잘 하지만, 형상이 닮으면 기운이 생동하지 못하고, 채색을 갖추어 표현하면 필법을 잃어버린다. 어찌 그림이라고 말할 수 있겠는가! 당·장언원의 『역대명화기』 1권 「논화육법」에 나오는 글이다.

注

1 형사形似: 대상의 사실寫實을 말한다. 사혁謝赫은 화육법을 논한 다음에 형사를 논하고 있다. 육법 중 응물상형應物像形과 수류부채隨類賦彩를 합해 형사라고 하고 있기 때문에 장언원의 형사는 대상의 형태와 색이라는, 대상의 사실성을 떠날 수 없는 면이 있다.

2 장언원의 문장을 보면, 옛 그림古畵은 골기를 존중하고 형사를 다음으로 하는 것이요, 오늘날의 그림今畵은 형사를 추구하는 나머지 기운이 없는 것이다. 골기를 숭상해서 '형사 밖의 것'이나 '기운氣韻'을 자기 회화에서 구하려고 한다면, 형사는 자연히 그 속에 있게 될 것이라고 하므로, 기운과 골법을 지지하는 것이 사실성寫實性이 아님을 알 수 있다.

3 골기骨氣: 대상의 골조가 갖고 있는 생명감, 장언원은 사혁이 말하는 기운氣韻과 골법骨法을 하나로 합성한 듯한 골기라는 용어를 쓰고 있다.

4 대각臺閣: 돈대墩臺와 누각樓閣, 궁전 또는 누각이다.

5 용예容曳: 옷자락이 넉넉하게 끌리는 것이다.

6 불용어겸소不容于縑素: 비단 위에서 살아 움직이는 모양을 이른다.

7 자의어장벽恣意于牆壁: 오도자는 벽화를 삼백간이나 그렸다는 것을 이른다.

按語

장언원의 이 문장은 사혁 이후 제일 먼저 육법을 토론한 것으로, 육법의 의의와 운용에 관하여 독특한 견해를 갖추었다. 역대 육법을 논한 문자 중에서 가장 최초일 뿐만 아니라 가장 정밀한 것이다. 육법의 정신을 이해하는 데 많이 도움 될 것이니 주의하여 연구해야 할 것이다.

六法精論, 萬古不移. 「論氣韻非師」 —北宋·郭若虛『圖畵見聞誌』卷一

육법의 정밀한 논리는 영원히 바꿀 수 없다. 북송·곽약허의 『도화견문지』 1권에 나오는 글이다.

按語

"만고불이萬古不移"는 일종의 형이상학적인 설법이다. "육법"이 제시될 때, 산수화가 겨우 발전하기 시작하여 수묵이 아직 흥기하지 않았기 때문에 "육법"에도 용묵에 관하여 언급한 것이 없다. 오대五代에 이르러 형호荊浩가 처음으로 이론상에서 용묵의 문제를 명확하게 제시하였다.

今人觀畵, 不知六法, 開卷便加稱賞, 或人問其妙處, 則不知所答. 皆是平昔偶然看熟, 或附會一時, 不知其源, 深可鄙笑. —元·湯垕『畫鑒』

지금 사람들이 그림을 관람하는데, 육법을 알지 못하고 그림을 펼치면 칭찬하는데, 어떤 사람이 묘처를 물으면 대답할 바를 모른다. 이는 평소에 우연히 본 것에 익숙해졌거나 한 때에 비위를 맞추는 것으로 그림의 근원을 알지 못하니 너무 가소롭다.

원·탕후의 『화감』에 나오는 글이다.

古人言畵, 一曰氣韻生動 ……… 六曰傳移模寫, 此數者何嘗一語道得畵中三昧[1], 不過爲繪人物花鳥道耳. 若以古人之法, 而槪施于今, 何啻枘鑿[2]!

—明·謝肇淛[3]『五雜俎』

고인이 그림에 관하여 첫째 기운생동·········여섯째 전이모사라고 하였는데, 이런 몇 가지가 그림에 요결을 얻을 수 있는 한마디 말이라고 한 적이 있었는가? 이는 인물이나 화조를 그리는 말에 불과할 뿐이다. 고인의 법으로 요즘을 개괄하면 어찌 어울리겠는가! 명·사조제의 『오잡조』에 나오는 글이다.

注

1 삼매三昧: 원래 불교의 수양 방법이다. 사물의 오묘함·요결이나 정묘한 뜻을 이른다.

2 예착枘鑿: 장부와 구멍이다. 모난 장부에 둥근 구멍이나 둥근 장부에 모난 구멍은, 서로 맞지 않는다는 뜻에서 사물이 서로 용납하지 않거나 모순되는 것을 비유하는 말로 쓰인다.

3 사조제謝肇淛: 자가 재항在杭이고 복건福建 장안長安 사람이다. 만력萬曆 2년(1592)에 진사進士하여, 관직이 공부낭중工部郎中이었다. 서예를 잘 하였는데, 초서는 장백영張伯英 같고, 행서는 왕우군王右軍 같았다. 저서에 『오잡조五雜俎』·『전략滇略』·『문해피사文海披沙』 등이 있다.

按語

사조제謝肇淛가 육법에 관하여 달리 제시한 의견이다. 그가 인식하기에 "육법은 인물이나 화조를 그리는 방법만 말한 것이고, 그림에서 요결을 얻는 한 마디의 말은 없다."고 하였는데, 여기에서 '육법'은 '古人之法'으로, 지금 사람들에게 적용한 것은 아니다. 육법은 그림에서 요결을 얻는 한마디의 말이 없다고 한 것은 전혀 근거 없는 말이다. 육법에 대하여 '인물이나 화조를 그리는 방법에 불과하다'고 말한 것은 정확한 구성요소를 함유하고 있다. 육법을 인물화에만 제시한 것으로 생각된다. 사조제는 육법에 함유된 것을 일반 회화의 원리에 적용시키지 않고 특수한 데에만 통상적으로 포함시킨 것 같다. 육법에 대하여 사조제가 골고루 제시하지 못한 후에도, 회화의 발전에 따라 끊임없이 발전하여 최후에는 각종 제재가 회화에서 공유하는 준칙이 되었다.

愚謂卽以六法言, 亦當以經營爲第一, 用筆次之, 傳彩又次之, 傳模應不在畫內, 而氣韻則畫成後得之, 一擧筆卽謀氣韻, 從何着手? 以氣韻爲第一者, 乃鑑賞家言, 非作家法也. 「六法前後」—淸·鄒一桂『小山畫譜』

내가 생각하는 육법이란 말도 경영이 제일이고, 용필이 다음이며, 부채도 다음이고, 전모이사는 그림 안에 없어야 한다. 기운생동은 그림이 이루어진 후에 얻는 것이다. 하나같이 붓을 들면 기운을 도모하니, 어디에서 솜씨를 나타내겠는가? 기운을 제일로 여기는 것은 감상하는 사람들의 말이지, 작가들의 방법은 아니다. 청·추일계의 『소산화보』 「육법전후」에 나오는 말이다.

六法是作畫之矩矱[1], 自古畫未有不具此六法者. 至其神明變化, 則古人各有所得. 學者精究六法, 自然各造其妙. —淸·方薰『山靜居論畫』

육법은 그림 그리는 법도이다. 예로부터 그림에 육법을 갖추지 않은 자는 없다. 그림에서 정신이 변화되는 경지에 이르면, 고인에게도 각기 얻을 것이 있을 것이다. 배우는 자는 육법에 정심하여 연구해야 자연히 오묘함에 도달할 것이다. 청·방훈의 『산정거논화』에 나오는 글이다.

注

1 구확矩矱: 법도法度와 같다.

六法一道, 只一寫字盡之. 寫字意在筆先, 直追所見. 雖亂頭粗服, 而意趣[1]自定; 或極工麗而氣味古雅, 所謂士大夫畫也. —淸·王學浩[2]『題畫』

육법은 하나의 '사'자에 다 표현된 것이다. '사'자는 뜻이 붓보다 먼저 있어서 본 것을 바로 따라서 그린다는 것이다. 정리되지 않았어도 의취가 저절로 정해지는 것이다. 어떤 이가 매우 공교하고 고우면서도 고아한 맛이 있으면, 사대부 그림이라고 하였다. 청·왕학호의 『제화』에 나오는 글이다.

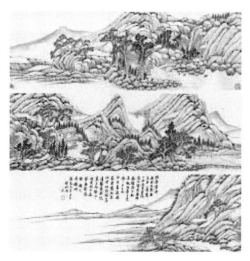

淸, 王學浩<山水圖>卷

注

1 의취意趣: 지취旨趣이다.

2 왕학호王學浩(1754~1832, 江蘇 崑山) 사람이다. 자는 맹양孟養, 호는 초휴椒畦, 건륭乾隆 51년(1786)에 효렴孝廉에 천거되었다. 처음에 산수화를 이예덕李豫德에게 배웠다. 이예덕의 아버지 이위헌李爲憲은 왕원기王原祁의 생질이 되므로, 이예덕의 화학畫學도 왕원기의 입실제자入室弟子라는 말을 들었다. 따라서 왕학호의 화풍도 자연히 왕시민王時敏·왕감王鑑·왕원기 등 이른바 누동파婁東派의 정통 계열에 속했다. 그는 일찍이 오현吳縣의 수장가收藏家로 유명한 유용봉劉蓉峯: 화가 劉運銓의 아버지의 한벽장寒碧莊에 초빙되어, 그 집에 수년간 머물면서 옛 명적名蹟을 깊이 연구함으로써 남종화南宗畫와 북종화北宗畫의 화

법을 두루 터득했다. 그의 산수화는 극히 창망蒼茫하고 웅건하여 왕원기의 그림을 많이 닮았는데, 때로는 동기창董其昌의 그림을 방불케 하는 고아古雅한 그림도 그렸다. 중년 이후에는 화훼花卉 사생도 많이 했는데 채색이 아주 담박했으며, 자신은 원대元代 화가의 창고蒼古한 풍취를 배웠다고 말했다. 글씨에도 뛰어나 구양순歐陽詢과 저수량褚遂良의 서풍書風이 있었다. 화론畵論에도 밝아 『산남노옥논화山南老屋論畵』·『역화헌시록易畵軒詩錄』 등을 저술, 커다란 반향을 불러일으키기도 했다.

按語

왕학호가 말한 육법은 동양화의 대명사가 되었다. 그가 말한 하나의 "사寫"자에 뜻을 다 표현했기 때문이다.

2. 형호荊浩의 "육요六要"

..

夫畵有六要: 一曰氣, 二曰韻, 三曰思, 四曰景, 五曰筆, 六曰墨.
氣者, 心隨筆運, 取象不惑.[1] 韻者, 隱迹立形, 備儀不俗.[2] 思者, 刪撥大要, 凝想形物[3]. 景者, 制度時因, 搜妙創眞.[4] 筆者, 雖依法則, 運轉變通, 不質不形, 如飛如動.[5] 墨者, 高低暈淡, 品物淺深, 文采自然, 似非因筆.[6] ─五代後梁·荊浩『筆法記』

그림엔 육요가 있는데 첫째는 기, 둘째는 운, 셋째는 사, 넷째는 경치, 다섯째는 필, 여섯째는 묵이라고 하는 것이다.
'기'는 마음대로 붓을 운필하여 상을 취하되, 미혹되지 말고 확고하게 하는 것이다.
'운'은 기법의 흔적을 드러내지 않으면서 형과 격식을 갖추되, 속됨이 없게 하는 것이다.
'사'는 대요를 간추려 물질의 형태를 생각하여 모우는 것이다.
'경'은 제도를 때에 따라 사용하고, 묘妙를 찾아 진을 창조하는 것이다.
'필'은 법칙에 의존하나 변통해서 운용해야, 질이나 형形에 구애됨이 없이 움직이는 것 같고 나는 것 같게 하는 것이다.
'묵'은 고저와 운담과 온갖 사물의 짙거나 밝은 문채가 자연스러워, 붓으로 그린 것 같지 않게 하는 것이다." 오대후양·형호의 『필법기』에 나오는 글이다.

注

1 "기자氣者, 심수필운心隨筆運, 취상불혹取象不惑.": 마음이 영묘하고 손이 민첩하여 뜻이 이르러, 붓에 따라서 단숨에 그리면 그림이 막히지 않는다.

2 "운자韻者, 은적입상隱迹立形, 비의불속備儀不俗.": 필묵의 흔적을 숨기고 물체의 형상을 두드러지게 하면, 그림이 아주 완비되고 더욱 자질구레하게 평범하지 않게 된다. * "비의備儀"가 『패문재서화보佩文齋書畫譜』·『중국화학전사中國畫學全史』에는 모두 "備遺"로 되어 있는데, "備儀"로 되어야 한다. * 의儀는 의표儀表로, 법칙法則과 같은 말이다. 비의備儀는 그림의 법칙을 갖춘다는 것이다.

3 "사자思者, 산발대요刪撥大要, 응상형물凝想形物.": 쓸 데 없이 번거로운 것을 없애고 요점만 구하여 생각을 사물의 형상에 집중하면, 사물이 완전히 눈앞에 있는 것 같다. * 산발刪撥은 산절刪節하여 발정撥正하는 것으로 간추려 내는 것이다. * 응상凝想은 생각을 모으는 것이다.

4 "경자景者, 제도시인制度時因, 수묘창진搜妙創眞.": 제도가 같지 않으니 때에 맞게 변경시키고 묘처를 찾으면, 참다운 그림을 창작하게 된다.

5 "필자筆者, 수의법칙雖依法則, 운전변통運轉變通, 부질부형不質不形, 여비여동如飛如動": 필법을 숙련하여 법에 들어가고, 법 밖으로 벗어나 정숙精熟해진 뒤에 자유롭게 변통하여야, 본질이나 외형에만 신경 쓰지 않게 되어, 필치가 살아 움직이는 것 같아서 딱딱해지지 않는다. * 운전運轉은 운행運行하는 것이다.

6 "묵자墨者, 고저운담高低暈淡, 품물천심品物淺深, 문채자연文采自然, 사비인필似非因筆.": 붓으로 윤곽선을 긋고, 먹으로 부피와 원근을 표현한다. 먹빛이 윤택하고 문채가 자연스러우려면, 용필 흔적이 보이지 않아야 한다.

按語

"육법六法"은 원래 인물화를 위하여 세워진 설법으로, 남북조시대에는 도석인물화를 주요시하였고, 산수화가 막 싹트기 시작하였다. 따라서 '육법'이 산수화에서는 완전히 함께 활용되지 않았다. 사혁謝赫이후에 대략 450년(500년경부터 950년경까지)이 지나자, 당말唐末 오대초기五代初期까지는 도석인물화가 융성했던 시기에 점점 쇠약해져서 화단에도 주류를 이루었다. 도석인물화에서 점점 산수화로 넘어가서 "육법"이 이와 같은 필요에 적응하였고, 또 변경되지 않을 수 없었다. 이에 형호荊浩도 산수를 그리는 경험을 총괄하여 "육요"를 제시하였다. "육요"도 "육법"이 발전하여 "육법"의 정신을 보존하여 산수화에서 실제응용되는 조목과 딱 맞게 구체적으로 정했으니, 육요의 가치도 실제 육법보다 못하지 않다. 후대에 학화學畫나 화가畫家를 막론하고, "육법"만 주의하고 "육요"에 신경 쓰지 않았다. 북송北宋의 곽약허郭若虛가 『산수순전집山水純全集』에서 육요를 인용한 것을 제외하고는 인용한 곳이 매우 적다. 『사고전서총목제요四庫全書總目提要』나 『서화서록해제書畫書錄解題』에도 소홀하게 생략했으니, 어찌 기이한 일이 아닌가!

여기에 "육법"과 "육요"를 비교하겠다.

"육요"에서 "전이모사"를 삭제하고 "육법"에 없는 "묵墨"을 넣었다. 사혁이 활동하던 때는 인물화 시대라 임모臨摹를 중시했는데, 형호가 활동하던 때는 산수화가 점점 성행해진 시대라 임모가 충분히 익숙해지지 못해서 여전히 사생에 의뢰하여 창조하였다. 용묵用墨은 당나라 이전에는 중요하게 여기지 않아서, 그림이 대부분 구륵착색화鉤勒著色畵여서 먹에 농담濃淡이 없었기 때문에 먹의 정취를 깨달을 수 없었다. 왕유王維에 이르러 수묵으로 묽게 바림하는 방법을 사용하여 수묵이 유행하게 되자, 색에 대한 연구가 약해져 채색과 먹이 항상 같은 위치에 존재할 수 없어서, 색을 중시하면 먹을 경시하고, 먹을 중시하면 색을 경시하게 되었다. 따라서 육법 가운데 색은 있지만 먹이 없고, 육요 중에 먹은 있지만 색이 없는 것이다.

3. 유도순劉道醇의 "육요六要" · "육장六長"

夫識畵之訣, 在乎明六要而審六長也. 所謂六要者: 氣韻兼力[1]一也, 格制俱老[2]二也, 變異合理[3]三也, 彩繪有澤[4]四也, 去來自然[5]五也, 師學捨短[6]六也. 所謂六長者: 麤鹵求筆[7]一也, 僻澁求才[8]二也, 細巧求力[9]三也, 狂怪求理[10]四也, 無墨求染[11]五也, 平畵求長[12]六也. —北宋·劉道醇[13]『宋(聖)朝名畵評』

그림을 인식하는 비결은 육요를 밝히고, 육장을 살피는 데 있다. '육요'는 기운겸력이 첫째 요결이고, 격제구로가 둘째 요결이며, 변이합리가 셋째 요결이고, 채회유택이 넷째 요결이며, 거래자연이 다섯째 요결이고, 사학사단이 여섯째 요결이다.

'육장'은 추로구필이 첫째 장점이고, 벽삽구재가 둘째 장점이며, 세교구력이 셋째 장점이고, 광괴구리가 넷째 장점이며, 무묵구염이 다섯째 장점이고, 평화구장이 여섯째 장점이다. 북송·유도순의 『송(성)조명화평』에 나오는 글이다.

注

1 기운겸력氣韻兼力: 기운과 운치가 모두 겸비되어야 하는 것으로, 사혁謝赫이 말한 "'육요' 중의 "기운생동"을 말하는 것이다. 그림의 풍격은 감응시키는 예술적 매력을 겸비해야 한다는 것이다.

2 격제구로格制俱老: 작품에는 노련한 품격을 갖추어야 한다는 뜻이다. 사혁의 육법 중의 "골법용필"과 가까운 의미이다. * 격제格制는 격국格局(樣式)과 체제體制(體裁)로 시문이나 작품의 품격이다.

* 오대五代이전에는 화론에서 "노老"를 말한 것이 매우 적었고, 송宋이후에 비롯되었다. 예를 들면, 북송 유도순劉道醇이 『성조명화평聖朝名畫評』에서 "왕단은 격식이 노련하고, 황전은 채색을 배워 노련하다.[王端之老格, 黃筌老于丹青之學.]"고 했다. 북송 곽약허郭若虛가 『도화견문지圖畫見聞誌』에서 "비로소 서린 뿌리가 노련하고 건장하다고 한다.[方稱蟠根老壯也]"고 했다. 송나라 이치덕李鷹德이 『우재화품隅齋畫品』에서 "필묵이 노련하고 굳세다.[筆墨老硬]"고 했다. 원 탕후湯垕가 『화감畫鑒』에서 "필법이 매우 노련하다. 筆法甚老"고 했다. 명 장태계張泰階가 『보회록寶繪錄』에서 "곽희는 창연고색하고 노련하다.[郭河陽蒼然老筆]"고 했다. 명 이일화李日華가 『죽란화잉竹孏畫滕』에서 "구영은 공력은 들였으나, 노련한 골기는 없다.[仇英有功力, 然無老骨]"라고 하였다.

* 명나라 이개선李開先이 『중록화품中麓畫品』「화유육요畫有六要」에서, 화면상의 "노老"는 하급으로 정의하여 "셋째는 노라고 한다. 필법이 늙은 등나무나 측백나무 고목 같고, 높은 바위가 철이 휘어진 것 같고, 옥이 갈라져서 틈을 치는 것 같다.[三曰老. 筆法如蒼藤古柏, 峻石屈鐵, 玉坼擊礴.]"라고 매우 형상화하였다.

* 청대에는 "老"라는 문자에 대해, 심종건沈宗騫이 『개주학화편芥舟學畫編』에서 가장 합당하게 상세한 설명을 다하였으니, 독자들은 참고해도 좋을 것이다.

3 변이합리變異合理: 특이하게 변화시키더라도 이치에 합당하여야 한다는 뜻으로, 사혁의 6법 중 '응물상형應物象形'과 가까운 의미이다.

4 채회유택彩繪有澤: 색채가 윤택하게 조화되어야 한다는 뜻이다.

5 거래자연去來自然: 화면에서 산마루의 거리감이 자연스러워야 한다는 것으로, 사혁의 6법 중 '경영위치經營位置'와 가까운 의미이다.

6 사학사단師學捨短: 고인의 장점은 배우고 단점은 버리라는 것이다.

7 추로구필麤鹵求筆: 필묵의 표현이 자유롭더라도 필력을 갖추었으면 장점을 찾을 수 있다는 것이다.

8 벽삽구재僻澀求才: 괴벽乖僻하고 난삽難澀하게 개척한 새로운 화풍에도 재기才氣(장점, 통함, 이치)를 찾을 수 있다는 것이다. 청나라 포안도布顏圖가 『화학심법문답畫學心法問答』에서 "벽삽구재라고 하는 재자가 화가에게 가장 중요한 점이다. 재자는 장점이고, 통하는 것이고, 이치라는 것이다.[所謂僻澀求才之才字于畫家最爲關鍵. 才字長也, 通也, 理也.]"라고 하였다.

9 세교구력細巧求力: 화풍이 섬세하고 공교하더라도 필력을 갖추어서 약하지 않아야 한다는 것이다.

10 광괴구리狂怪求理: 자유롭고 특이한 화풍으로 그리더라도, 묘사하는 대상의 정취情趣는 화리畵理에 합당해야 한다는 것이다.

* "광괴구리"와 "변이합리"는 모두 하나의 "이理"자를 중요시한다. "이"는 조리條理, 도리道理이며, 중국철학의 개념으로, 통상 조리條理와 준칙準則을 가리킨다. 『한비자韓非子』「해로海老」에 "이理라는 것은 사물을 이루는 문文(規律)이다.", "만물은 각기 다른 이치이지만 도가 맨 먼저이다."고 하였다. 그 뜻은 '이'는 사물의 특수한 규율과 보통의 규율을 '도로 구별한다. 송대에는 이학이 성행하여 주자朱子와 정호程顥·정이程頤학파인 이학가理學家들이 말하는 '이'는 실제 봉건사회의 윤리강령을 가리키며, 봉건사회의 윤리가 영원하도록 바라는 것이다. 중국고대화론 중에서 말하는 '이'는 이학가들이 말하는 윤리倫理나 물리物理가 아니다. 보통 『장자』「양생주」의 포정庖丁이 해우解牛하는 "천리天理에 의지하는 이"를 가리킨다. 사물이 발전하는 규율로서 사람과 일의 일반적 정리情理를 가리키는 것인데, 이것으로 회화의 기본원리를 언급한 것이다.

* 남조송 종병宗炳이 『화산수서畵山水序』에서 "눈으로 보고 마음으로 깨닫는 것이 이치이다. 이미지가 공교롭게 되면, 눈도 함께 감응하여 마음도 모두 깨닫게 된다. 감응하여 마음으로 깨달아 정신이 세속을 초월하여 이치를 얻게 된다.[夫以應目會心爲理者. 類之成巧, 則目亦同應, 心亦俱會. 應會感神, 神超理得.]"고 하였다.

* 남제 사혁謝赫이 『화품畵品』에서 "사물의 이치와 특성을 다 표현하여 그림 그리는 일이 말로 전해지는 것보다 뛰어났다.[窮理盡性, 事絶言象.]"고 하였다.

* 당나라 장언원張彦遠이 『역대명화기』에서 "묘리에 이른다.[臻于妙理.]"고 하였다.

* 오대후양 형호荊浩가 『필법기』에서 "이치에 합당하여 온갖 사물이 붓에 따라 나타난다.[文理合儀, 品物流筆.]"고 하였다.

* 북송 장회張懷가 『산수순전집후서』에서 "고인들이 그림에 대하여 이치에 이르는 자는 사물의 묘함을 다할 수 있다.[古人之于畵, 造予理者, 能盡物之妙.]"고 하였다.

* 북송 한졸韓拙이 『산수순전집』에서 "작품이 너무 거칠면, 이취를 궁구해야 한다.[其筆太粗, 則窮于理趣.]"고 하였다.

* 송 소식蘇軾이 『서오도자화후書吳道子畵後』에서 "오도자가 인물을 그리면 …… 법도 가운데서 새로운 뜻을 표현하고, 호방함 밖에서 묘리를 표현하였으니, 이른바 "칼날을 놀림에 여유가 있고, 도끼를 휘둘러 바람을 일으킨다."고 하는 정도로 능수능란함은, 대개 고금에 오도자 한 사람일 뿐이다.[道子畵人物, …… 出新意于法度之中, 寄妙理于豪放之外, 所謂 "游刃餘地, 運斤成風," 皆古今一人而已.]"고 하였다.

* 명 당지계唐志契가 『회사미언繪事微言』에서 "대개 문인이 산수화를 배우면 …… 대개 이치를 밝히는 것을 위주로 해야 한다.[凡文人學畵山水, …… 大抵以明理爲主.]"고 하였다.

* 청 반증형潘曾瑩이 『화지畵識』에서 "그림을 그리는 것은 먼저 화리를 통하는 데 달렸는데, 그림 중의 이치는 사물을 만드는 이치이다.[作畵在先通畵理, 畵中之理, 卽造物之理也.]"고 하였다.

11 무묵구염無墨求染: 화면의 공간에 먹빛의 효과를 구해야 한다는 것이다. 허虛에서 실實을 구하고 허에서 실을 구한다는 의미이다. * 청나라 포안도布顔圖가 『화학심법문답』에서

"산수화에 관한 학문이 신묘한 경지에 들어설 수 있는 것은, 이 방법만이 가장 좋은 것이라고 여긴다. 먹색이 없다고 하는 것은, 전혀 먹색이 없는 것이 아니고 마르게 쓴 결과이다. 마르고 옅은 것은 실한 먹이고, 먹색이 없다는 것은 허한 먹이다."고 개념을 설명하였다.

12 평화구장平畵求長: 평담한 화면에서 의미심장함을 찾는 것이다. 청나라 장화蔣和가 『화학잡론』에 "그림을 보는데도 반드시 전재법剪裁法을 터득해야 하는 것이 '평화구장平畵求長'이다."라고 했다.

13 유도순劉道醇: 사적事蹟은 자세하지 않다. 유도순(약1057년 전 후)은 송나라 대량大梁 사람이고, 약 1057년 전후에 활동하였다. 저서인 『송조명화평宋朝名畵評』은 모두 90여명을 기록하였다. 모두 전을 쓰고 전 뒤에 평한 말을 첨가하였다. 어떤 곳엔 두 세 사람을 하나의 품으로 하였다. 각 품에 넣은 까닭을 설명하였고, 말은 간단하지만 뜻이 갖추어졌으니 진실로 좋은 구성이다. 『오대명화보유五代名畵補遺』가 전해오는데 평한 것은 없다.

按語

유도순劉道醇이 말한 "대요"는 실제 "육법"이 변한 모양이며, "육법"의 다른 한 종류의 법을 말한 것이다. 이들 두 종류의 순서도 완전히 다르다. 다른 곳에는 종류마다 우수한 점을 제시하여 한쪽으로 치우치는 면을 피할 수 있다. 그림을 보는 데에 적용될 뿐만 아니라 그림을 배우는 데도 적용된다. "육장"이라는 것은 실제 여섯 가지 단점인데, 단점 가운데 장점을 갖추는 것이다. 추로麤鹵·벽삽僻澁·세교細巧·광괴狂怪·무묵無墨·평화平畵는 여섯 종류의 결점이다. 반드시 그림에는 재력才力·필력筆力·선염渲染·장점長點·재능才能 등을 갖추어 모순되고 대립되는 점을 통일하여, 결점을 가지고 우수한 점으로 변화시킨 것이다. "광괴구리狂怪求理"와 "추로구필麤鹵求筆" 두 가지 장점에 대하여, 청나라 방훈方薰이 『산정거화론山靜居畵論』에서 "그림의 기운과 품격은 기이해야 하고 필법은 단정해야 하는데, 기격과 필법이 모두 바르면 평범해지기 쉽다. 기격과 필법이 모두 기이하면, 험악해지기 쉽다. 이에 고인들이 '광괴구리'와 '추로구필'을 말한 까닭이 있다."라고 이해시켰다.

4. 추일계鄒一桂의 "팔법八法"

畵有八法·四知. 八法之說, 前人不同, 今折其衷, 以論花卉.

一曰章法: 章法者以一幅之大勢而言. 幅無大小, 必分賓主. 一虛一實, 一疎一密, 一參一差, 卽陰陽晝夜消息之理也. 佈置之法, 勢如勾股[1], 上宜空

天, 下宜留地. 或左一右二, 或上奇下偶[2], 約以三出. 爲形忌漫圓·散碎, 兩
互平頭, 棗核·蝦鬚. 佈置得法, 多不嫌滿, 少不嫌稀. 大勢旣定, 一花一葉,
亦有章法. 圓朵非無缺處, 密葉必間疎枝. 無風飜葉不須多, 向日背花宜在
後. 相向不宜面湊, 轉枝切忌蛇形. 石畔栽花, 宜空一面; 花間集鳥, 必在空
枝. 縱有化裁[3], 不離規矩.

　二曰筆法: 意在筆先, 胸有成竹, 而後下筆, 則疾而有勢, 增不得一筆, 亦
少不得一筆. 筆筆是筆, 無一率筆; 筆筆非筆, 俱極自然. 樹石必須蟹爪, 短
梗則用狼毫. 蟹爪狼毫筆名 鈎葉鈎花, 皆須頓折; 分筋勒榦, 迭用剛柔. 花
心健若虎鬚, 苔點佈如蟻陣. 用筆則懸針[4]·垂露[5]·鐵鏃[6]·浮鵝[7]·蠶頭[8]·
鼠尾[9], 諸法隱隱有合. 蓋繪事起于象形, 又書畵一源之理也.

　三曰墨法: 用頂煙新墨, 硏至八分, 濃淡枯濕隨意運之. 杜陵云: "白摧朽
骨龍虎死, 黑入太陰雷雨垂,"[10] 盡之矣. 忌陳墨·積墨·剩墨. 生紙急起急
落, 花朵略入淸膠, 點苔剔刺, 不妨帶濕. 濃心淡瓣, 深蒂淺苞, 一定之法也.

　四曰設色法: 設色宜輕而不宜重, 重則沁滯而不靈, 膠粘而不澤. 深色須
加多遍, 詳于染法. 五采彰施[11], 必有主色, 以一色爲主, 而他色附之. 靑紫
不宜並列, 黃白未可肩隨. 大紅·大靑, 偶然一二; 深綠淺綠, 正反異形. 花
可復加, 葉無重筆. 焦葉用赭, 嫩葉加脂. 花色重則葉不宜輕, 落墨深則著
色尚淡.

　五曰點染法: 點用單筆, 染須雙管[12]. 點花以粉筆蘸深色于毫端而徐運之,
自然深淺合度. 染花則先鋪粉地, 加以礬水, 俟其乾後, 以
一筆蘸色染著心處, 一筆以水運之. 初極淡, 漸次而深. 染
非一次, 外瓣約三遍, 中心必五六, 則四凸顯然, 自然圓渾.
用脂略入淸膠則不沁漬而完後發亮. 葉大亦用染法, 葉小
則用點法. 至下筆輕重疾徐, 則巧存乎人, 非筆墨所能傳也.

　六曰烘暈法: 白花白地則色不顯, 法在以微靑烘其外, 而
以水筆暈之, 自有以至于無, 其用筆甚微, 著迹不得, 卽畵
家所謂渲也. 或欲畵白花, 先烘其外亦得. 總欲觀者但賞
玉質而不知其烘則妙矣. 又樹石·禽魚·水紋·波級·雪
月·霞天, 亦用烘法, 烘亦用水非用火也.

　七曰樹石法: 樹石必有皴法, 用枯濕筆隨意掃去. 樹榦欲
其圓渾, 逢節處空白一圍, 轉彎必有節, 節之圓長·大小不
一狀. 松龍鱗, 柏纏身, 須參活法; 桐橫抹, 柳斜擦, 各樹不

清, 鄒一桂<花卉圖>軸

同. 柔條細梗不用雙鉤, 錯節盤根[13]不妨臃腫. 至于花間置石, 必整塊玲瓏[14], 忌零碎[15]疊砌. 一卷如涵萬壑, 盈尺勢若千尋. 縱有頑礦[16], 亦須三面; 如出湖山[17], 穴竅[18]必多. 隙際方生苔蘚, 窪處或産石芝[19]. 面背宜清, 邊腹要到. 黑白盡陰陽之理, 虛實顯凹凸之形. 能樹石則山水之法思過半[20]矣.

八曰苔襯法[21]; 樹石佳則不必苔, 點苔不得法, 則反傷樹石. 法須錯綜而有隊伍, 多不得少不得, 相其體勢而佈列之. 或圓·或尖·或斜·或剔·或亂·或整, 能使樹加圓渾, 石益崚嶒, 則神妙矣. 地坡著草各稱其花. 早春僅可枯苔, 春夏不妨叢綠苔. 花下宜淨, 蒙茸則非. 春花春草, 秋花秋草, 各不相混. 如戟如矛, 有意無意, 畫家神明[22], 全在乎此, 勿以爲餘技而忽之.

―清·鄒一桂『小山畫譜』

그림에는 팔법과 네 가지 알아야할 것[四知]이 있다. 팔법을 앞 사람들과 다르게 지금과 옛사람들을 절충하여서 화훼에 대하여 논하겠다.

첫째는 장법이다.

장법은 한 화폭의 대략적인 상황을 말하는 것이다. 화폭은 크기에 상관없이 반드시 빈주를 나누어야 한다. 하나가 비면 하나를 채우고, 하나가 성글면 하나를 빽빽하게 하며, 하나가 들어가면 하나를 나오게 하는 것이, 음양이 밤낮으로 소멸하고 자라나는 원리이다.

포치법은 형세가 직삼각형 같아서, 위로는 하늘을 비우고 아래는 땅을 남겨야 한다. 좌측에 하나가 있으면 우측에 둘을 놓고, 위가 홀수면 아래는 짝수로 하여 대략 세 개를 그려 내는 것이다. 형상을 그리는 데 쓸 데 없이 둥글고 산만하게 자잘한 것과, 두 개가 서로 평평하여 대추씨나 새우 수염 같이 되는 것을 꺼린다. 포치법을 터득하는 것은 많은 곳에 가득 채우는 것을 싫어하고, 적은 곳에 드문드문하게 하는 것을 싫어하는 것이다. 대략적인 상황이 정해지면, 하나의 꽃과 하나의 잎도 장법이 있어야 한다. 둥근 꽃이 빠진 곳이 있으면, 빽빽한 잎에 반드시 성근 가지를 섞어야 한다. 바람이 없으면 나는 잎이 많지 않아야 하고, 해가 비치면 뒤로 향한 꽃은 뒤에 있어야 한다. 서로 향하는데 앞면이 한곳으로 모이면 안 되고, 더구나 가지가 뱀같이 꼬불꼬불한 모양은 절대로 꺼린다. 돌 언덕에 심은 꽃은 한 면을 비워야 한다. 꽃 사이에 새가 모여들게 하려면, 반드시 빈 가지가 있어야 한다. 변형시켜 재배한 것이 있더라도 법도를 떠나면 안 된다.

둘째는 필법이다.

뜻이 붓보다 먼저 있고 가슴에 이루어진 대나무가 있은 뒤에 붓을 대면, 빨리 그려도 형세를 갖추어 한 필치를 보탤 수 없고, 적더라도 한 필치 더할 수 없다. 붓마다 좋은 필치라도 일률적인 필치가 없고, 필치마다 붓 자국이 없어야 모두 아주 자연스럽게 된

다. 나무와 돌은 반드시 개 발톱 같은 붓을 써야 하고, 짧은 가지는 양호필을 써야 한다. 잎과 꽃을 그려내려면 모두 돈좌전절하여 잎맥을 나누고 가지를 그리는데, 강하고 부드러운 것을 번갈아 써야 한다. 꽃술은 건장한 것이 호랑이 수염같이 하며, 태점은 개미가 진을 친 것 같이 한다. 붓은 현침수로·철렴부아·잠두서미 같은 방법을 써서 여러 법들이 은연중에 합치가 되어야 한다. 그림 그리는 일은 형을 본뜨는데서 시작하고, 글씨와 그림은 같은 근원이라는 이치이다.

셋째는 먹을 쓰는 법이다.

최상의 새로운 먹을 써서 갈아 80퍼센트가 되면, 농담고습을 뜻에 따라 사용한다. 두보가 말하였다. "흰 것이 후골을 꺾었으나 용호는 이미 죽었고, 검은 것이 달에 들어가니 천둥이 치고 비가 내리네!" 이 말은 먹색을 다 표현한 것이다. 진부한 먹·쌓아올리는 먹·남은 찌꺼기 먹 사용을 꺼린다. 생지에 급히 시작하여 급하게 끝낼 때, 꽃잎은 깨끗한 아교 물을 약간 넣어 태점으로 찍어, 가시를 제거하면 습기를 띠어도 무방하다. 꽃술은 짙게 하고 꽃잎은 담담하게 하며, 꽃받침은 짙게 꽃송이는 옅은 색으로 하는 것이 일정한 법이다.

넷째는 설색이다.

색을 칠하는 것은 가벼워야 하고 무거우면 안 된다. 무거우면 스며들어 막혀서 영활하지 못하여, 아교를 찍어도 윤택하지 않게 된다. 짙은 색은 반드시 골고루 여러 번 칠해야 한다고 염법에서 상세하게 밝혔다. 오채로 분명하게 나타내려면, 반드시 주가 되는 색을 갖추어 한 색을 위주로 삼아 다른 색을 그 색에 부가한다. 청색과 자색을 나란히 배열하면 안 되며, 황색과 백색도 나란히 하면 안 된다. 아주 붉은 것과 아주 푸른 것도, 우연히 한 두 번 할 일이다. 짙은 녹색과 옅은 녹색은 앞뒤로 써야 형을 달리한다. 꽃에는 다시 덧칠해도 되나, 잎에는 거듭 칠해서는 안 된다. 말라 시든 잎은 자석을 쓰고, 어린잎은 연지를 가한다. 꽃 색이 무거우면 잎 색이 가벼우면 안 되고, 먹을 짙게 찍으면 색을 칠한 것이 오히려 담담해진다.

다섯째는 점염법이다.

찍을 때는 하나의 붓을 쓰고, 칠할 때는 두 개의 붓을 써야 한다. 꽃을 그릴 때는 흰색이 묻은 붓을 진한 색에 붓 끝만 찍어서 서서히 운필하면, 자연스럽게 짙고 옅은 것이 법에 합치가 된다. 꽃을 칠하는 데는 먼저 흰 바탕을 펼치고 백반 물을 칠하여 마르기를 기다린 후에, 한 붓으로 색을 찍어서 꽃술을 그릴 곳에 착색하고 한 붓은 물로 운필하여 바림 한다. 처음엔 아주 묽게 하여 점차적으로 짙게 한다. 색은 한 번만 칠하는 것이 아니고, 바깥 쪽 꽃잎은 대략 세 번 정도 칠하고, 중심부분은 반드시 대여섯 번 칠해야 오목하고 나온 곳이 드러나게 되어 자연히 원만하고 혼후해진다. 연지를 사용하는 것은 깨끗한 아교 물을 약간 넣으면 스며들어 젖지 않으나, 완성된 후에는 좋은 색이 드러난다. 잎이 큰 것도 칠하는 방법을 쓰고, 잎이 작은 것은 찍는 방법을

사용한다. 그리기 시작하여 가볍고 무겁고 빠르고 서서히 그리는 공교함은 그리는 사람에게 달렸으니, 필묵으로 전할 수 있는 것이 아니다.

여섯째는 홍운법이다.

흰 바탕에 흰 꽃은 잘 나타나지 않는다. 드러내는 방법이 옅은 청색으로 꽃 밖을 홍탁하는데 있다. 물을 묻힌 붓으로 그곳을 바림 하여 형상이 있는 곳에서부터 없는 데까지, 붓을 매우 미약하게 써서 흔적이 보이지 않게 하는 것이 화가들이 말하는 '선염'이다. 더러는 흰 꽃을 그리려면, 먼저 꽃 밖에 홍염하여도 된다. 총괄하면, 관람하는 자들이 옥질만 감상하려고 하여 홍염하는 법칙의 묘함을 알지 못한다. 나무와 돌·물새와 물고기·물결·파도·눈 내린 달밤·노을 낀 하늘 등도 홍운법을 사용한다. 홍운탁월도 물을 사용하는 것이지 불을 쓰는 것은 아니다.

일곱째는 나무와 돌을 그리는 법이다.

나무와 돌은 반드시 준법이 있어서 마르고 습한 붓으로 뜻에 따라 그리는 것이다. 나무 줄기는 원만하고 혼연하게 해야하고, 마디가 마주치는 곳은 온 주위가 공백이고 모퉁이에는 마디가 있어야하며, 마디는 둥글고 길고 크고 작은 형상이 하나같으면 안된다. 소나무는 용 비늘 같고, 잣나무는 등걸이 얽어맨 것 같으니, 반드시 융통성 있는 방법을 참고해야 한다. 오동나무는 가로로 칠하고, 버드나무는 비스듬이 문지르는 등 모든 나무가 같지 않다. 부드러운 가지와 가느다란 가지는 쌍구법을 쓰지 않고, 마디가 들쑥날쑥하고 뿌리가 구불구불한 것은 울퉁불퉁하여도 무방하다. 꽃 사이에 돌을 배치하는 것은 덩어리를 영롱하게 정리해야 하며, 자잘한 돌이 첩첩이 쌓이는 것은 것을 꺼린다. 하나의 그림에 수많은 골짜기와 계곡을 포함하면 한 자에 화폭에도 가득한 형세가 천 길이 되는 것 같다. 딱딱한 광석이 있더라도 반드시 삼면이 있어야 한다. 태호산에서 나온 돌 같으면 구멍이 반드시 많아야 한다. 돌 틈에 이끼가 자라며 움푹 파인 곳에 산호충이 생긴다. 앞면과 뒷면은 맑고 가장자리와 중앙은 주밀해야 한다. 검고 흰 것으로 음양의 이치를 다하고, 비고 채운 것으로 들어가고 나온 형상을 나타낸다. 나무와 돌을 잘 그릴 수 있으면 산수화법을 거의 깨달은 것이다.

여덟째는 태친법이다.

나무와 돌이 잘 표현되었으면 이끼를 찍을 필요가 없다. 이끼를 찍는 법을 터득하지 못하면 도리어 나무나 돌을 손상 시킨다. 이 법은 반드시 크고 작은 이끼가 뒤섞어서 행렬을 갖추고, 많지도 않고 적지도 않게 형세를 보고서 펼치고 나열해야 한다. 더러는 원만하거나 뾰족하고, 비스듬하거나 삐치며, 어지럽거나 더러는 정돈되게 하면, 나무는 원만하고 돌이 더욱 높게 표현되어 신묘해질 것이다. 땅과 언덕에 풀이 붙은 것을 꽃이 피었다고 한다. 이른 봄에는 마른 태점을 찍어야 하고, 봄과 여름에는 모인 푸른 이끼를 그려도 무방하다. 꽃 아래는 깨끗해야 하고 헝클어지게 덮이면 어울리지 않는다. 봄 화초와 가을 화초가 서로 섞여서는 안 된다. 창끝이나 긴 창 같기도 하며, 뜻이 있기

도 하고 없기도 해야 화가의 정신이 완전히 여기에 있게 될 것이니, 여기로 소홀하게 생각해서는 안 된다. 청·추일계의 『소산화보』에 나온다.

注

1 구고勾股: 직각 삼각형에서 직각을 낀 두변, 길이가 짧은 것을 '勾' 긴 것을 '股'라 한다.
2 상기하우上奇下偶: 기奇는 홀수이고, 우偶는 짝수이다.
3 화재化裁: 전재剪裁하여 변화시킨 것이다.
4 현침懸針: 세로획의 일종이다. 운필에서 세로획의 하단에 이르렀을 때, 필봉을 드러낸 것이 바늘을 매단 것 같은 모양이다.
5 수로垂露: 세로획의 일종이다. 운필에서 세로획 끝부분에 이르렀을 때, 필봉을 드러내지 않고 붓을 머물러 위로 향하여 에워싸듯이 거두어 구슬이 드리운 형상을 나타내므로 '수로'라 한다.
6 철겸鐵鐮: 필획에서 삐친 형상이 쇠로 만든 낫 같이 생긴 모양이다.
7 부아浮鵝: 선의 종류로, 형상이 물에 떠있는 오리 모양이다.
8 잠두蠶頭: 붓을 댈 때, 처음에 머물러서 누에머리 모양 같이 되는 것이다.
9 서미鼠尾: 붓을 거두어 마칠 때 쥐꼬리 같은 모양을 이루는 것이다.
10 "백최후골용호사白摧朽骨龍虎死, 흑입태음뇌우수黑入太陰雷雨垂,": 두보杜甫의 시 〈희위위언쌍송도가戱爲韋偃雙松圖歌〉 중의 한 구절로, 위 구절은 담묵淡墨을 형용한 것이고, 아래 구는 농묵濃墨을 형용한 것이다.
11 오채창시五彩彰施: 오채五彩는 오색으로 청靑·황黃·적赤·백白·흑黑을 가리킨다. 『서경書經』「익직益稷」에 "……오채를 다섯 가지 색으로 분명하게 칠하여 복제를 만들려고 하거든, 네가 이를 밝혀라.[……以五彩彰施于五色, 作服, 汝明.]"라고 나온다.
12 "점용단필點用單筆, 염수쌍관染須雙管.": 단필單筆은 한 자루의 붓이고, 쌍필雙筆은 두 자루의 붓이다. 그림을 그릴 때 한 자루의 붓에는 색을 묻히고, 또 한 자루는 맑은 물을 묻혀서 하나로는 색을 칠하고, 하나는 물로 바림하는 것을 말한다.
13 착절반근錯節盤根: 마디가 들쑥날쑥하고 뿌리가 구불구불한 것을 이른다.
14 영롱玲瓏: 광채가 찬란한 것이다.
15 영학䂮确: 자잘한 돌이 많고 흙이 박한 것이다.
16 완석頑礦: 단단하게 굳은 광석을 이른다.
17 호산湖山: 태호太湖 가운데 있는 산으로, 태호에 산이 많다.
18 혈규穴竅: 동굴을 이른다.
19 석지石芝: '산호충珊瑚蟲'의 일종으로 송이버섯 안의 주름살과 같아서 '石芝'라고 한다.
20 사과반思過半: 생각하여 깨닫는 바가 매우 많아서, 태반 이상을 안다는 것이다.
21 태친법苔襯法: 태점을 찍어서 돋보이게 하는 법이다. 친襯은 종이나 비단의 뒷면에 채색하여, 정면에 그려진 물상이 더욱 두텁고 깊은 느낌이 있게 선염하는 것을 이른다.
22 신명神明: 화가의 정신과 심사心思를 이른다.

按語

추일계鄒一桂가 정한 '팔법八法'에서는 제일 먼저 경영위치의 실행을 주장하였다. 이는 완전히 화훼화花卉畫를 그리는 법이다. 실제 점염點染·홍운烘暈·수석樹石·태친苔襯 등은 모두 장법章法·필법筆法·묵법墨法·설색법設色法에 포함시켜서 별도로 나열할 필요가 없다. 사생寫生을 주장하여서 전이모사傳移模寫는 말하지 않았다. 그리고 "기운은 그림이 이루어진 뒤에 얻는 것이다."라고 여겼기 때문에 '팔법'에 나열하지 않았다. 이 '팔법'은 사혁謝赫의 '육법'에 보충한 것 같다.

기타其他:

..

寫梅十二要: 一墨色精神, 二繁而不亂, 三簡而意盡, 四狂而有理, 五遠近分明, 六枝分四面, 七勢分長短, 八苔有粗細, 九側正偏昂, 十蕚瓣大小, 十一攢簇稀密, 十二老嫩得意[1]. —明·劉世儒[2]『雪湖梅譜』

매화를 그리는데는 열두 가지 요결이 있다. 첫째는 먹색이 살아야 한다. 둘째 번잡해도 어지럽지 않아야 한다. 셋째 간단해도 뜻이 다 표현되어야 한다. 넷째 자유롭게 그려도 이치에 맞아야 한다. 다섯째 원근이 분명해야 한다. 여섯째 가지가 네 방향으로 나뉘어야 한다. 일곱째 형세가 길고 짧음이 구분되어야 한다. 여덟째 태점에 거칠고 가는 것이 있어야 한다. 아홉째 측면과 정면·치우친 것·올라간 것이 있어야 한다. 열째 꽃이 크고 작은 것이 있어야 한다. 열한 번 째 성기거나 조밀하게 모여있어야 한다. 열두 번째 묵은 가지와 햇가지가 어울려야 한다. 명·유세유의 『설호매보』에 나오는 글이다.

注

1 노눈득의老嫩得意: * 송나라 중인仲仁이 『화광매보華光梅譜』에서 "가지를 가늘고 여리게 하면 괴이하게 되는 일은 없으며, 가지가 많고 꽃이 적은 것은 기가 완전한 것을 말한다. 가지가 늙었으나 꽃이 큰 것은 기가 장함을 말한다. 가지가 어리고 꽃이 작은 것은 기가 미약한 것을 말한다.[枝細嫩而不怪, 枝多花少, 言其氣之全也. 枝老而花大, 言其氣之壯也. 枝嫩花細, 言其氣之微也.]"라고 하였다.
* 명나라 심양沈襄이 『매보梅譜』에서 "가지가 오래된 것인지 여린 것인지에 따라서 각자 농담濃淡을 구분하여, 묵은 줄기는 마르고 강하게 여린 가지는 말쑥하게 그린다. 매화가지가 늙지 않으면 복숭아나 자두나무와 같고, 농담이 구분 안 되면 모두 저속한 필치이다. [梢之老嫩, 各分濃淡, 老榦枯健, 嫩枝瀟灑. 梅枝不老, 便同桃李; 濃淡不分, 總爲俗筆.]"라고 하

였다.

* 명나라 당지계唐志契가 『회사미언繪事微言』「노눈老嫩」에서 "대개 그림을 그리는 데 눈嫩[淸新]과 문文[文雅]은 다르다. 청신한 것을 가리켜 고상하다고 하는 자가 있으면 꽤 웃을 것이다. 붓을 가늘게 댄 것이 청신한 것 같으나, 아주 노련한 풍격과 기개는 자연스러운 것에서 나온다. 붓을 거칠게 쓰는 것이 노련함에 가까우나, 지극히 청신한 풍격과 기개를 갖추어야 한다. 때문에 창경蒼勁한 것은 견식이 있는 자가 한 번 보면 숨기기 어려우나, 세상 사람들은 알지 못하고 결국 세필을 청신한 것으로 지적하고, 거친 필치는 노련하다고 하니, 참으로 눈에도 장님이 있다.[凡畵嫩與文不同, 有指嫩爲文者, 殊可笑. 落筆細雖似乎嫩, 然有極老筆氣出于自然者. 落筆粗雖近乎老, 然有極嫩筆氣. 故爲蒼勁者, 難逃識者一看, 世人不察, 遂指細筆爲嫩, 粗筆爲老, 眞有眼之盲也.]"고 하였다.

2 유세유劉世儒: 명나라 화가이다. 자는 계상繼相이고, 호는 설호雪湖이다. 산음山陰(지금의 江蘇 紹興) 사람이다. 어렸을 때 왕면王冕의 매화梅花 그림을 보고 기뻐하여, 그로부터 침식을 잊고 매화 그림 공부에 전심했다. 뒤에 명산유곡名山幽谷에 숨은 매화를 두루 찾아다니며, 그 정태情態를 모두 그린 끝에 마침내 매화 그림의 대가大家가 되었다. 왕사임王思任이 말하길 "그는 90세까지 사는 동안에 80년을 매화를 그리는 데 보냈다."고 한다. 저서인 『설호매보雪湖梅譜』는 가정嘉靖 34년(1555)에 만들어진 책이다. 「자서自序」가 있고, 다음에 「사매12요寫梅十二要」가 있는데, 겨우 표목標目만 있고 설명은 없다. 화제畵題가 57개 있으며, 다음이 가결歌訣이고, 매병梅病이다.

..

畵家四要: 筆法·墨氣·邱壑·氣韻, 先言筆法, 再論墨氣, 更講邱壑, 氣韻不可說, 三者得則氣韻生矣. 筆法要古, 墨氣要厚, 邱壑要穩, 氣韻要渾. 又曰: 筆法要健, 墨氣要活, 邱壑要奇, 氣韻要雅. 氣韻猶言風致也. —淸·龔賢 『柴丈畵說』

화가의 네 가지 요결은 필법·묵기·구학·기운이다. 그 중에서 필법을 먼저 말하고, 다시 기운을 논하며, 다시 구학을 강구하였다. 기운은 설명할 수 없으나, 세 가지를 터득하면 기운이 생긴다. 필법은 예스러워야 하고, 묵기는 두터워야 하며, 구학은 안온해야 하고, 기운은 혼연해야 한다. 또 필법은 건실해야 하고, 먹 기운은 생기가 있어야 하며, 구학[意境]은 뛰어나야 하고, 기운은 우아해야 한다고 하였다. 기운은 품격을 말하는 것과 같다. 청·공현의 『시장화설』에 나오는 글이다.

294

畵有六長: 所謂氣骨古雅¹, 神韻秀逸, 使筆無痕, 用墨精彩, 佈局變化, 設色高華²是也, 六者一有未備, 終不得爲高手. —清·盛大士『谿山臥遊錄』

그림에는 여섯 가지 장점이 있다. 기세와 골력이 고상하고 우아한 것, 신묘한 운치가 빼어난 것, 붓을 흔적이 없이 사용하는 것, 먹을 정교하며 아름답게 사용하는 것, 구도를 변화 있게 배치하는 것, 색칠을 고상하고 화려하게 하는 것이 육장인데, 여섯 가지 중에 하나라도 갖추지 못하면, 결국은 그림에 뛰어난 사람이 될 수 없다. 청·성대사의『계산와유록』에 나오는 글이다.

注

1 고아古雅: "고古"는 벌써 지나간 시대로 지금과 상대되며, 역사가 아주 오래되어 세속과 다른 시대를 말한다. 동양화론中國畵論에 나오는 '고'는 '고의古意'와 같다. '고박古朴'·'고일古逸'·'고고高古'·'침고沉古' 등과 같다. "아雅"는 바른 것으로 규범規范에 합치되는 고상高尙하고 용속庸俗하지 않으며, 아름다우며 저속하고 조잡하지 않은 것이다. 동양화론에서 말하는 '아雅'의 개념 한 부분은 문인과 아사雅士의 아雅·고아高雅·풍아風雅·전아典雅·수아秀雅·대아大雅 등으로, 사대부계층士大夫階層의 심미관점審美觀點과 관계된다. 별도의 한 부분은 '아雅'와 상대되는 '속俗'으로 아雅와 같은 것이다. 봉건사회에서 '속'은 사대부나 문인의 정취나 품격이 아닌 것을 가리키는 말이다. 동시에 용속庸俗하고 조야粗野(거칠고 자연 그대로)한 뜻을 다소 포함하고 있다.

* 청나라 심종건沈宗騫이『개주학화편芥舟學畵編』「피속避俗」에서 "고상함을 얻으려는 자는 우선 평상시에 다투어 경쟁하는 조급하고 어긋난 기세를 안정시키고, 편하고 유리하게 요령을 부리는 풍조를 그만 두어야 한다. 옛 사람들의 담박한 원기와 말쑥하고 막힘이 없는 것을 헤아려 보면, 실제로 어지럽게 변하여 다시 쫓아가서 영예와 권세를 바라는 것들 모두를 제거했기 때문이다. 당시에 모두가 좋아하는 것을 버리고, 이치와 정취의 독특한 내용을 궁진하여 억지로 조장하지도 않으며, 우수함이 차분하게 점점 젖어들면 장차 구하지 않아도 고상함은 저절로 존재하게 되고, 속기는 제거하지 않아도 저절로 제거된다.[欲求雅者, 先于平日平其爭競躁戾之氣, 息其機巧便利之風. 揣摩古人之能恬淡冲和, 瀟灑流利者, 實由擺脫一切紛更馳逐, 希榮慕勢, 棄時世之共好, 窮理趣之獨腴, 勿忘勿助, 優柔漸漬, 將不求存而自存, 不求去而自去矣.]"고 하였다. 고대 화가들은 '고'와 '아'를 아름다운 것으로 여겼으며, 원元, 명明, 청淸시대에는 회화품평에서 중요한 준칙이 되었다. 오늘날에도 여전히 '아'와 '속'을 빌어서 사용하지만 너무 새로운 뜻을 포함시켜서 지었다.

2 고화高華: 고상하고 밝은 광채를 이른다.

按語

성대사盛大士가 정한 "육장六長"은 사혁의 "육법六法"과 정신이 같다.

書家有八體¹, 山水家有六法², 習墨竹者豈無其體法耶? 然古人實未之
有也, 俾學者何所持循? 余因擬之, 其法亦有六: 一曰胸有成竹³, 二曰骨力
行筆⁴, 三曰立品醫俗⁵, 四曰氣韻圓渾⁶, 五曰心意發刺⁷, 六曰疎爽淋漓⁸.
一清·汪之元⁹『天下有山堂畫藝』

서예가들은 팔체가 있고 산수화가들은 육법이 있으니, 묵죽을 학습하는 자들은 대나
무의 체법이 없겠는가? 고인들은 실제 체법이 없었으니, 배우는 자들에게 무엇을 믿고
따르게 하는가? 내[汪之元]가 그것을 헤아려보니, 죽법도 여섯 개가 있다. 첫째는 '흉유
성죽', 둘째는 '골력행필', 셋째는 '입품의속', 넷째는 '기운원혼', 다섯째는 '심의발자', 여
섯째는 '소상임리'라고 한다.

注

1 팔체八體: 여덟 가지의 서체로, 두 종류가 있다. 하나는 진秦나라 때 문자를 통일하여 정
한, 대전大篆·소전小篆·각부刻符·충서蟲書·모인摹印·서서署書·수서殳書·예서隷書이다.
대전·소전·충서·예서는 네 가지 자체字體이고, 나머지는 서書의 쓰임새이다. 하나는 고
문古文·대전·소전·예서·비배飛白·팔분八分·행서行書·초서草書·해서楷書가 나온 후의
팔체이다. 전의되어 서도書道를 이른다.
2 육법六法: 여기서의 육법은 형호荊浩가 말한 "육요六要"를 가리킨다.
3 흉유성죽胸有成竹: 가슴에 완성된 대나무가 있다는 것으로 작품의 구상이 갖춰진 것을 이
른다.
4 골력행필骨力行筆: 필력 있게 붓을 운행하는 것이다.
5 입품의속立品醫俗: 품덕을 세워 속된 기운을 치료하는 것이다.
6 기운원혼氣韻圓渾: 기운이 원만하게 혼연일체 되게 하는 것이다.
7 심의발자心意發刺: 심정이 가시를 밟듯이 조심스럽게 행하는 것이다.
8 소상임리疎爽淋漓: 분명(시원)하며 호방하며 흥건하게(통쾌하고 힘 있게)하는 것 등을 이
른다.
9 왕지원汪之元: 청나라 화가이다. 자가 체재體齋이고, 해양海陽(지
금의 廣東省 조안(潮安) 사람이며, 나그네로 광주廣州에 잠시 살았
다. 한묵翰墨을 잘 했으며, 시가詩歌에 능했고 난과 대를 잘 그렸
다. 각인刻印도 잘 했으며, 『인예印藝』가 간행되었다. 찬술撰述한
『천하유산당화예天下有山堂畫藝』가 있는데 옹정擁正 2년(1724)에
완성된 책이다. 모두 두 종류인데 하나는 「묵죽보墨竹譜」이고, 하
나는 「묵란보墨蘭譜」이며, 혜蕙와 석石, 태초苔草 그리는 법이 첨
부되어 있다.

清, 汪之元, 『天下有山堂墨竹蘭石譜』

按語

왕지원의 "육법"은 난과 죽을 그리는 것을 설명한 것으로, 순서가 매우 혼잡하다. 사혁의 "육법"을 벗어날 수 없다.

二

以張懷瓘[1]『畫品斷』, 神·妙·能三品, 定其等格, 上中下又分爲三; 其格外有不拘常法, 又有逸品, 以表其優劣也. 「序」―唐·朱景玄[2]『唐朝名畫錄』

장회관의 『화품단』에는 신·묘·능 삼품으로 그림의 등급과 격식을 정하여 상·중·하를 또 셋으로 나누었다. 이러한 격식 외에 일상적인 법에 구애받지 않은 또 하나의 일품이 있어서 그림의 우열을 표시하였다. 당·주경현의 『당조명화록』「서」에 나오는 글이다.

注

1 장회관張懷瓘: 당나라 해릉海陵(지금의 江蘇 泰洲) 사람으로, 개원開元(713~741) 연간에 한림원공봉翰林院供奉을 지냈다. 진서眞書·행서行書·소전小篆·8분八分체를 두루 잘 썼는데, 자신의 서예에 대단한 자부심을 가져, "진서와 행서는 우세남虞世南, 저수량褚遂良에 견줄 만하고, 초서는 수백 연간 독보적인 존재가 되고 싶다고 하였다."한다. 저서로『서단書斷』3권과,『평서약석론評書藥石論』1권이 있으며,『화단畫斷』을 지었다고 한다.『화단』은 없어진지 오래되어, 현재 전하는『화단』은 장언원의『역대명화기』에 분산되어 수록된 것을 집록輯錄한 것이다.

2 주경현朱景玄: 당나라 오군吳郡(지금의 江蘇 蘇州 사람이며, 벼슬은 한림학사翰林學士였다. 곽약허郭若虛의『도화견문지圖畫見聞志』에는 '경진景眞'으로 되어 있으니, 송宋나라 때의 황제의 휘諱를 피한 것이다. 저서인『당조명화록唐朝名畫錄』1권은 당나라 오도자吳道子 등 1백 20여 인을 수록하여, 신神·묘妙·능能·일품逸品 사품四品으로 나누어서, 일품을 제외하고 품마다 다시 상上·중中·하下로 품격을 나누었다. 먼저 목록에 각 화가가 잘 그리는 분야를 주로 밝히고, 다음 소전小傳을 세워, 사적을 대략 서술하고, 그림을 평론하였다. 기록이 간간이 오류가 있지만, 보존된 사료가 적지 않다.

夫失于自然而後神, 失于神而後妙, 失于妙而後精, 精之爲病也, 而成謹
細¹. 自然者爲上品之上, 神者爲上品之中, 妙者爲上品之下, 精者爲中品
之上, 謹而細者爲中品之中. 余今立此五等, 以包六法, 以貫衆妙. 「論畫體工用
拓寫」─唐·張彦遠『歷代名畫記』

그림은 자연스러운 것을 잃은 후에 신묘하게 되고, 신묘함을 잃은 후에 정묘해지며, 정묘함을 잃은 뒤에 정밀하게 된다. 정밀함이 잘못되면 근세하게 되는 것이다. 자연스러운 그림은 상품 중의 상이 되고, 신묘한 것은 상품 중의 가운데이며, 정묘하게 그려진 것은 상품 중의 맨 아래이고, 정밀한 것은 중품 중의 상이 되며, 조심스럽고 세밀한 것은 중품 중의 중이 된다.

내[張彦遠]가 이제 이 다섯 등급을 세워서 육법의 비평기준을 포괄하여 모든 그림의 오묘함을 꿰뚫었다. 당·장언원의 『역대명화기』「논화체공용탁사」에 나오는 글이다.

注

1 근세謹細: 조심스럽게 그려서 세밀하게 표현하는 것을 이른다. "失于自然而後神, 失于神而後妙, 失于妙而後精, 精之爲病也, 而成謹細."는 장언원이 제시한 회화의 품평기준인 '다섯 등급[五等]'이다. 그것은 그림 품평에서 자연自然 - 신神 - 묘妙 - 정精 - 근세謹細로 다섯 등급을 구분한 것이다. 남조南朝 제齊나라의 사혁謝赫이 그림의 품평 기준으로 육법을 제시한 후, 당나라에 이르러 새로운 기준이 나타났다. 그것은 작품의 수준을 신神, 묘妙, 능能의 삼품으로 나누고 그 외에 법식에 구애받지 않는 일품逸品을 추가한 '사격四格'이다. *사격과 오등의 회화 품평 기준은 그림이 인물화 중심에서 산수화 중심으로 전이되는 과정과 밀접하게 관련되어 있는데, 즉 주로 인물화를 품평하기 위한 기준으로는 부족한 부분이 있어 새로운 비평기준을 요구하게 된 것이다. 사격은 후대에까지 자주 인용되며, 큰 영향을 끼쳤으나 오등은 이후 회화사에 그 영향이 크지 않다.

按語

당나라 장회관張懷瓘이 『화품단畫品斷』에서 처음 그림을 신神·묘妙·능能 삼품三品으로 나누었다. 주경현朱景玄이 『당조명화록唐朝名畫錄』에서 삼품을 제외하고 별도로 일품逸品을 추가하였다. 장언원이 다섯 등급 중의 "정精"은 실제 장회관의 삼품 중의 "능能"과 같다. "근이세자謹而細者"는 "정지위병精之爲病"이니, 실제 "능품能品" 가운데 못한 것과 같다. "자연自然"을 제외하면 장언원도 실제 신·묘·능 삼품으로 등급을 나누었다. 그가 "자연"을 "상품의 상"이라고 한 것은 실제 북송의 황휴복黃休復이 "일격逸格"을 신·묘·능 삼격 위에 나열한 것과 같다. 장언원이 황휴복보다 약 1백년 앞에 있었기 때문에, 그림에서 일품을 맨 먼저 추론한 것은 황휴복이 시작한 것이 아니고, 실은 장언원에서 비롯된 것이다.

復曰: "神·妙·奇·巧. 神者, 亡有所爲¹, 任運成象². 妙者, 思經天地³, 萬類性情, 文理⁴合儀, 品物流筆⁵. 奇者, 蕩迹不測, 與眞景或乖異⁶, 致其理偏, 得此者亦爲有筆無思⁷. 巧者, 雕綴小媚, 假合大經⁸, 强寫文章, 增邈氣象. 此謂實不足而華有餘⁹." —五代後梁·荊浩『筆法記』

노인이 또 말하여 "신·묘·기·교 라는 품격이 있다. '신'은 의도한 바 없이 운용에 맡겨 형상을 이루는 것이다. '묘'는 천지와 만물의 성정을 헤아려 이치에 합당하여 온갖 사물이 붓에 따라 나타나는 것을 말한다. '기'는 자유분방한 필적이 헤아릴 수 없어서 진짜의 경치와 다르고, 이치가 합당하지 않아서 화리가 치우친 것이다. 이런 것 중에도 붓은 있고 뜻이 없는 것이 있다. '교'는 잔재주로 꾸며서 화리에 합치한 듯이 가장하여 억지로 문장을 지어서, 기상[興趣]이 더욱 멀어지는 것이다. 이것을 일러 내실이 부족하고, 외적인 아름다움만 있다고 하는 것이다."하였다. 오대후양·형호의 『필법기』에 나오는 글이다.

注

1 무유소위亡有所爲: 그림을 그리는 데 의도한 바가 없어야 일부러 꾸민 것 같지 않고, 의도한 바가 있더라도 의도하지 않은 것 같고, 의도한 바가 없는 중에도 의도한 바가 있는 것 같아 보이는 것을 말하는 것이다.

2 임운성상任運成象: 가장 자연스러운 이미지를 예술적으로 형상해내는 것이다.

3 사경천지思經天地: 그림을 그리기에 앞서 깊숙하고 광활하게 생각하는 것으로, 고개지顧愷之가 말한 "천상遷想"이나 "교밀정사巧密靜思"하는 생각이나 마음을 이른다.

4 문리文理: 외적인 문채아름다움와 내면적인 조리를 이른다.

5 품물유필品物流筆: 왕불王紱이 지었다고 전하는 『서화전습록書畫傳習錄』에는 "품물유형品物流形"으로 되어 있다.

6 "탕적불측蕩迹不測, 여진경혹괴이與眞景或乖異": 자유로운 필적은 실제 경치와 더러 다를 수도 있다는 것이다. "이異"는 사람들로 하여금 그림이 특이하여 독창적 품격을 느낄 수 있게 해야 한다는 것을 말하는 것인데, 여기서 말하는 이異(특이함)는 "자유분방한 필적이 헤아릴 수 없을 만큼 특이하거나 특출함이라고 여겨진다.

7 "치기이편致其理偏, 득차자역위유필무사得此者亦爲有筆無思": 그림 창작에 있어서, 대상을 보고 전체적으로 이해하지 않고 그려낸 작품이 곧 "붓은 있으나 뜻이 없는 것.[有筆無思]"으로, 필묵으로써 형상만 갖추고, 감정이나 사상이 없는 작품을 말한다.

8 "조철소미雕綴小媚, 가합대경假合大經": 장식하여 기교는 "小媚"이지만, "大經" 같은 것은 사람들이 소중하게 여긴다는 것을 말한 것이다. * 소미小媚는 보잘 것 없는 기교나 아름다움을 극단적으로 말한 것이다. * 조철雕綴: 장식하고 꾸미는 것이다. * 대경大經: 사람이 지켜야 할 가장 큰 도리인데, 여기서는 그림에 관한 것이므로 화리畫理로 해석한다.

9 "강사문장强寫文章, 증막기상增邈氣象. 사위실부족이화유여此謂實不足而華有餘.": "强寫"

는 애써서 억지로 그리는 것으로, 그렇게 그리면 자연스러운 생각을 얻지 못한다. "증막 增邈"은 쌓아 올려 억지로 지으려는 생각으로 인하여 흥취가 점점 멀어지는 것이다. "實 不足而華有餘"는 그림이 겉만 보기 좋고 내재된 아름다움이 없는 것이다. * 화華는 작 품의 광채로 이해해도 되지만, 물상의 겉으로 드러나는 모양이다. 실實은 물상의 본질로 내재된 생생한 특성이다. 송나라 황휴복黃休復이 『익주명화록益州名畵錄』에서 "모양은 닮았으나 기운이 없으면, 겉만 하려하고 내실이 없는 것이다.[有形似而無氣韻, 則華而不 實.]"라고 하였다. 이상의 주注는 왕백민王伯敏의 『필법기표점주석筆法記標點注釋』본에 근거하였다.

按語

형호荊浩가 제시한 그림 품평의 "신神·묘妙·기奇·교巧" 네 가지 문제를 창작하는 방향에 따라서 작품 표현상에 어떻게 도달하며, 이런 요구사항을 분명하게 말한 것이다.

. .

夫善觀畵者, 必于短長工拙之間, 執六要憑六長, 而又揣摩研味[1], 要歸三 品. 三品者, 神·妙·能也. 品第旣得, 是非長短, 毀譽工拙, 自昭然[2]矣.
—北宋·劉道醇『宋(聖)朝名畵評』

그림을 잘 관람하는 자는 반드시 단점과 장점, 공교하고 졸렬한 사이에서 '육요'를 지키고 '육장'에 근거하여, 헤아려 연구하고 완미하여 '삼품'으로 귀결해야 한다. 삼품은 신품·묘품·능품을 말한다. 품제가 정해지면 옳고 그름과, 장점과 단점 및 비방과 칭 찬, 공교함과 졸렬함이 저절로 분명해질 것이다. 북송·유도순의 『송(성)조명화평』에 나오는 글이다.

注

1 췌마연미揣摩研味: 뜻을 헤아려 연구하여, 자세하게 완미하는 것이다. * 췌마揣摩는 상대 방의 뜻을 헤아려 뜻에 맞게 영합하는 일로, 전국시대戰國時代 유세遊說하는 방법의 하나 인데, 추측함, 짐작하는 것이다.
2 소연昭然: 명백한 모양이다.

. .

逸格: 畵之逸格, 最難其儔[1]. 拙規矩于方圓[2], 鄙精研于彩繪[3], 筆簡形具, 得之自然, 莫可楷模[4], 出于意表[5], 故目之曰逸格[6]爾.

神格: 大凡畵藝, 應物象形, 其天機迥高[7], 思與神合. 創意立體, 妙合化權[8], 非謂開廚已走[9], 拔壁而飛[10], 故目之曰神格[11]爾.

妙格: 畵之于人, 各有本性, 筆精墨妙, 不知所然. 若投刃于解牛[12], 類運于斫鼻[13]. 自心付手, 曲盡玄微[14], 故目之曰妙格[15]爾.

能格: 畵有性周動植, 學侔天功[16], 乃至結嶽融川[17], 潛鱗翔羽[18], 形狀生功[19]者, 故目之曰能格[20]爾. 「四格[21]」—北宋·黃休復[22]『益州名畵錄』

일격이다.

그림의 일격은 같은 품격으로 짝지우기가 매우 어렵다. 컴퍼스나 자로 네모나 동그라미를 그리는 것을 졸렬하게 여기고, 채색을 정밀하게 연구하는 것을 비루하게 여기며, 필치는 간단하지만 형세를 갖추어 자연스러움을 얻어서, 모방할 수 없고 뜻 밖에서 표출되기 때문에 이를 '일격'이라고 명목한다.

신격이다.

그림의 기예는 사물에 따라서 모습을 본뜨는 것이다. 타고난 재능이 월등하고 고상해야 생각이 정신과 합치된다. 새로운 뜻으로 화체를 세우면, 자연에 묘하게 합치될 것이다. 궤짝을 열어보니 이미 달아나고, 벽에서 나와 날아갔다는 신비함을 말하는 것은 아니기 때문에, 이를 '신격'이라고 명목한다.

묘격이다.

그림은 사람마다 각각 본성이 있다. 필묵이 정묘하게 되는 것은 자신이 알지 못하는 사이에 그렇게 된다. 포정이 소를 잡을 때 칼날을 놀리는 것과 같고, 영인 코끝의 진흙을 도끼로 감쪽같이 떼어내는 것과 같다. 생각을 손에 맡겨서 현묘하고 미미한 것까지 빠짐없이 그리기 때문에 이를 '묘격'이라고 명목한다.

능격이다.

그림에는 동식물의 본성을 두루 배우고 자연의 조화와 짝해야, 산천이 조화롭게 모이고 어류와 조류의 형상이 생동하기 때문에, '능격'이라고 명목한다. 북송·황휴복의 『익주명화록』 「사격」에 나오는 글이다.

注

1 최난기주最難其儔: 일품은 짝으로 간주하기 어렵다는 말이다. * 주儔는 짝이나 동류가 되는 것을 이른다.

2 졸규구우방원拙規矩于方圓: 컴퍼스나 자로 네모나 동그라미를 그리는 것을 졸렬하게 여긴다. * 규구規矩는 컴퍼스와 곡척인데, 규범이나 법칙을 이른다.

3 비정연우채회鄙精研于彩繪: 채색으로 그리는 데 정밀하고 세밀하게 장식하는 데, 구애되는 것을 비루하게 여긴다. * 정연精研은 깊이 연구하는 것이고, 채회彩繪는 채색으로 그리는 것이다.

4 막가해모莫可楷模: 모방할 수 없는 것이다. * 해모楷模는 모범으로 생각하거나 본받는 것이다.

5 출우의표出于意表: 생각 밖의 정취가 표출되는 것이다.

6 일격逸格: 작품에 내재된 초탈, 심원, 표일, 고고한 정신기질이 작품에 나타나는 것처럼, 법도에 구속되지 않으면서 표일하고 소쇄한 정신풍모를 지닌 작품이나 인격을 이른다.

按語

일격逸格에 대하여 말하면, 자연을 벗어나 형사形似에 구애되지 않고, 필치는 간단하지만 뜻은 무성하여 생각지도 못한 정취가 있어서 모방할 수 없는 작품이다.

* 황휴복黃休復이 손위孫位 한 사람만 일격에 나열하고, 손위에 대해서 『익주명화록益州名畵錄』에 다음과 같이 기술하였다. "손위는 동월東越 사람이다. 희종僖宗황제가 촉蜀에 있을 때 수레를 타고 서울에서 촉으로 들어왔고, 호는 회계산인會稽山人이다. 성격이 소탈하고 순박하며 생각이 세속적인 것에 초연하였다. 술 마시길 좋아했으나, 취한 적은 없다. 선승禪僧이나 도사道士와 항상 왕래하였다 …… 광계光啓(885~888)년에 응천사應天寺 무지선사無智禪寺께서, 양쪽 담벼락에 〈산석도山石圖〉와 〈용수도龍水圖〉를 부탁하였다. …… 소각사昭覺寺 휴몽장로休夢長老께서 한 벽에 〈부구선생도浮漚先生圖〉와 〈송석묵죽도松石墨竹圖〉를 부탁했는데 …… 매와 개 종류는 모두 서너 댓 필치로 완성하였다. 활 줄과 도끼 자루 같은 것은 모두 정리된 필치로 그렸는데, 먹줄로

唐, 孫位〈高逸圖〉卷

唐, 孫位〈高逸圖〉 부분

그린 것 같이 반듯하였다. 용이 물줄기를 잡고 있는 천태만상은 형세가 날아 움직이려는 것 같다. 송석松石과 묵죽墨竹은 필치가 정교하고 먹색이 묘하며, 웅장한 정취를 모두 기술할 수 없다. 정서가 고상하고 격조가 빼어난 능력을 하늘이 주지 않았다면, 누가 비교할 수 있겠는가?" 여기에서 말한 "서너 댓 개의 필치로 완성하였다."는 것은 "간단한 필치"를 말한 것이다. "먹줄로 그린 것 같이 반듯하다."는 것과 "날아서 움직이려 한다."는 것들은 "형상이 갖추어졌다"는 말이다. "모두 정리된 붓으로 그렸다."는 것은 "자연스러움을 얻었다."는 것이다.

* 주경현朱景玄이 가장 먼저 제시한 "일격"만 추승되지 않았다. 가장 먼저 제시한 일품에 대하여 특히 추승한다면 당연히 장언원을 포함시켜야 하지만, 장언원은 품등만 나누어서 후인들이 신경 쓰지 않았다. 황휴복이 품등을 정한 것은 북송 때 이미 대가들이 공인하였기 때문에 품등이 생기는데, 비교적 커다란 영향을 끼쳤다. 주경현이 일품으로 지목한 작가는 왕묵(王墨), 이영성(李靈省), 장지화(張志和) 세 사람이다.

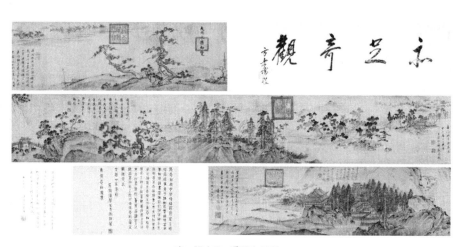

唐, 張志和<溪閣幽居圖>

* 명나라 당인唐寅이 『발화跋畵』에서 "왕흡은 술 취한 붓으로 먹을 뿌려서 잘 그렸다. 드디어 고금에서 일품의 시조가 되었다.[王洽能以醉筆作潑墨, 遂爲古今逸品之祖.]"고 하였다. 『고연췌편故緣萃編』에 보이는 글이다.

* 명나라 손앙증孫仰曾이 『발화跋畵』에서 "결국 깊이 생각하여 형상하는 순간에도 필묵 밖으로 빼어나면, 스스로 깨끗해져 고상하고 담박함이 저절로 이루어지는 것이 일품이다. [遂于意象之間, 超乎筆墨之外, 灑然自得, 雅澹天成, 此逸品是也.]"고 하였다.

* 명나라 당지계唐志契가 『회사미언繪事微言』 「일품逸品」에서 "산수가 묘한 것은 창연고색하고 기발하게 빼어나 원만하고 혼후한 기운이 생동하면 쉽게 알지만, '일'이라는 한 글자를 이해하기 가장 어렵다. '빼어남'에는 청일·아일·준일·은일·침일 등이 있다. '일'이 다르지만, 빼어남이 없어서 탁해지고·빼어나지만 속되고·빼어나지만 모호하고 비루한 것들을 생각해보면 일이 변화하는 상태를 다 말한 것이다. '일'은 기이한 것에 가깝지만 사실

뜻에 기이함이 있는 것은 아니고, 운치를 벗어나지 않지만 운치보다 더욱 빼어남이 있다. 필묵이 바르게 가다가 갑자기 정지하면 구학이 일상적인 것보다 조금 다른 것 같아서, 보는 자로 하여금 느닷없이 다른 뜻으로 이해하게 되어, 유연하게 저절로 감동하여 기쁘게 감상하게 한다. 이것은 실로 여태껏 작가들이 모두 사모하였지만 착수할 수 없었으니, 진실로 말로 표현하기 어렵다. 내[唐志契]가 원진[倪瓚]선생에게 탄복하지 아니할 수 없다고 말한다.[山水之妙, 蒼古奇峭, 圓渾韻動則易知, 唯逸之一字最難分解. 蓋逸有淸逸4), 有雅逸, 有俊逸, 有隱逸, 有沉逸. 逸縱不同, 從未有逸而濁·逸而俗·逸而模稜卑鄙者, 以此想之, 則逸之變態盡矣. 逸雖近于奇, 而實非有意爲奇; 雖不離乎韻, 而更有邁于韻. 其筆墨之正行忽止, 其丘壑之如常少異, 今觀者冷然別有意會, 悠然自動欣賞, 此固從來作者都想慕之而不可得入手, 信難言哉. 吾于元鎭先生不能不嘆服云.]고 하였다.

* 명나라 운향惲向이 『발화跋畵』에서 "일품의 빼어난 기를 그리더라도 부드러움을 간직하며, 마음을 옛 것에 두어야 그윽한 경지에 들어가는데, 그러한 적임자가 아니면 겉모습이나 필력이 모두 닮지 않을 것이다. 일품의 변화는 다양하니, 훗날에 배우는 자들은 오묘함을 궁구해야 한다.[逸品之畵以秀骨而藏于嫩, 以古心而入于幽, 非其人, 恐皮骨俱不似也. 逸品變化多端, 他日當爲學者窮其妙.]"고 하였다.

* 청나라 운수평惲壽平이 『남전화발南田畵跋』에서 "향산옹[董其昌]이 말하길, 수많은 나무도 한 필치의 나무에 지나지 않는다는 것을 반드시 알아야 한다. 수많은 산도 한 필치의 산에 지나지 않는다. 수많은 필치도 한 필치에 지나지 않는다. 합당함이 있는 곳도 없고 ……합당함이 없는 곳도 있다. 그래서 '일逸'이라 한다.[香山翁曰, 須知千樹萬樹, 無一筆是樹·千山萬山, 無一筆是山. 千筆萬筆, 無一筆是筆. 有處恰是無……無處恰是有. 所以爲逸.]", "순수한 천진은 계획해서 도달할 수 없는데, 이것이 일품이다. 그림을 그릴 때, 살아 있는 정취가 수없이 변하는 모습을 다 표현하여 영원히 첨가할 수 없으면, 수많은 골짜기와 봉우리가 공교함을 다하고 매우 아름다워도, 달갑게 여기지 않을 것이다. 이것이 예우[倪瓚]가 말한 흉중의 일기이다.[純是天眞, 非擬議可到, 乃爲逸品. 當其馳毫點墨, 曲折生趣百變, 千古不能加, 卽萬壑千崖, 窮工極姸, 有所不屑, 此正倪迂所謂寫胸中逸氣也.]"하였다. 또 "당시 유행에 들지 않는 것이 일격이다.[不入時趨, 謂之逸格.]"고 하였다.

* 청나라 왕휘王翬가 『발화跋畵』에서 "예우는 그윽하고 고요한 천진함이 마음 내키는 대로 그리는 습기를 다 벗었으니 일품이라 할 만하다.[倪迂幽澹天眞, 脫盡縱橫習氣, 足稱逸品.]"라고 하였다.

* 청나라 사례査禮가 『제화매題畵梅』에서 "화가가 뜻을 묘사하는 데는 반드시 뜻은 이르되, 붓은 이르지 않는 곳이 있어야 일품逸品이라 일컫는다. 매화를 그리는 자가 가지마다 서로 붙여 꽃마다 서로 연결하여 먹을 종이에 찍어서 필치마다 주밀하게 그리면, 각박하여 실제로 딱딱하게 막힐 것이니, 족히 취할 것이 없다.[畵家寫意必須有意到筆不到處, 方稱逸品. 畵梅者若枝枝相接, 朵朵相連, 墨蹟沾紙, 筆筆送到, 則刻實板滯, 無足取矣.]"라고 하였다.

* 청나라 왕지원汪之元이 『천하유산당화예天下有山堂畵藝』에서 "나[汪之元]는 묵죽에 일품이 있고, 신품이 없는 것은 하나같이 신품을 쓸 모 없게 여겨 대나무를 이루지 못하는 것이라고 여긴다. 그것은 천 길이나 되는 높은 봉우리를 한 번에 바로 뛰어 올라가는데,

계단이나 사닥다리를 의지하지 못하게 하여 사람들에게 자신감을 잃게 하는 것과 똑같다. [余謂墨竹有逸品而無神品, 一落神品, 便不成竹. 正如千仞高峯, 一超便上, 勿使從階梯夤緣, 令人短氣.]"고 하였다.

* 청나라 방훈方薰이 『산정거화론山靜居畵論』에서 "일품화는 능품·묘품·신품 3품에서 벗어나는 것이기 때문에, 뜻은 간단하고 정신은 맑아서 모든 공력들을 헛되게 여긴다. 그러나 육법을 알지 못하는 자가 어떻게 일품에 이를 수 있겠는가? 참된 신선과 옛 부처의 인자한 용안과 도덕적인 풍모는 대체로 천 번 수양하고 몹시 오랜 세월을 거쳐서 얻어야만, 진실한 모습이 되는 것과 똑 같다.[逸品畵從能·妙·神三品脫靡而出, 故意簡神淸, 空諸功力, 不知六法者烏能造此? 正如眞仙古佛, 慈容道貌, 多自千修百劫得來, 方是眞實相.]"라고 하였다.

* 청나라 범기范璣가 『과운려화론過雲廬畵論』에서 "대개 일이라는 것은 생각이 자유롭고 구속받지 않는 것이니, 세속 밖의 상황을 초월하면 3품 가운데서 표현되어 나오는 것이지, 실제 별도의 하나의 품이 있는 것은 아니다. 삼품에 나아가 고인들의 일품을 탐구한 것이 실로 적지 않으니, 3품을 떠나서 일품을 배우면 옳은 이치가 있겠는가?[夫逸者放佚也, 其超乎塵表之槪, 卽三品中流出, 非實別有一品也. 卽三品而求古人之逸正不少, 離三品而學之, 有是理乎?]"라고 하였다.

* 청나라 이수이李修易가 『소봉래각화감小蓬萊閣畵鑒』에서 "'일격'이라는 명목도 능품에서 벗어났기 때문에 붓질이 간단하여도 뜻은 갖추어, 보는 자들로 하여금 흥취의 심원함이 별다른 하나의 경지를 개척하는 것과 같은 것이다. 근세에 담묵으로 먹칠하는 자들이 으레 자기 그림을 일품이라고 자처하니, 그것은 자신을 속이거나 아니면 남을 속이는 것이다![逸格之目, 亦從能品中脫胎, 故筆簡意賅, 令觀者興趣深遠, 若別開一境界. 近世之淡墨塗鴉者, 輒以逸品自居, 其自欺抑欺人乎!]", "그림이 일품에 이르는 것은 말로 표현하기 어렵다. 마땅히 먹을 금 쪽 같이 아끼고 붓놀림을 구슬처럼 돌려야 골력이 푸른 옥을 두드리는 것과 같고, 몸이 맑은 거울 속으로 들어가는 것과 같아서 일품에 가깝게 될 것이다. 높고 멀며 한가하고 광활한 경치를 논하는데, 황학루에 직접 올라 친히 신선이 부는 젓대소리를 들어야만, 한 때의 자기 몸을 기탁한 것이 인간 세상을 떠난 것과 같을 것이다.[畫至逸品, 難言之矣. 當令惜墨如金, 弄筆如丸, 骨夏靑玉, 身入明境, 乃爲庶幾. 若論高遠閑曠之致, 又如登黃鶴樓, 親聽仙人吹笛, 一時寄托, 不在人間世.]", "고일 한 종류는 필묵이 번다하거나 간단한 것으로서 논할 필요 없다. 대체로 직접 드러나지 않는 의미나 정취를 반드시 갖추어야, 사람들이 음미하여도 보이지 않고, 이해하면 무궁무진할 것이다.[高逸一種, 不必以筆墨繁簡論也. 總須味外有味, 令人嚼之不見, 咽之無窮.]"고 하였다.

* 청나라 송년松年이 『이원논화頤園論畵』에서 "문인 묵객이 그리는 한 종류는 일가를 이룬 것 같고, 일가를 이루지 못한 것 같기도 하다. 그림을 잘 그린 것 같고, 잘 못 그린 것 같은 사이에서 한 편 작품의 명성이 귀하게 되어, 더러는 신선 같은 풍채와 도인의 기골을 갖춘다. 이것을 '일품'이라고 한다. 이런 것과 같은 부류는, 반드시 박학한 것에서 집약된 데로 돌아와야 한다. 공교한 것을 거쳐서 졸한 것으로 돌아와야 작품을 펼쳐 한번 보면, 사람들이 오래보아도 싫증나지 않아서, 세속의 사나운 기운이 털끝만큼도 없다. 오랫동안 그림을 대하면, 적막히여도 사람이 없는 깃을 느끼지 못하여, 갑자기 공경하는 마음이 생

기게 된다. 이와 같이 아름답고 묘하게 되어야만, 진짜 일품이라고 할 수 있는 것이다. 반평생 애써서 노력하여도 이러한 경지에 이를 수 없는 자가 있다. 그러나 처음으로 배움에 입문하는 자들은, 결코 이러한 부류의 화법을 잘못 배워서는 안 된다. 배움이 좋게 이르지 못할 뿐만 아니라, 더욱 미혹된 길에 빠져서 구제할 수 없을 것이다. 세상 사람들이 여러 개 중 옳고 그름을 구별할 줄 모르고, 이따금 일품을 보면 아주 뛰어난 것으로 여겨 더욱 쉽게 모방한다. 그것을 비유하면 창을 어지럽게 연주하는 자들이 억지로 곤곡을 부르게 하였다가, 격조에 들지 못하여 두 군데 문호를 모두 이룰 수 없는 것과 같다.[文人墨士所畫一種, 似到家似不到家, 似能畫似不能畫之間, 一片書卷名貴, 或有仙風道骨, 此謂之逸品. 若此等必須由博返約, 由巧返拙, 展卷一觀, 令人耐看, 毫無些許煙火暴烈之氣. 久對此畫, 不覺寂靜無人, 頓生敬肅, 如此佳妙, 方可謂之眞逸品. 有半世苦功而不能臻斯境界者. 然初學入門者, 斷不可誤學此等畫法, 不但學不到好處, 更引入迷途而不可救矣. 世人不知個中區別, 往往視逸品爲高超, 更易摹仿, 譬如唱亂彈者硬敎唱崑曲, 不入格調, 兩門皆不成就耳.]고 하였다.

7 천기형고天機逈高: 자질이 매우 높은 것이다. * 천기天機는 『莊子』「大宗師」에 나오는 말로 영성靈性과 같으며, 천부적인 영기靈機로 타고난 재주를 이른다.

8 "창의입체創意立體, 묘합화권妙合化權.": 새로운 뜻을 확립하여 독자적인 한 체를 이루어 교묘하게 변화하는 자연에 합치시키는 방법이다. * 입체立體는 체재體裁를 확립시키는 것이다. * 화권化權은 하늘이 화육하는 권능權能으로, 자연을 이른다.

9 개주이주開廚已走: 『晉書』「文苑傳·顧愷之」에, 고개지顧愷之가 맡긴 그림을 환현桓玄이 슬쩍 가져간 후에 그림이 없다고 말하자, 고개지가 말하기를 "묘한 그림은 신과 통하여 변화하여 열지 않아도 나갔다."고 한 것에서 비롯된 고사이다. 인하여 후에 정묘한 그림을 형용하는 말이 되었다.

10 발벽이비拔壁而飛: '화룡점정畫龍點睛'으로 남조 양南朝梁의 장승요張僧繇가 네 마리의 용을 그린 뒤, 두 마리에 눈동자를 찍자 용들이 하늘로 올라갔다는 고사를 말한다.

11 신격神格: 신기神氣가 있는 모습과 품격으로, 작품에서 작가의 정신, 성정, 기세를 체현한 풍부한 운치와 신채를 갖춘 그림의 격조를 이른다.

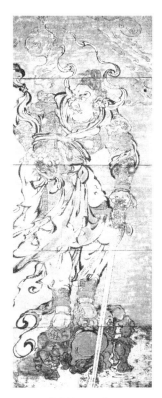

趙公祐<天王像>

按語

신격神格에 대하여 말하면, 형신形神이 겸비되어 자연과 묘하게 조화되어, 변화된 경지가 도달하여 독자적인 하나의 격을 이룬 작품을 가리킨다.

* 황휴복黃休復이 조공우趙公祐와 범경范瓊 두 사람을 신격에 나열하고, 조공우에 대하여 다음과 같이 서술하였다. "당唐나라 장안長安 사람이다. 보력寶曆(825~826) 때 촉蜀(지금의 四川省)의 성도成都에 살았다. 인물과 불상佛像·천왕天王·귀신鬼神 등을 아주 잘 그려 당대에 명성이 높았다. ……공우는 타고난 자질을 신묘하게 활용하여 조화의 능력을 뺏어서, 끝이 없고 헤아릴 수 없이 변화하는 형상을 잘 조화시켜, 당시에

명성이 높아서 같이 비유할 자들이 없었다. 몇 길이나 되는 담장에 그려도 필치가 모두 고상하고, 운치와 골기를 터득하였다. 채색이 매우 정교하여 육법六法을 모두 갖추었다는 평을 들었다."

* 원나라 하문언夏文彦이 『도회보감圖繪寶鑒』「육법삼품六法三品」에 "기운생동은 천성에서 나와 사람들이 교묘함을 살필 수 없는 것을 신품이라고 한다."고 하였다.

* 명나라 이개선李開先이 『중록화품中麓畵品』「화품이畵品二 · 화유육요畵有六要」에서 "첫째 신이라고 하는 것은 필법이 자유자재하고 묘리가 신묘하게 조화되는 것이다.[一曰神, 筆法縱橫, 妙理神化.]"고 하였다.

* 청나라 성대사盛大士가 『계산와유록谿山臥遊錄』에서 "조화를 터득하는 것이 신품에 이르는 것이다.[得其化者至神品.]"라고 하였다.

* 청나라 송년松年이 『이원논화頤園論畵』에서 "신선과 불상을 그릴 적에는 여러 법상法相을 나타내고, 귀신을 그릴 적에는 여러 신묘하고 기이한 것을 그린다. 산수화에서 기이한 경치가 자연스럽게 펼쳐지게 만들어내는 것은, 모두 사람들이 불가사의하게 여기는 경치이다. 화가가 마음으로 공교한 생각을 가지고, 섬세하고 주도면밀하게 하여 기뻐하며 생동하는 그림을 그리려고 한다. 이것을 일러서 '신품'이라고 한다.[如畵仙佛現諸法相, 鬼神施諸靈異, 山水造出奇境天開, 皆人不可思議之景. 畵史心運巧思, 纖細精到, 栩栩欲活, 此謂之神品.]"고 하였다.

12 투인우해우投刃于解牛: 『莊子』「養生主」의 고사로 포정庖丁이 칼을 쓰는데, 아주 능수능란한 것을 이른다.

13 운근우작비運斤于斫鼻: 영郢 사람이 코끝의 진흙을 감쪽같이 떼어 내는 것으로, '투인우해우投刃于解牛'와 같이 예술의 아주 숙달된 경지를 형용하는 말이다.

14 곡진현미曲盡玄微: 아주 미묘한 것까지 빠짐없이 그렸다는 말이다.

15 묘격妙格: 서툰 자취가 없고, 강한 예술 개성과 독특한 풍격을 갖춘 그림의 모습과 품격을 이른다.

唐, 刁光胤<寫生畵>

按語

묘격妙格에 관하여 말하면, 필묵이 정묘하고, 기교가 익숙하여 규구와 법도에 합당한 작품을 가리킨다.

* 황휴복黃休復이 노릉가盧楞伽 등 7인을 묘격妙格 상품上品에 나열하고, 장남본張南本 · 방종진房從眞 · 황전黃筌 등 10인을 묘격의 중품에 나열하였으며, 이승李昇 · 조광윤刁光胤 · 황거보黃居寶 · 황거채黃居寀 등 11인을 묘격 하품에 배열하였다.

* 원나라 하문언夏文彦이 『도회보감圖繪寶鑒』에서 "필묵이 탁월하게 뛰어나며, 채색에 마땅함을 얻고, 의취[情趣]에 여운이 있는 것을 '묘품'이라 한다.[筆墨超絶, 傳染得宜, 意趣有餘者, 謂之妙品.]"고 하였다.

* 명나라 당지계唐志契가 『회사미언繪事微言』에서 "화리와 필치에

각기 장점을 다하는 것도 모두 묘품이라 한다.[理與筆各盡所長, 亦各謂之妙品.]"고 하였다.

16 학모천공學侔天功: 각고하는 학습과정을 통하여 훌륭한 솜씨를 이루는 것을 말한다. * 천공天功은 하늘의 공적功績 또는 제왕帝王의 공업, 자연으로 이루어진 훌륭한 솜씨, 자연의 조화造化를 이른다.

17 결악융천結嶽融川: 산수 풍경인데, 화면에 산천과 강을 구성하여, 그리기 시작하는 것을 가리킨다.

18 잠린상우潛鱗翔羽: 물고기와 나는 새를 가리키는데, 물속의 고기와 공중에 날아다니는 새를 그리는 것이다.

19 생공生功: 공을 세우는 것으로 잘 그려지는 것이다. 다른 본에는 "생공生功"이 '생동生動'으로 된 곳도 있다.

20 능격能格: 인위적으로 뛰어난 아름다움을 갖추는 것으로, 천부적인 재능과 자유로운 정취는 모자라나, 심후한 공력과 숙련된 기교를 겸비한 그림의 모습과 품격이다.

按語

능격能格에 관하여 말하면, 대상의 형사形似가 잘 표현된 작품을 가리킨다.
* 황휴복黃休復이 석각石恪·구문파丘文播 등 15인을 능격의 상품에 배열하고, 등창우滕昌祐 등 5인을 능격의 중품에 열거하였으며, 선월대사禪月大師(貫休) 등 7인을 능격의 하품에 나열하였다.
* 원나라 하문언夏文彦이 『도회보감圖繪寶鑒』 「육법삼품六法三品」에서 "닮게 그리면서 법도에 잘못되지 않으면, 능품이라 한다.[得其似而不失規矩者謂之能品.]"고 하였다.
* 청나라 성대사盛大士가 『계산와유록谿山臥遊錄』에서 "공교하게 할 수 있는 자는 능품에 이른다.[得其工者至能品]"라고 하였다.

唐, 丘文播<文會圖>부분

* 청나라 송년松年이 『이원논화頤園論畫』에서 "화공이 필묵을 정밀하고 자세하게 전공하면, 그리는 것마다 일가에 도달할 것이다. 이것을 일러서 '능품能品'이라고 한다.[畵工筆墨專工精細, 處處到家, 此謂之能品.]"라고 하였다.

21 사격四格: 1006년에 송나라 황휴복黃休復이 『益州名畵錄』에서 회화의 비평기준을 일격逸格, 신격神格, 묘격妙格, 능격能格의 사격으로 나누어 구분한 것이다. * 사격四格은 육법보다 늦은 시기인 성당盛唐(713~765)경에 비로소 나타났다. 회화 비평의 새로운 기준으로 사격이 한번 제시되자 영향은 매우 컸다. * 황휴복黃休復은 『益州名畵錄』에서 사격의 순서를 새롭게 배열하여 당대 사격의 맨 끝에 놓였던 일격을 맨 위에 올려놓았다. 이로 인해 송대에는 "상법에 구애받지 않는" 일격이 중시되기 시작하였다.

22 황휴복黃休復: 북송의 화가이다. 자는 귀본歸本이고, 강하江夏(湖北 武昌) 사람이다. 고개

지顧愷之와 육탐미陸探微의 화법을 함께 익혀 인물화를 잘 그렸다. 그림을 팔아서 부모를 봉양하여, 효행이 세상에 알려졌다. 그의 저서인 『익주명화록益州名畫錄』은 경덕景德 3년(1006)에 완성되었다. 당나라 건원乾元(758)에서 송나라 건원乾元(967) 연간까지의 사천四川에 있는 58인 화가의 작품을 "사격四格"으로 평론하였다. 일격逸格을 맨 윗자리에 올려 놓았는데, 역대에 대부분 이를 따라 그림을 평하는 표준으로 삼았다.

北宋, 趙佶, <聽琴圖>軸

自昔鑒賞家分品有三, 曰神, 曰妙, 曰能, 獨唐 朱景眞撰『唐賢畫錄』[1], 三品之外, 更增逸品. 其後黃休復作『益州名畫記』[2], 乃以逸爲先而以神妙能次之. 景眞雖云: "逸格不拘常法, 用表賢愚", 然逸之高, 豈得附于三品之末? 未若休復首推之爲當也. 至徽宗皇帝[3]專尙法度, 乃以神·逸·妙·能爲次. 「雜說·論遠」—南宋·鄧椿『畫繼』卷九

예로부터 감상가들이 그림을 신품, 묘품, 능품 삼품으로 나눈 것이 있다. 유독 당나라 주경현이 『당현화록』을 지어, 삼품 밖에 다시 일품을 증가하였다. 그 후에 송나라 황휴복이 『익주명화기』를 지어서 일품을 맨 먼저 두고, 다음에 신품, 묘품, 능품 순으로 하였다. 경진[朱景玄]이 "빼어난 품격은 일반적인 화법에 구애받지 않고, 현명하고 우매함을 표현하여 그린다."고 했으나, 빼어나고 고상한 것을 어떻게 삼품 끝에 부칠 수 있겠는가?

황휴복이 일품을 앞에 추대한 것은 합당하지 않은 것 같다. 송나라 휘종[趙佶]황제에 이르러, 오로지 법도를 숭상하여 신품, 일품, 묘품, 능품 순으로 품등을 정했다. 남송·등춘의 『화계』 9권 「잡설·논원」에 나오는 글이다.

注

1 『당현화록唐賢畫錄』: 『당조명화록唐朝名畫錄』이다.
2 『익주명화기益州名畫記』: 『익주명화록益州名畫錄』이다.
3 휘종황제徽宗皇帝: 북송의 조길趙佶(1082~1135)이다. 신종神宗의 11째 아들인 제8대 황제이다. 원부元符 3년(1100)에 즉위하여 선화宣和 7년(1125)까지 26년간 재위했다. 1127년(靖康 2) 금金나라 태종太宗에게 수도 변경汴京을 함락당하고, 아들 흠종欽宗을 비롯한 많은 정신廷臣들과 함께 북으로 붙잡혀갔다.(靖康의 變). 음악·조원造園·글씨·그

림 등 백예百藝에 널리 통했다. 특히 그림은 조영양趙令穰·왕진경王晉卿·오원유吳元瑜 등에게 배워 인물·화조花鳥·산석山石·묵죽墨竹 등에 일가를 이루었으며, 그림에 능한 역대 제왕 중에서도 가장 뛰어났다는 평을 들었다. 글씨는 행서·해서·초서를 두루 잘 썼는데, 필력이 빼어나게 힘차고 진·당晉唐의 풍운風韻이 있었으며, 스스로 수금서瘦金 書라 일컬었다. 역대 명적名蹟의 수집·정리에도 힘써서, 삼국시대 오吳나라의 조불흥曹 不興으로부터 북송北宋 초기의 황거채黃居寀에 이르는 화가들의 그림 1천 5백 점을 모 아, 1백 질帙로 편찬하여 『선화예람宣和睿覽』이라고 했다. 이 밖에도 당시 내부內府에 소장되었던 역대 명인名人들의 글씨와 그림을 정리하여, 『선화서보宣和書譜』 20권과 『 선화화보宣和畫譜』 20권을 각각 편찬케 하는 등, 이 방면에 많은 업적을 남겼다. 전해오 는 작품으로 〈청금도축聽琴圖軸〉·〈부용금계도축芙蓉錦鷄圖軸〉·〈양룡석도권樣龍石圖 卷〉·〈설강귀도도권雪江歸棹圖卷〉 등은 고궁박물원故宮博物院에 소장되어 있고, 〈유아 노안도권柳鴉蘆雁圖卷〉은 상해박물관上海博物館에 소장되어 있으며, 〈서학도권瑞鶴圖 卷〉은 요령성박물관遼寧省博物館에 소장되어 있다. 문헌의 기록에 의하면, 그의 작품은 대부분 화원畫院의 명수들이 대신 그렸다고도 한다.

北宋, 趙佶〈瑞鶴圖〉卷 부분

宋, 趙佶〈柳鴉蘆雁圖〉卷

畫謂之無聲詩, 乃賢哲奇興, 有神品, 有能品. 神者才識清高, 揮毫自逸, 生而知之者也. 能者源流傳授, 下筆有法, 學而知之者也. —南宋·趙孟濼[1] 語. 見『鐵 網珊瑚』[2]

그림을 소리 없는 시라고 한다. 그것은 바로 어질고 도리에 밝은 사람들이 흥을 기탁 하면, 신품이 있고 능품이 있는 것이다. 신품은 재주와 견식이 맑고 높아 붓을 들면

저절로 빼어나게 되는데, 그런 자는 태어나면서부터 아는 자이다. 능품은 원류(本末)를 전수받아서 붓을 댈 때 법이 있으니, 배워서 아는 자이다. 남송·조맹영의 말인데, 『철망산호』에 보이는 글이다.

注

1 조맹영趙孟潁: 송나라 종실宗室인 남송말기 사람인데, 사적은 자세하지 않다. 이름이 『송사宋史』 280권 「송실세계표宋室世系表」에 보인다.
2 『철망산호鐵網珊瑚』: 명明나라 주존리朱存理가 지은 책으로 16권이다.

육품설六品說	남제南齊	사혁謝赫	제일품第一品~제육품第六品				
오품설五品說	당唐	장언원張彦遠	자연自然	신神	묘妙	정精	근세謹細
삼품설三品說	당唐	장회관張懷瓘		신神	묘妙	능能	
사품설四品說	당唐	주경현朱景玄	逸				
				신神	묘妙	능能	
	송宋	황휴복黃休復	일逸	신神	묘妙	능能	
	송宋	송휘종宋徽宗	신神	일逸	묘妙	능能	
이품설二品說	송宋	조맹영趙孟潁	신神		능能		

按語

이품二品에서 신품神品과 능품能品은 사품四品을 생략하여, 신품에다 일품逸品을 하나로 묶어 넣고, 능품에다 묘품妙品을 하나로 묶어서 말한 것이다. 각 작가들이 나눈 품등을 표로 보면 위와 같다.

　書有三到: 理也, 氣也, 趣[1]也. 非是三者不能入精妙·神逸之品. 故必于平中求奇, 純綿裹鐵[2], 虛實相生. 學者入門務要竿頭更進[3], 能人之所不能, 不能人之所能, 方得宋元三昧, 不可少自足也. 此係吾鄉王司農『論畫祕訣』, 學者當熟玩[4]之. —淸·盛大士『谿山臥遊錄』

그림에는 도달해야 할 것이 세 가지 있다.

　이치·기운·정취가 도달하는 것이다. 이들 세 가지에 이를 수 없으면, 정묘하고 신일한 품격에 들어갈 수 없다. 때문에 반드시 평안한 데에서 기이함을 구하여, 겉은 부드럽고 속은 쇠같이 강한 허실이 서로 생겨야 한다. 배우는 자들이 입문하면, 힘써 끝까지 진보하여 남들이 하지 못하는 것을 나는 잘 하고, 남들이 잘 하는 것을 나는 하지

못해야, 송·원나라 그림의 심오함을 터득할 것이니, 조금이라도 스스로 만족해서는 안된다. 이것이 우리 고향의 왕사농[王原祁]선생의 『논화비결』이니, 배우는 자는 자세하게 완미해야 한다. 청·성대사의 『계산와유록』에 나오는 글이다.

盛大士<山水圖>

注

1 취취趣: 홍취興趣, 정취情趣, 취미趣味이다. 작화에는 활발活潑한 정취가 있어야, 음미할 만한 가치가 있으니, 변화가 없거나 무미건조해서는 안 된다. 정취에도 여러 종류가 있어서 고급스런 정취가 있고, 저급한 정취가 있다. 저급한 정취는 용속庸俗해지기 쉽고, 쉽게 속되고 촌스러워지니, 일체의 예술에서 모두 범해서는 안 될 것이다.
2 순면과철純綿裹鐵: 순수한 면이 철같이 강한 것을 에워싼 것으로, 겉은 부드러우나 속에 골격이 존재하는 것이다.
3 간두경진竿頭更進: '백척간두경진일보百尺竿頭更進一步'로 끝까지 전진하는 것이다.
4 숙완熟玩: 자세하게 완미玩味하는 것이다.

氣韻·神妙·高古·蒼潤·沉雄·沖和·淡遠·朴拙·超脫·奇辟·縱橫·淋漓·荒寒·清曠·性靈·圓渾·幽邃·明淨·健拔·簡潔·精謹·雋爽·空靈·韶秀.
—清·黃鉞 [1] 『二十四畫品』摘要

기운·신묘·고고·창윤·침웅·충화·담원·박졸·초탈·기벽·종횡·임리·황한·청광·성령·원혼·유수·명정·건발·간결·정근·준상·공령·소수. 청·황월의 『24화품』에서 항목만 따온 글이다.

注

1 황월黃鉞(1750~1841): 『논화집요論畫輯要』에 의하면, 자가 좌전左田이고, 안휘安徽 당도當
塗 사람이다. 어려서 고아가 되어 외갓집에서 자랐으며, 현의 학교에서 생원을 보충할 때
주문정朱文正과 석군石君朱珪에게 칭찬을 받았다. 건륭乾隆 경술庚戌(1970)년에 진사進士
하여 호부戶部를 다스렸다. 이때에 화신和珅이라는 자가 주관하는 부서에 근무하자, 1년
도 못되어 고별하고 고향으로 돌아가, 환皖지역을 남북으로 주관하여 10년간 가르쳤다.
인종仁宗에 이르러 친정親政하자 특별히 불러서 나아가 벼슬이 호부상서戶部尙書에 이르
렀다. 나이가 연로하여 고향으로 돌아가 녹을 반만 지급받았으며, 죽은 나이가 92세다.
시호는 근민勤敏이다. 저서로 『일재집壹齋集』42권과 『24화품二十四畫品』1권이 있다. 황
월은 글씨를 잘 쓰고 그림도 잘 그렸으며, 그림을 어전에 진상할 때마다 초대받아 상을
받았다. 부양富陽 사람 재상宰相인 동방달董邦達과 함께 '동황이가董黃二家'로 칭송되었다.
사대부는 육법六法을 좋아하여, 대부분 육법에 집착했다. 황월은 초기에 석곡石谷(王翬)과
남전南田(惲壽平) 두 화가를 본받아, 소산하며 간단하고 고요한 의치가 맑고 빼어났다. 말
년에는 녹대麓臺(王原祁)에게 전적으로 배워 더욱 창후蒼厚한 경지에 이르렀다. 화훼화花
卉畫를 모두 잘 그렸으며, 매화 그림에 더욱 장기가 있다. 그의 아들 초민初民도 화훼를
잘 그렸다고 한다.

淸, 黃鉞〈山水畫〉 1831년작

* 『24화품』은 당나라 사공표성司空表聖 『시품詩品』의 예를 모방하여 24품을 정한 것이다. 여소송余紹宋이 『서화서록해제書畵書錄解題』에 서 "이 글을 배치한 것이 전아하고 청신하며 문채가 있어서 읊을 만하 다. 기운氣韻과 성령性靈 두 가지만을 화품으로 삼을 수 있고, 나머지 는 잘 어울리지 않은 듯하니, 각 품의 그림은 모두 기운과 성령 두 가 지를 떠날 수 없다."고 하였다. 화품의 저작은 송나라 이후에는 계승된 저작이 매우 적은데, 『24화품』은 고대의 화품畵品과 너무 달라서 대부 분 품격品格만 가리켜서 말한 것 같다. 여기는 그 목록만 적었으니, 전 문全文은 유검화兪劍華 선생의 『중국고대화론유편中國古代畵論類編』 에 수록되었으니, 참고할 수 있다.

按語

청나라 반증형潘曾瑩의 『홍설산방화품紅雪山房畵品』도 이것을 모방하 여 지은 것이다. 모두 12품으로 1. 유수幽秀, 2. 고결高潔, 3. 고담古澹, 4. 청려淸麗, 5. 호방豪放, 6. 초일超逸, 7. 신운神韻, 8. 한원閒遠, 9. 온적蘊籍, 10. 언윤嫣潤, 11. 냉벽冷僻, 12. 소상疎爽 등이다. 여소송余 紹宋씨는 "문사가 우수하고 아름다워서 진실로 모두 전할 만하다."고 하였다.

山水有五美: 蒼¹也, 逸也, 奇²也, 圓³也, 韻也. —明·李士達⁴ 語. 見『無聲詩史』⁵卷五

산수에 아름다운 것 다섯 가지가 있다. 창·일·기·원·운이다.
명·이사달의 말인데, 『무성시사』 5권에 보이는 말이다.

淸, 潘曾瑩<秋林暮靄圖>

注

1 창蒼: 청색靑色으로, 푸른 소나무나 비취색 잣나무 같은 것이다. 회백색灰白色으로, 희끗 희끗한 귀밑털 같은 것이다. 창망蒼莽으로, 끝없이 광활한 모양, 야외의 경치나, 하늘이 온통 푸르러 끝이 없는 모양 등이다.

* 화론 중에서 송나라나 원나라 사람들은 "老"를 많이 이야기 하였고 "蒼"은 매우 조금 이야기 하였다. 명대明代에 이르러 심주沈周가 "蒼"을 명확하게 제시하였다. 그는 동원董 源·거연巨然·황공망黃公望·오진吳鎭을 힘껏 추숭하여 일종의 "창윤蒼潤푸르며 힘 있고 윤택함"한 예술효과를 추구하였다. 그가 오진의 <초정시의도草亭詩意圖> 발문에서 "필묵 을 수련하였으니, 종종 창윤함을 전하네.[修此筆墨緣, 種種傳蒼潤.]"라고 하였다. 그 뒤로부

李士達<關山風雨圖>軸

터 "蒼"을 말하는 사람도 갈수록 많아졌다. 이와 같은 "창로蒼老"·"창고蒼古"·"창수蒼秀"·"창경蒼勁"·"창망蒼茫" 등은 모두 문인화에서 중요시하는 심미표준審美標準의 하나가 되었다.

2 기奇: 특수한 것, 보기 드문 것, 사람의 뜻밖에 나온 것 등으로, 변환을 헤아릴 수 없어서 기습하여 승리하는 것과 같다. 『노자老子』에서 "기이하게 군사를 부린다. 以奇用兵."고 하였다. 『손자병법孫子兵法』「세勢」에서 "기병과 정병이 상생하여, 되풀이 되어 끝이 없으니, 누가 궁구하리요.[奇正相生, 如循環之無端, 孰能窮之.]"라고 하였다. * 중국화론 중의 기奇는 제재題材·형상形象·신운神韻·구사구도構思構圖·필묵筆墨·의경意境 등의 방면에서, 구체적으로 표현되는 것이다. 작품에서 요구하는 것은 청나라 소송년邵松年이 『고연췌록古緣萃錄』에서 말한 "특이하더라도 정도에 벗어나지 않아야 한다. 奇而不詭于正."는 것과, 청나라 심종건이 『개주학화「산수 신운」에서 말한 "평범한 중에 특이함이 참다운 기奇라고 한다.[平中之奇, 是眞所謂奇也.]"라고 한 것들이다. 이런 '기'는 모두 "신기新奇"·"신기神奇"·"청기淸奇"·"기절奇絶"·"기교奇巧"·"기취奇趣"한 아름다움을 갖추었고, 터무니없는 괴이함이나 평범하며 무미건조한 것은 아니다.

3 원圓: 원만圓滿으로, 모난 데가 없고, 두루 갖추어서 흠이 없는 것이다. * 화론 중에서 원圓은 송나라 황휴복黃休復이 『익주명화록益州名畫錄』에서 "동그라미와 네모를 컴퍼스나 자로 그리면 서투르다. 拙規矩于方圓."고 한 것·북송의 유도순劉道醇이 『송(성)조명화평宋(聖)朝名畫評』에서 "조형은 원만하게 두루 갖춤이다. 造形圓備."라고 한 것·북송의 미불米芾이 『화사畫史』에서 "둥글고 원만하며 예스럽고 강한 기운을 갖추어야 한다.[自有瑰古圓勁之氣.]", "필치가 세밀하며 원숙하고 미끈하다.[筆細圓潤.]"라고 한 것·명나라 고응원顧凝遠이 『화인畫引』「논생졸論生拙」에서 "원숙하다면, 생소하게 될 수 없다.[若圓熟, 則又不能生也.]"라고 한 것·청나라 운수평惲壽平이 『南田畫跋』에서 "그림은 곧 원만함을 떠날 수 없다.[畫方不可離圓.]"라고 한 것·청나라 황월黃鉞이 『24화품二十四畫品』「원혼圓渾」에서 "원만하면 기가 넉넉하고, 혼연하면 정신이 온전하다.[圓斯氣裕, 渾則神全.]"라고 한 것과 같은 것 등이다. 남방산수南方山水의 표현에는 대부분 이런 논리를 떠나지 않는다.

4 이사달李士達: 명나라 화가이다. 호는 앙괴仰槐·앙회仰懷이다. 오현吳縣(지금의 江蘇 蘇州) 사람이다. 만력萬曆 2년(1574)에 진사進士하여, 인물·산수화를 잘 그려 명성이 있었다. 그는 화리畫理에 조예가 깊어 "산수화에는 창蒼·일일逸·기奇·원圓·운운韻의 오미五美와, 눈눈嫩·판판板·각각刻·생생生·치癡의 오악五惡이 있다."는 지론持論을 펴 보였다고 한다. 만력 연간에 신곽新郭에 은거하였다. 80세가 넘도록 장수하였다. 태창泰昌 원년(1620)에 〈관산풍우도關山風雨圖〉를 그렸다.

5 『무성시사無聲詩史』: 청나라 강소서姜紹書가 지은 책 7권이다. 명대明代와 청초淸初 화가들의 소전小傳이다. 강소서는 자가 이유二酉이고, 단양丹陽(지금의 江蘇에 속함) 사람으로,

남경공부랑南京工部郎을 지냈다. 『무성시사』는 송나라 사람이 말한 "그림은 소리 없는 시. 無聲詩"의 뜻을 딴 것이다.

按語

명나라 당지계唐志契가 『회사미언繪事微言』「각인도화어록各人圖畵語錄」에서 "원현석袁玄 石이 말하길, 산수에 오미五美가 있는데, 창蒼·일逸·기奇·원圓·운운韻이다."라고 하였다. 말한 방법이 이사달과 같은데, 원현석은 어느 때의 사람인지 알지 못하여 생애를 고찰할 수 없다.

明, 唐志契<茅山上宮圖>扇

張振羽云: "畵有四宜; 宜文¹, 宜淸², 宜逸, 宜咫尺隔別." 「名人畵圖語錄」一明·唐 志契『繪事微言』

장진우가 말하였다. "그림은 갖추어야 할 네 가지가 있다. 문기·청신함·빼어남을 갖추어야 하고, 지척의 공간에도 원근의 구별이 있어야 한다." 명·당지계의 『회사미언』「명인화 도어록」에 나오는 글이다.

注

1 문文: 여기에서 말한 '문'은 그림 가운데 문학적 정취를 갖추어야 한다는 것을 가리키는 것이다.

* 남송의 등춘鄧椿이 『화계畵繼』에서 "그림은 문장의 지극함이기 때문에, 예나 지금의 사람들이 꽤 많이 마음을 쏟는다.[畵者文之極也, 故古今之人, 頗多著矣.]", "사람됨이 문학에 조예가 깊으면, 그림을 모르는 자가 있더라도 적을 것이고, 사람됨이 문학에 조예가 없으면, 그림을 아는 사람이 있더라도 적을 것이다.[其爲人也多文, 雖有不曉畵者寡矣; 其爲人也 舞文, 雖有曉畵者寡矣.]"고 하였다.

2 청淸: 청철淸澈·결정潔淨·순결純潔·염결廉潔·청담淸談·청고淸高·청화淸華·청일淸逸· 적정寂靜 등이다. 화론에 나오는 '청'은 모두 이런 글자와 연용連用하여서, 예술의 풍모風

貌나 형상의 특징, 필묵설색의 기교, 사상이나 품격 등을 가리킨다. 예를 들면, "격조가 맑고 담박함[其格淸淡]", "깨끗하고 새로움[淸新]", "풍치가 맑고 속되지 않음[豐致淸逸]"이다. "빼어난 기질이 맑은 모습이다[秀骨淸像]", "홀로 한적하니 고상하다[孤閑淸高]" 등이다. "설색이 맑고 윤택함[設色淸潤]", "붓질이 맑고 강함[下筆淸勁]" 등이다. "청렴 고고하여 속기를 벗어남[淸介絶俗]", "종이 안의 그림은 바로 종이 밖의 맑음으로 돌아온다.[紙中之畵正復淸于紙外也]", "사람을 만나 대 그림의 맑은 바람을 판다.[逢人賣竹畵淸風]" 등등이다.

5 形神論

형신론

사혁은 '육법'을 논하여 '응물상형'[1]을 제시하였다. 종병이 『화산수서』에서도 '이형사형'[2]을 말하면서, 회화는 생활과 떨어질 수 없는 구체적 형상을 반영한다고 설명하였다. 형상을 이용하여 말한 것은 형상이 없으면 그림을 이룰 수 없기 때문이다.

회화가 생겨서 발전한 초기 단계인 상고시대의 화론에서는 대부분 형상을 주장하여 『이아』에서는 "그림은 형상하는 것이다."[3] 하였다. 위진남북조에는 인물초상화가 발전하여 형상을 파악하는 데 상당히 높은 수준에 올랐으나, 형사에만 만족할 수 없어서, 고개지가 "전신사조"[4]라는 유명한 논점을 제시하였다. 여기에서 말하는 '신'은 대상의 정신면모와 성격특징이다.

고개지 이후에 사혁이 주장한 육법중의 '기운'은 '기도氣度'·'신운神韻'으로 고개지가 말한 '전신'과 같다는 기본적인 생각을 이루었다. 송대의 곽약허의 『도화견문지』와 『선화화보』에서 각기 다른 인물의 성격은 모두 다른 정신 상태를 나타내야 한다고 하였다. 이는 고개지의 '전신'에 함유된 뜻을 확대시킨 것이다. 소식의 『전신기』와 진조의 『논전신』은 인물의 신태를 어떻게 포착하는가에 관하여 제시하였다. 진욱이 『장일화유』「논사심」에서 주장한 것은, 마음을 그린다는 "사심"을 제시하였는데, "형상은 그리기 쉬우나 마음을 그리기가 어려우며, 사람마음을 그리기가 더욱 어렵다."[5]고 한 것이다.

이것을 예로 들어, 사람은 모습이 같지만 마음이 다르다는 것을 많이 거론하면서, 형상만 그리고 마음은 그리지 않으니, 한 사람의 현명함과 어리석음 및 충성과 간사함을 반영하기가 매우 어렵다고 설명하였다.

진욱의 견해를 근거하여 "모습을 그리면 반드시 정신이 전해야 하고, 정신이 전해야 반드시 마음을 그리게 된다."[6]고 하였다. 그렇지 못하면 인물의 도덕과 학문소양 인격을 정교하게 묘사하기가 어렵다. "군자나 소인의 모습은 같지만 마음이 다르니, 귀천과 충악이 어떻게 스스로 구별되겠는가?"[7]라고 하는 것과 똑 같은 말이다.

화가는 어떠한 재능으로 대상의 마음을 그리는가? 그것에 대하여도 "마음을 그리는 것을 잘 논하는 자는 그 사람을 볼 때 반드시 마음을 넓혀서 식견을 높이고, 널리 토론하여 그 사람에 대하여 안다고 하더라도, 붓을 대고 그리는 순간에는 모습을 표현하기

1) 謝赫, 「六法」. '應物象形'
2) 宗炳, 『畵山水序』. '以形寫形'
3) 『爾雅』. "畵, 形也."
4) 顧愷之. "傳神寫照"
5) "蓋寫形不難, 寫心惟難, 寫之人尤難也."
6) 陳郁, 『藏一話腴』「論寫心」. "寫其形必傳其神, 傳其神必寫其心."
7) "君了小人, 貌同心異, 貴賤忠惡, 奚自而別?"

가 쉽지 않다."[8]고 설명하였다.

고개지의 "전신"에서 진욱의 "사심"에 이르기까지, 중국의 초상화 이론을 높이 발전시켰지만, 그 후로는 이런 견해를 초월할 수 있는 사람이 드물다. 원 명 청대에는 초상화가 크게 발전함에 따라, 초상화의 경험을 총괄한 전문적인 서적이 끊임없이 생겼다. 예를 들면, 왕역의 『사상비결』, 장기의 『전신비요』, 심종건의 『개주학화편』「전신」. 정고의 『사진비결』 등이다. 송대에 전신·사심론의 기초 위에 더하여 발전시킨 것을 제외하면, 모두가 어떻게 관찰하고, 그리기 시작하며, 착색하고, 비례를 나누는 것과, 종이와 비단 공구 등의 방면에 관하여 지은 것이다. 이는 모두 구체적으로 토론한 것과 경험을 총괄한 것으로, 하나의 격식을 완전히 정리하여 계통적이며 과학적으로 기법과 이론을 체계화시킨 것이다.

'형'과 '신'의 관계는 어떤가?

이들은 대립적이면서도 하나로 통일되는 것이다. '형'은 사물의 겉모습을 보여주기 때문에 이를 외재적·표면적·구체적·가시적이라고 설명한다. '신'은 사물의 내부에 함축된 것을 보여주기 때문에 이를 내재적·본질적·추상적·은함적이라고 설명한다.

형은 신에 의뢰하여 형체가 존재하기 때문에, 형체에 정신이 없으면 살지 못한다. 신은 형에 생명의 영혼을 부여하기 때문에, 신도 형이 없으면 존재하지 못한다. 그림 중의 신은 모두 형과 같지 않아, 사람의 정신면모는 시시각각으로 눈에 보이는 외형에서 매우 선명하게 표현되는 것이 아니기 때문에, 본보기 삼을 만한 특징은 항상 한 번 나타나면 숨어버려서, 조금이라도 방임하면 특징이 없어진다. 그리는 대상에 대하여 분명하게 인식한 바 없이, 겉으로 드러난 말단적인 것만 부지런히 그린다면, 결과도 겉모습만 얻을 것이다. 장언원이 말한 "형사는 얻었더라도 기운이 생기지 않는다."[9]는 것이다. 형은 신과는 다르지만, 그리는 자는 형을 엄격하게 요구하는 데, 이는 더욱 좋은 신을 전하려고 하기위한 목적이 있기 때문이다.

이에 고개지가 인식하는 것과 상응하는 외형의 변화는 "길고 짧음·강하고 부드러움·깊고 얕음·넓고 좁음과 눈동자의 포인트 등과, 상하·대소·짙고 옅음" 같은 것인데, "하나라도 털끝만한 작은 과실"이 있다면, "신기가 과실과 함께 변한다."는 결과를 만들어 낸다. 고개지가 신사를 추구하는 과정에서, 형사를 중시했다는 것을 알 수 있다. 그의 "이형사신"의 논점은 현실주의미학의 의의를 구비한 것이다.

'형'과 '신'이 모순되는 점에서 대립되는 부분을 보면, '신'을 특히 중요하게 여기는 면

8) "夫善論寫心者, 當觀其人, 必胸次廣, 識見高, 討論博, 知其人, 則筆下流出, 間不容發矣."
9) 張彦遠, "縱得形似而氣韻不生."

에서 주도적인 작용을 하기 시작하였다. 중국초상화는 '사형寫形'·'사모寫貌'라고 부르지 않고, '전신傳神'·'사진寫眞'·'사심寫心'으로 호칭하는 것이 초상화의 도리이다. 초상화만 전신傳神을 요구한 것이 아니고, 후세에는 모든 인물화에도 전신을 말했으며, 산수·화조화에도 전신을 요구하게 되었다.

이에 역대의 회화 비평가들은 신사를 회화의 최고 요구조건으로 하였다. 소식이 말한 "그림을 형사로 논하면, 아동의 견해이다."[10]라는 이론은 당시 사람들과 후인들에게 매우 큰 영향을 끼쳤다. 그들은 한 폭의 그림에서 "형사만 구해선 안 된다."·"형사만 구할 뿐 아니라, 신사도 구해야 한다."·"신사를 귀하게 여긴다."[11]고 인식하였다. 예술상에서 '형사'에만 만족할 수 없었기 때문에 '신사'를 강조하였다. 특히 중요한 이유는 '신사'가 표현된 작품은 물상의 본질과 특징을 매우 분명하게 보여줄 수 있고, 이미지를 형상해서 사람을 감동시키는 예술작용을 하기 때문이다.

10) 蘇軾. "論畵以形似, 見與兒童鄰."
11) 沈宗騫", 不止于求其形似"·"當不惟其形, 惟其神也"·"貴其神也"

一

客有爲齊王畵者. 齊王問曰: "畵孰最難者?" 曰: "犬馬最難." "孰最易者?" 曰: "鬼魅最易. 夫犬馬, 人所知也. 旦暮罄于前, 不可不類之[1], 故難; 鬼魅, 無形者. 不罄于前, 故易之也."[2] 「外儲說」—『韓非子』[3]

어떤 사람이 제나라 왕을 위해 그림을 그렸다. 제왕이 "그림 중에서 무엇이 가장 어려운 것인가?"하고 물었다. "개와 말을 그리는 것이 가장 어렵습니다."하였다. "무엇이 쉬운가?"하니, "도깨비가 가장 쉽습니다. 개와 말은 사람들이 다 알고 있습니다. 아침저녁으로 늘 앞에서 보고 있으니 닮게 그려야 하기 때문에 어렵습니다. 도깨비는 일정한 형체가 없고 눈 앞에서 볼 수 없으니 쉽습니다."하였다. 『한비자』「외저설」에 나오는 글이다.

注

1 불가류지不可類之: '不可不類之'로 되어야, 같게 그리지 않을 수 없다고 해석된다.

2 "개와 말 그리기가 가장 어렵다.[犬馬最難.]"고 대답하니 "무엇이 쉬운가?[孰易者?]"라고 하여 "도깨비가 가장 쉽다.[鬼魅最易.]" 개와 말은 사람들이 다 알고아침·저녁으로 늘 앞에서 보지만, 그것과 닮게 그릴 수가 없기 때문에 어렵다.[夫犬馬, 人所知也, 旦暮罄于前, 不可不類之故難.] 도깨비는 일정한 형체가 없어서 눈앞에 볼 수가 없으므로 쉽다.[鬼魅無形者, 不罄于前故易之也.]"라고 한 말은 중국미술이론의 발전과정에서 최초로 제시된, 회화와 현실의 관계에 대한 문제이다. 후에 한漢대의 유안劉安(기원전172~122)과 장형張衡(78~139)도 모두 '개와 말은 그리기 어렵고 귀신과 도깨비는 쉽다'는 『한비자』의 말을 인용하고 아울러 동의하였는데, 그만큼 영향이 컸음을 알 수 있다.

* 개와 말은 현실생활에서 존재하는 사물을 대표하고, 귀신과 도깨비는 현실생활에 존재하지 않는 상상적인 사물을 대표한다. 개나 말 따위 같은 현실 생활 중의 현상은 사람들이 누구나 눈으로 보아 그것들을 잘 알기 때문에 잘 그렸는지 못 그렸는지 평가할 수 있는 기준이 있다. 따라서 그리기 어렵다. 귀신이나 도깨비는 누구도 본 적이 없어 평가할 기준이 없다. 따라서 그리기 쉽다. 예술과 생활의 관계를 다루는 데 있어서 이러한 소박한 유물주의적 반영론은 정확한 일면이 있으니, 객관현실은 제1차적인 것이요, 현실을 모방하는 예술은 제2차적인 것이라는 점을 최초로 긍정한 관점이다. 한비의 이러한 이론은 현실주의적인 미술창작에 이론적인 기초를 정립해 주었다. 송宋대 이전에는 모든 사람들이 한비의 관점이 전적으로 옳다고 생각했다. 그러나 구양수歐陽修는 최초로 이와 다른 견해를 제시했다. 그는 귀신과 도깨비를 잘 그리는 것도 쉽지 않다고 말하였다. 실제로 귀신과 도깨비가 그리기 쉽지 않은 이유는 그것이 사람의 상상력에 의거하여 이루어지는 것이라

는 데 있다. 요컨대 개와 말도 그리기 어렵지만 귀신도 그리기 어렵다. 당대의 화가 오도자吳道子(?~729)는 불교를 소재로 한 〈지옥변상도地獄變相圖〉를 매우 훌륭하게 그렸는데, 이는 귀신도 아무렇게나 쉽게 그릴 수 있는 것이 아니라는 점을 설명해준다. 한비의 논단에 일면적인 점이 있기는 하지만, 당시에는 공헌한 바가 있다.

『韓非子』

3 한비자韓非子(기원전280?~133): 전국말기戰國末期 한韓나라의 사상가思想家·법가法家의 대표 인물이다. 여러 공자公子 중의 한 사람이다. 형명법술刑名法術의 학문을 좋아 했는데, 근본은 황노黃老에 귀착歸着된다. 사람됨이 말을 더듬어 말을 못하나 저서는 잘 지었다. 이사李斯와 함께 순경荀卿에게 배웠으며, 법가法家의 사상을 집대성하였다. 쇠약해가는 한韓나라를 위해 간언을 올렸으나 채택되지 못하다가, 그의 저서를 본 진시황秦始皇의 인정을 받아 진나라에서 크게 쓰이게 되자, 이를 시기한 이사와 요가姚賈의 참언으로 하옥되어 자살하였다. 저서에 『한비자韓非子』 55권이 있다.

按語

* 북송의 석덕홍釋德洪이 『석문제발石門題跋』에서 "화공은 귀신의 형상을 잘 그려서 사람의 마음을 감동시키고 보면, 눈을 깜짝 놀라게 하는 것은 일정한 모습이 없기 때문이며, 일정한 형상이 없으면 세상을 속일 수 있지만, 귀하게 여기지는 못한다. 개와 말, 소, 범은 일정한 모습이 있는데, 일정한 모습이 있어서 화가들이 잘 그리기 어렵고, 세상 사람들이 닮은 형상을 보면 귀하게 여기지 않을 수 없다.[畵工能爲鬼神之狀, 使人動心駭目者, 以其無常形, 無常形可以欺世也, 然未始以爲貴. 惟犬馬牛虎有常形, 有常形故畵者難工, 世之人見其似, 則莫不貴之.]"라고 하였다.

* 북송의 구양수歐陽修가 『육일제발六一題跋』에서 "그림에 대해 말을 잘하는 사람이 대체로 '귀신은 잘 그리기 쉽다.'고 하는 것은 형상을 닮게 그리기가 어렵지만, 귀신은 사람들이 볼 수 없다고 여기기 때문이다. 귀신 그림이 음산하고 어두침침한 것 같은 경우는 변화가 무쌍하고 매우 기괴하여, 사람들이 보자마자 으레 깜짝 놀랄 것이다. 서서히 집중하여 보면, 천만 가지의 모습에서 필치는 간단하지만 의취가 풍족하니, 이 또한 그리기 어렵지 않은가?[善言畵者, 多云: '鬼神易爲工.' 以爲畵以形似爲難, 鬼神人不見也. 然至其陰威慘澹, 變化超騰, 而窮奇極怪, 使人見輒驚絶; 及徐而定視, 則千狀萬態, 筆簡而意足, 是不亦爲難哉?]"라고 하였다.

* 북송의 소식蘇軾이 『발오도자천용팔부도跋吳道子天龍八部圖』에서 "옛 말에 개와 말이 귀신보다 어렵다고 한 것은 지론이 아니다. 귀신은 사람들이 볼 수 없지만, 걷거나 달리는 동작은 사람의 이치로 고찰해야 하니, 어찌 속이는 것인가? 어렵고 쉬운 것은 공졸에 있는데, 공졸은 그림에 있는 것이 아니고, 공졸한 가운데서도 격조에 달려있는 것이다. 그림이 공교하지만 격이 낮으면 평범한 작품에는 해가 되지 않는다.[舊說狗馬難于鬼神, 此非至論, 鬼神雖非人所見, 然其步趨動作, 要以人理考之, 豈可欺哉? 難易在工拙, 不在所畵, 工拙之中, 又有格焉, 畵雖工而格卑, 不害爲庸品.]"고 하였다.

明月之光, 可以望而不可以細書. 甚霧之朝可以細書, 而不可望尋常[1]之外,[2] 畵者謹毛而失貌[3]. 射者儀小而遺大[4]. 「說林訓[5]」 —西漢·劉安[6] 『淮南子』17권

밝은 달빛은 멀리서 바라볼 수는 있지만 가는 글씨를 쓸 수는 없다. 안개가 짙게 낀 아침에는 가는 글씨를 쓸 수는 있지만, 8자나 1장 6자 밖은 볼 수가 없으니, 그림 그리는 자는 터럭 하나에 집착하다가 그 모습을 잃는다. 활 쏘는 자는 작은 곳을 보고 큰 곳은 버린다. 서한·유안의 『회남자』 17권 「설림훈」에 나오는 글이다.

注

1 심상尋常: '심尋'은 8자尺이고, '상常'은 16자尺의 거리를 가리킨다. * 그림이란 화면 위의 세부와 전체의 관계를 고려할 때 반드시 화면과 일정한 거리를 유지해야 한다는 것을 말한다. 서양학자 중에는 심상尋常을 보통의 것, 또는 평범한 것으로 해석하는 사람도 있다. "심상지외尋常之外"는 어떻게 이해해야 하는가? 이는 "근모이실모謹毛而失貌"와 어떤 관계에 있는가? 심상尋常은 거리를 가리키기 때문에 시각예술로서의 회화는 화면 위의 세부와 전체의 관계를 고려할 때, 반드시 화면과 일정한 거리를 유지해야 한다는 것을 말한다. 이것은 회남자가 "심상지외"라는 말 앞에서 "밝은 달빛은 멀리 볼 수 있어도 잔글씨는 쓸 수 없으며, 안개 자욱한 아침에는 잔글씨는 쓸 수 있어도 멀리 볼 수 없다"고 한 비유와 같다.

2 "明月之光, 可以望而不可以細書. 甚霧之朝可以細書, 而不可望尋常之外,"와 "射者儀小而遺大"는 주적인周積寅이 편집한 『중국화론집요』에는 생략되어 있으나 역자가 삽입하였다.

3 "화자근모이실모畵者謹毛而失貌"는 회화에 있어서, 부분과 전체의 관계에 대한 문제를 이야기한 것이다. 터럭毛이란 부분, 즉 세부이다. 모습貌이란 전면, 즉 전체이다. 그림을 그릴 때는 반드시 부분적인 형상과 전체 화면 형상 간의, 관계를 잘 처리하여 통일되고 조화롭게 해야만 한다. 부분적인 세부 묘사는 전체적인 형상의 보다 큰 효과에 기여해야지, 전체를 벗어나서 고립적으로 처리해서는 안 된다. "터럭하나에 힘쓰다 그 모습을 잃는다."는 것은 화가가 부분적인 것에 집착하다가, 전체적인 모습을 잃어버리는 것이다. "근모이실모"는 모든 예술창작에 적용되는 원칙이다.

4 "사자의소이유대射者儀小而遺大"는 주注에서 말하길 "겨우 작은 곳을 바라보고 발사하는 까닭은, 잘 적중시킬 수 있는 일은 각기 마땅함이 있기 때문이다.[僅望小處而射之故能中事各有宜.]"라고 하였으니, 자연현상의 달빛과 짙은 안개는 화가가 그것을 먼저 관찰하고 표현하고자 한다면, 서로 다른 대상의 특징에 근거하여, 서로 다른 방법을 택해야만 한다는 것을 활 쏘는 것에 비유한 말이다.

5 「설림훈說林訓」: 『회남자』의 편명이다.

6 유안劉安(기원전179~122): 서한西漢의 사상가·문학가이다. 패군풍沛郡丰(지금의 江蘇 丰縣) 사람이다. 한고제漢高帝(劉邦)의 손자인데, 아버지의 봉작封爵을 이어받아 회남왕淮南

王이 되었고, 글 읽고 거문고 타며 글을 잘 지었다. 한무제漢武帝(劉徹)가 문예文藝를 좋아하여, 그를 매우 존중하였다. 「이소부離騷賦」를 지으라고 명령하였는데, 새벽에 명을 받고는 아침 먹을 때에 지어 올렸다. 일찍이 손님과 방사方士를 불러 모아 「내편」 21편을 지었다. 「중편」 8편도 있다. 이를 '신선황백지술神仙黃白之術'이라고 한다. 유안이 「내편」을 무제武帝에게 바치니, 무제가 이를 아껴서 비장했다. 이것이 요즘의 『회남자淮南子』이며, 한편에는 『회남홍렬훈淮南鴻烈訓』이라고 한다. 원삭元朔(기원전128~123년) 연간에 예를 갖추어 궤장几杖을 하사하고, 일일이 조회하지 않도록 하였다. 뒤에 역모逆謀에 가담한 일이 발각되자 스스로 자결했다.

按語

그림을 그릴 때는 반드시 전체와 부분의 관계에 정신을 집중해야 세미한 터럭에 집착해도 큰 모습에 잘못되지 않는다.

況乎身所盤桓¹, 目所綢繆², 以形寫形, 以色貌色³也!⁴ —南朝宋·宗炳『畵山水序』

하물며 몸소 배회한 곳이나 눈이 매료되어 떠나지 않는 곳의 모습을 형상으로 그리고 채색으로 산색을 치장하는 것은 말할 필요가 있겠는가! 남조송·종병의 『화산수서』에 나오는 글이다.

注

1 반환盤桓: 배회徘徊하는 것이다.
2 주무綢繆: 감정 등이 서로 떨어지지 않는 것, 끊임없이 이어짐, 정이 간절함, 심오함 등을 이른다.
3 모색貌色: 용모와 안색인데, 여기서는 산색을 꾸민 것으로 보았다.
4 "황호신소반환況乎身所盤桓, 목소주무目所綢繆, 이형사형以形寫形, 이색모색야以色貌色也.": 마음으로 사랑하게 된 산수를 그려서, 그림을 이루는 일은 더욱 용이하며 진실 된 것이라고 말한 것이다. *위의 문장은 산수가 그림으로 그려질 수 있음을 설명한 것이다. 이러한 설명에는 진정한 산수화는 이때에 완전히 새롭게 창조되었음을 이해할 수 있다. 이 내용은 서복관저, 『중국예술정신』에서 발췌하였다.

圖形于影, 未盡遷麗之容. —晉·陸機誌, 見『演連珠』·『全晉文』

그림자 형상을 그리면 고운 모습을 다 옮기지 못한다. 진·육기의 말인데, 『연연주』·『전진문』에 보이는 글이다.

...

自玄黃¹萌始, 方圖辯正². 有形可明之事, 前賢成建之迹, 遂追而寫之. 隨物成形, 萬類無失. —唐·裴孝源『貞觀公私畵錄序』

천지가 싹트기 시작한 때로부터 비로소 잘못을 바로잡기를 도모했다. 형상으로 밝힐 수 있는 일과 지나간 현인들이 이루어서 세운 자취가 있으면, 마침내 뒤따라서 그러한 것들을 그렸다. 물상에 따라서 모습을 이루었으니, 무엇이든지 잘 그렸다. 당·배효원의 『정관공사화록서』에 나오는 글이다.

注

1 현황玄黃: 검은 빛깔과 누런 빛깔, 천지天地의 빛깔로 천지天地를 말하는 것이다.
2 변정辯正: 잘 잘못을 밝혀서 바로 잡는 것이다.

...

畵無常工, 以似爲工¹; 學無常師, 以眞爲師. —唐·白居易²『畵記』. 見兪劍華『中國畵論類編』上卷

그림은 정해진 공부가 없으나 닮게 그리는 것을 공교하다고 여긴다. 배우는 데도 일정한 스승이 없으니 참모습을 스승으로 삼는다. 당·백거이 『화기』의 글인데, 유검화의 『중국화론유편』 상권에 보인다.

注

1 "화무상공畵無常工, 이사위공以似爲工": 백거이가 그림을 비평하는 관점은 그림은 닮았는지 닮지 않았는지를 본다는 것이다.
2 백거이白居易(772~846): 당대의 시인으로, 자가 낙천樂天이고, 말년 호가 향산거사香山居士이며, 『백씨장경집白氏長慶集』이 있다.

按語
북송의 동유董逌가 『광천화발廣川畵跋』에서 "낙천이, 그림은 정해진 공부가 없고 닮은 것이 잘 그린 것이니, 그림은 닮은 것을 귀하게 여긴다고 말했는데, 어찌 형사를 귀하게 여겼겠는가? 반드시 닮기를 기대하지 않기 때문에 귀하게 여긴다.[樂天言畵無常工, 以似爲工,

書之貴似, 豈其形似之貴邪? 要不期于所以似者貴也.」고 하였다.

* 일반인들은 백거이白居易가 말한 "以似爲工"의 '似'를 '形似'로 생각하는데, 그가 『화기』에 장씨張氏(張敦簡)가 그린 작품을 평한 것에서 전체적인 정신을 이해하면, 여기의 '似'는 "참모습을 형상하여 원만함[形眞而圓]"과 "정신이 조화되어 완전함[神和而全]"의 양면이 포함된 뜻이다.

無以傳其意故有書, 無以見其形故有畫, 天地聖人之意也.
『廣雅』[1]云: "畫——類也." 『爾雅』[2]云: "畫——形也." 『說文』[3]云: "畫——畛也. 象田畛畔所以畫也." 『釋名』[4]云: "畫——挂[5]也. 以彩色卦物象也."

—唐·張彦遠『歷代名畫記』卷一

뜻을 전할 수가 없으므로 글이 생기게 되었고, 형상을 보여줄 수가 없었으므로 그림이 생기게 되었다. 이것이 천지와 성인의 뜻이다.

『광아』에 "그림은 본뜨는 것이다."라고 했다. 『이아』에 "그림은 형상하는 것이다."라고 했다. 『설문해자』에 "화는 밭의 사방 경계이니, 글자 자체가 밭의 경계와 밭두둑을 그리는 것이므로 그 자체가 그림이다."라고 하였다. 『석명』에 "그림은 나누어 분명히 하는 것이니, 채색해서 사물을 분명하게 구분하는 것이다"라고 하였다. 당·장언원의 『역대명화기』1권에 나오는 글이다.

注

1 『광아廣雅』: 위魏나라 장읍長揖이 지은 자서字書이니, 10권으로 되었다.

2 『이아爾雅』: 13經 가운데 하나로 가장 오래된 문자 해설서이다. 지금은 19편밖에 전하지 않지만, 언어, 천문, 지리, 음악, 기구, 산천, 초목, 금수 등 여러 분야에 걸쳐 글자의 의미를 풀이하고 있다.

3 『설문說文』: 『설문해자說文解字』이다. 후한後漢 때 허신許愼이 편찬한 문자학 서적이다. 지금까지 가장 권위 있는 책으로 손꼽힌다. 오늘날의 자전字典에 해당하는 것이다. 5백 40개의 부수 9천 3백 53자에 대해, 글자의 형태를 분석하고 의미를 해설한 책이다.

4 『석명釋名』: 후한後漢의 유희劉熙가 편찬한 8권의 책이다. 『이아爾雅』를 본떠 문자의 의의나 사물의 명칭을, 그 글자의 발음과 유사한 발음을 가진 언어로 설명했다. 소위 성훈聲訓의 자서字書로 특색을 갖는다. 장언원이 화畫를 설명하는 데 괘挂를 사용하고 있는 것도 수법의 하나이다. '괘挂'는 '괘掛'와 통한다.

5 괘挂: 괘掛와 같은 글자로 '…에 놓다.' '…에 걸다.'는 뜻과 '나누어 분명히 한다.'는 뜻이 있다.

..

觀士人畫¹如閱天下馬, 取其意氣²所到. 乃若畫工往往只取鞭策皮毛槽
櫪³芻秣⁴而已, 無一點俊發氣, 看數尺許便倦. —北宋·蘇軾『東坡集』

선비가 그린 그림을 보면 천하의 말을 열람하는 것처럼 말의 기상이 표현되었다.
화공과 같은 사람들은 종종 말채찍과 가죽과 털, 구유와 마판, 사료들만 그렸다. 그러
니 한 점도 준걸한 기상을 느낄 수 없어서, 몇 자만 보아도 바로 싫증난다. 북송·소식의
『동파집』에 나오는 글이다.

注

1 사인화士人畫: '사부화士夫畫'나 '사대부화士大夫畫'이며, 통상적으로 '문인화文人畫'라고
 한다.
2 의기意氣: 정신과 기색으로 문학이나, 예술 작품의 기세氣勢를 이른다.
3 조력槽櫪: 마구간이다.
4 추말芻秣은 마소의 먹이 꼴이다.

按語

소식蘇軾이 말한 사인화는 구방고九方皐가 말을 상보는 것과 같이, 말의 신기神氣는 영준
英俊함만 보고 그려야 하며, 말의 암수나 피모의 색깔에는 주의하지 않아도 된다. 피모의
염색이 어떤 곳에는 순색純色으로 되어 있다.
* 청나라 방훈方薰은 이런 관점과는 완전히 다른 뜻이다. 그가『산정거화론山靜居畫論』에
서 "말 그림으로 비유할 적에는 말의 기상이 실로 채찍이나 가죽과 털에 있지는 않다. 그
러나 채찍이나 가죽이나 털을 버린다면, 함께 말도 없을 것이다. 이른바 준발한 기운은
채찍이나 가죽 털에 섞여 있으나, 세상에는 백락이 있은 뒤에 명마가 있었던 것도 어쩌면
그런 것이 아닌가?以馬喩, 固不在鞭策皮毛也, 然捨鞭策皮毛幷無馬矣. 所謂俊發之氣, 莫非鞭
策·皮毛之間耳, 世有伯樂而後有名馬, 亦豈不然耶?"라고 평론하였다.

..

論畫以形似	형체가 닮은 것으로 그림을 논하면
見與兒童鄰.	어린 아이의 견해와 가깝다.
賦詩必此詩	시를 짓는데 반드시 이시 같아야 한다고 하면
定知非詩人.	진정 시를 아는 이가 아니다¹.
詩畫本一律	시와 그림은 본래 일률이니,
天工與淸新.	자연스럽게 이루어지고, 청신해야 한다.

邊鸞雀寫生　　변란[2]은 참새를 사생하고,

趙昌花傳神.　　조창은 꽃을 전신했었지

何如此兩幅?　　왕주부의 이 두 폭은 어떤가?

疎澹含精勻.　　성기고 담담한 가운데 정교함이 담겼구나.

誰言一點紅　　누가 말하는가, 하나의 붉은 점에

解寄無邊春.　　가없는 봄을 부친 줄 안다고

―北宋·蘇軾〈書鄢陵王主簿所畵折枝〉二首之一　　북송 소식의 〈서언릉[3] 왕주부소화절지〉2수 중의 하나이다.

나머지 구절을 소개하면 다음과 같다.

瘦竹如幽人　　메마른 대나무는 은자 같고

幽花如處女.　　그윽한 꽃은 처녀 같구나.

低昂枝上雀　　가지 탄 참새 오르내리니

搖蕩花間雨.　　빗물이 꽃 사이로 흔들려 떨어진다.

雙翎決將起　　두 깃을 펴고 날아오르니

衆葉紛自擧.　　잎들이 어지러이 수런거린다.

可憐採花蜂　　가련한 꽃을 따는 꿀벌은

淸蜜寄兩股.　　맑은 꿀을 두 다리로 부치네.

若人富天巧　　타고난 재주가 풍부한 이가

春色入毫楮.　　붓과 종이로 봄빛을 들이는 것 같구나.

懸知君能詩　　그대 시에 능한 줄 예전부터 알았으니

寄聲求妙語.　　소리를 보내 묘어를 구하노라.

注

1 "논화이형사論畵以形似, 견여아동린見與兒童鄰. 작시필차시作詩必此詩, 정지비시인定知非詩人.": 형체가 닮은 것으로 그림을 논하면 어린애들의 견해라는 구절인데, 이것은 그림이 좋은가 나쁜가를 판단하는 데 단지 형사가 어떠한가만 보는 것은 유치한 견해라는 것이다. 이 시구는 바로 구양수의 "예전 그림은 뜻을 그리고 형을 그리지 않았다"는 것처럼 '신사神似'를 강조한 것이지, 결코 '형사形似'를 필요로 하지 않는 것이라고 오해해서는 안 된다. 같은 이치로 시인이 사물만 묘사할 줄 알고 뜻을 말하고 정을 펴내지 못한다면, 그는 시인이 될 수 없을 것이다. 소식은 그림을 그리거나 시를 쓰는 데 있어, 형사에만 머무는 것을 반대한 것이다. 언릉鄢陵 왕주부王主簿의 절지화折枝畵를 읊은 것은 매우 사실적으로 묘사되어 있다. "가지 탄 참새 오르내리니 빗물이 꽃 사이로 흔들려 떨어진다. 두 깃을 펴고 날아오르니, 잎들이 어지러이 수런거린다."는 구절은 어제 비가 와서, 꽃은 아직도 빗물을 머금고 있다. 새가 가지 위에서 팔딱거리다가 이제 막 날아오르니, 휘어졌던 꽃가지가 펴지면서 빗물이 후드득 떨어진다. 이와 같이 생동한 정경은 '이형사신以形寫神'

의 능력을 버린다면, 표현할 방도가 없는 것이다. 소식은 형사가 필요치 않다고 한 것이 아니라, 형사만 있어서는 시와 그림이 될 수 없다고 하는 것이다. 구양수에서 소식까지 모두 신사神似를 강조하는 것이 형사가 필요하지 않다는 것과는 다르며, 이는 별개의 문제이다.

2 변란邊鸞: 당나라 화가, 경조京兆(지금의 陝西 西安) 사람이다. 관직이 우위장사右衛長史이었다. 어려서부터 그림을 전공하여 화조花鳥와 절지초목折枝草木을 아주 잘 그렸다. 필치가 경쾌하며 예리하고 용색用色이 선명하여, 필치를 가리지 않았다. 정원貞元(785~804) 때 신라新羅에서 공작孔雀을 보내오자, 덕종德宗(李適)의 명으로 원무전元武殿에 불리어 가서 공작새의 앞모습과 뒷모습을 그렸는데, 한 마리는 앞모습이고 한 마리는 뒷모습이었다. 날개 꼬리의 금취金翠색이 밝게 빛나고 생동감이 넘쳤다. 이로 인해 관직에 나갔으나 얼마 뒤 그만두었다. 그의 화조화 예술성취는 전인들을 초월하여, 하나의 화과畫科 발전에 추진력이 되었다. 〈옥지도玉芝圖〉〈모란도牡丹圖〉 등을 뛰어난 솜씨로 그렸으며, 이밖에 벌·나비·매미·참새 따위 그림도 묘품妙品에 들었다고 한다.

唐, 邊鸞〈牡丹圖〉

3 언릉鄢陵: 지금의 하남성河南省 현명縣名이다.

按語

일반인들은 소식蘇軾의 "論畵以形似, 見與兒童鄰" 양구는 형사形似로 그림을 논하는 것을 반대하는 것이라고 여긴다. 실제 이 시 앞 구절의 참 뜻을 완전히 이해하면, 오해를 일으킬 가능성이 없다. 좋은 시나 훌륭한 그림은 사물의 정신을 표현하는 데 있는 것이지, 형사에 있는 것이 아니다. 그림을 형사로 논하는 데 신을 버리고 형만 논한다면, 당연히 아동의 견해와 가깝다. 이 시는 '사생'과 '정신'을 분명하게 말하여, 결구結句에서 "누가 말하는가, 하나의 붉은 점에, 가없는 봄을 부친 줄 안다.[誰言一點紅, 解寄無邊春.]"라고 한 것에서, 가지 위의 일점홍은 가지 위 꽃에 달린 액液, 물방울이나 정精를 말한 것이므로, 끝없는 봄뜻이 표현된 것이다. 여기에서 말한 '花之液·精'은 청나라 방사서方士庶가 『천용암필기天慵庵筆記』에서 말한 "금을 액으로 불려서, 찌꺼기는 버리고 정수만 남긴다."는 '액과 정'이다. '一點紅'은 유한有限한 형이지만, 정신과 서로 융화되는 한계가 있으므로, 유한有限에서 무한無限으로 통할 수 있다. 이것이 소식이 말한 본래의 뜻이다. 소식이 달리 논술한 것 중에도 모두 형사의 작용을 부정한 것이 없다는 것을 알 수 있다. 예를 들면 다음과 같은 것들이다.

*『서포영승화후書蒲永昇畵後』에서 "손위가 처음으로 새로운 뜻을 표출해 빠른 물과 커다란 물결과 산석을 굽이지게 그렸는데, 물체에 따라 형을 부여하고 물의 변화를 다 그려서 신기하게 빼어났다고 불리었다.[孫位始出新意, 畵奔湍巨浪, 與山石曲折, 隨物賦形, 盡水之變, 號稱神逸.]"고 하였다.

* 『서오도자화후書吳道子畫後』에서 "오도자가 인물을 그리면 등불로 그림자를 취하는 것과 같아서, 거꾸로 그려도 순조롭게 그려지고, 옆에서 보면 측면이 표현된다. 비끼어 기울고 평평하며 곧은 것들이 각기 모습을 가감하면, 자연스런 수치를 얻어서 털끝만큼도 차이가 없었다. 법도 가운데서 새로운 뜻을 표현하고, 호방함 밖에서 묘리를 표현하였으니, 이른바 '칼날을 놀림에 여유가 있고, 도끼를 휘둘러 바람을 일으킨다.'고 하는 정도로 능수능란함은 대개 고금에 오도자 한 사람일 뿐이다.[道子畫人物, 如以燈取影, 逆來順往, 旁見側出. 橫斜平直, 各相乘除, 得自然之數, 不差毫末. 出新意于法度之中, 寄妙理于豪放之外, 所謂 '游刃餘地, 運斤成風,' 皆古今一人而已.]"고 하였다.

소식의 견해에 대하여 동시대의 후인들이 평한 것이 비교적 많은데. 예를 들면 다음과 같은 것들이다.

* 북송 조열지晁說之의 〈화소한림제이갑화안和蘇翰林題李甲畫雁〉 2수 가운데 1수이다.

畫寫物外形	그림은 사물의 외형을 그리되
要物形不改	사물의 형상을 고치지 말아야 한다.
詩傳畫外意	시는 그림 밖의 뜻을 전하되
貴有畫中態	그림 가운데 모습을 갖추어야 귀하다.

* 남송의 갈립방葛立方이 『운어양추韻語陽秋』 40권에서 "구양문충공의 시를 말했다.

古畫畫意不畫形	고화는 뜻을 그리고 형을 그리지 않았으니
梅詩寫物無隱情	매성유의 시는 사물을 읊는 데 숨은 정이 없구나.
忘形得意知者寡	형을 잊고 뜻을 얻을 줄 아는 자가 적으니
不若見詩如見畫	시를 보는 것이 그림을 보는 것만 못하구나.

동파가 시에서 '그림을 형사로 논하는 것은 아동의 견해에 가깝다.'고 하니, 어떤 이가 이르길 두 분이 논한 것은 형사가 아닌데, 어떤 사물을 그려야 하는가? 하기에, 소를 그리고 말을 그리는 것이 아니고 기운을 위주로 그릴 뿐이라고 대답하였다. 사혁이 '위협의 그림은 형상의 묘함을 다 갖추지 못했지만, 기운을 갖추어서 많은 화가들을 뛰어넘었다'고 하였으니, 이 말이 그런 말이 아닌가?

진거비陳去非(陳與義)가 〈묵매시〉에서 말하였다.

含章檐下春風面	궁전의 처마 끝에 춘풍처럼 화사한 얼굴
造化工成秋兎毫	가을 토끼털 붓끝에서 천지조화가 일어났네.
意得不求顏色似	마음은 그려내지 못했지만 얼굴은 닮았구나
前身相馬九方皐	전생에 그대는 천리마를 알아보던 백락이려니.

* 원나라 탕후湯垕가 『화감畫鑒』에서 "요즘 사람들이 그림을 보는 데 형사를 취하니, 고인들은 형사를 말단적인 것으로 여겼다는 것을 모르는 것이다. 이백시李伯時(李公麟)의 인물화 같은 것은 오도자 후에 한 사람 뿐이지만, 여전히 형사의 잘못을 면하지 못하였다. 묘

처는 필법·기운·신채에 있고, 형사는 말단적인 것이다. 동파선생이 시에서 '그림을 형사로 논하면, 견해가 어린 아이와 가깝다. 시를 짓는 데 반드시 이 시와 같게 짓는다면, 제대로 된 시인이 아니라는 것을 바로 알겠다.'고 하였다. 제가 평소에 그림 보는 법을 이 시에서 터득하였고, 시를 짓는 방법도 이 말에서 연유하였다.[今之人看畵, 多取形似, 不知古人以形似爲末. 卽如李伯時畵人物, 吳道子後一人而已, 猶不免于形似之失. 蓋其妙處在筆法·氣韻·神采, 形似末也. 東坡先生有詩云: '論畵以形似, 見與兒童鄰, 作詩必此詩, 定知非詩人.' 伏平生不惟得看畵法于此詩, 至于作詩之法, 亦由此語.]하였다.

* 명나라 이지李贄가 『분서焚書』「시화詩畵」 5권에서 "동파 선생이 '그림을 형사로 논하면 견해가 어린 아이와 가깝다. 시를 짓는데 반드시 이 시와 같게 짓는다면, 제대로 된 시인이 아니라는 것을 바로 알겠다.'고 하였다. 승암升庵(楊愼)이 '이는 그림은 정신을 귀하게 여기고, 시는 운치를 귀하게 여긴다는 말이다. 그러나 그 말은 편벽되어 타당하지 못한 것이다.'라고 말하였다. 조이도가 그 말에 답하여 '그림은 사물의 외형을 그리고, 물형은 고치지 말아야 한다. 시는 그림 밖의 뜻을 전하고, 그림 가운데 모습이 있어야 귀하다.'고 하였다. 이에 이 논이 정해진 것이다. 탁오자가 형을 고치면 그림을 이루지 못하고, 그림 밖에서 뜻을 얻는 것이 아니라고 했기 때문에, 다시 대답하여 '그림은 형을 그릴 뿐만 아니라, 형은 신에 있어야 한다. 시는 그림 밖에 있는 것이 아니고, 그림 가운데 모습을 그려야 한다.'[東坡先生曰: '論畵以形似, 見與兒童鄰, 作詩必此詩, 定知非詩人.' 升庵曰: '此言畵貴神, 詩貴韻也. 然其言偏, 未是至者.' 晁以道和之云: '畵寫物外形, 要物形不改. 詩傳畵外意, 貴有畵中態.' 其論始定. 卓吾子謂改形不成畵, 得意非畵外, 因復和之曰: '畵不徒寫形, 正要形神在(詩不在畵外, 正寫畵中態.)]하였다.

* 명나라 동기창董其昌이 『화지畵旨』에서 "동파東坡蘇軾가 어떤 시에서 '그림을 형상이 닮은 것으로 논한다면, 견해가 어린 아이와 같은 것이다. 시를 짓는 데 꼭 이렇게 지어야 한다고 하면, 반드시 제대로 된 시인이 아니라는 것을 알겠다.'고 하였다. 내[董其昌]가 '이것은 원나라 그림을 두고 한 말이다.'라고 하였다. 조의도晁以道(晁說之)가 시에서 '그림은 사물의 형상을 벗어난 본질을 그리지만, 사물의 모습을 바꾸지 않아야 한다. 시는 그림 밖의 뜻을 전하지만, 그림 속의 형태가 있는 것을 귀하게 여긴다.'고 하였다. 그리하여 내 董其昌가 "이것이 송나라 그림을 두고 한 말이다.[東坡有詩曰: '論畵以形似, 見與兒童隣. 作詩必此詩, 定知非詩人.' 余曰: '此元畵也.' 晁以道詩云: '畵寫物外形, 要物形不改. 詩傳畵外意, 貴有畵中態.' 余曰: '此宋畵也.']고 하였다.

* 청나라 추일계鄒一桂가 『소산화보小山畵譜』 하권「형사形似」에서 "동파시에서 '그림을 형상이 닮은 것으로 논한다면, 견해가 어린 아이와 같은 것이다. 시를 짓는 데 꼭 이렇게 지어야 한다고 하면, 반드시 제대로 된 시인이 아니라는 것을 알겠다.'고 하였는데, 이는 시를 논하는 데는 맞지만, 그림을 논하는 데는 맞지 않다. 형이 닮지 않고 신을 얻을 수 있는 것은 없다. 동파 노인은 그림을 잘 그리지 못하기 때문에 절로 이런 글을 쓴 것이다.[東坡詩: '論畵以形似, 見與兒童鄰, 作詩必此詩, 定知非詩人.' 此論詩則可, 論畵則不可. 未有形不似而反得其神者. 此老不能工畵, 故以此自文.]고 하였다.

* 청나라 방훈方薰이 『산정거화론山靜居畵論』에서 "소동파가 '그림을 형사로 본다면, 견해가 아이들과 같다.'고 하였다. 송나라의 조이도[晁說之]가 '그림은 물체 밖의 모습을

그러나, 모습을 고치지 않는 것이 중요하다.' 이 말은 다만 소동파에게 한마디 던진 말이다.[東坡曰: '看畵以形似, 見與兒童鄰.' 晁以道云: '畵寫物外形, 要于形不改.' 特爲坡老下一轉語.]", "그림을 그리는 데에 형사를 숭상하지 않는다는 것은, 반드시 현재 활용되는 말로서 이해해야 한다. 예를 들면, 관을 그린 것이 건이 될 수 없으며, 저고리가 치마가 될 수 없고, 가죽신발이 짚신이 될 수 없으며, 정자가 당이 될 수 없고, 창문은 출입문이 될 수 없는 것과 같으니, 이것은 사물의 이치가 정해져서 서로 빌릴 수가 없는 것이다. 옛사람들이 형사를 숭상하지 않는다고 하는 것은 형상에 만족하지 못하여, 정신을 닮으려고 힘쓰는 것이다.[畵不尙形似, 須作活語參解. 如冠不可巾, 衣不可裳, 履不可屩, 亭不可堂, 牖不可戶, 此物理所定而不可相假者. 古人謂不尙形似, 乃形之不足而務肖其神明也.]"고 하였다.

* 청나라 이수이李修易가 『소봉래각화감小蓬萊閣畵鑒』에서 "소동파가 시에서 '그림을 논평할 적에 형사로써 논한다면, 견해가 아동과 가깝다.'고 하였다. 세상에서 졸렬한 화공들은 이따금 이 말을 빌어서 스스로 자신의 좁은 안목을 가린다. 제李修易가 생각하기에 '형사形似' 두 글자는 반드시 생생하게 이해해야 한다. 형사를 숭상하지 않는다는 말은, 신묘한 운치를 힘써 구한다는 것을 말하는 것이다. 소동파가 말한 아래의 문장 즉 '시를 지을 적에 반드시 이런 시어라고 한다면, 결코 참된 시인이 아님을 알겠다.'는 것을 완미해보니, 소동파가 시 지을 적에는 반드시 이와 같은 시를 짓지 않았다는 것을 바로 알겠다.[東坡詩: "論畵以形似, 見與兒童鄰." 而世之拙工, 往往借此以自文其陋. 僕謂形似二字, 須參活解, 蓋言不尙形似, 務求神韻也. 玩下文 "作詩必此詩, 定知非詩人", 便見東坡作詩, 必非此詩乎.]".

.......................................

夫爲畵而至相忘[1]畵者, 是其形之適哉. 「書李營丘山水圖」—北宋·董逌『廣川畵跋』

그림을 그리면서 그림과 자신을 서로 잊고 그린 것이 그 형상이 적합하겠는가?

북송·동유의 『광천화발』「서이영구산수도」에 나오는 글이다.

注

1 상망相忘: 피차가 망각忘却하는 것이다. 『장자莊子』「대종사大宗師」에 "샘이 마르면 물고기들은 땅 위에 모여, 서로 물기를 뿜어 주고 서로 물거품으로 적셔 주지만, 강물이나 호수에서 서로를 잊고 지내는 것만 못하다.[泉涸, 魚相與處于陸, 相呴以濕, 上濡以沫, 不如相忘于江湖.]"고 나온다.

圖畫院四方召試[1]者源源而來, 多有不合而去者. 蓋一時所尚專以形似, 苟有自得, 不免放逸, 則謂不合法度, 或無師承, 故所作止衆工之事, 不能高也. 「雜說·論近」—南宋·鄧椿『畫繼』卷十

도화원에는 사방에서 시험에 소집된 자가 끊임없이 왔는데, 합격하지 못하고 떠나는 자가 많이 있었다. 한 때에 숭상하는 것은 오르지 형사였기 때문에, 자득함이 있더라도 방일함을 면치 못하였으면, 법도에 맞지 않거나 선생으로부터 전승한 것이 없다고 여겼으므로, 그들이 그린 것들은 뭇 공인들의 일로 여겨, 높은 점수를 받을 수 없었다. 남송·등춘의 『화계』 10권 「잡설·논근」에 나오는 글이다.

注

1 소시召試: 임금 앞에 불러들여 시험하는 것으로, 관리를 채용하는 특별한 방식이었다.

僕之所謂畫者, 不過逸筆草草, 不求形似, 聊以自娛耳. 「答張藻仲書」—元·倪瓚『淸閟閣全集』[1]卷十

제가 말하는 그림은 빼어난 필치로 거칠고 간략하게 형사를 구하지 않고 그런대로 스스로 즐기는 것에 불과할 뿐이다. 원· 예찬의 『청비각전집』 10권 「답장조중서」에서 나온 글이다.

注

1 『청비각전집淸閟閣全集』: 원나라 예찬의 시문집이다. * 청비각淸閟閣은 예찬倪瓚의 장서각 이름으로, 강소성江蘇省 무석현無錫縣에 있었고 뒤에 지타사祇陀寺가 되었다.

以中[1]每愛余畫竹, 余之竹聊以寫胸中逸氣[2]耳, 豈復較其似與非, 葉之繁與疏, 枝之斜與直哉? 或塗抹久之, 他人視以爲麻爲蘆, 伏亦不能强辨爲竹. 「跋畫竹」—元·倪瓚『淸閟閣全集』卷九

이중은 항상 내가 그린 대를 좋아하는데, 나는 대를 그런대로 흉중의 일기로 그렸을 뿐이다. 닮았는지 아닌지, 잎이 번잡한지 성근지, 가지가 기울었는지 곧은지를 어떻게

비교하겠는가? 어쩌면 대를 오래 동안 마음대로 칠해버리면, 남들이 마나 갈대로 여길 것이니, 나도 억지로 대라고 우길 수 없을 것이다.

원·예찬의 『청비각전집』 9권 「발화죽」에 나오는 글이다.

注

1 이중以中: 사람의 자나 호이다. 한정韓貞·진도기陳道基·백범白範 중의 한 사람을 가리키는데, 정확하게 누구인지 전고를 찾을 수 없다.

2 일기逸氣: 세속을 초탈한 기개, 뛰어난 기상. 남조양南朝梁의 유협劉勰이 『문심조룡文心雕龍』 「풍골風骨」에서 "유정을 논하면 일기가 있다.[論劉楨則逸氣.]"고 하였는데 범문란范文瀾이 주注를 내어 『재략편才略篇』에서 "유정은 본성이 고상하여 풍채와 일치한다. 성정이 고상하기 때문에 일기가 있다……[劉楨情高以會采. 情高, 故有逸氣……]"고 하였다.

明, 文伯仁 <萬竿煙雨圖>

按語

염려천閻麗川이 1980년 인민미술출판사판 『중국미술사략中國美術史略』에서 "이와 같은 정신을 지닌 귀족 노인의 오만한 태도를 보면, 일종의 미불米芾이나 소식蘇軾 이후에 '형사를 구하지 않는다.[不求形似.]'는 장난삼아 하는 말투로 들린다. 위에서 말한 '흉중의 일기를 그린다.[寫胸中逸氣.]'는 것은 자기 자신만의 표현이고, '그런대로 스스로 위안한다.[聊以自慰.]'는 것은 자기 자신만 감상하며 즐긴다는 것이다. 이 같은 고일高逸은 허용할 수 없다."고 하였다.

* 황순요黃純堯가 유인본油印本 『중국미술사中國美術史』에서 "이런 이론에 문제점이 있는 것에 대하여 자신의 중심으로 말하면, 첫째는 형사를 가지고 흉중일기와 대립시켰다. 둘째는 회화의 목적을 겨우 자신만 즐기는 데 두었다. 셋째는 형사를 포기하여 버리면, 갈대이든 대나무이든 모두 상관없다. 이같이 부정확한 점에 대하여 후세의 일부 문인화가들이 나쁜 영향을 남겼다. 예운림倪雲林(倪瓚)의 그림은 모두 닮지 않아서, 그의 이론인 '불구형사不求形似'와 같아서 후세에 매우 애호되고 추존되었다. 원사대가에 열거된 사람들 중에서, 그의 고담천진古淡天眞함을 특별히 추존하여, 그를 사대가 중에서 세 사람보다 높은 자리인 '일품逸品'의 위치에 놓았다.

* 온조동溫肇桐이 『군중논총群衆論叢』 1979년 창간호 「예찬의 생애와 예술」에서 "예찬의 회화작품과 지정至正 10년(1350) 8월 15일에 지은 『운림화보雲林畵譜』(대북고궁박물원소장)에, 기술한 그림에 입문하는 방법을 지적한 것을 종합해 보면, 우리들이 이와 같은 말에서 그가 '형사形似'에 입문하여 '신사神似'를 추구했다는 것을 알 수 있다. 이런 요구에 도달하려면, 결코 '겉모습만 흉내

내는 것[依樣葫蘆]'이 아니고, 세심하게 연마하고 관찰하는 화법만이 해결할 수 있다. 이는 반드시 간결하고 정련된 기법을 운용해야 한다. '일필로 아무렇게나 그린다.[逸筆草草]'는 것이 이러한 표현 기법과 같은 것이다. '일기逸氣'에 관하여 말하자면, 표현하는 작가의 '청고淸高'함이라 하고, 독창적인 예술 풍격을 창조하는 것이라고도 할 수 있다. 총괄하여 말하면, 예찬이 예술에서 자연주의를 반대하는 것이야 말로 이와 같다고 말한 것이다."라고 하였다.

* 편자[周積寅]가 생각하기는, 예찬倪瓚의 '빼어난 필치로 거칠고 간략하게 형사를 구하지 않는다.[逸筆草草, 不求形似],'는 표현방식은 원래 한쪽으로 치우친 면이 분명하게 있는데, 이후에 일부 문인화가들이 한층 더 곡해曲解하여, 공허한 아무 것도 없는 형식주의形式主義의 나쁜 제작 풍토를 조성하였다. 이런 점에 대하여 노신魯迅선생께서 매우 반감을 일으켜 첨예하게 비판하며 「소련판화 전람회에 산다」에서 "우리의 회화는 송나라 이래로 '사의寫意'가 성행하여, 두 가지 측면을 모두 보아야 하는데, 긴 것과 둥근 것을 몰라서, 하나의 까마귀를 그리면 매와 제비를 알지 못하고, 결국 고상하고 간략함만 숭상하여 공허하게 변해버렸다. 이런 병패가 도리어 현재 청년 목판화가의 작품에도 늘 보인다."고 하였다.

老友以此索寫奇山奇水, 余何敢異乎古人. 以形作畵, 以畵寫形, 理在畵中. 以形寫畵, 情在形外. 至于情在形外, 則无乎非情也; 无乎非情也, 无乎非法也. 「跋畵」—淸·原濟『大滌子題畵詩跋』卷一

나의 오랜 친구가 이와 같은 기이한 산수화를 그려 달라고 청하였는데, 내[石濤]가 어찌 감히 옛사람의 그림과 다르게 그릴 수 있겠는가? 형상으로써 그리고, 획으로써 형체를 그리면, 이치는 그림 가운데 있게 된다. 형체로써 그림을 그리면, 성정은 형상 밖에 있게 된다. 성정이 형상 밖에 있는 경지에 이르면 성정 아닌 것이 없고, 성정 아닌 것이 없게 되면, 법 아닌 것이 없게 될 것이다. 청·원제의 『대척자제화시발』 1권「발화」에 나오는 글이다.

今人之奇者專于狀貌之間, 或反其常道, 或易其常形, 而日我能爲人所不敢爲也, 不知此特狂怪[1]者耳, 烏可謂之奇哉? 「山水·神韻」—淸·沈宗騫[2]『芥舟學畵編』卷一

요즘 사람들은 기가 오로지 모습을 형상하는 사이에 있어 어떤 이는 상도를 위반하고 혹자는 상형을 바꾸고 '나는 남들이 감히 하지 못하는 것을 잘 한다'고 말한다. 이것이 광괴하다는 것을 알지 못하는 것이니, 어찌 그런 것을 기라고 하겠는가? 청·심종건『개주학화편』1권「산수·신운」에 나온 글이다.

清, 沈宗騫<天台採藥圖>軸

注

1 광괴狂怪: 제멋대로 하여 괴상한 것이다.

2 심종건沈宗騫: 청나라 화가이다. 자는 희원熙遠이고, 호는 개주芥舟이다. 절강浙江 오정烏程(지금의 湖州)의 상생庠生이었으며, 건가乾嘉(1736~1820) 때 사람이다. 연산만硏山灣에 살면서 호를 연만노포硏灣老圃라고도 했다. 글씨와 그림에 능하여 명성이 높았다. 글씨는 왕희지王羲之·왕헌지王獻之의 필법을 배워 특히 소해小楷·장초章草와 대자大字를 잘 썼으며, 그림은 산수·인물·초상화를 두루 정묘하게 잘 그렸다. 오정의 연산만에 초당草堂 몇 간을 지어 수죽水竹으로 울타리를 둘러치고 창문과 평상에는 그림과 책을 죽 펼쳐놓아, 은사隱士의 오두막 같은 분위기를 자아냈다. 그의 그림은 필의筆意가 예스럽고 공력功力이 매우 깊어 당시의 명사들이 모두 이를 소중히 여겼다. 평생의 걸작에 <한궁춘효도漢宮春曉圖>와 <만간연우도萬竿煙雨圖>가 있어 신품神品으로 평가되었다. 그 중 <만간연우도>는 필묵이 수윤秀潤하고 화려하여 황공망黃公望과 동기창董其昌의 화풍이 있었다. 만년에는 주로 갈필渴筆을 사용했다. 저서에『개주학화편芥舟學畵編』4권이 있는데, 산수화 및 초상화를 그릴 때의 마음가짐과 기법·재료 등에 이르기까지, 옛날 사람의 설說과 자신의 의견을 자세히 논하여 화도畵道의 지침이 되었다.

二

畫西施¹之面, 美而不可說², 規孟賁³之目, 大而不可畏, 君形⁴者亡矣. 「說山訓」―西漢·劉安『淮南子』

서시의 얼굴을 그리면 아름답기는 하나 즐거움을 줄 수는 없다. 맹분의 눈을 본떠서 그렸는데 크기는 해도 두려움을 줄 수 없는 것은 형상을 주재하는 정신이 없기 때문이다. 서한·유안의 『회남자』「설산훈」에 나오는 글이다.

注

1 서시西施: 서자西子로 춘추시대春秋時代 월越의 미인을 말한다. 월왕越王 구천句踐이 회계會稽에서 패하자, 범여范蠡는 미인계로 서시西施를 오왕吳王 부차夫差에게 바쳤다. 과연 부차는 그녀의 미에 매혹되어, 정사를 돌보지 아니하여 도리어 구천의 침공을 받아 망하였다.

2 설說: 열悅과 통용된다.

3 맹분孟賁: 전국시대 위衛나라의 용사勇士이다. 그가 물을 걸으면 교룡蛟龍도 피하지 않았고, 들을 걸으면 호랑이와 들소도 피하지 않았으며, 화를 내면 소리가 하늘을 울렸다고 하며 '생발우각生發牛角'했다고 하였다.

<范蠡와 西施 畫像>

4 군형君形: 형상을 주재主宰하는 것으로, 신사神似(정신이 닮는 것)이다. 『淮南子』「說山訓」에 나오는 이 구절의 서시西施는 중국 고대의 미인이고, 맹분孟賁은 고대의 용사이다. 서시를 그렸는데 아름답기는 하나 사람들에게 즐거움을 주지 못했고, 맹분이 눈을 부릅뜨게 그렸는데 사람들에게 두려움을 주지 못했다면 원인은 어디에 있는가? 이는 정신이 닮지 못했기 때문이다. 즉 그들 각각의 특유한 정신적인 모습을 표현하지 못했기 때문이다.

愷之每畫人成, 或數年不點目睛, 人問其故. 答曰: "四體妍蚩, 本無關于妙處, 傳神寫照, 正在阿堵¹之中."² 「顧愷之傳」―『晉書』

고개지가 인물을 그릴 적에 더러는 몇 해 동안 눈동자를 그리지 않았다. 사람들이 까닭을 묻자, 고개지는 "팔다리가 잘 생기고 못 생긴 것은 본래 묘처와는 무관하니, 정신을 전하여, 인물을 그리는 것은 바로 눈에 있다."고 대답했다. 『진서』「고개지전」에 나오는 글이다.

注

1 아도阿堵: 육조六朝·당唐나라 사람의 방언으로 '이것'이라는 뜻과, 돈을 가리키는 말이다. 고개지顧愷之가 그림 중에 눈동자를 가리켜서 한 말이다. 후세에 '아도전신阿堵傳神'이란 말이 있게 되었다.

'아도阿堵'에 관하여 말한 것들은 다음과 같다.

* 남북조南北朝 심약心約이 『옥함산방집일서玉函山房輯佚書』 제8질「속설俗說」에서 "고호두가 부채에 사람을 그렸다. 혜강과 완적을 그렸는데 모두 눈동자를 그리지 않았다. 부채를 돌려보내고, 주인이 까닭을 물었다. 고개지가 '여기에 눈동자를 그릴 수 있으나, 눈동자를 그리면 말을 할 것입니다.[顧虎頭爲人畫扇, 作嵇·阮而都不點眼睛. 送還, 主問之, 顧答曰: '那可點睛, 點睛便語.']"하였다.

* 남북조南北朝 유의경劉義慶이 『세설신어世說新語』 5권에서 "고장강이 말했다. '오현을 타는 손은 그리기 쉬우나, 돌아가는 기러기를 보내는 눈을 그리기는 어렵다.[顧長康道: '畫手揮五絃易, 目送歸鴻難.']"고 하였다.

* 동진東晉 고개지顧愷之가 『모탁묘법摹拓妙法』에서 "장단·강연·심천·광협과 눈동자의 포인트 등과, 상하·대소·농박 같은 것인데, 하나라도 털끝만한 작은 과실이 있다면, 신기가 과실과 함께 변한다.[若長短·剛軟·深淺·廣狹, 與點睛之節, 上下·大小·醲薄, 有一毫小失, 則神氣與之俱變矣.]"하였다.

* 당唐 장언원張彦遠이 『역대명화기歷代名畫記』「양梁·장승요張僧繇」에서 "장승요…… 금릉 안락사에 백용 네 마리를 그려놓고 눈동자를 찍지 않고, 매번 '눈동자를 찍으면 날아갈 것이다.'고 말했다. 사람들이 이를 기만이라고 여겼다. 눈동자를 찍으라고 요청했다. 장승요가 그리자. 잠시 후 번개가 벽을 깨고 용이 구름을 타고 날아갔지만 찍지 않은 두 마리 용은 남아 있었다.[張僧繇……金陵安樂寺四白龍不點眼睛, 每云 '點睛卽飛去', 人以爲忘誕, 固請點之, 須臾雷電破壁, 兩龍乘雲騰去上天, 二龍未點眼者見在.]"고 하였다.

* 북송北宋 소식蘇軾이 『동파집東坡集』에서 "초상화의 어려움은 눈에 달려 있다.[傳神之難在于目.]"하였다.

* 남송南宋 조희곡趙希鵠이 『동천청록洞天淸祿』에서 "인물과 귀신은 생동하는 사물로서, 완전함은 눈동자를 그리는 데에 달려 있다. 눈동자가 활기 있으면 생기가 있게 된다. 선화 때 화원의 화공 중 간혹 생칠로 눈동자를 그렸으나, 요결은 아니다. 반드시 먼저 눈동자의 둘레를 정하고 등황으로 칠하여 메우고서, 등황 안에 먹을 찍어 넣어야 한다. 좋은 먹 짙은 것으로 한 점을 찍어서 눈동자를 그리는 데, 반드시 들쭉날쭉하여 가지런하지 않게 하여야 눈동자가 이루어진다. 덩어리처럼 생동감이 없어서는 안 된다. 이것이 묘법이다.[人物鬼神生動之物, 全在點睛, 睛活則有生意. 宣和畫院工或以生漆點睛, 然非要訣. 要須先圈定目

睛, 填以籘黃, 夾墨于籘黃中, 以佳墨濃加一點作瞳子, 須要參差不齊, 方成瞳子, 又不可塊然. 此妙法也.]"고 하였다.

* 청淸 장기蔣驥가 『전신비요傳神秘要』에서 "신을 전함은 양 눈에 있다.[神在兩目.]"고 하였다.

* 청淸 정사명丁思銘이 "두 눈은 일日(좌측 눈동자), 월月(우측 눈동자)이 정수해야 하고, 생동함을 전하는 것이 가장 중요하다.[二目乃日月之精, 最要傳其生動.]"고 한 것이 청나라 정고丁皐의 『사진비결寫眞秘訣』에 보인다.

* 청淸 정고丁皐가 『사진비결寫眞秘訣』에서 "눈은 한 몸의 일월日月이고, 5내五內 중에서 깨끗하고 순수한 것이다. 눈이 뛰어나고 순수함은 그림만 그대로 답습해서는 안 되고, 신기를 터득하는 데에 힘써야 한다. 신기를 얻으면 인물을 불러서 내려오게 하고 싶어지지만, 신기를 잃으면 어떤 사람인지 알 수 없다. '신기를 전한다는 것은 아도[눈] 사이에 있다.'고 하는 것이다.[眼爲一身之日月, 五內之精華, 非徒襲其跡, 務在得其神. 神得則呼之欲下, 神失則不知何人. 所謂傳神在阿堵間也.]"

* 청淸 정적鄭績이 『몽환거화학간명夢幻居畫學簡明』「논점정論點睛」에서 "자연히 눈동자를 그리는 법을 터득하면 온몸이 영활해지고, 법을 터득하지 못하면 전체 화폭이 생기 없이 멍청하게 된다. 법은 그려야 할 것이 어떠한지를 따라야 한다. 모습의 행와와 좌립, 부앙과 고반 등과, 바로 보고 곁눈질로 보는 것으로 인하여, 정신이 어디에 주시하는가를 살펴 정한 후에 눈동자를 그린다.[故點睛得法則週身靈動, 不得其法, 則通幅死呆, 法當隨其所寫何如, 因其行臥坐立, 俯仰顧盼, 或正觀或邪視, 精神所注何處, 審定然後點之.]"고 하였다.

* 노신魯迅선생이 『남강북조집南腔北調集』「나는 어떻게 소설을 쓰기 시작했는가?」에서 "아주 생략하여 그려야 한 개인의 특징을 나타낼 수 있는데, 가장 좋은 것은 눈동자를 그리는 것이다. 나는 이 말이 매우 옳다고 여긴다. 혹시라도 그림을 전부 두발에서 마무리한다면 자세하게 그려 똑 같이 할 수 있지만, 조금도 의사意思(特徵)가 없을 것이다."고 하였다.

2 당나라 장언원張彦遠이 『역대명화기歷代名畫記』에 기술한 고개지에 관하여 말한 단락은 "四體姸蚩, 本亡關于妙處, 傳神寫照, 正在阿堵之中."라고 되어 있으니, 약간 다르다.

按語

고개지가 말한 '전신傳神'미학은 중국회화의 핵심으로, 후세에 끼친 영향이 매우 크다.

⋯⋯⋯⋯⋯⋯⋯⋯⋯⋯⋯⋯⋯⋯⋯⋯⋯

歷觀古名士畫金童玉女[1]及神仙星官[2]中有婦人形相者, 貌雖端嚴, 神必清古, 自有威重儼然[3]之色, 使人見則肅恭[4]有歸仰心. 今之畫者, 但貴其姱麗之容, 是取悅于衆目, 不達畫之理趣也. 觀者察之. 「論婦人形相」—北宋·郭若虛『圖畫見聞志』卷一

옛날에 유명한 화가가 그린 금동옥녀와 신선, 성관을 두루 살펴보면 그 가운데 부인의 모습을 한 인물이 있다. 모습은 단정하고 엄숙하더라도 정신이 반드시 맑고 예스러워야, 자연히 위엄이 있고 중후하며 근엄한 안색을 지녀서, 사람들이 보면 숙연하고 공손하게 우러르는 마음이 생기게 된다. 오늘날의 화가는 고운 모습만 귀하게 여겨서, 여러 사람들의 눈을 기쁘게 하는 것만 취할 뿐, 그림의 이치와 정취에는 이르지 못한다. 보는 사람은 이런 점을 살펴보아야 한다. 북송·곽약허의 『도화견문지』 1권 「논부인형상」에 나오는 글이다.

注

1 금동옥녀金童玉女: 신선이 사는 곳에서 시중드는 '동남동녀童男童女'로, 천진무구한 어린 이들이다.

2 성관星官: 도교에서 받드는 성신星神이다.

3 위중威重: 위엄이 있고 중후한 태도이다. * 엄연儼然은 엄숙하고 장중한 모양이다.

4 숙공肅恭: 엄숙하고 공손함이다.

..

傳神之難在目, 顧虎頭云: "傳神寫影[1], 都在阿堵中." 其次在顴頰[2]. 吾嘗于燈下顧自見頰影, 使人就壁模之[3], 不作眉目, 見者皆失笑[4], 知其爲吾也. 目與顴頰似, 餘無不似者, 眉與鼻口可以增減取似也. 傳神與相一道, 欲得其人之天, 法當于衆中陰察之[5]. 今乃使人具衣冠坐, 注視一物, 彼歛容自持[6], 豈復見其天乎? 凡人意思[7]各有所在, 或在眉目, 或在鼻口. 虎頭云: "頰上加三毛, 覺精采殊勝.[8]" 則此人意思, 蓋在須頰間也. 優孟[9]學孫叔敖抵掌談笑, 至使人謂死者復生, 此豈擧體[10]皆似, 亦得其意思所在而已. 使畫者悟此理, 則人人可以爲顧 陸. 吾嘗見僧惟眞[11]畫曾魯公[12]初不甚似, 一日往見公, 歸而喜甚, 曰: "吾得之矣." 乃于眉後加三紋, 隱約[13]可見, 作俛首仰視, 眉揚而頰蹙者, 遂大似. 南都[14] 程懷立[15]衆稱其能, 于傳吾神大得其全. 懷立擧止如諸生[16], 蕭然[17]有意于筆墨之外者也, 故以吾所聞助發云. 「傳神記[18]」

—北宋·蘇軾『蘇軾文集』卷十二

초상화를 그리는 어려움은 눈에 달려 있다. 고호두[顧愷之]가 "정신을 전하여 초상화를 그리는 것은 모두 아도에 있다."고 하였다. 다음은 광대뼈와 뺨에 있다. 내가 이전에 등불 아래에서 저절로 드러난 뺨 그림자를 보고, 남에게 벽으로 가서 그것을 본뜨게 시켰는데, 눈썹과 눈은 그리지 않았으나, 보는 사람이 모두 저절로 웃음을 터뜨리며 그것이 나를 그렸다는 것을 알았다. 눈은 광대뼈와 뺨이 닮으면 나머지도 닮을 것이고,

눈썹은 코와 입을 증감하면 닮게 된다.

정신과 형상을 전하는 것도 같은 방법이다. 그의 참모습을 얻는 방법은 여러 사람 가운데서 그릴 사람을 몰래 살펴야 한다. 지금 어떤 사람에게 의관을 갖추고 앉아서 한 사물을 주시하게 한다면, 그는 용모를 단정히 하여 스스로 자세를 유지할 것이니, 어찌 다시 그의 참모습을 보겠는가? 모든 사람은 특징이 담긴 곳이 각자 있는데, 어떤 이는 눈썹과 눈에 있고, 어떤 이는 코와 입에 있다. 호두[顧愷之]가 "뺨 위에 세 가닥의 털을 첨가하니, 발랄한 기색이 더욱 뛰어남을 느꼈다."고 한 것은 이 사람의 특징이 뺨 사이에 있기 때문이다. 우맹이 손숙오를 배워 손뼉치고 담소하는 모습에서, 사람들이 죽은 손숙오가 다시 살아났다고 하는 데에까지 이르게 한 것은 어찌 온몸이 모두 똑같게 흉내 냈겠는가? 그것도 사람의 특징이 있는 곳을 얻었을 뿐이다. 화가들이 이런 이치를 깨닫는다면, 사람마다 고개지나 육탐미의 수준으로 여길 것이다. 내[蘇軾]가 이전에 승려 유진이 증노공 그리는 것을 보았다. 처음에는 너무 닮지 않아 하루는 가서 증노공을 보고 돌아와 매우 기뻐하며 "내가 터득하였다."고 하였다. 눈썹 뒤에 세 가닥 주름을 첨가한 것이 어렴풋하게 드러나고, 고개를 숙이고 우러러 보며 눈썹을 치켜세우고 콧마루를 찌푸리게 그려놓으니, 아주 닮았다. 남도의 정회립은 초상화를 잘 그린다고 많은 사람들이 칭송하는데, 내[蘇軾] 초상을 그린 것에서 온전함을 크게 얻었다. 정회립의 행동거지는 여러 선비와 같이 소탈하여 그림 그리는 것 외에 뜻을 둔 자이기 때문에, 내가 들었던 것을 보태어 말한다. 북송·소식의 『소식문집』12권「전신기」에 나오는 글이다.

注

1 전신사영傳神寫影: 정신을 전하여 초상화를 그리는 것이다. "전신사영傳神寫影, 도재아도중都在阿堵中."은 고개지의 관점을 계승하여, 이를 보충한 것이다. * 아도阿堵는 당시의 방언으로 이것이란 뜻인데, 여기선 눈동자를 가리킨다.

2 기차재권협其次在顴頰: 초상화를 그리는 데 눈동자의 중요성을 말한 다음에, 광대뼈의 중요성을 말한 것이다. * 이는 측면의 윤곽을 묘사한다는 데서 볼 때, 광대뼈와 뺨은 전신의 중요한 부분이다. 이는 외곽선이 되기 때문이다. 정면에서 보면 물론 이와 같지 않다. * 권협顴頰은 광대뼈와 뺨을 가리킨다.

3 "등하고자견협영燈下顧自見頰影, 사인취벽모지使人就壁模之.": 서양에는 검은 종이를 잘라서 측면의 그림자 형상을 그리는 전문가가 있는데, 정신이 매우 흡사하다. 이 방법은 벽에 비친 그림자를 그리는 것에서 발전된 것이다.

4 실소失笑: 저도 모르게 웃음을 터트리는 것이다.

5 "욕득기인지천欲得其人之天, 법당어중중음찰지法當于衆中陰察之": 소식이 인물의 자연스러운 표정을 표현해야 한다고 제시하고, 어떻게 하여야 인물의 자연스러운 표정을 표현할 수 있는지에 대해서도 제시한 말이다. 이는 '전신론' 중에 가장 독창적인 견해이다. '사람의 천연함'은 사람 본래의 자연스러운 표정인데, 화가가 이를 표현하려면 반드시 여러 사람들이 활동하는 가운데서 은밀히 관찰해야 한다. 사람들은 사람들 사이에서 교류하고 왕

래하는 가운데, 진실한 표정이 분명하게 드러나기 때문이다. 즉 여러 사람들 가운데서 은밀하게 살피는 것이 가장 좋은 방법이다.

6 염용斂容: 용모를 단정히 하여 경의를 표하는 것이다. * 자지自持는 스스로 억제함·자제함·스스로 자신을 확고하게 지키는 것이다.

7 의사意思: 생각·표정·기색·정취·흥취·흔적 등으로 사람의 특징을 이른다.

8 "협상가삼모頰上加三毛, 각정채수승覺精采殊勝": 고개지가 배해裴楷의 초상을 그려서 줄 때, 본래 뺨 위에 털이 없었는데, 그가 세 가닥의 털을 그려 주면서 고개지가 "배해는 혜안과 견식이 있다. 이 털이 혜안과 견식을 갖춘 것이다. 감상자가 그것을 자세히 볼 때, 정신이 바로 뛰어남을 느낄 것이다.[楷俊郞有識具, 此正是其識具. 觀者詳之, 定覺神明殊勝.]"라고 말한 것이, 장언원의 『역대명화기』「고개지」편에 나온다. * 인물의 전신을 표현하는 데 각각의 부분이 모두 닮되, 특히 그의 특징이 담겨 있는 곳을 정확하게 파악해야 한다는 것을 말한 부분이다. * 정채精采는 발랄한 기상이나, 정교한 아름다움을 이른다.

9 우맹優孟: 춘추시대 초나라의 배우이다. 풍자와 변장술에 능하였다. 말馬을 대부의 예禮로 묻으려는 초 장왕楚莊王을 풍자하여 중지시켰고, 재상 손숙오孫叔放가 죽었을 때 그의 아들이 매우 빈곤하자, 우맹이 손숙오로 가장하여 초장왕을 감동시켜, 장왕이 숙오의 아들을 불러, 침구寢丘에 봉하게 하였다.『史記』「滑稽列傳」에 보인다.

10 거체擧體: 온 몸이나 전신을 이른다.

11 유진惟眞: 유진維眞이다. *유진維眞은 승려로 절강浙江 가화嘉禾 사람이며, 초상을 잘 그렸고, 원애元靄의 후계자이다. 유명한 귀족과 귀인들이 자주 초청하여, 초상을 그리게 하였다.

12 증노공曾魯公: 북송北宋 대신 증공량曾公亮(999~1078)으로, 자는 명중明仲이고, 인종仁宗 가우嘉祐 6년(1061)에 재상이 되었으며, 노국공魯國公에 봉해졌다.

13 은약隱約: 어렴풋한 것이다.

14 남도南都: 지금의 하남河南 남양南陽 지역이다.

15 정회립程懷立: 송나라 남도 사람으로, 초상화를 잘 그렸다.

16 제생諸生: 여러 유생儒生, 여러 선비이다.

17 소연蕭然: 소탈한 것이다.

18 「전신기傳神記」: 『동파논인물전신東坡論人物傳神』의 항목으로, 초상화肖像畵에 대한 것을 기록한 것이다. 고개지顧愷之 이후 전신에 대하여 논한 사람 중에 소식蘇軾이 가장 탁월하다. 원, 명, 청대 초상화가들의 이론은 기법에 관해 상세하고 광범위하게 밝히기는 했지만, 어떻게 신神을 파악할 것인가에 대한 이론은 소식을 넘어서지 못했다.

..

善觀畵馬者, 必求其精神筋力[1]. 精神完則意出, 筋力勁則勢在. —北宋·劉道醇

『宋(聖)朝名畵評』

말을 잘 관찰하여 그리는 자는 반드시 정신과 근력을 구하였다. 정신이 완전하면 뜻이 나오고, 근력이 굳세면 기세가 있다. 북송·유도순의 『송(성)조명화평』에 나오는 글이다.

注

1 근력筋力: 체력體力과 같은 말이다. 『순자荀子』 「비상非相」에 "옛날의 주왕과 걸왕은 키가 크고 얼굴이 잘나서 천하의 호걸이요, 근력이 뛰어나 백 사람을 대적할 정도이다. 古者桀紂, 長巨姣美, 天下之傑也. 筋力越勁, 百人之敵也."고 나온다.

..

使人偉衣冠, 肅瞻視, 巍坐屛息[1], 仰而視, 俯而起草, 毫髮不差, 若鏡中寫影, 未必不木偶也. 著眼[2]于顚沛造次[3], 應對進退[4], 顰頞適悅[5], 舒急倨敬[6]之頃, 熟想而黙識[7], 一得佳思, 亟運筆墨, 兎起鶻落, 則氣正而神完矣. 少陵云: "褒公[8] 鄂公[9]毛髮動, 英姿颯爽[10]來酣戰[11]." 所以美曹將軍也. 張橫浦[12]則曰: "孔門弟子能奇怪, 畵出當年活聖人." 所以詠 "子溫而厲, 威而不猛, 恭而安"也, 人鮮克知此妙, 故重爲商評之. 「論傳神」—南宋·陳造[13]『江湖長翁集』

사람으로 하여금 의관을 성대히 차리고 엄숙하게 바라보며, 꼿꼿이 앉고 숨을 죽이게 하고서, 올려다보고 구부려 밑그림을 그리면, 터럭만큼의 오차가 없이 해서 거울 속에 비친 영상만 그릴 것 같으면, 반드시 나무인형 같이 될 것이다.

엎어지고 자빠지는 눈 깜짝할 순간이나, 응대하거나 나가고 물러나는 모습과 콧대를 찡그리거나 기뻐하는 모습과, 느리거나 빠르거나 거만하거나 공경하는 모양을 순식간에 주의하여 살피고, 곰곰이 생각하여 은밀하게 깨쳐서 일단 좋은 생각을 얻으면, 재빨리 필묵을 움직이되 토끼가 뛰어오르자 송골매가 잡으려고 떨어지며 덮치듯이 그려야 기세가 바르고 정신이 완비될 것이다.

소릉[杜甫]이 "포공과 악공의 머리카락이 모두 움직이고, 빼어난 자태 씩씩하여 격렬하게 싸우네!"라고 한 것은 조패장군을 찬미한 것이다.

장횡포[張九成]는 "공자 문하의 제자는 평범하지 않은 것을 잘 그려서 당시에 활동하는 성인을 그렸네!"라고 하였다. 이것은 "공자는 온화하지만 엄숙하고 위엄 있지만 사납지 않고 공손하면서 평안하다."라고 한 것을 읊은 것이다. 사람들은 이런 묘함을 깨달을 수 있는 자가 드물기 때문에, 거듭 헤아려 평한 것이다. 남송·진조의 『강호장옹집』 「논전신」에 나오는 글이다.

注

1 외좌병식巍坐屛息: 꼿꼿이 앉히고 숨을 죽이게 하는 것이다. *외좌巍坐는 높이 앉은 것이다. * 병식屛息은 겁이 나서 숨을 죽임, 두려워서 조심하는 것이다.

2 착안著眼: 주의하여 살피는 것으로, 주안점을 두는 것이다. * 소식蘇軾은 인물의 자연스러운 표정을 얻기 위하여 "여러 사람 가운데서 은밀히 살펴야 한다."고 주장했다. 진조陳造도 관찰할 때는 '은밀히 파악할 것'을 제시했다. 단순히 관찰만 해서는 안 되고, 짧은 순간의 행동과 평상시의 모습과 얼굴의 표정 등을 마음속에 기억해 두었다가, 익숙하게 생각하여 이를 재빨리 그려야 한다는 것이다.

3 전패조차顚沛造次: 엎어지고 자빠지는 순간으로, 짧은 시간을 이른다.

4 응대진퇴應對進退: 응접하고 대답하며, 나가고 물러나는 모양이다.

5 빈알적열矉頞適悅: 콧대를 찡그리거나, 기뻐하는 모양이다.

6 서급거경舒急倨敬: 느리거나 빠르며, 거만하거나 삼가는 모양이다.

7 숙상이묵식熟想而黙識: 곰곰이 생각하고 은밀하게 파악한다는 것이다. 이것은 소식이 말한 여러 사람 가운데 은밀히 살핀다는 "중중음찰衆中陰察"과, 서로 결합하여야만 완전한 이론이 된다. 이것은 초상을 그리는데, 대상의 자연스러운 표정을 파악하는 매우 좋은 방법이다.

8 포공襃公: 당나라 은지현殷志玄이다. 임치臨淄 사람으로, 용맹스러우며 전투에 능숙하여 태종太宗 때에 천하를 평정한 공이 있어, 여러 차례 관직이 좌효위대장군左驍衛大將軍이었다. 포국공襃國公에 봉해졌다.

9 악공鄂公: 당나라 울지경덕尉遲敬德이다. 선양善陽 사람으로, 이름은 공恭이고 자는 경덕敬德인데, 자로 행세했으며, 시호는 충무忠武이다. 수隋에서 당唐으로 귀화歸化하여, 태종太宗의 잠저潛邸 때부터 총애를 입었으며, 두건덕竇建德·왕세충王世充·유흑달劉黑闥 등의 정벌에 공을 세우고 악국공鄂國公에 봉해졌다.

10 삽상颯爽: 씩씩한 모습을 형용하는 것이다.

11 감전酣戰: 격렬하게 싸우는 것이다.

12 장횡포張橫浦: 송宋나라 장구성張九成이다. 그의 호가 횡포거사橫浦居士이고, 자는 자소子韶이며, 문충文忠으로 시호를 받았다. 양시楊時의 제자이다. 소흥紹興 연간에 정대廷對에서 1등을 하였다. 벼슬은 예부시랑, 태사太師에 증직 되었으며, 저서에 『상서설尙書說』·『중용설中庸說』·『대학설大學說』·『효경설孝經說』·『어맹설語孟說』·『맹자전孟子傳』 등이 있다.

13 진조陳造(1133~1203): 자가 당경唐卿이고, 호는 강호장옹江湖長翁이며, 강소江蘇 고우高郵 사람이다. 남송南宋 순희淳熙(1174~1189) 연간에 진사하여, 벼슬이 회남 서로 안무사 참의淮南西路按撫使參議였으며, 문장에 능하다. 저서로 『강호장옹집江湖長翁集』이 있다.

寫照[1]非畵科(一作物)比[2], 蓋寫形不難, 寫心[3]有難, 夫帝堯秀眉[4], 魯僖司馬[5] 亦秀眉; 舜重瞳[6], 項羽[7] 朱友敬[8]亦重瞳; 沛公龍顏[9], 嵇叔夜[10]亦龍顏; 世祖[11] 日角[12], 唐高祖亦日角; 文皇鳳姿[13], 李相國[14]亦鳳姿; 尼父[15]如蒙魁[16], 陽 虎[17]亦如蒙魁; 竇將軍[18]鳶肩[19], 駱賓王[20]亦鳶肩; 楊食我[21]熊虎之狀, 班定 遠[22]乃虎頭; 司馬懿[23]狼顧[24], 周嵩[25]乃狼肮[26]. ……如此者寫之似足矣, 故 曰寫形不難. 夫寫屈原[27]之形而肖矣, 儻不能筆其行吟澤畔[28], 懷忠不平之 意, 亦非靈均. 寫少陵之貌而是矣, 儻不能筆其風騷[29]冲澹之趣[30], 忠義傑特 之氣[31], 峻潔葆麗[32]之姿, 奇僻[33]贍博之學, 離寓放曠[34]之懷, 亦非浣花翁[35]. 蓋寫其形, 必傳其神, 傳其神, 必寫其心; 否則君子小人, 貌同心異, 貴賤忠 惡, 奚自而別? 形雖似何益? 故曰寫心惟難. 「論傳神」—南宋·陳郁[36] 『藏一話腴』[37]

초상화는 사물을 그리는 것과 비교할 바가 아니다. 형상을 그려내는 것은 어렵지 않으나 마음을 그려내는 것이 어렵기 때문이다.

황제 요는 눈썹이 수려하며, 노희 사마도 눈썹이 수려하다.

순은 겹눈동자이며, 항우[項籍]와 주우경도 겹눈동자이다.

패공[劉邦]은 용안이며, 혜숙야[嵇康]도 용안이다.

세조[劉秀]는 일각이며, 당고조[李淵]도 일각이다.

문황[李世民]은 봉황 같은 모습이며, 이상국[宰相]도 봉황의 자태이다.

이보[孔子]는 몽기[鬼神] 같으며, 양호도 귀신같다.

두장군[竇建德]은 어깨가 올라갔으며, 낙빈왕도 어깨가 올라갔다.

양식아는 곰과 범상이며, 반정원[班超]도 호랑이 두상이다.

사마의는 이리 같이 돌아보는데, 주숭은 강직하다. ……이런 등등을 그려내면 충분히 닮을 수 있다. 따라서 형상을 그리는 것은 어렵지 않다고 하는 것이다.

굴원의 모습을 그려 닮았지만, 못가에서 거닐며 읊조리고, 충성스런 마음을 품고 불평하는 뜻을 그려낼 수 없다면, 영균[屈原]이 아니다. 소릉[杜甫]의 모습을 그려서 모습이 같다고 하더라도, 시부의 맑고 깨끗한 풍치나 충의가 빼어난 기개, 고결하여 화려함을 숨긴 자태, 진기하고 박식한 학문, 근심하지 않는 자유로운 마음 같은 것을 그려낼 수 없다면, 역시 완화옹[杜甫]이 아니다.

모습을 그리는 데는 반드시 정신을 전해야 하고, 정신을 전하는 데는 반드시 마음을 그려야 한다. 그렇지 않다면 군자와 소인이 모습은 같으나 마음이 다른데, 귀하고 천하며 충성스럽고 사악한 것이 어찌 자연스럽게 구별되겠는가? 모습은 닮았을지라도 무슨 이득이 있겠는가? 따라서 마음을 그려내는 것이 어렵다고 하는 것이다. 남송·진욱의 『장일화유』「논전신」에 나오는 글이다.

注

1 사조寫照: 초상화를 이른다.

2 "비화과비非畵科比": '科'자가 어떤 데는 '物'자로 되어 있다. * 역자는 '畵物'로 번역하였다.

3 사심寫心: 인물화는 마음을 표현해야 한다는 것이다. * 진욱陳郁의 "寫心論"은 인물의 정신적 모습을 표현해야 된다는 중요성을 지적함으로써, 곽약허郭若虛의 기계론적이고 평면적인 관점을 벗어났다. 진욱은 인물의 정신과 기질을 표현함으로써, 인물의 공통점과 개별성을 구별해야 한다고 하였다. 그는 사람이 외모는 같더라도 정신과 기질은 서로 다른데, 근본적으로 구별되는 것은 정신과 기질이라고 하였다.

\<舜임금像\>

4 제요수미帝堯秀眉: 『오제기五帝紀』에 "요임금 눈썹은 8채이다.[堯眉八彩.]"라고 나온다.

5 노희魯僖: 노魯나라 희공僖公이다. * 사마司馬는 주대周代에 주로 군무軍務를 맡은 벼슬이다. 한대漢代는 삼공三公의 하나이다.

6 중동重瞳: 겹눈동자를 말한다.

7 항우項羽: 항적項籍인데, 그의 자가 우羽이다. 항적項籍은 진말秦末의 하상下相 사람, 진말秦末에 진승陳勝과 오광吳廣이 거병擧兵하자, 숙부叔父 양량梁과 오중吳中에서 병兵을 일으켜 진군秦軍을 격파擊破하고, 스스로 '서초西楚의 패왕霸王'이라 일컬었다. 한고조漢高祖와 전하를 다투다가 해하垓下에서 패사敗死하였다.

8 주우경朱友敬: 전고典故가 없어서 잘 모르겠다. 주우자朱友孜의 잘못일 것이다. 『신오대사新五代史』 13권 「양가인전제일梁家人傳第一」을 살펴보면, "주우자朱友孜(?~915)는 오대 양梁 태조의 아들이고, 봉호는 강왕康王이다. 자객刺客을 시켜 말제末帝를 시해하려다가, 발각되어 죽음을 당했다."라고 하고, 『구오대사舊五代史』 12권 「양서梁書 · 종실열전宗室列傳」에도 "강왕우자康王友孜"라고 나온다.

8 패공沛公: 한고조漢高祖(기원전247~기원전195) 유방劉邦이 제위帝位에 오르기 전, 패沛 땅에서 군대를 일으켰을 때, 군중이 그를 옹립하여 붙인 칭호이다. * 용안龍顔은 용과 같이 생긴 얼굴로 임금의 얼굴을 가리킨다.

10 혜숙야嵇叔夜: 삼국 위三國魏의 문학가 · 정치가 · 음악가인 혜강嵇康(224~263)이다. 진晉나라 사람인데, 자는 숙야叔夜이다. '죽림칠현竹林七賢'의 한 사람으로, 노장학老莊學을 좋아하여 「양생편」을 지었다.

11 세조世祖: 제왕帝王의 묘호廟號이다. 여기는 후한後漢의 제1대 광무제光武帝(기원전6~57)인 '유수劉秀'를

\<竹林七賢 · 嵇康\>

이른다.

12 일각日角: 이마의 중앙 뼈가 해 모양으로 융기隆起한 것인데, 귀인貴人의 상相이다.

13 문황文皇: 당태종唐太宗 이세민李世民(597~649)이다. 고조高祖(李淵)의 둘째 아들을 가리킨다. * 봉자鳳姿는 봉황과 같은 거룩한 자태를 이른다.

14 이상국李相國: 전고典故가 없으나, 상국相國이 재상의 존칭으로 사용되었다.

15 이보尼父: 공자의 존칭이다. '父'가 '甫'로도 사용된다. 공자의 자가 '중니仲尼'이기 때문에 일컫는 말이다.

16 몽기蒙魌: 섣달에 역귀疫鬼를 쫓아내거나 상여가 나갈 때에 사용하는 귀신 상인데, 추악한 얼굴에 머리는 산발하여 형상이 매우 흉악하다.

<孔子像>

17 양호陽虎: 양화陽貨로 계씨季氏의 가신이다. 노魯나라의 실권을 장악하고 있던, 그가 급기야 노나라의 정권을 찬탈하려고 하다가, 뜻을 이루지 못하여 진晉나라로 도망쳤다. 『論語』「陽貨」편에 "양화가 공자를 만나고 싶어 했으나 공자가 그를 만나러 가지 않았기 때문에, 공자에게 삶은 돼지 한 마리를 갖다 주어서 공자를 유인하려고 했다.[陽貨欲見孔子, 孔子不見, 歸孔子豚……]"이라는 내용이 있다.

18 두장군竇將軍: 두헌竇憲(?~92)이다. 후한後漢 부풍扶風 평릉平陵(지금의 陝西 咸陽 西北) 사람으로, 자는 백도伯度이며, 봉호封號는 관군후冠軍侯이다. 융融의 증손이며, 장제章帝 두왕후竇王后의 오빠이다. 벼슬은 시중侍中ㆍ거기장군車騎將軍이었으며, 흉노匈奴를 대파하였고, 화제和帝 때 외척으로 세도를 부리다가 벼슬을 몰수당하고 자살하였다.

<竇憲像>

18 연견鳶肩: 위로 올라간 어깨를 이른다.

20 낙빈왕駱賓王(?~684): 당唐나라의 시인, 왕발王勃ㆍ양형楊炯ㆍ노조린盧照隣과 함께 초당4걸初唐四傑이라 일컫는다. 측천무후則天武后 때 불만을 품고 벼슬을 버리고, 서경업徐敬業과 함께 양주揚州에서 반란을 일으키더니 끝내 행방불명되었다.

21 양식아楊食我: 춘추 진春秋晉 사람인 양설힐羊舌肸의 아들이다. 양楊은 양설힐이 봉읍封邑한 것이다. 식아食我가 기영祁盈과 무리가 되어, 난을 도왔으나 진晉에 피살되었다.

22 반정원班定遠: 후한後漢 반초班超(33~103)의 봉호封號이다. 반초班超는 부풍扶風 안릉安陵 사람으로 자는 중승仲升이고 반표班彪의 아들, 반고班固의 동생이다. 처음 문文에 종사하다가 큰 뜻을 품어 붓을 던지고 무武에 종사하여 큰 공을 세웠으며, 서역西域을 토벌하여 세운 공으로 서역도호西域都護의 벼슬을 지냈다.

<司馬懿像>

23 사마의司馬懿(179~251): 삼국시대三國時代 위魏 나라의 명장名將으로 자는 중달仲達 이고, 의심이 많고 책략策略이 뛰어나, 촉한蜀漢

제갈량諸葛亮의 군사를 잘 막아 냈다. 문제文帝 때 승상에 올라, 손자 사마염司馬炎이 제위帝位를 찬탈纂奪할 기초를 닦았다.

24 낭고狼顧: 이리처럼 사물을 보는 데 사납고 탐욕스럽게 탈취하려는 모양을 형용한다. 사람의 상相이 이리와 같이 뒤를 돌아다볼 수 있는 머리이다. 몸은 앞으로 향하고 있으면서, 이리처럼 고개만 돌려 뒤를 보는 것을 이르는 말이다.

25 주숭周嵩: 진晉 안성安成 사람으로 주의周顗의 아우이고, 자는 중지仲智이다. 어사중승御史中丞을 지냈고, 왕돈王敦의 미움을 받아 무함誣陷으로 상해되었다.

26 낭항狼肮: 오만함, 포악한 것이다. '주숭낭항周嵩狼肮'은 주숭周嵩의 성격이 강직한 것을 이르는데 진晉 원제元帝 때, 주숭의 형 의顗와 아우 모謨와, 자신의 미래를 예견한 고사에서 유래한 말이다.

27 굴원屈原: 전국시대戰國時代의 초楚의 문학가로 이름은 평平이고, 자는 원原이다.

28 행음택반行吟澤畔: '택반음澤畔吟'으로, 초楚나라의 굴원이 못 가에서 음영吟詠한 일이다.

28 풍소風騷: 풍아風雅와 이소離騷로 시부詩賦를 이른다.

30 충담지취沖澹之趣: 맑고 온화하며 담백한 정취, 시가의 뜻이 한가롭고 고요한 운치를 이른다.

31 걸특지기傑特之氣: 특출하게 뛰어난 기운이다.

32 준결峻潔: 품행이 고결함, 시문이 힘 있고 간결함이다. * 보려葆麗는 화려함을 드러내지 않는 것이다.

33 기벽奇僻: 유별난 것이다.

34 방광放曠: 마음이 활달하여, 남의 구속을 받지 아니함.

35 완화옹浣花翁: 두보杜甫를 이른다. 사천성四川省에 있는 완화계浣花溪에는 두보의 고택古宅이 있다.

36 진욱陳郁: 송나라 무주撫州 숭인崇仁 사람이다. 자는 중문仲文이고, 호는 장일藏一이다. 남송南宋 이종理宗(1225~1264) 때, 벼슬은 집희전 응제緝熙殿應制·동궁강당장서 겸 찬술東宮講堂兼撰述이었으며, 저서에 『장일화유藏一話腴』가 있다.

37 『장일화유藏一話腴』「논사심論寫心」: 약 1230년 전후 송宋나라 진욱陳郁이 『장일화유藏一話腴』에서 사심寫心에 관하여 논한 것이다. * 장일藏一은 진욱陳郁의 호이다. * 유론腴論은 유사腴辭로 아름답게 표현된 말이나 문구인데, 쓸데없이 장황한 문사文辭를 이른다. * 사심寫心은 마음을 그리는 것이다.

按語

중국 인물화는 형만 귀하게 여길 뿐만 아니라, 정신을 전하는 것을 귀하게 여기고, 더욱 마음을 그리는 것을 중요하게 여긴다. 인물의 사상이나 감정은 반드시 심도 깊게 형상해야 한다.

自曹 韓[1]之後, 數百年來, 未有捨其法而逾之者. 惟宋李龍眠得其神, 本朝趙文敏得其骨, 若秘監任公[2]則甚得其形容氣韻矣. —元·柯九思『跋畵』

조패와 한간 이후에 수백 년 동안 법을 버릴 만큼 뛰어난 자가 없었다. 송나라 이용면[李公麟]만 신기를 얻었고, 원나라 조문민[趙孟頫]은 골기를 얻었다. 비감 임공 같은 이는 형용과 기운을 깊이 터득하였다. 원·가구사의『발화』에 나오는 글이다.

注

1 조한曹韓: 조패曹霸와 한간韓幹을 이른다.

* 조패曹霸: 당나라 화가이다. 초군譙郡 사람. 조모曹髦의 후손. 현종玄宗(712~755) 때 좌무위대장군左武衛大將軍을 지냈다. 글씨와 그림에 뛰어났다. 글씨는 위부인衛夫人: 晉代의 隷書의 名人을 배웠고, 그림은 말馬과 초상화를 잘 그려 명성을 떨쳤다. 특히 말 그림은 당대唐代에서 제1인자로 꼽혔다. 현종의 명으로 어마御馬와 공신功臣들의 초상을 많이 그렸는데, 필묵이 침착하고 신채神采가 생동했

韋偃得<曹霸畵馬>

다고 한다. 개원開元 중에 명성이 성대하였고, 천보天寶(742~756) 연간에 일찍이 어마御馬를 그렸으며, 아울러 〈능연각공신상凌煙閣功臣像〉을 보수했다. 두보가 지은 〈단청인丹青引〉과 〈관조장군화마도觀曹將軍畵馬圖〉 시 둘이 있어 그의 예술세계를 칭송하였다. 논평하는 자들은 당나라 때 말 그림은, 조패曹霸와 그의 학생 한간韓幹이 가장 뛰어나다고 한다.

2 임공任公: 원나라 화가 임인발任仁發(1254~1327)이다. 자는 자명子明이고, 호는 월산月山이며, 송강松江(지금의 上海市 靑浦縣) 사람이다. 그의 집안은 수리水利를 전문으로 하였다. 송宋나라 말엽 함순咸淳(1265~1274) 때 향천鄕薦을 받았고, 뒤에 원조元朝에 벼슬하여 절동도 선위부사浙東道宣慰副使에 이르렀다. 글씨를 잘 썼으며, 특히 말[馬] 그림을 잘 그렸다. 스스로 일컫길 한간을 배웠다고 했다. 글씨도 잘 썼는데, 이용李邕을 배웠다. 일찍이 황제의 명으로 〈악와천마도渥洼天馬圖〉를 그려 후한 상을 받았다. 〈이마도二馬圖〉권과 〈장과견명황도張果見明皇圖〉권이 고궁박물원에 소장되어 있고, 〈추수부예도秋水鳧鷖圖〉축이 상해박물관에 소장되어 있다.

元, 任仁發<五王醉歸圖>

彼方叫嘯談話之間, 本眞性情發見, 我則靜而求之. 黙識于心, 閉目如在目前, 放筆如在筆底. (然後以淡墨覇定[1], 逐旋積起, 先蘭臺庭尉[2], 次鼻準[3], 鼻準旣成, 以之爲主. 若山根[4]高, 取印堂[5]一筆下來; 如低, 取眼堂[6]邊一筆下來; 或不高不低, 在乎八九分中, 則側邊[7]一筆下來, 次人中[8], 次口, 次眼堂, 次眼, 次眉, 次額, 次頰, 次髮際, 次耳, 次髮, 次頭, 次打圈[9], 打圈者面部也. 必宜如此, 一一對去, 庶幾無纖毫遺失.) 近代俗工膠柱鼓瑟[10], 不知變通之道, 必欲其正襟危坐如泥塑人, 方乃傳寫, 因是萬無一得, 此又何足怪哉? 吁! 吾不可奈何[11]矣! ―元·王繹[12]『寫像秘訣』

그들이 울부짖고 담화하는 사이를 비교하여 본래의 모습이 드러나면, 내가 침착하게 그 성정을 구한 것이다. 마음으로 묵묵히 이해하여 눈을 감아도 눈앞에 있는 듯하고, 붓을 대면 붓 아래 있듯이 된 (후에 담묵으로써 확실하게 정하고, 점점 그려서 쌓아 올리는 데, 먼저 코 좌측과 우측의 콧방울을 그리고, 다음은 콧마루를 그리는 데, 콧마루가 완성되었으면 그것을 근본으로 삼는다. 콧마루가 높으면, 눈썹 사이 인당을 일필로 내려 긋는다. 콧마루가 낮으면, 콧마루 상단 가장 자리를 취하여 일필을 아래로 긋는다. 높지도 않고 낮지도 않고, 8~9분 중에 있으면, 콧대 옆을 일필로 내려 긋고, 다음은 코와 윗입술 사이 인중을 그리고, 다음은 입을 그리며, 다음은 콧마루 상단 부분인 안당을 그리고, 다음은 눈을 그리며, 다음은 눈썹을 그리고, 다음은 이마를 그리며, 다음은 뺨을 그리고, 다음은 머리칼 경계를 그리며, 다음은 귀를 그리고, 다음은 머리털을 그리며, 다음은 머리를 그리고, 다음은 타권을 그리는 데, 타권은 얼굴의 윤곽이다. 반드시 이와 같이 하나하나 대조하여 그려 가면, 거의 작은 터럭조차도 잘못되지 않을 것이다.) 근대의 속된 화공들은 고지식하여서 변통하는 방법을 모르고, 반드시 진흙으로 만든 사람처럼 옷깃을 바르게 하여 단정히 앉고 초상을 그리기 때문에, 만에 하나도 소득이 없으니, 이것도 어찌 괴이하지 않은가? 아! 내가 어찌할 수가 없구나! 원·왕역의 『사상비결』에 나오는 글이다.

注

1 패정覇定: 확실하게 정하는 것이다.

2 난대정위蘭臺庭尉: 관상가觀相家들이 코의 양쪽을 이르는 말이다. 좌측이 '난대蘭臺'이고 우측을 '정위庭尉'라고 한다.

3 비준鼻準: 콧대, 콧마루, 비량鼻梁이다.

4 산근山根: 관상용어로 비량鼻梁을 가리킨다.

5 인당印堂: 관상용어로 양쪽 눈썹의 사이이다.

6 안당眼堂: 인당印堂 아래 두 눈 사이 부분으로 콧마루 상단을 가리킨다.

7 측변側邊: 콧대 옆을 가리킨다.

8 인중人中: 코의 밑과 윗입술 사이의 우묵한 곳이다.

9 타권打圈: 얼굴 윤곽을 그리는 것이다.

10 교주고슬膠柱鼓瑟: 기러기발을 아교로 붙여 놓고 거문고를 타는 것으로, 고지식하여 조금도 변통성이 없는 것을 이른다.

11 불가내하不可奈何: 어찌할 수 없다는 것이다.

12 왕역王繹(약1333~?): 원나라 화가이다. 자는 사선思善이고, 호는 치절생癡絶生이며, 목현睦縣(지금의 浙江 建德) 사람인데, 항주杭州에 살았다. 나이 열두 셋 때에 이미 단청丹靑에 능했으며, 초상화도 잘 그렸는데 특히 소상小像에 뛰어났다. 그는 초상화를 그릴 때 얼굴만 닮게 그리지 않고 사람의 인품·성격을 아울러 표출하는 데 힘썼다. 저서로 『사상비결寫象秘訣』이 있다. 그 중에 「채회법采繪法」·「사진고결寫眞古訣」·「수방용구궁격법收放用九宮格法」 등의 내용이 있고, 현존하는 초상화는 기법에 관한 저작으로는 비교적 오래된 것이다. 그림은 예찬이 풍경을 그려 넣은 〈양죽서소상楊竹西小像〉이 고궁박물원에 소장되어 있다.

元, 王繹〈陽竹西小像〉卷

故畵至于文人而後能變, 如變山而如笑或如滴, 或如粧, 或如睡, 而山則一也. 如變水以冰而不離于水也. 如變日月而益以五采, 而日月一也. 如變形而以色, 而形色一也. 如變形而光而光影一也. 其中妙處不能盡言, 總謂之傳神. —明·惲向論畵山水, 見淸·陳撰『玉几山房畵外錄』

그 때문에 그림이 문인들에게 이른 뒤에 잘 변하여 웃는 것 같고 물방울이 떨어지는 것 같다. 화장한 것 같고 잠자는 것 같으나, 산은 똑 같은 산이다. 물이 변하여 얼음이 되었으나, 물을 벗어날 수 없다. 해와 달이 변하여 오채를 더하지만, 해와 달은 항상 해와 달인 것과 같다. 형이 변하여 색으로 나타나지만 형과 색은 언제나 같다. 형이 변하여 빛나나 빛과 그림자는 같은 것이다. 그 중의 오묘한 곳은 말로 다 표현할 수 없어서 결론적으로 정신을 전한다고 한다. 명·운향이 산수화를 논한 것이다. 청·진찬의 『옥궤산방화외록』에 보이는 글이다.

披圖畵而尋其爲邱壑則鈍, 見邱壑而忘其爲圖畵則神. 邱壑忘爲圖畵, 是得天地之靈氣也, 所謂藝游而至者則神傳矣 —淸·笪重光『畵筌』

그림을 펼쳐서 그려진 구학이 어디인지 찾아야 할 정도면 둔한 것이고, 구학을 보고서 그렸다는 생각을 잊어버리면 신묘한 것이다. 구학을 잊어버리고 그린 그림은 천지의 영기를 얻는데, 예에 놀더라도 지극한 사람은 정신을 전한다는 말이다. 청·달중광의 『화전』에 나오는 글이다.

作書作畵, 無論老手後學, 先以氣勝得之者, 精神燦爛, 出之紙上, 意嬾則淺薄無神, 不能書畵. 「跋畵」—淸·原濟『大滌子題畵詩跋』卷一

글씨를 쓰고 그림을 그릴 때에 선배나 후배를 논할 것 없이, 먼저 기가 승한 것으로 법을 터득한 자는 정신이 찬란하여 종이 위에 표출되는데, 뜻이 나태하면 천박하고 정신이 없어져 서화다운 서화를 표현할 수가 없다. 청·원제의 『대척자제화시발』 1권 「발화」에 나오는 글이다.

更有點睛法	눈동자를 그리는 법을 갖추어야
尤能傳其神.	더욱 정신을 전할 수 있다.
飮者如欲下	물을 마시는 것은 내려가려 하듯 하고
食者如欲爭	먹이를 쪼고 있는 것은 다투려 하듯 하고
怒者如欲鬪	노한 것은 싸우려 하는 것 같고
喜者如欲鳴.	기뻐하는 것은 울려고 하는 것 같다.
雙棲與上下	암수가 위아래에서 함께 있는 것은
須得顧盼情	서로 돌아보는 정을 얻어야 하니
亦如人寫肖	사람의 초상화도 마찬가지로
全在點雙睛.	두 개의 눈동자를 그려 넣는데 있다.

「畵翎毛淺說」—淸·王槪等『芥子園畵譜』三集卷一 청·왕개 등의 『개자원화보』 3집 1권 「화영모천설」에 나오는 글이다.

前人云: "疏影暗香, 爲梅寫眞; 雪後水邊, 爲梅傳神. 二者俱難作意."
—淸·査禮『畵梅題跋』

옛사람이 말하였다.

"성긴 그림자 은은한 향기는 매화의 참모습을 묘사한 것이다. 눈 내린 뒤 물가의 매화는 정신을 전한다. 이 둘은 모두 뜻을 표현하기 어렵다." 청·사예의 『화매제발』에 나오는 글이다..

.....................................

凡人有意欲畫照, 其神已拘泥[1]. 我須當未畫之時, 從旁窺探[2]其意思[3], 彼以無意露之, 我以有意窺之. 意思得卽記在心上. 所謂意思, 青年者在烘染, 高年者在縐紋. 烘染得其深淺高下, 縐紋得其長短輕重也. 若令人端坐後欲求其神, 已是畫工俗筆. 「點睛取神法」—淸·蔣驥[4]『傳神秘要』

화가가 의도를 갖고 초상화를 그리고자 하면 정신은 이미 구속되어 막혀버린다. 나는 반드시 그리기 전에 초상화를 그릴 사람 옆에서 기색이나 표정을 엿본다. 그는 무의식적으로 표정을 드러낼 것이다. 나는 일부러 그의 기색을 살피고 기색을 얻으면 마음속에 기억한다. 기색을 표현하는 데는 청년은 홍염하여 그리는 데 있고, 나이든 자는 주름을 그리는데 있다.

홍염하는 방법은 깊이와 높낮이를 얻어야 하고, 주름진 모습은 주름의 장단과 경중을 터득해야 한다. 사람을 단정하게 앉혀 놓은 후에 정신을 얻기를 바란다면, 이미 이는 화공의 속필이다. 청·장기의 『전신비요』「점정취신법」에 나오는 글이다.

注

1 구니拘泥: 고지식하여 융통성이 없는 것, 제약 받는 것을 이른다.

2 규탐窺探: 정탐하거나 엿보는 것을 이른다.

3 의사意思: 생각이나 의도, 표정이나 기색, 정취나 흥취, 정서나 기분 등을 이른다.

4 장기蔣驥: 청나라 초상화가이다. 자는 적설赤霄이고, 호는 면재勉齋이며, 금단金壇 사람이다. 부친 장형蔣衡(1672~1743)은 자가 상범湘帆인데, 나중에 진생振生으로 개명하였고, 서예로 한 때에 명성이 있었다. 장기蔣驥의 서예는 부친에게 미치지 못하나, 초상화로 이름이 났다. 『전신비요』1742년에 완성는 모두 27항목이다. 포국布局에서 형세를 취하고, 운필과 설색에는 모두 마음으로 터득한 바를 상세하게 언급하였다. 옛 사람의 화법을 살펴보면, 인물 그리는 것을 중시하였기 때문에 고개지顧凱之가 당시에 뛰어났으며 특히 인물화로 유명했다. 반면에 서로 전하는 화론은 인물·화조·산수에 관한 것이 대부분이고, 초상화법은 한 책으로 묶어 놓았다. 도종의陶宗儀의 『철경록輟耕錄』에 기재된 왕역王繹의 『사상비결寫像秘訣』 외에도 개략적인 견해가 적지 않다. 화가들이 대부분 구결口訣로 전해 오면서 거의 사대부의 기예가 아니라고 여겼다. 장기의 『전신비요』는 연구와 분석이 정미하고 규칙과 조례가 실로 옛사람이 미처 갖추지 못한 면을 보완했으니, 먼 것을 귀하게 여기고 가까운 것을 천시하는 장인의 기예로 여겨서는 안 될 것이다.

竹垞老人[1]謂沈爾調[2]曰: "觀人之神如飛鳥之過目, 其去愈速, 其神愈全." 故當瞥見之時神乃全而眞, 作者能以數筆勾出, 脫手[3]而神活現[4]. 是筆機[5]與神理湊合[6], 自有一段天然之妙也. (若工夫未至純熟, 須待添湊[7]而成, 縱得部位顏色——不甚相違而有幾分相肖, 只是天趣[8]未臻, 尚不得爲傳神之妙也.) 「傳神·取神」—淸·沈宗騫『芥舟學畫編』卷三

죽타노인[朱彝尊]이 심이조[沈韶]에게 다음과 같이 말했다.

"사람의 정신을 관찰할 때 날아가는 새를 훑어보는 것처럼 한다면, 속도가 빠르면 빠를수록 정신은 더욱 완전하게 보인다." 순간적으로 잠깐 볼 때 정신이 온전하고 참되기 때문에 작자가 몇 필치로 그려서 손을 놓으면 정신이 분명하게 드러날 것이다. 이런 방법으로 관찰하여 작품을 구상하면, 정신과 이치가 하나로 모여서 저절로 일단의 자연스런 묘함이 갖추어질 것이다. (익숙하게 공부하지 못했으면, 반드시 정신과 이치가 모이기를 기다려서 완성해야 한다. 얼굴 부분은 그다지 어긋나지 않아서 어느 정도 닮았더라도 자연스런 정취가 이르지 못하면 초상화의 묘함을 얻을 수가 없다.) 청·심종건의 『개주학화편』 3권 「전신·취신」에 나오는 글이다.

注

1 죽타노인竹垞老人: 청淸나라 문학가 주이준朱彝尊(1629~1709)의 호이다. 수수秀水 사람으로, 강희康熙(1662~1722) 연간에 홍박鴻博으로 등용되어 명사明史의 편수編修에 참여하였으며, 고증학考證學에 밝았다. 시사詩詞에 뛰어나 왕사정王士禎과 더불어 남북의 양대가兩大家로 일컬어졌고, 강진영姜宸英·엄승손嚴繩孫과 함께 강남삼포의江南三布衣로도 일컬어졌다.

1 심소沈韶: 청淸나라 절강浙江 가흥嘉興 사람으로, 금산金山(지금의 江蘇 鎭江市 西北)에 살았다. 자가 이조爾調이고, 증경曾鯨의 제자이며, 인물화, 특히 사녀士女의 인물 묘사에 뛰어났다. 순치順治 강희康熙(1644~1722) 연간에 활동하였다.

3 탈수脫手: 손을 벗어남, 손을 떠나는 것이다.

4 활현活現: 생생하게 나타남, 분명하게 드러나는 것이다.

5 필기筆機: 작품의 구상이나 영감靈感을 말하는 것이다.

6 주합湊合: 하나로 모이는 것이다.

7 첨주添湊: 모아지는 것이다.

8 천취天趣: 자연의 정취, 천연의 운치를 이른다.

寫生¹家宗尙黃筌 徐熙 趙昌三家法, 劉道醇嘗云: “筌神
而不妙, 昌妙而不神, 神妙俱完, 惟熙耳.” —淸·方薰『山靜居畫論』

사생하는 화가들은 황전·서희·조창 세 화가의 법을 종주로
삼아 숭상했는데, 송나라 유도순이 일찍이 말하였다. “황전은 정
신은 있으나 묘하지 않고, 조창은 묘하되 정신이 없으니, 신묘함
이 완비된 자는 서희 뿐이다.” 청·방훈의 『산정거화론』에 나오는 글이다.

趙昌<花鳥圖>

注

1 사생寫生: 방훈이 『산정거화론』에서 “고인의 사생은 사물의 생기
를 그리는 것이다.[古人寫生卽寫物之生意.]”라고 하였다.

황전<寫生圖>

湖光山色, 奕奕怡人, 是能爲山水傳神, 不槿筆墨之精
妙也. —淸·王學浩『跋畵』

호수 빛과 산색이 생생하여 사람을 즐겁게 한다. 이것은 산수의
정신을 전하는 것이지 필묵의 정묘함을 말하는 것이 아니다.
청·왕학호의 『발화』에 나오는 글이다.

徐熙<牡丹圖>

余師芳椒 杜先生¹云: (“畵竹不參究諸家, 無以窮其勝; 不折衷文 蘇, 無以正其趨.”) 又
云: “畵竹三昧², 神氣二字盡之. 有氣斯蒼, 有神乃潤, 文³之檀欒⁴飄擧, 其
神超也. 蘇⁵之下筆風雨, 其氣足也. —淸·李景黃⁶『似山竹譜』

나[李景黃]의 스승 방초[杜書紳] 선생께서 말하셨다.

(“대 그림은 여러 작가를 참고하여 연구하지 않으면 궁극적으로 나아질 수가 없다. 문동과 소식을
절충하지 않으면, 정도로 달릴 수가 없다.”) 또 말하였다.

“대를 그리는 심오한 이론은 ‘신기’ 두 자로 다 표현하는 것이다. 기가 있으면 울창하고,
신이 있으면 윤택하니, 문동의 대나무가 바람에 날리는 것은 정신이 빼어난 것이다. 소식
이 붓을 대면 바람이 일고 비가 내리니 기운이 충족하다. 청·이경황의 『사산죽보』에 나오는 글이다.

356

『似山竹譜』

注

1 두방초杜芳椒: 청나라 화가이다. 두서신杜書紳의 호이다. 강소江蘇 가정嘉定(지금의 上海) 사람이다. 자가 전서顓書이고 별호가 방초산인芳椒山人이다. 주호周顥의 제자이다.

2 삼매三昧: 심오한 이론이나 견해를 이른다.

3 문文: 북송의 화가 문동文同을 이른다.

4 단란檀欒: 아름다운 모양으로, 대의 미칭이다.

5 소蘇: 북송의 문학가·서화가 소식蘇軾(1037~1101)을 가리킨다.

6 이경황李景黃: 청나라 화가이다. 호가 사산似山이고, 사계槎溪 사람이다. 저서에 『사산죽보似山竹譜』가 있다.

머리에 도광道光 무자戊子(1828)년의 자서에서, 평소에 선생에게 배운 것을 모아서 화보를 만들었다고 했는데, 마음으로 터득한 바가 있는 것 같다.

八大山人[1]寫生花鳥, 點染數筆, 神情畢具, 超出凡境, 堪稱神品. —清·謝堃[2]
『書畫所見錄』

팔대산인이 화조를 사생하여 몇 필치로 점염하면, 신정이 모두 구비되어 평범한 경지를 뛰어넘어서 신품이라 일컬을 만하다. 청·사곤의 『서화소견록』에 나오는 글이다.

注

1 팔대산인八大山人(1626~약 1705): 청초의 화가 주답朱耷의 별호가 팔대산인이다.

2 사곤謝堃: 청나라 화가이다. 자가 비화觱和·패화佩禾며, 벼슬이 곡부 둔전랑曲阜屯田郞이었다. 감천甘泉(지금의 江蘇 揚州 사람이다. 서화書畫를 잘하였고, 사곡詞曲에 능하였으며, 감정에 정밀하였다. 저서에 『서화소견록書畫所見錄』 3권이 있는데, 자신이 본 서화에 관하여 기록한 것이다.

淸, 朱耷<孤鳥圖>頁

凡寫故實[1], 須細思其人其事, 始末如何, 如身入其境, 目擊耳聞一般[2]. 寫其人不徒寫其貌, 要肖其品. 何謂肖品? 繪出古人平素性情品質也. 嘗見

〈磻谿垂釣圖〉寫一老漁翁, 面目手足, 簑笠[3]釣竿, 無一非漁者所爲, 其衣褶樹石頗有筆意[4], 惜其但能寫老漁不能寫肖子牙[5]之爲漁. 蓋子牙抱負[6]王佐之才, 于時未遇, 隱釣磻溪[7], 非泛泛漁翁可比. 卽戴笠持竿, 仍不失爲宰輔器宇[8]也. 豈寫肖漁翁便肖子牙耶? 推之寫買臣負薪[9], 張良進履[10], 寫武侯[11]如見韜略[12], 寫太白[13]則顯有風流, 陶彭澤[14]傲骨淸風[15], 白樂天[16]醉吟灑脫[17], 皆寓此意. 倘不明此意, 縱鍊成鐵鑄之筆力, 描出生活之神情, 究竟與鬥牛匠無異耳. 肖品工夫, 切須講究. 「論肖品」[18] —淸·鄭績『夢幻居學畵簡明』

　고실을 그리려면 반드시 인물과 사건의 시말이 어떠했는지를 세심하게 생각해야 한다. 몸소 그 경지에 들어가서 보고 듣는 것이 그와 똑 같아야 한다. 그 사람을 그리는 것은 모습만 그릴 뿐만 아니라 그 품격도 닮아야 한다. 무엇을 인품이 닮는다고 하는가? 옛 사람의 평소 성정과 인품이 표현되어야 한다는 것이다.

　일찍이 〈반계수조도〉에서 한 늙은 어부 그린 것을 보았다. 면목과 수족 도롱이와 삿갓을 쓰고 낚시를 드리운 모습은 모두 어부의 행동을 묘사한 것이고, 옷 주름이나 나무 바위도 자못 풍격이 있는데, 늙은 어부의 겉 모습만 그리고 자아[姜太公]가 낚시하는 것과 같은 인품이 드러나지 않아서 애석하다.

　강태공은 왕을 보좌할 만한 재능을 지녔음에도, 당시에 불우하게 반계에 은거하며 낚시하였는데, 그의 인품은 늙은 어부가 떠돌아다니는 것에 비할 바가 아니다. 삿갓을 쓰고 낚싯대를 드리우고 있어도 여전히 재상의 기개를 잃지 않았다. 늙은 어부를 그려 놓고 어떻게 자아와 똑 같다고 할 수 있겠는가?

　주매신이 땔나무를 지고 있는 것과, 장량이 황석공에게 신발 바치는 것을 그리고, 무후[諸葛亮]는 전략을 보이는 것처럼 그리며, 태백[李太白]은 풍류를 나타내고, 도팽택[陶

중국 현대작가〈姜太公釣魚圖〉

淵明은 오만하며 고결하게 그리고, 백락천[白居易]은 술에 취해 읊조리는 쇄탈함을 헤아려서 그려야 하는데, 이들의 모든 뜻[品格]을 표현해야 한다.

이런 뜻을 밝히지 못하면, 단련하여 쇠를 녹일 만한 필력을 이루어서 생동 활발한 모습을 그려 내더라도, 결국 소와 싸우는 장인과 다를 바가 없을 것이다. 그러니 인품을 닮게 하는 공부를 절실히 강구해야 한다. 청·정적의 『몽환거학화간명』「논초품」에 나오는 글이다.

注

1 고실故實: 예전에 있던 일, 전거典據가 되는 옛 일로 전고典故를 이른다.

2 일반一般: 똑 같음, 모두, 전부, 전체, 보통, 통상, 한가지이다.

3 사립蓑笠: 도롱이와 삿갓을 이른다.

4 필의筆意: 작품에 나타난 작가의 뜻인데, 경영하고 운필하여 표현한 신태, 의취, 풍격 등을 가리킨다.

5 자아子牙: 주周나라 초기의 현신賢臣인 여상呂尙의 자字인데, 강태공姜太公·태공망太公望이라고 한다. 문왕文王의 스승이었으며 무왕武王을 도와, 은殷의 주왕紂王을 쳐서 나라를 세운 공으로 제齊에 봉해졌다.

6 포부抱負: 품에 안고 등에 짊. 품고 있는 계획이나 의지이다.

7 반계磻谿: 섬서성陝西省 보계현寶雞縣 동남쪽에 있는 물 이름인데, 강태공姜太公이 낚시하던 곳으로 강태공을 이르기도 한다.

8 재보宰輔: 임금을 보좌하는 대신으로, 재필宰弼이나 재상宰相을 두루 이르는 말이다. * 기우器宇는 도량이나 포부, 풍채나 기개를 이른다.

9 매신부신買臣負薪: 매신이 나무를 지고 글을 읽었다는 고사이다. * 부신負薪은 섶을 등에 짐, 가난한 생활을 이르는 말이다. * '매신買臣'은 주매신朱買臣(?~기원전115)으로, 한漢나라 오현吳縣(지금의 江蘇 蘇州) 사람이고 자가 옹자翁子이다. 그는 무제武帝 때 엄조嚴助의 추천으로, 회계 태수會稽太守·승상장사丞相長史를 지냈고, 장탕張湯을 탄핵하였다가 황제皇帝에게 복주伏誅되었다. 태수로 오吳 땅에 부임하는 길에, 가난을 비관하여 도망간 아내를 만나 물을 엎질러 한번 헤어진 부부는 결합할 수 없다는 뜻[覆水難收]을 보이고 관사로 데려갔는데, 아내가 부끄러워하며 목매어 죽었다 한다.

\<買臣負薪讀書圖\>

10 장량진리張良進履: '이교취리圯橋取履'이다. 한漢나라 장량張良이 이교圯橋(江蘇省에 있던 다리)에서 황석공黃石公(秦나라 末期의 老人)이라는 노인을 만났다. 노인이 그를 시험하고자 일부러 떨어뜨린 짚신을 세 번이나 주워 신겨 줌으로써, 태공망太公望의 병법兵法을 전수받았다는 고사이다. * 장량張良(?~기원전186)은 전한前漢의 공신功臣으로, 소하蕭何·한신韓信과 함께 한漢나라의 삼걸三傑이었다. 자字는 자방子房이고, 집안은 대대로 한韓나라 대신大臣이었다. 한韓나라가 망하자 원수를 갚고자 박랑사博浪沙에서 역사力

작자미상<張良進履圖>

士를 시켜, 철퇴鐵槌로 진시황秦始皇을 쳤으나 실패하였다. 후에 하비下邳의 이상坦上에서 황석공黃石公으로부터 태공太公의 병서兵書를 받고, 한고조漢高祖 유방劉邦의 모신謀臣이 되어 진秦나라를 멸망시키고, 초楚나라를 평정하여 한업漢業을 세우고, 공로로 유후留侯에 봉후封侯 되었다.

11 무후武侯: 삼국시대 촉蜀의 제갈량諸葛亮(181~234)의 시호諡號인데, 충무후忠武侯를 줄여서 이르는 말이다.

12 도략韜略: 육도六韜와 삼략三略인데, 병서兵書나 군사상의 전략을 말하는 것이다.

13 태백太白: 당나라 시인 이백李白(701~762)의 자이고, 호는 청련거사青蓮居士이고,『이태백집李太白集』이 있다.

14 도팽택陶彭澤: 동진東晉의 시인 도연명陶淵明(365혹 372혹 376~427)이다. 팽택령彭澤令을 지낸바 있어서 '도팽택'으로 불린다.『도연명집陶淵明集』이 있다.

15 백낙천白樂天: 당나라 시인 백거이白居易(772~846)의 자이다.

16 오골傲骨: 오만하여 굽히지 않는 성격을 비유하는 말이다. 당나라 이백李白의 허리에는 오골이 있어서, 남에게 몸을 굽힐 수 없었다고 당시 사람들이 평한 고사에서 유래한 말이다. * 청풍清風은 맑고 시원한 바람이다. 맑고 은혜로운 교화, 고결한 인품이나 풍격을 이른다.

17 쇄탈灑脫: 성격이나 풍모가 속기를 벗어나, 시원한 것을 이른다.

18 「논초품論肖品」:『몽환거화학간명론인물화』의 항목으로, 인품이 닮아야 한다는 것을 논한 것이다.

三

形具而神生. 「天論」—戰國·荀況『荀子』

형이 구비되어야 정신이 생긴다. 전국·순황의 『순자』「천론」에 나오는 글이다.

注

1 순황荀況(약 기원전313~기원전238): 전국시대의 사상가·교육가이다. 순경荀卿이나 손경孫卿으로 부르기도 한다. 조趙나라 사람이며, 저서에 『순자荀子』가 있다.

按語

* 동한東漢 왕충王充은 『논형論衡』「논사편論死篇」에서 "형은 기에서 이루어지고, 기는 반드시 형에서 알 수 있다.[形維氣而成, 氣須形而知.]"하였다.
* 삼국위三國魏 혜강嵇康은 『양생론養生論』에서 "군자는 형이 신을 믿고서 이루고, 신은 반드시 형상에서 존재한다는 것을 안다…… 형과 신이 서로 가까워야 표리表裏가 모두 구제된다.[君子知形恃神以立, 神須形而存……使形神相親, 表裏俱濟也.]"하였다.
* 남조양南朝梁 범진范縝이 『신멸론神滅論』에서 "신은 형이고 형은 신이다. 이에 형이 있어야 신이 존재하고 형이 시들어버리면 신도 없어진다.[神卽形也, 形卽神也. 是以形存則神存, 形謝則神滅也.]"하였다.

凡生人, 亡¹有手揖眼視², 而前亡所對者, 以形寫神³而空其實對, 筌生⁴之用乖, 傳神之趨失矣. —晋·顧愷之『摹拓妙法』

사람이 사람을 마주 대할 때 손을 마주잡고 인사하며 눈으로 바라보지 않는 경우가 없다. 형태로서 정신을 표현하는데 실제로 마주 보는 것 같지 않다면, 생동감이나 정신을 포착하는 작용이 어긋나고 정신을 전하려는 목적이 없어진다. 진·고개지의 『모탁묘법』에 나오는 글이다.

注

1 망亡: 무無와 같다.
2 수읍안시手揖眼視: 두 손을 마주 잡고 눈 아래까지 올리고 상대방을 마주 바라보는 행동

으로, 사람을 마주 대할 때 행하는 약식 예의이다.

3 이형사신以形寫神: 형태로 정신을 표현하면, 형태가 정확해야 정신이 생동할 수 있다.

"이형사신以形寫神"에 관하여, 반천수潘天壽가 『청천각화담수필聽天閣畫談隨筆』에서 아래와 같이 상세하게 말했다. "고개지가 '형체로 정신을 전한다.'는 말은, 정신은 형상에서 생기고, 형체로 표현되는 것이 없으면, 정신이 의지할 곳이 없다. 형상만 있고 정신이 없으면 죽은 형상이다. 이른바 '시체가 소상과 같은 것이다.'이런 것은 그림을 이룰 수 없는 것이다.[顧愷之云 '以形寫神', 卽神從形生, 無形, 則神無所依托. 然有形無神, 系死形相, 所謂 '如尸似塑者是也'. 未能成畵]"고 하였다.

"고개지가 말한 정신은 무엇인가? 우리들이 우주 사이에서 살아가는데 갖추어야할 살아서 활동하는 힘이다. '이형사신以形寫神'은 대상을 표현할 때 그 대상에 내재한 살아서 움직이는 모습을 그릴 뿐이다. 따라서 화가가 마주보는 대상을 그릴 때, 먼저 그리려는 자의 사상이나 감정을 대상 중에 옮겨서, 생동하는 힘이 있는 곳을 완전히 파악하여야, 작가의 마음 속에서 나오는 감정이 생각을 옮기는 것과 호응하여, 형상과 기교가 결합하여 배치되어, 묘함을 얻는 경지에 이르는 것이, 얻는 것이다, 대상의 살아 움직이는 힘을 온통 포착할 수 있어야 하는 것이다. 이것도 고개지가 말한 '천상묘득'이다.[顧氏所謂神者, 何哉? 卽吾人生存于宇宙間所具有之生生活力也. '以形寫神', 卽所表達出對象內在生生活力之狀態而已. 故畵家在表達對象時, 須先將作者之思想感情, 移入于對象中, 熟悉其生生活力之所在, 并由作者內心之感應與遷想之所得, 結合形象與技巧之配置, 而臻于妙得. 是得也, 卽捉得整个對象之生生活力也. 亦卽顧氏所謂 '遷想妙得'者是已]"

"고개지가 말한 '以形寫神'은 형체를 그리는 수단이고, 정신을 묘사하는 목적을 달성하는 것이으로 형체를 그리는 것은 정신을 그리는 것이다. 하지만 세상 사람들은 형과 신을 엄격하게 나누어서, 결국 그림을 사의寫意와 사실寫實두 길로 구분하였다. 그리하여 사의파寫意派는 정신을 중시하고 형체를 중시하지 않고, 사실파寫實派는 형을 중시하고 신을 중시하지 않는다고 하면서, 서로 대립관계를 유지하며, 쟁론이 그치지 않으니, 형과 정신 두 방면에 대하여 모든 이치를 알지 못한다.[顧氏所謂 '以形寫神'者, 卽以寫形爲手段, 而達寫神之目的也. 因寫形卽寫神. 然世人每將形神兩者, 嚴劃沟渠, 遂分繪畵爲寫意·寫實兩路, 謂寫意派, 重神不重形, 寫實派, 重形不重神, 相互代立, 爭論不休, 而未知兩面一體之理.]"

"'이형사신'은 고개지가 진대晉代 이전 인물화에 대하여 형과 신의 관계와 초상화를 전체적으로 총결하였다. 이것이 중국인물화를 감상하고 비평하는 표준이 되었다. 당송이후에는 아울러 전하여, 모든 회화를 품평하는 커다란 원칙이 되었다.['以形寫神'. 系顧氏總結晉代以前人物畵形神之相互關系, 與傳神之總的. 卽是我國人物畵欣賞批評之標準. 唐宋以後, 并轉而爲整个繪畵衡量之大則.]"

4 전생荃生: 형체 묘사를 통하여 그리는 대상의 생동감이나 정신을 포착하는 것이다.

夫觀畫而神會者鮮矣, 不過視其形似. —北宋·黃休復『益州名畫錄』

그림을 보고 정신을 이해하는 자가 적어서 형사만 보는데 불과하다. 북송·황휴복의 『익주
명화록』에 나오는 글이다.

畫龍者得神氣[1]之道也. 神猶母也, 氣猶子也, 以神召氣, 以母召子, 孰敢
不致? 所以上飛于天, 晦隔層雲, 下潛于淵, 深入無低, 人不可得而見也. 古
今圖畫者, 固難推其形貌, 其狀乃分三停九似而已. 自首至項, 自項至腹,
自腹至尾, 三停也; 九似者: 頭似牛, 嘴似驢, 眼似蝦, 角似鹿, 耳似象, 鱗似
魚, 鬚似人, 復似蛇, 足似鳳, 是名爲九似也. 雌雄有別: 雄者角浪凹峭, 目
深鼻豁, 鬚尖鱗密, 上壯下殺, 朱火奕奕; 雌者角靡浪平, 目肆鼻直, 鬐圓鱗
薄, 尾壯于腹. 龍開口者易爲巧, 合口者難爲功. 但要揮豪落墨, 隨筆而生,
筋骨精神, 佇出爲佳. 貴乎血目[2]生威, 朱鬚激發[3], 鱗介藏煙, 鬐鬣[4]肘毛, 爪
牙嘴伏. 其雨露踊躍騰空, 點其目而飛去, 若張僧繇 葉公[5]則其人也.
—北宋·董羽[6]『畫龍輯議』[7]

용을 그리는 것은 신기를 터득하는 길이다. 신은 어미와 같고, 기는 자식과 같아
서 신으로 기를 부름이 어미가 자식을 부르는 것과 같으니, 누군들 감히 이르지 못
하겠는가?

위로는 하늘까지 날아 층층한 구름에 가려 분명하지 않고, 아래로는 연못에 빠져서
깊이 들어가 바닥을 알 수 없기 때문에, 사람들이 볼 수 없다. 고금의 화가들이 용의
모습을 추리할 수가 없어서, 형상은 삼정을 나누고 아홉 가지를 닮게 할 뿐이었다.

머리에서 목까지, 목에서 배까지, 배에서 꼬리까지가 '삼정'이다. 아홉 가지 닮게 한
다는 것은 머리는 소·주둥이는 당나귀·눈은 두꺼비·뿔은 사슴·귀는 코끼리·비늘
은 물고기·수염은 사람·배는 뱀·발은 봉황처럼 닮게 그리는 것을 '구사'라고 한다.

수컷과 암컷의 구별이 있으니, 수컷은 뿔을 흔들며 오목하고 높게 하고, 눈은 깊고
코는 널찍하게, 수염은 뾰족하며 비늘은 조밀하게, 상체는 건장하고 하체는 가늘게, 불
꽃을 왕성하게 뿜는다. 암컷은 뿔이 작고 평평하며 눈은 길고 코는 곧게, 갈기가 둥글
고 비늘은 얇게, 꼬리가 건장하고 배에서 나와야 한다.

용이 입을 벌린 것은 묘하게 그리기 쉽고 입을 다문 것은 잘 그리기 어렵다. 중요한
것은 먹을 찍어 그릴 때 필치에 따라서 근골에 정신이 생겨야 좋은 그림이 된다.

충혈한 눈에서 위엄이 생기고, 붉은 수염이 격렬하게 일어나며, 비늘이 연기에 가리고, 갈기 머리가 팔꿈치 털 사이에서 치솟고, 손톱과 어금니가 엎드려 물을 뿜는 것 등을 표현하는 것이 중요하다. 비와 이슬에서 뛰쳐나와 당당한 기세로 하늘에 날아올라 용의 눈에 점을 찍으니 날아갔다고 하였다. 장승요와 섭공 같은 이들이 그런 용을 그린 자들이다.

북송·동우의 『화룡집의』에 나오는 글이다.

南宋, 陳容<墨龍圖>軸

注

1 신기神氣: 신령한 기운, 순수한 원기, 정신과 기운, 지각과 의식, 표정, 태도, 기색, 풍격과 운치, 풍채가 환하게 빛나는 것 등을 이른다.

2 혈목血目: 강렬한 눈으로 충혈된 눈빛을 이른다.

3 격발激發: 기쁨이나 분노 따위의 감정이, 격렬히 일어나는 것을 이른다.

4 종렵鬃鬣: 말갈기인데, 여기선 용의 갈기 머리를 이른다.

5 섭공葉公: '섭공호용葉公好龍'이라는 말이 있다. 유향劉向의 『신서新序』「잡사雜事」에 "춘추시대 초楚나라 섭공 자고葉公子高가 온갖 물품에 용을 그리고, 조각할 정도로 용을 좋아하였는데, 하늘의 용이 그것을 알고 찾아오자, 혼비백산하여 도망하였다."는 고사가 있다. 이는 겉으로만 좋아하는 척하고, 실제로는 좋아하지 않음을 비유하는 말이다.

6 동우董羽: 송宋나라 초기의 화가이다. 자는 중상仲翔이고, 비릉毗陵 사람이다. 말을 더듬어서 동아자董啞子라 불리었다. 처음에 남당南唐의 이욱李煜에게 벼슬하여 대조待詔가 되었다. 뒤에 이욱을 따라 송나라에 귀부하여, 태종太宗 때 도화원 예학圖畫院藝學을 지냈다. 용수龍水와 바닷고기海魚를 잘 그렸는데, 특히 우문지주禹門砥柱(黃河 가운데에 있는 산 이름. 夏의 禹王이 황하의 물을 끌어들이고 山險을 개척하여 서로 통하게 했다는 곳. 부근의 여울목이 급해서 잉어가 이곳을 뛰어오르면 용이 된다는 전설이 있음)의 성난 물결을 즐겨 그렸다. 일찍이 태종의 명으로 단공루端拱樓 아래의 담에 반년이나 걸려 용수龍水를 그렸다. 태종이 어린 황태자를 데리고 누각에 올랐다가, 태자가 벽화를 보고 놀라 우는 바람에 담을 발라 버리게 했다. 때문에 그는 우울병으로 죽었다 한다.

7 『화룡집의畫龍輯議』: 약 960년 전후에 송나라 동우董羽가, 용을 그리는 것에 관하여 모아서 논의한 것이다. 위서僞書인 『당육여화보唐六如畫譜』에 수록되어 있다.

南宋, 陳容<墨龍圖>

書畫之妙, 當以神會[1], 難可以形器[2]求也. 世之觀畫者, 多能指摘其間形象位置, 彩色瑕疵而已; 至于奧理冥造[3]者, 罕見其人. 如彦遠評畫, 言王維畫物, 多不問四時. 如畫花往往以桃杏芙蓉蓮花, 同畫一景. 予家所藏摩詰畫〈袁安臥雪圖[4]〉, 有雪中芭蕉. 此乃得心應手[5], 意到便成, 故造理[6]入神, 迥得天意[7], 此難可與俗人論也. 「書畫」—北宋·沈括[8]『夢溪筆談』

글씨와 그림의 묘함은 마음속으로 깨닫고 이해해야지 겉모습을 탐구하면 곤란하다. 세간에 그림을 보는 사람들은 그림 사이 형상의 위치나 채색의 하자를 지적하는 것을 능사로 여기기 때문에, 오묘한 이치에 깊숙하게 도달한 자를 보기 드물다. 예를 들면 장언원이 그림을 평한 것 중에 왕유는 물상을 그리는데 대체로 사계절을 따지지 않았다. 꽃 같은 것을 그릴 경우에 이따금 복숭아와 살구·부용과 연꽃을 한 경치에 함께 그렸다고 하였다. 우리 집에 소장하고 있는 마힐[王維]이 그린 〈원안와설도〉는 눈 속에 파초가 있다. 이것은 마음먹은 대로 손쉽게 되어 뜻이 이르러 이루어졌기 때문에, 이치가 도달하여 신묘한 경지에 들어가 매우 자연스런 뜻을 얻은 것이다. 이러한 것들은 속인들과 더불어 의논하기가 어렵다. 북송·심괄의 『몽계필담』「서화」에 나오는 글이다.

明, 周臣〈袁安臥雪圖〉

注

1 신회神會: 마음으로 깨닫는 것이다.
2 형기形器: 물질, 물체, 정신에 상대하여 이르는 말이다. 형체를 갖추고 있는 물질적 존재, 물건, 겉모습을 이른다.
3 오리명조奧理冥造: 오묘한 이치에 깊숙하게 도달하는 것이다.
4 〈원안와설도袁安臥雪圖〉: 후한後漢 때의 공경公卿인, 원안袁安(?~92)이 낙양에 큰 눈이 내려 사람들이 모두 걸식을 나가는데도, 죽음을 무릅쓰고 집에 드러누워 구걸하지 않았다는

고사故事를 그린 것이다. "원안와설袁安臥雪"은 '원안고와袁安高臥'를 말하며 곤궁한 처지에 놓였어도, 지조를 굳게 지킴을 비유하는 말이다.

5 득심응수得心應手: 마음먹은 대로 손쉽게 되는 것으로, 주로 기예에 능숙함을 형용하는 말이다.

6 조리造理: 이치理致에 도달到達하는 것이다.

7 심괄沈括(1031~1095): 북송의 과학자·정치가이다. 전당錢塘 사람『辭源』에는 호주湖州 사람으로 되었다이다. 자는 존중存中이다. 폭넓게 배워서 글을 잘 짓고 천문天文·방지方志·율律과 역법曆法·음악音樂·의약醫藥·점술占術 등에 통달하지 않은 것이 없다. 가우嘉祐(1056~1063)년간에 벼슬길에 나아가 일찍이 거란契丹으로 사신使臣가서, 하동河東 황외산黃嵬山 지역을 힘써 투쟁하였으나, 거란이 그 지역을 탈취하지 못했다. 저서로『장흥집長興集』『몽계필담蒙溪筆談』등이 있다.

郭汾陽[1]壻趙縱侍郎[2]嘗令韓幹寫眞, 衆稱其善, 後復請昉[3]寫之, 二者皆有能名. 汾陽嘗以二畵張于坐側, 未能定其優劣, 一日趙夫人歸寧[4], 汾陽問曰: "此畵誰也?" 云: "趙郎也." 復曰: "何者最似?" 云: "二畵皆似, 後畵者爲佳. 蓋前畵者空得趙郎狀貌, 後畵者兼得趙郎情性笑言之姿爾." 後畵者乃昉也. 汾陽喜曰: "今日乃決二子之勝負." 于是令送錦綵[5]數百疋以酬之.

—北宋·郭若虛『圖畵見聞誌』卷五

곽분양의 사위인, 시랑 조종이 언젠가 한간에게 초상화를 그리게 하였는데, 많은 사람이 주방의 훌륭함을 칭송하였다. 나중에 다시 주방을 초청해 그리게 해서, 두 사람 모두 유능하다는 명성을 얻게 되었다.

곽분양이 언젠가 두 개의 그림을 좌석 옆에 펼쳐놓고 우열을 결정할 수 없었다. 하루는 조부인이 친정 부모를 뵈러 오자, 곽분양이 말했다. "이 그림은 누구인가?"

조부인이 답하였다. "조랑趙郎입니다."

곽분양이 물었다. "어느 것이 가장 닮았는가?"

조부인이 대답하였다. "두 그림이 모두 흡사한데, 뒤의 그림이 낫습니다. 앞의 그림은 조랑의 모습만 얻었는데, 뒤의 그림은 조랑의 성격과 마음, 웃고 말하는 자태까지도 얻었습니다." 뒤의 그림이 주방의 것이었다.

(傳)唐, 周昉<簪花仕女圖>卷 (部分)

곽분양이 기뻐하며 말했다. "오늘 두 사람의 승부를 결정하였다." 이에 수놓은 비단 수백 필을 보내어 보답하도록 하였다. 북송·곽약허의 『도화견문지』 5권에 나오는 글이다.

注

1 곽분양郭汾陽: 곽자의郭子儀(697~780)로 '안록산의 난' 때에 공을 세워 중서령中書令이 되었으며, 분양왕汾陽王에 제수되어 '곽분양'이라고 한다.

2 시랑侍郎: 중서성中書省이나, 문하성門下省의 장관이다.

3 방昉: 당나라 화가 주방周昉이다. 자는 경현景玄·중랑仲朗이고, 경조京兆(陝西省 西安) 사람이다. 덕종德宗(780~804) 때 선주 장사宣州長史를 지냈다. 문장에 능하고 글씨를 잘 썼으며, 도석道釋·인물·사녀士女 등을 잘 그렸다. 인물·사녀화는 처음에 장훤張萱의 화법을 배웠으나, 뒤에는 약간 화법을 달리하였다. 의상衣裳은 힘차면서도 간결하게 그렸고, 채색은 부드럽고 아름다웠으며, 특히 인물의 성격과 감정을 잘 표출했다. 불화佛畫는 관음상觀音像을 잘 그렸다. 특히 수월체水月體라는 독특한 화법을 창안해서 그린 〈수월관음상水月觀音像〉은 유명하다. 일찍이 덕종의 명으로 장경사章敬寺의 벽화를 그렸다. 처음 그림을 그리기 시작할 때는 온 장안 사람들이 구경을 나와 그의 그림 솜씨에 대해 말들이 많았으나, 한 달 남짓 만에 그림이 완성되자 두루 정묘한 솜씨에 탄복하여, 당시 제일가는 화가로 꼽았다고 한다. 그의 전해오는 작품으로는 〈잠화사녀도簪花仕女圖〉권이 요령성박물관에 소장되어 있고, 〈휘선사녀揮扇仕女〉권이 고궁박물원에 소장되어 있다.

4 귀녕歸寧: 시집간 여자가 친정 부모를 뵈러 가는 것이다.

5 금채錦綵: 수놓은 비단이다.

唐, 周昉〈揮扇仕女圖〉卷

〈歐陽公像[1]〉, 公家與蘇眉山皆有之, 而各自是也. 蓋蘇本韻勝而失形, 家本形似而失韻. 失形而不韻, 乃所畵影爾, 非傳神[2]也. —北宋·陳師道[3] 『後山談叢』[4]

〈구양공상〉은 구양수의 집과 소미산蘇東坡]의 집에 모두 있다. 각기 자기 것이 좋다고 여긴다. 소동파 집안의 그림은 운은 승한데 형상을 잃었고, 구양수 집의 그림은 모습은 닮았으나 운치는 잃었다. 모양도 잃고 운치도 없는 것은 비치는 모습만 그린 것이

지, 초상을 그린 것은 아니다. 북송·진사도의 『후산담총』에 나오는 글이다.

注

1 〈구양공상歐陽公像〉: 구양문충공歐陽文忠公인, 구양수歐陽修(1007~1072)의 초상을 이른다.

2 전신傳神: 사실적으로 잘 표현된 것과 초상화를 말하는 것이다. 정신精神을 전한다는 뜻의 동양회화東洋繪畵 용어用語이다. * 전신의 이론을 명확히 제시한 것은, 중국 동진東晋(317~420)의 고개지顧愷之(346~407)가 처음이다. 고개지는 회화 창작시 여러 인물의 전형적인 정신과, 마음을 파악할 것을 중시하였다. 그래야만 형形과 신神이 겸비된다는 것이다. 그는 전신을 얻는 방법으로 '이형사신以形寫神'을 제기하였다. 형상으로 정신을 그린다는 것이다. 이 주장은 형形과 신神을 아울러 중요시한 것이다. 송대宋代에 이르러 문인화론이 제창되면서, 형形 보다는 신神을 중시하는 것이 일반화되었다. 구양수歐陽修와 소식蘇軾 등이 제기한 '중신사론重神寫論'은 형을 잊고 뜻을 얻은 작품의 중요성을 강조한 것이다. 이런 것은 문인일사文人逸士만 얻을 수 있다는, 주장과 함께 북송北宋 문인화론의 중심이 되었다.

3 진사도陳師道(1053~1102): 북송의 시인이다. 자가 이상履常·무기無己이고, 호는 후산거사後山居士이며, 팽성彭城(지금의 江蘇 徐州) 사람이다. 강서시파江西詩派의 대표자 중 한 사람이다. 『후산선생집後山先生集』이 있다.

4 『후산담총後山談叢』: 송나라 진사도가 송대宋代의 잡사雜事를 기록하여, 지은 책으로 4권이다. 위작僞作이라는 설도 있다.

按語

구양공을 그릴 경우에는 최소한 닮게 그려야 한다. 한 그림은 정신은 있으나 닮지 않았고, 한 그림은 닮았으나 정신이 없으니, 모두 부족한 점이 있다. 두 그림을 서로 비교해 보면 사람들의 집에 갈무리해둔 것은 닮은 것을 중요하게 여기고, 정신이 깃든 것을 중요하게 여기지 않는다. 하나의 고사를 그릴 경우에도 이런 문제를 설명할 수 있어야 한다. 청나라 원매袁枚가 언젠가 그의 친구인 나빙羅聘에게 초상을 부탁하였다. 화가가 원매의 신기神氣를 가지고 초상을 그렸으나, 원매의 집안사람들은 조금도 닮지 않았다고 여겼다. 원매가 어쩔 수 없이 한 통의 편지를 써서, 초상화와 함께 모두 나빙에게 보냈다. 그 내용이 『소창산방척독小倉山房尺牘』에 기재되었는데 아래와 같다.

"양봉거사雨峰居士(羅聘)께서 나를 위하여 초상을 그렸는데, 양봉은 나라고 인정하지만, 집사람이 내가 아니라고 하여 논쟁이 그치지 않아 ……집사람이 이미 나라고 인정하지 않으니, 집안에 소장한다면, 반드시 잘못되어 부뚜막 아래에서 밥을 짓는 영감이나, 문전에서 미음을 파는 노인이 되고, 난잡하게 여겨 없애 버릴 것이다. ……제 스스로 보존할 수 없으니, 양봉이 대신 보존해주길 부탁한다."

淸, 羅聘〈金農像〉

위 글에서 보듯이, 역대의 화가나 평론가를 막론하고 관중들은 모두 신사神似를 제작의 최고 요구조건으로 여기지만, 그들은 모두 구체적인 형상을 떠나서 추상적인 정신을 추구할 수 있다는 점을 인정하지 않을 수 없을 것이다.

··

若趙昌¹之作, 則不特取其形似, 直與花傳神者也. —北宋『宣和畫譜』

조창의 작품 경우는 형사만 취했을 뿐만 아니라, 꽃과 정신[神采]을 바로 전한 것이다. 북송의 『선화화보』에 나오는 글이다.

注

1 조창趙昌: 송宋 검남劍南(지금의 成都부근) 사람이다. 그는 성품이 매우 오만하여 세력가 앞에서도 굽히지 않았으며, 그림도 잘 주지 않았다고 한다. 처음에는 등창우滕昌祐를 배웠으나 후에는 그를 능가하였다 하는데, 화훼花卉와 소과蔬果에 특히 뛰어났다. 그는 꽃을 그릴 때면 매일 새벽이슬 내릴 때 난간에서 꽃을 관찰하고 손 안에서 채색을 고르며, 이를 그려 스스로 '사생조창寫生趙昌'이라고 하였다.

北宋, (傳) 趙昌<寫生蛺蝶圖>卷

··

作畫形易而神難. 形者其形體也, 神者其神采也. 凡人之形體, 學畫者往往皆能, 至于神采, 自非胸中過人, 有不能爲者. 『東觀餘論¹』云: "曹將軍² 畫馬神勝形, 韓丞³畫馬形勝神." 又『師友談紀⁴』云: "徐熙⁵畫花傳花神, 趙昌畫花寫花形." 其別形神如此. 物且猶爾, 而況于人乎? —北宋·袁文⁶『甕牖閒評』

그림을 그리는 데 형상을 표현하기는 쉬우나, 정신은 표현하기 어렵다. 형은 형체이고, 신은 신채이다. 대체로 사람의 형체는 그림을 배우는 자들이 이따금 모두 잘 그리

나, 신채는 스스로 가슴 속의 생각이 남보다 뛰어난 사람이 아니라면, 잘 그릴 수가 없다.

『동관여론』에 "조패장군의 말 그림은 신채가 형체보다 뛰어났고, 한간의 말 그림은 형체가 신채보다 뛰어났다."라고 했다. 또 『사우담기』에 "서희가 그린 꽃은 꽃의 신채를 전하였고, 조창이 그린 꽃은 꽃의 형체를 전했다."하였다.

그들은 형과 신을 이와 같이 구별하였다. 물건조차도 이와 같은데, 하물며 사람을 그리는 것은 어떻겠는가? 북송·원문의 『옹유한평』에 나오는 글이다.

注

1 『동관여론東觀餘論』: 법첩法帖의 잘못을 바로 잡고, 고기古器에 대하여 논변한 책이다. 송宋 황백사黃伯思가 지은 2권의 책으로, 그의 아들 황잉黃訒이 소흥紹興 17년(1147)에 간행하였다.

2 조패장군曹霸將軍: 당唐나라 사람으로, 벼슬이 좌무위장군左武衛將軍에 이르렀다. 개원開元(713~741) 중에 이미 명성이 있었다. 천보天寶(742~755) 말경에는 항상 조명詔命으로, 어마御馬와 공신功臣을 그렸다. 필묵筆墨이 침착沉着하고 신채神彩가 생동하며, 명의命意가 고고高古하고 형사刑似를 구하지 않아, 뭇 화공들보다도 뛰어났다 한다.

3 한간韓幹(당 715년경~781년 이후): 한승韓承이라 한다. 섬서陝西의 남전인藍田人, 일설에는 서안西安의 장안인長安人 또는 하남河南의 대량大梁 사람이라고도 한다. 당대 제일의 안마화가鞍馬畫家이다.

4 『사우담기師友談紀』: 송宋의 이치李廌가 소식蘇軾과 강서시파江西詩派의 사우간에 오간 담론을 모아 엮은 1권의 책이다. 소식과 범조우范祖禹, 조열지晁說之 등의 명언이 많다.

5 서희徐熙: 송宋 강서江西의 종릉인鍾陵人, 또는 강소江蘇의 금릉인金陵人이라 하며, 강남江南 명족名族의 후예로서 집안 대대로 남당南唐을 섬겼다 한다. 그는 사생寫生에 능하여 화죽花竹, 임목林木, 소과蔬果, 금충禽蟲 등을 모두 잘 그렸는데, 특히 설색設色에 능하여 자못 생의生意가 있었다. 남당南唐의 후주後主(李煜)는 특히 그의 그림을 좋아하여, 궁정을 거의 그의 그림으로 장식하였다. 이욱이 송宋에 항복하자, 이욱을 따라 변경汴京에 가서 송宋 태종太宗에게 그림을 헌상하였다. 태종은 그의 그림을 보고 매우 감탄하여, 표준으로 삼으라고 하였다고 전한다. 황전黃筌의 화조화가 궁정적宮庭的이고 부귀富貴한데 대하여, 서희의 화조화花鳥畫는 흔히 포의布衣적이고 야일野逸하다고 일컬어진다. 대강대강 묵필墨筆로 그리고, 간략하게 붉은색이나 호분으로 채색하여 '낙묵화落墨畫'라 일컬어지기도 한다.

6 원문袁文(1119~1190): 송宋나라 근鄞(지금의 浙江 寧波市) 사람이고, 자는 질보質甫이다. 독서를 좋아하고 벼슬에 나가기를 구하지

宋, (傳) 徐熙<花鳥圖>軸

않았다. 저서인 『옹유한평甕牖閒評』은 전적으로 고증考證하는 것을 위주로 하였다. 경사經史에 대하여 모든 논평이 있고, 같거나 다른 점을 조목별로 분석해서, 남이 발명하지 못한 것을 밝힌 바가 많았다. 음운학音韻學에도 더욱 정밀하고 확실하여, 고증학 분야의 좋은 책이라고 한다.

..

淸苑 田景延¹善寫眞², 不惟極其形似, 倂與東坡所謂意思, 朱文公所謂風神氣韻之天者而得之. 夫畵形似可以力求, 而意思與天者, 必至于形似之極, 而後可以心會焉. 非形似之外, 又有所謂意思與天者也. 亦下學而上達³也. 予嘗題一畵卷云: "煙影天機⁴滅沒邊, 誰從毫末出淸姸⁵? 畵家也有淸談⁶弊, 到處南華⁷一嗒然⁸." 此又可謂學景延不至者戒也. 至元十二年三月望日容城⁹劉某書. —元·劉因¹⁰ 『靜修先生集』

청원 전경연은 초상화를 잘 그렸다. 그는 형사를 지극히 하였을 뿐만 아니라, 동파[蘇軾]가 말한 특징과 주문공[朱熹]이 말한 표정과 기운을 자연스럽게 얻은 자이다. 그림에서 형사는 힘쓰면 구할 수 있지만, 표정과 천성은 반드시 모습이 아주 닮은 후에야 마음속으로 깨달을 수 있다. 형사는 겉모습만 닮는 것이 아니고 기색과 천성을 갖추어야 하는 것이다. 이런 것도 가까운 것을 배워서 위로 올라가는 것이다. 내가 언젠가 하나의 두루마리 그림에 제발하였다.

"엷은 안개 같이 타고난 기지가 사라질 즘에 누가 붓끝으로 맑은 아름다움을 그려내는가? 화가들도 청담의 폐단이 있으니, 가는 곳마다 남화[莊子]는 하나 같이 사물과 나를 잊게 하네!" 이는 또한 경연을 배웠으나 경지에 이르지 못한 자에게 경계하는 말이다. 지원[1264~1294] 12[1275]년 3월 망일[보름날], 용성의 유인이 쓰노라. 원·유인의 『정수선생집』에 나오는 글이다.

注

1 전경연田景延: 원나라 화가이다. 청원淸苑(지금의 河北 保定) 사람으로, 산수·인물·화조를 잘 그렸다. 붓을 대면 똑같이 닮았으며, 초상화를 더욱 잘 그렸다.

2 사진寫眞: 초상을 그리는 것, 사실처럼 그려내는 것, 진실한 감정을 표현해 내는 것이다.

3 하학이상달下學而上達: 『논어論語』 「헌문憲文」편에 "하늘을 원망하지 말고 사람을 탓하지 말며, 아래를 배워서 위로 도달한다. 不怨天, 不尤人, 下學而上達."라고 나온다. 하안何晏의 주에 공안국孔安國이 이르길, 하학下學은 인사人事이고 상달上達은 지천명知天命이라 하였고, 「주희집주朱熹集注」에 정자程子가 이르길, 대개 모든 하학은 인사이고, 곧 이 상달은

하늘의 이치라고 하였다. 가까운, 쉬운 일을 배워서 높고 심오한 하늘의 이치를 깨닫는다는 말이다.

4 연영煙影: 엷게 낀 안개나 구름이다. * 천기天機는 하늘의 기밀, 하늘의 뜻, 타고난 기지(재주), 하늘이 운행하는 기틀 등을 이른다.

5 청연淸姸: 아름다움이다.

6 청담淸談: 속되지 않는 이야기이다. 위진魏晉시대에 노장학파老莊學派에 속하는 고절高節·달식達識의 선비들이 정계政界에 실망을 느껴, 세사世事를 버리고 산림에 은거하여 '청정무위淸淨無爲'의 설을 담론하던 일로, 죽림칠현竹林七賢의 청담이 가장 유명하다.

7 남화南華: '남화진경南華眞經'의 약칭으로, 장주莊周의 저서인 『장자莊子』의 별칭이다.

8 탑연嗒然: 몸과 마음에서 벗어나 물아物我를 잊은 상태이다.

9 용성容城: 현縣 이름이다. 하북성河北省 남부 거마하拒馬河(지금의 徐水縣) 유역에 있다.

10 유인劉因(1249~1293): 송원 무렵의 이학가理學家이다. 용성容城 사람이다. 처음 이름은 사태驪이며, 자는 몽기夢驥·몽길夢吉이고, 호는 정수靜修·뇌계진은雷溪眞隱, 시호는 문정文靖이다. 지원至元 연간에 우찬선대부右贊善大夫가 되었다. 서실 이름은 조서장藻西莊이다. 저서에 『정수선생집靜修先生集』이 있다.

按語

유인劉因이 화가는 아니지만 논한 것이 화리에 딱 맞는다.

畵雖狀形[1]主乎意, 意不足謂之非形可也. 雖然, 意在形, 舍形何所求意? 故得其形者, 意溢乎形, 失其形者形乎哉! 畵物欲似物, 豈可不識其面? 古之人之名世, 果得于暗中摸索耶? 彼務于轉摹者, 多以紙素之識是足, 而不之外, 故愈遠愈譌, 形尙失之, 況意? ─明·王履『華山圖序[2]』

그림은 사물의 모습을 그리는 뜻을 위주로 하더라도, 뜻이 부족하면 그릴 만한 것이 아니라고 한다. 하지만 뜻은 형상에 담겨있으니, 형상을 버리고 어디에서 뜻을 구하겠는가? 사물의 모습을 얻은 것은 뜻이 형상에서 넘쳐나기 때문에, 모습을 잃은 것이 형인가! 사물을 그리면 사물을 닮게 하고자 하는데, 어떻게 그 면모를 알지 못하는가? 고인들 중에 유명한 사람은 과연 깜깜한 가운데서 모색한 것인가? 그들 중 전하여 모방하는 데에 힘쓴 자들은 대개 종이와 비단을 아는 것으로 만족하고 그 외에는 모르기 때문에, 멀리하면 멀리 할수록 더욱 착오가 생겨서, 형상이 오히려 모습을 잃게 되니, 하물며 뜻이야 오죽하겠는가? 명·왕리의 『화산도서』에 나오는 글이다.

1 상형狀形: 상狀은 그리는 것이고, 형形은 사물의 모습으로, 사물을 바로 보면 나타나는 외부적인 특징을 가리킨다.
2 「화산도서華山圖序」는 『기옹화서畸翁畫敍』의 항목으로 〈화산도華山圖〉의 서문이다. * 화산華山은 산 이름으로, 중국에 여섯 곳에 화산이라는 산이 있다. 강소성江蘇省 오현吳縣 서쪽에 있고, 강소성 구용현句龍縣 북쪽에 있으며, 강소성 풍현豐縣 남동쪽에 있고, 강서성江西省 여강현餘江縣 북서쪽에 있으며, 호남성湖南省 침주시郴州市 북쪽에 있고, 섬서성陝西省 화음시華陰市 남쪽에 있다.

按語

왕리王履가 말한 '의意'는 '신神'이다.

...

寫眞固難, 而寫御容[1]則尤難. 何者? 皇居壯麗, 黼座[2]尊嚴, 千牛[3]虎賁[4], 肅穆環衛, 香煙花氣, 繚繞繽紛. 旣且拜于階下, 復頓首于殿上, 然後俯伏稱萬歲. 迨夫論音[5]旣降, 恩許對御, 方始就案, 含毫伸紙, 又復凜天威[6]于咫尺, 不敢瞻視, 稍縱, 而爲之上者斯時亦嚴氣正心, 不假嚬笑, 畵者之已懾而氣已索矣. 求其形似已足幸免于戾, 何暇更計及神似耶? ─(傳)明·王紱『書畵傳習錄』

초상 그리는 것은 실로 어렵고, 어용을 그리기가 더욱 어렵다. 왜 그런가? 임금은 웅장하고 화려한 곳에 거처하고, 제왕의 자리는 존엄하며, 천우와 호분이 엄숙하게 지키고, 향에서 피는 연기와 꽃기운이 맴도는 모습이 성대하다. 또 섬돌 아래에서 절하고 전을 향하여 머리를 조아린 뒤에 엎드려서 장수를 축원한다. 황제의 명령이 하달되면 성은에 보답하겠다고 대답하고, 비로소 책상으로 가서 붓을 잡고 종이를 펼치면, 천자의 늠름한 위엄이 더욱 가까워서 감히 쳐다 볼 수 없다. 잠시 임금의 명령을 쓸 때도 엄숙한 기품으로 마음을 곧고 바르게 해야 하니, 찡그리거나 웃을 겨를이 없다. 그리는 자도 두려워 그릴 기분이 사라질 것이다. 형사를 구하여 만족하더라도 잘못을 면하면 다행일 텐데, 신사를 헤아릴 겨를이 있겠는가? 명·왕불이 지었다고 전하는 『서화전습록』에 나오는 글이다.

1 어용御容: 제왕의 화상畵像이다.
2 보좌黼座: 제왕의 자리이다.

3 천우千牛: 벼슬 이름이다. 임금을 시종 숙위侍從宿衛하는 금위禁衛이다. 북위北魏 때 천우
 비신千牛備身을 처음 두었으며, 당대唐代에 좌·우천우위千牛衛로 고쳤다.

4 호분虎賁: 벼슬 이름이다. 제왕을 시위侍衛하고, 왕궁王宮을 호위하는 일을 관장하였다.

5 논음論音: 제왕의 명령이다.

6 천위天威: 제왕의 위엄이다.

但寫生之道, 貴在意到情適, 非拘拘于形似之間者, 如王右丞之雪蕉亦出
一時之興.—明·沈周『題畵』

사생하는 길은 뜻이 정취에 적합하게 되는 것만 귀하게 여긴다. 형사에 구애되지 않
는 것은 왕우승이 눈 속에 파초를 그린 것 같은 것인데, 그것도 한 때의 흥취를 표현한
것이다. 명·심주의 『제화』에 나오는 글이다.

明·沈周<草庵圖>

高子曰: 畵家六法·三病·六要·六長[1]之說, 此爲初學入門訣也, 以之論畵而畵斯下矣.
　余所論畵以天趣·人趣·物趣[2]取之. 天趣者神是也, 人趣者生是也, 物趣
者形似是也. 夫神在形似之外, 而形在神氣之中. 形不生動, 其失則板; 生外
形似, 其失則疏. 故求神似于形似之外, 取生意于形似之中. 生神[3]取自遠
望, 爲天趣也; 形似得于近觀, 人趣也. 故圖畵張掛, 以遠望之: 山川徒具峻

削而無煙巒之潤, 林樹徒作層疊而無搖動之風, 人物徒肖尸居壁立而無語言·顧盼·步履·轉折之容, 花鳥徒具羽毛·文采·顏色錦簇而無若飛·若鳴·若香·若濕之想, 皆謂之無神. 四者無可指摘, 玩之儼然形具, 此謂得物趣也. 能以人趣中求其神氣生意運動, 則天趣始得具足.

然唐人之畫, 莊重律嚴, 不求工巧而自多妙處, 思所不及. 後人之畫, 克意工巧, 而物趣悉到, 殊乏唐人天趣混成.

余自唐人畫中賞其神[4]具畫前, 故畫成神足. 而宋則工于求似, 故畫足神微. 宋人物趣逈邁于唐, 而唐之天趣則遠過于宋也. 今之評畫者, 以宋人爲院畫不以重, 獨尚元畫; 以宋巧太過而神不足也. 然而宋人之畫, 亦非後人可造堂室[5], 而元人之畫, 敢爲並駕馳驅. 「論畫」—明·高濂[6]『燕閑淸賞箋』

제[高濂]가 그림에 관하여 다음과 같이 말한다. 화가들이 말하는 육법·삼병·육요·육장은 초학자들이 입문하는 요결이니, 이것으로써 그림을 논하면 그림은 하품이 될 것이다.

나는 그림을 천취·인취·물취로 논하겠다. '천취'는 정신이고, '인취'는 생활이며, '물취'는 형사이다.

정신은 형사 밖에 있으나, 형상은 신기 가운데에 있다. 형상이 생동하지 않으면 딱딱하게 되고, 생동함이 형사를 벗어나면 엉성하게 된다. 때문에 정신은 형사 밖에서 구하고, 생의[生氣]는 형사에서 취하게 된다. 살아 있는 정신을 멀리 바라보고 취하는 것이 '천취'이고, 형사를 가까이서 보고 얻는 것이 '인취'이다.

따라서 그림을 펼쳐서 걸어놓고 먼 데에서 바라볼 적에, 산천은 높기만 하고 연기가 낀 봉우리에 윤택함이 없거나, 숲과 나무는 첩첩으로 쌓이게만 그리고 흔들리는 바람이 없거나, 인물은 한갓 시체 같이 벽에 서 있으면서, 말하거나 돌아보고 거닐며 돌거나 숙인 모습이 없으며, 화조는 깃털이나 무늬와 빛깔만 화려하게 모아 놓고, 나는 것 같거나 우는 것 같고 향기가 나는 듯하며 젖은 것 같은 생각이 들지 않으면, 그런 것 모두 정신이 없다고 한다.

네 가지[산천·숲·인물·화조]가 지적할 만한 결점이 없고, 감상할 적에 확실한 형체가 갖추어진 것은 '물취'를 얻었다고 하는 것이다. '인취' 중에서 신기와 생의가 움직이는 느낌을 찾을 수 있으면, '천취'가 충분히 갖추어진 것이다.

반면에 당나라 사람의 그림은 장엄하고 중후하며 법도가 엄격하여 공교하게 그리지 않았어도, 자연스럽게 묘처가 많은 것이 상상도 못할 만큼이나 많다. 후세 사람들의 그림은 공교롭게 하려는 뜻으로 물취는 모두 나타낼 수 있으나, 당나라 사람들의 자연스런 정취가 혼연하게 이뤄진 것보다는 많이 부족하다.

내가 당나라 사람의 그림 중에서 감상해보니, 그들은 그림보다 정신이 먼저 갖추어

졌기 때문에, 그림이 완성되면 신기가 충족하다. 그러나 송나라 그림은 형사를 구하는 데에 공들였기 때문에, 그림은 만족하나 신기는 미약하다. 송宋나라 사람은 물취가 당나라보다 훨씬 빼어났지만, 당나라의 천취는 송나라보다 훨씬 낫다.

지금 그림을 논평하는 자들이 송나라의 그림을 화원그림이라고 중시하지 않고, 원나라의 그림만 숭상한다. 그것은 송나라 그림은 기교가 너무 지나쳐서 신기가 부족하기 때문이다. 한편으로 송나라 사람의 그림도 후인들이 도달할 수 있는 경지는 아니지만, 원나라 사람의 그림은 후인들과 나란히 견줄 만하다. 명·고렴의 『연한청상전』「논화」에 나오는 글이다.

注

1 육법六法: 사혁謝赫이 한 말로 『역대명화기歷代名畵記』「논화육법論畵六法」에 나온다. * 삼병三病은 곽약허郭若虛의 말로 『도화견문지圖畵見聞志』「논용필삼병論用筆三病」에 나온다. * 육요六要는 오대五代의 형호荊浩가 한 말로 『필법기筆法記』에 나온다. * 육장六長은 송나라 유도순劉道醇이 한 말로 『화학천설畵學淺說』에 나온다.

2 천취天趣: 천연의 운치나 자연의 정취이다. * 인취人趣는 사람의 풍치나 신기로, 즉 사람에게서 풍기는 멋을 이른다. * 물취物趣는 사물에서 풍기는 정취를 이르는 것이다.

3 생신生神: 살아 있는 정신이나 심신心神을 이른다.

4 신神: '신기神氣'나 '정신情神'으로 서화 창작에서 강조하는 것으로, 헤아릴 수 없고 정교하며 미묘한 '신'을 최고의 경계로 삼았다. 소위 '신'은 본래 물상의 본질을 가리킨다. 작가는 물상의 본질에 대해 인식하고 이해한다. 작가 마음의 가공을 거친 객체 형상은 일정 정도 작가의 주관적 색채를 띠게 되는데, 이러한 객관적인 복합체가 '신'을 이룬다.

5 당실堂室: '승당입실升堂入室'의 준말로 『論語』「先進」장에 "유는, 당에는 올랐으나 방에는 들지 못했다.[由也升堂矣, 未入室也.]"라고 나온다. 마루에 올라 방으로 들어간다는 뜻으로, 순서를 밟아 차근차근히 학문을 닦으면, 결국엔 심오한 경지에 이르게 됨을 비유하는 말로 사용된다.

6 고렴高濂: 명나라 희곡 작가이다. 전당錢塘 사람으로 자는 심보深甫이고, 호는 서남瑞南이다. 악부시樂府詩를 잘 지었고, 『남곡옥잠기南曲玉簪記』『아상재시초雅尙齋詩草』와 『준생팔전遵生八牋』이 있다. 『준생팔전』을 살펴 보니, 모두 19권이다. 내용을 8가지 항목으로 나누었다. 『청수묘론전淸修妙論牋』은 모두 양생養生하는 격언格言이고, 『사시조섭전四時調攝牋』은 모두 계절에 따라서 수양하는 요결이며, 『기거안락전起居安樂牋』은 모두 보물과 기용器用이 양생에 도움이 될 수 있다는 것이다. 『연년각병전延年却病牋』은 모두 복기服氣와 도인導引 등에 관한 여러 방술들이고, 『음찬복식전飮饌服食牋』은 다 식품의 이름들이다. 『연한청상전燕閒淸賞牋』은 다 감상하고 맑게 구경하는 일들을 논하였고, 화초를 심는 방법을 첨부하였다. 전중에 그림을 말한 것은 겨우 「논화」 한 편이고, 별도로 「화가감

『遵生八牋』

상진위잡설畵家鑒賞眞僞雜說」과「감상수장화폭鑒賞收藏畵幅」을 논한 것이 1편 있다.『영단비약전靈丹秘藥牋』은 모두 경험한 처방이고,『진외하거전塵外遐擧牋』은 역대로 은거한 자로 이름난 사람들의 사적이다.

寫生者貴得其神, 不求形似. —明·陸師道[1]『跋畵』

사생하는 자는 신채 얻기를 귀하게 여기고 형사를 구하지 않는다. 명·육사도의『발화』에 나온 글이다.

注

1 육사도陸師道(1517~?): 명나라 화가이다. 자는 자전子傳, 호는 원주元洲·오호도인五湖道人. 장주長洲(지금의 江蘇 蘇州) 사람이다. 가정嘉靖 17년(1538)에 진사進士하여, 벼슬이 상보소경尙寶少卿에 이르렀다. 문징명文徵明의 제자로 시詩·고문古文·글씨·그림에 뛰어나, 문징명의 사절四絶을 모두 이어받았다는 말을 들었다. 글씨는 소해小楷와 고례古隸를 잘 썼으며, 산수화는 바위와 골짜기가 맑고 그윽하여 기운氣韻이 생동했다. 특히 담원澹遠한 것은 예찬倪瓚의 그림과 비슷하고, 정려精麗한 것은 조맹부趙孟頫에 뒤지지 않는다는 평을 받았다.

看得熟自然傳神, 傳神者必以形, 形與心手相凑而相忘, 神之所托也. —明·莫是龍[1]『畵說』

자연의 전신을 익숙하게 볼 수 있어야 전신이 반드시 형상으로 표현된다. 형상은 마음먹은 대로 손에 모여서 서로 잊어버리는 경지에 이르러야 신채가 표현될 것이다. 명·막시룡의『화설』에 나오는 글이다.

注

1 막시룡莫是龍(?~1587): 명나라 서화가이다. 화정華亭 사람인데, 상해上海에 살았다. 미불米芾의 석각石刻에서 운경雲卿이란 두 자를 따다 자字로 삼았다가, 뒤에 운경을 이름으로 쓰고 자를 정한廷韓이라 고쳤다. 호는 추수秋水·후명後明, 8세 때 책을 한 눈에 수행數行씩 내리 읽었고, 10세 때 이미 문장을 지어 성동聖童이라는 말을 들

莫是龍<東岡草堂圖>

<莫是龍像>

었다. 시문詩文과 글씨·그림에 두루 능했는데, 시는 당시唐詩를 본받고 고문사古文辭는 한유韓愈·유종원柳宗元에 출입하여 의기意氣가 호방했으며, 글씨는 종요鍾繇·왕희지王羲之와 미불米芾의 서체를 잘 써서 당시 그에 필적할 만한 사람이 없었다. 그림은 황공망黃公望의 화법을 배워 산수화를 잘 그렸는데, 필치가 활달하여 색다른 기운氣韻이 넘쳤다. 당시의 재상宰相은 그를 한림원翰林院에 추천코자 했으나, 이를 사양하고 기꺼이 후진에게 양보했다. 저서에 『석수재집石壽齋集』 10권이 있으며, 화리畵理에도 조예가 깊어 『화설畵說』 1권을 남겼다.

畵品惟寫生最難, 不特傳其形似, 貴其神似. —明·莫是龍『跋畵』

그림의 품격은 사생이 가장 어렵다. 사생은 형사를 전해야 할 뿐만 아니라 신사를 전하는 것도 중요하다. 명·막시룡의 『발화』에 나오는 글이다.

畵皮畵骨難畵神. —明·莫是龍『跋畵』

겉모습과 골력을 그려도 신채를 그리기가 어렵다. 명·막시룡의 『발화』에 나오는 글이다.

凡狀物者, 得其形, 不若得其勢, 得其勢不若得其韻, 得其韻, 不若得其性. 形者方圓平扁之類, 可以筆取者也. 勢者轉折趨向之態, 可以筆取, 不可以筆盡取, 參以意象[1], 필유필소不도者焉. 韻者生動之趣, 可以神遊意會, 陡然得之, 不可以駐思而得也. 性者物自然之天, 技藝之熟, 照極而自呈, 不容措意[2]者也. —明·李日華『六硯齋筆記』

사물을 그리는 데, 형사를 얻는 것이 세를 얻는 것만 못하다. 세를 얻는 것이 운치를 얻는 것만 못하다. 기운을 얻는 것이 본성을 얻는 것만 못하다. 형상이 모나고 둥글거나 평평하고 납작한 모습은 붓으로 그릴 수 있다. '세'는 돌려서 꺾으며 향하는 모습으

로, 붓으로 형세를 어느 정도는 취할 수 있으나, 붓으로 전부 취할 수는 없다. 의경이 반드시 섞어야 붓으로 표현하지 못하는 기세가 갖추어 진다. '운'은 그림에서 생동하는 운치인데, 정신으로 노닐고 마음으로 깨달아야 돌연 운치를 얻게 되고 고상한 생각이 멈추면 얻을 수 없다. '성'은 사물의 타고난 본성이다. 그림의 기예가 숙련되고 이런 이치를 모두 깨달으면 저절로 표현될 것이니, 애써 그린다고 될 일이 아니다. 명·이일화의 『육연재필기』에 나오는 글이다.

注

1 의상意象: 뜻이 깊게 담긴 형상, 인상印象, 의경意境, 심경心境을 이른다.
2 조의措意: 마음에 둠, 관심을 가짐, 심혈을 기울이는 것이다.

不求形似求生韻, 根撥皆吾五指栽. 〈七言詩·畵百花卷與史甥題曰嫩老譃墨〉—明·徐渭『徐文長三集』卷五

형사를 구하지 않고 생동하는 운치를 구하는 것은 나무뿌리를 파서 모두 다섯 손가락으로 심는 것과 같다. 명·서위의 『서문장3집』 5권 〈칠언시·화백화권과 사생제왈눈노학묵〉에 나오는 글이다.

畵家不必拘拘求形似, 自董北苑[1]始, 是以神勝也. 至于勝國間諸名家, 專務神色[2], 其可以無似而不失前人之工于似者. 惟趙孟頫, 次則有錢選[3]寫生差近之. —明·吳夢暘[4]『題畵』

元, 錢選〈山居圖〉

화가는 형사에 구애되지 않는 다는 논리가 동북원에서 비롯되어서 신채가 빼어나게 되었다. 원나라의 유명한 화가들은 오로지 신색에만 힘쓰고, 형사에 신경 쓰지 않아서 옛 사람들처럼 공교하게 닮게 그리는 것을 잃어버렸다. 조맹부만 옛 사람들과 가깝고 다음은 전선의 사생화가 조금 근사하다. 명·오몽양의 『제화』에 나오는 글이다.

注

1 동북원董北苑: 남당南唐의 화가 동원董源이다.

2 신색神色: 표정. 안색. 기색. 얼굴빛.

3 전선錢選(약 1239~1299 후): 오흥吳興 사람. 자는 순거舜擧이고, 호는 옥담玉潭·손봉巽峯·청구노인淸癯老人·습난옹習嬾翁·잡천옹霅川翁 등이다. 시詩와 글씨·그림에 능하여 일찍부터 조맹부趙孟頫 등과 함께 오흥吳興의 팔준八俊이란 말을 들었다. 그의 나이가 조맹부보다 10여 세 위여서, 조맹부도 그에게 화법畫法을 물었다고 한다. 뒷날 조맹부가 원元나라 조정에 불리어 벼슬하게 되자, 산림山林의 선비들이 많이 그를 따라 출세길을 밟았으나, 그는 홀로 산림에 은둔하여 시와 그림으로 인생을 마쳤다. 그림은 인물·산수·화훼花卉·영모翎毛 등을 잘 그렸다. 인물화는 이공린李公麟, 산수화는 조영양趙令穰, 청록산수靑綠山水는 조백구趙伯駒, 화훼·영모는 조창趙昌의 화법을 따랐으며, 마음에 드는 작품은 반드시 스스로 시를 제題했다. 산수화에다 꽃과 새·인물·풍속 따위를 많이 그렸는데, 오늘날에 전하는 작품은 아주 드물다. 술을 몹시 좋아하여 취하지 않고서는 그림을 그릴 수 없었고 너무 취해도 그릴 수 없었다. 술기운이 얼큰해서 바야흐로 기분이 좋을 때가 화취畫趣가 샘솟는 때여서 비단이나 종이에 일필휘지一筆揮之했다고 한다.

4 오몽양吳夢暘: 명나라 화가이다. 절강浙江 귀안歸安(지금의 湖州) 사람이다. 산수를 잘 그렸고, 만력萬曆(1573~1619) 연간의 『명공선보名公扇譜』에 그가 부채에 그린 산수화가 있다.

..

凡寫生必須博物, 久之自可通神. 古人賦形而貴神, 以意到筆不到爲妙.

―清·屈大均『題畵』

사생은 사물을 널리 보고 오래 관찰해야 자연히 신채를 알 수 있다. 고인들이 형을 그리는데 신채를 귀하게 여겼기 때문에, 뜻이 이르면 붓은 이르지 않아도 묘한 작품으로 여겼다. 청·굴대균의 『제화』에 나오는 글이다.

注

1 굴대균屈大均(1630~1696): 청초의 화가이다. 번우番禺(지금의 廣州) 사람. 처음 이름은 소륭紹隆이고, 자는 개자介子이며, 호는 소비지邵非池이다. 부모가 죽자, 산발하고 승려가 되었다. 명明의 제생諸生, 강희康熙 연간에 시인詩人 진공윤陳恭尹·양패란梁佩蘭과 함께 영남 삼가嶺南三家로 불리었다. 소나무와 바위를 잘 그렸고, 난을 더욱 잘 그렸다. 『옹산시략翁山詩略』·『광동신어廣東新語』 등 20여종의 저작이 있다.

『廣東新語』

清, 王翬<雨山圖>軸

昔黃子久日坐湖橋, 看山飲酒, 以造化爲師. 意在神韻, 不在形似, 遂爾入妙. —淸·王翬[1]『題畵』

옛날의 황자구[黃公望]가 날마다 호수가 다리에 앉아 산을 보며 술 마시고, 자연을 스승으로 삼았다. 뜻을 신운에 두고 형사에 두지 않아서 드디어 묘한 경지에 들었다. 청·왕휘의 『제화』에 나오는 글이다.

注

1 왕휘王翬(1632~1717): 자는 석곡石谷이고, 호는 경연산인耕烟山人·청휘주인淸暉主人·오목산인烏目山人·검문초객劍門樵客 등이다. 상숙常熟(지금의 江蘇에 속함) 사람이다. 어려서부터 그림을 좋아했으나 집이 가난하여, 붓과 먹을 얻기조차 힘들어서 갈대나 물억새를 꺾어 벽에다 그림을 그리며 공부했다. 때마침 태창太倉의 왕감王鑑이 여산廬山에 놀러 오자, 그는 자기가 그린 그림 부채를 왕감에게 증정, 재능을 인정받고 정식으로 왕감의 제자가 되었다. 그는 왕감이 시키는 대로 고법서古法書를 몇 달 동안 공부한 뒤, 다시 옛날 사람의 명적名蹟과 고본稿本 따위를 토대로 왕감에게 직접 화법을 배움으로써 그림이 크게 진전했다. 그 후 왕감은 광동廣東에 가서 벼슬하게 되자, 그를 왕시민王時敏에게 데리고 가서 훈도薰陶를 부탁했다. 왕시민은 그의 그림을 보고는 "이 아이는 나의 스승이다. 어찌 나를 스승으로 삼겠는가?"하고 경탄했다고 한다. 그는 왕시민의 집에 유숙하면서 왕시민이 비장秘藏한 명적들을 모조리 임모臨摹했고, 왕시민을 따라 양자강揚子江 일대를 여행하면서, 수장가收藏家들을 두루 찾아다니며 진귀한 그림들을

清, 王翬 等<康熙南巡圖> 中 3卷-濟南至泰山

구경했다. 그는 왕감에게 천부적인 재능을 인정받고 왕시민의 지도를 받아 마침내 대성하기에 이르렀다. 스승인 왕시민 조차도 그를 화성畵聖이라고 부를 정도였다. 일찍이 강희제康熙帝의 명으로 〈남순도南巡圖〉를 그려 칭찬을 듣고 '산수청휘山水淸暉'란 어필御筆을 하사받았다. 이로 인해 호를 청휘주인淸暉主人이라 했다. 식자들은 남종화南宗畵와 북종화北宗畵가 그에게 이르러 하나로 합쳐졌다고 평했다. 그는 왕시민과 왕감 두 스승의 은혜에 깊이 감명하여, 89세로 죽을 때까지 해마다 빠짐없이 스승의 무덤에 참배했다고 한다. 그는 왕시민·왕감·왕원기王原祁와 함께 사왕四王으로 불리며, 오역吳歷·운수평惲壽平을 합쳐 청초淸初의 육대가六大家로 일컬어지기도 했다.

譬如畵人耳目口鼻鬚眉, 一一俱肖, 則神氣自出, 未有形缺而神全者也. —
淸·鄒一桂『小山畵譜』

사람을 그리는 것에 비유하면, 귀·눈·입·코·수염·눈썹 등을 하나하나 똑 같이 닮으면 정신과 모습이 저절로 드러나서 형상에는 부족함이 없고 신정이 온전하게 된다.
청·추일계의 『소산화보』에 나오는 글이다.

寫生家神韻爲上, 形似次之; 然失其形, 則亦不必問其神韻矣. —淸·楊晉[1]
『跋畵』

淸, 楊晉〈赤壁圖〉

사생하는 화가들은 신운을 최고로 여기고 형사는 다음이다. 하지만 형상을 잃어버린 그림 역시 그 신운을 물어볼 필요가 없다. 청·양진의 『발화』에 나오는 글이다.

注

1 양진楊晉(1644~1728): 청나라 화가이다. 자는 자학子鶴이고, 호는 서정西亭·학도인鶴道人·야학野鶴 등이며. 강소江蘇 상숙常熟 사람이다. 왕휘王翬의 고제高弟로 산수화를 조촐하게 잘 그렸으며, 스승과 함께 〈성조남순도聖祖南巡圖(康熙帝가 강남지방을 순행하는 그림)〉를 합작하기도 했다. 그의 산수화는 아주 정교하고 세밀했으나, 만년에는 간략한 필치로 많이 그렸다. 특히 농촌 풍경을 잘 그렸다. 소가 풀을 뜯고 마시고 누워 자는 모습이라든가, 석양夕陽의 방초芳草 등, 들판의 목가적牧歌的인 풍경을 극명하게 묘사했다. 또 인물·초상·화조花鳥·초충草蟲 등도 두루 잘 그렸다. 늘 스승 왕휘가 나들이 할 때마다 시중을 들었으며, 스승이 그리는 그림에 인물이나 가마·타마駝馬·소·양羊 등이 있는 경우는, 모두 그에게 보충해 그리도록 했다고 한다.

. .

凡物得天地之氣以成者, 莫不各有其神, 欲以筆墨肖之, 當不惟其形, 惟其神也. 「山水·作法」一淸·沈宗騫『芥舟學畵編』卷一

모든 사물은 천지의 기를 얻어서 이루어지는 것으로 모두 정신이 없으면 안 된다. 필묵으로 담게 하려면 형체만 닮아서는 안 되고 오직 그 신정이 닮아야 한다. 청·심종건의 『개주학화편』 1권 「산수·작법」에 나오는 글이다.

. .

傳神寫照[1]由來最古, (蓋以能傳古聖先賢之神垂諸後世也.) 不曰形, 曰貌, 而曰神者, 以天下之人形同者有之, 貌類者有之, 至于神則有不能相同者矣. 作者若但求之形似, 則方圓肥瘦, 卽數十人之中, 且有相似者矣, 烏得謂之'傳神'? 今有一人焉, 前肥而後瘦, 前白而後蒼, 前無鬚髭[2]而後多鬖[3], 乍見之或不能相識, 卽而視之, 必恍然[4]曰, 此卽某某[5]也, 蓋形雖變而神不變也. 故形或小失, 猶之可也, 若神有少乖, 則竟非其人矣. 然所以爲神之故, 則又不離乎形. 耳目口鼻固是形之大要[6], 至于骨格起伏高下, 縐紋多寡隱現, 一一不謬, 則形得而神自來矣. 其亦有骨格縐紋一一不謬, 而神竟不來者, 必

其用筆有未盡處. 用筆之法須相其面上皮色或寬或緊, 或粗或細, 或略帶微笑, 若與人相接意態[7], 然後商量[8]當以何等筆意取之, 則斷無不得其神者. 夫神之所以相異, 實有各各不同之處, 故用筆亦有各各不同之法, 或宜渲暈[9], 或宜勾勒, 或宜點剔, 或宜皴擦, 用之不違其法, 自能百無一失.

夫用筆之法原不是故爲造出, 乃其面上所各自具者, 我不過因而貌之, 直是當面放一幅天然名作之像, 我則從而縮臨之也. 有筆處的是少不得之筆, 有墨處的是不可免之墨, 有色處的是應得有之色. 層層傳上以待如其分而止, 做到[10]工夫純熟, 自然心手妙合, 形神[11]逼肖矣. 初學須多看古人名作, 識其用筆之法, 實從天然自具而來, 細心體認[12], 盡意揣摩[13], 能識面上有天然筆法, 自筆下有天然神理[14]. 若不向此加功[15], 徒規規[16]于方圓·肥瘦·長短·老幼之間, 縱或形獲少似而神難盡得, 傳神云乎哉? —「傳神·傳神總論」淸·沈宗騫『芥舟學畫編』卷三

초상화의 유래가 가장 오래 되었다. (그것으로써 옛 성인과 선대의 현인들의 정신을 전하여, 후세에 드리울 수 있었기 때문이다.) 형상이나 모습이라고 하지 않고 신이라고 하는 것은 천하 사람들의 형상이 같은 자가 있고, 모습이 같은 자가 있으나, 정신은 서로 다르기 때문이다. 그리는 자가 겉모양만 닮게 그리기를 탐구한다면, 모나고 둥글거나 살찌고 여윈 모습에서 수십 사람 가운데 서로 닮은 자가 있을 것이다. 어찌 그것을 '전신'이라고 할 수 있겠는가?

지금 어떤 사람이 있는데, 앞모습은 비만하고 뒷모습은 수척하며, 안색이 앞은 하얗고 뒤는 검푸르며, 앞에는 수염이 없으면서 뒤에는 구레나룻이 많다면, 얼핏 보면 알아볼 수 없더라도, 다가가서 살펴보면 반드시 어렴풋이 "이는 아무개이다."라고 할 것이다. 모습은 변해도 정신은 변하지 않기 때문이다. 따라서 형상은 조금 벗어나도 괜찮지만, 정신이 조금이라도 어긋나면, 결국 그 사람이 아닐 것이다. 한편 정신을 이루는 까닭은 모습을 떠나지 않기 때문이다.

이목구비는 본래 모습의 대요인데, 골격의 기복과 고하·주름이 많고 적으며 숨고 드러나는 것 하나하나가 정확한 형상을 얻으면, 정신은 저절로 드러나게 될 것이다. 또한 골격과 주름 하나하나를 똑같이 그렸는데도 정신이 끝내 나타나지 않는 것은 반드시 용필에 미진한 곳이 있기 때문이다.

용필법은 반드시 얼굴의 피부색을 보고, 늘어졌는지 팽팽한지 거친지 매끄러운지 약간 미소를 띠고 있는지, 남들과 사귈 생각이 있는지 등을 살핀 연후에, 어떤 필의로 처리해야 할 것인가를 헤아려보아야, 정신을 얻을 수 있을 것이다.

정신이 서로 다른 이유는 실제 각자 다른 곳이 있기 때문에, 용필에도 각각 다른 법이 있다. 더러는 바림하거나 선으로 그려야하며, 어떤 것은 점을 찍어야 하고, 더러는

준찰해야 하는 용필법을 어기지 않는다면, 자연히 모든 방법 중에 하나도 잘못되지 않을 것이다.

용필법은 원래 일부러 만들어낸 것이 아니고, 얼굴에 각자 갖고있는 그 모습을 내가 따라서 그리는데 불과하다. 확대한 한 폭의 자연스런 초상화 명작을 마주보면, 나는 그 초상화를 축소시켜 임모한다.

필치를 갖춰야 할 곳은 필치를 얻어야 하고, 먹이 있어야 할 곳은 먹을 벗어날 수 없으며, 색이 있어야 할 곳은 색을 얻어야 한다. 층층이 칠해 올려서 신분과 같아지기를 기다려 멈추는데, 공부가 익숙해지면 자연히 마음과 손이 묘하게 합하여 모습과 정신이 똑같아진다.

초학자는 반드시 옛사람의 명작을 많이 보고 용필법을 깨우쳐야 한다. 실로 타고나면서 자연스럽게 갖추어진 모습의 초상이 전해오면, 세심하게 체험하여 이해하고 뜻을 다하여 헤아려서 얼굴에 있는 자연스런 필법을 깨칠 수 있어야, 자연히 붓을 대면 타고난 정신과 이치가 절로 갖춰질 것이다.

이러한 노력을 전혀 하지 않고, 한갓 방원·비수·장단·노유 사이에만 얽매인다면, 형상을 얻더라도 조금만 닮고 모든 정신은 얻기 어려우니, '전신'이라고 말할 수 있겠는가? 청·심종건의 『개주학화편』 3권 「전신·전신총론」에 나오는 글이다.

注

1 전신사조傳神寫照: 초상화를 이른다. 전신傳神은 정신을 전하는 것으로 문학이나 그림 등에서 사실적으로 잘 표현된 것을 비유하기도 한다.

2 수자鬚髭: 턱수염과 코밑수염이다.

3 염髥: 구레나룻이다.

4 황연恍然: 어슴푸레하여 확실하지 않은 모양이다.

5 모모某某: 아무아무, 누구누구를 가리키는 말이다.

6 대요大要: 대략의 줄거리, 전체의 요점을 간추려 뭉뚱그린 개요槪要를 말한다.

7 의태意態: 마음의 상태, 심경心境이다.

8 상량商量: 헤아려 생각하는 것이다.

9 선운渲暈: 선염하는 방법으로 바림하는 것이다.

10 주도做到: 어떤 정도나 상태로까지 …하다, …로 되다, 달성하다.

11 형신形神: 모습과 정신을 이른다.

12 체인體認: 몸소 겪어 마음으로, 충분히 이해하는 것이다.

13 췌마揣摩: 남의 마음을 미루어 헤아리는 것이다.

14 신리神理: 신령한 도, 정신과 이치, 혼령, 혼백 등을 이른다.

15 가공加功: 더욱 노력하는 것이다.

16 규규規規: 식견이 좁고 융통성이 없는 모양이다.

畵之妙處不在華滋而在雅健[1], 不在精細而在
淸逸. 蓋華滋精細, 可以力爲, 雅健淸逸則關乎神
韻骨格[2], 不可强也. —淸·王昱『東莊論畵』

그림의 묘함은 화려한데 있지 않고 고상하고 강건한
데 있으며, 정교하고 세밀한데 있지 않고 맑고 새로운 데
있다. 화려하고 정교한 것은 노력으로 얻을 수 있으나,
아건하고 청일한 것은 신운과 품격에 관계되니, 애써서
되는 것이 아니다. 청·왕욱의 『동장논화』에 나오는 글이다.

注

1 아건雅健: 전아典雅하며 강건剛健하고, 청일淸逸은 청신
 하며 새로운 것이다.
2 신운神韻: 신묘神妙한 운치韻致이며, 골격骨格은 품격品
 格이다.

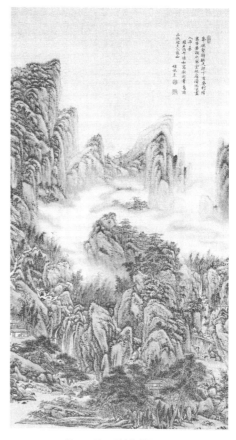

淸, 王昱<重林複嶂圖>軸

山川之存于外者形也, 熟于心者神也, 神熟于
心此心練之也. 心者手之率, 手者心之用, 心之所
熟, 使手爲之, 敢不應手? 故練筆者非徒手練也,
心使練之也. —淸·布顔圖『畵學心法問答』

산천의 밖에 존재하는 것은 형상이고 마음에 익숙해진 것은 정신이다. 정신은 마음
에서 수련되고 마음은 정신을 단련시킨다. 마음은 손을 거느리고, 손은 마음을 부리며,
마음속에 익숙한 것을 손으로 그리게 하는데, 감히 손이 따르지 않을 수 있겠는가? 따
라서 붓을 수련하는 자는 손뿐만 아니라 마음도 수련해야 한다. 청·포안도의 『화학심법문답』
에 나오는 글이다.

凡古人書畵, 俱各寫其本來面目, 方入神妙. 董思翁嘗言: “董源寫江南山,
米元章寫南徐山, 李唐寫中州山, 馬遠 夏珪寫錢唐山, 趙吳興寫苕雪山, 黃

淸, 錢泳〈唐伯虎像〉

子久寫海虞山是也." 余謂畵美人者亦然. 浙人像浙臉, 蘇人像蘇粧, 或各省畵人物者, 亦總是家鄕面貌, 雖用意臨寫, 神采不殊. 蓋習見熟聞, 易入筆端耳. 猶之倪雲林是無錫人, 所居祇陀里, 無有高山大林, 曠途絶巇之觀, 惟平遠荒山, 枯木竹石而已. 故品格超絶, 全以簡澹勝人. 是卽所謂本來面目也. —淸·錢泳
『履園畵學』

고인들의 서화는 모두 각자의 본래 면목을 그려서 신묘한 경지에 들었다. 동기창이 언젠가 다음과 같이 말하였다.

"동원은 강남의 산을 그렸으며, 원장[米芾]은 남서의 산을 그렸고, 이당은 중주의 산을 그렸고, 마원과 하규는 전당의 산을 그렸으며, 조맹부는 초삽의 산을 그렸고, 황공망은 해우의 산을 그린 것이 이런 것이다." 내 생각은 아래와 같다.

미인을 그리는 것도 이와 같아서 절강 사람들은 절강성의 얼굴을 그렸고, 소주 사람들은 소주의 단장한 모습을 그렸다. 각 성에서 인물을 그리는 자들도 모두 자기고향의 면모를 그렸다. 뜻으로 임사하여도 신채가 서로 같았다. 익히 보고 들은 것이 익숙하여, 붓으로 쉽게 표현되기 때문이다. 이와 같이 운림[倪瓚]은 무석 사람이다. 그가 사는 기타리에는 높은 산이나 광활한 숲과 넓은 길이나 험절한 봉우리의 경관이 없다. 평원하며 황량한 산에 마른 나무·대나무·돌 뿐이다. 이에 그림의 품격이 빼어나고, 온통 간결 담박한 것이 남보다 뛰어났다. 이런 것이 이른바 본래 면목이라는 것이다. 청·전영의 『이원화학』에 나오는 글이다.

6

氣韻論

기운론

"육법"에서 사혁이 맨 먼저 제시한 "기운생동"은 육법 가운데 가장 중요한 법이다. 이는 기운생동 아래 다섯 가지 법의 특징을 개괄한 것으로, 중국 전통회화에서 빼어난 미학의 범칙이 되었다. "기운생동"은 중국화에서만 요구될 뿐 아니라, 다른 종류의 그림에도 요구되며, 심지어 조각까지도 "기운생동‘이 요구된다.

기운이 내포하고 있는 뜻은, 사혁이 그림을 제작할 때 어떻게 해야 한다고 설명하지 않았지만, 그가 많은 화가들을 평론한 가운데 언급한 "장기壯氣"·"신기神氣"·"생기生氣"·"기력氣力"·"신운神韻"·"정운情韻"·"체운體韻"·"운아韻雅" 등을 보면, 사혁이 ‘기’와 ‘운’을 가지고 하나의 내용으로 삼아서, 두 개의 방면으로 취급했다는 것을 알 수 있다. 오대 형호가 『필법기』의 "육요"에도, ‘기’와 ‘운’을 구분하여 거론하였다.

한위漢魏 이래 인물화의 품평 중에도 인물의 풍격·풍운을 가장 중요시하여 논평하였다. "풍기운도風氣韻度"는 남조 송 유의경의 『세설신어』「임탄」에서 "한 사람의 사상과 성격·재능과 기질의 총화를 외부로 표현하면, 한 개인의 정신과 면모가 형성된다."[1]고 하였다. 이러한 "풍기운도"의 품평은 화가들이 인물을 그릴 때나, 특히 초상을 그릴 때 반드시 표현되어야 한다. 이는 곧 외형만 간신히 닮아서는 안 된다는 말이다.

동진의 고개지 때에는 인물화를 품평하는 분위기가 성행하여 인물화에서 "전신"문제를 가장먼저 제시하였다. 여기에서 "신"은 인물의 정신이다.

위魏 유소가 『인물지』에서 인물을 품평할 때 "정신을 구하여 모습을 보면, 정태가 눈에서 드러난다."[2]하였다.

이것은 고개지가 말한, 인물을 그리는 데 인물의 눈동자 그리는 것을 특별히 중시하여, "초상을 그리는 것은 눈동자 가운데 있다."[3]고 한 것과 같다.

『세설신어』「품조」편에서 사곤을 평하여, 자연에서 마음껏 노니는 일에는 그가 스스로 남보다 뛰어나다고 자부하였다. 따라서 고개지가 사곤을 바위와 돌 옆에 그린 것은 일리가 있는 것이다.

사혁이 고개지보다 나중에 "기운생동"을 제시하였다. 그가 말한 "기운"은 "풍기운도風氣韻度"를 생략한 말로 고개지가 말한 "신"이다. "기운생동"은 화가들이 창작하는 과정에 인물의 정신과 성격을 "생동"하게 표현해야 한다는 것이다. 사혁의 시대에는 회화에서 인물화를 중요하게 여겼기 때문에, 인물의 정신과 성격인 "풍기운도"를 충분히 표현하는 것이 매우 중요하였다. 따라서 사혁이 "기운생동"을 "육법"에서 가장 중요한 법으

1) 劉義慶, 『世說新語』「任誕」. "就是把一个人的思想性格·才能氣質的總和, 表現在外部, 則形成一个人的精神面貌"
2) 劉邵, 『人物志』. "徵神見貌, 則情發于目."
3) 顧愷之, "傳神寫照, 定在阿堵之中."

로 삼은 것이다.

 그 후 평론가들이 "기운생동"에 말을 더 붙여서 광범위하게 응용한 것이 적지 않다. 북송의 곽약허가 지은 『도화견문지』에는 "기운생동"을 매우 신비하게 여겨서, 기운은 "타고나면서 안다."[4]는 것으로 "배울 수 없는 것"이라고 하여 유심주의적 입장을 취했다. 명나라 동기창도 이 말에 동의하였지만, 기운은 "배워서 얻을 수 있다."고 인식하여 "만 권의 책을 읽고 만 리를 여행하여, 흉중의 속기를 벗어버리고, 자연에서 구상한 형체를 손가는 대로 그리면, 모든 산수가 정신을 전한다."고 결론지었다. 이런 관점은 취할 만한 것으로, 화가는 주관적인 것을 수양하여 발전시켜 객관적으로 표현하기 때문에, 주관적인 것과 객관적인 것이 일치하고, 화가의 기운·표현대상의 기운·그림 상의 기운이 모두 하나로 합치게 된다.

 오늘날에도 여전히 회화는 기운이 있어야 할 것을 강조하고 있다. 실로 기운이 없다면 생명이 없는 것이니 결국 한 폭의 좋은 작품을 완성할 수 없다.

 4) 郭若虛, 『圖畵見聞誌』, "氣韻生而知之"

一

　彦遠試論之曰: "古之畵, 或能移其形似[1]而尚其骨氣, 以形似之外求其畵, 此難可與俗人道也. 今之畵縱得形似, 而氣韻不生, 以氣韻求其畵, 則形似在其間矣[2]. …… 若氣韻不周, 空陳形似, 筆力未遒, 空善賦彩, 謂非妙也. …… 今之畵人, 粗善寫貌, 得其形似, 則無其氣韻; 具其彩色, 則失其筆法. 豈曰畵也!" 「論畵六法」—唐·張彦遠『歷代名畵記』卷一

　내[張彦遠]가 시험 삼아 육법에 대하여 논한다.

　"옛날의 그림들은 겉모습을 능숙하게 옮길 수 있었으나, 풍골과 기운을 숭상하여 형사를 떠나서 그림의 본질을 구하려고 하였다. 이것은 오묘하여 세속적인 관념에 물든 사람과 말하기 어려운 것이다. 오늘의 그림은 형상의 유사성은 획득하였으나, 기운이 살아 있지 못하다. 기운을 통하여 그림의 본질을 추구할 수 있다면, 형상의 유사성은 자연히 그림 가운데 있게 될 것이다. …… 기운이 두루 표현되지 않고, 형상만 닮게 그린다거나, 필력이 굳세지 못한데, 채색만 화려하게 칠한 그림은 뛰어난 작품이라고 할 수 없다. …… 지금 화가들은 대충 모습을 그리는 것은 잘 하지만, 형상이 닮으면 기운이 생동하지 못하고, 채색을 표현하면 필법을 잃어버린다. 그러니 어찌 그림이라고 말할 수 있겠는가!" 당·장언원의 『역대명화기』 1권「논화육법」에 나오는 글이다.

注

1 형사形似: 대상의 사실寫實을 말한다. 사혁謝赫은 화6법을 논한 다음에 형사를 논하고 있다. 육법 중 응물상형應物像形과 수류부채隨類賦彩를 합해 형사라고 하고 있기 때문에, 장언원의 형사는 대상의 형태와 색이라는, 대상의 사실성을 떠날 수 없는 면이 있다.

2 이 구절을 보면 옛 그림古畵과 오늘날의 그림今畵의 차이는, 전자는 골기를 존중하고 형사를 다음으로 하는 것이요, 후자는 형사를 추구하는 나머지 기운이 없는 것이다. 골기를 숭상해서 '형사 밖의 것' 또는 '기운'을 자기 회화에서 구하려고 한다면, 형사는 자연히 속에 있게 될 것이라고 하였으므로 기운과 골법은 사실적寫實的인 그림을 지지하지 않았음을 알 수 있다.

夫木之生, 爲受其性. 松之生也, 枉而不曲, 遇如密如疎, 匪靑匪翠, 從微
自直, 萌心不低. 勢旣獨高, 枝低復偃. 倒掛未墮于地下, 分層似疊于林間,
如君子之德風[1]也. 有畵如飛龍蟠虯, 狂生枝葉者, 非松之氣韻也. —五代後梁·
荊浩『筆法記』

나무는 천성을 받아 생겼다. 소나무의 생태는 휘어도 구부러지지 않는 성질이다. 언
뜻 보면 모양이 빽빽한 듯 성긴 듯하며, 청색도 아니고 취색도 아닌 푸른색이고, 싹틀
때부터 스스로 곧아서 절대로 휘어지지 않는다. 기세가 유독 높고 가지들이 아래로 휘
어도 다시 위로 뻗었다. 거꾸로 매달리되 땅에까지 떨어지지 않으며, 아래로 층을 나누
어 첩첩히 쌓인 것 같은 것이 숲속에서 군자가 덕을 베푸는 풍도와 같다. 어떤 그림은
소나무의 형태가 용이나 규룡이 도사린 것 같이 그려서 가지와 잎이 미친 듯이 생긴
것은 소나무의 기운이 아니다. 오대후양·형호의 『필법기』에 나오는 글이다.

注

1 군자지덕풍君子之德風: 『논어論語』 「안연顔淵」의 "군자의 덕은 바람 같고, 백성의 덕은 풀
과 같으니, 풀 위로 바람이 지나가면 풀은 반드시 쓰러질 것입니다.[君子之德風, 小人之德
草, 草上之風必偃.]"라는 문장을 이용하여 소나무를 비유한 것이다.

大率圖畵風力[1]氣韻, 固在當人, 其如種種之要, 不可不察矣. 畵人物者, 必
分貴賤氣貌[2], 朝代衣冠: 釋門則有善巧方便[3]之顔, 道像必具修眞度世[4]之
範, 帝皇當崇上聖[5]天日之表[6], 外夷應得慕華欽順[7]之情, 儒賢卽見忠信禮
義之風, 武士固多勇悍英烈[8]之貌, 隱逸俄識肥遯高世[9]之節, 貴戚蓋尙紛華
侈靡[10]之容, 帝釋[11]須明威福[12]嚴重之儀, 鬼神乃作醜𩔖[13] 尺者切 馳趡[14]
于鬼切 之狀, 士女[15]宜富秀色婑 烏果切 媠[16] 奴坐切 之態, 田家[17]自有醇甿
朴野[18]之眞. 恭鷔[19]愉慘[20], 又在其間矣. 「論製作楷模」—北宋·郭若虛『圖畵見聞誌』卷一

대체로 그림의 풍격이나 필력과 기운은 본래 화가에게 달려 있으므로, 화가는 여러
가지 요소를 살피지 않으면 안 된다. 인물을 그리는 자는 반드시 귀하고 천한 사람의
기세와 모습과 각 왕조의 의관을 구별하여 묘사해야 한다.
불문은 착한 공덕으로, 중생을 인도하는 모습이 있어야 한다.
도교상[老子像]은 반드시 도를 수행하여, 속세를 초월한 모습을 갖추어야 한다.

제왕은 최상의 성인으로 태양처럼 빛나는 기상이 있어야 한다.

이적들은 중화를 사모하고 공경하며, 순종하는 정을 얻어야 한다.

어진 선비는 충성스럽고 신의가 있으며, 예의를 갖춘 풍모가 나타나야 한다.

무사는 진실로 용맹스럽고 강하며 빼어나게 무서운 모습이 많아야 한다.

은거하는 사람은 보자마자 욕심 없이 세상을 피하여 세속에서 뛰어난 절개를 알 수 있어야 한다.

귀족은 화려하고 사치스러운 모습을 숭상한다.

제석천은 모름지기 위력으로 복종시키고 은혜를 베풀어 심복하게 하는 엄중한 거동을 밝혀야 한다.

귀신은 추악하게 날뛰는 모습을 그려야 한다.

사녀는 빼어난 자색과 유연하고 아리따운 자태가 풍부해야 한다.

농부는 스스로 순수한 백성의 순박하고 촌스러운 꾸밈없는 진실함이 있어야 하는데, 공손하며 거칠기도 하고 기뻐하며 슬퍼함도 섞여 있어야 한다. 북송·곽약허의 『도화견문지』1권 「논제작해모」에서 나온 글이다.

注

1 풍력風力: 작품의 풍격風格과 필력筆力을 이른다.

2 기모氣貌: 겉모양과 생김새, 풍채風采, 기세氣勢와 형모形貌를 묘사하는 것이다. *인물을 그리는 자는 반드시 귀하고 천한 사람의 기세와 모습과, 각 왕조의 의관衣冠을 구별해서 묘사해야 한다는 이 문장은 곽약허郭若虛가 인물을 그릴 때는 귀하고 천한 기모氣貌를 분명하게 구별해야 된다고 생각했다. 인물의 귀하고 천한 기모氣貌라는 것은, 사회적인 지위와 환경에 의하여 결정된 인물의 사상과 용모의 특징이다. 고개지顧愷之는 일찍이 위진魏晉의 저명한 화가들의 작품을 평하면서, 인물은 모름지기 "높고 낮으며 귀하고 천한 모습"을 구분해야 된다고 제시했었으나, 이를 상세하게 논술하지는 않았다. 곽약허는 부분별로 나누어 각종 인물의 정신적인 풍격을 지적함으로써, 고개지에 비해 일보 진보하였다. 이러한 분류와 개괄에는 두 가지 문제가 있다. 첫째로 "외국의 이적들은 모름지기 중화를 사모하고 공경하여, 순종하는 정을 얻어야 한다."고 하는 데서 볼 수 있듯이 봉건적인 정통의 관점으로 인물을 보고 있다. 둘째로는 각종 인물의 공통성을 표현하는 것을 강조하는 데 있어서, 전형화典型化를 유형화類型化로 만들어버리고 있다. 예를 들면 제왕을 그리는 데 모두 "상성이나 태양의 모습처럼 숭고하게" 그리게 되면, 역사상의 뛰어난 제왕과 어리석고 용렬한 임금을 구별할 수 없게 된다.

3 선교방편善巧方便: '巧'자가 『瞿本』에는 '功'자로 되어 있다. 구본의 '功'자를 따라서 번역하였다. "선공방편善功方便"은 불교용어로, 착한 공덕으로 중생을 깨달음으로 인도하는 방법을

<老子像>

이른다.

4 도상道像: 도교의 시조인 노자老子의 상을 이른다. "수진도세修眞度世"는 도를 배워 수행修行하여 속세를 벗어남, 신선이 되는 것을 이른다.

5 상성上聖: 전대의 성왕, 최상의 성인聖人, 천신天神 등을 이른다.

6 천일지표天日之表: 하늘의 태양처럼 뛰어난 기상, 사해四海에 군림君臨할 상相을 이른다.

7 모화흠순慕華欽順: 중화中華를 받들고 공경히 순종하는 것이다.

8 용한勇悍: 용감하고 강한 것이다. * 영렬英烈은 위대한 공업, 억세고 사나움, 용맹함을 이른다.

9 비둔肥遯: 마음이 너그럽고 욕심이 없이 세상을 피하는 것이다. * 고세高世는 세속에서 뛰어남, 세상에서 높이 뛰어나는 것이다.

10 분화紛華: 대단히 화려한 것이다. * 치미侈靡는 지나친 사치를 이른다.

11 제석帝釋: 제석천帝釋天으로 천축天竺의 신, 자비스러운 형상을 하고 몸에 영락瓔珞을 여러 가지 둘렀음, 수미산須彌山 꼭대기의 도리천忉利天의 중앙 희견성喜見城에 있어, 삼십삼천三十三天의 주主이다.

12 위복威福: 위력威力으로써 복종시키고, 은혜를 베풀어 심복하게 하는 것이다.

13 추차醜齹: 못생기고 추악한 것을 이른다. '齹'자는 尺者切이니 '차'로 발음한다.

14 치유馳越: 빨리 달리는 것이다. '越'자는 兪劍華 본에는 '于鬼切'로 되었으나, '愈水切'이니 '유'로 발음한다.

15 사녀士女: 청춘 남녀, 또는 처녀 총각, 일반 백성, 귀족 계층의 부녀자를 이른다.

16 와타婑婠: 유연하고 아름다운 모양이다. * 와타婑婠의 '婑'자는 '烏果切'이니 '와'로 발음한다. '婠'자는 유검화 본에는 '奴坐切'로 되었으나, '他果切'이니 '타'로 발음한다.

17 전가田家: 농가, 농부, 농민을 이른다.

18 순맹박야醇甿朴野: 순수한 백성의 소박한 촌스러움을 이른다.

19 공오恭驁: 공손하며 거친 것을 이른다.

20 유참愉慘: 기쁨과 슬픔을 이른다.

<上聖像>

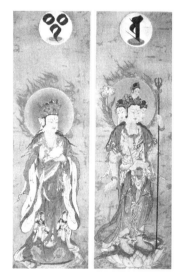

<帝釋天>

...

六法精論, 萬古不移, 然而骨法用筆以下五法可學, 如其
氣韻, 必在生知, 固不可以巧密得, 復不可以歲月到, 墨契
神會[1], 不知然而然也. 「論氣韻非師」 ─北宋·郭若虛 『圖畵見聞誌』卷一

<士女圖>

394

육법의 정론은 오랜 세월 동안 변하지 않았다. 골법용필 이하 다섯 가지 법은 배울 수 있으나, 기운은 반드시 태어나면서 아는 것이다. 진실로 기교의 세밀함으로도 얻을 수 없고, 다시 세월이 흘러도 도달할 수 있는 것이 아니다. 묵묵히 정신으로 깨우쳐 그러한지 알지 못하는 가운데도 그렇게 되어야 하는 것이다. 북송·곽약허의 『도화견문지』 1권 「논기운비사」에 나오는 글이다.

注
1 묵계墨契: 묵묵히 결합함, 은연 중에 뜻이 서로 통하는 것이다. * 신회神會는 깨닫는 것으로, 정신적인 교감과 직관적인 깨달음을 이른다.

凡畫: 氣韻本乎游心, 神采生于用筆, 用筆之難, 斷可識矣. ……所以意存筆先, 筆周意內, 畫盡意在, 像應神全. 夫內自足然後神間意定, 神間意定則思不竭而筆不困也. 「論用筆得失」—北宋·郭若虛『圖畵見聞誌』卷一

그림에서 기운은 본래 마음에서 생기고, 신채는 용필에서 생겨나니, 용필의 어려움은 쉽게 알 수 있다. ……생각이 붓보다 먼저 있어야 필치가 치밀하고 생각이 내재하며, 그림이 완성되어도 생각이 남아있어야 형상에 부합하고 정신도 온전하다. 안으로 자족한 후에 정신이 한가해지고 뜻이 정해진다. 정신이 한가하고 뜻이 정해지면, 생각이 마르지 않고 붓이 곤궁해지지 않는다. 북송·곽약허의 『도화견문지』 1권 「논용필득실」에 나오는 글이다.

六法之內, 惟形似氣韻二者爲先. 有氣韻而無形似, 則質勝于文; 有形似而無氣韻, 則華而不實. —北宋·黃休復『益州名畫錄』, 引歐陽炯「壁畵奇異記」

육법 안에서 형사와 기운 두 가지만 우선으로 여긴다. 기운이 있고 형사가 없으면, 바탕이 문[裝飾]보다 빼어난 것이다. 형사는 있고 기운이 없으면 꽃은 피어도 열매를 맺지 못하는 것과 같다. 북송·황휴복의 『익주명화록』에 나오는 글이다. 구양형의 「벽화기이기」에서 인용하였다.

<歐陽炯像>

造化¹之神秀, 陰陽之明晦, 萬里之遠, 可得之于咫尺間. 其非胸中自有丘
壑, 發而見諸形容, 未必至此. 且自唐至本朝以畵山水得名者. 類非畵家者
流, 而多出于縉紳²士大夫. 然得其氣韻者, 或乏筆法; 或得筆法者, 多失位
置. 兼衆妙而有之者, 亦世難其人. 「山水敍論」—北宋·『宣和畵譜』

자연의 경치가 신기하게 빼어나 밝고 어두운 음양이 만 리나 멀더라도, 아주 작은
공간에 표현할 수 있다. 흉중에 자연스런 구학이 있더라도 가서 여러 가지 모양을 보지
않으면, 이러한 경지에 도달할 수 없다. 당나라부터 송나라에 이르기까지 산수를 그려
서 명성을 얻은 자가 모두 화가가 아니고 벼슬아치 사대부 중에서 많이 배출되었다.
기운을 얻은 자 중에 더러는 필법이 부족하거나 필법을 얻은 자 중에는 대부분 구도에
서 잘못된다. 온갖 묘함을 겸비한 자가 있으나 세간에는 그런 사람을 만나기 어렵다.
북송·『선화화보』「산수서론」에 나오는 글이다.

注
1 조화造化: 자연을 가리킨다.
2 진신縉紳: 홀笏을 큰 띠 신紳에 꽂는 것으로, 그런 복장을 할 수 있는 사람으로 공경公卿
을 일컫는다.

凡用筆先求氣韻, 次採體要¹, 然後精思². 若形勢未備, 便用巧密精思, 必
失其氣韻也. 大槩以氣韻求其畵, 則形似自得于其間矣. 「論用筆墨格法氣韻之病」—
北宋·韓拙『山水純全集』

용필엔 먼저 기운을 구하고, 다음에 대체적인 요지를 채택한 뒤에 정심으로 생각한
다. 형세가 갖추어 지지 않고 교밀하게 하려는 생각만 하면 반드시 기운을 잃게 된다.
기운으로 그림을 추구하면 형사는 저절로 그 사이에서 터득된다. 북송·한졸의 『산수순전집』「
논용필묵격법기운지병」에 나오는 글이다.

注
1 체요體要: 대체大體·체제體制로 요지를 깨닫는 것이다.
2 정사精思: 정심精心하여 사고思考하는 것이다.

書之爲用大矣! 盈天地之間者, 萬物悉皆含毫運思, 曲盡其態, 而所以能曲盡者止一法耳. 一者何也? 曰: "傳神而已矣." 世徒知人之有神, 而不知物之有神, 此若虛深鄙衆工, 謂雖曰畫而非畫者, 蓋止能傳其形不能傳其神也. 故畫法以氣韻生動爲第一, 而若虛獨歸于軒冕巖穴, 有以哉! 「雜說·論遠」—
北宋·鄧椿『畫繼』卷九

그림의 작용이 크도다! 하늘과 땅 사이에 가득한 만물 모두를 붓을 머금고 구상하여 형태를 빠짐없이 그렸으나, 곡진하게 그릴 수 있는 것은 하나의 법칙일 뿐이다. 그 하나가 무엇인가? 말하자면 "정신을 전하는 것일 뿐이다." 세상에는 사람만 정신이 있다는 것만 알고 사물에도 정신이 있다는 것을 알지 못한다. 이 점은 곽약허가 뭇 화공들을 몹시 비하하여 "그림이라고 말하나, 그림이 아니다."라고 한 것은 형사만 전하고, 정신은 전할 수 없기 때문이다. 때문에 화법에서 기운생동을 제일로 삼는 것이다. 따라서 곽약허가 화가들을 유독 벼슬하는 사대부나 속세를 떠난 일사에 귀결시킨 것은 까닭이 있을 것이다! 북송·등춘의 『화계』9권「잡설·논원」에 나오는 글이다.

按語
등춘이 매우 청초하게 설명한 "기운생동"은 "전신傳神"이다. 또 '전신'의 진보된 설명이다.

論畫之高下者, 有傳形, 有傳神. 傳神者氣韻生動是也. 如畫猫者張壁而絶鼠, 大士[1]者渡海而滅風, 翊聖眞武[2]者叩之而響應, 寫人眞[3]者卽能得其精神. 若此者, 豈非氣韻生動, 機奪造化者乎? —元·楊維禎[4]『圖繪寶鑑序』

화격의 높고 낮음을 논하는 것에는 형상을 전하는 것과 정신을 전하는 것이 있다. 정신을 전하는 것이 기운생동이다. 고양이 그림을 벽에 붙이면 쥐가 없어지고, 도사가 바다를 건너면 바람이 사라지며, 천자를 보좌하는 북방의 신이 두드려서 메아리가 울리면, 사람의 초상을 그리는 자는 정신을 얻을 수 있다. 이와 같은 것들은 기운이 생동하지 않으면 어떻게 재능이 조화를 뺏을 수 있겠는가? 원·양유정의 『도회보감서』에 나오는 글이다.

注
1 대사大士: 보살이나 도사로 해석하였다.
2 익성진무翊聖眞武: 천자天子를 보좌하는 북방의 신이다.
3 인진人眞: 사람의 참보습으로 초상이나.

4 양유정楊維楨(1296~1370): 원나라 문학가·서예가로 산음山陰(會稽山 북쪽) 사람이다. 자는 염부廉夫이며, 호는 철애鐵崖이고, 포유노인抱遺老人이라 부른다. 철적鐵笛을 잘 불었기 때문에 '철적도인鐵笛道人'이라 했다. 시를 잘 지어서 당시 '철애체鐵崖體'라고 불리었으며, 더욱 악부시樂府詩로 이름을 날렸다. 원나라 태정泰定(1324~1372) 연간에 진사進士하였는데, 병란을 만나서 절서浙西지역으로 피난했다. 장사성張士誠이 불렀으나 가지 않았다. 명나라가 건국하여 여러 차례 불렀으나, 이에 응하지 않자, 태조가 직접 수레를 보내서 입궐하여 예악禮樂을 편찬하였다. 순서와 범례가 대략 정해지자 돌아가기를 청언請言했다. 저서에 『동유자집東維子集』『철애고악부鐵崖古樂府』·『복고시집復古詩集』·『여칙유저麗則遺著』 등이 있다.

- - -

人物以形模爲先, 氣韻超乎其表, 山水以氣韻爲主, 形模寓乎其中, 乃爲合作¹. 若形似無生氣, 神采²至脫格, 則病也. —明·王世貞『藝苑卮言』

인물화는 모양을 우선으로 삼되, 기운이 표면으로 빼어나야 하고, 산수화는 기운을 위주로 하되 모양이 기운 가운데에 표현되어야 격식에 맞는 작품이다. 외형이 같아도 생기가 없거나, 신채가 있어도 격조를 벗어나면 그림의 병이 된다.

명·왕세정의 『예원치언』에 나오는 글이다.

注

1 합작合作: 서화시문書畵詩文 등이 법도法度에 합당한 것을 이른다.
2 신채神采: 경물景物과 예술작품藝術作品의 신운神韻과 풍채風采를 이른다.

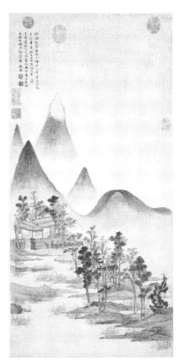

- - -

六法中第一氣韻生動, 有氣韻則有生動矣. 氣韻或在境中, 亦或在境外, 取之于四時寒暑晴雨晦明, 非徒積墨也.
「論氣韻」 —明·顧凝遠¹『畵引』

육법에서 제일 첫째가 기운생동이다. 기운이 있으면 생동함도 있게 된다. 기운은 경치 가운데 있거나 혹은 경치 밖에도 있다. 기운은 사계절에서 한서·청우·회명에서 취해야 하는 것이니, 먹만 쌓아 올린다고 될 일이 아니다. 명·고응원의 『화인』「논기운」에 나오는 글이다.

明, 顧凝遠〈山水〉軸

398

注

1 고응원顧凝遠: 명나라 화가이다. 호는 청하靑霞이고, 오군吳君(지금의 江蘇 蘇州) 사람이
다. 어려서 놀라운 재주를 지니고 있었고, 장성하여 배우기를 좋아하였다. 고금의 분전墳
典과 기예에 관한 기록을 보지 못한 것이 없었고, 그림의 이치에 정밀하고 분명하였다.
그림을 좋아하는 자들이 그가 그린 한 치의 산악이나 한 자의 계곡 그림을 얻으면, 으레
백결百結이나 목란木難 같은 보물로 여겨서 수호하였다. 화리畵理에 정밀하여 『화인畵引』
을 지었다. 「논흥치論興致」·「기운氣韻」·「필묵筆墨」·「생졸生拙」·「고윤枯潤」·「취세取勢」
·「화수畵水」 등을 논하였는데 꽤 정밀한 뜻이 있다.

畵家六法, 一氣韻生動. 氣韻不可學, 此生而知之, 自有天授. 然亦有學得
處, 讀萬卷書, 行萬里路, 胸中脫去塵濁, 自然邱壑內營, 成立鄞鄂[1], 隨手
寫出, 皆爲山水傳神[2]矣. ―明·董其昌『畵禪室隨筆』[3]

화가의 육법 중에 첫째가 기운생동이다. 기운은 배울 수 없고 태어나면서 아는 것으
로, 저절로 타고나는 것이다. 한편으로 배워서 얻는 경우도 있다. 만 권의 책을 읽고
만 리 길을 여행하면, 가슴 속에서 세속의 혼탁함이 제거된다. 자연스럽게 구학이 마음
속에서 경영되고 산수의 경계가 성립되어 손 가는대로 그려내면 산수의 정신이 전해진
다. 명·동기창의 『화선실수필』에 나오는 글이다.

明, 董其昌<山水圖>

注

1 은악鄂鄂: 가장 자리 윤곽선으로 전하여 형체를 가리키는 것이니, 여기서는 산수화의 경계를 의미한다.
2 전신傳神: 대상의 본질이나 참모습을 그려낸다는 의미이다.
3 『화선실수필畵禪室隨筆』: 명나라 동기창이 지은 4권의 책으로, 1권에는 글씨를 2권에는 그림을 논하였다. 3권에 기유記游·기사記事·평시評詩·평문評文을 4권에 잡언雜言 상하·초중수필楚中隨筆·선설禪說을 각각 4항목으로 나누어 실었다.

氣韻生動與煙潤不同, 世人妄指煙潤爲生動, 殊爲可笑. 蓋氣者有筆氣, 有墨氣[1], 有色氣[2]; 而又有氣勢, 有氣度, 有氣機[3], 此間卽謂之韻, 而生動處則又非韻之可代矣. 生者生生不窮, 深遠難盡. 動者動而不板, 活潑迎人[4]. 要皆可黙會而不可名言[5]. 如劉褒[6]畵〈雲漢圖〉見者覺熱, 又畵〈北風圖〉見者覺寒. 又如畵猫絶鼠, 畵大士渡海而減風, 畵龍點睛飛去[7], 此之謂也. 至如煙潤不過點墨無痕迹, 皴法不生澁而已, 豈可混而一之哉! 「氣韻生動」—明·唐志契『繪事微言』

기운생동은 안개의 윤택함과 다른데, 세인들은 터무니없이 안개가 윤택한 것을 생동한 것으로 지목하니 매우 우습다. 대체로 '기'는 필치에 기운이 있고, 먹색에 있으며, 빛깔에 윤택함이 있는 것이다. 기세·기도·기기가 섞여 있으면 '운'이라고 한다. 한편 생동하는 곳은 운으로 대신할 수 있는 것도 아니다.

'생'은 생생함이 그치지 않아서 심원함을 다 표현하기가 어렵다.

'동'은 움직여서 딱딱하지 않고 활발하여 사람들이 호감을 갖는다.

결국 이러한 것은 모두 묵묵히 이해할 수 있지만, 말로는 표현할 수 없는 것이다.

유포가 그린 〈운한도〉를 본 자가 더위를 느끼고, 〈북풍도〉를 본 자가 한기를 느끼는 것 같은 것이다. 고양이 그림이 쥐를 단절시키고, 대사가 바다를 건너는 그림을 그리면 바람이 그치며, 용에 눈동자를 그리니 용이 날아가 버리는 것이 이런 것을 말하는 것이다.

연운의 윤택함은 먹 흔적을 없애서 준법이 깔깔하지 않게 하는 것에 불과한데, 연운의 윤택함을 기운과 섞어서 같다고 할 수 있는가! 명·당지계의 『회사미언』「기운생동」에 나오는 글이다.

注

1 묵기墨氣: 먹빛을 가리킨다.

2 색기色氣: 빛깔과 광택·빛과 윤기를 이른다.

3 기세氣勢: 표현하는 필치의 기개氣概와 용력이다. * 기도氣度는 표현하는 필치의 기백氣魄 과 풍채風采이다. * 기기氣機는 표현하는 필치의 생기生機이다. 세 가지는 모두 기운氣韻 에 내포하고 있으며, 각기 치중하는 것이 있다.

4 활발活潑: 융통성이 있는 것, 생동감이 있고 자연스러운 것, 살아 움직이게 함, 생기와 활 력을 불어넣는다는 등의 뜻이 있다. * 영인迎人은 오는 사람을 맞이하는 것이나, 여기서는 사람들로 하여금 좋아하게 하는 것·호감을 갖는 것·애호하는 것이다.

5 명언名言: 말로 표현하는 것이다.

6 유포劉褒: 동한東漢 환제桓帝 때, 촉군蜀郡의 태수太守를 지냈으며 그림을 잘 그렸다.

7 화룡점정비거畵龍點睛飛去: 장승요張僧繇가 금릉金陵에 있는, 안락사安樂寺 벽에 네 마리 의 백룡白龍을 그렸다. 눈동자를 그리지 않아서 사람들이 눈동자를 그릴 것을 부탁하여, 장승요가 두 마리 용에 눈동자를 그리자, 우뢰와 번개가 치더니 벽이 깨져서 구름을 타고 날아가 버렸다. 그러나 눈동자를 그리지 않은 두 마리는 여전히 남아 있어서 보였다는 말 이 『역대명화기』「장승요전」에 있다. 이것을 인용한 것이다.

···

謝赫論畵有六法, 而首貴氣韻生動. 盖骨法用筆, 非氣韻不靈; 應物象形, 非氣韻不宜; 隨類傳彩, 非氣韻不妙; 經營位置, 非氣韻不眞; 傳模移寫, 非 氣韻不化. 又前賢論畵, 有神·逸·能·雅之懸, 以定品格; 有軒冕巖穴之辨, 以拔氣韻. 所謂氣韻者, 乃天地間之英華也. 六要六長, 俱寓其間矣. —明·汪珂 玉『跋六法英華册』

사혁이 그림에서 육법을 논하여 기운생동을 가장 귀하게 여겼다. 골법용필은 기운이 아니면 영활하지 못하다. 응물상형도 기운이 표현되지 않으면 어울리지 않는다. 수류 부채도 기운이 없으면, 묘하지 않다. 경영위치도 기운이 드러나지 않으면, 참되지 못하 다. 전모이사도 기운이 아니면, 변화시키지 못한다.

전현들이 그림을 논하는 데도, 신·일·능·아가 있다고 게시하여 품격을 정하였다. 벼 슬아치와 은자는 기운이 빼어남으로써 구별된다. 기운이라고 말하는 것은 천지 사이의 아름다움으로 육요나 육장도 기운 사이에서 함께 머문다. 명·왕가옥의 『발육법영화책』에 나오는 글이다.

按語

왕가옥이 기운을 다섯 가지 법에 꿰어서, 다섯 가지 법도 반드시 기운이 있어야, 각각 기

능을 발휘할 수 있다고 한 것이다. 기운은 천지 사이의 아름다움이지만, 실은 그림의 아름다움이면서도 육법 중의 정수이다. "육법 육장도 모두 기운 사이에 머문다."고 한 견해는 매우 정밀하고 특이하여 필묵형색과 구도에도 기운을 갖출 수 없다면, 기운이 붙을 곳이 없을 것이다.

··

畵工有其形而氣韻不生, 士夫得其意而位置不穩. 前輩脫作家習, 得意忘象; 時流託士夫氣, 藏拙欺人. 是以臨寫工多, 本資難化; 筆墨悟後, 格制難成. —淸·笪重光『畵筌』

화공의 그림은 형상은 갖추었지만 기운이 생기지 않는다. 사대부의 그림은 뜻은 얻었지만 배치가 온당하지 않다. 선배들은 작가의 습기를 벗어버리고 뜻을 얻으면 형상을 잊어버렸다. 그런데 요즘 화가들은 세속의 유행을 따라 사부기를 의탁하여, 졸렬함을 감추고 남들을 속인다. 때문에 임모하고 모사하는 공부를 많이 하여도 본래의 자질은 변화시키기 어렵다. 필묵을 깨달은 뒤에도 격식과 체제가 이루어지기 어렵다. 청·달중광의 『화전』에 나오는 글이다.

··

畵山水貴乎氣韻, 氣韻者非雲·煙·霧·靄也, 是天地間之眞氣[1]. 凡物無氣不生, 山氣從石內發出, 以晴明時望山, 其蒼茫潤澤之氣, 騰騰[2]欲動, 故畵山水以氣韻爲先也.
六法中原以氣韻爲先, 然有氣則有韻, 無氣則板呆[3]矣. 氣韻由筆墨而生, 或取圓渾而雄壯者, 或取順快而流暢者. 用筆不癡[4]·不弱是得筆之氣也. 用墨要濃淡相宜, 乾濕得當, 不滯·不枯, 使石上蒼潤之氣欲吐, 是得墨之氣也. 不知此法, 淡雅[5]則枯澁[6], 老健則重濁, 細巧則怯弱矣, 此皆不得氣韻之病也. 氣韻與格法相合, 格法熟則氣韻全, 古人作畵豈易哉! 「氣韻」—淸·唐岱『繪事發微』

산수를 그리는 데는 기운을 귀하게 여긴다. 기운은 구름과 연기나 안개와 아지랑이를 말하는 것은 아니고, 천지 사이에 있는 굳세고 바른 기이다. 모든 사물에 기가 없으면 생동하지 못하고, 산의 기운은 바위에서 나온다. 청명할 때 산을 바라보면 창망하여 윤

택한 기운이 자욱하게 피어올라서 움직이려 하기 때문에, 산수화는 기운을 우선으로 삼는다.

육법에서 본래 기운을 우선으로 여기는데 기운이 있으면 운치가 갖춰지고 기운이 없으면 딱딱하고 둔해진다. 기운은 붓과 먹에서 생기는데 어떤 것은 원만하고 혼후함을 취해서 웅장한 것이 표현되거나, 더러는 유쾌함을 따라서 막힘없이 유창한 것이 표현된다. 용필이 머뭇거리지 않아야 강한 필치가 기운을 얻는다. 용묵은 농담이 서로 어울려야 마르고 축축함이 조화를 이루어 막히지 않고 마르지 않는다. 돌 위에 창윤한 기운이 드러나는 것은 먹의 기운을 얻은 것이다. 이런 법을 알지 못하면, 담담하고 우아하게 하면 메마르게 되고, 노련하고 강건하게 하면 무겁고 탁하게 되며, 섬세한 기교를 부리면 얇고 약해질 것이다. 이런 것 모두가 기운을 얻지 못하는 병이다. 기운과 법도가 서로 조화를 이루고 법도가 숙련되어야 기운이 완전해질 것이다. 고인들이 그림을 어찌 쉽게 그렸겠는가! 청·당대의 『회사발미』「기운」에 나오는 글이다.

注

1 진기眞氣: 인체의 원기元氣, 굳세고 바른 기운, 제왕의 기상을 이르는 말이다.
2 등등騰騰: 자욱하고 무성하게 피어오르는 모양이다.
3 판매板呆: 딱딱하고 우둔하여, 영활하지 못한 것이다.
4 불치不癡: 멍청히 머뭇거리지 않은 것이다.
5 담아淡雅: 담박淡泊하고 고아함이다.
6 고삽枯澁: 메마름, 생기가 없음, 거칠고 매끄럽지 못한 것이다.

愚謂卽以六法言, 亦當以經營爲第一, 用筆次之, 傳彩又次之, 傳模應不在畵內, 而氣韻則畵成後得之, 一擧筆便謀氣韻, 從何著手? 以氣韻爲第一者, 乃賞鑑家言, 非作家法也. 「六法前後」—淸·鄒一桂『小山畵譜』

내가 생각하는 육법이란 말도 경영이 제일이고, 용필이 다음이며, 채색도 다음이고, 전모이사는 그림 안에 있지 않아야 한다. 기운은 그림이 이루어진 다음에 얻어지는 것이다. 한번 붓을 들면 곧장 기운을 도모하니, 어디에서 솜씨를 나타내겠는가? 기운을 제일로 여기는 것은 감상하는 사람들의 말이지 작가들의 방법은 아니다. 청·추일계의 『소산화보』「육법전후」에 나오는 글이다.

．．．．．．．．．．．．．．．．．．．．．．．．．．．．

嘗聞夫子有云: "奇者不在位置而在氣韻之間, 不在有形處而在無形處."
余于四語獲益最深, 後學正須從此參悟. —淸·王昱『東莊論畫』

일찍이 선생님[王原祁]께 들은 말이 있다.

"그림의 기이함은 위치에 있지 아니하고, 기운 사이에 있으며, 형상이 있는 곳에 있
지 않고 형상이 없는 곳에 있다." 나는 이 말에서 아주 깊고 유익함을 얻었으니, 후학들
은 여기에서 화법을 깨달아야 할 것이다. 청·왕욱의 『동장논화』에 나오는 글이다.

．．．．．．．．．．．．．．．．．．．．．．．．．．．．

氣韻有發于墨者, 有發于筆者, 有發于意者, 有發于無意者. 發于無意者
爲上, 發于意者次之, 發于筆者又次之, 發于墨者下矣. 何謂發于墨者? 旣
就輪廓以墨點染渲暈而成者是也. 何謂發于筆者? 乾筆皴擦[1]力透而光自浮
者是也. 何謂發于意者? 走筆運墨我欲如是而得如是, 若疎密·多寡·濃
淡·乾潤, 各得其當是也. 何謂發于無意者? 當其凝神注想, 流盼運腕[2], 初
不意如是而忽然如是是也. 謂之爲足則實未足, 謂之未足則又無可增加, 獨
得于筆情墨趣之外, 蓋天機[3]之勃露[4]也. 然惟靜者能先知之, 稍遲未有不汩
于意而沒于筆墨者. 「論氣韻」—淸·張庚『浦山論畫』

기운이 먹에서 발생하는 것이 있고, 붓에서 나오는 것이 있으며, 생각하는 중에 나오
는 것이 있고, 생각지도 않는 중에 나오는 것이 있다. 무의식 중에 발생하는 것이 최상
이고, 의식 중에 나타나는 것이 다음이며, 붓에서 나오는 것이 다음이고, 먹에서 나오는
것이 가장 낮은 것이다.

무엇이 먹에서 나온다고 하는가? 윤곽이 이루어지면 먹으로 점염하고 바림해서 완성
된 것이 먹에서 발하는 것이다.

무엇이 붓에서 나온다고 하는가? 마른 붓으로 준찰해 힘이 투입되어 광채가 저절로
부상하는 것이 붓에서 발하는 것이다.

무엇이 뜻에서 나온다고 하는가? 운필하고 먹을 쓸 적에 내가 이렇게 하고자 하여
이와 같이 되는 것으로, 소밀·다과·농담·간윤함이 각각 적당하게 되는 것이 생각에서
나오는 것이다.

무엇이 뜻하지 않는 데에서 발생한다고 하는가? 정신을 모으고 생각을 집중시켜 쳐
다보며 팔을 움직여 처음부터 이와 같이 하려고 생각하지 않았는데 갑자기 이와 같이
되는 것이다.

그것을 만족스럽게 여기면, 실제로 만족하지 못한다. 만족하지 못하면 더 보탤 것도 없다. 만족함은 필묵의 정취 밖에서 얻는 것은 타고난 기예가 갑자기 드러나기 때문이다. 하지만 안정된 자만이 먼저 기운을 알 수 있으니, 약간 더디게 알면 생각에 잠겨서 필묵에 빠져들지 않는 자가 없을 것이다. 청·장경의 『포산논화』「논기운」에 나오는 글이다.

注

1 준찰皴擦: 준皴은 산이나 돌의 결구를 주름잡고, 동시에 산석의 무늬와 기복의 변화를 나타내는 것이다. 찰擦은 음양과 기복을 따라서 조금씩 가볍게 문질러 준법을 보충하는 일종의 방법이다. 일반적으로 먼저 준필을 하고, 뒤에 붓을 문지르나 이를 병행할 수도 있다.

2 유반운완流盼運腕: 유반流盼은 유면流眄으로 눈동자를 굴려서보다, 힐끗 쳐다보며 곁눈질하다는 것이다. 여기서는 곁눈질하면서 팔을 움직인다는 뜻으로, 그림 그리는 모습을 이른다.

3 천기天機: 선천적인 마음, 소질, 타고난 능력 따위이다.

4 발로勃露: 갑자기 드러나는 것이다.

按語

청나라 성대사盛大士가 『계산와유록谿山臥遊錄』에서 말했다. "기운이 생동하고 골채가 창수한 것은 완전히 마른 붓에서 얻는 것이다. 마른 붓을 잘 쓰면, 그림에서 할 수 있는 일은 거의 깨달은 것이다."

..

天下之物本氣之所積而成. 卽如山水, 自重崗複嶺以至一木一石, 無不有生氣貫乎其間, 是以繁而不亂, 少而不枯, 合之則統相聯屬, 分之又各自成形. 萬物不一狀, 萬變不一相, 總之統乎氣以呈其活動之趣者, 是卽所謂勢也. 論六法者首曰氣韻生動, 蓋卽指此. 「山水·取勢」―淸·沈宗騫『芥舟學畵編』卷三

천하의 사물은 본래 기가 쌓여서 형성되는 것이다. 산수 같은 것은 봉우리가 겹쳐서 중복된 것부터 나무하나 돌 하나에 이르기까지 생기가 그 사이를 통하지 않는 것이 없기 때문에, 복잡하지만 어지럽지 않고 적지만 마르지 않아서 합치면 서로 연결되고 그것을 나누어도 각기 스스로 형성된다. 만물은 하나의 형상이 아니고 수없이 변하여도 하나의 모양이 아니다. 결론적으로 말하면 기를 총괄하여 활발하게 움직이는 정취를 드러내 는 것을 '세'라고 한다. 육법을 논하는 중에 맨 먼저 기운생동을 말한 것도 이런 취지 때문이다. 청·심종건의 『개주학화편』3권「산수·취세」에 나오는 글이다.

以氣韻生動爲主. 謝赫所謂生知之知字活[1], 蓋知者鮮矣. 知而爲之卽用力[2]也, 用力未有不能也, 知而不爲是自棄也. 下手[3]法只在用筆用墨, 氣韻出于墨, 生動出于筆, 墨要糙擦[4]渾厚, 筆要雄建活潑. 畵石須畵石之骨, 骨立而氣自生. 骨旣生復加以苔蘚草毛, 如襄陽大混點[5] 仲圭之胡椒點[6]等類, 重重[7]乾淡, 加于陰凹處, 遠視蒼蒼[8], 近視茫茫[9], 自然生動矣. 非氣韻而何?

—淸·布顔圖『畵學心法問答』

기운생동을 위주로 여겼다.

사혁이 말한 타고나면서 안다고 하는 '지'자가 생명을 가지고 존재한다는 것은 아는 자가 대체로 드물 것이다. 알고 나서 하는 것은 노력하는 것이고, 노력하면 불가능한 것은 없게 되고, 알고 나서도 하지 않는 것은 스스로 포기하는 것이다. 손을 대는 방법은 붓과 먹을 운용하는 데 달렸다.

기운은 먹에서 나오고 생동은 붓에서 나오는 것이므로, 먹은 거칠게 문질러 혼후하게 해야 하고, 붓을 쓸 적에는 웅건하고 활발하게 해야 한다. 돌을 그릴 적에는 반드시 돌의 골격을 그려야 한다. 골격이 서야 기운이 저절로 생긴다. 골격이 이미 생겼으면 이끼나 풀을 더 그려 넣는데, 송대 양양(米芾)의 대혼점이나 원대 중규(吳鎭)의 호초점 등과 같이 한다. 거듭 마르고 엷게 하여 그늘지고 깊숙한 곳에는 더 찍으면, 멀리서 보면 푸르스름하고 가까이 보면 멀어져 자연히 생동하게 될 것이다. 이것이 기운 아니면 무엇이겠는가? 청·포안도의 『화학심법문답』에 나오는 글이다.

點葉法

夾葉法

注

1 활活: 생명을 갖고 존재하는 것이다.

2 용력用力: 노력하는 것이다.

3 하수下手: 착수着手이다.

4 조찰糙擦: 거칠게 대강 문지르는 것이다.

5 대혼점大混點: 동양화에서 타원형처럼 생긴 비교적 큰 점으로, 붓을 옆으로 뉘어서 혼란하게 찍는 기법이다. 무성한 여름 나뭇잎을 먹을 찍어서 나타내며, 산의 표현에도 가끔 쓰인다.

6 호초점胡椒點: 동양화에서 나뭇잎을 그리는 기법으로, 후추 씨 같이 작고 둥그스름한 묵점墨點을 조밀하게 찍는 수법이다. 산봉우리 부근의 멀리 보이는 나무를 표현할 때 흔히 쓰인다. 바위나 낮은 언덕에 찍는 점태點苔를 일컫는 경우도 있다. 거연巨然·오진吳鎭 계열의 산수화에서 보이는 것처럼, 산봉우리를 표현하는 만두법饅頭法으로 쓰인 예도 있다.

7 중중重重: 거듭되는 모양이며, 깊이 생각하는 모양이다.

8 창창蒼蒼: 성하고 푸른 모양이다.

9 망망茫茫: 널찍하고 먼 모양이다.

昔人謂氣韻生動是天分[1], 然思有利鈍, 覺有後先, 未可槪論之也. 委心古人, 學之而無外慕[2], 久必有悟, 悟後與生知者[3]殊途同歸.

氣韻生動, 須將生動二字省悟, 能會生動, 則氣韻自在.

氣韻生動爲第一義, 然必以氣爲主, 氣盛則縱橫揮灑, 機無滯礙, 其間韻自生動矣. 杜老云: "元氣淋漓障猶溼"[4], 是卽氣韻生動.

氣韻有筆墨間兩種: 墨中氣韻人多會得, 筆端氣韻世每尟知. 所以六要[5]中又有氣韻兼力也. 人見墨汁淹漬[6]輒呼氣韻, 何異劉實[7]在石家[8]如廁, 便謂走入內室. —淸·方薰『山靜居畵論』

옛 사람들이 기운생동은 천성으로 타고 나는 것이라고 하였으나, 사람의 사고는 예리하고 우둔한 차이가 있으므로, 깨닫는 것에도 선후가 있으니 일괄적으로 논할 수 없다. 마음을 옛 사람에게 맡기고 그 밖에 따로 좋아하는 것 없이 오래 배우면 반드시 깨닫게 될 것이다. 깨달은 후에는 태어나면서 아는 자와 길은 달라도 귀착점은 같을 것이다.

기운생동에서 '생동'이라는 두 글자를 반드시 깨달아야 한다. 생동이라는 두 글자를 이해할 수 있으면 기운은 절로 생기게 된다.

기운이 생동하는 것이 첫 번째의 의의이다. 반드시 기운을 위주로 하여 기운이 성하게 되면, 그림을 그릴 때 자유자재로 휘두르더라도 기교가 막힘이 없어, 그 사이에 운치가 저절로 살아서 움직일 것이다. 두노[杜甫]가 "원기가 왕성하니 병풍이 아직도 젖었다."고 했으니, 이런 것이 기운생동이다.

기운은 붓과 먹 사이에 두 가지 종류가 있다. 먹에서 나오는 기운은 사람들이 많이

알고 있으나, 붓끝에서 나오는 기운은 세상에서 아는 이가 적다. 따라서 육요 중에도 기운은 필력을 겸비해야 한다고 하는 까닭이다. 사람들이 먹물을 적셔 표현하고 으레 기운이라고 부르는 데, 유실[劉實]이 석숭의 집에서 화장실에 가면서 내실로 들어왔다고 하는 것과 무엇이 다르겠는가? 청·방훈의 『산정거화론』에 나오는 글이다.

注

1 천분天分: 천성天性으로 타고난 성품을 이른다.
2 외모外慕: 고인의 화법 밖에서, 따로 좋아하는 것이 있는 것이다.
3 생지자生知者: '생이지지자生而知之者'이다.
4 두보杜甫의 시 〈봉선유소부신화산수장가奉先劉少府新畵山水障歌〉에 "원기가 왕성하니, 병풍이 아직 젖었더라! 임금이 상소하니 하늘이 응당 울더라![元氣淋漓障猶濕 眞宰上訴天應泣]"에서 구름이 없는데도 비가내리는 것을 하늘이 운다고 하고, 옛날에 창힐倉頡이 글자를 만드니, 하늘이 곡식 비를 내리고, 귀신이 밤에 울더라는 것이 그러한 뜻이다.
5 육요六要: 송나라 유도순劉道醇이 이른바 "氣運兼力 一要也, 格制俱老 二要也. 變異合理 三要也, 彩繪有澤 四要也, 去來自然 五要也, 師學捨短 六要也"를 말한다.
6 엄지淹漬: 잠기게 적시는 것이다.
7 유실劉實: 유식劉寔의 오자이다. 유식劉寔(219~309)은 진나라 사람으로, 자가 자진子眞이고 관직이 태위太尉에 이르렀다. 『진서晉書』「유식전劉寔傳」에 유식이 석숭의 집 변소를 보니, "진홍색 문양의 휘장이 쳐있고, 자리가 너무 화려하며, 두 하녀가 향수 자루를 쥐고 있는 것을 보고, 바로 나와서 석숭에게 '경내에 잘 못 들어 왔다.' 有絳紋帳, 裀褥甚麗, 兩婢持香囊, 便退謂崇曰誤入卿內."라고 말한 고사가 있다.
8 석가石家: 진나라의 부호인 석숭石崇의 집을 이른다.

按語

청나라 진조영秦祖永이 『동음논화桐陰論畵』에서 다음과 같이 말했다. "사람들은 먹에만 기운이 있다고 안다. 기운이 붓에 있는 것을 알지 못한다. 예찬이 말하길 '그림은 흉중의 일기를 그릴 뿐이다.'했는데, 이 말을 조금 이해할 만하다, 그림은 침착하고 느긋한 융통성을 가지고 그리면, 기운이 없을 것을 걱정하지 않고 운치가 없을 것을 걱정하지 않을 것이니, 어떻게 먹으로 선염하는 것만 일삼겠는가?"

士大夫之畵所以異于畵工者, 全在氣韻間求之而已. —淸·盛大士『谿山臥遊錄』

사대부의 그림이 화공의 그림과 다른 것은, 온전히 기운 사이에서 탐구하기 때문이다. 청·성대사의 『계산와유록』에 나오는 글이다.

二

〈小列女〉面如恨, 刻削爲容儀, 不盡生氣. —東晉·顧愷之『論畵』

〈소열녀도〉의 얼굴은 한스러운 것 같지만, 지나치게 여윈 모습이라 생동하는 기운을 다 표현하지 못했다. 동진·고개지의 『논화』에 나오는 글이다.

畵天師瘦形而神氣遠. —東晉·顧愷之『畵雲臺山記』

천사는 수척한 모양이지만 정신은 심원하다. 동진·고개지의 『화운대산기』에 나오는 글이다.

衛協[1]: 古畵之略, 至協始精. 六法之中, 迨爲兼善[2]. 雖不說[3]備形妙[4], 頗得壯氣. 凌跨群雄[5], 曠代[6]絕筆.
夏瞻[7]: 雖氣力不足, 而精彩[8]有餘. (擅美遠代. 事非虛美.) —南齊·謝赫『畵品』

위협을 평한다. 옛 그림은 간략했었는데 위협에 이르러 정밀하게 되었다. 육법 가운데 각 방면에 두루 뛰어났다. 형상을 묘하게 갖추었다고 말할 수 없으나 자못 씩씩한 기운을 얻었다. 여러 화가들보다 뛰어났으니, 전무후무한 빼어난 작품이다.

하첨은 품격과 필력은 부족하나, 활발한 기상은 여유가 있다. (아름다움이 먼 시대까지 드날렸으니, 헛되이 미화시킨 일이 아니다.) 남제·사혁의 『화품』에 나오는 글이다.

注

1 위협衛協: 서진西晉 사람이다. 조불흥曹不興에게 배워 장묵張墨과 함께 '화성畵聖'이라 일컬어졌다. 백묘白描의 세밀하기가 거미줄 같으면서도 필력이 있었으며, 인물화는 특히 눈을 잘 그려 고개지顧愷之로부터 칭찬을 들었다. 작품에 〈칠불도七佛圖〉·〈변장자척호도卞莊子刺虎圖〉·〈취객도醉客圖〉·〈고사도高士圖〉·〈열녀도烈女圖〉 등이 있다.
2 겸선兼善: 각 방면에 두루 뛰어난 것이다.

3 "불설不說"에서 '說'자가 『書畵譜』본에는 '眩'자로 되어 있다.

4 "형묘形妙"에서 '妙'자가 『書畵譜』본에는 '似'자로 되어 있다.

5 능과군웅凌跨群雄: 능과凌跨는 남보다 뛰어남. 초월함이다. * 군웅群雄은 같은 시대 여기 저기에서 일어난 영웅들인데, 동시대의 화가들을 이른다.

6 광대曠代: 오랜 세대, '공전절후空前絶後'나 '전무후무前無後無' 비교할 자가 이전에도 없고 앞으로도 없을 것이라는 뜻이다.

7 하첨夏瞻: 진晉 때의 하후첨夏侯瞻을 이른다. 관적과 신상은 미상이다.

8 정채精彩: 뛰어나다, 훌륭하다, 훌륭하여 눈길을 끌다, 아름답고 빛나는 색채, 활발하고 생기가 넘치는 기상 등을 의미한다.

觀者先看氣象[1], 後辨淸濁[2]. —(傳)唐·王維『山水論』

보는 자는 먼저 경색을 본 뒤에 맑고 탁함을 분별한다. (전)당·왕유의 『산수론』에 나오는 글이다.

注

1 기상氣象: 경상景象·경색景色이다.

2 청탁淸濁: 맑은 기운과 탁한 기운으로 양기陽氣와 음기陰氣를 말하는 것이다. 음양향배陰陽向背를 이른다.

尉遲乙僧[1]: 澄思[2]用筆, 雖與中華[3]道殊, 然氣正迹高, 可與 顧 陸爲友. —唐·竇蒙[4]『畵拾遺錄』

위지을승은 생각을 가다듬어 붓을 사용하면 중국의 화법과는 다르나, 기가 바르고 자취가 고상하여 고개지와 육탐미의 친구가 될 만하다. 당·두몽의『화습유록』에 나오는 글이다.

注

1 위지을승尉遲乙僧: 당나라 화가이다. 서역西域 사람, 발질나跋質那의 아들, 정관貞觀(627~ 649) 초엽에 장안長安(지금의 陝西省 西安)으로 왔다. 그림을 잘 그려 전국왕闐國王(闐國은 西域의 나라 이름)에 의해 중앙에 천거되어 당의 숙위관宿衛官이 되고, 군공郡公에 봉해졌다. 외국인물外

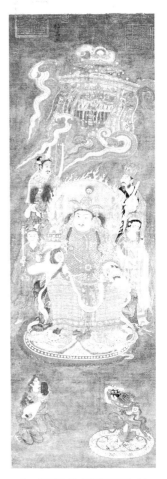

唐, 尉遲乙僧<護國天王像>軸
(元模本)

國人物과 불상佛像 외에 화조花鳥를 아주 잘 그렸다. 작품에 〈석가모니상釋迦牟尼像〉·〈미륵불상彌勒佛像〉·〈천왕상天王像〉·〈외국인물도外國人物圖〉 등이 있다.

2 징사澄思: 생각을 가다듬는 정사靜思를 이른다.

3 중화中華: 중국을 이르며, 화하족華夏族, 곧 한족漢族을 이른다.

4 두몽竇蒙: 당나라 서예가이다. 관직은 국자 사업國子司業이었다. 도종의陶宗儀가 두몽의 자는 자전子全이고, 부풍扶風 사람이라고 하였다. 『법서요록法書要錄』에 의하면, 두천竇泉의 『술서부述書賦』에서 "우리 형은 글씨가 여러 가지 체를 다 포용하여, 여러 현인들 중 으뜸이 되었다."고 하였다. 그의 저서인 『화습유록畵拾遺錄』은 이미 없어져, 유검화兪劍華 선생이 『역대명화기』 중에서 집록한 것을 『중국화론유편』에 기입한 것이다.

. .

山水之象, 氣勢相生. —五代後梁·荊浩『筆法記』

산수의 모양은 기운과 형세가 상생하는 것이다. 오대후양·형호의 『필법기』에 나오는 글이다.

. .

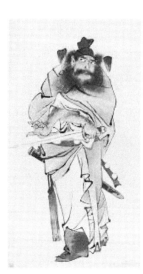

清, 任頤〈鍾馗圖〉

昔吳道子畵鍾馗[1], 衣藍衫[2], 鞹一足, 眇一目, 腰笏巾首而蓬髮, 以左手捉鬼, 以右手抉其鬼目, 筆蹟遒勁, 實繪事之絶格[3]也. 有得之以獻蜀主[4]者, 蜀主甚愛重之, 常挂臥內[5]. 一日召黃筌令觀之. 筌一見稱其絶手. 蜀主因謂筌曰: "此鍾馗若用拇指掐其目則愈見有力. 試爲我改之." 筌遂請歸私室, 數日, 看之不足, 乃別張絹素畵一鍾馗, 以拇指掐其鬼目. 翌日, 並〈吳本〉一時獻上. 蜀主問曰: "向止令卿改, 胡爲別畵?" 筌曰: "吳道子所畵鍾馗, 一身之力, 氣色眼貌[6], 俱在第二指, 不在拇指, 以故不敢輕改也. 臣今所畵雖不迨古人, 然一身之力, 倂在拇指, 是敢別畵耳." 蜀主嘆賞久之, 仍以錦帛盜器[7], 旌其別識. 「近事·鍾馗樣」 —北宋·郭若虛『圖畵見聞誌』卷六

〈종규양〉은 지난날에 오도자가 종규를 그린 것이다. 남삼을 입고, 한 발은 가죽신을 신고, 한 눈은 애꾸이다. 허리에 홀을 차고 머리에는 수건을 썼다. 머리카락은 흐트러지고 왼손으로 귀신을 붙잡고, 오른손으로 귀신의 눈동자를 도려내고 있다. 필세가 힘 있어서 실로 그림 중에 아주 빼어난 품격이다.

그것을 얻어서 촉주[孟昶; 935~965재위]에게 바친 사람이 있었다. 촉주가 그 그림을 매우 애지중지하여 항상 침실에 걸어두었다. 하루는 황전을 불러서 그림을 살펴보게 하였다. 황전이 한 번 보고서 빼어난 솜씨를 칭찬하였다. 촉주가 그 일로 인하여, 황전에게 말하였다. "이 그림에서 종규가 엄지손가락으로 귀신의 눈동자를 도려내고 있다면, 더욱 힘 있게 보일 것이니, 나를 위하여 시험 삼아 그림을 고쳐주시오."

황전은 마침내 자기 방으로 돌아가기를 청하였다. 며칠 동안 들여다보았으나, 만족하지 못하였다. 다른 비단을 펼쳐놓고 종규를 그렸는데, 엄지손가락으로 귀신의 눈동자를 도려내는 것을 그렸다. 이튿날 오도자의 〈종규도〉와 함께 헌상하였다.

그랬더니 촉주께서 질문하였다. "지난번에 경에게 그림을 고치라고 명하였는데, 어찌하여 따로 그리었소?"

황전이 질문에 대답하였다.

"오도자가 그린 종규는 온 몸의 힘과 기색과 시선이 모두 검지에 있고, 엄지손가락에 없어서, 함부로 고칠 수 없었습니다. 제가 지금 그린 것이 옛사람에게 미치지는 못하나, 종규 온 몸의 힘이 엄지손가락에 있도록 고쳐서 그린 것입니다."

촉주가 탄복하여 오랫동안 칭찬하고 비단과 도금한 그릇을 주며 그의 특별한 식견을 칭찬하였다. 북송·곽약허의 『도화견문지』6권 「근사·종규양」에 나오는 글이다.

注

1 종규鐘馗: 역병疫病의 신을 몰아내는 귀신이다. 당唐의 현종玄宗이 꿈에 본 것을 오도자吳道子에게 그리게 한 데서 비롯되었다고 한다.
2 남삼藍衫: 8·9품의 낮은 관원이 입던 옷이다.
3 절격絶格: 매우 뛰어난 격조이다.
4 촉주蜀主: 후촉後蜀의 후주後主인, 맹창孟昶(935~965재위)을 이른다.
5 와내臥內: 침소나 침실을 가리킨다.
6 안모眼貌: 눈 모양이나 시선이다.
7 옥기鋈器: 도금한 그릇이다.

關仝麓山, 工關河之勢, 峯巒少秀氣.
巨然明潤鬱葱, 最有爽氣, 礬頭太多.
李公麟病右手三年, 余始畵. 以李嘗師吳生, 終不能去其氣. —北宋·米芾『畵史』

관동은 산을 거칠게 그리고 관문과 강의 형세는 공들여 그렸으나 봉우리는 빼어난 기세가 적다.

거연의 그림은 밝고 윤택하고 울창하여 모두 상쾌한 기가 있으나, 반두가 너무 많다. 이공린이 오른팔에 병이 나서 삼년 되었을 때 내가 처음 그림을 그리기 시작했다. 이공린은 일찍이 오도자를 배워서 끝내 그 기운을 버릴 수 없었다. 북송·미불의 『화사』에 나온 글이다.

<秋山問道圖>

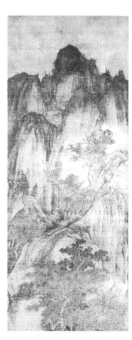

關仝<秋山晚翠>

如道士李得柔[1], 畵神仙得至于氣骨. 「道釋敍論」—北宋『宣和畵譜』卷一

도사인 이득유가 그린 신선 그림은 기세와 골격을 완전히 갖추었다. 북송『선화화보』1권「도석서론」에 나오는 글이다.

『宣和畵譜』

注

1 이득유李得柔: 송나라 도사道士이다. 하동河東(지금의 山西 太原) 사람이다. 소자小字는 촉
손蜀孫이고, 자는 승지勝之이며, 사호賜號는 묘응妙應이다. 선화宣和(1119~1125) 때 자허
대부紫虛大夫·응신전교적凝神殿校籍을 지냈다. 어려서부터 노장老莊을 즐겨 읽었으며, 시
문詩文과 그림에 능했다. 그림은 초상화를 절묘하게 그렸고 신선神仙·고사故事도 잘 그렸
다. 특히 설색設色이 아주 정교했다.

..

凡雲霧煙靄之氣, 爲嵐光[1]山色, 遙岑遠樹之彩也. 善繪于此者, 則得四時
之眞氣[2], 造化之妙理, 故不可逆其嵐光而當順其物理也. —北宋·韓拙『山水純全集』

　운무와 연애의 기운은 남광이 비치는 산색을 그리고 멀리 있는 봉우리와 나무는 채
색한다. 이런 것을 잘 그리는 자는 사계절의 참다운 경상과 자연의 묘리를 터득한 것이
다. 따라서 남광을 거스르면 안 되고 사물의 이치에 순응해야 한다. 북송·한졸의『산수순전
집』에 나오는 글이다.

注

1 남광嵐光: 산속의 남기嵐氣가 햇빛을 받아 생기는 광채이다.
2 진기眞氣: 원기元氣, 굳세고 바른 기운이다.

..

松最易工致, 最難士氣.
若講士氣, 非初學入門之道也. —元·倪瓚『雲林畫譜』

　소나무는 공치하게 그리기가 가장 쉽지만 가장 어려운 것
은 사기이다.
　사기를 강구하는 것은 초학자가 입문하는 길이 아니다.
원·예찬의『운림화보』에 나오는 글이다.

倪瓚<山水圖>

··

程季白蓄韓滉¹〈五牛圖〉, 雖著色取相, 而骨骼轉折², 筋肉纏裹³處, 皆以粗筆辣手取之, 如吳道子佛像, 衣紋無一弱筆求工之意, 然久對之, 神氣溢出如生, <small>所以爲千古絶蹟也. ─元·李日華論畫牛馬, 見俞劍華『中國畫論類編』卷下</small>

정계백이 한황의 〈오우도〉를 간직하였다. 채색으로 형상을 취했으나 골격은 전절하였고 근육이 붙은 곳이 모두 거친 필치를 써서 날쌘 솜씨로 그렸다. 오도자가 그린 불상의 옷 무늬는 약한 필치가 전혀 없어서 공교한 뜻을 구한 것 같다. 그림을 오래 보면 신기가 넘쳐 나서 살아 있는 것 같기 때문에 영원히 뛰어난 작품이라고 한다. <small>원·이일화가 소 그림을 논한 것이다. 유검화의 『중국화론유편』하권에 보이는 글이다.</small>

唐, 韓滉〈五牛圖〉卷 唐, 韓滉〈五牛圖〉(部分)

注

1 한황韓滉(723~787): 당나라 화가이다. 자는 태충太冲이고, 장안長安 사람이다. 덕종德宗(780~804) 때 재상宰相을 지내고 진국공晉國公에 봉해졌다. 시호는 충숙忠肅이다. 거문고를 잘 탔고, 장전張顚의 필법을 배워 전서篆書와 초서草書도 잘 썼다. 그림은 인물화와 시골풍경·소牛 등을 잘 그렸다. 인물화는 고개지顧愷之와 육탐미陸探微의 화법을 따랐다. 특히 그의 소 그림은 한간韓幹의 말馬 그림과 함께 쌍벽으로 일컬어졌다. 작품은 〈요민격양도堯民擊壤圖〉·〈소상봉고인도瀟湘逢故人圖〉·〈취객도醉客圖〉·〈촌부자이거도村夫子移居圖〉·〈집사투우도集社鬪牛圖〉·〈전가풍속도田家風俗圖〉·〈어렵도漁獵圖〉·〈고안명우도古岸鳴牛圖〉·〈자모우도子母牛圖〉·〈귀목도歸牧圖〉 등이 있다. 특히 〈오우도五牛圖〉는 고궁박물원에 소장되어 있다. 원나라 조맹부趙孟頫가 "신기가 빼어나고 세사에 드문 명작이다."라고 극찬하였다.

2 전절轉折: 사물의 발전 방향이나, 문장의 내용이 전환되는 것을 이른다.

3 전과纏裹: 얽히게 묶어서, 착 붙은 것이다.

元惟趙吳興父子, 猶守古人之法, 而不脫富貴氣. —元·李
日華『竹嬾畵賸』

元, 趙雍〈仿李公隣人馬圖〉

원나라 조오흥 부자[趙孟頫·趙雍]만 여전히 고인의 법을 지켰지만 부귀한 기운은 벗어나지 못했다. 원·이일화의 『죽란화잉』에 나오는 글이다.

元僧覺隱[1]曰: "吾嘗以喜氣寫蘭, 以怒氣寫竹." 蓋謂葉
勢飄擧[2], 花蕊吐舒, 得喜之神. 竹枝縱橫, 如矛刃錯出[3],
有飾怒之象耳. —元·李日華『六硯齋筆記』[4]

원나라 승려 각은이 말하였다.

"나는 일찍이 기쁜 마음으로 난을 그리고, 성난 기분으로 대를 그린다." 이 말은 잎의 형세가 빼어나고, 꽃이 피어서 즐겁게 정신을 터득했다는 것이다. 대나무 가지가 자유분방한 것은 창날이 끊임없이 나온 것 같아서 화난 모습을 지은 것이다.

注

1 각은覺隱: 원나라 승려 본성本誠이다. 처음 이름은 문성文誠이고 나중의 이름은 도현道玄이며, 자가 각은覺隱이다. 가흥嘉興(지금의 浙江 嘉興) 사람인데 오吳 지역 아래에 살았다. 원승4은元僧四隱의 한 사람으로 인품이 고결했으며, 글씨와 그림에 능했다. 산수화는 거연巨然의 화법을 따랐고, 죽석竹石과 영모翎毛도 잘 그렸는데, 모두 산뜻한 운치가 있었다. 『응시자집凝始子集』이 있다.

2 표거飄擧: 재정才情이 빼어나서, 분발하는 것을 형용한다.

3 착출錯出: 끊임없이 나타나는 것이다.

4 『육연재필기六硯齋筆記』: 명나라 이일화가 지은 4권으로 된 책 이름이다. 부록 이필二筆 2권, 삼필三筆 4권인데, 대부분 서화에 대한 논평論評이다.

元, 李日華〈飛泉絶壁圖〉

淸, 原濟〈黃山八勝圖〉

盤礴睥睨, 乃是翰墨家生平所養之氣, 崢嶸奇
崛, 磊磊落落, 如屯甲聯雲, 時隱時現, 人物·草
木·舟車·城郭, 就事就理, 令觀者生入山之想乃
是. 「跋畵」―淸·原濟『大滌子題畵詩跋』卷一

두 다리를 뻗고 거만하게 곁눈질하는 것은 글씨를 쓰고
그림 그리는 사람들이 평소에 길러온 기질이다. 가파르게
우뚝 솟은 기이한 산들이 여기 저기 솟아 있는 것은 무기를
쌓아 놓은 듯하고, 구름이 엉키어 때로는 숨고 때론 나타나
며, 인물·초목·배와 수레·성곽이 사리에 맞아서 관람하는 자들에게 실제 산에 들어온
것 같은 생각이 들어야 잘된 그림이다. 청·원제의 『대척자제화시발』 1권 「발화」에 나오는 글이다.

聊寫我胸中蕭寥不平之氣, 覽者當于象外賞之.
以毫素騁發激巖鬱積不平之氣.
發筆得峭爽勁逸之氣.
川瀨氤氳之氣, 林風蒼翠之色, 正須澄懷觀道, 靜以求之, 若徒索于毫末
間者離矣.
關仝蒼莽之氣, 惟烏目山人能得之.
貫道師巨然, 貫道縱橫輒生雄獷之氣.
學癡翁須從董·巨用思, 以瀟灑之筆, 發蒼渾之氣.
東坡于月下畵竹, 文湖州見之大驚, 蓋得其意者, 全乎天矣, 不能復過矣.
禿管戲拈一兩折, 生煙萬狀, 靈氣百變. ―淸·惲壽平『南田畵跋』

그런대로 흉중의 적막하고 평범하지 않은 기운을 그렸으니, 관람하는 자는 물상 밖
을 감상해야 한다.
붓으로 비단에 생각대로 그리면 바위에 부딪쳐 쌓이는 기운은 평범하지 않다.
붓으로 표현하면 산뜻하고 맑으며 강한 빼어난 기운을 얻는다.
시내와 여울의 아득한 기운과 숲과 바람의 울창하고 푸른 기색은 반드시 마음을 맑게
하고 도를 관람해야 조용하게 탐구할 수 있으니, 붓끝에서만 찾는다면 어려울 것이다.
관동의 창망한 기운은 오목산인[王翬]만 표현할 수 있다.

관도[江參]는 거연을 배워서 자유자재하여 번번이 웅건하고 널찍한 기운이 나타난다.

치옹[黃公望]을 배우려면 반드시 동원·거연의 생각을 따라야 말쑥한 필치로 무성하고 혼연한 기운이 표현된다.

동파가 달밤에 그린 대를 문호주[文同]가 보고 매우 놀랐다. 뜻을 얻는 것은 완전히 천성에 달렸으니,

宋, 江參<千里江山圖> 부분

더욱 뛰어날 수 없는 것이다. 몽당붓을 잡고 장난삼아 한두 번 붓이 지나가면, 연기 속에도 온갖 형상이 생겨 신령한 기운이 수백 번 변한다. 청·운수평의 『남전화발』에 나오는 글이다.

· ·

文長·且園才橫而筆豪, 而變亦有倔强不馴之氣, 所以不謀而合. 三日不動筆, 又想一幅紙來, 以舒其沈悶之氣. 「題畫·靳秋田索畫」—淸·鄭燮『鄭板橋集』

문장[徐渭]·차원[高其佩]은 재주가 넘치고 필치가 호방하여, 그림을 변화시켜도 순종하지 않는 고집스러운 기질이 있기 때문에, 굳이 도모하지 않아도 부합한다. 삼일 간 붓을 들지 않고 생각이 한 폭의 종이에 이르면 울적한 기분이 펼쳐진다. 청·정섭의 『정판교집』「제화·근추전색화」에 나오는 글이다.

淸, 高其佩<人物畵>

· ·

山形樹態, 受天地之生氣而成; 墨渖筆痕, 託心腕之靈氣以出, 則氣之在是亦卽勢之在是也. 氣以成勢, 勢以御氣, 勢可見而氣不可見, 故欲得勢必先培養其氣. 氣能流暢則勢自合拍, 氣與勢原是一孔所出, 灑然出之, 有自在流行之致, 迴旋往復之宜. 不屑屑以求工, 能落落而自合. 氣耶? 勢耶! 倂而發之. 「山水·取勢」—淸·沈宗騫『芥舟學畵編』卷二

산과 나무의 형태는 천지의 생기를 받아서 이루어진다. 먹 찌꺼기와 붓 자국이 마음과 팔에 의탁해서 신령한 기운이 표출되면 기운이 있고 형세도 있게 된다. 기운으로 형세를 이루고 형세로 기운을 거느리면, 형세는 보이나 기운은 드러나지 않는다. 따라서 형세를 얻으려면 반드시 먼저 기운을 배양해야 한다.

기운이 막히지 않고 유창하면 형세는 자연히 부합하게 된다. 기운과 형세가 원래 한숨에 나와 시원하게 표현되고, 자연스럽게 흐르는 필치가 돌면서 왕복해야 기운과 형세가 어울리게 된다. 공교함을 굳이 구하지 않아도, 분명하게 표현할 수 있어서 저절로 부합하게 된다. 기운이든 형세이든 모두 함께 드러난다. 청·심종건의 『개주학화편』 2권「산수·취세」에 나오는 글이다.

書畵貴有奇氣. —淸·方薰『山靜居畵論』

그림과 글씨는 특이한 기운이 있어야 귀하다. 청·방훈의 『산정거화론』에서 나온 글이다.

士夫氣磊落大方, 名士氣英華秀發, 山林氣靜穆淵深, 此三者爲正格. 其中寓名貴氣[1], 煙霞氣[2], 忠義氣[3], 奇氣[4], 古氣[5], 皆貴也. 若涉浮躁[6]煙火[7]脂粉[8]皆塵俗氣, 病之深者也, 必痛服對症之藥, 以淸其心, 心淸則氣淸矣. 更有稚氣·衰氣·霸氣, 三種之內稚氣猶有取焉. 又邊地之人多野氣, 釋子多蔬笋氣[9], 雖難厚非, 終是變格. 匠氣之畫, 更不在論列. —淸·范璣『過雲廬畫論』

清, 范璣〈荷花圖〉册

사대부의 기운은 맑고 고상하며 도량이 넓고 대범하다. 명사의 기운은 영화롭게 빼어나다. 산림의 기운은 정숙하고 심오하다. 이런 세 가지 기운을 올바른 풍격이라고 한다. 그 중 명귀기, 연하기, 충의기, 기기, 고기를 모두 기탁하는 것이 귀중하다. 부조·연화·지분에 관련되면 모두 속세의 기운으로 병이 깊은 것이다. 반드시 병은 증상을 보고 약을 복용하여야, 마음이 맑아지고 마음이 맑으면 기운이 맑아지기 때문이다.

다시 치기·쇠기·패기가 있는데, 셋 중에서 치기는 취할 만하다. 변방지역 사람들은 야기가 많고, 불자들

은 소순기가 많다고, 크게 비난하기는 곤란하지만 결국은 변한 격이다. 장인기가 있는
그림은 더구나 일일이 논할 일이 아니다. 청·범기의 『과운려화론』에 나오는 글이다.

注

1 명귀기名貴氣: 명성과 존귀함이 드러나는 기운이다.
2 연하기煙霞氣: 산수의 맑고 윤택한 기운이다.
3 충의기忠義氣: 충정忠貞하고 의열義烈한 기운이다.
4 기기奇氣: 평범하지 않고 특이한 기운이다.
5 고기古氣: 옛 문화의 기운이다.
6 부조浮躁: 경박하고 급한 것이다.
7 연화煙火: 속세의 기운을 이른다.
8 지분脂粉: 요염하고 화려함이 지나친 것을 가리킨다.
9 소순기蔬笋氣: 소순蔬笋은 '소순蔬筍'과 같으며, 소순蔬笋은 소채蔬菜와
죽순이고, 산함기酸陷氣를 가리킨다. * 산함기酸陷氣는 승려들 특유의
말투나 태도를 비꼬아 하는 말인데, 중들이 늘 산함酸陷을 먹기 때문에
일컫는 말이다. 송나라 소식蘇軾의 〈贈詩僧道通〉이라는 시에 "語帶煙
霞從古少, 氣含蔬筍到公無."라는 구절이 있는데, 소식이 스스로 주를
내어 "산함기酸陷氣가 없는 것을 이른다."고 하였다.

(傳) 蘇軾〈墨竹圖〉

畵貴有神韻, 有氣魄, 然皆從虛靈中得來, 若專于實處求力, 雖不失規矩
而未知入化[1]之妙. —淸·董棨『養素居畵學鉤深』

그림은 신운이 있고, 기백이 있는 것을 귀하게 여긴다. 신운과 기백은 영묘한 가운데
에서 터득할 수 있는 것이다. 오로지 그려서 채워 넣는 데에 역량을 구한다면, 화법을
잃지 않더라도 절묘한 경지에 도달하는 묘함을 알지 못한다. 청·동계의 『양소거화학구심』에
나오는 글이다.

注

1 입화入化: 절묘한 경지에 도달하는 것이다.

有筆法, 而有生動之情, 有墨氣而有活潑之致, 法當合氣, 氣當合法. 法得

氣而脈絡通, 氣得法而陰陽辨矣. —清·丁皐『寫眞秘訣』

필법이 있으면 생동하는 정이 있고, 먹 기운이 있으면 활발한 운치가 있다. 법은 기에 합쳐지고, 기는 법에 합쳐져야 한다. 법이 기를 얻으면 맥락이 통해지고 기가 법을 얻으면 음양이 분명해질 것이다. 청·정고의 『사진비결』에 나오는 글이다.

昔人論作書作畵以脫火氣爲上乘. 夫人處世, 絢爛之極, 歸于平淡. 卽所謂脫火氣, 非學問不能. —清·邵梅臣『畵耕偶錄』

옛 사람들이 글씨를 쓰거나 그림을 그리는 데, 화기를 벗어나는 것이 가장 좋은 길이라고 논하였다. 사람이 처하는 세상은 현란함이 지극하면, 평담한 데로 돌아간다. 이른바 화기를 벗어나는 것은 배우지 않으면 할 수 없는 것이다. 청·소매신의 『화경우록』에 나오는 글이다.

以筆墨運氣力, 以氣力驅筆墨, 以筆墨生精彩.
初學則有嫩氣, 久久則蒼老[1], 蒼老太過, 則入霸悍, 必須由蒼老漸入于嫩, 似不能畵者, 却處處到家, 斯爲上品.
閒坐與友人論畵賦詩以勗[2]諸君, 寧有穉氣勿涉市氣, 寧有霸氣勿涉野氣. 善學古人之長, 勿染古人之短, 始入佳境. 再觀古今畵家, 骨格氣勢, 理路[3]精神, 皆在筆端而出, 惟靜穆丰韻, 潤澤名貴爲難, 若使四善[4]兼備, 似非讀書養氣不可. —清·松年『頤園論畵』

필묵으로 기력을 운행하고 기력으로 필묵을 구사해야, 필묵에서 정채함이 생긴다.
처음 배우면 여린 기가 있으나 오래되면 창노하고, 창노함이 지나치면 너무 사나운 기운에 빠진다. 반드시 창노한데서부터 점점 부드러운 데로 들어가야 한다. 능숙하지 못한 것처럼 그린 것이 곳곳에 있으면 오히려 이것이 좋은 작품이다.
한가롭게 앉아서 친구들과 더불어 그림을 의논하고 시를 지어서, 제군들에게 힘쓰도록 권하는 것이니, 차라리 어린애 같은 치기가 있을망정, 장사치 기운에 관련되지 말아야 할 것이다. 차라리 사나운 기운이 있을망정, 촌스러운 기에 관련되지 말아야 할 것이다.

옛사람의 장점을 잘 배우고 옛사람의 단점에 물들지 말아야 아름다운 경지에 들어갈 수 있다. 고금의 화가를 재차 살펴보면, 골격과 기세·이로와 정신이 모두 붓끝에서 나왔다. 조용하고 엄숙하며 아름다운 운치가 풍부하여 귀하게 되기가 어려우니, 사선을 겸비하려면 독서로 원기를 길러야 한다. 청·송년의 『이원논화』에서 나온 글이다.

注

 1 창로蒼老: 그림·필치가 고아하고 힘차다. 세련되고 웅건하다.
 2 욱勗: 힘쓸 욱 자로 권면勸勉하는 것이다.
 3 이로理路: 사물이나 말의 조리條理를 이른다.
 4 사선四善: 옛날 중국에서 관리의 성적(고과)을 매길 때, 네 가지 표준으로 삼는 덕행德行, 청신淸愼, 공평公平, 근면勤勉을 이른다.

三

戴逵[1]. 情韻連綿, 風趣巧拔.
顧駿之. 神韻氣力, 不逮前賢.
陸綏[2]. 體韻遒擧, 風采飄然.
毛惠遠[3]. ……力遒韻雅, 超邁絶倫.

—南齊·謝赫『畵品』

南宋, 馬麟〈秉燭夜遊圖〉

대규는 기품이 끊임없이 이어지고 풍취가 교묘하고 빼어난다.
 고준지는 신운과 기력이 전현에 미치지 못한다.
 육수는 형체와 운치가 강하고 빼어나며 풍채가 높고 심원하다.
 모혜원은 …… 필력이 강하고 운치가 고상하여 남들보다 빼어났다. 남제·사혁의 『화품』에서 나온 글이다.

注

 1 대규戴逵(?~396): 동진東晉의 학자·조각가 및 화가이다. 초군譙郡 사람으로 회계會稽의

王羲之 戴逵<雪夜訪戴圖>부분

섬현剡縣에 살았다. 자는 안도安道, 성품이 고결하고 학문이 해박하여 명성이 높았다. 어려서부터 다재다능해서, 문장에 능했고 글씨를 잘 썼으며 거문고도 잘 탔다. 10여 세 때 와관사瓦官寺에서 그림을 그리다가 마침 회계내사會稽內史로 있던, 왕희지王羲之의 눈에 띄어 그림으로 성공하리라는 칭찬을 들었다. 중년에 여기 삼아 그림을 그렸는데 인물·고사·산수·짐승 등을 절묘하게 그렸다. 불상佛像의 조각 및 주조鑄造에도 능하여, 만년에는 주로 이 일에 전념했다. 그의 아들 발勃과 옹顒도 그림에 뛰어나 명성이 높았다.

2 육수陸綏: 남조송南朝宋 화가 육탐미陸探微의 아들이다. 인물과 불상을 잘 그려, 아버지를 전수하여 당시에 명성이 무거웠다.

3 모혜원毛惠袁: 남제南齊의 화가이다. 영양榮陽 양무陽武 사람이다. 고개지顧愷之의 화법을 배워 인물풍속화人物風俗畵를 잘 그렸으며, 특히 말馬 그림에 뛰어나 유진劉瑱의 사녀화士女畵와 함께 당대 제일로 꼽혔다. 작품에 〈자백마도赭白馬圖〉·〈주객도酒客圖〉·〈도극도刀戟圖〉·〈섭공호룡도葉公好龍圖〉 등이 전한다.

漢王元昌, 天人之姿, 博綜技藝, 頗得風韻, 自然超舉. —南齊·李嗣眞『續畵品錄』

한왕 원창은 천부적인 자질을 갖추어 각종 기예가 널리 통하여, 풍격과 운치를 꽤 얻어서 자연히 모두를 뛰어넘었다. 당·이사진의 『속화품록』에서 나온 글이다.

<漢王元昌>

凡書畵當觀韻. 往時李伯時爲余作李廣[1]奪胡兒馬, 來兒南馳, 取胡兒弓, 引滿以擬追騎, 觀箭鋒所直, 發之人馬皆應弦[2]也. 伯時笑曰: "使俗子爲之, 當作中箭追騎矣." 余因此深悟畵格, 此與文章同一關紐, 但難得人入神會耳. 〈題摹燕郭尙父圖〉—北宋·黃庭堅『預章黃先生文集』卷二十七

모든 서화는 운치를 보아야 한다. 지난번 이백시[李公麟]가 나를 위하여, 이광 장군이 호족의 말을 빼앗는 그림을 그렸다. 말이 남쪽으로 달아나니 호족이 활을 힘껏 당기면서 말을 쫓아가는 것을 그렸다. 쏜 화살촉 끝이 바로 보이는데 말과 사람이 모두 쓰러

졌다. 백시가 웃으면서 "속된 화가에게 그리게 한 것이다. 말을 쫓으며 화살이 적중하는 것을 그려야 한다."고 하였다. 내가 여기에서 그림의 격조를 깊이 깨달았다. 그림도 문장과 같은 관건이라고 하지만, 마음으로 깨달은 경지에 든 사람을 얻기가 어려울 뿐이다. 북송·황정견의 『예장황선생문집』27권〈제모연곽상부도〉에 나오는 글이다.

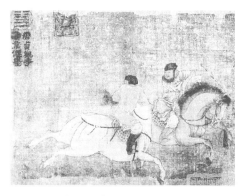

李公麟<仿韋偃牧馬圖>부분

注

1 이광李廣(?~기원전119): 서한西漢의 명장名將으로, 농서隴西 성기成紀(지금의 甘肅 泰安) 사람이다. 문제文帝 때 흉노匈奴 정벌에 종군하여 벼슬을 시작하여 무기상시武騎常侍가 되었고, 무제武帝 때 북평 태수北平太守 등을 역임하였다. 활을 잘 쏘고 군사들을 사랑으로 이끌어 모두 용맹을 떨치자, 흉노가 두려워하며 비장군飛將軍이라 불렀다. 위청衛靑을 따라 흉노를 치다가, 길을 잃어 책임을 추궁당하자 자살하였다.

2 응현應弦: '응현이도應弦而倒'이다. 활시위 소리가 나자마자, 쓰러지는 것이다. 활 쏘는 솜씨가 매우 뛰어남을 형용한다.

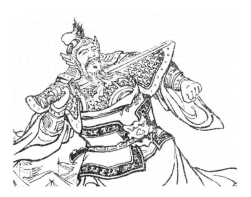

<李廣像>

故畫人物最爲難工[1], 雖得其形似, 則往往乏韻[2]. 「人物敍論」 —北宋『宣和畫譜』卷五

인물은 잘 그리기가 가장 어려워, 모습은 닮았더라도 종종 운치가 결핍된다. 북송의 『선화화보』5권「인물서론」에 나오는 글이다.

注

1 화인물최위난공畫人物最爲難工: 고개지顧愷之의 『위진승류화찬魏晉勝流畫贊』에서 "모든 그림은 사람이 가장 어려우며, 다음은 산수이고, 다음은 개와 말 그림이다. 누대와 정자는 일정한 기물일 뿐이니, 그리기는 어렵지만 좋아하기는 쉬워서, 생각을 옮겨 묘함을 얻는 것을 필요로 하지 않는다.[凡畫: 人最難, 次山水, 次狗馬, 臺榭一定器耳, 難成而易好, 不待遷想妙得也.]"라고 한 말이다.

2 운운韻: 필획·선의 움직임·기복·마르고 습윤함 등의 변화가 시 같은 운미韻味를 가지는 것과, 감상자로 하여금 끝없이 마음이 이끌리도록 하는 운치를 가리킨다.

衡山評畫, 亦以趙松雪·高房山[1]·元四大家[2]及我朝沈石田之畫, 品格在
宋人上, 正以其韻勝耳. ―明·何良俊『四友齋畫論』

형산[文徵明]이 그림을 평하였는데, 조송설[趙孟頫]·고방산[高克恭]·원사대가와 우리
명나라 심석전[沈周]의 그림 품격도 송나라 사람 위에 있다고 하였다. 이는 운치가 그들
보다 뛰어나기 때문이다. 명·하량준의 『사우재화론』에 나오는 글이다.

明, 文徵明<桃源問津圖>卷

元, 趙孟頫<鵲華秋色圖>卷

注

1 고방산高房山: 원나라 화가 고극공高克恭(1248~1310)이다. 선조는 회흘回鶻(위구르) 사람
 이다. 대동大同에 적을 두었다가 뒤에 북경北京으로 옮겼다. 자는 언경彦敬이고, 호는 방
 산노인房山老人이다. 지원至元(1264~1294) 때 공생貢生으로 공부령사工部令史가 되고, 뒤
 에 공부상서工部尙書에 이르렀다. 산수화에 뛰어나 원나라 제일의 산수화가로 일컬어졌으
 며, 묵죽墨竹도 잘 그렸다. 그의 산봉우리를 그리는 준법峻法은 동원董源을 배웠고, 구름
 과 나무는 이미二米(米芾·米友仁 父子)를 배웠으며, 뒤에는 이성李成·거연巨然의 화법도
 배워 품격이 혼후渾厚했다. 그림을 아껴 자주 그리지는 않았으나, 술에 겨워 흥겨워지거나
 좋은 친구가 앞에 있으면 붓을 휘둘러 그렸다. 신묘한 경지에 까지 이르렀다고 한다. 묵죽

은 왕정균王庭筠의 화법을 배웠는데, 문동文同에 뒤지지 않는다는 평을 들었다. 일찍이 쌍죽雙竹을 그리고 스스로 제題하기를 "자앙子昻(趙孟頫)의 대 그림은 신神은 있되 형形은 닮지 않았고, 중빈仲賓(李衎)의 대 그림은 형形은 닮았으되 신神이 없다. 신神과 형形을 아울러 갖춘 것은 나의 두 군자君子이다."라고 했다. 그는 원나라 말기에 병란兵亂이 일어나자 상해上海로 피란, 자손 대대로 상해에 살았다고 한다.

2 원사대가元四大家: 원나라 때 산수화의 대표작가이다. 두 가지 설이 있다. 하나는 명明나라 왕세정王世貞의 『예원치언藝苑巵言』「부록附錄」에 원사대가는 "조맹부趙孟頫·오진吳鎭·황공망黃公望·왕몽王蒙 등 네 사람을 가리킨다."라고 하였다. 또 하나는 명나라 동기창董其昌의 『화지畫旨』에 "황공망·왕몽·예찬倪瓚·오진 등을 가리킨다."라고 하였다. 여기는 후자의 설을 가리킨다.

元, 高克恭<秋山暮靄圖>卷

明, 沈周<草庵圖>부분

韻者, 生動之趣, 可以神游意會, 陡然得之, 不可以駐思而得也. —明·李日華『六硯齋筆記』

운이라는 것은 생동하는 정취이다. 정신이 마음으로 이해하는 경지에 노닐어야 의외로 얻을 수 있고, 골똘히 생각해서 얻을 수 있는 것이 아니다. 명·이일화의 『육연재필기』에 나오는 글이다.

墨以破[1]用而生韻, 色以清用而無痕. —清·笪重光『畵筌』

먹은 파묵해서 써야 운치가 생기고 색은 맑게 써야 흔적이 없다. 청·달중광의 『화전』에 나오는 글이다.

注

1 파破: 파묵破墨이다. 파묵은 동양 고유의 수묵화 기법 중의 하나로서 먹墨의 바림을 이용하여 입체감을 표현하는 화법이라고 한다. 여기에서 먹의 바림이란 선염渲染의 이행을 의미하는데, 현대미술에서는 흔히 그러데이션(Gradation)이라는 용어로 쓰인 일종의 선염하는 기법으로 짙은 먹을 물에 섞어서 점점 옅어지거나 짙어지게 완성하는 것인데, 짙고 옅은 먹이 서로 섞이면서 물상의 경계와 윤곽을 나타내는 동시에 먹색의 생동감을 얻는다.

···

過于刻畫, 未免傷韻. 觀其隨筆率略處, 則有一種貴秀逸宕之韻, 不可掩者. —淸·惲壽平『南田畵跋』

지나치게 애써 그리면 운치를 손상시킨다. 붓 가는 대로 대충 소략하게 그린 곳을 보면, 부귀하고 빼어난 대범한 운치가 있어서 가릴 수 없다. 청·운수평의 『남전화발』에 나오는 글이다.

7

意境論

의경론

清流寺

'의경'은 중국 전통미학에서 중요하게 여기는 하나의 범주에 속한다. 이는 예술미학의 구성요소로 조금도 소홀히 할 수 없다. '의경'이란 단어는 당나라 왕창령의 『시격』에서 가장 먼저 나왔다. 유일하게 근대사람 왕국유가 『인간사화』에서 비교적 계통을 갖춘 의경설을 확립해서 시가를 비교 평가하는 표준으로 삼았다.

중국고대 화론에서 말하는 "의경"은 시론보다 나중에 나왔다. 각 저술에 흩어져 있어서 전문적인 연구가 부족하지만 견해만은 매우 치밀하다. 당나라 이전의 화론은 골법·형신·세·태·기운 등으로 전개시켜 일찌감치 다방면으로 연구되었다.

동진의 고개지는 "형상으로 신채를 묘사한다."[1]는 요구조건을 언급하고, 남제 사혁이 제시한 "형상 밖의 것을 취한다."[2]는 주장을 함께 총괄하여 "육법"을 제시하였는데, 기운을 가장 중요시하는 동양화론의 기초를 정하였다.

상당히 긴 세월 동안 "의경"이라는 하나의 개념만 제시한 경우는 없었다. 당나라 장언원이 『역대명화기』 「논화산수수석」에서 "뜻을 모은다."·"뜻으로 깊고 특이함을 얻는다."[3]는 방법을 말한 것이 있지만, 오대 후양 형호가 『필법기』에서 "진경"을 설명하여 "필묵을 잊어야 진경이 있다."·"물상을 헤아려 참모습을 취한다."·"진은 기운과 바탕이 모두 담긴 것이다."[4]고 언급한 것들은 당시 "의"에 대하여 말한 것이다. 하지만 여전히 창작 과정에서는 흥취 부분만 주장하였고 "의"와 "상"의 관계에 관한 문제를 언급한 것은 없다.

북송에 이르러 곽희, 곽사가 『임천고치』에서 처음 "경계"라는 말을 명확하게 사용하였다. "경계"가 때로는 "의경"과 같은 의미로 사용되었다. 청나라 포안도가 "정경은 경계이다."[5]라고 해석하였다. 산수화 중에서 '의경'을 말한 것은 『임천고치』의 시작 부분과, 명나라 말기 당지계의 『회사미언』에서 볼 수 있다.

중국화론에 제일 먼저 사용된 "의경"이란 말은 청나라 초 달중광의 『화전』에서 산수화 의경의 범주가 기본 문제의 하나로 논술되었다. 그 뒤 화론에서 의경에 대한 탐구가 균등하게 전개되었다.

설영년이 『의경에 관하여』라는 문장에서 말한 것을 종합해보면, 중국화가의 의경론은 "뜻이 주가 된다."고 주장하고, "나타냄"을 강조하면서도 "묘사"하는 중에 뜻이 포함되어야 한다고 요구하면서, "뜻을 세워야 경지가 생긴다"하였다.

1) 顧愷之, "以形寫神"
2) 謝赫, "取之象外"
3) 張彦遠, 『歷代名畵記』 「論畵山水樹石」, "凝意"·"得意深奇"
4) 荊浩, 『筆法記』, "可忘筆墨, 而有眞景"·"度物象而取其眞"·"眞者氣質俱盛"
5) 郭熙, 郭思, 『林泉高致』, "境界". 布顔圖, 『畵學心法問答』, "情景者, 境界也."

청나라 석도는 "산의 본성이 나의 본성이고, 산의 성정이 나의 성정이다.", "산천과 내가 정신으로 만나서 작품이 변화한다."[6]고 하였다. 이는 정을 모우고 물정의 모사를 통하여, 사람들의 생각을 펼쳐내게 되면, 눈으로 보기에 한계가 있는 감성 형상에 의지하여, 허와 실을 결합하는 중에 연상하거나 상상하게 된다. 따라서 보는 자가 "다볼 수 없는 경지"에서 감동하여 "경치 밖의 경치"를 깨달아 "뜻밖의 묘한 "경지에 이르면, 자신도 모르게 감화되어 심미작용이 발휘된다는 것이다.

'의경'을 구성하는 요소로 "의경"이나 "정경" 두 가지 방면을 언급한다.

"의"와 "정"의 방면은 "참다운 정"이나 "새로운 뜻"을 요구한다. "뜻이 원대함"과 "뜻이 깊음"은 모두 뜻으로 그림을 그린다는 말이다. 정으로 인하여 경치가 표현되어야 사람들을 감동시키고 사람들이 완미할 생각을 불러들인다. 화가는 "자기만의 표현"이 있을 뿐만 아니라, 같은 유형의 사람들 마음속의 보편적인 뜻을 표현할 수 있다. 정을 펼쳐 정취를 묘사하면 형체가 갖추어지고 은미할 뿐만 아니라, 동시에 심미이상이 구체적으로 표현되어 이상적인 높은 수준의 생활에 이를 수 있다.

"경境"과 "경景"의 분야는 "경진景眞"·"경진境眞"·"경실境實"과 "경심境深"을 주장하여, 경치를 배치할 경우에 작은 것에다 많은 승경을 배치하면, 모두 포함시킬 수 없어서, "숲 사이는 걸어 갈 수 있는 것같이"하고, "산 아래를 지나온 것같이"하여, 화경은 "하늘과 땅의 이치를 터득"하여, 산수의 형상과 형신을 겸비한 형체를 갖추어야 한다고 강조한다.

역대화가들이 평론한 '의경'은 모두 "진정眞情"과 "진경眞景"이 묘하게 합하여 틈이 없는 것을 추앙하였다. 반면에 의경을 새롭게 만드는데 형상과 형신을 실제적인 형태로 표현하는 것도 일률적으로 논하기는 어렵다. 일종의 뜻[意]이 빼어난 것을 "조경造境"이라 하고, 경물을 배치하는 데도 매우 자유로워야, 주관적인 "정"과 "의"를 강렬하게 표현할 수 있다. 특별한 종류의 빼어난 경치를 그리는 것을 "사경寫境"이라 하고, 경물의 구체적이고 특수한 외부와의 연관관계를 거듭 비교해 보고 묘사해야, "정"과 "의"가 그 가운데 어렴풋이 있게 된다.

동양화의 "의경"을 다시 논하고, 화경과 시경·화경과 필묵의 관계를 언급하여 의경을 구축하려면 "자연을 스승으로 삼는다."·"마음으로 근원을 얻는다."에 힘입어, 고인을 학습하고 여러 방면을 확충해서 수양해야 한다고 하였다. 이런 견해는 감정을 표현하는 중국회화의 주류를 인도하여, 시종일관 회화 본연의 규율에 따라서 끊임없이 발전해 나아가는 것이다.

6) 石濤, "山性卽我性, 山情卽我情", "山川與予神遇而迹化"

淸, 陳撰<花鳥畵>

旨微于言象之外1者, 可心取于書策2之內.3 —南朝宋·宗炳『畵山水序』

형상을 초월한 미묘한 취지는 그뜻을 문헌 속에서 취할 수 있다. 남조송·종병의 『화산수서』에 나오는 글이다.

注

1 언상지외言象之外: 형상을 벗어난 경지를 말하는 것이다. * 상외象外는 형상 밖이라는 뜻으로, 마음이 형상을 초월한 경지이다.
2 서책書策: '서적書籍'으로 문헌文獻을 이른다.
3 "지미어언상지외자旨微于言象之外者, 가심취우서책지내可心取于書策之內."는 심의心意와 서책書策을 통하여 고인의 사상을 이해하고 섭취할 수 있다는 것으로써, 그림의 작용을 곁들여 설명한 것이다.

按語

종병은 산수화에는 "형상 밖의 뜻[象外之意]"이 있어야 한다고 주장하였다. 명나라 말기에 운향惲向이 "화가들은 간결한 것을 좋은 것으로 여기는데, 간단한 것은 형상이 간단한 것이지 뜻이 간결한 것은 아니다.[畵家以簡潔爲上, 簡者簡于象而非簡于意.]"라고 한 것도 같은 뜻이다. 이 말은 청나라 진찬陳撰의 『옥궤산방화외록玉几山房畵外錄』에 보인다.

若拘以體物1, 則未見精粹2; 若取之象外, 方厭膏腴3, 可謂微妙也.「張墨·荀勗」—南齊·謝赫『畵品』

사물을 묘사하는 것에 구애되면 순수함을 나타낼 수 없다. 형상 외의 것을 취하면 화려함에 싫증나서 미묘하다고 할 수 있다. 남제·사혁의 『화품』「장묵·순욱」에 나오는 글이다.

注

1 체물體物: 사물을 묘사하는 것, '체물연정體物緣情'으로 작품에서 사물표현과 감정의 표현을 이른다.
2 정수精粹: 순수함을 이른다.
3 고유膏腴: 기름진 땅, 풍요함, 맛있는 음식 등으로 문사文辭가 화려함을 이른다.

按語

* 북송의 소식蘇軾이 〈왕유오도자화王維吳道子畵〉에서 "마힐[王維]은 형상 밖에서 얻어, 신

선세가 새장에 있는 것 같다.[摩詰得之于象外, 有如仙翮籠樊.]"고 하였다.

* 청나라 동계董棨가 『양소거화학구심養素居畵學鉤深』에서 "그림은 본래 모양을 본뜨는 것이나, 형상 가운데에서 구해서는 안 되고, 형상 밖에서 구해야 할 것이다.[畵固所以象形, 然不可求之于形象之中, 而當求之于形象之外.]"하였다.

* 사혁謝赫·소식蘇軾·동계董棨가 형상 밖에서 어떤 것을 얻는다고 분명하게 말하진 않았지만, 자세하게 체미하면, 형상 밖의 뜻과 형상 외의 모양이 모두 그 가운데 있다고 논하였다.

* 청나라 범기范璣가 『과운려화론過雲廬畵論』에서 "화론에서 화법이 강을 건너는 뗏목이라고 여기는 것은 깊이 연구한 견해가 아니다. 형상 밖을 초월하여 우주 안에서 터득해야, 깊이 연구하는 것이다.[凡論畵, 以法爲津筏, 猶非究竟之見, 超乎象外, 得其環中, 始究竟矣.]"하였다. "형상 밖을 초월하여 우주 안에서 터득한다.[超乎象外, 得其環中.]"는 것은 당唐나라 사공도司空圖의 『이십사품二十四品』「웅혼雄渾」에서 나온 말이다. 상외象外는 형상을 그린 자취 밖이고, 환중環中은 공허한 곳을 말한다.

* 손연규孫聯奎가 『시품억설詩品臆說』에서 "사람이 산수의 정자나 집을 그리는데, 산수의 주인을 그리지 않아도, 정자나 집안에 반드시 주인이 있다는 것을 알 것이다. 이것이 형상 밖으로 초월하여 우주 안에서 터득한다는 말이다.[人畵山水亭屋, 未畵山水主人, 然知亭屋中之必有主人也. 是謂超以象外, 得其環中.]"하였는데, "형상 밖으로 빼어난" 예술 효과가 없다면, 심원한 의경意境에 도달하기 어려울 것이다.

..

蕭條澹泊[1], 此難畫之意, 畫者得之, 覽者未必識也. 故飛走[2]遲速, 意近之物易見, 而閒和嚴靜[3], 趣遠之心難形. ——北宋·歐陽修『試筆』, 見『佩文齋書畫譜』

적막하고 소박한 정취는 그리기 어렵다. 그리는 사람이 그런 정취를 얻어도, 그림을 보는 사람은 반드시 알지 못한다. 나는 새와 달리는 짐승들은 느리고 빠른 것도 있기 때문에 가까이 있는 사물은 그러한 정취를 쉽게 표현할 수 있지만, 한가롭고 온화하고 엄격하고 고요한 정취와 원대한 마음은 그리기 어렵다. 북송·구양수의 『시필』의 글인데, 『패문재서화보』에 보인다.

注

1 소조담박蕭條澹泊: 쓸쓸하고 담박한 것이다. * 소조蕭條는 적막함, 쇠미함, 흩어짐, 성김, 결핍됨, 한가롭게 노닒, 야윔, 수척함, 초라함, 누추함 등을 말하는 것이다. * 담박澹泊은 욕심이 없고 마음이 조촐함, 산뜻함, 진지하거나 강렬하지 아니함, 소박하고 진실함, 청빈함, 출렁이는 모양 등을 이른다. 쓸쓸하고 담박한 분위기는 자연계에도 있고, 인간의 정신상태 가운데도 있는 하나의 경계이다. 이러한 경계는 날고 달리고 느리고 빠른 짐승들에

비해 표현하기 어렵다는 것을 말한 것이다.

2 비주飛走: '비금주수飛禽走獸'로 나는 새나 달리는 짐승을 이른다.

3 한화閒和: 한가하고 온화한 것이다. * 엄정嚴靜은 엄격하고 고요하여, 흐트러짐이 없는 것을 이른다.

按語

중국 문인화가들이 '소조담박蕭條澹泊'과 '황한간원荒寒簡遠'을 산수화의 최고 경지로 여긴다.

* 명나라 이일화가 『자도헌잡철』에서 "그림을 그리는 일은 반드시 어슴푸레하고 스산함을 '묘경'이라고 했다. 정신이 탁 트인 자가 아니면, 쉽사리 깨달을 수 없다. 기운氣韻은 반드시 태어나면서부터 아는 데 있다고 하는 것은 마음이 깨끗하고 담담한 가운데 내포된 뜻이 많이 있다는 것이다. 그 밖의 다른 정신이 각박하여 옹색하면, 극진한 공력을 다하더라도 출중한 인물들의 마음 속과 무슨 관련이 있겠는가? 송나라 왕개보[王安石]는 성급하며 벽창호와 같아서, 한갓 문장만 능했다고 여겼으나, 그의 시에서 "쓸쓸함을 기탁하려는 데 좋은 그림이 없으니, 비장함은 금으로 전할 수 있구나."라고 하였다. 비장함을 금에서 구한다면 쟁과 저로 씻을 수가 없지만, 쓸쓸한 감정을 그림에서 찾는 것은 감상을 잘하는 자라고 할 수 있다.[繪事必以微茫慘澹爲妙境, 非性靈廓徹者, 未易證入, 所謂氣韻必在生知, 正在此虛澹中所含意多耳. 其他精刻偪塞, 縱極功力, 于高流胸次間何關也. 王介甫狷急撲蒿, 以爲徒能文耳, 然其詩有云: "欲寄荒寒無善畫, 賴傳悲壯有能琴." 以悲壯求琴, 殊未浣箏笛耳, 而以荒寒索畫, 不可謂非善鑒者也.]"하였다.

明, 李日華 『紫桃軒雜綴』

淸, 邵梅臣 『畵耕偶錄』

* 청나라 소매신이 『화경우록』에서 "쓸쓸하고 담박한 분위기를 자아내는 것은 화가가 매우 쉽게 도달할 수 없는 공부이고, 매우 쉽게 얻을 수 있는 경지가 아니다. 적막하면 필묵의 운치가 모이게 되고, 담박하면 필묵이 신묘함을 얻게 된다. 사의화는 뜻이 있어야 되니, 뜻이 있으면 반드시 정취가 있게 되고, 정취가 있게 되면 반드시 정신[생동감]이 있게 된다. 정취가 없고 정신이 없으면 뜻이 없게 되니, 뜻이 없는데 어떻게 반드시 '사'라고 할 수 있겠는가?[蕭條淡漠, 是畫家極不易到功夫, 極不易得境界. 蕭條則會筆墨之趣, 淡漠則得筆墨之神. 寫意畫必有意, 意必有趣, 趣必有神. 無趣·無神則無意, 無意何必寫爲?]"하였다.

* 명나라 동기창董其昌이 『화지畵旨』에서 "자미[杜甫]가 그림을 논하면 꽤 기이함이 있다. '간이함은 고인의 뜻이라고 하였는데, 이는 그림의 골수를 터득한 것이다.[子美論畫殊有奇, 如云: '簡易高人意', 尤得畫髓.]"라고 하였다. 또 "하규는 이당을 배워 더욱 간솔함을 더하여, 소공들이 말하는 흙을 떼어낸 것 같다. 그 뜻은 모방하는 방법을 다 제거하려는 것이다. 없어진 것 같고 숨은 것 같이, 이미[米芾, 米友仁]의 묵희를 붓끝에 머무르게 한 것이다.

다른 사람은 술잔을 깨서 둥글게 만드는데, 이는 둥글게 쪼아서 술잔을 만들 뿐이다.[夏珪師李唐, 更加簡率, 如塑工所謂減塑者, 其意欲盡去模擬蹊徑. 而若減若沒, 寓二米墨戲于筆端. 他人破觚爲圓, 此則琢圓爲觚耳.]"라고 하였다.

* 청나라 운수평惲壽平이 『남전화발南田畵跋』에서 "이와 같이 거칠고 찬 경지는 필묵의 흔적을 볼 수 없어서, 사람들을 상상하게 한다.[如此荒寒之境, 不見有筆墨痕, 令人可思.]"하였다. 또 『구향관집甌香館集』12권「화발畵跋」에서 "화가들은 속된 방법을 다 쓸어버린다. 거칠고 차가운 경지만이 현묘한 사람의 정신과 골수로 정수精粹이다. 사기 일품이라는 것은 속된 안목으로는 들어갈 수 없는 경지이며, 오직 진수를 깨달은 자만이 감상할 수 있다.[畵家塵俗蹊徑, 盡爲掃除; 獨荒寒一境, 眞元人神髓. 所謂士氣逸品, 不入俗目, 惟識眞者, 乃能賞之.]"하였다.

* 청나라 화익륜이 『화설畵說』에서 "천지의 진정한 경지는 취해도 다할 수 없고, 써도 다하지 않는다. 송나라 원나라로부터 청나라에 이르기까지 여러 대가의 필치에는 깊은 산중의 경치가 매우 닮은 것들도 있다. 이로써 필묵의 도는 조화와 통한다는 것을 깨달았다. 조맹부·문징명·심주의 청록산수는 그들이 그린 것이 모두 이런 유명한 경치였다. 어쩌면 필묵이란 것이 사람을 감동시키기에 부족하여, 경치를 빌려서 세속에 아첨하는 것인가? 동원·거연이나 원나라 사대가와 사옹[董其昌]·연객[王時敏]같은 이들은 황량한 경치만 취하여, 우리의 멀고 아득한 생각을 묘사했다. 그림에서 취하는 지름길을 관찰하면, 작품의 우열을 알게 될 것이다.[蓋天地眞境, 取之不盡, 用之不竭. 且自宋 元以至國朝諸名家之筆, 深山中之景, 有絶似之者, 于以知筆墨之道, 通乎造化也. 子昂 文 沈之靑綠, 其所畵皆是名勝之境, 豈恐筆墨不足動人而借景以媚俗乎? 若爲董 巨 元四家, 思翁 煙客輩, 只取荒率之景, 以寫吾蒼茫之思. 觀畵之取徑而知筆墨之高下矣.]"하였다.

淸, 華翼綸<山水圖>

開元中, 將軍裵旻[1]居喪, 詣吳道子請于東都天宮寺畫神鬼數壁, 以資冥助[2]. 道子答曰 "吾畫筆久廢, 若將軍有意, 爲吾纏結[3]舞劍一曲, 庶因猛勵以通幽冥[4]!" 旻于是脫去縗服[5], 若常時裝束[6], 走馬如飛, 左旋右轉, 擲劍入云, 高數十丈, 若電光下射, 旻引手執鞘承之. 劍透室[7]而入, 觀者數千人, 無不驚栗. 道子于是援毫圖壁, 颯然風起, 爲天下之壯觀. 道子平生繪事得意[8], 無出于此. 「故事拾遺·吳道子」—北宋·郭若虛『圖畫見聞誌』

개원[713~742] 연간에 장군 배민이 상을 당하여, 오도자에게 가서 동도[洛陽]에 있는 천궁사 여러 벽에 귀신을 그려, 신의 가호를 얻게 해주기를 청하였다.

오도자가 대답하길, "내가 화필을 놓은 지가 오래되었습니다. 장군께서 뜻이 있다면, 저를 위해 검무 한 곡만 춰주십시오. 검무의 사납고 맹렬함으로 인하여, 저승의 귀신과 통하는데 도움이 될 것입니다!"하였다.

배민이 상복을 벗고 평상시의 차림으로 말을 날듯이 달려 좌우로 돌며 칼을 던지자, 구름에 들어갈 듯이 높이가 수십 길에 이르고 번개가 아래로 쏟아지는 것 같았다. 배민이 손을 뻗어 칼집을 잡고 받으려 하였으나 칼은 칼집을 뚫고 들어갔다. 보던 사람 수천 명이 놀라서 두려워하지 않은 이가 없었다. 오도자는 이때 붓을 들어 벽에 그림을 그렸다. 바람이 시원하게 일듯이 천하의 걸작을 만들었다. 오도자가 평생 그림으로 득의하였지만 이보다 뛰어난 것은 없었다. 북송·곽약허의 『도화견문지』「고사습유·오도자」에 나오는 글이다.

注

1 배민裵旻: 당나라 때 검무劍舞에 능했던 장군이다. 그의 검무는 이백李白의 가시歌詩, 장욱張旭의 초서草書와 함께 삼절三絶로 칭해졌다.

2 명조冥助: 드러나지 않고 은미隱微한 가운데 입는, 신불神佛의 가호加護이다.

3 전결纏結: 한 악장樂章에 해당하는 검무를 추는 것이다.

4 유명幽冥: 저승이다.

5 최복縗服: 예복이다.

6 장속裝束: 몸을 꾸려 차림이다.

7 실室: 칼집이다.

8 득의得意: 뜻대로 되어 만족함, 뜻에 얻은 바가 있음.

\<張旭像\>

按語

오도자가 배장군에게 검무를 추도록 부탁하여 장기壯氣를 도왔다. "검무의 사납고 맹렬함

으로 인해, 저승의 귀신과 통하는데 도움이 될 수 있을 것입니다![庶因猛勵以通幽冥!]"라고 한 것이 의경意境으로, 예술가의 독창성은 가장 깊은 '심원'과 '조화'가 접촉할 때, 갑자기 깨달아서 진동하는 중에 생겨나는 것이다.

--

世之篤論, 謂山水有可行者, 有可望者, 有可游者, 有可居者, 畵凡至此, 皆入妙品; 但可行·可望不如 可居·可游之爲得. 何者? 觀今山川, 地占數百里, 可 游可居之處, 十無三四, 而必取可居·可游之品. 君 子之所以渴慕林泉者, 正謂此佳處故也. 故畵者當以 此意造, 而鑑者又當以此意窮之. 此之謂不失其本意.

「山水訓」―北宋·郭熙·郭思『林泉高致』

北宋, 郭熙<早春圖> 집 부분

세상 사람들이 확고하게 논하여 산수에는 가볼 만한 것, 바라볼 만한 것, 노닐 만한 것, 살 만한 것 등이 있는데, 그림은 이러한 경지에 이르러야 모두 묘품에 든다고 하였다. 하지만 가볼 만한 곳과 바라볼 만한 곳을 그리는 것이 살 만한 곳과 노닐 만한 곳을 그리는 것만 못하다.

왜 그런가? 지금의 산천을 보면 몇 백리의 지역을 차지하고 있어도 노닐 만하고 살 만한 곳은 열중에 서넛도 되지 않는다. 반드시 살 만하고 노닐 만한 품 등을 취해야 한다. 군자가 임천을 갈망하는 까닭은 이러한 곳을 아름다운 곳으로 여기기 때문이다.

따라서 화가는 마땅히 이러한 뜻으로 제작해야 하고, 감상자도 마땅히 이러한 뜻으로 궁구해야 할 것이다. 이것이 산수의 본뜻을 잃지 않는다고 할 수 있다. 북송·곽희·곽사의 『임천고치』「산수훈」에 나오는 글이다.

按語
여기에서 말한 네 가지 "……할 만한 것"은 화가가 구체적으로 감수感受해야 할 것과, 산수화에서 요구하는 화경畵境이다.

北宋, 郭熙<早春圖> 계곡부분

北宋, 郭熙〈早春圖〉軸

眞山水之煙嵐, 四時不同: 春山澹冶[1] 而如笑, 夏山蒼翠而如滴, 秋山明淨而如粧, 冬山慘淡[2]而如睡. 畫見其大意, 而不爲刻畫之迹, 則烟嵐之景象正矣. 「山水訓」—北宋·郭熙·郭思『林泉高致』

실제 산수의 안개나 이내도 사계절이 같지 않다. 봄 산은 담담하고 고우면서 미소 짓는 듯하다. 여름 산은 싱싱하고 푸르러 물방울이 떨어지는 것 같다. 가을 산은 맑고 깨끗해 단장한 듯하다. 겨울 산은 처량하고 쓸쓸하여 잠자는 듯하다. 그림에 큰 뜻을 표현하는 데는 애써 꾸민 흔적을 남기지 않고, 안개와 이내 낀 경상이 좋을 것이다. 북송·곽희·곽사의 『임천고치』「산수훈」에 나오는 글이다.

注

1 담야澹冶: 맑고 고상하며, 밝고 고운 것이다.
2 참담慘淡: 어두침침한 모양이다.

按語

* 청나라 소매신邵梅臣이 『화경우록畫耕偶錄』에서 평하여 "내가 언젠가 이 네 가지 말은 산을 그리는 요결이고, 네 가지 글자를 깨달을 수 있어야, 먹을 대면 정이 생겨서 소리 없는 시가 된다.[余嘗謂畫山以此四語爲訣, 能領悟四如字, 則墨落情生, 斯爲無聲之詩.]"고 하였다.
* 청나라 대희戴熙가 『습고재제화習苦齋題畫』에서 "곽하양[郭熙]이 말하였다. '봄 산은 담담하게 꾸며서 미소 짓는 것 같다.' 미소짓는다는 소자는 정을 머금고 말하지 않는 뜻으로 크게 웃는다는 것이 아니다. 진나라의 곽경순[郭璞]이 〈유선시〉에서 말하였다. '영비는 내가 웃는 것을 돌아보고, 선명하게 옥 같은 이를 열었다.'하였는데, 이것은 소자를 터득한 것이다.[郭河陽謂 "春山淡冶而如笑," 此笑字是含情不語之意, 非軒渠絶倒之謂也. 郭景純〈遊仙詩〉"靈妃顧我笑, 粲然啓玉齒," 蓋得之矣.]"하였다.

春山烟雲連綿人欣欣, 夏山嘉木繁陰人坦坦[1], 秋山明淨搖落人肅肅[2], 冬山昏霾[3] 翳塞[4]人寂寂. 看此畫令人生此意, 如眞在此山中, 此畫之景外意也. 見靑烟白道[5]而思行, 見平川落照而思望, 見幽人山客而思居, 見巖扃泉

石而思游. 看此畵令人起此心, 如將眞卽其處, 此畵
之意外妙也. 「山水訓」—北宋·郭熙·郭思『林泉高致』

(傳) 北宋, 郭熙<窠石平遠圖>

　봄 산은 안개와 구름이 이어져 사람을 즐겁게 한다. 여름
산은 아름다운 나무들이 우거져 그늘이 짙어서 사람을 편하
게 한다. 가을 산은 밝고 깨끗하여 낙엽이 흔들리고 떨어져
사람을 숙연하게 한다. 겨울 산은 어둡고 흐리며 가려져 막
혀서 사람의 마음이 적적해진다. 이러한 그림을 보면 사람
으로 하여금 이러한 마음이 생겨서 정말로 이런 산에 있는
것처럼 느끼는 것은 그림에서 '경치 밖의 뜻'이다.
　안개 낀 큰길을 보면, 그곳에 가고 싶은 생각이 든다.
　평평하게 흐르는 냇가에 석양이 비치는 것을 보면 구경하고 싶은 생각이 든다.
　은거하는 사람과 산의 나그네를 보면 그곳에 살고 싶은 생각이 든다.
　암석 문이나 샘물과 바위를 보면 거기서 놀고 싶은 생각이 든다. 이런 그림을 보면,
사람으로 하여금 이런 마음을 일으켜 실제로 그곳에 가려고 하는 것은 그림에서 '뜻밖
의 묘함'이다. 북송·곽희·곽사의 『임천고치』「산수훈」에 나오는 글이다.

注
1 탄탄坦坦: 넓고 평탄한 모양이다.
2 숙숙肅肅: 숙연해지는 모양이다.
3 혼매昏霾: 광선이 밝지 못해서 흐린 것이다.
4 예색翳塞: 가려서 막힌 것이다.
5 청연靑烟: '청무靑霧'로 안개나 연무인데, 푸른색이 감도는데서 이르는 말이다. * 백도白道
　는 큰길이다.

按語
진산眞山진수眞水를 논술하면, 때에 따라서 감상하는 자의 보는 위치에 따라서 다르기 때
문에 변화가 무궁무진하다. 그리는 자와 감상하는 자의 감정이 다르기 때문에 의경意境도
다양하다.

⋯⋯⋯⋯⋯⋯⋯⋯⋯⋯⋯⋯⋯⋯⋯⋯⋯⋯⋯

(如何得)寫貌物情, 攄發[1]人思(哉)? (假如工人斲琴, 得嶧陽孤桐[2], 巧手妙意, 洞然于中,
則樸材在地, 枝葉未披, 而雷氏成琴[3], 曉然已在于目. 其意煩體悖[4], 拙魯悶嘿[5]之人, 見銛鑿利
刀, 不知下手之處, 焉得焦尾五聲[6], 揚音于淸風流水哉? 更如前人[7]言:) "詩是無形畵, 畵是

南宋, 馬遠<踏歌圖>부분

有形詩."(哲人多談此言, 吾人所師. 余因暇日, 閱晋 唐古今詩什[8], 其中佳句有道盡人腹中之事, 有裝出目前之景, 然不因靜居燕坐, 明窓淨几, 一炷爐香, 萬慮消沉, 則佳句好意亦看不出, 幽情美趣亦想不成, 卽畵之主意, 亦豈易及乎?) 境界[9]已熟, 心手已應, 方始[10]縱橫中度, 左右逢原.「畵意」—北宋·郭熙·郭思『林泉高致』

(어떻게 해야) 물정을 묘사하고 사람의 생각을 펼칠 수 있겠는가? (가령 장인이 금을 깎을 때, 역산 남쪽의 오동나무를 얻고 정교한 솜씨와 신묘한 생각이 자기 안에 훤하게 갖추어져 있다면, 원목이 다듬어지지 않은 채로 땅에서 가지와 잎이 정리되지 않았어도, 뇌씨의 완성된 금이 훤하게 이미 눈앞에 있을 것이다. 그러나 생각[제작의도]이 번잡하고 몸은 무디고 둔해서 멍청한 사람은 아무리 날카로운 끌과, 예리한 칼이 (앞에) 보여도 손을 대야 할 곳을 알지 못하니, 어찌 초미금의

北宋, 趙佶<聽琴圖>부분

오성을 얻어 맑은 바람과 흐르는 물에서 소리를 드날릴 수 있겠는가? 다시 옛사람[張舜民]이 말한 것을 예로 들겠다.) "시는 형상 없는 그림이요 그림은 형상 있는 시이다."(현인들은 이 말을 많이 담론하였으니, 스승으로 삼아야 할 바이다. 내[郭思]가 한가한 날에 진·당의 고금 시편을 열람해보았다. 그 중 아름다운 시구들은 어떤 것은 사람의 흉중의 일을 모두 말하였고, 어떤 것은 눈앞의 경물을 수식하여 표현하였다. 조용한 곳에 편안히 앉아 창을 밝게 하고 책상을 정리하고 향을 화로에 피우고 온갖 상념을 가라앉히지 않는다면, 아름다운 시구의 좋은 의미도 보고 표

현하지 못하고, 그윽한 감정과 아름다운 정취도 상상하여 이루지 못한다. 그림의 주된 제작의도 또한 어찌 쉽사리 도달할 수 있겠는가?) 경계가 이미 익숙하고 마음과 손이 호응해야 자유롭게 그려도 법도에 적중하고 좌우에서 근원을 만날 것이다. 북송·곽희·곽사의 『임천고치』「화의」에 나오는 글이다.

注

1 터발攄發: '서발抒發'로 펼쳐서 발표하는 것이다.

2 역양고동嶧陽孤桐: 역산嶧山의 남쪽 기슭에서 나는 특이한 오동나무이다. 거문고를 만드는데 가장 좋은 재료라고 한다. 『상서尙書』「우공편禹貢篇」에 나오는 말로, 역양嶧陽은 역산의 남쪽 기슭인데 전의되어 정교하고 아름다운 거문고를 이른다. 역산은 강소성 비현邳縣 서남쪽에 있는 산을 가리킨다. 비역邳嶧·갈역葛嶧이라 하고, 속칭 '거산距山'이라고도 한다.

3 뇌씨성금雷氏成琴: 뇌씨가 만든 금이다. 뇌씨는 뇌위雷威로 당나라 사천四川 사람이다. 거문고를 잘 만들었는데, 그 작품을 '뇌금雷琴'이라고 하였다. 북송北宋시대에 지극히 이름이 귀하게 되었다 한다.

4 의번체패意煩體悖: 생각이 번잡하고 몸이 어그러져 둔한 것이다.

5 졸로민묵拙魯悶嘿: 옹졸하고 미련하며 사리에 어두운 것이라서, 멍청한 것으로 해석하였다.

蔡邕의 焦尾琴

6 초미焦尾: '초미금焦尾琴'을 이른다. 『후한서』 채옹蔡邕의 고사에 의하면, 오吳 나라 사람이 오동나무를 때서 밥을 짓는데 오동나무에 불이 붙으면서 터지는 소리를 채옹이 듣고, 그것이 좋은 목재임을 알고 취해서 거문고를 만들었다고 한다. 그러나 거문고의 꼬리 부분이 이미 타 버렸기 때문에 '초미금'이라 불리게 되었다. * 5성五聲은 '궁宮'·'상商'·'각角'·'치徵'·'우羽'를 말하며, 성음聲音의 '고저청탁高低淸濁'을 표시하는 다섯 종류의 명칭이다.

7 전인前人: 북송의 장순민張舜民을 가리킨다. 자는 운수芸叟이고, 호는 부휴거사浮休居士이며, 이부시랑 직학사 등을 지냈다. 왕안석의 신법에 반대하여, 원우당인으로 지목되어 좌천되었다가 1131년에 복직된 바가 있다. 서화를 즐기고 품평을 잘하였다. 그의 저서『화만집畫墁集』1권 「발백지시화跋百之詩畫」에 "詩是無形畫, 畫是有形詩."라는 말이 보인다.

8 시십詩什: 시편詩篇이다.

9 경계境界: 강계疆界·경지境地·경상景象이다, 시문詩文이나 그림의 의경意境을 가리킨다. 경계란 토지의 한계와 불교의 경계境界관념의 영향으로 생긴 미학 개념이다. 기본적인 뜻은 심미대상의 객관적인 실재성과, 물화物化 후의 직관적인 형상성 및 예술적인 조예나 내적 사상이 도달하는 높은 단계를 말한다. 왕국유王國維가 『인간사화人間詞話』에서 "경계는 경물만 말하는 것이 아니다. 희노애락도 사람의 마음 가운데 하나의 경계이다. 따라

서 진짜 경물을 그려서 참으로 감정을 느낄 수 있는 것을 경계가 있다고 하고, 그렇지 않으면 경계가 없다고 한다. [境非獨謂景物也, 喜怒哀樂亦人心中之一境界. 故能寫眞景物眞感情者, 謂之有境界, 否則謂之無境界.]"하였다. 왕국유가 말한 것에서 보면, 문예작품 중의 경계는 작가의 감정이 외계의 경상과 결합하여 통일체를 이루는 것이다. '정감이 있어야 경물도 있다'·'정감과 경물의 통일'이 예술가가 창조하는 예술의경藝術意境이다.

10 방시方始: '방재方才'로 '겨우 비로소 …할 수 있을 것이다'는 것이다.

王國維『人間詞話』手稿

按語

곽희郭熙와 곽사郭思가 확실하게 제시한 '경계境界'는 모두 산수화가들이 시의詩意를 그려낼 것을 요구한다. 이것은 송대宋代의 사의산수화寫意山水畵가 발전하여 예술로 실천될 수 있었던 것과 분리할 수 없다.

..

古人布境不一. …… 每遇一圖, 必立一意. —元·饒自然[1]『繪宗十二忌』

고인들의 경치를 배치하는 방법은 하나가 아니다. …… 그림을 그릴 때마다 반드시 뜻을 세워야 한다. 원·요자연의 『회종12기』에 나오는 글이다.

沈周<玉笥山翁>

注

1 요자연饒自然: 원나라 화가이다. 자는 태허太虛이며, 한 편에는 태백太白으로 되어 있다. 자호自號가 옥사산인玉笥山人이라고 하였다. 원나라 가단구可丹丘가 그를 일컬어 "시화詩畵로 당시에 유명했다."고 하였다. 『서화보書畵譜』에는 송나라 사람으로 나열되어 있으며, 『도서집성圖書集成』에는 원나라 사람이라고 한다. 진계유陳繼儒의 『이고록妮古錄』에 이르길, "요자연의 그림은 마원馬遠의 필법을 깊이 얻었다."고 하였다. 청나라 전대흔錢大昕의 『보원사예문지補元史藝文志』에는 요자연은 『산수가법山水家法』한 권이 있다고 하였다.

范寬山水渾厚[1], 有河朔[2]氣象, 瑞雪滿山, 動有
千里之遠. 寒林孤秀, 挺然自立, 物態嚴凝[3], 儼
然三冬[4]在目. —明·董其昌『畫禪室隨筆』

北宋, 范寬<雪山蕭寺圖>軸

범관의 산수는 크고 넉넉하여, 황하 북쪽의 기상이 있
는 듯하다. 하얀 눈이 산에 가득하여 천리의 먼 경치에
있는 듯한 느낌이 든다. 한겨울 숲이 외롭게 솟아올라
우뚝하게 스스로 서 있으며, 사물의 모습이 차갑게 엉켜
서 꼭 음력 섣달의 겨울이 눈앞에 있는 것 같다. 명·동기
창의 『화선실수필』에 나오는 글이다.

注

1 혼후渾厚: 크고 넉넉하여 묵직한 느낌을 이른다.
2 하삭河朔: 황하 이북의 지방이다.
3 엄응嚴凝: 엄동설한과 같다.
4 삼동三冬: 음력의 겨울 3개월·음력 섣달을 이른다.

凡畫有三次第; 一曰身之所容. 凡置身處, 非邃密, 卽曠朗, (水邊林下), 多景
所湊處是也. 二曰目之所矚. 或奇勝, 或渺迷, 泉落雲生, 帆移鳥去是也. 三
曰意之所遊. 目力雖窮, 而情脈不斷處是也. 又有意所忽處, 如寫一石一樹,
必有草草點染取態處. 寫長景必有意到筆不到, 爲神氣所吞處, 是非有心[1]
于忽, 蓋不得不忽也. —明·李日華『紫桃軒雜綴』

『紫桃軒雜綴』

그림에는 세 가지 순서가 있다.

첫째는 몸이 수용할만한 곳을 그린다고 한다. 대체
로 몸을 두는 곳이 깊숙하지 않으면, 곧 넓게 트인 곳
으로 (물가나 숲 아래 같이) 많은 경치가 모이는 곳을 말
한다.

둘째는 눈으로 볼 만한 곳을 그린다고 한다. 경치가
빼어나거나 아득하여 폭포가 떨어지고 구름이 생기거
나, 돛폭이 움직이고 새가 날아가는 것들이다.

셋째는 유람하고 싶은 생각이 드는 곳을 그린다고 한다. 눈으로 끝까지 볼 수 있으며, 감정의 맥이 끊어지지 않는 곳이다.

또 일부러 소홀하게 해야 할 곳이 있으니, 돌 하나 나무 한 그루를 그릴 적에는 반드시 대강대강 찍고 칠하여 형태를 취하는 곳이 있어야 한다. 먼 경치를 그릴 적에는 생각은 도달해도, 붓은 도달하지 않아야 신기가 압도되는 곳이다. 이것은 일부러 소홀하게 하는 것은 아니고, 소홀하게 처리해야 하기 때문이다. 명·이일화의 『자도헌잡철』에 나오는 글이다.

注

1 유심有心: 어떤 생각이나 의견을 마음 속에 품는 것으로, 일부러, 고의로 라는 부사로 사용된다.

按語

예술의경은 하나의 자연을 단층적·평면적으로 재현하는 것이 아니고, 경계가 높고 깊게 구도를 창작하는 것이다. 이일화李日華가 논한 것에서 의경의 높고 깊음을 알 수 있다.

凡畫山水, 最要得山水性情[1], 得其性情: 山便得環抱[2]起伏之勢, 如跳如坐, 如俯仰, 如掛脚, 自然山性卽我性, 山情卽我情, 而落筆不生軟[3]矣, 水便得濤浪瀠洄之勢, 如綺·如雲·如奔·如怒, 如鬼面, 自然水性卽我性, 水情卽我情, 而落筆不板呆[4]矣. 或問山水何性情之有? 不知山性卽止而情態則面面生動, 水性雖流而情狀則浪浪具形[5]. 探討之久, 自有妙過古人者. 古人亦不過于眞山眞水上探討, 若倣舊人[6], 而只取舊本描畫, 那得一筆似古人乎? 豈獨山水, 雖一草一木亦莫不有性情, 若含蕊舒葉, 若披枝行幹, 雖一花而或含笑, 或大放, 或背面, 或將謝, 或未謝, 俱有生化[7]之意. 畵寫意者, 正在此著精神, 亦在未擧畵之先, 預有天巧[8]耳. 不然則畵家六則首云氣韻生動, 何所得氣韻耶? 「山水性情」—明·唐志契『繪事微言』

산수를 그리는 데는 산수의 성격을 터득하는 것이 가장 중요하다. 산수의 성정을 터득하면 다음과 같다.

산은 곧 둘러싸이고 기복하는 형세를 얻으면 뛰거나 앉는 것 같고, 구부리고 숙인 것 같으며, 산기슭에 걸린 것 같아서 자연스런 산의 본성이 곧 나의 본성이 되고, 산의 정경이 나의 정서에 와 닿으면, 붓을 댈 때 생소하고 연약하게 되지 않는다.

물에 곧 파도가 일어서 돌아 흐르는 형세가 비단과 구름 같고, 피어오르고 노한 것이 귀신의 얼굴 같은 모습을 얻으면, 자연히 물의 본성이 나의 본성이 되고, 물의 정경이 나의 정서에 와 닿아서 붓을 댈 때 딱딱하게 막히지 않는다.

어떤 이가 "산수에 어떻게 성정이 있는가?"하고 질문하였다.

산의 본성은 멈추어 있지만 정태는 면면마다 생동하고, 물의 본성은 흘러가더라도, 실제로 물결이 일어야 형상을 갖춘다는 것을 알지 못한다. 깊게 오래 탐구하여야 자연히 묘하게 되어 고인들 보다 뛰어나게 된다. 고인들이 진경산수에서 깊이 탐구하지도 않고, 예전 친구만 모방하거나 구본만 보고 그렸다면, 어떻게 한 필치라도 고인과 닮을 수 있겠는가?

어찌 유독 산수만 그렇겠는가? 하나의 풀과 나무에도 성정이 있다. 꽃을 머금고 잎과 가지를 펼치고 줄기를 그린다면, 하나의 꽃이라도 어떤 것은 미소를 머금었고, 어떤 것은 활짝 피었고, 혹은 앞으로 향하여 등을 돌리고 있으며, 더러는 시들려하고, 더러는 떨어지지 않은 것들이 모두 생성하고 변화하는 뜻을 내포하고 있다.

사의화는 이런 정신을 표현해야 하니, 또한 붓을 들고 그리기 전에 미리 자연스런 기교를 익히는 방법뿐이다. 그렇지 않으면 화가 육법에서 맨 먼저 말한 '기운생동'은 어디에서 기운을 얻겠는가? 명·당지계의 『회사미언』 「산수성정」에 나오는 글이다.

注

1 산수성정山水性情: 산수의 본성과 느끼는 감정에 관하여 말한 것이다. * 성정性情은 성질과 심정, 성품, 성격 등인데 사람의 감성과 심리세계를 가리키는 말이다. '성性'은 타고난 본성本性과 사물의 본질本質로 아직 사물에 움직이지 않고, 희로애락이 생겨나지 않았을 때 본래 그대로의 상태의 심경을 '성'이라고 한다, '정情'은 무엇을 하겠다고 하는 마음으로 감정感情, 이치, 사정, 정취 등으로 이미 사물에 움직이고 희로애락이 생겨났을 때의 심경心境을 '정'이라 말한다.

2 환포環抱: 둘러싸인 모양이다.

3 생연生軟: 생소하고 필력이 없는 것이다.

4 판매板呆: 딱딱하게 막혀서 융통성이 없는 것이다.

5 구형具形: 형태나 형상이 갖추어져 있는 것이다.

6 구인舊人: 구교舊交로 오랜 친구이다.

7 생화生化: 낳고 기름, 또는 생성하고 변화하는 일이다.

8 천교天巧: 다듬거나 꾸미지 않은, 자연스런 기교를 이른다.

古畵首以勸戒爲名, 次以隱逸爲高, 莫不先有題後有畵. 畵可以不必用題者, 以其瀟灑不拘也, 蓋自元人始. 若宋代宣和畵院, 或某圖某景, 題目尤重焉. 卽我國朝寧廟·孝廟時, 校畵必用之. 誠以有題, 則下筆想頭及有着落, 反饒趣味. 若使無題, 則或意境[1]兩岐. 而四時朝暮, 風雨晦冥, 直任筆所之耳. 前人云: "詩是無形畵, 畵是有形詩." 如唐人佳什, 有道盡意中之事. 寫出目前之景, 淸新俊逸, 讀之恍神游其間, 而吾一一描畵出之, 一一生動, 詎不妙哉! 此非工夫已到, 心手相應, 縱橫中度, 左右逢源, 豈能率意草草便得. 「畵題」―明·唐志契『繪事微言』

옛날 그림은 가장 먼저 권계함을 명분으로 삼았고, 다음으로 은일함을 높게 여겨서, 먼저 제목을 정한 다음에 그림을 그렸다. 그림은 반드시 제목을 쓰지 않아도 되고, 맑고 깨끗함에 구애되지 않은 것은 원나라부터 시작되었다. 송나라 선화화원 같은 데에서는 혹 아무개 경치를 아무개가 그렸다고 하여 제목을 더욱 중시하였다. 명나라 조정 영묘·효묘 때는 그림에 제목을 쓰도록 가르쳤다. 실제로 제목이 있으면 붓을 댈 때 낙관할 곳을 먼저 생각해야 정취와 멋이 풍부해진다. 제목이 없다면 의경이 일치하지 않는 곳이 더러 있을 것이다. 사계의 아침과 저녁, 바람 불거나 어두움을 표현할 때는 붓 가는 대로 맡길 뿐이다.

옛 사람이 말하였다. "시는 형상이 없는 그림이고 그림은 형상이 있는 시이다." 당나라 사람의 아름다운 시에서는 뜻 가운데의 일을 다 말했다. 눈앞의 경치를 청신하고 빼어나게 그리려면, 경치를 독파하여 황홀한 정신이 그 사이에 노닐면서, 내가 하나하나 그려내면, 하나하나가 생동할 것이니, 어찌 묘하지 않겠는가! 이는 공부가 이미 이르

南宋, 馬遠<曉雪山行圖>부분

러서 마음먹은 대로 되고, 자유롭게 그려도 법도에
적중하며, 좌우에서 근원을 만나는 경우가 아니면,
어떻게 마음대로 대충 쉽게 얻을 수 있겠는가? 명·당
지계의 『회사미언』「화제」에 나오는 글이다.

現代, 李可染<灕江勝景圖>

注

1 의경意境: 『사원辭源』(수정본)에는 "문예창작 중
의 정조情調·경계境界를 가리킨다. 명나라 주승작
朱承爵이 『존여당시화存余堂詩話』에서 '시를 짓는
묘함은 완전히 의경이 통하여 투철하게 되는데 있
고, 소리 밖으로 나와야 진미眞味를 얻는다.'"고 나
온다. 『사원辭源』(1979년판)에는 "문예작품에서 묘사하고 그리는 생활도경生活圖景과 표
현되는 사상 감정이 하나로 융합하여 형성된 일종의 예술경계이다. 읽는 자로 하여금
상상하고 연상 할 수 있게 해야, 자신이 경계에 들어가 있는 것 같아서, 사상과 감정을
느끼게 된다."하였다.

* 의경의 범주는 선진시대부터 위진 남북조를 거쳐 당대에는 시론詩論에서 형성되었고,
송대에는 화론畵論으로 나타났으며, 명청대에는 문학예술의 각 방면에서 나타났다.

* 이가염李可染이 「담학산수화談學山水畵」에서 "의경은 예술의 영혼이다. 이는 객관적인 사
물의 정수한 부분에 집중하여, 사람의 사상과 감정을 융합시키고, 고도한 예술의 가공을
거쳐서 정경情景과 서로 융화시켜, 경치를 빌려 정을 펼쳐서 표현해내는 예술경계나 시의
경계를 의경이라고 한다."고 한 것이 『미술연구美術研究』1979년 제1호에 보인다.

畵以意爲主, 意至而氣韻出焉. 氣韻非著色暈墨之所能求也. 意或在全
幅, 或不在全幅, 或一枝兩枝, 或一重兩重, 或一點兩點, 或如人, 或如禽,
或如神仙聖賢狂簡之士[1]. 或如佛, 或荒寒而瘦硬, 或逶迤而崛强, 或深闊而
放肆. 每家造極[2]各有一塊得意處, 爲人想之所不能到, 則全體生動矣. 譬如
詩篇長幅中, 其警句[3]謂之點眼[4], 友夏[5]云: "人只有兩眼, 若遍身是眼, 豈得
爲人耶?" 此以謂警策[6]之句不能多也. 畵非只求一眼, 但能有一處着眼處,
不怕滿身不活耳. 警若雙瞳具得靈動, 雖滿身無眼, 而亦何處非眼耶? 丘壑
深微點次靜遠, 未有不慘憺經營而求之意焉者也. 宋人謂近世崔白[7]幾到古
人不用心處, "不用心處" 四字甚難, 甚難, 有意不可, 無意不可, 若能于此際
逗漏撞破鐵關, 一切皴染無有是處, 乃世人往往僅于雷同和而賞之, 卽讚賞
偶合亦恐古人不肯任耳. —明·惲向跋<山水冊>. 鎭江市博物館藏

明, 惲向<幽壑長松圖>

그림은 뜻을 위주로 하는데, 뜻이 지극하면 기운이 생긴다. 기운은 채색과 먹의 바림으로 구할 수 있는 것이 아니다. 뜻은 전 화폭에 있기도 하고, 전체 화폭에 없는 경우도 있으며, 한두 가지에 있기도 하며, 한두 차례 겹치는데서 나오기도 하고, 한 점 두 점 찍는 것이 사람 같기도 하고, 새 같기도 하며, 혹은 신선이나 성현 뜻이 큰 선비 같기도 하다. 혹은 부처 같고, 거칠고 차면서 마르고 강하며, 구불구불하게 이어져서 강하게 솟아오르기도 하며, 깊고 넓어서 거침이 없이 달리는 것 같다.

작가마다 완미한 경지에 이르러서 한 덩이의 마음에 드는 곳이 있어서, 남들이 도달할 수 없다는 생각이 들면, 전체 그림이 생동할 것이다.

비유하면 시편의 장폭 중의 경구를 점안이라 한다. 우하[譚元春]가 "사람은 두 눈만 있는데, 전신에 눈이 있다면, 어떻게 사람이라 하겠는가?" 라고 질문하였다. 이는 사람을 감동시키는 글귀가 많으면 안 된다는 것이다. 그림은 하나의 눈만 구하는 것이 아니라 한 곳에 눈을 둘 곳이 있어야만, 전신이 살아나게 된다. 경구가 두 눈동자에서 영활하게 움직일 수 있다면, 전신에 눈이 없더라도 어느 곳인들 눈이 아니겠는가?

구학이 깊고 은미하여 점점 조용하고 멀게 느끼면, 애써 경영하여 의경을 구하지 않는 자가 없을 것이다. 송나라 사람들이 이르길, 근래 최백은 고인들이 신경 쓰지 못한 곳에 거의 도달했다고 하였다. "신경 쓰지 못한 곳[不用心處]" 이 네 글자가 너무 어렵고 어려워서, 신경을 써도 안 되고, 신경을 쓰지 않아도 안 된다. 그러니 이 사이에 머물면서 쇠 빗장을 쳐부술 수 있으면, 모든 준염에 신경쓰지 못한 곳이 없게 될 것이다. 따라서 세상 사람들이 종종 덩달아 감상하며 우연히 칭송이 일치하더라도, 고인들은 마음대로 칭찬하는 것도 좋아하지 않을 것이다. 명·운향〈산수책〉의 발문이다. 진강시박물관에 소장되어 있다.

注

1 광간지사狂簡之士: 뜻은 크지만, 행동은 소략한 선비를 이른다.
2 조극造極: 가장 높은 지점에 이름, 완미完美한 경지에 이름을 비유하는 말이다.
3 경구警句: 사람을 감동시킬 만한, 간결하고 날카로운 말이나 문구이다.
4 점안點眼: 바둑 용어이다. 상대 진영에 두 집이 생기지 않도록, 요처가 되는 곳에 돌을 두어 방해하는 기술이다.
5 우하友夏: 담원춘譚元春의 자이다. 명나라 호광湖廣 경릉竟陵 사람이다. 천계天啓 연간에 향시에 급제하였으며, 종성鍾惺과 함께 당시귀唐詩歸·고시귀古詩歸를 평선評選하고 경릉

北宋, 崔白<寒雀圖>軸

파竟陵派를 창시하였다.

6 경책警策: 글귀가 세련되고 함축된 뜻이 깊어, 사람을 감동시킴을 형용하는 말이다.

7 최백崔白: 북송의 화가이다. 호량濠梁(지금의 安徽 鳳陽 동쪽) 사람이고, 자는 자서子西이다. 화죽花竹과 영모翎毛를 조촐하게 잘 그렸으며, 특히 연꽃·물오리·기러기를 잘 그려 명성을 떨쳤다. 도석道釋·인물·귀신도 정묘하게 그렸고, 사생寫生에도 뛰어나 거위·매미·참새 등을 아주 잘 그렸다. 희령熙寧 1년(1068)에 애선艾宣·정황丁貺·갈수창葛守昌 등과 함께 어의御扆(황제가 치는 병풍)에 그림을 그렸는데, 그가 가장 잘 그려서 도화원 예학圖畵院藝學에 임명되었다. 송나라가 건국된 이래 도화원의 화풍은 반드시 황전黃筌·황거채黃居寀 부자의 화법을 격식으로 삼는 것이 관례였으나, 최백과 오유吳瑜가 등장한 뒤로는 격식이 일변하기에 이르렀다고 한다. 상국사相國寺 등 사찰 벽화도 그렸고, 현존하는 작품으로는 〈쌍희도雙喜圖〉축이 대북고궁박물원에 소장되어 있고, 〈한작도寒雀圖〉권이 고궁박물원에 소장되어 있다.

<hr />

吳生半日寫嘉陵山水百幀, 夫非筆筆有不盡之意, 胡以能得百幀于半日也. 而且曰: "臣無粉本, 並記在心." 夫非胷中具有無盡之意, 又非有似而不似, 不似而似之意, 胡以能傳此無盡之意也? —明·惲向跋〈仿古山水册〉. 見龐元濟『虛齋名畫錄』

오도자는 한나절 만에 가릉 산수 백 폭을 그렸다. 필치마다 뜻을 다하지 않고서 어떻게 백 폭을 한나절에 그릴 수 있는가? "저는 밑그림 없이 모두 마음에 기억하고 있다."고 하였다. 흉중에 무궁무진한 뜻을 갖추지 않고 닮았지만 닮지 않고, 닮지 않았지만 닮은 뜻을 갖추지 않았다면, 어떻게 무궁무진한 뜻을 전할 수 있겠는가? 명·운향의 〈방고산수책〉 발문이다. 방원제의 『허재명화록』에 보인다.

按語

『화사』를 살펴보면, 오도자吳道子는 대동전大同殿 벽에 가릉강嘉陵江 삼백 리의 산수를 하루 만에 끝냈다고 했으나, 백 폭을 그렸다는 일은 없다.

淸, 笪重光〈夏山欲雨圖〉

繪法多門, 諸不具論. 其天懷意境之合, 筆墨氣韻之
微, 于玆編可會通焉. —淸·笪重光『畵筌』

그림의 화법은 많은 부문이 있어서 모두 다 논할 수가 없다. 마음속에 품은 의경을 모으고, 필묵과 기운의 은미함을 여기에 기록하였으니 잘 이해할 수 있을 것이다. 청·달중광의 『화전』에서 나온 글이다.

人不厭拙, 只貴神淸; 景不嫌奇, 必求境實.
山下宛似經過, 卽爲實境; 林間如可步入, 始足怡情.
無層次而有層次者佳, 有層次而無層次者拙. 狀成平扁, 雖多邱壑不爲工; 看入深重, 卽少林巒而可玩. 眞境現時豈關多筆? 眼光收處不在全圖. 合景色于草昧之中, 味之無盡; 擅風光于掩映之際, 覽而愈親. 密緻之中自兼曠遠, 率意之內轉見便娟. —淸·笪重光『畵筌』

사람들은 졸박함을 싫어하지 않지만 신태가 청신한 것을 귀하게 여긴다. 기이한 경치를 싫어하지 않더라도, 실경에서 탐구해야 한다. 산 아래에 길이 지나가는 것 같으면 실경이고, 숲 사이를 걸어 들어갈 만하면 비로소 마음이 즐거울 것이다.

차례대로 이어지지 않더라도 차례가 있으면 아름답고, 차례가 있는데도 층차가 나타나지 않는 것은 졸렬하다. 형상이 평평하고 납작하면 자연경관이 많더라도 잘 그릴 수 없고, 깊숙이 들어가서 거듭 살펴보면 숲과 산이 적어도 감상할 만하다.

진경을 표현할 때 많은 필치는 어떤 관계가 있는가? 눈에 보이는 곳은 전부 그릴 수 있는 것이 아니다. 하나의 경색을 초야에 조화시키면, 작품의 맛이 무궁무진해진다. 가리는 풍경을 뛰어나게 그리면, 볼수록 더욱 친근해진다. 세밀하게 그리는 중에 자연히 넓고 먼 것을 겸하게 되고, 뜻을 다하여 안을 돌아보면 더욱 아름답다. 청·달중광의 『화전』에서 나온 글이다.

山之厚處卽深處, 水之靜時卽動時. 林間陰影無處營心, 山
外淸光何從著筆? 空本難圖, 實景[1]淸而空景[2]現; 神無可繪,
眞境[3]逼而神境[4]生. 位置相戾, 有畵處多屬贅疣[5]; 虛實相生,
無畵處皆成妙境. —淸·笪重光『畵筌』

　산은 혼후한 곳이 깊은 곳이고, 물은 조용할 때가 움직이는 때이다.
숲 사이의 그늘진 곳을 신경 써서 그리지 않는다면, 산 밖의 맑은 빛은
어디에서 붓을 대야 하는가?

　하늘은 본래 그리기 어렵고, 실제 경치가 맑아야 하늘의 풍경이 나
타나는데, 그 신묘함은 그릴 수가 없고, 진경에 가까우면 신묘한 경치
가 생긴다. 위치가 서로 어긋나면 그림을 그린 곳도 무용지물에 속한
다. 허와 실이 상생해야 그림을 그리지 않는 곳에서도 묘한 경상이 이
루어진다. 청·달중광의 『화전』에서 나온 글이다.

注

1　실경實景: 구체적으로 볼 수 있는, 객관 경물을 가리킨다.
2　공경空景: 청신하고 생동감이 있는 경물景物인데, 여기서는 하늘 풍경
　을 이른다.
3　진경眞景: 정情을 펼쳐서, 뜻이 도달한 경상景象을 가리킨다.
4　신경神境: 의경意境이 창조한, 최고의 경지를 가리킨다.
5　췌우贅疣: 혹으로, '무용지물無用之物'을 형용하는 말이다.

石濤<山水圖>

按語

의경意境의 창조적 표현은 진경眞景과 신경神境을 통일시키는 것이다.
의경의 감상표현은 실제하는 형상과 없는 형상을 연상하여 통일시키는
것이다. 왕휘王翬와 운수평惲壽平이 보충하여 평하였다. "모든 이치가
분명하지 못한데, 붓 가는 대로 매우고 모아서 화폭 가득히 포치하면,
곳곳마다 모두 병이다. 그림이 없는 곳을 그려서 더욱 진보한 경지에
이르는 것은 더욱 탐미해야 터득할 것이다. 사람들은 그림이 그려진 곳
만 그림으로 알고, 그림이 없는 곳도 그림이라는 것을 알지 못한다. 그
림이 빈 곳은 전체 형세에 관계되어 허와 실이 상생하는 법인데, 사람들
은 대부분 빈곳을 눈여겨보지 않는다. 묘함은 온 화폭에 모두 영활함이
존재하기 때문에 '묘경'이라고 말한다.[凡理路不明, 隨筆墳湊, 滿幅佈置,
處處皆病, 至點出無畵處更進一層, 尤當尋味而得之. 人但知有畵處是畵, 不知
無畵處皆畵, 畵之空處全局所關, 卽虛實相生法, 人多不著眼空處, 妙在通幅皆

淸, 石濤<山水圖>

靈, 故云妙境也.」 달중광·왕휘·운수평 세 사람이 말한 것은 모두 예술경계 속의 비어있는 공간요소에 대하여 주의시켰다. 중국의 시詩·서書·화畵는 똑같이 의경意境을 구성요소로 표현하는데, 이는 중국인의 우주宇宙에 대한 인식을 대표한다.

書畵非小道　　　　　서화는 하찮은 도가 아니나
世人形似耳.　　　　　세상 사람들은 형상만 닮게 그릴 뿐이다.
出筆混沌開　　　　　붓을 꺼내니 혼돈함이 열리지만
入拙聰明死.　　　　　졸렬함에 들어가면 총명함이 없어진다.
理盡法無盡　　　　　이치는 다해도 법은 다함이 없으며
法盡理生矣.　　　　　법을 다하여야 이치가 생겨난다.
理法本無傳　　　　　이치와 법이 본래 전하는 것이 없었으나
古人不得已.　　　　　옛사람은 그만 둘 수가 없었다.
吾寫此紙時　　　　　내가 이 종이에 그림을 그릴 때
心入春江水.　　　　　강가의 꽃도 나를 따라서 피고
江月隨我起.　　　　　강물에 떠있는 달은 나를 따라서 일어나더라.
把卷坐江樓　　　　　화첩을 잡고 강가 누각에 앉아서
高呼曰子美.　　　　　자미야! 라고 소리 질렀다.
一嘯水雲低　　　　　한 번 읊으니 물안개는 깔려있고
圖開幻神髓.　　　　　그림을 펼치니 정신이 아득해 지는구나!

〈題春江圖〉—淸·原濟『大滌子題畵詩跋』卷一　청·원제의 『대척자제화시발』 1권 〈題春江圖〉에 나오는 글이다.

春山如笑, 夏山如怒, 秋山如妝, 冬山如睡. 四山之意, 山不能言, 人能言之. 秋令人悲, 又能令人思. 寫秋者必得可悲可思之意, 而後能爲之. 不然, 不若聽寒蟬與蟋蟀鳴也.
　筆墨本無情, 不可使運筆墨無情. 作畫貴在攝情, 不可使鑒畫者不生情.
　意貴乎遠, 不靜不遠也. 境貴乎深, 不曲不深也. 一勺水亦有曲處, 一片石亦有深處. 絶俗故遠, 天游故靜. 古人云: 咫尺之內, 便覺萬里爲遙, 其意安在? 無公天機幽妙, 倘能于所謂靜者深者得意焉, 便足駕黃(公望)王(蒙)而上矣. 以上「卷十一·畵跋」

詩意須極縹緲[1], 有一唱三嘆[2]之音, 方能感人, 然則不能感人之音非詩也.
書法畫理皆然, 筆先之意卽唱嘆之音, 感人之深者, 舍此, 亦幷無書畫可言.
「補遺畫跋」—淸·惲壽平『甌香館集』

봄 산은 미소 짓고, 여름 산은 성 내며, 가을 산은 화장하고, 겨울 산은 잠자는 것 같다. 사계절 산의 뜻을 산은 말할 수 없지만 사람들이 말한다. 가을 산은 사람을 슬프게 하고 사람들에게 그런 생각이 들게 한다. 가을을 그리는 자는 슬픔을 느낄 수 있는 이미지를 얻은 뒤에 그릴 수 있다. 그렇지 않으면, 매미나 귀뚜라미 울음소리를 듣는 것만 못하다.

필묵은 본래 정이 없지만, 그 운행에는 정이 없으면 안 된다. 그림은 정이 있어야 귀하니 그림을 감상하는 자도 그림에서 정을 느껴야 한다.

의경은 원대해야 귀하고 맑아야 원대하다. 경계는 심원해야 귀하고 곡진해야 깊다. 한 국자의 물에도 휘어진 곳이 있고, 하나의 돌에도 깊은 곳이 있다. 속됨을 단절해야 원대하고 자연에서 놀기에 고요하다.

고인들이 말하길 "지척의 공간에도 수만리의 아득함을 느껴야 한다."고 하였으니, 뜻은 어디에 있는가? 숨김없는 천기가 그윽하고 묘한 것이다. 혹시 고요하고 깊은 의경을 터득한 자로는 황공망과 왕몽이 제일이라할 수 있다. 이상은 「화발」11권에 나온 글이다.

시의 의경은 나부끼며 펼쳐져야하고, 한 사람이 먼저 부르면 세 사람이 따라 부르는 훌륭한 음이 있어야 사람을 감동시킬 수 있다. 반면에 사람을 감동시키지 못하는 음은 시가 아니다. 서법과 화리도 그렇다. 붓보다 우선해야 할 뜻은 읊조리며 감탄하는 음과 같은 것이다. 사람을 깊이 감동시키는 것을 버리는 자도 글씨와 그림에 관하여 함께 말할 수 없다. 청·운수평의 『구향관집』 「보유화발」에 나오는 글이다.

注

1 표묘縹緲: 바람 부는 대로 나부낌, 물가는 대로 떠돎, 소리가 맑고 낭랑하여 멀리 퍼짐을 형용하는 말이다.

2 일창삼탄—唱三嘆: 한 사람이 먼저 부르면 세 사람이 따라 부르는 것으로, 훌륭한 음악이나 시문을 칭찬하는 말이다. 『순자荀子』「예론禮論」에 "종묘宗廟에 헌가할 때 한 번 선창하면, 세 번 따라서 부르는 것이다.[淸廟之歌, 一倡而三嘆也.]"라고 나온다. 이후로 문장의 정취나 운치가 깊은 것을 형용하는 말이다. 소식蘇軾의 『답장문잠서答張文潛書』에 "자유의 글은 ……넓은 바다의 담박함과 같아서, 한 번 선창하면, 세 번 따라 부르는 소리가 있게 된다.[子由之文 ……汪洋淡泊, 有一唱三嘆之聲]"

石濤〈杜甫詩意圖〉

山川草木, 造化自然, 此實境也. 因心造境[1], 以手運心, 此虛境也. 虛而爲實, 是在筆墨有無間, 故古人筆墨具此山蒼樹秀, 水活石潤, 于天地之外, 別構一種靈寄[2]. 或率意揮灑, 亦皆煉金成液, 棄滓存精, 曲盡蹈虛揖影之妙[3]. ―淸·方士庶[4]『天慵庵筆記』

산천초목은 창조하고 변화되어 저절로 그렇게 된 실경이다. 마음으로 경상을 만드는데, 손으로 마음을 운용하기 때문에 '허경'이라 한다. 허하면서 실한 것은 필묵사이에 없기 때문이다. 고인들의 필묵은 산이 푸르고, 나무가 빼어나며, 물이 살아 움직이고, 돌이 윤택하여 천지 밖에 것도 일종의 특별한 영험함을 만들었다. 마음 내키는 대로 휘호할 경우에도 모든 금을 제련하듯 액체를 만들어 찌꺼기는 버리고 정수만 남기지만 거짓으로 읍하는 모습 같은 미묘함까지도 곡진하게 표현하였다. 청·방사서의『천용암필기』에 나오는 글이다.

淸, 方士庶<寒塘雪霽圖>

注

1 조경造境: 근대사람 왕국유王國維가 『인간사화人間詞話』에서 "조경造境과 사경寫境이 있다. 이는 이상理想과 사실寫實 두 갈래로 구분되지만, 두 가지는 분별하기 매우 어렵다. 이에 대시인이 만드는 경境은 결국 자연에 합치되고, 묘사하는 경境도 반드시 이상理想과 가깝게 되는 이유이다." 하였다. 작가가 자기의 이상을 살펴서 그려내는 생활生活 도경圖景은 현실생활 속에 없거나, 아니면 조금 있는 것으로, 다만 작가들이 희망하는 것이다.

2 곡진曲盡……지묘之妙: "……하는 미묘함까지도 표현한다."는 뜻이다.

3 영기靈寄: 영험함을 만들어 붙이는 것으로, 영험하게 한다는 뜻으로 보았다.

4 방사서方士庶(1692~1751): 청나라 화가이다. 자는 순원循遠이고, 호는 환산環山이며, 별호가 소사도인小獅道人이다. 신안新安(安徽 歙縣) 사람인데, 나중에 양주揚州에 살았다. 황정黃鼎에게서 직접 그림을 배웠는데, 산수화의 붓놀림이 민첩하고 기운氣韻이 호탕하여 스승보다 뛰어났다는 말을 들었다. 화훼사생을 잘 했다. 그가 마음에 드는 작품에는 모두 "우연히 습득했다. 偶然拾得"는 작은 묵인墨印을 찍었다. 글씨는 동기창에게 배워서 잘 썼는데, 행서 결구가 엄밀하다. 시를 잘 지어『환산시집環山詩集』이 있다.

十笏茅齋[1], 一方天井[2], 修竹數竿, 石笋數尺, 其地無多, 其費亦無多也. 而風中雨中有聲, 日中月中有影, 詩中酒中有情, 閑中悶中有伴, 非惟我愛竹石, 卽竹石亦愛我也. 彼千金萬金造園亭, 或游宦四方, 終其身不能歸享. 而吾輩欲游名山大川, 又一時不得卽往, 何如一室小景·有情有味, 歷久彌新乎! 對此畵, 構此境, 何難斂之則退藏于密[3], 亦復放之可彌六合[4]也. 「題畵·竹石」─淸·鄭燮『鄭板橋集』

淸, 鄭燮<竹石圖>

작은 방 한쪽에는 담으로 둘러쳐졌고, 수죽 몇 줄기에 석순이 몇 줄기가 자라고 있으며, 땅도 많지 않고 쓸 만한 것도 많지 않다. 바람이 불거나 비 내리는 중에는 소리가 있다. 해가 뜨거나 달이 뜨는 중에는 그림자가 있다. 시를 읊거나 술 마시는 중에는 정이 있다. 한가하거나 고민하는 중에는 짝이 있다. 내가 대와 돌을 사랑하지 않지만 대와 돌은 역시 나를 사랑한다. 천금 만금으로 만든 동산의 정자도 벼슬 길따라 사방으로 유랑하면, 종신토록 돌아와 누릴 수 없을 것이다.

명산대천을 유람하고자 하여도 잠시도 갈수 없으니, 방의 작은 경치도 정이 있고 맛이 있으니, 어찌 오래도록 더욱 새롭지 않겠는가! 이 그림을 대하면 이런 경지를 구상하게 되니, 거두면 물러나 은밀하게 살 수도 있고, 다시 마음대로 천지사방으로 두루 방랑할 수 있을 텐데, 무엇이 어려운가? 청·정섭의 『정판교집』「제화·죽석」에 니오는 글이다.

注

1 십홀모재十笏茅齋: 열 개의 홀을 넣을 수 있을 정도 넓이의 초가집으로, 작은 방을 형용하는 말이다.
2 일방천정一方天井: 건물이나 담으로, 사방이 둘러쳐진 뜰이나 정원이다.
3 퇴장우밀退藏于密: 물러나 은밀한 곳에 숨어 흔적을 드러내지 않는 것으로, 철리哲理가 심오하여 만물을 포용함을 이른다.
4 육합六合: 천지天地와 사방四方(東西南北)을 이른다.

淸, 鄭燮<墨竹圖>

竹中有竹, 竹外有竹, 渭川千畝, 此爲巨族. —淸·鄭燮『墨竹』册, 載『書苑』二卷八號

대나무 가운데 대가 있고 대나무 밖에도 대가 있으니, 위천의 천 이랑에 거대한 가족이 되었구나. 청·정섭의 『묵죽』책. 『서울』2권 8호에 실린 글이다.

淸 鄭燮<墨竹圖>

淸 鄭燮<梅蘭菊竹圖> 屛

畵有在紙中者, 有在紙外者. 此番竹竿多于竹葉, 其搖風弄雨者, 皆隱躍于紙外乎! 然紙中如抽碧玉, 如削靑琅玕, 風來戞擊之聲, 鏗然而文, 鏘然而亮, 亦足以散懷而破寂. 紙中之畵, 正復淸于紙外也. 乾隆甲申, 七十二歲老人板橋鄭燮寫此. —淸·鄭燮〈墨竹〉軸·黃苗子提供

그림은 종이 가운데 있는 것도 있고 종이 밖에 있는 것도 있다. 번죽은 줄기가 잎보다 많아서 바람이 불고 비가 내리면, 이슬을 머금고 안개를 품어내는 것은 모두 종이 밖으로 숨었는가!

종이에서 푸른 옥이 싹튼 것 같고 푸른 줄기를 베어낸 것 같은 것은 바람이 불어 부딪치는 소리가 맑게 울려서 문채가 나고 쟁그랑거리는 소리가 분명하니 생각을 흩어서 적막을 깨뜨릴 만하다. 종이 가운데 그림은 종이 밖의 것보다 더욱 맑다. 건륭 갑신, 72세의 노인 정섭 이 그리다. 청·정섭의 〈묵죽〉 두루마리 그림의 화제이다. 황묘자가 제공하였다.

敢云少少許, 勝人多多許? 努力作秋聲, 瓊窓弄風雨. —淸·鄭燮〈墨竹圖〉扇面·上海博物館藏

감히 적다고 여기면 뛰어난 사람은 많다고 인정하는가? 가을 소리를 그리려고 노력하면, 비바람이 옥빛 창을 희롱한다. 상해박물관에 소장된. 청·정섭의 부채 그림 〈묵죽도〉의 화제이다.

一丘一壑之經營, 小草小花之渲染, 亦有難處; 大起造, 大揮寫, 亦有易處, 要在人之意境何如耳. —淸·鄭燮題〈墨竹〉橫卷. 揚州市博物館藏

하나의 구릉과 골짜기 하나를 경영하는 것이나 작은 풀이나 꽃을 선염하는 것도 어려운 점이 있다. 크게 시작하고 크게 그리는 것도 쉬운 곳이 있으니, 중요한 것은 그리는 사람의 의경이 어떤지에 달렸을 뿐이다. 청·정섭이 그린. 양주시박물관에 소장된 〈묵죽〉 가로된. 두루마리 그림의 화제이다.

456

晴江[1]……畵梅, 爲天下先. 日則凝視, 夜則構思, 身忘于衣, 口忘于味. 然後領梅之神, 達梅之性, 挹梅之韻, 吐梅之情, 梅亦"俯首[2]"就範, 入其剪裁[3]刻畵[4]之中而不能出. 夫所謂剪裁者, 絶不剪裁, 乃眞剪裁也. 所謂刻畵者, 絶不刻畵, 乃眞刻畵也. ……有莫知其然而然者……晴江亦不自知, 亦不能全告人也. 愚來通州, 得睹此卷, 精神浚發, 興致淋漓. 此卷新枝古幹, 夾雜飛舞, 令人莫得尋其起落, 吾欲坐臥其下, 作十日工課[5]而後去耳. —淸

· 鄭燮題李方膺〈墨梅圖〉卷, 載『支那南畫大成』卷三

청강[李方膺]이 …… 매화를 그리면, 천하에서 제일이다. 낮에는 매화를 살펴보고 밤에는 구상하느라, 자신이 옷차림도 잊고 입맛을 잃어버린다. 그런 뒤에 매화의 정신을 깨달아 매화의 본성을 통달하고 매화의 운치를 끌어들여 매화의 정취를 그려내면, 매화도 "머리를 숙이고" 순종할 것이다. 그러나 조화롭게 배치해서 그리는 중에 나타낼 수 없는 것도 있다. 전재는 함부로 배치하는 것이 아니고, 본래의 모습을 취사선택하여 배치하는 것이다. 애써 그리는 것은 결코 정묘하게 묘사하는 것이 아니고, 실제의 모습을 표현하는 것이다. ……그렇게 되는 줄도 모르면서 그렇게 되는 것이다. ……청강도 스스로 그렇게 되는 줄 알지 못하니, 완전히 남들에게 깨우쳐 줄 수도 없는 것이다. 제가 통주에 와서 〈묵죽도〉권을 보니, 정신이 준발하고 흥취가 풍부하다. 그림은 햇가지와 묵은 줄기가 뒤섞여 날아서 춤추듯 한다. 사람들은 어떻게 시작하여 마쳤는지를 알 수 없으니, 나는 그 밑에 앉거나 누워서 열흘 동안 그려 공부하는 과정을 거친 뒤에 가려고 한다. 청·정섭이 이방응의 〈묵매도〉권에 제한 것이다. 『지나남화대성』 3권에 실린 글이다.

注

李方膺〈梅石圖〉

1 청강晴江: 청나라 화가 이방응李方膺(1695~1754)이다. 강소江蘇 통주通州 사람이며, 자는 규중虯仲이고, 호는 청강晴江·추지秋池 등이다. 송松·죽竹·매梅·난蘭·국菊과 갖가지 소품小品을 잘 그렸다.

특히 필치나 구도構圖가 자유분방하고, 격식에 구애되지 않아 기취奇趣가 있었으며, 서위徐渭와 영벽靈壁의 화풍을 방불케 했다. 옹정雍正(1723~1735) 때 유생儒生으로서 천거되어 합비령合肥令을 지냈는데, 선정善政을 베풀어 덕망이 있었다. 벼슬을 그만둔 뒤로는 늙고 가난한 데다 의지할 데가 없어 더욱 그림에 주력하여 근근히 먹고 살았는데, 금릉金陵에서 제일 오래 살았다. 정섭鄭燮·김농金農·화암華嵒·황신黃愼·고상高翔·왕사신汪士愼·이선李鱓 등과 함께

淸 鄭燮＜梅蘭菊竹圖＞卷

양주팔괴揚州八怪로 일컬어졌다.

2 부수俯首: 머리를 숙이는 것으로, 굴복함을 의미한다.

3 전재剪裁: 옷을 마름질하는 것이다. 대자연의 조화로운 배치를 비유하는 말이다. 문장을 지을 때 취사 선택하여, 줄이거나 빼내는 것을 이른다.

4 각화刻畵: 그림을 그리는 것이다. 정교하게 묘사함, 문장이나 그림을 지나치게 다듬는 것을 이른다.

5 공과工課: 공부하는 과정이다.

按語

이방응李方膺이 매화를 그리면, 이와 같이 사람을 감동시키는 예술매력을 볼 수 있다. 정판교鄭板橋에게 오체투지五體投地하여 감복하게 하였으니, 그의 높은 예술경지를 알 수 있다.

淸, 羅聘＜丁敬像＞

昔人論王摩詰 "詩中有畵, 畵中有詩". 吾友壽道士對景寫情, 卽具詩意, 可謂深得此中三昧矣. 今年七月, 畵梅花便面寄予, 予作二字奉貽, 個中人[1]當必以予爲確論也.「詩境」—淸·丁敬[1]『印跋』

옛 사람이 왕마힐은 "시 가운데 그림이 있고, 그림 가운데 시가 있다."고 논하였다. 내 친구 수도사金農는 경치를 보고 정경을 묘사하면, 시의를 갖추어서 삼매를 얻었다고 할 만하다. 금년 7월에 매화를 부채에 그려 나에게 주어서, 내가 두 글자를 지어 드리는 것이다. 그림을 아는 자는 반드시 내가 한 말을 정확한 논평으로 여길 것이다. 청·정경의『인발』「시경」에 나오는 글이다.

458

注

1 개중인個中人: 관계자이다. 여기선 그림을 아는 사람이다.

2 정경丁敬(1695~1765): 청나라 전각가篆刻家로, 전당錢塘(지금의 杭州) 사람이다. 자는 경신敬身이고, 호는 둔정鈍丁·용홍산인龍泓山人이다. 건륭乾隆 1년(1736)에 박학홍사博學鴻詞에 천거되었으나, 벼슬하지 않고 술장사를 하며 숨어 살았다. 금석金石을 좋아하고 분례分隷(書體의 하나)를 잘 썼다. 전각篆刻에도 정통하여 서령팔가西泠八家의 한 사람으로 꼽혔으며, 전각의 절파浙派를 개창했다. 그림은 매화梅花를 잘 그렸는데, 필치가 고박古樸하면서도 산뜻했으며, 격식에 얽매이지 않고 독특한 기법으로 그렸다. 저서에 『무림금석록武林金石錄』·『연림시집硯林詩集』 등이 있다.

丁敬<篆刻>

操筆如在深山, 居處如同野墅, 松風在耳, 林影彌窗, 抒腕探取[1], 方得其神. 山水不出筆墨情景[2], 情景者境界[3]也. 古云: "境能奪人." 又云: "筆能奪境."終不如筆境兼奪爲上. 蓋筆旣精工[4], 墨旣煥彩, 而境界無情, 何以暢[5]觀者之懷. 境界入情而筆墨庸弱, 何以供高雅之賞鑑? 吾故謂筆墨情景, 缺一不可, 何分先後?

境界因地成形, 移步換影, 千奇萬狀, 難以備述……如山則有峯巒島嶼, 有眉黛遙岑; 如水則有巨浪洪濤, 有平溪淺瀨; 如木則有茂樹濃陰, 有疏林

淡影; 如屋宇則有煙村市井, 有野舍貧家. ……以上情景, 能令觀者目注神馳[6], 爲畫轉移[7]者, 蓋因情景入妙, 筆境[8]兼奪, 有感而通也. 夫境界曲折, 匠心[9]可能, 筆墨可取, 然情景入妙, 必俟天機[10]所到, 方能取之. 但天機由中而出, 非外來者, 須待心懷怡悅, 神氣冲融[11], 入室盤礴[12], 方能取之. 縣縑楮于壁上, 神會之, 默思之, 思之思之, 鬼神通之, 峯巒旋轉, 雲影飛動, 斯天機到也. 天機若到, 筆墨空靈[13], 筆外有筆, 墨外有墨, 隨意探取, 無不入妙, 此所謂天成也. 天成之畫與人力所成之畫, 並壁諦觀, 其仙凡不啻霄壤[14]矣. 子後驗之, 方知吾言不謬.

情景入妙, 爲畫家最上關捩[15], 談何容易? 宇宙之間惟情景無窮, 亦無定像, 而畫家亦無成見, 只要多歷山川, 廣開眼界, 卽不能亦要多覽古今人之墨蹟. ──淸·布顔圖『畫學心法問答』

붓을 잡고 그리는 것이 깊은 산 속에 있는 듯 하고, 거처하는 곳은 들과 골짝에 함께 있는 것 같아 소나무 바람소리는 귓전에 맴돌고, 숲 그림자는 창문에 가득하다. 탐색한 경치를 팔로 표현해야 신묘함을 얻는다.

산수는 붓과 먹으로 경치에서 느낀 감정을 묘사하는 데서 벗어나지 못하는데, 정경이란 것은 이상적인 경지이다. 옛사람들이 말하기를 "이상적인 경지는 사람을 감동시킬 수 있다."했고, "붓은 이상적인 경지를 뺏을 수 있다."고 했다. 결국 붓이 이상적인 경지를 겸비하여 동시에 뺏는 것이 가장 좋은 것이다. 필치가 정교하고 먹이 밝게 빛나더라도 경지에서 토로할 감정이 없다면, 어떻게 보는 사람들이 생각의 나래를 펼치겠으며, 경계에 정이 담겼더라도 필묵이 용렬하고 미약하면, 어떻게 고상한 사람의 감상에 이바지할 수가 있겠는가? 내가 그래서 "필묵의 감정표현과 경물묘사는 하나만 빠뜨려도 안 된다."고 하는 것이니, 어찌 선후를 나누겠는가?

이상적인 경지는 지리적 조건에 따라서 모습이 형성된다. 발걸음을 옮기면 모습이 천만 가지로 기이하게 변하여, 상세하게 말하기가 어렵다. ……예를 들면, 산은 이어진 봉우리와 섬이 있고, 눈썹을 그린 것 같이 아련하게 보이는 능선이 있다. 물은 큰 물결과 넓은 파도가 있고, 평평한 시내와 얕은 여울목이 있다.

나무는 무성한 나무와 짙은 그늘이 있고, 엉성한 숲과 옅은 그림자가 있다. 건물은 연기가 낀 마을과 저자가 있고, 들판 가운데 집과 가난한 집들이 있다. ……

이상의 정경들은 관람하는 자가 주시하고 마음이 쏠리어, 그림에 푹 빠지게 하는 것은 정경으로 인하여 오묘함에 빠져들기 때문에, 그림의 풍치나 경지는 다 사라지고 감응하여 통하게 된다.

경지의 자세한 내용은 구상하여 필묵으로 취할 수 있다. 정경이 오묘한 경지에 들어가려면, 반드시 타고난 기지가 도달하길 기다려야 성취할 수가 있다. 천기는 마음에서

나오는 것이지 외부에서 오는 것은 아니며, 반드시 기쁜 마음을 품고 신기한 기운이 가득 차기를 기다리며, 심오한 경지에 이르러 두 다리 쭉 뻗고 자유로운 태도를 취해야, 정경을 취할 수가 있다.

벽에 종이와 비단을 매달아 놓고 정신을 모으고 묵묵히 생각하며, 생각에 생각을 거듭하면, 귀신 같이 신묘하게 통하고, 죽 이어진 산봉우리가 휘감기며 구름이 약동하게 된다. 이것은 천기가 도달한 것이다. 천기가 이 같은 경지에 이른다면, 필묵은 영활하여 붓 밖에 붓이 있고 먹 밖에 먹이 있게 된다. 그러면 생각대로 채취하여 묘한 경지에 들어가지 않는 것이 없게 될 것이다.

이것이 자연스럽게 이뤄지는 것이다. 천연스러운 그림과 인위적인 그림을 벽에 나란히 걸어놓고 자세히 살펴 보면, 그것은 신선과 범인 하늘과 땅의 차이일 뿐만 아닐 것이다. 자네가 나중에 이를 경험하게 되면, 내 말이 그릇되지 않다는 것을 알게 될 것이다.

정경이 묘한 경지에 들어가는 것은 화가들에게 가장 중요한 요소인데, 말하기가 어찌 쉽겠는가? 우주 사이에는 감정을 토로하여 경물을 묘사할 것이 무궁무진한데, 정해진 모습도 없다. 화가도 이루어진 견해가 없다면, 산천을 많이 돌아다니며 자신의 안목을 넓게 열어야 한다. 이것이 불가능하다면, 옛날이나 지금 사람들의 그림도 많이 보아야 한다. 청·포안도의 『화학심법문답』에서 나온 글이다.

注

1 서완탐취抒腕探取: 탐색한 것을 팔에서 쏟아내는 것이다.

2 정경情景: 감정과 경색景色, 정형情形, 정황情況 등이다. 여기선 정감을 불러일으키는 자연경관을 이른다.

3 경계境界: 한 표준에 의하여 분간되는 한계나 경역境域으로, 이상적인 경지를 이른다.

4 정공精工: 정교한 것이다.

5 창暢: 창달暢達로 마음껏 펼치는 것이다.

6 목주目注: 주의를 집중하여 보는 것이다. * 신치神馳는 마음이 치달리는 것으로, 생각이 간절한 것을 이른다.

7 전이轉移: 전환, 변화하는 것이다.

8 필경筆境: 그림의 경지나 경계이다. * 경지境地는 한 지역의 풍치, 독자적인 세계관, 경험한 경과가 도달한 상태 등 이다.

9 장심匠心: 공교한 생각이다. 문학 예술을 창조적으로 구상하는 것으로, 작품을 착상着想하는 것이다.

10 천기天機: 하늘의 뜻, 천지의 기밀, 천성天性, 타고난 기지機知 등이다.

11 신기神氣: 신묘한 기운, 정신과 기식, 풍격과 기운, 정신과 기개氣槪 등이다. * 충융沖融은 충일充溢로 가득 넘치는 것이다.

12 입실入室: 학문이 심오한 경지에 이른 것이다. * 반박般礴은 해의반박解衣般礴이다. 옷을

풀어헤치고 두 다리를 뻗고 앉는 것으로, 자유로운 제작 태도를 이른다.

13 공령空靈: '청신 영활清新靈活'로 깨끗하고 산뜻하며 융통성이 있는 모양을 형용하는 말이다. 동양화에서 여백처리로 산뜻한 뜻을 나타내는 것, 변화가 많아 포착하기 힘든 것 등을 이른다.

14 소양霄壤: 하늘과 땅인데, 천지 사이로 차이가 매우 큰 것을 비유하는 말이다.

15 관렬關捩: 움직일 수 있게 하는 기계장치이다. 사물이나 일의 가장 중요한 요소인 '관건關鍵'을 비유하는 말이다.

按語

산수·화조花鳥와 인물화의 감정 표현에 관하여 말하면, 동양화가가 기운생동에 도달하는 방법은 대략 두 종류가 있다. 한 종류는 주로 창조하는 의경에 달려 있다. 다른 한 종류는 주로 필묵의 정운情韻에 달렸다. "그림의 풍치나 경지를 다 뺏어버릴 수 있다."는 화가는 종종 성과를 이루어 더욱 탁월하게 뛰어난다. 지나치게 필묵의 정운을 추구하는 화가는 항상 최고의 경지에 도달하기 어렵다.

정情과 경景의 통일은 허虛와 실實 또는 무한無限과 유한有限이 하나로 통일되는 것이다. 정은 예술가의 주관적 사상 정취를 가리키는 것이고, 경은 단순히 자연 풍경이 아닌 일체의 생활 경상을 말하는 것이다. 청나라 왕부지王夫之가 『강재시화姜齋詩話』 2권에서 "정과 경은 두 가지 이름이지만 실제는 떨어질 수 없다. 시에서의 신은 묘하게 합하여 끝이 없다. 교묘함은 정이 있는 경이고, 경중에 있는 정이다[情·景名爲二, 而實不可離. 神于詩者, 妙合無垠. 巧者則有情中景, 景中情.]"하였다. 또 "정과 경은 마음에 존재하는 것과 사물에 존재하는 구분이 있지만, 경에서 정이 생기고 정에서 경이 생겨 슬픔과 즐거움이 부딪쳐서, 영화와 근심을 맞이하여 서로 집에 저장한다.[情景雖有在心在物之分, 而景生情, 情生景, 哀樂之觸, 榮悴之迎, 互藏其宅.]"고 하였다. 근대사람 왕국유王國維도 『인간사화人間詞話』에서 "정은 경과 분리할 수 없어서, 모든 경이란 말은 모두 정이라는 말이다[情不能離開景, 一切景語皆情語也.]"고 하였다. 두 가지가 조화롭게 통일되어야만, 정과 경이 서로 생기고 정과 경이 서로 융화하여야 의경意境을 갖추고, 예술미를 갖출 수 있다.

····································

意造¹境生, 不容不巧爲屈折², 氣關體局³, 須當出于自然. 故筆到而墨不必膠, 意在而法不必勝.

畵境異乎詩境. 詩題中不關主意者, 一二字點過. 圖畵中具名者, 必逐物措置. 惟詩有不能狀之類, 則畵能見之. ─淸·方薰『山靜居畵論』

생각에서 경상이 생기는데, 이런 의경은 공교로운 것을 수용해야 변화가 많게 된다. 기세와 관계되는 그림의 풍격은 반드시 자연에서 표현되어야 한다. 따라서 필치가 주

도 면밀하면 먹이 구애될 필요 없고, 뜻이 존재하면 화법은 다할 필요 없다.

화경은 시경과 다르다. 시제에서 주된 뜻과 무관한 것은 한 두 글자로 잘못을 고친다. 그림에서 제목이 있는 것은 반드시 사물에 따라 배치한다. 시로는 형상할 수 없는 종류가 있지만 그림으로 표현할 수 있다. 청·방훈의 『산정거화론』에 나오는 글이다.

注

1 의조意造: 생각대로 만드는 것이다. 여기서는 의경으로 뜻에서 생기는 것으로 보았다.
2 굴절屈折: 몸을 굽혀 자신을 낮춤, 꺾임, 비틀림, 굽음, 바뀌어 변화가 많은 것이다.
3 기관체국氣關體局: 기관氣關은 기氣의 기관機關으로 기세氣勢이고, 체국體局은 형국形局, 인품人品, 계통系統으로 그림의 풍격風格을 이른다.

..

世之寫圖, 每遇實境必棘手[1], 卽寫詩詞摘句, 亦少見長. (大都人物之法未備, 故寫圖不精. 欹側之理未達, 故佈置有乖.) 苟能胸富邱壑, 畢備諸法, 縱疊出數十圖, 境界自無雷同.

文人作書, 多有秀韻, 乃卷軸之氣, 發于楮墨間耳. 遠行之客, 放筆多奇, 良由經歷境界闊也. 固知讀書遊覽, 兩不可廢, 若其工力未化, 但多秀韻奇別, 莫視爲當行[2]之作. —淸·范璣『過雲廬畵論』

세간에 그림을 그리는 데 언제나 실경을 만나면 꼭 그리기 어려워서, 시사의 문구를 따서 그려도 장점을 나타내지 못한다. (대체로 인물화법을 갖추지 못했기 때문에 그림을 정심하게 그리지 못한다. 한쪽으로 기울어진 이치를 통달하지 못했기 때문에 포치가 어긋난다.) 진실로 가슴 속에 구학이 풍부하고 온갖 법을 완전히 갖추면, 수 십 폭을 그려서 쌓아도 자연히 같은 경치가 없을 것이다.

문인이 그린 그림은 대부분 빼어난 운치가 있다. 이는 서권기가 종이와 먹 사이에서 표현된 것이다. 멀리 여행한 나그네가 자유롭게 그리면 기이함이 많은 것은 실로 광활한 경치를 돌아다녔기 때문이다. 이에 독서하고 유람하는 것 두 가지는 폐지해서는 안된다는 것을 알겠다. 공력이 조화롭지 못하고 영수한 기운과 기이함만 특별히 많으면, 전문가의 작품이라고 볼 수 없다. 청·범기의 『과운려화론』에 나오는 글이다.

注

1 극수棘手: 사물의 정상을 판단하기 어려워, 그리기 어렵다는 말을 비유한 것이다.
2 당행當行: '내행가內行家'로 전문가를 이른다.

每見畫家先用炭畫取可改救, 然已先自拘滯, 如何筆力有雄壯之氣? 余不論大小幅, 以情造景, 頃刻可成. 「造景」[1]—淸·孔衍式[2]『石村畫訣』

항상 보면 화가들은 먼저 목탄으로 그려야 고칠 수 있다. 하지만 먼저 스스로 구애되어 막히면, 필력이 웅장한 기를 어떻게 갖추겠는가? 나는 크고 작은 화폭에 관계없이 정취로 경치를 배치하여 순식간에 완성한다. 청·공연식의 『석촌화결』「조경」에 나온다.

注

1 조경造景: 경치를 조성배치하는 것에 관하여 논한 것이다.
2 공연식孔衍式: 청나라 화가이다. 자는 무덕懋德이고, 공자의 65대 손이다. 일찍이 제영주濟寧州의 훈도訓導가 되어서 효성과 우애를 돈독하게 행하였고, 침착하고 조용하여 말이 적었다. 효렴방정孝廉方正에 천거되었으나, 사양하여 향음대빈鄕飮大賓으로 천거하였지만, 또 사양하였다. 그림을 잘 그렸는데 송나라 원나라 명가들의 심오한 경지에 들었으며, 저서인 『석촌화결石村畫訣』 1권은 모두 10항목이다. 「입의立意」·「취신取神」·「운필運筆」·「조경造景」·「위치位置」·「피속避俗」·「점철點綴」·「갈염渴染」·「관지款識」·「도장圖章」 등인데, 모두가 자신이 기록한 그림 그리는 방법이다.

前人畫長卷巨冊[1], 其篇幅章法不特有所摹倣, 意境[2]各殊, 卽用一家筆法, 其中有巖·有岫, 有穴·有洞, 有泉·有溪, 有江·有瀨, 自然邱壑生新, 變化得趣. (若不分名目, 徒以樹石積累, 敷衍[3]成章, 又何遊觀[4]之足尙乎?) 「名目」—淸·蔣和『畫學雜論』[5]

옛날 화가들이 긴 두루마리나 큰 화첩에 그릴 적에는 한 폭의 장법만 모방한 곳이 있을 뿐만 아니라, 의경이 각각 달라도 한 작가의 필법을 쓰게 된다. 그 중에는 바위·바위굴·소굴·동굴이 있고, 샘·시내·강·여울목이 있으면, 자연스런 구학이 새롭게 생겨나서 변화하는 정취를 얻게 된다. (명목을 구분하지 않고 나무와 돌만 쌓아서 대강 그림을 완성한다면, 어떻게 유람하며 관찰하는 자가 귀하게 여기겠는가?) 청·장화의 『화학잡론』「명목」에 나오는 글이다.

注

1 장권長卷: 긴 화폭의 두루마리이다. 거책巨冊은 큰 화첩을 이른다.
2 의경意境: 작품이나 자연 풍경에서 드러나는 정취나 경지를 이른다. 작가의 주관적인 뜻과 정은 객관적인 경계나 상황과 함께 융합하여 형성된 예술적인 경지이다.

3 부연敷衍: 알기 쉽게 자세히 설명하다, 일을 하는데 성실하지 않게 대강대강하다, 억지로 유지하는 것을 이른다.
4 유관遊觀: 유람하며 관찰하는 일이다.
5 『화학잡론畵學雜論』: 장화蔣和가 지은 1권의 책으로, 모두 16조항이다. 「입의立意」·「장법章法」·「전재剪裁」·「수방收放」·「의도리도意到理到」·「분별토석分別土石」·「용고용稿用稿」·「일영日影」·「운운雲」·「석石」·「취승取勝」·「수석허실수석허실樹石虛實」·「명목名目」·「수촌도水村圖」·「화유불가용의자畵有不可用意者」·「임목과석林木窠石」 등이다. 조항마다 10~20자 정도이지만, 그의 관점이 있다.

佈景欲深, 不在乎委曲茂密, 層層多疊也. 其要在于由前面望到後面, 從高處想落低處, 能會其意, 則山雖一阜, 其間環繞無窮; 樹雖一林, 此中掩映不盡[1], 令人玩賞, 遊目騁懷[2]. 必如是方得深景眞意[3]. 「論境」—淸·鄭績『夢幻居畵學簡明』

경치를 깊숙하게 배치하려는 것은 무성하게 층층이 많이 쌓은 것을 자세하게 묘사하는 데 있지 않다. 요결은 전면에서 후면까지 바라보고, 높은 곳에서 낮은 곳을 생각하여 의취를 이해하면, 산이 하나의 언덕 같더라도 그 사이를 에워싸고 맴도는 정취가 무궁무진하다. 나무로만 숲을 그렸더라도 이 중에서 어울리는 정취가 무궁무진해야 사람들에게 즐겁게 감상하고 두루 바라보면서 생각을 펼치게 한다. 이와 같이 해야 비로소 그윽한 경치의 참된 정취를 얻을 수 있다. 청·정속의 『몽환거화학간명』「논경」에 나오는 글이다.

注

1 부진不盡: 끝나지 않음, 다하지 않음, 하나하나 다 말하지 못한다는 뜻으로, 서간문 끝에 쓰는 말이다.
2 유목빙회遊目騁懷: 두루 바라보면서 마음껏 관람하고 생각을 펼치는 것이다.
3 진의眞意: 자연 형상 이면에 깃들어 있는 진정한 의취意趣, 참된 흥취興趣, 참뜻, 본뜻을 이른다.

要之書畵之理, 元元妙妙, 純是化機. 從一筆貫到千筆萬筆, 無非相生相讓, 活現出一箇特地境界來. —淸·張式『畵譚』

총괄하면 글씨와 그림의 이치는 심오하고 미묘한 도가 순수하게 변화하는 것이 관건이다. 하나의 필치로 관통하여 수천만 필치에 이르면, 서로 생기고 서로 양보하며, 하나의 특별한 경지가 생생하게 나타날 것이다. 청·장식의 『화담』에 나오는 글이다.

......................................

山水之難, 莫難于意境. 筆墨非不蒼古, 氣韻非不深穆, 章法非不綿密, 一落窠舊, 便是凡手. 清初四王, 麓臺最遜, 以其意境凡近, 千篇一律也. 是故善畫者, 不須崇山峻嶺, 茂林修竹, 卽一樹一石, 落想不同, 下筆自異.

表現自我, 則景物之情形, 及景物所生之情緒, 皆自我感應, 而表白其景物之所以也.

畫家之心目, 歸于化工之極致. 其盡善盡美之施出, 旣非可强致假借, 尤其由來者漸矣. 是殆所謂景物形象之外無我, 我之外無景物形象也. —近代·金城『畫學講義』

산수화가 어려워도 의경보다 어려운 것은 없다. 필묵이 고색창연하고, 기운이 심원하며 아름답고 장법이 세밀하면, 모두 진부한 생각에 빠져서 평범한 솜씨가 된다. 청나라 초기 사왕 중에서 녹대[王原祁]가 가장 뒤떨어지는데, 의경이 평범하여 천편일률적이기 때문이다. 따라서 그림을 잘 그리는 자는 반드시 높은 산과 험한 언덕과 무성한 숲의 수죽 뿐 만 아니라, 나무 하나 돌 하나까지도 자연스럽게 구상해야, 붓을 대면 독자적인 세계가 있게 된다. 표현이 독자적이면 경물의 정형과 경물에서 생기는 정서까지도 모두 독자적으로 감응하여 경물을 분명하게 표현하기 때문이다.

화가의 마음과 안목은 하늘이 만든 최고의 경지라고 할 수 있다. 더 할 나위 없는 아름다움을 표현해내는데, 거짓으로 꾸며서 억지로 할 수 있는 것이 아니니, 유래하는 것에서 더욱 점진해야할 것이다. 이는 경물형상 밖에 나만의 독자적 세계가 없으면, 나 밖에도 경물형상이 존재할 수 없다는 것을 말한다. 근대·김성의 『화학강의』에 나오는 글이다.

8 風格流派論

풍격유파론

회화의 풍격은 화가의 창작과정에서 표현해 내는 예술 특색과 창작 개성이다. 화가는 살아온 경력·세운 관점·예술 소양·개성 같은 특징이 다르기 때문에, 처리한 제재·다룬 체재·그린 형상·표현 수법과 운용된 언어 등의 방면에서 모두 각각의 특색이 있다. 회화의 풍격은 작품에 형성된 이러한 등등의 풍격을 말한다. 풍격은 회화작품 내용과 형식적인 요소에서 구체적으로 표현된다. 개인의 풍격은 시대나 민족풍격 아래에서 형성되고, 시대나 민족의 풍격도 개인의 풍격을 통하여 표현된다.

풍부하고 다채로운 현실에서 다양하고 독특한 풍격은 화가의 작품재능을 통해야만 그림에 충분히 반영시킬 수 있다. 객관적 세계의 다양성이 결정됨에 따라서 회화 감상자도 다양한 심미가 요구된다. 다양한 종류의 독특한 풍격은 작품재능과 서로 적응하는 점도 있다.

중국고대화론에서 "그림은 내 스스로 그린다."·"반드시 곳곳마다 내가 있어야 한다."고 주장하는 것은 화가는 개성적으로 창작해야 한다는 점을 강조하는 것이고, 예술풍격은 개성을 숨김없이 표현하는데서 나타난다. 화가는 반드시 "독자적인 유파를 세운다."·"특별한 하나의 화격을 창조해야한다."하고, "그림을 그리기 전에는 하나의 화격을 세우지 않고, 그린 후에는 하나의 화격을 남기지 않는다."고 요구하는 것은 끊임없이 새로운 풍격을 창조해야 한다는 것이다. "오도자의 띠는 바람을 맞는 것 같다."·"조중달의 옷은 물에서 나온 것 같다."고 하는 것들은 서로 다른 개인의 풍격이 드러난 것이다.

동일한 시대 화가의 작품에는 기본적으로 특징의 유사성과 통일성이 보인다. 이를 시대의 풍격이라고 한다. 한위육조의 그림은 "필치는 간담하여 뜻은 담담하다.". 초성당의 그림은 "중후하고 웅장하며 화려하다.". 만당의 그림은 "맑고 화려하며 점점 담박해졌다."라고 하는 것들은 서로 다른 시대의 풍격이 반영된 것이다.

개인이나 시대와 역대 회화의 풍격에서 민족의 회화풍격이 형성된다. 이런 종류의 민족 풍격은 구체적으로 나타나는 민족회화의 형식 내에서 설명하지만, 민족풍격도 민족형식의 주요내용 중의 하나라고 할 수 있다. 두 개의 다른 민족의 회화형식은 매우 근접하다고 말하지만, 풍격이 서로 같다고 이해하면 절대 안 된다. 우리는 전혀 노력하지 않고 지역별로 구별하여 어느 것이 동양화이고, 어떤 것이 일본화라고 하는데, 회화는 풍격으로 판단해야 할 것이다.

회화유파는 풍격이 유사한 한 무리의 화가들로 인하여 형성된다. 이것들은 부자나 사제 관계이거나, 사상 감정이나 창작실천을 구체적으로 실현해야 한다는 공통점에 연유한다. 또 기질이 유사함에 기인한다. 소재를 취하는 범위가 일치하는데 연유한다. 표현 방법이나 예술 기교 방면의 유사함에 기인한다. 이런 이유로 풍격이 서로 다른 무리의 화가들과 서로 구별한다. 하나의 회화유파는 다른 종류의 회화에 종사하는 자들과

갖추어진 체재에 따라 회화를 창작하는 화가들을 포괄할 수 있다. 이들은 같은 시대에 존재하면서 같은 시대에 활약해야 오랫동안 계승되는 연속성이 있게 된다.

중국 고대의 중요한 회화 유파를 예로 들겠다.

고개지나 육탐미의 "형체를 세밀하게 묘사함."과 장승요나 오도자의 "형체를 소략하게 묘사함." 같은 유파는 진·당시대에 흥성하였다.

동원이나 거연의 남방산수화, 형호나 관동의 북방산수화, 서희나 황전 두 집안의 화조화 등은 오대나 북송 연간에 형성된 중요한 회화 유파이다.

명·청시대는 회화의 유파가 가장 많았던 시기이다. 대진과 오위의 "절파", 문징명과 심주의 "오문파", 동기창의 "송강파", 증경의 "파신파", 삼왕[王原祁·王時敏·王鑑]의 "누동파", 왕휘의 "우산파", 운수평의 "상주파", 나목의 "강서파" 등으로 십 여종 이상이다.

동기창이 제시한 "남북종"설은 동양화를 남종과 북종으로 구분하였다. "남종을 숭상하고 북종을 폄하"하는 치우친 견해를 면하지 못했지만, 남종은 실제로 "문인화"를 가리키고, 북종은 "원체화"를 가리킨다. 이것이 중국회화사에서 가장 큰 두 개의 유파이다. 문인화는 세력이 가장 왕성하고 풍부하며 화단에 가장 심원한 영향을 끼친 하나의 유파이다.

풍격風格

一

余兄子義之, 幼而岐嶷[1], 必將隆余堂構[2]. 今始年十六, 學藝[3]之外, 書畫
過目便能, 就予請書畫法, 余畫〈孔子十弟子圖〉以勵[4]之. 畫乃吾自畫, 書
乃吾自書. 吾餘事雖不足法, 而書畫固可法, 欲汝學書則知積學[5]可以致
遠[6], 學畫可以知師弟子行己[7]之道[8]. 又各爲汝贊之. —東晉·王廙[9]語. 見唐·張彦遠『歷
代名畫記』卷五[10]

未詳〈王羲之像〉

제 형님의 아들 왕희지는 어리지만 총명하여 반드시 앞
으로 우리 집안을 크게 일으킬 것이다. 이제 겨우 16세인데
경전을 배우는 외에 서화를 눈으로 한 번 보기만 하면 따라
할 수 있다. 나에게 와서 그림과 글씨 쓰는 법을 가르쳐 달
라고 하여, 내가 〈공자십제자도〉를 그려서 희지를 고무시
켜 노력하게 한다. 그림도 내가 그렸으며, 글씨도 내가 쓴
것이다. 내가 그림 외에 나머지 일들은 본보기로 삼을 만한
것이 없으나, 서화는 실로 본보기가 될 만하다. 네가 글씨를
배워서 박학해져야 심원한 도를 이룰 수 있다는 것을 알고,
그림을 배워 스승과 제자가 처신하는 도리를 알게 되기를
바란다. 너를 위하여 그림마다 찬술도 한다. 동진·왕이가 한 말
이다. 당·장언원의 『역대명화기』5권에 보인다.

注

1 기의岐嶷: 준무俊茂한 모습으로, 어린이의 지혜知慧가 특별히 뛰어나고 총명聰明한 것을
이른다.

2 당구堂構: 우리집안을 이르며, 『시경詩經』에 '긍구긍당肯構肯堂'이 있다.

3 예예藝: 경전經典이나 경적經籍을 이른다.

4 여勵: 여면勵勉으로, 고무鼓舞시켜 노력하게 하는 것이다.

5 적학積學: 학문을 쌓음, 박학함, 또는 많이 배움, 넓고 정밀한 학문을 이른다.

6 치원致遠: 심원한 도를 이룸, 원대한 임무를 감당하는 것으로 『周易』「繫辭」上 11장에 "잡란한 것을 상고하여 숨은 것을 찾으며 깊은 것을 찾아내어 심원함을 이룬다.[探賾索隱, 鉤深致遠]"라고 나온다.

7 행기行己: 처신處身하는 몸가짐이다. 『論語』「公冶長」에 "공자께서 자산을 두고 평하셨다. 군자의 도가 4가지 있었으니, 몸가짐이 공손하며, 윗사람을 섬김에 공경하였으며, 백성을 기름이 은혜로우며, 백성을 부림에 의로웠다.[子謂子産有君子之道四焉. 其行己也恭, 其事上也敬, 其養民也惠, 其使民也義.]"라고 나온다.

唐, 閻立本 <孔子弟子像>부분

8 "사제자행기지도師弟子行己之道": 회화 예술의 사회적, 정치적 교육 작용에 대해 여전히 공자의 "도에 뜻을 두고 덕을 지키며 인을 의지하는" 범위를 벗어나지 못하였다. 그들은 창작의 목적은 자아를 표현하는 것이라고 보았다. 창작을 진행하는 데 있어서는 "스승과 제자가 처신하는 도리"를 중시하였고, 반드시 "배움을 쌓아야"만 비로소 "멀리 이를 수 있다", 예술의 극치에 이를 수 있다는 점을 중시하였다. 이러한 진한秦漢, 위진魏晉시대 여러 비평가들의 미학 사상은 선진先秦시대 제자諸子들의 미학 사상이 그러하였듯이, 모두가 단편적인 말들에 불과하지만, 회화 비평이 독립적으로 형성되는 데에 매우 중요한 역할을 하였다.

9 왕이王廙(276~322 혹 324): 동진東晉의 서화가. 자는 세장世將이며, 낭야현瑯琊縣 임기臨沂 사람이다. 글을 잘 지었고 글씨와 그림을 잘했으며, 진晉나라가 수도를 강 건너로 옮긴 후에 서화로 제1인자가 되었다. 진 원제元帝(동진317~322) 때에 좌위장군左衛將軍이 되었고, 관작이 무강후武康侯로 봉해졌다. 사상謝尙이 무창武昌의 창락사昌樂寺에 배치되었을 때 동탑을 조성했다. 대약사戴若思는 서탑을 조성했고, 그 탑에 왕이의 그림을 요청했다. 왕돈王敦이 왕이를 써서 평남장군平南將軍 형주자사荊州刺史로 삼아, 남만南蠻을 보호하는 교위校尉로 삼았다. 사후에 시중侍中으로 증위贈位되었으며, 향년은 47세이다. 왕이는 진晉나라 명제明帝(323~325)에게 그림을 가르쳤고, 글씨는 우군右軍王羲之이 본받았다.

10 이글은 『역대명화기歷代名畫記』「역대능화인명歷代能畫人名」'진晉나라 왕이王廙'편에 나오는 것으로, 우군右軍(王羲之)이 왕이에게 그림을 배울 때, 왕이가 직접 <공자십제자도孔子十弟子圖>를 그려서 찬술한 말이다.

繪事之傳尚[1]矣, 代有名家, 格因品殊[2], 考厥生平, 率多高士. —清·笪重光『畫筌』

그림 그리는 일이 전해진지 오래되었다. 대대로 내려오는 명가들은 인격으로 인하여 작품이 달라 보였다. 그들의 일생을 살펴보면 대다수 고결한 인사들이었다. 청·달중광의 『화전』에 나오는 글이다.

注

1 상尚: 오래된 것이다.
2 격인품수格因品殊: 품수品殊는 품성을 달리하는 것, 품류品類가 다른 것이다. 회화의 풍격은 화가의 인품에 인하여, 분명하게 표현되기 때문에 달라 보인다는 것이다. 청나라 왕휘王翬와 운수평惲壽平이 평하길 "이 말은 사람과 그림이 합치되는 것이다."라고 하였다.

李鱓<梅畫圖>

未畫以前, 不立一格, 旣畫以後, 不留一格.
復堂李鱓, 老畫師也. 爲蔣南沙·高鐵岭弟子, 花卉翎毛蟲魚皆妙絶, 尤工蘭竹. 然變畫蘭竹, 絶不與之同道. 復堂喜曰: "是能自立門戶者." 「題畫」—清·鄭燮『鄭板橋集』

그림을 그리기 전에 하나의 격을 세우지 말고, 그린 이후에 하나의 격식을 남기지 않는다. 복당 이선은 노련한 화가이다. 장남사[蔣廷錫]·고철령[高其佩]의 제자가 되어 화훼·영모·충어가 모두 절묘하며, 더욱 난과 대를 잘 그렸다. 그러나 정섭이 난과 대를 그리면 그들과 같은 길을 절대로 가지 않았다. 복당이 기뻐하며 말하였다. "이것이 독자적인 문호를 세울 수 있는 자이다." 청·정섭의 『정판교집』「제화」에 나온 글이다.

鐵幹銅皮碧玉枝
庭前老樹是吾師.

쇠 같은 줄기 동 같은 껍질 벽옥 같은 가지
뜰 앞의 늙은 매화나무가 우리 스승이라.

畫家門戶終須立
不學元章與補之
一淸·李方膺〈梅花〉卷. 載『揚州八怪全集』

화가는 결국 문호를 세워야 하지만
원장[1]과 보지[2]를 배워서는 안 된다.
청·이방응의 〈매화〉권, 『양주팔괴전집』에 기재된 글이다.

注

元, 王冕〈墨梅圖〉

1 원장元章: 원나라 화가·시인인 왕면王冕(1287~1359)으로 그의 자가 원장元章이다. 호는 노촌老村·자석산농賁石山農·반우옹飯牛翁·회계외사會稽外史이며, 제기諸暨(지금의 강소성에 속함 사람이다. 죽석竹石을 잘 그렸고, 특히 묵매墨梅는 고금에 가장 뛰어났다는 평을 들었다. 그림에는 반드시 시詩를 곁들였는데, 시 또한 뛰어나게 말쑥하고 산뜻했다. 명明나라가 건국된 후 태조太祖의 부름을 받고, 매화梅花 그림에 시를 곁들여 바치고 칭찬을 듣기도 했다. 그의 〈매화도권梅花圖卷〉에 제題한 시에 "내 집의 벼루를 씻는 연못가 매화나무에는, 낱낱이 꽃이 피어 묵흔墨痕이 산뜻하다. 남에게 자랑해서 즐거워해 주기를 바라고 싶지만, 사립문에 맑은 기운이 감도는구나!"라고 하여, 그의 상쾌하고 깨끗한 흉금을 엿보게 한다. 저서에 『죽재집竹齋集』이 있다.

2 보지補之: 남송의 화가 양무구揚無咎의 자이다.

宋, 楊無咎 〈四梅圖〉 부분

筆繁取忌氣促, 氣促則眼界[1]不舒而情意俗. 筆簡必求氣壯, 氣壯則神力雄厚而風格高. 一淸·鄭績『夢幻居畫學簡明』

필치가 번다할 경우에는 기운이 좁아지는 것을 꺼린다. 기운이 좁으면 식견이 펼쳐지지 않아서 감정이 저속해진다. 필치가 간단하면 반드시 건장한 기운을 구해야 하는데, 기운이 건장하면 정신과 필력이 웅건하고 두터워서 작품의 격이 높아진다. 청·정속의 『몽환거화학간명』에 나오는 글이다.

注

1 안계眼界: 눈으로 바라볼 수 있는 범위, 또는 식견이 미치는 범위이다.

吾輩處世不可一事有我, 惟作書畫必須處處有我. 我者何? 獨成一家之謂耳. 此等境界全在有才, 才者何? 卓識高見, 直超古人之上, 別創一格也. 如此方謂之畫才. 譬如古人畫山作披麻皴, 我能少變, 更勝古人之板滯[1]. 苔點不能鬆活蒼茫[2], 我能筆筆靈動[3], 此卽善變之徵驗[4]. 種種見景生情, 千變萬化, 如此皆畫才也. 僅恃臨本倚傍, 一旦無本, 茫無主見, 一筆不敢妄下, 此不但無才更乏畫學也. 必須造化在手, 心運無窮, 獨創一家, 斯爲上品. ─清·松年『頤園論畫』

우리들이 세상을 살아가는 데에는 한 가지 일이라도 내 자신을 내세워서는 안 된다. 서화를 제작할 때에는 반드시 곳곳마다 나만의 개성이 있어야 한다. 나라고 하는 것은 무엇인가? 독자적으로 일가를 이루는 것이다. 이러한 경지는 재능에 달렸는데, 재능이란 무엇인가? 탁월하고 고상한 식견이 옛사람보다 월등하게 뛰어나서 특별한 하나의 품격을 창조하는 것이다. 이와 같은 것이 그림의 재능이라고 할 수 있다.

비유하자면, 옛 사람이 피마준으로 그린 산을 내가 조금 변화시켜서, 옛 사람의 딱딱함보다 더욱 우수하게 할 수 있는 것이다. 태점으로 여유롭게 넓고 아득하게 표현할 수는 없지만, 내가 필치마다 융통성 있게 운용할 수 있으면, 이것은 변화를 잘 시키는 효능이다. 종종 경치를 보고 생긴 감정이 수없이 변화하는 것을 잘 표현하는 것이 모두 그림의 재능이다.

겨우 모사본만 의지하여 모방하다가 하루아침에 화본이 없으면, 주견이 없어져서 한 필치도 함부로 붓을 댈 수가 없을 것이다. 이런 방법은 재능을 살릴 수 없을 뿐만 아니라, 더욱 화학에서 버려야할 것이다. 반드

<披麻皴>

시 조화가 손에서 이루어지고 끝없이 생각하여 독창적인 일가를 이루어야 최상의 작품이 된다. 청·송년의 『이원논화』에서 나온 글이다.

注

1 판체板滯: 딱딱하다, 생동감이 없다, 무뚝뚝하다는 등을 형용하는 것이다.
2 송활鬆活: 여유 있다, 수월하다, 긴박하지 않은 것을 형용하는 것이다. * 창망蒼茫은 넓고 멀어서 아득한 모습이다.
3 영동靈動: 영활靈活하거나, 융통성 있게 운용하는 것이다.
4 징험徵驗: 징조를 경험하는 효능, 효험이다.

按語

오창석吳昌碩이 「심공주서래색화매沈公周書來索畵梅」에서 "그림에서 내가 존재하는 것을 중요시하고 귀하게 여기는 데, 이는 바람이 통소를 만나고 고기가 발에서 벗어난 것과 같다."하였다. 『중국화가총서中國畵家叢書』「吳昌碩」에 보이는 글이다.

청나라 시인 원매袁枚(1716~1798)가 『수원시화隨園詩話』 7권에서 "사람됨은 내 고집이 있으면 안 되는데, 내가 있으면 스스로 믿고 써서 병이 많아진다. 공자께서 말한 '고집하

근대, 吳昌碩<梅畫圖>

지 않음.[無固]'·'아집을 부리지 않음.[無我]'이다. 시를 짓는데 아집이 없으면 안 되는데, 내 주관이 없으면 표절하고 부연하는 패단이 크다. 한창려[韓愈]가 말한 '문사에서 예스러움은 반드시 자신의 주관이 나타나야 한다.'하였고, 시는 "남이 있고 내가 없는 것은 꼭두각시인형이다."하였다.

시詩·서書·화畵에서 말하는 "아我"는 시인詩人·서예가書藝家·화가畵家 자신의 개성을 가리키는 것이다. 이 개성은 객관사물에 대한 감수성과 신영新穎한 예술언어로, 많은 사람들과 다른 구상構想이나 풍격風格을 말하는 것이지, 자기 자신을 과장해서 말하거나, 자신을 내세우는 것은 아니다. 이는 예술창작의 규율에 부합되는 것이다.

프랑스 조각가 로댕이 『로댕예술론』에서 "거장[大師]은 이와 같은 사람을 말한다. 그들은 다른 사람들이 지나쳐 본 물건을 자기의 안목으로 본다. 남들이 평범하게 느끼는 물건에서도 아름다움을 발견하여 충분히 표현해 낼 수 있다. 졸렬한 예술가는 영원히 다른 사람의 안경을 낀다."고 하였다. 화가도 이같이 그림 가운데 "남들만 있고 내가 없다.[有人無我],"고 한다면, 이런 것도 "다른 사람의 안경을 끼는 것이다." 이는 졸렬한 화가의 생산품으로 어떠한 생명력을 갖출 수 없다는 것이다.

二

鄭法士 氣韻標擧, 風格遒俊.
劉烏[1]學于鄭, 不少風格, 但未遒耳. —唐·李嗣眞『續畵品錄』

정법사는 기운이 드러나고 풍격이 굳세며 빼어났다.
유오는 정법사에게 배워서 정법사의 풍격이 있으나 정법사 같이 강한 필력은 없다.
당·이사진의 『속화품록』에 나오는 글이다.

注

1 유오劉烏: 수隋나라 화가이다. 오중吳中(지금의 江蘇 蘇州) 사람으로, 인물을 정법사鄭法士에게 배웠다.

象人之美: 張得其肉[1], 陸得其骨[2], 顧得其神[3]. 神玅亡方, 以顧爲最.
顧公運思精微, 襟靈[4]莫測. 雖寄迹[5]翰墨, 其神氣飄然[6]在煙霄之上, 不可以圖畵間求.
陸公參靈酌玅[7], 動與神會[8]. 筆跡勁利, 如錐刀焉, 秀骨清像, 似覺生動, 令人懍懍若對神明[9]. 雖玅極象中, 而思不融乎墨外[10].
張公思若湧泉, 取資天造[11]. 筆纔一二, 而像已應焉. 周材取之, 今古獨立.
吳生之畵, 下筆有神, 是張僧繇後身也. —唐·張懷瓘『畵斷』

사람의 아름다움을 그리는데, 장승요는 살찌고 윤택함을 얻었고, 육탐미는 굳센 골력을 얻었으며, 고개지는 정신을 얻었다. 신묘하여 어떤 방법으로 그렸는지 알 수 없는 것은 고개지를 최고로 여긴다.
고개지는 생각이 정미하여 마음을 헤아릴 수가 없다. 필묵에 몸을 의탁했으나 신묘한 기개는 거침없어 안개 낀 하늘 위에 있었으니, 그림 사이에서만 탐구해서는 안 된다.
육탐미는 재주가 신의 경지에 이르러 미묘함을 취하여 운필하면 정신으로 깨달았다. 필치가 굳세고 예리함이 송곳이나 칼과 같았다. 빼어난 골상과 깨끗한 모습이 살아 움직이는 것 같아 사람들에게 늠름한 신명을 보는 것 같은 느낌이 들게하였다. 형상의 묘함은 뛰어나지만 먹과 조화시키려는 생각을 벗어나지 않았다.

장승요는 생각이 솟는 샘물과 같아서 자연을 바탕으로 삼았다. 붓으로 한두 번만 그려도 형상이 어울린다. 다양하게 그리는 것은 예나 지금이나 독보적이다.

오도자의 그림은 붓을 대기만하면 신묘함이 있었으니 장승요가 다시 태어난 것이다.

당·장회관의 『화단』에서 나온 글이다.

注

1 육肉: 근골 위에 붙어 근골의 밖을 싸고 있는 것으로, 밖으로 나타난 살결의 시각적 미감에 치중하는 것을 말한다. '육肉'은 살찌고 윤택하면서 풍만한 생명 형식의 의미를 나타낸다.

2 골骨: '골근혈육骨筋血肉'의 생명 형식 의미에서 '골骨'은 첫 번째의 근본적인 요소이다. 이것은 작품에서 필획이 강경하고 힘이 있으며, 필획 구조의 결구가 견실하고 든든한 것을 말한다.

3 신神: 신기神氣나 정신精神을 가리키는데, '신기'는 사람의 정신과 생기로 작품에서 작가의 정신, 성정, 기세를 체현하며, 운치와 신채가 풍부한 것은 주체인 생명력에 치중한 표현이다. 이는 그림의 신채와 기운을 가리키기도 한다. '정신'도 작품의 신채와 기운을 가리킨다.

4 금령襟靈: 마음에 품은 회포, 생각이나 정신, 가슴에 간직한 총명한 지혜이다.

5 기적寄迹: 잠시 몸을 의탁하는 것인데, 종사하는 것이다.

6 표연飄然: 바람에 나부껴 팔랑거리는 모양, 훌쩍 떠나는 모습이 홀가분하고 거침이 없는 것이다.

7 참령작묘參靈酌妙: 기예가 신의 경지에 이르러 미묘함을 취하는 것이다. * 참령參靈은 신령과 교감함, 주로 기예가 신의 경지에 이른 것을 이른다.

8 신회神會: 마음으로 깨달아 아는 것이다.

9 신명神明: 천지 사이의 신령, 사람의 정신이나 심사心思를 이른다.

10 사불융호묵외思不融乎墨外: 먹과 조화시키려는 생각을 벗어나지 않았다는 것이다.

11 취자천조取資天造: 자연의 도움을 취하는 것이다. * 취자取資는 빙자하거나 도움을 얻는 것이다. * 천조天造는 하늘이 처음 생겨남, 천연적으로 이루어지는 것이다.

曹 吳二體, 學者所宗. 按唐 張彦遠『歷代名畵記』稱北齊 曹仲達[1]者, 本曹國[2]人, 最推工畵梵像, 是爲曹, 謂唐 吳道子曰吳. 吳之筆, 其勢圓轉[3]而衣服飄擧. 曹之筆, 其體稠疊而衣服緊窄. 故後輩稱之曰: "吳帶當風, 曹衣出水." 「論曹吳體法」—北宋·郭若虛『圖畵見聞誌』卷一

조중달과 오도자의 양식은 그림을 배우는 사람들이 본받는 바이다. 당나라 장언원의 『역대명화기』를 살펴 보면, 북제 때 조중달은 본래 조나라 사람이라고 한다. 불상을 잘 그리는 것으로 가장 추앙되었는데 이 사람이 '조'이고, 당나라 오도자를 '오'라고 한다. 오도자의 필치는 기세가 원만하고 의복이 바람에 날리는 듯하였다. 조중달의 필치

(傳) 唐, 吳道子<送子天王圖>卷 부분

는 모양이 조밀하게 겹쳐지고 의복이 몸에 착 달라붙게 그렸다. 따라서 후배들이 그들의 그림을 "오도자 옷의 띠는 바람에 날리고, 조중달의 옷은 물에서 나온 듯하다."고 하였다. 북송·곽약허의 『도화견문지』 1권「논조오체법」에 나오는 글이다.

注

北齊, 傳 曹仲達<戈獵圖>

1 조중달曹仲達: 북제北齊의 화가이다. 조국曹國(지금의 山東 曹縣 西北) 사람이다. 관직이 조산대부朝散大夫였다. 불상佛像·인물·고사故事와 용龍을 잘 그렸으며, 불상은 북제에서 가장 잘 그리는 것으로 불리었다. 사찰 벽화를 많이 그렸다. 특히 그의 용 그림은 비바람을 불렀다고 전한다. 작품으로 〈노사도상盧思道像〉·〈과렵도戈獵圖〉·〈무기명마도武騎名馬圖〉 등을 남겼다.

2 조국曹國: 주대周代의 제후국의 하나, 산동성山東省 조주曹州 일대에 있었다.

3 원전圓轉: 빙빙 돎, 말이나 행동이 모나지 않고 원만함, 완곡하고 통창通暢함, 보충함, 보완하는 것 등을 이른다.

按語

"오대당풍吳帶當風, 조의출수曹衣出水."는 고대중국 인물화에서 옷 주름을 표현하는 상대적인 두 종류의 양식이다. 두 종류의 풍격은 고대의 조각상이나 주조鑄造상에도 유행되었다. 일설에는 조曹는 삼국시대의 조불흥曹不興을 가리키고, 오吳는 남조 송南朝宋의 오간吳暕을 가리킨다고 한 것이 『도화견문지圖畵見聞誌』「논조오체법論曹吳體法」에 보인다.

<吳帶當風>

<曹衣出水>

龍眠居士知自嬉于藝, 或謂畫入三昧, 不得辭也. 嘗得周昉畫〈按箏圖〉其用功力不遺餘巧矣. 媚色艶態, 明眸善睐[1], 後世自不得其形容骨相, 況傳神寫照可暫得于阿堵中耶? 嘗持以問曰: "人物豐濃, 肌勝于骨, 蓋畫者自有所好哉?" 余曰: "此固唐世所尚, 嘗見諸說太眞妃[2]豐肌秀骨, 今見于畫亦肥勝于骨, 昔韓公言曲眉豐頰, 便知唐人所尚以豐肥爲美. 昉于此時知所好而圖之矣." 「書伯時藏周昉畫」―宋·董逌『廣川畫跋』

용면거사[李公麟]는 예에서 스스로 즐거움을 깨달아서 혹자가 그림이 심오한 경지에 들었다고 하여도 사양할 수가 없다. 일찍이 주방이 그린 〈안쟁도〉를 얻었는데, 그가 들인 공력은 모든 기교를 빠짐없이 사용한 것이다. 아름다운 기색과 풍만한 자태와 밝은 눈동자의 아름다운 눈짓 등은 후세 사람들이 자연스런 이런 모습과 골상을 얻을 수 없다. 그런데 하물며 초상화 그리는 것을 눈동자 가운데서 별안간 터득할 수 있겠는가? 이공린이 언젠가 〈안쟁도〉를 가지고 와서 나에게 질문하였다.

周昉〈調琴圖〉부분

"인물이 풍만하여 외모가 골격보다 승한데, 화가들이 각자 좋아하는 것이 있어서 그런가?" 내가 다음과 같이 대답하였다. "외모가 승한 것은 본래 당나라 때 숭상했던 것이다. 일찍이 여러 설에서 양귀비의 풍만한 피부와, 수려한 골격이라는 말을 들어 보았는데, 지금 이 그림에도 피부가 골격보다 승하게 보이는군요. 예전에 한공[韓幹]이 굽은 눈썹과 풍만한 뺨이라고 하였으니, 당나라 사람이 풍만한 피부를 아름답게 여겨서 숭상했다는 것을 알게 되었소. 주방은 당시에 그들이 좋아하는 바를 알고서 그렇게 그렸던 것이다." 송·동유의 『광천화발』 「서백시장주방화」에서 나온 글이다.

注

1 선래善睐: 아름다운 눈짓을 말한다.
2 태진비太眞妃: 당唐나라 양귀비楊貴妃의 별호이다.

顧愷之畵如春蠶吐絲[1], 初見甚平易, 且形似時或有失, 細視之, 六法兼備, 有不可以語言文字形容者.

周昉善畵貴游人物[2], 善寫眞, 作仕女多濃麗豊肥, 有富貴氣.

張萱[3]工仕女人物, 尤長于嬰兒, 不在周昉之右. (平生凡見十許本, 皆合作.) 畵婦人以朱暈耳根, 以此爲別, 覽者不可不知也.

周文矩畵人物宗周昉, 但多顫掣筆[4]是學其主李重光[5]書法如此, 至畵士女則無顫筆. ─元·湯垕『畵鑒』

南唐, 周文矩<重屛會棋圖>卷

고개지 그림은 봄누에가 실을 뽑아낸듯하여 처음 보면 매우 평이하다. 게다가 형사가 때로는 잘못되었으나 자세히 살펴보면 육법이 겸비되었으니 말과 문자로써 형용할 수 없다.

주방은 상류사회 인물을 잘 그리고 초상화에 뛰어났다. 사녀를 그린 것은 아름답고 통통하여서 부귀한 기운이 있다. 장훤은 사녀인물을 잘 그렸고 어린 아이를 그리는 데 더욱 뛰어났는데, 주방보다 못하다. (평생 모두 10여 본(本)을 보았는데 모두 합당한 작품이다.)

부인을 그릴 때 붉은색으로 바림 하여 볼을 그렸는데, 이것으로 구별할 수 있으니 보는 자가 알아야 한다. 주문구가 그린 인물은 주방을 본받았다. 떠는 필치가 많은 것은 그의 주군인 이중광(李煜)의 서법을 배운 것이 이와 같다. 사녀 그림에는 떠는 필치가 없다. 원·탕후의 『화감』에 나오는 글이다.

唐, 張萱<虢國夫人出遊圖>부분

注

1 춘잠토사春蠶吐絲: 고개지 옷 주름의 필선이 봄누에가 실을 뽑아

唐, 張萱<虢國夫人出遊圖>

낸 것 같이 가늘고 자연스러움을 형용한 말이다.

2 귀유인물貴游人物: 상류사회 인물이다.

3 장훤張萱: 당나라 화가이다. 장안長安(지금의 陝西 西安) 사람이다. 개원開元(713~741) 연 간에 사관화직史館畵直에 임명되었다. 인물화에 능하여 귀공자·부녀婦女·갓난아기 등을 잘 그렸다. 특히 안마鞍馬는 당시 제일 잘 그렸는데, 정대亭臺·수목樹木·화조花鳥 등의 풍물을 배경으로 그렸다. 현존하는 작품으로 〈도련도搗練圖〉권이 미국 보스톤 박물관에 소장되어 있고, 〈괵국부인출유도虢國夫人出遊圖〉가 요령성박물관에 소장되어 있는데, 송 宋나라 조길趙佶의 모본이다.

4 전철필顫掣筆: 동양 서화 기법의 하나로, 붓을 떨면서 끌어당기는 필치를 이른다.

5 이중광李重光: 오대五代 때 남당南唐 국주國主 이욱李煜(937~978)이다. 자가 중광이고, 초 명은 종가從嘉이며, 호는 종은鐘隱인데, 세간에서 이후주李後主라고 부른다.

古今描法 一十八等:

高古遊絲描 十分尖筆, 如曹衣紋[1] · 琴絃描 如周擧類[2] · 鐵線描 如張叔厚[3] · 行雲流 水描[4] · 馬蝗描 馬和之·顧興裔類, 一名蘭葉描[5] · 釘頭鼠尾描 武洞淸[6] · 橛頭描 禿筆 也, 馬遠夏圭[7] · 曹衣描 吳曹不興[8] · 折蘆描 如梁楷尖筆細長, 長撇納也[9] · 橄欖描 江西顔 暉也[10] · 棗核描 尖大筆也[11] · 柳葉描 似吳道子觀音筆[12] · 戰筆水紋描 麤大減筆也[13] · 竹葉描 筆肥短撇納[14] · 蚯蚓描[15] · 柴筆描 麤大減筆也[16] · 減筆描 馬遠梁楷之類[17] · 混描 人多描[18] —明·汪珂玉『珊瑚網』卷二十四

고금의 묘법 18종류이다.

예부터 지금까지의 선묘법으로는 고고유사묘·금현묘·철선묘·행운유수묘·마황묘· 정두서미묘·궐두묘·조의묘·절노묘·감람묘·조핵묘·유엽묘·전필수문묘·죽엽묘·구 인묘·시필묘·감필묘·혼묘 등 18종류가 있다. 명·왕가옥의 『산호망』24권에 나오는 글이다.

注

1 고고유사묘: 고상하고 예스럽게 누에가 실을 토하는 듯이 그린 묘사법으로 전부 뾰족한 붓을 사용하며, 조중달曹仲達의 옷 주름 같은 선묘법이다.

2 금현묘: 금琴을 그치지 않고 타내려가는 듯이 부드럽게 이어지는 묘사법으로 주거周擧의 그림 같은 유형의 묘법이다.

3 철선묘: 굵고 가는 데가 없이 딱딱하고 예리하여 철사선 같은 느낌을 주는 묘사법으로 장숙후張叔厚 같은 유형의 묘법이다.

4 행운유수묘: 고요한 계곡의 물 흐름과 구름이 스쳐가는 듯 부드럽고 유연하게 흐르는 선묘법이다.

5 마황묘: 말벌의 몸과 같은 형태로 굵기에 변화가 많은 선묘법이다. 마화지馬和之와 고흥예顧興裔의 유형으로, 일명 난엽묘蘭葉描라고도 한다.

| 高古遊絲描 | 琴絃描 | 鐵線描 | 行雲流水描 | 馬蝗描 |

6 정두서미묘: 시작하는 부분은 못대가리 같고 끝으로 갈수록 선이 가늘어져, 쥐꼬리 같은 선을 긋는 묘사법으로 무동청武洞淸이 즐겨 사용했다.

7 궐두묘: 가느다란 말뚝과 같이 직선으로 그리고 빠른 속도로 내리긋고, 강하게 점으로 끝을 맺는 선묘법이다. 닳은 붓을 쓰며 마원馬遠·하규夏圭가 많이 사용했다.

釘頭鼠尾描 橛頭描

8 조의묘: 북제北齊시대 조중달曹仲達의 인물화에 처음 사용된 옷 주름을 묘사하는 필선으로, 사람이 옷을 입은 채 물에 빠진 듯 옷이 몸에 착 붙은 모습의 선묘법이다. 원문에는 오나라 조불흥曹不興의 묘법이라고 되어 있다.

9 절노묘: 선이 길고 가늘어 갈대가 꺾인 것 같은 선묘법이다. 남송南宋 양해梁楷의 필법 같이 뾰족한 붓으로 가늘고 길게 삐친 것이다.

10 감람묘: 처음과 끝이 가늘고 중간이 굵은 필선이다. 감람올리브의 씨와 같아서 감람묘라고 하는데, 원나라 안휘顔暉로부터 사용되었다.

11 조핵묘: 붓 끝이 중봉中鋒을 이룬 필선으로, 필두筆頭가 대추씨 같은 모양의 선묘법이다. 뾰족하고 큰 붓으로 사용한다.

12 유엽묘: 버들잎이 바람을 맞는 것 같은 선묘법으로, 오도자吳道子의 관음상觀音像같은 필치를 말한다.

13 전필수문묘: 밀려오는 파도와 같이 빠르고 동적으로 묘사하는 선묘법으로, 거칠고 크며 생략된 필치를 말한다.

曹衣描　　橄欖描　　棗核描　　柳葉描　　戰筆水紋描

14 죽엽묘: 거칠고 딱딱하여 대나무 잎 같은 선묘법으로, 통통하고 짧은 붓으로 짧게 삐쳐낸다.

15 구인묘: 지렁이가 기어 다닌 흔적과 같이, 구불구불한 곡선으로 그리는 선묘법이다.

16 시필묘: 마른 울타리나 땔나무와 같이 날카롭게 그리는 선묘법으로, 거칠고 크며 생략된 필치이다.

竹葉描　　蚯蚓描　　柴筆描

17 감필묘: 필선의 수를 더 이상 줄일 수 없을 만큼 최소한의 선으로써, 대상의 정수를 자유 분방하고도 재빠른 속도로 간략하게 묘사하는 선묘법이다. 마원馬遠과 양해梁楷의 필법이 이런 종류이다.

18 혼묘: 처음에 엷은 먹으로 가늘게 그은 선 옆이나 위로 좀 짙고 굵은 윤곽선을 그어, 강조 하거나 깊이와 입체감을 표현하는 선묘법으로 많이 사용되었다.

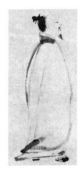 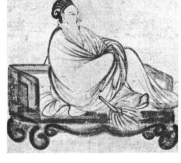

減筆描 　　　　　混描

按語

명나라 주리정周履靖의 『천형도모天形道貌』와 청나라 책랑迮朗의 『회사조충繪事彫蟲』에 기재된 18묘법도 대체로 이것과 같다.

衣褶紋如吳生之蘭葉紋¹, 衛協之顫筆紋², 周昉之鐵線紋³, 李公麟之游絲紋⁴, 各極其致. 用筆不過虛實轉折爲法, 熟習參悟之, 自能變化生動. 昔人云: "曹衣出水, 吳帶當風." 可想見⁵矣. 按衛洽恐係衛賢之誤, 但衛賢並不作顫筆紋. ―淸·方薰『山靜居畫論』

옷 주름 무늬는 오생[吳道子]의 난엽문, 위협의 전필문, 주방의 철선문, 이공린의 유사문과 같은 것은 각기 운치를 다 표현하였다. 붓의 운용은 허실과 전절을 법으로 삼은 것에 불과하지만, 익숙하게 연습하고 깨달아 스스로 변화하여 생동할 수 있어야 한다. 옛사람이 말하기를 "조중달의 옷은 물에서 금방 나온 것 같고, 오도자의 띠는 바람을 맞는 것 같다."고 하였으니 생각해볼 만하다. 청·방훈의 『산정거화론』에 나오는 글이다.

注

1 난엽문蘭葉紋: 난초 잎이 자연스럽게 꺾인 것 같은, 옷 주름을 이른다.

2 전필문顫筆紋: 붓대를 곧게 세우고 떨리는 듯, 묘사하는 옷 주름을 이른다.

3 철선문鐵線紋: 굵고 가는 데가 없이 두께가 처음부터 끝까지 똑같은 꼿꼿하고 곧은 필선으로, 매우 딱딱하고 예리하여 철사와 같은 느낌을 주는 필선을 이른다.

4 유사문游絲紋: 부드럽고 가는 첨필尖筆로 그려서, 누에가 실을 토하는 것 같은 선묘를 이른다.

5 상견想見: 생각하여 아는 것, 생각해볼 만한 것을 이른다.

..

馮提伽[1], 寺壁皆有合作, 風格精密, 動若神契. —唐·竇蒙『畫拾遺錄』

풍제가가 절에 그린 벽화는 모두 법도에 합치되고 풍격이 정밀하여 붓을 움직이기만 하면 신령의 뜻과 꼭 맞는 것 같았다. 당·두몽의 『화습유록』에 나오는 글이다.

注

1 풍제가馮提伽: 북조北朝 주周의 화가이다. 북평北平 사람이다. 그가 그린 산천초수山川草樹는 북쪽 지역과 똑 같다. 거마車馬 그림은 득의得意했으나, 인물은 장기가 아니다.

..

畵山水惟營丘李成, 長安關仝, 華原范寬, 智紗入神, 才高出類, 三家鼎峙[1] 百代, 標程[2]前古. 雖有傳世可見者, 如王維 李思訓 荊浩之倫, 豈能方駕? 近代雖有專意力學[3]者, 如翟院深 劉永 紀眞之輩, 難繼後塵. (翟學李, 劉學關, 紀學范.) 夫氣象蕭疎[4], 煙林淸曠[5], 毫鋒穎脫[6], 墨法精微者, 營丘之製也. 石體堅凝[7], 雜木豊茂, 臺閣古雅, 人物幽閒者, 關氏之風也. 峰巒渾厚, 勢狀雄強, 搶筆[8]俱勻, 人屋皆質者, 范氏之作也. (煙林平遠之妙, 始自營丘, 畵松葉謂之攢針[9], 筆不染淡[10], 自有榮茂[11]之色; 關畵木葉, 間用墨搵[12], 時出枯梢, 筆蹤[13]勁利, 學者難到. 范畵林木, 或側或倚, 形如偃蓋[14], 別是一種風規[15], 但未見畵松柏耳. 畵屋旣質, 以墨籠染[16], 後輩目爲鐵屋.) 復有王士元 王端 燕貴 許道寧 高克明 郭熙 李宗成 丘訥之流, 或有一體, 或具體而微[17], 或預造堂室[18], 或各開戶牖, 皆可稱尙. 然藏畵者 方之三家, 猶諸子[19]之于正經矣[20]. (關仝雖師荊浩, 蓋靑出于藍[21]也.) —北宋·郭若虛「論 三家山水」『圖畵見聞誌』卷一

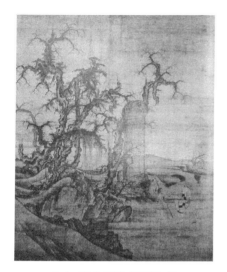

北宋, 李成 王曉<讀碑圖>軸

산수화는 영구의 이성[919~967], 장안의 관동[약907~923활동], 화원의 범관[?~1023이휘]만이 지혜롭고 오묘하여 신의 경지에 들었다. 재주가 높고 출중하여 이들은 솥발로 서서 백대의 모범이 작품이 대대로 전해지고 볼 수 있는 자는 왕유·이사훈·형호 등이 있으나, 어찌 이들과 비교하겠는가? 근대에도 배움에 힘쓴 사람은 적원심·유영·기진 같은 화가들이 있지만 후배들에게 계승하기는 어렵다. (적심원은 이성에게, 유영은 관동에게, 기진은 범관에게 배웠다.)

기상이 쓸쓸하고 안개 덮인 숲은 청량하고 넓으며, 붓끝의 재능이 남보다 뛰어나고, 묵법이 정미한 것은 이성의 작풍이다.

돌의 형체가 견고하게 모였으며 잡목이 무성하고, 정자와 누각은 예스럽고 아름다우며, 인물이 고요하고 여유로운 것은 관동의 풍격이다.

산봉우리가 크고 넉넉하며 기세와 형상이 우람하고 굳세며 운필이 모두 고르며, 인물과 건물이 모두 질박한 것은 범관의 작품이다. (안개 낀 숲과 평원의 묘함은 이성에서 시작되었다. 그가 그린 소나무 잎들은 '찬침필'이라고 하며 선염을 엷게 하지 않았으나 자연히 아름답고 무성한 색이 있다. 관동의 나뭇잎들은 간간히 먹으로 물들였고 이따금 마른 가지가 드러났다. 필치가 강하고 날카로워서 배우는 자들이 그런 경지에 도달하기 어렵다. 범관이 그린 임목은 더러는 기울어지고 혹은 기대 있는 모습이 일산을 덮은 것 같아서 특별한 풍격이 있다. 그러나 나는 그가 소나무나 측백나무 그린 것은 보지 못했다. 집을 그린 것은 이미 바탕이 갖추어지고 먹으로 선염한 것을 덮어서 후배들이 '철옥'이라고 명목하였다.)

왕사원(10세기 후반)·왕단(11세기 전반)·연귀(약988~1010)·허도령(약970~1052)·고극명(약1000~1053)·곽희(약1001~1090)·이종성(11세기 후반)·구눌 같은 이들도 있다. 어떤 이는 한 가지 법을 갖추었고, 어떤 이는 여러 체는 갖추었으나 미약하고, 혹은 이미 경지에 이를 준비가 되었고, 어떤 이는 각자 문호를 열었으니 모두 칭찬하여 숭상할 만하다.

소장가들이 세 화가[李成·關仝·范寬]를 비교하는 것은 제자백가의 저술을 성인의 경전에 견주는 것과 같다고 한다. (관동은 형호에게 배웠으나 선생보다 낫다.) 북송·곽약허의『도화견문지』1권「논삼가산수」에 나오는 글이다.

注

1 정치鼎峙는 솥발이 정립한 것으로, 세 세력이 병립한 것을 이른다.

2 표정標程은 본보기·모범이다.

3 전의력학專意力學: 전심하여 학습에 노력하는 것이다.

4 기상氣象: 기운氣韻과 풍격風格을 말한다. * 소소蕭疎는 적적하고 쓸쓸한 것이나, 여름 풍

경의 청려淸麗함을 가리킨다.

5 청광淸曠: 청량淸凉하고 개활開闊한 것이다.

6 영탈潁脫: 송곳 끝이 드러난 것으로, 재능을 충분히 나타낸 것을 비유한다.

7 석체石體: 그려진 돌의 형체이다. * 견응堅凝은 견고하게 묵직하게 엉긴 것을 이른다.

8 창필搶筆: 서법 용어이다. 행필行筆을 하다가 점과 획이 다한 곳에 이르면, 붓을 들어 종이에서 뗄 때 가볍고 민첩하게 절회折回하는 동작을 가리킨다. '절필折筆'과 대체적으로 같으나, 약간의 구별이 있다. 가로획을 쓸 때 공중에서 한 번 왼쪽으로 향하여, 붓을 꺾어 아래로 세우는 동작을 한 뒤에 신속하게 종이에 떨어뜨린다. 이렇게 공중에서 흔들어 던지며, 떨어뜨리는 용필법을 '허창虛搶'이라고도 하고, 이를 간략하게 '창搶'이라 일컫는다. 이 법은 일반적으로 행필이 비교적 빠른 행서나 초서에 대부분 적용한다. 혹자는 먹물이 많이 번지는 생지生紙에 그릴 때, 사용하기도 한다.

9 찬침攢針: 솔잎을 모으는 것을 말한다.

10 염담染淡: 선염渲染을 옅게 하는 것이다.

11 영무榮茂: 아름답고 무성한 것이다.

12 묵온墨搵: 먹을 사용하여, 침염浸染하는 것이다.

13 필종筆蹤: 필적筆跡과 같다.

14 언개偃蓋: 임목의 나뭇잎이 크게 펼쳐져, 일산을 덮은 것 같은 것을 가리킨다.

15 풍규風規: 풍격風格이다.

16 농염籠染: 선염한 것을 덮어서 가리는 것이다.

17 구체이미具體而微:『孟子』「公孫丑上」에 "전에 제가 들어보니, 자하·자유·자장은 모두 각각 성인의 일부분을 가지고 있고, 염우·민자·안연은 성인의 일부분을 갖추었으나 미비하다.[昔者竊聞之, 子夏·子游·子張皆有聖人之一體, 冉牛·閔子·顏淵則具體而微.]"는 구절을 인용한 것이다.

18 당실堂室: 승당입실升堂入室로 학식이 심오한 경지에 도달한 것을 이른다.

19 제자諸子: 제자백가諸子百家춘추 전국 시대에 일가의 학설을 세운 사람이나, 저서·학파·학설의 저술이다.

20 정경正經: 유가儒家의 경전經典을 가리킨다.

21 청출어람靑出于藍:『荀子』「勸學」의 "군자는 학문을 하지 않아서는 안 된다고 말한다. 푸른 물감은 쪽에서 얻지만 쪽 풀보다 더 파랗고, 얼음은 물로 이루어 졌으나 물보다 더 차다.[君子曰, 學不可以已, 靑取之 于藍而靑于藍, 氷水爲之而寒于水.]"에서 유래한 것인데, 제자가 스승보다 낫다는 것을 비유하는 말이다.

按語

이성李成·관동關仝·범관范寬이 함께 북방 산수화파 계통에 속하는 형호荊浩를 본받았다. 이들 세 사람은 다른 지역에서 생활했기 때문에, 자연을 보고 느끼는 점도 다르고, 그리는 대상도 달라서, 세 지역의 세 화가는 다른 예술풍격을 분명하게 형성하였다.

董源平淡天眞多, 唐無此品, 在畢宏上, 近世神品, 格高無與比也. 峯巒出沒, 雲霧顯晦, 不裝巧趣, 皆得天眞. 嵐色鬱蒼, 枝幹勁挺, 咸有生意. 溪橋漁浦, 洲渚掩映, 一片江南也. —北宋·米芾『畵史』

동원은 평담하고 천진함이 많다. 당나라에는 이런 작품이 없었으니, 필굉의 위에 놓는다. 근세의 신품으로 격이 높다는 작품도 동원과 비유할 자가 없다. 산봉우리가 출몰하고 안개와 구름이 나타났다 없어졌다하여 꾸미지 않아도 교묘한 정취가 모두 자연스러움을 얻었다. 산색이 울창하고 가지와 줄기가 강하게 빼어나서 모두 생기가 있다. 계곡의 다리 어부와 포구가 물가와 서로 어울려 강남의 한 편을 보는 것 같다.

북송·미불의 『화사』에 나오는 글이다.

趙松雪 孟頫·梅道人 吳鎭 仲圭·大癡老人 黃公望 子久·黃鶴山樵 王蒙 叔明, 元四大家也. 高彦敬[1] 倪元鎭[2] 方方壺[3] 品之逸者也. 盛懋[4] 錢選[5]其次也. 松雪尚工人物樓臺花樹, 描寫精絶, 至彦敬等直以寫意取氣韻而已, 今時人極重之, 宋體爲之一變. 彦敬似老米父子而別有韻. 子久師董源, 晚稍變之, 最爲淸遠. 叔明師王維穠郁[6]深至, 元鎭極簡雅似嫩而蒼. 或謂宋人易摹, 元人難摹, 元人猶可學, 獨元鎭不可學也.

—明·王世貞『藝苑巵言』

송설[趙孟頫], 매도인 오진[仲圭], 대치노인 자구[黃公望], 항학산초 숙명[王蒙]은 원나라 사대가이다. 고언경[高克恭]·예원진[倪瓚]·방방호[方從義]는 품격이 일품이다. 성무·전선은 다음이다. 조맹부가 인물·누대·꽃·나무를 공들여 그리는 것을 숭상하여 묘사가 절묘하게 정교했으나, 고언경 등에 이르러서는 사의로 기운만 취했을 뿐인데, 지금 사람들이 이를 매우 중하게 여겨서 송나라의 그림 체제가 한차례 변했다.

고언경은 미불이나 미우인과 같았으나, 별다른 운치가 있었다. 자구는 동원을 스승으로 삼아서 말년에 조금 변화시켜서 가장 맑고 원대하게 되었다. 숙명[王蒙]은 왕유를 스승으로 삼아서 무성하며 깊이가 있고, 원진[倪瓚]은 극히 간단하고 고상하여 부드러운 것 같으나 고상하고

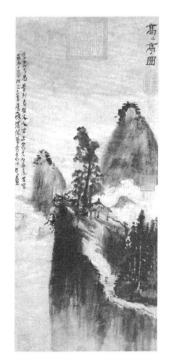

元, 方從義＜高高亭圖＞軸

강건하다. 어떤 사람이 송나라 그림은 모사하기 쉬우나 원나라 그림은 모사하기 어렵고, 원나라 사람의 그림은 배울 수가 있으나, 예찬의 그림은 배울 수가 없다고 하였다. 명·왕세정의 『예원치언』에서 나온 글이다.

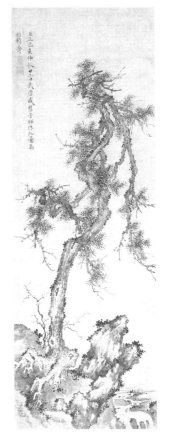

元, 盛懋〈松石圖〉軸

注

1 고언경高彦敬: 원元나라 화가 고극공高克恭(1248~1310)이다. 자가 언경彦敬이고, 호는 방산도인房山道人이다.

2 원진元鎭: 원元나라 예찬倪瓚의 자字이고, 호號는 운림자雲林子·운림산인雲林散人·예우倪迂 등이다.

3 방방호方方壺: 원元나라 화가 방종의方從義이다. 그의 호가 방호方壺이며, 자는 무우無隅이다. 귀계貴溪(지금의 江西에 속함) 사람이다. 상청궁上淸宮의 도사로 산수화를 잘 그렸으며, 예서隷書와 초서草書도 잘 썼다. 산수화는 미불米芾과 고극공高克恭의 화법을 배웠다. 흥이 일어야만 그림을 그렸으므로 그의 그림을 얻기가 쉽지 않았으며, 예禮를 갖추어 청하면 한두 폭을 그릴 뿐이었다. 명明나라 초기까지 살았다. 세상에 있는 작품은 〈무이방도도武夷放棹圖〉 축이 고궁박물원에 소장되어 있고, 〈산음운설山陰雲雪〉 축과 〈신악경림도神岳瓊林圖〉 축이 대북 고궁박물원에 소장되어 있다.

4 성무盛懋: 원元나라 화가이다. 자가 자소子昭이다. 임안臨安 사람으로 가흥嘉興에서 살았으며, 성홍盛洪의 아들이다. 어려서 아버지에게 그림을 배우고, 처음에는 진림陳琳을 배워 약간 화법을 변화시켰다. 조맹부趙孟頫의 영향을 받았다. 산수·인물·화조花鳥를 잘 그렸다. 뒤에는 조백구趙伯駒와 유송년劉松年의 화법을 모방했다. 지정至正(1341~1370) 말경에 성대한 명성을 누렸다. 현존하는 작품은 〈추강대도도秋江待渡圖〉 축이 고궁박물원에 소장되어 있고, 〈추가청소도秋柯淸嘯圖〉 축이 상해박물관에 소장되어 있다.

5 전선錢選: 원元나라 오흥吳興 사람이며 자는 순거舜擧이고, 호는 옥담玉潭·손봉巽峯·삽천옹霅川翁 등이다.

6 농욱穠郁: 무성하고, 짙은 모양이며, 농욱醲郁과 같다.

..

倪迂畫在勝國時可稱逸品. 昔人以逸品置神品之上, 歷代惟張志和[1] 盧鴻[2]可無愧色[3]. 宋人中米襄陽在蹊徑[4]之外, 餘皆從陶鑄[5]而來. 元之能者雖多, 然率承宋法, 稍加蕭散耳. 吳仲圭大有神氣, 黃子久特妙風格, 王叔明奄有[6]前規, 而三家未洗縱橫習氣, 獨雲林古淡天然, 米癲後一人而已.

—明·董其昌『畫旨』

唐, 盧鴻<草堂十志圖·倒景臺> 부분

예운[倪瓚]의 그림은 원나라 때에 '일품'으로 칭송되었다. 옛사람들이 일품을 신품 위에 놓은 것 중에서 역대로 당나라의 장지화와 노홍의 그림만 부끄럽지 않다. 송나라 화가 중에 양양[米芾]은 화법에서 벗어났고, 나머지 화가들은 모두 모방하여 나온 것이다. 원나라에는 잘 그리는 자가 많지만, 모두 송나라의 화법을 계승하여 조금 쓸쓸하게 흩어진 맛을 더했을 뿐이다. 중규[吳鎭]는 매우 신묘한 기운이 있고, 자구[黃公望]는 묘한 풍격이 특이하며, 숙명[王蒙]은 옛 화법을 덮어 가렸다.

세 화가는 함부로 그리는 화가의 습기를 씻어내지 못하였는데, 운림[倪瓚]만 예스럽고 담담함이 자연스러워 미치[米芾] 이후 유일한 사람이다. 명·동기창의 『화지』에 나온 글이다.

1 장지화張志和(약730~약810): 당나라 시인·화가이다. 자는 자동子同이고, 초명初名은 귀령龜齡이었는데, 숙종肅宗(756~761)으로부터 '지화'라는 이름을 하사받았다. 호는 연파자烟波子·연파조수烟波釣叟·현진자玄眞子 등이다. 무주婺州(지금의 浙江) 금화金華 사람이다. 나이 16세에 영경明經에 합격하여 숙종 때 한림원 대조翰林院待詔였으나, 벼슬을 싫어하여 세상일을 멀리하고 강호江湖에 즐겨 살았다. 시詩에 능하고 그림을 잘 그렸다. 일찍이 동정호洞庭湖에서 낚시를 했는데, 미끼를 쓰지 않았다. 오흥태수吳興太守로 있던, 안진경顔眞卿이 그의 높은 절조節操를 듣고 어가漁歌 5수首를 지어 선사했다. 그는 이를 권축卷軸으로 만들어, 시구詩句에 따라 인물人物·주선舟船·조수鳥獸·연파烟波·풍월風月 등 다섯 폭의 그림을 그렸는데, 시의 주제를 정묘하게 표출했다. 뒷날 동기창董其昌은 이 그림을 평하여 "옛날 사람들은 일품逸品을 신품神品의 위에 두었는데, 역대 화가 중에서 장지화만이 그에 해당한다."라고 절찬했다고 한다.

2 노홍盧鴻: 당나라 화가이다. 일명 홍일鴻一, 자는 호연顥然·浩然, 본래 범양范陽(지금의 河北 涿縣) 사람인데 낙양洛陽(지금의 河南에 속함)에 살았으며, 숭산嵩山에 숨어 살았다. 학문이 넓고 글씨와 그림에 능했다. 그림은 산수·수석樹石을 잘 그렸다. 평원平遠한 풍치가 있어, 왕유王維와 맞먹는다는 평을 들었다. 개원開元(713~741) 때 황제가 간의대부諫議大夫로 여러 차례 불렀으나, 응하지 않자 은사복隱士服을 하사하고, 초당草堂을 지어 거기서 살게 했다. 제자들이 오백 명이나 몰려들었으며, 당호堂號를 '영극寧極'이라 하고 이를 그림으로 그려 〈초당십지도草堂十志圖〉라고 했다.

3 괴색愧色: 부끄러운 기색이다.

4 혜경蹊徑: 작은 오솔길로 방도나 방책을 비유하는데, 여기선 화법을 이른다.

5 도주陶鑄: 거푸집을 만들어 기물을 주조하는 것으로, 육성하거나 양성함을 비유하고, 본

뜨거나 모방함을 비유한다.

6 엄유奄有: 덮어 가리는 것이다.

按語

원사가元四家의 예술풍격에 대하여 평론한 것이 많이 있다.

* 명나라 하량준何良俊이 『사우재논화四友齋論畵』에서 "황공망은 창연고색하고, 예찬은 간결하고 원대하며, 왕몽은 수륜하고, 오진은 깊숙하다. 네 작가의 그림은 경영위치와 기운생동을 갖추지 않는 것이 없으니, 육법을 겸비한 자들이다.[黃之蒼古, 倪之簡遠, 王之秀潤, 吳之深邃. 四家之畵, 其經營位置, 氣韻生動, 無不畢具, 卽所謂六法兼備者也.]"하였다.

* 청나라 왕감王鑑이 『제화題畵』에서 "원나라 말기 대가는 모두 동원과 거연을 본받아, 각기 얻은 바가 있어 스스로 일가를 이루었다. 매도인[吳鎭]은 형세를 얻었고, 왕숙명[王蒙]은 깊이를 얻었으며, 예원진[倪瓚]은 운치를 얻었고, 황자구[黃公望]는 정신을 얻었다. 따라서 자구는 풍격이 더욱 묘하다.[元季大家, 皆宗董·巨, 各有所得, 自成一家, 梅道人得其勢, 王叔明得其厚, 倪元鎭得其韻, 黃子久得其神. 然子久風格尤妙.]"고 하였다.

* 청나라 포안도布顔圖가 『화학심법문답畵學心法問答』에서 "대덕건이 원나라의 4대가인 황공망·왕몽·예찬·오진의 화법에는 다른 것이 있습니까? 하고 질문하였다.[問元代黃 王倪 吳四家畵法有以異乎?] 포안도가 대답하였다. 4대가는 모두 북송의 화법을 스승으로 삼아 필묵은 서로 같았으나, 각기 다르게 변하였다. 자구[黃公望]는 북원[董源]을 본받았으되, 그의 번잡한 준법을 도태시키고 형체를 파리하게 하였다. 산꼭대기와 산기슭은 중첩되어 돌을 첩첩이 쌓은 듯하고, 평평한 언덕은 가로로 그려 독자적인 하나의 격식과 체제를 이루었다. 왕숙명[王蒙]의 호는 황학산초이고, 송설[趙孟頫]의 외손자이다. 어렸을 때는 외조부를 배우고 만년에는 북원[董源]을 본받아, 북원의 피마준을 그의 필치로 구불구불하게 그려서 이름을 해삭준이라 했다. 단단함은 쇠 송곳으로 돌을 새긴 것과 같고, 날카롭고 민첩함은 학의 주둥이로 모래를 그은 것과 같아서, 역시 스스로 독창적인 격식과 체제를 이룩하였다. 고고한 선비 예찬은 관동의 화법을 본받고, 한 줄기로 끊어지지 않고 이어졌다. 산은 층층이 겹쳐졌고, 무성한 숲은 없으나, 얼음과 눈의 흔적은 온통 변화가 많아 포착하기 힘들었다. 산수경관의 일부분이나 황폐한 풍경은 전부 속된 티가 없어, 족히 한 세대에 뛰어난 품격을 이루었다. 내가 그림을 보니 그 사람을 보는 듯하다. 오중규[吳鎭]의 호는 매화도인이고, 거연을 사사하여, 거연과 똑같은 체제와 격식이다. 거연의 산꼭대기와 언덕 기슭의 화법은 세밀하고, 오진의 산꼭대기와 언덕 기슭의 화법은 드문드문하며, 그늘진 오목한 곳은 거듭 먹으로 이끼를 덧 그렸다. 명칭은 호초점이라 하여, 끝없이 광활한 형세를 취한 것만 다르고 다른 곳은 모두 같다[曰: 四家皆師法北宋, 筆墨相同, 而各有變異. 子久師法北苑, 汰其繁皴, 瘦其形體, 巒頂山根, 重如疊石, 橫起平坡, 自成一體. 王叔明號黃鶴山樵, 松雪之甥也. 少學其舅, 晚法北苑, 將北苑之披蔴皴, 屈律其筆, 名爲解索皴. 其堅硬如金鑽鏤石, 利捷如鶴嘴劃沙, 亦自成一體. 高士倪瓚師法關仝, 綿綿一脈, 雖無層巒疊嶂, 茂樹叢林, 而冰痕雪影, 一片空靈, 剩水殘山, 全無煙火, 足成一代逸品. 我觀其畵, 如見其人. 吳仲圭號梅花道人, 師學巨然, 儼然一體. 但巨然山頭坡脚畵法緊密(而仲圭之山頭坡脚畵法疎落, 又于陰坳處重加墨苔, 號爲胡椒點以取蒼茫之勢, 只此少異耳, 餘處皆同.]"

皴法: 董源麻皮皴, 范寬雨點皴(俗云芝蔴皴), 李將軍小斧劈皴, 李唐大斧劈皴. 巨然短披麻皴, 江貫道[1]師巨然泥裏拔釘皴, 夏圭師李唐. 米元暉拖泥帶水皴, 先以水筆皴後却用墨筆. —明·陳繼儒『泥古錄』

준법을 말하겠다.

동원은 마피준, 범관은 우점준(세속에서 지마준이라 한다), 이사훈은 소부벽준, 이당은 대부벽준을 사용했다. 거연은 단피마준을 사용했고, 강관도는 거연의 이리발정준을 배웠고, 하규는 이당을 배웠다. 원휘[米友仁]는 먼저 물을 찍은 붓으로 준을 그린 후에 다시 먹을 묻힌 붓으로 그리는 타니대수준을을 사용했다. 명·진계유의 『이고록』에 나온 글이다.

注

1 강관도江貫道: 남송南宋의 화가 강삼江參이다. 구구(지금의 浙江 衢縣) 사람인데, 호주湖州 (지금의 浙江 吳興) 삽천霅川에 살았다. 자는 관도貫道이다. 산수화를 동원董源과 거연巨然 의 화법을 배워, 수묵으로 강산의 평원과 호수의 넓고 맑은 풍경을 잘 그렸다. 필묵이 세 윤細潤하다. 먹으로만 소를 잘 그렸다. 그는 늘 삽천霅川의 아름다운 자연 환경 속에 살면

南宋, 江蔘<千里江山圖>卷

南宋, 江蔘<千里江山圖>卷 부분

서, 넓고 호탕한 경치에 깊이 젖음으로써 산수화를 잘 그릴 수 있었다. 용모가 맑고 여위었으며, 향차香茶를 즐겨 마시는 것을 낙으로 삼았다고 한다. 세상에 존재하는 작품으로 〈천리강산도千里江山圖〉권이 대북고궁박물원에 소장되어 있다.

自唐以來, 其最烜赫[1]者, 如二李 閻相 右丞 盧鴻 荊 關之屬, 皆能匠心獨得[2], 自闢宗門, 爲當時膾炙[3]. 數子蹊徑, 不甚相遠. 但二李以工麗[4]勝, 右丞以秀潤勝, 較爲特出. 「敍論·六朝唐畫總論」—明·張泰階[5]『寶繪錄』卷一

당나라 이래로 가장 유명한 자는 이이[李思訓·李昭道]·염상[閻立本·閻立德]·우승[王維]·노홍·형호·관동 같은 사람들이다. 모두 독자적인 경지에 도달하여 스스로 종파를 개척하여, 당시에 명성이 뭇 사람의 입에 오르내릴 수 있었다. 그들의 방책을 헤아리면 서로가 그리 멀지 않다. 이사훈과 이소도는 정교하고 화려함을 다하였고, 왕유는 빼어난 아름다움을 다하여 비교적 특출하였다. 명·장태계의『보회록』1권「서론·육조당화총론」에 나오는 글이다.

注

1 훤혁烜赫: 이름이 나타나다. 명성이 자자하다이다.

2 장심독득匠心獨得: 기술이나 예술 면에서 독자적인 경지에 이른다는 뜻이다.

3 회자膾炙: '회자인구膾炙人口'로 회膾나 구운 고기[炙]는 맛이 있어 누구든 좋아해서, 어떤 일의 명성이나 평판이 뭇 사람의 입에 오르내림을 이른다.

4 공려工麗: 정교하고 화려함이다.

5 장태계張泰階: 명나라 상해上海 사람으로, 자는 원평爰平이고, 만력萬曆 47년(1619)에 진사하였으며, 집에 있는 보회루寶繪樓에 명화진적이 매우 많았다. 저서인『보회록寶繪錄』20권에 명화진적을 많이 얻어서, 육조六朝에서 원명元明에 이르기까지 갖추지 않은 것이 없다고 스스로 말하였다. 제1권은 그림의 제작을 논하였는데, 여전히 채택할 만하다. 나머지 19권은 전인의 제발題跋을 위조僞造한 것이다.

唐, 李昭道〈明皇幸蜀圖〉卷 부분

<開峰鉤鎖法>

關仝師荊浩畵法……大處同, 小處異. 荊浩用鉤鎖法[1]以開石, 或方或圓, 形體自然, 故丰致灑脫[2]. 關仝亦用鉤鎖以開石, 形體方解, 謂之玉印疊素[3], 故筋骨[4]勁健.

巨然師北苑……無以異也. 北苑石形媚秀, 意在江南, 故土多石少. 巨然山頂坡脚多用礬頭, 土石各半, 餘法皆同.

李成 范寬……筆墨皆同, 但用法各異. 李成筆巧墨淡, 山似夢霧, 石如雲動, 丰神縹緲[5], 如列寇[6]御風. 范寬筆拙墨重, 山頂多用小樹, 氣魄雄渾[7], 如雲長[8]貫甲. ―淸·布顔圖『畵學心法問答』

관동이 형호의 화법을 배웠는데 ……대동소이하다. 형호가 구쇄법을 사용하여 돌을 그렸다. 혹은 네모지거나 둥글게 그려서 모양이 자연스러웠기 때문에, 풍취는 자유로웠다. 관동도 구쇄법을 사용하여 돌을 그려서 형체는 네모지게 표현되었다. 그것을 '옥인첩소'라고 했으며, 골격과 짜임새는 굳세고 건실하다.

거연은 북원을 스승으로 삼았는데, …… 다른 점은 없다. 북원[董源]이 그린 돌은 형상이 아름답게 빼어났다. 의경이 강남에 있어서 흙이 많고 돌은 적은 것이다. 거연의 산꼭대기와 언덕 기슭은 반두법을 많이 사용하여 흙과 돌이 반반 섞였으며 나머지를 그린 방법도 모두 같다.

이성과 범관의 화법은 ……필묵은 모두 같으나 용법은 각각 달랐다. 이성의 필치는 교묘하고 먹은 엷었으며, 산은 꿈속의 안개와 같고 돌은 구름이 날아 움직이는 듯 하고 풍채는 멀고 아득하여 열구[列子]가 바람타고 다니는 듯하다. 범관의 필치는 졸박하고 먹은 중후하며, 산 정상에 작은 나무를 많이 그렸다. 기세는 웅장하고 막힘이 없어서, 관운장[關羽]이 갑옷을 뚫는 듯하였다.

청·포안도의 『화학심법문답』에 나오는 글이다.

注

1 구쇄법鉤鎖法: 산이나 돌을 그릴 때, 구륵鉤勒하고 포개서 연결시키는 화법이다.

2 봉치丰致: 풍채운치風采韻致로 시와 문장의 운치이다. * 쇄탈灑脫은 구속되지 않은 모양이다.

3 옥인첩소玉印疊素: 옥인이 비단에 포개져 쌓인 것이다. * 옥인玉印은 도교에서 요사한 기운을 물리친다는 도장으로, 사악한 것을 몰아낸다는 뜻이 있다. * 첩옥疊玉은 겹겹이 쌓여 있는 옥으로, 문장이나 사물의 아름다움을 형용하는 말이므로, 그림의 아름다움을 형용하는 것으로 해석해도 될 것 같다.

4 근골筋骨: 그림이나 글씨의 골격과 짜임새를 이른다.

5 풍신丰神: 풍채風采와 같다. 훌륭한 모습이다. * 표묘縹渺는 아득히 넓고 멀어, 희미하게 보이는 모양이다.

6 열구列寇: 전국시대 사상가인 열어구列禦寇인데, 열자列子로도 불린다. * 어풍御風은 바람을 타고 공중을 나는 것이다.

7 기백氣魄: 씩씩한 기상과, 진취적인 정신이나 기세氣勢이다. * 웅혼雄渾은 웅장하고 막힘이 없는 것이다.

8 운장雲長: 삼국시대三國時代 촉한蜀漢의 용장勇將인, 관우關羽의 자이다.

名家寫山水者, 俱善作林木窠石, 如黃之蕭散, 米之點綴, 李之淵微, 皆于山水之外別具風規, 其筆墨無不合山水之意趣. 「林木窠石」—淸·蔣和『畵學雜論』

유명한 화가가 그린 산수는 임목과 움푹 파인 과석을 모두 잘 그렸다. 황공망의 소산함·미불의 점철·이성의 연미함은 모두 산수 밖에 별도의 풍치와 법을 갖추어 필묵이 산수의 의취에 합치된다. 청·장화의 『화학잡론』「임목과석」에 나오는 글이다.

雲林畵法, 程松圓[1]得其疏, 査梅壑得其淡, 惲南田得其秀, 蓋未有得其逸者. —淸·戴熙『習苦齋畵絮』

운림[倪瓚]의 화법에서 정송원[程嘉燧]이 소략함을 얻었고, 사매학[査士標]은 담담함을 얻었으며, 운남전[惲壽平]은 수려함을 얻었으나, 그의 초일함을 얻은 자는 없다. 청·대희의 『습고재화서』에 나오는 글이다.

注

1 정송원程松圓: 명나라 시인·화가인 정가수程嘉燧(1565~1643)이다. 휴령休寧(지금의 安徽에 속함) 사람이다. 처음에 무림武林에 살다가 뒤에 가정嘉定(지금의 上海에 속함)으로 옮겼다. 자는 맹양孟陽이고, 호는 송원노인松圓老人·게암偈菴이다. 시詩에 능하고 그림을 잘 그렸으며, 당대의 유명한 시인 전겸익錢謙益과 친교가 깊었다. 그림은 예찬倪瓚과 황공망黃公望의 화법을 따라 산수화를 잘 그렸다. 격조와 운치가 아울러 뛰어났다. 사생寫生도 잘했다. 그의 그림은 조용하고 고담枯淡하여 그의 인품과 같았다. 함부로 남을 위해 그리지를 않아, 세상에 전하는 작품이 많지 않다. 음률音律에도 정통했다. 저서에 『송원랑도집松圓浪淘集』이 있다.

明, 程嘉燧<山水圖>冊

南宋, 楊無咎<四梅圖> 부분

清, 汪士愼<疏影淸香>屛

清, 高翔<溪山幽靜圖>冊

畫梅須有風格, 風格宜瘦不在肥耳. 揚補之爲華光和尙[1]
入室弟子[2]. 其瘦處如鷺立寒汀, 不欲爲人作近玩也. 客窓
仿擬以寄勝流.

畫梅之妙, 在廣陵[3]得二友焉. 汪巢林[4]畫繁枝. 高西唐[5]
畫疏枝. ……予畫此幅, 居然不疏不繁之間. 觀者疑我丁野
堂[6]一流, 儼如在江路酸香[7]之中也. —清·金農『畫梅題記』

매화는 반드시 풍격 있게 그려야 한다. 풍격은 여윈데 있고 비대
함에 있지 않다. 양보지[揚無咎]는 화광화상[仲仁]의 입실제자이다.
여윈 곳은 찬 물가에 해오라기가 서있는 것 같아서 남들이 그린 것
은 근래에 완상하려 하지 않는다. 여관에서 그려 명사에게 보낸다.

매화 그림의 묘함은 광릉에서 두 친구를 얻을 수 있다. 왕소림[汪
士愼]은 가지를 번다하게 그린다. 고서당[高翔]은 성근 가지를 그린
다. …… 내가 그린 화폭은 분명히 성글지도 않고 번잡하지도 않은
그 중간이다. 보는 자들은 나를 정야당일파로 여길 것이나, 강가 길
의 산향 가운데 있는 것 같다. 청·김농의 『화매제기』에 나오는 글이다.

注

1 화광화상華光和尙: 북송北宋의 화가 중인仲仁이다. 그의 호가 화광장로
華光長老이다.

2 입실제자入室弟子: 스승의 집에 들어가 가르침을 받아, 학문이나 기예가
심오한 경지에 이른 제자이다.

3 광릉廣陵: 지금의 양주揚州를 가리킨다.

4 왕소림汪巢林: 청나라 화가 왕사신汪士愼(1686~약 1762)이다. 원적原籍
은 안휘安徽 휴령休寧 사람인데, 강소江蘇 양주揚州에 살았다. 자는 근
인近人이고, 호는 소림巢林이다. 시詩에 능하고 팔분서八分書를 잘 썼으
며, 수선水仙과 매화梅花도 잘 그렸다. 특히 매화 그림은 필치가 아주
청묘淸妙하여, 속기俗氣가 전혀 없었다. 김농金農·채가蔡嘉·고상高翔·
주면周冕 등과 특히 교분이 두터웠다. 김농은 그의 〈화매화제기畫梅花
題記〉에서 "무성蕪城에 배를 타고 왕래하기 거의 30년, 매화 그림에 뛰
어난 두 벗을 얻었다. 하나는 왕사신이요, 또 하나는 고상이다."라고
말하고 있을 정도로 그의 매화 그림을 높이 평가했다. 그는 특히 차茶
를 좋아한 것으로 유명했으며, 늘그막에 장님이 되었으나 여전히 매
화를 그렸다고 한다. 정섭鄭燮·김농·고상·화암華嵒·황신黃愼·이방
응李方膺·이선李鱓 등과 함께 양주팔괴揚州八怪로 일컬어졌다. 저서에

『소림시집巢林詩集』이 있다.

5 고서당高西唐: 청나라 화가 고상高翔(1688~1753)이다. 양주揚州 사람, 혹은 감천甘泉 사람이라고도 한다. 자는 봉강鳳岡이고, 호는 서당西唐이다. 시詩에 능하고 무전繆篆을 잘 썼으며, 특히 매화梅花를 잘 그렸다. 채가蔡嘉·왕사신汪士愼·주면朱冕 등과 시화詩畵로 친교를 맺었다. 당시 그의 묵매墨梅는 왕사신의 묵매와 병칭並稱되었다. 왕사신의 그림은 가지가 무성한 반면 그의 그림은 가지가 성긴 것이 특징이며, 김농金農으로부터 속기俗氣가 전혀 없다는 찬사를 들었다. 산수화는 홍인弘仁의 간결하고 담박한 화풍에다, 석도石濤의 자유분방한 화법을 곁들여 서권기書卷氣가 넘쳤다. 저서에 『서당시초西唐詩鈔』가 있다.

6 정야당丁野堂: 남송의 화가로 도사道士이다. 이름은 알 수 없으며, 여산廬山(지금의 江西) 청허관淸虛觀의 주지住持였다. 매梅와 대竹를 잘 그렸다. 이종理宗(1225~1264)이 그의 그림을 보고 불러서 묻기를 "경의 그림은 관매官梅가 아닌 것 같다."고 하니, 대답하길 "제가 본 것은 강가나 길의 야매野梅만 보았습니다."라고 하여 호를 야당野堂이라고 했다.

7 산향酸香: 매실梅實을 말린 차에서 나는 향이다.

蘇·米·倪·黃盛于宋·元. 有明若文衡山[1]之文秀[2]; 白石翁[3]之蒼老[4]; 天池生[5]之幽聖[6]; 白陽山人[7]之老辣[8]; 陸包山[9]之穩當[10]. 得其一銖[11]半兩, 皆可名世. 本朝虞山夫子[12], 畫苑傳人; 高司寇[13]指頭生活, 別開生面; 八大山人長于筆; 清湘大滌子[14]長于墨; 至予則長于水. 水爲榮墨之介紹, 用之得法, 乃凝于神, 甚矣. —清·李鱓〈冷艶幽香圖〉卷. 南京博物館藏

소식·미불·예찬·황공망은 송·원에서 명성이 성대했다. 명나라의 문형산은 훌륭하다. 백석옹은 창로하다. 천지생[徐渭]은 은거하는 성인 같다. 백양산인[陳道復]은 필치가 힘차다. 육포산[陸治]은 차분하다. 조금만 터득한 자들도 모두 세상에 유명했다. 청나라의 우산부자는 화단에 전해지는 사람이다. 고기패는 손가락으로 그려서 특별히 생동하는 면모를 개척하였다. 팔대산인은 필치에 장기가 있었다. 청상 대척자[石濤]는 먹에 장기가 있었다. 나는 물에 장기가 있다. 물은 먹빛의 미묘함을 알고, 사용법을 터득하려면 매우 정신을 집중해애 한다. 남경박물관에 소장된 청·이선의 〈냉염유향도〉권에 있는 글이다.

注

1 문형산文衡山: 명나라 서화가 문징명文徵明(1470~1559)이다. 그의 호가 형산거사衡山居士이다.

2 문수文秀: 아름다운 이삭이다, 훌륭한 인재를 비유하는 말이다.

3 창로蒼老: 시문이나 서화의 필력이나 풍격이 웅건하고 노련함을 형용하는 말이다.

明, 陳道復<墨筆花卉圖>

4 백석옹白石翁: 명나라 화가 심주沈周 말년의 호가 백석옹白石翁이다.

5 천지생天池生: 명나라 문학가·서화가 서위徐渭 (1521~1593)의 호가 천지산인天池山人이다.

6 유성幽聖: 은거한 성인으로 보았다.

7 백양산인白陽山人: 명나라 화가 진도복陳道復 (1483~1544)이다. 처음 이름은 순淳이고, 자는 도복道復이며, 호는 백양산인白陽山人이다. 뒤에 도복을 이름으로 쓰고, 자를 복보復甫라 했다. 장주長洲(지금의 江蘇 吳縣) 사람이다. 문징명文徵明과 같은 고향으로 아버지가 문징명의 친구였기 때문에, 어려서부터 문징명의 문하에서 수학하여 경학經學·고문古文·시사詩詞·글씨·그림 등에 두루 능통했다. 산수화는 처음에 황공망黃公望과 왕몽王蒙의 화법을 따랐으나, 중년 이후에는 미불米芾·미우인米友仁과 고극공高克恭의 화법을 참작하여, 담묵淡墨이 임리淋漓하고 풍치가 아주 고원高遠한 그림을 그렸다. 만년에는 화훼花卉를 주로 그렸다. 심주沈周의 화법을 바탕으로 서희徐熙·황전黃筌의 장점을 따서 이른바 문인파文人派의 화훼를 잘 그렸다. 그의 화조화花鳥畵는 사생寫生에 입각하여, 선묘법線描法으로 꽃을 그리고 몰골법沒骨法으로 잎을 그렸다. 구륵법鉤勒法과 몰골법을 교묘하게 조화시킴으로써 꽃 한 송이, 잎 하나도 모두 박진감이 있었으며, 화조화의 대가로서 명성을 떨쳤다.

8 노랄老辣: 늙어 갈수록 의기가 굳셈, 문사가 노련하고 힘참을 비유하는 말이다.

9 육포산陸包山: 명나라 화가 육치陸治(1496~1576)이다. 자는 숙평叔平이고, 오현吳縣(지금 江蘇에 속함) 사람이다. 태호太湖 포산包山에 거주하면서 포산자包山子라는 호를 썼다. 사생寫生은 서희와 황전의 유의遺意를 본받고, 산수는 송인宋人을 배우면서 창의를 발휘했다. 고문古文을 잘 하고 시에도 뛰어났으며, 행해行楷에도 능했다. 화조花鳥를 잘 그려, 공필工筆 사의寫意 모두 생기가 있었다. 산수도 초묵焦墨으로 준찰하여, 풍골風骨이 강하나 선염이 적어서 너무 드러나는 결점이 있다.

10 온당穩當: 사리에 맞고 타당함, 안정됨, 차분함이다.

11 일수一銖: 무게의 단위로, 1냥兩의 24분의 1이다. 아주 작고 보잘 것 없는 것을 비유하는 말이다.

明, 陸治<天地晚照圖>卷

12 우산부자虞山夫子: 청나라 화가 장정석蔣廷錫(1669~1732)을 가리킨다. 이선李鱓이 일찍이
그에게 그림을 배웠다.

13 고사구高司寇: 청나라 화가 고기패高其佩이다.

14 청상대척자淸湘大滌子: 청초의 화가 원제原濟(1642~약 1718)이다. 그의 호가 석도石濤이
고, 호가 대척자大滌子, 청상진인淸湘陳人 등이다.

明, 沈周<古樹寒鴉圖>軸　　明, 陳淳<竹石菊花圖>軸　　明, 徐渭<葡萄圖>軸

白石翁蔬果翎毛得元人法, 氣韻深厚, 筆力沉著. 白陽筆致超逸, 雖以石
田¹爲師法, 而能自成其妙. 靑藤²筆力有餘, 刻意入古, 未免有放縱處, 然三
家之外, 餘子落落矣. 點簇花果, 石田每用復筆, 靑藤一筆出之; 石田多蘊
蓄之致, 靑藤擅跌蕩之趣. —淸·方薰『山靜居論畫』

백석옹[沈周]의 채소와 영모 그림은 원나라 사람의 법을 터득하여 기운이 심후하고
필력이 침착하다. 백양산인[陳淳]은 필치가 빼어나고 석전[沈周]을 스승으로 삼아서 본
받았으나, 스스로 묘함을 이룰 수 있었다. 청등[徐渭]의 필력은 여유가 있고, 고심하여
예스런 경지에 들었다. 자유롭게 표현한 곳이 있으나, 심주·진순·서위 세 사람 외에
나머지 사람들은 그만한 자가 드물다.

꽃과 과일을 점으로 찍어서 그렸는데, 석전[沈周]은 항상 붓질을 반복하였고, 청등[徐
渭]은 일필로 그렸다. 석전은 온축된 운치가 많고, 청등은 자유분방한 정취를 드날렸다.

청·방훈의 『산정거논화』에 나오는 글이다.

1 석전石田: 명나라 화가 심주沈周의 호이다.
2 청등靑藤: 명나라 문학가·서화가 서위徐渭이다. 그의 호가 청등도사靑藤道士이다.

三

上古¹之畵, 迹簡意澹而雅正, 顧 陸之流是也. 中古之畵, 細密精緻而臻麗, 展 鄭之流是也. 近代之畵, 煥爛而求備; 今人之畵, 錯亂而無旨, 衆工之迹是也. 「論畵六法」—唐·張彥遠『歷代名畵記』卷一

상고시대 그림은 필치가 간략하게 축약되었고, 그림의 뜻이 담박하면서 고아하고 정순한 것으로, 고개지나 육탐미의 유파이다. 중고시대의 그림은 세밀하고 정치하면서도 화려함을 다하였는데, 전자건과 정법사의 유파이다. 근대의 그림은 눈부시게 화려하면서도 모든 것을 갖추었다. 오늘날 화가들의 그림은 어지럽게 뒤섞어서 추구하는 뜻이 없는데, 뭇 화공들의 그림이 그렇다. 당·장언원의 『역대명화기』 1권 「논화육법」에 나오는 글이다

1 상고上古: 『역대명화기』 2권 「論名價品第」에서 "이제 삼고로 나누어 그림의 귀하고 천함을 규정하겠다. 한나라, 위나라, 삼국시대를 상고라 하고, 진나라, 송나라를 중고라 하며, 제나라, 양나라, 북제 시대, 후위 시대, 진나라, 후주 시대는 하고이다. 수에서 당초까지는 근대이다. 今分爲三古, 以定貴賤, 以漢魏三國爲上古, 以晉宋爲中古, 以齊·梁 北齊後魏·後周爲下古, 隋及唐初爲近代. "라고 하였다. 이곳에서 고개지顧愷之와 육탐미陸探微를 상고上古라 하고, 수隋를 중고라고 한 것은 「논화육법」에서 논술한 것과는 일치하지 않는다.

장언원이 회화가 발전한 상황에 근거하여, 위진魏晉 시대에서 당唐나라까지 '상고上古'·'중고中古'·'하고下古' 세 시기로 구분하였는데, 간요하게 언급한 이 세 시기는 풍격과 기교 상에서 다른 특징이 있다.

"상고" 때는 주로 인물화가 발전했다. 이때의 인물화 표현 기교는 여전히 한대漢代와 같은

원시적인 치졸한 기운을 완전히 벗어나지 못하여, 여전히 소박한 상황에 처해 있다. 이것도 장언원이 말한 "필적이 간결하고 뜻도 담박하다.[迹簡意淡.]"는 것이다. 이는 고개지顧愷之나 육탐미陸探微가 대표이다.

"중고" 때는 인물화가 발전하던 초기의 소박한 상태를 벗어나, 기교면에서 세밀한 필치가 정밀하여, 숙련된 경지에 도달하였다. 이런 것은 중대한 변화이다. 전자건展子虔이나 정법사鄭法士가 대표이다.

"근대"에는 대표적인 인물을 장언원이 거론하지 못했으나, 당연히 대표적 인물은 당초의 염립본閻立本이다. 그 후에는 오도자吳道子를 언급해야 할 것이다. 염립본閻立本이 그린 〈역대제왕도歷代帝王圖〉권을 보면, 이 시기는 중국고대 인물화가 점점 발전하여 성숙해진 시기라고 할 수 있다. 장언원이 말한 "찬란하며 완벽하게 구비했다.[煥爛而求備.]"고 하는 것과 같은 시기이다. 요즘 사람의 그림에 대하여 말했는데, 장언원이 사대부의 입장에 서서 그림을 논하였다. 민간 화공의 작품을 업신여겼으니, 이것은 일종의 계급에 치우친 견해이다.

．．

余聞上古之畫, 全尙設色, 墨法次之, 故多用靑綠; 中古始變爲淺絳, 水墨雜出. 故上古之畫盡于神, 中古之畫入于逸, 均之各有至理, 未可以優劣論也. —明·文徵明論畫山水. 見『岳雪樓書畫錄』

내가 듣기에 상고시대의 그림은 완전히 채색을 숭상하였고, 먹으로 그리는 방법은 다음이라 청록색을 많이 썼다. 중고시대에 비로소 변하여 천강색으로 수묵을 섞어서 그렸다. 그래서 상고 때의 그림은 신묘함을 다하였고, 중고 때의 그림은 빼어난 경지에 들었다. 모두 각기 지극한 이치가 있으니, 우열을 논할 수가 없다. 명·문징명이 산수화를 논한 것으로, 『악설루서화록』에 보이는 글이다.

陳道復〈山水圖〉軸

按語

청나라 동계董棨가 『양소거화학구심養素居畫學鉤深』에서 "옛 사람들은 그림을 그릴 적에 오채로 분명하게 나타냈으므로, 진나라 당나라의 여러 화가들이 짙은 색을 썼고, 필법은 구륵법을 숭상했다. 원나라 사람에 이르러 비로소 수묵화를 숭상하여, 고상하며 간결한 것을 잘 그렸다고 여겼으니, 옛 뜻은 점차 폐기되었다.[古人作畫, 五采彰施, 故晉 唐諸公皆用重色, 筆尙鉤勒. 至元人始尙水墨, 而以高簡爲工, 古意寢廢矣.]"고 하였다.

古今之畵, 唐人尙巧, 北宋尙法, 南宋尙體, 元人尙意, 各各隨時不同, 然以元繼宋, 足稱後勁[1].

盛唐之畵, 大都婉麗[2]·秀潤, 巧法相兼, 後來荊 關稍加蒼勁, 倪迁更爲變通其法, 遂成逸格, 此乃獨出之宗派也.

宋初之畵一變而爲蒼老, 如董 巨與郭河陽其選也.

南宋畵師無甚表表[3]者, 劉 李 馬 夏, 俱負重名[4], 而李 馬爲最, 但較之北宋, 門庭自別, 其風氣使然歟? 「敍論·雜論」―明·張泰階『寶繪錄』卷一

예부터 지금까지의 그림을 말하면, 당나라 사람은 기교를 숭상하였고, 북송은 법을 중시하였으며, 남송은 체재를 숭상하였고, 원나라 사람은 의취를 숭상하였다. 각각 시대에 따라 달랐으나, 원나라는 송나라를 계승하였으니 후진이라고 할만하다.

성당 때의 그림은 대개 유창하고 아름다우며 수려하고 윤택하여, 교묘한 방법이 서로 겸하였다. 그 후에 형호와 관동이 고상한 필력을 약간 더하였다. 예우(倪瓚)는 화법을 변통하여 일격을 이루었으니, 이들이 독특한 종파이다.

송나라 초기의 그림은 한차례 변하여 고아하고 힘차다. 동원·거연과 곽하양(郭熙) 같은 이들을 꼽을 수 있다.

남송 화가는 매우 걸출한 자가 없다. 유송년·이당·마원·하규는 모두 훌륭한 명성을 누렸지만, 이당과 마원을 최고로 여겼다. 북송과 비교하면 자연스럽게 유파가 구별되니, 풍조가 그렇게 하였던가? 명·장태계의 『보회록』 1권「서론·잡론」에 나오는 글이다.

注

1 후경後勁: 후진後陣에 배치한 정예군으로, 뒤를 계승할 유력한 사람을 이른다.
2 완려婉麗: 유창하고 아름다운 것이다.
3 표표表表: 특이하다, 걸출한 것이다.
4 부부: 누리다, 향유하다. * 중명重名은 훌륭한 명성, 명예를 중시하는 것이다.

上古之畵迹簡而意淡, 如漢魏六朝之句; 中古之畵, 如初唐·盛唐, 雄渾壯麗; 下古之畵, 如晚唐之句, 雖淸麗而漸漸薄矣. 到元則如阮籍[1]·王粲[2]矣. 倪·黃輩如口誦陶潛之句: "悲佳人之屢沐, 從白水以枯煎." 恐無復佳矣.

「跋畵」―淸·原濟『大滌子題畵詩跋』卷一

상고 때의 그림은 필치는 간단하며 뜻이 담담하여 한위육조 시대의 문장 같다. 중고 때의 그림은 초당·성당의 뛰어나게 군센 화려함과 같다. 하고 때의 그림은 만당의 문장 같이 맑고 곱지만 점점 엷어졌다. 원나라에 이르러서는 완적·왕찬과 같은 이들은 예찬과 황공망이 도연명 〈한정부〉 중에서 "미인이 자주 머리 감아 슬프니, 맑은 물결 좇아 마르고 말리."라는 구절을 입으로 외우는 것 같다. 그보다 더 아름다운 것은 없을 것이다. 청·원제의 『대척자제화시발』 1권「발화」에 나오는 글이다.

注

1 완적阮籍(210~263): 삼국 위三國魏의 문학가이다. 자는 사종嗣宗이고, 진류위씨陳留尉氏(지금의 河南) 사람이다. 일찍이 보병교위步兵校尉가 되어서 세상에서 원보병阮步兵이라고 한다. 혜강嵇康과 명성이 나란하여, 죽림칠현竹林七賢 중의 한 사람이다. 후인들이 모은 『원보병집阮步兵集』이 있다.

2 왕찬王粲(177~217): 한말漢末의 문학가이다. 자는 중선仲宣이고, 산양고평山陽高平(지금의 山東 鄒縣) 사람이다. 일찍이 조조曹操를 막부幕府에서 보좌하였고, 벼슬은 시중侍中이었다. 건안칠자建安七子의 한 사람이다. 칠자 중에 비교적 크게 성취하였으며, 조식曹植과 함께 "조왕曹王"이라 불리었다. 명나라 사람이 집록한 『왕시중집王侍中集』이 있다.

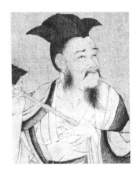

<阮籍像>

唐·宋之法, 以刻畫爲工; 元·明之法, 以氣韻爲工; 本朝惲南田則又以姿媚爲工矣. 然三者, 皆所難能也. —淸·錢泳『頤園畫學』

당·송의 화법은 정교하게 묘사하는 것을 잘 그리는 것으로 여겼다. 원·명의 화법은 기운을 공교하게 여겼다. 청나라 운남전[惲壽平]은 아름다운 모습을 더욱 잘 그렸다. 이런 세 가지를 모두 잘 표현하기가 어렵다. 청·전영의 『이원화학』에 나오는 글이다.

有明一代畵史, 自嘉 隆[1]以前皆謹守繩尺, 不肯少縱, 筆墨都有渾厚之致. 過萬歷以後, 腕下漸露芒角[2], 少含蓄意, 此亦運會[3]使之, 不期然而然也.
南田翁云: "明時畵多宗右丞 北苑二家, 蓋取其高深渾厚, 極古人盤礴[4]氣象." 董香光云: "有唐人之致去其纖, 有北宋之雄去其獷, 則得之矣." 否則極意相似, 未免爲畵家傭耳. —淸·錢杜『松壺畫憶』

명대의 화가들이 가정(1552~1566)과 융경(1567~1572) 이전에는 모두 법도를 엄격하게 지키고 조금이라도 방종한 것을 좋아하지 않아서 필묵이 모두 혼후한 의태가 있었다. 만력(1573~1620)이 지난 후에는 팔 아래에서 점점 붓끝을 드러내서 함축한 의취가 적었다. 이것도 당시의 추세가 그리하여 그렇게 되기를 기다리지 않아도 그렇게 된 것이다.

남전옹[惲壽平]이 말하였다. "명나라 때 그림은 대부분 우승[王維]과 북원[董源] 두 작가를 추앙하였다. 고상하며 깊은 혼후함을 취하여, 고인의 웅위한 기상을 다했기 때문이다."

동향광[董其昌]이 말하였다. "당나라 사람의 정취가 있으면 섬약함을 제거하고, 북송 사람의 웅위함이 있으면 사나움을 제거하면 성공할 수 있다." 그렇지 않으면 생각을 다하여 서로 닮더라도, 화가의 머슴이 될 것이다. 청·전두의 『송호화억』에 나오는 글이다.

注

1 가嘉: 가정嘉靖으로, 명나라 세종世宗의 연호年號(1552~1566)이다. 융隆: 융경隆慶으로, 명나라 목종穆宗의 연호年號(1567~1572)이다.

2 망각芒角: 붓끝, 필봉, 모서리, 곧 예리한 기질이나 기력 등을 이른다.

3 운회運會: 시대의 추세이다.

4 반박盤礴: 웅위雄偉하거나 광대廣大한 것을 이른다.

..

畵分時代, 一見可知, 大抵愈古愈拙, 愈古愈厚, 漸近則漸巧薄[1]矣. 嘗見唐人佛像突出紙上, 著色濃厚, 致絹本已壞, 而完處色仍如新. 知古人精神遠過近人, 此時代爲之不可强也. 且古人恆思傳諸千百年, 今人祇求悅庸平人之耳目, 其命意[2]亦有不同者. 宋畵易辨, 其用意搆思[3], 斷非後人所能及, 用筆精微神妙, 巨眼自能識別. 卽淺言之, 絹素[4]或縝密如紙, 粗如布, 製作精良. 紙則白淨光潔, 著墨有暈不飛, 皆難僞作. 且宋畵必宋墨爲之, 理易明也. 濃處千年如漆, 淡處薄如蟬翼, 神采煥發[5]. 觀此數者, 眞僞迥然各別, 不待[6] 觀畵而已可知矣. 元人自有元人門徑, 雖皆法北苑, 而子久得其閒靜, 倪迂得其超逸[7], 王蒙得其神氣, 梅道人得其精彩[8]. 總之元人不若宋人之拙, 而拙于明人; 元人不若宋人之厚[9], 而厚于明人. ─淸·華翼綸[10]『畵說』

그림에서 시대를 구분하는 것은 한 번 보면 알 수 있다. 대체로 옛 것일수록 더욱 졸박하고 옛 것일수록 더욱 혼후하나, 점점 시대가 가까워지면 점점 경박스럽고 천박하게 된다. 당나라 사람이 그린 불상을 일찍 보았는데, 종이 위에 돌출하고 색칠한 것이 짙고 두터워서 비단이 망가졌는 데도, 완전한 곳은 색깔이 여전히 새로 그린 것 같다. 고인의 정신이 근래 사람보다 월등하게 뛰어나다는 것을 알 수 있으니, 이것은 시대가

강요할 수 없는 것이다.

옛 사람은 항상 수백 년 동안 전하려는 생각을 하였으나, 지금 사람은 평범한 사람의 이목을 기쁘게 하는 것만 구하니 마음을 쓰는 것도 다르다.

송나라 그림을 구분하기 쉬운 것은 생각을 다하여 구상하는 것이 결코 후인들이 미칠 수 있는 것이 아니었다. 붓을 쓰는 것이 정미하고 신묘하여 커다란 안목으로 자연히 식별할 수 있게 된다. 쉽게 말하면, 비단이 더러는 치밀하여 종이와 같거나 거칠어서 무명과 같더라도, 정교하고 아름답게 제작하였다. 종이는 흰 광채가 나게 깨끗하게 표현되었으나, 먹을 칠하여 바림한 것이 가볍게 날리지 않아 모두가 위작을 하기 어렵다.

清, 華翼綸<仿元人小景>冊

송나라 그림은 반드시 송나라의 먹으로 그려야 이치가 쉽사리 밝혀지게 된다. 짙은 곳은 1천 년이 지나도 옷 칠한 것 같고, 옅은 곳은 매미 날개와 같이 얇아 작품의 신운과 품격이 환하게 비친다. 몇 가지를 관찰해 보면, 진짜와 가짜가 확연하게 구별되니, 생각하지 않아도 그림을 보면 알 수 있을 것이다.

원나라 사람은 스스로 원나라 화가의 입문하는 길이 있어서, 모두 북원[董源]을 본받았으나, 자구[黃公望]는 한적함을 터득하였고, 예우[倪瓚]는 고상함을 터득하였으며, 왕몽은 신묘한 기운을 터득하였고, 매도인[吳鎭]은 발랄한 기상을 터득하였다. 총괄하면 원나라 사람의 그림은 송나라 사람의 고졸함보다 못하지만, 명나라 사람의 그림보다는 졸박하다. 원나라 사람은 송나라 사람의 혼후함보다 못하지만, 명나라 사람보다는 두텁다. 청·화익륜의 『화설』에 나오는 글이다.

注

1 교박巧薄: 경망스럽고 천박한 것을 이른다.

2 명의命意: 마음 쓰는 것이다.

3 구사構思: 구상構想하는 것이다.

4 견소絹素: 비단 바탕으로 화폭을 말한다.

5 풍채風采: 글이나 작품의 신운과 품격을 이른다. * 환발煥發은 밝게 비침, 빛이 사방에 환하게 비치는 것을 이른다.

6 부대不待: ……할 필요가 없거나 생각하지 않는 것을 이른다.

7 초일超逸: 풍모나 뜻이 빼어나다, 고상한 것을 이른다.

8 정채精彩: 아름다운 색채, 기상, 생기발랄함을 이른다.

9 후厚: 혼후渾厚로, 조화로운 기운이 있으며 두터운 것을 이른다.

10 화익륜華翼綸: 청나라 금궤金匱 사람이고, 호가 적추籆秋였으며, 도광道光 갑진甲辰(1844)
년에 거인이 되었고, 그림 감별을 정밀했다. 소장한 작품이 많았고 산수를 잘 그렸으며,
왕원기王原祁를 스승으로 삼았다. 운필이 빨라서, 작품이 힘차고 기운이 왕성하였다. 동치
同治 7년(1868)에 부채에 〈방매도인산수仿梅道人山水〉를 그렸다.

高麗¹松扇如節板狀. ……所畫多作士女乘車跨馬, 踏靑拾翠²之狀. 又有
以金銀屑飾地面, 及作星漢星月. 人物粗有形似, 以其來遠, 磨擦故也. 其
所染靑綠奇甚, 與中國不同, 專以空靑海綠爲之. 近年所作尤爲精巧, 亦有
以絹素爲團扇, 持柄長數尺爲異耳. 下有山谷題詩, 從略
　西天 中印度³ 那蘭陁寺僧多畫佛及菩薩羅漢像, 以西天布⁴爲之. 其佛相
好⁵與中國人異. 眼目稍大, 口耳俱怪, 以帶掛右肩, 裸袒⁶坐立而已. 先施五
藏⁷于畫背, 乃塗五彩于畫面, 以金或朱紅作地, 謂牛皮膠⁸爲觸, 故用桃膠⁹
合柳枝水甚堅漬, 中國不得其訣也. 邵太史知黎州, 嘗有僧自西天來, 就公
廨¹⁰令畫〈釋迦〉. 今茶馬司¹¹有〈十六羅漢¹²〉. 「雜說·論近」─南宋·鄧椿『畫繼』卷十

　고려의 송선은 마디 있는 송판 같다. ……부채의 그림은 대개 사녀들이 수레를 타고
있거나, 말에 걸터앉아서 봄놀이하는 모습들이다. 지면에 금가루나 은가루로 장식 하고
은하수와 달 등을 그렸다. 인물 그림이 형체만 비슷하게 남아 있는 것은 멀리서 오느라
마찰로 지워진 때문이다. 부채에 물들인 청록색은 아주 기이하여 중국 것과는 다르다.

갠 날의 하늘빛 같고, 푸른 바다의 녹색 같이 처리되었다. 근년에
제작된 것은 더욱 정교하며, 흰 비단으로 만든 둥근 부채가 있다.
잡는 자루의 길이가 몇 자나 되니 특이하다. 그 아래에는 황정견의 제
시가 있으나, 생략한다.
　인도 중부에 있는 나란타 절의 승려가, 불상과 보살나한상 등을
서천포에 많이 그렸다. 그려진 모습이 중국 사람과 다르다. 눈이 약
간 크고 입과 귀가 모두 괴이하고, 띠를 오른쪽 어깨에 걸치며, 벌거
벗고 서 있거나 앉아 있다. 먼저 다섯 종류의 경전을 뒤에 그리고,
이에 오채를 화면에 칠 하고 금빛이나 주홍빛으로 바탕을 그렸다.
우피교로 접착시키면 탁해지기 때문에 복숭아나무의 진을 버들가지
물에 섞어서 사용하면 매우 단단하게 붙는다고 한다. 중국 사람은
이런 비결을 알 수 없었다. 소태사가 여주 지사로 있을 때, 언젠가

五代, 無款〈地藏菩薩像〉

어떤 승려가 인도에서 왔다. 관청에 나가 〈석가상〉을 그리게 하였다. 지금 다마사에 〈16나한상〉이 있다. 남송·등춘의 『화계』10권 「잡설·논근」에 나오는 글이다.

<十六羅漢像>

注

1 고려高麗: 조선朝鮮시대 이전의 시대를 이른다.

2 답청습취踏靑拾翠: 봄놀이를 하는 것을 말한다. * 답청踏靑은 푸른 풀 위를 걷는다는 뜻으로, 봄날에 교외를 산책하는 것이다. * 습취拾翠는 새의 푸른 깃을 주워 머리에 꽂는 것이다.

3 서천西天: 옛날 중국에서 인도를 범칭하던 말이고, 중인도中印度는 중부 인도印度, 중부 천축국天竺國, 사원寺院을 이른다.

4 서천포西天布: 인도에서 생산되는 천이다.

5 상호相好: 부처의 몸에 갖추어진, 훌륭한 용모와 형상이다. 불교 용어佛敎用語이다. 불경에 석가모니불釋迦牟尼佛에는 32종호三十二種好가 있다고 하였고, 또 무량수불無量壽佛에는 8만4천 가지의 상相을 가지고 있는데, 하나하나의 상相 중에 각기 8만 4천 개의 수형호隨形好가 있고, 하나의 호好 중에 다시 8만 4천 가지의 광명光明이 있다고 한다.

6 나단裸袒: 벌거벗은 것이다.

7 오장五藏은 심장, 염통, 간, 비장 등인데, 불교에서 다섯 종류의 경전經典을 가리킨다. 장藏은 포함包含하거나 온적蘊積한다는 뜻으로, 경전은 많은 문의文義를 포함하고 있음을 나타내는 것이다. 『소저람장素咀纜藏』·『곤나야장昆奈耶藏』·『아비달마장阿毘達磨藏』·『잡집장雜集藏』·『금주장禁呪藏』 등을 이른다.

8 우피교牛皮膠: 쇠가죽으로 만든 아교이다.

9 도교桃膠: 복숭아나무의 진인데, 접착제로 사용한다.

10 공해公廨: 관청, 관아, 관서를 이른다.

11 다마사茶馬司: 송대宋代에 차와, 말의 교역을 담당하던 관서 이름이다.

12 16나한十六羅漢: 석가의 명령으로 일정한 기간을 세상에 있으면서 교법을 수호하겠다고 서원誓願한 부처의 제자 열여섯 사람. 곧 빈도라발라타사賓度羅跋羅惰闍, 가락가벌차迦諾迦伐蹉, 가락가발리타사迦諾迦跋釐惰闍, 소빈타蘇頻陀, 낙거라諾距羅, 발타라跋陀羅, 가리가迦哩迦, 벌사라불다라伐闍羅弗多羅, 수박가戍博迦, 반탁가半託迦, 나호라懦怙羅, 나가서나那迦犀那, 인게타因揭陀, 벌나바사伐那婆斯, 아시다阿氏多, 주다반탁가注荼半託迦를 이른다.

按語

조선朝鮮이나 인도印度는 중국의 화풍과 달라서, 각기 자기 민족의 특색이 있다.

西洋畵工細求酷肖, 賦色眞與天生無異, 細細觀之, 純以皴染烘托而成, 所以分出陰陽, 立見凹凸, 不知底蘊[1], 則喜其功妙, 其實板板無奇, 但能明乎陰陽起伏, 則洋畵無餘蘊[2]矣. 中國作畵, 專講筆墨鈎勒, 全體以氣運成, 形態旣肖, 神自滿足. 古人畵人物則取故事, 畵山水則取眞境, 無空作畵圖觀者, 西洋畵皆取眞境, 尙有古意在也. 昨與友人談畵理, 人多菲薄[3]西洋畵爲匠藝之作. 愚謂洋法不但不必學, 亦不能學, 只可不學爲愈. 然而古人工細[4]之作, 雖不似洋法, 亦係纖細無遺, 皴染面面俱到, 何嘗草草而成? 戴嵩[5]畵〈百牛〉, 各有形態神氣, 非板板[6]百牛, 堆在紙上. 牛傍有牧童, 近童之牛眼中, 尙有童子面孔[7], 可謂工細到極處[8]矣.[9] 西洋尙不到此境界[10], 誰謂中國畵不求工細耶? 不過今人無此精神氣力, 動輒生嬾[11], 乃云寫意勝于工筆. 凡名家寫意莫不從工筆刪繁就簡, 由博返約而來. 雖寥寥數筆, 已得物之全神[12], 前言眞本領, 卽此等畵也. —淸·松年『頤園論畵』

서양화는 정교하고 세밀하여 똑같이 닮게 그리는 것을 강구하고, 채색은 진짜 생긴 것과 똑같이 칠한다. 세밀하게 관찰하면 순전히 준염과 홍탁으로 완성하기 때문에 음양을 나누어 표현하여 울퉁불퉁하게 보이지만, 온축된 맛을 알지 못하고, 공교하고 묘한 것을 좋아하지만 실은 딱딱하여 기이한 맛은 없다. 음양과 기복은 분명하게 나타낼 수 있으나, 서양화는 여온이 없다.

중국에서는 그림을 그릴 적에 필묵으로 구륵하는 것만 강구하여 전체의 기를 운행해 완성시키기 때문에, 형태가 닮으면 정신은 저절로 풍족하게 된다.

옛 사람들의 인물화는 고사를 취하여 그렸고, 산수화는 진경을 취하여 그렸는데, 빈 공간을 그린 그림은 보지 못했지만, 서양화는 모두 진경을 취하여 오히려 옛 뜻이 있다.

지난 번 친구와 함께 그림의 이치를 말했다. 사람들이 대부분 서양화는 장인의 작품이라고 여겨서 경시한다. 내 생각에는 서양화법은 반드시 배울 필요가 없을 뿐만 아니라 배울 수가 없으니, 배우지 않는 것이 낫다 하겠다. 그러나 옛사람들의 공세한 작품은 서양화법과 다르지만, 섬세하여 빠뜨린 것 없이 준법과 선염을 모두 다 갖추었다. 그런데 어떻게 대강대강 완성했다고 할 수 있겠는가?

唐, 戴嵩〈鬪牛圖〉

대숭이 그린 〈백우도〉는 각각 형태와 정신과 기운을 갖추어, 백 마리의 소들을 딱딱한 종이 위에 쌓아 놓은 것같은 모습이 아니었다. 소 곁에 목동이 있는데 목동 가까이 있는 소 눈 속에는 목동의 모습이 담겨 있었다. 공정하고 세밀함이 더 이상 표현할 수 없는 한계에까지 도달했다고 할 수 있다. 서양화는 이러한 경지에 이르지 못하였으니, 누가 동양화는 공세함을 추구하지 않는다고 말하겠는가?

그러나 지금 사람들은 이러한 정신과 기력이 없어서, 번번이 게으름을 피우면서 툭하면 사의화가 공필화보다 우수하다고 한다. 유명한 화가들 사의화는 모두 공필화법의 과정을 거치면서 터득한 것으로, 복잡한 것을 삭제하여 간략하게 완성한 것이다. 복잡하고 다양한 기법을 두루거쳐서 집약시킨 그림 이라 할 수있다. 몇 필치로 간략하게 그렸어도 사물의 완전한 정신을 얻었으니, 앞서 말한 참된 본령이라고 하는 것은 이런 그림을 말하는 것이다. 청·송년의 『이원논화』에 나오는 글이다.

注

1 저온低溫: 안으로 온축蘊蓄된 것을 이른다.

2 여온餘蘊: 온축되어서 완전히 드러나지 않는 것을 이른다.

3 비박非薄: 경시輕視하는 것이다.

4 공세工細: 공정工程이 세밀細密한 공필화工筆畫를 이른다.

5 대숭戴崇: 당唐나라 사람으로 물소 그림과 시골 풍경을 운치 있게 잘 그렸다. 한황韓滉에게 배웠고, 그의 아우 역嶧도 소 그림을 잘 그렸다.

6 판판板板: 유통성이 없다, 멍하다, 딱딱하다, 상도에 벗어난 모양을 일컫는다.

7 면공面孔: 용모容貌를 이른다.

8 극처極處: 가장 높거나 먼 곳, 더 이상 넘을 수 없는 한계, 극한을 이른다.

9 송나라 동유董逌가 『광천화발廣川畫跋』 「서대숭화우書戴嵩畫牛」에서 "대숭은 소를 그려서 소의 본성을 다 터득하였다. 『화록』에 소와 목동이 눈동자에 붙었다고 하는 것은, 둥근 눈에 마주 비쳐서 모습이 눈 가운데에 나타나 보인 것이다. 소가 흘러가는 물을 마시면, 어른거리는 경치에 소의 입술과 코가 서로 이어져 보인다. 나董逌는 대숭의 그림에서 그런 것을 아주 많이 보았으나, 『화록』에서 말한 것 같은 것은 찾아보아도 없다. 소와 목동의 형상에서도 크고 작은 것을 알 만하다. 눈동자에 붙은 점은 크기가 겨우 곡식알과 같다. 거기에 어떻게 사람과 소의 형상을 다시 그려 넣을 수 있겠는가?[戴嵩畫牛得其性相盡處. 『畫錄』至謂牛與牧童貼睛, 圓明對照, 見形容著目中. 至飲流赴水則浮景見牛脣鼻相連. 余見嵩畫至多, 求其如『畫錄』所說, 無有也. 且牛與童子之形, 其大小可知矣. 眸子貼墨其大僅如脫穀, 彼安能更復作人牛形邪?]"라고

韓滉〈五牛圖〉 부분

하였다.

10 경계境界: 경지境地를 이른다.

11 동첩動輒: 번번이, 걸핏하면, 일을 할 때마다 …한다는 뜻으로 사용된다. * 생란生嬾은 게으름을 피우는 것이다.

12 노신魯迅이 『차개정잡문2집且介亭雜文二集·오론五論“문인상경文人相輕”-명술明術』에서 “초상을 사의로 그리면, 눈썹도 자세하게 그리지 않아야 하고, 위의 쓰는 이름도 쓰지 않으며 몇 필치로 그리지만, 정신과 표정은 모두 닮는다.[傳神的寫意畵, 幷不細畵須眉, 幷不寫上名字, 不過寥寥幾筆, 而神情畢肖.]”고 하였다.

<div>按語</div>

서양화는 “음양을 구분하여 들어가고 나온 입체감을 표현한다.”하고, 동양화는 “필묵으로만 선을 그어서 전체의 기운을 이룬다.”고 하여, 작가가 동양화와 서양화를 민족풍격 상에서 주요한 점을 구별하여 논술하였다. 서양화는 “온축된 맛이 없고 장인의 예술작품이라 배울 필요가 없다.”고 경시한 점은 정확한 관점이 아니다.

유파流派

一

顧愷之 陸探微之神, 不可見其盼際, 所謂筆跡周密也. 張 吳之妙, 筆纔一二, 像已應焉. 離披點畵, 時見缺落[1], 此雖筆不周而意周也. 若知畵有疎密二體[2], 方可議乎畵. 「論顧陸張吳用筆」—唐·張彦遠『歷代名畵記』卷二

고개지와 육탐미 그림의 신묘함은 사람의 눈매에서 생겨나는 것이 아니고, 필적이 주도면밀하다는 것을 말한다. 그에 비해 장승요와 오도현의 오묘함은 필치를 겨우 한두 번만 쓰면 형상이 이미 부합되는데 있다. 점획들이 이리저리 어지럽게 흩어져 있으며 때때로 빠뜨린 부분도 보이는데, 이것은 사용한 필치가 주도면밀하지 않더라도 뜻이 주도면밀한 것이다. 그림에 소략함과 세밀한 두 가지 격식을 갖추어야 한다는 것을 안다면 함께 그림을 논의할 수 있다. 당·장언원의 『역대명화기』 2권 「논고육장오용필」에 나오는 글이다.

注

1 결락缺落: 한 부분이 떨어져 나간 것으로 그림에서 빠뜨린 부분을 말한다.

2 화유소밀이체畵有疎密二體: 그림에 소략한 것과 세밀한 두 가지 격식이 있다는 것이다. 장언원張彦遠은 여기에서 두 가지 유파가 있다고 확정한 것을 알 수 있다. 필선을 소략하게 하고 뜻을 중시하는 것은 장승요張僧繇와 오도자吳道子의 풍격이고, 필선을 세밀하게 하여 주도면밀한 그림을 추구한 것은 고개지顧愷之와 육탐미陸探微로부터 시작된 풍격이라는 것이다. 이것은 이후 중국회화의 유파에 중요한 영향을 끼쳤다. 소략함을 주도하는 유파는 이후 사의화寫意畵의 전통을 형성하였고, 세밀함을 위주로 하는 유파는 이후 궁정화宮庭畵의 전통을 형성하였다. 이것은 명대 동기창董其昌이 남북종론南北宗論을 주창하여, 남종화와 북종화를 구별하는 기준으로 작용하기도 하였다.

..

嘗觀吳道子所畵牆壁卷軸, 落筆雄勁, 而傅彩簡淡. 或有牆壁間設色重處, 多是後人裝飾. 至今畵家有輕拂丹靑者, 謂之"吳裝". 「論吳生設色」—宋·郭若虛 『圖畵見聞誌』卷一

전에 오도자가 그린 벽화와 권축을 보았다. 필치는 웅장하고 굳세며, 채색은 간략하고 담박하였다. 더러는 벽화에 간혹 채색이 짙은 곳이 있는데, 이는 대부분 후세 사람들이 치장하여 꾸민 것이다. 지금까지 화가들 중에 가볍게 채색하는 자를 "오장"이라 한다. 송·곽약허의 『도화견문지』 1권 「논오생설색」에서 나온 글이다.

傳 <吳道子 壁畵>

夫畵家各有傳派, 不相混淆, 如人物其白描[1]有二種: 趙松雪出于李龍眠, 李龍眠出于顧愷之, 此所謂鐵線描[2]. 馬和之[3]馬遠則出于吳道子, 此所謂蘭葉描[4]也. —明·何良俊『四友齋畵論』

화가는 각각 전해오는 유파가 있어 서로 뒤섞이지 않는다. 인물화 같은 것은 백묘가 두 가지 종류가 있다. 조맹부는 송나라의 이공린에게서 나왔고, 이공린은 고개지에서 나왔다. 이것이 철선묘라는 것이다. 마화지와 마원은 주로 오도자에게서 나왔다. 이것을 난엽묘라고 한다. 명·하량준의 『사우재화론』에서 나온 글이다.

注

1 백묘白描: 담묵으로 윤곽선만 그리고, 착색하지 않는 묘사법을 말한다.
2 철선묘鐵線描는 인물화의 선묘법으로, 처음부터 끝까지 일정한 두께로 예리하고 팽팽하게 그리는 필선법이다.
3 마화지馬和之: 남송南宋의 화가이다. 전당錢塘(지금의 浙江 杭州) 사람이다. 소흥紹興 (1131~1162) 때 진사進士하여, 벼슬이 공부시랑工部侍郞에 이르렀다. 일설에는 화원畵院의 대조待詔를 지냈다고도 한다. 산수·인물·불상佛像을 잘 그렸다. 특히 산수화는 필법이 표일飄逸하여, 스스로 일가를 이루었다. 고종高宗(南宗의 初代 황제. 徽宗의 아들)과 효종孝宗의 총애를 받았으며, 모시毛詩(詩傳) 삼백 편篇을 그림으로 그렸다. 세상에 존재하는 작품으로 〈빈풍도豳風圖〉 권이 고궁박물원에 소장되어 있고, 〈용풍도鄘風圖〉 권은 광서장족자치구廣西壯族自治區 박물관에 소장되어 있으며, 〈시경도詩經圖〉 권은 미국보스톤미술관에 소장되어 있다.
4 난엽묘蘭葉描: 수묵에서 인물의 옷 무늬를 그리는 방법으로, 온화하게 그리기 시작하여 도중에 완만하게 넓혔다가 붓을 뺀다. 묘선이 부드러운 난초의 잎처럼 보이기 때문에 이렇게 부른다.

南宋, 馬和之〈豳風圖〉卷 부분

白石翁師吳道子作衣褶有古厚之致. 子畏師宋人衣褶如鐵綫. 衡山師元
人, 衣褶柔細如髮. 三君皆具士氣, 洵足傳世. —淸·錢杜『松壺畫憶』

백석옹[沈周]은 오도자를 배워서 옷 주름을 그리면 예스럽고 혼후한 정취가 있다. 자
외[唐寅]는 송나라 사람들의 옷 주름을 배워 철사선 같았다. 형산[文徵明]은 원나라 사람
을 배워서 옷 주름이 부드럽고 가는 것이 머리카락 같았다. 세 사람은 모두 사부기를
갖추어, 진실로 대대로 전할 만하다. 청·전두의 『송호화억』에서 나온 글이다.

寫眞有二派: 一重墨骨, 墨骨旣成, 然後傳彩, 以取氣色之老少, 其精神早
傳于墨骨中矣, 此閩中曾波臣[1]之學也; 一略用淡墨鈞出五官部位之大意,
全用粉彩渲染, 此江南畫家之傳法, 而曾氏善矣. 余曾見波臣所寫項子京[2]
水墨小照, 神氣與設色者同, 以是知墨骨之重也. —淸·長庚『國朝畫徵錄』

초상화는 두 가지 유파가 있다. 하나는 골기를 중시하여 골격이 완성된 뒤에 채색
하여 안색으로 노소를 취하면, 정신이 일찌감치 먹의 골기 가운데 전해진다. 이런 것
은 민 지역의 증파신[曾鯨]의 학파이다.

하나는 약한 담묵으로 오관 부위의 큰 특색을 선으로 긋고, 전
체에 채색으로 선염한다. 이는 강남 화가들이 전한 법이지만, 증
씨가 잘 그린다. 내가 언젠가 파신이 그린 항자경의 수묵초상을
보았는데, 신기와 설색이 똑같다. 이에 먹의 골기가 중요함을 알
았다. 청·장경의 『국조화징록』에 나오는 글이다.

注

1 증파신曾波臣: 명나라 말기 화가 증경曾鯨(1564~1647)이다. 복건
福建 보전莆田 사람인데, 금릉金陵에 살았다. 자는 파신波臣이다.
초상화에 뛰어나 명성을 떨쳤다. 그의 초상화는 거울에 비친 모
습처럼 인물의 성정과 표정을 극명하게 묘사했다. 특히 채색이
엄윤淹潤하고 눈동자가 생동하여, 예쁜 눈매로 곁눈질하며 찡그
린 듯 웃는 모습이 아주 박진감이 있었다. 귀인의 영매한 모습이
나 얼굴의 굴곡, 규방 여인의 아름다움 같은 것도 한번 그의 붓을
거치면, 미추美醜를 여실히 드러냈다. 그는 초상화를 그릴 때는

明, 曾鯨〈王時敏像〉軸

성심껏 대상에 몰두하여 남과 나를 모두 잊었으며, 짙은 먹으로 윤곽을 그린 뒤에 채색을 하되 덧칠을 수십 겹을 했다. 이런 독특한 화법은 서양화의 영향을 받은 화법이다. 그는 이탈리아의 예수교 수도사修道士로서 명나라 말기에 중국에 왔던, 마테오리치利瑪竇가 그린 성모상聖母像을 보고 화법을 절충해서 초상화를 그렸다고 한다. 그의 화법은 당시 초상화가들에게 큰 영향을 미쳤으며, 장기張琦·장원張遠·고기顧企·고운잉顧雲仍·김곡생金穀生·왕윤경王允京·요대수寥大受·심소沈韶 등이 모두 그의 화법을 따랐다.

2 항자경項子京: 명나라 감장가鑒藏家 항원변項元汴(1525~1590)이다. 호가 묵림거사墨林居士이고 절강浙江 가흥嘉興 사람이다. 금석유문金石遺文과 도회명적圖繪名迹 수집을 좋아했으며, 서화書畫도 잘 했다.

二

禪家有南北二宗, 唐時始分, 畵之南北二宗, 亦唐時分也, 但其人非南北耳. 北宗則李思訓夫子著色山, 流傳而爲宋之趙幹 趙伯駒 伯驌, 以至馬 夏輩. 南宗則王摩詰始用渲淡, 一變鉤斫之法, 其傳爲張璪 荊 關 郭忠恕 董巨 米家父子, 以至元之四大家. 亦如六祖之後, 馬駒雲門臨濟兒孫之盛, 而北宗微矣. 要之摩詰所謂雲峯石蹟, 迥出天機[1], 筆意縱橫, 參乎造化者. 東坡讚吳道子 王維畫壁亦云: "吾于維也無間然[2]." 知言哉!

文人之畫[3]自王右丞始, 其後董源 巨然 李成 范寬爲嫡子[4], 李龍眠[5]王晉卿[6]米南宮[7]及虎兒[8], 皆從董 巨得來, 直至元四大家黃子久王叔明倪元鎭吳仲圭皆其正傳. 吾朝文 沈則又遠接衣鉢[9]. 若馬 夏及李唐 劉松年, 又是大李將軍之派, 非吾曹當學也. ─明·董其昌『畫旨』

불교의 선가에 남북 두 종파가 있는데 당나라 때에 처음 나뉘었다. 그림의 남북 두 종파도 당나라 때에 나뉘진 것이지만, 사람들이 남북지역 출신이라는 것이 아니다.

북종은 이사훈부자가 채색산수를 그려서 송나라의 조간·조백구·조백숙으로 전해져서, 마원·하규들에 이르렀다.

남종은 왕유가 처음으로 구작법을 한 번 변화시켜 선담법을 썼는데, 장조·형호·곽충시·동원·거연·미불과 미우인에게 전해서 원나라의 사대가에 이르렀다. 이것도 육

조이후에 마구·운문·임제의 법손이 성창하고, 북종이 미약해진 것과 같다.

총괄하면 왕유가 구름 낀 봉우리와 돌을 그린 것은 뛰어난 천기에서 나왔고, 필의가 자유분방하여 천지의 조화에 참여한다고 한 것이다. 소동파가 오도자와 왕유가 그린 벽화를 보고 칭찬하여 "나는 왕유에 대해서 이간질할 수 없다."고 하였으니, 아는 말이다!

문인화는 왕우승[王維]에서 시작되어 그 뒤 동원·거연·이성·범관 등이 계승한 자들이다. 이공린·왕선·미불 및 미우인은 모두 동원·거연을 쫓아 터득하였다. 곧 원사대가인 황공망·왕몽·예찬·오진 등에 이르렀는데, 모두 정통으로 전수한 자들이다. 우리 명나라의 문징명과 심주도 멀리서 화법을 이어받았다. 마원·하규 및 이당·유송년 같은 사람들도 이사훈의 유파이니, 우리들이 배워서는 안 된다. 명·동기창의 『화지』에 나오는 글이다.

注

1 **천기**天機: 하늘의 기밀·자연계의 비밀·도·불가사의한 일·하늘의 뜻·타고난 성격이나 재주 등을 이른다.

2 **간연**間然: 틈을 벌리는 말이나 이론異論이다.

3 **문인지화**文人之畵: 문인화文人畵나 사부화士夫畵라고 하는 중국 회화 상에서 가장 큰 하나의 유파이다. 보편적으로 중국 봉건 사회에서 문인이나 사대부들이 그린 그림을 가리킨다. 민간이나 궁정화원이 그린 그림과 구별한다. 북송 소식이 제시한 '사부화'나, 명나라 동기창이 말한 '문인지화'는 당나라 왕유王維를 창시자라 하여, 남종화의 원조가 되었다. '문인화'를 그리는 자는 일반적으로 사회현실을 회피하여 대부분 산수·화조·대·나무 등을 소재로 취하여 '성령性靈'이나, 개인의 뇌소牢騷(억울하고 답답한 정서나 말)를 펼치고, 압박 받는 민족이나 부패한 정치에 분노한 감정 등을 표현하기도 한다. 이들은 '사기士氣'나 '일품逸品'을 드러내 보이면서 필묵의 정취情趣를 강구하고, 형사形似는 소홀히 하며 신운神韻을 강조하며, 문학수양文學修養을 중시하고, 그림 가운데 의경意境의 표현 방법에 관하여 언급하여, 수묵水墨과 사의寫意 기법들이 발전하는 데 상당한 영향을 끼쳤다. 문인화의 정신을 잃어버린 유파는 종종 필묵을 유희한다는 형식으로만 흘러, 내용이 공허하고 빈곤하게 되었다.

4 **적자**嫡子: 정실부인이 낳은 맏아들로, 적사嫡嗣라고도 하며 제왕의 자리를 계승할 사람이다.

5 **이용면**李龍眠: 북송 화가 이공린李公麟의 호가 용면거사龍眠居士이다.

6 **왕진경**王晉卿: 북송 화가 왕선王詵(1037~1093 이후)이다. 산서山西 태원太原 사람인데, 하남河南 개봉開封에 살았다. 자는 진경晉卿. 영종英宗의 딸 위국대공주魏國大公主와 결혼했고, 소화절도사昭化節度使에 추증追贈되었으며, 시호는 영안榮安이다. 천성이 글씨와 그림을 좋아하여, 보회당寶繪堂을 짓고 고금의 서화書畵를 많이 수장했다. 시詩에 능하고 글씨를 잘 썼으며, 그림에도 뛰어났다. 그림은 이성李成의 화법을 따라 수묵산수水墨山水를 잘 그려, 소동파蘇東坡에게 파묵삼매破墨三昧를 얻었다는 칭찬을 들었으며, 이사훈李思訓의

화법을 배워 금벽산수金碧山水도 일가를 이루었다. 한편 문동文同의 화법을 본받아 묵죽墨竹도 그렸다. 작품은 〈어촌소설도漁村小雪圖〉권이 고궁박물원에 소장되어 있고, 〈연강첩장도煙江疊障圖〉권이 상해박물관에 소장되어 있다.

7 미남궁米南宮: 북송 서화가 미불米芾을 사람들이 '미남궁'이라고 한다.

8 호아虎兒: 남송 서화가 미우인米友仁을 황정견黃庭堅이 장난삼아 '호아'라고 불렀다.

9 의발衣鉢: 불교에서 스승이 제자에게 전법傳法의 표시로 주는 가사袈裟와 발우鉢盂로, 스승에게서 법을 전수받는 것을 의미한다. '의발을 접했다'는 것은 법통을 이어받은 수제자임을 말한다.

按語

이것은 그림의 유파를 남·북종으로 구분한 정식 문헌이라고 할 수 있다. "막시룡莫是龍은 동董씨와 같은 마을이며, 같은 시대의 친구 사이이다."라는 말이 막시룡의 『화설畵說』에 있고, 위 부분과 같은 한 단락의 말이 있다. 동서업童書業의 『중국산수화남북종설신고中國山水畵南北宗說新考』와 유검화兪劍華선생의 『중국화론유편中國畵論類編』에서 인용한 한 단락의 문자는 막시룡莫是龍의 말로 귀착시켰다. 별도로 "문인화는 왕우승에서 시작되었다.[文人之畵, 自王右丞始.]"는 한 단락이 동기창이 종파를 나눈 대표적인 말이다. 서복관徐復觀은 『환요남북종적제문제環繞南北宗的諸問題』에서 상당한 양의 고증考證을 거쳐서, "『화설畵說』은 후인들이 동기창의 『화지畵旨』 중의 16조항을 베껴서, 막시룡이 지은 것으로 간행한 것이다."라고 『중국예술정신中國藝術精神』에서 말했다.

동기창이 당나라에서 원나라까지 유명한 산수화가를 남·북종 두 개의 유파로 나누어 말했다. 산수화의 사승관계나 변천된 사실은 실제로 모두 부합하지 않고, 더구나 '남종을 숭상하고 북종을 폄하한다.'는 뜻이 있다. 논술한 두 단락의 문자로만 대조해 보면, '남종'은 실제 '문인화'를 가리키고 북종은 실제 '원체화'를 가리키는 것이다. 동기창의 이 말은 명말 이후 화단에 끼친 영향이 매우 크다. 유검화 선생의 저서, 1963년 상해인민미술출판사에서 출판한 『중국산수화적남북종론中國山水畵的南北宗論』에서 역대로 '남·북종'을 쟁론한 중요한 자료에 관하여 비교적 계통을 갖추어서, 모두 자신의 견해를 제시하였으니, 참고하면 좋을 것이다.

北宋, 王詵<漁村小雪圖>卷 부분

李昭道一派, 爲趙伯駒 伯驌, 精工之極, 又有士氣. 後人仿之者, 得其工不能得其雅, 若元之丁野夫[1] 錢舜擧是也. 蓋五百年而有仇實父[2], 在昔文太史[3]極相推服[4]. 太史于此一家畵不能不遜仇氏, 故非以賞譽增價也. 實父作畵時, 耳不聞鼓吹閭駢之聲[5], 如隔壁釵釧[6]戒顧, 其術亦近苦矣. 行年五十, 方知此一派畵, 殊不可習. 譬之禪定[7], 積劫[8]方成菩薩[9](北漸), 非如董 巨 米三家, 可一超直入如來地[10]也(南頓). ―明·董其昌『畵禪室隨筆』

南宋, 趙伯駒<江山秋色圖>卷

이소도 일파는 조백구·조백숙에게 이어졌다. 그들의 작품은 매우 정교하게 표현하면서 사기도 있다. 후세 화가 중 그들을 모방한 사람은 공교함만 얻고 우아함을 얻지는 못했다. 원나라의 정야부·전선 같은 사람이 이에 해당한다. 대략 5백 년쯤 지나서 실보[仇英]가 나타났는데, 이전에 문태사[文徵明]가 서로 존경하고 매우 흠모했다. 문징명도 이소도 일파의 그림에서는 구영에게 양보하지 않을 수 없었다. 이것은 일부러 칭찬하여 그의 그림 값을 높이려고 한 것은 아니었다. 구영은 그림을 그릴 때 귀로는 북과 피리가 시끄럽게 떠드는 소리를 듣지 않았다. 그것은 벽을 사이에 두고 있는 여인을 돌아보는 것을 경계하는 것과 같으니 그 방법도 고행에 가깝다.

내 나이 50이 되어서야 이 일파의 그림은 조금도 배워서는 안 된다는 것을 알았다. 그것을 선정에 비유한다면, 오랜 기간 수행을 쌓아야 보살이 되는 것과 같다. 동원·거연·미불 세 화가가 한 번 초월하여, 곧장 부처의 경지에 들어가는 것과 다른 것이다.

명·동기창의 『화선실수필』에서 나온 글이다.

注

1 정야부丁野夫: 원나라 화가이다. 회흘[回紇] 사람이다. 산수와 인물을 잘 그리는 데, 필법은 마원馬遠이나 하규夏珪와 흡사하다.

2 구실보仇實父: 명나라 화가 구영仇英(?~1552 전)의 자가 '실보'이다

3 문태사文太史: 명나라 화가 문징명文徵明이다. 한림원대조翰林院待詔라는 직책을 받았는데, 명청 시대에는 한림원을 '태사'로 불렀기 때문에 '문태사'라고 한다.

4 추복推服: 추존하여 탄복하는 것이다.

5 불문고취전병지성不聞鼓吹闐騈之聲: 떠들썩한 북과 피리 소리를 듣지 않고 정신을 집중하여, 마음을 고요하게 하는 것을 말한다. * 고취鼓吹는 북과 피리로, 본래는 군사에 사용하는 음악을 말한다. * 전闐은 성대한 모양이다. * 변騈은 나란히 서 있는 모양이다. * 전변闐騈은 성대하고 떠들썩한 북과 피리 소리를 가리킨다.

6 격벽차천隔壁釵釧: 벽 사이에 있는 여자라는 뜻이다. * 격벽隔壁은 벽을 사이에 두는 것이고, 차천釵釧은 비녀와 팔찌, 즉 여자들의 장식품을 가리킨다. 따라서 차천은 여성을 의미한다.

7 선정禪定: 선禪(정확하게는 禪那)과 정定을 합한 말로, 좌선에 의해 정신을 통일하여 고요히 진리를 생각하는 경지에 들어가는 것이다. 종교적 명상을 가리킨다. 육바라밀六波羅蜜 중 다섯 번째의 것이다.

8 적겁積刧: 오랜 시간을 소비해야 점차적으로 수련되는 '점수漸修'를 비유하는 말이다.

9 보살菩薩: '보리살타菩提薩埵'이다. 보리菩提는 각覺이나 도道로 의역하고, 살타薩埵는 중생衆生·각유정覺有情·대도심중생大道心衆生·대사大士·고사高士 등으로 의역한다. 불지佛智 완성에 노력하는 사람이며, 본래 석존釋尊이 불타佛陀가 되기 이전을 가리키는 것이다. 보살로서의 석존의 행行은 모두 남을 위하여 하는 것이기 때문에, 보살은 후세에 하나의 술어로 되어, 하나의 큰 서원誓願을 세우고 육도六度의 행을 닦아, 위로는 보리菩提를 구하고 아래로는 중생衆生을 구하려고 노력하는 자를 지칭한다.

10 일초직입一超直入: 단번에 초월하여 깨달음에 들어가는 것이다. 여기서는 선禪에서 말하는 갑작스러운 깨달음인 '돈오頓悟'를 가리킨다. * 여래지如來地는 여래의 경지를 이르며, 여래는 부처의 다른 명칭이다.

五代, 無款<觀音菩薩像>

按語

동기창이 제시한 남·북종 논화南北宗論畵는 선종禪宗에서 남돈(갑자기 깨달음)과 북점(선정을 통한 점수)의 정형을 비유했다. 그 의미는 공부하는 효과에서 '돈'과 '점'에 달린 것이지, 그리는 자의 본적이 남북에 있다는 것이 아니다. 따라서 그가 명백하게 말하여 "그 사람이 남북 사람이라는 것이 아니다.[但其人非南北耳.]"라고 하였다. 『화지畵旨』에서 거연巨然과 혜숭惠崇에 대하여 "한 사람은 육도 중의 선과 같고, 한 사람은 서래선과 같다一似六度中禪, 一似西來禪.]"고 하였다. 이부인李夫人의 부도婦道에 관하여 "북종의 와륜게 같다[如北宗臥輪偈]"고 하였고, 임천 소림天素와 왕우운王友雲에 대하여 "남종의 혜능게 같다[如南宗慧能偈.]"고 하였다. 이런 것을 보면, 동기창은 습관적으로 남돈南頓과 북점北漸으로써 그림을 논했다는 것을 알 수 있다.

元季四大家, 浙人居其三. 王叔明湖州人, 黄子久衢州人, 吳仲圭武塘人, 惟倪元鎭武錫人耳. 江山靈氣, 盛衰故有時. 國朝名士僅戴進爲武林人, 已有浙派之目; 不知趙吳興[1]亦浙人…… —明·董其昌『畵旨』

원나라 말기 사대가 중에서 세 사람이 절강에 사는 사람이다. 왕숙명[王蒙]은 호주 사람이고, 황자구[黃公望]는 구주 사람이며, 오중규[吳鎭]는 무당 사람이다. 예원진[倪瓚]만 무석 사람이다. 강산의 영기는 때때로 성하고 쇠하기 때문이다. 청나라 명사 중에 대진만 무림 사람인데, 절파로 지목하였다. 조오흥[趙孟頫]도 절강 사람인지 모르겠다.…… 명·동기창의 『화지』에 나오는 글이다.

按語

그림을 남·북종으로 나눈 것은 공부한 의경意境에서 확립된 논리이지, 남북의 지리가 그림에 영향을 미친데 대하여는 언급하지 않았다. 동기창의 이 논은 지리적인 조건으로, 종파를 나누는 것을 반대한 것이다.

唐李思訓 王維始分宗派. 摩詰用渲淡, 開後世法門. 至董北苑則墨法全備. 荊浩 關仝 李成 范寬 巨然 郭熙輩皆稱畵中賢聖. 至南宋院畵, 刻畵工巧, 金碧焜煌[1], 始失畵家天趣[2]. 其間如李唐 馬遠, 下筆縱橫, 淋漓揮灑, 另開戶牖[3]. 至明戴文進 吳小仙 謝時臣[4]皆宗之, 雖得一體, 竟于古人背馳, 非山水中正派. (此亦如莊 列·申·韓[5]諸子, 雖各著書名家, 可同魯論[6] 鄒孟[7]耶?) 元時諸子, 遙接董 巨衣鉢[8], 黃公望 王蒙 吳鎭 趙孟頫皆得北苑正傳, 爲元大家. 高克恭 倪元鎭 曹知白[9] 方方壺雖稱逸品, 其實一家之眷屬[10]也. 明 董思白[11]衍其法派, 畵之正傳于焉未墜. 我朝吳下三王[12]繼之. 「正派」—淸·唐代『繪事發微』

당나라의 이사훈과 왕유가 처음으로 그림의 종파를 나누었다. 마힐[王維]이 선담법을 써서 후대에 방법을 개척하였다. 북원[董源]에 이르러서는 용묵법이 완전히 갖추어져, 형호·관동·이성·범관·거연·곽희 등은 모두 화단에서 성현으로 일컬어졌다.

남송원체화는 애써서 공교하게 그려, 화려한 채색이 휘황찬란하여 화가들이 자연스런 정취를 잃었다. 그사이에 이당·마원 같은 이는 자유로운 운필로, 원기왕성하게 휘호하여 별도의 유파를 열었다. 명나라 문진[戴進]과 소선[吳偉]·사시신은 모두 그들을 본받아서 하나의 체를 얻었다. 결국엔 고인의 뒤를 쫓았으니, 산수의 정파는 아니다.

(이런 것도 장주·열어구·신불해·한비 같은 이들은 각기 저서가 유명하지만, 『논어』나 『맹자』와 같다고 하겠는가?)

　원나라 때 여러 화가들은 동원과 거연의 화법을 멀리서 접하며, 황공망·왕몽·오진·조맹부 등이 모두 동원의 정통을 전수하여 원나라의 대가가 될 수 있었다. 고극공·예원진·조지백·방방호는 '일품'으로 칭송하지만, 실은 한 집안 식구이다. 명나라 동사백[董其昌]은 유파를 전파했으나, 그림의 정통을 전수하여 화격을 실추시키지는 않았다. 청나라 오 지역의 왕시민·왕감·왕휘 등이 동기창을 계승하였다. 청·당대의 『회사발미』 「정파」에 나오는 글이다.

注

1 금벽金碧: 금빛과 푸른빛인데, 매우 화려하고 정밀한 채색을 이른다. * 혼황焜煌은 휘황찬란한 것이다.

2 천취天趣: 자연스런 정취情趣나 풍치風致를 이른다.

3 호유戶牖: 학술상의 문호門戶나 유파流派를 비유한다.

4 사시신謝時臣(1488~?): 명나라 화가이다. 오현吳縣 사람이다. 자는 사충思忠, 호는 저선樗仙. 시詩에 능하고, 심주沈周의 화법을 배워 산수화를 잘 그렸다. 특히 강·조수·호수·바다 등 물[水] 그림에 뛰어났으며, 병풍과 대폭大幅을 자유자재로 그렸다. 그의 그림은 남화南畵이면서 절파浙派의 대진戴進과 오위吳偉의 북화풍北畵風을 겸했기 때문에, 기개가 있으면서도 기운氣韻이 부족하다는 평을 들었다.

明, 謝時臣〈江山勝景圖〉卷 부분

5 장莊: 장주莊周이다. 열列: 열어구列御寇이다. 신申: 신불해申不害이다. 한韓: 한비韓非를 이른다. 이들은 모두 전국시대戰國時代의 사상가思想家인데, 장주莊周와 열어구列御寇는 도가道家에 속하고, 신불해申不害와 한비韓非는 법가法家에 속한다.

6 노론魯論: 『論語』를 이르는데, 『논어』가 한漢나라 때에 『齊論』·『魯論』·『古論』 세 종류가 있었는데 『魯論』이 지금의 『논어』이다.

7 추맹鄒孟: 『孟子』를 가리킨다. 맹가孟軻가 추鄒(지금의 山東省 鄒縣) 사람이다.

明, 曹知白<雪山圖>軸

8 의발衣鉢: 선생이 전수한 학문이나 기능을 가리킨다.

9 조지백曹知白(1272~1355): 원나라 화가이다. 자는 우원又元·정소貞素, 호는 운서雲西. 화정華亭(지금의 上海 松江) 사람이다. 남송南宋 말에 태어나 원나라가 들어선 뒤 곤산 교수崑山敎授가 되었으나, 곧 사직하고 고향에 돌아와 은거하여 『주역周易』을 읽고 때때로 그림을 그리기도 했다. 집이 부유하여 정원의 숲과 누각·정자 등의 경치가 아주 좋았으며, 늘 명류名流·거장巨匠 등을 초청했는데 황공망黃公望·예찬倪瓚 등도 자주 그의 집에 와서 문묵文墨을 담론했다. 필묵이 청윤淸潤하고 속기俗氣가 전혀 없었다. 그는 당시 황공망·예찬과 나란히 사람들의 존경을 받았다. 작품은 <소송유수疏松幽岫> 축이 고궁박물원에 소장되어 있고, <군봉설제群峰雪霽> 축이 대북고궁박물원에 소장되어 있다.

10 권속眷屬: 친족親族·가속家屬집안 식구이다.

11 동사백董思白: 명나라 서화가 동기창董其昌의 호가 '사백'이다.

12 삼왕三王: 왕시민王時敏·왕감王鑒·왕휘王翬를 가리킨다.

* 왕시민王時敏(1592~1680): 청초淸初의 화가이다. 자는 손지遜之이고, 호는 연객烟客·서려노인西廬老人·서전西田 등이다. 태창太倉(지금의 江蘇에 속함) 사람이다. 명明나라의 재상 문숙공文肅公 왕석작王錫爵의 손자이고, 태사太史 왕형王衡의 셋째 아들이다. 숭정崇禎(1628~1644) 초에 음보蔭補로 태상시경太常寺卿을 지냈다. 명문에 태어난 그는 어려서부터 남달리 총명하여 학식도 많고 시문詩文에 능했을 뿐 아니라 해서楷書와 예서隷書도 잘 썼는데, 특히 그림에 천재적인 소질이 있었다. 그의 조부 문숙공은 만년에 손자를 얻자 그를 몹시 사랑하여 항상 곁에서 시중들게 했는데, 그가 어린 나이에도 그림에 소질이 있는 것을 알고 동기창董其昌과 진계유陳繼儒에게 부탁하여 산수화를 배우게 함으로써 그의 재능은 크게 계발啓發되기에 이르렀다. 그의 집에는 원래부터 원元·명明의 명화名畵가 많이 수장되어 있었으므로 아침저녁으로 이를 본떠 그렸는데, 그는 이에 만족치 않고 명적名蹟이 눈에 띄는 대로 돈을 아끼지 않고 사들였다. 그는 소중한 그림을 얻게 되면 방에 들어박혀 깊이 생각에 잠긴 채 눈도 깜박이지 않고 말 한 마디 하지 않았는가 하면, 혹은 마루를 돌면서 크게 소리 지르고 손뼉 치며 미친 듯 날뛰었다고 한다. 그는 일찍이 집에 소장한 옛 명화들 가운데서도 특히 마음에 드는 24폭을 골라 축본縮本을 만들어 큰 책으로 꾸미고는 이를 행장 속에 꾸려 넣고 명산대천名山大川을 유람했으며, 여행할 때에도 이를 갖고 다니면서 수시로 임모臨摹하곤 했다. 따라서 그의 그림은 구도構圖나 구륵鉤勒, 수묵화

淸, 王時敏<杜甫詩意圖> 軸

법水墨畵法 등이 모두 근본이 있었다. 그의 후배인 운수평惲壽平이 "선생은 송·원宋元 대가들의 화법을 정밀히 연구하여 마음대로 구사했는데, 특히 황공망黃公望의 화법에 조예가 깊어 스승을 능가하는 묘수妙手라 일컬을 만하다."고 평했듯이, 그는 특히 황공망의 오의奧義에 깊이 도달했으며, 만년에는 더욱 신묘한 경지에 이르렀다. 그는 또한 재능 있는 젊은이들을 아껴서 많은 제자를 길러냄으로써 화원畵院의 영수領袖격인 지위에 있었다. 그는 오위업吳偉業의 이른바 명말明末과 청초淸初 사이의 '화중구우畵中九友'의 한 사람이며, 또 청대淸代 남화南畵의 개조開祖로서 왕감王鑑·왕휘王翬와 함께 '강좌江左의 삼왕三王'이라 불리었다. 여기에 왕원기王原祁를 합쳐 세상에선 사왕四王이라 일컬었는가 하면, 다시 오역吳歷과 운수평惲壽平을 더하여 육대가六大家라고도 불렀다. 이들은 모두 청나라 초기의 대가로서, 청나라 3백 년의 화인畵人은 모두 이들의 아손兒孫이라고 말해도 좋을 정도로 깊고 넓은 영향을 끼쳤다.

* 왕감王鑑(1598~1677): 청나라 화가이다. 자는 원조圓照·元照, 호는 상벽湘碧·염향암주染香庵主 등이다. 강소江蘇 태창太倉 사람이다. 왕세정王世貞: 現代의 이름난 文人으로 자는 元美, 호는 鳳洲·弇州山人, 벼슬은 刑部尙書에 이름의 손자이다. 명나라 말엽의 의종毅宗 때인 숭정崇禎 6년(1633)에 거인擧人이 되어, 음보蔭補로 광동廣東의 염주태수廉州太守를 지냈다. 그래서 사람들은 그를 '왕염주王廉州'라고도 불렀다. 마치 왕시민王時敏을 왕봉상王奉常이라고 부른 것과 마찬가지였다. 39세 때 벼슬을 그만두고 조부가 살던 엄산원弇山園 터에 암자를 짓고 문묵文墨에 전념했다. 그의 조부 왕세정은 아우 왕세무王世懋와 함께 서화書畵의 수장가로서도 유명했기 때문에, 그는 왕시민에 비해 손색이 없을 만큼 명적名蹟을 많이 가지고 있었다. 따라서 어릴 때부터 당唐·송宋·원元·명明의 명적을 많이 임모臨摹하여 화리畵理에 정통했으며, 특히 동원董源과 거연巨然의 화법에 조예가 깊었다. 그는 특히 왕시민과 가까이 지내면서 서로 그림을 연마했는데, 항렬로는 왕시민이 조카뻘이었지만 나이는 왕시민이 여섯 살 위였다. 그의 산수화는 준찰皴擦이 산뜻하면서도 엄중했고 필묵이 침착·웅건하여 빼어나게 예스러웠다. 그는 왕시민과 함께 후세의 화가들에게 많은 영향을 끼쳤는데, 이른바 사왕四王(淸初에 활약했던 王時敏·王鑑·王翬·王原祁) 중에서도 왕시민이 청대淸代 남화南畵의 길을 열고 그가 이를 계승했다는 평을 들었다.

淸, 王鑑〈山水圖〉冊

按語

당대唐岱는 스승을 추숭하는 것을 정파正派로 여겼다. 대진戴進과 오소선吳小仙 같은 이들을 정파가 아니라고 배척하였으니, 문호의 견해가 없는 것은 아니다.

書家自右丞以氣韻生動爲主, 遂開南宗法派……用筆則剛健中含婀娜. 不事粉飾, 而神采出焉; 不務矜奇, 而精神注焉. 〈仿黃子久設色〉—淸·王原祁『麓臺題畫稿』

화가들은 우승[王維]에서부터 기운생동을 그림의 주된 요소로 여겨서, 드디어 남종화법의 유파를 개척하였다. ……용필이 강건한 가운데 유연한 아름다움을 머금었다. 채색으로 장식하는 것을 일삼지 않아도 신채가 표현되었고, 기이함에 힘쓰지 않아도 정신이 모였다. 청·왕원기의 『녹대제화고』〈방황자구설색〉에 나오는 글이다.

山水筆法其變體不一, 而約言之止有二: 曰勾勒, 曰皴擦. 勾勒用筆, 腕力提起, (從正鋒筆嘴跳力), 筆筆見骨, 其性主剛, 故筆多折斷, 歸北派. 皴擦用筆, 腕力沉墜, (用葱側筆身拖力), 筆筆有筋, 其性主柔, 故筆多長靭, 歸南派. 論骨其力大, 論筋其氣長. 十六家之中有筋有骨, 而十六家于每一家中亦有筋有骨也. 如披麻雲頭多主筋, 馬牙·亂柴多主骨, 而披麻雲頭亦有主骨者, 馬牙·亂柴亦有主筋者, 餘可類推, 皆不能固執一定. 總由用筆剛柔, 隨意生變, 欲筋則筋, 愛骨則骨耳. 「論筆」—淸·鄭績『夢幻居畫學簡明』

산수화의 필법에서 변형된 체는 하나가 아니지만, 대략 말하면 두 가지만 있다. 하나는 '구륵법'이고 하나는 '준찰법'이라 한다.

구륵법의 용필은 팔 힘을 끌어서 시작하여 (정봉으로 붓끝에서 도약하는 필력으로), 필치마다 골력이 보인다. 성질은 강한 것을 주로 하기 때문에 필치가 많이 절단되고 북종화파에 귀속된다.

준찰법의 용필은 팔 힘을 눌러서 측봉으로 (붓 전체를 끌어서 당기는 힘을 이용하는 것으로), 필치마다 근맥이 있다. 성질은 부드러운 것을 주로 하기 때문에 필치가 많이 길고 부드러워서 남종화파에 귀속된다.

골력을 논하면 필력이 대단하고, 근맥을 논하면 기운이 뛰어나다. 16가지 준법에도 근맥과 골력이 있지만, 한 가지 준법마다 근맥이 있고 골력이 있다. 피마준과 운두준은 근맥을 위주로 하고, 마아준과 난시준은 골력을 위주로 한다. 하지만 피마준과 운두준도 골력을 위주로 하는 것이 있고, 마아준과 난시준도 근맥을 위주로 하는 것이 있다. 나머지 준법도 유추할 수 있으니, 모두 일정하게 고집할 수는 없다. 모든 준법은 용필의 강함과 부드러움으로 인하여 뜻대로 변화가 생긴다. 근맥을 구하려면 근맥이 이루어지고, 골력을 좋아하면 골력을 이룬다. 청·정속의 『몽환거화학간명』「논필」에서 나온 글이다.

三

李思訓畫著色山水用金碧輝映, 爲一家法. 其子昭道, 變父之勢, 妙又過之. 時人號爲大李將軍 小李將軍. 至五代蜀人李昇[1]工畫著色山水, 亦呼爲小李將軍. 宋宗室伯駒字千里復倣傚爲之, 嫵媚無古意. 余嘗見〈神女圖〉〈明皇御苑出遊圖〉皆思訓平生合作也. 又見昭道〈海岸圖〉絹素百碎, 粗存神采, 觀其筆墨之源, 皆出展子虔輩也. —元·湯垕『畫鑑』

隋, 展子虔〈游春圖〉卷

이사훈은 채색산수를 그렸다. 금벽을 눈부시게 사용하여 일가의 법을 이루었다. 그의 아들 이소도는 아버지의 필세를 변화시켜 묘함이 아버지보다 빼어났다. 당시 사람들이 이사훈을 '대이장군'이라 하고, 이소도를 '소이장군'이라고 불렀다. 오대 촉나라 사람 이승은 채색산수를 잘 그렸는데, 그도 '소이장군'이라고 불렀다.

송나라 종실인 조백구는 다시 이승을 모방하여 예쁘게 그렸으나, 예스런 뜻은 없었다. 내가 언젠가 본 〈신녀도〉와 〈명황어원출유도〉는 모두 이사훈이 평소에 그린 합당한 작품이다. 이소도의 〈해안도〉가 비단이 거의 헤진 것도 보았는데, 거칠지만 신운과 풍채가 있으니 필묵의 근원을 보면 모두 전자건과 같은 유파에서 나왔다. 원·탕후의 『화감』에 나오는 글이다.

注

1 이승李昇: 오대전촉五代前蜀의 화가이다. 성도成都 사람이고, 소자小字는 금노錦奴이다. 산수·인물화를 잘 그렸다. 그림을 스승에게 배운 바는 없고, 처음에 당唐의 장조張藻의

산수화 한 축軸을 얻어, 며칠 동안 연습하다가 포기하고 말았다. 결국 독자적인 기법으로, 촉중蜀中: 지금의 四川省 지방의 산천山川을 수년 동안 그린 끝에, 스스로 일가를 이루기에 이르렀다. 그의 산수화는 세운細潤한 중에 기운氣韻이 있어, 미불米芾로부터 높이 평가되었다. 특히 〈고현도高賢圖〉의 창망蒼茫한 것은 동원董源의 그림과 아주 비슷하고, 우아한 것은 왕유王維의 그림을 꼭 닮았다는 평을 들었다. 그는 촉 중에서 소이장군小李將軍으로 불리기도 했다.

元季諸君子畵惟兩派: 一爲董源, 一爲李成. 成畵有郭河陽爲之佐, 亦猶源畵有僧巨然副之也. 然黃倪吳王四大家, 皆以董巨起家成名, 至今只行海內. 至如學李·郭者, 朱澤民[1] 唐子華[2] 姚彦卿[3] 俱爲前人蹊徑所壓, 不能自立堂戶. —明·董其昌『畵旨』

원나라 말기 군자의 그림에도 두 개의 유파가 있었다. 하나는 동원의 유파이고 다른 하나는 이성의 유파이다. 이성의 그림은 곽희가 도와준 것이 있는데, 이것도 동원의 화풍에 승려 거연의 화법의 도움이 있는 것과 같다. 그런데 황공망·예찬·오진·왕몽 등 원사대가는 모두 동원과 거연의 화법으로 일가를 이루어 명성을 얻었고, 지금까지 세상에서 독보적이다. 이성과 곽희의 화법을 배운 화가들 중에 주택민[朱德潤]·당자화[唐棣]·요언경[姚廷美] 같은 이들은 모두 옛사람의 화법에 짓눌려서 스스로 독창적인 세계를 이루지 못했다. 명·동기창의 『화지』에 나오는 글이다.

元, 朱德潤〈松溪漕艇圖〉卷

元, 唐棣<湘浦歸漁圖>軸

元, 姚廷美<雪江幽靜圖>卷

注

1 주택민朱澤民: 원나라 화가 주덕윤朱德潤(1294~1365)이다. 하남河南 수양雎陽 사람인데, 곤산崑山으로 옮겨 살았다. 자는 택민澤民이고, 호는 존복存復이다. 기억력이 뛰어나 책을 한번 읽으면 평생 잊지 않았다고 한다. 산수·인물화를 잘 그렸으며, 조맹부趙孟頫의 추천으로 조정에 들어가 한림원 응봉한림院應奉·국사원 편수國史院編修 등을 거쳐 진동유학제거鎭東儒學提擧에 이르렀으나, 고향의 순채국이 먹고 싶다는 이유로 벼슬을 그만두고 귀향하여 독서에 전념했다. 만년에 다시 벼슬에 나아가 호주湖州·항주杭州의 태수가 되어 장흥長興 태수를 겸했다. 그의 산수화는 곽희郭熙와 이사훈李思訓·이소도李昭道의 화법을 본받아 창윤하고 청일淸逸했다. 일품逸品은 황공망黃公望과 왕몽王蒙의 그림을 방불케 했다. 인물화는 고풍古風이 있다는 평을 들었다.

2 당자화唐子華: 원나라 화가 당체唐棣(1296~1364)이다. 오흥吳興(지금의 浙江에 속함) 사람이다. 자는 자화子華이다. 벼슬은 휴령현윤休寧縣尹에 이르렀다. 곽희郭熙의 화법을 본받아 산수화를 잘 그렸으며, 일찍이 가희전嘉熙殿의 벽화를 그려 칭찬을 들었다. 조맹부趙孟頫의 화법도 배워 그의 윤택하고 삼울森鬱한 풍취를 얻었다는 평을 듣기도 했다.

3 요언경姚彦卿: 원나라 화가 요정미姚廷美이다. 오흥吳興(지금의 浙江에 속함) 사람이다. 지원至元(1335~1340) 때 맹진孟珍·오정휘吳庭暉와 나란히 이름을 날렸다. 곽희郭熙의 화법을 배워 산수화를 잘 그렸다. 필치가 힘차고 익숙했으나, 높고 넓은 맛이 적었다.

───────────────

畫山水亦有數家: 荊浩 關仝其一家¹也, 董源 僧巨然其一家也, 李成 范寬其一家也, 至李唐又一家也. 此數家筆力神韻兼備, 後之作畫者, 能宗此數家, 便是正脈. 若南宋馬遠 夏圭亦是高手, 馬人物最勝, 其樹石行筆甚遒勁. 夏圭善用焦墨, 是畫家特出者, 然只是院體². ─明·何良俊『四友齋畫論』

산수화가 중에도 몇몇 유파가 있다. 형호와 관동이 같은 유파이고, 동원과 거연이 같은 유파이고, 이성과 범관이 같은 유파이며, 이당도 같은 유파를 이루었다. 이 몇몇 작가들은 필력과 신운을 겸비하였다. 후에 화가들이 이런 몇몇 작가들을 본받을 수 있으면 정통파이다.

남송시대의 마원과 하규 같은 이도 훌륭한 솜씨이다. 마원은 인물을 가장 잘 그렸으나 나무나 돌 그림도 붓놀림이 아주 힘차고 강하다. 하규는 짙은 먹을 잘 써서 화가들 중 특별히 뛰어난 자이다. 그러나 이는 모두 원체화풍이다. 명·하량준의『사우재화론』에 나오는 글이다.

注

1 일가一家: 한 집안·한 가족·같은 유파·학술·기예 등이 뛰어나, 독자적인 경지나 체계를 이룬 상태 등을 이른다.

2 원체院體: 원체화풍을 말하는 것이다. 궁전취향의 화원畵院을 중심으로, 이룩된 직업 화가들의 작풍이다. 일반적으로 사실성事實性과 장식성裝飾性이 강한 특징을 보인다.

學書者不學晉轍, 終成下品, 惟畵亦然. 宋 元諸名家, 如荊 關 董 范, 下逮 子久 叔明 巨然 (按巨然不應置元人中.) 子昻, 矩法森然[1]畵家之宗工巨匠也. 此 皆胸中有書, 故能自具邱壑. 今吳[2]人目不識一字, 不見一古人眞蹟, 而輒師 心自創. 惟塗抹[3]一山一水·一草一木, 卽懸之市中, 以易斗米, 畵那得佳耶! 間有取法名公者, 惟知有一衡山[4], 少少髣髴, 摹擬僅得其形似皮膚, 而曾不 得其神理. 曰: "吾學衡山耳." 殊不知衡山皆取法宋 元諸公, 務得其神髓, 故 能獨擅一代, 可垂不朽. 然則吳人何不追遡[5]衡山之祖師[6]而法之乎? 卽不能 上追古人, 下亦不失爲衡山矣. 此意惟雲間[7]諸公知之, 故文度[8] 玄宰 元慶[9] 諸名氏, 能力追古人, 各自成家, 而吳人見而詫曰: "此松江派[10]耳." 嗟乎! 松江何派? 惟吳人乃有派耳. —明·范允臨[11]『輸蓼館集』

글씨를 배우는 자가 진나라의 서예를 배우지 않으면, 결국은 하품을 이루는데 그림 도 그렇다. 송·원나라의 여러 명가로서 형호·관동·동원·범관과 아래로는 황공망·왕 몽·거연(거연은 원나라 사람에 놓아서는 안 된다)·조맹부에 이르기까지 법도가 매우 엄격하 였으니, 화가 중에서 으뜸이며 거장이다.

이러한 사람은 모두 가슴 속에 글[책]이 있기 때문에, 스스로 마음속에 구학을 갖출 수 있었다. 지금 오 지역 사람들의 안목은 한 글자도 몰라서, 옛 사람의 진적을 전혀 보지 못하고, 으레 마음을 스승으로 삼아 스스로 창작하였다. 그들은 산수·나무·풀 한 포기까지도 생각 없이 칠해서, 곧 시중에 내놓고 한 말의 곡식과 바꿔 먹으니 그림이 어찌 아름다울 수 있겠는가?

그중에 유명한 대가를 본받는 자가 있어도, 형산文徵明만 있는 것을 알아서, 조금 비슷하게 모방하여 겨우 겉모습만 비슷하면, 그림의 신묘한 이치를 터득하지 못하고도

明, 趙左〈山水圖〉冊

"나는 형산을 배웠다."고 한다. 그들은 문징명이 송·원나라 여러 화가들을 본받아서 신묘한 진수를 터득하려고 힘썼기 때문에, 한 세대에 뛰어난 명성을 영원히 드리울 수 있었다는 것을 전혀 알지 못한다.

그렇다면 오나라 사람들은 어째서 문형산이 스승으로 섬긴 송·원나라의 명가들을 추종하여 본받지 않는가? 그들은 위로 옛사람을 추종하지 못하면서도, 아래로 문형산처럼 인정받기를 바란다.

이러한 뜻은 운간의 대가들만 알기 때문에, 문도[趙左]·현재[董其昌]·원경[顧善有]과 같은 유명한 화가들은 힘을 다하여 고인을 뒤따라 각자 일가를 이루었는데, 오나라 사람들이 이들의 작품을 보면 자랑스럽게 "이는 송강파일 뿐이다."고 할 것이다. 아! 송강파는 어떤 유파인가? 오나라 사람들만이 이런 유파가 있다. 명·범윤림의 『수료관집』에 나오는 글이다.

注

1 삼연森然: 성대盛大한 모양, 엄격하게 정돈된 모양, 가지런하게 질서 있는 모양을 이른다.

2 오지역吳地域: 강소성江蘇省 일대를 이르며, 예술인藝術人이 많이 배출輩出된 지역地域이다.

3 도말塗抹: 칠한다는 뜻으로 먹칠한다, 생각 없이 칠해버린다는 말이다.

4 형산衡山: 명明나라 문징명文徵明의 호이며, 이름은 벽璧이고 자는 진중徵仲이다. 선조가 대대로 형산에 살아서 호를 '형산'이라 했다. 문대조文待詔라고도 부른다.

5 추소追溯: 추종追從하다.

6 조사祖師: 창설자創設者이다. 한 학파學派를 창시創始한 사람으로, 불교佛敎에서는 한 교파敎派를 개창開創한 사람을 말하고, 사조師祖와 같이 스승으로 섬겨 본받는 것이다.

7 운간雲間: 화정현華亭縣을 말하며, 청淸나라 때 송강부松江府에 속하며, 화정華亭·운간雲間·송강松江·상해上海·누현婁縣이 모두 같은 지역이다.

8 문도文度: 명나라 조좌趙左자이다. 화정華亭(지금의 上海 松江) 사람이다. 자는 문도文度이고, 송무진宋懋晋과 함께 송욱宋旭에게 그림을 배워 산수화를 잘 그렸다. 그의 그림은 동원董源의 화법을 바탕 삼고 황공망黃公望과 예찬倪瓚의 장점을 배웠으며, 때로는 갈필渴筆을 써서 그렸다. 특히 구름 덮인 산을 독창적인 기법으로 그렸다. 미불米芾의 그림을 닮은 듯하면서도, 닮지 않은 묘妙가 있다는 평을 들었으며, 신운神韻이 넘쳐 사림士林들에게 아주 보배롭게 여겨졌다. 그는 특히 동기창董其昌과 친하게 지내면서 당시 화단의 쌍벽을 이루었다. 송강파松江派의 주요화가이다. 세간에 전하는 동기창의 작품에는 조좌가 그린 것이 많다고 한다.

9 원경元慶: 명明나라 고선유顧善有의 자이다.

10 송강파松江派: 동기창董其昌(1555~1636)을 대표로 하는 명말明
末 문인 산수화파이다. 지파支派가 셋 있는데, 조좌趙左를 대표
로 하는 소송파蘇松派와 심사충沈士充을 대표로 하는 운간파雲
間派와 고정의顧正誼를 대표로 하는 화정파華亭派가 그것이다.
이들은 모두 송강부松江府 출신이므로, 송강파松江派라 총칭한
다. 송강파는 당시 오문화파吳門畵派의 상업적·절충적 문인화
양식을 비판하고, 왕유王維·동원董原·거연巨然 및 원사대가元
四大家의 양식에 기반을 둔 남종화南宗畵를 제창하였으며, 청초
淸初의 화단을 지배한 정통화파이다. 즉 사왕오운四王吳惲을 통
해서 후대에 큰 영향을 미쳤다. * 오문파吳門派는 명나라 중기
심주沈周(1427~1509)·문징명文徵明(1470~1559)·당인唐寅·구영
仇英 등이 중심이 되었다.

11 범윤림范允臨(1558~1641): 명나라 서화가이다. 오현吳縣(지금의
江蘇 蘇州) 사람이다. 자는 장청長倩이다. 만력萬曆 23년(1595)
에 진사進士하여, 복건 참의福建參議를 하였다. 글씨에 뛰어나
동기창董其昌과 함께 이름을 떨쳤다. 산수화도 잘 그렸는데, 스
스로 발문跋文에 쓰기를 "내 가슴에는 그림이 있고, 팔에는 귀신
이 있다[余胸中有畵, 腕中有鬼.]"고 했다.

明, 范允臨<深山悟道圖>

蘇州畵[1]論理, 松江畵[2]論筆. 理之所在, 如高下大小適宜, 向背安放不失,
此法家準繩[3]也. 筆之所在, 如風神秀逸, 韻致淸婉, 此士大夫氣味[4]也. 任理
之過易板癡, 易疊架[5], 易涉套, 易拘攣無生意, 其弊也流而爲傳寫[6]之圖障[7].
任筆之過, 易放縱, 易失款[8], 易寂寞, 易樹石偏薄無三面, 其弊也流而爲兒
童之描塗[9]. 嗟夫! 門戶一分, 點刷各異, 自爾標榜[10], 各不相入矣. 豈知理與
筆兼長, 則六法兼備, 謂之神品. 理與筆各盡所長, 亦各謂之妙品. 若夫理
不成其理, 筆不成其筆, 品斯下矣, 安得互相譏刺[11]耶?「蘇松品格同異」─明·唐志契『
繪事微言』

소주파는 그림의 이치를 논하고, 송강파는 그림의 필치를 논한다. 이치가 있는 곳에
높낮이와 크기가 적합하고 향배와 배치가 잘못되지 않는 것이 화법을 강구하는 화가의
표준이다. 필치가 있는 곳에 풍채가 빼어나고 운치가 청신하고 아름다운 것이 사대부
의 의취이다.

이치가 지나치면 딱딱하여 융통성이 없어지기가 쉽다. 중첩되어 쌓이고, 고정된 격

식을 섭렵하여서 법식에 구애되어 생기가 없어지기 쉬운데 이런 폐단이 유행하면 임모한 병풍 같이 된다. 필치가 지나치면 방종해지기 쉽고, 장법과 관식을 잃어버리기 쉬워서 적막해지기 쉬우며, 나무와 돌이 너무 얇아져 삼면이 없어지기 쉽다. 이런 폐단이 유행하면 아동이 개발새발로 그린 그림 같이 된다.

아! 유파가 나누어져서 그리는 방법도 각기 다르니, 각자 표방하는 것도 서로 다르다. 따라서 이치와 필치를 겸하여 잘하면 모든 육법이 갖추어져 '신품'이 되고, 이치와 필치에서 장점을 다하면 이 역시 '묘품'이 된다는 것을 어떻게 알겠는가? 이치가 화리에 맞지 않고 붓이 필력을 이루지 못하면 작품이 하류에 속하는데, 어떻게 서로 풍자하며 비난 할 수 있겠는가? 명·당지계의 『회사미언』「소송품격동이」에 나오는 글이다.

注

1 소주화蘇州畵: '소주화파蘇州畵派'의 그림을 가리키며, 소주는 오문吳門이라고 별칭하기 때문에 '오문파吳門派'라고도 한다. 문징명文徵明의 산수화가 가장 유명하여, 따라서 배우는 자가 많았고 대부분이 소주부蘇州府 사람들이기 때문에 '오문파'라고 일컫는다.

2 송강화松江畵: '송강화파松江畵派'의 그림을 가리키며 동기창董其昌을 대표로 하고, 지파支派로는 '소송파蘇松派'와 '운간파雲間派'와 '화정파華亭派'가 있다. 이들 모두 송강부松江府 출신이므로 '송강파'라고 칭한다. '송강파'는 당시의 '오문화파'의 상업적·절충적 문인화 양식을 비판하고 왕유·동원·거연 및 원사대가의 양식에 기반을 둔 남종화를 제창하였다. 청초의 화단을 지배한 정통파, 즉 '사왕오운'을 통해서 후대에 큰 영향을 미쳤다.

3 법가法家: 그림의 이치와 법도를 강구하는 화가를 가리킨다.
 * 준승準繩은 물체의 평평함과 곧음을 측정하는 수평기와 먹줄로, 법 적용의 기준이 되는 원칙이나 표준을 이른다.

4 기미氣味: 그림 가운데 표현된 의취意趣·풍격風格·기운氣韻 등의 특징을 가리킨다.

5 첩가疊架: 중첩되어 쌓이는 것이다.

6 전사傳寫: 임모臨摹하는 것이다.

7 도장圖障: 그림 병풍을 가리킨다.

8 실관失款: 장법章法과 관식款式을 잃어버리는 것이다.

9 묘도描塗: 되는 대로 그리는 것이다.

10 표방標榜: 칭찬하여 떠받드는 것이다.

11 기자譏刺: 풍자하며 비꼬는 것이다.

石濤<山水圖>

此道見地透脫[1], 只須放筆直掃, 千巖萬壑, 縱目一覽, 望之若驚電奔雲, 屯屯[2]自起, 荊 關耶? 董 巨耶? 倪 黃耶? 沈 趙耶? 誰與安名[3]? 余嘗見諸名家, 動輒仿某家, 法某派. 書與畵, 天生自有一人職掌一人之事[4], 從何處說起?[5] 「題跋」―淸·原濟『大滌子題畵詩跋』卷一

화도는 견해가 투철해야 붓을 휘둘러 곧바로 쓸어내기만 해도, 수많은 바위와 골짜기를 끝까지 한 눈으로 마음껏 볼 수 있다. 바라보면 번개 치듯이 구름이 흩어져 가득하게 일어나니, 내 그림을 형호나 관동, 동원이나 거연, 예찬이나 황공망, 심주나 조맹부의 작풍이라 할까? 누구의 작풍이라고 이름 짓겠는가?

내가 일찍이 여러 대가의 작품을 보니, 으레 어떤 명가를 모방하고 어떤 유파를 본받았다고 한다. 글씨와 그림은 본래 타고난 것이라서 자연히 사람들 저 마다의 특징이 있으니, 어디에서부터 말을 시작해야 하는가? 청·원제의 『대척자제화시발』1권 「제발」에 나오는 글이다.

注

1 투탈透脫: 깨닫는 일이다. 보통 융통성이 있어서, 어리석지 않은 것을 가리킨다. * 석도는 예술 창작은 법이 없으면서도 법이 있는 경지에 이르러야 하는데, 이는 법과 변화가 통일된 최고의 경지이다. 이런 경지는 "그림의 도는 견해가 투철해야, 此道見地透脫,"한다는 것이다.

2 둔둔屯屯: 풍성하거나 가득 찬 모양이다.

3 안명安名: 불교佛敎에서 처음 득도得道 수계受戒한 자에게, 처음으로 법명을 부여하는 일이다.

4 유일인직장일인지사有一人職掌一人之事: 사람마다 담당하는 그 사람의 일이 있다는 말인데, 사람마다 특징이 있다는 것이다.

5 이 시는 강희康熙12 계미癸未(1703)년에 쓴 화제이다.

畵分南北始于唐世, 然未有以地別爲派者, 至明季方有浙派[1]之目, 是派也始于戴進, 成于藍瑛[2]. 其失蓋有四焉: 曰硬, 曰板, 曰秃[3], 曰拙. 松江派[4]國朝始有, 蓋沿董文敏[5] 趙文度[6] 惲溫[7]之習, 漸卽于纖·輭·恬·賴[8]矣. 金陵之派[9]有二; 一類浙, 一類松江. 新安[10]自漸師[11]以雲林法見長, 人多趨[12]之, 不失之結[13], 卽失之疏[14], 是亦一派也. 羅飯牛[15]崛起[16]甯都, 挾所能而遊省會[17], 名動公卿, 士夫學者于是多宗之, 近謂之江西派, 蓋失在易而

滑. 閩人失之濃濁, 北地失之重拙. 之數者其初未嘗不各自名家而傳倣漸陵
夷[18]耳. 此國初以來之大槪[19]也. —淸·長庚『浦山論畫』

　　그림의 유파가 남종과 북종으로 나눠진 것은 당나라 때 시작되었다. 지역별로 파를
나눈 것은 아니지만, 명나라 말기에 절강파라는 지목이 있었다. 이 파가 명나라 대진에
서 시작되어 남영에 이르러서 완성되었다. 잘못됨이 네
가지가 있는데, 경색되고, 딱딱하며, 민둥민둥하고, 졸렬
한 것이다. 송강파는 청나라 초에 비로소 있었다. 동문민
[董其昌]·조문도[趙左]·운온[惲壽平]의 화법을 따라 익혀
서 점차 곱고 부드러우며 달콤한 화풍으로 나아가게 되었
다. 금릉파는 둘인데, 하나는 절강파와 같고 다른 하나는
송강파와 같다. 신안파는 점사[弘仁]로부터, 운림[倪瓚]의
화법을 잘 그린 것으로 여겼다. 사람들이 그것을 많이 따
랐으나, 엉키어 맺히는 잘못이 있지 않으면, 거칠고 성글
어지는 실수를 하게 되니, 이것도 하나의 유파이다.

　　청나라 나반우[羅牧]는 영도 지역에서 특출하였는데, 자
신이 그림을 잘 그리는 것으로 사교계에서 놀아 공경대
부들에게 이름이 알려지자, 당시에 선비로서 그림을 배
우는 사람들이 그를 으뜸으로 삼는 자가 많았고, 강서파
와 가깝다고 하였는데, 그들의 잘못된 점은 그림이 쉽게
부드러워지는데 있다. 민 지방 사람들은 짙고 탁한 잘못
이 있고, 북방 지역에는 너무 무겁고 졸한 잘못이 있다.
이상 몇 가지가 초기에는 각자가 명가 아닌 자가 없었는
데, 전하여 모방하면서 점차 못해진 것이다. 이상의 유파
들이 청나라 초기의 대개이다.

청·장경의 『포산논화』에 나오는 글이다.

明, 戴進<春山積翠圖>軸

注

1 절파折派: 명대明代에 오파吳派와 대립한 화파이다. 절강성浙
　江省 항주抗州 출신의 대진戴進(1388~1462)을 시조로 한다.
　명말明末의 남영藍瑛에 이르는 직업 화가의 계보에 부여된 유
　파의 명칭이지만, 유파라고 부르기에는 화가의 사승관계師承
　關係가 매우 희박하다. 명말 동기창董其昌 (1555~1636)의 남
　북이종론南北二宗論·행리가론行利家論으로부터 파생된 것이
　다. 화법상의 특색은 필묵이 거칠고 자유분방하며, 사생寫生

보다도 점경點景의 형식이나 묵면墨面과 여백의 대비·율동감 등을 강조하는 것을 지향한다. 절강 지방의 전통적 수묵 화법이 기반을 이루고 있다. 대표적 화가로 대진戴進·중기에 오위吳偉·후기에 장로張路를 들 수 있지만, 종종 문인적 소양을 지닌 화가도 절파에 포함된다. 절파는 서서히 '광태사학狂態邪學'이라고 혹평받는 화풍으로 변모했는데, 가정 연간嘉靖年間(1522~1566) 말부터 쇠퇴하여 오파·문인화와 동질화되는 경향도 보였다. 오파吳派는 명대 후기의 대표적인 화파이다. 명 중기 '오문파吳門派'로써 화단에 영웅으로 자처하였다. 말기에는 '송강파松江派'로써 찬양받았다. 송강은 본래 오吳 지역에 속하였기에, 후에 오문파와 절강파를 합쳐서 '오파吳派'로 일컫게 되었다.

2 남영藍瑛(1588~약 1665): 명말 청초의 화가이다. 전당錢塘(지금의 浙江 杭州) 사람이다. 자는 전숙田叔이고 호는 접수蝶叟·석두타石頭陀라 한다.

3 독禿: 앙상하다, 무디다, 온전치 못하다, 불완전하다는 뜻이 있다.

4 송강파松江派: 중국의 동기창을 대표로 하는 명나라 말기의 문인 산수화파이다. 지파支派는 셋이 있는데, 하나는 조좌趙左를 대표하는 소송파蘇松派이다. 하나는 심사충沈士充을 대표로하는 운간파雲間派이다. 하나는 고정의顧正誼를 대표로 하는 화정파華亭派이다. 이들 모두 송강부松江府 출신이므로, 송강파라 총칭한다. 송강파는 당시 오문화파의 상업적·절충적 문인화 양식을 비판하고 왕유王維·동원董源·거연巨然 및 원사대가元四大家의 양식에 기반을 둔 남종화를 제창하였으며, 청초의 화단을 지배한 정통파 화가, 즉 사왕오운四王吳惲(왕시민·왕감·왕휘·왕원기·오력·운수평)을 통해서 후대에 큰 영향을 미쳤다.

5 문민文敏: 동기창董其昌의 시호諡號이다.

6 문도文度: 조좌趙左의 자이다.

7 운온惲溫: 운수평惲壽平(1633~1690)이다.

8 첨뢰恬賴: 농욱濃郁(짙고 강한)하고 연숙軟熟(성격이 부드러워 시대의 흐름에 거스르지 않음)한 화풍을 가리킨다.

9 금릉파金陵派: '금릉팔가金陵八家'이다.

10 신안파新安派: 동양화파의 하나로 명말청초明末淸初의 점강漸江(弘仁)을 선두로, 사사표查士標·손일孫逸·왕지서王之瑞등을 일컬어 신안사가新安四家라 부른다. 점강은 흡현歙縣출신이고, 나머지 세 사람은 모두 휴령休寧출신이다. 두 현은 모두 휘주부徽州府에 속하고, 진·당대晉·唐代에는 신안군新安郡에 속했으므로, 그렇게 명칭이 붙었다. '해양사가海陽四家'라고도 불렸다.

明, 董其昌<畵禪室小景圖>軸

明, 藍瑛<澄觀圖>冊

* 청나라 석도石濤가 점강漸江(弘仁)이 그린 〈효강풍편도曉江風便圖〉권(安徽省博物館藏)에 제하여 "필묵이 고상하게 빼어나, 예찬 이후에는 보기 드물다, 홍인은 한 번 변할 수 있으나, 후의 여러 공들은 예찬을 배우더라도, 실제로 홍인의 일파이다. 공은 오래도록 황산을 유람했기에, 황산의 참다운 성정을 얻은 것이다.[筆墨高秀, 自雲林之後罕見, 漸公得之一變, 後諸公雖學雲林, 而實是漸公一派, 公游黃山最久, 故得黃山之眞性情也.]"라고 하였고, 청나라 장경長庚이 『국조화징록國朝畵徵錄』에서 "신안의 화가들은 대부분 예찬의 화법을 본받았는데, 대개 홍인이 선도하였다.[新安畫家多宗淸閟法者, 蓋漸師導先路也.]"고 하였다. 이것으로 말미암아 알 수 있듯이 신안파는 점강漸江(弘仁)이 영수인데, 홍인을 본보기로 삼는 자와 모두 비판하는 화가를 포함하여 유명한 자는 왕주汪注·축창祝昌·요송姚宋 같은 사람이다. 1979년 판 『사해辭海』의 "신안파新安派"조에 '신안사가新安四家'인 점강漸江(弘仁)·사사표查士標·손일孫逸·왕지서王之瑞 등을 "신안파"라고 하는 것은 잘못이라고 했다.

11 점사漸師: 청초 승려 홍인弘仁(1610~1663)을 말한다. 세속의 성은 강江씨이며, 이름은 도韜·방肪이고, 자는 육기六奇·구맹鷗盟이며, 호는 점강漸江이다. 사람들은 '매화고납梅花古衲'이라 불렀다. 무이산武夷山의 고항선사古航禪師 밑에서 승려가 된 후 각지를 운유雲遊하다가 흡현歙縣의 흥국사興國寺와 오명사五明寺 징관헌澄觀軒 등에 기거하며 황산黃山과 백악白岳을 소재로 한 많은 산수를 그렸다. 처음에는 송인宋人을 배웠으나, 만년에 예찬倪瓚의 묘처를 배워 가늘고 직선적인 갈필로 그의 결백潔白과 명징明澄·고적孤寂과 냉정冷靜이 가득한 독특한 풍격을 이루었다. 사사표查士標·매청梅淸·소운종蕭雲從과 함께 안휘사가安徽四家로 불리고, 곤잔髡殘·석도石濤와 함께 삼고승三古僧으로 불리며, 팔대산인八大山人을 넣어 사대명승四大名僧으로 일컬어진다.

12 추취追趣: 추수追隨로 추종追踪하는 것이다.

13 결결結結: 응결凝結로 엉키어 맺히는 것이다.

14 소소疏疏: 조소粗疏함이다. 조송粗松으로 거칠고 성긴 것이다.

15 나목羅牧: 청나라 반우飯牛(1622~1704)의 자이다. 나목은 계녕도系寧都(지금의 江西) 출신으로 남창현南昌縣(江西)에 살면서 산수화를 그렸다. 처음엔 위석장魏石狀의 전수를 받다가, 뒤에는 황공망黃公望에게 배웠다. 기록에 따르면, 그의 필치는 매우 신비로워 강江淮(長江과 淮河) 주변에서 그에게 배우려는 사람이 매우 많았다고 한다. * 강서파江西派는 중국 청초의 화가 나목羅牧을 대표로 하는 유파이다.

16 굴기屈起: 불끈 일어남, 갑자기 형세가 왕성하여짐, 우뚝 솟은 것이다.

17 성회省會: 만남, 서로 만나서 보는 것인데, 성省은 성도省都(성의 행정기관 소재지)이며, 회會는 회오會晤로 상견相見하는 것이다.

淸, 弘仁 〈古槎短穫圖〉軸

清, 弘仁<曉江風便圖>卷 부분

18 능이陵夷: 차츰 쇠약해지다, 쇠퇴하다.
19 대개大槪: 대체의 사연이나 줄거리를 이른다.

按語

명말明末 청초淸初 각 유파의 명칭은 실제로 장경長庚의 『포산논화浦山論畵』에서 비롯되었다.

………………………………………………

沒骨法[1]始于唐 楊升[2], 董文敏嘗效其<峒關蒲雪圖>卷, 余病其少古意.
後于毘陵 華氏見其<雪中待渡圖>眞是匪夷[3]所思. 文敏所仿, 特用其畵法
耳, 仍是文敏本色, 非楊升後塵也. ─淸·王學浩『山南論畵』

몰골법은 당나라 양승에서 시작되었다. 동기창이 일찍이 <동관포설도> 권을 모방했으나, 나는 그가 고의가 적음을 병으로 여겼다. 그 후 비릉의 화씨에게서 그가 그린 <설중대도도>를 보니, 참으로 보통 사람이 생각할 바가 아니다. 동기창이 모방한 것은 특별히 화법만을 사용했을 뿐이지만, 여전히 동기창 본래의 특색이 나타났으니, 양승을 계승한 후배가 아니다. 청·왕학호의 『산남논화』에서 나온 글이다.

注

1 몰골법沒骨法: 윤곽선으로 형태를 정하지 않고 바로 먹이나, 채색만으로 형태를 묘사하는 기법이다. 윤곽선이 없기 때문에 몰골, 즉 뼈 없는 그림이라고 한다.
2 양승楊昇: 당나라 사람으로 출신지는 미상이다. 초상화를 잘 그려 현종玄宗(712~752)때, 궁중 화가가 되었다. 현종과 숙종肅宗의 초상을 그렸는데, 왕자다운 기풍을 잘 묘사했다는 말을 들었다. 또 장승요張僧繇의 몰골법沒骨法을 배워 산수화도 잘 그렸다.
3 이이夷: 보통 평범한 사람을 뜻한다. 『서경書經』에 "유억조이인有億兆夷人"이 있다.

宗派各異, 南北攸分. 方隅之見, 非無區別. 川 蜀奇險, 秦 隴雄壯, 荊 湘曠闊, 幽 冀慘冽. 金陵之派重厚, 浙 閩之派深刻. 婁州[1]守三王, 虞山遵石谷[2]. 雲間[3] 元宰, 新安 漸師, 各自傳仿. 吳中又遵文氏. 或因地變, 或爲人移. 體貌不同, 理則是一. 然而靈秀會萃, 偏于東南, 自古爲然. 國朝六家三婁州兩虞山[4], 惲亦近在毗陵. 明之文 沈 唐 仇則同在吳郡. 元之黃 王 倪 吳居近鄰境[5]. 何爲盛必一時? 蓋同時同地, 聲氣[6]相通, 不歎無牙 曠[7]之知; 而多他山之助[8], 故各臻其極. 從風者又悉依正軌, 名手雲蒸, 雖有魔外, 遁迹[9]無遺. 嗚呼! 日來畫道已久凌夷, 茫茫宇內, 見聞不及, 豈薪傳[10]于他郡歟? 抑將衰而復盛歟? —淸·范璣

『過雲廬畫論』

清, 王時敏〈溪山亭子圖〉軸

그림의 종파는 각기 달라서 남종화 북종화로 구분된다. 방향을 보고 지역을 구분한 것이 아니다. 사천과 촉지역은 기이하게 험하다. 진령과 농산은 웅장하다. 형주와 상수는 광활하다. 유주와 기주 지역은 썰렁하다. 금릉파는 중후하고, 절파·민파는 매우 각박하다. 엄주[太倉]는 삼왕[王時敏·王鑑·王原祁]을 지켰고, 우산[常熟]은 석곡을 따랐다. 운간의 원재[董其昌], 신안의 점사[弘仁]는 각자 전하여 모방하였다. 강소성 오현에서는 문징명을 따랐다. 어떤 것은 지역에 따라서 변하고 혹은 사람이 변천시킨다. 형체와 모습이 달라도 이치는 같다.

그러나 영수함이 모여서 동남쪽으로 치우친 것이 예로부터 그러하다. 청나라 조정의 육대가 중에 삼엄주[王時敏·王鑑·王原祁]와 양우산[王翬·吳歷]이 있는데, 운수평도 가까운 비릉에 있었다. 명나라의 문징명·심주·당인·구영은 함께 오군[蘇州地域]에 있었다. 원나라의 황공망·왕몽·예찬·오진은 가까운 지역에 살았다.

어떻게 한 때에 성행했다고 하겠는가? 같은 시대와 같은 지역은 취미나 기호가 서로 통하기 때문에, 백아와 사광의 탄금소리를 아는 사람이 없다는 탄식은 없고, 다른 사람의 도움이 많았기 때문에 각자 지극한 경지에 이른 것이다. 바람 부는 대로 맹목적으로 따라하는 자도 모두 바른 규칙에 의하여, 명수가 구름같이 많았는데, 사도와

외도가 있지만, 은거한 것도 빠뜨리지 않았다. 아! 오늘날은 화도가 점점 쇠퇴한지 이미 오래되어, 드넓은 천지 안에 견문이 미치지 못하니, 어떻게 다른 군에서 스승의 전수를 받겠는가? 아니면 쇠퇴한 것을 가지고 번성하게 부흥시키겠는가? 청·범기의『과운려화론』에 나오는 글이다.

注

1 엄주弇州: 강소江蘇 태창太倉을 가리킨다.
2 석곡石谷: 청초의 화가 王翬의 자가 '석곡'이다.
3 운간雲間: 강소江蘇 송강부松江府의 별칭이다.
4 양우산兩虞山: 청초의 화가 왕휘王翬와 오력吳歷을 가리킨다.

* 오력吳歷(1632~1718): 상숙常熟 사람. 자는 어산漁山이고, 호는 묵정도인墨井道人·도계거사桃溪居士이다. 명明나라의 명문인 문각공文恪公 오눌吳訥의 후손이다. 학문을 진호陳瑚에게, 시詩를 전겸익錢謙益에게서 배웠으며, 글씨는 소동파蘇東坡에게 경도傾倒했다. 산수화는 왕휘王翬와 함께 왕시민王時敏의 문하에서 배웠는데, 특히 황공망黃公望의 화법에 뛰어나 중후하고 침울한 그림을 그렸다. 왕휘와 동갑 나이의 친구로서 아주 친하게 지냈으나, 뒤에 왕휘로부터 황공망의 〈두학밀림도陡壑密林圖〉를 빌려가 여러 해가 지나도록 돌려주지 않아 이를 자꾸 독촉받게 되자, 사람들에게 "왕휘는 나의 친구요, 〈두학밀림도〉는 나의 스승이다. 스승을 버리기보다는 친구와 절교하는 것이 낫다."면서 끝내 절교하고 말았다고 한다. 이런 이야기는『국조화징록國朝畵徵錄』이란 책에 처음 실리면서부터 화단畵壇에서 화제가 되었으나, 사실과는 다소 거리가 있는 듯이 보인다. 황공망의 이 그림은 76세 때인 지정至正 4년(1344)의 작품으로, 〈두학밀림도〉란 이름은 동기창董其昌이 붙인 이름이다. 처음에 왕시민이 갖고 있다가 뒤에 장선삼張先三이란 사람에게 팔았다. 왕휘나 오력은 다 같이 한 장씩을 베껴 가지고 있었음이 다른 문헌에 확실히 보이고 있으므로, 전기한 바와 같은 일은 사실일 수가 없다. 일설에는 두 사람이 절교한 것은 오력이 천주교에 입교했기 때문이라고도 하는데, 그가 천주교에 입교한 것은 51세 때였다. 그러나 왕휘가 그의 그림에 제題한 글귀에 "이 그림은 어산漁山: 吳歷의 득의得意 작품이다. 황학산초黃鶴山樵(王翬)의 오의奧義에 깊이 도달했고, 아울러 거연巨然의 유법遺法을 좇았으니, 감복하고 감복할 따름이다. 갑오甲午 동짓달 내청각來青閣에서 경연산인耕烟山人 왕휘王翬 적음"이라고 되어 있어, 이 글귀에서 보더라도 결코 절교한 사람의 말이라고는 생각되지 않는다. 갑오년은 1714년(康熙 53)으로서 두 사람이 다같이 83세 때이니, 그가 천주교에 입교한 지 30여 년이 지난 뒤의 일이다. 그는 원래부터 아주 고결한 선비로서, 세력가나 부호와는 교제를 맺지 않았을 뿐

淸, 王鑑〈長松仙館圖〉軸

淸, 吳歷〈湖天春色圖〉軸

清, 王原祁〈松溪山館圖〉軸

아니라 세상과도 별로 접촉이 없었으며, 이따금 오문吳門에 나들이를 하더라도 반드시 흥복사興福寺에서 묵었고 부정不淨한 것을 피하며, 가까이 하지 않았다. 그의 화품畵品이 높은 것도 그 때문이었다. 만년에는 일체의 접촉을 끊고 세상을 피해 행방을 알 수 없는 것으로 전해졌었으나, 근래 그의 묘비墓碑가 상해上海에서 발견되었다. 거기에는 '천수학사 어산 오공지묘天修學士漁山吳公之墓'라고 되어 있어, 그가 강희康熙 57년(1718) 87세로 병사했음이 밝혀졌다. 왕휘와 같은 해에 태어나 왕휘보다 1년을 더 산 셈이다. 일설에는 만년에 서양에 다녀와 화법이 일변하여, 산수화에 서양화의 기법을 곁들여 썼다고도 한다. 왕시민·왕감王鑑·왕원기王原祁·왕휘·운수평惲壽平과 함께 청나라 초기의 육대가六大家로 일컬어지며, '사왕오운四王吳惲'이라 약칭되기도 한다.

5 황왕예오거근린경黃王倪吳居近鄰境: 황공망黃公望은 상숙常熟에 있었고, 예찬倪瓚은 무석無錫에 있었으며, 오진吳鎭은 절강 가흥浙江嘉興에 있었고, 왕몽王蒙은 절강 호주浙江湖州에 있었다는 것이다.

6 성기聲氣: 친구간의 공통된 취미나 기호를 이른다.

7 아광牙曠: 백아伯牙와 사광師曠이다. * 백아伯牙는 춘추 시대의 유명한 탄금가彈琴家이다. * 사광師曠은 춘추시대의 진晉나라의 맹인 악사樂師로, 소리를 잘 분별하고 금을 잘 탔다.

8 타산지조他山之助: 다른 사람의 말을 듣고 잘못을 고치는 것이다.

9 둔적遁迹: 자취를 감춤, 은거함이다.

10 신전薪傳: 불길이 장작에서 장작으로 계속 옮겨 붙는 것이다. 스승이 제자에게 학예를 전수하는 것을 비유한다.

國初畵家首推四王[1], 吾婁[2]得其三, 虞山[3]居其一. 耕烟散人少受業于染香庵主, 又習聞煙翁[4]緖論, 則虞山宗派原不離婁東一瓣香[5]也. 耕烟資性超俊, 學力深邃, 能合南北畵宗爲一手, 後人不善學步[6], 僅求之于烘染鈎勒處, 而失其天然宕逸之致, 遂落恬熟一派. 憶余初弄筆亦從耕烟入手, 虞山吳竹橋儀部蔚光[7]謂余曰: "耕烟派斷不可學, 近日流弊更甚, 子其戒之!" 余初不以爲然, 數年來探討畵理, 乃知此言不謬. 不學耕烟固無以盡畵中之奧

窆[8], 若初學先須放空[9]眼界, 導引靈機[10], 不宜專向耕烟尋蹊覓逕, 同于東施之效顰.

麓臺 司農論畵云: "明末畵中有習氣, 以淅派[11]爲最, 至吳門[12]雲間[13], 大家如文 沈, 宗匠[14]如董, 贋本混淆, 竟成流弊." 近日虞山 婁東亦有蹊逕, 爲學人採取, 此亦流弊之漸也. —淸·盛大士『谿山臥遊錄』

청나라 초기 화가들 중에서 사왕을 가장 먼저 추대하였다. 우리 누동파가 셋을 얻었고, 우산파가 하나를 차지했다. 경연산인[王翬]은 젊어서 염향암주[王鑑]에게 화업을 전수 받았다. 연옹[王時敏]의 그림에 관한 담론도 익히 들어서, 우산파는 원래 누동화파를 공경하지 않을 수 없다. 왕휘는 자질과 성품이 뛰어나고 학력이 깊어서 남·북종을 합하여 한 솜씨로 만들 수 있었다. 뒷사람들이 잘못 배워서 홍탁·선염·구륵할 곳만 추구하여 천연스럽고 호방한 운치를 잃었으니, 드디어 남의 눈에 드는 달콤한 하나의 유파로 전락하였다.

기억해보니, 내가 처음 그림 그릴 적에도 왕휘를 따라 시작했는데, 우산의 예부주사인 죽교[吳蔚光]가 나에게 말하였다. "경연파는 절대 배우면 안 되는데, 요즘에 폐단이 더욱 심하니 자넨 그것을 경계해야 한다!" 내가 처음에는 그렇게 여기지 않았으나, 수년 이래 화리를 탐구하여 토론해보니, 이 말이 틀리지 않았음을 알게 되었다. 경연[王翬]을 배우지 않으면, 진실로 그림 가운데의 오묘함을 다할 수가 없지만, 처음 배운다면 먼저 반드시 시야를 넓혀 자연스런 뜻으로 인도하고 오로지 경연에게 방법을 찾아, 동시가 서시의 찡그림을 흉내 내는 것처럼 해서는 안 된다.

녹대 사농[王原祁]이 그림을 논평하여 말하였다. "명나라 말기 그림 중에 습기가 있는데, 절강파가 가장 심하고, 오문파·운간파의 대가는 문징명과 심주 같은 사람이며, 그림이 출중한 자는 동기창 같은 사람인데, 가짜본이 뒤섞여 결국 폐단을 이루게 되었다."

요즘 우산파나 누동파에도 나름대로 방도가 있어 배우는 사람들이 취하고 있으니, 이것도 폐단이 스며든 것이다.

청·성대사의 『계산와유록』에 나오는 글이다.

청, 王翬<秋樹昏鴉圖>軸

注

1 사왕四王: 사왕오운四王吳惲이다. 청나라 초의 산수화가 왕시민王時敏(1592~1680)·왕감王鑑(1598~1677)·왕휘王翬

(1642~1715)·왕원기王原祁(1642~1715)·오역吳歷·운수평惲壽平 등 여섯 사람에 대한 총 칭이다. 이들은 명대의 동기창董其昌(1555~1636) 후에, 명성을 얻고 화단을 이끌면서 당시의 양식을 좌우했다.

2 누루婁婁: 누동화파婁東畵派로 동양화 유파의 하나이다. '태창파太倉派'라고도 불린다. 이 파의 대표적인 청대淸代의 산수화가 왕원기王原祁(1642~1715)는 조부 왕시민王時敏(1592~1680)의 가법家法을 계승하고, 황공망黃公望(1269~1454)의 기법을 모방하여, 성조 강희 聖祖 康熙(1661~1722) 연간에 명성이 높아져 그를 따르는 이들이 매우 많았다. 사촌 동생 왕욱王昱과 조카 왕소王愫 그리고 제자인 황정黃鼎·왕경명王敬銘·금영희金永熙·이위헌李爲憲·조배원 曹培源·화곤華鯤·온의溫儀·당대唐岱 등이 누동화파의 대표적인 인물이다. 그 후로 증손자 왕신王宸·사촌 조카 왕삼석王三錫 그리고 성대사盛大士·황균黃均·왕학호王學浩 등이 있다. 이 화파의 숭고보수崇古保守 화풍은 우산화파虞山畵派와 영향을 주고받았으며, 후세에 큰 영향을 끼쳤다.

3 우산파虞山派: 청대 산수화가인 왕휘王翬와 그를 전후로 한 왕감王鑑·왕시민王時敏 등이 송宋·원元의 여러 대가들에게서 기법을 취하여 강희康熙(1661~1722) 연간에 명성을 떨쳤다. 그들에게 배운 주요 화가로는 양진楊晉·고방顧昉·이세탁李世倬·상예上叡·호절胡節·금학견金學堅등이 있다. 왕휘는 강소성江蘇省 상숙常熟 출신으로, 상숙이 우산에 있기 때문에 '우산파'라는 명칭이 생긴 것이다.

4 연옹煙翁: 청나라 왕시민王時敏(1592~1680)을 말하며, 자가 손지遜之이고 호가 연객煙客이고, 또 하나의 호가 서려노인西廬老人·서전주인西田主人이다.

5 일판향一瓣香: 한 조각의 향으로, 불교에서 설법하기 전에 세 조각의 향을 피우면서 '이 도법을 전수한 아무개 법사法師에게 제일 첫 번째 향을 올립니다.'라고 한 데서 유래한 말로, 후에 스승이나 숭배하는 사람을 공경하는 것을 가리키게 되었다.

6 학보學步: 남의 걸음걸이를 배우는 것인데, 남의 것을 배우다가 자기 것 마저 잊어버리는 것을 이른다.

7 오위광吳蔚光: 호가 죽교竹橋이고, 청나라 건륭乾隆 연간에 진사하여 벼슬이 예부주사禮部主事였다. * 의부儀部는 예부 주사의 별칭이다.

8 오요奧窔: 오묘하고 정미한 곳을 가리킨다.

9 방공放空: 공중에 놓아두다, 풀어 놓다, 명중하는 목표를 없애는 것이다.

10 영기靈氣: 현기玄機·천의天意·영감靈感·영묘한 생각이다.

11 절파浙派: 명나라 때 대진戴進을 중심으로 시작된 화파로, 대진이 절강 사람이므로 절파라고 한다.

12 오문吳門: 명나라 중기 문징명文徵明이 주도한 화파로 화가들이 대개 소주 사람인데, 소주부의 별칭이 오문이라서 불려진 이름이다.

13 운간雲間: 심사충沈士充을 대표로 하는 화파로, 명말 송강松江화파의 지파支派이다.

14 종장宗匠: 도덕이나 학문이나 기예가 출중한 사람을 이른다.

...

董 巨尙圓, 荊 關尙方. 董 巨尙氣, 荊 關尙骨. 董 巨尙渾淪[1], 荊 關尙奇峭[2]. 正如陰陽互根, 不可偏廢[3]. —淸·戴熙『習苦齋畵絮』

　동원과 거연은 원만한 것을 숭상했고, 형호와 관동은 모난 것을 숭상했다. 동원과 거연은 기운을 숭상했고, 형호와 관동은 골기를 숭상했다. 동원과 거연은 질박함을 숭상했고, 형호와 관동은 웅건함을 숭상했다. 그것은 음양의 근본이 같은 것처럼 한쪽으로 치우치면 안 되는 것과 같다. 청·대희의 『습고재화서』에 나오는 글이다.

注

1 혼륜渾淪: 모호함, 자연 그대로 질박한 것이다.
2 기초奇峭: 산세가 높고 험함, 필세가 웅건하여 범상치 않은 것이다.
3 편폐偏廢: 한쪽으로 치우치는 것이다.

按語

청나라 심종건沈宗騫이 『개주학화편芥舟學畵編』1권 「산수山水·종파宗派」에서 "천지의 기는 지방마다 다른데, 사람도 그것에 기인한다. 남방의 산수는 너그럽고 온화함이 빙 둘러 싸였는데, 사람들이 살면서 그런 환경 사이에서 바른 기를 획득한 자는 품성이 온화하고 윤택하며 화목하고 우아하게 되고, 기가 편중된 자는 말과 행동이 신중하지 못하며 경솔하다. 북방의 산수는 기이하고 뛰어나면서 웅장하고 두터운데, 사람들이 살면서 그런 환경 사이에서 태어나 바른 기를 얻은 자는 강건하고 솔직하고, 기가 편중된 자는 거칠고 매서우며 오만무례하다. 이것이 자연의 이치이다. 이에 성품에 따라 필묵을 드러내니, 남북의 특수함이 있다. 잘 배우면 모든 기가 바른 데로 돌아갈 것이고, 잘 배우지 못하면 나날이 편중된 쪽으로 흘러갈 것이다. 배움이 순수한지 잡스러운지를 보고, 우열을 가리는 것이지, 종파가 남종파인가 북종파인가를 가지고, 높낮이를 나누지는 않는다天地之氣, 各以方殊, 而人亦因之. 南方山水蘊藉而縈紆, 人生其間得氣之正者, 爲溫潤和雅, 其偏者則輕佻浮薄. 北方山水奇傑而雄厚, 人生其間得氣之正者, 爲剛健爽直, 其偏者則粗厲强橫. 此自然之理也. 于是率其性而發爲筆墨, 遂亦有南北之殊焉. 惟能學則咸歸于正, 不學則日流于偏. 視學之純雜爲優劣, 不以宗之南北分低昂也.]"고 하였다.

* 동원董源과 거연巨然은 남종 산수화파의 대표이고, 형호荊浩와 관동關仝은 북방산수의 대표이다. 이들을 다음과 같이 비교하겠다.

동원 · 거연의 그림[董 · 巨的畵]	형호 · 관동의 그림[荊 · 關的畵]
강남의 구릉을 그렸는데, 흙으로 이루어진 산이라서, 흙에는 소나무가 드물고, 산세가 평평하며 완만하여 기이한 봉우리와 험한 고개를 그리지 않았다.[畵江南丘陵土質山, 土質疏松, 山勢平緩, 不作奇峰峻嶺]	북방의 돌로 이루어진 산악을 그렸는데, 돌의 형체가 견고하게 엉기어서, 산세가 높고 가파르게 빼어났다.[畵北方石質山岳, 石體堅凝, 山勢崔嵬拔峭, 多奇峰峻嶺]
산석의 윤곽선을 돌출시키지 않고 세밀한 선과 점으로 요철을 표현했다.[不突出山石的輪郭線, 竝用密線條和點來表示凹凸]	산석의 안과 밖을 윤곽선으로 돌출시켜서 선으로 산의 요철을 그렸다.[突出山石內外輪郭線, 以線條鉤出山石凹凸]
잡목을 위주로 그려서 관목이 떨기지어 자란다.[雜樹爲主, 灌木叢生]	장송을 위주로 그려서 관목과 잡목이 비교적 적다.[長松爲主, 灌木雜樹較少]
평평한 모래와 얕은 물가가 많다.[多平沙淺渚]	대부분 높은 산에서 물이 흘러나온다.[多高山流水]
평담하고 천진하여 소박하고 무성하며 고요하여 기상이 온화하다.[平淡天眞, 朴茂靜穆, 氣象溫和]	웅장하고 가파르다.[雄壯峭拔]

南唐, 巨然<秋山問道圖>軸

(傳)後梁, 關仝<關山行旅圖>軸

四

諺云: "黃家富貴, 徐熙野逸."[1] 不惟各言其志, 蓋亦耳目所習, 得之于手而應之于心[2]也. 何以明其然? 黃筌[3]與其子居寀[4], 始並事蜀爲待詔, 筌後累遷如京副使. 旣歸朝, 筌領眞命[5]爲宮贊[6]. (或曰: 筌到闕[7]未久物故[8], 今之遺蹟, 多見在蜀中日作, 故往往有廣政年號, 宮贊之命, 亦恐傳之誤也.) 居寀復以待詔錄[9]之, 皆給事禁中[10]. 多寫禁籞[11]所有珍禽瑞鳥, 奇花怪石. 今傳世桃花鷹鶻[12], 純白雉兔[13], 金盆鵓鴿[14], 孔雀龜鶴之類是也. 又翎毛骨氣[15]尚豊滿而天水分色[16].

徐熙[17]江南處士. 志節高邁, 放達不羈[18]. 多狀江湖所有汀花[19]野竹, 水鳥淵魚. 今傳世鳧雁鷺鷥[20], 蒲藻蝦魚, 叢豔折枝, 園蔬藥苗之類是也. 又翎毛形骨貴輕秀[21]而天水通色[22]. (言多狀者綠人之稱, 聊分兩家作用, 亦在臨時命意. 大抵江南之藝, 骨氣多不及蜀人而瀟洒過之也.)

二者春蘭秋菊, 各擅重名. 下筆成珍, 揮毫可範. 復有居寀兄居寶, 徐熙之孫曰崇嗣[23]崇矩[24], 蜀有刁處士(名光胤)[25]. 劉贊[26]滕昌祐 夏侯廷祐[27]李懷袞[28]; 江南有唐希雅[29], 希雅之孫曰忠祚曰宿[30]及解處中[31]輩; 都下有李符[32]李吉[33]之儔, 及後來名手間出, 跂望徐生與二黃, 猶山水之有三家[34]也. (黃筌之師刁處士, 繇關仝之師荊浩.) 「論黃徐體異」一北宋·郭若虛『圖畫見聞誌』卷一

속담에 "황전 집안의 그림은 부귀하고 서희의 그림은 야일하다."는 말이 있다. 이 말은 그들의 취지를 각기 말했을 뿐만 아니라, 보고 들어서 익숙한 것은 마음먹는 대로 손쉽게 자유자재로 표현했다는 것이다.

어째서 그렇게 설명하는가? 황전과 그의 아들 거채는 처음으로 아들과 함께 촉나라를 섬겨 대조가 되었고, 황전은 나중에 좌천되어 부사로 경도에 갔다. 조정으로 돌아오게 되자, 황전은 임금의 명을 받아 궁찬이 되었다. (어떤 이가 이르길 "황전은 경성에 도착해서 오래지 않아 죽었다. 지금 전하는 유적들이 촉에 있을 때 그린 것이 많이 보이기 때문에, 이따금 광정[938~965]연호를 쓴 작품이 있고, 궁찬에 임명되었다는 것도 잘못 전해지는 것 같다."고 한다.) 거채는 다시 대조로 임명되어 궁정에서 모든 직무를 담당하게 되었다. 금원에 있는 진기한 새와 상서로운 조류들과 기이한 꽃과 괴석들을 많이 그렸다. 지금 대대로 전해지는 복숭아 꽃 속의 매와 산비둘기, 순백색의 꿩과 토끼, 금분의 비둘기, 공작, 거북이, 학 등이 이런 것이다. 영모를 그린 것은 기세가 풍만하여 하늘과 물 빛깔이 구분된다.

서희는 강남의 처사이다. 지조와 절개가 고상하여 대범하고 세속에 구애되지 않았다. 강과 호숫가에 피는 꽃과 들판의 대나무, 물새와 연못의 고기 등을 많이 그렸다. 지금 대대로 전해오는 물고기와 기러기, 시든 부들 옆에 노는 새우와 물고기, 떨기 진 꽃과 꺾어 진 가지, 정원의 채소와 약초의 모종 등이 이런 것이다. 영모를 그린 것은 형상이 귀하여 경쾌하고 빼어나, 하늘과 물이 같은 색이다. (형상이 다양하다고 말하는 것은 사람들이 칭송하기 때문이며, 그런대로 두 화가 그림의 형상을 구분하는 것도 재임 당시의 숨은 뜻이다. 대체로 강남의 예술가들은 골기가 촉나라 사람들에게 많이 미치지 못하지만, 말쑥하고 멋스러움은 촉인 들보다 뛰어났다.)

두 사람이 그린 봄의 난초와 가을의 국화는 각자 귀중한 명성을 드날렸다. 붓을 대면 보배 같은 작품을 완성하여 그림에 모범이 될 만하였다. 거채의 형 거보·서희의 손자인 숭사와 숭구가 있으며, 촉나라에 조처사[ㅋ光胤]·유찬·등창우·하후연우·이회곤 등이 있으며, 강남에 당희아·희아의 손자 충조·숙과 해처중 등이 있고, 수도 아래에 이부·이길이 짝을 이루었고, 후대에 유명한 솜씨들이 간간히 출현하였으며, 서희와 황전과 거채 같은 화가가 나오기를 학수고대하는 것은 산수화에 이성·관동·범관이 있는 것과 같다. (황전이 조광윤에게 배운 것은 관동이 형호에게 배운 것과 같다.) 북송·곽약허의 『도화견문지』 1권 「논황서체이」에 나오는 글이다.

注

1 "황가부귀黃家富貴, 서희야일徐熙野逸.": 서희徐熙와 황전黃筌은 오대 남당五代南唐·후촉後蜀 양 시대에 중요한 위치에 있던 화조화가花鳥畵家이다. 이들은 중국 고대의 대표적 성격을 띤 양대 화조화가이다. 그들의 화법은 모두 다른 지방에서 근본하여, 서희는 먹의 골기를 중요시하고, 황전은 채색을 중요시했다. 두 사람은 각자 독특한 점을 갖추어, 송나라 이후 화조화의 양대 유파를 형성하였다. 북송초기에는 '황전파'가 성행하였고, 북송 말기에는 '서희파'가 부흥하였다. 양파의 화법은 송나라 휘종徽宗에 연유한 것 같으나 합류하였다. 남송에 이르러서는 서로 소멸하고 성장하는 변화가 있었지만, 기치旗幟(태도나 주장)가 분명하게 드러나지 않았다. 명청明清 양 시대에는 사의화조寫意花鳥가 크게 부흥하여 공필화조工筆花鳥가 쇠미하게 되었으나, 많은 화가들이 여전히 황전을 서로 표방하였지만 점점 지향하는 바가 달랐다. 더욱 당시에 성황을 이루지 못했다.

2 득지우수이응우심得之于手而應于心: '득수응심得手應心'으로 마음먹은 대로 손쉽게 된다는 '득심응수得心應手'와 같은 뜻이다. 매우 익숙해서 자유자재로 표현하는 것을 이른다.

3 황전黃筌(약 903~965): 자는 요숙要叔이고,

後蜀, 黃筌〈寫生珍禽圖〉

성도成都 사람이다. 어려서부터 그림에 재능이 뛰어나 조광
윤趙光胤에게 화조花鳥를 배운 것을 비롯, 등창우滕昌祐·이
승李昇·설직薛稷·손위孫位 등에게 화죽花竹·영모翎毛·산수
·인물·용수龍水·학鶴 등을 두루 배우고 제가諸家의 장점을
널리 익혀 마침내 일가를 이루었다. 17세 때 전촉前蜀
(891~925)에 벼슬하여 한림 대조翰林待詔가 되었고, 뒤에 검
교소부감檢校少府監·여경부사如京副使를 지냈다. 후촉後蜀
광정廣政 7년(944)에 회남淮南과 통상通商을 했는데, 이때 생
학生鶴 여러 마리가 들어왔다. 그는 촉주蜀主의 명으로 편전
便殿의 벽에다 갖가지 동작과 모습의 학 여섯 마리를 그렸다.
이에 탄복한 촉주는 편전을 육학전六鶴殿이라 이름했다. 그
때까지 촉나라 사람들은 살아 있는 학을 본 일이 없어 모두들
설직薛稷이 그린 학 그림을 기이하게 여겼다. 그가 이 학을
그린 뒤부터는 설직의 성가聲價가 갑자기 떨어졌다고 한다.
그는 특히 화조화의 명가名家로 당시 서희徐熙와 함께 쌍벽을
이루었으며, 채색을 현란하게 하는 황씨체黃氏體를 창시함으
로써 그의 화법은 후세까지 전승되었다.

南唐, 黃居寀〈山鷓棘雀圖〉軸

4 황거채黃居寀(933~?): 자는 백란白鸞이고, 황전黃筌의 막내아
들이며, 거보居寶의 아우이다. 가학家學을 이어받아 원죽園竹
과 영모翎毛를 잘 그렸으며, 괴석산경怪石山景은 때때로 아버
지를 능가했다고 한다. 오대五代 때 전촉前蜀에 벼슬하여 한
림 대조翰林待詔가 되었고, 송나라가 건국되자 태종太宗(976~997)의 총애를 받고 광록승光
祿丞이 되어, 황제의 명으로 명적名蹟을 수집, 이를 감정·평가하는 일을 맡았다. 그의 화
법은 아버지 황전의 화법과 함께 북송北宋 도화원圖畵院의 표준이 되었으나, 뒤에 최백崔
白, 오유吳瑜 등이 나오면서 원체院體에 변화가 생기게 되었다. 작품에 〈사시산경도四時山
景圖〉〈화죽도花竹圖〉〈영모도翎毛圖〉〈응골도鷹鶻圖〉〈수석도水石圖〉〈견토도犬兔圖〉
〈춘전방목도春田放牧圖〉 등이 있다.

按語

황전부자는 일생을 모두 황실에서 복무하여 본 것이 번화繁華하고 부귀하여, 그린 것들이
모두 황실의 화원 안의 기이한 화훼花卉·진기하고 상서로운 금수禽獸였다. 자연히 중후한
통치계급의 부귀한 기운을 띠어, 일반 보통 화가들과는 다르다.

5 진명眞命: 천자天子의 명령이다.
6 궁찬宮贊: 궁정에서 보좌하는 직책이다.
7 관關: 궁정宮廷으로 '경성京城'을 가리킨다.
8 물고物故: 사망死亡한 것이다.

(傳) 南唐, 徐熙<雪竹圖>軸

9 록錄: 임명되는 것이다.

10 급사給事: 공직供職직무를 담당이다. * 금중禁中은 제왕이 거주하는 궁정宮廷을 이른다.

11 금어禁籞: 금원禁苑으로 궁궐을 이르는 말이다.

12 응골鷹鶻: 매, 송골매다.

13 치토雉兎: 들꿩과 토끼이다.

14 금분金盆: 동으로 만든 항아리이다. * 발합鵓鴿은 비둘기를 이른다.

15 골기骨氣: 기개氣槪, 또는 지기志氣, 기세氣勢, 기운氣韻, 신분身分을 이르는 말이다.

16 천수분색天水分色: 화면상의 하늘과 물색을 구분하여 칠한 것이다.

17 서희徐熙: 종릉鍾陵(지금의 江蘇 南京) 사람이다. 강남江南의 명족名族으로서 벼슬아치 집안에 태어났다. 사생寫生에 능하여 화죽花竹·영모翎毛·어충魚蟲·소과蔬果 등을 두루 잘 그렸으며, 특히 설색設色에 능했다. 당시의 화가들은 꽃을 그릴 때 대체로 담색淡色으로 직접 그렸으나, 그는 먹으로 가지와 잎새, 꽃술과 꽃받침을 그린 뒤에 채색을 했기 때문에 아주 생동감이 넘쳤다. 그는 그림을 징심당지澄心堂紙에 많이 그렸는데, 비단에 그린 그림은 채색이 약간 거칠었다. 당唐에서 북송北宋에 이르는 대표적인 화가로서, 당시 산수화는 이성李成과 범관范寬, 화과花果는 조창趙昌과 왕우王友, 화죽·영모는 서희·황전黃筌·최백崔白·최순지崔順之, 말馬 그림은 한간韓幹과 이공린李公麟을 각각 꼽았는데, 특히 화조화花鳥畵는 황전과 함께 쌍벽을 이루어 서황徐黃이라 병칭竝稱되었다. 뒤에 미불米芾은 "황전의 그림은 모방하기가 쉬우나 서희의 그림은 모방하기가 어렵다."고 평했는가 하면, 당시의 식자識者들로부터 "황전의 그림은 신기神氣가 있으나 묘妙하지는 않고, 조창의 그림은 묘하기는 하나 신기가 없다. 두 가지를 겸한 것은 서희뿐이다."라는 평을 듣기도 했다. 작품에 〈풍모란도風牡丹圖〉〈석류도石榴圖〉〈학죽도鶴竹圖〉〈희묘도戲猫圖〉〈어조도魚藻圖〉〈선접도蟬蝶圖〉 등이 있다.

按語

서희는 선비 집안 출신이지만, 고상하여 벼슬길에 나가지 않고, 지조와 절개가 고아하여 늘 강과 호수 동산의 밭에서 놀았기 때문에 일반적인 화조를 많이 그려서, 황전과는 달랐다. 영모翎毛의 종류도 달랐고 형골形骨도 달라서, 하늘과 물을 그릴 때 같은 색만 쓰고 구분해 칠하지 않았다.

18 방달불기放達不羈: 세속에 구애받지 않는 것이다.

19 정화汀花: 물가에 피는 꽃이다.

20 부안鳧雁: 물고기와 기러기이다. * 노사鷺鷥는 백로와 해오라기를 이른다.

21 형골形骨: 형상形象이다. * 경수輕秀는 경쾌하게 빼어난 것이다.

22 통색通色: 같은 색이다.

23 서숭사徐崇嗣: 서희의 손자이다. 조부의 화풍을 배워 사생寫生에 뛰어났다. 금어禽魚·화목花木·시과時果·초충草蟲 등을 두루 잘 그렸다. 화조화花鳥畵를 그릴 때 윤곽선을 그리지 않고, 직접 수묵水墨이나 채색彩色으로 그리는 몰골법沒骨法을 창시했다. 그의 아우 숭훈崇勳도 사생에 뛰어나, 형제가 함께 이서二徐라 일컬어졌다.

24 서숭구徐崇矩: 서희의 손자이다. 서숭사와 형제 항렬이다. 숭사崇嗣·숭훈崇勳의 아우, 조부의 화풍을 배워 사생寫生에 능했으며, 꽃·새·매미·나비 등을 잘 그렸다. 특히 사녀士女를 잘 그렸는데, 예쁜 눈썹과 탐스러운 뺨을 정교하게 그렸다.

25 조광윤刁光胤: 섬서陝西 장안長安 사람, 일명 광인光引이고, 천복天復(901~903) 때 촉蜀(지금의 四川省)으로 피란갔다. 호석湖石·화훼花卉·용수龍水와 고양이·토끼 등을 잘 그렸다. 황전黃筌·공숭孔嵩 등이 모두 그에게 그림을 배웠다. 『선화화보宣和畵譜』에는 송 태조宋太祖(趙匡胤)의 이름을 피해, 조광刁光으로 되어 있다.

26 유찬劉贊: 촉蜀 사람이다. 화죽영모花竹翎毛를 잘 그리고, 겸하여 용수龍水에 장기가 있다. 그림에 뜻이 아름다움을 겸하여 명성이 촉에 알려졌다.

27 하후연우夏侯延祐: 촉군蜀郡(지금의 四川) 사람이다. 자는 경휴景休이며, 오대五代 때 전촉前蜀의 대조待詔를 지내고, 송宋나라 건국 후 도화원 예학圖畵院藝學이 되었다. 황전黃筌의 화법을 배워, 화죽花竹과 영모翎毛를 잘 그렸다.

28 이회곤李懷袞: 촉군蜀郡(지금의 四川) 사람이다. 황전黃筌의 화법을 배워 화죽花竹·영모翎毛를 잘 그렸으며, 당시 하후연우夏侯延祐와 함께 어깨를 겨루었다. 산수화도 잘 그렸다. 잠자리에서 항상 붓과 벼루를 비치했다가, 밤중이라도 술이 깨거나 잠에서 깨어나 화상畵想이 떠오르면, 급히 일어나 아무데고 그림을 그려 두었다가 아침에 이를 모사模寫했다고 한다.

29 당희아唐希雅: 남당南唐 가흥嘉興 사람이다. 글씨를 잘 쓰고 그림을 잘 그렸다. 처음에 강남江南의 이후주李後主에게 금착도金錯刀(漢代에 天子와 諸侯가 찼던 칼. 筆力이 날카롭고 힘찬 것을 비유함)의 서법書法을 배웠다. 뒤에 이 서법을 그림에 원용하여 대竹·나무·영모翎毛·초충草蟲 등을 잘 그림으로써 서희徐熙와 함께 "강남의 절필絶筆"이라는 말을 들었다. 그의 손자 당숙唐宿, 종손從孫 당충조唐忠祚도 화훼花卉와 영모翎毛를 잘 그렸다.

30 중조忠祚·숙宿: 모두 당희아의 손자로 화조와 영모를 잘 그려 가업을 이었다.

31 해처중解處中: 강남江南 사람이다. 후주後主(李煜, 961~975) 때 한림원 사예翰林院司藝를 지냈으며, 속칭 해장군解將軍이라 불리었다. 대나무 그림을 잘 그렸는데, 특히 추위에 떠는 새를 곁들인 설죽도雪竹圖를 잘 그렸다.

32 이부李莩: 양양襄陽 사람이다. 화죽영모花竹翎毛를 잘 그려 황전黃筌의 화체畵體를 방불케 하였고, 채색이 아담雅淡하여 별다른 일종의 풍격을 갖추었다.

33 이길李吉: 경사京師 사람이다. 일찍이 도화원 예학圖畵院藝學이 되었으며, 화죽영모花竹翎毛를 잘 그려, 황전黃筌에게 배웠다.

34 삼가三家: 이성李成·관동關仝·범관范寬을 가리킨다.

按語

화조화花鳥畵 중에서 서희徐熙와 황전黃筌 양대 화파는 후세에 미친 영향이 매우 크다.

두 화파를 아래에서도 계승한 사람이 각자 있다. 그들 자손을 제외하고도 많은 화가들이 계승하여, 남송까지 영향이 줄어들지 않았다. 그들의 화법은 본래 궁정의 부귀와 재야의 사대부를 대표하는 두 종류의 심미취향으로 분별되었다. 송대에 이르러서는 양 파가 이미 합류하여, 모두 화원에서 선후로 성행하여 통치계급을 위한 감상거리가 되었다.

敍曰: 古來畫梅者率皆傅彩寫生, 自北宋 華光僧仲仁, 始以墨暈創爲別趣. 覺範[1]效之, 輒用皁子膠畵于生繰扇上, 燈月之下, 橫斜宛然. 嗣是尹白[2]祖華光一派, 流傳至南宋 揚輔之, 始極其致. 猶子季衡[3]及甥湯正仲[4]輩, 大暢其源, 爭相趨向[5]. 時有僧擇翁[6]者, 自言學梅四十年, 作圈稍圓, 其力勤如此. 元 明以還, 作者寖盛[7], 乃爲史爲譜, 法益詳而流益敝, 雖名家不免以氣條取[8]嘲, 況下此者乎? 予錄此以補前人之闕. 亦以華光 越人, 創此奇特, 追維孤芳[9]高韻, 借爲鄕國生色[10]耳. 「墨梅」—淸·徐沁[11]『明畵錄』

『명화록 논화묵매』의 서문에 말하였다.

예부터 지금까지 매화를 그리는 자는 모두 채색으로 사생하였으나, 북송의 승려인 화강[仲仁]에서부터 먹을 바림해서 별다른 정취를 창조하였다. 각범이 그러한 방법을 본받았다. 점차 도토리 열매로 만든 아교를 사용하여, 생 비단이나 부채위에 그렸다. 달빛아래 가로 기운 것이 흡사했다. 이런 것을 이어서 윤백이 화강일파를 조술하고, 전하여 남송의 양보지에 이르러 절정에 이르렀다. 그의 조카인 계형과 생질인 탕정중 같은 이는 근원을 매우 자유롭게 표현하여 서로 다투어 앞서 갔다. 이때에 승려 택옹이란 사람이 스스로 말하길 '매화를 40년간 공부하니, 동그라미가 조금 둥글게 되었다'고 하였다. 힘 쓴 것이 이와 같다.

원나라 명나라 이래로 매화를 그리는 자가 점점 흥성해져 사적과 화보에 기록되고, 화법이 더욱 상세해져 폐단을 증가시켰다. 명가들이라 하더라도 매화 가지에서만 기운을 취하여, 비웃음을 면하지 못했으니, 하물며 이런 자보다 못한 자들은 어떻겠는가? 내가 전인들이 빠트린 것을 보충하여 기록한다. 화광은 월나라 사람으로 이런 기발하고 독특한 것을 창조하였다. 돌이켜 생각해보면, 고결한 품격과 고상한 운치가 고향과 나라를 위한다면 더 빛날 것이다. 청·서심의 『명화록』「묵매」에 나오는 글이다.

注

1 각범覺范: 남송화가 혜홍惠洪 승려이며, 성은 팽彭씨고, 자가 각범覺范이다. 균주筠州(지금의 江西 高安) 사람이다. 매와 대를 잘 그려, 필력이 있어서 가지와 줄기가 강하고 건실하다.

2 윤백尹白: 북송의 화가이다. 변변汴(지금의 河南 開封) 사람이다. 먹으로만 그린 꽃이 공교하다. 소식蘇軾이 일찍이 부賦를 지어 "꽃술에 먹 무리가 일어나니, 봄 색이 붓끝에서 흩어지네. 花心起墨暈, 春色散毫端."라고 하였다.

3 계형季衡: 남송화가 양보지揚補之의 조카이다. 묵매를 잘 그려 가법을 터득하였다. 수묵으로 영모翎毛도 잘 그렸다.

4 탕정중湯正仲: 남송南宋의 화가이다. 강서江西 사람으로, 자는 숙아叔雅이고, 호는 한암閒庵이다. 양보지揚補之의 생질이다. 개희開禧(1205~1207) 때 높은 벼슬을 지냈다. 묵매墨梅를 잘 그렸는데, 외삼촌의 화법을 발전시켜 흑백黑白을 서로 어울리게 하는 독창적인 수법으로 그렸다. 송석松石·죽석竹石도 분 색깔을 칠해서 청아淸雅한 느낌을 주었으며, 수선水仙과 난초蘭草도 잘 그렸다.

5 추향趨向: 먼저 가는先往 것이다.

6 택옹擇翁: 남송화가 석인제釋仁濟인데, 성은 동童씨이다. 글씨는 소식蘇軾에게 배우고 매화는 양보지楊補之에게 배웠다.

7 침성寢盛: 점점 흥성해지는 것이다.

8 이기조취以氣條取: 매화의 경상景象과 기운을 가지에서 취하는 것을 가리킨다.

9 추유追維: 회상하는 것이다. * 고방孤芳은 유독 뛰어나게 향기로운 꽃으로, 고결한 인품을 비유한다.

10 생색生色: 겉으로 드러남, 산뜻하고 생동감이 있음, 광채를 더하는 것이다.

11 서심徐沁: 청초淸初 회계會稽(지금의 江蘇 紹興) 사람이다. 자가 야공埜公이고, 호는 위우산인委羽山人이다. 저서 중국화사전인 『명화록名畵錄』 8권은 스스로 『선화화보宣和畵譜』와 『도회보감圖繪寶鑒』을 계승하여 지었다고 하였다. 명대明代 화가 8백 5십 여인을 수록하여 도석道釋·인물人物·궁실宮室·산수山水·축수畜獸 용龍·어魚·화조花鳥(附草蟲)·묵죽墨竹·묵매墨梅 등의 부분으로 나누어, 각각 소전을 열거하고 간략하게 그림의 기예를 말했다. 광범위하게 수집했으나, 빠트린 것도 많으며, 고증하지 못한 곳과 생략되어 합당하지 못한 곳도 있다.

⋯⋯⋯⋯⋯⋯⋯⋯⋯⋯⋯⋯⋯⋯⋯⋯

畵墨蘭自鄭所南[1] 趙彛齋[2] 管仲姬[3]後, 相繼而起者, 代不乏人, 然分爲二派. 文人寄興, 則放逸之氣, 見于筆端; 閨秀傳神, 則幽閒之姿, 浮于紙上, 各臻其妙. 趙春谷[4]及仲穆[5]以家法相傳, 揚補之[6]與湯叔雅[7]則甥舅[8]媲美. 楊維翰[9]與彛齋同時皆號子固, 且俱善畵蘭, 不相上下. 以及明季張静之[10] 項子京[11] 吳秋林[12] 周公瑕[13] 蔡景明[14] 陳古白[15] 杜子經[16] 蔣冷生[17] 陸包山[18] 何仲雅[19]輩出, 眞墨吐衆香, 硯滋九畹[20], 極一時之盛. 管仲姬之後, 女流爭爲效顰[21], 至明季馬湘蘭[22] 薛素素[23] 徐翩翩[24] 楊宛若[25], 皆以煙花麗

質[26], 繪及幽芳[27], 雖令湘畹[28]蒙羞, 然亦超脫不凡, 不與衆草爲伍者矣.

「畫蘭淺說」─淸·王槩等『芥子園畫譜』二集卷一─

　　묵란 그림이 송말 원초의 정소남·조이재·관중희 이후로 성행하여 뒤를 이은 화가들이 언제나 끊이지 않았으나 화풍은 둘로 나뉘었다. 하나는 문인이 감흥을 기탁하여 방일한 기운이 붓끝에 나타났고, 나머지 하나는 규수가 정신을 전하여 유한한 모습이 종이 위에 떠올라 각기 뛰어난 솜씨를 발휘했다.

　　조춘곡과 중목은 가법을 전했고, 양보지와 탕숙아는 숙질간으로 함께 난초를 잘 그렸다. 양유한과 이재[趙孟堅]는 같은 시대 사람으로 둘 다 자가 자고였는데, 함께 난을 잘 그려서 우열을 가리기 어려웠다. 명나라 말기에는 장정지·항자경·오추림·주공하·채경명·진고백·두자경·장냉생·육포산·하중아 등이 배출되어 참으로 먹이 뭇 향기를 토하고 벼루가 구원보다도 많은 상태여서 한때의 성황을 이루었다.

　　관중희 뒤에 여자들이 다투어 난을 그렸고, 명나라 말기에는 마상란·설소소·서편편·양완약 등이 모두 기생의 신분으로 난을 그려서 난초에게 부끄러움을 끼쳤지만, 그런 것들도 평범하지 않은 빼어남이 있으니, 다른 풀들과 동류로 여길 수 없는 것이다. 청·왕개 등의 『개자원화보』2집 1권 「화란천설」에서 나온 글이다.

注

1　정소남鄭所南: 송나라의 정사초鄭思肖이다. 자는 억옹憶翁이요 호가 소남所南이며, 연강連江 사람이다. 난과 대나무를 잘 그리고 시에 능했다.

2　조이재趙彝齋: 조맹견趙孟堅이다. 자는 자고子固이며, 호는 이재거사彝齋居士이다. 남조宋朝의 일족一族으로, 진사과에 급제하여 한림학사까지 이르렀다. 송이 망하자 벼슬하지 않고, 수주秀州의 광련진廣鍊鎭에 은거했다. 수묵백묘水墨白描의 수선水仙·매梅·난蘭·산반山礬·죽竹·석石을 잘 그렸고, 『매보梅譜』가 있어서 세상에 전한다.

3　관중희管仲姬: 관부인管夫人 도승道昇이다. 자는 중희仲姬요, 유명한 조자앙趙子昂의 부인이다. 위국부인魏國夫人의 증직贈職을 받았다. 묵죽난매墨竹蘭梅는 필의筆意가 청절淸絶했고, 청죽신황晴竹新篁은 그녀가 창시한 것으로, 후인의 본이 되었다. 산수와 불상도 잘 그렸다. 그녀의 행서行書·해서楷書는 남편 조자앙趙子昂과 동이同異를 분간키 어려웠다. 여류명필로서 위부인衛夫人 이후의 제일인자였다.

4　조춘곡趙春谷: 송나라의 화가 조맹규趙孟奎이다. 자는 문요文耀이며, 호는 춘곡春谷으로, 벼슬은 비각수찬秘閣修撰에 이르고, 죽석竹石·난혜蘭蕙를 잘 그렸다.

5　중목仲穆: 원나라의 조옹趙雍이다. 중목仲穆은 자요, 맹부孟頫의 아들로, 벼슬은 집현대제集賢待制·동화호주로총관부사同和湖州路總官府事에 이르렀다. 산수山水는 동원董源에게 사사師事하고 인마人馬·난석蘭石을 잘 그렸다. 진행초전眞行草篆에도 능했다.

6　양보지揚補之: 송나라의 양무구揚无咎이다. 한漢의 양자운揚子雲의 자손으로 자는 보지補之, 호는 도선노인逃禪老人이고, 청리장자淸夷張者라는 호도 썼으며, 수묵인물을 이공린李

公麟에게 배우고, 매죽梅竹·송석松石·수선水仙은 청담한아淸淡閒雅하여 이름이 높았다.

7 탕숙아湯叔雅: 송나라의 탕중정湯正仲이다. 자가 숙아叔雅이고, 강서江西 사람으로 양보지揚補之의 생질甥姪이다. 호는 한암閒庵이며, 양보지揚補之의 유법遺法을 잇고 신의新意를 발휘해 매죽梅竹·송석松石·수선水仙·난화蘭花를 잘 그렸다.

8 생구甥舅: 자매姉妹의 아들을 '생甥', 어머니의 형제를 '구舅'라 한다.

9 양유한楊維翰: 원元나라 화가이다. 자를 자고字固라 하고, 자호自號를 방당方塘이라 했다. 글은 삼소三蘇를 좋아하고 자첩字帖은 쌍정雙井의 황씨黃氏를 좋아했다. 만년에 묵난죽석墨蘭竹石을 그리기 시작해 매우 정묘했다.

10 장정지張靜之: 명明나라의 화가 장녕張寧이다. 자를 정지靖之라 하고, 한 편에서는 정지靜之로 쓰고 있으며, 호는 방주方州이다. 진사과에 올라 예과급간禮科給諫벼슬을 했으며, 인물산수人物山水를 잘 그렸고 글씨로 유명했다.

11 항자경項子京: 명明나라의 항원변項元汴이다. 자는 자경子京이고, 호는 묵림거사墨林居士이다. 산수山水를 대치大癡·운림雲林에게서 배우고, 고목古木·송죽松竹·난매蘭梅를 잘 그리고 글씨에도 능했다.

12 오추림吳芻林: 명나라 사람으로, 서화를 잘했다.

13 주공하周公瑕: 명나라 화가 주천구周天球(1514~1595)이다. 자는 공하公瑕, 호는 유해幼海인데, 난을 잘 그리고 서書에도 능했다.

14 채경명蔡景明: 명나라 화가 채일괴蔡一槐이다. 자는 경명景明이고, 진사과에 급제하여 광동참의廣東參衣가 되었다. 묵난墨蘭·죽석竹石을 잘 그리고 소해小楷·행초行草에도 능하였다.

15 진고백陳古白: 명나라 화가 진원소陳元素이다. 자는 고백古白이고, 명나라 사람으로 시서화詩書畵에 능하고 특히 묵난墨蘭을 잘 그렸다. 사호私諡를 정문선생貞文先生이라 하고, 저술이 전한다.

16 두자경杜子經: '經'은 '우紆'의 오자誤字로 생각된다. 두대수杜大綬의 자가 자우子紆니 명나라의 오吳 사람으로, 산수를 잘 그리고 해서에 능했다. 70이 넘어 『화엄경華嚴經』 81권을 써서, 천궁사天宮寺에 간직했다.

17 장냉생蔣冷生: 명나라의 장청蔣淸이다. 그의 자가 냉생冷生이고, 난죽蘭竹을 잘 그리고 시화詩畵에도 능했다.

18 육포산陸包山: 명나라 화가 육치陸治이다. 자는 숙평叔平이고, 포산包山에 거주하면서 포산자包山子라는 호를 썼다. 사생寫生은 서희와 황전의 유의遺意를 본받고, 산수는 송인宋人을 배우면서 창의를 발휘했다. 고문古文을 잘 하고 시에도 뛰어났으며, 행해行楷에도 능했다.

19 하중아何仲雅: 명나라 화가 하순지何淳之이다. 호는 태오太吳라 했으며, 명나라의 만력병술(萬曆丙戌(1586)에, 진사과에 올라, 벼슬이 시어侍御에 이르렀다. 산수山水·난죽蘭竹을 잘 그리고 행서에도 능했다.

20 "묵토중향墨吐衆香, 연자구원硯滋九畹": 먹은 많은 향香을 토하고, 벼루는 난蘭을 심는 밭보다도 많다는 것으로, 난초를 많이 그린다는 뜻이다. 『초사楚辭』에 "余旣滋蘭之九畹兮 又

樹蕙之百畹"이라는 구절이 있어서, 구원九畹으로 난蘭을 심는 고실故實로 삼게 되었다. 원畹은 30묘畝이다.

21 효빈效顰: 흉내 내는 것으로, 얼치기로 배우는 것을 의미한다.

22 마상난馬湘蘭: 명나라 여류화가 마수정馬守貞이다. 상난湘蘭은 그의 자이고, 호는 월교月嬌이며, 난초를 잘 그려서 '상란湘蘭'으로 불리었다.

23 설소소薛素素: 명나라의 설오薛五이다. 자는 소경素卿, 윤경潤卿 또는 소소素素라 했다. 난죽을 잘 그리고 시에도 능했다.

24 서편편徐翩翩: 명나라 여류화가이다. 금릉金陵의 기생으로, 묵난을 잘 그렸다.

25 양완약楊宛若: 양완楊宛이다. 자는 완약宛若이고 명대의 금릉金陵 사람이다. 모원의茅元儀의 측실이 되었는데, 난을 잘 그렸다.

26 연화여질煙花儷質: 아름다운 기녀를 형용한 말이다.

27 유방幽芳: 난을 가리킨다.

28 상원湘畹: 앞의 '구원九畹'과 같다. 상湘은 『楚辭』의 작자인 굴원屈原이 귀양 간 곳이다.

明, 呂紀〈桂菊山禽圖〉軸

　　花鳥有三派: 一爲鈎染, 一爲沒骨, 一爲寫意. 鈎染黃筌法也; 沒骨徐熙法也. 後世多學黃筌, 若元趙子昻·王若水, 明呂紀[1]最稱好手; 周之冕[2]略兼徐氏法, 所謂'鈎花點葉'是也. 王勤中[3]始法徐熙, 學者多宗之, 而黃筌一派遂少. 及武進惲壽平出, 凡寫生家俱却步矣. 近日無論江南·江北, 莫不家南田而戶正叔[4], 遂有"常州派[5]"之目, 賦色非不淨而冶, 而甌香[6]之精意不傳, 亦猶山水之貌清暉老人[7]也. 余于睢陽蔣氏見所藏梨花一大枝, 無作者姓名, 纖題元人折枝梨花圖, 不知出自何人手? 花瓣傅粉甚濃, 葉之正者, 著石綠, 以苦綠染出; 反者, 以苦綠染, 以石綠托于背, 味甚古茂, 而氣極輕清, 其枝幹之圓勁, 嫩芽之穎秀, 均非今人之所曾夢見, 安得有志者振起, 俾花鳥一藝重開生面也. 其寫意一派, 宋時已有之, 然不知始自何人, 至明林良[8]獨擅其勝, 其後石田·白陽輩, 略得其意, 若其全體之妙, 非大有力者學之必敗. —淸·長庚『國朝畫徵錄』[9]卷下

　화조화에 세 유파가 있다. 하나는 구륵하여 칠하는 것이고, 하나는 몰골이며, 하나는
사의이다. 구염은 황전의 화법이다. 몰골은 서희의 화법이다. 후세에는 대부분 황전을
배웠다. 원나라 조맹부·왕약수 같은 이나 명나라 여기가 가장 훌륭한 솜씨라고 칭송되
었다. 주지면은 서희의 화법을 약간 겸하였다. 이를 '구화점엽'이라고 한다.

　완근중은 처음에 서희를 본받았는데, 배우는 자들이 대부분 서희를 본받아서 황전일
파를 본받는 자들이 결국 적어졌다. 무진의 운수평이 나오자, 사생하는 작가들이 모두
뒤로 물러났다. 근래의 말에 강남·강북을 논할 것 없이, 집마다 남전이고 문호마다 정
숙이라 하니, 결국 "상주파"라고 지목하였다. 채색은 맑고 고왔지만, 구향恽壽平]의 정
묘한 뜻을 전하지 못했으니, 산수의 면모가 청휘노인[王翬]과 같다. 내가 휴양의 장씨가
소장한 오얏꽃 큰 가지 하나를 보았는데, 그린 사람의 이름이 없고, '원나라 사람 절지
이화도'라고 가늘게 제한 것이 있다.

　어떤 사람의 손으로 그렸는지? 알 수 없었다. 꽃잎을 매우 짙게 칠했고 잎 정면은
석록을 고심하여 칠했다. 잎 뒷면은 녹색을 고심하여 칠한 뒤에 석록을 칠하여 매우
예스럽고 무성한 맛이 있으며, 기운이 매우 맑으며 가지와 줄기가 원만하며 굳세고 어
린 싹이 빼어나서 모두 요즘사람들이 일찍이 꿈속에서도 볼 수 있는 것이 아니다. 그런
데 어떻게 뜻이 있는 자를 일으켜 화조를 그려서 모든 예술의 생생한 면모를 거듭 개척
하게 할 수 있었겠는가?

　사의라는 한 유파는 송나라 때 있었는데 누구로부터 시작되었는지 모르지만, 명나라
임랑에 이르러 아름다움을 독단했다. 그 뒤에 석전[沈周]·백양[陳淳] 같은 이들이 대략
뜻을 얻었다. 그림 전체의 묘함은 필력이 없는 자가 배우면 반드시 실패할 것이다.

청·장경의 『국조화징록』하권에 나오는 글이다.

注

1 여기呂紀(1477~?): 명나라 화가이다. 자는 정진廷振이고, 호는 낙우樂愚·낙어樂漁이다. 절
　강浙江 은현鄞縣 사람이다. 화조花鳥를
　잘 그렸다. 처음에는 변경소邊景昭에게
　배웠으나, 뒤에는 당·송唐宋 대가들의
　명적名蹟을 모방함으로써 그림이 묘경에
　이르렀다. 홍치弘治(1488~1505) 때 임양
　林良과 함께 황제의 부름을 받고, 인지전
　仁智殿에서 그림을 그리며 효종孝宗의
　총애를 받았으며, 금의지휘사錦衣指揮使
　가 되었다. 특히 봉鳳·학鶴·공작孔雀·
　원앙鴛鴦 등을 잘 그렸는데, 채색이 신선
　하고 아름다워 생기가 넘쳤다. 간간이

清, 周之冕<花鳥圖>冊

산수·인물화도 법도 있게 잘 그렸다.

2 주지면周之冕: 청나라 화가이다. 자는 복경服卿이고, 호는 소곡少谷이며, 장주長洲(지금의 江蘇 吳縣) 사람이다. 만력萬曆(1573~1619) 때 사람으로, 고예古隸를 잘 쓰고 화조화花鳥畵를 잘 그렸다. 집에 갖가지 새를 기르면서 생태와 습성을 자세히 관찰했으므로 그림이 생동감이 있었다. 채색이 곱고 아담하여, 신운神韻이 감돌았다. 당대의 문인·학자인 왕세정王世貞은 그의 그림을 가리켜 "오군吳郡 출신의 화조화가로는 심주沈周 이후, 진순陳淳과 육치陸治만한 사람이 없다. 그러나 진순의 그림은 묘妙하면서도 천진天眞하지 않고, 육치의 그림은 천진하면서도 묘하지 않다. 주지면은 두 사람의 장점을 겸비했다."고 평했다. 그는 술을 너무 좋아하여 뜻을 얻지 못하고 불우하게 지냈기 때문에, 당대에는 그다지 인정을 못 받았다고 한다.

3 왕근중王勤中: 청나라 화가 왕무王武(1632~1690)이다. 장주長洲 사람, 오현吳縣(지금의 江蘇 蘇州) 사람이라고도 한다. 자는 근중勤中이고, 호는 망암忘庵·설전도인雪顚道人이다. 문각공文恪公 왕오王鏊의 6대손, 왕회王會의 아우이다. 감상鑑賞에 정통하며 송·원宋元 대가들의 명적名蹟을 많이 수장하여, 수시로 펴 보고 연구도 하고 실제로 그려 보기도 해서 화법을 터득하기에 힘썼다. 따라서 그가 그린 화조花鳥나 동식물動植物은 모두 생동감이 넘쳤으며, 명대明代의 진순陳淳이나 육치陸治도 이를 능가할 수 없으리라는 평을 들었다. 왕시민王時敏은 그의 그림을 가리켜 "근대의 사생가寫生家에게는 화원畵院의 습기習氣가 많지만, 왕무의 그림은 신운神韻이 생동하여 참으로 묘품妙品에 들 만하다."라고 평했다. 주이존朱彝尊도 그의 〈동선사홍정도東禪寺紅定圖〉를 극찬했다.

4 정숙正叔: 청나라 운수평惲壽平은 자가 수평인데, 후에 자로 행세하여, 자를 정숙으로 고쳤다.

5 상주파常州派: 운수평이 『구향관전집甌香館全集』11권「화발畵跋」에 "근일에 사생하는 화가들이 내가 몰골로 그리는 꽃 그림을 많이 본받아서, 짙고 화려한 습속을 일변시켜 당시의 눈에 이바지하지만, 임모가 오래되니 서로 영향을 미쳤다. 내가 이에 송나라 사람의 담아한 일종을 급히 이루었지만, 지분脂粉이 화려하고 사치스러워 다시 본래의 모습으로 돌아가게끔 하려고 한다."고 하였다.

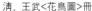

清, 王武<花鳥圖>冊

清, 惲壽平<出水芙蓉圖>頁

* "상주파"가 화조화에 미친 영향이 매우 넓다. 당시에 운수평에게 직접 지도받은 자로는 원어元馭·범정진范廷鎭·추현길鄒顯吉·운빙惲氷·장자외張子畏 등이다. 남전[운수평] 이후에 "상주파"의 영향이 더욱 성대해져서 운씨 한 집안에만 몰골법으로 꽃을 잘 그리는 자가 몇 십 명이나 되었다.

6 구향甌香: 운수평을 가리킨다. 『구향관집甌香館集』이 있어서 사람들이 '구향'이라고 부른다.

7 청휘노인淸暉老人: 청나라 초의 화가 왕휘王翬의 호가 청휘주인淸暉主人이다.

8 임량林良(약 1416~약 1480): 명나라 화가로 남해南海(지금의 廣東) 사람이다. 자는 이선以善이다. 천순天順(1457~1464) 때 내정內廷의 공봉供奉을 지내고, 홍치弘治(1488~1505) 때 금의지휘錦衣指揮가 되었다. 그림은 화훼花卉·영모翎毛·과목果木 등을 잘 그렸다. 채색화는 아주 정교했고, 수묵화로는 안개가 자욱하게 낀 물 위에 숨바꼭질하며 모이를 쪼아 먹는 오리와 기러기를 조촐하고 담박하게 그렸다. 수목樹木은 필치가 힘차서 초서草書와 같아 남이 따를 수 없을 정도였다. 명나라 때 원체화조화院體花鳥畵의 대표 작가 중 한 사람이다.

9 『국조화징록國朝畵徵錄』: 중국 회화사의 저술이다. 장경張庚이 지은 것으로 3권, 속록續錄 2권이다. 옹정擁正 13년(1735)에 완성되었는데, 건륭乾隆 4년(1739)에 자서自序했다. 청초에서부터 건륭乾隆초기까지의 화가 4백 6십여 인을 기재하여, 그들의 경력·특장·유파·사승 관계와 화론 등을 서술하였다.

明, 林良<雙鷹圖>軸

漢晉以來, 多畵人物·宮殿, 唐吳道子亦工人物. 至邊鸞始以花鳥著, 其徒于錫[1]·梁廣[2]·陳庶[3]等繼其業. 五代末, 始有徐熙·黃筌, 各工花鳥, 名盛一時. 宋開畵苑, 南北兩朝能手甚多, 而皆以徐·黃爲宗派, 元時猶祖述之. 至明而繪事一變, 山水花鳥皆從簡易, 而古法弁髦矣. 「畵派」—淸·鄒一桂『小山畵譜』卷下

한나라 진나라 이후에는 인물·궁전을 많이 그렸는데, 당나라 오도자도 인물을 잘 그렸다. 변란이 처음 화조를 그려서 우석·양광·진서 같은 이들이 화업을 계승하였다. 오대 말기에 서희·황전이 화조를 잘 그려서 당시에 명성이 성대하였다. 송나라 때 화원 제도가 시작되어 남송 북송 때 그림을 잘 그리는 자가 매우 많았지만, 모두 서희나 황전파이다. 원나라 때는 여전히 송나라를 조술하였다. 명나라에 이르러 그림이 한차례

변하여 산수나 화조화가 모두 간이함을 좇아서 고대화법이 무용지물이 되었다. _{청·추일} 계의 『소산화보』 하권 「화파」에 나오는 글이다.

注

1 우석于錫: 당나라 화가이다. 화조를 잘 그렸다. 닭과 개 그림이 묘한 경지에 이르렀다.
2 양광梁廣: 당나라 화가이다. 화조를 잘 그렸으며, 채색이 뛰어났고 필치는 변란에 미치지 못했으나 당시에 명수였다. 이에 정곡鄭谷이 〈해당海棠〉 시에 "양관의 그림은 찍는 필치가 더디다. 梁廣丹靑點筆遲"라는 구가 있다.
3 진서陳庶: 당나라 화가이다. 양주揚州 사람이다. 화조를 잘 그렸고, 변란에게 배워 더욱 채색을 잘 했으며, 송석松石과 초상에 뛰어났다.

..

花卉之有派, 無人不知之矣. 方蘭坻[1]『山靜居畵論』曰: "南田惲氏, 畵名海內, 人咸宗之, 然專工徐熙祖孫[2]一派, 趙 黃[3]之法, 幾欲亡矣." 余謂寫生自點筆一派興, 則鉤勒必非所尙也. 蓋點筆易見生趣, 鉤勒難免板滯, 人誰肯捨其易而樂其難哉? 且殺粉調脂之法, 愈創愈妙, 近日寫生家, 遇生紙必濕鉤筋, 遇絹扇用接粉法, 或墨花綠葉, 或用濃墨點花葉, 以泥金鉤醒之. 或以五色牋寫生, 能使不犯. 王元美[4]曰: "書家代不及古, 至于畵, 則何必遜于古人." 洵然. —清·李修易『小蓬萊閣畵鑒』

화훼에 유파가 있는 것을 사람들이 알고 있다. 난저[方薰]가 『산정거논화』에서 "남전[惲壽平]의 그림은 나라 안에서 유명하여 사람들이 모두 그를 본받았으나, 서희의 조손인 한 유파는 황전과 조창의 화법이 없어지길 바란다."고 하였다. 내가 생각하기에 사생에서 붓으로 먹을 찍어 그리는 하나의 유파가 흥기함으로 구륵 법은 반드시 숭상되지 않았을 것이다. 점필법이 생동하는 정취를 보이기 쉽고 구륵은 딱딱하게 막히기 쉽다. 사람들 중에 쉬운 것을 버리고, 어려운 것을 누가 즐기겠는가?

더구나 호분을 없애고 연지를 섞는 방법으로 그리면 그릴수록 더욱 묘해진다. 요즘 사생하는 화가들이 생지를 만나면 반드시 적셔서 잎맥을 그린다. 비단부채를 만나면 채색하는 방법으로 꽃은 먹으로 잎은 녹색으로 그린다. 더러는 농묵으로 꽃과 잎을 그리고, 이금으로 선을 그어서 분명하게 표현한다. 어떤 이는 오색종이에 사생하여 먹이 침범하지 못하게 한다. 왕원미[王世貞]가 "서예가는 대대로 옛날에 미치지 못하지만, 그림은 어째서 고인에게 반드시 양보하는가?"하였는데, 진실로 그렇다. _{청·이수이의 『소봉래각} _{화감』에서 나온 글이다.}

注

1 방난저方蘭抵: 청나라 화가 방훈方薰의 별호가 '난저'이다.
2 서희조손일파徐熙祖孫一派: 오대五代 남당南唐의 서희徐熙와 그의 손자인 송宋의 서숭사徐崇嗣·서숭훈徐崇勳·서숭구徐崇矩 등의 유파를 이른다. * 조손祖孫은 할아버지 대에서 손자 대까지, 조부모와 손자 손녀를 아울러 이르는 말이다.
3 조황趙黃: 북송화가 조창趙昌과, 오대五代 후촉後蜀 화가 황전黃筌을 가리킨다.

..

按畫墨竹之創始者, 爲唐張立[1]. 王摩詰亦擅墨竹. 五代郭崇韜[2]之妻李夫人, 臨摹窓上竹影, 別成一派. 更有黃筌父子·崔白弟昆[3]皆工墨竹, 筆到精細, 神妙入微. 宋元以降, 有文湖州·蘇東坡·趙孟堅·孟頫·仲穆·管仲姬·吳仲圭·倪雲林等. 諸子中, 惟湖州筆法, 最臻神化. 其布局, 有淺深層次向背照應之分別; 其補地, 有丘石泉壑荊棘野草之變化; 其點景, 有煙雲雪月風晴雨露之烘托. 是惟意在筆先, 始能筆超法外, 誠爲畫墨竹之聖乎; 東坡與之同時, 尙北面事之也. 其後金之完顏樗軒[4], 元之李息齋父子·自然老人[5]·樂善老人[6], 明之王孟端·夏仲昭[7], 都師法湖州, 兼師東坡. 湖州·息齋, 各立墨竹譜以傳闕派, 後世師承其法者, 代有傳人. 更有寫墨而兼擅鉤勒著色者, 有王澹游[8]·黃華老人[9]·吳道子. 畫紫竹者, 有程堂[10]. 畫朱竹者, 有宋仲溫[11]. 畫雪竹者, 有解處中. 此猶如禪宗之別派也……當專心研究, 不宜分心旁務, 則業精于勤, 必能出人頭地. 「儀眞客邸復文弟」—淸·鄭燮『鄭板橋家書』

묵죽의 창시자를 살펴보면 당나라 장립이다. 왕마힐[王維]도 묵죽을 잘 그렸다. 오대 곽숭도의 처 이부인이 창에 비친 대 그림자를 그려서 특별한 유파를 이루었다. 게다가 황전부자·최백형제가 모두 묵죽을 잘 그려 필치가 정세하고 신묘하여 미묘한 경지에 들었다. 송원 이후 문호주·소동파·조맹견·맹부·중목·관중희·오중규·예운림 같은 이들이 있다.

여럿 중에 호주[文同]만 필법이 가장 신묘하게 변화하였다. 포치와 형세에서 천심 층차 향배가 구별되어 서로 어울린다. 바닥에 보충해서 그린 것 중에 구릉과 바위·샘과 골짝·가시덤불과 들풀은 변화가 있다. 점경에서 연기·구름·눈·달·바람·맑음·비·이슬 등은 홍탁법으로 돋보이게 그렸다. 이는 뜻이 붓보다 먼저 있어야, 필치가 법 밖으로 빼어나게 되어 실로 묵죽의 성인이 될 것이다. 문동은 동파와 같은 시대 사람인데도, 동파가 오히려 스승으로 섬겼다. 그 뒤 금나라 완안저헌, 원나라 이식재부자·자연

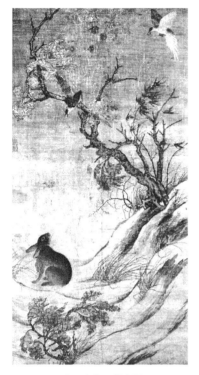

宋, 崔白 <雙喜圖>

노인·낙선노인, 명나라 왕맹단·하중소 등은 모두 호주를 본받았고, 겸하여 동파를 스승으로 삼았다. 호주·식재는 각각 『묵죽보』를 만들어서 묵죽의 유파를 전하여 후세에 그 법을 배운 자들이 있어서 대대로 전해온다.

다시 먹으로 그리더라도 구륵하고 채색을 겸한 자는 왕담유·황화노인·오도자 등이 있다. 자줏빛 대를 그린 자로는 정당이 있다. 붉은 대를 그린 자는 송중온이 있다. 설죽을 그린 자는 해처중이 있다. 이는 선종의 별파와 같다. ……전심으로 연구하며 마음을 분산시키지 않고, 화업의 정진에만 힘써야 반드시 남보다 뛰어날 것이다. 청·정섭의 『정판교가서』「의진객저부문제」에 나오는 글이다.

注

1 장립張立: 당나라 화가이다. 촉蜀 사람이며, 묵죽을 잘 그렸다.

2 곽숭도郭崇韜(?~926): 오대五代시대 대주代州 안문雁門(지금의 山西 代縣) 사람으로, 자는 안시安時이다. 사람됨이 명민하고 재간이 있었다. 이존욱李存勖을 도와 후당後唐 건국에 공을 세워 추밀사樞密使에 오르고, 후량後梁을 멸망시키는 데 일등 공신으로 시중侍中에 올랐다. 환관의 모함으로 살해되었다.

3 최백崔白: 송나라 호량濠梁 사람이고, 자는 자서子西이다. 화죽花竹과 영모翎毛를 조촐하게 잘 그렸으며, 특히 연꽃·물오리·기러기를 잘 그려 명성을 떨쳤다. 도석道釋·인물·귀신도 정묘하게 그렸고, 사생寫生에도 뛰어나 거위·매미·참새 등을 아주 잘 그렸다. 희령熙寧 1년(1068)에 애선艾宣·정황丁貺·갈수창葛守昌 등과 함께 어의御扆(황제가 치는 병풍)에 그림을 그렸는데, 그가 가장 잘 그려서 도화원 예학圖畫院藝學에 임명되었다. 송나라가 건국된 이래 도화원의 화풍은 반드시 황전黃筌·황거채黃居寀 부자의 화법을 격식으로 삼는 것이 관례였으나, 최백과 오유吳瑜가 등장한 뒤로는 격식이 일변하게 되었다고 한다. 상국사相國寺 등 사찰 벽화도 그렸고, 〈사안등동산도謝安登東山圖〉·〈자유방대도子猷訪戴圖〉·〈패하도敗荷圖〉·〈설안도雪雁圖〉 등을 남겼다. * 곤昆은 최백의 형을 말하는데, 최백의 형은 화사畫史에 없다. 최백의 아우 최각崔慤은 자가 자중子中이다. 화조花鳥를 잘 그렸으며, 화법이 형과 비슷했다. 모든 경물景物을 대범하면서도, 과장된 필법으로 그렸다. 물가에 꽃과 대나무를 그리거나, 갈대가 우거진 물가 언덕에 원앙새와 기러기를 함께 그렸다. 특히 토끼를 잘 그려 일가를 이루었다고 한다.

4 완안저헌完顔樗軒: 금金의 화가 완안숙完顔璹(1172~1232)이다. 완안윤공完顔允恭의 조카로 밀국공密國公에 봉해졌다. 본명은 수손壽孫이었는데, 세종世宗(1161~1189) 으로부터 지금 이름을 하사받았다. 자는 중보仲寶·자유子瑜이고, 호는 저헌거사樗軒居士이다. 학문이 넓고 재주가 뛰어났으며, 법서法書와 명화名畫를 많이 수장했다. 시문詩文과 글씨·그림에 능했다. 그림은 묵죽墨竹에 일가를 이루었고 불상佛像·인물人物도 잘 그렸다. 금나라 종

실宗室 중에서 제1인자라는 평을 들었다.

5 자연노인自然老人: 원나라 화가 유자연劉自然이다. 기주祁州(지금의 河北 安國) 사람인데, 연경燕京에 피란와서 살았다. 이름은 미상이고, 당시 사람들이 자연노인自然老人이라 불렀다. 묵죽墨竹과 금조禽鳥를 잘 그렸다. 유덕연劉德淵·고길보高吉甫·적잔군실赤盞君實 등에게 그림을 가르쳤다.

6 낙선노인樂善老人: 원나라 화가이다. 묵죽을 잘 그렸고, 고정지顧正之·범정옥范庭玉·한소엽韓紹曄을 가르쳤다.

7 하중소夏仲昭: 명나라 화가 하창夏昶(1388~1470)이다. 곤산崑山 사람으로, 자는 중소仲昭이고, 호는 자재거사自在居士·옥봉玉峯이며, 하병夏昺의 아우이다. 주창朱昶이란 이름으로 영락永樂 13년(1415)에 진사進士하였다. 뒤에 하씨夏氏로 복성復姓하고 이름 자 창昶을 창昶으로 고쳤다. 정통正統(1436~1449) 때 벼슬이 태상경太常卿에 이르렀다. 그림은 진계陳繼·왕불王紱에게 배워 특히 묵죽墨竹을 잘 그렸으며, 당

明, 夏昶<瀟湘風>卷 부분

대의 제1인자로 일컬어졌다. 당시 그의 명성은 전국에 널리 알려져 "하창의 대나무 한 개는 서량西涼(지금의 甘肅省 武威縣)의 금 열 덩어리"라는 노래까지 생겨났다고 한다. 해서楷書에도 뛰어났다.

8 왕담유王湛游: 금金의 서화가 왕만경王曼慶이다. 호가 담유湛游이고, 정균庭筠의 아들이다.

9 황화노인黃華老人: 금金의 서화가·문학가 왕정균王庭筠(1151 혹 1156~1202)이다. 자는 자단子端이고, 호는 황화산인黃華山人이다. 하동河東 사람, 요동遼東 혹은 익주盆州 사람이라고도 한다. 대정大定 16년(1176)에 진사進士하여, 벼슬은 한림원 수찬翰林院修撰에 이르렀다. 시詩·글씨·그림에 뛰어났다. 그림은 임순任詢의 화법을 배워 산수화와 고목枯木·죽석竹石 등을 잘 그렸다. 글씨는 미불米芾을 배웠다. 일설에는 미불의 외손자라고도 하나, 연대가 맞지 않는다. 작품으로 〈유죽고사도幽竹枯槎圖〉 권이 일본에 소장되어 있다. 『황화집黃華集』 집본輯本이 있다.

金, 王庭筠<幽竹枯槎圖>卷

北宋, 程堂〈山水冊〉

10 정당程堂: 북송의 화가이다. 자는 공명公明이고, 미산眉
山 사람이다. 문동文同의 제자로 묵죽墨竹을 잘 그렸다.
문호주 죽파文湖州竹派에서도, 유일하게 오의奧義에 도달
했다는 평을 들었다. 봉미죽鳳尾竹·보살죽菩薩竹·고죽
苦竹·자죽紫竹·풍죽風竹·우죽雨竹 등을 즐겨 그렸으며,
벽화壁畵도 그렸다. 소채류蔬菜類도 잘 그려 〈자개도紫
芥圖〉〈자가도紫苟圖〉 등을 남겼다.

11 송중온宋仲溫: 명나라 화가 송극宋克(1327~1387)이다.
자는 중온仲溫이고, 호는 남궁생南宮生이며, 장주長洲 사
람이다. 시詩·글씨·그림에 능했다. 그림은 명초明初에
고계高啓 등과 함께 십우十友란 말을 들었다. 시는 십재
자十才子의 한 사람으로 일컬어지기도 했다. 그는 어려
서부터 호탕하여, 말 타기와 칼 쓰기를 익히는 한편 병
법兵法을 연구했다. 성격이 강직하여 남이 잘못이 있으
면, 면전에서 책망하고 추호도 용서하지 않았다. 남과
토론하면, 사리를 따져서 반드시 이기고야 말았다. 일단
세상 일에 염증을 느끼게 되자, 문을 닫고 들어앉아서
손님을 사절하고 글씨 연습에 힘써, 마침내 글씨로도 명
성을 얻게 되었다. 글씨는 장초章草를 정묘하게 잘 썼
다. 장초는 오랫동안 전하지 않다가, 그에 이르러 다시
유행하게 되었다. 그림은 특히 대竹를 잘 그렸다. 필치
가 소슬하면서도 속기俗氣가 없었다. 붉은 물감으로 대
나무를 그리는 주죽朱竹은 그에게서 비롯되었다고 한다.

明, 宋克〈萬竹圖〉부분

9
繼承論
계승론

사혁이 '육법'을 논한 중에 여섯째 법으로 "전이모사"나 "전모이사"라고 강론한 것은 고인들의 우수한 작품을 임모하여 예전의 유산을 학습하는 것이다. 장언원은 『역대명화기』「논화육법」에서 전이모사를 '화가의 말단적인 일'로 여겼지만, 화가들이 이 법을 하찮게 여기라는 말은 아니다.

인류 역사상 회화는 처음부터 끝까지 사회의 발전에 따라서 발전되어 왔다. 사회 발전의 전체적인 추세와 결정에 따라서 회화가 발전하는 것은 전반적인 추세이다. 이것이 회화가 발전하는 객관적인 하나의 규율이다. 이외에 회화에도 자신의 전통과 회화가 발전해온 역사의 계승성이 있다. 이는 회화가 발전하는 자신의 규율이다. 앞 시대의 회화는 모두 후대의 회화에 상당한 영향을 끼쳤고, 후대의 회화도 전대 회화의 성과를 계승하였다. 이것이 회화가 발전하는 역사의 계승성이다. 이로 말미암아 역사의 계승성이 존재하고 회화가 발전함으로 자기의 전통을 소유하게 된다.

전통회화의 계승과 대립하여 중국고대 화가 중에는 두 종류의 태도와 두 종류의 작법과 두 종류의 결과를 기본적으로 갖추었다.

한 종류는 "옛 것을 빌려 지금에 개척한다."는 것이다. 유산을 학습하는 수단으로 거울삼는 계승의 목적은 혁신적으로 창조하기 위하여 지금 사람들이 힘쓰는 것이다. 고대의 화가들을 살펴보면 널리 배워 독자적인 자신의 견해를 펼치지 않은 자가 없다. 심후한 전통의 공력을 갖추었어도 많은 사람들과 다른 면목이 있다. 이를 "옛것을 가지고 변화 시킨다."는 것이다. 그들은 전통의 정화를 학습하여 생활에 깊이 담아 생활을 묘사하는 가운데 전통을 영활하게 운용하여 전통을 발전시켰다.

이것이 심종건이 말한 "동원은 거연이 본 받았고, 미불과 미우인이 본받았으며, 원나라 사대가인 황공망·왕몽·예찬·오진 등이 모두 동원을 본 받았다. 하나의 원조를 추존하여 본받았지만, 조금도 답습한 곳이 없는 것은 스스로 문호를 세워서 독창적인 유파를 자신을 위하여 이루었기 때문이다."[1]는 것이다.

고인을 학습하지만 고인을 닮는데 만족해서는 안 되고, 그렇지 않으면 예술이 발전할 수 없어서 예술생명이 반드시 멈춰버린다. 석도가 "고인의 수염과 눈썹이 내 얼굴에 생겨날 수 없고, 고인의 폐부가 나의 뱃속에 들어올 수 없다. 나는 스스로 나의 폐부를 드러내고, 나의 수염과 눈썹을 드러내야만 한다. 어떤 때에 다른 작가와 그림이 똑같게 되더라도 그 작가가 나에게 온 것이지, 내가 일부러 그 작가를 위한 것이 아니다."[2]고

1) 沈宗騫. "如一北苑也, 巨然宗之, 米氏父子宗之, 黃 王 倪 吳皆宗之, 宗一鼻祖而無分毫蹈襲之處者, 正其自立門戶而自成其所以爲我也."

2) 石濤. "古之鬚眉不能生在我之面目, 古之肺腑不能安入我之腹腸, 我自發我之肺腑, 揭我之鬚眉, 縱有時觸著某家, 是某家就我也, 非我故爲某家也."

말한 것에서 좋은 예를 들 수 있다.

　한 종류는 "옛 것을 배우는 것이 상승이다."는 것이다. 중국회화사에도 한 무리의 사람들이 있다. 이들은 전통을 계승하는 목적이 명확하지 않다. 그들은 생동하는 실제를 떠나서 임모할 줄만 안다. 창조할 줄 몰라서 결과적으로 "옛 것에 빠져 변화하지 못하는" 막힌 길에 빠져서 "구본을 사수하여, 끝내 나갈 길이 없다."고 하는 자들이다. 곽희와 곽사가 『임천고치』에서 북송 후기 화단을 비평하여 "지금 제노 지방의 선비들은 영구만 모방하고, 관섬 지방의 선비들은 범관만 모방하고 있다. 자기 혼자 배우는 것도 답습한다고 하는데, 하물며 제노와 관섬 지역은 둘레가 수 천리나 된다. 수많은 주와 현의 사람들이 사람마다 그렇게 제작한다면 어떠하겠는가? 한 사람의 법만 배우는 것을 예부터 병이라고 했다. 이는 음악이 하나의 음률에서만 나오는 것과 같은 것이다."[3]고 하였다. 남송 말기에도 같은 모양으로 그려내서 "사람마다 마원이고 모두가 하규"와 같은 상황이었으며, 명나라 말기나 청나라 때에도 "집집마다 황공망이고 모두가 황공망"이라고 할 정도로 옛 것을 임모하는 풍조가 더욱 심하여 회화의 창조적인 발전에 심각한 방해가 되었다.

　이상의 두 방면의 경험은 중요시 할만하다. 우리가 옛것을 취하는 것은 시대에 뒤지는 것이 아니다. 계승·생활·창조 세 가지가 하나로 통일되어야 한다는 점은 지금 시대에 더욱 주의해야 할 것이다.

3) 郭熙·郭思, 『林泉高致』. "今齊 魯之士, 惟摹營丘, 關陜之士, 惟摹范寬. 一己之學, 猶爲蹈襲, 況齊 魯 關 陜, 幅員數千里, 州州縣縣, 人人作之哉? 專門之學, 自古爲病, 正謂出于一律."

一

凡畵入門, 必須名家指點[1], 令理路[2]大通, 然後不妨各成一家, 甚而靑出
于藍[3], 未可知者. 若非名家指點, 須不惜重資[4], 大積古今名畵, 朝夕探求,
下筆乃能精妙過人. 苟僅師庸流[5]筆法, 筆下定是庸俗, 終不能超邁[6]矣. 昔
關仝從荊浩而仝勝之, 李龍眠集顧 陸 張 吳而自闢戶庭[7], 巨然師董源, 子
瞻師與可, 衡山師石田, 道復師衡山. 又如思訓之子昭道, 元章之子友仁,
文進之子宗淵, 文敏之甥叔明, 李成 郭熙之子若孫[8]皆精品, 信畵之淵源有
自哉. 「傳受」—明·唐志契『繪事微言[9]』

그림에 입문할 때는 반드시 유명한 작가의 지도를 받아야 한다. 이치를 크게 통달한
뒤에 각자 일가를 이루어도 무방하고 심지어 선생보다 나아질 수도 있다는 것을 알고
있는 한 자가 아직 없다. 명가의 지도를 받지 않으면 상당한 자본을 아끼지 않아야 한
다. 고금의 명화를 많이 쌓아두고 아침저녁으로 탐구하여야, 붓을 대면 정묘함이 남들
보다 뛰어날 수 있다. 구차하게 겨우 용렬한 이들의 필법을 배운다면 그림이 반드시
평범하고 저속하여 끝내 빼어날 수가 없다.

옛날에 관동은 형호를 배웠지만 관동이 형호보다 나았다. 용면[李公麟]은 고개지·육
탐미·장승요·오도자 등의 필법을 집대성하여 스스로 문호를 열었다. 거연은 동원을
배웠고, 자첨[蘇軾]은 여가[文同]를 배웠으며, 형산[文徵明]은 석전[沈周]을 배웠고, 도복
[陳淳]은 문징명을 배웠다. 이사훈의 아들 이소도·미불의 아들 미우인·문진[戴進]의
아들 종연[戴泉]·문민[趙孟頫]의 외손자인 숙명[王蒙] 같은 이들과 이성과 곽희의 아들
[郭思]과 손자[郭道卿] 같은 이들은 모두 작품이 정묘한데, 실로 그림의 연원이 어디에
있겠는가! 명·당지계의 『회사미언』「전수」에서 나온 글이다.

注

1 지점指點: 지적하거나 지도하는 것이다.
2 이로理路: 조리나 이치이다.
3 청출어람靑出于藍: 청색이 쪽에서 나왔으나 쪽보다 푸르다는 것인데, 제자가 선생보다 우
 수한 것을 비유하는 말이다.
4 중자重資: 많은 자금이다.
5 용류庸流: 평범한 무리를 이른다.

6 초매超邁: 고상하게 빼어나서, 보통사람들보다 탁월한 것을 이른다.

7 호정戶庭: 문호門戶나 가문家門을 가리킨다.

8 "이성 곽희지자약손李成 郭熙之子若孫": 곽희郭熙의 손자는 곽도경郭道卿으로 곽사郭思의 아들이고, 말 그림을 잘 그렸다. 이성의 아들과 손자는 모두 그림을 잘 그리지 않았다.

9 『회사미언繪事微言』: 약 1620년 전후에 명나라 당지계唐志契가 그림에 관하여 말한 것이다. * 미언微言은 의미심장한 말이다.

..

『雨窗漫筆』云: "學不師古, 如夜行無火. 遇古人眞跡, 以我之所得, 向上研求, 看其用筆若何? 積墨若何? 安放若何? 出入若何? 偏正若何? 必于我有出一頭地處, 久之自與脗合矣." 摹畵之法此論最確. 山之輪廓先定其劈圌圖[1]處, 次看全幅之勢, 主峰多正, 旁峰多偏, 正峰須留脊, 旁峰須向背. 意到筆隨, 不能預定, 惟善學者會之耳. —淸·王學浩『山南論畵』

왕원기가 『우창만필』에서 말했다. "배우는 데 옛 사람을 스승으로 하지 않으면, 밤에 불이 없는 곳에서 다니는 것과 같다. 고인의 진적을 만나면, 내가 터득한 것으로 위로 향한 연구를 하는데 용필이 어떠한가? 적묵은 어떠하며, 어떻게 배치했고, 어떻게 드러내고 감추었으며, 무엇을 치우치게 하고 무엇을 바르게 했는가? 등을 보고, 반드시 자신이 남들보다 진보한 곳이 있어야 오래 되어도 자신과 딱 들어맞게 될 것이다." 이 말은 그림을 모사하는 방법으로 논리가 가장 확고하다.

산의 윤곽은 한 덩어리로 둥글게 할 곳과 나눌 곳을 미리 정한 다음, 화폭의 형세를 보고 주가 되는 봉우리는 대체로 바르게 그린다. 주위의 산들은 대다수 치우치게 그린다. 정봉을 그릴 때는 반드시 등마루를 남겨야 한다. 곁 봉우리는 반드시 앞뒤가 표현되어야 한다. 뜻이 정해지면 붓이 따르게 되니 미리 정할 수 없는 것이다. 잘 배운 사람이라야 이해할 수 있을 뿐이다. 청·왕학호의 『산남논화』에 나오는 글이다.

注

1 홀륜劈圌圖: 홀劈圌은 덩어리질 홀이며, 홀륜은 둥글둥글한 것이다. 산 전체의 모습을 그림에 있어 어떤 준법으로 처리해야 할 것을 먼저 구상한다는 의미이다.

按語

청나라 진조영秦祖永이 『동음화결桐陰畵訣』에서 "녹대가 말하였다. 그림이 옛것을 배우지 않으면 밤에 다닐 때 등불이 없어서, 나아갈 길이 없는 것과 같다.[麓臺云: 畵不師古, 如夜行無燭, 便無出路.]"고 하였는데, 말하는 방법이 조금 다른 점이 있다. 왕원기王原祁의 『우

창만필』과 『녹대제화고麓臺題畫稿』을 조사해보니, 모두 이런 말은 없다.

청나라 장경長庚이 『포산논화浦山論畫』「논취자論取資」에서 "법은 진실로 옛 사람에게서 취해야 한다. 바탕으로 삼는 것은 생기가 넘치는 곳에서 구하지 않으면 안 된다. 옛 화본만 고수하면 끝내 나아갈 길이 없게 된다.[法固要取于古人, 然所資者不可不求諸活潑潑地, 若死守舊本, 終無出路.]"고 말하였다.

..

初學欲知筆墨, 須臨摹古人, 古人筆墨, 規矩方圓之至也[1]. 山舟[2]先生論書, 嘗言 "帖在看不在臨." 僕謂 "看帖是得于心, 而臨帖是應于手. 看而不臨, 縱觀妙楷[3]所藏, 都非實學. 臨而不看, 縱池水盡黑, 而徒得其皮毛. 故學書必從臨摹入門, 使古人之筆墨皆若出于吾之手, 繼以披玩, 使古人之神妙, 皆若出于吾之心."

朱子[4]讀書法曰: "凡書只貴讀, 讀多自然曉." 僕謂 "凡畫須要臨, 臨多自然曉." 又曰: "書讀千遍, 其義自見." 臨畫亦不外一熟字.

臨摹古人, 求用筆明各家之法度, 論章法[5]知各家之胸臆, 用古人之規矩, 而抒寫自己之性靈. 心領神會, 直不知我之爲古人, 古人之爲我, 是中至樂, 豈可以言語形容哉! —淸·董棨『養素居畫學鉤深』

초학자가 필묵법을 알려면 반드시 고인의 그림을 임모해야 하는데, 고인의 필묵법은 화법의 표준이다. 산주[梁同書]선생이 글씨를 논평하여 일찍이 "서첩은 보는 데에 있지 임서하는 데 있지 않다."고 하였다.

제 생각을 말하면 "서첩을 보는 것은 마음을 얻는 것이요, 서첩을 임서하는 것은 손을 따르게 하는 것이다. 보기만 하고 임서하지 않으면 묘해대에 수장된 것들을 보더라도 모두 실제로 배울 바가 아니다. 임서만하고 감상하지 않으면 못물이 다 검어지더라도 겉모습만 얻을 뿐이다. 따라서 그림을 배울 적엔 반드시 임모에 입문하여 고인의 필묵이 모두 자신의 손에서 나온 것 같아야 한다. 계속 펼쳐놓고 감상하면, 고인의 신묘함이 모두 내 마음에서 나온 것 같아야 한다."

주자[朱熹]가 독서법을 말하여 "모든 글은 읽는 것만 귀하게 여기니, 많이 읽으면 자연히 깨닫게 된다."고 하였다. 저는 "모든 그림도 반드시 임화해야 한다. 임화를 많이 하면 자연히 깨닫게 된다." 또 "글을 천 번 읽으면 뜻이 저절로 나타나게 된다."고 생각한다. 임화도 하나의 익힐 '숙'자를 벗어나지 않는다.

고인의 그림을 임모할 적에는 용필법을 탐구하여 작가들의 법도를 밝혀야 하고, 구도법을 논하여 작가들의 생각을 알아야 할 것이다. 옛사람의 방법을 사용하되, 자기의

독특한 생각을 표현해야 한다. 마음과 정신으로 깨달으면 곧바로 내가 고인이 되고 고인이 내가 됨을 알지 못하게 될 것이다. 이런 가운데 지극한 즐거움을 어떻게 말과 글로써 형용할 수 있겠는가! 청·동계의 『양소거화학구심』에 나온 글이다.

注

1 규구방원지지야規矩方圓之至也: 석도石濤의 『고과화상화어록苦瓜和尙畵語錄』의 「요법장了法章」에 "규구란 방원의 표준이다.[規矩者方圓之極則也]"라는 문장이 나온다. 여기서 방원方圓은 네모난 것과 둥근 것으로 사물의 형체와 성질을 두루 이르는 말이다. 방법과 준칙을 말한다.

2 산주山舟: 청나라 양동서梁同書(1723~1815)의 호이다. 자는 원영元穎이며 호가 불옹不翁·신오장옹新吾長翁이다. 전당錢塘 사람으로, 건륭乾隆 17년(1752)에 진사를 특사特賜받았다. 안진경顔眞卿·유공권柳公權·미불米芾·동기창董其昌 등의 필법을 두루 익혀, 글씨에 일가를 이루었다.

3 묘해妙楷: 묘해대妙楷臺로, 수隋 양제煬帝가 명가의 필적을 보관하기 위하여, 동도東都(지금의 洛陽)의 관문전關文殿 뒤에 세운 두개의 건물을 이른다. 동쪽에 세운 것을 묘해妙楷라 하고, 예부터 전해오는 서법書法을 소장했다. 서쪽에 것을 보적寶迹이라 하고, 예부터 전해오는 명화를 소장하였다.

4 주자朱子: 성리학性理學을 대성한 남송의 대유학자, 주희朱熹(1130~1200)를 말한다.

5 장법章法: '구도법構圖法'으로 화면에 여러 가지 물체나 경물을 적절히 배치하는 방법이다.

二

腐儒坐井觀天, 泥古不化, 若五嶽三江, 瞬息間千變萬狀, 豈陳陳相因者得之于筆墨間歟! —清·李贄[1]語. 見清·戚學標『回頭想』

쓸모없는 선비가 우물에 앉아서 하늘을 보고 있으면 옛것에 구애되어 변화하지 못한다. 오악과 삼강이 순식간에 수없이 변하는 모습 같은 것을 어떻게 답습하는 자가 필묵 사이에서 터득할 수 있겠는가! 청·이지의 말이다. 청·척학표의 『회두상』에 보이는 글이다.

注

1 이지李贄(1527~1602): 명나라 사상가·문학가이다. 호가 탁오卓吾이고, 회족回族(突厥族)

이다. 천주 진강泉州晉江(지금의 福建 泉州) 사람이다. 운남 요안 지부雲南姚安知府를 지냈다. 54세에 벼슬을 사직하고, 황안黃安·마성麻城 지역에서 우거하며 책을 쓰고 강학을 하자, 따라 배우는 이가 수천 명이었다. 공맹孔孟의 학설을 시비의 수단으로 삼고, 겉으로만 유학을 추구하며 속으로는 탐욕을 쫓는 풍조를 비판하였다. 급사중給事中 장문달張問達에게 근거 없는 죄목으로 탄핵을 받고 하옥되어 자살하였다. 저서로 『이씨분서李氏焚書』·『속분서續焚書』·『장서藏書』·『속장서續藏書』·『초담집初潭集』 등이 있다.

古者識之具也, 化者識其具而弗爲也.[1] 具古以化, 未見夫人也.[2] 嘗憾其泥古不化者, 是識拘之也.[3] 識拘于似則不廣, 故君子惟借古以開今也.[4] 又曰: "至人[5]無法." 非無法也, 無法而法乃爲至法[6] 凡事有經[7]必有權[8], 有法必有化. 一知其經, 卽變其權; 一知其法, 卽功于化.[9]

夫畵: 天下變通之大法也, 山川形勢之精英[10]也, 古今造物之陶冶[11]也, 陰陽氣度[12]之流行也, 借筆墨以寫天地萬物而陶泳[13]乎我也.[14] 今人不明乎此, 動則曰: "某家皴點, 可以立脚[15]; 非似某家山水, 不能傳久. 某家淸澹, 可以立品; 非似某家工巧, 只足娛人."[16] 是我爲某家役, 非某家爲我用也. 縱逼似某家, 亦食某家殘羹[17]耳, 于我何有哉?

或有謂余曰: 某家博我也, 某家約我也. 我將于何門戶? 于何階級? 于何比擬[18]? 于何效驗? 于何點染? 于何鞹皴[19]? 于何形勢? 能使我卽古而古卽我? 如是者知有古而不知有我者也.[20] 我之爲我, 自有我在. 古之鬚眉不能生在我之面目, 古之肺腑不能安入我之腹腸, 我自發我之肺腑, 揭我之鬚眉, 縱有時觸著某家[21], 是某家就我也, 非我故爲某家也[22]. 天然授之也[23], 我于古何師而不化之有? 「變化章[24]」—淸·原濟『石濤畵語錄』

옛 것은 인식해야 할 도구이다. 변화는 옛 것을 인식하여 갖추었지만 그렇게 하지 않는 것이다. 옛것을 갖추고 변화할 줄 아는 사람은 아직 보지 못했다. 일찍이 옛것에 빠져서 변화하지 못하는 자들을 한심하게 생각했다. 이것은 인식한 것이 그들을 구속하기 때문이다. 닮는 데에 구애되면 식견이 좁아진다. 그래서 훌륭한 작가는 옛것을 빌려서 지금을 개척한다.

또 이르기를 "최고의 경지에 도달한 사람은 법이 없다."고 하지만, 이는 법이 존재하지 않는다는 말이 아니다. 법에 얽매이지 않는 것으로서 법을 삼는 것이 최상의 법이다.

모든 일에 경[영원성]이 있으면, 반드시 권[변화성]이 있다. 법이 있으면 반드시 변화시켜야 한다. 일단 불변하는 경상을 깨달으면 권도를 변화시켜야 하는 것이니, 법을 깨달

으면 곧 변화에 힘써야 한다.

그림이란 천하에서 변화하는 큰 법으로 산천의 형세가 정교하게 표현되는 것이다. 예로부터 지금까지 조물주가 심신을 닦고 기르는 장인정신으로 음양의 기운이 행해지는 것이다. 붓과 먹을 빌려 천지만물을 그리지만, 이는 나로 인하여 도영되는 것이다. 요즈음 사람들은 이런 것을 분명하게 이해하지 못하여 걸핏하면 다음과 같이 말한다.

"어떤 작가의 준과 점묘는 근거로 삼을 만하니, 어떤 작가의 산수와 유사하지 않으면 오래 전할 수가 없다. 어떤 작가의 맑고 깨끗함은 화품을 세울 만하니, 어떤 작가의 공교함과 같지 않으면 남들만 즐겁게 할 뿐이다." 이런 말을 하는 사람은 내 자신이 어떤 작가에게 부림당하는 것이지, 그 작가를 내가 활용하는 것이 아니다. 어떤 작가와 똑같이 그린다 하더라도 그가 먹다 남긴 국물 찌꺼기를 먹는 것일 뿐이다. 그러니 나에게 무슨 득이 있겠는가!

어떤 이가 나에게 "어떤 작가는 나를 넓혀주고, 어떤 화가는 나를 집약시키게 할 것이다. 나는 장차 어떤 문호에 들어가고, 어떤 단계를 밟으며, 어떤 작가를 본받고, 어떤 성과를 거두며, 어떤 점묘와 선염을 배우고, 어떤 윤곽과 준법을 배우며, 어떤 형세를 취해야 나 자신이 옛사람과 같은 대가가 될 수 있고, 옛 대가가 나와 같이 될 수 있는 경지에 도달할 수 있겠는가?"하였다.

이와 같은 사람은 옛것이 있는 것만 알고, 내 자신이 있다는 것은 알지 못하는 것이다. 내가 나 됨은 스스로 내가 존재함에 있다. 고인의 수염과 눈썹이 내 얼굴에 생겨날 수 없고, 고인의 폐부가 나의 뱃속에 들어올 수 없다. 나는 스스로 나의 폐부를 드러내고 나의 수염과 눈썹을 드러내 보여야만 한다. 어떤 때에 다른 작가와 그림이 똑같게 되더라도, 그 작가가 나에게 온 것이지, 내가 일부러 그 작가를 위하여 그린 것이 아니다. 그것은 하늘이 나에게 재능을 부여한 것이다. 그러니 내가 옛 대가 중에서 누구를 스승으로 삼은들 변화하지 못할 것이 있겠는가? <small>청·원제의 『석도화어록』 「변화장」에서 나온 글이다.</small>

注

1 "고자식지구야古者識之具也, 화자식기구이불위야化者識其具而弗爲也.": 고인의 경험은 지금 사람들에게 이미 형성된 지식 자료를 공급하는 것이고, 변화한다는 것은 우리들이 고인들의 경험에서 총괄하여 나온 지식을 깨달은 후에도 지키지 않는다는 것을 말한다.

2 "구고이화古以化, 미견부인야未見夫人也": 옛 법을 보고 통달하여도, 충분히 변화시켜 운용하는 사람이 없다는 것이다.

3 "상감기니고불화자嘗憾其泥古不化者, 시식구지야是識拘之也.": 일찍이 옛 것에 구애되어 변화하지 못하는 사람을 보면 사람들이 유감스럽게 생각하는데, 이는 식견들이 한정되었다는 말이다.

4 "식구우사칙불광識拘于似則不廣, 고군자유차고이개금야故君子惟借古以開今也.": 지식이 옛 것을 닮는 데 한정되면, 사람들이 넓게 추리할 수 없다. 고대의 지식을 학습하는 것은 현재

활용하는 것으로, 옛 것을 지금 응용하는 것이라는 말이다. * 군자君子는 심성이 어질고 덕행이 높은 사람, 남의 사표師表가 될 만한 사람으로, 여기서는 훌륭한 작가를 이른다.

5 지인至人: 학문이나 수양이 최고의 경지에 이른 사람을 이른다. 또 도교에서 세속을 초탈하여 무아의 경지에 이른 사람이다. 『장자莊子』「천하天下」에 "진에서 떠나지 않는 것을 지인이라 한다. 不離于眞, 謂之至人"라고 나온다.

6 지법至法: 더할 수 없이 높은 법이다. 지극히 신묘한 불법이나 법술을 이른다.

7 경經: 어떤 불변의 진리가 되는 원칙이나, 기준을 말하는 것이다. 물론 불변은 지속이다. 경이란 경위經緯라는 말에 잘 표현되듯이 직물의 씨줄과 날줄을 의미하는 것이다. 모든 직물의 현상적 모습을 가능케 하는 벼리가 되는 것이다. 천에 무슨 수나 문양을 그리든지 간에, 천이라는 바탕을 지탱시켜 주는 것이다. 그러므로 경은 진리의 지속이라는 의미가 담겨 있다.

8 권權: 작대기 저울의 추를 말하는 것으로, 저울의 막대기가 형衡이다. 따라서 권權이란 저울의 쟁반에 얹는 물체의 상황에 따라 계속 움직여야만 하는 것으로 잠시도 쉼이 없는 가변성, 상황성, 유동성을 나타낸다. '경권經權'은 영원과 변화를 나타내는 말로, 모든 예술가에 있어서 결여될 수 없는 두 측면을 일컫는 것이다. 원칙이 없는 상황만 쫓든가, 원칙만 고수하고 상황을 무시하는 것은 모든 예술의 불행이며 천박함이다. 이런 논리를 석도는 '상법常法'과 '변화變化'의 원리로 본 것이다.

9 "일지기경一知其經, 즉변기권卽變其權일지기법一知其法, 즉 공우화卽功于化": 천하에 어떤 일을 논할 것 없이, 경상經常이 있으면 반드시 권변權變이 있다. 법이 있으면 반드시 변화가 있어야 한다. 천하에는 장구長久하게 변하지 않는 물건은 없다. 이미 경상이 있다는 것을 알았으면, 권변에 이르도록 주의해야 한다. 일종의 방법을 배워서 알았으면, 변화시킬 연구를 해야 한다. 구법을 지킬 수 없다면, 하나도 변화를 이룰 수 없다.

10 정영精英: 정밀하고 정교한 것으로, 사물의 꽃과 같은 정신精神을 의미한다. 정수精粹가 하나의 꽃으로 피어나는 영화榮華 같은 것으로, 사물의 기세가 가장 순수하고 아름답게 나타나는 현상을 의미한다.

11 조물造物: 인위적으로 제작된 모든 것이다. * 도야陶冶는 심신을 닦아 기른다는 것으로, 도는 도자기를 구워내는 일이며, 야는 쇠붙이를 녹여 철물을 만드는 것이다. 조물주가 만물을 변통시키고 변화시키는 것 같은 장인정신匠人精神을 말한다. 여기서는 조형물에 깃든 화가의 정신을, 자연 사물의 정영精英과 같은 의미로서 '도야陶冶'라는 것이다.

12 음양기도陰陽氣度: 음양陰陽이 조화造化하는 기운의 법칙이다.

13 도영陶泳: 함영涵泳, 함양涵養으로, 능력이나 품성을 기르고 닦는 것이다.

14 "부화夫畵……차필묵이사천지만물이도영호아야借筆墨以寫天地萬物而陶泳乎我也.": 그림은……화가로 하여금 성정을 도야하는 쾌락이 있게 한다는 말이다.

15 입각立脚: 몸을 의탁함, 기초, 근본, 근거로 삼아 그 처지에 발을 디디는 것이다.

16 "금인불명호차今人不明乎此…………비사모가공교非似某家工巧, 지족오인只足娛人.": 석도石濤가 살던 명말明末 청초淸初 시대에는 임모臨摹가 성행하던 시대라, 고인을 배울 줄만 알고 창작할 줄 몰랐기 때문에, 모두 어떤 작가는 어떠하고, 어떤 유파는 어떠하니, 필치는 어떤 작가에게 배우고 먹은 어떤 작가에게 배우며, 점은 어떤 작가에게 배우고, 준은 어떤

작가에게 배워야 한다고 하였다. 어떤 작가는 위대하고, 어떤 작가는 청고하다고 하였다.

17 잔갱殘羹: 먹다가 남긴 국물이다.

18 비의比擬: 본받음, 모방하는 것, 비유함, 결정하는 것이다.

18 곽준皽皴: 곽皽은 가죽의 다른 이름이다. 여기서 '곽준'은 그림을 제작하는 윤곽과, 준법으로 해석하였다.

20 "모가박아야某家博我也, 모가약아야某家約我也. ……여시자지유고이부지유아자야如是者知有古而不知有我者也.": 어떤 작가의 복잡한 그림은 나를 넓혀주고, 어떤 작가의 단순한 그림은 나를 간략하게 집약시킨다. 회화에서 각개 방면은 문호에서부터 형세에 이르기까지 모두 만들어야 하는데, 고인과 일반인이 같다. 옛 것이 있는 것만 알고 내가 존재한다는 것을 알지 못하여, 동기창董其昌이후 사왕오운四王吳惲·누동파婁東派·우산파虞山派에 이르기까지 수많은 화가들이 모두 이런 하나의 병을 범하였다.

21 종유시촉저모가縱有時觸著某家: 설령 어떤 때에 내 그림이 어떤 대가의 그림과 우연이 서로 같게 되더라도 라는 뜻이다.

22 "시모가취아야是某家就我也, 비아고위모가야非我故爲某家也.": 대가가 나에게 온 것이지, 내가 고의적으로 대가를 모방한 것은 아니라는 것이다.

23 천연수지야天然授之也: 나의 재능이나 나의 노력 등을, 하늘이 나에게 준 것이라는 뜻이다.

24 「변화장變化章」: 『고과화상화어록』 제3장이다. * 이 장은 과거에 빠져 변화하지 못하는 경향을 비판하고, 과거의 전통을 갖되 변화하고 옛 것을 빌려서 오늘을 연다는 입장을 밝히고 있다. 기존의 대가에 의존하는 기풍을 비판하고, "내가 나인 것은 내가 있기 때문이다."는 태도를 견지하여 전통을 배우되 변화시켜야 한다는 사상을 강조하고 있다. *석도가 의고주의擬古主義에 반대하고 회화에서 새로운 것을 창조할 수 있었던 것은, 그가 예술은 발전하고 혁신되어야 한다는 변화의 사상을 주장한 것과 관계 있다. 석도의 화론은 사왕四王(왕시민, 왕감, 왕휘, 왕원기)이 대표하는 청초의 의고적인 풍조가 전 동양화단에 유행하던 시기에 나타났음에도, 풍부한 창조 정신이 담겨 있다. 석도는 이 장과 존수장尊受章에서 회화의 계승繼承과 창신創新을 논하였다.

淸, 原濟 <山水圖>

文與可爲墨竹鼻祖, 學者宗之若山水家之仰輞川[1]也. 至元 梅華道人獨能超出範圍, 自成一家, 如書家直要脫去右軍老子[2]習氣, 所以爲難耳. 學古不變, 是書奴也. 「墨竹指三十二則」─清·汪之元『天下有山堂畵藝』

여가[文同]는 묵죽의 원조가 되어, 배우는 자들이 그를 따르는데, 산수화가들이 망천[王維]을 흠모하는 것과 같다. 원나라 매화도인[吳鎭]만 제한된 범위를 넘어서 스스로 일가를 이루었다. 서예가들이 왕희지 선생의 습기를 벗어버리려고 하는 것과 같아서 어렵게 여기는 것이다. 옛것을 배우고 변화시키지 않는 것은 글씨의 노예이다.

注

1 망천輞川: 당나라 화가·시인 왕유王維를 가리킨다. 말년에 남전藍田의 별장에 살았다.
2 우군노자右軍老子: 동진東晉의 서예가 왕희지王羲之(321~379 또는 303~361)이다. 자는 일소逸少이고, 왕이王廙의 조카이다. 낭아琅玡 임기臨沂(지금의 山東에 속함) 사람이다. 벼슬은 우군장군右軍將軍·회계내사會稽內史 등을 지내서 사람들이 '왕우군'이라 부른다. 왕술王述과 불화로 관직을 버리고, 회계會稽 산음山陰(지금의 浙江 紹興)에 정착하여 살았다. 16세 때 숙부 왕이에게 글씨와 그림을 배웠다. 중국의 대표적인 명필로, 해서楷書·행서行書·초서草書의 삼체三體를 전아典雅하고 웅경雄勁하게 귀족적인 서체로 완성했다. 아들 헌지獻之와 함께 이왕二王으로 일컬어졌다. 그림에도 능하여, 〈잡수도雜獸圖〉와 거울을 보고 스스로가 그린 자신의 초상화, 부채에다 그린 소인물도小人物圖 등이 전한다.

余讀「離騷」[1]之余實無常師, 稍得生氣便止, 非娛時人之耳目也. ─清·李方膺〈鳳尾紫燕圖〉册頁. 南京博物院藏

내가 「이소」를 읽었는데, 나는 실제로 일정한 스승이 없고, 생기를 조금 얻으면 곧 그쳐버리니 당시 사람들의 이목을 즐겁게 하는 것은 아니다. 청·이방응의 〈봉미자연도〉 화첩에 나오는 글인데. 남경박물원에 소장되어 있다.

注

1 「이소離騷」: 『초사楚辭』의 편명이다. 근심을 만난다는 말이다. 초楚나라 굴원屈原이 지은 부賦의 이름이다. 굴원이 반대파의 참소讒訴에 의해 조정에서 쫓겨나, 임금을 만날 기회를 잃은 시름을 읊은, 서정적敍情的 대서사시大敍事詩이다. 『초사』의 기초가 되었다.

不泥古法, 不執己見, 惟在活而已矣. 「補遺·題畵竹六十九則」

옛 법에 구애되지 않고 자기의 견해에 집착하지 않으면 생동감이 있을 뿐이다.
청·정섭의 『정판교집』 「보유·제화죽69칙」에서 나온 글이다.

石濤和尙客吾揚州數十年, 見其蘭幅極多, 亦極妙. 學一半, 撇一半, 未嘗全學, 非不欲全, 實不能全, 亦不必全也. 詩曰: "十分學七要抛三, 各有靈苗各自探, 當面石濤還不學, 何能萬里學雲南¹?" 「題畵·蘭」—淸·鄭燮『鄭板橋集』

석도가 우리 양주에서 수십 년간 나그네살이 할 때 그가 난을 그린 화폭이 매우 많았는데, 그것들도 아주 묘하였다. 절반은 배우고 절반은 버려서 전부를 배우지 않았다. 전부를 배우려고 하였으나 실제로 완전히 배울 수가 없었으며, 완전히 배울 필요도 없었다. 시에서 말하였다. "완전한 배움은 7할은 배우고 3할은 버려야 각자 영묘함을 갖추어 탐색하게 된다. 석도를 마주보고도 배우지 못했는데, 어떻게 만 리나 떨어져 있는 운남 사람에게 배울 수 있겠는가?" 청·정섭의 『정판교집』 「제화·난」에서 나온 글이다.

注

1 운남雲南: 명나라 승려 화가 백정白丁을 가리킨다. 자가 과봉過峰이고, 또 하나의 자는 행민行民이다. 민도인民道人이라 부르며, 명나라 초번楚藩의 후예後裔이다. 명나라가 망하자 머리를 깎고 운남 지역을 유람하며, 일정한 거처가 없었다. 80여세에 곤명에서 죽었다. 난초蘭草를 잘 그렸다. 마음을 펼쳐서 그렸으니, 정사초鄭思肖나 조맹부趙孟頫와 함께 당대에 견줄 자가 없을 만큼 보배이다. 양주팔괴揚州八怪의 한 사람인 정섭鄭燮은 난초 그림을 반은 석도石濤에게서, 반은 백정에게서 배웠다고 한다.

出藍敢謂勝古人?
學步翻愁失故態.
古今畵理在一貫
精氣居而能貫通.
—近代·吳昌碩〈效八大山人畵〉,
見『中國畵家叢書·吳昌碩』

선생보다 낫다고 고인을 이겼다 하는가?
걸음을 배우면¹ 옛 모습을 잃을까 걱정이다.
예나 지금에도 화리는 일관하니
정기가 살아 있어야 관통할 수 있다네.
근대·오창석이 〈팔대산인 그림을 모방한 것〉이다.
『중국화가총서·오창석』에 보인다.

注

1 학보學步: 한단학보邯鄲學步이다. 『장자莊子』「추수秋水」에 "그대는 수릉壽陵 땅의 젊은이가 초楚나라 서울 한단邯鄲에 가서, 걸음 걸이를 배웠다는 이야기를 듣지 못했는가? 젊은이는 한단에서 걸음걸이를 제대로 배우지도 못하고, 옛날의 걸음 걸이마저 잊어버려 엉금엉금 기어서 돌아갔다고 한다.[且子獨不聞夫壽陵餘子之學行于邯鄲與? 未得國能, 又失其故行矣, 直匍匐而歸耳.]" 성현영成玄英이 주소注疏에서 "수릉壽陵은 연燕나라의 읍邑이고, 한단邯鄲은 조趙나라의 수도이다. 성인이 못된 젊은 나이를 여자餘子라고 한다. 조나라 수도에는 잘 걷는다는 풍속이 있어서, 일부러 연나라의 소년이 멀리 조나라에 와서 걸음걸이를 배웠다."라고 하였다. 『한서漢書』「서전상敍傳上」에는 『장자』를 인용하여 '學行'을 '學步'라고 하였다. "한단학보"는 다른 사람이 이루지도 못한 것을 배워, 도리어 고유의 기능마저 잊어버리는 것을 비유하는 말이다.

天驚地怪生一亭
筆鑄生鐵墨寒雨
活潑潑地饒精神
古人爲賓我爲主

—近代·吳昌碩〈天池2畫覃溪3題—亭幷臨之, 索賦〉. 見『中國畫家叢書·吳昌碩』

천지가 놀라 괴이쩍게 여겨 일정[1]을 낳았으니
붓은 주물에서 난 철 같고 먹은 찬비 같네.
매우 활발하여 정신이 풍요로우니
고인은 손님이고 내가 주인이 되었그려.

근대·오창석이 〈천지(天池; 徐渭)의 그림에 담계(覃溪; 翁綱)가 화제를 쓰다. 일정이 임모하여 글을 부탁하여 쓴 글)이다. 『중국화가총서·오창석』에 보인다.

注

1 일정一亭: 화가 왕진王震(1867~1936)이다. 자는 일정一亭이고, 호는 백룡산인白龍山人이다. 이름보다는 자字로 더 널리 알려졌다. 절강浙江 오흥吳興 사람이다. 소년 시절에 상해上海에 나가 은행銀行 사환으로 출발, 상해 실업계實業界의 실력자가 되었다. 운수·보험·전기 등 많은 사업의 요직을 겸하는 한편, 문화·종교·교육·자선 단체 등 각종 사회 사업에도 관계했다. 청년 시대에 표구점表具店에서 임백년任伯年任頤의 작품을 보고, 몰래 모사模寫하다가 임백년의 눈에 띄어 격려를 받은 것이 계기가 되어, 그림에 주력하게 되었다고 한다. 뒤에 오창석吳昌碩에게 사사師事, 큰 영향을 받았다. 필력筆力의 차이를 제하면 오창석과 혹사酷似한 작품도 많으며, 그가 대작代作하고 오창석이 낙관落款한 일도 종종 있었다고 전한다. 특히 인물화와 화훼화花卉畫에 뛰어났다. 한때 청일기선회사淸日汽船會社에 관계하여, 일본에 아는 사람이 많았던 탓인지, 중국에서보다는 일본에서 더 유명했다.

2 천지天池: 서위徐渭(1521~1593)의 호이다.

3 담계覃溪: 칭나라 서예가 옹방강翁方綱(1733~1818)이다. 자는 정삼正三이고, 호는 담계覃

溪이다. 직례直隸 대흥大興 사람이다. 건륭乾隆 17년(1752)에 진사進士하여, 벼슬이 내각 학사內閣學士에 이르렀다. 금석金石·보록譜錄·서화書畵·비판비版 등 여러 학문에 조예가 매우 깊었다. 시인詩人이자 서도가書道家로서도, 당대에 명성이 높았다. 시는 두보杜甫와 소동파蘇東坡를 따랐으나, 따로 일가를 이루어 작품이 6천여 편에 이르렀다. 글씨는 처음 에 안진경顔眞卿을 배우고 뒤이어 구양순歐陽詢의 필법을 본받았으며, 예서隸書는 사신史 晨과 한칙韓勅의 여러 비문碑文을 연구하고 익혔다. 그림은 여기餘技였으나, 금석기金石氣 와 서권기書卷氣가 넘쳤다. 저서에 『양한금석기兩漢金石記』 22권과 『월동금석략粤東金石 略』『복초재집復初齋集』 등이 있다. 그 중에서도 『양한금석기』 속에 수록된 「예팔분고隸 八分考」는 글씨를 배우는 사람으로서는 반드시 읽어 둘 만한 내용이 담겨져 있다.

按語

"고인이 손님이고 내가 주인이다.[古人爲賓我爲主]"는 말은 내가 고인을 부리는 것으로, 고 인의 의사를 초월하여 독창적인 과정을 거치는 것이다.

畵當出己意	그림은 자기의 뜻을 표현해야 하니
模倣墜塵垢	모방하면 속세의 티끌처럼 떨어진다.
卽使能似之	곧 닮을 수 있더라도
已落古人後	고인의 뒤로 떨어질 것이다.
—近代·吳昌碩詩. 見『吳昌碩畵集序言』	근대·오창석의 시이다. 『오창석화집서언』에 보인다.

三

書者傳摹移寫, (自謝赫始.) 此法遂爲畵家捷徑, 蓋臨摹最易, 神氣難傳, 師 其意而不師其迹, 乃眞臨摹也. 如巨然 (元章 大癡 倪迂俱)學北苑. 一北苑耳, 各各學之而各不相似, 使俗人爲之, 定要筆筆與原本相同, 若之何能名世 也? 「倣舊」—淸·唐志契『繪事微言』

그림에서 전모이사는 (사혁에서 시작되었고) 이 법이 화가들의 지름길이 되었다. 임모가 가장 쉽고 정신과 기운을 전하기가 어렵기 때문에, 뜻을 스승으로 삼고 작품을 스승으로 삼지 않는 것이 참다운 임모이다. 거연 (미불·황공망·예찬) 같은 이들은 모두 북원[董源]을 배웠다. 온통 동원뿐이었지만, 각자가 동원을 배웠어도 서로 닮지 않았다. 속인들에게 그리게 하면 반드시 필치마다 원본과 서로 같게 그릴 것이다. 이와 같다면 어떻게 명성을 세상에 드날릴 수 있겠는가? 청·당지계의 『회사미언』「방구」에 나오는 글이다.

余畫無師承, 又不喜臨摹古人, 如此冊于荊 關 董 巨 二米 兩趙, 無所不倣, 然求其似, 了不可得. 夫學古人者, 固非求其似之謂也. 子久 仲圭學董巨, 元鎭學荊 關, 彦敬學二米, 然亦成爲元鎭 子久 仲圭 彦敬而已, 何必如今之臨摹古人者哉! 余不能畫而知其大意如此. —明·李流芳[1]『檀園集』

내 그림은 사승 관계가 없으며, 고인을 임모하기 좋아하지 않는다. 이 화첩은 형호·관동·거연·미불과 미우인·조백구와 조백숙 등을 모방하였지만, 닮음을 추구하면 소득이 없다는 것을 깨달았다. 고인을 배운다는 것은 실로 형사를 구한다는 말은 아니다. 자구[黃公望]와 중규[吳鎭]는 동원과 거연을 배웠고, 원진[倪瓚]은 형호와 관동을 배웠으며, 언경[高克恭]은 미불과 미우인을 배웠지만, 결과적으로는 예찬·황공망·오진·고극공 뿐이다. 어떻게 반드시 오늘날 고인을 모방하는 자와 같은가! 나는 그림을 잘 그리지 못하지만 그림의 큰 뜻은 이와 같다. 명·이유방의 『단원집』에 나오는 글이다.

明, 李流芳<吳中十景圖>冊 부분

注

1 이유방李流芳(1575~1629): 명말 문학가·화가이다. 자는 장형長蘅이고, 호는 단원檀園·향해香海·포암泡庵이다. 강소江蘇 가정嘉定(지금 上海市에 속함) 사람이다. 만력萬曆 34년(1606) 효렴孝廉에 천거되었다. 그의 문품文品은 당시 사림士林에서 가장 걸출하다는 말을 들었으나, 벼슬길을 포기하고 문묵文墨에만 전심했다. 시詩·글씨·전각篆刻·그림에 두루 뛰어났다. 그림은 산수·화훼·죽석竹石 등을 잘 그렸다. 산수화는 송·원宋元 대가들의 화법을 널리 익혔으나, 특히 오진吳鎭을 깊이 사숙私淑했다. 화훼·죽석도 독특한 취향이 있었다. 글씨는 소동파蘇東坡를 배워 필력이 웅건했으며, 전각은 문팽文彭의 제자로 전각의 대가大家인 하진何震과 어깨를 나란히 했

다. 당대의 시인으로 이름 높았던 전겸익錢謙益을 비롯, 화단의 거장巨匠이었던 정가수程嘉燧·추적광鄒迪光 등과 매우 막역하게 지냈다. 후인들이 당시승唐時升·누견婁堅·정가수程嘉燧를 모두 '가정사선생嘉定四先生'이라고 불렀다. 저서에 『단원집檀園集』·『서호와유도제발西湖臥游圖題跋』이 있다.

古人未立法之先, 不知古人法何法? 古人旣立法之後, 便不容今人出古法! 千百年來, 遂使今之人不能出一頭地也. 師古人之跡, 而不師古人之心, 宜其不能出一頭地也, 寃哉! —淸·原濟『大滌子題畫詩跋』卷一

옛사람이 화법을 확립하기 이전에는 옛사람들이 무슨 법을 본받았는지를 알지 못한다. 옛사람들이 법을 세운 뒤에는 곧바로 지금 사람들이 옛 법에서 벗어나는 것을 용납하지 못하는구나! 수백 년이 지나도 지금 사람들을 한 발짝도 벗어날 수 없게 한다. 옛사람의 그림만 스승으로 삼고, 옛사람의 마음을 스승으로 삼지 않으니, 당연히 옛 법에서 한 발짝도 벗어날 수 없으니, 원통하구나! 청·원제의 『대척자제화시발』 1권에 나오는 글이다.

坡公論畫, 不取形似. 則臨摹古迹, 尺尺寸寸, 而求其肖者, 要非得畫之眞. 吾畫固不足以語此, 而略曉其大意; 因以知不獨畫藝, 文章之道亦然. 山谷詩云"文章最忌隨人後, 自成一家始逼眞." 正當與坡公幷參也. —淸·王時敏畫跋

소동파가 그림을 논함에 형사를 취하지 않았다. 옛 작품을 임모하는 데, 작은 것까지 닮기를 바라는 것은 결국 그림의 참모습을 얻는 것이 아니다. 내 그림은 실로 이런 말을 하기에 부족하지만, 대략 대의는 깨달았다. 이에 그림뿐만 아니라 문장법도 그렇다는 것을 안다. 산곡[黃庭堅]이 시에서 "문장에서 남의 뒤 쫓는 것을 가장 꺼린다. 스스로 일가를 이루면 진짜와 똑 같게 된다."고 하였다. 동파공의 말과 함께 참고 해야 할 것이다. 청·왕시민의 화발에 나오는 글이다.

大癡畫至〈富春長卷〉, 筆墨可謂化工, 學之者須以神遇, 不以迹求, 若于
位置皴染, 硏求成法, 縱與子久形模相似, 已落後塵, 諸大家不若是之拘也.

〈倣黃子久〉—淸·王原祁『麓臺題畫稿』

대치[黃公望]가 그린 〈부춘장권〉은 필묵이 조화의 공을 이루었다고 할 만하다. 그를
배우는 자는 반드시 정신으로 만나고 자취를 구하지 않아야 한다. 위치나 준염에 대해
연구하여 법을 이루면, 자구[황공망]와 형모는 닮았더라도 후진으로 추락한 것이다. 여러
분들은 이같이 모습에 구애되면 안 된다. 청·왕원기의 『녹대제화고』「방황자구」에 나오는 글이다.

元, 黃公望〈富春山居圖〉

畫不可拾前人, 而要得前人意. —淸·邊壽民[1]語. 見淸·張庚『國朝畫徵續錄』卷上
그림은 전인들을 습득해서는 안 되고, 전인의 뜻을 터득해야 한다. 청·변수민의 말이다.
청·장경의 『국조화징속록』상권에 보이는 글이다.

注

1 변수민邊壽民(1684~1752): 청나라 화가이다. 초명初名은 유기維騏이고, 자는 이공頤公이
다. 호는 점승漸僧·위간거사葦間居士이고, 강소江蘇 회안淮安 사람이다. 시사詩詞에 능하
고 글씨를 잘 썼으며, 화훼花卉·영모翎毛를 잘 그렸다. 특히 발묵노안潑墨蘆雁을 잘 그려
이름을 떨쳤다. 그의 화훼·영모는 설색화設色畵나 수묵화水墨畵가 다 좋았다. 노안蘆雁은
기러기가 울며 널고 헤임쳐 노는 징경이라든가, 길대가 우거진 어울과 모래톱의 정취를

고박古樸하고 힘찬 필치로 생동감 있게 묘사함으로써, 대가大家의 풍도가 있다는 평을 들었다. 특히 갈대 그림은 성기면서도 필력이 굳세어 묵죽墨竹을 그리는 수법과 같았다. 이런 묘법描法은 그가 처음 시도한 것이어서, 많은 호사가好事家들이 이를 배웠다. 당시 그의 거처인 위간서옥葦間書屋에는 많은 명류名流들이 매일같이 모여들었다고 한다. 저서에 『위간노인제화집葦間老人題畵集』이 있다.

按語

두 구절은 변수민이 예술 실천 중에서 마음으로 터득한 것을 깊이 말한 것이다.

清, 邊壽民〈蘆雁圖〉冊

鄭所南[1] 陳古白[2] 兩先生, 善畵蘭竹, 爕未嘗學之. 徐文長 高且園兩先生不甚畵蘭竹, 而爕時時學之弗輟, 蓋師其意不在迹象間也. 文長 且園才橫而筆豪, 而爕亦有倔强不馴之氣, 所以不謨而合. 「題畵·靳秋田索畵」―淸·鄭爕『鄭板橋集』

平生所見鄭所南先生及陳古白先生畵蘭竹, 旣又見大滌子畵石. 或依法皴, 或不依法皴, 或整或碎, 或完或不完. 遂取其意構成石勢, 然後以蘭竹彌縫其間, 雖學兩家, 而筆墨則一氣也. 「補遺·題蘭竹石二十七則」―淸·鄭爕『鄭板橋集』

정소남[鄭思肖]과 진고백[陳元素] 두 선생은 난과 대를 잘 그렸는데, 나는 그들에게 배운 적이 없다. 문장[徐渭]과 차원[高其佩] 두 선생은 난죽을 많이 그리지 않았지만, 나정섭는 때때로 그들에게 배우기를 그치지 않았다. 뜻을 배웠지 형적은 배우지 않았다. 서위와 고기패는 재주가 넘치고 필치가 호방하였다. 나도 거만하며 순종하지 않은 강

한 기질이 있어서 도모하지 않아도 합치되기 때문이다. 청·정섭의 『정판교집』「제화·근추전색화」에 나오는 글이다.

평소에 정소남선생과 진고백 선생이 그린 난과 대를 보았고 대척자가 그린 돌을 보았다. 준법에 의지했거나 준법에 근거하지 않았고 가지런하게 그리거나 자잘하게 그렸으며, 완성하기도 하고 완성하지 않은 경우도 있다. 결국 뜻을 취하여 돌의 형세를 구성한 다음 그 사이에 대와 난을 그려 넣었다. 두 작가에게 배웠으나 필묵은 같은 기운이다. 청·정섭의 『정판교집』「보유·제난죽석27칙」에 나오는 글이다.

注

1 정소남鄭所南: 송나라 화가 정사초鄭思肖(1239~1316)의 호가 '소남'이다

2 진고백陳古白: 명나라 화가 진원소陳元素의 자가 '고백'이다.

學畵者必須臨摹舊蹟, 猶學文之必揣摩傳作, 能于精神意象之間, 如我意之所欲出, 方爲學之有獲; 若但求其形似, 何異抄襲前文以爲己文也. 「山水·摹古」—淸·沈宗騫『芥舟學畵編』卷二

그림을 배우는 자가 반드시 옛 작품을 임모해야 하는 것은 문장을 배우는 데 반드시 유전되는 작품을 탐구해야 하는 것과 같다. 정신과 의상 사이에서 나의 생각을 표출하고자 한다면, 배워야 얻을 수 있다. 형사만 구하면 옛 사람의 문장을 표절하여 자기의 글이라고 하는 것과 무엇이 다르겠는가? 청·심종건의 『개주학화편』 2권「산수·모고」에 나오는 글이다.

畵有能師法·不能師法二種: 用意超妙, 佈置得宜, 氣韻生動, 情景入微, 此可師法不發于指也. —淸·范璣『過雲廬畵論』

그림에는 본받을 만한 것과 본받을 수 없는 것 두 종류가 있다. 의도가 빼어나 미묘하고 포치가 적의하며, 기운이 생동하여 정경이 깊은 경지에 이르면, 이것은 본받을 만하지만 지침을 말한 것은 아니다. 청·범기의 『과운려화론』에 나오는 글이다.

四

各有師資, 遞相倣効, 或自開戶牖[1], 或未及門牆[2]. 或靑出于藍[3], 或氷寒于水[4]. 似類之間, 精粗有別. 只如田僧亮[5] 楊子華[6] 楊契丹[7] 鄭法士 董伯仁[8] 展子虔 孫尚子[9] 閻立德[10] 閻立本祖述[11]顧(愷之) 陸(探微) (張)僧繇. 田則郊野柴荊[12]爲勝, 楊則鞍馬人物爲勝, 契丹則朝庭簪組[13]爲勝, 法士則游宴豪華爲勝, 董則臺閣爲勝, 展則車馬爲勝, 孫則美人魑魅爲勝, 閻則六法備該, 萬象不失. 所言勝者, 以觸類[14]皆能, 而就中尤所偏勝者, 俗所共推.

「論傳授南北時代」—唐·張彦遠『歷代名畵記』

화가들은 각자의 사승과 전수관계가 있어서 서로 영향을 주거나 받기도 한다. 어떤 사람은 독자적으로 일가를 이루었고, 어떤 이는 선생의 경지에 미치지 못했다. 어떤 이는 제자가 스승보다 뛰어난 경우가 있어서 더러는 얼음이 물보다 차다는 평이 있었다. 반면에 서로 닮은 사이에도 정밀함과 소략한 구별이 있다.

전승양·양자화·양계단·정법사·동백인·전자건·손상자·염립덕·염립본 같은 이들은 고개지·육탐미·장승요의 화법을 본받았다.

그렇지만 전승량은 전원풍경을 스승보다 잘 표현하였다.

양자화는 안마와 인물 그림이 스승보다 뛰어났다.

양계단은 조정 대신들의 화려한 의복과 아름다운 장식을 묘사함에는 그 스승을 능가했다.

정법사는 야외의 유람과 궁중연회의 화려함을 표현하는 데는 스승보다 뛰어났다.

동백인은 누각을 스승보다 잘 그렸다.

전자건은 수레와 말을 스승보다 잘 그렸다.

손상자는 미인이나 도깨비를 스승보다 잘 그렸다.

염립덕과 염립본 형제는 육법을 모두 갖추어 모든 형상을 잘 그려서 뛰어났다고 하는 것은 그리고자 하는 소재를 만나면 능숙하게 그렸으나, 그 중에서 특히 뛰어난 것이 있어서, 세속에서 모두 추앙한다. 당·장언원의 『역대명화기』「논전수남북시대」에 나오는 글이다.

注

1 자개호유自開戶牖: 독자적인 문호門戶나 유파流波를 개척한 것으로, 스스로 일가를 이룬 것을 이른다.

2 문장門牆: 스승 집의 문, 가문家門을 말한다. "미급문장未及門牆"은 스승의 경지에 미치지 못했다는 말인데, 직접 배우지 못했다는 뜻도 있다.

3 청출어람靑出于藍: "청색은 남에서 나왔으나, 남색보다 더 푸르다. 靑出于藍而靑于藍."라고 하는 말로 제자가 스승보다 더 나은 경우를 비유한다. 출람出藍이라고도 한다.

4 빙한어수氷寒于水: 얼음은 물에서 생겼으나, 물보다 더 차다는 말로 제자가 스승을 능가한다는 말이다.

5 조술祖述:은 화풍이나 스승의 도道를 본받거나 모방함, 드러내어 밝혀 널리 퍼지게 하는 것이다.

6 전승량田僧亮: 북조北朝 주周의 화가이다. 장안長安 사람이다. 관직은 삼공중랑장三公中郎將에 이르렀고, 주周나라에 들어가 상시常侍가 되었다. 인물을 잘 그렸다. 동백인董伯仁·전자건展子虔에게 배워, 야인의 복장과 땔나무 수레 그림은 절필로 이름났다.

7 양자화楊子華: 북조北朝 제齊나라 화가이다. 인물화와 용龍·말馬 그림을 잘 그렸으며, 세조世祖의 총애를 받아 궁중에 거처하며, 사람들로부터 화성畫聖이라 불리었다. 일찍이 벽화로 말을 그렸는데, 밤이면 말발굽 소리와 길게 우는 소리가 들렸다고 한다.

8 양계단楊契丹: 수隋나라 화가이다. 윤속이允屬伊 사람으로 도석화와 인물화, 고실화故實畫를 잘 그렸으며, 골기가 풍부했다고 전한다. 전승량田僧亮, 정법사鄭法士와 함께 장안長安의 광명사光明寺 소탑小塔에 벽화를 그렸다. 정법사는 동벽과 북벽을 그렸고, 전승량은 서벽과 남벽을 그렸으며, 양계단은 외벽 사면을 그렸다. 세간에서 이들 작품을 '삼절'이라고 칭했다 한다.

9 동백인董伯仁: 수隋나라 화가이다. 여남汝南(지금의 河南省) 사람이다. 이름은 전展이고, 자는 백인伯仁이며, 이름을 백인伯仁이라 지었는데 자로 행세했다고 한다. 전자건展子虔과 동백인은 각기 하북과 강남으로부터 수隋나라 조정에서 불렀다. 둘 다 천성에 맡겨 조술祖述한 바 없으나, 붓을 움직이면 형사形似 밖에 정情을 갖추었다고 한다. 처음에는 무시당했으나, 후에 뜻이 높이 평가되었다. 관직은 광록대부전중장군光祿大夫殿中將軍에 이르렀다. 누대 그림과 인물화에 뛰어났다. 그가 그린 그림으로는 〈주명제전유도周明帝畋遊圖〉〈홍농전가도弘農田家圖〉〈수문제상기명마도隋文帝上廐名馬圖〉 등이 있고, 〈도경변상道經變相〉과 〈미륵변상彌勒變相〉이 여주 백작사白雀寺·강릉 종성사終聖寺·낙양 광엄사光嚴寺·상도 숭성사崇聖寺·해각사海覺寺 등에 전한다.

10 손상자孫尙子: 수隋나라 화가이다. 수隋나라 오吳(지금의 江蘇省 蘇州)지역 사람인데, 자세한 행적은 알려져 있지 않다. 『역대명화기』에는 상도上都에 있는, 종수사定水寺의 불전佛殿 동쪽 벽에 〈유마힐상維摩詰像〉을 그렸는데, 골기가 매우 뛰어났다고 한다.

11 염립덕閻立德(?~656): 당나라 화가이다. 이름은 양讓이고, 자는 입덕立德인데, 뒤에 자를 이름으로 썼다. 염비閻毗의 큰 아들로, 유림楡林 성락盛樂(지금의 內蒙古 自治區 和林格爾) 사람이다. 벼슬은 공부상서工部尙書를 지내고 대안현공大安縣公에 봉해졌다. 시호는 강康이다. 아버지의 기예技藝를 이어받아 궁전宮殿·성지城池·능침陵寢 등의 토목건축 공사를 모두 주관했다. 인물人物·고사故事를 잘 그려 당시 명수名手라는 말을 들었다. 그의 대표작으로 꼽히는 〈직공도職貢圖〉는 당나라가 중국을 통일한 뒤, 각국이 조공朝貢하는 모습

을 그린 것으로, 각국의 사신들이 서열대로 줄을 지어 토산물을 바치는 의식儀式 절차라
든가, 그들의 생김새와 표정까지를 극명하게 묘사했다. 그 밖의 작품으로는 〈문성공주강
번도文成公主降蕃圖〉〈봉선도封禪圖〉〈칠요도七曜圖〉〈옥화궁도玉華宮圖〉〈시의도詩意
圖〉〈투계도鬪鷄圖〉 등이 전한다.

12 교야시형郊野柴荊: 성의 바깥으로 농촌 지역과 거친 잡목으로 만든 시문柴門과 형문荊門
을 가리키는데, 이것은 가난한 농촌의 가옥을 가리키기도 하지만 속세를 떠난 은일지사隱
逸之士의 거처를 이르기도 한다. 여기선 전원 풍경을 묘사한 그림이라는 뜻이다.

13 잠조簪組: 옥이나 금으로 만든 비녀와 장식용 끈을 말하는 데, 의복의 수려한 장식을 상징
하고, 나중에는 조정의 관직을 가리키는 말이 되었다.

14 촉류觸類: 서로 접촉接觸하는 종류의 사물事物인데, 그림의 소재를 만나는 것이다.

..

人之學畵, 無異學書. 今取鍾[1] 王[2] 虞[3] 柳[4], 久必入其彷彿. 至于大人達
士, 不局于一家, 必兼收幷覽, 廣議博考[5], 以使我自成一家, 然後爲得. 今齊
魯[6]之士, 惟摹營丘, 關陝[7]之士, 惟摹范寬[8]. 一己之學, 猶爲蹈襲, 況齊 魯
關 陝, 幅員[9]數千里, 州州縣縣, 人人作之哉? 專門之學, 自古爲病, 正謂出
于一律. ………人之耳目, 喜新厭故, 天下之同情也. 故予以爲大人達士不
局于一家者此也. 「山水訓」—北宋·郭熙·郭思『林泉高致』

사람들이 그림을 배우는 것은 글씨를 배우는 것과 같다. 지금 종요·왕희지·우세
남·유공권 등의 서법을 오랫동안 익히면, 반드시 그들과 비슷한 경지에 들어가게 된
다. 그러나 도량이 큰 대인이나 통달한 선비는 한 작가에만 얽매이지 않고 반드시 여러
대가의 서법을 함께 구하여 열람하며 널리 의논하고 두루 생각함으로써, 자신이 스스로
일가를 이룬 뒤에 터득하였다. 지금 제노 지방의 선비들은 영구[李成]만 모방하고, 관섬
지방의 선비들은 범관만 모방하고 있다.

자기 혼자만 배우는 것도 답습한다고 하는데, 하물며 제노와 관섬 지역은 둘레가 수
천리나 된다. 수많은 주와 현의 사람들이 사람마다 그렇게 배워서 그린다면 어떠하겠
는가? 한 사람의 법만 배우는 것을 예로부터 병이라고 했던 것은 음악이 하나의 음률에
서만 나오는 것과 같은 것을 말한다. ………사람의 귀와 눈이 새 것을 좋아하고 묵은
것을 싫어하는 것은 천하의 모든 사람들의 정서이다. 내가 위에서 대인이나 통달한 선
비는 한 작가에만 얽매이지 않는다고 한 것도 이 때문이다.

注

1 종요鍾繇(151~230): 삼국 시대 위나라의 서예가로 자는 원상元常이다. 글씨에 능하여 후

한의 장지, 동진의 왕희지와 더불어 종장鍾張 또는 종왕鍾王으로 병칭되었다.

2 왕희지王羲之(303~379·321~379): 동진의 서예가로 자는 일소逸少이며, 우군장군右軍將軍의 벼슬을 지내 왕우군王右軍이라 부르기도 한다. 처음에 위부인의 글씨를 배우고, 다시 각종 비문을 익혀 높은 경지에 올라 서성書聖으로 불린다. 아들 왕헌지王獻之와 더불어 이왕二王으로 불리기도 한다.

3 우세남虞世南(558~638): 당나라의 서예가로 자는 백시伯施이고, 월주越州 여요현餘姚縣(지금의 절강성에 속함) 사람이다. 수隋에서 비서랑秘書郎이었고, 당唐에서의 관직은 비서감秘書監에 이르렀다. 은청광록대부銀青光祿大夫를 부여받았고 정正·행行·초서草書를 잘했다. 지영智永을 스승으로 하였으며, 왕씨가법王氏家法을 묘하게 획득했다. 행行·초草의 경우는 구양순歐陽詢·저수량褚遂良·설직薛稷과 아울러 초당 사대가로 병칭되었다. 태종 때는 그가 오절五絶, 즉 덕행과 충직, 박학, 문사文詞, 서한書翰이 있다고 일컬어졌다. 〈공자묘당비孔子廟唐碑〉 글씨를 써서 임금에게 바치자, 태종이 특별히 황희지의 황은인黃銀印 하나를 하사했을 정도로, 그의 글씨는 당시에 귀중히 여겨졌다. 지금 〈공자묘당비〉와 그의 부본묵적傳本墨迹인 〈여남공주묘지명汝南公主墓地銘〉 등이 전한다.

4 유공권柳公權(778~865): 당나라의 서예가로 경조화원京兆華原 사람이다. 관직은 태자소사太子少師에 이르렀고, 정正·행서行書를 잘 썼다. 처음에 왕희지를 배웠으나 근대의 필법을 두루 보고, 체세體勢가 굳세고 아름다운 독자적인 글씨로 일가를 이루었다. 일찍이 목종穆宗이 불교 사찰에서 그의 필적을 보고, 어떻게 그의 글씨가 진선盡善할 수 있었는가를 묻자 "용필은 마음에 있으므로, 마음이 바르면 글씨도 바릅니다. 用筆在心 心正則筆正."라고 답했다고 하며, 선종宣宗 때 전각에 올라 공권이 정正·행行·초草를 써서 금채錦彩와 병반瓶盤 등의 은기銀器를 받을 정도로, 세 가지 서체가 자유로웠다 한다. 지금 〈송리첩발送犁帖跋〉〈현비탑비玄秘塔碑〉〈금강경金剛經〉 등이 전한다.

5 "겸수병람兼收並覽, 광의박고廣議博考.": 곽희는 문인 화가가 아니었던 만큼, 회화에서 구상 내용의 전개가 필요함을 절실히 느꼈던 듯하다. 이것을 화가가 일가를 이루기 위한, 필수 기본 요건으로 보고 있다.

6 제노齊魯: 산동山東지역을 가리키며, 춘추 시대 제나라와 노나라 지역을 일컫는다.

7 관섬關陝: 섬서陝西 지역을 가리키는 데, 섬서의 옛 이름이 관중關中이므로 이렇게 부른다.

8 범관范寬(10세기경 활동): 북송 진종眞宗(997~1022), 인종仁宗(1022~1630)경의 화가로, 이름은 중정中正이고 자는 중립仲立이다. 성품이 관후寬厚하고 대범하다 하여, 사람들이 범관이라고 불렀다 한다. 화원華原(지금의 섬서성 요현 사람 또는 關中) 사람이라 하고, 처음에는 형호와 이성을 배웠다. 사람을 스승으로 삼는 것보다는 자연을 스승으로 삼는 것이 낫다고 하여, 종남산終南山과 태화太華의 산천에 복거卜居하고, 아침저녁으로 이를 관찰함으로써 번거로운 수식을 일소하여, 산의 진골眞骨을 표현한 독자적인 화풍을 이루었다고 한다. 웅위하고 강고한 힘과 형세는, 중국 산수화사상 무등無等의 경지로 일컬어진다. 만년에는 먹을 더욱 많이 써서 저녁 무렵의 경치처럼 깊고 어두웠다. 흙과 돌을 구분하지 않고 산 위에 밀림을 배치하면서, 물가에는 우뚝 솟은 낙석落石을 그리는 독특한 화풍을 이루었다.

9 폭원幅員: 면적과 둘레의 뜻이다.

..

宋人畵人物, 不及唐人遠甚. 予刻意學唐人, 殆欲盡去宋人筆墨. —元·趙孟頫
語. 見『鐵網珊瑚』

송나라 사람의 인물화는 당나라 사람의 원대한 깊이에 미치지 못한다. 내가 애써 당
나라 사람을 배워 송나라 사람의 필묵을 다 제거하려 한다. 원·조맹부의 말이다.『철망산호』에
보이는 글이다.

..

畵平遠師趙大年[1], 重山疊嶂師江貫道[2], 皴法用董源麻皮皴[3], 及〈瀟湘
圖〉點子, 皴樹用北苑 子昂二家法. 石用大李將軍〈秋江待渡圖〉及郭忠恕
雪景. 李成畵法有小幅水墨及着色靑綠, 俱宜宗之, 集其大成, 自出杼軸[4],
再四五年, 文 沈二君, 不能獨步吾吳矣. —明·董其昌『畵旨』

내가 평원을 그리는 것은 조영양을 스승으로 삼았다. 중첩된 봉우리는 강관도[江參]
를 스승으로 삼았다. 준법은 동원의 마피준과 〈소상도〉의 점자준을 사용하였다. 나무
를 그리는 준은 북원[董源]과 자앙[趙孟頫] 두 화가의 화법을 사용하였다. 바위는 대이장
군[李思訓]의 〈추강대도도〉와 곽충서의 설경을 응용하였다.

이성의 화법에는 작은 화폭의 수묵과 청록 채색화가 있다. 모두 본받아 그것을 집대
성하여 스스로 독자적인 화풍으로 그려서 재차 사오 년 한다면 문징명과 심주 두 분도
우리 오흥에서 독보적인 존재가 될 수 없을 것이다. 명·동기창의 『화지』에 나오는 글이다.

注

1 조대년趙大年: 북송의 화가 조영양趙令穰이다. 자는 대년大年이고, 태조太祖의 10대손이
다. 벼슬은 종신필절도관찰宗信畢節度觀察에 이르고, 영국공榮國公에 추봉追封되었다. 어
려서부터 독서를 좋아하고 문장에 능했으며, 당시唐詩를 암송했다. 왕유王維·이사훈李思

北宋, 趙令穰〈湖莊淸夏圖〉卷

訓·필굉畢宏·위언韋偃 등의 그림을 구해 그들의 화법을 익혔다. 얼마 지나지 않아, 그들과 아주 흡사하게 그려 주위의 칭찬을 들었다. 단오절端午節에 부채 그림을 그려, 철종哲宗(1086~1100)에게 바치고 '국태國泰'라는 두 자를 하사받기도 했다. 그림은 주로 소품小品을 그렸다. 설경雪景은 왕유의 필치와 비슷했고, 수조水鳥는 이소도李昭道에 못지않다는 평을 들었다. 소동파蘇東坡의 화법을 배워 소산총죽小山叢竹도 그렸으며, 노안蘆雁도 즐겨 그렸다.

2 관도貫道: 북송 때의 화가 강삼江參의 자이다.

3 마피준麻皮皴: 준법의 하나로, 피마준皮麻皴이라고 한다.

4 자출저축自出杼軸: '자출기저自出機杼'와 같은 것으로, 독창적인 새로운 작품을 한다는 뜻이다. * 기축[機軸]은 기관 또는 바퀴의 축으로, 물건의 가장 긴요하고 핵심적인 곳을 가리킨다. 따라서 창의력을 발휘하는 내면적인 핵심, 즉 창의적인 예술 창작을 가능케 하는 근원적인 힘이, 스스로 나온다는 뜻이다.

如以唐之韻, 運宋之板, 以宋之理, 得元之格, 則大成矣. —明·陳洪綬[1]『老蓮論畵』

당나라의 운치로 송나라의 딱딱함을 운용하고, 송나라의 이치로 원나라의 격조를 얻는다면 대성할 것이다. 명·진홍수의 『노련논화』에 나온 글이다.

注

1 진홍수陳洪綬(1598~1652): 명나라 말기 화가이다. 자는 장후章侯이고, 호는 노련老蓮이다. 1644년 명나라가 망한 뒤에는 호를 회지悔遲·노지老遲 또는 물지勿遲라고도 했다. 제기諸暨(지금의 浙江에 속함) 사람으로, 장이보張爾葆의 사위이다. 선천적으로 그림에 재능이 뛰어났는데, 특히 인물화를 잘 그렸다. 네 살 때 장인의 집을 지나다가, 새로 흰 칠을 한 벽을 보고 책상에 올라가 길이가 8, 9척이나 되는, 관장무關壯繆(關羽)의 상像을 그렸다. 장인이 이를 보고 놀라 그 방에 빗장을 닫아걸고, 이를 숭배하여 받들었다고 한다. 소년 시절에 전당강錢塘江을 건너가 항주杭州의 부학府學에 있는, 이공린李公麟의 석각화石刻畵인, 공자孔子의 제자 칠십이현상七十二賢像을 탑본搨本해다가 열심히 임모臨摹했고, 주방周昉의 미인도美人圖를 본떠 그리는 등 화법을 익혔다. 뒤에 숭정崇禎(1628~1644) 때 황제의 부름을 받고 조정에 들어가 사인舍人이 되어, 역대 제왕帝王의 화상畵像을 모사模寫했다. 궁중에 있는 서화書畵를 자유로이 볼 수 있게 됨으로써, 화기畵技가 더욱 발전하게 되었다. 인물화는 이공린과 조맹부

明, 陳洪綬<何天章行樂圖>卷 부분

趙孟頫의 묘妙를 겸비했다. 한숨에 내리 그리는 운필법運筆法은 육탐미陸探微와 아주 비슷했으며, 채색법은 오도현吳道玄을 배워 예스럽고 아담했다. 특히 고사故事에 정통하여 그가 그린 인물·풍속은 얼굴 모습과 복식服飾에 이르기까지 시대와 부합했으며, 기량이나 스케일이 구영仇英과 당인唐寅보다 뛰어났다는 평을 들었다. 인물화 외에도 간혹 화조花鳥·충어蟲魚를 정묘하게 그렸고, 산수화도 독특한 화풍을 이룩했다.

明, 陳洪綬<何天章行樂圖>卷 부분

古人雖善一家, 不知臨摹皆備. 不然, 何有法度淵源? 豈似今之學者, 作枯骨死灰相手? 知此卽爲書畵中龍矣. 「跋畵」—淸·原濟『大滌子畵跋』卷一

옛 사람이 일가를 잘 이루었더라도 임모를 다 갖추었는지는 모르겠다. 그렇지 않다면 어찌 법도의 연원이 있겠는가? 오늘 그림을 배우는 자들이 말라빠진 뼈와 죽은 재와 같은 모습을 그리는 것과 어찌 같겠는가? 이러한 점을 안다면 서화가 중에서 뛰어난 용이 될 것이다. 청·원제의 『대척자화발』1권 「발화」에 나오는 글이다.

似董非董, 似米非米, 雨過秋山, 光生如洗. 今人古人, 誰師誰體? 但出但入, 憑飜筆底. —淸·原濟『石濤題畵選錄』

동원 같은데 동원은 아니고 미불 같은데 미불도 아니다. 비가 지나간 가을 산 빛은 물로 씻은 듯 선명하다. 지금 사람이나 옛 사람들이 누가 누구의 화법을 스승으로 삼겠는가? 널리 섭렵하여 두루 관통해야만 붓으로 자유롭게 그릴 수 있다. 청·원제의 『석도제화선록』에 나오는 글이다.

588

以元人筆墨, 運宋人丘壑, 而澤以唐人氣韻, 乃爲大成. —清·王翬『清暉畫跋』[1]

원나라 사람의 필묵으로 송나라 사람의 의경을 운용하고 당나라 사람의 기운으로 윤택하게하면 대성할 것이다. 청·왕휘의 『청휘화발』에 나오는 글이다.

注

1 『청휘화발清暉畫跋』: 왕휘王翬가 겨우 16조항을 찬술하였다. 왕휘가 그림은 많지만 제화도 여기에 그치지 않는다. 이 본은 어느 때 어떤 사람이 편집했는지 알 수 없다. 그 중에 있는 제는 스스로 지은 것으로, 운수평惲壽平과 오력吳歷이 지은 것이 있다. 고인의 명적에 제한 것도 있다. 그것도 단문이며, 단편적인 말이라 제발題跋 같지 않다. 왕휘가 남긴 글은 비교적 적지만, 진귀하다고 할만하다.

學晞古不必似晞古, 師子畏何妨非子畏. 膠柱者之不可與言也久矣. —清·惲壽平『南田畫跋』

희고[李唐]를 배웠다고 반드시 희고를 닮을 필요 없고, 자외[李唐]를 배워서 자외 같지 않다고 무슨 방해가 되겠는가? 고지식한 자와 함께 말할 수 없다는 말도 오래되었다. 청·운수평의 『남전화발』에 나오는 글이다.

謂我似古人, 我不敢信; 謂我不似古人, 我亦不敢信也. 〈倣黃大癡長卷〉—清·王原祁『麓臺題畫稿』

내가 고인을 닮았다는 말은 내가 감히 믿지 못한다. 내가 고인을 닮지 않았다는 말은 나도 믿을 수 없다. 청·왕원기의 『녹대제화고』〈방황대치장권〉에 나오는 글이다.

自唐 宋 元 明以來, 家數[1]畫法, 人所易知, 但識見不可不定, 又不可着意太執, 惟以性靈運成法, 到得熟外熟時, 不覺化境[2]頓生, 自我作古[3], 不拘家

數而自成家數矣. —淸·王昱『東莊論畵』

　당·송·원·명나라 이래 전해오는 화법은 사람들이 쉽게 아는 것이지만, 식견을 정하지 않으면 안 되고, 신경 써서 너무 집착해도 안 된다. 정신으로 성법을 운용하여야 숙달된 나머지가 익숙하게 터득 되었을 때, 정묘한 경지가 자신도 모르게 갑자기 생겨 독창적인 작품을 하게 될 것이다. 가수에 구애되지 않아도 독자적인 풍격을 이루게 된다. 청·왕욱의 『동장논화』에 나오는 글이다.

注

1　가수家數: 시나 문장의 기예 등 사제 간에 전해 내려오는 전통과 풍격이다. 또 학파, 유파, 선생님을 뜻한다. 『계사존고癸巳存稿』에 "옛사람들의 학행은 모두 가수라 일컬었다. 『한지漢志』에서 옛날의 서적들을 편찬할 적에 가家로 분류하여, 육예 밖에도 각각 사승이 있어 가법을 고수해 나간다. 단점은 자기에게 다른 학파를 공격하기에 힘쓰고, 장점은 옛날의 뜻을 정사하여, 근거 없는터무니없는 마음을 짓지는 않는데 있다는 말이다.[古人學行皆稱家數. 漢志編古書籍以家分流, 在六藝外時六經(易·詩·書·禮·樂·春秋)有師承, 各守家法. 短務功異己. 其長在精思古訓不作無稽之言.]"고 한다.

2　화경化境: 조화造化의 묘를 얻은 경지, 최고의 경지로, 예술을 갈고 닦아 정묘한 경지에 자연스럽게 도달하는 것을 가리킨다.

3　작고作古: 옛 법에 의존하지 않고 스스로 새로운 것을 창조하는 것을 이른다. '작고作故'로 쓰기도 하며, 옛 법에 구애되지 않고 스스로 새롭게 창신創新하는 '자아작고自我作古'이다.

　其始也, 專以臨摹一家爲主, 其繼也則當遍仿各家, 更須識得各家, 乃是一鼻孔出氣者[1], 而後我之筆氣得與之相通, 卽我之所以成其爲我者, 亦可于此而見[2]. 初則依門傍戶, 後則自立門戶. 如一北苑也, 巨然宗之, 米氏父子宗之, 黃王倪吳皆宗之, 宗一鼻祖而無分毫蹈襲之處者, 正其自立門戶而自成其所以爲我也. 今之摹仿古人者, 匡廓皴擦無不求其絶似, 而其身分光景, 較之平日自運之作竟無能少過者, 此其故當不在于匡廓皴擦之際而在平日造詣之間也. 若但株守一家而規摹之, 久之必生一種習氣, 甚或至于不可嚮邇[3], 苟能知其弊之不可長, 于是自出精意自闢性靈, 以古人之規矩, 開自己之生面, 不襲不蹈, 而天然入彀, 可以揆古人而同符, 卽可以傳後世而無愧, 而後成其爲我而立門戶矣. 自此以後, 凡有所作, 偶有會于某家, 則曰仿之, 實卽自家面目也. 余見名家仿古, 往往如此, 斯爲大方家數也.

若初學時, 則必欲求其絶相似而幾幾[4]可以亂眞[5]者爲貴, 蓋古人見法處, 用意處, 及極用意而若不經意[6]處, 都于臨摹時可一一得之于腕下, 至純熟後, 自然顯出自家本質. 如米元章學書, 四十以前, 自己不作一筆, 時人謂之集書. 四十以後放而爲之, 却自有一段光景, 細細按之, 張 鍾 二王 歐 虞 褚 薛無一不備于筆端[7], 使其專肖一家, 豈鍾繇以後復有鍾繇, 羲之以後復有 羲之哉? 卽或有之, 正所謂奴書[8]而已矣. 書畫一道, 卽此可以推矣. 「山水·摹古」

—清·沈宗騫『芥舟學畫編』卷二

처음에는 오로지 한 작가 위주로 임모하고, 이어서 여러작가를 두루 모방하여 더욱 깨우치고 여러 작가를 터득해야, 그 작가와 함께 숨을 쉬는 것이다. 그런 다음에 나의 필체와 기운이 작가들과 서로 통할 수 있어서 내 자신을 위한 그림을 이룰 수 있다는 것도 이런 것에서 볼 수 있다. 처음에는 문호에 의지하지만 나중에는 스스로 문호를 세운다.

예를 들면 동원은 거연이 본 받았고, 미불과 미우인이 본 받았다. 원나라 사대가인 황공망·왕몽·예찬·오진 등이 모두 동원을 본 받았다. 한 원조를 추존하여 본 받았 지만, 조금도 답습한 곳이 없는 자는 스스로 문호를 세워 독창적인 유파를 이룬 것은 자신을 위했기 때문이다.

요즘 고인을 모방하는 자들은 윤곽과 준찰법은 똑 같이 탐구한다. 자태와 경상을 고 인과 비교하면, 평소에 자신이 운필한 작품이 옛 그림을 조금도 뛰어넘지 못하는 이유 는, 윤곽과 준찰에 있지 않고 평소에 이룬 기예에 섞여있기 때문이다.

한 화가만 지키고 오래 모방하게되면, 반드시 일종의 습기가 생기고, 심지어 접근할 수 없는 경지에 이를 것이다. 실로 이런 폐단이 오래되면 안 된다는 것을 알아야 한다. 이에 스스로 새로운 생각으로 자신의 독특한 성령을 개척하고, 고인의 규구를 활용해서 자기의 새로운 면모를 개발한다. 그대로 답습하지 않아야 자연히 표준에 합치된다. 고 인을 헤아려 서로 부합할 수 있으면, 후세에 전하여도 부끄러울 것이 없고, 자기만의 독자적인 문호를 이룰 수 있다. 이 이후의 작품 중에 우연히 어떤 작가와 합치되는 것 이 있으면 모방했다고 하는데, 실제는 자기 자신의 면모이다.

내가 유명한 화가들이 옛 그림을 모방한 것을 보니, 종종 이와 같은 것이 있다. 이는 대가들이 사용한 방법이다. 처음 배울 때는 완전히 서로 똑같게 하려고 하여 거의 똑같 은 것을 귀하게 여긴다. 고인들이 표현한 화법과 신경 쓴 곳은 매우 심혈을 기울였지 만, 주의하지 않은 곳을 임모할 때에는 하나하나 팔 아래에서 익숙하게 터득해야 나중 에 스스로 작가의 본질이 드러난다.

미불 같은 이는 글씨를 배우는데, 40세 이전에는 자신의 독자적인 필치를 전혀 쓰지 못했다. 당시 사람들이 그의 글씨는 집서한 것이라 하였다. 40이후에 호방하게 써서,

독자적인 일단의 광경이 있게 되었다. 그런 것을 자세하게 살펴보면, 장지·종요·왕희지와 왕헌지·구양순·우세남·저수량·설직 등은 모두 자기만의 필치가 있다. 한 작가를 오로지 닮았다면, 어떻게 종요 이후에 다시 종요가 있겠으며, 왕희지 이후에 다시 왕희지가 있겠는가? 만약 있다면 노예의 글씨이다. 글씨와 그림이 한 길이라는 것은 이런 것으로 추론할 수 있다. 청·심종건의 『개주학화편』 2권「산수·모고」에 나오는 글이다.

注

1 일비공출기자一鼻孔出氣者: 하나의 콧구멍으로 숨을 쉰다는 것이다. 태도나 주장이 서로 같아서, 같이 호흡하는 것을 이른다.
2 "아지소이성기위아자我之所以成其爲我者, 역가어차이견亦可于此而見": 내 자신이 작품을 완성하는 이유는 나 자신을 위한 것인데, 그러한 것도 이런 것에서 표현할 수 있다는 뜻이다. * 소이所以가 …할 수 있다는 뜻도 있다.
3 향이嚮邇: 접근하는 것이다.
4 기기幾幾: '기호幾乎'로 '거의'·'하마터면' 등의 부사로 쓰인다.
5 난진亂眞은 골동품이나 그림 등의, 가짜를 진품처럼 보이게 하는 것이다.
6 경의經意: 주의하는 것이다.
7 필단筆端: 붓끝·붓놀림인데, 그림이나 글씨의 필치를 이른다.
8 노서奴書: 공교하게 모방한 글씨를 이른다.

始入手須專宗一家, 得之心而應之手. 然後旁通曲引, 以知其變; 泛濫諸家, 以資我用. 須心手相忘, 不知是我還是古人.

처음에는 한 작가만 종주로 삼아야 마음먹은 대로 손이 따른다. 그런 뒤에 두루 통달하고 인용하여 변화를 알고, 여러 작가를 두루 살펴 나의 용필·용묵에 자본으로 삼는다. 마음과 손이 서로 잊어버리는 경지에 이르러야, 내 자신도 고인이 된다는 것을 알지 못한다.

按語

이것은 옛사람들이 학습한 기술을 세 단계로 설명한 것인데, 요즘에도 채용할 만하다.

臨摹古畫, 先須會得[1]古人精神命脈[2]處玩味思索, 心有所得, 落筆摹之, 摹之再四, 便見逐次改觀[3]之效. 若徒以彷彿爲之, 則掩卷輒忘, 雖終日摹仿, 與古人全無相涉[4].

蟄夫[5]徐丈嘗語先公曰: "藝事凡假途古人, 馳策[6]胸臆, 自據勝處, 不藉支吾[7], 便有得魚忘筌得兔忘蹄[8]之妙." 先公亦曰: "時值清適[9], 境亦脩然[10], 騰舠翻墨[11], 快意處不但不多讓古人, 恐古人亦未必過." 此時或各出卷軸評賞, 或從事筆墨, 互相題跋. 題先公〈瓶菊圖〉曰: "酒已瀝, 菊已折, 插之瓶中花增香, 酒增色. 題者畫者皆癡絶." 其胸次磊落[12]可想.

摹仿古人, 始乃惟恐不似, 旣乃惟恐太似. 不似則未盡其法, 太似則不爲我法. 法我相忘, 平淡天然[13], 所謂擯落筌蹄[14], 方窮至理.

子久〈富春山居〉一圖, 前後摹本何止什百, 要皆各得其妙, 惟董思翁模者絶不似而極似, 一如模本〈蘭亭序〉, 定武[15]爲上. —淸·方薰『山靜居畫論』

옛 그림을 임모할 적에는 먼저 고인의 정신과 긴요한 곳을 이해하여 완미하고 사색해야 한다. 마음에 터득한 바가 있으면 붓으로 그것을 모사한다. 두 번하고 네 차례 하면, 차례에 따라서 새로워진 면목이 드러나는 효과를 볼 것이다. 비슷하게만 그린다면, 그림을 덮으면 번번이 잊어버리게 된다. 온종일 모방한다 하더라도, 고인과 전혀 관련이 없게 될 것이다. 칩부[徐坤] 어른께서 아버지에게 말하셨다.

"예술에 관한 일은 고인의 방법을 빌려서 생각하고 스스로 좋은 곳에 의지하여 주저하지 않아야 한다. 그러면 자연히 고기를 잡고 통발을 잊으며, 토끼를 잡고 덫을 잊어버리는 묘함을 갖추게 될 것이다." 아버지께서 또 말씀하셨다.

"태평한 때를 만나면 심경도 자유로워서 술잔을 들고 먹을 갈 때 쾌적한 생각이 있는 곳은 고인들에게 많이 양보할 수 없을 뿐만 아니라, 고인들도 반드시 지나치지 않았을 것이다." 이 때에 그림을 꺼내서 감상하시거나 직접 그림을 그리기도 하시며 서로 제발을 쓰기도 하셨다. 우리 아버지가 〈병국도〉에 "술이 걸러졌고 국화도 병에 꽂았으니, 더욱 향기롭고 술은 아름다운 색깔을 더하는구나. 그림을 그리는 자나 글을 쓰는 자가 모두 치절이다!"는 화제를 썼다. 이런 것을 보면 가슴속이 솔직담백함을 상상할 만하다.

고인의 그림을 모방할 적에 처음에는 닮지 않을까 두려워하다가, 그림을 그리고 나서는 너무 닮을까 걱정하게 된다. 닮지 않으면 법을 다하지 못한 것이고, 너무 닮으면 내 법이 되지 않는다. 법과 내가 서로 잊어야, 꾸밈없이 자연스러워질 것이다. 수단과 방법을 버려야, 지극한 이치를 궁구할 수 있을 것이다.

자구[黃公望]의 〈부춘산거도〉 한 그림은 전후에 모사본이 어찌 열이나 배에 그치리오! 모두 각각 묘함을 얻었을 것이나, 동사옹[董其昌]이 모사한 것만 절대로 닮지 않았

는데도 아주 똑같다. 〈난정서〉를 모본한 것으로는 정무본이 가장 좋은 것과 같은 것이 다. 청·방훈의 『산정거화론』에 나오는 글이다.

注

1 회득會得: 깨달거나 이해하는 것이다.

2 명맥命脈: 목숨과 혈맥, 또는 목숨 줄인데, 가장 긴요한 사물을 이른다.

3 개관改觀: 원래의 모양을 바꾸어, 새로운 면목을 드러내는 것이다.

4 상섭相涉: 서로 연관됨, 서로 영향을 미치는 것이다.

5 칩부蟄夫: 청나라 서곤徐坤의 자이며, 절강가흥浙江嘉興 사람이다. 술을 즐기고, 육서六書에 정밀하였으며 전각篆刻을 잘 했고, 호접胡蝶 그림으로 유명했다.

6 치책馳策: 구책驅策과 같으며, 구사驅使·역사役使이다.

7 지오支吾: 버팀, 지탱함, 시간을 보냄, 지냄, 지새움, 참고 넘기는 것, 주저하는 것을 이른다.

8 득어망전득토망제得魚忘筌得兔忘蹄: 물고기를 잡으면 통발을 잊어버리고, 토끼를 잡으면 덫을 버리는 것으로, 목적을 이루고 나면 소용되었던 것을 잊어버리는 것을 비유하는 말이다. 『莊子』「外物」에 "통발은 고기를 잡는 것인데 고기를 잡고 나면 잊어버리고, 올무는 토끼를 잡는 것인데 토끼를 잡고나면 잊어버린다.[筌者所以在魚, 得魚而忘筌, 蹄者所以在兔, 得兔而忘蹄]"라는 구절을 인용한 것이다.

9 청적淸適: 깨끗하고 아름답고 한적한 상태를 말하며, 태평시대를 이른다.

10 소연翛然: 자유 자재한 모양이다.

11 등고번묵騰觚翻墨: 등고騰觚는 술잔을 주고받는 것으로, 건배의 의미가 있다. 번묵翻墨은 먹을 갈고 그림을 그리는 것이다.

12 뇌락磊落: 솔직 담백한 것이다.

13 평담천연平淡天然: 꾸밈없이 자연스러운 것이다

14 빈락擯落: 배척排斥하여 버리는 것이다. * 전제筌蹄는 물고기를 잡는 통발과 토끼를 잡는 올가미이다. 전하여 목적을 이루기 위한, 수단이나 방편이다.

15 〈정무난정定武蘭亭〉: 『난정서첩蘭亭書帖』을 돌에 새긴 것이다. 당나라 태종太宗이 왕희지王羲之가 쓴, 난정서의 진적을 얻어 학사원學士院에 새겨 놓았다. 오대五代 양梁나라 때 변경汴京의 도읍에 옮겨 놓았는데, 후에 전란戰亂을 겪어서 유실遺失되었다. 석각과 탁본을 '정무난정' 혹은 '정무석각'이라 하며, 탁본을 줄여서 '정본定本'이라 한다.

..

元 倪雲林 王叔明 吳仲圭 黃子久四家皆出于董 巨. 董 巨在宋時, 已脫去 刻劃之習[1], 爲元人先路之導. 趙吳興集唐 宋之成, 開明人之逕. 雙鶴老人 謂其工細蒼秀, 兼擅勝場[2]. 洵未易學也. 明人喜學松雪而得其神髓[3]者, 惟

六如居士耳. 國初多宗雲林 大癡, 名流[4]蔚起. 承學之士, 得其一麟片爪[5], 亦覺書味盎然[6].

雙鶴老人[7]云: "文 沈 唐 仇爲明四大家. 仇畵極工細, 直接小李將軍及北宋諸子, 而用筆有致, 非描摹時手可以亂眞[8], 然予不願爲也. 石田筆墨蒼古, 幼嘗臨仿. 六如兼宋 元法而筆意秀逸, 超宋格而參元意, 予竊慕焉. 若文待詔則非三子可比. 至于董文敏則又自出機杼[9], 幾欲目無前人. 若平心而論, 不及古人處正多, 但用筆有超乎古人之妙者, 乃其天資獨異耳."

又云: "雲林 伯虎筆情墨趣, 皆師荊 關而能變化之, 故雲林有北苑之氣韻, 伯虎參松雪之清華. 其皴法雖似北宗, 實得南宗之神髓者也." —清·盛大士『谿山臥遊錄』

원나라 예운림[倪瓚]·왕숙명[王蒙]·오중규[吳鎭]·황자구[黃公望] 네 작가는 모두 동원과 거연에서 나왔다. 동연·거연은 송나라 때에 세밀하게 묘사하는 습관을 벗어버려, 원나라 화가들을 앞서게 하는 인도자가 되었다. 조오흥[趙孟頫]은 당·송나라의 화법을 집대성하여 명나라 사람들의 지름길을 열어 주었다. 쌍학노인[沈宗敬]의 세밀하고 창수함은 빼어난 영역을 천단했으니, 진실로 쉽게 배울 수 없다고 한다. 명나라 사람들은 조맹부 화법을 배우기 좋아했으나, 신묘한 진수를 터득한 사람은 육여거사[唐寅] 뿐이다. 청나라 초기에는 예찬과 황공망을 종주로 삼아서 명사들이 무수히 일어났다. 계승해서 배우는 인사들은 그들의 일부분만 얻더라도, 글씨의 맛이 넘친다는 것을 느꼈다.

쌍학노인[沈宗敬]이 다음과 같이 말하였다.

"문징명·심주·당인·구영은 명나라의 4대가이다. 구영의 그림은 기교가 아주 섬세하다. 이소도와 북송의 여러 작가들과 이어졌다. 용필에 운치가 있어 모사하는 솜씨가 진짜와 구별하기 어려운 정도는 아니다. 하지만 나는 똑같이 그리기를 원하지 않는다. 석전[沈周]은 그림이 창연고색하여 어려서부터 일찍이 임모하고 모방했다. 육여[唐寅]는 송·원 화법을 겸했으나, 풍격이 빼어나서 송나라 격식을 뛰어넘어 원나라의 뜻에 참여했으니, 내가 스스로 그를 사모한다. 문대조[文徵明] 같은 이는 위의 세 사람과 비교할 수 있는 바가 아니다. 동문민[董其昌]은 스스로 독창성을 나타내어, 거의 눈앞에 전인을 모방하려고 하지 않았다. 공평하게 논하면 고인에 미치지 못함이 정히 많지만, 용필만은 고인보다 훨씬 묘한 것은 타고난 자질이 유독 다르기 때문이다."

쌍학노인이 또 말하였다.

"운림[倪瓚]과 백호[唐寅] 그림은 정취가 모두 형호나 관동을 스승으로 삼아 잘 변화시켰기 때문에, 예찬은 동원의 기운이 있고, 백호는 송설[趙孟頫]의 맑고 화려함을 참고했다. 준법은 북종화와 같지만 실은 남종화법의 신묘한 정수를 터득한 것이다." 청·성대사의 『계산와유록』에 나오는 글이다.

注

1 **각획지습**刻劃之習: 각획刻劃은 조각하고 그림을 그리는 것이나, 여기서는 세밀하게 그리는 각화刻畵로 봐야 할 것 같다.

2 **승장**勝場: 빼어난 영역을 이른다.

3 **신수**神髓: 신묘한 진수이다.

4 **명류**名流: 명사名士를 이른다.

5 **일린편조**一麟片爪: 비늘과 손톱 한 조각으로, 극히 적은 부분이다.

6 **앙연**盎然: 기운 등이 넘쳐 흐르는 모양이다.

7 **쌍학노인**雙鶴老人: 청나라 화가 심종경沈宗敬(1669~ 1735)이다. 자는 각정恪庭·남계南季이고, 호는 사봉獅峯이며, 화정華亭(지금의 上海 松江縣) 사람이다. 문각공文恪公 심전沈荃의 아들, 심백沈白의 조카이다. 강희康熙 27년(1688)에 진사進士하여, 사관史館의 편수編修 등을 거쳐 태복경太僕卿에 이르렀다. 음률音律에 정통하여 퉁소를 잘 불고 거문고를 잘 탔으며, 시詩·글씨·그림에 두루 능통했다. 산수화는 예찬倪瓚·황공망黃公望과 거연巨然의 화법을 배웠는데, 필력이 예스럽고 힘찼다. 대부분 수묵水墨으로 그렸으나, 간혹 청록산수青綠山水도 그렸으며, 소경小景·소폭小幅이 더욱 좋았다. 성정性情이 산뜻하고 단아하여, 벼슬아치의 티를 내지 않았으나, 풍채는 아주 엄숙했으며, 당대의 명사들과 널리 교유했다.

清, 沈宗敬<山水圖>

8 **난진**亂眞: 가짜로 진짜를 혼란시킴, 똑같이 모방하여 구별하기 어려운 것을 이른다.

9 **기저**機杼: 직기織機로 기계에 쓰는 북이다. 시문과 예술 작품의 구상이나 구조를 이른다. "자출기저自出機杼"는 작품에 독창성을 나타낸다는 뜻이다.

散筆之法[1], 有元始創, 宋以前無此說也. 唐 宋人作畵, 必先立粉本[2], 慘淡經營[3], 定其位置, 然後落墨. 若元人隨鉤隨皴, 初無定向, 有不足處, 再以焦墨破[4]之, 亦不拘定輪廓, 所謂散也. 顧學宋必失之匠, 而學元者又失之野. 如以唐之韻行宋之板, 以宋之格行元之散, 則大成矣. 何今人之不如古人哉!

—清·李修易『小蓬萊閣畵鑒』

소산한 그림을 그리는 방법은 원나라에서 비롯되었다. 송나라 이전에는 '산필'이란 말이 없었다. 당·송나라 사람들은 그림을 그릴 적에, 반드시 먼저 밑그림을 그리고, 고심하여 계획하고 위치를 정한 뒤에야 붓을 댔다. 원나라 사람은 선으로 윤곽을 그리는 동시에 준을 그렸다. 처음에는 정해진 방향이 없다가 부족한 곳이 있으면, 재차 초묵으로 파묵한다. 윤곽을 정할 때 구애되지 않는 것을 '산'이라고 한다. 반면에 송나라 그림을 배우면 반드시 너무 공교로운 잘못이 있고, 원나라 그림을 배우는 자는 야한 잘못이 있게 된다. 당나라의 운치로써 송나라의 딱딱함을 행하고, 송나라의 격으로써 원나라의 소산함을 행하면 대성할 것이다. 그렇게 한다면 어찌 지금 사람이 옛사람보다 못하겠는가! 청·이수이의 『소봉래각화감』에 나오는 글이다.

注

1 산필지법散筆之法: 소산疏散한 그림을 그리는 방법을 이른다.
2 분본粉本: 초고草稿이다. 밑그림을 가리키며 속칭 '하도下圖'라고 한다.
3 참담경영慘淡經營: 고심하여 계획을 세우는 것이다.
4 초묵焦墨: 처음 갈아 물을 섞지 않은 먹색이다. * 농묵濃墨은 짙은 먹색이다. * 파묵破墨은 초묵을 깨트리는 것으로, 먹색을 부드럽게 하거나 농담의 차이를 여러 단계로 나타내는 기법을 말하는 것이다. * 발묵潑墨은 먹을 번지게 하는 기법이다. * 숙묵宿墨은 갈아놓아 하룻밤 숙성된 먹이다.

余師芳椒 杜先生云: "畵竹不參究諸家, 無以窮其勝; 不折衷文 蘇, 無以正其趣." —淸·李景黃『似山竹譜』

나의 스승 방초[杜書紳]선생께서 말하셨다. "대나무 그림은 여러 작가를 참고하여 연구하지 않으면, 뛰어날 수가 없다. 문동과 소식을 절충하지 않으면, 정도로 달릴 수가 없다." 청·이경황의 『사산죽보』에 나오는 글이다.

注

1 방초芳椒: 청나라 강소江蘇 가정嘉定(지금의 上海에 속함) 사람이다. 자는 전서顓書이고, 별호가 방초산인芳椒山人이다. 주호周顥의 제자로, 그림을 잘 그리고 죽각竹刻도 잘 했다.

惟以古人之矩矱運我之性靈, 縱未能便到古人地位, 猶不失自家靈趣也.

「山水·摹古」—淸·沈宗騫『芥舟學畵編』卷二

고인의 법도로만 나의 성령을 운용하면 능하지 않더라도 고인의 위치에 도달하여 자기만의 아름다운 정취를 잃지 않을 것이다. 청·심종건의 『개주학화편』 2권「산수·모고」에 나오는 글이다.

于古人精意所在之處, 刻意求之, 工夫旣久, 自然筆氣現出, 乃得與古人相通, 此換骨之法也. 如是則筆筆是自家寫出, 卽筆筆從古人得來[1], 更能養之醇熟, 隨興所發, 意致不凡, 方可云筆氣之妙. 「山水·自運」—淸·沈宗騫『芥舟學畵編』卷二

고인의 작품에 있는 정수한 뜻을 애써 추구하는 공부를 오래하면, 필세가 자연히 나타나서 고인과 서로 통할 수 있다. 이것이 환골하는 법이다. 이와 같이 하면 필치마다 독자적인 방법을 표현해 내고, 필치마다 고인에게서 구하여 얻어야, 더욱 익숙함을 기를 수 있다. 흥에서 발휘되는 의취가 평범하지 않아야 필기가 묘하다고 할 수 있다. 청·심종건의 『개주학화편』 2권「산수·자운」에 나오는 글이다.

注

1 득래得來: 찾아냄, 구하여 얻는 것이다.

昔人論書只學一家, 學成不過爲人作奴婢. 集衆長歸于我, 斯爲大成, 畵亦然. 然集衆長亦必登樓十年. 天姿高敏, 似乎較易, 易亦得七八年也.
詩中須有我, 書中亦須有我. 師事古人則可, 爲古人奴隷則斷乎不可. 此可爲知者道也. 小悟[1]筆墨淸妙, 以扇索畵, 草草作此, 粗亂中却有我在. —淸·邵梅臣『畵耕偶錄』

옛사람이 글씨를 논하여 한 작가만 배우면 배움이 이루어지더라도 남의 노예에 불과하고, 온갖 장점들을 모아서 나에게 돌아오게 해야 대성한다고 하였다. 그림도 그렇다. 그러나 모든 장점을 자신에게 모이게 하는 것도 반드시 등단한 지 십 년이 되거나, 타고난 자질이 고상하고 민첩하여야, 비교적 쉬울 것이다. 쉽더라도 칠팔 년은 되어야 터득할 수 있을 것이다.

시는 반드시 자신의 개성이 있어야 한다. 그림도 반드시 내가 있어야 한다. 옛사람들을 스승으로 섬기는 것은 좋으나, 고인의 노예가 되는 것은 단연코 안 된다. 이것은 아는 자에게 말할 수가 있다. 소오는 필묵이 맑고 묘하였다. 부채에 그림을 부탁하였는

데 대강대강 그렸지만, 거칠고 어지러운 가운데에도 자신의 개성이 있다. 청·소매신의 『화경우록』에 나오는 글이다.

注

1 소오小悟: 청나라의 종호鐘浩가 소오小吾이고, 청나라 장증로張曾露가 소오小梧인데, 더 이상의 전고를 찾을 수 없다.

···

宋人重墨, 元人重筆, 畫得元人益雅益秀, 然而氣象微矣. 吾思宋人.

―淸·戴熙『習苦齋畫絮』

송나라 사람들은 먹을 중시하였고, 원나라 사람은 붓을 중요시하였다. 원나라 사람의 그림은 더욱 전아하고 빼어나지만 기상은 미약하다. 나는 송나라 사람을 사모한다. 청·대희의 『습고재화서』에 나오는 글이다.

···

多讀古人名畫, 如詩文多讀名大家之作, 融貫我胸, 其文暗有神助; 畫境正復相似, 腹中成稿富庶[1], 臨局[2]亦暗有神助; 筆墨交關[3], 有不期然而然之妙, 所謂暗合孫 吳兵法也. 如臨摹名家畫本, 不知何處爲病, 何處爲佳, 不妨師友互相請益, 恥于問人, 則終身無長進[4]之時. 近所傳之『芥子園畫譜』議論確當無疵, 初學足可矜式[5], 先將根脚打好[6], 起盖[7]樓臺, 自然堅實. 根脚不固, 雖雕樑畵棟, 亦是虛架强撑, 終防傾倒[8]. 俗云: "師傳領進門[9], 修行在各人."

若非博覽前人能品, 融匯[10]高人神品, 薈萃[11]諸家, 集我大成, 不能獨創專家之美也. 潛心苦詣, 閱歷[12]用功, 不到鐵硯磨穿之時, 未易超凡入聖. ―

淸·松年『頤園論畵』

고인의 유명한 그림을 많이 보는 것은 시문에서 유명한 대가의 작품을 많이 읽는 것과 같은 것이다. 자신의 마음속으로 처음부터 끝까지 이해하면, 문장은 암암리에 신묘하게 도움이 있게 된다. 그림의 경지도 이와 같아서 마음속에 이루어진 밑그림이 풍부하면, 형세를 임모할 적에 암암리에 신묘한 도움이 있을 것이다. 붓과 먹이 서로 통하

면 그렇게 되기를 기약하지 않아도 그렇게 되는 묘함이 있다. 암암리에 손빈과 오기의 병법이 합치된다고 하는 것이다.

유명한 화가의 화본을 임모할 적에 어떤 곳이 병이며 어떤 곳이 아름다운 곳이라는 것을 알지 못한다면, 스승과 친구에게 서로 도움을 청하는 것이 해롭지 않을 것이다. 남에게 묻는 것을 부끄럽게 여기면 죽을 때까지 진보할 수 없을 것이다.

근래에 전하는 『개자원화보』는 의론이 정확하고 타당하며 흠이 없어서 처음 배우는 사람이 법으로 삼을 만하다. 먼저 기초를 잘 쌓아 누대를 세우면 자연히 견실하게 될 것이다. 기초가 견고하지 못하면 조각한 들보나 그림으로 장식한 기둥이라 할지라도, 허공에 가설하여 억지로 지탱하다가 결국은 기울어 넘어지게 된다. 속담에 "선생의 문호에 나가더라도, 수행하는 것은 각자에게 달려 있다."하였다.

앞사람들의 좋은 작품을 널리 보고, 고상한 사람의 신묘한 작품을 자세하게 이해하고, 여러 작가들을 모아서 나에게 집대성하는 것이 아니라면, 전문가의 아름다움을 독자적으로 창조할 수 없을 것이다. 마음을 침착하게 하여 애써서 나아가고, 체험하여 학습하고 쇠 벼루를 갈아서 구멍이 날 때까지 노력하지 않는다면, 범상한 것을 뛰어넘어 성인의 경지에 쉽사리 들어가지 못할 것이다. 청·송년의 『이원논화』에 나오는 글이다.

注

1 부서富庶: 물자가 풍부하고 인구가 많음, 물산物産이 풍부한 것을 이른다.

2 임국臨局: 바둑판을 마주하는 것이다. 여기선 형세를 임모하는 것이니, 그림 그릴 때를 말한다.

3 교관交關: 서로 통함, 서로 관련됨, 뒤섞여 혼잡한 것을 이른다.

4 장진長進: 학문이나 기예가 진보하는 것을 이른다.

5 긍식矜式: 공경하여 법으로 삼는 것이다.

6 근각根脚: 식물이나 건축물의 근기根氣로, 인용하여 사물의 기초基礎이며, 가세家世, 출신出身, 자력資力 등을 가리킨다. * 타호打好는 …를 잘 쌓는 것이다.

7 기개起蓋: 건조建造로, 건물 따위를 짓거나 만드는 것을 이른다.

8 방防:은 당當할 방이다. 경도傾倒는 기울어 넘어지는 것을 이른다.

9 사부師傅: 선생을 이른다. * 진문進門은 문호門戶에 들어가는 것이다.

10 융회融匯: 융회融會로, 자세하게 이해하는 것을 이른다.

11 회췌薈萃: 우수한 인물이나, 정채精彩한 물건 따위가 모이는 것이다.

12 열력閱歷: 체험이나 경험하는 것이다.

五

好事家宜置宣紙百幅, 用法蠟[1]之, 以備摹寫, 顧愷之有摹拓妙法.[2] 古時好拓書, 十得七八, 不失神釆筆踪, 亦有御府拓本, 謂之官拓. 國朝內庫, 翰林集賢秘閣, 拓寫不捄. 承平之時, 此道甚行; 艱難之後[3], 斯事漸廢. 故有非常好本拓得之者, 所宜寶之. 旣可希其眞踪, 又得留爲證驗. 「論畫體工用拓寫」─唐·張彦遠『歷代名畫記』卷二

옛 그림을 좋아하는 사람들은 화선지 백 폭을 펼치고, 법식대로 밀랍을 입혀 모사를 준비한다. 고개지는 모사와 탁본하는 오묘한 방법을 가지고 있다. 옛날에 훌륭한 모사는 칠팔 할 정도가 원본의 신채와 필치를 잃지 않았다. 또한 궁전에 있는 탁본을 관탁이라 한다. 당나라 때는 내고·한림원·집현원·비서성에서 끊임없이 탁본을 제작했다. 정관(627~649)~개원(713~741) 연간의 평화로운 때는 이 방법이 매우 성행했다. 반면에 안록산·사사명의 난 이후에 이 방법이 점차 폐지되었다. 따라서 좋은 작품을 모사한 것이 있다면 보배로 여겨야할 것이다. 진본이 드물어 임모본이라도 남아 있으면, 징험할 수 있기 때문이다. 당·장언원의 『역대명화기』 2권 「논화체공용탁사」에 나오는 글이다.

注

1 랍蠟: 밀랍이다. 종이에 밀랍을 칠하면 투명해져 모사할 옛 그림이 잘 비쳐서 모사하기에 편하다.

2 모탁묘법摹拓妙法: 그림을 모사하는 중요한 방법을 말한 것이다. 『역대명화기歷代名畫記』 「고개지전顧愷之傳」에서 "또 논화論畫 한 편이 있는데, 모두 모사하는 중요한 방법이다."라고 하였다. 원문에 첨부하여 기록할 때, 잘못하여 「위진승류화찬魏晉勝流畫贊」이라 하였다. 유검화兪劍華선생 등이 『고개지연구자료顧愷之硏究資料』에 수정하여, 고칠 때도 『논화』라고 잘못 정정하였다.

이것은 "육법六法" 중의 "전이모사傳移模寫"로, 일반적으로 임모臨摹라고 한다. 임모에서 '임臨'은 옆에 놓고 보면서 임모하는 대임對臨이고, '모摹'는 실물에 종이를 대고 실물과 똑같이 복제하는 모탁摹拓이다. 원화를 보고서 옮기는 '임'은 고화古畫나 본보기가 될 그림을 옮겨서 그리는 데, 장벽 위나 한 쪽 구석에 있는 그림은 보고서 그리는 것이다. '모'는 고화古畫나 본보기가 될 그림을 탁자 위에 펴놓고, 윗면에 비단이나 종이를 덮어 비추어 보고 자세하게 그리는 것이다. 서예도 이런 방법을 사용한다.

* 고개지가 임모에 관하여 「위진승류화찬」에서 다음과 같이 밀했다.

"임모하는 사람은 모두 요령을 먼저 살핀 후에 차례로 작업해야 한다. 내가 그린 모든 그림의 비단은 폭이 2척 3촌이다. 비단은 올이 빗나간 것을 사용해서는 안 된다. 시간이 지나 올이 바르게 되면서, 모습이 틀려지기 때문이다. 새 비단에 그려진 비단 화폭의 그림을 임모할 때, 당연히 두 화폭의 비단을 반듯하게 덮어 가려서 두 폭이 저절로 겹쳐지면, 문진으로 움직이지 않게 놓는다. 붓이 앞에서 움직이고, 눈은 앞쪽으로 주시하면서 그려 나간다면, 새로 임모한 그림은 내 그림과 가깝게 된다. 눈은 항상 붓이 머무는 곳에 있도록 해야 좋다. 그리고자 하는 종이나 비단이 원본에서 한 겹쯤 떨어져 있으면, 임모하는 원본은 나와 멀어질 것이다. 이렇게 한 번 임모해서 실패하게 되면, 거듭 잘못되는 경우가 줄어들 것이다. 새로 그리는 필치가 원본의 필치를 덮어서 가릴 수 있지만, 새로 그린 필선이 원화의 필선 안으로 스며들지 않도록 해야 한다. 안으로 스며드는 것을 막으려면, 가벼운 물체일 경우에는 그 필치가 날카로워야 하고, 무거운 물체는 그 자취를 진열해야 한다. 이는 각 대상의 본질에 대하여 생각을 완벽하게 해야 하기 때문이다.

산을 그릴 경우 필치가 날카로우면, 산이 생동하는 듯하지만, 산의 광대하고 웅위한 기세는 잃어버린다. 용필이 보기 좋게 완만하면, 꺾이고 모나서 울퉁불퉁한 모습은 빼어나지 못할 것이다. 곡선을 많이 취할 경우에는 완만한 곳을 꺾어서 모서리가 울퉁불퉁해지도록 첨가해야 한다. 이런 것을 겸비하지 못하면 병폐는 말로 다하기 어려우니, 윤편이 말한 것과 같을 뿐이다.

인물을 임모할 경우, 목 위를 그릴 때 천천히 운필하여 필치가 두드러지지 않게 하더라도, 재빨리 붓을 움직이는 실수를 해서는 안 된다. 여러 인물형상에서 형상마다 각 필치가 달라야 하지만, 새로 그린 필치는 모두 원화에 가까워야 한다. 길고 짧음, 강하고 부드러움, 짙고 옅음, 넓고 좁음, 눈동자를 그릴 때 치켜뜨거나 내려 봄, 크고 작음, 짙게 하거나 옅게 하는데, 조금이라도 잘못되면, 정신과 기운이 모두 변해버린다.

대, 나무, 땅은 먹이나 채색으로 담백하게 칠하고, 소나무나 댓잎은 진하게 해도 된다. 아교물과 채색이 화폭의 아래 위에 뛰면 안 된다. 색 바랜 노란색이 화면에 가득한 것을 그린다면, 원본과 임모본이 합치되는지, 들어 올려서 자세하게 살펴야 한다. 들어 올리는 부분은 그림의 좌우 양변에서 각각 삼분의 일 이상이 되면 안 된다. 화면이 움직이기 때문이다.

그림 가운데 사람은 크고 작은 차이가 있다. 지금 인물의 원근을 설정하여 서로 보는 위치를 그리는 경우에도, 새로 그리는 그림의 넓이와 높이를 바꿔서 잘못 그리면 안 된다. 살아 있는 사람은 손을 마주잡고 인사하고 눈으로 바라보면서 앞 사람을 대하는데, 형태로 정신을 전하며 실제로 마주보는 것 같지 않다면, 생동하는 기운을 표현하는 작용이 어긋나고 정신을 전달하는 방향이 잘못된다. 새로 그린 그림에서 실제로 마주보는 듯한 느낌이 없는 것은 큰 잘못이고, 마주보는 것 같더라도 형상이 바르지 못한 것은 작은 하자이다. 이것을 살피지 않을 수 없다. 한 인물의 좋고 나쁨보다 인물을 마주보면 정신이 통해야 한다는 점을 깨닫는 것이 가장 좋다顧愷之魏晉勝流畫讚曰: 凡將摹者, 皆當先尋此要, 而後次以即事. 凡吾所造諸畫, 素幅皆廣二尺三寸, 其素絲邪者不可用, 久而還正, 則儀容失. 以素摹素, 當正掩二素, 任其自正而下鎭, 使莫動其正. 筆在前運而眼向前視者, 則新畫近我矣. 可常使眼

臨筆止. 隔紙素一重, 則所摹之本遠我耳, 則一摹蹉積蹉彌小矣. 可令新迹掩本迹, 而防其近內. 防
內, 若輕物宜利其筆, 重宜陳其迹, 各以全其想. 譬如畫山, 迹利則想動, 傷其所以疑. 用筆或好婉,
則于折楞不雋, 或多曲取, 則于婉者增折. 不兼之累, 難以言悉, 輪扁而已矣. 寫自頸已上, 寧遲而
不雋, 不使遠而有失. 其于諸像, 則像各異迹, 皆令新迹彌舊本. 若長短剛軟, 深淺廣狹, 與點睛之
節, 上下大小醲薄, 有一毫小失, 則神氣與之俱變矣. 竹木土, 可令墨彩色輕, 而松竹葉醲也. 凡膠
淸及彩色, 不可進素之上下也. 若良畫黃滿素者, 寧當開際耳, 猶于幅之兩邊. 各不至三分. 人有長
短, 今旣定遠近, 以矚其對, 則不可改易闊促, 錯置高下也, 凡生人, 亡有手揖眼視, 而前亡所對者,
以形寫神而空其實對, 筌生之用乖, 傳神之趨失矣. 空其實對則大失, 對而不正則小失, 不可不察
也. 一象之明昧, 不若悟對之通神也.」

* 유검화兪劍華가 1962년 남경예술학원 인쇄본 『중국화론선독中國畵論選讀』에는 '임모'에
관하여 다음과 같이 기록되어 있다.

"고전 회화 임모는 그림을 배우는 데, 반드시 경유해야 할 방법 중의 하나이다. 역대로
임모에 종사한 사람이 얼마나 되는지는 알지 못하지만, 임모의 구체적인 방법을 사람들에
게 제대로 수긍하게끔 가르친 자는 많이 볼 수 없다. 임모를 논한 것도 대부분 범론이다.
먼저 한 작가만 임모한 후에 재차 여러 작가를 두루 임모해야 하고, 처음 임모할 때는
전적으로 형사를 구하지만, 나중에는 형사를 구하지 않는다는 것과 같은 원칙적인 설명이
다. 고개지의 「위진승류화찬」 한 편에서만 실제 표현에 따라서, 이론과 방법을 잘 갖추어,
비단을 어떻게 선택하고, 신구新舊비단을 어떤 방법으로 바르게 펼쳐 놓으며, 어떻게 운필
하고, 어떻게 닮게 그리며, 변색된 고화를 어떻게 임모한다고, 모두 절실하고 상세한 설명
을 갖추었다. 용필의 강유剛柔나 완곡婉曲관계, 표현 대상물의 관계에 관한 형상의 길이
ㆍ넓이와 정신의 관계에 대하여 더욱 비상하며 치밀하고 정확하다. 최후에 이형사신以形寫
神을 설명하여, 반드시 얼굴은 마주보는 느낌이 있고, 정신이 모이는 곳이 있어야 한다.
실제로 마주보는 느낌이 없으면 큰 잘못이다. 마주보는 느낌이 있어도, 형상이 바르지 않
으면 작은 잘못이라고 하였다. 이런 것은 임화할 때 매우 주의해야 할 뿐만 아니라, 사생
과 창작할 때도 예외가 아니다. 그렇지 않으면 생동하는 참 모습을 표현할 수 없고, 정신
의 취향을 전달할 수 없어서, 그림을 그려도 좋은 그림을 완성할 수 없다. 어떤 사람이
임모는 창의성 없이 남의 것을 본뜨는 '의양호로依樣葫蘆'에 불과하다고 인식하지만, 창작
에서 용이함을 많이 얻을 수 있다는 점에서 비유하면 실제 모두 다 그렇지는 않다. 임화하
는 자가 생활체험生活體驗을 제외하고 천상묘득遷想妙得 밖에도, 화리를 다 갖추고 화법을
장악하여야 한다. 고전작품을 임모하는 작가는 화법이나 제재 내용에 대하여 작품의 예술
특징과 정화가 소재하는 것까지도 모두 분명하게 연구하여야, 임모할 때 원작原作의 정신
을 전달할 수 있다. 원작의 정신을 이해하지 못하면, 정세精細하고 공치工緻하게 모방하더
라도 면목에 표정이 없고, 정신이 쇠미하여, 결과적으로 정신은 버리고 모습만 취해서, 취
사선택이 부적당한 '실독환주實櫝還珠'가 될 것이다. 이는 원작의 정화가 있는 곳에 도달
할 수 없다. 이런 임화는 결과적으로 어떤 수확도 얻기 어렵다. 이에 임모가 모두 쉬운
일이 아니라고 말하는 것이다. 현재 사용되고 있는 전등電燈으로 장식한, 복고대復稿臺(임
모하는 탁자)는 고인들이 사용하던 깃과 비교하면 대단히 신보된 것이다."

3 간난지후艱難之後: 『歷代名畵記』「敍畵之興廢」에 실린 구절 "덕종 때 어려운 지경에 이른 뒤에, 또 한 번 작품들이 흩어져 사라졌다(及德宗艱難之後, 又經散失.)"는 것을 가리킨다.

按語

고대의 수많은 유명한 화가의 작품이 모사를 거쳐서 오늘날까지도 전해온다. 동진東晉 고개지顧愷之의 〈여사잠도女史箴圖〉권은 이른 시기의 모본이 전해온다. 수隋 전자건展子虔의 〈유춘도游春圖〉권도 당나라 사람의 모본이다. 당唐 염립본閻立本의 〈보련도步輦圖〉권도 송대宋代 모본이다. 당 장훤張萱의 〈도련도搗練圖〉권과 〈괵국부인유춘도虢國夫人游春圖〉권은 송나라 휘종徽宗 때의 모본이다.

張萱〈虢國夫人遊春圖〉卷 송모본

唐, 張萱〈搗練圖〉卷 송모본

唐, 閻立本〈步輦圖〉卷 부분

臨模古畵, 著色最難. 極力模擬, 或有相似, 惟紅不可及, 然無出宋人. 宋人摹寫唐朝 五代之畵, 如出一手, 祕府多寶藏之. 今人臨畵惟求影響[1], 多用己意, 隨手苟簡[2], 雖極精工, 先乏天趣, 妙者亦板[3]. 國朝戴文進[4]臨摹宋人名畵, 得其三昧, 種種逼眞[5]. 效黃子久 王叔明畵, 較勝二家. 沈石田有一種本色不甚稱, 摹仿諸舊, 筆意奪眞, 獨于倪元鎭不似, 蓋老筆[6]過之也. 評者云: "子昂近宋而人物爲勝, 沈啓南近元而山水爲尤." 今如吳中莫樂泉臨畵, 亦稱當代一絶[7]. 「臨畵」—明·屠隆『畵箋』[8]

옛 그림을 임모하는 데는 채색이 가장 어렵다. 힘을 다하여 모방하면, 어떤 것은 서로 닮지만, 홍색만은 미칠 수 없고, 송나라 사람을 벗어나지 못한다. 송나라 사람이 당나라와 오대의 그림을 모사하면, 한 사람의 손에서 나온 것 같다. 비부에는 보물로 많이 소장하고 있다.

요즘 사람들은 그림을 임모하면, 자취만 추구하고 자신의 생각을 많이 써서 손 가는 대로 적당히 처리한다. 지극히 정교할지라도 우선 자연스런 정취가 결핍되어 정묘한 것도 딱딱하여 생기가 없다.

명나라 대문진[戴進]은 송나라 사람들의 명화를 임모하여 깊은 뜻을 얻었는데, 여러 가지가 진짜와 똑같다. 황자구[黃公望]·왕숙명[王蒙]의 그림을 모방하였는데, 비교적 두 사람보다 우수하다.

심석전[沈周]은 일종의 특색이 있었지만, 그다지 칭송되지 않았다. 옛 것을 모방한 필의가 진면목을 탈취하여, 예원진[倪瓚]과는 닮지 않았다. 노련한 필법은 예찬보다 뛰어났다.

평론가 들이 말하였다. "자앙[趙孟頫]은 송나라에 가까우나 인물이 뛰어나고, 심계남[沈周]은 원나라에 가까우나 산수가 우수하다." 요즘 오 지역에서 막낙천이 임화한다면, 역시 당대의 제일일 것이다. 명·도융의 『화전』「임화」에 나오는 글이다.

注

1 영향影響: 그림자와 메아리인데, 비슷함, 근사함, 지취, 종적, 윤곽 등을 이른다.

2 구간苟簡: 적당히 처리하거나 소홀하게 되는 대로하는 것이다.

3 판板: 생기가 없다, 융통성이 없다, 딱딱하다, 무뚝뚝하다는 뜻이다.

4 대문진戴文進: 명나라 화가 대진戴進의 자가 '문진'이다.

5 종종種種: 여러 가지, 각종, 갖가지 등의 뜻이다. * 핍진逼眞은 진실에 거의 가깝다. 마치 진짜와 같다는 것이다.

6 노필老筆: 조련하고 숙련된 필법이다.

7 일절一絶: 유일무일하다, 제일이라는 뜻이다.

8 도융屠隆(1542~1605): 명나라 은鄞(지금의 浙江 寧波市) 사람으로, 자는 위진緯眞이고, 또 하나의 자가 장경長卿이다. 뛰어난 재주가 있었고, 붓을 대면 수없이 많은 말을 성취하였다. 만력萬曆(1573~1620)에 진사하여, 영상현潁上縣의 장관이 되었다. 초목이 짙푸르게 무성한 물가에서 놀며, 때때로 명사를 초청하여 술을 마시며 시를 지었고, 구의산九疑山과 묘호泖湖에서 마음껏 유람하였으나, 관리의 길을 그만 두지 않았다. 예부禮部의 주사主事로 전근되자, 그만두고 고향으로 돌아왔다. 집이 가난하여 글을 팔아 생활하며 임종하였다. 저서는 『홍포鴻包』, 『고반여사考槃餘事』, 『유구잡편遊具雜編』 및 『유권由拳』, 『백유白楡』, 『채진采眞』, 『남유南遊』 등 여러 저작이 있다. 『화전』은 모두 26조항이다. 「사불사似不似」·「고화古畵」·「당화唐畵」·「송화宋畵」·「원화元畵」·「국조화가國朝畵家」·「분본

紛本」·「임화臨畵」·「송수화宋繡畵」·「간화법看畵法」·「품제화品第畵」·「무명화無名畵」·「
단조화單條畵」·「고견소古絹素」·「표금裱錦」·「학화學畵」·「축두軸頭」·「장화藏畵」·「소
화갑小畵匣」·「권화捲畵」·「식화式畵」·「출시화出示畵」·「표화裱畵」·「괘화掛畵」등이다.
매 조항은 많게는 수백 자이거나 적게는 수십 자이며, 말은 상세하지 않다. 의심스러운
것은 그가 마음대로 발췌하여 기록한 것이 모두 자신의 글에서 나오지 않았다는 것이다.
중간의 「당화」조항은 화법을 폭넓게 논하였는데, 반드시 당나라 그림은 이와 같지 않았
다. 명나라 화가를 논한 「국조화가」조항도 이처럼 간략하여 이치에 맞지 않다.

米元章謂書可臨可摹, 畵可臨不可摹. 蓋臨得勢, 摹得形則論于匠事, 其
道盡失矣. —明·李日華『紫桃軒雜綴』

미원장[米芾]이 말했다. 글씨는 대임해도 되고 모탁해도 된다. 그림은 대임해야지 모
탁하면 안 된다. 대임은 형세나 필세를 얻지만, 모탁은 형상만 얻어 장인의 일을 논하
는 것이니, 모탁법은 모두 잘못된다. 명·이일화의 『자도헌잡철』에 나오는 글이다.

> **按語**
>
> 정섭鄭燮이 상해박물관에 소장되어 있는 『논서어축論書語軸』에서 "원장元章(米芾)은 초서
> 草書를 많이 썼다. 모두 신출귀몰神出鬼沒하여, 어디에서 시작하고 어디에서 마쳤는지 알
> 수 없다. 그는 전도와 호방함을 타고났다. 인력으로 배울 수 없는 것은 아니지만, 감히
> 배울 수 없다."고 하였다.

臨摹古人不在對臨而在神會[1], 目意[2]所結, 一塵不入, 似而不似, 不似而
似, 不容思議[3]. 「臨摹」—明·沈顥『畵塵』

고인의 그림을 임모하는 것은 대임하는 데 있지 않고 마음으로 깨닫는데 있다. 눈으
로 헤아려 구상하면 한 점의 티끌도 진입하지 못한다. 닮았지만 닮지 않고, 닮지 않았
지만 닮게 되니, 상상을 용납하지 않는다. 명·심호의 『화주』「임모」에 나오는 글이다.

注
1 신회神會: 마음으로 깨닫는 것이다.
2 목의目意: 눈으로 헤아리는 것이다.
3 사의思議: 이해理解·상상想象하는 것이다.

臨畵不如看畵, 遇古人眞本, 向上研求, 視其定意若何? 結構若何? 出入若何? 偏正若何? 安放若何? 用筆若何? 積墨若何? 必于我有一出頭地¹處, 久之自與脗合²矣. —淸·王原祁『雨窓漫筆』

임화는 그림을 보는 것만 못하다. 옛 사람이 그린 진본을 만나면 위로 향상하는 연구를 한다. 생각을 어떻게 정했으며 결구·출입·편정·안방·용필·적묵을 어떻게 했는가? 등을 살피면, 반드시 나보다 뛰어난 점이 있을 것이다. 오래 연구하면 자연히 서로 조화될 것이다. 청·왕원기의 『우창만필』에 나오는 글이다.

注

1 출두지出頭地: '출일두지出一頭地'의 약칭이며, 머리 하나의 높이만큼 남보다 뛰어났다는 뜻이다. 남보다 우뚝하게 뛰어난 점이 있다. 두각을 나타낸다는 의미이다.
2 문합脗合: 서로 들어맞거나, 서로 조화됨을 이른다.

按語

* 청나라 이수이李修易가 『소봉래각화감小蓬萊閣畵鑒』에서 "그림이 진보하는 경지를 논하면, 임화가 결코 그림을 보는 것만 못하다. 옛사람의 유명한 그림을 만나면, 반드시 위치에 신경 쓸 것은 없지만, 필묵을 탐구하고 검토하여 작품의 정신과 기운을 취해서 나의 견해를 넓혀야 한다. 그것이 '옛 것을 먹어서 변화한다.'는 것이다. 임모하는 데 반드시 모습만 닮게 하려고 하면, 정신이 같더라도 끝내 겉모습을 벗어나지 못할 것이다. 이것은 초학자가 하는 일이고, 입문 이후에 배울 것은 아니다. 때문에 사농[王原祁]이 말하였다. "산수가 기이한 것은 언덕이나 골짜기의 배치에 있는 것이 아니고, 기운 사이에 있는 것이다." 요즘 화가들은 언덕과 골짝의 모습만 구하니, 기운과 거리가 멀어지는 것이다.[論進境, 臨畵決不如看畵. 遇古人名跡, 不必留心位置, 但當探討筆墨, 嘘吸其神韻, 以廣我之見解, 所謂食古而化也. 若臨摹必求形似, 雖神似終不離乎形似. 此初學之功, 非入門以後之學也. 故王司農云: '山水奇者, 不在邱壑, 而在氣韻間.' 今人但于邱壑求之遠矣.]"라고 하였다.
* 청나라 진조영秦祖永이 『동음논화桐陰論畵』에서 "녹대[왕원기]가 '임화는 그림을 보는 것만 못하다.'라고 했다. 가장 독실한 논리이다. 임화는 종종 형적에 구애되어, 자유롭게 그릴 수 없다. 간화는 마음에 흡족한 곳이 흉중에 익숙해지면 자연히 팔 아래에서 운용되고, 오래되면 자연히 고인과 일치된다.[麓臺云 '臨畵不如看畵' 最爲篤論. 臨畵, 往往拘局形迹, 不能灑脫(看畵, 凡愜心之處, 熟于胸中, 自能運于腕下, 久之自與古人吻合矣.]"고 하였다.

學書先須臨摹樹石, 勾勒山石輪廓, 俱須得勢. 用筆簡老旣能得勢, 須得相生之道, 必以熟爲主. 先將大幅按圖勾摹, 熟後便能離古法而自出新意. 若勾勒未熟, 漫出新裁, 必有牽强處. 學習須從規矩入, 神化亦從規矩出. 離規矩便無理無法矣. 初時不可立論高遠, 以形似爲可薄, 取古畫筆墨之蒼勁簡老者學之, 須數年之功可到, 從此精進, 超乎象外, 庶幾得之. 「用稿」—淸·蔣和『畫學雜論』

그림을 배울 적에는 먼저 나무와 돌을 임모해야 하고, 산석의 윤곽을 선으로 그리는 것은 모두 형세를 얻어야 한다. 용필이 간결하고 노련하여 필세를 얻을 수 있으면 상생하는 방법을 터득하여 반드시 익숙함을 위주로 해야 한다. 먼저 큰 폭에 그릴 것을 살펴서 구륵으로 모사하여, 익숙해진 뒤에는 고법을 떠나도 독자적인 새로운 뜻을 나타낼 수가 있다.

구륵에 익숙하지 못한데 아무렇게나 새로운 구상을 나타내면, 반드시 억지로 하는 곳이 있게 된다. 학습은 반드시 법도에 따라 입문해야 하고, 신묘한 변화도 법도에서 나와야 한다. 법도를 떠나면, 이치도 없고 법도 없게 될 것이다.

처음 배울 때에는 고원한 논리를 세워 형사를 하찮게 여기면 안 된다. 옛 그림의 필묵이 창경하고 간결하며 노련한 것을 취하여 배우는데는 반드시 몇 년 공들여야만 도달할 수가 있을 것이다. 여기에서 정진하여 물상 밖으로 초탈하게 되면 거의 터득하게 될 것이다. 청·장화의 『화학잡론』「용고」에서 나오는 글이다.

臨摹古人之書, 對臨[1]不如背臨[2]. 將名帖時時研讀, 讀後背臨其字, 黙想其神, 日久貫通, 往往偪肖. 臨畫亦然. 愚謂若終日對臨, 固能肖其面目, 但恐一日無帖, 則茫無把握, 反被古人法度所圍, 不能擺脫窠臼[3], 竟成苦境也. —淸·松年『頤園論畫』

옛사람의 서예를 임모할 적에는 대임이 배임하는 것보다 못하다. 유명한 서첩을 때때로 연구하여 송독한다. 읽은 뒤에는 글자를 배임한다. 정신으로 묵묵히 상상하여 날짜가 오래되어 융회관통하게 되면, 종종 아주 닮게 될 것이다.

그림을 임화할 적에도 그러하다. 내가 생각하기에 종일토록 대임하면 진짜 면목과 닮게 할 수는 있다. 하루라도 법첩이 없으면 막막하여 파악할 수 없을까봐 두렵다. 도

리어 고인의 법도에 구애되어 옛 습관에서 벗어날 수가 없기 때문에, 마침내 괴로운 경지를 이루게 된다. 청·송년의 『이원논화』에 나오는 글이다.

注

1 대임對臨: 법첩 등을 옆에 놓고 보면서 임모臨摹하는 것이다.
2 배임背臨: 법첩 등을 익혀서 보지 않고 기억에 의존하여 임서하는 것이다.
3 과구窠臼: 예부터 내려오던 관습이다.

10 避忌論
피기론

중국고대 화가와 이론가들은 회화의 정·반 양면의 경험을 총괄하여, 창작과 품평에서 화가 자신이 꺼리고 피해야 할 결점과 병폐에 관하여 말했다.

예를 들면 다음과 같다.

당나라 장언원이 『역대명화기』에서 "그림에서 가장 꺼리는 것은 형체의 모양만 그리거나, 채색으로 장식하여 분명하게 다 갖추는 것"과 "한 번 보면 바로 아는 것"[1]이라고 하였다.

오대 후양 형호가 『필법기』에서 "그림에 병이 둘 있는데, 하나는 무형의 병이고, 하나는 유형의 병이다."[2]고 하였다.

원나라 황공망이 『사산수결』에서 "그림의 대요는 사·첨·속·뢰 네 자를 제거하는 것이다."고 하였다. "그림을 그리는 데 병이 되는 것이 많은데, 저속함이 가장 큰 병이다." "그림에서 저속함은 다섯 가지로 요약하면, 격이 속됨·운치가 속됨·기운이 속됨·필치가 속됨·그림이 저속한 것이다." "이런 다섯 가지 저속함을 버려야, 나중에 전아함을 바랄 수 있다."[3]

원나라 요자연이 『회종십이기』에서 "첫째, 포치를 채워서 막히는 것이다. 둘째, 원근이 구분되지 않는 것이다. 셋째, 산에 기맥이 없는 것이다. 넷째, 물의 근원이 없는 것이다. 다섯째, 경치에 평탄함과 험준함이 없는 것이다. 여섯째, 길에 나오고 들어가는 곳이 없는 것이다. 일곱째, 돌을 한 면만 그리는 것이다. 여덟째, 나무에 사방으로 뻗은 가지가 없는 것이다. 아홉째, 인물이 구부정한 것이다. 열 번째, 누각이 뒤섞이는 것이다. 열한 번째, 구름의 농담이 마땅하지 못한 것이다. 열두 번째, 점염하는 데 법이 없는 것이라고 하였다. 옛사람들은 일찍이 이런 것을 논하였으니, 신중하지 않으면 안 된다."고 하였다.[4]

송나라 곽약허가 『도화견문지』에서 "그림에 삼병이 있는데, 모두 용필과 관련된다. 첫째 딱딱한 것이고, 둘째 각박한 것이며, 셋째 맺히는 것이다."고 하였다.[5]

북송 미불이 『화사』에서 "역사고사화를 그릴 때, '의복·거여·풍토·인물에서 연대의 차이와 남북 지역의 차이점 등'을 고찰하여 시대와 맞지 않으면, '모두 사람들에게 웃음

1) 張彦遠, 『歷代名畵記』. "夫畵特忌形貌·彩章歷歷具足, 一望卽了."
2) 荊浩, 『筆法記』. "夫病有二: 一曰無形, 一曰有形."
3) 黃公望, 『寫山水訣』. "作畵大要, 去邪·甛·俗·賴四个字.", "畵俗約有五: 曰格俗·韻俗·氣俗·筆俗·圖俗." "能去此五俗而後可幾於雅矣."
4) 饒自然, 『繪宗十二忌』. "一曰: 佈置迫塞. 二曰: 遠近不分. 三曰: 山無氣脈.四曰: 水無源流. 五曰: 境無夷險.六曰; 路無出入. 七曰: 石止一面. 八曰: 樹少四枝.九曰: 人物傴僂. 十曰: 樓閣錯雜. 十一曰: �淡失宜. 十二曰: 點染無法.前人已曾議之, 不可不謹."
5) 郭若虛, 『圖畵見聞誌』. "畵有三病, 皆繫用筆: 一曰板, 二曰刻, 三曰結."

을 자아내게 한다."고 하였다.

곽희, 곽사가 『임천고치』「산수훈」에서 "요즈음 붓을 잡는 사람들은 수양한 바가 넓지 못하고, 관람한 바가 익숙하지 못하며, 경험한 바가 다양하지 못하고, 학습한 바가 정수하지 못하면서도, 종이를 얻어 벽에 펼치고 수묵으로 대뜸 그린다. 잘 모르면서 어떻게 안개와 노을 밖의 경물을 그리고, 시내와 산마루의 흥취를 일으킬 수 있겠는가? 후생의 망령된 말이지만 병통을 헤아릴 수 있다."[6]고 하였다.

"글씨를 쓰거나 그림을 그리는 데, 명성과 이익을 얻으려는 견해를 가지면 안 된다.", "요즈음 그림을 배우는 인사는 항상 조급하게 명성을 구하고, 남들에게 좋은 칭찬을 바라는 병이 있다."

이러한 견해는 확실한 목적을 갖고, 당시의 폐단까지 언급하여 학습하는데 참고할 만하다.

6) 郭熙・郭思, 『林泉高致』「山水訓」. "今執筆者所養之不擴充, 所覽之不淳熟, 所經之不衆多, 所取之不精粹, 而得紙拂壁, 水墨遽下, 不知何以捉景于煙霞之表, 發興于溪山之顚哉? 後生妄語, 其病可數."

·····································

夫畵物特忌形貌彩章¹, 歷歷²具足, 甚謹甚細, 而外露巧密³. 所以不患不了⁴, 而患于了. 旣知其了, 亦何必了, 此非不了也. 若不識其了, 是眞不了也.⁵ 「論畵體工用拓寫」 ─唐·張彦遠『歷代名畵記』

사물을 그리는 데 특히 피해야 할 것은 형체의 모양과 채색문양을 하나하나 모두 갖추는 것이다. 너무 조심스럽고 지나칠 정도로 섬세하게 표현하여 세밀한 기교를 밖으로 드러내는 것이다. 따라서 완전히 똑같이 묘사하지 못함을 근심하지 말고 너무 완벽하게 묘사하는 것을 근심해야 할 것이다.

그림이 완료되었다는 것을 이미 알았는데 어떻게 반드시 완료해야 하는가? 이것은 완료된 것이다. 반면에 그림이 어느 정도로 생략되었는지, 대상을 개괄하고 있는지 알지 못한다면, 참으로 이해하지 못한 것이다. 당·장언원의 『역대명화기』 「논화체공용탁사」에 나오는 글이다.

注

1 형모形貌: 용모·외형·풍도·풍모이다. * 채장彩章은 채색으로 장식하는 것이다.

2 역력歷歷: 뚜렷한 모양, 분명한 모양, 똑똑한 모양, 사물이 질서 정연하게 늘어선 모양이다. * 구족具足은 빠짐없이 갖추는 것이다.

3 교밀巧密: 대상을 세밀하게 표현하는 것을 공교로운 것으로 여겨, 모양새와 색깔에 집착하는 일을 이른다. "외로교밀外露巧密"은 장언원이 가장 낮은 등급으로 묘사한 '근세謹細'를 표현한 것이다. 근세란 조심스럽고 세밀하게 그려내어 대상을 똑같이 표현한 것이다. 사실성의 측면에서는 매우 중요한 요소이지만, 정신성을 강조하는 측면에서는 상대적으로 낮게 평가될 수밖에 없었다. 사혁謝赫이 육법을 제시하면서 기운생동氣韻生動을 첫머리에 놓은 후, 직접적인 구도나 묘사의 사실성보다 화면의 전체적인 풍격을 중시하는 화풍이 확고하게 자리를 잡았다. 여기서는 자연미自然美와 예술미藝術美의 차이에 대한 인식이 깔려 있다.

4 요了: 이해하거나, 마치는 것이다. 마음 속으로 통달하는 것을 이른다.

5 "불환불료不患不了, 이환우료而患于了……시진불료야是眞不了也.": 그림을 그릴 때 교밀하고 완전하게 갖추지 못할 것을 걱정하지 말고, 너무 교밀하게 완비될 것을 걱정하라는 말이다. 작화에서 너무 완비하면 안 된다는 것이 분명한데, 지나칠 정도로 완전하게 갖추어 그릴 필요가 있겠는가? 이렇게 완전히 갖추지 않는 것은 참으로 완전히 갖추지 못한 것이 아니고, 예술의 진실 또한 자연의 진실이 아니기 때문이다. 예술은 자연주의적 표현 방법으로는 제작할 수 없으니, 취하고 버리는 것이 있어야 한다. 이런 도리를 알지 못할 것 같으면, 참으로 방법이 없다.

按語

청나라 소매신邵梅臣이 『화경우록畵耕偶錄』에서 "한 번 보고서 바로 아는 것은 화법에서 꺼리는 것이다. 화훼나 인물을 그리는 화가가 이러한 병통을 범하기가 가장 쉽다. 바로

알지 못하는 까닭은 비결이 의미심장하여 정신이 완전하고 견고한 데에 있는 것이지, 세밀하게 그리는 것을 말하는 것은 아니다. 정신은 배운 힘에 있고 타고난 재능에 관계되나, 그림의 정취와 멋은 반드시 타고난 재능이 높은 자라야 모색하여 나타낼 수가 있으니, 산수화가의 비보는 세밀함이 지나칠 정도로 완벽하지 않게 그린다는 '불료' 두 글자이다.[一望卽了, 畫法所忌, 花卉人物家最易犯此病. 然所以不了者, 其訣在趣味深長, 精神完固, 非細密之謂也. 精神在學力, 亦關天分, 趣味則必須天分高者, 始能摸索得著, 山水家祕寶, 止此'不了'兩字.]라고 하였다.

...

若論衣服·車輿·土風·人物, 年代各異, 南北有殊. 觀畫之宜, 在乎詳審.
只如吳道子畫仲由[1]便帶木劍, 閻令公畫昭君[2]已著幃帽[3]. 殊不知木劍創于晉代, 幃帽興于國朝, 擧此凡例, 亦畫之一病也.
且如幅巾[4]傳于漢 魏, 冪䍦[5]起自齊 隋, 幞頭[6]始于周朝, 折上巾, 軍旅所服, 卽今幞頭也. 用全幅皁向後幞髮, 俗謂之幞頭. 武帝建德中裁爲四脚也. 巾子[7]創于武德[8]. 胡服靴衫[9], 豈可輒施于古象? 衣冠組綬[10], 不宜長用于今人. 芒屩[11]非塞北[12]所宜, 牛車非嶺南所有. 詳辯古今之物, 商較[13]土風之宜. 指事繪形, 可驗時代.
其或生長南朝[14], 不見北朝[15]人物; 習熟塞北, 不識江南山川; 遊處江東, 不知京洛[16]之盛. 此則非繪畫之病也. 故李嗣眞評董 展云: "地處平原, 闕江南之勝[17]; 迹戎馬, 乏簪裾[18]之儀, 此是其所未習, 非其所不至." 如此之論, 便爲知言[19].
精通者所宜詳辯南北之妙迹, 古今之名蹤[20], 然後可以議乎畫. 「論傳授南北時代」[21] ─唐·張彦遠『歷代名畫記』卷二

의복·수레·풍토·인물을 논하면, 연대마다 다르고 남쪽과 북쪽 지방마다 다르다. 그림을 바르게 관찰하는 것은 이런 차이점을 상세하게 살피는데 있다.

예를 들면 오도자가 그린 공자의 제자인 중유[子路]가 목검을 차고 있고, 염령공[閻立德]이 그린 소군[王昭君]은 위모를 쓰고 있었다. 특히 목검은 진대에 비롯되었고, 위모는 당나라에서 시작되었음을 모르고 그린 것이다. 이러한 예를 들어서 거론하면, 이런 것도 그림에서 하나의 병폐이다.

또한 복건은 한나라와 위나라 사이에 전래되었고, 멱리는 제나라와 수나라 사이에 나타나기 시작하였으며, 복두는 주나라에서 시작되었고, 절상건은 군려[軍隊]에서 썼던

것으로, 지금의 복두이다. 전폭의 검은 비단으로 뒤를 향해 머리에 씌웠다. 세속에서 이것을 복두라고 하였다. 무제 건덕[572~578] 중에 마름질하여 사각으로 만들었다. 건자는 무덕[618~626] 연간에 처음으로 만들어진 것이다. 호복과 화삼을 어떻게 옛 그림에다 번번이 그릴 수 있는가? 옛 의관과 조수를 지금 사람들에게 길게 착용함은 어울리지 않는다. 망갹은 북쪽 지방에 어울리는 것이 아니고, 소달구지는 영남에 있던 것이 아니다. 고금의 사물을 상세히 변별하여 풍토에 맞게 연구 비교해야 한다. 사물을 가리키고 모양을 그린 데서 시대를 징험할 수 있다.

그가 혹시 남조에서 태어나 자랐다면, 북조의 인물을 볼 수 없다. 새북의 풍경에 익숙하다면, 강남의 산천을 알지 못할 것이다. 노닌 곳이 강동이라면, 낙양의 성대함을 알지 못한다. 이는 그림의 병이 아니다. 이에 이사진이 동백인과 전자건을 다음과 같이 평하였다. "살던 곳이 평원이라 강남의 승경을 제대로 묘사하지 못하였다. 그들이 남긴 그림에도 수레와 말이 섞여 있지만, 귀인의 모습은 거의 드물다. 이는 미처 익히 보지 못한 것이지, 그들이 잘 그리지 못하는 것이 아니다." 이와 같은 논의는 견식 있는 말이다.

정통한 자는 마땅히 남과 북의 묘한 그림과 고금의 명화를 상세히 변별한 후에 그림을 의논할 수 있다. 당·장언원의 『역대명화기』 2권「논전수남북시대」에 나오는 글이다.

<仲由負米圖>

<王昭君出塞圖>

注

1 중유仲由(기원전542~480): 공자孔子 제자의 한 사람인, 자로子路의 이름이다. "자로"는 그의 자字이며, '계로季路'라고도 한다. 춘추 말기 노나라 변卞, 즉 산동성山東省 사수현泗水縣 동쪽 지역 사람으로 공자보다 9세 연하이다. 제자들 가운데 가장 연장자였다. 특히 용맹하기로 이름을 날렸다. 성격이 강직하고 직선적이었기 때문에, 공자의 꾸지람을 많이 듣기도 했으나, 공자가 인간적으로 가장 신뢰한 인물이기도 했다. 후일 위衛나라의 대부로 있다가 내란에 휩쓸려 전사하였는데, 공자는 자로의 죽음을 듣고 매우 애통해했다고 한다.

2 소군昭君: 고대 중국의 대표적인 미인으로 손꼽는 '왕소군王昭君'이다. 한漢나라 원제元帝 때 궁녀로 이름은 '장장嬙'이고, '소군昭君'은 그녀의 자이다. 기원전 33년 흉노匈奴와의 친화를 위해 공녀貢女로 끌려갔다고 한다. 이후 그녀의 이야기는 다양하게 각색되어, 많은 문학작품에 등장하였다.

3 위모幃帽: 쓰개 아래의 둘레에, 망사網紗를 드리운 모자이다.

4 복건幞巾: 머리에 쓰는 건의 하나로 검은색 증繒이나 사

紗로 만든다.

5 멱리冪羅: 여인들이 사용하는 쓰개의 일종이다. 사라紗羅로 만들어 전신을 덮었다.

6 복두幞頭: 두건頭巾의 하나이다. 석 자尺의 검은 명주 천으로 머리를 싸는데, 네 가닥의 띠가 있어 두 개는 아래로 늘어뜨리고 두 개는 머리위로 올려서 묶었다. 북주北周 무제武帝 때에 처음으로 만들었다고 한다.

7 건자巾子: 두건이다. 복두 안에 받쳐 쓰는 것이다. 오동나무나 대나무를 사용하여 그물 모양으로 만들었으며, 틀어 올린 머리에 끼우고 그 위에 복두를 썼다.

8 무덕武德: 당唐 고조高祖(618~626)의 연호이다.

9 호복胡服: 옛날 호족(북방과 서방 민족)의 복장이다. * 화삼靴衫은 말을 탈 때 입는 옷이다.

10 조수組綬: 패옥佩玉이나 인장印章 따위를 매는 끈이다.

11 망갹芒屫: 짚신인데, 망리芒履나 망혜芒鞋와 같은 것이다.

12 새북塞北: 중국 북방의 변경 지대로, 옛날 중국 만리장성의 북쪽 지방을 가리킨다.

13 상교商較: 연구하여 비교하는 것이다.

14 남조南朝: 남북조南北朝시대에 건강健康(지금의 南京)에 도읍하여, 강남江南에 자리 잡았던 송宋·제齊·양梁·진陳 등 네 왕조를 이른다.

15 북조北朝: 남북조南北朝시대의 북위北魏·동위東魏·서위西魏·북제北齊·북주北周 등의 총칭이다.

16 경락京洛: 낙양洛陽의 다른 이름, 동주東周와 동한東漢이 이곳에 도읍을 정하였으므로 '경락'이라고 한다.

17 "지처평원地處平原, 궐강남지승闕江南之勝": 강북의 평원에 살았으므로, 강남의 수려한 풍광을 빠트렸다는 것이다. 동백인董伯仁은 하남성河南省 여남汝南 출신이고, 전자건展子虔은 산동성山東省 양신陽信 사람이므로, 강남江南의 산천이나 풍속을 직접 접하지 못하였음을 가리킨다. * 예로부터 강남과 강북은 기후와 문화, 풍속의 차이가 심했다. 강남의 귤을 강북에 심었더니 탱자가 되었다는 비유도, 사실 남북의 차이를 묘사하는 하나의 예이다. 강북은 기후가 척박하고 평원이 많기 때문에 유목 문화의 전통이 강하여, 예술적인 표현에 있어서도 굳세고 강직한 특성이 나타난다. 사상적인 측면에 있어서도 강북이 현실적이고 유학적儒學的인 경향이 강하다면, 강남은 자연에 의탁하는 도가적道家的인 경향이 보인다.

18 잠거簪裾: 관에 꽂는 비녀와 옷자락이다. 귀인貴人 또는 관리官吏의 복장을 가리킨다.

19 지언知言: 식견이 있는 말, 사리를 잘 아는 말이다.

20 명종名蹤: 명화名畵를 이른다.

21 「논남북시대論南北時代」: 847년에 당唐 장언원張彦遠이 『역대명화기』에서 남북南北과 각 시대의 차이점을 논한 것이다. * 장언원이 예술 비평에서 제시한 바 그림을 논할 때나 그릴 때는 반드시 지역적인 특징과 시대적인 특징을 알아야 한다는 것이다. 장언원의 이러한 견해는 오늘날 역사적인 사실을 그리거나, 역사 드라마의 무대 미술에도 당연히 주의해야 할 문제이다.

夫病有二: 一曰無形, 一曰有形. 有形病者, 花木不時, 屋小人大, 或樹高于山[1], 橋不登于岸, 可度形之類也[2]. 是如此之病, 不可改圖[3]. 無形之病, 氣韻俱泯[4], 物象全乖[5], 筆墨雖行, 類同死物, 以斯格拙[6], 不可刪修.[7] —五代後梁

·荊浩『筆法記』

그림의 병폐가 둘 있다. 하나는 무형의 병폐요, 하나는 유형의 병폐이다. 유형의 병은 꽃과 나무가 제철에 맞지 않고, 집이 작은데 사람은 크거나, 산이 나무보다 높고, 다리가 언덕에 올려 있지 않은 것들은 형상으로 헤아릴 수 있는 종류이다. 이런 것은 오히려 고칠 수 있는 병폐이다. 무형의 병은 기운이 모두 없어져서 물상의 형태가 완전히 일그러져, 필묵이 행해진다 해도 죽은 사물과 같은 것이다. 이런 품격은 졸렬하여 고칠 수 없는 것이다. 오대 후양·형호의 『필법기』에 나오는 글이다.

注

1 "옥소인대屋小人大, 혹수고우산或樹高于山": 회화표현상 일정한 투시(거리)관계로 보면 일반적으로 집은 사람보다 크고, 산은 나무보다 높은데, 이와 반대가 되면 상리에 맞지 않는다는 것을 가리킨다. 이점은 북송 이전에 '전경산수全景山水'를 그릴 때는, 반드시 주의하는 것이었다. 남송에 이르러서는 종종 나무를 근경에 그리고 먼 산을 뒷면에 붙여서 어울리게 그렸다. 이런 종류는 나무가 산보다 높으니, 당연히 달리 논해야 할 작품이다.

* "집은 작은데 사람이 크다.[屋小人大]"는 정황의 작품이 당대 이전에는 적지 않아서, 모든 그림의 "사람이 산보다 크게[人大于山]" 보이는 현상이 있었다. 장언원의 기록에 근거하면 "그중 산수 그린 것을 보면 군립한 산봉우리의 형세는, 세공한 장식이나 물소 뿔로 만든 빗과 같은데, 어떤 그림은 물에 배 같은 것이 뜰 것 같지도 않으며, 어떤 것은 사람이 산보다 크다.[其畫山水, 則羣峯之勢, 若鈿飾犀櫛, 或水不容泛, 或人大于山.]"라고 하였다.

2 가도형지류야可度形之類也: 형상 겉모습에서 인식할 수 있는 유형이라는 것이다.

3 불가개도不可改圖: '상가개도尙可改圖'로 되어야 할 것이다.

4 민泯: '멸멸滅'로 없어지는 것이다.

5 괴乖: 이곳에는 '위배違背'로 해석해야 된다.

6 이사격졸以斯格拙: 이런 화격畫格은 졸렬拙劣하다는 말이다.

7 유검화兪劍華가 자신의 견해를 말하여 "살펴 보니, 유형의 병은 그림에 있어서 부분적인 병이라 고칠 수 있을 것 같으나, 무형의 병은 전부가 병이다. 형식상에 보이는 병은 정신에 있다. 바꿔 말하면 죽은 사물을 그리는 것은 반드시 근본을 개조하여야 하기 때문에, 고칠 수 없는 병이라고 한 것이다.[按有形之病, 是畫上一部分毛病, 似應作尙可改圖. 至于無形之病, 是全部毛病. 在形式上看不出毛病, 在精神上, 却像死物, 所以必須根本改造, 不可刪脩.]"고 하였다.

又畵有三病, 皆繫用筆. 所謂三者: 一曰板, 二曰刻, 三曰結. 板者腕弱筆癡, 全虧取與, 物狀平扁, 不能圓渾也; 刻者運筆中疑, 心手上戾, 勾畵之際, 妄生圭角[1]也;. 結者欲行不行, 當散不散, 似物凝礙, 不能流暢也. 「論用筆得失」

—宋·郭若虛『圖畵見聞誌』卷一

그림에 세 가지 병이 있는데 모두 용필과 관련된다. 삼병의 첫째는 판이요, 둘째는 각이요, 셋째는 결이다.

'판'은 팔 힘이 약하여 필치가 둔하고, 필선의 밀고 당김이 모두 이지러진 것으로 물체의 형상이 단조롭고 편협하여 온전하거나 원만하지 못한 것이다.

'각'은 운필하는 중에 의심스러워 마음과 손이 서로 어긋나서, 획을 구부리는 곳에 쓸 데 없는 모서리가 생기는 것이다.

'결'은 붓이 나가려 하여도 나가지 못하고, 흩어야 하는데 흩어지지 않으며, 물체가 엉키고 막힌 것 처럼 유창하지 못한 것이다. 송·곽약허의『도화견문지』1권「논용필득실」에 나오는 글이다.

注

1 망생규각妄生圭角: 쓸 데 없는 모서리가 생기는 것을 이른다.

按語

유검화俞劍華가 견해를 제시하여 "대체로 기운이 높고 필획이 장중하면, 감상할수록 더욱 아름답다. 혹시 품격이 평범하고 붓 쓰임이 나태하면, 처음에 볼 때는 채택할 만한 것(잘 그린 것) 같으나, 오래되면 또 다시 뜻이 나태함을 알 수 있다.[大抵氣運高, 筆畵壯, 則愈玩愈姸. 其或格凡毫懦, 初觀縱似可採, 久之還復意怠矣.]"

今執筆者所養之不擴充, 所覽之不淳熟, 所經之不衆多, 所取之不精粹, 而得紙拂壁, 水墨遽下, 不知何以挹景于煙霞之表, 發興于溪山之顚哉? 後生妄語, 其病可數.

何謂所養欲擴充? 近者畵手有〈仁者樂山圖〉, 作一叟支頤于峯畔.〈智者樂水圖〉作一叟側耳于巖前. 此不擴充之病也. 蓋仁者樂山, 宜如白樂天〈草堂圖〉, 山居之意裕足也. 智者樂水, 宜如王摩詰〈輞川圖[1]〉, 水中之樂饒給也. 仁智所樂, 豈只一夫之形狀可見之哉?

何謂所覽欲淳熟? 近世畫工, 畫山則峰不過三五峰, 畫水則波不過三五波. 此不淳熟之病也. 蓋畫山: 高者·下者·大者·小者, 盎晬[2]向背, 顚頂朝揖, 其體渾然相應, 則山之美意足矣. 畫水: 齊者·汩者·卷而飛激者·引而舒長者, 其狀宛然自足, 則水之態富贍也.

何謂所經之不衆多? 近世畫手, 生吳越[3]者寫東南之聳瘦, 居咸 秦[4]者貌關隴之壯闊, 學范寬者乏營丘之秀媚, 師王維者缺關仝[5]之風骨. 凡此之類, 咎在于所經之不衆多也.

何謂所取之不精粹? 千里之山, 不能盡奇; 萬里之水, 豈能盡秀? 太行枕華夏[6]而面目者林慮, 泰山占齊 魯而勝絶者龍巖[7]. 一概畫之, 版圖何異? 凡此之類, 咎在于所取之不精粹也.

故專于坡陀失之粗, 專于幽閒失之薄, 專于人物失之俗, 專于樓觀失之冗, 專于石則骨露, 專于土則肉多. 筆迹不混成謂之疎, 疎則無眞意; 墨色不滋潤謂之枯, 枯則無生意. 水不潺湲[8]則謂之死水, 雲不自在則謂之凍雲[9], 山無明晦則謂之無日影, 山無隱見則謂之無煙靄. 今山: 日到處明, 日不到處晦, 山因日影之常形也. 明晦不分焉, 故曰無日影. 今山: 煙靄到處隱, 烟靄不到處見, 山因烟靄之常態也. 隱見不分焉, 故曰無煙靄. 「山水訓」—北

宋·郭熙·郭思『林泉高致』

요즈음 붓을 잡는 사람들은 수양한 바가 넓지 못하고 관람한 바가 익숙하지 못하다. 경험한 바가 다양하지 못하다. 학습한 바가 정수하지 못하면서도 종이를 얻어 벽에 펼치고 수묵으로 대뜸 그린다. 잘 모르겠지만, 어떻게 안개와 노을 밖의 경물을 그리고, 시내와 산마루의 흥취를 일으킬 수 있겠는가? 후생의 망령된 말이지만, 병통을 헤아릴 수 있다.

수양한 바를 넓혀야 한다는 것은 무슨 말인가?

無款<輞川圖>

근래의 화가가 그린 〈인자요산도〉가 있다. 한 노인이 산봉우리 곁에서, 턱을 괴고 있는 모습을 그렸다. 〈지자요수도〉는 한 노인이 바위 앞에서 귀를 기울이고 있는 모습이었다. 이것들은 수양한 바가 넓지 못한 병통이다.

대체로 '인자요산'은 백낙천의 〈초당도〉처럼 산에서 사는 의취가 충분히 드러난다. '지자요수'는 당연히 왕마힐[王維]의 〈망천도〉 같아야, 물가에서 사는 즐거움이 보인다. 인자와 지자가 즐거워하는 바를 어찌 한 사람의 모습만으로 표현해낼 수 있겠는가?

익숙하게 관람해야 한다는 것은 무슨 말인가?

근래의 화공들이 산을 그리면 봉우리가 셋에서 다섯 개에 불과하다. 물을 그리면 파도가 셋에서 다섯 가닥에 불과하다. 이것이 익숙하게 관람하지 못한 병통이다. 산을 그리는 경우 높은 것·낮은 것·큰 것·작은 것·풍성하며 윤택한 것·앞을 향한 것·등진 것·봉우리가 조회하고 읍하는 것 등의 형체가 자연스럽게 서로 조화되면, 산의 아름다운 뜻이 풍족하게 될 것이다. 물을 그리는 경우 가지런한 것·어지러운 것·말려서 날아 부딪치는 것·끌리어 길게 펼쳐지는 것 등의 모양이 흡사하고 스스로 만족하게 그리면 물 모양이 풍족하게 될 것이다.

경험한 바가 다양하지 못하다는 것은 무슨 말인가?

근세의 화가들 중에 오월에서 태어난 사람은 동남쪽 지방의 홀쭉하게 솟아오른 산을 그린다. 함 진 지방에서 사는 사람은 관 롱 지역의 장엄하고 드넓은 경관을 그린다. 범관을 배운 사람은 영구의 빼어난 아름다움이 부족하다. 왕유를 스승으로 삼은 사람은 관동의 풍채와 골격이 부족하다. 이 같은 허물들은 경험한 것이 다양하지 못한데 있다.

학습한 바가 정수하지 못하다는 것은 무슨 말인가?

천리의 산이 모두 기이할 수 없다. 만리의 강이 어찌 모두 수려할 수 있겠는가? 태항산은 화하지방을 가로질러 있으나, 그 면목은 임려산이다. 태산은 제 노 지방을 점유하고 있지만, 빼어난 절경은 용암이다. 그런 것을 모두 같은 모양으로 그린다면 지도와 무엇이 다르겠는가? 이러한 종류는 허물을 취한 바가 정수하지 못한데 있다.

따라서 언덕과 비탈에만 전념하면 거칠어지는 잘못이 있게 된다. 그윽하고 한가함에만 전념하면 척박해지는 잘못이 있게 된다. 인물에만 전념하면 저속해지는 잘못이 있게 된다. 누각과 도관에만 전념하면 번잡스러운 잘못이 있게 된다. 돌 그리는 데만 전념하면 뼈가 드러나게 된다. 흙만 그리는 데 전념하면 살이 많게 된다.

붓 자욱이 조화롭지 못하고 섞여 있는 것을 '엉성하다'고 한다. 엉성하면 진의가 없게 된다. 먹빛이 젖었으나 윤택하지 않는 것을 '말랐다'고 한다. 먹색이 마르면 생기가 없다. 물이 졸졸 흐르지 않으면 '죽은 물'이라고 한다. 구름이 자유롭게 움직이지 못하면, '검은 구름'이라고 한다.

산에 명암이 없으면 '햇빛과 그림자가 없다'고 한다. 산에 숨겨진 부분과 드러난 부분이 없으면, '안개와 아지랑이가 없다'고 한다. 산에 해가 비치는 곳은 밝고, 해가 비치지 않는 곳은 어둡다. 산은 해로 인하여 그늘이 지는 것은 일정한 형상이다. 밝고 어두움이 분간되지 않아서 '해 그림자가 없다'고 한다. 지금 산에서 안개와 아지랑이가 낀 곳은 숨겨진 부분이고, 안개와 구름이 없는 곳은 드러나는 곳이다. 산은 구름과 안개에

따라 변화되는 것이 일정한 모습이다. 숨겨진 부분과 드러난 부분이 구분되지 않아서 '안개와 아지랑이가 없다'고 하는 것이다. 북송·곽희·곽사의 『임천고치』「산수훈」에 나오는 글이다.

注

1 〈망천도輞川圖〉: 섬서성 남전현藍田縣에 있는, 왕유王維 말년의 별장인, 망천장輞川莊을 그린 그림이다.
2 앙수盎晬: 충만하고 매끈하며 윤택한 것이다.
3 오월吳越: 현재 강소성江蘇省과 절강성浙江省부근으로, 춘추시대 오월지역을 이른다.
4 함진咸秦: 현재의 섬서성陝西省과 감숙성甘肅省 일대를 이른다.
5 관동關仝: 오대五代 장안長安 사람인 산수화가로, 화법은 형호를 스승으로 삼았다.
6 화하華夏: 하북河北·하남河南·산서성山西省 일대를 이른다.
7 용암龍巖: 복건성 용암현 동북쪽, 구룡강九龍江 상류 지역에 있는 산이다.
8 잔원潺湲: 물이 졸졸 흐르는 모양이다.
9 동운凍雲: 겨울 하늘에 드리운 검은 구름이다.

今人絶不畫故事, 則爲之人又不考古衣冠, 皆使人發笑. —北宋·米芾『畫史』

요즘 사람들은 고사를 그리지 않는다. 그리더라도 옛 의관을 제대로 살피지 않아서 사람들의 웃음거리가 된다. 북송·미불의 『화사』에 나오는 글이다.

作畫之病者衆矣, 惟俗病最大. 出于淺陋循卑, 昧乎格法之大, 動作無規, 亂推取逸. 强務古淡而枯燥, 苟從巧密而纏縛. 詐僞老筆, 本非自然. 此謂論筆墨格法氣韻之病耳.

其筆太粗, 則寡其理趣; 其筆太細則絶乎氣韻. 一皴一點, 一勾一斫, 皆有法度, 意法 若不從 古 畫法, 意只寫眞山, 不分遠近淺深, 乃圖經也, 焉得其格法氣韻者歟?

凡用墨不可深, 深則傷其體; 不可微, 微則敗其氣, 此皆病也. —北宋·韓拙『山水純全集』

그림을 그리는 가운데 병은 여러 가지이다. 속된 병이 가장 큰 것이다. 천하고 비루함을 좇아서 화법에 어두운 자는 작품을 할 때마다 기준이 없이 혼란하게 빼어남만 추

구한다. 억지로 고담하려고 애쓰지만, 마르게 되고, 진실로 교밀함을 쫓지만 얽매여서 노련한 필법인체 하는 것은 본래 자연스러운 것이 아니다. 이것이 필묵의 방법과 기운의 병을 논한 것이다.

필치가 너무 거칠면 이치와 정취가 적고, 필치가 너무 자세하면 기운을 단절시킨다. 하나의 준과 하나의 점으로 한 번 긋고 한 번 찍는 데 모두 법도가 있다. 화법을 따르지 않고 진경산수를 묘사할 생각만하여 원근과 깊고 얕은 것이 구분되지 않는다면 바로 지도이다. 그런데 어떻게 격법과 기운을 얻겠는가?

먹은 짙게 사용하면 안 된다. 너무 짙으면 형체를 손상시킨다. 너무 약하게 사용해도 안 된다. 너무 약하면 기운을 잃게 되어 모두가 병이된다. 북송·한졸의 『산수순전집』에 나오는 글이다.

人物如尸似塑, 花果如瓶中所插, 飛禽走獸但取皮毛, 山水林泉模糊遮掩, 屋廬高大不稱, 橋杓强作斷形. 山脚水源無來歷, 凡此數病, 皆謬筆也.

「古畫辨」—北宋·趙希鵠『洞天淸祿』

인물이 시체처럼 흙으로 만든 것 같다. 꽃과 과실이 병에 꽂아둔 것 같다. 새와 짐승을 겉모습만 취한다. 산수와 임천이 애매하게 가려져 있다. 집들이 높고 커서 어울리지 않는다. 외나무다리를 억지로 잘린 모습으로 그린다. 산기슭과 물의 근원에 내력이 없는 것 등등이 병이다. 이런 몇 가지 병이 있으면 모두 잘못된 그림이다. 북송·조희곡의 『동천청록』「고화변」에 나오는 글이다.

一曰: 佈置迫塞[1]. 凡畵山水必先置絹素于明淨之室, 伺神閑意定, 然後入思. 小幅巨軸, 隨意經營, 若障過數幅, 壁過十丈, 先以竹竿引炭煤, 朽佈山勢高低, 樹木大小, 樓閣人物, 一一位置得所, 則立于數十步之外, 審而觀之, 自見其可. 却將淡墨筆約具取定之式, 謂之小落筆. 然後肆意揮灑, 無不得宜. 此宋元君[2]盤礴睥睨之法, 意在筆先之謂. 亦須上下空闊, 四傍疎通, 庶幾瀟灑[3]. 若充天塞地, 滿幅畵了, 便不風致, 此第一事也.

첫째로 꺼리는 것은 포치가 채워져서 막히는 것이다.

산수를 그리는 데는 반드시 먼저 밝고 조용한 방에 화폭을 놓고, 한가로운 정신으로

정한 뜻을 살핀 후에 생각을 담는다. 작은 화폭 큰 화폭을 뜻대로 경영한다. 병풍이 몇 폭이 넘어서 판의 길이가 열 길이 넘으면, 먼저 대나무 가지에 목탄을 묶어서 길게 늘여서, 산세의 높낮이와 나무의 대소와 누각과 인물 등을 목탄으로, 위치와 장소를 일일이 정하여 그린다. 몇 십 발자국 물러서서 자세하게 살펴보면, 그려 넣어야 할 곳이 자연히 보인다. 엷은 먹을 묻힌 붓으로 대략 위치를 정하는 방식은 소품을 그리는 것이다. 그런 뒤에 뜻대로 휘호하면 어울리지 않을 것이 없다.

이것이 송원군이 두 다리를 뻗고 내려 보는 법으로 바로 '의재필선'을 말하는 것이다. 반드시 아래 위를 널찍하게 해서 사방이 통해야, 거의 자연스럽고 대범하게 될 것이다. 하늘을 채우고 땅을 막으면 화폭에 그림이 가득하여 풍치가 없어질 것이니, 이것이 제일 먼저 꺼려야 할 것이다.

注

1 박색迫塞: 채워 넣어서 막히는 것이다.
2 송원군宋元君: 송宋나라는 은殷나라의 후대인, 주周나라의 제후국諸侯國이다. 원군元君은 원공元公으로, 이름이 좌佐이다. 『사기미자세가史記微子世家』에 보인다.
3 소쇄瀟灑: 모습이나 행동 따위가 소탈하다·말쑥하고 멋스럽다·자연스럽고 대범하다·구속을 받지 않다·시원스러운 것 등을 형용하는 말이다.

⋯⋯⋯⋯⋯⋯⋯⋯⋯⋯⋯⋯⋯⋯⋯⋯⋯⋯⋯⋯

二曰: 遠近不分. 作山水先要分遠近, 使高低大小得宜. 雖云丈山尺樹, 寸馬分人, 特約略耳. 若拘此說, 假如一尺之山, 當作幾大人物爲是? 蓋近則坡石樹木當大, 屋宇人物稱之. 遠則峯巒樹木當小, 屋宇人物稱之. 極遠不可作人物, 墨則遠淡近濃, 逾遠逾淡, 不易之論也.

둘째로 꺼리는 것은 원근이 구분되지 않는 것이다.

산수는 먼저 원근을 구분해서 그려야 하고, 높낮이와 크고 작은 것을 어울리게 해야 한다. '산이 장이면 나무는 척[丈山尺樹]'으로 하고 '말이 촌이면 사람은 촌[寸馬分人]'으로 해야 한다고 하나, 이는 대략 말한 것이다. 이 말에 구애되면 한 척의 산에는 얼마나 큰 인물을 그려야 옳은가? 가까운 언덕과 돌 나무는 당연히 크게 그려야 집과 인물들이 어울린다. 멀리 있는 봉만과 수목이 당연히 작아야 집과 인물이 어울린다. 아주 먼 곳엔 인물을 그리면 안 되고, 먹색은 멀면 연하고 가까우면 짙어야 한다. 멀면 멀수록 더욱 옅어지는 것 등은 바꿀 수 없는 논리이다.

三曰: 山無氣脈. 畫山于一幅之中先作定一山爲主, 却從主山分布起伏, 餘皆氣脈連接, 形勢映帶. 如山頂層疊, 下必數重脚, 方盛得住. 凡多山頂而無脚者, 大謬也. 此全景大義如此. 若是透角, 不在此限.

셋째로 꺼리는 것은 산에 기맥이 없는 것이다.

산수화는 하나의 화폭에서 맨 먼저 주가 되는 산 하나를 정하여 그린다. 주산을 따라 기복을 분포하고, 나머지는 모두 기맥이 이어져야 산의 형세가 어울린다. 산 정상이 층층으로 겹쳤으면, 아래에는 몇 개의 기슭을 중첩시켜야 안정감을 이룬다. 많은 봉우리를 그렸으나, 산기슭이 없는 것은 크게 잘못된 것이다. 전체 경치의 큰 뜻이 이와 같다. 모퉁이를 표현하는 데는 이러한 제한이 없다.

四曰: 水無源流. 畫泉必于山峽中流出, 須上有山數重, 則其源高遠. 平溪小澗, 必見水口. 寒灘淺瀨, 必見跳波, 乃活水也. 間有畫一摺山, 便畫一派泉, 如架上懸巾, 絶爲可笑.

넷째 꺼리는 것은 물의 근원이 없는 것이다.

샘은 반드시 산골짝에서 흘러나오게 그리고, 위에 있는 산을 몇 개 겹쳐서 그리면, 물의 근원이 높고 멀다. 평평한 시내와 작은 개울은 반드시 물이 흘러나오는 곳이 보여야 한다. 찬 개울과 얕은 여울은 반드시 튀는 물결이 보여야 흐르는 물이다. 간혹 포개진 산을 그린 것과 한 줄기의 샘을 그린 것이 다리 위에 수건을 걸어놓은 것 같으면 매우 웃긴다.

五曰: 境無夷險. 古人佈境不一, 有峯崒者, 有平遠者, 有縈迴者, 有空闊者, 有層疊者; 或多林木亭館者, 或多人物船舫者, 每遇一圖, 必立一意, 若大障巨軸, 悉當如之.

다섯째 꺼리는 것은 경치에 평탄함과 험준함이 없는 것이다.

고인들이 경치를 포치한 것은 일정하지 않다. 험하고 가파른 것이 있고, 평원이 있으

며 둘러싸인 것이 있고, 넓은 것이 있으며, 층층이 쌓인 것이 있다. 더러는 임목과 정자와 집이 많은 것, 사람과 선박이 많은 것을 한 그림에 그리려면, 반드시 같은 뜻을 세워야한다. 큰 병풍이나 커다란 두루마리도 모두 이와 같이 해야 한다.

六曰; 路無出入. 山水貫出遠近, 全在徑路分明. 徑路須要出沒, 或林下透見, 而水脈復出; 或巨石遮斷, 而山坳漸露; 或隱坡隴, 以人物點之; 或近屋宇, 以竹樹藏之. 庶幾有不盡之境.

여섯째 꺼리는 것은 길에 나오고 들어가는 곳이 표현되지 않는 것이다.

산수에 원근이 표현되는 것은 완전히 길을 분명하게 표현하는데 달렸다. 좁은 길은 반드시 나타났다가 없어져야 하는데, 더러는 숲 아래가 보이고 수맥이 다시 흘러나온다. 어떤 곳은 큰 돌에 막혀서 단절되었으나, 산과 땅은 점점 드러난다. 더러는 언덕과 고개를 숨기고 인물은 점으로 그린다. 때때로 가까운 집은 대나 나무로 가린다. 이런 방법은 표현할 수 없는 경상까지도 표현할 수 있을 것이다.

七曰: 石止一面. 各家畵石, 皴法不一, 當隨所學一家爲法. 須要有頂有脚, 分稜面爲佳.

일곱째 꺼리는 것은 돌을 한 면만 그리는 것이다.

화가마다 돌을 그리는 데 준법이 일정하지 않으니, 일가를 이룬 작가의 법을 따라서 배워야 한다. 반드시 꼭대기가 있고 기슭이 있어야 하며 모서리가 구분되어야 아름답다.

八曰: 樹少四枝. 前代畵樹有法, 大概生崖壁者多纏錯枝, 生坡隴者高直. 干霄多頂, 近水多根. 枝幹不可止分左右二向, 須尙間作正面背面, 一枝半枝. 葉有單筆夾筆[1], 分榮悴, 按四時, 乃善.

여덟째 꺼리는 것은 나무에 사방으로 뻗은 가지가 없는 것이다.

예전에 나무 그리는 법이 있었는데, 대체로 낭떠러지 절벽에서 사는 것은 얽히고설 킨 가지가 많다. 언덕에서 자라는 것은 높이 곧게 자란다. 하늘을 가리는 것은 꼭대기 가 많고 물 가까이 있는 것은 뿌리가 많다. 가지와 줄기가 좌우로만 나뉘면 안 된다. 반드시 정면과 뒷면을 섞어 그려서, 한 가지나 반만 보이는 가지를 그려야 한다. 잎은 먹으로 찍어서 그리는 것과 윤곽선으로 그리는 것이 있다. 고운 것과 파리한 것을 구분 하여 사계절을 살펴야 좋다.

注

1 단필협필單筆夾筆: 점엽點葉과 협엽夾葉의 필치를 말한다.

九曰: 人物傴僂. 山水人物, 各有家數. 描畫者眉目分明, 點鑿者筆力蒼 古. 必皆衣冠軒昂, 意態閑雅. 古作可法, 切不可以行者·望者·負荷者· 鞭策者一例作傴僂之狀.

아홉째 꺼리는 것은 인물이 구부정한 것이다.

산수에 그리는 인물은 각기 전하는 기법이 있다. 선으로 그리는 것은 미목이 분명하 고, 점으로 찍어서 그리는 것은 필력이 창연고색하다. 반드시 모든 의관의 필치는 강건 하고, 표정과 태도는 고상해야 한다. 옛날 작품에서 본받을 만한 것은 다니는 자와 쳐 다보는 자와 짐을 진 자와 채찍질하는 자가 똑같이 구부린 모양이면 절대 안 된다고 한 것이다.

十曰: 樓閣錯雜. 界畫雖末科, 然重樓疊閣方寸之間, 向背分明, 角連栱 接, 而不雜亂, 合乎規矩繩墨, 此爲最難. 不論江村山塢間作屋宇者, 可隨 處立向, 雖不用尺, 其制一以界畫之法爲之.

열 번째 꺼리는 것은 누각이 뒤섞여 있는 것이다.

잣대로 그리는 계화는 화과에서는 마지막 과이지만, 작은 공간에서 누각이 중첩되더 라도 향배가 분명하고 모서리와 기둥이 연결되면, 난잡하지 않아서 법도에 합치된다.

이런 표현이 가장 어렵다. 강촌이나 산촌 사이에 집 그리는 것을 논하지 않더라도, 곳에 따라 방향을 정하여 자를 쓰지 않더라도 모두 계화법으로 그린다.

..

十一日: 渰淡失宜. 不論水墨·設色·金碧[1], 卽以墨瀋渰淡, 須要淺深得宜. 如晴景當空明, 雨景夜景當昏蒙, 雪景當稍明, 不可與雨霧煙嵐相似. 靑山白雲, 止當于夏秋景爲之.

열한 번째 꺼리는 것은 구름의 농담이 어울리지 않는 것이다.

수묵·채색·금벽을 논할 것 없이 먹 즙으로 구름을 담하게 하는데, 반드시 깊고 얕은 곳이 어울리게 해야 한다. 날이 개이면 하늘이 밝고, 비오는 경치나 야경은 어두워야 한다. 설경은 조금 밝아야 하고, 비와 안개 연기 이내 등이 똑같이 표현되면 안 된다. 푸른 산 흰 구름은 여름과 가을 경치에만 그려야 한다.

注

1 금벽金碧: 노란빛과 푸른빛이다. 전하여 화려하며 고운 색채를 이른다.

..

十二曰: 點染無法. 謂設色與金碧也. 設有輕重. 輕者山用螺靑[1], 樹石用合綠染, 爲人物不用粉襯. 重者山用石靑綠, 並綴樹石, 爲人物用粉襯. 金碧則下筆之時, 其石便帶皴法, 當留白面, 却以螺靑合綠染之, 後再加以石靑綠, 逐摺染之, 然後間有用石靑綠皴者. 樹葉多夾筆, 則以合綠染, 再以石靑綠綴. 金泥則當于石脚沙嘴[2]霞彩用之. 此一家只宜朝暮及晴景, 乃照耀陸離[3]而明豔也. 人物樓閣, 雖用粉襯, 亦須淸淡. 除紅葉外, 不可妄用朱金丹靑之屬, 方是家數. 如唐 李將軍父子·宋 董源王晉卿 趙大年諸家可法. 日本國畵常犯此病. 前人已曾議之, 不可不謹. ─元·饒自然『繪宗十二忌』

열두 번째 꺼리는 것은 점염하는 데 법이 없는 것이다.

설색과 금벽을 말하는 것이다. 설색은 가벼운 것과 무거운 것이 있다. 가벼운 색은 산에 나청[검푸른 색]을 쓰고, 나무와 돌은 녹색을 섞어서 쓰며, 인물에는 호분을 쓰지 않는다. 무거운 산에는 석청록을 쓰고, 나무와 돌을 장식하며 인물엔 호분을 쓴다. 금

벽으로 돌을 그릴 때는 준법으로 띠를 둘러 흰 면을 남겨야 한다. 다시 나청을 녹색과 섞어서 선염하고, 재차 석청록으로 덧칠하여 꺾인 곳에 점염한 뒤에, 간간히 석청록으로 준을 그린다.

　나뭇잎은 윤곽선으로 그린 것에는 대부분 녹색을 섞어서 준염하고, 재차 석청록색으로 장식한다. 금니는 산기슭과 모래톱과 노을 색에 사용된다. 이것은 모든 작가가 아침 저녁의 맑은 풍경에만 어울리는 것으로 눈부시게 반짝여 밝고 고운 것이다. 인물과 누각은 호분을 쓰더라도 깨끗하고 맑아야 한다. 붉은 단풍잎을 제외하고는 쓸데없이 주금 빛 계통을 쓰지 않는 것이 전통적인 기법이다. 당나라의 이사훈·이소도와 송나라의 동원·왕진경·조대년 같은 작가는 본받을 만하다. 그러나 일본그림은 점염에서 항상 이런 병을 범한다. 옛사람들이 일찍이 이런 것을 논하였으니, 신중하지 않으면 안 된다. 원·요자연의 『회종십이기』에 나오는 글이다.

注

1　나청螺靑: 검푸른 색이다.
2　석각石脚: 산기슭이다. * 사취砂嘴는 해안·강안·하구 등지에 물 쪽으로 불쑥 내민, 띠 모양의 모래톱을 이른다.
3　육리陸離: 빛이 눈부시게 아름다운 모양이다.

- -

作畵大要, 去邪·甛·俗·賴四个字. —元·黃公望『寫山水訣』

그림을 그리는 대요는 사·첨·속·뢰 네 글자를 제거하는 것이다. 원·황공망의『사산수결』에 나오는 글이다.

按語

* 청나라 방훈方薰이『산정거화론山靜居畵論』에서 "진진陳衎이 '내치[黃公望]는 그림을 논할 적에, 가장 꺼리는 것이 첨甛이라고 하였다. 첨은 아름답고 짙게 그려서, 남의 눈에 그슬리지 않고 달콤하게 보이는 것을 이른다. 저속하며 진부하고 변화 없는 것을 사람들은 다 알지만, 달콤한 것은 꺼리지 않을 뿐만 아니라 더욱 좋아한다. 이 말은 황공망이 언급하였으니, 대단히 정묘한 비결이다.'라고 하였다. 내[方薰] 생각은 서화뿐만 아니라, 모든 사람이 하는 일은 달콤해서는 안 되는 것이니, 인생의 말년이 되어야 마땅하게 여길 것이다.[陳衎云: '大癡論畵最忌曰甛. 甛者穠郁而頓熟之謂, 凡爲俗·爲腐·爲板, 人皆知之, 甛則不但不之忌而且喜之. 自大癡拈出, 大是妙諦.' 余謂不獨書畵, 一切人事皆不可甛, 惟人生晩境宜之.]"하였다.

* 청나라 소매신邵梅臣이『화경우록畫耕偶錄』에서 "화법에는 첨甛한 것을 가장 꺼린다. 첨하면 저속하게 되고, 첨하면 연약하게 될 것이다. 저속한 것도 참기 어려운데, 하물며 연약한 것이야 오죽하겠느냐?[畫法最忌甛, 甛則俗, 甛則軟, 俗已難耐, 況軟耶?]"고 하였다.

*『황빈홍화어록黃賓虹畫語錄』에서 "사邪는 용필이 바르지 못한 것이다. 첨甛은 그림에 내재미가 없는 것이다. 속俗은 의경이 평범하여, 격조가 높지 못한 것이다. 뇌(賴는 옛 것에 구애되어 변화하지 못하는 것이다.[邪是用筆不正; 甛是畫無內在美; 俗是意境平凡, 格調不高; 賴是泥古不化, 專事摹倣.]"라고 하였다.

..

畫有四病(節錄)
一曰僵. 筆無法度, 不能轉運, 如僵仆1然.
二曰枯. 筆如瘁竹槁禾, 餘燼敗秭2.
三曰濁. 如油帽垢衣, 昏鏡渾水. 又如廝役3下品, 屠宰4小夫, 其面目鬚髮無復神采之處.
四曰弱. 筆無骨力, 單薄脆軟, 如柳條竹笋, 水荇秋蓬. —明·李開先『中麓畫品』

그림에 네 가지 병이 있다. (요점만 기록하였다)

첫째는 뻣뻣한 것이다. 용필에 법도가 없으며 자유롭게 운필할 수 없어서, 죽은 시체와 같은 것이다.

둘째는 마른 것이다. 필치가 깡마른 대와 마른 벼, 불에 타고 남은 강아지풀과 같은 것이다.

셋째는 탁한 것이다. 기름 묻은 모자나 때 묻은 옷과, 어두운 거울이나 혼탁한 물과 같다. 잡일하는 하인과 도축하는 하찮은 사나이는 얼굴과 눈 수염에도 뛰어난 풍채가 없는 것과 같다.

넷째는 약한 것이다. 붓에 필력이 없어 단조롭고 얇으며 약하고 연하여 버들가지나 죽순과 물에 뜬 마름이나 가을철의 쑥과 같다. 명·이개선의 『중록화품』에 나오는 글이다.

注
1 강부僵仆: 넘어지는 것으로, 시체를 이른다.
2 자秭: 강아지풀이다.
3 시역廝役: 잡일을 하는 머슴이나 하인을 이른다.
4 도재屠宰: 도살하거나 요리하는 것을 이른다.

戴冠卿云: "畵不可無骨氣, 不可有骨氣; 無骨氣便是粉本, 純骨氣便是北宗. 不可無顚氣[1], 不可有顚氣; 無顚氣便少縱橫自如之態, 純是顚氣便少輕重濃淡之姿. 不可無作家氣[2], 不可有作家氣; 無作家氣便嫩, 純作家氣便俗. 不可無英雄氣, 不可有英雄氣; 無英雄氣便似婦女描繡, 純英雄氣便似酒店賬簿." 張振羽云: "……畵有五忌: 忌冗, 忌雜, 忌套, 忌俗, 忌濃淡無分."

袁玄石云: "……山水有五惡: 嫩·板·刻·生·癡."

徐仲修云: "山有翠微不可無路, 岸有人家不可無渡, 石有自然最忌作怪, 寫人識眞定犯俗態." 「名人畵圖語錄」—明·唐志契『繪事微言』

대관경이 "그림은 골기가 없으면 안 되고, 골기가 있어도 안 된다. 골기가 없으면 이는 밑그림이 되고, 순후한 골기는 북종에 속한다. 전기가 없어도 안 되며 있어도 안 된다. 전기가 없으면 자유자재한 모습이 적고, 순후한 전기는 경중과 농담의 자태가 적다. 작가기가 없으면 안 되고 있어도 안 된다. 작가기가 없으면 여리고, 순후한 작가기는 속되다. 영웅기가 없으면 안 되고 있어도 안 된다. 영웅기가 없으면 부녀자들이 그림에 수놓은 것 같고, 순후한 영웅기는 주점의 장부 같다."고 했다.

장진우가 "…… 그림에 꺼리는 것이 다섯 있다. 번거로운 것·잡다한 것·상투적인 것·속된 것·농담의 구분이 없는 것들을 꺼린다."고 하였다.

원현석이 "…… 산수에 다섯 가지 나쁜 것이 있다. 연약함·딱딱함·각박함·생소함·지나침."이라고 했다.

서중수가 "푸르고 그윽한 산에 길이 없으면 안 된다. 언덕에 인가가 있으면 나루가 있어야 한다. 돌이 자연스러운데 괴이하게 그리는 것을 가장 꺼린다. 사람을 그리는데 참모습을 알아야, 통속적인 모습을 나타낸다."고 하였다. 명·당지계의 『회사미언』「명인화도어록」에 나오는 글이다.

注

1 전기顚氣: 자유분방한 기운으로 기울거나 흔들리는 모습 등을 이른다.

2 작가기作家氣: 전문가의 기운으로 창조력이 부족함을 이른다.

畵柳若胸中存一畵柳想, 便不成柳矣. 何也? 幹未上而枝已垂, 一病也; 滿身皆小枝, 二病也; 幹不古而枝不弱, 三病也. 惟胸中先不著畵柳想, 畵成老樹, 隨意勾下數筆, 便得之矣. —淸·龔賢『龔安節先生畵訣』

버드나무를 그리는 데 흉중에 일종의 버드나무를 그린다는 생각이 있으면, 버드나무를 완성하지 못한다. 어째서인가? 줄기가 올라가기 전에 가지가 이미 늘어지면 하나의 병이다. 온 등걸에 모두 작은 가지가 달린 것이 두 번째 병이다. 햇가지가 강한 것이 세 번째 병이다. 흉중에 먼저 버들을 그린다는 생각을 하지 않아야, 늙은 버드나무를 그려서 완성하는데 뜻대로 몇 필치를 그리면 마음에 들게 된다. 청·공현의 『공안절선생화결』에 나오는 글이다.

··

又有六病: 一曰筆力柔媚[1], 二曰神情散漫[2], 三曰源流不淸[3], 四曰體格粗俗[4], 五曰未成自炫[5], 六曰心手相戾[6]. 「墨竹指三十二則」一淸·汪之元『天下有山堂畫藝』

여섯 가지 병도 있다.

첫째는 '필력유미', 둘째는 신정산만, 셋째는 '원류불청', 넷째는 '체격조속', 다섯째는 '미성자현', 여섯째는 '심수상려'라고 한다. 청·왕지원의 『천하유산당화예』「묵죽지삼십이칙」에 나오는 글이다.

注
1 필력유미筆力柔媚: 붓의 힘이 부드럽고 고운 것이다.
2 신정산만神情散漫: 정신과 정서가 어지러운 것이다.
3 원류불청源流不淸: 근원이 분명하지 않은 것이다.
4 체격조속體格粗俗: 형체와 격식이 조잡하고 속된 것이다.
5 미성자현未成自炫: 완성되기도 전에 자랑하는 것이다.
6 심수상려心手相戾: 손과 마음이 서로 어긋나서, 뜻대로 안 되는 것이다.

··

畫忌六氣: 一曰俗氣, 如村女塗脂; 二曰匠氣, 工而無韻; 三曰火氣, 有筆仗而鋒芒太露; 四曰草氣, 粗率過甚, 絶少文雅; 五曰閨閣氣, 全無骨力; 六曰蹴黑氣, 無知妄作, 惡不可耐. 一淸·鄒一桂『小山畫譜』

그림에서 꺼려야 할 여섯 가지 기운이다.

첫째로 속기로. 시골 아낙이 화장한 것 같은 것이다.

둘째로 광기로, 공들였으나 운치가 없는 것이다.

셋째는 화기로, 붓을 쓴 것이 봉망이 너무 드러나는 것이다.

넷째는 초기로, 거칠게 대강 그리는 것이 너무 심하여 우아함이 적은 것이다.

다섯째는 규각기로, 완전히 필력이 없는 것이다.

여섯째는 축흑기로, 알지 못하고 함부로 그려서 추하기가 그지없는 것이다. 청·추일계의 『소산화보』에 나오는 글이다.

夫畵俗約有五: 曰格俗·韻俗·氣俗·筆俗·圖俗.

其人旣不喜臨摹古人, 又不能自出精意, 平鋪直敍·千篇一律者, 謂之格俗.

純用水墨渲染, 但見片白片黑, 無從尋其筆墨之趣者, 謂之韻俗.

格局無異于人, 而筆意窒滯, 墨氣昏暗, 謂之氣俗.

狃于俗師指授, 不識古人用筆之道, 或燥筆如弸, 或呆筆如刷, 本自平庸無奇, 而故欲出奇以駭俗, 或妄生圭角, 故作狂態者, 謂之筆俗.

非古名賢事迹及風雅名目, 而專取諛頌繁華, 與一切不入詩料之事者, 謂之圖俗能去此五俗而後可幾于雅矣. 「山水·避俗」—淸·沈宗騫『芥舟學畫編』卷二

그림에 저속한 것이 대략 다섯 개가 있다.

'격속'·'운속'·'기속'·'필속'·'도속'이라고 한다.

그림을 그린 사람이 고인의 작품 임모하기를 좋아하지 않아서 공교한 뜻을 독자적으로 표현할 수 없어서 평범하게 펼쳐서 서술하고, 천편일률적인 것을 격조가 저속한 '격속'이라고 한다.

순전히 수묵만으로 선염하여 희고 검은 조각만 드러내서 필묵의 정취를 찾을 데가 없는 것을 운치가 저속한 '운속'이라고 한다.

격식과 형세가 남들과 다를 바 없고 필의가 막혀 먹 기운이 어두우면 기색이 저속한 '기속'이라고 한다.

용속한 선생의 가르침에 구애되어 고인들의 용필법을 알지 못한다. 더러는 깡마른 필치가 활 줄 같고, 때로는 딱딱한 필치가 쓸어버린 것 같다. 본래 스스로 평범하고 특이함이 없기 때문에, 특별하게 그려서 세속을 놀라게 하려고, 쓸 데 없는 규각을 만들어 일부러 방자한 모습을 짓는 것을 필치가 저속한 '필속'이라고 한다.

옛날 명현의 사적이 풍아하지 않는데도, 번화하다고 아첨하며 칭송하는 것으로, 시를 짓는 재료가 될 수 없는 일체를 일삼는 것이 저속함을 도모하는 '도속'이라고 한다.

이런 다섯 가지 속된 것을 제거할 수 있어야 나중에 전아함을 바랄 수 있다. 청·심종건의 『개주학화편』 2권 「산수·피속」에 나오는 글이다.

按語

명나라 운향惲向이 산수화를 논하여 "남들은 갖고 있지만 내가 없으면, 하나의 속된 글자를 구사할 뿐이다. 남들은 없는데 내가 가지고 있으면, 하나의 고상하다는 아雅자를 간직한 것이다.[人之所有而我無之, 驅一俗字而已. 人之所無而我有之, 藏一雅字而已.]"라고 하였다. 청나라 진찬陳撰의 『옥궤산방화외록玉几山房畫外錄』에 보이는 글이다.

今人大患是學得幾筆, 輒日便可應酬, 豈知古人直以己之身分現作筆墨以示後世, 後之人因其迹以慕其品而如見其人者, 夫何可忽也? 且筆墨本通靈之具, 若立志不高, 則究心必淺, 徒足悅小兒之目, 而見麾于作者之堂, 若是, 則有累于筆墨者亦大矣哉! 「山水·立格」—清·沈宗騫『芥舟學畫編』卷二

요즈음 사람들은 그림을 배워서 몇 필치를 터득하면 으레 그려줄 수 있다고 하니 매우 걱정스럽다. 그러니 옛사람들은 자신의 신분을 필묵으로 나타내어서 후세에 보여주었다는 것을 어찌 알겠는가? 후인들은 작품을 통하여 그 사람을 보듯이 그의 인품을 흠모했으니, 어떻게 소홀히 여기겠는가?

필묵은 본래 정신과 통하게 하는 도구이다. 뜻을 높이 세우지 않으면 연구하는 마음이 천박해져서 어린아이의 눈만 기쁘게 할 것이고, 작가의 오묘한 경지에서 휘호하는 것을 보면, 이 같은 그림은 필묵에 누를 끼치는 것도 클 것이다! 청·심종건의 『개주학화편』2권 「산수·입격」에 나오는 글이다.

畫法須辨得高下, 高下之際, 得失在焉. 甛熟[1]不是自然, 佻巧[2]不是生動, 浮弱[3]不是工緻, 鹵莽[4]不是蒼老[5], 拙劣[6]不是高古, 醜怪不是神奇. —清·方薰『山靜居畫論』

화법은 고하를 분별할 수 있어야 높고 낮은 사이에 득과 실이 존재한다. 달콤하게 그려서 시속에 영합하는 것은 자연스러운 것이 아니다. 겉만 화려한 것은 생동하는 것이 아니다. 가볍게 뜨고 약한 것은 정교하고 치밀한 것이 아니다. 거친 것은 힘차고 노련한 것이 아니다. 졸렬한 것은 고상하고 예스러운 것이 아니며, 추하고 괴이한 것은 신기한 것이 아니다. 청·방훈의 『신정거화론』에 나오는 글이다.

注

1 첨숙恬熟: 농욱濃郁하고 연숙軟熟한 것을 말한다. 농중濃重하거나 농후濃厚하며, 성격이 부드러워 시대의 흐름에 거스르지 않는 화풍畵風을 가리킨다. 그림을 그릴 땐 사邪·첨恬·속俗·뇌賴를 제거하는 것이 중요하다.

2 조교佻巧: 경박하고 약빠른 것으로, 겉만 화려하게 기교를 부린 것이다.

3 부약浮弱: 부취浮脆로, 가볍게 뜨고 실하지 못한 것이다.

4 노망鹵莽: 소홀하거나 거친 것이다.

5 창로蒼老: 시문이나 서화의 필력이나 품격이, 웅건하고 노련함을 형용하는 말이다.

6 졸렬拙劣: 서투르고 옹졸한 것이다.

....................................

畵有七忌, 用筆忌滑軟, 忌硬, 忌重而滯, 忌率而溷, 忌明淨而膩, 忌叢密而亂. 又不可有意着好筆[1], 有意去累筆[2], 從容不迫, 由淡入濃. 磊落者存之, 恬熟者刪之, 纖弱者足之, 板重者破[3]之, 則觚稜[4]轉折[5]自能以心運筆, 不使筆不從心.

凡作詩畵俱不可有名利之見, 然名利二字亦自有辨. "山中何所有, 嶺上多白雲. 只可自怡悅, 不堪持贈君[6]." 自是第一流人物. 若夫刻意求工以成其名者, 此皆有志于古人者也. 近世士人沉溺于利欲之場, 其作詩不過欲干求[7]卿相, 結交貴游, 弋取[8]貨利, 以肥其身家耳. 作畵亦然, 初下筆時胸中先有成算, 某幅贈某達官必不虛發, 某幅贈某富翁必得厚惠, 是其卑鄙陋劣之見, 已不可響邇, 無論其必不工也, 卽工亦不過詩畵之蠹耳. —淸·盛大士『谿山臥遊錄』

그림에는 금기해야 할 일곱 가지가 있다. 용필에서 매끄럽고 부드럽게 쓰는 것, 경직된 것, 무겁고 막힌 것, 대강 그려서 구별 없이 섞인 것, 맑고 깨끗하여 반들거리는 것, 빽빽하여 혼란한 것을 꺼린다. 좋아하는 붓에 집착해서는 안 되며, 사용하기에 번거로운 붓을 버리면 안 되니, 조용하고 급하지 않아야 옅은 곳에서 짙은 데로 들어간다. 뚜렷한 것은 유지시키고, 달콤하고 익숙한 것을 깎아내며, 섬약한 부분은 채워주고, 딱딱하고 무거운 곳을 풀어주면, 모서리를 돌리면서 꺾을 적에 뜻대로 운필하고 붓을 마음대로 부릴 수 있다.

시화를 제작할 때에는 모두 명리를 꾀하면 안 되지만, '명리' 두 글자에도 스스로 구분이 있다. "산중에 무엇이 있는가? 고갯마루 위에 흰 구름이 많도다. 스스로 즐길 수만 있고, 그대에게 가져다 줄 수는 없구나."라고 읊은 도홍경의 시는 스스로 일류에 속하

는 인물이다. 애써 잘 그려서 명성을 얻으려는 것은 모두 옛사람들이 뜻한 바이다.

근세의 선비들은 이욕의 마당에 빠져서, 시를 짓는 것은 경상들에게 간구하거나 부귀한 집안과 교류하여 이득을 얻어서 자신과 가문을 살찌우는 데 불과하다. 그림을 그리는 것도 그러하다. 처음 붓을 댈 때 마음속에 계산한 것이 있어서, 어떤 화폭은 어떤 고관에게 주면 반드시 헛되지는 않을 것이고, 어떤 화폭은 어떤 부자 노인에게 주면 반드시 후한 혜택을 받을 것이라는 생각을 한다. 이런 것은 비열한 견해로 너무 가까이 해서는 안 된다. 그림이 반드시 잘 되지 않을 것이고 잘 되었더라도 시화계의 좀 같은 존재일 뿐이다. 청·성대사의 『계산와유록』에 나오는 글이다.

注

1 호필好筆: 그리는 자가 좋아하는 붓을 말한다.
2 누필累筆: 쓰기에 번거로운 붓이나, 부담스러운 붓을 이르는 듯하다.
3 파破: 파묵법을 의미하기도 하며, 파破는 깨뜨리다, 나누다, 소비한다는 등의 뜻이 있다.
4 고릉觚稜: 물체의 뾰족한 모서리, 또는 사람의 언행이 똑바르고 꼿꼿함을 비유하는 말이다.
5 전절轉折: 용필법의 일종이다. 글자의 방향을 바꾸는 곳에서, 원필로 암암리에 지나가는 것을 '轉'이라하고, 방필로 돈좌頓挫잠깐 머물면서 조아리는 것하는 것을 '折'이라고 한다.
6 "산중하소유山中何所有, 산령상다백운山嶺上多白雲. 지가자이열只可自怡悅, 불감지증군不堪持贈君.": 오호십육국 때 양梁나라 도홍경陶弘景(山中宰相)의 시이다. 간구干求: 청구, 요구하는 것이다.
8 익취弋取: 얻음, 획득하는 것이다.

按語

유해속劉海粟이 「굉약심미閎約深美- 청년붕우문담자학青年朋友們談自學」에서 "미술에 종사하는 소수의 작가들은 명리名利만 추구한다. 그림을 상품으로 내다 팔 때 한 폭의 그림을 여러 차례 복제하여, 전혀 새로운 뜻이 없다. 이런 것은 진보하기가 매우 곤란하다."고 하였다. 1981년 10월 23일자 『절강일보浙江日報』에 나온 글이다.

．．．．．．．．．．．．．．．．．．．．．．．．．．．．．

學畵須辨似是而非者, 如恬賴之于恬靜[1]也, 尖巧之于冷雋[2]也, 刻畵之于精細[3]也, 枯窘之于蒼秀[4]也, 滯鈍[5]之于質朴也, 怪誕之于神奇[6]也, 臃腫之于滂沛[7]也, 薄弱之于簡淡[8]也. 失之毫釐, 謬以千里, 學者其可忽諸. —清·李修易『小蓬萊閣畵鑒』

그림을 배울 적에는 비슷한 것 같은데 실제로는 다른 것을 구분해야 한다. 예를 들

면, 세속적인 화풍 같으면서 편안하고 고요한 것, 냉랭하며 빼어난 것 같으면서 섬세하고 교묘한 것, 정교하고 치밀한 것 같으면서 지나치게 다듬어서 묘사한 것, 창연하고 빼어나는 것 같으면서 마르고 군색한 것, 질박한 것 같으면서 막히고 둔한 것, 신묘하고 기이한 것 같으면서 이치에 어긋나는 것, 넉넉한 것 같으면서 울퉁불퉁한 것, 간결하고 담박한 것 같으면서 얇고 연약한 것들이다. 조금이라도 이런 실수를 하면 잘못이 천 리가 될 것이니, 배우는 자들이 소홀히 할 수 있겠는가? 청·이수이의 『소봉래각화감』에 나오는 글이다.

注

1 첨뢰恬賴: 세속적인 화풍을 따르는 것이다. * 염정恬靜은 편안하고 고요함을 이른다.
2 첨교尖巧: 섬세하고 교묘한 것이다. * 냉준冷雋은 쓸쓸하면서 준걸한 것을 이른다.
3 각획刻劃: 지나치게 묘사에만 신경 쓴 것이다. * 정세精細는 정교하고 치밀한 것이다.
4 고군枯窘: 마르고 곤궁한 것이다. * 창수蒼秀는 창연하면서 빼어난 것이다.
5 체둔滯鈍: 막혀서 둔탁한 것이다.
6 괴탄怪誕: 이치에 어긋나 황당 무계한 것이다. * 신기神奇는 신묘하며 기이한 것을 이른다.
7 옹종臃腫: 울퉁불퉁한 옹이로, 사물에서 어울리지 않으며 쓸 데 없는 것을 이른다. * 방패滂沛는 비가 내리는 모양이며 넉넉하고 큰 것을 형용하는 말이다.
8 박약薄弱: 얇고 연약한 것이다. * 간담簡淡은 간결하고 담박하다는 의미이다.

山水用筆最忌平均, 如結筆而通幅皆結, 放筆而通幅皆放, 如是之謂平均也. 蓋結必須放, 放必要收. 故于著眼主腦處搆思工緻, 此是結也. 而于四邊襯映不離不卽[1], 此是放也. 于景外天空海闊處, 必用遠山關鎖[2]全局, 此是放而收也. 總之有起有收, 有實有虛, 有分有合, 一幅之佈局固然, 一筆之運用亦然. 如初下一筆結實, 須放鬆幾筆以消一筆之餘氣, 然後再疊第二筆. 如此筆氣庶免逼促, 乃得生動, 隨意著手, 便有虛實矣. 不然則神困氣死, 雖有鐵鑄筆力, 疊實不化, 徒成板煞, 何足貴哉!

生怕涩, 熟怕局, 慢防滯, 急防脫, 細忌穉弱, 粗忌鄙俗, 軟避奄奄[3], 勁避惡惡[4], 此用筆之鬼關[5]也, 臨池[6]不可不醒.

寫畵不可專慕秀緻, 亦不可專學蒼老. 秀緻之筆易于弱, 弱則無氣骨, 有類乎世上阿諛; 蒼老之筆每多禿, 禿則少文雅, 有似乎人間鄙野. 故秀緻中須有氣骨, 蒼老中必寓文雅, 兩者不偏, 方爲善學. 「論筆」

凡加墨最忌板, 不加墨最忌薄. 二者能去其病, 則進乎道矣. 「論墨」

固泥成法謂之板, 硜守規習謂之俗, 然俗卽板, 板卽俗也. 古人云: "甯作不通, 勿作庸庸." 板俗之病, 甚于狂誕[7]. 「論意」—淸·鄭績『夢幻居畵學簡明』

산수의 용필은 균등하게 사용하는 것을 가장 꺼린다. 모인 필치가 전체 화폭에 결집되고, 따라서 모든 필치가 온 화폭에 내치는 것을 균등하다고 하는 것이다.

필치를 거두어들이려면 반드시 내쳐야하고, 내치려면 반드시 거두어야하는 것이다. 이에 주가 되는 곳을 고려하여 공교하고 정밀하게 구상하는 것이 거두는 것이다. 사면이 어울리게 떠나지도 않고 나가지도 않은 것이 내치는 것이다.

경치 밖 하늘과 바다가 넓은 곳에는 반드시 멀리 있는 산으로 전체 형세를 안배하는 것이 내치고 거두는 용필법이다. 총괄하면 시작하는 곳이 있고 거두는 곳이 있으며, 실한 곳이 있고 허한 곳이 있으며, 나눠진 곳이 있고 합친 곳이 있는 것은 전폭의 배치가 실로 그렇고, 한 필치의 운용도 그렇다.

처음 그은 한 필치가 모여서 꽉 차게 되면, 느슨한 몇 개의 필치를 사용해서 견실한 필치에 남은 기운을 없앤 다음, 두 필치를 재차 포갠다. 이처럼 필체의 기운으로 협소함을 면할 수 있어야, 생동할 수 있어 뜻대로 손을 대면 허와 실을 갖춘다. 그렇지 않으면 정신이 곤궁하고 기운이 사라져 무쇠 같은 필력이 있더라도, 중첩되게 가득 차서 변화 없이 딱딱해질 것이니, 어떻게 귀중하게 여기겠는가!

필치가 생소하면 거칠어질까 두렵고, 필치가 익숙하면 협소해질까 두려우며, 필치를 천천히 하면 막히는 것을 경계해야하고, 필치가 급하면 벗어나는 것을 경계해야하며, 필치가 가늘면 어리고 약해질 것을 꺼려야 하고, 필치가 거칠면 비루하고 저속해지는 것을 꺼려야하며, 필치가 부드러우면 연약하게 되는 것을 피하고, 필치가 강경하면 맹렬하고 사나운 것을 피해야 한다. 이러한 그림의 성패는 용필에 달렸으니, 그림을 그리는 데 깨닫지 않으면 안 된다.

그림을 그리는 데 오로지 뛰어나게 치밀한 것을 바라면 안 된다. 고상하고 노련함만 배워서도 안 된다. 빼어나게 치밀한 필치는 약해지기 쉽다. 약하면 기세와 골력이 없어서 세상에 아첨하는 유형이 된다. 고상하며 노련한 필치는 항상 무딘 점이 많다. 무디면 우아함이 적어서, 인간이 비루하고 야한 것 같은 점이 있다. 때문에 뛰어나게 치밀한 가운데도 기세와 골력이 있어야 하고, 고상하고 노련한 중에도 반드시 우아함을 함축시켜 빼어난 치밀함과 고상한 노련함이 한쪽으로 치우치지 않아야, 잘 배우는 것이다. 청·정적의 『몽환거화학간명』「논필」에 나오는 글이다.

먹을 쓰는 데는 딱딱해지는 것을 가장 꺼리고, 먹을 쓰지 않는 데는 엷어지는 것을 가장 꺼린다. 두 가지의 병을 제거할 수 있으면, 그림이 도의 경지로 진보하는 것이다. 청·정적의 『몽환거화학간명』「논묵」에 나오는 글이다.

기존의 법칙을 고집하는 것을 딱딱하다고 하고, 익숙한 규칙을 고수하는 것을 저속

하다고 한다. 저속하면 융통성이 없고, 융통성이 없으면 저속한 것이다. 옛사람이 말하였다. "차라리 통하지 않게 그릴지언정 평범하게 그리지 말아야 한다." 융통성이 없고 저속한 병은 매우 황당무계한 것이다. 청·정적의 『몽환거화학간명』「논의」에 나오는 글이다.

注

1 부리부즉不離不卽: 떠나지도 않고 나가지도 않는 것이다. '부즉불리不卽不離'로 동일하지도 않고 다르지도 않다는 것이다. 여러 가지 불법이 외관상으로는 다르나 본체는 같다는 뜻이다.

2 관쇄關鎖: 자물쇠로 시문의 중요한 부분을 이른다. *관關은 두거나 안배한다는 뜻이 있다.

3 엄엄奄奄: 숨이 넘어가려는 모양이다.

4 악악惡惡: 맹렬하고 사나운 것을 형용하는 말이다.

5 귀관鬼關: 귀문관鬼門關으로, 광서성廣西省 북류현北流縣 남쪽에 있는 관이다. 풍토가 고르지 못하여 한 번 이곳으로 추방되면, 살아 돌아가지 못하므로 붙여진 이름이다. 옛날의 미신에 귀관을 지나가면 죽는다고 하였다. 귀문관은 사람의 생사를 나누는 것으로, 여기서는 그림의 성패를 비유한 것이다.

6 임지臨池: 본래 서예를 학습하는 것인데, 여기서는 붓을 잡고 그림을 그리는 것이다.

7 광탄狂誕: 황당 무계한 것이다.

..

畵旣不求名又何可求利? 每見吳人畵非錢不行, 且視錢之多少爲好醜, 其鄙已甚, 宜其無畵也. 余謂天下餬口[1]之事儘多, 何必在畵? 石谷子畵南宗者極蒼莽[2], 而以賣畵故降格爲之. 設使當時不爲謀利計, 吾知其所就者遠矣. 且畵而求售, 駭俗媚俗, 在所不免, 鮮有不日下者, 若以董 巨之筆, 懸之五都[3]之市, 滄茫荒率[4], 俗士無不厭棄之, 豈復有人問價乎? —淸·華翼綸『畵說』

그림으로 명성을 구하지 못했는데 무슨 이득을 바라겠는가? 항상 오 지역 사람들은 돈이 되지 않으면 그리지 않았다. 그림 값이 비싸고 싼 것을 보고 좋고 나쁜 것으로 여기는 것도 비루함이 너무 심하다. 당연히 그림다운 그림이 없는 것이다. 내가 여기기에 천하에는 입에 풀칠할 일거리가 매우 많다. 하필 그림만 그렇겠는가? 석곡자王翬가 그린 남종화는 매우 넓고 아득하나, 그가 그림을 팔아서 격조가 낮아진 것이다. 당시에 이득을 꾀하는 계획을 삼지 않았다면, 그의 성취한 바가 원대했을 것이라는 것을 나는 안다. 그림을 그려 팔려고 하면, 세속을 놀라게 하고 아첨해야 하는 것도 피할 수 없는 일이니, 날마다 퇴보하게 될 것이다. 동원이나 거연의 작품을 오도의 저자에 걸어 놓더라도, 그들의 그림이 넓고 아득하며 거칠다고 저속한 선비들이 싫어하여 버릴 것이니,

어찌 다시 가격을 묻는 사람이 있겠는가? 청·화익륜의 『화설』에 나오는 글이다.

注

1 호구餬口: 입에 풀칠하다, 겨우 먹고사는 것이다.
2 창망蒼莽: 광활하여 아득하니, 끝이 없는 모양이다.
3 오도五都: 수도를 중심으로 한, 다섯 개의 큰 도시를 이른다.
4 창망滄茫: 넓고 먼 것이다. * 황솔荒率은 황량하다, 거칠다,

今學畵之士, 每有躁急求名, 求人贊好之病. 如此心急自喜, 斷難肯下苦功, 往往畵到中途, 已暗生退嬾之念, 此等習氣務宜勇改, 不但畵品不高, 實有關福壽, 戒之! 戒之! ─淸·松年『頤園論畵』

지금 그림을 배우는 선비도 언제나 조급하게 명성을 구하여 남들이 좋다고 칭찬해주기를 바라는 병이 있다. 이처럼 스스로 좋아하는데 마음이 급하면 애써 노력하기가 어렵다. 이따금 그림을 그리는 도중에 슬그머니 후퇴하고 게을리 하려는 생각이 든다. 이러한 습기를 반드시 용감하게 바꿔야, 그림의 품격이 고상해질 뿐만 아니라 실로 행복과 장수에도 관계가 있다. 그래서 경계하고 경계해야할 것이다. 청·송년의 『이원논화』에 나오는 글이다.

11 修養論

수양론

중국회화사에서 성공한 화가는 모두 예술의 수양을 중요시하였다. 화론 중에 많이 언급하였는데 총괄하여 말하면 아래와 같은 몇 가지 방면을 요구한다.

첫째, 맨 먼저 '인품'의 수양을 중요시한다. "인품이 높지 않으면, 먹을 사용하여도 법이 없게 된다."고 하는 것이다.

둘째, "만 권의 책을 읽는다." 문학·역사·철학·문예 이론 등을 포괄하여 문화와 이론의 수준을 높인다.

셋째, "많은 거리의 여행을 다닌다." 생활 속에 깊이 들어가 흉금을 널리 개척하여 창작의 소재를 쌓아둔다.

넷째, "눈으로 전대의 좋은 작품을 많이 본다." 일체의 우수한 예술전통을 계승하여 옛 것을 빌려 지금을 개발한다.

이러한 논술은 오늘날에도 전해오는데 여전히 본받을 만한 의의가 있다.

竊觀自古奇蹟, 多是軒冕才賢, 巖穴上士, 依仁游藝¹, 探賾鉤深², 高雅之
情一寄于畫. 人品旣已高矣, 氣韻不得不高; 氣韻旣已高矣, 生動不得不至.
所謂 "神之又神而能精焉³." 「論氣韻非師」─北宋·郭若虛『圖畫見聞誌』卷一

나 홀로 가만히 관찰해 보니. 예로부터 기이한 그림들은 대부분 고관이나 재사, 현인
들과 은둔한 명사들이 인에 의거하여 예에 노닐며 깊은 이치를 탐구하고 은미한 것을
취하여, 고상한 감정을 모두 그림으로 나타냈다. 인품이 높으면 기운은 높아지지 않을
수가 없으며, 기운이 높으면 생동함에 이르지 않을 수 없다. 이것은 『장자』「천지」에서
"신묘하고 신묘하게 정기를 장악할 수 있다."고 하는 것이다. 북송·곽약허의 『도화견문지』 1권
「논기운비사」에 나오는 글이다.

注

1 의인유예依仁游藝: 『論語』「述而」에 "공자께서 말씀하시길, 도에 뜻을 두고, 덕을 지키며,
인에 의지하고, 예에 노닐어야 한다.[子曰: 志于道, 據于德, 依于人, 游于藝.]"라는 것을 인용
한 것이다. '유游'는 사물을 완상하여 성정에 알맞게 하는 것이고, '예藝'는 육예六藝를 말
하는 것이다. 모두 지극한 이치가 있어 일상 생활에서 빼놓을 수 없는 것이다.
2 탐색구심探賾鉤深: 『周易』「繫辭傳上」에 "깊은 이치를 탐구하고 은미한 것을 찾으며, 깊
이 있는 것을 취하고 원대한 데까지 이르러 천하의 길흉을 정하며…… 探賾索隱, 鉤深致遠,
以定天下之吉凶……"라는 구절을 인용한 것이다.
3 신지우신이능정언神之又神而能精焉: 『莊子』「天地」에 "그러므로 눈과 귀의 작용을 깊고
깊게 하여, 사물의 숨겨진 본성을 파악할 수 있고, 신묘하고 신묘하게 근원적인 정기를
장악할 수 있다. 故深之又深而能物焉, 神之又神而能精焉."라는 문장을 인용한 것이다.

按語

곽약허郭若虛가 인품과 화품의 관계를 논술하여 한 화가도 반드시 고고한 인품을 갖추어
야 한다고 강조하였다. 그가 고고한 인품을 유독 벼슬아치나, 은사에게만 귀착시킨 것은
일종의 편견이다. 남송의 등춘鄧椿이 『화계畫繼』에서, 이에 대해 일찍이 비평한 것이다.
역대에 인품과 화품의 관계를 논한 것은 다음과 같다.
* 원나라 양유정楊維禎이 『도회보감서圖繪寶鑒序』에서 "화품의 우열은 인품의 고하에 관
계되니, 제후·왕족·귀척·벼슬아치·은둔자와 도인이나 불자·여자 부인네까지 따질 것
없이, 타고난 자질이 있으면, 범인의 경지를 넘어서 성인의 경지에 들어가 당시에 으뜸이
되어 후세에 이름을 남길 수 있을 것이다. 그렇지 못한 자들이 더러는 그림에 종사하여,
표준으로 삼은 격식에 들더라도, 자신이 마음대로 뜻을 전하여 온전하게 깨달을 수 있는
자가 없을 것이다. 이에 그림의 격이 높고 낮음을 논하는 것에는 형상을 전하는 것과 정신
을 전하는 것이 있다. 정신을 전하는 것이 기운생동이다.[故畫品優劣, 關于人品之高下, 無論
侯王貴戚, 軒冕山林, 道釋女婦, 苟有天質, 超凡入聖, 可冠當代而名後世矣. 其不然者, 或事模擬,

傳 宋, 米芾<春山瑞松圖>

雖入譜格, 而自家所得于心傳意領者則蔑矣. 故論畫之高下者, 有傳形, 有傳神. 傳神者氣韻生動是也.」라고 하였다.

* 명나라 이일화李日華가 『자도헌잡철紫桃軒雜綴』에서 "송나라 백석[姜夔]이 글씨를 논하여 말하였다. "첫째는 인품이 높아야 한다." 문징로[文徵明]가 자신이 쓴 〈미불산수화〉의 화제에서 말하였다. "인품이 높지 않으면, 먹을 쓰는 데 법이 없다." 이 말에서 먹을 찍어 종이에 그리는 것은 아주 작은 일은 아니라는 것을 알았다. 반드시 가슴 속이 허심탄회하여 모든 물욕을 없앤 뒤에, 안개와 구름의 아름다운 경치가 천지의 생생한 기운과 함께 자연스럽게 모여들어, 붓 아래에서 기이한 모습을 환상적으로 그려내야 한다. 영리에 몰두하는 속된 생각을 다 씻어내지 않으면, 날마다 산골짝을 대하고 날마다 오묘한 작품을 모사하더라도, 결국엔 검붉은 옻칠을 하는 미장이들과 말단적인 것을 놓고 잘 그렸다거나 못 그렸다고 논쟁할 것이다.[姜白石論書曰: '一須人品高.' 文徵老自題其〈米山〉曰: '人品不高, 用墨無法.' 乃知點墨落紙, 大非細事, 必須胸中廓然無一物, 然後煙雲秀色, 與天地生生之氣, 自然湊泊, 筆下幻出奇詭. 若是營營世念, 澡雪未盡, 卽日對丘壑, 日摹妙蹟, 到頭只與髹采圬墁之工爭巧拙于毫釐也.]"고 하였고 "필묵이 작은 기예이지만, 맑게 잡고 고상하게 행하지 않으면 공교할 수 없다.[筆墨小技耳, 非淸操卓行則不工.]"고 하였다.

* 청나라 당대唐岱가 『회사발미繪事發微』「품질品質」에서 "고금의 화가는 벼슬아치인지 은사인지를 논할 것 없이 사람의 인품이 반드시 높아야 한다.[古今畫家, 無論軒冕巖穴, 其人之品質必高.]"고 하였다.

* 청나라 왕욱王昱이 『동장논화東莊論畫』에서 "그림을 배우자는 먼저 품덕品德을 배양하는 것이 귀중하다. 품덕을 세운 사람은 그림 밖에 스스로 한 종류의, 바르고 당당하며 밝은 기개氣槪를 갖추어야 한다. 그렇지 않으면 그림은 볼 만하더라도, 일종의 부정한 기운이 붓끝에 은밀히 머금게 된다. 문장이 그 사람과 같다고 하니 그림도 그렇다.[學畫者先貴立品, 立品之人, 筆墨外自有一種正大光明之槪, 否則畫雖可觀, 卻有一種不正之氣, 隱躍毫端. 文如其人, 畫亦有然.]"고 하였다.

* 청나라 장경長庚이 『포산논화浦山論畫』「논품격論品格」에서 "옛 사람들의 말 중에 '그림은 사대부의 기운을 요한다.'고 한 것이 있다. 이것은 그림의 품격을 말하는 것이다.[古人有云: '畫要士夫氣', 此言品格也.]" "품격이 높고 낮은 것은, 그림에 있는 것이 아니라 뜻에 있는 것이다.[蓋品格之高下不在乎跡在乎意.]" "뜻이라고 하는 것은 무엇인가? 작문하는 사람들이 고인이 입언한 취지를 구해야 하는 것과 같은 것이다.[所謂意者若何? 猶作文者當求古人立言之旨.]"라고 하였다.

* 청나라 방훈方薰이 『산정거논화山靜居論畫』에서 "필묵도 인품의 고하에 연유한다.[筆墨亦由人品爲高下.]"라고 하였다.

* 청나라 화익륜華翼綸이 『화설畫說』에서 "황공망·예찬·오진 같은 사람은 인품이 한 시

대에 뛰어났다. 따라서 작품들이 후세의 스승이 되기에 충분하다. 이것은 그들이 어찌 한 필치라도 남들에게 잘 보이기를 좋아했겠는가? 추일로[鄒之麟]·강학간[姜實節] 같은 사람의 그림은 반드시 옛 사람과 맞먹지는 못했으나, 인물은 사람됨을 귀중하게 여기는 것이니, 품덕을 배양하는 것이 우선해야 한다는 것을 알 수 있다.[子久 雲林 梅道人輩, 其品高出一世, 故其筆墨足爲後世師. 此其人豈肯一筆徇人? 且如鄒逸老 姜鶴澗諸人之畵, 未必卽抗駕古人, 而物以人重, 知立品不可不先也.]"고 하였다.

...

書畵淸高, 首重人品. 品節旣優, 不但人人重其筆墨, 更欽仰其人. 唐 宋 元 明以及國朝諸賢, 凡善書畵者, 未有不品學兼長, 居官更講政績聲名, 所 以後世貴重, 前賢已往, 而片紙隻字皆以餠金[1]購求, 書畵以人重, 信不誣 也. 歷代工書畵者, 宋之蔡京[2] 秦檜[3], 明之嚴嵩[4], 爵位尊崇, 書法文學皆臻 高品, 何以後人唾棄之, 湮沒不傳, 實因其人大節已虧, 其餘技更一錢不値 矣. 吾輩學書畵, 第一先講人品, 如在仕途亦當留心吏治, 講求物理人情, 當讀有用書, 多交有益友. 其沉湎于酒, 貪戀[5]于色, 剝削[6]于財, 任性于氣[7], 倚淸高之藝爲惡賴[8]之行, 重財輕友, 認利不認人, 動輒以畵居奇[9], 無厭需 索[10], 縱到四王 吳惲[11]之列, 有此劣蹟, 則品節已傷, 其畵未能爲世所重.

—淸·松年『頤園論畵』

글씨와 그림이 맑고 고상하려면 먼저 인품이 귀해야 한다. 품행과 절조가 우수하면, 사람들마다 그의 작품을 소중하게 여길 뿐만 아니라, 더욱 그의 사람됨을 공경하여 우러러보게 된다. 당·송·원·명으로부터 청나라의 현인들에 이르기까지 글씨와 그림을 잘 하는 자들은 품행과 학식이 모두 훌륭하지 않은 사람이 없었다. 관직에 있을 때에도 정치의 성적에 의한 명성을 강구하였으므로, 후세 사람들이 귀중하게 여겼다. 전대의 현인들은 죽었지만, 한 조각의 종이와 하나의 글자를 모두 많은 돈으로 사들인다. 서화 작품이 인품 때문에 중후하게 된다는 것은 실로 거짓말이 아니다.

역대에 서화를 잘한 사람으로, 송나라의 채경과 진해와 명나라의 엄숭 같은 자들은 벼슬자리가 높았다. 서법과 문학도 모두 높은 품격에 이르렀다. 그런데 어찌하여 후세 사람들이 그들에게 침 뱉고 버려서, 없어지고 전하지 않는가? 실로 사람의 큰 절조가 어그러지면, 나머지 기예는 더욱 한 푼의 값어치도 없기 때문이다.

서화를 배울 적에는 제일 먼저 인품을 강구해야 한다. 벼슬길에 있으면서 관리로서 정사를 다스리는 데에도 마음을 기울여야 할 것이다. 사물의 이치와 인정을 강구하려면, 마땅히 유익한 글을 읽고 유익한 벗을 많이 사귀어야 할 것이다.

술에 빠지거나 여색에 연연하거나 재물을 긁어내거나 성질을 기질대로 부리고, 청고한 예술에 의지하면서도 악한 행실을 하고, 재물을 무겁게 여기고 친구를 가볍게 여기며, 이익은 인정하되 사람은 인정하지 않고, 툭하면 으레 그림을 기이한 재물로 여겨 억지로 요구하는 것을 좋아한다면, 네 명의 왕씨와 오력과 운수평의 반열에 이르게 되더라도, 용렬한 행적이 있게 되면 품행과 절조가 손상되어 그림이 세상에서 소중하게 여겨지지 않을 것이다. 청·송년의 『이원논화』에 나오는 글이다.

注

1 병금餠金: 떡 모양의 금괴金塊로, 많은 자금을 이른다.

2 채경蔡京(1047~1126): 송宋나라 서예가로 자는 군모君謨이다. 오늘날의 복건성福建省인 흥화興化 선유仙遊 사람이다. 해서·행서·초서·비백서에 뛰어났다. 휘종徽宗 때 관직이 사공司空·태사太師 등 요직을 거치며, 네 차례나 재상에 올라 국정을 장악하였다. 왕안석王安石이 신법新法을 시행할 때는, 원우元祐 제신諸臣을 간당奸黨으로 배척하여 당인비黨人碑를 세웠다가, 원부元符 말에는 도리어 신법당新法黨 3백여 명을 포함하여 자손까지 금고禁錮시켰다. 무거운 세금과 큰 토목공사로 국정을 어지럽혀, 육적六賊의 우두머리로 꼽혔다.

3 진해秦檜(1090~1155): 송宋 강녕江寧(지금의 南京市) 사람이고, 자는 회지會之이며, 봉작封爵은 신왕申王이고, 시호諡號는 충헌忠憲이다. 정화政和 연간에 진사進土하여, 벼슬은 재상宰相이었다. 고종高宗 때 악비岳飛를 죽이고 주전파主戰派를 탄압하면서, 금金과 굴욕적인 화약을 맺었다. 뒤에 간신으로 몰려 왕작을 추탈당하고, 시호는 유추謬醜로 고쳐졌다.

4 엄숭嚴嵩(1480~1567): 명明나라 분의分宜 사람, 자는 유중惟中, 홍치弘治 연간에 진사하여, 벼슬은 태자太子 태사太師, 총애를 믿고 권력을 남용하다가 탄핵되었다.

5 탐연貪戀: 연연해하는 것이다.

6 박삭剝削: 재물 따위를 긁어내는 것이다.

7 임성우기任性于氣: 자기 성질대로 부린다는 것이다.

8 악뢰惡賴: 악렬惡劣한 것을 이른다.

9 거기居奇: 진귀한 재화를 쌓아놓고, 좋은 값을 받기를 기다리는 것으로 재물을 이른다.

10 수색需索: 강제로 요구하거나 보채는 것을 이른다.

11 사왕四王: 왕시민王時敏·왕원기王原祁·왕몽王蒙·왕휘王翬를 일컫고, 오吳는 오력吳歷을 이르며, 운惲은 운수평惲壽平을 이른다.

近世畫手絶無, 南渡尚有趙千里[1] 蕭照[2] 李唐[3] 李迪[4] 李安忠[5] 粟起 吳澤[6] 數手, 今名畫工絶無, 寫形狀略無精神. 士夫以此爲賤者之事, 皆不屑爲. 殊不知胸中有萬卷書, 目飽前代奇蹟, 又車轍馬迹半天下, 方可下筆, 此豈

賤者之事哉? 「古畫辨」—南宋·趙希鵠 『洞天淸祿』[7]

　　근세에는 솜씨 있는 화가가 절대로 없다. 송나라가 남으로 수도를 옮긴 남송에는 천리[趙伯駒]·소조·이당·이적·이안충·속기·오택 같은 솜씨 있는 화가들이 있었다. 이제 유명한 화공이 절대로 없다고 하는 것은 형상은 그리지만 정신이 깃들지 않았다는 것이다. 따라서 그림은 천한 환쟁이들이 하는 일로 여겨서 사대부들이 모두 달갑지 않게 생각한다. 그림을 그리려면 가슴속에 만 권의 책이 들어 있어야 하고, 역대의 기이한 작품들을 마음껏 보아야 하며, 수레와 말 자취가 천하의 반은 다녀야, 붓을 들어 그림을 그릴 수 있다는 것을 전혀 알지 못한다. 그림이 어찌 천한 사람의 일이겠는가?

　남송·조희곡의 『동천청록』「고화변」에 나오는 글이다.

注

1　조천리趙千里: 송宋나라의 종실宗室인 조백구趙伯駒의 자이다.

2　소조蕭照: 원元나라 건안建安 사람이고 자는 명원明遠이며, 지정至正(1341~1367)때 복건 안찰사福建按察使를 지냈다. 유학儒學을 숭상하고 시문時文에 능했으며, 묵국墨菊과 죽석竹石을 잘 그렸다.

3　이당李唐: 자는 희고晞古이며 하남河南 삼성三城 사람이다. 휘종徽宗(1119~1125) 때 화원 화가로 들어가 건염建炎(1276~1278) 연간에 태위太尉 소연邵淵의 천거로, 성충랑成忠郎을 제수 받고 화원의 대조待詔가 되었는데, 이때 나이가 거의 80이었다 한다. 그는 산수, 인물, 화우畫牛에 능하였다. 산수는 이사훈李思訓과 범관范寬을 배웠고, 인물은 이공린李公麟을 배웠으며, 화우畫牛는 대숭戴崇의 유법遺法을 얻었다 한다. 그는 특히 산수에서 북송北宋 산수의 전형이던 대관산수大觀山水에서 탈피하여, 산천기수山川奇秀의 한 면을 근접 묘사하는 잔산잉수殘山剩水를 그려 강하고 군센 부벽준斧劈皴을 구사함으로써, 남송원체화南宋院體畵의 단서를 열어 놓았다.

4　이적李迪: 송나라 하양河陽 사람, 북송北宋 선화화원宣和畵院의 성충랑成忠郎이 되었다. 뒤에 남송南宋 소흥화원紹興畵院에 복직하여, 화원 부사畵院副使가 되어 금대金帶를 하사받았다. 그림은 화조花鳥와 죽석竹石을 아주 생동감 있게 잘 그렸으며, 산수소경山水小景도 잘 그렸으나, 화조화나 죽석화에는 미치지 못했다. 개犬 그림도 좋았다.

5　이안충李安忠: 송나라 사람으로 출신지는 미상, 북송北宋 말엽 선화화원宣和畵院의 성충랑成忠郎이 되고, 남송南宋 초에 다시 복직하여 금대金帶를 하사받았다. 화조花鳥와 주수走獸를 잘 그려 이적李迪보다 뛰어나다는 말을 들었는데, 특히 구륵법鉤勒法에 능했다. 산수화도 잘 그렸다. 큰아들 이영李瑛도 소흥화원紹興畵院의 대조待詔를 지냈으며, 작은 아들 이공무李公茂도 가법家法을 따라 화죽花竹과 금수禽獸를 잘 그렸다.

6　속기粟起·오택吳澤: 화사畵史에 기재된 곳이 없다.

7　조희곡趙希鵠: 송나라 종실로 원주袁州에 살았다. 저서인 『동천청록洞天淸祿』은 상감가常鑒家를 위한 지침서이다.

要得腹有百十卷書, 俾落筆免塵俗耳. —(傳)明·王紱『書畫傳習錄』

반드시 가슴속에 수십 수백 권의 책을 갖추도록 하여 붓을 댈 적에 속기를 면하게 했다. 명·왕불이 지었다고 전하는 『서화전습록』에 나오는 글이다.

繪事必須多讀書, 讀書多, 見古今事變[1]多, 不狃狹劣見聞, 自然胸次廓徹, 山川靈奇, 透入性地[2]時一灑落[3], 何患不臻妙境?

子瞻雄才大略, 終日讀書, 終日譚道[4], 論天下事. 元章終日弄奇石古物. 與可亦博雅嗜古, 工作篆隸, 非區區習繪事者. 止因胸次高朗, 涵浸古人道趣多, 山川靈秀百物之妙, 乘其傲兀恣肆[5]時, 咸來湊其丹府[6], 有觸卽爾迸出[7], 如石中爆火, 豈有意取奇哉! —明·李日華『墨君題語』

그림 그리는 일은 독서를 많이 해야 한다. 독서를 많이 하여 고금의 변고가 많은 것을 보게 되면, 좁고 낮은 견문이 원대해져서 자연히 가슴속이 확 트인다. 산천의 신령스럽고 기이한 경치들이 우리들 마음속에 들어올 때에 모든 정신이 상쾌해질 것이다. 그러니 어찌 묘한 경지에 이르지 못할까봐 걱정하겠는가?

자첨[蘇軾]은 뛰어난 재능과 큰 뜻으로 종일 독서하고 천하의 일을 담론하였다. 원장[米芾]은 종일 기이한 돌과 옛 물건을 가지고 놀았다. 여가[文同]도 전아하고 옛것을 좋아하여 전서와 예서를 잘 썼지만, 부지런하게 그림을 학습한 자는 아니었다. 가슴속이 높고 넓어서 옛사람의 도와 운치에 많이 젖어들었다.

산천의 신령하게 빼어남과 만물의 오묘함은 작가들이 남에게 굴하지 않고 자유로울 때를 타고 그들의 마음속에 모이면, 그 감정이 바위에서 폭발하는 불과 같이 솟아 나온다. 그런데 생각만으로 어떻게 기이한 것을 취할 수 있겠는가! 명·이일화의 『묵군제어』에서 나온 글이다.

注

1 사변事變: '천재지변天災地變' 같은 큰 변고變故나 나라의 중대한 변사變事이다.
2 성지性地: 품성稟性, 성정性情이다.
3 쇄락灑落: 상쾌하고 깨끗한 것으로, 운치가 있고 속되지 않는 것이다.
4 담도譚道: 담론譚論으로 이야기를 주고받으며 의논하는 것이다.
5 오올傲兀: 오안傲岸과 같이 거만하게 뽐냄, 또는 오만하여 남에게 굴하지 않는 것이다.
 * 자사恣肆는 방자함, 거침없음, 제멋대로 얽매이지 않고 그리는 것이다.

6 단부丹府: 그림 그리는 자의 정성스런 마음을 뜻한다.

7 병출迸出: 분출하여 나오는 것으로, 용출湧出과 같은 의미이다.

昔人評大年畫謂胸中必有千卷書, 非眞有千卷書也, 蓋大年以宋宗室不得遠遊, 每集四方遠客山人[1], 縱談名山大川, 以爲古今至快, 能動筆者便令其想像而出之. 故其胸中富于聞見, 便富于丘壑, 然則不行萬里路, 不讀萬卷書, 欲作畫祖[2]其可得乎? 此在士夫勉之, 無望于庸史矣. 「畫要讀書」―明·唐志契

『繪事微言』

宋, 趙令穰<湖莊消夏圖>

옛사람들이 대년[趙令穰]의 그림을 평하여, 가슴 속에 반드시 천 권의 책을 갖추었다고 하였다. 실로 천 권의 책이 있는 것은 아니다. 대년은 송나라 종실이라 멀리 유람할 수 없었지만, 언제나 사방 멀리에서 온 손님들과 산중에 은거하는 선비들과 모여서 명산대천에 관하여 마음껏 담화하여 고금의 사정에 매우 밝았다. 붓을 대면 상상하여 그려낼 수 있을 정도였다. 때문에 그의 가슴속에는 견문이 많아서 산수가 마음속에 풍부하였다. 그러니 만 리 길을 여행하지 않고 만 권의 책을 읽지 않고서, 화가의 원조가 되려고 하여도 될 수 있겠는가? 이는 선비들이 부지런히 힘쓰는데 달린 것이지, 평범한 화가를 선망하는 데 있는 것이 아니다. 명·당지계의 『회사미언』「화요독서」에 나오는 글이다.

注

1 산인山人: 산속에서 은거하는 선비나, 산악 지역에 사는 사람을 이른다.

2 화조畫祖: 그림의 창시자를 이른다.

繪事, 清事也, 韻事也. 胸中無幾卷書, 筆下有一點塵, 便窮年累月, 刻畫鏤研, 終一匠作耳, 何用乎? 此眞賞者所以有雅俗之辨也. —淸·方亨咸[1] 語. 見淸·周亮工『續畫錄』

그림 그리는 일은 맑고 운치가 있는 일이다. 흉중에 몇 권의 책이 없이 붓을 대면 한 점의 티끌이 있게 된다. 그러니 몇 년 몇 달을 궁진하며 애써 연구해도 결국 장인의 작품에 불과할 뿐이니, 어디에 쓰겠는가? 참으로 감상하는 자는 전아한 것과 속된 것을 구별하는 까닭이 있다. 청·방형함의 말이다. 청·주양공의 『속화록』에 보이는 글이다.

注

1 방형함方亨咸: 청나라 화가이다. 자는 저가姐哥·길우吉偶이고, 호는 소촌邵村이다. 안휘安徽 동성桐城 사람이다. 순치順治 4년(1647)에 진사進士하여, 벼슬은 어사御史였다. 산수·화조花鳥를 잘 그렸으며, 문장과 글씨로도 유명했다. 산수화는 황공망黃公望의 화법을 배워 침착·웅건하고 고아古雅했으며, 화조화는 생동감이 넘쳤다.

畫學高深廣大, 變化幽微[1], 天時[2]人事, 地理物態, 無不備焉. 古人天資穎悟[3], 識見宏遠[4], 于書無所不讀, 于理無所不通, 斯得畫中三昧, 故所著之書, 字字肯綮[5], 皆成訣要, 爲後人之階梯[6], 故學畫者宜先讀之. 如唐 王右丞『山水訣』, 荊浩『山水賦』, 宋 李成『山水訣』, 郭熙『山水訓』, 郭思『山水論』,『宣和畫譜』『名畫記』『名畫錄』『圖繪宗彝』『畫苑』『畫史會要』『畫法大成』不下數十種, 一皆句詁字訓[7], 朝覽夕誦, 浩浩[8]焉, 洋洋[9]焉, 總明日生[10], 筆墨日靈[11]矣, 然而未窮其至也. 欲識天地鬼神之情狀, 則『易』不可不讀; 欲識山川開闢之峙流, 則『書』不可不讀; 欲識鳥獸草木之名象[12], 則『詩』不可不讀; 欲識進退周旋[13]之節文[14], 則『禮』不可不讀; 欲識列國[15]之風土關隘之險要[16], 則『春秋』不可不讀. 大而一代有一代之制度, 小而一物有一物之精微, 則『二十一史』[17]·『諸子』百家[18]不可不讀也. 胸中具上下千古之思, 腕下具縱橫萬里之勢. 立身畫外, 存心畫中, 潑墨揮毫, 皆成天趣[19]. 讀書之功, 焉可少哉!『莊子』云: "知而不學謂之視肉[20]."[21] 未有不學而能得其微妙者, 未有不遵古法而自能超越名賢者. 彼懶于讀書而以空疎[22]從事者, 吾知其不能畫也. 「讀書」—淸·唐岱『繪事發微』

그림을 배우는 것은 고상하고 깊고 광대하며 변화가 은미하여, 계절에 따라서 해야 할 사람의 일과 지리에 따른 사물의 모습 등이 구비되지 않은 것이 없다. 옛 사람들은 타고난 자질이 총명하여 견식이 깊고넓다. 읽지 않은 책이 없으며 이치가 통하지 않은 것이 없다. 책에서그림의 심오함을 터득했기 때문에 저술한 책의 글자마다 핵심적인 요결을 이루어 후인들이 입문하는 방법이 되었다. 따라서 배우는 자는 반드시 먼저 책을 읽어야 한다.

당나라 왕유의 『산수결』과 형호의 『산수부』와 송나라 이성의 『산수결』과, 곽희의 『산수훈』과 곽사의 『산수론』과, 『선화화보』, 『명화기』, 『명화록』, 『도회종이』, 『화원』, 『화사회요』, 『화법대성』 같은것들이 몇 10종이 넘는다. 모두 글자를 해석하여 아침저녁으로 읽고외워, 마음이 넓어지고 스스로 만족하면, 총명함이 날마다 불어나고필묵이 날마다 영험하게 되겠지만, 지극함을 다하지는 못할 것이다.

천지와 귀신의 정상을 알려고 하면, 『주역』을 읽어야 한다.

산천이 개벽하여 우뚝 솟아오르고 흐르는 것을 알려면, 『상서』를읽어야 한다.

조수초목의 명칭을 알려면, 『시경』을 읽어야 한다.

출사하고 은퇴하고 읍양하는 예절을 알려면, 『예기』를 읽어야 한다.

춘추 전국 시대 제후국의 풍토와 관구의 험한 요새를 알려면, 『춘추』를 읽어야 한다.

크게는 한 시대에도 한 시대의 제도가 있고, 적게는 하나의 사물에도 한 사물의 정미함이 있으니, 『21사』와 『제자백가』를 읽지 않으면안 된다.

흉중에 위아래 천고의 뜻을 갖추면, 팔 아래에서 자유자재로 만 리의 형세도 갖추게 된다. 자신이 그림 밖에서 그림 가운데 마음을 두고먹을 뿌리고 휘호하면, 모두 자연스런 풍치를 이룬다. 그러니 독서의효능을 어찌 적다고 하겠는가!

淸, 方亨咸<山水圖>軸

『장자』에서 "알고서 배우지 않는 것은 먹을 고기만 알아본다."고 하였다. 배우지 않고 미묘함을 터득할 수 있는 것이 없고, 고법을 존중하지 않고 명현을 초월할 수 있는자는 없다. 화가들 중에 독서를 게을리 하여 공허하고 천박한 것을 일삼는 자들은 잘그릴 수 없다는 것을 내가 안다. 청·당대의 『회사발미』「독서」에 나오는 글이다.

注

1 유미幽微: 은미隱微한 것으로, '은약유미隱約細微'한 것이다.

2 천시天時: 기후·철·절기·하늘로부터 받는 좋은 기회나 시기를 이른다.

3 영오穎悟: 총명聰明하고 이해력이 강한 것이다.

4 굉원宏遠: 깊고 원대한 것이다.

5 긍경肯綮: 사물의 핵심이나, 가장 중요한 관건關鍵을 비유한다. *긍肯은 뼈에 붙은 살이고, 경綮은 뼈와 살이 이어진 곳이다.

6 계제階梯: 층대와 사다리로, 입문入門하는 방법을 이른다.

7 구고자훈句詁字訓: 고어古語의 자구字句를 주해註解하고, 해석解釋하는 것이다.

8 호호浩浩: 생각이 끝없이 넓고 큰 것이다.

9 양양洋洋: 의기 만만하여, 스스로 만족하는 모양이다.

10 일생日生: 날마다 불어나는 것이다.

11 일영日靈: 날마다 신기神奇하거나, 영험靈驗해지는 것이다.

12 명상名象: 사물의 명칭이다.

13 주선周旋: 고대에 예를 행할 때, 진퇴進退하고 읍양揖讓하는 동작이다.

14 절문節文: 예절을 말한다.

15 열국列國: 춘추전국春秋戰國시대의 '제후국諸侯國'을 가리킨다.

16 관애關隘: 험요險要한 관구關口이다. * 험요險要는 지세가 험하고, 중요한 곳을 이른다.

17 『이십일사二十一史』: 명대明代에 간행한 『정사正史』, 송대宋代에 간행된 『십칠사十七史』에 송宋·요遼·금金·원元의 『4사四史』를 합하여 『2십1사二十一史』라고 한다.

18 『제자백가諸子百家』: 춘추春秋 시대의 많은 학자學者·학파學派, 또는 그들의 저서著書를 이른다.

19 천취天趣: 자연스런 풍치風致이다.

20 시육視肉: 고대 전설중의 짐승으로, 먹을 고기만 알아보는 것이다.

21 유검화兪劍華가 다음과 같이 견해를 밝혔다. "남화[莊子] 일편을 살펴보니. '사람이 되어 배우지 않는 것은 먹을 고기만 알아본다고 하고, 배우되 행하지 않으면 매어놓은 주머니라고 한다.'는 것은 『禮記』「學記」에서 말한 '좋은 안주가 있으나, 먹지 않으면 맛을 알지 못한다. 지극한 도가 있으나 배우지 않으면 선함을 알지 못한다.'는 뜻과 같은 것이다. 이 글에서 '知而不'의 '知'자는 잘못된 것이다.[按南華逸篇作: '人而不學謂之視肉, 學而不行謂之撮囊.' 猶學記言 '雖有嘉肴, 弗食不知其旨也. 雖有至道, 弗學不知其善也.'之意. 此作知而不學, 知字誤].

* 남화南華는 『남화진경南華眞經』이다. 당나라 천보天寶 원년(742)에 장주莊周에게 남화진인南華眞人의 호를 추증하고, 그의 저서인 『장자』를 '남화진경'이라고 하였다.

* 일편逸篇은 흩어져 없어진, 책의 편장이다.

* 촬낭撮囊은 묶어 매어놓은 주머니를 이른다.

22 공소空疎: 학문이나 문장 등이 내용이 없이 공허하고 천박함, 방종하고 산만한 것을 이른다.

六法之難　　　그림의 육법은 어려운데
氣韻爲最　　　기운이 가장 어려우니
意居筆先　　　그림에서 뜻은 붓보다 먼저 있고
妙在畫外　　　오묘함은 그림 밖에 있다.
如音棲絃　　　음률이 현에 깃드는 듯하고
如煙成靄　　　안개가 아지랑이를 이룬 듯하다.
天風泠泠　　　하늘 높이 바람[1]이 쌀쌀하게 불어
水波濊濊　　　물결이 일렁이듯[2]
體物周流　　　만물을 이루어 기운이 두루 미치니[3],
無小無大　　　작은 것이나 큰 것도 기운 아닌 것이 없다.
讀書萬卷　　　만 권의 책을 읽으면
庶幾心會　　　마음으로 알게 될 것이다[4]

一淸·黃鉞『二十四畫品』　　청·황월의 『24화품』에 나오는 글이다.

注

1 천풍天風: 하늘 높이 세게 부는 바람이다.
2 활활濊濊: 물에 그물을 던지는 소리이다.
3 체물주류體物周流: 그려진 사물에 기운이 골고루 미친다는 뜻이다. * 체물體物은 만물이 생성되는 것, 사물을 묘사하는 것이다. 그림으로 그려진 사물을 이른다. 주류周流는 널리 유포함, 보급됨, 두루 돌아다니는 것이다.
4 서기庶幾: 가깝게 되거나, 바란다는 뜻이다. * 심회心會는 '심령신회心領神會'이다. 마음속으로 깨닫고 이해하거나, 내심 알아차리는 것을 이른다.

清 黃鉞 <萬壑松風>

知見日進于高明, 學力日歸于平實[1].
筆不可窮, 眼不可窮, 耳不可窮, 腹不可窮. 筆無轉運曰筆窮, 眼不擴充曰眼窮, 耳聞淺近曰耳窮, 腹無醞釀[2]曰腹窮. 以是四窮, 心無專主, 手無把握, 焉能入門? 博覽多聞, 功深學粹, 庶幾到古人地位. 一淸·董棨『養素居畫學鉤深』

지식과 견문을 높이고 사리에 밝게 날로 진보해야, 학문의 실력이 날로 순조롭고 짜

임새가 있게 될 것이다. 필치가 곤궁하면 안 되고, 안목이 궁벽하면 안 되며, 듣는 것이 궁하면 안 되고, 마음이 궁핍해서는 안 된다.

운필에 전절함이 없는 것을 '필궁'이다.

안목이 널리 채워지지 못하는 것을 '안궁'이라 한다.

귀로 듣는 것이 천박하고 얕은 것을 '이궁'이라 한다.

마음 속에 인격을 함양한 것이 없는 것을 '복궁'이라 한다.

이 네 가지가 곤궁하여 마음은 주관이 없고 손에 잡히는 것이 없게 되면, 어떻게 입문할 수 있겠는가? 널리 보고 많이 들으며 깊이 노력하여 배움이 순수하게 되면, 고인의 경지에 도달할 것이다. 청·동계의 『양소거화학구심』에 나오는 글이다.

注

1 평실平實: '평탄엄실平坦嚴實'이다. 순조롭고 빈틈없이 짜임새가 있는 것을 이른다.

2 온양醞釀: 술을 만드는 발효과정이다. 사물을 알맞게 조화하거나, 인격을 양성涵養하는 것을 비유한다.

識到者筆辣, 學充者氣酣, 才裕者神聳, 三長備而後畫道成. —清·戴熙『習苦齋畫絮』

견식이 도달한 자는 필치가 강경하고 예리하다.

배움이 충분한 자는 기개가 분방하다.

재주가 여유로운 자는 정신이 높다.

이런 세 가지 장점을 겸비한 후에, 그림의 도가 이루어진다. 청·대희의 『습고재화서』에 나오는 글이다.

古人讀破萬卷, 下筆有神[1], 謂之詩有別腸非關學問可乎? 若夫揮毫弄墨, 霞霜雲思, 興會標擧, 眞宰[2]上訴, 則似有妙悟焉. 然其所以悟者, 亦由書卷之味, 沉浸于胸, 偶一操翰, 汨乎其來沛然[3]而莫可禦, 不論詩文書畫, 望而知爲讀書人手筆. 若胸無根柢, 而徒得其迹象, 雖悟而猶未悟也. —清·盛大士 『谿山臥遊錄』

　고인들은 책 만 권을 읽어야 붓을 대면 신의 도움이 있게 된다고 했는데, 시는 특별한 마음[재능]만 있다면 학문과 무관하다고 해도 되는가? 먹으로 휘호할 적에 변화무쌍한 생각으로 흥을 모아 드러내고 조물주가 상소하게 되면, 신묘한 깨달음이 있는 것 같다. 그러나 깨닫게 되는 까닭은 글을 읽은 맛이 가슴속에 스며들어 우연히 한 번 붓을 잡으면, 신묘한 감흥이 세차게 밀려와서 막을 수 없을 정도가 되기 때문이다.

　시나 산문이나 글씨나 그림을 막론하고 그것을 바라볼 적에, 책을 읽은 사람이 손수 썼다는 것을 알게 될 것이다. 만약 가슴속에 글을 읽은 근저가 없이 한갓 자취와 형상만 얻으면, 깨달았다 하더라도 깨닫지 못한 것과 같은 것이다. 청·성대사의 『계산와유록』에 나오는 글이다.

注

1 "독서파만권讀書破萬卷 하필여유신下筆如有神": 두보의 〈장유壯遊〉라는 시이다. "甫昔少年日, 早充觀國賓. 讀書破萬卷, 下筆如有神." 이 시의 대의는 내가 소년 시절, 일찍이 향공시鄕貢試에 합격하여 상경하였다. 책을 만권이나 독파하여, 시문을 지를 때 신의 도움이 있는 것 같이 자유롭게 지었다는 것이다. * '破'는 책을 읽어서 이해하는 것이다. * '만권'은 책이 많은 것을 형용하는 것이다. 이 양 구의 시는 독서를 많이 하면 깊고 널리 알아서, 문장을 지를 때 마음먹는 대로 손쉽게 짓게 되어, 붓을 대면 물이 흐르는 것 같다는 것을 이른다.

* 청나라 장식張式이 『화담畫譚』에서 "두보가 시에서 말했다. '많은 책을 독파하면, 붓을 대면 신의 도움이 있는 것 같다.' 고인의 작품을 독파할 수 있으면 닿는 곳마다 높이 올라 자연히 생동하고, 필묵을 부리는 자가 필묵을 빌려 나의 정신을 나타낸다.[老杜詩云: '讀書破萬卷. 下筆如有神.' 讀得破古人墨迹, 則觸處透空, 自然生動, 使筆墨者, 借筆墨以寄吾神耳.]"고 하였다.

* 청나라 원매袁枚가 『수원시화隨園詩話』 21권에서 "어떤 이가 질문하여 '시가 이미 법칙에 맞지 않는데, 어찌 두보는 만권의 책을 독파하라는 말을 했는가?'하여, 잘 모르지만 '파破'자와 '유신有神' 석자는 모두 사람들이 독서하여, 작문하는 법을 가르치는 것이다. 책을 독파하여 정신을 취하는 데, 완전하지 못하면 찌꺼기만 쓰는 것이다. 누에가 뽕을 먹어도, 토해내는 것은 실이지 뽕이 아니다. 벌이 꽃을 채취해도, 빗어내는 것은 꿀이지 꽃이 아니다. 독서도 음식 먹는 것과 같아서, 잘 먹는 자는 정신이 연장되고, 잘 못 먹는 자는 가래와 혹이 생긴다.[或問: '詩旣不典, 何以少陵有讀破萬卷之說?' 不知 '破'字, 與'有神'三字, 全是敎人讀書作文之法. 蓋破其卷而取其神, 非囫圇用其糟粕也. 蠶食桑, 而所吐者絲, 非桑也; 蜂采花,

<袁枚 畫像>

而所釀者蜜, 非花也. 讀書如吃飯, 善吃者長精神, 不善吃者生痰瘤.)"고 대답하였다.

2 진재眞宰: 조물주이며, 하늘이 만물을 주재主宰하는 것을 진재眞宰라고도 한다.

3 골호汩乎: 빠른 모양이다. * 패연沛然은 성대한 모양이나, 비가 세차게 내리는 모양이다.

··

言, 身之文, 畵, 心之文也. 學畵當先修身, 身修則心氣和平, 能應萬物. 未有心不和平而能書畵者! 讀書以養性, 書畵以養心, 不讀書而能臻絶品者, 未之見也. —淸·張式[1]『畵譚』

말은 몸의 글이고, 그림은 마음의 글이다. 그림을 배우려면 먼저 심신을 수양해야 할 것이다. 심신이 수양되면 마음과 기운이 화평해져 만물에 순응하게 된다. 마음이 화평하지 못하고, 글과 그림을 잘 할 수 있을까! 글을 읽어 성정을 수양하고, 글과 그림으로 마음을 수양하는 것이다. 글을 읽지 않고 뛰어난 작품을 이룰 수 있는 자는 아직 보지 못했다. 청·장식의 『화담』에 나오는 글이다.

邵梅臣『畵耕偶錄』

注

1 장식張式: 청나라 화가이다. 자는 포옹抱翁이고, 호는 여문荔門이다. 강소江蘇 무석無錫 사람인데, 강음江陰에 은거했다. 시詩와 고문사古文辭에 능했다. 글씨는 저수량褚遂良의 필법을 배워 붓을 팔뚝에 매달고, 파리 머리만한 작은 소해小楷를 쓸 정도였다. 담박한 예스러운 필치로 산수화도 잘 그렸다. 원말元末 대가들의 체體를 갖추었으면서도, 독특한 화풍을 이룩했다. 『화담畵譚』 5천여구를 지었다. 그림에서 용필의 묘함을 분명하게 밝히며 정심하여, 성정을 수양하는 것으로 모두 귀착시켰다.

··

少讀書, 少行路, 又少見先輩眞蹟, 以云能畵, 斯亦妄矣. —淸·邵梅臣『畵耕偶錄』

책을 읽지 않고 여행을 하지 않고 선배들의 진적을 보지 않고 잘 그린다고 말하는 것도 거짓이다. 청·소매신의 『화경우록』에 나오는 글이다.

...

我輩作畵, 必當讀書明理, 閱歷事故, 胸中學問旣深, 畵境自然超乎凡衆.

一淸·松年『頤園論畵』

우리들이 그림을 그리는 것은 반드시 글을 읽고 이치를 분명히 깨우쳐 고사를 체험하는 데 있다. 가슴속에 학문이 깊어야 그림의 경지가 자연히 평범한 사람들보다 뛰어나게 될 것이다. 청·송년의 『이원논화』에 나오는 글이다.

...

讀書最上乘, 養氣亦有似; 氣充加意造, 學力久相倚. 「勖仲熊」

讀書破萬卷, 行道志不二. 「徐天池畵冊爲木公」 一近代·吳昌碩語. 見『中國畵家叢書·吳昌碩』

독서가 가장 좋은 방법이고, 기를 양성하는 것도 유사한 방법이다. 기가 충족해야 뜻이 더해지고, 학력이 오래되면 서로 의지한다. 오창석의 「욱중웅」에 나오는 글이다.

책을 많이 읽고 도를 행하는 뜻은 둘이 아니다. 근대·오창석의 말이다. 『중국화가총서·오창석』 「서천지화책위목공」에 보이는 글이다.

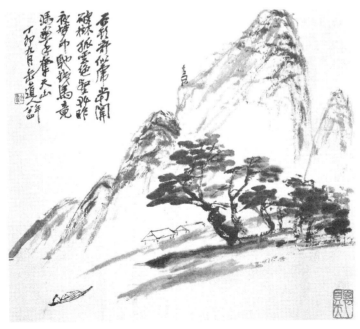

淸, 吳昌碩<山水圖>冊

12 章法論

장법론

장법은 화면을 배치하는 구도법이다. 고개지가 말한 "치진포세置陳布勢"나 사혁이 "육법론"에서 말한 "경영위치經營位置"이다.

"경영위치"는 "육법"에서 매우 중요시하여 당나라 장언원이 "그림의 총요"로 여겼다. 명나라 이일화가 "모든 화법은 의상을 포치하는 것이 제일이다."[1]고 했다. 청나라 추일계도 "육법을 말하면 당연히 경영을 제일로 여긴다."[2]고 했다.

동양화 장법은 뜻을 세워서 경상을 설정하는 것을 중시한다. 화면상에서 "멀면 형세를 취하고, 가까우면 본질을 취한다."는 점을 탐구해야 한다. 화면 결구의 필요에 근거하여, 빈주·호응·개합·노장·긴간·소밀·허실·참치 등을 운용하는데, 대립하되 통일되는 법칙으로 장법을 포치한다. 아울러 교묘한 곳은 화면을 여백으로 처리하여 그리지 않는 곳 모두 묘경을 이루게 한다.

중국인은 사물을 보는 데 "자세하게 보고, 각 방면을 관람한다"·"철저하게 보고, 뚫어지게 살핀다"는 습관에 따른다. 산을 볼 때 산 아래에서는 산 위를 봐야 하고, 산 앞에서는 산 뒷면을 봐야 하기 때문에, 방 밖에서 방 안 쪽까지도 봐야 한다. 이런 요구는 관광 안내도를 보는 것은 아니지만, 대자연의 아름다움을 마음껏 관람하기 위하여, "작은 그림도 천리의 경치를 그려서 동서남북이 앞에 있는 것 같다."는 느낌이 들게끔 하는 것이다. 따라서 화면이 완성되면 "모든 경치를 수렴하여, 의도하는 요소를 표현하고", "주머니에 만 리의 풍경을 간직하고, 모든 것이 눈에 있다."는 느낌이 들게 해야 한다.

이 때문에 중국 화가는 오랜 기간 예술작업을 실천하는 중에 특별한 산수화의 구도법에서 중국화가 경치를 배치하는 원리를 제시하였다. 그것이 송대 곽희가 평원·고원·심원으로 구분한 "삼원법"이다. 이는 후에 나타난 서양 풍경화의 투시법과 다르다. 서양화의 투시법은 움직이지 않기 때문에, 시점이 변하지 않는다. 과학적인 방법으로 탐구하면 자유롭게 그리기가 어려워서 산을 그릴 경우에는 한 두 층만 표현할 수 있다. 높은 산의 큰 바위가 층층이 다 보이고, 장강만리 곳곳이 다 보이게 표현하는 것은 서양화의 초점 투시법을 사용하면 역량을 다 표현할 수 없다. 동양화에만 '삼원법'이 있어서, 초점 투시법의 기반을 깨트리고 자유로운 표현의 세계에 진입할 수 있었다.

근대 동양화에서 종종 "산점투시散點透視"라는 하나의 명사를 사용한다. 실제로 합당한 말이 아니다. 이에 동양화에는 모두 각투시角透視를 사용한다. 선이 모두 평행이고, 모두 초점이 없기 때문에, "산점투시"라고 할 수 없다. 반드시 하나의 명사를 만들어야

1) 李日華, 『竹嬾畵媵』. "大都畵法以布置意象爲第一"
2) 鄒一桂, "以六法言, 當以經營爲第一"

한다면, "무점투시無點透視"라고 해야 할 것이다. 북송 장택단의 〈청명상하도〉권은 측량할 수 있고 다 표현할 수도 있다. 이는 모두 초점이 없기 때문이다. 이런 종류는 가까운 것은 크고 먼 것은 작게 느껴서 매우 실제 모습 같다. 이것이야말로 동양화법과 서양화법이 분명하게 구별되는 점이다.

北宋, 張擇端<淸明上河圖>卷 부분

<淸明上河圖>다리 아래 배 부분

一

大都畵法, 以布置意象爲第一, 然亦只是大槪耳, 及其運筆後, 雲泉樹石, 屋舍人物, 逐一因其自然而爲之, 所謂筆到意生, 如漁父入桃園[1], 漸逢佳境, 初意不至[2]是也. —明·李日華『竹嬾畵媵』

대체로 화법은 의상포치를 제일로 여기지만, 그것도 대개를 말한 것이다. 운필한 후에 구름·샘·나무·바위·집·인물을 모두 자연에 따라서 그리면, 붓이 이르러 뜻이 생긴다고 한다. 이는 어부가 도원에 들어가 점점 아름다운 경치를 만나는 것처럼 처음의 생각이 꼭 필요한 것은 아니다. 명·이일화의 『죽란화잉』에 나오는 글이다.

注

1 어부입도원漁父入桃園: 동진東晉 도잠陶潛의 『도화원기桃花源記』에, 어떤 어부가 도화원을 따라 산의 한 동굴에 들어갔다. 진秦나라 때 피난한 자의 후예들이 동굴 사이에서 조용하고 편안하게 살고 있는 것을 보았다. 그곳을 나온 후에는 다시 찾을 수 없었다는 것을 말한다.
2 부지不至: 꼭 ……한 것은 아님, 필요로 하지는 않음이다.

近日畵少丘壑, 只習得搬前換後[1]法耳. —明·沈顥『畵塵』

요즘 그림은 심오한 경계가 적어서, 앞뒤로 옮기고 바꾸는 방법을 습득하기만 한다. 명·심호의 『화주』에 나오는 글이다.

注

1 반전환후搬前換後: 앞에 것을 뒤로 옮기거나 뒤의 것을 앞으로 옮겨 바꾸어, 안이한 방법으로 물상을 배치하여 그림을 그리는 것이다.

分疆[1]三疊兩段, 似乎山水之失, 然有不失之者, 如自然分疆者, "到江吳地盡, 隔岸越山多"[2]是也. 每每寫山水, 如開闢分破[3], 毫無生活, 見之卽知. 分疆三疊者: 一層地, 二層樹, 三層山, 望之何分遠近? 寫此三疊奚啻印刻?[4] 兩段者: 景在下, 山在上, 俗以雲在中, 分明隔做兩段. 爲此三者[5]先要貫通一氣, 不可拘泥. 分疆三疊兩段, 偏要突手[6]作用, 纔見筆力, 卽入千峰萬壑, 俱無俗跡[7]. 爲此三者入神, 則于細碎有失, 亦不礙矣. 「境界章第十」[8]—明·原濟『石濤畵語錄』

화면의 경계를 삼층과 양단으로 나누는 것은 산수화에서 실패한 것 같다. 실패하지 않은 것도 있다. 그것은 자연스럽게 지역을 나누는 것과 같은 것이다. "장강에 이르니 오나라 땅은 다하고, 강 건너 언덕에는 월나라 산이 많기도 하구나!"라고 한 것이 이런 것을 표현한 것이다. 산수를 그릴 때마다 항상 나누어 그릴 것 같으면, 털끝만큼도 생동감이 없다. 이런 것은 그림을 보면 알 수 있다.

삼층으로 경계를 나눈다는 것은, 첫째 층은 땅이요 둘째 층은 나무요 셋째 층은 산이다. 이것을 볼 때 멀고 가까운 것을 어떻게 구분하겠는가? 이렇게 삼층으로 그리는 것은 도장을 새겨 찍는 것과 어찌 같지 않은가? 양단은 경치가 아래에 있고, 산이 위에 있으며, 세속에서는 구름을 가운데에 두어 두 단으로 나누어 놓는다. 이런 세 단계를 구분하려면 먼저 하나의 기운으로 꿰뚫어야 하는데 막혀서는 안 된다.

구도를 삼층과 양단으로 하려면, 일부러 상투적인 것을 깨뜨리는 솜씨를 발휘해야 필력이 나타나서, 수많은 봉우리나 골짜기를 그림에 담더라도, 모두 속된 자취가 없게 된다. 세 가지가 신묘한 경지에 들면 자질구레한 잘못이 있더라도 별 지장이 없다.

명·원제의 『석도화어록』「경계장 제십」에 나오는 글이다.

注

1 분강分疆: 산수화에서 원근의 위치를 배치하는 것이다. 육법六法중의 '경영위치經營位置'이다. 현재는 구도構圖나 장법章法이라고 한다. 분강의 방법도 여러 종류가 있는데, 가장 보편적으로 삼첩三疊과 양단兩段 두 종류가 있다.

2 "도강오지진到江吳地盡, 격안월산다隔岸越山多": 당唐나라 승려 처묵處黙의 시 〈제성과사題聖果寺〉에서 인용한 것이다.

3 개벽분파開闢分破: 개벽開闢이란 원래 혼돈의 상태(아직 어떤 변화도 생기지 않은 상태)를 깬다는 것을 의미한다. 여기서는 화가가 화면 위에서 하늘과 땅을 표현해내는 일획의 분별 과정, 즉 화가의 예술적 창조 과정을 개벽이라고 하였다. 화면 위에서 개벽된 세계가 나뉘어져 깨진다는 것이 분파分破를 뜻한다.

4 해시인각奚啻印刻: 상투적으로 구성하여 도장을 새겨 찍는 것과 무엇이 다르겠는가? 라는 뜻이다.

5 차삼자此三者: 분강分彊·삼첩三疊·양단兩段을 말한다. 혹자는 3층에서의 땅, 나무, 산이거나 양단에서의 경치와 구름과 산으로 해석하기도 한다.

6 돌수突手: 돌수突은 돌출·돌파의 의미가 있다. 단순히 분강·삼첩·양단이라는 구도법에 구속당하는 것이 아니라, 상황을 돌파하는 수법이라는 의미가 있다. 돌출한 수법의 작용을 요구한 것은, 법의 구속을 벗어나기 위한 것이다. 이러한 기법은 동기창董其昌이 『화선실논화畵禪室論畵』에서 "기교란 익히는 것의 문이다.[巧者習者之門.]"라고 말한 것처럼 익숙함을 요구한다. 회화적 아름다움을 표현하기 위하여, 능숙한 기교가 절대로 필요하다.

7 구무속적俱無俗跡: 이런 돌출突出한 솜씨라면, 천봉만학千峰萬壑을 그리더라도 속된 표현이 없게 된다. 좋은 필법이라도 그것을 능숙하게 익히지 않으면, 치졸함을 면할 수 없다. 필법을 전심으로 익혀야만, 필법을 의식하지 않아도, 필법의 적절한 운용을 기대할 수 있다는 것이다. 무법의 경지를 법으로 삼는다는 것과 같다.

8 「경계장境界章」: 『고과화상화어록』 제10장이다. 산수화의 구도에 대해서 언급한 장이다. 석도는 3층과 양단이라는 일반적인 구도構圖가 중요한 것이 아니다. 관건이 되는 것은 하나의 기운으로 꿰뚫어, 하나의 유기적인 전체를 만드는 데 있다고 하였다. 이외의 자질구레한 곳에 빠지면, 전체 작품의 완성도에 큰 영향을 주지는 못한다고 한다.

按語

"삼첩양단三疊兩段"은 고대 산수화가들이 생활에 근거하여 창조해낸 일종의 장법이다. 창작하는 데는 참작할 만하지만, 실제상황을 고려하지 않고 기계적으로 모방해서는 절대 안 된다. 그렇지 못하면 "산수를 그리는 자의 잘못[畵山水者之失]"으로 "천편일률[千篇一律]"적으로 된다. 『석도화어록』에서 "삼첩양단"을 말했지만 그는 자신의 산수에는 양첩兩疊·오첩五疊·팔첩八疊으로 그린 것도 있다. 삼첩이나 양첩에 근본하여 구분한 것이 아니고, 여전히 알맞게 취산聚散(모우고 흩음)해야 개합開合이 분명하다.

十幅如一幅, 胸中邱壑易窮; 一圖勝一圖, 腕底煙霞無盡. 全局佈于心中, 異態生于指下. 氣勢雄遠, 方號大家; 神韻幽閒, 斯稱逸品. 寓目不忘, 必爲名迹; 轉瞬若失, 盡屬庸裁. —明·笪重光『畵筌』

열 폭의 그림이 한 폭 같으면, 흉중의 의경이 쉽게 사라진다. 한 장씩 그릴 때마다 진보하면, 팔 아래의 산수가 무궁무진하다. 완전한 형세가 심중에 포치되면 특이한 형태가 손아래서 생긴다. 기세가 웅건하고 원대해야 '대가'로 불리는데, 풍격과 운치가 깊고 조용해야 '일품'으로 칭송된다. 지나쳐 보았는데 잊어버리지 않으면 반드시 유명한 작품이고, 잠깐 보고 잊어버릴 것 같으면 모두 용렬한 작품이다. 명·달중광의 『화전』에 나오는 글이다.

畵竹之法須畵个, 畵个之法須畵破; 單披鳳尾, 雙飛
紫燕, 穿插只經營, 位置求生新, 二皆難矣. ─淸·李方膺⟨鳳
尾紫燕圖⟩册頁.南京博物院藏

대를 그리는 법은 개자 모양으로 그려야하는데, 개자로 그리
는 법은 반드시 깨트리는 형체로 그린다. 하나로 나누면 봉황의
꼬리 같고, 두 마리의 제비가 나는 것 같다. 끼워넣어 경영하면
위치에서 신선함이 생기길 바라지만, 둘 다 어렵다. 남경박물원에
소장된. 청·이방응의 〈봉미자연도〉 화첩의 글이다.

淸, 李方膺 ⟨墨竹圖⟩

一樹一石, 以至叢林疊嶂, 雖無定式, 自有的確位置而
不可移者. 苟不能識佈局之法, 則于彼于此, 猶豫[1]之弊
必生; 疑是疑非, 畏縮[2]之精難禁. 縱不失行筆用墨法度,
亦不得便成佳畵也. 要在平日細揣[3]前人妙蹟, 于筆韻墨
彩[4]之外, 復當求其佈置之道而深識其所以然之故. 到臨
作時, 刻刻商量避就之方, 到純熟之極, 下筆無礙, 映帶
顧盼之間, 出自天然, 無用增減改移者, 乃可稱局老[5]矣.

「山水·布置」─淸·沈宗騫『芥舟學畵編』卷一

한 그루의 나무 한 덩어리의 바위로부터 우거진 숲이나 중첩된 산봉우리에 이르기까
지 일정한 법식은 없지만, 자연히 정확한 위치가 있어서 옮길 수 없는 것이다. 진실로
포치법을 모르면, 이럴까 저럴까 머뭇거리는 폐단이 반드시 생겨서, 맞는 것 같기도 하
며 틀린 것 같기도 하여, 두려워 위축되는 심정을 금하기 어렵게 되어서, 행필법이나
용묵법이 잘못되지 않더라도, 좋은 그림을 완성할 수 없을 것이다.

결론적으로 평소에 선인들의 훌륭한 작품을 세심하게 헤아려보고, 필묵의 기운과 운
치 밖에서 다시 포치하는 방법을 궁구하여 그 까닭을 깊이 이해해야 한다. 제작에 임할
때마다 취사하는 방법을 헤아려, 그 방법이 완전히 익숙한 경지에 이르면, 붓을 대도
막힘이 없고, 돌아보는 순간에도 서로 어울리며, 절로 자연스럽게 드러나서, 증감하거
나 고치거나 옮길 필요가 없는 경지에 이르러야, '포치법이 노련하다'고 할 수 있다. 청
·심종건의 『개주학화편』 1권「산수·포치」에 나오는 글이다.

注

1 유예猶豫: 머뭇거리는 것이다.
2 외축畏縮: 두려워서 위축되는 것이다.
3 세췌細揣: 세심하게 헤아리는 것이다.
4 필운묵채筆韻墨彩: 그림 가운데 표현되는 신운神韻과, 짙고 옅은 정도가 다른 색채를 이른다.
5 국로局老: 국량局量의 노련함을 말하는 것으로, 여기서는 구도에서의 능숙한 솜씨를 뜻한다.

按語

왕수촌王樹村이 『민간화결선집民間畵訣選輯 · 유법유식有法有識』에서 "포국布局에 법이 있고 또 지식이 있어야 한다. 지식이 없으면 법이 허하고, 법이 없으면 지식이 어둡다."고 한 말이 『미술美術』 1961년 제6호에 보인다.

凡作畵者, 多究心[1]筆墨, 而于章法位置, 往往忽之. 不知古人丘壑生發[2]不已, 時出新意, 別開生面[3], 皆胸中先成章法位置之妙也. 一如作文在立意佈局[4], 新警[5]乃佳, 不然綴辭[6]徒工, 不過陳言[7]而已. —淸 · 方薰『山靜居畵論』

화가는 대부분 필묵은 전심으로 연구하면서도 장법과 포치는 이따금 소홀하게 여긴다. 옛 사람의 그림에서 그윽한 정취가 그치지 않는다는 것을 모른다. 때때로 새로운 뜻을 나타내서 특별한 형식을 개척하는 것은 모두 가슴속에 먼저 장법을 이루어서 위치가 묘한 것이다. 글을 짓는 데에 뜻을 세우고 전체를 고려해서 배치해야, 새로운 예리함이 생겨서 아름다워진다. 그렇지 않으면 쓸데없는 문장에만 공들여서 진부하게 늘어놓은 말에 불과한 것과 똑 같을 것이다. 청·방훈의 『산정거화론』에 나오는 글이다.

注

1 구심究心: 전심으로 연구하는 것이다.
2 구학丘壑: 언덕과 골짜기나 산수가, 그윽하고 아름다운 곳을 비유하는 말이다. 그윽한 정취나 정서를 이르는 말이다. * 생발生發은 생겨나서 번식하는 것이다.
3 생면生面: 살아 있는 것 같은 면모, 살아 움직이는 면모나 새로운 경계나 형식을 이른다.
4 포국佈局: 전체 면을 고려하여 구상한 내용을 배치하는 것이다.
5 신경新警: 새롭고 예리함을 이른다.
6 철사綴辭: 문장을 짓는 것, 쓸 데 없는 문장이나 군말을 이른다.
7 진언陳言: 진부하게 늘어놓은 말이다.

學者不留心章法, 但摹眞影稿[1], 千手雷同, 速于見功, 而反斥鉤勒細染與健筆大寫. 榮利[2]畢生, 恬不知怪. 「花卉論」—淸·范璣『過雲廬畫論』

배우는 자들은 장법에 마음을 두지 않고 초고만 똑같이 모사하여 수많은 솜씨를 모두 따라한다. 공을 보이기에 급하여 구륵으로 자세하게 칠하는 것과 강건한 필치로 대범하게 그리는 것을 배척한다. 영리가 생기면 편안하게 여겨서 부끄러운 줄 모른다.
청·범기의 『과운려화론』「화훼론」에 나오는 글이다.

注
1 영고影稿: 초고를 따라 그리는 것이다.
2 영리榮利: 영화와 이록利祿이다.

畫固首取氣韻, 然位置邱壑, 亦何可不講. 譬如人家屋宇堂奧前後顚倒, 雖文榱雕甍, 庸足道乎? 故江上外史[1]云: "畫工有其形而氣韻不生, 士夫得其意而位置不穩. 前輩脫作家習, 得意忘象[2]. 時流託士夫氣, 藏拙欺人. 惟神明于規矩者, 自能變而通之."
畫有四難: 筆少畫多, 一難也; 境顯意深, 二難也; 險不入怪, 平不類弱, 三難也; 經營慘澹, 結構自然, 四難也. —淸·盛大士『谿山臥遊錄』

그림은 먼저 기운을 취해야 하지만, 구학의 위치도 어찌 강구하지 않을 수 있겠는가? 비유컨대 사람 사는 집의 대청 아랫목 앞뒤의 순서가 바뀌면, 그 집에 문채 나는 서까래를 달고 아로새긴 기와를 덮었더라도, 어찌 집이라고 할 수 있겠는가? 때문에 강상외사[筐重光]가 다음과 같이 말하였다.

"화공의 그림이 형체는 있으나 기운이 생동하지 않는 것은 사대부의 그림에서 뜻은 얻었으나 위치가 온당하지 못한 것과 같은 것이다. 선배들은 작가의 습기를 벗어나, 뜻을 얻으면 형상은 잊었다. 당시에는 사부기를 빌미로 졸렬함을 감추고 사람을 속이는 것이 유행하였다. 화법에 신명한 자만이 스스로 변통할 수 있다."

그림에는 네 가지 어려움이 있다. 필치가 적으면서도 획을 다양하게 표현하는 것이 첫째 어려움이다. 경상이 뚜렷하고 의미는 깊게 표현하는 것이 둘째 어려움이다. 험해도 괴이하지 않고 평범해도 연약하지 않게 하는 것이 셋째 어려움이다. 고심하여 경영하되 구도가 자연스러운 것이 넷째 어려움이다. 청·성대사의 『계산와유록』에 나오는 글이다.

注

1 강상외사江上外史: 청나라 달중광笪重光(1623~1692)의 호이며, 또 호가 울강소엽도인鬱岡 掃葉道人, 일수逸叟이고, 자는 재신在辛이다.

2 득의망상得意忘象: 정신만 취하고 형식을 무시하는 것이다.

..

山峯有高下, 山脈有勾連, 樹木有參差[1], 水口[2]有遠近, 及屋宇 · 樓觀佈置各得其所, 卽是好章法.

章法未到而筆法到者, 如升堂而未入室[3]. 筆法未到而章法到者, 畵必脫稿于古人.

筆法論一筆兩筆言其始, 章法論全篇巨幅論其終. 筆法須細玩, 章法一望而知. 筆法在純熟, 章法在佈置. 「章法」―淸 · 蔣和『畵學雜論』

산봉우리는 높낮이가 있고, 산맥은 연결되었으며, 수목은 들쭉날쭉하고, 수구는 멀고 가까운 거리감이 있으며, 옥우와 누관이 적당하게 배치되었으면 좋은 구도이다.

장법이 이르지 못하였는데 필법이 이른 것은 당에는 올라갔으나 방에는 들어가지 못한 것과 같은 것이다. 필법이 이르지 못하였는데 장법이 이른 것은 그림이 반드시 고인의 화고를 벗어나서 완성한 것이다.

필법에서 일필과 양필을 논하는 것은 그림의 시작을 말한 것이고, 장법에서 전체의 커다란 화폭을 논하는 것은 종결을 논한 것이다. 필법은 반드시 세밀하게 감상해야하고, 장법은 한 번 바라보면 알아야 한다. 필법은 매우 익숙한 데에 있고, 장법은 배치하는 데 달려 있다. 청·장화의 『화학잡론』「장법」에 나오는 글이다.

注

1 참치參差: 가지런하지 않고 들쭉날쭉한 것을 이른다.

2 수구水口: 물이 흘러 들어오거나, 흘러나가는 입구를 이른다.

3 승당미입실升堂未入室: 『논어論語』「선진先進」의 "由也升堂矣, 未入于室也."를 인용한 것이다. 후에는 학문이나 기예가 얕은데서 깊어지는 것을 칭찬하는 것으로 사용하며, 여기선 배움의 경지가 최고의 수준에 이르지 못했다는 의미이다.

..........

展紙作畫章法第一, 位置經營如着圍棋. 下子格格皆可以落, 格格可落切
勿亂迷; 素紙也可處處落墨, 切記不可胡亂抒筆. 棋有棋路畫有畫理, 一筆
失當如棋敗局. —王樹村「民間畵訣選輯· 章法」, 見『美術』1961年第 6期

종이를 펼치고 그림을 그릴 때 장법이 제일먼저이고, 위치를 경영하는 것은 바둑 두
는 것과 같다. 바둑알을 칸마다 모두 놓아도 되지만, 칸마다 놓더라도 어지럽게 헤매면
안 된다. 비단이나 종이에 먹을 대는 곳에도 함부로 붓을 대면 안 된다는 점을 기억해
야 한다. 바둑에 길이 있듯이 그림에도 이치가 있다. 한 필치라도 실수하면 바둑에서
지는 것과 같다. 왕수촌의 「민간화결선집·장법」에 나오는 글이다. 1961년 제6호 『미술』에 보인다.

按語

왕수촌王樹村이 해석하여 "고인들의 장법(구도)은 바둑과 같다고 비유한다. 바둑에 기로棋
路와 기식棋式이 있어, 우회로 펼쳐서 일정한 바둑 형세를 포치하는 것은 '사주비출斜走飛
出'·'삼간협반三間夾返'·'금정난국金井欄局' 등과 같다. 화법도 이와 같이 일정한 장법과
포국이 있어야 한다. 붓을 댈 때는 신중하게 헤아려 순서가 있어야 한다. 잘못 붓을 대면
한 알을 잘못 놓아 전체 국면이 실패하는 것과 같다." 하였다.

二

..........

凡畵山水, 意在筆先[1]. —(傳)唐·王維『山水論』[2]

산수를 그리는 데는 뜻이 붓보다 먼저 있다. 당·왕유가 지었다고 전해지는 『산수론』에 나오는
글이다.

注

1 의재필선意在筆先: 그림을 그릴 때, 먼저 성숙된 구상을 충분히 한 뒤에 붓을 대는 것
이다.

* 장공양蔣孔陽이 『문학평론文學評論』1978년 제1호「형상사유와 예술구상 形象思維與藝術
構思」에서 말했다. "중국 회화에서 말하는 '의재필선'에 '意'는 사상을 가리키는 것은 아니

지만, 사상에 내재한 형상의 결합을 가리킨다. 형상을 마음속에서 완전히 익숙하게 조화시켜야 한다. 체태體態와 신운神韻이 완연宛然하게 보는 것 같은 상황이 된 뒤에, 재차 붓을 대야 한다. 형상이 먼저 완전하게 성장해야하기 때문에 그림에 표현되는 형상도 자연히 하나의 온전한 통일체가 되는 것이다."고 하였다.

* 나잡자羅卡子가 "의재필선에 '의'자는 매우 광범위한 내용을 포함하고 있다. 구체적으로 설명하면, 한 폭 그림은 구도를 잡고 경치를 취하고 정확하게 조형하여 정신을 전하는 것이다. 정황을 안배하고 세부적으로 묘사하여 전체 화면에 일종의 음악감과 문학감이 생기게 하려면, 모두 '의' 자 아래위에서 공부해야 보는 자의 공감을 일으킬 수 있고, 사람들을 황홀하게 할 수 있는 것이다."고 하였다. 1959년 미협美協 강소분회江蘇分會 위원회에서 편집하여 인쇄한 『중국화를 어떻게 계승하고 발양하는가 하는 문제와, 동양화의 특징을 말하다.[如何繼承和發揚中國畵的問題·談中國畵的特點]』에 보인다.

* 심숙양沈叔羊이 1968년에 인민미술출판사에서 출간한, 『담중국화談中國畵』에서 "의재필선은 흉유성죽胸有成竹이라는 것이다. 화가가 창작에서 주제主題를 결정하고 일종의 모든 생활 현상生活現象을 파악한 이후에, 맨 먼저 정신을 모아 조용하게 생각한다. 우선 마음속에 미리 포국布局하여, 하나의 대략적인 형세形勢를 상상想象한다. 인물화를 그릴 경우에는 먼저 평소에 많이 속사速寫한 재료에 근거하여 한 개나 몇 개를 비교하여 적합한 장면을 상상해서 이런 장면에는 인물을 어떻게 배치하는가? 등등을 생각할 수 있다."고 하였다.

2 『산수론山水論』: 구본舊本에는 왕유가 찬술하였다고 했는데, 실제는 위탁한 것이다. 문장의 격식이 모두 남송南宋 사람의 말투 같다. 그러나 이 책에서 화법畵法을 설명한 문자와 현리玄理를 고상하게 말한 것은 다르지만, 산수화 구도를 말한 것은『산수송석격山水松石格』과 함께 모두 화가들이 서로 전해온 구결이라서 공평하고 정통하여 매우 실용적이다.

按語

중국 서예가·문학가·시를 짓는 문장에서도 "의재필선"을 강조하였는데, 다음과 같다.

* 동진東晉 왕희지王羲之가 『제위부인필진도후題衛夫人筆陣圖後』에서 "글씨를 쓰려는 자는 먼저 먹을 갈고 정신을 모아서 조용하게 생각한다. 글자의 크기·기울기·가로세로·진동 등을 미리 생각하고 근맥이 서로 이어지게 하여, 붓보다 먼저 생각한 후에 글자를 쓴다.[夫欲書者, 先于硏墨, 凝神靜思, 豫想字形大小·偃仰·平直·振動, 令筋脈相連, 意在筆先, 然後作字.]"고 하였다.

* 청淸 서도徐度가 『각소편却掃編』권 중에서 "초서법은 붓보다 뜻을 먼저 해야, 필치가 빼어나 뜻이 아름답게 된다.[草書之法, 當使意在筆先, 筆絶意在爲佳耳.]"라고 하였다.

* 청淸 진작陳焯이 『백우재사화白雨齋詞話』에서 "침울하다는 것은 붓보다 뜻이 먼저이고, 정신은 말 밖에 남는다.[所謂沈鬱者, 意在筆先, 神餘言外.]"고 하였다.

··

十日畵一水
五日畵一石.
能事不受相促迫,
王宰始肯留眞迹.
一唐·杜甫〈戲題王宰¹畵山水圖歌〉

열흘 만에 물 한 굽이 그리고
닷새 만에 돌 하나 그린다오.
능한 일은 남의 재촉을 받지 않아야 하니
왕재가 비로소 진적을 남기려는 구나.

당·두보의 〈희제왕재화산수도가〉의 글이다.

注

1 왕재王宰: 당나라 화가이다. 사천四川 촉중蜀中 사람이다. 정원貞元(785~804) 중에 위령공 상객偉令公上客이 되었다. 산수 수석을 형상 외에 까지도 그렸으며, 촉의 산을 그린 것이 많다.

按語

* 북송의 곽희와 곽사가 『임천고치林泉高致』「화결畵訣」에서 "그림을 그릴 때 뜻은 반드시 많은 생각이 간여하지 않게 하고, 정신은 모으고 뜻은 활짝 열어두어야 한다. 두보가 시에서 읊었다. '닷새 만에 물 한 굽이 그리고, 열흘 만에 돌 하나 그린다오. 능한 일은 남의 재촉을 받지 않아야 하니, 왕재가 비로소 진적을 남기려 하는구나!'하였으니, 터득한 말이다.[畵之志思, 須百慮不干, 神盤意豁. 老杜詩所謂: "五日畵一水, 十日畵一石. 能事不受相促逼. 王宰始肯留眞迹."斯言得之矣.]"고 하였다.

* 청나라 방훈方薰이 『산정거화론山靜居畵論』에서 "필묵의 신묘함은 화가의 생각이 묘하기 때문에, 옛사람이 그림을 그릴 적에는 생각이 붓보다 먼저 있었다. 두보杜甫가 읊은 "10일 만에 돌 하나를 그리고, 5일 만에 물을 그렸다."고 하는 것은 용필하는데 열흘이나 닷 세 걸려서 돌 하나 물 하나를 완성한 것이 아니다. 그림을 그릴 때는 깊은 생각을 거쳐 경영하고 먼저 가슴 속에 의경意境을 갖추어야, 그릴 적에 자연히 신속하게 된다.[筆墨之妙 畵者意中之妙也, 故古人作畵意在筆先. 杜陵謂十日一石, 五日一水者, 非用筆十日五日而成一石一水也, 在畵時意象經營, 先其胸中丘壑, 落筆自然神速.]"라고 하였다.

* 청나라 성대사盛大士가 『논화산수論畵山水』에서 "당나라 사람은 윤곽을 공세하게 그렸으니, 아침에 시작하여 저녁에 완성할 수 있는 것이 아니다. 두보가 시에서 아래와 같이 말하였다. "닷 세에 물 하나 그리고, 열흘에 돌 하나 그렸다. 능한 일은 남의 재촉을 받지 않아야 하니, 왕재王宰가 비로소 진적을 남기려고 하는구나!" 원나라 사대가가 나온 때로부터 기개와 격식이 한 번 변하였다. 배우는 자는 이루어진 대나무가 흉중에 있어서, 구애되어 막히는 것이 전혀 없어야 하는데, 끊어졌다 이어지고 가지를 마디마다 그린다면, 정신과 기운이 반드시 관통하지 못할 것이다. 비유하면, 좌태충좌사左太沖左思의 〈삼도부三都賦〉는 반드시 10년을 기다려서 완성하였지만, 유자산庾子山庾信이 지은 〈애강남哀江南〉 같은 것은 이런 예로 삼으면 안 된다.[唐人畵勾勒工細, 非旦夕可以告成. 故杜陵云: "五日畵一水, 十日畵一石. 能事不受相促迫, 王宰始肯留眞蹟." 自元四大家出, 而氣局爲之一變. 學者宜成竹在胸, 了無拘滯, 若斷斷續續, 枝枝節節而爲之, 神氣必不貫注矣. 譬之左太沖〈三都賦〉必俟十年而

成, 若庾子山之賦〈江南〉, 則不可以此爲例.]"고 하였다.

* 청나라 송년松年이 『이원논화頤園論畵』에서 "언젠가 당·송 사람들이 그린 청록산수를 보았다. 모든 누대와 전각은 잣대로 그려서 모두가 정밀하고 상세하여 곳곳마다 뜻과 이치가 합치되어 조금도 고상함을 손상시키지 않았다. 부귀하고 화려하면서도 속되지 않았다. 산 모습은 중후하면서 변화무상하고, 구름 빛이 변환하여 유동하며, 색칠한 것이 맑고 깨끗하며 짙푸르다. 초고를 잡는 것부터 그림의 형세를 완성하는 데까지 한 필치도 소홀하지 않고 하나의 먹도 낭비하지 않는다. 작은 풀들이 부드럽지만, 반드시 조목을 갖추어 결코 어지럽지 않게 표현했다. 다시 인물을 사이에 배치한 것이 있는데, 각기 자태를 갖추어 터무니없지 않다. 열흘에 물 하나 닷새에 돌 하나를 그린다는 말은, 실제 하루 이틀에 완성할 수 있는 것이 아니다. 훌륭한 화가가 고심하여 그리면 능품에서, 상중에 상이 된다는 것은 헛된 칭찬이 아니다.[嘗觀唐 宋人畵靑綠山水, 凡樓台殿閣, 無一非界畵精細, 處處合乎情理, 纖不傷雅, 富麗而不俗惡. 山容穩重而空靈, 雲華變幻而流動, 賦色明淨, 點染葱翠. 自立稿以至畵局告成, 眞可謂一筆不苟, 一墨不浪費, 雖茸茸小草, 亦必有條有目, 決不雜亂. 更有人物陪襯其間, 各具態度而不謬妄. 十日一水, 五日一石, 實非一二日可成. 良工苦心, 爲能品上上, 不虛稱也.]"고 하였다.

* 등탁鄧拓이 "一日一水, 五日一石"이라는 문장에 대하여, 마남촌馬南邨의 『연산야화燕山夜話』(1979년 북경출판사)에서 "이 구절에 대하여, 다른 사람들도 많은 해석을 할 수 있지만, 내가 생각하기에 시인이 가장 중요하게 여기는 점을 우리들에게 말한 것이다. 예술창작에 종사하려면 반드시 정신을 집중하여, 참으로 엄숙하게 객관적인 세계에 깊이 들어가 사물의 특징을 관찰하고 분석해야 한다는 예술의 진행과정을 개괄하였고, 그것을 시구로 묘사하여 우리들에게 알려 준 것이다. 이런 도리는 젊은 예술학도나 예술에 유명한 선생도 통용되는 점이다. 특히 형상예술에서 회화나 조소 같은 것을 창작한 고금의 동양과 서양의 예술가가 이 방면에 성공한 자들 중에서, 노력을 많이 하지 않은 자는 한 사람도 없을 것이다."고 하였다.

..

凡經營下筆, 必合天地, 何謂天地? 謂如一尺半幅之上, 上留天之位, 下留地之位, 中間方立意[1]定景. 見世之初學, 遽把筆下去, 率爾立意觸情[2], 塗扶滿幅, 看之塡塞人目, 已令人意不快, 那得取賞于瀟灑[3], 見情于高大哉?

「畵訣」—北宋·郭熙. 郭思『林泉高致』

경영하여 그릴 때에는, 반드시 천지가 합해야 하는데, 무엇이 '천지'인가? 한 자 반쯤 되는 화폭에도 위쪽은 하늘의 자리를 남기고, 아래쪽은 땅의 자리를 남겨서, 중간에 뜻을 세워 경상을 설정하는 것이다. 세간에 처음 배우는 자들을 보면, 단숨에 붓을 잡고서 경솔하게 뜻을 세워 느끼는 대로 온 화폭에 칠한다. 그것을 보면 사람의 눈을 꽉

막아서 보는 사람의 마음을 즐겁지 않게 한다. 그러니 어찌 깨끗하고 시원한 감상거리
가 되겠으며, 높고 원대한 감정을 표현하겠는가? 북송·곽희. 곽사의 『임천고치』「화결」에 나오는
글이다.

注

1 입의立意: 생각이 떠오르는, 산수의 모습意象을 마음 속에 세운다는 뜻이다.
2 촉정觸情: 느끼는 것이다.
3 소쇄瀟洒: 화면이 깨끗하고, 시원한 모습을 이른다.

凡未操筆, 當凝神着思, 豫在目前, 所以意在筆先, 然後以格法推之, 可謂
得之于心, 應之于手也. —北宋·韓拙『山水純全集』

붓을 잡기 전에 정신을 모아서 눈앞에 그릴 것을 미리 상상해야 하는데, 이것은 뜻이
붓보다 먼저 있어야 하기 때문이다. 그 다음에 격식과 방법으로 유추하면, 마음먹은 대
로 손이 따른다고 할 수 있다. 북송·한졸의 『산수순전집』에 나오는 글이다.

畫家于人物, 必九朽一罷: 謂先以土筆補取形似, 數次修改, 故曰九朽; 繼
以淡墨一描而成, 故曰一罷. 罷者, 畢事也. 獨忘機[1]不假乎此, 落筆便成, 而
氣韻生動, 每謂人曰: "書畫同一關楗[2], 善書者又豈先朽而後書耶?" 此蓋卓
識也. 「巖穴上士·周純」—南宋·鄧椿『畫繼』卷三

화가가 인물을 그릴 때는 반드시 목탄으로 아홉 번 밑그림을 그리고 마친다. 토필로
형사를 도와서 취하고, 몇 차례 고치기 때문에 '구후'라고 한다. 이어서 담묵으로 한 번
묘사하여 완성하기 때문에 '일파'라고 한다. 파는 일을 끝내는 것이다.

송나라 승려 화가인 망기만 이런 방법을 빌리지 않았다. 붓을 대면 바로 완성하였으
나, 기운이 생동하였다. 늘 남들에게 말하길 "글씨와 그림은 같은 관건인데, 글씨를 잘
쓰는 자가 어찌 먼저 목탄으로 그리고 나중에 쓰는가?" 하였다. 이는 탁월한 견식이다.
남송·등춘의 『화계』3권 「암혈상사·주순」에 나오는 글이다.

注

1 망기忘機: 송나라 승려 화가이다. 자가 망기忘機이고, 성도 화양成都華陽(지금의 四川 華陽) 사람이다. 산수는 이사훈李思訓을, 의관은 고개지顧愷之를, 불상은 이공린李公麟을 스승으로 삼았다. 화조花鳥·송죽松竹·우마牛馬 등도 잘 그려 변화하는 모습이 다양하고, 하나하나가 맑고 빼어났다.

2 관련關棙: 관건, 요점.

按語

* 청나라 심종건沈宗騫이 『개주학화편芥舟學畫編』4권 「인물쇄론人物瑣論」에서 "인물 화가는 본래 사물마다 닮음을 구해야 한다. 뜻을 취하면 곧장 일필로 완료해야 한다. 옛사람에게 '구후일파九朽一罷'해야 한다는 논이 있다. '구후九朽'란 여러 차례 고치는 것을 싫어하지 않는 것이고, '일파一罷'란 일필로 완료하는 것이다. 그림을 그리는 것은 글씨를 쓰는 것과 같다. 글씨를 쓸 때 첨가하고 모아서 완성할 수 없다는 것을 알면, 그림을 그리는 까닭을 알 수 있을 것이다. '구후일파'의 요지는 '뜻이 붓보다 먼저 있다'는 말이다. 벽에 비단을 펼쳐놓고 정신을 집중하여 뜻을 정한다. 인물의 돌아봄과 구학의 높낮이가 모두 이어지는 기색이 있어야 한다. 서로 이어지는 곳이 조금이라도 분명하지 않으면, 재차 자세하게 여러 번 고쳐서 사람들이 한 번 보고 알 수 있게 한 뒤에 정한다. 표정이나 기색이 이미 정해진 후에 시원하게 그린다. 토끼가 일어나는 것을 보자 송골매가 떨어지며 낚아채듯이 하면, 기운은 붓을 따라 운행된다. 정취가 행해지는 곳은 사물을 만나는 대로 형상할 수 있다. 사소한 잘못이 있더라도, 병으로 여길 수 없다. 표정을 얻지 못하고 장소만 쫓아서 칠한다면, 짜임새가 지극하더라도 작가가 아니다. 옛사람이 그린 작품을 볼 때마다 작게 배합한 곳을 자세히 살펴보면 작은 잘못이 있으나, 조금도 대체를 손상하지 않아서 표정이 필묵에서 이미 얻어졌음을 알 수 있다. 나머지는 쉬운 일이다. 원체화풍에는 밑그림이 있어서 끝내 아주 작은 허물도 없게 하였지만, 감상자들은 그다지 중시하지 않았다. 더구나 그림을 논하는 자는 반드시 대체를 앞세운다는 것을 알 수 있다.[人物家固要物物求肖, 但當直取其意, 一筆便了. 古人有九朽一罷之論, 九朽者不厭多改, 一罷者一筆便了. 作畫無異于作書, 知作書之不得添湊而成者, 便可知所以作畫矣. 且九朽一罷之旨, 卽是意在筆先之道. 張素于壁, 凝情定志, 人物顧盼, 邱壑高下, 皆要有聯絡意思. 若交接之處, 少不分曉, 再細推敲, 能使人一望而知者乃定. 意思旣定, 然後灑然落墨, 免起鶻落, 氣運筆隨. 機趣所行, 觸物賦象. 卽有些小偶誤, 不足爲病. 若意思未得, 但逐處塡湊, 縱極工穩, 不是作家. 每見古人所作, 細按其尺寸交搭處不無小誤, 而一毫無損于大體, 可知意思筆墨已得, 餘便易易矣. 亦有院體稿本, 竟能無纖毫小病, 而賞鑑家反不甚重, 更知論畫者首須大體.]"라고 하였다.

* 청나라 추일계鄒一桂가 『소산화보小山畫譜』「정고定稿」에서 "화가가 공교함을 구하는 것은 미리 밑그림으로 정하지 않는 것이다. 초고를 정하는 법은 먼저 목탄이나 먹으로 소경小景을 완성한 후 그것을 확대하는 것이다. 합당한 곳이 없으면 다시 고친다. 재인梓人이 궁宮 담장에 그린 것이 이런 법이다.[畫求其工, 未有不先定稿者也. 定稿之法, 先以朽墨布成小景而後放之, 有未妥處, 卽爲更改, 梓人畫宮于堵, 卽此法也.]"고 하였다.

· ·

大小老稚, 疊葉叢篠, 要得左右陰陽向背濃淡之理. 行幹布枝, 宜先看畫
地之長短廣窄, 尤要得勢. 疏處疏, 密處密, 整中亂, 亂中整. 雖曰匠心[1]存乎
人, 運指不逾矩, 然必意在筆先, 神在法外. 白香山〈題竹〉句云: "擧頭仰看
不似畵, 側耳靜聽疑有聲."[2] 則得其意. 若蘇玉局所云, 每每精透有味, 其集
中多題此, 檢而熟思, 功可過半. 總之情理勢三者已具, 趣韻自生. —明·魯得之
『魯氏墨君題語』

크고 작고 늙고 여린 잎을 포개고 가지를 떨기지우는 것은 좌우·음양·향배·농담
의 이치를 터득해야 한다. 줄기를 그리고 가지를 포치하는 것은 먼저 화면의 길이와
넓이를 보고 세를 얻는 것이 더욱 중요하다. 성긴 곳은 성글게, 빽빽한 곳은 조밀하게,
정돈된 가운데 어지럽게, 어지러운 가운데 정리되어야 한다. 구상은 사람에게 있고 손
을 움직이면 법을 넘지 말아야 한다고 말하지만, 반드시 뜻이 붓보다 먼저 있어야하고
정신은 법도 밖에 있어야 한다. 당나라 시인 향백[白居易]이 대나무 그림 화제에서 "머
리를 들고 올려 보니 닮지 않은 그림이지만, 귀를 기우리자 어떤 소리가 조용히 들리는
듯하구나!"하였는데, 이는 뜻을 얻은 것이다. 소동파가 '항상 정신이 투철하고 정취가
있어야 하는데, 모아둔 많은 제발 중에서 검토하여 곰곰이 생각하면, 공부가 절반이 넘
을 것이다.'고 하였으니, 결국은 정감·이치·형세가 갖추어지면 정취와 기운이 저절로
나온다는 말이다. 명·노득지의 『노씨묵군제어』에 나오는 글이다.

注

1 장심匠心: 기술상의 고심苦心, 궁리, 고안, 구상하는 것이다.
2 "거두앙간불사화擧頭仰看不似畵, 측이정청의유성側耳靜聽疑有聲.": 백거이白居易의 〈화죽
가畵竹歌〉에 나온 글이다. 원구原句는 "擧頭忽看不似畵, 低耳靜聽疑有聲"이다.

· ·

畵竹意在筆先, 用墨乾淡竝兼; 從人不得其法, 今年還是去年. 「補遺·題畵·竹」
—淸·鄭燮『鄭板橋集』

대를 그리는 데 뜻이 붓보다 앞서야 하고, 용묵도 마르고 담한 것이 겸비되어야 한
다. 남들에게 법을 터득하게 할 수 없으니, 금년에도 지난해와 같다. 청·정섭의 『정판교집』
「보유·제화·죽」에 나온 글이다.

..

畵大幅竹, 人以爲難, 吾以爲易. 每日只畵一竿, 至完至足, 須五七日畵五七竿, 皆離立完好. 然後以淡竹·小竹·碎竹經緯其間. 或疏或密, 或濃或淡, 或長或短, 或肥或瘦, 隨意緩急, 便構成大局矣. ―淸·鄭燮〈墨竹〉橫幅, 揚州市博物館藏

큰 화폭에 대나무를 그리는 것은 남들이 어렵다고 하지만, 나는 쉽다고 생각한다. 매일 한 줄기만 그려서 완전히 만족하려면, 반드시 닷새에서 칠일 동안에 대나무 다섯에서 일곱 줄기를 그리는데, 모두 따로 세워서 그려야 완전무결하게 된다. 그 다음에 담죽·소죽·쇄죽을 그 사이에 가로 세로로 그린다. 성글거나 빽빽하게, 짙거나 옅게, 길거나 짧게, 비대하거나 수척하게, 뜻대로 완급을 조정해야, 커다란 형세를 이룬다.

청·정섭의 〈묵죽〉가로 폭의 화제이다. 양주시박물관에 소장되어 있다.

..

一幅之山, 居中而最高者爲主山, 以下山石多寨, 參差不一, 必要氣脈聯貫, 有草蛇灰線之意[1]. 一幅之樹在近而大者謂之當家樹[2], 以上林木疎密, 老稺不一, 必要漸遠漸小, 有迤邐[3]層疊之勢. 佈局之際, 務須變換. 交接之處, 務須明顯. 有變換無重複之弊, 能明顯無扭捏[4]之弊. 且日求變換, 則心思所至, 生發無窮; 日求明顯, 則理路所開, 爽朗可喜. 每作一圖必立意如此, 久之純熟, 自然瀟灑流利之中不失中規中矩[5]之妙. 「山水·布置」―淸·沈宗騫『芥舟學畵編』卷一

한 폭의 산에서 가장 높은 것이 주산이면, 아래에 있는 산석들은 많거나 적게 들쭉날쭉하여 일치하지 않는다. 반드시 기맥은 연결되고 관통되어 맥락이 서로 이어지게 하는 암시적인 뜻이 있어야 한다. 한 폭의 나무 중에 가까이 있는 큰 나무를 '당가수'라고 한다. 위에 있는 숲과 나무들은 성글고 빽빽한 것, 늙거나 어린 것 등이 하나같지 않다. 반드시 점점 멀게 하거나 점점 작게 해야, 차례대로 이어지며 겹겹으로 포개지는 형세를 갖춘다.

형세를 포치할 때는 반드시 변환에 힘써야 한다. 물상이 서로 이어지는 곳도, 분명하게 나타나도록 힘써야 한다. 변화시키더라도 중복되는 폐단이 없어야 생소한 것을 끌어다 붙이는 폐단이 없이 분명하게 나타낼 수 있다.

나날이 변환을 추구하면, 생각이 이르러 생동감이 끝없이 드러나고, 나날이 분명함을 추구히면 이치가 시원하고 명랑하게 전개되어 즐길 만할 것이다. 한 작품을 제작할 때

마다 반드시 이런 뜻을 세워 오래도록 계속하여 완전히 익숙해지면, 자연히 산뜻하고 깨끗하며 유창하고 거침없는 가운데서도 법도에 맞는 묘미를 잃지 않을 것이다. 청·심종건의 『개주학화편』1권「산수·포치」에 나오는 글이다.

注

1 초사회선지의草蛇灰線之意: 크고 작은 산들은 높고 낮음이 일치하지는 않지만, '맥락이 서로 이어지도록' 암시적인 구도의 묘를 요한다는 뜻이다. * "초사회선草蛇灰線"은 사물이 남긴 어렴풋이 찾을 수 있는 실마리線索와 자취跡象로 사물의 미묘한 흔적을 비유하는 것이다. 필법의 하나인 '복필伏筆', '복맥伏脈', '복선伏線', '초사회선草蛇灰線' 등은 모두 직선적인 표현을 하지 않는, 필법을 지칭하는 것이다.
2 당가수當家樹: '당가當家'는 집안 전체를 관리한다는 뜻이므로, '당가수當家樹'는 뭇 나무들의 대표이다.
3 이리迤邐: 구불구불하게 이어진 모양이다.
4 유날扭捏: 생소한 것을 끌어다 붙이는 것이다.
5 중규중구中規中矩: '적중규구的中規矩'로 법도에 맞는 것이다.

··

　作畵必先立意以定位置, 意奇則奇, 意高則高, 意遠則遠, 意深則深, 意古則古, 庸則庸, 俗則俗矣.
　畵有盡而意無盡, 故人各以意運法, 法亦妙有不同. 摹擬者假彼之意非我意之所造也. 如華新羅山水花鳥皆自寫其意, 造其法. 金冬心又以意爲畵, 文以飾之爲一格, 皆出自己意造其妙. —淸·方薰『山靜居畵論』

　그림을 그릴 때는 반드시 먼저 뜻을 세워서 위치를 정해야 한다. 생각이 기이하면 기발하게 되고, 뜻이 높으면 고상하게 되며, 뜻이 멀면 원대해지고, 뜻이 깊으면 깊숙하게 될 것이고, 뜻이 예스러우면 예스럽게 되며, 뜻이 용렬하면 평범해지고, 뜻이 속되면 저속하게 될 것이다.
　그림은 다함이 있으나 뜻은 다함이 없기 때문에, 사람들은 각기 뜻으로 법을 운용한다. 법도 묘함이 같지 않다. 남의 그림을 모방하는 것은 그림의 뜻을 빌리는 것이지, 나의 뜻을 이루는 것이 아니다. 신라산인[華嵒]의 산수화나 화조화는 모두 자신의 생각을 그려서 법을 만들었다. 동심[金農]도 뜻으로 그림을 그렸고, 문장으로 장식해서 하나의 격식을 이루었다. 모두 자기의 뜻을 표출해서 묘품을 이룬 것이다. 청·방훈의 『산정거화론』에 나오는 글이다.

未落筆時先須立意, 一幅之中有氣·有筆·有景, 種種具于胸中, 到筆着紙時, 直追出心中之畫, 理法相生[1], 氣機[2]流暢, 自不與凡俗等. 「立意」—淸·蔣和『學畫雜論』

붓을 대기 전에 먼저 뜻을 세워야한다. 한 폭 가운데 있는 기운·필치·경상이 항상 가슴속에 구비되어야, 종이에 붓을 댈 때 바로 마음을 따라서 그림이 표현되고, 화리와 화법이 상생하여 작품의 기세가 막힘없이 자연스러워 범속한 것들과 다를 것이다. 청·장화『학화잡론』「입의」에 나오는 글이다.

注

1 상생相生: 오행五行의 운행運行에 금에서는 물이, 물에서는 나무가, 나무에서는 불이, 불에서는 흙이, 흙에서는 금이 생겨나는 것을 이른다.

2 기기氣機: 천지에 운행하는 자연적 기능으로, 식물의 생기生氣나 행문行文의 기세氣勢를 가리킨다.

作畫須先立意, 若先不能立意而遽然下筆, 則胸無主宰[1], 手心相錯, 斷無足取. 夫意者筆之意也. 先立其意而後落筆, 所謂意在筆先也. 然筆意亦無他焉, 在品格取韻而已. 品格取韻則有曰簡古[2], 曰奇幻[3], 曰韶秀[4], 曰蒼老[5], 曰淋漓[6], 曰雄厚[7], 曰淸逸[8], 曰味外味, 種種不一, 皆所謂先立其意而後落筆, 而墨之濃淡焦潤, 則隨意相配, 故圖成而法高, 自超乎匠習之外矣. 「論意」[9]—淸·鄭績『夢幻居畫學簡明』

그림을 그리는 데는 먼저 뜻을 정해야 한다. 먼저 뜻을 세우지 못하고 갑자기 붓을 대면 흉중에 주재하는 힘이 없어서 손과 마음이 서로 어긋나게 되어, 결코 취할 만한 것이 없다. 그림의 뜻은 필의 뜻이다. 먼저 필의를 세운 뒤에 붓을 대는 것을 '의재필선'이라고 하는 것이다. 하지만 필의 역시 특별한 것이 아니고 품격에서 운치를 취하는 것이다. 품격이 운치를 취하면 간고하고, 기환하며, 소수하고, 창로하며, 임리하고, 웅후하며, 청일하여 그림 밖 의경의 맛이 있다고 한다. 종류마다 같지 않아서 모두가 먼저 그림의 뜻을 세운 다음에 붓을 댄다고 말하지만, 먹의 농담이나 초묵과 윤택함은 뜻에 따라 서로 배합하기 때문에, 그림이 완성되어 화법이 고묘하면, 자연히 장인의 습기를 벗어나 빼어나게 된다. 청·정적의 『몽환거화학간명』「논의」에 나오는 글이다.

注

1 주재主宰: 장악, 지배, 주재하는 것으로, 좌우하는 힘을 이른다.

2 간고簡古: '간박簡朴'하고 '고아古雅'한 것이다.

3 기환奇幻: '기이奇異'하고 '허환虛幻'한 것이다.

4 소수韶秀: 아름답고 빼어나게 고운 것이다.

5 창로蒼老: 웅건하고 노련한 것이다.

6 임리淋漓: 분방하거나 호쾌한 것이다.

7 웅후雄厚: '웅건雄建'하고 '혼후渾厚'한 것이다.

8 청일淸逸: 새롭고 준일俊逸한 것이다.

9 「논의論意」: 『몽환거화학간명론산수』의 항목으로, 입의立意에 관하여 논한 것이다. * 입의立意는 의도, 의향, 주장함, 결정함, 생각을 정함, 작품의 주제를 확실히 세우는 것이다.

三

〈孫武[1]〉大荀[2]首也, 骨趣[3]甚奇. 二婕[4]以憐美之體, 有驚劇[5]之則. 若以臨見妙裁[6], 尋其置陳布勢[7], 是達畫之變也. 〈孫武圖〉—東晉·顧愷之『論畫』

〈손무도〉는 대순(荀勖)의 작품으로, 기골이 매우 기이하다. 두 애첩은 사랑스럽고 아름다운 몸매로 몹시 놀라서 법도를 갖춘 정황이다. 교묘한 재량을 직접보고 그림의 배치와 구성을 살피면, 이것은 그림에 통달하여 변화시킨 것이다. 동진·고개지의 『논화』〈손무도〉에 나오는 글이다.

注

1 〈손무孫武〉: 손무가 궁중의 미인들에게 무술을 가르치는 광경을 그린 〈손무도孫武圖〉이다. *손무孫武는 『손자병법孫子兵法』 13편을 쓴 춘추시대春秋時代 제齊나라 사람으로, 병법으로 오왕吳王 합려闔廬를 도와 서西로 초楚를 깨고 북으로 제齊·진晉을 쳐서 오吳는 제후諸侯의 패자覇者가 되어 크게 이름을 떨쳤다.

2 대순大荀: 위魏말 진晉초의 화가 순욱荀勖을 가리키며, 자가 공증公曾이다.

3 골취骨趣: 기골奇骨을 이른다.

4 이첩二婕: 오왕吳王의 애첩 두 사람을 가리킨다.

5 경극驚劇: 몹시 놀라서 두려워하는 것이다. *『사기 손자전史記孫子傳』에 "손자孫子가 병

법兵法을 오왕吳王 합려闔閭에게 보였다. 오왕이 궁중의 미인 180인을 선출하여, 무술을 가르쳐 싸움을 시켰다. 손자가 2대二隊로 나누어 왕의 애첩 둘을 대장隊長으로 삼아서, 모두 창을 잡게 하고 영을 내리고 격려하였다. 여자들이 크게 웃었다. 되풀이하여 훈령을 내리니, 여자들이 다시 크게 웃자, 두 대장을 목 베어 죽이고 다시 고무시키니, 여인들이 좌우전후로 무릎을 꿇고 일어나는 것이 모두 법도에 적중했다."라는 대목이 있다. 목을 베는 정황이기 때문에, 몹시 두려워하는 것이다.

6 임견臨見: 높은 데서 내려다 봄, 현장에 가서 직접 보는 것이다. * 묘재妙裁는 교묘한 재량裁量고안이다.

7 치진포세置陳布勢: 인물이 배치된 구성으로 그림의 구도를 이른다.

按語

* "치진포세置陳布勢"는 구도의 원칙이다. 후세에 사혁謝赫의 '육법六法' 중의 '경영위치經營位置'와 같은 말로 많이 사용되었다. 후자는 구도에서 필요한 '경영'을 명확하게 가리키지만, 경영에는 이런 요점을 말한 것이 없다. 전자는 '포세布勢'를 모두 중요하여 제시하였다. 고개지顧愷之가 자신의 문장 중에 '세勢'자를 말한 것이 많이 있다. 다음과 같은 것들이다. "〈장사도〉는 뛰어오르는 큰 기세가 있으나, 격양하는 자태를 다 표현하지 못한 것이 유감스럽다.[壯士有奔勝大勢, 恨不盡激揚之態.]"고 한 것과 "〈삼마도〉는 빼어난 골격이 매우 기이하며, 말이 뛰어오르는 것이 허공을 밟고 오르는 것과 같아서, 말의 형세는 더할 나위 없이 잘된 것이다.[三馬雋骨天奇, 其騰罩如躍虛空, 于馬勢盡善也.]"고 한 것 등은 모두 『논화』에 보인다. "언덕을 끼고 사이를 타고 솟아오르게 하는데, 형세를 꿈틀거리는 용처럼 한다.[夾岡乘其間而上, 使勢蜿蟺如龍.]"는 것과 "붉은 낭떠러지는 개울 위에 그리되, 험준하며 높이 솟게 하여 험절한 형세를 그린다.[畫丹崖臨澗上, 當使赫巇隆崇, 畫險絶之勢.]" 등은 『화운대산기畵雲臺山記』에 보인다. 조금 늦은 시기에 양 원제梁元帝 소역蕭繹이 지은 것으로 전하는 『산수송석격山水松石格』 중에도 "교묘한 표현형식을 설계하여 산수를 다채롭게 그린다.[設奇巧之體勢, 寫山水之縱橫.]"라고 말했다. 인물화와 산수화의 구도 중에, 포세나 취세도 매우 중요하여 인물의 생동하는 정태와, 산수의 웅위한 기상과, 절주의 변화를 강조할 수 있다. 이를 '경영위치'와 비교하면, 이 말에서 함의한 요점이 더욱 깊이 담겨 있다. 장안치張安治의 「형신과 기타[形神與其他]」. 1981년 7월 『중국서화中國書畵』8호에 보이는 글이다

. .

意在筆先. 遠則取其勢, 近則取其質. 山立賓主, 水注往來. 佈山形, 取巒向, 分石脈, 置路彎, 模樹柯, 安坡脚. 山知曲折, 巒要崔巍. 石分三面, 路看兩歧. 溪澗隱顯, 曲岸高低. 山頭不得重犯, 樹頭切莫兩齊. 在乎落筆之際, 務要不失形勢, 方可進階. 此畫體之訣也. —(傳)五代後梁·荊浩『山水節要』

뜻이 붓보다 먼저 있어야 한다. 멀리는 형세를 취하고 가까이는 본질을 취한다. 산은 빈과 주를 세우고 물은 흘러서 왕래한다. 산은 형상을 펼치고 봉우리는 방향을 취하며, 돌은 맥을 나누고, 길은 굽은 모양을 취하며, 나무는 가지를 묘사하고, 언덕과 기슭을 안배한다.

산은 곡절을 알아야 하고, 봉우리는 높고 험한 것이 있어야한다. 돌은 삼면을 나누어서 그리며, 길은 두 갈래가 보여야 한다. 개울과 시내는 보일 듯 말 듯하고, 굽은 언덕은 높낮이가 있어야 한다. 산꼭대기는 거듭 칠해서는 안 되고, 나무 끝은 두 가지가 나란하게 그리지 말아야 한다. 붓을 댈 때에는 형세를 잃지 않게 힘써야 바야흐로 진보할 수 있다. 이것이 형체를 그리는 요결이다. 오대후양·형호가 지은 것으로 전하는 『산수절요』에 나오는 글이다.

凡勢欲左行者, 必先用意于右, 勢欲右行者, 必先用意于左, 或上者勢欲下垂, 或下者勢欲上聳, 俱不可從本位逕情一往. 苟無根柢, 安可生發[1]? 蓋凡物皆有然者, 多見精思[2]則自得. 「論取勢」[3]—明·顧凝遠『畫引』

형세가 왼쪽으로 가려면 먼저 오른쪽에 신경을 써야 하고, 형세가 오른쪽으로 가려면 반드시 왼쪽을 먼저 생각해야 한다. 위로 올라가는 것은 형세가 아래로 드리우려는 듯이 표현해야 하며, 혹 내려오는 것은 형세가 위로 솟구치려는 듯이 표현해야 한다. 모두 본래의 위치에서 마음이 한쪽으로 쏠리면 안 된다. 근거하는 뿌리가 없다면 어떻게 기운이 생동할 수 있겠는가? 사물은 모두 그러한 바탕이 있으니, 많이 보고 정밀하게 생각하면 스스로 터득하게 될 것이다. 명·고응원의 『화인』「논취세」에 나오는 글이다.

注

1 생발生發: 일어나다, 생기다, 발전하다, 나아지는 것으로 '생발수습生發收拾'하는 것을 말한다. 동양화에서 붓을 쓰고 포치하는 방법이다. 시작과 수습收拾을 통하여 한 폭의 그림에 하나의 기운氣韻이 관통해, 기운이 생동하는 것 같은 것을 말한다.

2 정사精思: 정밀하고 명확하게 생각하는 것이다.

3 「논취세論取勢」: 고응원顧凝遠이 『화인畫引』에서 형세를 취하는 것에 관하여 논한 것이다.

按語

이는 구도를 잡을 때 반드시 주의해야 할 점으로, "세勢"는 형상이 변화하는 작용에 달려 있다는 것을 말한 것이다.

···

大癡謂畫須留天地之位, 常法也.[1] 予每畫雲煙著底, 危峯[2]突出, 一人綴
之, 有振衣[3]千仞勢. 客訝之. 予曰: "此以絕頂[4]爲主, 若兒孫諸岫[5], 可以不
呈, 巖脚[6]柯根, 可以不露, 令人得之楮筆[7]之外." 客曰: "古人寫梅剔竹, 作
過牆一枝, 離奇[8]具勢, 若用全榦繁枝, 套[9]而無味, 亦此意乎?" 予曰: "然."

「位置」—明·沈顥『畫塵』

대치[黃公望]가 하늘과 땅을 그릴 자리를 남겨야 한다고 한 말은 불변의 법이다. 나는
항상 구름을 낮게 그려서 높은 봉우리가 솟아나오고, 위에 한 사람을 그려 넣으면 옷을
털어 먼지를 제거하는 천 길의 형세를 갖춘다. 어떤 사람이 의아하게 생각하였다. 그래
서 내가 말하였다.

"이 그림은 가장 높은 봉우리를 위주로 하여 작은 여러 봉우리 들은 드러내지 않았
고, 산기슭과 가지와 뿌리를 드러내지 않아서, 사람들이 종이와 붓 밖에서 터득하게
한다."

어떤 이가 이 말을 듣고 질문하였다.

"옛사람들은 매화를 그리는데 대나무를 제거하고, 담장에 한 가지가 지나가게 그려
서 비스듬히 굽은 형세를 갖추었다. 주된 가지를 완전하게 그려서 가지가 복잡해지면,
고정된 격식이 되어 맛이 없어질 것이니, 이것도 이러한 뜻인가?"

하기에 내가 "그렇다"고 대답하였다. 명·심호의 『화주』「위치」에 나오는 글이다.

注

1 "대치大癡(黃公望)가, 하늘과 땅을 그릴 자리를 남겨야 한다는 말은 일상적인 법이다"라는
 문장을 『화산수결』에서 살펴보니 없는 문장이다.

2 위봉危峯: 높은 산봉우리를 이른다.

3 진의振衣: 정의整衣(옷을 가지런히)하고 옷을 털어 먼지를 제거하는 것이다.

4 절정絕頂: 산의 가장 높은 봉우리를 가리킨다.

5 아손제수兒孫諸岫: 작은 봉우리들이 서로 보좌하고 각기 뾰족하게 나온, 여러 산봉우리를
 가리킨다.

6 암각巖脚: 산기슭을 가리킨다.

7 저필楮筆: 종이와 붓을 가리킨다.

8 이기離奇: 삐뚤고 비스듬한 모양이다.

9 투투套: 이미 이루어진 고정된 격식을 가리킨다.

畵山水大幅, 務以得勢爲主. 山得勢, 雖縈紆高下, 氣脈仍是貫串; 林木得勢, 雖參差向背不同, 而各自條暢; 石得勢, 雖奇怪而不失理, 卽平常亦不爲庸; 山坡得勢, 雖交錯而自不繁亂. 何則? 以其理然也. 而皴擦[1]·鉤斫[2]·分披[3]·糾合[4]之法, 卽在理勢之中. 至于野橋·村落·樓觀·舟車·人物·屋宇, 全在相其形勢之可安頓處, 可隱藏處, 可點綴處, 先以朽筆爲之, 復詳玩似不可易者, 然後落墨, 方有意味. 如遠樹要模糊, 襯樹要體貼, 蓋取其掩映聯絡也. 其輕煙·遠渚·碎石·幽溪·疏筠·蔓草之類, 初不過因意添設而已. 爲煙嵐雲岫, 必要照映山之前後左右, 令其起處至結處, 雖有斷續, 仍與山勢合一而不渙散, 則山不爲煙雲掩矣. 藏蓄水口·安置路徑, 宜隱現參半, 使紆回而接山之血脈. 總之, 章法不用意構思, 一味塡實, 是補衲也, 焉能出人意表哉? 所貴乎取勢布景者, 合而觀之, 若一氣呵成; 徐玩之, 又神理湊合, 乃爲高手. 然而取勢之法又甚活潑; 未可拘攣, 若非用筆用墨之高韻, 又非多閱古迹及天資高邁者, 未易語也. —明·趙左論畵, 見『畵學心印』

산수를 큰 화폭에 그리려면, 형세를 위주로 힘써야 한다. 산이 형세를 얻어야 구불구불 이어지며 높고 낮아도, 기맥이 서로 통하게 된다. 숲과 나무가 형세를 얻어야 들쭉날쭉하게 앞뒤가 달라도, 자연스럽고 조리가 있다. 돌이 형세를 얻어야 기괴하더라도 이치가 잘못되지 않고, 뛰어나지 않더라도 용렬해지지 않는다. 산언덕이 형세를 얻어야, 잡다하게 섞이더라도 어지럽게 되지 않는다.

왜 그런가? 이치가 그렇기 때문이다. 준찰·구작·분피·규합법은 이치와 형세에 달려있기 때문이다. 들판의 다리·촌락·누관·배와 수레·인물·옥우 같은 것들은 형세를 알맞게 배치할 수 있는지, 숨길 만한지, 점철할 만한지를 완전히 보고, 먼저 목탄으로 그린 다음 다시 상세하게 완상한 다음, 형세 묘사가 어려운 것은 나중에 먹을 대야 흥취가 갖추어질 것이다.

멀리 있는 나무는 모호해야 하고, 가까운 나무는 자세하게 체득해야 모두 서로 어울리게 된다. 가벼운 연기·멀리 있는 물가·자잘한 돌·깊은 계곡·성근 대·넝쿨진 풀 같은 것들은 처음부터 뜻만 남기면 된다.

연기와 아지랑이 산의 구름은 반드시 산의 전후와 좌우에 어울리게 그려야 하고, 시작하는 곳과 마치는 곳은 끊어지거나 이어지더라도, 산세와 합치되어 흩어지지 않아야, 산이 안개구름에 가려진다. 수구를 가리고 길을 배치하는 것은 반쯤 가리고 반쯤 드러나게 다른 경물과 섞어 휘감아서 산의 혈맥에 이어지게 한다.

결론적으로 말하면, 장법은 신경 써서 구상하지 않으면 매우거나 이어붙이는 것에 불과하니, 어떻게 사람의 뜻을 표현하겠는가? 형세로 경상을 배치하는 것이 귀한데, 합

쳐서 보면, 단숨에 완성한 것 같아야 한다. 서서히 완상하면 신묘한 이치까지도, 모여들어 고수가 될 것이다. 반면에 형세를 취하는 법은 매우 활발하여 하나로 정할 수 가 없으니, 용필과 용묵이 고상하지 않고, 옛 명적을 많이 보거나 타고난 자질이 고매하지 않는 자라면, 말하기 쉽지 않다. 명·조좌가 그림을 논한 것인데, 『화학심인』에 보인다.

注

1 준찰皴擦: 산수의 준을 그릴 때 행필의 방법으로, 붓을 뉘어서 문지르며 준을 표현하는 방법.
2 구작鉤斫: 윤곽을 구륵법鉤勒法으로 그리고 돌의 문양은 위는 무겁고 끝은 가벼운 형태로 그려야 하는 부벽준斧劈皴 같은 것을 이른다.
3 분피分披: 나누어서 그리는 것으로 피마준披麻皴 유형을 이른다.
4 규합糾合: 세력을 모우는 것으로 여러 가지 준법을 모아서 조화시키는 것이다.

按語

고대의 우수한 작품은 '화악천심華嶽千尋'이나, '장강만리長江萬里'를 그린 것을 논할 것 없이, 모두 사람을 감동시키는 기백氣魄이 있다. 이것은 표현상에서 취세取勢·포세布勢·사세寫勢를 성공적으로 획득한 것이다. 송나라 이공린李公麟이 그린 〈임위언목방도臨偉偃牧放圖〉권은 그림 안에 말이 1천2백8십 필이나 되고, 목동이 많아서 1백 40인이 있다. 말들이 모이고 흩어지며 목동들의 행동거지를 보면, 그린 자가 취세·포세·사세 표현에서는 위에서 아래 발까지 고심하였다. 청대 '사왕四王'의 몇몇 산수화는 화면이 층마다 산봉우리가 겹쳐져 산수가 중복되어, 사람들이 딱딱하고 거칠게 느껴서 흥미를 느끼지 못하게 한다. 원인 중의 하나는 기세氣勢가 결핍되었기 때문이다.

...

畫要近看好, 遠看又好. 此則僕之觀畫法, 實則僕之心印[1]. 蓋近看看小節目, 遠看看大片段[2]. 畫多有近看佳而遠看未必佳者, 是他大片段難也. 昔人謂: "北苑畫多草草點綴, 略無行次, 而遠看則煙村籬落, 雲爐沙樹, 燦然分明." 此是行條理于粗服亂頭[3]之中, 他人爲之卽茫無措手, 畫之妙理盡于此矣. ―淸·張風[4] 論畫, 見 淸·陳撰 『玉几山房外錄』

그림은 가까이서 봐도 좋고 멀리서 봐도 좋아야 한다. 이것은 곧 내가 그림을 보는 방법으로, 실제 내 마음으로 깨닫는 것이다. 가까운 곳에서 볼 때는 작은 부분을 보고, 멀리서 볼 적에는 큰 전체를 보는 것이다. 가까이서 보면 아름다운 것이 많은데, 멀리서 보면 아름답지 못한 것은 그림에서 전체의 표현이 어렵기 때문이다.

옛날 사람이 "북원[董源]의 그림은 대부분 대강대강 점을 찍어서 거의 순서 없이 그린 것 같으나, 멀리서 보면 연기 낀 마을과 구름과 이내와 물가의 나무들이 뚜렷하고 분명하다."고 하였다.

이 말은 수식하지 않는 가운데에서 맥락과 질서가 이루어진 것이다. 다른 사람은 이런 그림을 그리려면 아득하여 손을 댈 곳이 없겠지만, 그림의 묘한 이치가 모두 여기에서 발휘된 것이다. 청·장풍이 그림을 논한 것인데, 청·진찬의 『옥궤산방외록』에 보인다.

注

1 심인心印: 마음속으로 깨달음, 마음속으로 이해하는 것이다. 불교용어로 선종禪宗에서 문자나 언어를 거치지 않고, 심상心相으로 인증印證하여 깨닫는 일이다.

2 편단片段: 일부분·단편斷片이다. 대편단大片段은 큰 부분으로 전체를 말한다.

3 난두조복亂頭粗服: 머리가 헝클어지고 의복이 남루한 것이다. 수식修飾을 일삼지 않음을 일컫는다.

4 장풍張風(?~1662): 명말 청초의 화가이다. 상원上元(지금의 南京) 사람, 일명 풍飄이고, 자는 대풍大風이며, 호는 승주도사昇州道士이다. 그림에는 진향불공사해眞香佛空四海라고 서명하기도 했다. 명나라 말기 숭정崇禎(1628~1644) 때의 제생諸生이다. 1644년 명나라가 망한 뒤로는 산 속에 들어가 여막을 짓고, 세상과 인연을 끊고서 그림에 전념했다. 집이 아주 가난해서 거처는 겨우 무릎이 들어갈 정도로 비좁았으며, 아내가 죽자 재혼하지 않고 독신으로 살았다. 그림은 산수·인물·화훼花卉 등을 잘 그렸다. 스승에게 배운 바가 없이 독자적인 기법으로 그렸으나, 신운神韻이 감돌았다. 특히 산수화는 원대元代 화가의 깊은 경지에 이르렀다는 평을 들었다. 일찍이 하북·산서성河北·山西省 일대를 여행하면서, 공경公卿들의 초대를 받고 그림을 그려 주기도 했다. 뒤에 금릉金陵의 정사精舍에 살았다. 저서에 『쌍경암시雙鏡庵詩』 『상약정시여上藥亭詩餘』 『능엄강령楞嚴綱領』 『일문반절一門反切』 등이 있다.

清, 張風<人物圖>軸

按語

청나라 심종건沈宗騫이 『개주학화편芥舟學畫編』 1권 「산수山水·포치布置」에서 "그림은 반드시 가까이서 보거나, 멀리서 보거나 모두 좋아야 한다. 가까이서 보면 좋으나 멀리서 보면 좋지 못한 그림은 필치와 먹의 묘미는 있으나 형세가 없는 것이다. 멀리서 보면 좋으나 가까이서 보면 좋지 못한 그림은 형세는 있어도 붓과 먹의 묘미가 없는 것이다. 두루마리나 화첩 같은 작은 화폭은 겨우 책상이나 탁자 위에 펼쳐서 완상하는 것이므로, 형세가 미진하고 눈에 띄지 않아도 보인다. 반면에 큰 병풍이나 큰 화폭은 반드시 10발자국 떨어져서 바라보아야 형세를 알 수 있기 때문에, 반드시 먼저 그림의 커다란 형세를 헤아린

다음에 다시 필묵을 논해야 한다. 석전石田沈周선생은 학문의 조예가 이전 사람보다 뛰어났지만, 40세가 되기를 기다린 후에야 비로소 대작을 하셨다. 여기에서 형세가 어렵다는 것을 알 수 있고, 옛사람들도 형세를 잡는 데는 경솔하게 바로 그리는 것을 좋아하지 않았다.[畵須要遠近都好看. 有近看好而遠不好者, 有筆墨而無局勢也. 有遠觀好而近不好者, 有局勢而無筆墨也. 卷冊小幅僅于几案展玩, 雖于局勢未盡, 亦不至觸目便見. 若巨障大幅, 須要于十數步外, 一望便覺得勢, 故必先斟酌大局, 然後再論筆墨也. 石田先生學力突過前人, 然必待年四十後, 方作大幅, 可見局勢之難, 雖古人于此不肯輕率便爲也.]하였다.

··

得勢則隨意經營, 一隅[1]皆是; 失勢則盡心收拾, 滿幅都非. 勢之推挽[2], 在于幾微[3]; 勢之凝聚, 由于相度[4]. —淸·笪重光『畵筌』

형세를 얻어서 뜻대로 경영하면, 한 부분만 보아도 모두 제대로 표현된다. 형세를 잃으면 마음을 다하여 수습하더라도, 가득한 화폭 모두가 제대로 표현되지 않을 것이다. 세를 밀고 당기는 것은 사소함에 달려 있다. 세가 응집되어 모이는 것은 서로 관찰하여 헤아리는 데 연유한다. 청·달중광의 『화전』에 나오는 글이다.

注

1 일우一隅: 한 모퉁이이다. 『논어論語』에 "擧一隅不以三隅反, 由不復也."라는 말이 있다.
2 추만推挽: 뒤에서 밀고 앞에서 끄는 것, 운송하거나 수송하는 것이다. 『좌전左傳』「양공襄公14」에 "夫二子, 或輓之, 或推之, 欲無入, 得乎."라고 나온다.
3 기미幾微: 어떤 일이 일어날 낌새, 조짐, 전조를 이르고, 사세함, 미세함의 의미도 있다.
4 상탁相度: 살피고 헤아림, 관찰하고 측량함이다.

··

意在筆先, 爲畵中要訣. 作畵于搦管時, 須要安閒恬適[1], 掃盡俗腸[2], 黙對素幅, 凝神靜氣, 看高下, 審左右, 幅內幅外, 來路去路, 胸有成竹[3]; 然後濡毫呪墨, 先定氣勢, 次分間架[4], 次布疎密, 次別濃淡, 轉換敲擊[5], 東呼西應, 自然水到渠成, 天然湊拍, 其爲淋漓盡致[6]無疑矣. 若毫無定見, 利名心急, 惟取悅人[7]. 佈立樹石, 逐塊堆砌[8], 扭捏[9]滿幅, 意味索然[10], 便爲俗筆.

作畵但須顧氣勢輪廓, 不必求好景, 亦不必拘舊稿. 若于開合起伏得法, 輪廓氣勢已合, 則脈絡頓挫轉折[11]處, 天然妙景自出. —淸·王原祁『雨窓漫筆』

뜻이 붓보다 먼저 있어야 한다는 것은 그림의 요결이다. 그림을 그리려고 붓을 잡을 때는 심신이 편안하고 쾌적해야 한다. 저속한 생각을 다 쓸어버리고, 화폭을 묵묵히 보면서 정신을 집중시키고 기를 가라앉혀 높낮이와 좌우를 살펴서, 화폭의 내외와 오가는 길 등은 마음속으로 미리 계획을 세운다. 다음에 구상하여 먼저 그림의 형세를 정한다. 다음에는 짜임새를 나누고, 성글고 **빽빽**하게 배치하면, 농담을 구분해서 붓놀림을 자유롭게 하면서 동서가 어울리게 되면, 물이 흘러 도랑을 이루 듯이 자연스럽게 모여서 그림이 남김없이 모두 표현되는 것이다. 조금도 정해진 견해가 없고 명리에만 마음이 급하면 남들의 환심만 사게 된다. 나무나 돌을 분포하여 세우는데, 덩어리마다 쌓아서 머뭇거리며 화폭에 가득 채우면, 뜻이 없어져 속된 그림이 된다.

그림을 그릴 때는 기세와 윤곽에 신경 써야 하는데, 반드시 좋은 경치를 구할 필요가 없으며, 옛 고본에 구애될 필요는 없다. 개합과 기복의 법을 터득하고, 윤곽과 기세가 합치되면, 그림의 맥락이 누르고 머무르고 꺾고 돌리는 곳에서 자연스럽고 묘한 경상이 저절로 표출될 것이다. 청·왕원기의 『우창만필』에 나오는 글이다.

注

1 안한安閒: 심신心身이 편안하고 한가함이다. 염적恬適은 편안하고 쾌적한 것이다.

2 속장俗腸: 명리만 좇는 속된 마음을 이른다.

3 성죽成竹: 화가가 대나무를 그리려고 할 때, 우선 마음 속으로 대나무 모양을 구상하고 나서 붓을 잡는다는 뜻으로, 미리 마음 속에 세운 계획을 비유하여 일컫는 말이다.

4 간가間架: 글이나 문文 등의 짜임새인 '간가결구間架結構'를 이른다.

5 전환고격轉換敲擊: 돌아가며 두드리거나 때리는 것이다. 그림 그리는 붓놀림을, 전쟁에서 북을 쳐서 동서를 고무시키는 것과 비유한 말이다.

6 임리진치淋離盡致: 원기元氣나 필세筆勢가 왕성한 것으로, 그림이나 글이 남김없이 표현되다, 통쾌하기 그지없다는 뜻이 있다.

7 유취열인惟取悅人: 오직 남들과 영합하게(남들의 환심만 사게) 된다는 말이다.

8 퇴체堆砌: 돌이나 물건들이 층층이 쌓여있는 것을 이르며, 문장에서 쓸데없이 미사여구를 늘어놓은 것을 이른다.

9 유열扭捏: 자연스럽지 못하여 머뭇머뭇하거나 우물쭈물하며, 망설이는 모습을 이른다.

10 삭연索然: 흩어져 없어지는 모양이나 쓸쓸한 모양이다.

11 돈좌전절頓挫轉折: 용필법用筆法으로, 점획이 형성되는 과정에서 붓의 상태를 설명한 것이다. 돈頓은 누르고 좌挫는 잠깐 머무는 것이고, 전轉은 돌리고 절折은 꺾는 것이다. 돈좌와 전절은 동시에 작용됨으로, 불가분의 관계이다.

佈局先須相勢[1], 盈尺之幅, 憑几可見, 若數尺之幅, 須掛之壁間, 遠立而觀之. 朽定大勢. 「山水·取勢」―淸·沈宗騫『芥舟學畫編』卷二

그림을 배치하는 데는 먼저 형세를 보아야 한다. 한 자 남짓한 화폭은 책상에 펼쳐서 볼 수 있지만, 몇 자 넘는 화폭 같으면 반드시 벽 사이에 걸어 놓고 멀리 서서 보아야 한다. 목탄으로 큰 형세를 정한다. 청·심종건의 『개주학화편』 2권「산수·취세」에 나오는 글이다.

注

1 상세相勢: 형세形勢나 태세態勢를 보는 것이다.

作畫莫難于邱壑, 邱壑之難在奪勢, 勢不奪則境無夷險也. 起落足則不平庸, 收束[1]緊則不散漫. 時而陡崖絶壑, 時而浩渺千里. 時而遇之意遠情移, 時而遇之驚心攝魄, 曠若無天, 密如無地, 蕭寥拍塞[2], 同是佳景. ―淸·范璣『過雲廬畫論』

그림을 그리는 데 산수보다 어려운 것은 없다. 구학의 어려움은 형세를 뺏는데 있고, 형세를 빼앗지 못하면 경상에 평이함과 험준함이 없다. 기복이 많으면 평범하지 않고 굳게 결속되면 산만하지 않다. 험한 절벽과 깊은 계곡이 때로는 넓고 아득하여 천리나 된다. 때로는 그런 경치를 만나면 사람의 마음에 원대한 감정이 생겨나서 경치를 만나면 사람들을 놀라게 하고 넋을 나가게 하여 넓기가 하늘이 없는 것 같고 빽빽하기가 땅이 없는 것 같다. 적막하고 쓸쓸한 것과 충만한 것 모두가 아름다운 경치이다. 청·범기의 『과운려화론』에 나오는 글이다.

注

1 수속收束: 결속結束으로 경치에 펼쳐지고 결속된 것이 있는 것이다.
2 소요蕭寥: 적막하고 쓸쓸한 것이다. * 박색拍塞은 충만한 것이다.

作畫起手須寬以起勢, 與奕棋同, 若局於一角, 則占實無生路矣. 然又不可雜湊[1]也, 峯巒拱抱, 樹木向背, 先於佈局時, 安置妥貼. 如善奕者落落[2]數

子, 已定通盤之局. 然後逐漸烘染, 由澹入濃, 由淺入深, 自然結構完密. 每
見今人作畵有不用輪廓而專以水墨烘染者, 畵成後但見烟霧低迷, 無奇矯
聳拔[3]之氣. 此之謂有墨無筆, 畵中之下乘[4]也. ─淸·盛大士『谿山臥遊錄』

그림을 그리는 데는 형세를 넓게 시작하여 바둑 두는 것과 같이 해야 한다. 한 모서
리에만 국한된다면, 실제 점거하더라도 살아날 길이 없을 것이다. 그러나 이것저것 잡
다하게 모아서도 안 되며, 봉우리들이 에워싼 것과 초목의 향배는 국면을 포치할 때에
먼저 적당하게 안배한다.

바둑을 잘 두는 자가 드문드문한 몇 개의 바둑알로 온 바둑판의 국면을 미리 결정하
는 것과 같이 한 다음에, 점차적으로 홍탁하고 선염한다. 맑은 데에서 짙은 데로 들어
가고 얕은 데에서 깊은 데로 들어가면, 자연히 짜임새가 완전무결하게 된다.

지금 사람들이 그림 그리는 것을 보면, 항상 윤곽을 활용하지 않고, 오로지 수묵으로
만 홍탁과 선염을 하는 자가 있다. 그림이 완성된 뒤에는 구름 안개가 나직하고 희미한
것만 보이고, 기이하고 특별히 빼어난 기운은 없다. 이런 것을 일러 '먹은 있어도 붓은
없다.'고 하는 것이니, 그림 가운데 하품이다. 청·성대사의 『계산와유록』에 나오는 글이다.

注
1 잡주雜湊: 같지 않은 사람이나 같지 않은 사물이 한 곳에 모이는 것이다.
2 낙락落落: 희소稀少, 고초高超, 탁월卓越하다는 뜻이 있다.
3 기교용발奇矯聳拔: 기교奇矯는 기이하여 무리에서 특출特出하며, 용발聳拔은 높고 빼어나
 다는 뜻이다.
4 하승下乘: 하품下品이나 하등下等을 이른다.

四

1. 빈주賓主

凡畵山水: 先立賓主之位, 次定遠近之形, 然後穿鑿[1]景物, 擺佈高低. ─(傳)
北宋·李成『山水訣』

산수를 그리는 데는 먼저 빈주의 위치를 세우고, 다음에 원근의 형세를 정한 뒤에, 경물을 깊이 연구하여 높낮이를 포치한다. 북송·이성이 지은 것으로 전해지는 『산수결』에 나오는 글이다.

注

1 천착穿鑿: 어떤 사물을 깊이 파고들어, 알려고 하거나 연구하는 것이다.

主山環抱法

山水先理會大山, 名爲主峰. 主峰已定, 方作以次近者·遠者·小者·大者. 以其一境主之于此, 故曰主峰. 「畵訣」—北宋·郭熙. 郭思『林泉高致』

산수를 그리는 데는 먼저 큰 산을 마음속에 생각해 두어야 한다. 이를 '주봉'이라고 부른다. 주봉이 정해졌으면, 가까운 것·먼 것·작은 것·큰 것들을 차례대로 그린다. 그림의 경계가 이러한 것을 주로 삼기 때문에 '주봉'이라고 한다. 북송·곽희. 곽사의 『임천고치』「화결」에 나오는 글이다.

主山環抱法

畵有賓主, 不可使賓勝主. 謂如山水, 則山水是主, 雲煙·樹石·人物·禽畜·樓觀皆是賓; 且如一尺之山是主, 凡賓者遠近折算須要停勻.

—元·湯垕『畵鑑』

그림에 빈주가 있는데, 손님이 주인보다 빼어나서는 안 된다. 산수로 말할 것 같으면, 산과 물이 주인이고, 연운·나무와 돌·인물·금축·누관 등은 모두 손님이다. 한 자의 작은 산이 주인이라면, 손님은 원근관계를 환산하여 반드시 고르게 배치해야 한다. 원·탕후의 『화감』에 나오는 글이다.

主山正者客山低, 主山側者客山遠. 衆山
拱伏, 主山始尊; 羣峯盤互[1], 祖峯[2]乃厚.

一淸·笪重光『畵筌』

賓主朝揖法

주산이 정면으로 보이면 객산이 아래에 있고, 주
산이 옆에 있으면 객산은 멀리 있다. 여러 산이 공
읍하고 엎드려 있어야 주산이 비로소 우러러 보인
다. 여러 봉우리가 서로 이어져야 가장 높은 봉우
리가 두텁게 된다. 청·달중광의 『화전』에 나오는 글이다.

注

　1 반호盤互는 서로 이어져 연결되는 것이다.
　2 조봉祖峯: 가장 높은 봉우리를 가리킨다.

一圖有一圖之名, 一幅有一幅之主, 使名在人則人外非主, 主在屋則屋外
皆餘, 故有時以山水樹石爲餘, 而以點綴爲主者. 一淸·湯貽汾『畵筌析覽』

하나의 그림마다 한 그림의 명칭이 있다. 한 폭에도 한 폭의 주가 되는 것이 있다.
명칭이 사람에게 있으면, 사람 이외에는 주가 되질 않는다. 주가 되는 것이 집이면, 집
외에는 모두 부차적인 것이다. 때로는 산수에서 돌과 나무를 중요하게 여기지 않고, 점
철하는 것을 위주로 하는 경우가 있다. 청·탕이분의 『화전석람』에 나오는 글이다.

2. 호응呼應고반顧盼

先察君臣呼應之位, 或山爲君而樹輔, 或樹爲君而山佐, 然後奏管[1]傅墨,
若用朽炭躊躇[2], 更易神餒氣索[3], 愈想愈劣. 「位置」一淸·沈顥『畵塵』

먼저 임금과 신하가 호응하는 위치를 살핀다. 더러는 산이 임금이 되어 나무가 임금

을 보좌하며, 혹은 나무가 임금이 되어 산이 임금을 보좌하게 한 뒤에 붓을 움직여 먹을 칠해야 한다. 목탄으로 반복해서 생각하고 연구하여 그리면, 더욱 쉽게 품격이 결핍되고 기세가 없어져 생각할수록 더욱 못해진다. 청·심호의 『화주』 「위치」에 나오는 글이다.

注

1 주관奏管은 붓을 사용하는 것이다.
2 후탄朽炭은 목탄이다. * 주저躊躇는 반복하여 생각하고 연구하는 것이다.
3 신뇌기색神餒氣索: 풍신風神(品格)이 결핍되고 기세가 다 없어지는 것을 이른다.

按語

왕백민王伯敏이 1981년 6월, 천진인민미술출판사에서 출판한 『중국화의 구도中國畵的構圖』에서 "그림에서 '호응呼應'을 간단하게 말하면, 그림 속의 형상이 전후좌우로 상호 연관성을 갖는 것이다. 민간 화공들은 '호응'을 '돌아본다[顧盼]'라고 말한다. 그림 속의 인물이나 경치는 모두 고립되어서는 안 되기 때문이다. 매우 많은 사람을 그릴 경우 이 사람은 저 사람과, 저 사람은 다른 사람과 영관성이 있어야 하며, 호응을 잃어서는 안 된다. 그림 가운데 인물의 호응은 겉으로 드러나는 호응이 있고, 사상과 감정이 내재한 호응도 있다. 표면에 드러나는 호응은 동작이나 표정에 의거하고, 내재된 호응은 인물의 정신 상태나 어떤 정황의 연관성에 의거한다. 호응은 그림 안의 호응뿐만 아니라, 그림 밖의 호응도 있다. 그것은 그림 가운데 인물이 그림 밖의 사람이나 사건과 관계되는 호응이다. 이런 안팎의 호응을 잘 표현하면, 예술의 함축효과를 증가시킬 수 있다."고 하였다.

近阜下以承上, 有尊卑相顧之情; 遠山低以爲高, 有主客異形之象.

가까운 언덕 아래에서 이어서 그려 올리면, 귀한 것과 천한 것이 서로 돌아보는 정이 있다. 먼 산 아래에서 높게 그리면, 주봉과 객봉이 다른 형상이 있게 된다.

按語

왕휘王翬·운수평惲壽平이 논평하여 "산꼭대기와 산기슭은 숙이거나 쳐다보면서 돌아보아야 정이 있다. 가까운 봉우리와 먼 봉우리의 형상은 서로 침범하지 않아야 한다. 이것은 장법에서 중요한 것이니, 배우는 자들은 소홀하게 지나쳐서는 안 된다[山頭山足, 俯仰照顧有情, 近峰遠峰, 形狀勿令相犯, 此章法要緊處, 學者勿輕放過.]"하였다.

石壁巑岏, 一帶[1]傾欹而倚盼; 樹枝撐攫[2], 幾株向背而紛拏[3]. —淸·笪重光『畫筌』

석벽을 높이 솟구치게 그리면 길게 기울어 치우쳐 보인다. 나뭇가지를 잡고 지탱하여 몇 그루가 앞면과 뒷면을 마주하게 그리면 번성해 보인다. 청·달중광의 『화전』에서 나오는 글이다.

注

　1 일대一帶: 하나의 띠라는 것인데, 길게 뻗은 강이나 산줄기를 형용하는 말이다.
　2 탱확撐攫: 움켜쥐고 버티는 것으로 보았다.
　3 분라紛拏: 번성한 모양이다.

3. 개합開合

　畫中龍脈[1]開合起伏, 古法雖備, 未經標出[2]. 石谷闡明[3], 後學知所矜式[4], 然愚意[5]以爲不參體用二字, 學者終無入手處. 龍脈爲畫中氣勢, 源頭[6]有斜有正, 有渾有碎, 有斷有續, 有隱有現, 謂之體也. 開合從高至下, 賓主歷然, 有時結聚, 有時澹蕩[7], 峯回路轉, 雲合水分, 俱從此出. 起伏由近及遠, 向背分明, 有時高聳, 有時平修欹側, 照應[8]山頭山腹山足[9], 銖兩[10]悉稱者, 謂之用也. 若知有龍脈而不辨開合起伏, 必至拘牽[11]失勢. 知有開合起伏而不本龍脈, 是謂顧子失母[12]. 故强扭[13]龍脈則生病, 開合偏塞[14]淺露則生病, 起伏呆重漏缺[15]則生病. 且通幅有開合, 分股[16]中亦有開合; 通幅有起伏, 分股中亦有起伏. 尤妙在過接映帶[17]間, 制其有餘, 補其不足. 使龍之斜正渾碎, 隱現斷續, 活潑潑地[18]于其中, 方爲眞畫. 如能從此參透[19], 則小塊積成大塊, 焉有不臻妙境者乎? —淸·王原祁『雨窓漫筆』

　그림에서 용맥의 개합과 기복은 옛 법에 갖추어져 있으나, 분명하게 보여준 것은 보지 못했다. 석곡[王翬]이 분명하게 설명해서 후학들이 본보기로 삼을 바를 알고 있으나, 나는 '체'와 '용' 두 글자를 깨닫지 못하면, 배우는 자들이 끝까지 손댈 곳이 없다고 여긴다.

'용맥'은 그림 가운데 기세이다. 샘의 근원은 비스듬한 것과 바른 것이 있다. 덩이진 것과 자잘한 것이 있다. 끊어진 것과 이어진 것이 있다. 숨은 곳과 드러난 곳이 있다. 이런 것을 일러서 '체'라고 하는 것이다.

'개합'은 높은 데에서 낮은 데까지 주객이 뚜렷하다. 때로는 모이고 때로는 완만하게 길이 산봉우리에 감겨 있다. 구름이 합치고 물이 나눠지는 것들은 모두 주객이 분명한 데서 표출된다.

'기복'은 가까운 곳에서 먼데까지 미친다. 향배가 분명하여 어떤 때는 툭 솟아오르고, 어떤 때는 평평하며 길게 옆으로 기울어지고, 산머리와 중턱과 산기슭과 조그마한 것까지 모두 잘 어울리는 것을 '용'이라고 한다.

산에 용맥이 있는 줄 알아도, 개합과 기복을 구별하지 않으면, 반드시 얽매여서 형세를 잃게 될 것이다. 개합과 기복이 있는 것을 알더라도 용맥을 근본으로 삼지 않으면, 이런 것을 '자식을 돌보다 어미를 잃는다.'고 하는 것이다.

때문에 용맥을 인위적으로 안배하면 병이 생기고, 개합이 막히면 병이 생기며, 기복이 둔하고 무거워서 잘못되면 병이 된다. 전체화폭에도 개합이 있고, 부분에도 개합이 있으며, 화폭전체에도 기복관계가 있고, 부분에도 기복이 있다.

더욱 묘한 것은 엇갈리며 서로 어울리는 사이에 있다. 남은 것은 제거하고, 모자라는 것을 보충하는 데 있다. 용맥을 기울거나 바르게 하고, 덩이지거나 잘게 하며, 숨기거나 드러나게 하고, 끊어지거나 이어지게 하는 것들이 화폭에서 생동하게 표현되어야 참된 그림이 된다. 이런 것을 충분히 이해할 수 있으면, 작은 덩어리가 쌓여서 큰 덩어리를 이루게 될 것이니, 어찌 묘경에 이르지 않을 수 있겠는가? 청·왕원기의 『우창만필』에 나오는 글이다.

注

1 **용맥**龍脈: 풍수설에서 산의 기세氣勢와 기복起伏이다. 산의 모습이 보일 듯 말 듯 한 것이 용이 도사리고 있는 것 같고, 머리와 꼬리에 맥락脈絡이 있어 찾을 수 있을 것 같아서 '용맥'이라 한다.

2 **표출**標出: 표명하여 드러내어 게시揭示하는 것이다.

3 **천명**闡明: 사실이나 진리를 드러내서 밝히는 것이다.

4 **긍식**矜式: 공경하여 본받는다, 삼가 본보기로 삼는 것이다.

5 **우의**愚意: 어리석은 생각으로, 자신의 뜻을 이야기할 때 겸사로 쓰인다.

6 **원두**源頭: 샘의 근원이나 샘의 가장자리이다.

7 **담탕**澹蕩: 조용하고, 마음 편하고 한가한 모양이다.

8 **조응**照應: 서로 일치하게 호응하는 것, 돌봄, 처리함, 서로 잘 어울리는 것이다.

9 **산복**山腹: 산중턱이고, 산족山足은 산기슭이다.

10 **수량**鉄兩: 수鉄와 양兩으로, 무게가 얼마 안 나가는 저울눈, 약간, 사소한 것을 이른다.

11 구견拘牽: 붙들리다, 사로잡히다, 구애되는 것이다.

12 고자실모顧子失母: '고소실대顧小失大'로, 사소한 것에 신경 쓰다가 중요한 것을 놓친다는 말이다.

13 강뉴强扭: 억지로 유날扭捏하는 것으로, 끌어 붙여 날조하거나 인위적으로 안배하는 것이다.

14 핍색偪塞: 옹색하거나 좁게 막히는 것이다.

15 누결漏缺: 실패하거나 실수하는 것이다.

16 분고分股: 하나의 일이나 물건을 여러 개로 나누는 것이다.

17 과접영대過接映帶: 엇갈리고 교차되며, 경치가 서로 어울리는 것이다.

18 활발발지活潑潑地: 아주 활발한 모양, 생기 있는 모양이다.

19 참투參透: 의미가 충분히 이해되는 것이다.

千巖萬壑, 幾令流覽[1]不盡, 然作時只須一大開合[2], 如行文之有起結[3]也, 至其中間虛實處 · 承接處 · 發揮處 · 脫落處 · 隱匿處, 一一合法, 如東坡長文累萬餘言, 讀者猶恐易盡, 乃是此法. 于此會得, 方可作尋丈大幅[4]. 「山水 · 布置」─淸 · 沈宗騫『芥舟學畫編』卷一

수 없이 많은 산과 골짜기를 두루 다니며 구경하게 할 수는 없다. 하지만 그것을 그릴 때만은 반드시 하나로 크게 드러내고 거두어야 한다. 이것은 글을 짓는데 기승전결이 있는 것과 같다. 중간에 비울 곳과 채울 곳 · 위를 받아 이어줄 곳 · 발휘할 곳 · 빼버릴 곳 · 숨겨둘 곳들이 하나하나 법도에 맞아야 한다.

소동파의 긴 문장 몇 만여 글자를 독자들이 여전히 쉽게 모두 이해할 수 있을까하는 의구심을 일으키는데, 그것은 바로 이런 문장법이다. 이런 것을 충분히 이해하고 터득해야, 여덟 자에서 열 자가 넘는 큰 화폭에도 그릴 수 있다. 청 · 심종건의 『개주학화편』1권「산수 · 포치」에 나오는 글이다.

注

1 유람流覽: 두루 다니면서 관람하는 것이다.

2 개합開合: '분합分合'이라고도 하며, 동양화 구도의 술어로 화면에 생동하게 드러내는 것과 거두어들이는 장법이다. 산수화 가운데 근경에서 주체가 되는 경물을 그리기 시작하여, 먼 곳을 향하여 전개하는 것 같은 것이 '개開'이다. 먼 경치 옅은 산의 어지러운 곳을 합쳐서, 칠하는 것 같은 것이 '합合'이다. 이런 구성이 화면의 절주節奏와 운율韻律을 이룬다.

3 기결起結: '기승전결起承轉結'을 말하는 것이다. 기승전결은 원래는 한시漢詩의 서술법을 말하는 것이다. 시사詩思를 제기하는 것을 '기起', 기起의 뜻을 이어받는 것을 '승承', 시의 詩意를 한번 변전變轉하는 것을 '전轉', 전문의 시의詩意를 다 거두어 맺는 것을 '결結'이라고 하여, 네 가지의 차서次序를 둔다. 이와 같은 순서는 산문에서도 응용되고 있다.

4 심장대폭尋丈大幅: 큰 그림을 말한다. * 심尋은 8자, 장丈은 10자이므로 2.4m에서 3m에 이르는 그림을 말한다.

天地之故, 一開一合盡之矣. 自元會運世[1]以至分刻呼吸之頃, 無往非開合也. 能體此則可以論作畵結局之道矣. 如作立軸, 下半起手處是開, 上半收拾處是合. 何以言之? 起手所作窠石及近處林木, 此當安屋宇, 彼當設橋樑, 水泉道路, 層層掩映, 有生發不窮之意, 所謂開也. 下半已定, 然後斟酌上半, 主山如何結頂, 雲氣如何空白, 平沙遠渚如何映帶[2], 處處周到要有收拾而無餘溢, 所謂合也.

至于佈局將欲作結密鬱塞, 必先之以疎落點綴, 將欲作平衍紆徐, 必先之以峭拔陡絶, 將欲虛減必先之以充實, 將欲幽邃必先之以顯爽, 凡此皆開合之爲用也. 「山水·取勢」—淸·沈宗騫『芥舟學畵編』卷二

하늘과 땅의 일은 하나가 열려서 하나로 합치면 다하는 것이다. 황제가 조회하는 때와 세상의 정세가 돌아가는 것으로부터 호흡하는 순간에도 열려서 합하지 않는 것이 없다. 이런 점을 체득할 수 있으면, 그림을 그리는 방법을 논할 수 있다. 세워진 두루마리 그림은 하반부가 시작하는 곳으로 '개'이며, 상반부는 수습하는 곳으로 '합'이다.

왜 그렇게 말하는가?

시작하는 곳에 움푹한 바위와 가까운 곳의 숲과 나무를 그린다. 이곳에 집을 안배하고 저쪽에는 교량이나 물가의 도로를 설치하여 층층이 가리고 어울리게 하여, 생동 활발한 무궁무진한 뜻을 갖추면 '개'라고 한다.

하반부가 정해진 뒤에 상반부의 주산 꼭대기는 어떻게 정하고, 구름은 어떻게 공백을 남기며 평평한 모래와 먼 곳의 물가는 어떻게 해야 어울리는 지를 헤아린다. 곳곳마다 주도면밀하며 결국 수습하여도 남거나 넘치는 것이 없는 것을 '합'이라고 한다.

포국하는 데 빽빽하게 연결하여 막히게 하려면 먼저 성글게 점철하고, 평평하고 널찍하게 펼치려면 먼저 빼어나고 험절하게 해야 한다. 공허하게 하려면 먼저 가득 채워야 하고, 깊숙하게 하려면 반드시 먼저 상쾌하게 드러내야 하는 것이다. 대개 이런 것은 모두 개합할 때 사용된다. 청·심종건의 『개주학화편』 2권 「산수·취세」에 나오는 글이다.

注

1 원회元會: 황제皇帝가 정월 초하룻날 신하를 모아놓고 조회하는 것이다. * 운세運世는 세상의 정세가 돌아가는 것으로 '시운時運'이라고 한다.

2 영대映帶: 경물이 서로 어울리게 서로 조응照應하는 것이다.

..

凡人物家布置景色, 但當作一開一合. 蓋所謂小景, 原不過于山水大局中剪其一段, 而自爲局法, 「人物瑣論」—淸·沈宗騫『芥舟學畫編』卷四

인물을 그리는 화가가 경상을 배치할 때는 하나가 열리면 하나는 합해야 한다. 작은 경치는 원래 산수의 커다란 국면 중에서 일부분을 잘라낸 것에 불과하지만, 스스로 규모를 정하는 방법이 된다. 청·심종건의 『개주학화편』 4권「인물쇄론」에 나오는 글이다.

..

作畫時須意在筆先, 或先畫路逕, 或先畫水口, 或樹木屋宇, 四面佈置粗定, 然後以山之開合向背湊之, 自然一氣渾成, 無重疊堆砌之病矣. —淸·王學浩『山南論畫』

그림을 그릴 때는 반드시 뜻이 붓보다 먼저 있어야 한다. 먼저 지름길을 그리거나 먼저 수구를 그리며, 혹은 나무나 건물을 그려서, 사면으로 배치를 대강 정해야 할 것이다. 그런 뒤에 산이 열렸다 합치고, 향배가 나타나게 그리면, 자연스럽게 하나의 기운이 혼연하게 이루어져서, 중첩되게 쌓이는 병이 없게 될 것이다. 청·왕학호의 『산남논화』에 나오는 글이다.

..

山水章法如作文之開合, 先從大處定局, 開合分明, 中間細碎處, 點綴而已. 若從碎處積成大山, 必至失勢. 「章法」—淸·蔣驥『讀畫紀聞』

산수화의 구성은 작문에서 열고 합치고 하는 것과 같다. 먼저 큰 곳에서 형세를 정하여야 개합이 분명하다. 중간의 자질구레한 곳은 점철하면 된다. 자질구레한 곳에 큰 산을 쌓는다면, 반드시 기세를 잃을 것이다. 청·장기의 『독화기문』「장법」에 나오는 글이다.

字有收放, 畵亦有收放. 當收不收, 境界塡塞, 當放不放, 境不舒展. 「收放」—淸·蔣和『畵學雜論』

글자를 쓰는 데 거두고 내치는 것이 있듯이 그림에도 거두고 내치는 것이 있다. 거두어야 할 때에 거두지 않으면 경계가 막히고, 내쳐야 할 때에 내치지 않으면, 경계가 펼쳐지지 않게 된다. 청·장화의 『화학잡론』「수방」에 나오는 글이다.

一葉一花, 自然開合, 或飛或鳴, 各有姿態, 圓朶非無缺瓣, 密葉每間疏枝, 無風則飜葉不多, 向日則背花在後, 石畔栽花宜空一面, 花間集鳥必在空柯, 縱有化裁[1]不離規矩, 此花鳥之位置也. —淸·迮朗[2]『繪事彫蟲』

하나의 잎과 꽃이 저절로 피고 합치면, 새가 날거나 지저귀는 온갖 자태가 있다. 둥근 꽃송이에도 시든 잎이 있다. 촘촘한 잎은 언제나 성근 가지 사이에 있다. 바람이 없으면 날리는 잎이 많지 않다. 해가 비치면 그늘진 꽃은 뒤에 있다. 돌 옆에 심은 꽃은 한 면을 비워야 한다. 꽃 사이에 모이는 새는 반드시 빈 가지에 있어야 한다. 변화에 따라 만물을 다스리는 재주가 있더라도, 규칙을 벗어나면 안 된다. 이것이 화조의 위치이다. 청·책랑의 『회사조충』에 나오는 글이다.

注

1 화재化裁: 음양陰陽의 변화에 따라서, 만물이 다스려지는 것이다.

2 책랑迮朗: 청나라 화가이다. 오강吳江 사람, 자는 만천卍川, 건륭乾隆 54년(1789)에 거인擧人이 되었다. 벼슬이 봉양훈도鳳陽訓導이었다. 시詩와 고문사古文辭에 능했다. 처음에 북경北京에 있으면서 산수화를 잘 그려, 공경公卿들 사이에 명성이 높았다. 낙향한 후로는 사의화훼寫意花卉를 많이 그렸다. 전각篆刻을 잘하여 『인보印譜』가 있다. 저서에 『회사쇄언繪事瑣言』과 『삼만육천경호중화선록三萬六千頃湖中畵船錄』이 있다. 아들 책수학迮壽鶴도 진사進士로서, 그림을 잘 그렸다. 『회사조충繪事彫蟲』은 10권으로, 모두 50편이다. 조충으로 이름 지은 것은, 유언화劉彦和의 『문심조룡文心雕龍』체를 모방하여 겸손하게 '조충'이라고 하였다. 편중에 전인들의 논화論畵 성문成文을 그대로 답습하여, 주조鑄造를 더하지 않은 것이 있다. 채록한 자료는 매우 풍부하지만, 전인들이 밝히지 않은 뜻도 있다.

4. 허실虛實

山實虛之以煙靄, 山虛實之以亭臺. —淸·笪重光『畫筌』

산이 꽉 차면 안개와 아지랑이로 비우고, 산이 허하면 정자와 누대를 그려 넣는다.
청·달중광의 『화전』에 나오는 글이다.

大抵實處之妙皆因虛處而生, 故十分之三天地位置得宜, 十分之七在雲烟鎖斷. 「章法」—淸·蔣和『學畫雜論』

대체로 그려서 채워진 곳의 묘함은 그리지 않고 비운 곳에서 모두 생겨난다. 이에 10분의 3은 하늘과 땅의 위치가 적합한데 있고, 10분의 7은 구름과 안개가 끼고 끊어지는 데에 묘함이 있다. 청·장화의 『학화잡론』「장법」에 나오는 글이다.

樹石布置須疎密相間, 虛實相生, 乃得畫理. 「樹石虛實」—淸·蔣和『學畫雜論』

나무와 돌을 배치하는 데는 성글고 치밀한 것을 서로 섞어 배치해야, 허와 실이 상생하여 그림의 이치를 터득하게 된다. 청·장화의 『학화잡론』「수석허실」에 나오는 글이다.

近處樹石塡塞[1]用屋宇提空[2], 遠處山崖塡塞, 用烟雲提空. 是一樣法. 「樹石虛實」—淸·蔣和『學畫雜論』

가까운 곳에 나무와 돌을 그려 넣을 적에는 집을 그려서 공간을 취하며, 먼 곳에 산과 언덕을 메워 넣을 적에는 연기나 안개를 그려서 공간을 취하는 것이다. 이것이 같은 방법이다. 청·장화의 『학화잡론』「수석허실」에 나오는 글이다.

注

1 전색塡塞: 메우거나 틀어막는다는 뜻으로, 여기서는 그려 넣는 것을 의미한다.
2 제공提空: 제提는 단절斷絶의 의미로, 공간을 단절시킨다는 뜻이다. 공간을 취한다는 뜻도 된다.

樹石排擠以屋宇間之, 屋後再作樹石, 層次¹更深. 知樹之塡塞間以屋宇, 須知屋宇亦是實處², 層崖累積³以烟雲鎖之, 須知烟雲之裏亦是實處. 「樹石虛實」—清·蔣和『學畵雜論』

나무와 돌을 그리지 않고 집을 사이에 그릴 땐, 집을 그린 뒤에 다시 나무와 돌을 그려 넣으면, 서로 이어지는 층차가 더욱 깊어진다. 나무를 그려 넣을 적에 집들을 그려 넣는 방법을 알려면, 반드시 집들도 실제로 있는 것처럼 그려야한다는 것을 알아야 한다. 높이 솟은 낭떠러지가 겹겹이 쌓인 곳에 연기와 운무를 그리려면, 연기와 구름 속에 실제로 있는 것처럼 그려야한다는 것을 알아야 한다. 청·장화의『학화잡론』「수석허실」에 나오는 글이다.

注

1 층차層次: 서로 이어지는 차례를 이른다.
2 실처實處: 실제로 있는 것으로, 실제로 있는 것같이 그려야 한다는 의미이다.
3 층애누적層崖累積: 높이 솟은 낭떠러지가 포개어, 여러 번 쌓여 있는 것을 이른다.

山水篇幅¹以山爲主, 山是實, 水是虛. 畵〈水村圖〉, 水是實而坡岸是虛. 寫坡岸平淺遠淡, 正見水之闊大. 凡畵水村圖之坡岸, 當比之烘雲托月². 「水村圖」—清·蔣和『學畵雜論』

산수 화폭은 산을 위주로 해야 한다. 산은 실이고 물은 허이다. 〈수촌도〉를 그릴 적에는, 물이 실이고 언덕은 허이다. 언덕과 기슭을 그릴 적에는 평평하고 얕고 멀고 잔잔해야 물이 넓고 크게 보인다. 대체로 수촌도의 언덕과 기슭을 그리는 것은 당연히 '홍운탁월'에 비유해야 한다. 청·장화의『학화잡론』「수촌도」에 나온 글이다.

注

1 편폭篇幅: 지면紙面이나 문장의 길이를 말하는데 여기선 화폭을 이른다.

2 홍운탁월烘雲托月: 홍탁烘托은 동양화법의 하나이다. 먹이나 엷은 빛깔로, 윤곽을 그리
고 모양을 두드러지게 하는 것을 말하며 두드러지게 하다, 부각시킨다는 뜻이 있다. '홍
운탁월烘雲托月'은 주위를 어두운 구름으로 칠하여, 달을 돋보이게 하는 기법이다. 작품
에서 주위의 다른 것들을 빌려 돋보이게 하는 것을 '홍운탁월적필법烘雲托月的筆法'이라
한다.

..

邱壑太實須間以瀑布, 不足再間以雲煙, 山水之要, 寧空毋實. —淸·錢杜『松壺
畵憶』

구학이 지나치게 꽉 차면 반드시 폭포를 사이에 넣어야 한다. 부족하면 다시 구름을
섞어 넣어야 한다. 산수의 요결은 차라리 비울지언정 채우지 않는 것이다.
청·전두의 『송호화억』에 나오는 글이다.

..

深處必消一淡, 密處要間以疏. 如寫一濃點樹, 則寫雙鉤夾葉間之, 然後
再用點葉. 如寫一濃黑石, 則寫一淡赭山間之. 然後再疊黑石. 或樹外間水,
山脚間雲, 所謂虛實實虛, 虛失相生, 相生不盡. 如此作法, 雖千山萬樹, 全
幅寫滿, 豈有見其迫塞者耶? —淸·鄭績跋畵

깊숙한 곳에는 담담함을 모두 없애야 하고, 빽빽한 곳은 성근 것을 섞어야 한다. 모
두 짙은 점으로 나무를 찍어서 그릴 경우에는 쌍구로 협엽을 그려 넣은 뒤에 재차 점으
로 잎을 찍는다. 하나 같이 짙고 검은 돌을 그릴 것 같으면, 한차례 자색 산을 섞어서
그린다. 그런 뒤에 재차 검은 돌을 쌓는다. 더러 나무 외에 물을 섞거나 산기슭에 구름
을 섞어 그리는 것을 빈곳은 채우고 채워진 곳은 비운다고 하는 것으로, 허실이 서로
생겨서 상생이 그치지 않는다. 이 같은 방법으로 수많은 산과 나무를 전폭에 가득하게
그리더라도 어떻게 꽉 막힌 것을 볼 수 있겠는가? 청·정적의 『발화』에 나오는 글이다.

..

黑·濃·濕·乾·淡之外加一白字, 便是六彩. 白卽紙素之白, 凡山石之
陽面處, 石坡之平面處, 及畵外之水天空闊處, 雲物空明處, 山足之杳冥處,

樹頭之虛靈處, 以之作天·作水·作煙斷·作雲斷·作道路·作日光, 皆是此白. 夫此白本筆墨所不及, 能令爲畫中之白, 並非紙素之白, 乃爲有情, 否則畫無生趣矣. 然但于白處求之, 豈能得乎! 必落筆時氣吞雲夢[1], 使全幅之紙皆吾之畫, 何患白之不合也? 揮毫落紙如雲煙, 何患白之不活也? 禪家云: “色不異空, 空不異色, 色卽是空, 空卽是色[2].” 眞道出畫中之白, 卽畫中之畫, 亦卽畫外之畫也. 特恐初學未易造此境界, 仍當于不落言詮[3]之中, 求其可以言詮者而指示之. 筆固要矣, 亦貴墨與白合, 不可用孤筆孤墨[4]在空白之處令人一眼先覰著[5]他. 又有偏于白處用極黑之筆界開, 白者極白, 黑者極黑, 不合而合, 而白者反多餘韻. 譬如爲文愈分明愈融洽[6]也. 吾嘗言 “有定理無定趣,” 此其一端也. 且于通幅之留空白處尤當審愼. 有勢當寬闊者, 窄狹之則氣促而拘; 有勢當窄狹者, 寬闊之則氣懈而散. 務使通體之空白毋迫促, 毋散漫, 毋過零星, 毋過寂寥, 毋重複排牙[7], 則通體之空白亦卽通體之龍脈[8]矣. 凡文之妙者皆從題之無字處作來, 憑空蹴起, 方是海市蜃樓[9], 玲瓏剔透[10]. —淸·華琳 『南宗抉秘』

검은 것·짙은 것·젖은 것·마른 것·묽은 것 이외에 흰 백자 하나를 더하면 육채이다. 흰 것은 종이 바탕의 흰 것이다. 모든 산과 돌의 햇살이 비치는 면, 돌과 언덕의 평평한 면, 그림 밖의 물과 하늘이 공활한 곳, 구름 맑고 드넓은 곳, 산기슭이 아득한 곳, 수목의 끝이 밝은 곳, 하늘·물·연기가 끊어진 곳, 구름이 잘린 곳, 도로·햇빛 등을 그리기도 하는데, 이것이 모두 흰빛이다.

흰 곳은 본래 필묵이 미치지 않는 곳이라야, 그림 속의 흰 것이 될 수가 있다. 그러나 모두가 종이 바탕의 흰 것이 아니라야 정이 있다. 그렇지 않으면 그림이 정취가 생길 수 없을 것이다. 반면에 흰 곳에서만 구한다면 어찌 정을 얻을 수가 있겠는가? 반드시 붓을 댈 때 기세가 대단하여 전 화폭의 종이에 모두 내가 그릴 수 있다면, 흰 것이 합치되지 않을 것을 어찌 걱정하며, 종이에 그린 것이 연기나 구름 같다면 흰 것이 활발하지 않을까 걱정할 필요가 있겠는가?

불가에서 말한 “색은 공과 다르지 않고, 공은 색과 다르지 않으니, 색은 공이요, 공은 색이다.”고 한 것은 그림 가운데 공백을 말한 것이다. 그림 가운데 그림이요, 그림 밖의 그림이라는 것이다. 특히 초학자들이 이러한 경지에 쉽게 도달하지 못할 것이다.

언어로 설명한 사항은 중심을 벗어나지 않은 범위에서 말로 설명할 수 있는 것을 찾아 가리켜주어야 한다. 필치는 정말 중요한데, 먹과 공백이 어울리는 것이 귀중하다. 공백과 어울리게 필묵을 사용해야, 사람들이 한 번 보면, 미리 공백을 자세히 살피게 된다. 공백에 매우 검은 필치를 사용하여 경계를 나눌 경우에는 흰 곳은 아주 희게 하고 검은 곳은 아주 검게 하여 분명한 곳이 있으면, 일치하지 않아도 조화로운 공백에도

여운이 많을 것이다.

비유하면 문장을 지을 적에 분명할수록 문장이 더욱 조화롭게 되는 것과 같다. 내가 일찍이 "정해진 이치가 있으나, 일정한 정취는 없다."고 한 것도 이 부분을 말한 것이다. 전체화폭에 공백을 남길 곳에는 더욱 자세하고 신중하게 해야 한다. 형세가 널찍해야 할 곳을 좁게 하면, 기운이 촉박하여 구애되며, 형세가 좁아야 할 곳을 널찍하게 하면, 기운이 해이해져 산만해질 것이다.

전체 화폭의 공백은 바싹 붙이지 말고, 산만하게 하지 말며, 너무 엉성하게 하지 말고, 너무 쓸쓸하게 하지 말며, 경물의 배치가 중복되지 않도록 힘쓰면, 전 화폭의 공백도 전체 산의 기맥을 이룰 것이다. 대개 문채가 묘한 것은 모두 제목에 없는 글자에서 지은 것으로, 빈 곳에 의지하여 시작해야, 신기루처럼 곱고 투명해질 것이다. ─청·화림의 『남종결비』에 나오는 글이다.

注

1 기탄운몽氣吞雲夢: 기세氣勢나 기백氣魄이 아주 큰 것을 형용하는 것이다. * 운몽雲夢은 옛날의 호수늪 이름으로, 진晉나라 이후부터 아주 큰 것을 '운몽雲夢'이라 하였다.

2 "색즉시공色卽是空, 공즉시색空卽是色": '물질적인 것 그대로가 공空이며, 공空 자체가 물질적인 것으로 되어 있다.'는 뜻이다.(1. 화도론 89쪽 주 참고)

3 언전言詮: 언어言語로 설명된 사항事項, 또는 말, 언어로 설명하는 수단이나 방법을 이른다.

4 고필고묵孤筆孤墨: 필력이 없고 먹의 변화가 없어, 정신이 생동하지 않는 필묵을 말하기도 하고, 유난히 튀는 먹색이나 필치로 주변의 분위기와 조화되지 않는 필묵을 이른다.

5 처저覰著: 자세히 살펴보는 것이다.

6 융흡融洽: 사이가 좋다, 조화롭다, 융화된다.

7 배아排牙: 배아胚芽로 싹을 배치하는 것이다. 경상景象을 배치하는 것을 비유하는 말이다.

8 용맥龍脈: '내용거맥來龍去脈'으로, 풍수지리설에서 산의 기세와 기복을 이른다. 산의 지세가 용트림 치며 뻗어나가 이룬 맥으로, 산의 정기가 흐르는 줄기를 이르는 것이다. 사물의 경과 상태와 경위, 일의 전후관계와 내력을 말하는 것이다.

9 해시신루海市蜃樓: 대기 속에서 일어나는 빛의 이상 굴절로, 엉뚱한 곳에 물상物像이 나타나는 현상인 '신기루蜃氣樓'를 말한다. 실제 존재하지 않는 물질을 비유한다.

10 영롱척투玲瓏剔透: 영롱玲瓏은 '영활기교靈活奇巧'로 융통성이 있으며 교묘하다, 투명하고 곱다, 예쁘고 총명하다는 뜻이다. * 척투剔透는 투명·투철·총명하다는 뜻이다.

按語

청나라 장식張式이 『화담畵譚』에서 "안개와 구름을 선염하면 그림 가운데 흘러 다니는 기운이 되기 때문에, 공백이라고 말하는데, 종이를 비우는 것이 아니다. 공백은 바로 그림이다. 옛 사람들은 나무 하나 돌 하나에 모두 연운의 운치를 얻었으나, 근일의 예찬과 황공망을 모방하는 자들은 연운은 마무리하는 일로 여긴다. 내(張式)가 배우는 자들이 그것을 만회하길 원하여, 화도畵道를 한 번 변화시켰다. 필묵의 위치는 기세가 통하면, 신운이 있

는 것과 다를 바 없으니, 허와 실을 경영하여 상세하게 하거나 간략하게 하는 것이다.[煙雲
渲染爲畵中流行之氣, 故曰空白, 非空紙. 空白卽畵也. 古人一樹一石皆得煙雲之致, 近日貌襲倪
黃者, 視煙雲爲了手事. 吾願學者挽之, 使畵道一變. 筆墨位置不外通氣有神, 互用虛實經營詳略是
也.]"라고 하였다.

* 동양화에서 공백空白은 형상形象이 조성된 부분으로, 화면의 주체를 돋보이게 할 뿐 만
아니라, 동시에 화면의 의경意境도 확대하여 형상을 연장시킨다고 한다. 당나라 백거이白
居易의 〈비파행琵琶行〉에 있는 "이 때의 무성은 유성보다 낫다.[此時無聲勝有聲]"라고 한
구절에서 무성無聲은 바로 공백이다. 이는 여지를 남겨 두는 것으로 뜻은 이르되 붓은 이
르지 않아서, 관중들이 상상력을 발휘하게 한다. 그밖에 화면의 공백을 크고 작게 형상하
고, 분포가 적당한지 아닌지 화면 형식의 느낌이 완전히 조화되는 것과 매우 미묘한 관계
가 있다. 이는 필묵이나 선조를 돋보이게 하고, 색채 등의 방면에도 매우 중요한 작용을
일으킨다.

· ·

章法位置總要靈氣往來, 不可窒塞, 大約左虛右實, 右虛左實, 布景一定
之法, 至變化錯綜, 各隨人心得耳. —淸·秦祖永[1]『桐陰畵訣』

장법에서 위치는 신령스러운 기운이 왕래해야 하고, 막혀서는 안 된다. 좌측이 허하
면 우측이 실하고, 우측이 허하면 좌측을 실하게 하는 것이 경치를 배치하는 일정한
방법이다. 섞인 것을 변화시키는 것은 사람의 마음에 따라 터득할 뿐이다. 청·진조영의
『동음화결』에 나오는 글이다.

注

1 진조영秦祖永(1825~1884): 청나라 화가이다. 무석無錫 사람, 자는 일분逸芬이고, 호는 능
연외사楞煙外史이다. 시詩와 고문사古文辭에 능하고 해서·행서·고례古隸를 잘 썼으며, 산
수화를 잘 그렸다. 산수화는 왕시민王時敏의 화법을 바탕삼아 필묵筆墨이 초탈하고 중후
한 그림을 그렸다. 특히 형호荊浩·관동關仝·동원董源·거연巨然·예찬倪瓚·황공망黃公望
·오진吳鎭·왕몽王蒙 등의 그림을 모방하면, 진가眞假를 구별하기가 어려울 정도로 흡사
했다고 한다. 육법六法에 조예가 깊어『동음논화桐陰論畵』『화학심인畵學心印』『화결畵
訣』등의 저서를 남겼다. 『동음화결桐陰畵訣』 2권은 산수화법을 서술한 것으로, 대부분
고인들의 성설을 채록하였다.

5. 감춤과 드러냄藏露

。。。。。。。。。。。。。。。。。。。。。。。。。。。。

畵疊嶂層崖[1], 其路徑村落寺宇, 能分得隱見明白, 不但遠近之理了然, 且趣味[2]無盡矣. 更能藏處多于露處, 而趣味愈無盡矣. 蓋一層之上更有一層, 層層之中復藏一層. 善藏者未始不露, 善露者未始不藏. 藏得妙時, 便使觀者不知山前山後, 山左山右, 有多少地步, 許多林木, 何嘗不顯? 總不外躲閃[3]處高下得宜, 煙雲處斷續有則. 若主于露而不藏, 便淺薄. 卽藏而不善, 藏亦易盡矣. 然愈藏而愈大, 愈露愈小, 畵家每能談之, 及動筆時手與心忤, 所未解也. 「丘壑藏露」—明·唐志契『繪事微言』

첩첩이 쌓인 봉우리와 절벽을 그리는데, 길과 촌락과 사찰들이 숨었다가 드러나는 것을 명백하게 구분할 수 있게 그리면, 원근의 이치가 뚜렷할 뿐만 아니라 흥취가 무궁무진하게 될 것이다. 더욱 갈무리된 곳이 드러난 곳보다 많으면, 흥취가 더욱 끝이 없다. 한 층 위에 다시 한 층이 있고, 층층으로 된 중간에 다시 한 층이 갈무리되기 때문이다. 잘 갈무리하는 자는 처음엔 드러내고, 잘 드러내는 자는 처음엔 감춘다. 갈무리하는 것이 묘한 때를 얻으면, 보는 자들이 산의 앞뒤와 산의 좌우에 약간의 여지와 많은 숲과 나무들이 있다는 것을 알지 못하더라도, 어떻게 나타나지 않는다고 하겠는가?

총괄하면 몸을 피할 곳의 높낮이가 적당해야 하고, 연운이 낀 곳이 이어지고 끊어져야 하는 원칙을 벗어날 수 없다. 드러내는 것을 위주로 하여 감추지 않으면 천박해진다. 갈무리를 잘 하지 못하면, 감추더라도 쉽사리 텅 비게 될 것이다. "감추면 감출수록 더욱 커지고 드러내면 드러낼수록 작아진다."고 하는 말은 화가들이 늘 하는 말이지만, 붓을 운행할 때 손과 마음이 갈피를 잡을 수 없으면 이해하지 못한다. 청·당지계의 『회사미언』「구학장로」에 나오는 글이다.

注

1 첩장층애疊嶂層崖는 중첩된 산봉우리와 절벽을 이른다.

2 취미趣味는 감흥을 느끼어 마음이 당기는 멋으로, 흥취興趣이다.

3 타섬躲閃은 몸을 비키는 것이다.

按語

독일 시인 괴테(1749~1832)가 "우수한 작품12 은 누가 어떻게 탐구했는지를 논할 것 없이, 깊은 곳까지 모두 탐구할 수 없다."고 하였다. 탐구하지 못하는 곳을 그냥 남겨두어야, 반드시 "감춰진 곳이 드러난 곳보다 많다."고하였고, 작품에 더욱 깊은 예술경지를 부여하면, "흥취가 더욱 무궁무진해질 것이다."고 하였다.

背不可覩, 仄[1]其峯勢, 恍面陰崖; 坳[2]不可窺, 鬱其林叢, 如藏屋宇. 山分
兩麓, 半寂半喧; 崖突垂腐[3], 有現有隱.

數逕相通, 或藏而或露; 諸峯相望, 或斷而或連.

石無全角, 石之左右藏其角.

林麓互錯, 路暗藏于山根; 巖谷遮藏, 境深隱于樹裏. 樹根無着, 因山勢之
橫空; 峯頂不連, 以樹色之遙蔽. 近山嵌樹而坡岸稍移, 便使柯條別異; 密樹
憑山而根株叠露, 能令土石分明. 土無全形, 石之巨細助其形; 石無全角, 石
之左右藏其角. 土載石而宜審重輕, 石壘石而應相表裏.[4] 石有剝蘚之色, 土
有膏澤之容. 半山交結, 石爲齒牙. 平壘逶迤, 石爲膝趾. 山脊以石爲領脈之
綱, 山腰用樹作藏身之幄. 樹排蹤以衞峽, 石頹臥以障墟. 沙邊水蕩, 偶借石
防; 峯裏雲生, 還容樹影. 峯稜孤側, 草樹爲羽毛; 坡脚平斜, 石叢爲嵌綴. 樹
惟巧于分根, 卽數株而地隔; 石若妙于劈面[5], 雖百笏[6]而景殊. —淸·笪重光『畵筌』

산의 뒷면은 볼 수가 없고, 봉우리의 형세가 기울어 어렴풋하게 보이는 면은 그늘진
벼랑이다. 움푹 들어간 곳은 살필 수 없어서, 울창하게 숲이 모이면 집들이 숨어 있는
것 같다. 산기슭이 둘로 나뉘어 반은 적막하고 반은 떠들썩하다. 벼랑이 돌출하고 드리
워져서 나타나고 갈무리된 것이 있다.

몇 개의 길이 서로 통하여 숨거나 드러난다. 여러 봉우리들이 서로 바라보며 끊어졌
거나 이어져있다.

돌에 전혀 모서리가 없으면 돌의 좌우에 모서리를 감춰야 한다.

산과 숲이 서로 섞였으면 길은 산기슭에 가려지고, 바위 골짜기에 가려있으면 경치가
나무속에 깊숙하게 은거한다. 나무에 뿌리가 드러나지 않으면 그것 때문에 산세는 하늘
높이 빼어나고, 산꼭대기가 이어지지 않으면 나무색으로 가려서 멀게 표현한다. 가까운
산에 나무를 그려 넣고 언덕을 조금 옮기면, 다른 가지와 구별된다. 빽빽한 나무들이
산에 기대서 뿌리와 그루터기가 여기저기 드러나면, 흙과 돌을 분명하게 표현할 수 있다.

흙은 완전한 형상이 없기 때문에, 돌을 크거나 잘게 그려서 형상을 돕는다. 돌이 완
전한 모서리가 없으면 돌의 좌우에 감춘다. 흙에 돌이 실렸으면 경중을 살펴야 하고,
돌에 돌이 쌓였으면 서로 표리 관계를 이루어야 한다. 돌은 이끼가 벗어진 색을 띤 것
이 있고, 땅은 윤택한 모습이 있다. 돌이 산 중턱이 서로 연결 되었으면, 치아가 되고,
돌이 평평한 언덕이 구불구불하게 이어지면, 무릎과 발이 된다.

산의 등마루는 돌로 산봉우리의 맥을 다스리고, 산허리에는 나무로 몸을 가리는 휘
장을 만든다. 나무를 배열하여 협곡을 지키고, 돌을 뉘여서 언덕을 막는다. 모래 주변
을 물이 쓸어버리면 간혹 돌을 빌려서 막는다. 봉우리 속에서 운무가 피어오르면, 도리

어 나무 그림자 모양이 된다. 봉우리가 홀로 있으면 옆에 풀과 나무를 그려서 아름답게 하고, 언덕 기슭이 평평하게 기운 곳에는 돌무더기를 그려 넣는다. 나무는 뿌리를 구분하여 그리는 데 교묘함이 있다. 몇 그루를 그려서 땅과 구분시키는데, 돌이 흙 면보다 묘할 것 같으면, 수백 개를 그리더라도 경상이 달라질 것이다. 청·달중광의 『화전』에 나오는 글이다.

注

1 측仄: 측側과 통한다.

2 요坳: 산 아래 웅덩이이다.

3 수응垂膺: 벼랑이 가슴이 돌출 한 것 같다는 것이다.

4 이 아래에 왕휘王翬·운수평惲壽平의 논평이 있는데 "원래 평에는 산수화에서 돌을 그리는 것과 일반적인 화법은 다르지만, 반드시 흙과 돌이 혼연하게 이루어지고, 아주 기이하고 험한 경치라고 하더라도, 위치가 자연스러워야 화격에 합치된다.[原評山水中畵石與尋常畵法不同, 須令土石渾成, 雖極奇險之至, 而位置天然, 方爲合格.]"라고 하였다

5 벽면劈面: 흙 면이 나누어진 것을 이른다.

6 백홀百笏: 돌이 많은 것을 가리키는 말이다. 돌이 높이 솟아서, 홀을 손에 잡고 조회하는 것 같은 모양을 형용한 말이다.

..

或露其要處而隱其全, 或借以點明而藏其跡. 如寫帘于林端, 則知其有酒家,[1] 作僧于路口, 則識其有禪舍. 要令一幅之中無非是相生相需之道, 可以剪裁[2] 合度, 添補得宜, 令玩者遠看近看, 皆無不稱, 乃得之矣. 「人物瑣論」—淸

·沈宗騫『芥舟學畵編』卷四

중요한 곳을 드러내려면 전체를 감추어야 하고, 더러는 점을 찍어 분명하게 흔적을 감추어야 한다. 숲 꼭대기에 술집 깃발을 그릴 경우에는 술집이 있다는 것을 알게 될 것이고, 길 입구에 승려를 그릴 때에는 그곳에 사찰이 있음을 알게 된다. 한 폭의 그림 속에는 상생하고 상수하는 도가 아닌 것이 없다. 취사선택하여 배치함으로써 법도에 합치하고, 보충하고 더하여 마땅함을 얻으면, 감상자가 멀리서 보거나 가까이서 보거나 모두 칭찬하는 작품은 장법을 터득한 것이다. 청·심종건의 『개주학화편』 4권「인물쇄론」에 나오는 글이다.

注

1 이것은 남송의 이당李唐이 그린 〈죽쇄교변매주가竹鎖橋邊賣酒家〉 한 그림을 가리킨다. 다리 부근에 있는 죽림에 술집 깃발만 그려서 그림으로 그린 주막은 없지만, 이 그림에서 주막은 더욱 체현되어 시구에 함의含義되어 "쇄鎖"의 의경意境을 충분히 나타냈고, "장藏"

南宋, 李唐<淸溪漁隐圖>

과 "로露"의 관계를 교묘하게 처리하였다.

2 전재剪裁는 옷을 마름질하는 것이다. 대자연의 조화로운 배치를 비유함, 문장을 지을 때 소재를 취사선택하여 배치하는 것, 빼내거나 줄이는 것 등을 이른다.

按語

왕백민王伯敏이 1881년 6월 천진미술출판사에서 출간한 『중국화의 구도中國畵的構圖』에서 회화 예술에 있어 감춤의 특징 가운데 중요한 것이 몇 가지 있다고 하였다.

1. 보는 사람으로 하여금 연상할 수 있게 하여, 형상은 보이지 않아도 뜻이 드러나야 한다.

2. 숨기지 않는 곳이 더욱 두드러지고 눈에 띄게 한다.

3. 유한한 것을 무한한 것으로 변화 시킨다.

4. 어떤 처리상의 모순을 완화시키거나 해결해 준다.

또 다른 것이 있는데, 감춤과 노출은 상대적인 것이다. 회화는 조형예술로서 본래 노출시키는 것이다. 따라서 구도 상에서 뜻을 감추는 것은 주의해야할 필요가 있다.

6. 복잡하고 간단함繁簡

· ·

繁中置簡, 靜裏生奇. —明·沈周跋王紱〈江山漁樂圖〉卷, 見『石渠寶笈初編』卷六

번잡한 중에 간단함을 배치하면 고요함 속에 기이함이 생긴다. 명·심주가 왕발이 그린 〈강산어락도〉권에 제한 것이다. 『석거보급초편』6권에 보인다.

山不必多, 以簡爲貴. —明·董其昌『畵禪室髓筆』

산은 많이 그릴 필요가 없는데, 간단함을 귀하게 여기기 때문이다. 명·동기창의 『화선실수필』에 나오는 글이다.

寫竹寫石, 筆簡乃貴. 此卷不用簡而用繁, 因其勢而縱橫之, 亦以得其理耳. 理得, 則一葉不爲少, 萬竿不爲多也. —明·魯得之「魯氏墨君題語」, 見『式古堂書畵滙考』

대와 돌을 그리는 것은 필치가 간결해야 귀하다. 이 그림은 간단하지도 않으면서 번잡하지도 않은 필치를 사용했지만, 기세가 자유자재한 것도 이치를 터득했기 때문이다. 이치를 터득하면, 한 잎만 그려도 적다는 느낌이 들지 않고, 수많은 줄기를 그려도 많다는 느낌이 들지 않을 것이다. 명·노득지의 「노씨묵군제어」이다. 『식고당서화회고』에 보인다.

畵家以簡潔爲上, 簡者簡于象而非簡于意, 簡之至者縟之至也. 潔則抹盡雲霧, 獨存孤貴, 翠黛煙鬟[1], 斂容而退矣. 而或者以筆之寡少爲簡, 非也. 〈虢國夫人[2]夜遊〉, 輩徒如水, 豈厭其多? 中略 予嘗以畵品高貴在繁簡之外, 世尙無有知者. —明·惲向論畵山水, 見淸·陳撰『玉几山房畵外錄』

화가들은 간결한 것을 좋은 것으로 여긴다. 간단한 것은 형상이 간단한 것이지, 뜻이 간결한 것은 아니다. 간단한 경지에 이른 자는 번잡한 경지에 도달한 자이다. 깨끗하면 운무를 다 제거하고 고귀함만 남기면, 검푸른 산봉우리의 운무가 모습을 거두면서 물러날 것이다.

張萱〈虢國夫人遊春圖〉

혹자는 필치가 적은 것을 간결한 것으로 여기는데, 그렇지 않다. 〈괵국부인야유도〉는 무리지은 하인들이 물처럼 많지만, 어떻게 많이 그렸다고 싫어하는가? 중간은 생략한다. 내가 항상 그림의 품격이 고귀함은 많거나 간결함 밖에 있다고 하였으나, 세간에는 오히려 아는 자가 없다. 명·운향이 산수화를 논한 것이다. 청나라 진찬의 『옥궤산방화외록』에 보인다.

注

1 연환煙鬟: 운무가 둘러싸인 봉우리를 비유한다.
2 괵국부인虢國夫人: 당나라 현종玄宗의 총비寵妃인, 양귀비楊貴妃의 언니이다.

繁不可重, 密不可窒, 要伸手放脚, 寬閑自在. —淸·王翬『淸暉畫跋』

번잡해도 무거워서는 안 되고, 빽빽해도 막히면 안 된다. 결국 손을 펼치고 큰 걸음을 걸으며 널찍하고 조용함이 스스로 있어야 한다. 청·왕휘의 『청휘화발』에 나오는 글이다.

繁簡之道, 一在境, 一在筆. 在境則可多可少, 千邱萬壑不壓, 一片林石不孤, 披卻導窾[1]爲之也. 在筆則宜密宜疎, 如射之彀率[2]不變也. 學者佈景, 初苦平淺, 旣壓重累, 由昧奏刀, 其筆無警策[3], 由失正鵠[4]耳. 必庖丁解牛, 由基[5]穿楊, 斯謂能事. —淸·范璣『過雲廬畫論』

번잡하고 간단한 방법이 하나는 경계에 있고 하나는 용필에 있다. 경계에 있으면 많아도 되고 적어도 된다. 많은 골짜기와 계곡이 무너지지 않고, 한 조각의 숲과 돌이 외롭지 않게 산수의 요점을 파악하여 순리대로 그린다. 용필에 있는 것은 조밀하고 성근 것이 적의하여, 화살을 쏠 때 화살을 맞히는 표준이 변하지 않는 것과 같아야 한다.

그림을 배우는 자가 경치를 배치할 때, 처음에는 평평하고 얕게 될까봐 고민한다. 이미 중첩되어 막혔으면, 어두운데서 칼을 쓰는 것처럼 그림에 감동시킬 만한 것이 없어서 정확한 목표를 잃게 된다. 반드시 포정이 소를 해체하듯이 하고, 유기가 활로 버들잎을 뚫듯이 하는 것이 일을 잘 한다고 하는 것이다. 청·범기의 『과운려화론』에 나오는 글이다.

注

1 피각도관披卻導窾이 『장자』에는 '비극도관批郤導窾'으로 되었다. '비극도관'은 뼈와 근육의

틈새를 따라 칼을 쓰면, 소의 몸체가 쉽게 분해된다는 뜻으로 '사물의 요점을 파악하여 순리대로 일을 처리함'을 비유하는 말이다. 『장자』「양생주」에 아래 문장이 나온다. "천리를 따라 큰 틈을 쪼개고 큰 구멍에 칼을 찌릅니다. 소의 본래의 구조에 따라 칼을 쓰므로, 힘줄이나 질긴 근육에 부닥뜨리는 일이 없습니다. 하물며 큰 뼈야 더 말할 나위 있겠습니까?[依乎天理, 批大卻, 導大窾, 因其固然, 技經肯綮之未嘗, 而況大軱乎.]"

2 구율觳率은 활시위를 당기는 한도限度, 화살을 맞히는 표준이다.

3 경책警策은 기발하고 세련되어, 사람을 감동시키는 글귀를 이른다.

4 정곡正鵠은 과녁을 정확하게 맞히다. 문제의 핵심을 정확하게 파악한 것을 비유하는 말이다. 『예기禮記·중용中庸』에서 "활을 쏘는 것은 군자와 닮은 점이 있다. 정곡을 놓치면 돌이켜 자기 자신에게서 문제점을 찾는다.[子曰, 射有似乎君子. 失諸正鵠, 反求諸其身.]"고 하였다. 육덕명陸德明의 석문에 의하면 '정'과 '곡'은 모두 새의 이름이다.[陸德明釋文, 正鵠皆鳥名也].고 하였다. 후에 정확한 목표로 전의되어 사용되었다.

5 유기由基는 양유기養由基로, 춘추시대 활을 잘 쏘는 사람이다.

趙松雪〈松下老子圖〉, 一松一石·一藤榻·一人物而已. 松極繁, 石極簡. 藤榻極繁, 人物極簡. 人物中衣褶極簡, 帶與冠·履極繁. 卽此可悟參錯之道. —淸·錢杜『松壺畵憶』

조송설[趙孟頫]의 〈송하노자도〉는 소나무 하나, 돌 하나, 등나무 의자 하나, 한 사람 뿐이다. 소나무는 지극히 상세하고, 돌은 매우 간단하다. 등나무 의자는 매우 자세하고, 인물은 지극히 간명하다. 인물 가운데 옷 주름은 몹시 간단하나, 띠와 모자와 신발은 매우 상세하다. 이 그림에서 가지런하지 않고, 들쭉날쭉하게 한다는 방법을 이해할 수 있다. 청·전두의 『송호화억』에서 나온 글이다.

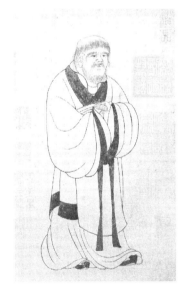

元, 趙孟頫〈老子像〉軸

7. 성김과 빽빽함疏密

所謂疏者, 不厭其爲疏. 密者, 不厭其爲密. 濃者, 不厭其爲濃. 淡者, 不厭其爲淡. —元·倪瓚『雲林畵譜』

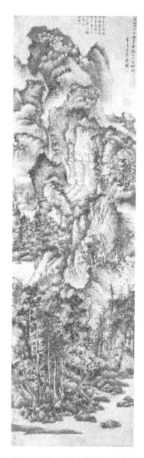

트였다고 하는 것은 성글게 그려도 싫증나지 않는 것이다. 빽빽한 것은 꽉 차게 그려도 싫증나지 않는 것이다. 짙은 것은 짙게 그려도 싫증나지 않는 것이다. 옅은 것은 담담하여도 싫증나지 않는 것이다. 원·예찬의 『운림화보』에 나오는 글이다.

按語

성긴 그림은 예찬倪瓚의 고목이나 정자 같은 것이고, 빽빽한 그림은 왕몽王蒙의 수많은 골짜기와 바위 같은 것이다. 짙은 그림은 공현龔賢의 층층이 점염한 그림 같은 것이고, 옅은 그림은 운수평惲壽平의 안개구름이 아득한 것 같은 것이다. 트인 가운데 빽빽함이 있어야 성글어도 싫증나지 않는다. 빽빽한 가운데 성긴 맛이 있어야, 빽빽해도 싫증나지 않는다. 성글거나 빽빽하고 짙거나 옅은 가운데도 각기 주가 되는 조화와 보조하는 조화를 갖추면, 모두 빼어나지도 않고 빼어남이 없어져서 모두 대립하지 않게 된다. 그렇지 않으면 한 쪽으로 빠져서 성김, 빽빽함, 짙음, 옅음이 각자 외롭게 서서 그림의 병이 된다.

元, 王蒙 <靑卞隱居圖>軸

..

顧今世不乏名手, 而可傳者少. 便面尺幅, 無間疏密; 尋丈絹素, 實見短長. ―明·李式玉『赤牘論畵』

금세에는 유명한 작가가 있으나, 후세에 전할 만한 사람은 적다. 부채나 작은 화폭은 소밀함을 흠잡을 데가 없으나, 한 길쯤 되는 비단 바탕에는 실로 장단점이 드러난다. 명·이식옥의 『적독논화』에 나오는 글이다.

元, 倪瓚 <幽潤寒松>軸

..

文徵仲述古云: "看吳仲圭畵, 當于密處求疏, 看倪雲林畵, 當于疏處求密." 家香山翁每愛此語. 嘗謂此古人眼光練破四天下處. 余則更進而反之曰: 須疏處用疏, 密處加密, 合兩公神趣而參取之, 則兩公參用合一之元微也. ―淸·惲壽平『南田畵跋』

문징명이 옛말을 술회하여 "오중규 그림을 보면 빽빽한 곳에서 성김을 구하였고, 예운림의 그림을 보면, 성근 곳에서 빽빽함을 구하였다."고 하였다. 우리 집안 향산옹惲向께서 항상 이 말을 애호했다. 언젠가 이 말은 고

인의 안목이 천하 사방에 익숙하게 전파된 것이라고 하셨다. 내가 다시 나가 그 말에 반대하며 말했다. 소밀한 곳은 소밀한 방법을 써야 하고, 빽빽한 곳에는 더 빽빽함을 더해야, 두 분의 신묘한 정취가 합하여 섞이면, 두 분의 장점을 겸용하여 하나로 조화시키는 것이 가장 오묘하다. 청·운수평의 『남전화발』에 나오는 글이다.

淸, 鄭燮〈瘦竹圖〉

...

一兩三枝竹竿, 四五六片竹葉; 自然淡淡疏疏, 何必重重疊疊? —淸·鄭燮〈墨竹圖〉上海博物館藏

한 두세 가지의 대 줄기에는 넷에서 대여섯 조각의 대 잎이 있다. 자연히 담담하며 성근데 어찌 반드시 거듭거듭 쌓아야만 하는가? 상해박물관에 소장되어 있는 청나라·정섭의 〈묵죽도〉에 있는 글이다.

...

凡作一圖若不先立主見, 漫爲塡補, 東添西湊, 使一局物色各不相顧[1], 最是大病. 先要將疎密虛實, 大意早定, 灑然落墨, 彼此相生而相應, 濃淡相間而相成, 折開[2]則逐物有致, 合攏[3]則通體聯絡. 自頂及踵, 其煙嵐雲樹, 村落平原, 曲折可通, 總有一氣貫注之勢. 密不嫌迫塞[4], 疎不嫌空鬆[5]. 增之不得, 減之不能, 如天成, 如鑄就[6], 方合古人佈局之法.

「山水·布置」—淸·沈宗騫『芥舟學畵編』卷一

그림을 제작할 때는 먼저 주견을 세우지 않고 마음대로 메우고 보충하여, 이것저것 보태서 모은다면, 전체 형국의 경색 모두가 서로 어울리지 않으니 가장 큰 병통이다. 우선 성글거나 촘촘하게 할 곳과 비우거나 채울 곳의 대체적인 의도를 일찍이 정하고, 깨끗하고 산뜻하게 그림을 그리되, 피차가 상생하여 서로 어울리고 농담이 서로 잘 어울리게 섞여야, 하나하나 나누어보면 사물에 따라서 색다른 풍치가 있고, 통합하여 보면 전체가 연결된다.

화면 꼭대기에서부터 밑까지 산에 피어오르는 안개와 구름 낀 나무, 촌락과 평원 등이 모두 빠짐없이 표현되면서도 통할 수 있어야, 모두 한 기운이 관통하는 형세를

갖추게 된다. 빽빽한 곳은 꽉 막히는 것도 싫어하지 말고, 성근 곳은 텅 빈 것도 싫어할 것 없다. 증가시킬 수도 없고, 감소시킬 수도 없어서 저절로 이루어진 듯이, 마치 쇠를 녹여 틀에 부어 무엇을 만들 듯 해야 옛사람의 배치법과 부합될 것이다. 청·심종건의 『개주학화편』1권 「산수·포치」에 나오는 글이다.

注

1 물색物色: '경색景色'이다. * 상고相顧는 서로 '조응照應'하는 것이다.

2 탁개坼開: '개봉開封'으로 나누어 놓는 것이다.

3 합롱合攏: 합쳐서 묶는 것이다.

4 박색迫塞: 각박하고 막히는 것이다.

5 공송空鬆: 공허하고 산만한 것이다.

6 주취鑄就: 쇠를 녹여 만드는 것으로, 주조鑄造하듯이 양성하는 것이다.

元, 吳鎭 <漁父圖> 軸

⋯⋯⋯⋯⋯⋯⋯⋯⋯⋯⋯⋯⋯⋯

蓋局法, 第一當論疏密, 人物小而多者, 則可配以密林深樹, 高山大嶺, 若大而少者, 則老樹一幹, 危石一區, 已足當其空矣. 以此推之, 則疏密之道自瞭瞭[1]矣.

作人物布景成局, 全藉有疎有密, 疎者要安頓有致, 雖略施樹石有清虛瀟灑之意[2], 而不嫌空鬆, 少綴花草有雅靜幽閑之趣, 而不爲岑寂[3], 一邱一壑, 一几一榻, 全是性靈[4]所寄. 令見者動高懷[5], 興遠想, 是謂少許勝人多許[6]. 如倪迂老遠岫疎林, 無多筆墨而滿紙逸氣者, 乃可論布局之疎. 密者須要層層掩映, 縱極重陰疊翠, 略無空處, 而清趣自存; 極往來曲折, 不可臆計[7], 而條理愈顯. 若雜亂滿紙, 何異亂草堆柴哉! ⋯⋯若通體拍塞者, 能以一二處小空, 或雲或水, 俱是畵家通靈氣[8]之處也. 「人物瑣論」—淸·沈宗騫『芥舟學畵編』卷四

화면을 배치하는 법 중에서 제일먼저 성글고 빽빽함을 논해야 한다. 인물이 작으면서 경물이 많으면, 우거진 숲과 우거진 나무, 높은 산과 큰 산봉우리로 배치해야 한다. 인물이 크면서 경물이 작으면, 늙은 나무 한 줄기와 높은 바위 한 덩어리만 그려도 공백을 충당할 것이다. 이런 것을 추단하면, 소밀의 방법이 절로 명료해질 것이다.

인물을 그리고 경치를 배치하여 화면을 완성할 때, 전적으로 의지하는 것

은 성근 것과 **빽빽한** 것이 있다. 성근 것은 적절하게 배치하는 운치가 있어야 한다. 대략 나무나 돌을 그리더라도, 맑고 허심하며 고결하고 자연스런 의취가 있어야 한다. 공허하고 느슨함을 싫어하지 않아야 한다. 화초를 장식한 것이 적더라도, 고상하며 조용하고 그윽한 정취가 있어야 한다. 적막해서는 안 되고, 언덕과 골짜기와 책상과 의자 같은 기물도 전부 감정을 표현해야 한다. 보는 자로 하여금 고상한 포부를 느끼고, 원대한 생각을 일으키게 한다. 이것이 승경을 조금 허용하고 사람은 많이 허용한다는 것이다.

예우로[倪瓚]가 그린 먼 산의 성근 숲은 필묵이 적지만 종이에 빼어난 기운이 가득하니, 화면을 성글게 배치하는 것에 대하여 논할 수 있다. **빽빽한** 것은 반드시 층층이 가려지고 어울려야 하는데, 짙푸른 그늘이 중첩되었더라도 공허한 곳이 전혀 없다는 느낌이 들면 맑은 정취가 절로 있게 된다.

오고 가는 변화가 지극하더라도 어림잡아 헤아려서는 안 되고, 조리가 더욱 드러나야 한다. 뒤섞여 어지러움이 종이에 가득하면, 어지러운 풀밭에 쌓인 땔나무와 무엇이 다르겠는가! …… 전체가 가득 채워진 것은 한두 곳을 약간 비워서 구름으로 하거나 물로 표현하는데 모두 화가의 영묘한 심기가 통하는 곳이다. 청·심종건의 『개주학화편』 4권「인물쇄론」에 나오는 글이다.

注

1 요료瞭瞭: 명백함, 분명함이다.

2 청허소쇄지의淸虛瀟灑之意: 마음을 비우며, 깨끗하고 자연스러운 의취를 이른다. * 청허淸虛는 마음이 깨끗하게 빈 것이다. * 소쇄瀟灑는 속되지 않고 고결함, 맑고 시원함, 자연스러워 어색하지 않은 것이다.

3 잠적岑寂: 적막함, 쓸쓸하게 높이 솟아 있는 것을 형용하는 말이다.

4 성령性靈: 내심內心의 세계로 정신, 사상, 감정 등을 두루 이르는 말이다.

5 고회高懷: 큰 뜻, 고상한 포부를 이른다.

6 소허승인다허少許勝人多許: 인물과 경물 중에서 인물 표현에 더 치중해야 한다는 뜻이다.

7 억계臆計: 어림잡아 헤아리는 것, 억측하는 것을 이른다.

8 영기靈氣: 영묘靈妙한 심기心氣이다.

..

字畫疏處可以走馬, 密處不使透風, 常計白當黑[1], 奇趣乃出. 「述書上」—淸·鄧石如[2] 語. 見淸·包世臣『藝舟雙檝』卷四

글씨나 그림에서 성근 곳은 말이 달릴 만하고, 빽빽한 곳은 바람도 통할 수 없으며, 늘 백을 헤아려 흑을 대처하면, 특이한 정취가 표현된다. 청·등석여의 말이다. 청·포세신의 『예주쌍즙』 4권「술서상」에 보인다.

注

1 계백당흑計白當黑: 백을 헤아려 흑을 대처하는 것으로, 장법章法의 하나이다. 서예나 전각 작품 중 문자 필획이 미친 실처實處가 흑이고, 문자 필획이 미치지 않는 빈 곳인 공백처가 백이다. 작품의 공백 처리도 전체 작품에 유기적으로 조성된다. 따라서 공백도 실제 글씨를 쓴 것과 같이 예술적 처리와 표현을 해야 한다.

2 등석여鄧石如(1743~1805): 청나라 전각가篆刻家·서예가이다. 초명初名은 염琰이고, 자가 완백頑伯이고, 별호가 완백산인完白山人이며, 안휘安徽 회령懷寧 사람이다. 사서체四書體에 정통하고 조예가 매우 깊었다. 전서篆書는 한비漢碑나 전액篆額과 당나라 이양빙李陽氷의 〈삼분기三墳記〉 등 전자篆字의 체세體勢와 필의筆意를 흡수하여, 침웅沉雄하고 질박하고 두터운 독자적인 면목을 이루어, 과거의 딱딱하게 구애되는 풍조를 모두 씻어버렸다. 전각은 서법에서 힘을 얻어 창경蒼勁하고 장엄莊嚴하며 유창하게 청신淸新하여, 당시의 진한秦漢 검인鈐印에 국한된 점을 타파해, 전각의 면목을 일변시켰다. 세상에서 '등파鄧派'나 '완파頑派'라고 일컫는다.

按語

왕백민王伯敏이 편찬한 『黃賓虹畵語錄』에서 "성긴 곳은 말이 달릴 만 하여도 성긴 곳이 공허하지 않아서 쓸모없는 것이 전혀 없어서 도리어 어떤 경상을 얻는다. 빽빽하여 바람이 통할 수 없어도 송곳을 세울 땅을 얻을 수 있으니, 사람들이 숨이 막히는 느낌이 들어서는 절대 안 된다."고 하였다.

密處幾欲塞滿天地, 而疏處則又極空曠. —淸·梁廷楠[1]『藤花亭書畵跋』

빽빽한 곳은 거의 천지를 채우듯이 해야 하고, 성근 곳도 매우 넓어야 한다. 청·양정남의 『등화정서화발』에 나오는 글이다.

注

1 양정남梁廷楠(1796~1861): 청나라 화가이다. 자가 장염章冉이고, 광동廣東 순덕順德 사람이다. 도광道光(1821~1850) 연간에 부방공생副榜貢生이 되어, 벼슬이 징해훈도澄海訓導였다. 흥이 나면, 원元나라 사람의 금벽산수金碧山水를 모방하였다. 저서에 『등화정서화발藤花亭書畵跋』이 있다. 자신이 소장하고 있는 서화의 제발과, 작자의 관지款識와, 전인의 제발들이다. 그 중에는 위작이 매우 많다.

世謂疏難于密, 爲密可躲閃[1], 疏不可躲閃, 非也. 密從有畫處求畫, 疏從
無畫處求畫. 無畫處須有畫, 所以難耳. —淸·戴熙『習苦齋畫絮』

세상에서 성근 것이 **빽빽**한 것보다 어려워서 '**빽빽**하게 하는 것은 회피할 수 있고,
성근 것은 피할 수 없다'고 말하는데 그렇지 않다. 세밀한 것은 그릴 수 있는 곳을 찾아
서 그리고, 성근 것은 그릴 수 없는 곳을 찾아서 그린다. 그릴 것이 없는 곳에서 그릴
것을 찾아야 하기 때문에 어려운 것이다. 청·대희의 『습고재화서』에 나오는 글이다.

注

　1 타섬躲閃: 몸을 비켜서 피하는 것으로, 회피하는 것이다.

8. 자유롭게 배치함縱橫

佈局觀乎縑楮, 命意寓于規程. 統于一而締搆[1]不棼, 審所之而開闔有準.
尺幅小, 山水宜寬; 尺幅寬, 邱壑宜緊. 卷之上下隱截[2]巒垠, 幅之左右吐呑
岩樹, 一縱一橫, 會取山形樹影; 有結有散, 應知境闢神開. —淸·笪重光『畫筌』

형세를 포치하는 것은 비단과 종이를 살피고, 뜻을 펴서 규칙과 정도에 따라서 표현
한다. 포국을 하나로 통일시키면, 결구가 어지럽지 않게 된다. 포치하는 곳을 살펴서,
열리고 합하는 준칙을 갖춘다. 화폭이 작더라도 산수는 넓어야 한다. 화폭이 넓으면,
구학은 번다해야 한다. 화폭의 상하는 산봉우리의 경계를 절단하여 감춰버린다. 화폭
의 좌우에는 바위와 나무를 숨기거나 드러낸다. 필치를 자유롭게 하여 산의 형상과 나
무의 모습을 취한다. 모이고 흩어지는 것이 있어야, 경지가 개척되고 풍신이 열린다는
것을 알아야 한다. 청·달중광의 『화전』에 나오는 글이다.

注

　1 체구締搆: 결구結構이다.
　2 은절隱截: 절단하여 제거하는 것이다.

屋宇多橫筆, 掩之者須透直之長林; 樹枝多直筆, 間之者須橫斜之坡石, 是橫與直之相需也.

凡畫當作三層, 如外一層是橫, 中一層必當多豎, 內一層又當用橫; 外一層用樹林, 中一層則用欄楯房屋之屬, 內一層又當略作遠景樹石以分別之, 或以花竹間樹石, 或以夾葉間點葉[1], 總要分別顯然. 夫畫雖有數層而紙素受筆之地, 只是一層, 是在細心體會. 其外層受筆之外便是中層地面, 中層受筆之外又是內層地面. 惟能調劑[2]得宜, 不模糊, 不堆垛[3], 不失章法, 便可使玩者幾欲躍入其中矣. 「人物瑣論」—淸·沈宗騫『芥舟學畫編』卷四

집을 그리는 데는 가로 필치를 많이 사용한다. 그것을 가리는 것은 곧고 긴 숲으로 나타내야한다. 나뭇가지는 곧은 필치를 많이 사용하며, 사이에는 언덕이나 바위를 가로 비스듬히 놓아야 한다. 이것이 가로선과 직선이 서로 구하는 것이다.

모든 그림은 삼층으로 그려야 한다. 예를 들면 바깥 한 층은 가로로 배치하고, 중간 한 층은 대부분 반드시 세워서 그리고, 내부의 한 층도 가로로 펼쳐진 사물을 이용하여 그린다. 바깥 한 층에 나무숲을 이용하여 그리면, 중간의 한 층은 난간이나 집들을 이용하고, 내부의 한 층은 대략 원경의 나무나 돌을 그려서 구별해야 한다. 더러는 꽃이나 대는 나무나 돌 사이에 배치하고, 혹은 협엽과 점엽을 섞어서 그려 넣는데, 모두 구별하여 표현해야 한다.

그림은 여러 층이지만 종이나 비단은 필치를 받아드리는 곳이 한 층뿐이기 때문에, 세심하게 체득하여 깨쳐야한다. 외부 층의 필획을 받아들이는 밖은 중간층의 바닥이고, 중간층의 필획을 받아들이는 밖은 안 층의 바탕이다. 마땅하게 조절하여, 모호하지 않게 하고, 쌓아 올리지 않고, 장법이 잘못되지 않으면, 감상자들이 거의 그림 안으로 뛰어 들어가고 싶게 할 수 있다. 청·심종건의 『개주학화편』4권「인물쇄론」에 나오는 글이다.

注

1 이협엽간점엽以夾葉間點葉: 협엽을 점엽에 섞어 넣는 것이다. * 협엽夾葉은 윤곽을 그린 나뭇잎이다. * 점엽點葉은 먹으로 찍어 그린 나뭇잎이다.

2 조제調劑: 조절함, 중재함, 구제함 등이다.

3 퇴타堆垛: 쌓아 올리는 것이다.

畫有一橫一豎: 橫者以豎者破[1]之, 豎者以橫者破之, 便無一順之弊. —淸·華翼綸『畫說』

그림 중에 하나는 가로로 그려지고 하나는 수직으로 그려진 것이 있으면, 가로 그린 것은 수직으로 파묵하고, 수직으로 그려진 것은 가로로 파묵하면, 모든 폐단이 없게 된다. 청·화익륜의 『화설』에 나온 글이다.

> **注**
> 1 파破: 파묵破墨으로, 먹을 겹쳐 사용함으로써 먹의 농담으로 입체감을 표현하는 수묵화의 한 기법이다. 발묵潑墨이 먼저 옅은 묵을 칠하고 그 다음에 짙은 먹을 칠하는 방법인 데 반해, 파묵은 먼저 짙은 먹을 사용하고 그 다음에 옅은 먹을 사용하는 방법이다.

9. 들쭉날쭉한 변화參差

短樹參差, 忌排一片; 密林蓊翳, 尤喜交柯. —淸·笪重光『畵筌』

키가 작은 나무는 들쭉날쭉하여 한 조각으로 배열하는 것을 꺼린다. 빽빽한 숲이 울창하게 그늘진 것은 가지를 교차하여야 더욱 좋다. 청·달중광의 『화전』에 나오는 글이다.

參差錯落無多竹, 引得春風入座來. —淸·鄭燮〈竹石圖〉軸. 揚州文物商店藏

들쭉날쭉하게 섞여서 대가 많지 않은데, 앉은 자리에 봄바람이 불어온다. 양주문물상점에 소장된. 청·정섭의 〈죽석도〉두루마리의 글이다.

高下參差, 石之靈者, 出自天成. 「人物瑣論」—淸·沈宗騫『芥舟學畵編』卷四

높낮이가 들쭉날쭉하여야, 바위의 영험함이 자연스럽게 표현된 것이다. 청·심종건의 『개주학화편』 4권 「인물쇄론」에 나오는 글이다.

10. 움직임과 고요함動靜

山之厚處卽深處, 水之靜時卽動時.
山川之氣本靜, 筆躁動則靜氣不生. —淸·笪重光『畫筌』

산이 혼후한 곳이 깊은 곳이고, 물이 조용할 때가 움직이는 때이다.
산천의 기는 본래 고요하여 조급하게 운필하면, 조용한 기가 생기지 않는다. 청·달중광
의 『화전』에 나오는 글이다.

山本靜也, 水流則動. 水本動也, 入畫則靜. 靜存乎心, 動在乎手. 心不靜,
則乏領悟之神; 手不動, 則短活潑之機. 動根乎靜, 靜極則動, 動斯活, 活斯
脫矣. —淸·迮朗『繪事彫蟲』

산은 본래 고요하나, 물이 흐르면 움직인다. 물은 본래 움직이지만, 그림에 담으면
고요해진다. 고요함은 마음에 있고, 움직임은 손에 있다. 마음이 고요하지 못하면, 정
신을 깨달을 수 없다. 손이 움직이지 않으면, 활발한 기미가 적다. 동적인 것은 정적인
데서 근본하고, 고요함이 극에 이르면 움직이며, 움직이면 활발하고, 활발하면 벗어난
다. 청·책랑의 『회사조충』에 나오는 글이다.

筆墨貴動而畦逕貴靜, 畦逕靜則筆墨自動耳. —淸·戴熙『習苦齋畫絮』

필묵은 동적인 것이 귀하고 법칙은 고요한 것이 중요한데, 법칙이 고요하면 필묵이
자연히 움직인다. 청·대희의 『습고재화서』에 나오는 글이다.

11. 기이함과 반듯함奇正(기안奇安·평기平奇)

邱壑者, 位置之總名. 位置宜安, 然必奇而安, 不奇無貴于安. 安而不奇, 庸手也; 奇而不安, 生手也. 今有作家·士大夫家二派. 作家畵安而不奇, 士大夫畵奇而不安. 然與其號爲庸手, 何若生手之爲高手? ……愈奇愈安, 此畵之上品, 由于天資高而功夫深也. —淸·龔賢題畵山水. 見龐元濟戴『虛齋名畵錄』卷三

구학은 위치의 총체적인 명칭이다. 위치는 적의하게 안배해야하지만, 반드시 기이하게 안배해야 한다. 기이하지 않으면, 안배를 귀하게 여길 수 없다. 기이함이 없는 안배는 용렬한 솜씨이다. 기이한데 안정되지 않으면, 생소한 솜씨이다. 지금은 작가와 사대부화가 두 유파가 있다. 작가 그림은 안정되나 기이하지 않고, 사대부 그림은 기이하지만 안정되지 못하다. 용렬한 솜씨라고 칭하는 것보다, 어찌 생소한 솜씨를 높게 여기는가? ……기이하면 할수록 더욱 안정되니, 이런 것이 그림의 상품이다. 타고난 자질이 높아야 공부가 깊어지기 때문이다. 청·공현이 산수화에 제한 것이다. 방원제가 기재한 『허재명화록』3권에 보이는 글이다.

圖意奇奧, 當以平正之筆達之. 圖意平淡, 當以別趣設之. 所謂化臭腐爲神奇[1]矣. —淸·方薰『山靜居畵論』

그림의 뜻을 기이하고 심오하게 하려면, 평범하고 바른 필세로 통달해야하고, 그림의 뜻을 평담하게 하려면, 특별한 정취로써 뜻을 세워야 할 것이다. 이른바 '썩어 냄새나는 것을 변화시켜, 신묘하고 기이하게 만든다.'고 하는 것일 것이다. 청·방훈의 『산정거화론』에 나오는 글이다.

注

1 화취부위신기化臭腐爲神奇: 『장자莊子』 「지북유知北遊」편에 "아름다운 것은 신기하다 하고, 추한 것은 썩어서 냄새가 난다고 한다. 실은 썩어 냄새가 나는 것이 다시 변화하여 신기한 것이 되고, 신기한 것이 다시 변하여 썩어 냄새가 나게 되는 것이다.[是其所美者爲神奇, 所惡者爲臭腐. 臭腐復化爲神奇, 神奇復化爲臭腐.]"를 인용한 것이다.

......................................

平正易, 欹側難. 欹側明, 雖平正之局亦靈矣. 然明于欹側[1]者, 今人多未
見也. —淸·范璣『過雲廬畫論』

평정하게 배치하는 것은 쉽고, 옆으로 기울어진 포국은 배치가 어렵다. 기울어진 형
세가 분명하면, 평정한 포국이라고 하더라도 영활하다. 기울어진 것을 분명하게 한 것
은 지금 사람들이 많이 보지 못했다. 청·범기의 『과운려화론』에 나오는 글이다.

注

1 기측欹側은 기욺, 경사짐, 비뚤어짐이다.

五

......................................

且夫[1]崑崙山[2]之大, 瞳子之小, 迫目以寸, 則其形莫覩, 迥以數里, 則可圍
于寸眸[3]. 誠由去之稍闊[4], 則其見彌小. —南朝宋·宗炳『畫山水序』

곤륜산은 크고 눈동자는 작아서, 한 치의 가까운 거리에서는 모습을 볼 수가 없지만,
멀리 몇 리 떨어져서 보면 작은 눈동자에도 담을 수 있다. 확실히 거리를 점점 멀리하
면 대상물은 더욱 작게 보인다. 남조송·종병의 『화산수서』에 나오는 글이다.

注

1 차부且夫: 문맥을 다른 데로 돌릴 때 쓰는 발어사이다. '한편'이나 '그런데' 등으로 사용되
지만, 본래 뜻은 없는 것이다.
2 곤륜산崑崙山: 중국 최대 산맥 중의 하나이다. 신강新疆과 서장西藏 사이에 있고, 서쪽으
로는 파미르고원과 접하고 동쪽으로는 청해淸海까지 뻗어 있다. 전설상 이 산에 요지瑤池
·낭원閬苑·증성增城·현포縣圃 등의 선경이 있다고 전한다.
3 촌모寸眸: 작은 눈동자로 눈동자의 대칭이다.
4 초활稍闊: 점점 멀어지는 것이다.

按語

곤륜산은 매우 큰 산이다. 작은 눈동자로 볼 때 거리가 너무 가까우면, 눈동자가 바짝 인

접하여 곤륜산을 보아도 보이지 않는다. 몇 리 멀리 떨어지면, 눈앞에 전개되어 보인다. 따라서 점점 멀리 떨어지면 보이는 물건이 작아지는데, 이것이 투시학적인 원리이다. 도표로 보면 다음과 같다.

세로로 그은 다섯 개의 AB선은 모두 같은 길이 이지만, 거리 때문에 눈에는 원근이 다르게 보인다. 보이는 ab 한 칸은 서로 달라서 멀면 멀수록 더욱 길게 보이고, 가까우면 가까울수록 더욱 짧게 보인다. 눈앞에 보이는 거리가 없으면, 전혀 볼 수가 없다.

......................................

今張綃素以遠暎, 則崑¹閬²之形, 可圍于方寸之內. 豎劃三寸, 當千仞³之高; 橫墨數尺, 體百里之逈. —南朝宋·宗炳『畵山水序』

이제 흰 비단 화폭을 펼치고 원경을 그리면, 곤륜산과 낭봉산과 같은 모습도 작은 화폭에 담을 수가 있다. 수직으로 세치를 그으면 천인[7尺]이나 높고, 가로로 몇 척을 찍으면 형체가 백 리나 멀어진다. 남조송·종병의 『화산수서』에 나오는 글이다.

注

1 곤崑: 곤륜산崑崙山이다.
2 낭閬: 낭중산閬中山이다. 사천성四川省 낭중현閬中縣 남쪽에 있는 산, 일명 금병산錦屛山이고, 낭봉산閬鳳山이라고도 한다. 고대에 신선이 살았다고 전해지는 곳이다.
3 천인千仞: 길이 단위이다. 고대 주周 때는 7척尺, 혹은 8척尺을 1인仞이라 했다. 여기선 산이 높은 것을 형용하는 말이다.

按語

그림 그리는 사람이 화폭을 이젤 위에 펼치고 먼 곳의 경치를 드러낸다. 거리가 멀기 때문에 많고 거대한 산을 물론 이 곤륜산·낭중산의 형상이 작은 범위 안의 네모반듯한 작은 화면에서도 보인다. 비단 화면 위에 삼촌三寸의 선을 수직으로 그리면, 천 길의 높이도

감당할 수 있다. 몇 척尺의 먹을 가로로 그으면, 몸소 느낀 것에 따라서 백리의 원경도 표현할 수 있다. 이것이 사생할 때에 투시학적 원리를 응용하여, 원근대소의 비례에 따라서 그림을 구성하는 것이다. 위 단락에서 원리를 설명하였고, 이 단락에서는 방법을 설명하였다. 두개의 도판을 보겠다.

水因斷而流遠.
路廣石隔, 天遙鳥征.
高嶺最嫌鄰刻石, 遠山大忌學圖經. ──(傳)南朝梁·蕭繹『山水松石格』
물이 갈라져 멀리 흐른다.
길이 널찍한데 돌이 막혔고, 하늘에 새들이 멀리 난다.
먼 산에는 각석이 인접한 것을 가장 꺼리고, 멀리 있는 산은 지도 그리는 법을 배우듯이 하는 것을 매우 꺼린다. 남조양·소역이 지은 것으로 전하는 『산수송석격』에 나오는 글이다.

按語

고령高嶺은 먼 산이다. 화원畵園에 있는 태호석太湖石을 먼 산 부근에 그리면 안 된다. 원근과 대소가 모두 조화되지 않기 때문이다. 먼 산은 첩첩이 쌓인 모습을 어렴풋하게 그려야 하고, 분명하고 또렷하게 지도 모양과 같이 그리면 절대 안 된다. 몇 마디 말이지만 모두 원근법에 관해서 매우 합당하다.

蕭賁[1]. 右雅性[2]精密, 後來難尚[3]. 含毫命素, 動必依眞. 嘗畵團扇, 上爲山川, 咫尺[4]之內, 而瞻萬里之遙; 方寸之中, 內辯千尋[5]之峻. 學不爲人, 自娛而已. 雖有好事, 罕見其迹. ──南陳·姚最『續畵品』

소분은 평소의 성품이 정밀하여, 후세 사람들이 그를 뛰어넘기가 어렵다. 구상하여 그림을 그리면 번번이 참모습에 의해서 그린다. 일찍이 둥근 부채에 산천을 그렸다. 아주 가까운 공간 안에서 매우 먼 거리를 보게 되니, 작은 공간에서도 천 길의 높이를 분별할 수 있다. 배움은 남을 위한 것이 아니어서, 스스로 즐길 따름이었다. 좋은 일을 그린 것이 있어도 진적을 보기가 드물다. 남진·요최의 『속화품』에 나오는 글이다.

注

1 소분蕭賁: 난릉蘭陵(지금의 江蘇 常州 西北) 사람이다. 자는 문환文奐이다. 세도世祖의 현손玄孫, 경릉왕竟陵王 자량子良의 손자이다. 어려서부터 학문을 좋아하고 문재文才가 있었으며, 글씨에 능하고 산수화도 잘 그렸다.

2 아성雅性: 『설부본說郛本』에는 '치성稚性'으로 되어 있으나, 당연히 '아성'으로 해야 한다.

3 난상難尙: '상尙'은 '상上'과 같은 뜻으로, '난상'은 생각을 뛰어넘을 수 없다는 것이다.

4 지척咫尺: 거리가 매우 가까운 것을 비유한다.

 * 『선화화보宣和畵譜』 1권에 "전자건은 대각을 그리면 한 때 동백인의 그림 같은 묘함을 살필 수 없으나, 강산의 원근 형세는 더욱 공교하기 때문에, 지척에도 천리의 정취가 있다.[展子虔, 所畵臺閣, 雖一時如董展不得以窺其妙, 江山遠近之勢尤工, 故咫尺有千里趣.]"고 나온다.

 * 당나라 왕유王維가 지은 것으로 전하는 『산수결山水訣』에 "작은 그림도, 수 천리의 경치를 그렸다.[或咫尺之圖, 寫百千里之景.]"고 하였다.

 * 명나라 당지계唐志契가 『회사미언繪事微言』「요간진산수要看眞山水」에서 "산수가 어려운 것은 작은 공간에 수만 리의 형세를 갖추어야 하기 때문이다. 잘 못 배운 자는 옛사람들의 초고를 모사하더라도 뜻은 원래 먼 곳에 있는데, 붓을 대면 도리어 가까운 곳에 뜻을 둔다. 때문에 산수를 그려도 지극히 높고, 아주 깊은 곳을 가까이할 수 없으며, 한갓 옛사람들이 그린 잔도나 폭포만 모방한다. 결국 이런 것은 모호한 산수로, 아름다운 경치를 얻지 못한 것이다.[蓋山水所難在咫尺之間, 有千里萬里之勢, 不善者縱摹畵前人粉本, 其意原自遠, 到落筆反近矣. 故畵山水而不親臨極高極深, 徒摹倣舊人棧道布, 終是模糊丘壑, 未可便得佳境.]"고 하였다.

 * 청나라 왕부지王夫之가 『선산유서船山遺書』에 "그림을 논하는 자가 지척에도 만 리의 형세를 갖추어야 한다. 하나의 세勢자가 눈에 띈다. 형세를 논하지 않으면, 만 리를 지척으로 축소한, 『광여론』 앞에 있는 천하의 지도일 뿐이다.[論畵者曰: 咫尺有萬里之勢. 一勢字顯眼. 若不論勢, 則縮萬里于咫尺, 直是『廣輿論』前一天下圖耳.]"고 했다.

5 천심千尋: 고대에는 "8척尺을 심尋이라 하고, 심의 두 배를 상常이라 했다." '천심'이라고 하는 것은 보통 매우 높은 것을 형용하는 말로 사용된다.

按語

소분蕭賁은 화사畵史상에서 원근투시遠近透視를 제일 잘 표현한 화가이다. 작은 데에 큰 것을 표현하고, 가까운데도 멀리를 추리할 수 있다. 평원 방면에서 만 리나 멀리까지 볼

수 있다. 고원 방면에서 천리의 높이를 분별할 수 있다. 과장됨을 면치 못했지만, 원근의 감각을 충분히 표현하여 산수화에서 공간문제를 해결했다. 평면상에서 입체감을 표현할 수 있다는 점은 화법의 커다란 진보이다. 따라서 "사람은 산보다 크고, 물은 배를 띄울 수 없다.[人大于山, 水不容泛.]"는 치졸한 상태가 드디어 점점 변하게 되었다.

遠岫¹與雲容相接, 遙天共水與色交光.
遠景煙籠², 深巖雲鎖.
遠山須要低排, 近樹惟宜拔迸³. ─(傳)唐·王維『山水訣』

먼 봉우리는 구름이 서로 맞닿고, 아득한 하늘은 물빛과 함께 서로 빛을 발한다.
먼 풍경은 안개가 자욱하고, 깊은 바위 골짜기에는 구름이 걸려있다.
먼 산은 반드시 나직하게 배치하고 가까운 나무는 빼어나게 돌출해야 한다. 당·왕유가 지은 것으로 전하는 『산수결』에 나오는 글이다.

注

1 수岫: 『이아爾雅』에서 말했다. "산에 있는 굴은 수라고 한다.[山有穴爲岫.]" 봉만峰巒(봉우리)도 수라고 한다.
2 연롱煙籠: 연기와 안개가 자욱한 모양이다.
3 발병拔迸: 빼어나게 돌출한 모양이다.

按語

고대의 산수화는 대부분 실제에 따라서 사생했다. 때문에 먼 산이 낮게 배열되고, 가까이 있는 나무는 돌출해야 한다는 법을 말한 것이다. 동양화법도 서양화법과 매우 합치된다. 산수화 중에서 송대 이성李成의 〈한림고목寒林古木〉이 이런 방법으로 그린 것이다. 그 뒤로는 전경의 산수를 그릴 때 한곳에 서서 그리지 않았기 때문에, 산 아래에서 산위까지 걸어가는 일종의 종합적인 인상을 준다. 이에 산이 가까운 곳에 있지 않고, 먼 곳에 있는 것 같아 보인다. 따라서 가까이 있는 나무는 돌출할 수 없고, 먼 산도 낮게 배열할 수 없다.

遠人無目, 遠樹無枝, 遠山無石, 隱隱如眉¹; 遠水無波, 高與雲齊. 此是訣²也.
遠山不得連近山, 遠水不得連近水.
凡畵林木, 遠者疎平, 近者高密. ─(傳)唐·王維『山水論』

멀리 있는 사람은 눈이 없고, 멀리 있는 나무는 가지가 없다. 멀리 있는 산은 돌이 없으니, 어렴풋하게 눈썹과 같이 그린다. 멀리 있는 물은 파도가 없으니, 높이를 구름과 가지런히 하는 것이 비결이다.

먼 산은 가까운 산과 이어지면 안 되고, 멀리 있는 물은 가까운 곳의 물과 이어지면 안 된다.

나무숲을 그리는 데, 먼 곳은 평평하게 나열해야 하며, 가까이 있는 것은 높고 빽빽해야 한다. 당·왕유가 지었다고 전하는 『산수결』에 나오는 글이다.

注

1 은은여미隱隱如眉: '은은'은 분명하지 않은 모양이다. '은은여미'는 먼 산의 모습이 눈썹 모양과 같다는 것이다.
2 결訣: 요결要訣이나 비결秘訣을 이른다.

．．．．．．．．．．．．．．．．．．．．．．．．．．．．．

遠山無皴, 遠水無痕, 遠林無葉, 遠樹無枝, 遠人無目, 遠閣無基. 雖然定法, 不可膠柱鼓瑟. —(傳)五代後梁·荊浩『山水節要』

먼 산은 준이 없고 먼 곳의 물은 흔적이 없고, 먼 숲은 잎이 없고, 먼 곳의 나무는 가지가 없고, 먼 곳의 사람은 눈이 없고, 먼 곳의 누각은 기초가 없다. 이런 것이 정법이라고 하더라도, 융통성이 없으면 안 된다. 오대후양·형호가 지은 것으로 전하는 『산수절요』에 나오는 글이다.

．．．．．．．．．．．．．．．．．．．．．．．．．．．．．

李成畵山上亭館及樓塔之類, 皆仰畵飛簷, 其說以爲自下望上, 如人平地望屋簷間見其榱桷. 此論非也. 大都山水之法, 蓋以大觀小, 如人觀假山耳. 若同眞山之法, 以下望上, 只合見一重山, 豈可重重悉見? 兼不應見其溪谷間事. 又如屋舍亦不應見其中庭及後巷中事. 若人在東立, 則山西便合是遠景; 人在西立, 則山東却合是遠景, 似此如何成畵? 李君蓋不知以大觀小之法, 其間折高折遠, 自有妙理, 豈在掀屋角[1]也! 「書畵」—北宋·沈括『夢溪筆談』卷十七

이성이 그린 산 위에 정관과 누탑 같은 것은 모두 올려다보고 날아가는 듯한 처마를 그렸다고 했다. 이 말은 아래에서 위를 바라보고 그린 것이 사람이 평지에서 집 처마 사이에 서까래를 보는 것 같다는 것이다. 이 논리는 옳지 않다. 대체로 산수를 그리는

법은 큰 것을 작게 보아서, 사람이 만든 산을 보는 것 같을 뿐이다.

진경산수를 그리는 법이 같아 아래를 위에서 바라보면, 하나같이 거듭된 산이 합쳐 보일 것이다. 어떻게 거듭된 모양을 다 볼 수 있겠는가? 동시에 계곡 사이는 볼 수 없는 일이다. 가옥 같은 경우 중간 마당과 뒷길 가운데도 볼 수 없는 일이다. 사람이 동쪽에 서 있다면, 산 서쪽편이 원경과 합치된다. 사람이 서쪽에 서 있으면, 산 동쪽은 도리어 원경과 합치된다. 이와 같은 것을 어떻게 해야 그림으로 완성하는가? 이성은 크게 보이는 것을 작게 그리는 법으로 높고 먼 공간을 굴절시켜 표현하면 자연스런 묘리가 있음을 알지 못하였다. 어찌 집 모서리를 번쩍 들어 올린 데 묘리가 있겠는가! 북송·심괄의 『몽계필담』 17권「서화」에 나오는 글이다.

注

1 흔옥각掀屋角: 집 모서리를 들어 올리는 것이다. 이성이 "탑과 처마 사이를 보면, 서까래가 보인다."는 말을 가리킨다.

按語

* 이성李成은 북송의 유명한 산수화가이다. 그도 사생을 중요하게 여겨서, "쳐다보고 날아가는 듯한 처마를 그렸다.[仰畫飛檐]"고 한 화법은 심괄沈括이 옳지 않다고 했다. 실제 과학적 투시원리에서 이성의 화법을 보면, 그는 초점투시의 규정을 존중했다. 때문에 시점이 확정된 기초에서, 정확하게 자기가 본 자연 현상을 재현해야 한다. 유검화俞劍華선생이 1962년 남경미술학원에서 간행한 『중국화론선독中國畫論選讀』에서 "앙화비첨仰畫飛檐은 이성에서 비롯된 것이 아니고, 돈황벽화敦煌壁畫에서 시작된 것으로, 당나라 초기에 앙화비첨이 시작되었다. 남송의 마원馬遠이나 하규夏珪에 이르러도 앙화비첨이 있었다. 원사대가 이후에는 다시 그리는 사람이 없었다. 초기의 산수화는 실제를 사생했기 때문에, 아래에서 위를 보고 그려서 앙화비첨이라 한다. 이는 현재 서양화 사생과 동일한 법이다."라고 하였다.

* 번신삼樊莘森과 고약해高若海가 「앙화비첨'과 '이대관소'에 대한 논쟁[從'仰畫飛檐'和'以大觀小'的爭論談起]」에서 "산점투시散點透視는 심괄沈括이 말한 이소대관以小大觀의 방법이다. 화가가 그리는 대상은 심원고대深源高大와 광활한 공간이 어떤지를 막론하고, 실제 대상과 비교하면 반드시 작지만, 화가의 시선은 도리어 광활한 공간에서 옮겨 다니며 바꾸고 자유롭게 달릴 수 있다. 광활한 시점으로 유한한 사물을 관찰하는 것이다. 이것이 큰 것을 작게 관찰하는 것이다. 이는 시선을 멀리까지 볼 수 있다. 높이 올라가는 까마귀를 볼 수 있으며, 가까이서는 자세히 볼 수 있다. 이런 것도 자유롭게 내려 보고 올려 볼 수 있어서 영화 촬영기의 렌즈가 밀고 당기면서 움직이는 것과 같이, 많은 종류의 각도에서 사물의 전체 모습을 반영하는 것이다."라고 하였다. 이글은 『문예연구文藝硏究』1981년 제1호에 보인다.

山有三遠: 自山下而仰山巓謂之高遠, 自山前而窺山後謂之深遠, 自近山而望遠山謂之平遠. 高遠之色清明, 深遠之色重晦, 平遠之色有明有晦. 高遠之勢突兀, 深遠之意重疊, 平遠之意沖融[1]而縹縹緲緲[2].

其人物之在三遠也, 高遠者明瞭, 深遠者細碎, 平遠者沖淡[3]. 明瞭者不短, 細碎者不長, 沖澹者不大. 此三遠也. 「山水訓」─北宋·郭熙·郭思『林泉高致』

北宋, 郭熙<早春圖>軸
(고원의 실례)

산에는 삼원법이 있다. 산 아래에서 산마루를 쳐다보는 것을 '고원'이라 한다. 산 앞에서 산 뒤를 엿보는 것을 '심원'이라 한다. 가까운 산에서 먼 산을 바라보는 것을 '평원'이라 한다.

고원의 색은 맑고 밝다. 심원의 색은 무겁고 어둡다. 평원의 색은 밝은 곳도 있고 흐린 곳도 있다. 고원의 형세는 우뚝하게 솟았다. 심원의 의취는 겹겹으로 쌓였다. 평원의 의취는 화창하며 아득히 멀리 펼쳐진 것이다.

인물이 삼원에 있으면, 고원의 인물은 명료하다. 심원의 인물은 가늘고 작다. 평원의 인물은 맑고 깨끗하다. 명료한 것은 짧지 않게 해야 하고, 가늘고 작은 것은 길지 않게 해야 하며, 해맑은 것은 크지 않아야 한다. 이것이 삼원법이다. 북송·곽희·곽사의 『임천고치』 「산수훈」에 나오는 글이다.

注

1 충융沖融: '충담융화沖淡融和'로 온화한 기운이 도는 것이다.
2 표표묘묘縹縹緲緲: 아득하고 먼 모양이다.
3 충담沖淡: 깨끗하며 욕심이 없이 해맑은 것이다.

按語

* 고원高遠은 숭산준령崇山峻嶺을 표현하는 것으로, 형호荊浩의 〈광려도匡廬圖〉 축이나 곽희郭熙의 〈조춘도早春圖〉축 같은 것이다.
* 심원深遠은 첩헌중장疊巘重嶂이나 천악만학千嶽萬壑의 지리적 환경을 표현하는 것이다. 거연巨然의 〈만학송풍도萬壑松風圖〉축·이당李唐의 〈채미도采薇圖〉권·마원馬遠의 〈답가도踏歌圖〉축·왕몽王蒙의 〈청변은거도青卞隱居圖〉축 같은 것들이다.
* 평원平遠은 평탄한 지리 형세를 표현하는 것이다. 곽희郭熙의 〈과석평원도窠石平遠圖〉축·조맹부趙孟頫의 〈작화추색도鵲華秋色圖〉권·오진吳鎭의 〈쌍송평원도雙松平遠圖〉축·예찬倪瓚의 〈송림정자도松林亭子圖〉축 같은

清, 王蒙<青卞隱居圖>軸
(심원의 실례)

728

元, 吳鎭<漁父圖>부분(평원의 실례)

것이다. 평원법을 추단할 수 있는 것은 동원董源의 〈소상도瀟湘圖〉권·왕희맹王希孟의 〈천리강산도千里江山圖〉권 같은 것들이다.

종병宗炳에서부터 시작되어 왕유王維를 거쳐서, 곽희郭熙에 이르기까지 원근법이 점점 발전하였다. 이전에는 겨우 평원 한 종류만 있었고, 지금은 고원, 심원, 평원의 세 종류가 있다. 형의 원근에 대한 연구뿐 만 아니라, 색色·세勢·뜻意의 원근까지도 분명하게 설명하였다. 인물은 산수화 가운데 부가하였지만, 자연스럽게도 원근이 있다는 것을 역대 화가들이 주의한 적이 없다.

郭氏云: "山有三遠: 自山下而仰山上, 背後有淡山者, 謂之高遠. 自山前而窺山後 者, 謂之深遠; 自近山至遠山, 謂之平遠."

愚又論三遠者: 有山根邊岸水波亘望而遙, (一作近岸廣水曠闊遙山者) 謂之闊遠. 有野霞(一作煙霧)暝漠, 野水隔而彷彿[1]不見者, 謂之迷遠. 景物至絶而微茫縹緲者, 謂之幽遠. —北宋·韓拙『山水純全集』

곽희가 말하였다. "산에 삼원이 있다. 산 아래에서 산 위를 올려봐서 등 뒤에 담담한 산이 있는 것을 '고원'이라 한다. 산 앞에서 뒷산을 살펴보는 것을 '심원'이라 한다. 가까운 산에서부터 먼 산까지 이르는 것을 '평원'이라 한다."

내가 또 삼원에 대하여 아래와 같이 논한다. 산 아래 언덕 가에 물결이 멀리 펼쳐져 멀리 있는 것을 '활원'이라고 한다. 들판에 안개가 어둡게 깔리고 들판의 물이 막혀서 희미하여 볼 수 없는 것을 '미원'이라 한다. 경물이 아주 빼어나 미묘하게 나부끼는 것을 '유원'이라고 한다. 북송·한졸의 『산수순전집』에 나오는 글이다.

注
1 방불彷彿: 희미하여 분명하지 않은 모양을 이른다.

按語
한졸韓拙의 '삼원三遠'은 평원平遠의 범위에 속하지만, 기후만 다르게 대략 구별한 것은 겨우 '삼원'을 발전시킨 것이다.

山論三遠: 從下相連不斷謂之平遠, 從近隔開相對謂之闊遠, 從山外遠景謂之高遠. —元·黃公望『寫山水訣』

산은 삼원으로 논한다. 아래에서 서로 이어져 끊어지지 않는 것을 '평원'이라 한다. 가까운 곳에서 떨어져 마주보는 것을 '활원'이라 한다. 산 밖에서 본 먼 경치를 '고원'이라 한다. 원·황공망의 『사산수결』에 나오는 글이다.

按語

중국 산수화의 '원근법'은 이전부터 '육원六遠'이라는 말이 있다. 이는 북송 곽희郭熙의 고원高遠·심원深遠·평원平遠으로 '삼원'을 논한 것을 이어서, 한졸韓拙이 미원迷遠·활원闊遠·유원幽遠으로 '삼원'을 논한 것이다. 원대에 이르러 황공망黃公望이 평원平遠·활원闊遠·고원高遠으로 '삼원'을 논한 것이 있다. 따라서 총칭하여 '육원'이라고 한다. 왕백민王伯敏과 동중도童中燾가 『중국산수화의 투시中國山水畵的透視』라는 책에서 삼원에 대하여 깊이 연구하였으니 참고할 만하다.

古人畵淡墨遠山之外, 復畵濃墨遠山. 後人往往笑之, 不知日影到處之山則明, 不到處之山自然昏黑. 于晚景落照時更易了然; 若不信, 請于風雪天色或晴霽薄暮¹時高眺, 留意審察, 方信古人不謬. 「遠山」—明·唐志契『繪事微言』

고인들은 먼 산을 담묵으로 그리는 방법 외에, 다시 짙은 먹으로 먼 산을 그린다. 후인들이 그것을 종종 비웃는다. 그것은 해가 비치는 산은 밝고, 비치지 않는 산은 자연히 어둡고 흐리다는 것을 모르는 것이다. 해질녘의 낙조 시에는 더욱 분명하게 변한다. 이 말을 믿을 수 없다면, 바람 불고 눈 내리는 하늘색이나 맑게 갠 해질녘에 높은 곳에서 바라보고 신경 써서 살펴보게 하면, 고인들의 방법이 잘못이 아니라는 것을 믿을 것이다. 명·당지계의 『회사미언』「원산」에 나오는 글이다.

注

1 박모薄暮: 해질 녘, 땅거미, 늘그막을 비유한다.

遠山爲近山之襯貼¹, 要得穩妥², 乃一幅畵中之眉目³也. 畵遠山或尖·或

平, 染之或濃·或淡, 或重疊數層, 或低小一層, 或遠峰孤聳, 或雲遮半露.
古人亦有不作遠山者, 爲主峰與客山得勢, 諸峰羅列, 不必頭上安頭故也.
凡此俱在臨時相望, 增添盡致, 不可率意塗抹. 今人以畫遠山爲易事, 所見
只用染法而無筆意. 不知染中存意, 兼有筆法, 似此畫出遠山, 纔有骨格[4].
古畫中遠山或前層濃後層淡, 或前層淡後層反濃者, 今人不解其意, 乃是夕
陽日影倒射也. 而遠山之大小·尖圓, 總要與近山相稱, 不可高過主峰, 使
觀者望之極目難窮, 起海角天涯[5]之思, 始得遠山意味. 凡信手染出, 似近山
之影, 又兩邊俳偶, 峰頭對齊, 皆是遠山之病. 如此者畫師豈易爲哉!「遠山」—
清·唐岱『繪事發微』

먼 산은 가까운 산을 어울리게 그려야 짜임새를 돋보이게 하는데, 이것이 모든 화폭
에 그리는 요령이다. 먼 산을 그릴 때는 혹은 뾰족하거나 평평하게 그린다. 선염은 짙
거나 더러는 옅게 하며, 중첩하여 몇 층을 그리고, 어떤 것은 아래에 작은 한층만 그린
다. 혹은 먼 봉우리가 홀로 우뚝 솟아오르기도 하며, 구름에 가려서 반만 드러나기도
한다. 고인들 중에도 먼 산을 그리지 않은 자가 있다. 주봉과 객산의 형세를 얻기 위하
여 여러 봉우리를 나열하는 것은 봉우리 위에 봉우리를 배치하듯이 해서는 안 되기 때
문이다.

이것은 모두 바라볼 적에 지극한 운치를 증가시키기 때문에 대충 칠해서는 안 된다.
지금 사람들은 먼 산 그리는 것을 쉬운 일로 여겨서 선염법만 보아서 필의가 없다. 선
염하는 가운데 뜻이 있으며 동시에 필법이 있다는 것을 알지 못하고 이렇게 먼 산을
그린다면, 골기와 품격이 간신히 유지될 뿐이다.

옛 그림 중에 먼 산이 어떤 것은 앞 층이 짙고 뒤 층이 옅으며, 혹은 앞 층이 옅고
뒤 층이 도리어 짙은 것은 지금 사람들이 그 뜻을 이해하지 못한다. 이것은 석양이 햇
볕에 거꾸로 반사된 것이다. 먼 산을 크고 작게 뾰족하고 둥글게 그리는 것들은 결국
가까운 산과 서로 어울려야 하기 때문이다.

주봉보다 지나치게 높으면 안 된다. 관람하는 자가 바라볼 적에 시력이 미치는 끝까
지 바라보아도 다 보기 어렵다. 아주 궁벽하고 먼 곳이라는 생각이 들면, 먼 산의 맛을
터득한 것이다. 대개 손가는 대로 칠해서 가까운 산의 그림자 같고, 양쪽 가장자리가
짝지어 배열되고, 봉우리가 마주보며 가지런하게 배치한 것 등은 모두 먼 산을 그리는
데 병이다. 이와 같은 것을 화가가 어떻게 쉽다고 하겠는가! 청·당대의 『회사발미』 「원산」에
나오는 글이다.

注

1 츤첩襯貼: 물건의 밑이나 안에 다른 물건을 깔거나 받치는 일. 시문이나 그림에서 서로
어울리게 운용하여 교묘하고 적절하게 묘사하는 것으로 '츤탁襯托'이다.

2 온타隱妥: 견실함, 확고함, 온당함, 타당함, 짜임새가 있는 것이다.

3 미목眉目: 사물의 요령要領과 두서頭緖를 비유한다.

4 골격骨格: 작품의 골기骨氣와 품격品格으로 '기운氣韻'이다.

5 해각천애海角天涯: 아주 궁벽지고 먼 지방을 이른다.

山有三遠: 曰高遠, 曰平遠, 曰深遠. 高遠者, 卽本
山絶頂處, 染出不嶔者是也. 平遠者, 于空闊處, 木
末處, 隔水處染出皆是. 深遠者, 于山後四處染出峯
巒, 重叠數層者是也. 三遠惟深遠爲難, 要使人望
之, 莫窮其際, 不知其爲幾千萬重, 非有奇思者不能
作. 其形勢卽如近山, 無有二理, 亦無有他法, 以渾
化爲主, 若用死墨宿墨, 則落惡道矣. 「三遠」—淸·費漢源[1]
『山水畵式』

산에는 삼원이 있는데, '고원', '평원', '심원'이라고 한다.

'고원'은 본래 산의 가장 높은 곳을 그려내는데 준이 없는 것이다.

'평원'은 공활한 곳과 나무의 끝 부분과 물이 막힌 곳을 그려내는 것이다.

'심원'은 산 뒤의 오목한 곳에 봉우리를 그려서 몇 층으로 거듭 포개는 것이다.

삼원법에는 심원이 가장 어렵다. 사람들이 바라보면 끝을 궁구할 수 없어 몇 천만 겹인지 알 수 없게 해야 하니, 기발한 생각을 가진 자가 아니면 그릴 수 없다. 형세가 가까운 산 같으면, 두 가지 이치가 있는 것이 아니고 다른 방법이 있는 것도 아니다. 자연스럽게 변화하는 것을 주로 해야 하는 것이니, 죽은 먹이나 묵힌 먹을 쓸 것 같으면 나쁜 방법으로 추락할 것이다. 청·비한원의 『산수화식』「삼원」에 나오는 글이다.

注

1 비한원費漢源: 청나라 화가이다. 절강浙江 호주湖州 사람이다. 산수·인물을 잘 그렸다. 건륭乾隆(1736~1795)년간에 일

費漢源〈柳塘漁樂圖〉

본 장기長崎에서 유학했는데, 그 나라에서 매우 소중하게 여겼다. 저서에 『산수화식山水畫式』이 있어 산수작법을 전하여 각종그림양식을 설명을 가했다. 대개 『개자원화전芥子園畫傳』과 비슷하다. 일본 사람이 그를 위하여 간행했다.

..

岑巒紆廻辨縱深
林木參差辨高下
溪流繞轉辨平闊

높은 산은 휘감겨 돌아야 깊이가 분별되고 숲 나무는 들쭉날쭉해야 높낮이가 구분되며 시냇물은 휘감기며 흘러야 평평하고 넓음이 분명해진다.

「三辨」―王樹村『民間畫訣選輯』,
見『美術』1961年제6期

왕수촌의 『민간화결선집』「삼변」의 글이다.
『미술』1961년 제6호에 보인다.

劉凌滄<折檻圖>

..

仰視心恭　　올려 보면 마음이 공손하고,
俯視心慈　　내려 보면 마음이 인자하며,
平視心直　　바로 보면 마음이 정직하고,
側視心快　　옆으로 보면 마음이 상쾌하다.

「四視」―王樹村『民間畫訣選輯』,見『美術』
1961年第6期 왕수촌의 『민간화결선집』「사시」의 글이다.
『美術』1961년 제6호에 보인다.

> **按語**

왕수촌王樹村이 설명하여 "위의 열여섯 글자는 그림의 지평선이 보는 자의 다른 각도에 따라서 생기는 각가지 효과를 가리키는 말이다. 그림 가운데 지평선이 화폭 상단에 있으면, 보는 자가 '쳐다봐야仰視'해야 하고, 쳐다보는 작품은 사람들에게 공경하는 마음을 일으키게 하는 것으로, 〈전횡사절田橫死節〉·〈악비진충岳飛盡忠〉과, 요순堯舜이나 현군賢君, 명주明主 등과 같은 것이다. '내려 본다俯視'는 것은 화폭에서 지평선이 조금 아래에 있는 것이다. 이는 아동의 고사를 그려야 어울리는데, 〈침향구모沈香救母〉·〈육속회귤陸續懷橘〉 등과 같은 것으로, 사람들에게 사랑하는 마음을 생기게 한다. 지평선을 화면 중간에 두면, 관중들의 두 눈을 '바로 보게平視'한다. 이는 강직하며 의리 있고 호탕하고 정직한 고사를 그려야 어울리는데, 고화古畫에서 〈절

함도折檻圖〉 같은 것이 일례이다. '측시側視'는 그림에서 주요 인물의 위치를 화면 좌측이나 우측에 놓고, 가운데 두지 않는 것을 가리킨다. 이런 구도는 정절情節과 경송輕鬆이나 상쾌爽快함을 그려야 어울리는데, 화면이 번잡하고 시끌벅적한 고사의 제재題材로, 〈주선진대패금올술朱仙鎭大敗金兀術〉이나 〈흑선풍법장겁송강黑旋風法場劫宋江〉 등과 같은 종류이다.

一幅畵裏分三截
中下上來求生意
生意雖無一定格
其中却有至成理

하나의 화폭을 세 번 끊어서 나누고
아래 위를 중심으로 생기를 구한다.
생기는 일정한 격식이 없으나
그리는 중에 지극한 이치가 있다.

「畵分三截」—王樹村『民間畵訣選輯』,
見『美術』1961年第6期

왕수촌의 『민간화결선집』「화분삼절」의 글이다.
『미술』1961년 제6호에 보인다.

按語

왕수촌王樹村이 설명하여 "민간 화가들이 그림을 그릴 때는 늘 한 폭의 종이를 공연히 세 번 포개 접고서 '천天 지地 인人 삼재三才'라고 한다. 순서에 따라서 인물의 위치를 나누어 그리고, 꽃피는 계절의 정원과 등잔걸이와 궁실 등을 배치한다. 포개 접은 것으로 인체人體·기물器物의 고저高低·비례比例와 경색景色·원근遠近을 차례대로 표준으로 삼아서 선으로 그린다. 그 방법은 매우 묘하고, 변화도 무궁하다."고 하였다.

〈陸續懷橘圖〉

13

筆墨論

필묵론

元, 倪瓚<漁莊秋霽圖>軸

필묵은 동양화의 기본적인 공부이고, 때로는 동양화기법을 총칭하기도 하며, 일반적으로 동양화 용필과 용묵의 기본방법을 가리킨다. 이에 역대화가나 평론가들은 필묵에 대하여 중요시하였다. 명나라 동기창은 "그림에 어찌 필묵이 없는 것이 있는가?"[1]하였고, 유해속은 "필묵이 무엇인가? 화면을 표현하여 완성시키는 것이다."[2]고 했으며, 이가염은 "필묵은 동양화의 예술특색을 이루는 중요한 구성 부분이다."[3]고 했다.

"붓筆"은 통상적으로 구勾·륵勒·준皴·찰擦·점點 같은 필법과 붓을 대는 경중輕重·질서疾徐·편정偏正·곡직曲直 등의 변화를 가리킨다. "먹墨"은 통상적으로 홍烘·염染·파破·적積·발潑 등의 묵법과 간乾·습濕·농濃·담淡 등의 변화를 가리킨다.

필묵은 그림을 그리는 수단이지 목적은 아니고, 내용을 표현하기 위한 임무를 다하는 것이다. 동진의 고개지가 "가벼운 물체 같으면 필치를 날카롭게 하고, 무거운 것은 필적을 펼치는데, 각 물체에 대하여 완벽하게 생각해야 하기 때문이다."[4]고 하였다. 당나라 장언원이 "골기·형사는 뜻을 세우는 것이 근본이지만 용필에 귀착된다.", "먹을 써서 오색을 갖추면 뜻을 얻었다고 한다." 하였다.[5] 북송의 곽약허가 "신채는 용필에서 생긴다."[6]고 하였다. 한졸이 "붓으로 형질을 세우고, 먹으로 음양을 나누며, 산수는 모두 필묵에서 이루어진다."[7]고 하였다. 총괄하면 필묵은 객관적인 물상을 표현하는 기능이며 요구사항이다.

붓과 먹의 관계는 붓이 주도하고, 먹은 붓을 따라서 표현하는 것을 강조한다. 청나라 달중광이 "먹은 필치의 근골이고, 붓은 먹의 정화이다.", "붓 가운데 먹을 사용하는 자는 공교하고, 먹 가운데 붓을 사용하는 자는 능숙하다."[8]고 하였다. 심종건이 "붓은 먹

1) 董其昌. "畵豈有無筆墨者?"
2) 劉海粟. "筆墨是什麼? 就是完成表現畵面的東西"
3) 李可染. "筆墨是形成中國畵藝術特色的一个重要組成部分"
4) 顧愷之. "若輕物宜利其筆, 重以陳其迹, 各以全其想."
5) 張彦遠. "骨氣形似, 本于立意, 而歸于用筆.", "運墨而五色具, 謂之得意"
6) 郭若虛. "神采生于用筆."
7) 韓拙. "筆以立其形質, 墨以分其陰陽, 山水悉從筆墨而成."
8) 笪重光. "墨以筆爲筋骨, 筆以墨爲精英", "筆中用墨者巧, 墨中用筆者能."

의 스승이 되어 먹이 붓을 보충한다."[9]라고 하였다. 현대의 황빈홍이 "용필법을 논하면 반드시 먹을 동시에 사용해야 하고, 묵법의 묘함은 완전히 붓에서 나온다."[10]고 하였다. 오대후양의 형호는 오도자 그림은 "붓은 있으나 먹이 없다."했고, 항용의 그림은 "먹은 있으나 붓이 없다."고 한 것은 모두 아름다운 가운데 부족한 것으로, 그는 두 사람의 장점을 취하여, 필력도 먹색도 구비한 것이다.

清, 龔賢<山水圖> 冊

화면에 완전히 필치가 없는 것도 있고, 순전히 먹이 없는 것도 있다. 이 둘을 작용의 대소로 구분하면 어떤 때는 붓을 위주로 하고 어떤 때는 먹을 위주로 한다는 것이다. 윤곽선을 긋는 것은 붓을 사용하고, 명암을 바림하고 칠하는 것은 먹을 사용하는 것이다. 강경하고 빼어남, 맴도는 은은함, 온화한 빼어남, 굴곡진 변화 등은 붓 사용에 달렸고, 수묵의 흥건함, 짙고 옅음과 마르고 젖음, 색으로 돋보이게 함, 안개구름의 아득함 등은 먹 사용에 달려 있다. 화가들의 개성은 다르기 때문에, 필묵의 사용도 같지 않다. 예찬·심주·홍인 은 필치가 무겁고, 오진·공현·장음·이가염은 먹이 무겁다. 붓도 있고 먹도 있는, 필묵을 겸비한 중요한 작가는, 예로부터 지금까지 일일이 다 거론할 수 없을 정도로 많다.

필묵과 관계있는 것은 '물'인데, 청나라 이선이 "필묵이 합하여 작품이 생동하는 묘함은 물 사용에 달렸다."[11]고 하였다. 이 방면의 화론은 청대 이전에는 비교적 적으나, 근현대에 이르면 이를수록 화가나 평론가들이 관심을 쏟았다.

청나라 원제[石濤]는 "필묵은 시대를 따라야 한다."[12]라고 하여, 동양화의 필묵은 반드시 전통적인 기초위에서 창조하고 발전시켜 다른 시대를 표현해야 하기 때문에 "새로운 인물과 새로운 세계"가 시대정신을 구체적으로 드러낸다고 설명하였다.

명·청대 동양화에서 측봉 사용에 관하여 각각 주장이 다르다. 동기창·화익륜·대이긍 같은 사람들은 측봉 사용을 주장하고, 중봉사용은 반대하였다. 측봉은 "좋은 곳은 필법이 수려하고 우뚝해야 한다."하고, 중봉을 사용하면 "신하된 사람이 아닌데도 죽은

9) 沈宗騫. "筆爲墨師, 墨爲筆充."

10) 黃賓虹. "論用筆法, 必兼用墨, 墨法之妙, 全從筆出."

11) 李鱓. "筆與墨合作生動妙在用水"

12) 石濤. "筆墨當隨時代."

738

지렁이 같고, 민둥산은 거친 중 같으며, 조목마다 꽃모양을 묘사한 것과 같다."고 인식하였기 때문이다.

공현龔賢·당대唐岱·전두錢杜·정적鄭績 같은 사람은 중봉 사용을 주장하고, 측봉 사용을 반대 하였다. "중봉만이 대가를 배울 수 있다", "중봉은 감추는 것으로, 장봉은 예로부터 서법과 다를 것 없다."고 하며, "오로지 편필로 필력을 취하면, 쓸데없는 모서리가 생긴다", "각박하게 맺히는 병"을 만들어 "고법을 완전히 잃어버린다."고 인식하였다.

왕학호王學浩·화림華琳·송년松年 같은 이는 중봉과 측봉을 혼용하였다. "측봉 사용은 정봉을 섞어 쓰고, 정봉 사용은 중봉과 측봉을 섞어 쓰면, 의외로 교묘해진다는 것이다." 사실 측봉 사용도 좋고, 중봉 사용도 좋으며, 둘을 혼용해도 좋다. 표현방법이 다른 대상의 수요에 근거해서, 영활하게 운영해서 운용법을 잘 터득하면, 모두 대가가 될 수 있다. 예찬이 측봉을 사용했고, 공현이 중봉을 사용했으며, 정판교는 중봉과 측봉을 혼용하였다. 잘 사용하지 못하면 모두 나쁜 길로 빠져 위에서 비평한 것 같은 각종 폐단이 생길 수 있다.

20세기 말에 동양화의 필묵 문제를 둘러싸고 한바탕 논쟁을 벌였다. 하나는 동양화는 "필묵은 쓸데없이 내리는 비와 같다."라는 설이다. 하나는 "필묵을 부정한 동양화는 영零과 같은 것이다."라는 설이다. 오늘날 동양화 창작에서 구체적인 표현 대상을 떠난 필묵을 위한 필묵이라면, 이 같은 '필묵'은 당연히 쓸데없이 내리는 비와 같다. 부포석傅抱石이 말한 "시대를 벗어난 필묵은 필묵을 성공시킬 수 없다."는 점을 고수한다면, 전반적으로 필묵의 전통을 부정한다면, 동양화 전통을 부정하는 것과 같다. "시대를 따라야 한다."는 "필묵"을 배제하면, 그것도 "시대를 따라야 한다."는 "동양화"를 버리는 것과 같다.

一

<hr />

若輕物宜利其筆, 重以陳[1]其迹, 各以全其想. 譬如畵山, 迹利則想動, 傷其所以嶷[2]. 用筆或好婉, 則于折棱不儁; 或多曲取, 則于婉者增折. 不兼之累, 難以言悉, 輪扁[3]而已矣. —東晉·顧愷之『摹拓妙法』

가벼운 물체를 그려야 할 것 같으면 필치가 날카로워야 하고, 무거운 물체는 그대로 그려야 한다. 이는 각 물체에 대한 생각을 완벽하게 해야 하기 때문이다.

산을 그리는 것에 비유하면, 필치가 날카로우면, 산이 생동하는 듯하지만, 산의 광대하고 웅위한 기세는 잃어버린다. 용필이 보기 좋게 완만하면, 꺾이고 모나서 울퉁불퉁한 모습은 빼어나지 못할 것이다.

곡선을 많이 취했을 경우에는 완만한 곳에 꺾어서, 모서리가 울퉁불퉁하게 첨가해야 한다. 이런 것을 겸비하지 못하면 병폐는 말로 다하기 어려우니, 윤편이 말한 것과 같다. 동진·고개지의『모탁묘법』에 나오는 글이다.

注

1 진陳: 옛날의 고졸한 뜻을 펼치는 것이다.

2 의嶷: 높고 커다란 모양이다.

3 윤편輪扁:『장자莊子』「천도天道」에서 "제환공이 대청 위에서 책을 읽고 있을 때였다. 윤편은 대청 아래에서 수레바퀴를 깎고 있었다. 윤편이 망치와 끌을 놓고서 제환공에게 물었다. '대왕께서 읽는 것은 무슨 말입니까?'하니 제환공이 말하였다. '성인의 말씀이다.' ……윤편이 말하였다. '그렇다면 대왕께서 읽으시는 것은 옛사람의 찌꺼기입니다. ……제가 하는 일로 말씀드리겠습니다. 수레바퀴를 깎을 때 느리게 하면 헐렁해서 꼭 끼이지 못하고, 빨리 깎으면 빡빡해서 들어가지 않습니다. 느리지도 않고 빠르지도 않는 것은 손에 익숙하여, 마음에 응하는 것입니다. ……저는 제 자식에게 그것을 가르칠 수가 없고, 제 자식도 그것을 저에게서 전수해갈 수가 없어서, 나이가 70이 되도록 늙어도 수레바퀴를 깎고 있습니다.'[齊桓公讀書于堂上, 輪扁斲輪于堂下, 釋椎鑿問桓公曰: '敢問公子所讀爲何言耶?' 公曰: '聖人之言也.' ……曰: '然則君之所讀者

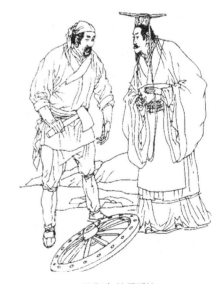

\<桓公과 輪扁斲輪\>

古人之糟粕而已, ……以臣之事觀之, 斲輪徐則甘而不固, 疾則苦而不入; 不徐不疾, 得之于手而應于心. ……臣不能以授臣之子, 臣之子亦不能受之于臣, 是以年七十而老斲輪.)"이라고 나오는 말이다. 이는 예술가가 남들에게 전수할 수 있는 것은 몇몇 천근한 기본적인 것이지, 정치하고 오묘한 것은 전수할 수 없다는 말이다. 때문에 『맹자孟子』도 "큰 목수가 남들에게 법도는 가르쳐줄 수 있지만, 남을 공교롭게 할 수는 없다.[大匠只能教給人以規矩, 不能使人巧.]"고 하였다.

按語

유검화兪劍華선생이 『중국화론선독中國畵論選讀』에서 "어떤 사람은 용필에서 예쁘게 돌리는 부드러움을 좋아한다. 그런 필치는 꺾이고 모난 부분을 그릴 때, 확실히 예리함은 없다. 역대화가 중에 마화지馬和之 · 왕몽王蒙 · 운수평惲壽平 · 화암華嵒 같은 이들은 모두 부드러운 필치에 치우쳐서, 그린 돌이나 나무들이 강한 느낌이 부족하다. 어떤 사람은 붓을 구불구불하게 꺾어 쓰기를 좋아한다. 이럴 때는 부드러운 곳에도 많은 모서리가 생긴다. 역대 화가 중에 마원 · 하규 · 오위 · 심주 · 남영 · 진홍수 같은 이들은 모두 강한 것에 치우쳐서, 그린 인물이나 물결과 작은 풀들이 부드러운 느낌이 부족하다. 용필은 물상을 표현하기 위하여 힘쓰는 것으로, 부드러움과 강한 꺾임은 제재 내용의 실제정황에 따라서 적절하게 처리해야 한다. 완만한 데 완곡함을 겸할 수 없거나, 굽었는데 완곡함을 겸할 수 없다면, 이런 것은 한쪽으로만 치우쳐서 함께 돌보지 못하는 병이고, 말이나 문자로도 분명하게 설득시키기 어렵다. 이런 점은 그리는 자만이 신경 써 연구하고, 세심하게 몸소 깨닫는 데 달렸을 뿐이다."고 하였다.

夫象物必在于形似, 形似須全其骨氣. 骨氣形似, 皆本于立意而歸乎用筆, 故工畫者多善書. 「論畵六法」—唐·張彦遠『歷代名畵記』卷一

사물을 형상하려면 형사에 뜻을 두어야 하지만, 형사는 모름지기 사물의 골기까지 온전히 표현하여야 한다. 골기의 표현과 형상을 닮는 것은 모두 화가의 마음 속 뜻을 세우는 것에 근본을 두고, 붓을 사용하는 것에 귀착됨으로, 그림을 잘 그리는 사람은 대부분 글씨도 잘 쓴다. 당·장언원의 『역대명화기』「논화육법」 1권에 나온 글이다.

道子實雄放, 浩如海波翻, 當其下手風雨快, 筆所未到氣已吞. —北宋·蘇軾『王維吳道子畵』

　오도자는 진실로 호방하여 크기가 바다의 파도가 뒤집는 것 같았다. 붓을 댈 때 비바람이 상쾌하니, 붓이 이르기 전에 기운은 이미 삼켰다. 북송·소식의 『왕유오도자화』에 나오는 글이다.

按語

명나라 노득지魯得之가 『노씨묵군제어魯氏墨君題語』에서 "대를 그리면 모름지기 팔을 움직이는 가운데 비바람이 일어야 한다. 소식蘇軾이 말하였다. '붓을 댈 때 비바람이 시원하다.' 이 말은 참으로 대를 그리는 최상의 경지를 얻은 것이다. 먹 즙 가운데서 화법을 구한다면, 구름과 안개 속으로 추락할 것이다.[畵竹須腕中有風雨. 蘇子云: '當其下筆風雨快.' 此眞得寫竹上上乘. 若於墨瀋中求之, 正墮個中雲霧.]"고 하였다.

청나라 이경황李景黃이 『사산죽보似山竹譜』에서 "소식이 붓을 대면 바람이 일고, 비가 내리니 기운이 충족하다.[蘇之下筆風雨, 其氣足也.]"고 하였다.

...

　『名畵錄』[1]: "吳道子嘗畵佛, 留其圓光[2], 當大會中, 對萬衆擧手一揮, 圓中運規. 觀者莫不驚乎." 畵家爲之自有法, 但以肩倚壁, 盡臂揮之, 自然中規. 其筆畵之粗細[3], 則以一指拒壁以爲准, 自然均勻[4], 此無足奇, 道子妙處不在于此, 徒驚俗眼耳. 「書畵」—北宋·沈括 『夢溪筆談』 卷十七

　『명화록』에 "오도자가 언젠가 부처를 그렸다. 부처의 머리에 둥근 빛을 남겨두었다가 대규모의 집회 도중에 많은 사람들이 마주 보는 곳에서 손을 들어 한번 휘두르니, 원이 그림쇠를 돌리듯 적중하였다. 구경하는 자들이 경탄하지 않은 자가 없었다."고 기록되어 있다.

　화가가 그리는 것은 스스로 법이 있으니, 어깨를 벽에 기대고 온 팔을 휘두르면 자연히 법도에 적중하게 된다. 그리는 필획이 굵고 가는 정도는, 한 손가락을 화면에 대고 그리는 것으로 표준을 삼으면 자연히 균등해진다. 이것은 기이하게 여길 것이 없고, 오도자의 오묘한 곳은 이런 것에 없으며, 한갓 세속인들의 눈을 놀라게 했을 뿐이다. 북송·심괄의 『몽계필담』 17권 「서화」에 나오는 글이다.

注

1 『명화록名畵錄』: 주경현朱景玄의 『당조명화록』이다. 이 책에서 『양경기구전兩京耆舊傳』을 인용하여 "오도자가 흥선사 중문 안에 신상의 둥근 빛을 그릴 때, 장안 시장의 노인과 아이 서민들이 거의 다 모였다. 보는 자들이 담을 친 것 같았다. 오도자가 둥근 빛을 서서 붓으로 그리는데, 기세가 회오리바람 같아, 사람들 모두가 신의 도움을 받았다고 했다[吳生畵興善寺中門內神圓光時, 長安市肆老幼士庶竟至, 觀者如堵. 其圓光立筆揮掃, 勢若風旋, 人皆

謂之神助.」라고 기록되어 있다.

2 원광圓光: 불상의 머리 위에 나타나는 둥근 빛이다.

3 조세粗細: 굵고 가는 정도를 이른다.

4 균균均勻: 균등하게 고루 분포하는 것이다.

按語

당나라 장언원張彦遠이 『역대명화기歷代名畵記』 「논고오육장용필論顧吳陸張用筆」에서, 오도자는 "활을 당기는 것이나 길게 뽑은 칼날 같은 것을 그릴 때와, 곧게 세워진 기둥과 가로로 얽힌 대들보를 그릴 때 계필이나 곧은 자를 사용하지 않았다.[彎弧挺刃, 植柱構梁, 不假界筆直尺.]"고 하였다. 오도자는 둥근 것이나 네모난 것을 막론하고, 모두 컴퍼스와 잣대를 쓰지 않았다는 것을 알 수 있다.

...

凡畵, 氣韻本乎游心, 神采生于用筆, 用筆之難, 斷可識矣. 故愛賓[1]稱惟王獻之能爲一筆書[2], 陸探微能爲一筆畵[3]. 無適[4]一篇之文, 一物之像, 而能一筆可就也, 乃是自始及終, 筆有朝揖[5], 連綿相屬, 氣脈不斷, 所以意存筆先, 筆周意內, 畵盡意在, 像應神全. 夫內自足[6]然後神閑意定, 神閑意定則思不竭, 而筆不困也. 「論用筆得失」—北宋·郭若虛『圖畵見聞誌』卷一

그림에서 기운은 즐기는 마음에서 비롯되고 신채는 용필에서 생기는 것이라, 용필의 어려움을 쉽게 알 수 있다. 따라서 애빈[張彦遠]은 왕헌지만 일필서를 쓸 수 있고, 육탐미만 일필화를 그릴 수 있다고 했다. 이는 한 편의 문장과 하나의 물상을 한 필치로 완성할 수 있다는 것이 아니다. 시작부터 끝까지 필치가 흐르고 모여서, 이어지고 서로 연결되어 기맥이 끊어지지 않는다는 것이다.

이에 생각이 붓보다 먼저 있으면, 필치가 주도면밀하여 생각이 내재한다. 그림이 끝나도 뜻이 남아 있어서, 형상은 부합하고 정신은 온전하다. 마음속에 생각이 풍부해진 뒤, 정신이 한가하고 뜻이 정해진다. 정신이 한가하고 뜻이 정해지면, 생각이 마르지 않고, 필치가 곤궁해지지 않는다. 북송·곽약허의 『도화견문지』 1권 「논용필득실」에 나오는 글이다.

注

1 애빈愛賓: 당나라 장언원張彦遠의 자이다.

2 일필서一筆書: 『역대명화기歷代名畵記』 「논고오육장용필論顧吳陸張用筆」에 "옛날 후한 때의 장지는 최원과 두도에게 초서법을 배웠으나, 법을 변화시켰기 때문에 지금 초서의 형세를 이루어, 한 필치로 완성하였다. 기맥이 통하고 연결되어, 줄이 달라도 흐름은 단절되지 않았다. 장지가 죽은 후 진나라의 왕자경[王獻之]이 필체의 심원한 요지를 밝혀냈기 때

문에, 줄의 맨머리 글자가 종종 앞줄에 이어졌다 세상 사람들이 그것을 '일필서'라고 한다.[昔張芝學崔瑗杜度草書之法, 因而變之, 以成今草書之體勢, 一筆而成, 氣脈通連, 隔行不斷. 惟王子敬明其深旨, 故行首之字, 往往繼其前行, 世上謂之一筆書.]"라는 말이 나온다.

3 일필화一筆畵: 청나라 장식張式이 『화담畵譚』에서 "전폭의 형세는 먼저 흉중에 나열된 것이 붓을 댈 때 필치마다 생겨나오는 것이지, 필치마다 꾸미는 것이 아니다. 결속하는 하나의 필치도 하나의 필치로 완성한다. 옛날에는 '일필화'라고 한 것이다.[全幅局勢先羅胸中者, 下筆時是筆筆生出, 不是筆筆裝去, 至結底一筆, 亦便是第一筆. 古所稱一筆畵也.]"라고 한 것이 있다.

4 무적無適: 적합한 뜻이 아니라는 것이다.

5 조집朝輯: 흐르고 모이는 것이다.

6 부내자족夫內自足: 스스로 마음 속의 생각이 충분해지는 것이다.

古人論畵有云: "下筆¹便有凹凸之形", 此最懸解², 吾以此悟高出歷代處, 雖不能至, 庶幾³效之, 得其百一, 便足自老, 以遊邱壑間矣. ─明·董其昌『畵禪室隨筆』

옛 사람이 그림을 논하여 "붓을 대어 그림을 그리면 오목하고 볼록한 형상이 있어야한다."고 한 말은 가장 분명한 해석이다.

나는 이것에서 역대로 고상하게 표출해 낸 곳을 깨달아서, 이르지 못하더라도 이를본받기를 바라는 것이다. 백중에 하나라도 터득한다면, 늙어가며 산수 사이에서 노닐기에 충분할 것이다. 명·동기창의 『화선실수필』에 나오는 글이다.

注

1 하필下筆은 붓을 댄다는 말로, 그림을 그리거나 글씨를 쓰는 일을 가리킨다.

2 현해懸解: 속박에서 벗어남, 분명하게 해석함, 환히 깨달음, 거꾸로 매달린 괴로움에서 풀려남, 곤경에서 구제된다는 뜻으로 '생사의 우락憂樂을 초월함'을 이르는 말이다. 『장자莊子』「양생주養生主」에 "그가 어쩌다 이 세상에 태어난 것은 태어날 때를 만났기 때문이며, 그가 어쩌다 이 세상을 떠난 것도 죽을 운명을 따른 것일 뿐이다. 때에 편안히 머물러자연의 도리를 따라간다면, 기쁨이나 슬픔 따위의 감정이 끼어들 여지가 없다. 옛날 사람은 이런 경지를 '하늘의 묶음과 매닮에서 풀림'이라 했다.[適來, 夫子時也, 適去, 夫子順也. 安時而處順, 哀樂不能入也. 古者謂是帝之懸解.]"는 구절이 있다. 곽상郭象이 "매어 있는 것을현懸이라고 한다. 그렇다면 매임이 없는 것이 현해다.[以有係者爲懸, 則無係者懸解]"라고 주석하였다.

3 서기庶幾는 바라다·희망한다는 의미이다.

作雲林畫, 須用側筆, 有輕有重, 不得用圓筆[1], 其佳處在筆法秀峭[2]耳. 宋人院體皆用圓皴, 北苑獨稍縱, 故爲一小變. 倪雲林 黃子久 王叔明皆從北苑起祖[3], 故皆有側筆, 雲林其尤著者也. —明·董其昌『畵禪室髓筆』

倪瓚<秋亭嘉樹圖>부분

운림[倪瓚] 풍의 그림을 그리려면, 반드시 측필을 사용하여 가벼운 맛이 있으면서 무거운 맛도 있어야 한다. 그런 맛은 원필을 사용하면 얻을 수 없다. 측필의 아름다움은 필법이 빼어나고 예리함에 있다.

송나라 화가들의 원체화는 모두 원필의 준법을 사용했다. 북원[董源]만 약간 자유롭게 그렸기 때문에, 그림이 조금 변하였다. 예찬·황공망·왕몽 등은 모두 동원으로부터 시작했으므로, 모두 측필을 사용했으며 그중 예찬의 측필이 더욱 유명하다. 명·동기창의 『화선실수필』에 나오는 글이다.

注

1 원필圓筆: 필선의 끝을 둥글게 사용하는 필법으로 중봉이다. 측필과 대립되는 개념으로 쓰인다.
2 수초秀峭: 미끈하고 훤칠한 모양이나 예리하고 힘이 있는 모양이다. 초는 가파르다 엄하다는 뜻이 있다.
3 기조起祖: 개시開始, 발원發源이다.

按語

측필側筆(偏偏)·원필圓筆(中鋒)의 운용에 관해서는 작가마다 주장이 다르다. 동기창董其昌이 측봉 사용을 제창했고, 오로지 측봉 사용을 주장한 것은 다음과 같다.
* 청나라 화익륜華翼綸이 『화설畵說』에서 "북원[董源]은 용필이 약간 자유로웠고, 운림[倪瓚]은 순전히 측필을 썼으니, 여기에서 그림을 그릴 적에 편필을 숭상했다는 것을 알 수 있다. 편필은 가로 눕혀서 비스듬히 기댄 것을 말하는 것이 아니다. 바로 뜻을 붓끝에서 나타내어 힘쓰는 것이 붓끝에 있게 되면, 쓰는 붓 끝이 날카로워 칼날 같다. 붓을 세우면 붓 끝이 언제나 좌측 가장자리에 있게 되고, 획을 가로로 그을 때면 필봉이 항상 상면에 있게 된다. 이것을 일러 붓으로 먹을 써서 투입하면, 뜻대로 된다고 하는 것이니, 말이나 글로 형용하기는 어렵다. 정봉을 사용하여 누운 필치가 죽은 지렁이 같지 않으면 민둥민둥하여 아주 거친 중의 머리와 같게 되고, 조목조목 묘사하는 것이 꽃 모양같이 된다면, 무슨 멋이 있겠는가? 잘 깨닫는 자는 북해[李邕]의 글자만 보아도 그림을 알게 될 것이다.
[北苑用筆稍縱而雲林純用側筆, 此以知作畵尙偏筆也. 偏非橫臥欹斜之謂, 乃是著意於筆尖, 用力在毫末, 使筆尖利若鋩刃. 豎則鋒常在左邊, 橫則鋒常在上面, 此之謂以筆用墨, 投之無不如志, 難

以言語形容. 若用正鋒, 非臥如死蚓, 卽禿如荒僧, 且條條如描花樣, 有何趣味? 善悟者但觀北海之字, 卽知畵矣.」라고 하였다.

* 청나라 대이긍戴以恒이 『취소재화결醉蘇齋畵訣』에서 "짙은데서 점점 옅게 하는 것을 기억하여 터득하고, 준필의 필세는 반드시 측필을 사용해야 한다. 필치마다 서로 떨어지는 것은 필력을 이용하고 붓을 수직으로 사용해서는 안 된다. 붓을 수직으로 사용하면 필력이 없어서, 한 가지 한 가지가 콩이 싹트는 모양이 된다. 처음 산과 돌의 준법을 배우는 것은 어쨌든 중봉이 가장 나쁘다.[由濃漸淡要記得, 皴筆筆勢須要側. 筆筆相離要用力, 將筆堅直用不得. 若筆堅直便無力, 一條一條芽豆式. 初學皴山與皴石, 總用中鋒最惡劣.]"라고 하였다.

* 근대 황빈홍黃賓虹이 『황빈홍화어록黃賓虹畵語錄』에 측봉의 특징에 관해서 황빈홍이 인식하길 "한 면에 빛이 있으면, 한 면은 톱니 모양을 이룬다.[在于一面光, 一面成鉅齒形]"고 하였다. 그가 예를 들어 "내가 안탕산과 무이산을 그릴 때 대개 측봉을 사용한다.[余寫雁蕩·武夷景色, 多用此筆.]"라고 하였다.

중봉 사용을 주장한 것은 다음과 같다.

* 청나라 공현龔賢이 『시장화설柴丈畵說』「필법筆法」에서 "붓을 쓰는 데 중봉이 제일 중요한데, 중봉은 대가에게만 배울 수 있다. 편봉 같은 것은 더욱이 당대에도 중요하게 여길 수 없는데, 하물며 후대에 전할 수 있겠는가? 중봉은 필치를 감추는 것이며, 필봉을 갈무리하면 고아하니, 서법과 다를 것이 없다. 필법이 고아하면 소통되고 혼후하여 원활해져, 자연히 각박하게 맺혀서 딱딱해지는 병이 없어진다.[筆要中鋒爲第一, 惟中鋒乃可以學大家, 若偏鋒且不能見重於當代, 況傳後乎? 中鋒乃藏, 藏鋒乃古, 與書法無異. 筆法古乃疏, 乃厚, 乃圓活, 自無刻·結·板之病.]"라고 하고, 또 "중봉中鋒은 필봉이 감춰진다. 붓 끝을 감추면 원만하며, 필치가 원만하면 기운이 혼후하게 된다. 이것이 잎을 찍어서 그리는 요결이다.[中鋒鋒乃藏, 藏鋒筆乃圓, 筆圓氣乃厚, 此點葉之要訣也.]"라고 하였다.

* 청나라 당대唐岱가 『회사발미繪事發微』「필법筆法」에서 "필치는 반드시 중봉을 사용해야 하는데, 중봉이라는 말은 붓을 바르게 잡는다는 말이 아니다. 봉이라는 것은 붓의 뾰족한 끝이고, 필봉을 잘 이용하면 그려도 원만하고 혼연하여 딱딱하지 않게 되지만, 그렇지 않으면 순전히 필근을 써서, 더러는 각박하거나 치우치게 되어, 납작한 붓으로 필력을 취하여 쓸 데 없는 모서리가 생긴다.[筆須用中鋒, 中鋒之說非謂把筆端正也. 鋒者筆尖之鋒芒, 能用筆鋒, 則落筆圓渾不板, 否則純用筆根, 或刻或偏, 專以扁筆取力, 便至妄生圭角.]"라고 하였다.

* 청나라 전두錢杜가 『송호화억松壺畵憶』에서 "글을 쓸 적에 중봉中鋒을 소중하게 여기니, 그림 그리는 것도 그렇다. 운림[倪瓚]의 절대준은 모두 중봉을 사용한 필치이다. 명나라 천계(1621~1627)와 숭정(1628~1644)년간에는 측봉을 사용하는 것이 성행하였다. 그것은 자태를 취하기 용이하기 때문이나, 고법을 완전히 상실한 것이다.[作書貴中鋒, 作畵亦然. 雲林折帶皴皆中鋒也. 惟至明之啓 禎間, 側鋒盛行, 蓋易於取姿, 而古法全失矣.]"고 하였다.

* 청나라 정적鄭績이 『몽환거화학간명夢幻]居畵學簡明』에서 "용필은 중봉을 침착하게 사용하는 것을 귀하게 여기는데, 중봉으로 원만함을 얻고 침착함은 안정됨을 얻는다. 안정되면 가볍게 들뜨지 않고, 원만하면 모서리에 각이 생기지 않는다. 이른바 활발하다고 하는 것으로, 조용한 가운데 감동하여 뜻이 이르면 정신이 행해지는 것을 말했을 따름이다. 어

떻게 경솔하고 조급한데, 그런 필치가 종이에 담기지 않을 수 있겠는가?[用筆以中鋒沉著爲貴, 中鋒取其圓也, 沉著取其定也. 定則不輕浮, 圓則無圭角. 所謂活潑者, 乃靜中發動, 意到神行之謂耳, 豈輕滑浮躁, 筆不入紙者哉?]"라고 하였다.

측봉과 중봉의 혼용混用을 주장한 사람은 다음과 같다.

* 청나라 왕학호王學浩가 『산남논화山南論畵』에서 "정봉을 쓰거나 측봉을 쓰는 곳에도 각자의 유파가 있다. 예고사[倪瓚]와 대치[黃公望]는 모두 측필을 사용했지만, 산초[王蒙]와 중규[吳鎭]는 모두 중봉을 사용했다. 그러나 측봉을 쓰는 자들도 때때로 중봉을 쓰기도 하며, 중봉을 쓰는 자들도 간간히 측봉을 썼으니, 이른바 뜻밖에 교묘하게 된다는 것이다.[正鋒側鋒, 各有家數. 倪高士 黃大癡俱用側筆, 及山樵 仲圭俱用正鋒. 然用側者亦間用正, 用正者亦間用側, 所謂意外巧妙也.]"라고 하였다.

* 청나라 화림華琳이 『남종결비南宗抉秘』에서 "그림에서 정봉을 쓰는 것은 이미 되풀이해서 말했다. 측봉도 소홀해서는 안 된다고 갑자기 말하면, 말이 두 갈래로 갈라지는 것 같다. 그러나 그림을 그리는 자를 위하여 방법을 설명하려면, 정히 큰 말로써 사람들을 속여서는 안 될 것이다. 글씨에서 중봉을 쓰는 것은 채중랑[蔡邕]으로부터 당나라의 서호·오동·안평원[顔眞卿] 같은 분들에 이르기까지 24사람에게 전하였으나 단절되었다. 송나라의 서예가들이 점차로 측봉을 썼으니, 소동파공의 언파서를 관찰하면 명백하게 증명할 수 있다. 당나라와 송나라의 그림에는 측봉을 볼 수가 없으나, 원나라의 운림[倪瓚]은 순전히 측봉을 썼고, 다른 화가들도 중봉을 겸하여 측봉을 썼으니, 자연히 그런 말이 있게 되었다. 나는 그림 가운데 산꼭대기·산허리·돌의 골격·돌 아래에서 나뭇가지나 나무뿌리까지 모든 필선이 높이 솟아, 골격이 밖으로 드러나는 것들은 반드시 정봉으로 그려야 한다고 생각한다. 옛사람 중 그림을 논평하는 자가 '그림을 그릴 적에는 원필을 써야 심원할 수 있고 사면이 원후하게 되는 것이다.'라고 한 말이 있다. 이 말은 잘 배운 사람이 아니면, 쉽사리 이해하지 못한다. 산과 돌의 그늘진 면과, 그늘지고 움푹 들어간 곳과 같은 것에는 먹을 두텁게 써야 한다. 먹을 많이 쓰려면 반드시 붓을 넓게 써야 할 것이다. 붓이 넓혀지면 부호가 종이에 많이 붙는데, 이것이 측봉이다. 이곳에서 필치마다 정봉을 쓰려고 한다면, 물고기의 뼈와 같이 앙상하게 되어 그림 되기가 어려울 것이다. 배운 것이 지극히 순수한 경지에 이르러 스스로 측필을 사용하는 중 정봉正鋒을 함축한다는 뜻을 깨닫게 될 것이니, 나는 중봉과 측봉이 서로 모순된다고 생각하지 않는다.[畵之用正鋒旣諄諄言之矣, 乃忽曰側鋒亦不可少, 則似語涉兩歧. 然欲爲作畵者說法, 正不敢以大言欺人也. 書之用中鋒自蔡中郞至唐之徐浩 鄔彤 顔平原諸公二十四傳而絶. 趙宋之書家已漸用側鋒, 觀坡公之偃波卽其明證. 唐宋畵不可見矣, 元則雲林純用側鋒, 他家亦兼用之, 正自有說. 吾以爲畵中之山頭山腰石筋石脚, 以及樹杪樹根, 凡筆線之峭立峻嶒而外露者, 定當以正鋒取之. 昔人之論畵者有云: '作畵用圓筆方能深遠, 爲其四面圓厚也.' 此說非善學者亦不易解. 他若山石之陰面陰凹等處, 用墨宜肥. 夫肥其墨, 必寬其筆以施之. 筆寬則副毫多著於紙, 正是側鋒. 如於此處必欲筆筆正鋒, 則恐類魚骨, 難乎其爲畵矣. 學到極純境界自悟側中寓正之意, 非余自相矛盾也.]"라고 하였다.

* 청나라 송년松年이 『이원논화頤園論畵』에서 "전문가가 난과 대를 그리는 것은 글씨 쓰는 방법으로 붓을 사용해야 하지만, 중봉으로 곧게 그리는 것에 구애되면 안 된다는 것이 정종이다. 장봉[中鋒]으로 팔을 돌리고, 전절하며 돈좌하는 것은 중봉 가운데 원래 측필이

있고, 측필 중에 여전히 중봉을 띠는 것이다. 그렇지 않으면 난 잎이 곧은 몽둥이 같고, 대나무 잎이 쇠못 같아져서, 중봉으로 그렸더라도 나쁜 방법이라, 감상하는 자들의 웃음 거리가 될 것이니, 이런 습관에 물들면 안 된다.[專家竹蘭當以書法用筆, 然不可拘守中鋒直 畵, 卽爲正宗. 藏鋒迴腕, 轉折頓挫, 中鋒中原有側筆, 側筆中仍帶中鋒; 否則蘭葉如直棍, 竹葉似 鐵釘, 雖中鋒乃惡道也, 爲賞鑒家所笑, 不可染此習氣.]고 하였다.

凡畵嫩與文[1]不同, 有指嫩爲文者, 殊可笑. 落筆細雖似乎嫩, 然有極老筆 氣[2]出于自然者. 落筆粗雖近乎老, 然有極嫩筆氣. 故爲蒼勁[3]者, 難逃識者 一看, 世人不察, 遂指細筆爲嫩, 粗筆爲老, 眞有眼之盲也. 「老嫩」—明·唐志契『繪 事微言』

그림을 그리는 데 눈[淸新]과 문[文雅]은 다르다. 청신한 것을 가리켜 고상하다고 하는 자가 있으면 꽤 웃을 것이다. 붓을 가늘게 댄 것이 청신한 것 같으나, 아주 노련한 풍격 과 기개는 자연스러운 것에서 나온다.

붓을 거칠게 쓰는 것이 노련함에 가까우나, 지극히 청신한 풍격과 기개를 갖추어야 한다. 때문에 창경한 것은 견식이 있는 자가 한번 보면 숨기기 어려우나, 세상 사람들 은 알지 못한다. 결국 세필을 청신한 것으로 지적하고, 거친 필치는 노련하다고 하니, 참으로 눈에도 장님이 있다. 명·당지계의 『회사미언』「노눈」에 나오는 글이다.

注

1 눈여문嫩與文: 눈嫩과 문文으로, 청신淸新(신선)함과 문아文雅(고상)함을 가리킨다.
2 필기筆氣는 그림의 풍격風格과 기개氣槪를 가리킨다.
3 창경蒼勁은 그림이나 글씨가 원숙하고, 힘찬 것을 형용하는 말이다.

寫畵亦不必寫到, 若筆筆寫到便俗. 落筆之間若欲到而不敢到便稚, 唯習 學純熟[1], 游戲三昧[2], 一濃一淡, 自有神行[3], 神到寫不到乃佳. 至于染又要 染到. 古人云: "寧可畵不到, 不可染不到." 「寫意」—明·唐志契『繪事微言』

그림을 그리는 것도 반드시 주도면밀하게 그릴 필요는 없다. 필치마다 주밀하면 저 속해진다. 붓을 대는 순간 주밀하게 그리고자 하면, 감히 주도면밀할 수 없어서 유약해

진다. 학습이 숙련되어 그림의 오묘한 경지에 도달하여 즐기듯이 그려내면 된다.

한 번 짙으면 한 번 엷게 되어 자연히 정신이 사물에 얽매이지 않고 자유롭게 되어, 정신은 주밀하지만 그림은 주밀하지 않아야 좋은 작품이 된다.

선염도 주밀하게 해야 한다. 고인들이 "차라리 그림은 주밀하지 않아도 되지만, 선염은 주밀하지 않으면 안 된다."고 말하였다. 명·당지계의 『회사미언』「사의」에 나오는 글이다.

注

1 순숙純熟: 숙련되어 정통한 것이다.
2 유희삼매遊戲三昧: 그림의 오묘한 경지에 도달하여, 아무런 규율에 얽매이지 않고 즐기는 것처럼 재예才藝를 펼치는 경지를 이르는 말이다.
3 신행神行: 정신이 사물의 형체에 얽매이지 않고 초월하여, 자유롭게 노니는 것이다.

丘壑之奇峭¹易工, 筆之蒼勁²難揮. 蓋丘壑之奇, 不過警凡俗之眼耳; 若筆不蒼勁, 總使摹他人丘壑, 那能動得賞鑒? 若人物·花鳥, 便摹畫相去不遠矣. 「筆法」—明·唐志契『繪事微言』

산수가 기이하고 가파른 것은 잘 그리기 쉬우나, 필치가 노련하며 강하고 힘차게 그리기는 어렵다. 산수의 형상이 기이한 것은, 평범한 세속적인 사람의 눈을 놀라게 하는 데 불과하다. 필치가 세련되고 강하지 못하면, 아무리 다른 사람의 산수를 모방한다고 하더라도 어떻게 감상하는 자들을 감동시킬 수 있겠는가? 인물이나 화조를 모사하여 그리더라도, 필법은 서로 차이나지 않을 것이다. 명·당지계의 『회사미언』「필법」에 나오는 글이다.

注

1 기초奇峭: 산이 기이하고 가파른 것이다.
2 창경蒼勁: 그림이나 시문詩文 등이 무르익고 힘차며, 빼어난 것을 이르는 말이다.

按語

청나라 왕욱王昱이 『동장논화東莊論畵』에서 "사의화는 간결하게 그려야 하며, 국면과 경치의 배치는 반드시 붓은 다하되 뜻은 무궁하도록 힘써야 한다.[寫意畵落筆須簡淨, 佈局佈景務須筆有盡而意無窮.]"라고 하였다.

逸筆之畫, 筆似近而遠愈甚, 似無而有愈甚; 其嫩處如金, 秀處如鐵, 所以可貴, 未易爲俗人言也.

山水至子久而盡巒嶂波瀾之變, 亦盡筆內筆外起伏升降之變. 蓋其設境也, 隨筆而轉, 而構思隨筆而曲, 而氣韻行于其間. 或曰: "子久之畫少氣韻." 不知氣韻卽在筆不在墨也.

仲圭所不可及者, 以其一筆而能藏萬筆也.

終日見天, 不知天之大也; 終日見山, 不知山之高也. 惟行之而遠, 迺知北苑用筆, 無筆不大, 無筆不高, 無筆不遠. ―明·惲向論畫山水. 見淸·陳撰『玉几山房畫外錄』

일필로 그린 그림은 필치가 가까운 데도 더욱 멀리 있는 것 같고, 없는 데도 더욱 무엇이 있는 것 같다. 연한 곳은 금과 같고 빼어난 곳은 쇠 같아서 귀하게 여기는 까닭이니, 속인에게 말하기 쉽지 않다.

산수가 자구[黃公望]에 이르러 봉우리와 물결의 변화를 다하였다. 붓 안과 붓 밖의 기복과 오르내리는 변화도 다 하였다. 경치를 설정하여 붓 가는 대로 옮기고 구상하여, 필치에 따라서 곡진하게 그렸지만 기운은 필치 사이에서 운행된다. 어떤 이가 이르길 "황공망의 그림은 기운이 없다."고 하니, 기운은 필치에 있고 먹에 있지 않다는 것을 알지 못하는 것이다.

중규[吳鎭]가 미칠 수 없는 것은 한 필치로 그렸지만, 온갖 필치를 감출 수 있는 것이다.

종일 하늘을 보면 하늘이 큰 것을 알지 못하고, 종일 산을 보면 산이 높은 것을 알지 못한다. 멀리 다녀야 북원[董源]의 용필이 크고, 고원하다는 것을 바로 알게 될 것이다.

명·운향이 산수화를 논한 것이다. 청·진찬의 『옥궤산방화외록』에 보인다.

用筆宜活活能轉, 不活不轉謂之板. 活忌太圓板忌方, 不方不圓翁[1]且張. 拙中寓巧巧無傷, 惟意所到成低昂[2]. 要之至理無古今, 造化安知倪與黃[3]?
―淸·龔賢『半千課徒畫說』[4]

용필은 마땅히 살아서 전환할 수 있어야 하고, 살지 않고 전절할 수 없으면 딱딱하다고 한다. 살아 있는 것은 너무 둥근 것을 꺼리고, 딱딱한 것은 네모난 것을 꺼린다. 네모나지도 않고 둥글지도 않게 모이고 또 펼친다. 졸박한 가운데 교묘함을 기탁하면 기교는 해로울 것이 없지만, 뜻이 이르러야 높낮이를 이룬다. 총괄하면 지극한 이치는 고금이 없는데, 조물주가 예찬과 황공망을 어떻게 알겠는가? 청·공현의 『반천과도화설』에 나오는 글이다.

注

1 翕翕: 수렴收斂으로 모이는 것이다.

2 저앙低昂: 기복起伏이나 높낮이를 이른다.

3 예여황倪與黃: 원나라 화가 예찬倪瓚과 황공망黃公望을 이른다.

4 『반천과도화설半千課徒畫說』의 원제목은 청나라 해강奚岡의 『수목산석화법책樹木山石畫法冊』이다.

* 여소송余紹宋이 『서화서록해제書畫書錄解題』에서 "이 책은 각기 양식을 갖추어 옆에 설명을 붙였으니, 모두가 매우 정묘하고 중요하여 배우는 사람들이 헤아리기에 편리하다. 자세히 살펴보니 글자의 체제와 화법이 모두 철생[奚岡]이 평소에 지은 것과 크게 서로 부합되지 않고, 반천[龔賢]의 『화법책畫法冊』과 매우 유사하다. 해강奚岡의 발문에 그의 자작이라고 말하지 않았으며, 필적도 유치하고 약한 것을 느끼니, 공현의 원작에다 발문을 위탁한 것일 것이다. 논한 화법과 공현이 저작한 『화결畫訣』과 『화법책』은 대체가 다르지 않으며, 그중 버드나무 한 단락을 논한 것은 똑 같다. 아쉽게도 원적을 아직 보지 못하였으니, 감히 단언할 수 없다.[各具式樣, 旁加說明, 悉甚精要, 便於學人揣摩. 締視字體畫法均與鐵生平日所作大不相符, 而甚與龔半千『畫法冊』相類. 鐵生跋旣未言其自作, 筆迹亦覺稚弱, 頗疑爲半千原本, 而跋則僞託者. 又所論畫法與半千所著『畫訣』及『畫法冊』大體不異, 其中論柳一段正同. 惜未見原蹟, 不敢斷定.]"고 하였다. 유검화兪劍華 선생이 『중국화론유편中國畫論類編』하권 「산수」편에서 『반천과도화설』에 대한 자신의 견해를 밝혀 "이 책은 원적을 보지 못했으나, 공현의 작품이고 해강의 작품이 아니라고 단정할 만하다. 여월원씨가 신중하게 살폈기 때문에, 겸손한 말을 한 것일 뿐이다. 도장 찍고 서명한 자가 이런 지식이 없이 발문에 근거하여 제목을 정해, 마침내 장씨의 관을 이씨의 머리에 올려놓은 것이다. 와전되어 그릇된 것을 어떻게 다시 맡기겠는가? 때문에 원래대로, 공현에게 돌려보내야 하는 까닭이다.[是冊雖未見原蹟, 亦可斷定其爲龔氏之作而非奚氏之作. 余氏矜審, 故作謙詞耳. 印書者無此知識, 據跋題名, 遂致張冠李戴, 豈可再任其以訛傳訛耶? 故仍以還之龔氏.]"라고 하였다.

..

且也形勢不變, 徒知輶皴之皮毛[1]; 畫法不變[2], 徒知形勢之拘泥[3]; 蒙養不齊, 徒知山川之結列[4]; 山林不備[5], 徒知張本之空虛. 欲化此四者, 必先從運腕入手[6]也腕若虛靈[7], 則畫能折變[8]; 筆如截揭, 則形不癡蒙[9]. 腕受實[10]則沉著透徹, 腕受虛[11]則飛舞悠揚, 腕受正則中直藏鋒, 腕受仄則欹斜[12]盡致, 腕受疾則操縱得勢, 腕受遲則拱揖有情, 腕受化[13]則渾合自然, 腕受變[14]則陸離譎怪[15], 腕受奇則神工鬼斧, 腕受神則川嶽薦靈[16]. 「運腕章」—淸·原濟『石濤畫語錄』

형세를 변화시키지 못하면, 한갓 테두리나 그리고 준법의 겉모습만 알게 된다. 화법을 바꾸지 못하면, 형세에만 집착할 줄 알게 된다. 깊이 수양한 기술이 고르지 못하면,

한갓 산천이 모이고 배열된 것만 알게 된다. 산과 숲을 갖추지 못하면 밑그림의 공허함만 알게 될 것이다. 네 가지를 바꾸고자 하면, 반드시 먼저 팔을 운행하는 데에서 시작해야 한다.

팔에 융통성이 있으면 필획이 전절하여 그림을 잘 변화시킬 수 있다. 붓을 내칠 때는 자르는 듯이 하고 거둘 때는 들어 올리는 듯이 하면, 모양이 어수룩해지지 않는다.

팔이 실하면 침착하면서 투철하게 되고, 팔이 허령하면 춤추며 날아오르는 듯하며, 팔이 바르면 중심이 곧으면서 붓끝을 감추게 되고, 팔이 기울면 비스듬한 운치를 다하며, 팔이 빠르면 붓을 조종하는 세력을 얻고, 팔이 느리면 공읍하는 것 같은 정취가 있게 된다.

팔이 자연을 창조하는 느낌을 받으면 자연과 혼연일체가 되고, 팔이 자연을 변화시키는 느낌을 받으면 눈부시게 빛나게 되며, 팔이 기이함을 받으면 귀신이 도끼로 다듬은 듯 기묘해지며, 팔이 신묘함을 받으면 강과 산이 영험하게 된다. 청·원제의 『석도화어록』 「운완장」에 나오는 글이다.

注

1 지곽준지피모知䂻皴之皮毛: 곽준䂻皴(鉤勒과 皴擦)의 피상적인 측면만 안다는 뜻이다.
2 화법불변畵法不變에서 '變'자가 『石濤畵譜』에는 '化'자로 되어 있다.
3 구니拘泥: 집착하여, 융통성이 없다는 뜻이다.
4 결열結列: 자연(산천)의 형세가 맺히고 펼쳐지는 현상을 이른다.
5 산림불비山林不備: 산림은 산을 장식하는 것으로, 자연의 정취를 갖추지 못한다는 뜻이다.
6 운완입수運腕入手: 손을 운행하는 데에서 시작된다는 것이다. * 운완運腕은 용필이 법을 잘 얻지 못하면, 완전히 팔을 움직이는 데, 세를 얻을 수 없다. 팔 움직임이 영활하면 용필이 묘하여, 그림자가 형상을 따르는 것 같이 저절로 그렇게 된다. 용필을 탐구하려는데, 팔 움직임을 알지 못하면 근본을 잊고 말단을 쫓아 일을 곱절로 해도 공은 반도 못 미친다.
7 허령虛靈: 허하고 영활한 것으로 융통성이 있는 것이다. 사사로움이나 잡된 생각이 없어, 마음이 신령함을 이르는 말이다. 잡되지 않고 신령함, 고요함을 이르는 말이다.
8 화능절변畵能折變: 그림에서 필획이 전절하여, 잘 변화할 수 있다는 의미이다.
9 불치몽不癡蒙: 치졸한 경지를 벗어날 수 있다는 말이다.
10 실實: 성性의 실체로서, 성이란 진실체이다. 어떤 사물이 생기게 하는 데 부족함이 없는 타당한 이치를 가지고 있을 뿐만 아니라, 그러한 모양을 이루는데 조금도 부족함이 없는, 사물의 형성에 대한 절대적 이치를 가지고 있는 것을 말한다.
11 허虛: 감수현상에서 허의 상태를 말하는 것으로 사적인 감정이 없는 상태이다. 사람이 태어나면서 하늘로부터 얻은 이치만 있는 것을 말한다.
12 완수측칙의사腕受仄則欹斜에서 '仄'자가 『石濤畵譜』에는 '反'자로 되어 있다. * 의사欹斜는 비스듬히 기우는 것이다.

13 화化: 조화造化(創造)하는 이치를 말한다.

14 변變: 변화變化하는 이치를 말한다.

15 육리휼괴陸離譎怪: 건도乾道의 이치에 따라 변하는 붓질의 결과는, 진기하고 괴이한 것들이 서로 얽혀 눈부시게 빛나는 모양이 된다는 뜻이다. * 육리陸離는 빛이 서로 얽혀 현란하게 빛나는 모양을 뜻한다. 휼괴譎怪는 진기珍奇하고, 괴이怪異하다는 뜻이다.

16 천령薦靈: 천도薦度와 같은 뜻으로, 본래 죽은 사람의 넋을 건져주기 위하여 불공이나 재를 올리는 일이다. 혼을 불어넣어 준다는 의미이다. 붓질하는 팔이 신공이면, 자연사물은 영혼을 얻게 된다. 그림에서 살아 있는 생명력을 느낄 수 있다.

按語

* 청나라 당대唐岱가 『회사발미繪事發微』「필법筆法」에서 "용필법은 마음으로 팔을 움직이는 데 있고, 강한 가운데 부드러움을 띠며, 거두고 내칠 수 있어서 붓이 부림을 당해서는 안 된다.[用筆之法在乎心使腕運, 要剛中帶柔, 能收能放, 不爲筆使.]"고 하였다.

* 청나라 심종건沈宗騫이 『개주학화편芥舟學畵編』「산수山水·용필用筆」에서 "붓을 종이 위에서 운행할 때는 반드시 팔을 움직여야지, 손가락으로만 운필하지 않아야, 자연히 붓의 자취가 메말라 갈라지거나 가볍게 들뜨는 폐단이 없을 것이다.[筆行紙上, 須以腕送之, 不當但以指頭挑剔, 則自無燥裂浮薄之弊.]" 하였다.

凡作一圖用筆有粗有細, 有濃有淡, 有乾有濕, 方爲好手, 若出一律, 則光[1]
矣. ―淸·王翬『淸暉畵跋』

그림을 제작하는 용필법은 거친 것이 있고 자세한 것이 있다. 짙은 것이 있고 옅은 것도 있다. 마른 것이 있으며 젖은 것도 있어야 좋은 솜씨라 한다. 일률적으로 표현한다면, 순수한 맛은 없고 빛나기만 할 것이다. 청·왕휘의 『청휘화발』에 나오는 글이다.

注

1 광光: 청나라 장경長庚이 『국조화징록國朝畵徵錄』에서 "왕녹대[王原祁]가 말했다. 산수 용필은 반드시 모[가공하지 않은 모양]해야 한다. 모라는 것은 여태껏 그림을 평론하는 자들이 언급하지 않았다. 모라는 것은 기운이 예스러우며 맛이 두터운 것이다. 석곡[王翬]이 말한 광[번들거림]은 모의 반대이다. 전야당도 '모든 그림은 반드시 더부룩하게 그려야 하는 데, 더부룩하다는 모는 반드시 골수에서 나오는 것이지, 모양을 답습하는 것이 아니다.'라고 하였다.[王麓臺云: 山水用筆須毛. 毛者從來論畵者未之及. 蓋毛者, 氣古而味厚, 石谷所謂光, 正毛之反也. 錢野堂亦云, 凡畵須毛, 毛須發于骨髓, 非可以貌襲也.]"라고 하였다.

古人用筆, 極塞實處, 愈見虛靈; 今人布置一角, 已見繁縟. 虛處實則通體皆靈, 愈多而愈不厭, 玩此可想昔人慘淡經營之妙. 「畫跋」—淸·惲壽平『甌香館集』

고인의 용필은 칠하는 곳을 다 매워도 볼수록 허령하다. 요즘 사람은 한 모퉁이를 포치하여, 너무 번잡스러워 보인다. 고인은 빈 곳을 채워도 전체가 모두 허령하여, 많으면 많을수록 싫증나지 않으니, 완상할 때 고인들이 애써서 경영한 묘함을 상상할 수 있다. 청·운수평의 『구향관집』「화발」에 나오는 글이다.

用筆時, 須筆筆實, 却筆筆虛, 虛則意靈, 靈則無滯, 迹不滯則神氣渾然, 神氣渾然則天工在是矣. 夫筆盡而意無窮, 虛之謂也. 「補遺畫跋」—淸·惲壽平『甌香館集』

붓을 사용할 때, 필치마다 채우고, 필치마다 비워야 한다. 비우면 뜻이 영활하고, 영활하면 막히지 않는다. 필적이 막히지 않으면, 신기가 혼연하다. 신기가 혼연하면, 하늘의 조화가 있게 되는 것이다. 그림이 끝나도 뜻은 무궁한 것이 허령하다는 것이다. 청·운수평의 『구향관집』「보유화발」에 나오는 글이다.

按語

청나라 방훈方薰이 『산정거화론山靜居畵論』에서 "고인의 용필은 묘하여 허실을 갖추었으니, 화법은 허와 실 사이에 있다고 하는 것이다. 허하고 실하게 붓을 써야 생동하는 기미가 있고, 자연스런 정취가 가는 곳마다 무궁하게 생긴다.[古人用筆妙有虛實, 所謂畵法卽在虛實之間. 虛實使筆生動有機, 機趣所之, 生發不窮.]" 하였다.

近有作畵用退筆禿筆[1]謂之蒼老[2], 不知非蒼老, 是惡癩也. 但能用筆鋒者又要鍊筆[3], 朝夕之間, 明窗淨几, 把筆拈弄[4], 或畵枯枝夾葉[5], 或畵坡脚石塊, 如書家臨法帖相似, 不時摹倣樹石式樣, 必使枝葉生動飄蕩[6], 坡石磊落蒼秀[7], 方可住手[8], 此鍊筆之法也. 學力到, 心手相應[9], 火候[10]到, 自無板·刻·結三病矣. 「筆法」—淸·唐垈『繪事發微』

근래에 그림을 그리는 데 망가진 붓과, 몽당붓을 쓰고서 세련되고 고상하다고 한다.

754

그것은 힘차며 노련하지 않아 매우 나쁘다는 것을 모르는 것이다. 필봉을 잘 쓰려면 용필에 더욱 숙련해야 한다. 아침저녁으로 조용하게 창을 밝히고 책상을 정리하여, 붓을 잡고 놀 때, 더러는 마른 가지와 협엽을 그리거나 언덕기슭과 돌무더기를 그리는 것은 서예가가 법첩을 임모하는 것과 같은 것이다.

때때로 돌과 나무의 양식을 모사하되 반드시 가지와 잎이 생동하여 나부끼며, 언덕과 돌이 뚜렷하며 강건하게 빼어나야 손을 뗄 수 있다. 이것이 붓을 숙련하는 방법이다. 배운 힘이 도달하여 마음먹는 대로 되듯이 기예가 높은 수준에 이르면, 저절로 딱딱하고 각박하며 맺히는 세 가지 병이 사라진다. 청·당대의 『회사발미』「필법」에 나오는 글이다.

1 퇴필退筆: 오래 써서 버려야 할 붓이다. * 독필禿筆은 끝이 닳아진 몽당붓을 이른다.
2 창로蒼老: 창경蒼勁으로, 글씨나 그림이 세련되고 힘 있거나 고아하고 힘찬 것을 이른다.
3 연필鍊筆: 용필을 연습하는 것이다.
4 파필把筆: 집필執筆이다. * 염롱拈弄은 가지고 노는 것이다.
5 협엽夾葉: 쌍구법으로 잎을 그리는 것이다.
6 표탕飄蕩: 펄럭이며 나부끼는 것이다.
7 뇌락磊落: 구애되지 않는 모양·뚜렷한 모양이다. * 창수蒼秀는 창경蒼勁하고 준수俊秀한 것이다.
8 주수住手: 손을 떼어 멈추는 것이다.
9 심수상응心手相應: 마음먹은 대로 할 수 있는 것을 이른다.
10 화후火候: 음식을 익힐 때 불의 세기와 시간으로, 학력·수양·기예 등의 수련이 성숙하여 소양素養이 높은 수준에 이른 것을 비유한다.

昔人謂筆力能扛鼎[1], 言其氣之沉著也. 凡下筆當以氣爲主, 氣到便是力到, 下筆便若筆中有物, 所謂下筆有神者此也. 古人工夫不過從此下手, 而有得焉, 則以後所爲無不頭頭是道. 若不先于此築基, 縱極聰明敏悟, 多資材料而馳騖揮霍焉, 卒必至于囂凌浮滑[2], 而于眞正道理反致日遠, 豈不可惜? 故志學之士, 且勿求多, 先鼓定力[3], 從此著脚[4], 便無旁門外道之虞矣.
故古人作書專尚用筆, 用筆之道, 務欲去罷輭[5]而尚挺拔, 除鈍滯而貴輕雋[6], 絶浮滑而致沉著, 離俗史而親風雅.
筆著紙上, 無過輕重疾徐偏正曲直, 然力輕則浮, 力重則鈍, 疾運則滑, 徐運則滯, 偏用則薄, 正用則板, 曲行則若鋸齒, 直行又近界畫者, 皆由于筆

不靈變[7], 而出之不自然耳. 萬物之形神[8]不一, 以筆勾取, 則無不形神畢肖. 蓋不靈之筆, 但得其形, 必能靈變, 乃可得其神, 能得神則筆數愈減而神愈全, 其輕重 · 疾徐 · 偏正 · 曲直皆出于自然而無浮滑 · 鈍滯等病. 「山水 · 用筆」

—清 · 沈宗騫『芥舟學畫編』卷一

　옛사람 예찬이 왕몽의 그림을 보고, 필력은 가마솥을 들어 올릴 수 있다고 하였다. 이것은 필치가 침착하다는 것이다. 붓을 쓰는 데는 마땅히 기를 주로 삼아야 한다. 기가 도달하면 필력이 이르러 붓을 댈 때 붓 가운데에 어떤 사물이 있는 것같이 된다. 이른바 붓을 대면 신이 있다고 하는 것이 이 말이다. 옛 사람의 공부도 이런 방법에서 착수하여 필력을 터득할 수 있으면, 이후에 하는 일은 모두가 사리에 들어맞게 될 것이다.

　먼저 용필에서 기초를 쌓지 못하면, 아무리 총명하고 명민한 깨달음으로 많은 자본과 재료를 들여 빠르게 그리더라도, 반드시 실속이 없고 들떠서 미끄럽게 된다. 진정한 도리가 도리어 날로 멀어지게 될 것이니, 어찌 애석하지 않겠는가?

　따라서 학문에 뜻을 둔 선비는 여러 가지를 추구하지 말고, 먼저 일정한 학문의 힘을 진작시키고 이것에서 근거하면, 결코 옆문이나 딴 길로 벗어날 염려는 없을 것이다.

　때문에 옛사람들은 그림을 그릴 때 오로지 용필을 중시했다. 용필법은 느슨하고 연약한 것을 버리고 빼어난 것을 숭상한다. 무디거나 막힌 것을 제거하고 재주가 뛰어남을 귀중하게 여긴다. 들떠서 미끄러지듯 한 것을 단절하고 침착함에 이르도록 노력하여야, 저속한 화가를 떠나서 품격이 우아함에 가까워질 것이다.

　종이에 붓을 대는 것은 가볍거나 무겁게, 빠르거나 천천히, 기울이거나 바르게, 구부리거나 곧게 움직이는 데 지나지 않는다. 필력이 가벼우면 들뜨고, 무거우면 둔하고, 빠르게 운행하면 미끄러지며, 서서히 움직이면 막히고, 한쪽으로 기울어지면 경박하며, 똑바르게 쓰면 융통성 없이 딱딱하고, 꼬불꼬불하게 그으면 톱니 같으며, 꼿꼿이 그으면 잣대로 그린 것에 가까운 것은 모두 붓놀림이 영활하게 변화하지 못하여 부자연스럽게 표현될 뿐이다.

　만물의 형태와 신정은 하나가 아니지만, 붓으로 구륵하여 그리면 형과 신이 모두 닮지 않을 수 없다. 대체로 영묘하지 못한 필치는 형태만 얻을 수 있다. 반드시 영묘하게 변화할 수 있어야, 정신을 획득할 수가 있다. 대상의 정신을 획득할 수 있다면, 필획의 수가 감소 될수록 정신은 더욱 온전해진다.

　붓놀림이 가볍거나 무겁게, 빠르거나 천천히, 기울이거나 바르게, 구부리거나 곧게 하는 것들이 모두 자연스럽게 표출되어, 들떠보임 · 미끄러짐 · 둔함 · 막힘 등의 병폐가 없게 될 것이다. 청 · 심종건의 『개주학화편』 1권 「산수 · 용필」에 나오는 글이다.

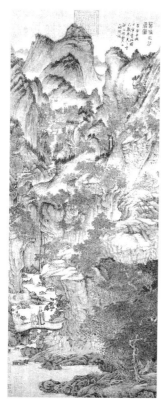

元, 王蒙〈葛穉川移居圖〉

注

1 필력능강정筆力能扛鼎: 예찬倪瓚이 왕몽王蒙의 그림 〈암거고사도巖居高士圖〉 제에 "글씨는 왕희지를 배우고, 마음을 맑게하여 도를 관찰하는 것은 종병을 본받았다. 왕후의 필력은 능히 가마솥을 들어 올릴 수 있으니, 오백 년 이래 이런 사람이 없다.[臨池學書王右軍, 澄懷觀道宗小文: 王侯筆力能扛鼎, 五百年來無此君.]"라고 한 것이다. 『청비각집淸閟閣集』8권에서 '필력능강정'은 '용필이 침착하고 힘이 있어, 사람들에게 웅건하고 두터우면서 기개가 있는 느낌을 준다.'고 설명하였다. * 정鼎은 세 발에 두 귀가 달린 솥이다. 나라를 전하는 귀중한 것, 천자의 상징이며 청동으로 제작된 제기祭器이다. 진시황이 시내에서 구정九鼎을 들어 올려, 천자가 되었다는 타당성을 주장하려 했다는 고사가 전한다.

2 효릉囂淩: 겉만 화려하여 실속이 없는 것이다. * 부활浮滑은 들떠서 매끄러운 것이다.

3 정력定力: 확정된 학문의 힘·일정한 힘을 이르고, 불교에서 번뇌와 망상을 사라지게 하는 선정禪定(참선하여 삼매경에 이르는 것)의 힘이다.

4 착각著脚: 발을 붙이다, 입각하다, 근거하는 것이다.

5 피연罷輭: 느슨하고 연약한 것이다.

6 경준輕雋: 뛰어나고 깨끗한 것이다.

7 영변靈變: 영활靈活한 것으로, 신기하여 헤아리지 못하는 변화를 이른다.

8 형신形神: 형모形貌와 신정神情·형모形貌의 특징이다.

　　未解筆墨之妙者, 多喜作奇峯峭壁, 老樹飛泉, 或突兀¹以驚人, 或拏攫²以駭目, 是畫道之所以日趨于俗史³也. 夫秋水蒼葭望伊人而宛在⁴, 平林遠岫託逸興而悠然, 古之騷人畸士, 往往借此以抒其性靈⁵而形諸歌詠⁶, 因更假圖寫以寓其恬淡沖和⁷之致. 　故其爲迹雖閒閒⁸數筆而其意思能令人玩索⁹不盡. 試置尺幅于壁間, 頓使矜奇炫異¹⁰之作, 不特瞠乎其後, 亦且無地自容. 故吾嘗謂因奇以求奇, 奇未必卽得, 而牛鬼蛇神¹¹之狀畢呈. 董北苑空前絶後, 其筆豈不奇崛¹²? 然獨喜大江以南, 山澤川原, 委蛇綿密光景. 且如米元章 倪雲林 方方壺諸人, 其所傳之迹, 皆不過平平之景, 而其淸和宕逸之趣, 縹緲靈變之機¹³, 後人縱竭心力以擬之, 鮮有合者, 則諸人之所得臻于此者, 乃是眞正之奇也. 諸人之後作者多矣, 千態萬狀, 無所不有, 而獨董思翁爲允當. 余見思翁之蹟何止佰什, 而欲尋其一筆之矜奇炫異者不

可得也. 獨其筆墨間奇氣, 又使人愈求之而愈無盡,) 觀乎此則知動輒好奇,
畵者之大病, 而能靜按其筆墨以求之而得者, 是謂平中之奇[14], 是眞所謂奇
也. 「山水·神韻[15]」—淸·沈宗騫『芥舟學畵編』卷一

　필묵의 오묘함을 이해하지 못하는 자는 대부분 기이한 봉우리와 높은 절벽과 늙은
나무나 폭포 그리기를 좋아한다. 어떤 이는 특출하게 그려서 사람들을 놀라게 하고, 어
떤 사람은 힘을 다하여 사람들이 보면 깜짝 놀라게 한다. 이런 것이 그림의 도가 날로
용렬해져서 저속한 수식을 따르는 이유이다.

　가을 물과 갈대 무성한 경치를 대하고 그리운 타향의 친구를 생각하니 꼭 살아있는
것 같다. 평평한 숲과 먼 봉우리는 빼어난 흥을 기탁하여 한적하다. 옛날의 시인과 고
독한 선비들이 종종 이런 것을 빌려, 감정을 펼쳐서 노래로 형용하였다.

　그것을 따라 다시 그림을 그려서 담백하고 온화한 운치를 기탁하였다. 작품이 여유
로운 몇 필치로 그렸을 뿐인데도, 뜻은 사람들이 완미하고 탐색하는 것을 그만둘 수
없게 한다. 시험 삼아 작은 화폭을 벽 사이에 놓고 즉시 그려서 신기하다고 자부할 만
한 눈부시게 특이한 작품을 그리려고 하면, 훗날 보는 자들을 놀라게 할 뿐만 아니라,
자신도 설 자리가 없을 것이다.

　그래서 내가 일찍이 말하길, "특이하게 그리려고 기이한 것을 탐구하면 특이한 것은
반드시 얻지 못하고, 소 귀신과 뱀 귀신의 형상만 다 드러난다."고 하였다.

　동북원[董源]만한 화가는 예전에도 없었고 나중에도 없으나, 그의 그림은 어째서 기발
하고 특출하지 않은가? 유독 남쪽의 큰 강을 좋아해서 산과 못과 하천과 언덕을 그린
것이 구불구불 이어진 빽빽한 풍경이다.

　또 미불·예찬·방종의 같은 화가들은 전하는 작품들이 모두 평평한 풍경에 불과하
다. 맑고 온화하며 분방하게 빼어난 정취가 멀고 아득해 변화가
신기해서 헤아릴 수 없는 기교는 후인들이 마음과 힘을 다하여
모방하여도 부합하는 자가 드물다.

　여러 사람들이 이런 기교에 도달할 수 있는 것이 진정한 '기
이함'이다. 그런 사람들 뒤로는 작가가 많아서 천태만상을 그렸
지만, 유독 동기창이 부합한다. 내가 본 동기창의 그림이 어찌
수백 개만 되겠는가? 한 필치에서 기발하다고 자부하고 눈부시
게 특이한 점을 찾으려고 했으나, 찾을 수 없었다. 필묵 사이에
서만 기이한 기개를 사람들에게 탐구하도록 하면 할수록 무궁무
진할 것이다.

　이를 보면, 붓을 움직이기만 하면 기이한 것을 좋아하는 것이
화가들의 큰 병이라는 것을 알게 된다. 필묵을 냉정하게 살펴

元, 倪瓚<幽澗閒松圖>

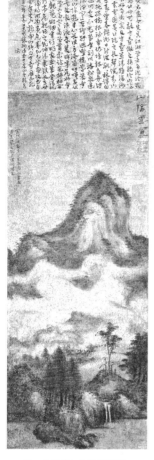

元, 方從義〈山陰雲雪圖〉

기이함을 구하여서 얻을 수 있는 것이 평범한 가운데 '기이함'이고, 이 것이 참으로 말하는 '기이함'이다. 청·심종건의 『개주학화편』 8권「산수·신운」에 나 오는 글이다.

注

1 돌올突兀: 특출한 것이다.
2 나확拏攫: '박두搏斗'로 '악전고투惡戰苦鬪'하는 것으로, 죽도록 힘을 다하는 것이다.
3 속사俗史: 용속庸俗하게 겉모습을 꾸미는 것이다.
4 추수이인秋水伊人: 풍경이나 경치를 대하고 그리운 사람을 생각하는 것이다. 『시경詩經·진풍秦風』「겸가蒹葭」에 "蒹葭蒼蒼, 白露爲霜. 所謂伊人, 在水 一方."이라고 나온다. * 창가蒼葭는 갈대가 무성하다는 '겸가창창蒹葭蒼蒼'의 뜻으로, 수초水草가 무성하다는 것을 이른다. * 이인伊人은 '차인此人'인데, 의 중意中에 가리키는 사람이다. 경치를 마주하고 생각에 잠겨있는 다른 지방의 친구를 가리킨다. * 완재宛在는 살아 있는 것 같은 것이다.
5 성령性靈: '성정性情'·'사상思想'·'감정感情'이다.
6 가영歌詠: 노래이다.
7 염담충화恬淡沖和: 사욕이 없이 담백하며, 온화하고 부드러운 것이다.
8 한한閒閒: 여유 있고 느긋한 모양이다.
9 완색玩索: 완미하고 탐색하는 것이다.
10 긍기현이矜奇炫異: 눈부시게 특이함을 스스로 자부하는 것이다.
11 우귀사신牛鬼蛇神: 소귀신과 뱀 귀신으로, 온갖 잡귀신을 이르는 것이다. 터 무니없는 작품을 형용하는 말이다.
12 기굴奇崛: 기발하고 특출한 것이다.
13 표묘영변지기縹緲靈變之機: 아련하며 신기하게 변화하여, 헤아릴 수 없는 기 교를 이른다.
14 평중지기平中之奇: 평평한 가운데 기이함이다. 이는 평평한 경치는 기이함을 느끼지 못하 더라도, 높고 빼어난 필묵을 통하여 맑고 온화하며 시원한 정취를 표현하는, 아득하며 신 비하게 변화하여 헤아릴 수 없는 기교가 진정한 기奇라고 하는 것이다.
15 신운神韻: 작품의 정취나 운치를 이른다.

..

試取前人極縹緲輕逸之筆, 用意臨摹, 未嘗不能似也, 然其寓剛健于婀娜[1] 之中, 行遒勁于婉媚之內, 所謂百鍊鋼化作繞指柔[2]其積功累力而至者, 安 能一旦而得之耶? 「山水·神韻」─清·沈宗騫『芥舟學畫編』卷一

시험 삼아 옛사람들의 지극히 넓고 아득하며 경쾌하고 빼어난 필치를 취하여, 애써서 임모하면 닮지 않을 수 없다. 반면에 아름다운 가운데 강건함을 기탁하고, 부드럽고 아리따움 안에서 힘차게 행필하여 백련강이 변하여 유연해지듯이 공력을 쌓으면 이런 경지에 도달한다고 하는데, 어떻게 하루아침에 얻을 수 있겠는가? 청·심종건의 『개주학화편』 1권「산수·신운」에 나오는 글이다.

注

1 우강건우아나寓剛健于婀娜: 부드러운 것 같으나 강하고, 연한 가운데 강경함이 있는 것이다. 이는 중국 서법 용필에서 최고로 요구하는 것으로, 중국 문인화파에서도 제작할 때 붓을 사용하는 최고의 준칙이다.

 * 청나라 화익륜華翼綸이 『남종결비南宗抉秘』에서 "남종화의 용필은 부드러운 것 같아도 강하고, 약한 것 같아도 강하다. 솜 속의 바늘이라는 것이다. 법이 원만하며 두터운 것을 벗어나지 않는다. 붓을 중봉으로 쓰면 원만하여, 종이에 그려내면 두텁고 깊게 된다.[若夫南宗 之用筆, 似柔非柔, 不剛而剛, 所謂綿裏鍼是也. 其法不外圓厚, 中鋒則圓, 出紙卽厚.]"라고 하였다.

2 백련강화작요지유百鍊鋼化作繞指柔: 백련강이 변화해서 유연해진다는 것이다. 『문선文選』 「유곤劉琨」의 〈중증로심重贈盧諶〉이라는 시에 "何意百煉剛, 化爲繞指柔"라는 구절이 있다. 여연제呂延濟가 주注에 "백 번 정련한 철이 견고하고 강하나, 지금은 유연하게 변화한다. 실패와 파탄을 겪어서, 스스로 깨우쳐 부드럽게 되는 것이다."고 설명하였다. 후에 '요지유繞指柔'는 강건한 것이 좌절挫折을 거쳐서, 유순하고 연약하게 변화되는 것을 비유하게 되었다.

在畫爲神, 萬象由是乎出. 故善畫必意在筆先; 寧使意到而筆不到, 不可筆到而意不到. 意到而筆不到, 不到卽到也. 筆到而意不到, 到猶未到也.
　故學之者必先意而後筆, 意爲筆之體, 筆爲意之用. 務要筆意相倚而不疑. 筆之有意猶利之有刃, 利有刃雖老木盤錯[1] 無不隨刃而解. 筆有意雖千奇萬狀, 無不隨意而發. 故用筆之用字最關切要. 此用字卽雌鷄伏卵之伏字, 卽狻貓[2]捕鼠之捕字, 必要矢精專一[3], 篤志不分, 大則稠山密麓, 細則一枝一葉, 一點一拂, 無不追心取勢, 以意使筆. 筆筆取神而溢乎筆之外, 筆筆用意而發乎筆之先. 殆日久其生靈活趣在在[4]而出矣. —清·布顔圖『畫學心法問答』

그림에 정신[生氣]이 있는데, 온갖 사물은 여기에서 나왔다. 때문에 좋은 그림은 반드시 뜻이 붓 보다 먼저 있다. 차라리 뜻은 이르고 붓은 이르지 못할지언정, 붓은 이르고 뜻이 이르지 못하면 안 된다. 뜻은 이르렀는데 붓이 이르지 않았으면, 이르지 않았어도

이른 것이다. 붓은 이르렀는데도 뜻이 이르지 않았다면, 이르렀어도 이르지 않은 것과 같다.

따라서 배우는 자는 뜻이 먼저이고 붓은 뜻 다음으로 여긴다. 뜻은 붓의 본체가 되고 붓은 뜻에 따라 작용된다. 붓과 뜻이 서로 의지하여, 틀림없도록 힘써야 한다. 붓에 뜻이 있다는 것은 예리함이 칼날에 있는 것과 같다. 칼날에 예리함이 있으면, 오래된 나무가 얽혔을지라도, 이 칼날에 따라 해체되지 않는 것이 없다. 붓에 뜻이 있으면 천만 가지 기이한 형상이라도, 뜻대로 표현하지 못할 것이 없다.

따라서 붓을 운용한다는 '용'자가 가장 중요하다. 용자는 암탉이 알을 품는다는 '복'자 같이 뜻을 품고서, 고양이가 쥐를 잡는다는 '포'자 같이 순식간에 사용한다. 전심하여 하나로 뜻을 세우고, 돈독한 마음이 분산되지 않게 해야 한다, 크게는 산기슭을 빽빽하게 모으고, 적게는 가지 하나와 잎 하나를 한 번 찍거나 한 번 그으면 마음먹는 대로 형상이 이루어지는 것은 뜻으로 붓을 사용하기 때문이다.

그러면 필치마다 생기를 얻어 뜻이 그림 밖으로 넘쳐나며, 필치마다 뜻이 작용하여 붓보다 먼저 나타난다. 세월이 지나면 생동하는 영감과, 활발한 정취가 이르는 곳마다 드러날 것이다. 청·포안도의 『화학심법문답』에 나오는 글이다.

注

1 반착盤錯: '반근착절盤根錯節'로 뒤얽힌 뿌리와 엉클어진 마디, 얽히고 뒤섞임, 일이 매우 곤란함을 비유한다.
2 산묘狻貓: 사자 산, 고양이 묘이다.
3 시정矢精: 늘어놓은 정신인데 시지矢志로, 뜻을 세우는 것이다. 전일專一은 '전심일의專心一意'로 마음을 한 가지 일에만 몰두하여, 정신을 쏟아서 다른 것을 돌보지 않는 것이다.
4 재재在在: 곳곳, 도처到處이다.

古人畫山水多濕筆, 故云水暈墨章, 興乎唐代, 訖宋猶然. 迨元季四家, 始用乾筆, 然吳仲圭猶重墨法, 餘亦淺絳烘染, 有骨有肉. 至明董宗伯合倪·黃兩家法, 則純以枯筆乾墨, 此亦晚年偶爾率應, 非其所專, 令人便之, 遂以爲藝林絶品而爭趨焉, 雖若骨乾老逸, 而氣韻生動之法, 失之遠矣. 蓋濕筆難工, 乾筆易好; 濕筆易流于薄, 乾筆易于見厚; 濕筆渲染費工, 乾筆點曳便捷. 此所以爭趨之也. 由是作者觀者, 一于耳食, 相與侈大矜張, 遂盛行于時, 反以濕筆爲俗工而棄之, 過矣……余初亦尙乾筆, 及知乾濕互用之方, 而年邁氣衰, 不能復力, 深爲悵恨. —淸·張庚『國朝畫徵續錄』卷下

고인들은 산수를 대부분 젖은 붓으로 그렸기 때문에, '수운묵장水暈墨章'이라 하였다. 이런 풍조가 당나라 때 흥기하여 송나라 까지도 여전하였다. 원사대가에 이르러 마른 붓을 사용하였지만, 오중규(吳鎭)는 여전히 거듭 칠하는 묵법을 사용했다. 나머지 화가들도 천강색으로 홍염하였으나, 골기와 형을 갖추었다.

명나라에 이르러 동종백(董其昌)은 예찬과·황공망 두 사람의 법을 합하여, 순전히 마른 필치와 마른 먹을 사용했다. 이 방법도 말년에는 마음대로 따라하여, 전문가의 법이 아닌데도 사람들이 편하게 여겼다. 드디어 화단의 빼어난 작품으로 여겨서 경쟁하듯이 쫓았다. 골간이 노련하게 빼어난 것 같으나, 기운이 생동하는 방법에는 잘못이 크다.

젖은 필치는 잘 그리기 어렵고, 마른 필치는 쉽다. 젖은 필치는 엷어지기 쉽고, 마른 필치는 두텁게 표현하기 쉽다. 젖은 필치는 선염에 공이 들고, 마른 필치는 그리기가 간편하다. 이 때문에 다투어 따라하였고, 그리는 자나 보는 자가 남의 말을 듣고서 너무 과장하여 마침내 성행하였다. 반면에 젖은 필치는 저속한 화공으로 여겨서 멀리한 것은 잘못이다 …… 나는 처음에도 마른 필치를 숭상하였고, 마른 것과 젖은 것을 호용하는 방법을 알게 되었지만, 해가 지나 기력이 쇠약하여 기력을 회복할 수 없으니, 매우 슬프고 한스럽다. 청·장경의 『국조화징속록』하권에 나오는 글이다.

明, 董其昌<山水冊>

書畫至神妙[1], 使筆有運斤成風[2]之趣, 無他, 熟而已矣. 或有曰: "書須熟外生[3], 畫須熟外熟[4]." 又有作熟還生之論, 如何? 僕曰: "此恐熟入俗耳, 然入于俗而不自知者, 其人見本庸下, 何足與言書畫? 僕所謂熟字, 乃張伯英[5]草書精熟, 池水盡墨, 杜少陵 '熟精[6]文選理'之熟字."

或謂筆之起倒·先後·順逆有一定法, 亦不盡然. 古人往往有筆不應此處起而起有別致, 有應用順而逆筆出之尤奇突, 有筆應先而反後之有餘意, 皆極變化之妙. 畫豈有定法哉!

皴之有濃·淡·繁·簡·濕·燥等筆法, 各宜合度. 如皴濃筆宜分明, 淡筆宜骨力, 繁筆宜檢靜, 簡筆宜沉著, 濕筆宜爽朗, 燥筆宜潤澤.

用筆亦無定法, 隨人所向而習之, 久久精熟, 便能變化古人, 自出手眼[7].

—清·方薰『山靜居畫論』

글씨와 그림이 신묘한 경지에 이르면, 붓을 사용하는 데 도끼를 운행하여 바람을 일으키는 정취가 있다. 이는 다른 것이 아니라 익숙해진 것이다. 어떤 사람이 글씨는 반드시 익숙하되 겉으로는 생소해야 하고, 그림은 반드시 익숙한 밖으로도 익숙하여야 한다."고 했다. 익숙하게 그리면 도리어 생소하게 된다는 논리도 있는데, 무슨 말인가? 라고 질문하였다.

내가 대답하였다.

"이것은 숙달하여 저속한데 들어가는 것을 두려워하는 것이다. 저속해져도 자신이 알지 못하는 것은 그의 견해가 본래 용렬하고 낮기 때문이니, 어찌 그런 자와 함께 그림과 글씨를 말할 수 있겠는가? 내가 '숙'자를 언급한 것은 한나라 때, 장백영[張芝]의 초서가 아주 익숙하게 되었을 무렵 연못물이 모두 검게 되었고, 두소릉[杜甫]이 문선을 읽어 문리에 익숙하고 정통하게 되었다는 '숙'자이다."

어떤 이가 말하였는데, 붓을 시작하고 멈추는 것·먼저하고 나중에 하는 것·순리대로하고 역순으로 하는 것은 일정한 법이 있다고 하지만, 모두가 그런 것은 아니다. 옛 사람들 중에는 종종 붓이 시작해서는 안 될 곳에서 시작했으나, 별다른 운치가 있었다. 순서대로 해야 하는데 역순으로 그렸으나, 더욱 두드러진 것이 있었다. 먼저 붓을 대야 할 곳인데 도리어 나중에 그렸는데, 여유로운 뜻이 있는 것들은 모두 변화의 묘함을 지극히 한 것이다. 그림이 어찌 일정한 방법이 있겠느냐!

준법에 농담·번간·습조 등의 필법이 있는데, 각기 법에 적합해야 한다. 준법에서 짙은 필치는 분명해야 하고, 옅은 필치는 골력이 있어야 한다. 번잡한 필치는 청정한지 점검해야 하는데, 간단한 필치는 침착해야 한다. 젖은 필치는 상쾌해야 하며, 마른 필치는 윤택해야 한다.

붓을 쓰는 것도 일정한 방법이 없다. 사람이 지향하는 바에 따라 익히고 오래도록 익혀서 매우 익숙하게 되면, 고인의 것을 변화시켜, 독자적인 작품을 할 수 있다.

청·방훈의 『산정거화론』에 나오는 글이다.

注

1 신묘神妙: 신기하고 교묘한 것이다.

2 운근성풍運斤成風: 『장자莊子』의 「서무귀徐無鬼」편에 나오는 '영인郢人의 고사古事'이다. 기교의 숙련됨을 형용하는 말이다.

3 숙외생熟外生: 숙달되면 기름지고 미끄럽게 되기가 쉽기 때문에, 익숙함 밖의 생소함을 구하여 생랄生辣함을 나타낸다는 의미이다.

4 숙외숙熟外熟: 숙련된 것 외에 거듭 숙련됨을 구하여서, 변화를 자유롭게 한다는 의미이다.

5 백영伯英: 동한東漢의 서예가 장지張芝(?~약 192)의 자이다.

6 숙정熟精: 익숙하게 학습하여, 무르익은 경지를 이른다.

현대, 임재우〈畵無定法〉

7 자출수안自出手眼: '자출기저自出機杼'와 같이, 스스로 독창적인 작품을 하는 것이다. * 수안手眼은 솜씨와 안목, 재능과 지식이다.

..

凡天下之事事物物, 總不外乎陰陽. 以光而論, 明曰陽, 暗曰陰. 以宇舍論, 外曰陽, 內曰陰. 以物而論, 高曰陽, 低曰陰. 以倍壘2)論, 凸曰陽, 凹曰陰. 豈人之面獨無然乎? 惟其有陰有陽, 故筆有虛有實. 有其有陰中之陽, 陽中之陰, 故筆有實中之虛. 虛中之實. 從有至無, 渲染是也. 實者着跡見痕, 實染是也. 虛乃陽之表, 實卽陰之裏也. 故高低凸凹, 全憑虛實. ─清·丁臯『寫眞秘訣』

천하의 사물들은 모두 음양을 벗어나지 않는다. 빛으로 논하면 밝은 것을 '양'이라 하고, 어두운 것을 '음'이라 한다. 가옥으로 논하면 밖을 '양'이라 하고, 안을 '음'이라 한다. 사물로 논하면 높은 곳을 '양'이라 하고, 낮은 곳을 '음'이라고 한다. 언덕으로 논하면 볼록한 것을 '양'이라 하고, 오목한 것을 '음'이라고 한다.

어찌 사람의 얼굴만 그렇지 않겠는가? 음과 양이 있기 때문에, 필치에도 허가 있고 실이 있는 것이다. 음 가운데 양이 있고, 양 가운데 음이 있기 때문에 필치에도 실한 가운데 허가 있고, 허한 가운데 실이 있는 것이다. 있는 것에서 시작하여 없는 것에 이르는 것이 '선염'이다. 실은 자취를 드러내 흔적을 보이는 것으로, 실염이 그것이다. 허는 양의 표면이고, 실은 음의 내면이다. 따라서 고저와 요철은 완전히 허실에 의지한다. 청·정고의 『사진비결』에 나오는 글이다.

..

凡作花卉飛走, 必先求筆. 鉤勒旋轉, 直中求曲, 弱中求力, 實中求虛, 濕中求渴, 枯中求腴. 總之畫法皆從運筆中得來, 故學者必以鉤稿爲先聲.[1]

作畫胸有成竹[2], 用筆自能指揮. 一波[3]一折, 一戈[4]一牽, 一縱一橫, 皆得自如. 驚蛇枯藤[5], 隨形變幻, 如有排雲列陣之勢, 龍蜓鳳舞之形; 重不失板, 輕不失浮, 枯不失橋, 肥不失賍, 瀋不失癡, 無窮神妙, 自到毫顚[6]. 心閒意適, 樂此不疲, 豈知寒暑之相侵哉!

何謂起訖? 曰欲左先右, 欲下先上, 勒[7]得住, 收[8]得住, 橫挑[9]側出, 無不得心應手[10]. 凡起筆有一定之法, 而收筆則千變萬化, 爲藤爲榦, 爲石爲草, 左盤右旋, 橫埽逆挑, 重落輕提, 偏鋒側出, 筆隨鋒向, 承接連綿, 小章巨幅, 粗

勒細鉤, 無不以此法施之. 彼以鬅髿[11]爲工者, 烏乎知. —淸·董棨『養素居畫學鉤深』

꽃과 풀·나는 새와 달리는 짐승을 그릴 경우엔 먼저 용필에서 구해야 한다. 구륵과 전절은 곧은 가운데에서 굽은 것을 구하며, 약한 가운데서 힘찬 것을 구하며, 실한 가운데 허한 것을 구하고, 젖은 가운데서 마른 것을 구하며, 마른 가운데서 살진 것을 구해야 한다. 총괄하면 화법은 모두 운필에서 터득하기 때문에, 배우는 자는 구륵으로 그린 초고를 먼저 보여야 한다.

그림을 그릴 적에 마음속에 완성된 대나무가 있으면, 붓을 사용하는 데 자유롭게 휘호할 수 있다. 한 번 파임하고 한 번 꺾고, 한 번 과하고 한 번 끌며, 한 번 내려 긋고 한 번 가로 긋는 것들이 모두 자유롭게 할 수 있다. 놀란 뱀이 풀로 들어가는 것과, 획이 등나무 등걸같이 마르며 강한 것이 형상에 따라 변환하는 데, 그것이 구름을 헤치고 군대가 행렬하는 형세와 같다. 용이 꿈틀거리고 봉황이 춤추는 듯한 모양을 갖춘다. 무거워도 딱딱해지지 않고, 경쾌하되 뜨지 않으며, 말라도 어긋나지 않고, 살쪄도 달콤하지 않으며, 스며들어도 멍청해지는 잘못이 없게 되면, 끝없는 신묘함이 저절로 붓 끝에 이르게 된다.

마음이 한가롭고 뜻이 맞으면, 즐거워서 피로하지 않을 것이니, 어찌 추위나 더위가 침범하는 것을 알겠는가!

무엇을 시작과 마침이라 하는가? 말하자면 좌측으로 하려면 먼저 오른쪽으로 하고, 내리고자 하면 먼저 올리며, 뤽긋는 필치은 머무를 수 있어야 하고, 쉬거두는 필치도 머무를 수 있어야 하며, 가로로 치켜 올리고 옆으로 삐치면 뜻대로 손쉽게 될 것이다. 기필은 일정한 법이 있으나, 수필은 수없이 변화하여 등나무가 되기도 하고 나무줄기가 되기도 하며, 돌이 되기도 하고 풀이 되기도 하며, 좌측으로 서리고 우측으로 돌며, 가로 쓸고 역으로 삐쳐 올리기도 하며, 무겁게 떨어졌다가 가볍게 끌기도 하며, 편봉이 곁으로 나오기도 하여, 붓이 따르면 붓끝이 향하여 끊임없이 이어지며, 작은 장법으로 큰 폭을 그리고, 거칠게 가로 긋고 세밀하게 바림 한다. 이런 방법으로 그리지 않는 것이 없다. 저들 같이 옻칠하듯이 여러 번 칠한 것을 공교하다고 여기는 자들이 이런 용필을 어찌 알겠는가? 청·동계의 『양소거화학구심』에 나오는 글이다.

注

1 선성先聲: 행동은 뒤로 미루고, 선전을 먼저 예고豫告하는 것이다.

2 흉유성죽胸有成竹: 대나무를 그리기 전에 마음 속에 대나무의 형상이 있는 것이다. 일을 시작하기 전에 마음 속에 전반적인 계획이나 생각을 갖추는 것이다.

3 파波: 파임하는 필법이다.

4 과戈: 서법의 필획의 하나이다. 왼쪽에서 오른쪽 아래로 갈고리 모양으로, 굽혀 끝을 위로 치켜 올리는 획, 곧 '戈'자나 '成'자의 우측 아래로 삐치는 획을 이른다.

5 경사驚蛇: '경사입초驚蛇入草'로 서법이
 살아 움직이듯이 힘이 있는 것을 형용한
 다. 고등枯藤도 필획이 강경强勁한 것을
 형용하는 것이다.

6 호전毫顚: 붓 끝을 이른다.

7 륵勒: 서법永字八法에서 가로 긋는 획을
 이른다.

8 수收: 수습하는 필획을 이른다.

9 도挑: 왼쪽에서 왼쪽으로 비스듬히, 치켜
 올리는 획을 이른다.

10 득심응수得心應手: 마음먹은 대로 손쉽게
 되는 것으로, 주로 기예에 능숙함을 형용
 하는 말이다.

11 휴포糅麭: '麭'는 기장된장 겉더껑이 포자
 로, 옻칠하듯이 여러 번 칠한 것이다.

<永字八法>

形象固分賓主而用筆亦有賓主. 特出爲主, 旁接爲賓. 賓宜輕, 主宜重. 主
須嚴謹, 賓要悠揚. 兩相和洽, 勿相拗抗[1]也.

山水形象旣熟, 能于筆意有會處, 則當縱其筆力, 使氣魄雄厚, 有吞河嶽
之勢, 方脫匠習.

用筆貴不動指, 以運腕引氣[2]. 蓋指一動則腕鬆而弗能引丹田之氣[3]矣. 是
以有輕佻浮躁[4]之弊. 可知有力由于有氣, 有氣由于能運腕, 欲能運腕則不
動指是爲祕訣. 作書固然, 作畵亦然也.

筆動能靜, 氣放而收; 筆靜能動, 氣收而放. 此筆與氣運, 起伏自然, 纖毫
不苟. 能會此意, 卽爲法家[5]; 不知此理, 便是匠習.

用筆之道各有家法, 須細爲分別, 方能用之不悖也. 一筆中有頭重尾輕
者, 有頭輕尾重者, 有兩頭輕而中間重者, 有兩頭重而中間輕者, 其輕處則
爲行, 重處則爲駐, 應駐應行, 體而用之, 自能純一不雜. 「論筆」—淸·鄭績『夢幻居畵
學簡明』

모양을 그리는 데는 빈주를 나누지만, 용필에도 빈주가 있어야한다. 특별하게 표현
하는 것이 '주'이고, 옆에 붙여서 표현하는 것이 '빈'이다. 빈은 가볍고 옅어야 하고, 주
는 무겁고 두터워야 한다. 주가 되는 것은 엄중해야 하고, 빈은 은은해야 한다. 주와

빈이 서로 어울려서 서로 위배되지 말아야한다.

산수형상에 익숙하고 필의를 잘 이해하는 곳이 있으면, 필력을 따라서 웅혼한 기백이 강과 산을 삼키는 기세가 있어야 비로소 장인의 습기를 벗을 수 있다.

붓을 사용하는 데는 손가락을 움직이지 않고, 팔을 움직여서 기를 끌어들이는 것이 중요하다. 손가락을 한번 움직이면, 팔뚝이 느슨해져 사람의 정기를 끌어들일 수 없기 때문에 경박하고 조급한 폐단이 있게 된다. 필력이 있는 것은 기가 있기 때문이고, 기가 있는 것은 팔을 영활하게 움직일 수 있기 때문이다. 팔을 움직이려고 하면, 손가락을 움직이지 않는 것이 비결이라는 것을 알 수 있다. 글씨를 쓰는 것도 그렇고, 그림을 그리는 것도 그렇다.

필치가 생동하면서 고요할 수 있으면 기운이 호방하여도 수렴된다. 필치가 고요하면서 생동할 수 있으면, 기운을 거두어도 호방하다. 이는 필치와 기운이 기복하여, 자연스러우면 구차함이 없다는 것이다. 이런 뜻을 이해할 수 있어야 대가이고, 이런 이치를 모르면 장인의 습기이다.

용필법에는 각기 가법이 있으니 반드시 상세하게 분별하여야, 비로소 잘 사용할 수 있어서 기준에 벗어나지 않는다. 하나의 필치 가운데 시작이 무겁고 끝이 가벼운 것이 있고, 시작이 가볍고 끝이 무거운 것이 있으며, 양 끝이 가볍고 중간이 무거운 것이 있고, 양 끝이 무겁고 중간이 가벼운 것이 있다.

필치가 가벼운 곳은 붓을 운행한 것이고 무거운 곳은 붓이 머무는 것이다. 머물러야 할 때 머무르고, 행해야 할 때 행하는데, 체득하여 사용하면 자연히 순수하여 모든 필치가 잡다하지 않을 것이다. 청·정속의 『몽환거화학간명』「논필」에 나온 글이다.

注

1 요항拗抗: 위반하거나 대항하는 것이다.

2 인기引氣: 뜻으로 기를 깨달아 인체의 혈맥이 온화하게 통하여, 정신을 완전히 충족시키는 것을 말한다.

3 단전지기丹田之氣: 사람의 원기元氣(精氣)를 이른다. * 단전丹田은 배꼽 아래 부분이다.

4 경조부조輕佻浮躁: 경솔하고 조급한 것이다.

5 법가法家: 법도를 지키는 세신世臣, 전문가나 대가를 이른다.

白苧桑翁謂作畵尚濕筆, 近世用渴筆, 幾成骷髏. 似此未免偏論. 蓋古人云:"筆尖寒樹痩, 墨淡野雲輕." 又何莫非法耶? 未可執一端之論, 故薄今人. 何也? 彼尚濕筆者, 視渴筆成骷髏, 其愛焦筆者, 豈不議潤筆爲臃腫也? 好

鹹惡辛, 喜甘嫌辣, 終日諍諍, 究誰定論? 不知物之甘苦各有所長, 畵之濕乾各自爲法. 善學者取長捨短, 師法補偏, 各臻其妙, 方出手眼. 毋執一偏之論, 而局守前言也. 「論墨」—淸·鄭績『夢幻居畵學簡明』

백저상옹[張庚]이 그림을 그리는데, 젖은 필치를 귀하게 여긴다. 근세에는 갈필을 사용하여, 거의 해골같이 수척한 모습을 이룬다고 하였다. 이 말은 치우친 의론을 면하지 못한 것 같다. 고인들이 "필치가 뾰족하면 겨울나무가 수척하고, 먹색이 담담하면 들판의 구름이 가볍다."고 하였다.

또 어떻게 화법 아닌 것이 없다고 하겠는가? 한 부분의 논리를 고집할 수 없기 때문에, 지금 사람들을 천박하게 여긴다. 왜 그런가? 그들 중에 젖은 필치를 숭상하는 자는 갈필로 해골 같은 모양을 이룬다고 경시한다.

초묵의 필치를 좋아하는 자들이 윤택한 필치는 옹종을 이룬다고 어찌 의론하지 않겠는가? 짠 것을 좋아하고 매운 것을 싫어하며, 단 것을 좋아하고 신 것을 싫어한다고 종일 논쟁한다면, 결국 누가 결론을 내겠는가?

사물이 달고 쓴 것은 나름대로 장점이 있듯이, 그림이 습하고 마른 것을 각자 법으로 삼는다는 것을 모르는 것이다. 잘 배우는 자는 장점은 취하고 단점을 버리고, 선생의 법에서 치우친 점을 보충하여, 각기 묘한 경지에 이르러야 재주와 식견을 나타낸다. 한쪽으로 치우친 논리를 고집하지 말고, 옛사람의 말을 삼가 지켜야 한다. 청·정속의『몽환거화학간명』「논묵」에 나온 글이다.

..

畵到無痕時候, 直似紙上自然應有此畵, 直似紙上自然生出此畵. 試觀斷壁頹垣剝蝕之紋, 絶似筆而無出入往來之迹, 便是牆壁上應長出者, 畵到斧鑿之痕俱滅, 亦如是爾. 昔人云: "文章本天成, 妙手偶得之." 吾于畵亦云.

—淸·華琳『南宗抉秘』

그림을 그렸는데도 흔적이 없는 경우에는 종이 위에 자연히 이 그림이 있어야 하기 때문에, 종이 위에 이 그림이 자연스럽게 표현된 것과 같은 것이다. 시험 삼아 끊어진 벽이나 무너진 담장의 부식된 문양을 보면, 아주 똑같이 붓으로 그렸는데도 출입하거나 왕래한 흔적이 없는 것은 장벽 위를 잘 표현한 것이다. 그림에 도끼로 찍은 흔적을 모두 없애는 것도 이와 같은 것이다. 옛사람들이 "문장은 본래 저절로 이루어지는 것이고, 묘한 솜씨는 우연히 얻는 것이다."고 하였다. 나는 그림도 그렇다고 생각한다.

청·화림의『남종결비』에 나오는 글이다.

觀古人用筆之妙, 無有不乾¹濕互用²者. 雖北苑多濕筆, 元章·思翁皆宗之, 然細視亦乾濕並行. 乾與枯³異, 易知也, 而濕中之乾, 非慧心人不能悟. 蓋濕非積墨積水于紙之謂, 墨水一積, 中漬如潦⁴. 四圍配邊⁵, 非俗卽滯, 此大弊也. 須知用墨二字, 確有至理. 墨固在乎能用也. 以筆運墨, 以手運筆, 以心運手, 乾非無墨, 濕非多水, 在神而明之⁶耳. —淸·華翼綸『畫說』

옛 사람들의 용필의 묘함을 살펴보면, 모두 마른 것과 젖은 것을 번갈아 가며 사용하였다. 동원은 젖은 필치를 많이 사용했다. 그것을 미불과 동기창이 모두 본받았으나, 자세히 살펴보면 역시 마른 것과 젖은 것을 병행한 것이다. 간乾은 고枯와 달라 쉽게 알 수 있으나, 젖은 가운데의 마른 것은 마음이 지혜로운 사람이 아니면 깨달을 수가 없는 것이다. 젖었다는 것은 종이에 먹과 물을 모아 쌓은 것을 말하는 것이 아니고, 먹과 물이 모두 쌓여 가운데가 젖어 장마 물과 같게 되는 것을 말한다. 먹물이 젖으면, 사방으로 에워싼 먹물이 가장자리로 밀려나서 저속하지 않으면 막히게 될 것이니, 이것은 큰 폐단이다.

'용묵' 두 글자에 분명하고 지극한 이치가 있어서, 먹을 잘 쓰는 데에 달렸다는 것을 반드시 알아야 한다. 붓으로 먹을 운행하고 손으로 붓을 운행하며 마음으로 손을 운행한다. 마른 것은 먹이 없다는 것이 아니며, 젖은 것은 물이 많다는 뜻이 아니다. 그러므로 신과 같이 분명하게 밝히는 데에 달렸다. 청·화익륜의 『화설』에 나오는 글이다.

注

1 간乾: 마르게 물을 사용하지 않는 필치를 이른다.

2 호용互用: 번갈아가며 사용하는 것을 이른다.

3 고枯: 시들고 생기가 없는 것을 이른다.

4 료潦: 큰 비, 장마 비를 이른다.

5 배변配邊: 죄인과 가속을 변방의 먼 곳에 유배시키는 것이다. 여기서는 화면이 젖었으면, 먹이 가장자리로 밀려서 번진다는 뜻이다.

6 신이명지神而明之: 오묘한 사물의 이치를 신명하게 밝힘을 이르는 말이다.

作書喜新筆, 取其鋒尖齊整圓飽, 善書家剛筆能用使柔, 柔筆能用使剛, 始爲上品. 作畵喜用退筆, 取其鋒芒禿破不齊整, 鈎斫¹方有破碎老辣之筆², 畵方免恬熟稚嫩³之病. 如畵風箏線·船纜繩·垂釣絲⁴·細草·小竹, 又非新尖筆不可. —淸·松年『頤園論畵』

글씨를 쓸 적에는 새 붓 사용을 좋아해야, 붓끝이 가지런히 정돈되고 원만해 풍부함을 얻는다. 글씨를 잘 쓰는 사람은 강한 붓으로 부드럽게 쓸 수 있고, 부드러운 붓으로 강하게 쓸 수 있어야, 비로소 좋은 작품이 된다.

그림을 그릴 적에는 닳은 붓을 즐겨 써야, 붓끝이 문드러져서 가지런해지지 않고 윤곽과 준법이 비로소 기존격식을 깨트린 노련하고 변화된 필치를 갖추게 되어, 그림이 비로소 달콤하고 여린 병을 벗어날 것이다. 연줄이나 배의 밧줄·낚싯줄·가는 풀·작은 대 같은 것을 그리려는 것도 새 붓으로 끝이 뾰족해야 할 것이다. 청·송년의 『이원논화』에 나오는 글이다.

注

1 구작鉤斫: 산수를 그리는 기법이다. 윤곽을 구륵법鉤勒法으로 그리고, 돌의 문양은 위는 무겁고 끝은 가벼운 형태로 그려야 하는 부벽준斧劈皴 같은 것을 이른다.

2 파쇄노랄지필破碎老辣之筆: 기존 격식을 깨트린 노련하고 강경하며 예리한 필치이다. 노랄老辣은 문사文辭가 노련老練하고 날카롭거나 강경剛勁한 것이다. 결국은 답습하지 않은 새롭게 변화된 필치를 가리킨다.

3 첨숙恬熟: 달콤하게 너무 익숙한 것이다. 남의 기호에 영합하여, 그린 작품을 말한다. * 치눈穉嫩은 부드럽고 여린 것을 형용하는 것이다.

4 풍쟁선風箏線: 연줄이다. * 선람승船纜繩은 배에서 쓰는 밧줄이다. * 수조사垂釣絲는 낚싯줄이다.

..

新羅山人¹用筆如公孫氏舞劍², 渾脫³瀏漓⁴頓挫⁵, 一時莫與爭鋒. 今人才一枯筆, 輒倣新羅, 益可笑焉. —清·任頤⁶題人物册頁. 載『任伯年畫集』

신라산인은 용필이 공손씨의 검무 같이 자연스럽게 바람에 날리듯 변화가 풍부하였다. 한 때는 함께 붓끝으로 경쟁할 자가 없었다. 지금 사람들은 겨우 하나의 마른 붓을 잡고, 으레 신라를 모방하니 더욱 가소롭다. 청·임이가 인물화첩에 제한 것이다. 『임백년화집』에 실렸다.

注

1 신라산인新羅山人: 청나라 화가 화암華嵒(1682~1756)이다. 자는 추악秋岳이고, 호는 신라산인新羅山人·백사도인白沙道人·동원생東園生이다. 복건福建 상항上杭 사람이다. 일찍이 종이 제조공이었다. 후에 항주杭州에 살며, 양주揚州에서 오랫동안 그림을 팔았다. 시詩·글씨·그림에 뛰어나 삼절三絶이라 일컬어졌다. 그림은 인물·산수·화조花鳥·초충草蟲 등을 분방한 필치로 잘 그렸다. 멀리는 마화지馬和之를 스승으로 삼았고, 가까이는 진홍수陳洪綬·운수평惲壽平·석도石濤 등의 영향을 받았다. 소남전小南田(南田은 惲壽平의 호)이

清, 華嵒〈古松雙鶴圖〉軸

清, 任頤〈花鳥圖〉册

란 말을 듣기도 했으며, 특히 동물動物을 가장 잘 그렸다. 장년 시절에는 사방으로 유람하다가 서호西湖에 정착해 살았다. 만년에는 오랫동안 양주揚州에서 작품 활동을 했기 때문에, 그의 유적遺蹟은 이 지방에 가장 많다고 한다. 청나라 중엽 이후에 화조화에 끼친 영향이 매우 크다. 저서에 『이구집離垢集』·『해도관시집解韜館詩集』이 있다.

2 공손씨검무公孫氏舞劍: 공손대랑孔孫大娘의 검무이다. 공손대랑은 당唐나라 개원開元 연간 교방敎坊의 이름난 무희舞姬로 〈인리곡鄰里曲〉을 잘 부르고, 검무를 잘 추었다고 한다. 승려인 회소懷素와, 장욱張旭이 모두 초서를 잘 했다. 그의 검무를 보고 자유롭게 변화하는 형세를 깨달아, 글씨 공부가 더욱 발전하였다고 한다. 두보杜甫가 〈공손대랑제자무검기행觀公孫大娘弟子舞劍器行〉이라는 하나의 시에서 당시의 정황을 술회하여 "옛날에 어떤 미인 공손씨가 검을 사방으로 움직여 한 번 춤을 추었다. 보는 자들은 산색의 기를 꺾고, 천지를 오래 동안 오르락내리락하게 하는 것 같았다.[昔有佳人公孫氏, 一舞劍器運四方. 觀者如山色沮喪, 天地爲之久低昻.]"라고 하였다. 검무가 심금을 울리고, 호쾌한 묘함과 신기함을 칭찬한 것이다.

3 혼탈渾脫: 자연적으로 이루어져 다듬은 흔적이 없음을 이른다.

4 유리瀏漓: 거침없이 표일飄逸한 모양이다.

5 돈좌頓挫: 시문詩文이나 서화書畵 등이 기복이 있고, 변화가 풍부함을 형용하는 말이다.

6 임이任頤(1840~1896): 청나라 말기 화가이다. 자는 백년伯年이고, 절강浙江 산음山陰(지금의 紹興) 사람이다. 소년 시절에 태평군太平軍에 참가하였다. 후에 임웅任熊·임훈任薰에게 그림을 배웠다. 중년에 상해에 살면서 그림을 팔기 시작했다. 화조화는 송대宋代 화가의 쌍구법雙鉤法을 배웠는데 채색이 아주 화려했다. 백묘인물화白描人物畵는 명말明末의 진홍수陳洪綬의 그림과 흡사했다. 뒤에 팔대산인八大山人의 그림을 얻어 용필법用筆法을 다시 배웠다. 극세필極細筆의 그림이라도, 반드시 현완중봉懸腕中鋒(팔꿈치를 들고 붓을 수직으로 세워 쓰는 법)으로 그렸으며, 발묵潑墨이 임리淋漓해서 기상이 넘쳤다. 글씨도 화의畵意를 곁들여 아주 기이했다. 산수화와 소상塑像에도 능하였다. 그의 화풍은 강남일대에서 많은 영향을 미쳤다. 오랫동안 상해上海에서 작품 활동을 하면서 호원胡遠과 나란히 명성을 떨쳤다.

二

或難合于破墨¹, 體向異于丹青². —(傳)南朝梁·蕭繹『山水松石格』

어떤 자는 파묵을 조화시키지 못하고, 습성이 편향되어 채색을 특별이 중시한다. 남조 양·소역이 지은 것으로 전하는 『산수송석격』에 나오는 글이다.

注

1 파묵破墨: 동양화 산수화 중에서 일종의 선염하는 기법으로, 짙은 먹을 물에 섞어서 담묵으로 완성하는 것이다. 짙고 옅은 것이 서로 섞여서 물상의 경계와 윤곽을 나타내고, 먹색의 생동감을 얻는다.

2 체體는 습성이고 향向은 편향되거나 편애하는 것이다. 이異는 특별히 중요시하는 것이다. 단청丹青은 채색을 이른다.

按語

"파묵破墨" 두 글자를 가장 먼저 제시하였는데, 매우 가치가 있다.

高墨猶綠, 下墨猶䴡. —(傳)南朝梁·蕭繹『山水松石格』

높은 곳의 먹색은 여전히 푸르러 먹이 녹색 같고, 아래쪽의 먹색은 오히려 붉다. 남조 양·소역이 지은 것으로 전하는 『산수송석격』에 나오는 글이다.

按語

산석山石은 본래 붉은 색이지만, 먼 곳에서 보면 공기의 관계 때문에 점점 청록색으로 변한다. 채색 산수를 그릴 때 아래쪽은 자석赭石을 사용하고, 위쪽은 화청花青을 사용하는 것이 매우 용이한 표현이다. 수묵水墨만 사용할 때에도 색채의 느낌이 함유되어야 한다. 따라서 "녹색 같다[猶綠]"거나 "붉은 것 같다[有䴡]"고 말하는 것은 비교적 곤란하다. 자연계는 본래 먹색이 매우 적은데, 수묵화는 먹색을 사용하여 모든 색채를 대표한다. 색채 감각을 함유해야 한다. 어떤 재능이 수묵에 색채 감각을 함유시킬 수 있는가? 소역蕭繹이 이런 원칙을 제시하였으나, 구체적 방법을 설명한 것은 없다. 역대화가와 화론에서도 이에 대해 신경 써서 연구한 것이 비교적 적다.

運墨有時而淡墨, 有時而用濃墨, 有時而用焦墨, 有時而用宿墨, 有時而
用退墨, 有時而用廚中埃墨[1], 有時而取青黛[2]雜墨水而用之.

用淡墨六七加而成深, 卽墨色滋潤而不枯燥. 用濃墨·焦墨欲特然取其
限界, 非濃與焦則松稜石角不瞭然故爾, 瞭然然後用青墨水重疊過之, 卽墨
色分明, 常如霧露中出也.

淡墨重疊旋旋而取之謂之斡淡, 以銳筆橫臥惹惹[3]而取之謂之皴擦, 以
水墨再三而淋之謂之渲, 以水墨滾同[4]而澤之謂之刷, 以筆頭直往而指之
謂之捽, 以筆頭特下而指之謂之擢. 以筆頭而注之謂之點, 點施于人物亦
施于木葉. 以筆引而去之謂之畫, 畫施于樓屋亦施于松鍼. 雪色用淡濃墨
作濃淡. 但墨之色不一, 而染就煙色, 就縑素本色縈拂以淡水而痕之, 不可
見筆墨迹. 風色用黃土或埃墨而得之. 土色用淡墨埃墨而得之. 石色用青
黛和墨而淺深取之. 瀑布用縑素本色, 但焦墨作其旁以得之. 「畫訣」—北宋·郭熙,
郭思『林泉高致』

먹의 운용에서 때로는 담묵을 쓰고, 때로는 농묵을 어떤 때는 초묵을 어느 때는 숙묵
을 때로는 퇴묵을, 어느 때는 부엌에서 쓸어 낸 애묵을 사용하며, 때로는 청대를 취해
먹물에 섞어서 쓰기도 한다.

담묵을 사용할 때는 예닐곱 번 덧칠하여, 깊게 하면 먹색이 풍부하고 윤기가 있으며
메마르고 건조해 보이지 않는다. 농묵이나 초묵을 사용하는 것은 특히 물상의 경계를
표현하려고 하기 위함이니, 농묵과 초묵이 아니면 소나무의 모난 곳이나 돌 모서리 같
은 데가 분명하게 표현되지 않는다. 분명하게 그린 다음에 다시 청대를 섞은 엷은 먹물
로 몇 번 거듭해서 칠하면, 먹색이 분명해져 항상 안개나 이슬 가운데에서 막나온 것
같이 된다.

담묵을 중첩하여 빙빙 돌려서, 골고루 칠하는 것을 '알담'이라고 한다. 끝이 뾰족한
붓을 옆으로 뉘어서, 가볍게 칠하는 것을 일러 '준찰'이라 한다. 물과 먹으로 두세 번
흠뻑 적시는 것을 '선'이라 한다. 물과 먹으로 흥건하게 적셔서, 윤택하게 하는 것을 '쇄'
라고 한다. 필두로 곧게 그어서, 찍는 것을 '졸'이라고 한다. 필두로 곧장 내려찍는 것을
'탁'이라고 한다. 붓끝으로 콕 찍는 것을 '점'이라고 한다. 점은 인물에 쓰고, 나뭇잎에도
쓰인다. 붓을 끌어 지나가는 것을 '획'이라고 하니, 획은 누각이나 집을 그리는데 사용
하고 솔잎에도 쓰인다.

눈빛은 담묵과 농묵을 사용하여 엷고 진한 색을 표현하되, 먹색이 똑같지 않게 칠하
고, 안개 색은 흰 비단 바탕에 맑은 물로 빙 둘러 흔적을 없애면, 필묵 자국이 보이지
않게 된다. 바람 불 때의 색은 황토나 애묵을 사용하여 얻는다. 흙 빛은 담묵과 애묵을

사용하여 얻는다. 돌 색은 청대를 먹에 섞어서 얕고 깊음을 취해야 한다. 폭포는 비단의 바탕 빛을 사용하되 초묵으로 외곽만 그리기도 한다. 북송·곽희. 곽사의 『임천고치』「화결」에 나오는 글이다.

注

1 주중애묵廚中埃墨: 옛날에는 부엌 아궁이의 솥 밑에 쌓인 초목의 연기와 그을음을 긁어 먹으로 만든 것으로, 아교질이 없으며, 색은 검은색 중에 누런색을 띤다.

2 청대靑黛: 『본초강목本草綱木』에 의하면, 남藍(쪽)을 물에 넣어 하루 재운 다음, 석회를 넣어 수백 번 고루저어 물에 뜬 고운 가루를 건져, 음지에서 건조한 것으로 약과 안료로 사용되기도 한다.

3 야야惹惹: 유연하거나 가뿐한 모양이다, 도발하거나 건드리는 것이다.

4 곤동滾同: 하나로 뒤섞이는 것이다.

墨太枯則無氣韻, 然必求氣韻而漫羨[1]生矣. 墨太潤則無文理[2], 然必求文理而刻畵[3]生矣. 凡六法之妙, 當于運墨先後求之. 「論枯潤」[4]—明·顧凝遠『畵引』

먹이 너무 마르면 기운이 없지만, 반드시 기운을 탐구해야 끝없이 아스라한 느낌이 생길 것이다. 먹이 너무 젖으면 기색이 없으나 반드시 기색과 맥을 찾아야, 실상을 묘사해 낼 것이다. 대체로 육법의 묘함은 먹을 운용하는 선후에서 탐구해야 한다.

注

1 만선漫羨: 방만함, 끝없이 아스라한 모양이다.

2 문리文理: 조리條理, 문사文辭에 담긴 뜻, 기색과 맥을 이른다.

3 각화刻畵: 글이나 그림으로 실상을 묘사하여, 표현하는 것이다.

4 「논고윤論枯潤」: 『화인畵引』의 항목으로, 고枯(마른 것)와 윤潤(윤택한 것)에 관하여 논한 것이다. * 이편에서 고응원顧凝遠은 먹을 사용함에 있어 '枯'와 '潤'의 예술효과를 획득하는 관건은 지나치다는 '太'자에 있음을 명확하게 지적하였다. 지나침과 부족함은 모든 화법을 실패로 이끌게 된다고 하였다.

老米畵難于渾厚, 但用淡墨·濃墨·潑墨·破墨·積墨· 焦墨, 盡得之矣. —明·董其昌『畵旨』

미불 그림이 혼후하다고 하긴 어렵지만, 담묵·농묵·발묵·파묵·적묵·초묵 등의 방법을 사용하면 혼후함을 다 얻을 수 있다. 명·동기창의 『화지』에 나오는 글이다.

按語

* 명나라 심호沈顥가 『화주畵塵』「필묵筆墨」에서 "양양[米芾]은 왕흡의 발묵법을 사용하였다. 파묵·적묵·초묵을 섞었기 때문에, 혼후하게 융합하여 맛이 있다. 내[沈顥]가 『천수자전』을 읽고 비백의 묵법을 깨달았다. 윤곽선으로 준법을 그린 뒤 화폭 뒷면에 가득하게 선염하여, 깊고 울창하게 기운을 나타냈기 때문에, 쉽게 헤아릴 수 없게 한다.[米襄陽用王洽之潑墨, 參以破墨·積墨·焦墨, 故融厚有味. 予讀『天隨子傳』悟飛墨法. 輪廓佈皴之後, 絹背烘漫, 以顯氣韻沉鬱, 令不易測.]"라고 하였다.

* 청나라 진찬陳撰이 『옥궤산방화어록玉几山房畵語錄』에서 송거손宋去損 말을 인용하여 "옛 사람들은 미가의 운산을 그리려면, 담묵·초묵·파묵·발묵을 써야 한다고 했다. 미가만 그런 것이 아니고, 옛 명가는 그 법을 사용했다. 이영구[李成]는 먹을 금처럼 아껴 썼다. 동종백[董其昌]도 작화에서 먹을 아낄 뿐 만 아니라, 물도 아껴야 한다고 했다. 고인은 모두 갈필로 아름다움을 취했다. 지금 사람들이 운림일가의 법이라고 하는 것도 그런 것은 아니다.[昔人謂作米家雲山, 當用淡墨·焦墨·破墨·潑墨, 非獨米家爲然, 古名家無不如此. 李營丘惜墨如金; 董宗伯亦言作畵不惟惜墨, 亦當惜水. 古人皆以渴筆取姸, 今人乃以爲雲林一家法, 不然也.]"고 하였다.

* 청나라 방훈方薰이 『산정거화론山靜居畵論』에서 "옛사람들이 이르길, 미불과 미우인의 법은 농묵·담묵·초묵을 모두 터득한 것이라고 하였다. 내[方薰]가 그 말에 대하여 '곧바로, 한 기운으로 먹을 찍고 한 기운으로 마쳐야, 짙은 곳과 옅은 곳이 붓을 따라 나온다. 젖은 곳과 마른 곳이 필세를 따라 형상을 취한다. 구름을 그리고 안개를 그려서, 있는 것 같고 없는 것 같은 사이에서 묘한 경지에 이른다.[人謂二米法用濃墨·淡墨·焦墨盡得之矣. 僕曰: '直須一氣落墨, 一氣放筆, 濃處淡處, 隨筆所之. 濕處·乾處, 隨勢取象. 爲雲爲煙, 在有無之間, 乃臻其妙.']"고 하였다.

* 청나라 전두錢杜가 『송호화억松壺畵憶』에서 "미불의 연기 낀 나무나 산봉우리는 여전히 자세한 준으로, 충차를 분명하게 한 뒤에 크고 넓은 점으로 찍었다. 큰 점을 찍을 때 아주 작은 준법을 남길 수 있으면 더욱 묘하다.[米家煙樹山巒, 仍是細皴, 層次分明, 然後以大闊點點之. 點時能讓出少少皴法更妙.]"하였고, 또 "당자외[唐寅] 말하길 '미가의 화법에서 적묵과 파묵법을 알아야 진경을 터득한다. 적묵은 혼후하게 하고, 파묵은 깨끗하게 하기 때문이다.' 미전[米芾]의 산수가 언제 한 조각이라도 모호한 것이 있었는가?[唐子畏云: "米家法要知積墨破墨方得眞境, 蓋積墨使之厚, 破墨使之淸耳." 米顚山水何嘗一片模糊哉?]"하였다.

··

李成惜墨如金, 王洽潑墨瀋成畫. 夫學畫者, 每念惜墨潑墨四字, 于六法
三品[1], 思過半[2]矣. ─明·董其昌『畫禪室隨筆』

이성은 먹을 금 쪽같이 아꼈고, 왕흡은 먹물을 뿌려서 그림을 그렸다. 그림을 배우는
사람이 석묵과 발묵 네 글자를 늘 염두에 둔다면, 육법과 삼품에 대해 거의 깨달은 것
이다. 명·동기창의『화선실수필』에 나오는 글이다.

注

1 삼품三品은 화가나 작품에 대한 품등이다. 신품神品·묘품妙品·능품能品을 가리킨다.
2 사과반思過半은 반 이상을 아는 것이다.『주역周易』「계사하繫辭下」에 "지혜로운 사람은
 단사彖辭(주역의 한 괘의 뜻을 총론하여, 길흉을 판단한 말로 文王이 지었다고 함)를 보
 면 반 이상을 안다.[知者觀其彖辭, 則思過半矣.]"는 구절이 있다.

按語

* 명나라 이일화李日華가『죽란화잉竹嬾畫賸』에서 "발묵은 먹 사용이 미묘해 붓이 움직이
 는 길을 보지 못하여, 뿌려서 그린 것 같다. 마른 붓으로 그리면, 도깨비를 칠하는 것이
 다.[潑墨者, 用墨微妙不見筆徑, 如潑出耳. 使渴者爲之, 則塗鬼矣.]"라고 하였다.
* 청나라 오력吳歷이『묵정화발墨井畫跋』에서 "발묵·석묵은 그림 솜씨에서 용묵이 미묘한
 것이다. 발묵은 기세가 드높은 것이다. 석묵은 골기가 환하고 청수하다.[潑墨·惜墨, 畫手
 用墨之妙微. 潑者, 氣磅礴; 惜者, 骨疏秀.]"라고 하였다.
* 청나라 추일계鄒一桂가『소산화보小山畫譜』「발묵潑墨」에서 "당나라 때 왕흡은 성격이
 활달하였다. 술을 좋아해 취한 후에 비단이나 종이에 먹을 뿌린다. 중얼거리거나 휘파람
 을 불면서, 발로 밟고 손으로 문질러, 형상에 따라서 산과 돌 구름 물을 그리면, 홀연히
 조화되어, 먹이 더러워 보이지 않는다. 후에 장승요도 발묵을 잘 썼다. 술 취한 뒤에야
 찍은 먹으로 그려냈다.[唐時王洽性疏野, 好酒, 醺酣後以墨潑紙素, 或吟或嘯, 脚蹴手抹, 隨其形
 狀爲山石雲水, 候忽造化, 不見墨汚. 後張僧繇亦工潑墨, 當醉後以發蘸墨塗之.]"고 하였다.

··

畫家要積墨水. 墨水或濃或淡, 或先淡後濃, 或先濃後淡, 有能積于絹素
之上, 盎然溢然[1], 冉冉[2]欲墮, 方煙潤不澁, 深厚不薄, 此在熟後自得[3]之. 「積
墨」─明·唐志契『繪事微言』

화가는 먹물을 쌓듯이 그려야 한다. 먹물은 짙게 표현하거나 옅게 표현하는데, 어떤
경우에는 먼저 옅게 하고서 나중에 짙게 한다. 어떤 경우에는 먼저 짙게 하고 나중에

옅게 한다. 비단 위에 쌓을 수 있는데 충만함이 넘치며 부드럽게 떨어지려고 해야, 연운의 윤기가 깔깔하지 않고 중후하여 가볍지 않게 된다. 이것은 익숙해진 후에 스스로 터득하는데 있다. 명·당지계의 『회사미언』「적묵」에 나오는 글이다.

注

1 앙연盎然: 차서 넘치는 모양이다. * 일연溢然은 가득하게 충만한 모양이다.
2 염염冉冉: 부드럽고 약한 모양, 움직이는 모양이다.
3 자득自得: 스스로 깨달아 얻는 것이다.

···

用墨之法古人未嘗不載, 畵家所謂點·染·皴·擦四則而已, 此外又有渲淡·積墨之法. 墨色之中分爲六彩. 何爲六彩? 黑·白·乾·濕·濃·淡是也. 六者缺一, 山之氣韻不全矣. 渲淡者山之大勢皴完而墨彩不顯, 氣韻未足, 則用淡墨輕筆重疊搜之, 使筆乾墨枯, 仍以輕筆擦之, 所謂無墨求染. 積墨者以墨水或濃·或淡層層染之, 要知染中帶擦, 若用兩枝筆如染天色雲煙者則錯矣. 使淡處爲陽, 染之更淡則明亮, 濃處爲陰, 染之更濃則晦暗. 染之墨色帶黄方得用墨之鏗鏘[1]也. 畵樹石一次就完, 樹無翁蔚葱茂之姿, 石無堅硬蒼潤之態, 徒成枯樹呆石矣墨有六彩, 而使黑·白不分, 是無陰陽·明暗; 乾·濕不備, 是無蒼翠·秀潤; 濃·淡不辨, 是無凹凸·遠近也. 凡畵山石樹木六字不可缺一. 「墨法」―淸·唐岱『繪事發微』

용묵법은 옛사람들이 일찍이 기재하였고, 화가들은 점·염·준·찰 네 가지 법칙뿐이라고 말하는데, 이외에도 선담법과 적묵법이 있다. 먹색에서 육채를 나눈다. 무엇을 육채라 하는가? 검은 색·흰 색·마른 색·젓은 색·짙은 색·옅은 색을 말하는 것이다. 여섯 개 중에서 하나라도 빠지면, 산의 기운이 완전하지 못하다. 선담법으로 산을 그릴 경우 산의 큰 형세에서 준이 완전하더라도, 먹색이 나타나지 않아 기운이 충분하지 못하면, 담묵을 써서 가벼운 필치로 거듭 쌓아 기운을 찾는다. 필치와 먹이 마르면, 여전히 가벼운 필치로 문지르며 선염해야 한다. 이것이 '먹색이 없는 그림에서는 선염이 어떤지를 구해야 한다'고 하는 것이다. 먹을 쌓는다는 적묵은 먹물로 더러는 짙게 더러는 옅게 하여 층층이 선염하는 것이다. 선염하는 중에 문지르며 선염하는 방법을 알아야 한다.

두 가지 필치로 하늘색을 칠한 것이 구름 같으면 잘못된 것이다. 옅은 곳은 양지로 하고 선염을 더욱 담하게 하면 밝아진다. 짙은 곳은 음지로 하여 선염을 더욱 짙게 하

면 어두워진다. 선염하는데 먹색이 황색을 띠면, 먹을 쓴 것이 유창하고 힘이 있다. 나무와 돌을 한차례 그려서 완성하는데, 나무가 무성하고 푸른 모습이 없고, 돌이 견고하고 창경하며 윤택한 모습이 없으면, 한갓 마른나무와 생기 없는 돌이 된다.

먹에도 육채가 있어서 검은 것과 흰 것을 구분하지 않으면, 음양과 명암이 없다. 마르고 젖은 것을 갖추지 않으면, 푸르고 수륜한 맛이 없다. 농담을 구별하지 않으면, 들어가고 나온 것과의 원근이 없게 된다. 모든 산이나 돌이나 나무를 그리는데, 여섯 가지 글자 중에 하나라도 빠져서는 안 된다. 청·당대의 『회사발미』「묵법」에 나오는 글이다.

注

1 갱장鏗鏘: 막힘이 없이 유창하고, 힘이 있는 것을 가리킨다.

墨著縑素, 籠統¹一片, 是爲死墨. 濃淡分明, 便是活墨. 死墨無彩, 活墨有光, 不得不亟爲辨也. 法有潑墨²·破墨³二用. 破墨者, 先以淡墨勾定框廓⁴, 框廓旣定, 乃分凹凸, 形體已成, 漸次加濃, 令墨氣淹潤⁵, 常若濕者, 復以焦墨破其界限輪廓, 或作疎苔于界處. 潑墨者先以土筆⁶約定通幅之局, 要使山石林木, 照映聯絡, 有一氣相通之勢, 于交接虛實處再以淡墨落定⁷, 蘸濕墨, 一氣寫出, 候乾用少淡濕墨籠其濃處, ……南宗多用破墨, 北宗多用潑墨, 其爲光彩淹潤則一也.

墨色光華其妙無極, 不善用者縱極佳製頂煙⁸, 但覺薰煤滿紙而已, 豈復是畵哉? 因分號用墨之法曰嫩墨, 曰老墨.

嫩墨者蓋取色澤鮮嫩而使神彩煥發之喩. 先以筆貯水, 量墨當用多寡, 蘸入筆尖, 和水攪勻, 拂于紙素, 則墨暈和潤而有光彩. 如雲山隱現, 煙樹迷離⁹, 遙岑浮黛, 夜色蒼涼, 陰凹陽凸之間, 日光雲影之際. 林密則濃蔭鎖麓, 山高則薄霧橫腰, 雲生成蓊鬱之觀, 泉出助溯騰之勢. 以及懸崖邃谷, 疑鬼疑神¹⁰, 絶壑幽巖, 如風如雨之處, 胥于是乎得之.

老墨者蓋取氣色蒼茫¹¹, 能狀物皴皺之喩. 此種墨法全藉筆力以出之, 用時要颯颯有聲, 從腕而來, 非僅指頭挑弄, 則力透紙背, 而墨痕圓綻¹²如臨風老樹, 瘦骨堅凝¹³, 危石倚雲, 奇姿崒嵂. 以及霜皮¹⁴溜雨, 歷亂繁枝, 鬼斧神工, 幾莫能測者, 亦胥是乎得之.

老墨筆浮于墨, 嫩墨墨浮于筆¹⁵. 嫩墨主氣韻¹⁶, 而煙霏霧靄之際淹潤可觀; 老墨主骨韻¹⁷, 而枝幹扶疎¹⁸山石卓犖¹⁹之間亦峭拔可玩. 筆爲墨帥,

墨爲筆充, 有妙筆烏可無妙墨以充其用耶? 且筆之所成亦卽墨之所至, 老杜詩: "元氣淋漓障猶濕," 蓋善言用墨者矣.

　欲識用墨之妙, 須取元人或思翁妙蹟, 細參[20]其法. 大癡用墨渾融[21], 山樵用墨灑脫[22], 雲林用墨縹緲[23], 仲圭用墨淋漓[24], 思翁用墨華潤[25]. 諸公用墨妙諦[26], 皆出自筆痕間, 至其凹處及晦暗之所亦猶夫人也. 卽如米老 房山煙雲滿幅, 實其點筆[27]之妙而以墨暈助之, 今人爲之, 全賴墨暈[28]以飾其點筆之醜, 猶自以爲墨氣如是也, 將畢生不能悟用墨之妙者矣.「山水・用墨」—淸

·沈宗騫『芥舟學畫編』卷一

　먹을 비단에 칠할 때, 한쪽이 모호하게 된 것은 죽은 먹이다. 농담이 분명한 것은 살아 있는 먹이다. 사묵은 묵채가 없고 활묵은 광채가 있으니, 빨리 분별해야 한다. 먹을 사용하는 방법에는 발묵과 파묵 두 가지 용법이 있다. 파묵은 먼저 엷은 먹으로 윤곽을 그려서 정하고, 윤곽이 정해지면 들어간 곳과 나온 곳을 구분하여 형체를 다 이루고, 점차로 진하게 덧칠하여서 먹기를 부드럽고 윤택하게 해야 항상 젖은 것 같다. 다시 초묵으로 경계와 윤곽에 파묵하거나, 경계에 드문드문 태점을 찍는다.

　발묵은 먼저 토필로 전체 화폭의 형세를 대강 정해놓고, 산의 암석, 숲의 나무들이 서로 비치고 어울리면서 연결되어 한 번에 서로 통하는 기세가 있게 해야 한다. 서로 만나는 허한 곳과 실한 곳에는 재차 엷은 먹물로 형세를 정하여, 젖은 먹[습묵]을 흠뻑 찍어 단번에 그려내고, 그것이 마르기를 기다려 엷은 습묵을 조금 찍어 진한 곳에 덮는데, ……남종화는 파묵을 많이 사용하고, 북종화는 발묵을 많이 사용하지만, 광채는 남종화나 북종화가 똑 같이 윤택해야 한다.

　먹색의 광채가 화려함은 기묘함이 무궁무진하지만, 먹을 잘 쓰지 못하는 자는 아주 좋은 제품인 '정연묵'을 쓰더라도, 먹 향기만 종이에 가득하다는 것을 느낄 뿐이다. 그러니 어찌 옳은 그림이라고 하겠는가? 때문에 먹을 사용하는 법을 '눈묵'과 '노묵'으로 구분하여 말한다.

　'눈묵'은 먹색이 윤택하고 선명하고 부드러운 것을 취하여, 신채가 환하게 발산하게 하는 것이다. 방법은 먼저 붓을 물에 듬뿍 적시고, 먹을 사용할 만큼의 적당한 양을 붓끝에 적셔서, 물과 고르게 섞어 종이나 비단에 휘두르면, 묵원[먹 흔적]이 온화하고 윤택해져 광채가 나게 된다. 예를 들면 구름 낀 산이 숨었다 나타나는 것과 안개 낀 숲이 모호한 것, 먼 산마루의 뿌연 검푸른 자태, 밤경치의 어둡고 냉랭한 분위기, 그늘져 들어가고 해가 비쳐서 두드러진 사이로, 햇빛이 비치고 구름 그림자가 질 때 같은 경관들이다.

　숲이 우거졌으면 짙은 그늘이 산기슭에 깔렸고, 산이 높으면 엷은 안개가 중턱에 걸쳤다. 구름이 피어올라 자욱한 경관을 이루고, 샘물이 솟아나와 날아 오를듯한 기세를

돕는다. 낭떠러지와 깊은 골짜기에는 귀신이 있는 것처럼 의아하며, 깊은 골짜기와 아득한 암혈에 비가 내리고 바람이 부는 것 같은 것은 모두 '눈묵법'으로 얻을 수 있다.

'노묵'은 먹의 기색이 멀고 아득함을 취하여, 물상의 준과 주름을 형상할 수 있게 하는 것이다. 이런 용묵법은 오로지 필력으로 나타낸다. 용필할 때에는 가볍고 시원스럽게 부는 바람소리가 나듯이 팔에서 그려내고, 손가락만 놀리지 않으면, 필력이 종이 뒤까지 꿰뚫어 먹의 흔적이 둥글게 터져서 갈라진 것은 마치 바람맞은 노목 같다. 깡마른 골간이 견고하고, 높이 솟은 바위가 구름에 의지하여, 기이한 모습이 높고 가파르다. 늙은 나무껍질에 빗물이 흘러내리고, 어지럽게 핀 꽃과 무성한 나뭇가지들이 귀신이 도끼질하여 만든 것처럼 공교한 것들과 거의 헤아릴 수 없는 것들도 모두 '노묵법'으로 얻을 수 있다.

노묵법의 필치는 먹색보다 더 드러나야 하고, 눈묵법의 먹색은 표현된 필치보다 뚜렷하게 드러나야 한다. 눈묵은 기운을 주로 하기 때문에, 연기 끼고 비나 눈이 펄펄 내리고 안개나 아지랑이 끼었을 때를 표현하면, 원만하고 윤택하여 볼 만하다. 노묵은 골기를 위주로 하기 때문에 나무의 줄기와 가지가 무성하고, 산과 바위들이 높이 솟은 사이를 표현하면, 높이 빼어나서 감상할 만하다.

붓은 먹을 거느리고 먹은 붓을 보충하니, 묘한 필치를 갖추었는데, 어찌 묘한 먹색으로 용도에 충당할 수 없겠는가? 필력이 이루어진 곳에는 먹색도 이르게 되는 것이다. 두보의 시에, "원기가 넘쳐흘러서 병풍이 여전히 젖었다."고 하였는데, 이것은 대개 먹을 잘 썼다는 말이다.

용묵의 묘미를 알려면 반드시 원대의 화가나 사옹[董其昌] 같은 이의 훌륭한 작품을 구하여, 상세하게 방법을 이해해야 할 것이다. 대치[黃公望]는 자연스럽게 조화시켜서 먹을 썼고, 산초[王蒙]는 자유롭게 구애되지 않게 먹을 썼다. 운림[倪瓚]은 아득하게 먹을 썼고, 중규[吳鎭]는 물기가 젖은 것처럼 호방하게 먹을 썼다. 사옹[董其昌]은 아름답고 윤기 있게 먹을 사용했다. 그들이 먹을 사용한 정묘한 참뜻은 모두 붓의 흔적 사이에서 표현한 것이므로, 오목하게 들어간 곳이나 어두컴컴한 곳 까지도 각기 사람과 같다.

나아가 예를 들면, 미불과 방산[高克恭]의 그림은 구름과 안개가 화폭에 가득 하지만, 사실 그것은 점필을 묘하게 하면서 먹을 바림기법으로 보조한 것이다. 요즘 사람들이 그렇게 하면, 완전히 먹을 바림 하는 방법에만 의뢰하기 때문에, 붓으로 점을 찍어 추하게 장식한다. 묵기란 이와 같은 것이라고 자부하는 사람은 평생 동안 용묵의 묘리를 깨달을 수 없는 자이다. 청·심종건의 『개주학화편』1권「산수·용묵」에 나오는 글이다.

注

1 농통籠統: 모호하여 분별할 수 없는 것을 이른다.

2 발묵潑墨: 당나라 왕흡王洽이 늘 술에 취하여, 먹을 뿌려서 그렸다고 전해온다. 후에는 필세의 호방함이나, 먹을 뿌려서 그린 것 같은 화법을 '발묵'이라 한다.

3 파묵破墨: 당나라 장언원張彦遠이 『역대명화기歷代名畵記』에서 말한 것이 일찍이 보인다. 왕유王維·장조張璪의 파묵산수이다. 후세에는 파묵을 농묵濃墨으로 담묵淡墨을 나누거나, 담묵으로 농묵을 나누는 것을 말한다. 먹색의 농담濃淡을 서로 섞어서 어울리게 해야, 부드럽고 윤택하며 활발한 효과에 도달한다.

4 광곽框廓: 테두리의 윤곽이다.

5 엄윤淹潤: 부드러워서 원만하고, 윤택한 것을 이른다.

6 토필土筆: 초벌로 어림잡아 그리는 데 사용하는 목탄필을 말한다. 『양승암집楊升菴集』에 "먼저 토필로 형을 헤아린다. 先以土筆 擬其形'고 나오며, '유탄필柳炭筆'이라고도 한다.

7 낙정落定: 형세를 정하는 것이다.

8 정연頂煙: '정연묵頂煙墨'이다. 아주 미세한 소나무 그을음으로 만든 상품의 먹을 말한다.

9 연수미리煙樹迷離: 나무에 안개가 끼어서 모호하여, 분명하지 않은 것이다.

10 의귀의신疑鬼疑神: 귀신이 있는 듯 의심스러운 것인데, 신비하고 기묘한 것을 형용하는 것이다.

11 창망蒼茫: 중국 회화가 추구하는 '고高'·'원遠'·'심深'에 맞서는 아득하고 멀게 느끼는 감을 말한다.

12 원탄圓綻: 둥글게 돌아가며 터져서 갈라진 것인데, 습묵濕墨과 갈묵渴墨의 효과를 비유한 말이다.

13 견응堅凝: 견고한 것이다.

14 상피霜皮: 창백蒼白한 나무껍질이다.

15 눈묵묵부어필嫩墨墨浮于筆: '浮'자 는 초과한다, 넘친다는 뜻이 있다.

16 기운氣韻: 작품에 표현된 기식과 운치를 가리킨다.

17 골운骨韻: 작품에 표현된 '풍골風骨'과 '정운情韻', 또는 '골기骨氣'를 가리킨다.

18 부소扶疎: 나뭇가지가 무성하게 뻗은 모양이다.

19 탁락卓犖: 빼어나서 높이 솟은 것이다.

20 세참細參: 상세하게 깨닫는 것이다.

21 혼융渾融: 혼연하게 통하여 어울리는 것이다.

22 쇄탈灑脫: 구속되지 않고 자유로운 것이다.

23 표묘縹緲: 높고 멀어서 어렴풋하거나 희미한 것이다.

24 임리淋漓: 감창酣暢(호방한 것)을 형용한다.

25 화윤華潤: 아름다우면서 광채가 있는 것이다.

26 묘체妙諦: 정묘한 참뜻이다.

27 점필點筆: 먹을 붓으로 찍는 것으로, '태점苔點'과 같다.

28 묵운墨暈: 동양화 용묵법의 용어로, 필치를 벗어난 먹 자국을 가리킨다. 화가가 일부러 효과를 낼 수 있다. 어떤 때는 수분이 적합하지 않으면, 번지는 폐단이 있다. 적합한 곳에 딱 맞게 사용하면, 뜻밖의 효과를 낼 수 있다. 먹을 바림 하여 윤색하는 것으로 속칭 '우린다'고 한다.

...

大滌子云, 作畵多用悟墨, 悟者無心, 所謂天然也. —淸·陳撰『玉几山房畵外錄』

대척자[石濤]가 이르길, 그림을 그리는 데는 용묵법을 깨달아야 한다. 깨닫는 것은 무심한 상태에 이루어지는 것으로, 천연스럽게 깨닫는다고 하는 것이다. 청·진찬의『옥궤산방화외록』에 나오는 글이다.

...

墨法, 濃淡·精神·變化飛動而已. 一圖之間, 靑·黃·紫·翠, 靄然氣韻. 昔人云 "墨有五色[1]"者也.
　用墨, 濃不可癡鈍[2], 淡不可模糊[3], 溼不可溷濁, 燥不可澁滯[4], 要使精神虛實俱到.
　東坡云: 世人多以墨畵山水·竹石·人物而未有以墨畵花者, 汴人尹白[5]能之, 墨花之法其始于宋乎?
　世以水墨畵爲白描, 古謂之白畵. 袁蒨[6]有白畵〈天女〉〈東晋高僧像〉. 展子虔有白畵〈王世充像〉. 宗少文[7]有白畵〈孔門弟子像〉. —淸·方薰『山靜居畵論』

먹으로 그리는 방법은 농담·정신·변화가 날아 움직이는 것일 뿐이다. 하나의 그림에 청색·황색·자색·취색이 섞여서 아지랑이가 피어오르는 듯한 기운이 있다. 그래서 옛 사람이 "먹에 오색이 있다."고 한 것이다.

먹을 쓸 적에는 짙더라도 어리석고 우둔해서는 안 되며, 묽게 쓰더라도 모호해서는 안 되며, 젖어도 혼탁해서는 안 되고, 말라도 막혀서 답답하면 안 된다. 마음으로 허와 실을 함께 갖추어야 한다.

소동파가 이르길, 세상 사람들이 대부분 먹으로 산수·죽석·인물을 그리고 먹으로 꽃을 그리는 자는 없다고 하였으나, 변 사람인 윤백이 먹으로 잘 그렸으니, 먹으로 꽃을 그리는 것이 송나라에서 시작한 것인가?

세간에서 수묵화를 백묘라고 한다. 옛날에는 그것을 백화라고 불렀다. 원천은 백묘로 그린 〈천녀도〉와 〈동진고승상〉이 있다. 전자건은 백묘로 그린 〈왕세충상〉이 있다. 종소문[宗炳]은 백묘로 그린 〈공문제자상〉이 있다. 청·방훈의『산정거화론』에 나오는 글이다.

注

1 묵유오채墨有五彩: '묵분오채墨分五彩'이다. 먹색으로 초焦·농濃·중重·담淡·청淸이나 농담濃淡·건습乾濕·흑黑의 변화變化를 표현하는 것이다. 백색을 대상으로 말하는 것이

唐, 閻立本<孔子弟子像>

다. 먹을 사용할 때는 실제 오색에만 그치는 것이 아니니, 동양화의 용묵법은 매우 미묘하다.

2 치둔癡鈍: 어리석고 둔한 것을 이른다.

3 모호模糊: 분명하지 않은 모양이다.

4 삽체澁滯: 막혀서 답답한 것을 이른다.

5 윤백尹白: 북송北宋의 화가이다. 변卞(지금의 河南 開封) 사람이다. 묵화墨花를 잘 그렸다. 소식蘇軾이 언젠가 부賦에서 "꽃술은 먹으로 우린 데서 일어나고, 춘색은 붓 끝에서 흩어진다.[花心起墨暈, 春色散毫端.]"라고 하였고, 화광華光에게 매화 그림을 배워서 무성하고 표묘飄緲하다.

6 원천袁蒨: 남조南朝 송宋 때 사람이다. 육탐미陸探微에게 배워, 사녀仕女도 잘 그린다.

7 종소문宗少文: 남조南朝 송宋의 화가인 종병宗炳의 자가 '소문'이다.

∙∙

用墨須有乾‧有濕, 有濃‧有澹. 近人作畫有濕‧有濃‧有澹而無乾, 所以神采不能浮動也. 古大家荒率蒼莽[1]之氣, 皆從乾筆皴擦[2]中得來, 不可不知. —清‧盛大士『谿山臥遊錄』

먹을 사용하는 데는 마른 것이 있고 젖은 것도 있어야 한다. 짙은 데도 있고 옅은 데도 있어야 한다. 요즘 사람들의 그림에는 젖은 먹도 있고 짙은 먹도 있고 묽은 먹도 있으나, 마른 먹이 없기 때문에 신묘한 모습이 유동할 수 없다. 옛 대가들의 거칠고 아득한 기운은 마른 붓으로 준찰 하는 중에 터득했다는 것을 알아야 한다. 청‧성대사의 『계산와유록』에 나오는 글이다.

注

1 창망蒼茫: 끝없이 넓은 모양이다. 황솔荒率은 초솔草率, 조조粗造, 간략簡略이다.
2 준찰皴擦: 기본적인 준법에 마른 붓으로 산석의 음양이나 기복을 따라 조금씩 가볍게 문질러 준법을 보충하는 일종의 방법이다. 먼저 준필을 하고 뒤에 붓을 문지르지만, 이를 병행할 수도 있다.

山水用墨層次不能執一, 須看某家法與用意深淺厚薄, 隨類而施. 蓋有先淺後濃, 又加焦擦以取妥帖者; 有先濃後淡, 再暈水墨以取濕潤者; 有濃淡寫成, 略加醒擦[1], 以取明淨者; 有一氣分濃淡墨寫成, 不復擦染, 以取簡古者; 有由淡加濃, 或焦或濕, 連皴數層而取深厚者; 有重疊焦擦以取秋蒼者; 有純用淡墨而取雅逸者.

古人云: "能于墨中想法, 于法亦思過半矣."

山水墨法淡則濃托, 濃則淡消, 乃得生氣, 不然竟作死灰[2], 不可救藥.

—清·鄭績『夢幻居畫學簡明』

산수에서 먹을 사용하는 순서는 하나로 고집할 수 없다. 반드시 어떤 작가의 방법을 보고, 신경써서 깊고 얕게 한 것과, 두텁고 얇게 한 것을 종류에 따라서 시행한다. 먼저 엷게 하면 뒤에 짙게 하고, 초묵으로 문질러서 타당함을 취하는 것이 있다. 먼저 짙게 하고 나중에 엷게 하여 재차 수묵으로 우려서, 습윤함을 취하는 것이 있다.

농담으로 완성해서 약간의 찰염을 더하여 깨끗함을 취하는 것이 있다. 같은 기세로 농담을 나누어 먹으로 완성하여 다시 준염하지 않고 간결하고 고박함을 취하는 것이 있다. 엷은 것에서 짙은 것을 가하여 더러는 초묵 혹은 습묵으로 여러 차례 준을 연결하여, 심후한 것을 취하는 것이 있다. 초묵으로 준찰을 거듭하여, 가을의 스산함을 취하는 것이 있다. 순전히 담묵을 써서, 고상한 빼어남을 취하는 것이 있다.

옛사람이 말하였다. "먹을 사용하는 중에 방법을 생각할 수 있으면, 화법도 태반은 깨달은 것이다." 산수에서 먹을 사용한 방법이 엷으면 짙은 것으로 돋보이게 하고, 짙으면 담한 것으로 가라앉혀야 생동하는 기운을 얻을 수 있다. 그렇지 않으면 결국 생기 없는 그림을 그려서, 약으로도 구제할 수 없게 된다. 청·정적의 『몽환거화학간명』에 나오는 글이다.

注

1 성찰醒擦: 분명하게 찰염擦染(문지르며 칠하는 것)하는 것이다.
2 사회死灰: 불이 꺼진 뒤의 차디찬 재로, 생기가 없음을 비유하는 말이다.

五代前無水墨畵, 五代後雖有用純墨作畵者, 粗筆則竟用濃墨, 細筆亦必由淡而濃, 至精神飽滿, 氣味[1]醇厚而後已. 不似今人但以淡墨一掃了事, 謂之乾淨[2], 然乎否乎?

用濃墨有火候[3], 火候到者, 墨爲我用. 力能使墨愈濃愈妙. 古名家無淡墨畵. 火候不到, 我爲墨用, 俗所謂喫不住[4], 是寗用淡墨爲是.

昔人妙論曰: "萬物之毒, 皆主于濃. 解濃之法曰淡." 淡之一字, 眞繪素家一粒金丹[5]. 然所謂淡者, 爲層層烘染, 由一道[6]至二道, 由二道至三至四, 淡中仍有濃, 有陰陽, 有向背, 有精神, 有趣味. 亦有必須用濃墨者, 如樹木之老枝, 人物之鬚髮, 鉤斫落墨, 蓮之刺, 蘭之心, 以及石之苔, 木之節, 無論粗筆細筆皆不可淡. 此言用墨之法, 著色亦大略相同. 挽回補救之功, 非淡則無從著手. 却不可以淡墨一掃, 卽謂之淡. —淸·邵梅臣『畵耕偶錄』

오대 이전에는 수묵화가 없었고, 오대 이후에는 순전히 먹으로만 그리는 자가 있었다. 거칠게 그릴 적에는 결국 짙은 먹을 썼다. 섬세하게 그릴 적에도 반드시 묽은 것에서부터 짙게 하여, 정신이 포만하고 풍치가 두텁게 된 뒤에야 그림을 끝마쳤다. 지금 사람들이 담묵으로 한 번 휘둘러서 마치고, 깔끔하다고 말하는 것과는 다르다. 그런가? 그렇지 않은가?

짙은 먹 사용에는 익숙하게 수련해야 한다. 연마한 공부가 성숙한 자는 먹을 내가 사용하는 것이다. 배운 힘은 먹을 짙게 쓰면 쓸수록 더욱 묘하게 할 수 있다. 옛날 유명한 화가들은 담묵으로 그린 그림이 없다. 성숙하게 수련하지 않으면, 내가 먹에 쓰임을 당하여 세속에서 '감당할 수 없다'고 하는 것이다. 어찌 담묵 쓰는 것이 반드시 옳다고 하겠는가?

옛사람의 묘한 논평에 "만물의 해독은 주된 원인이 모두 짙은 데에 있다. 짙은 것을 해결하는 방법은 엷게 하는 담이다."하였다. '담'이란 한 글자는 참으로 화가의 한 알의 금단과 같은 것이다.

담담하다 하는 것은 층층으로 칠하는 것이다. 한 가닥에서 두 가닥에 이른다. 두 가닥에서 세 가닥에 이르고, 네 가닥에 이르러야, 엷은 가운데 짙은 먹이 있게 되고, 음양이 있고 향배가 있으며 생동감이 있고 정취와 맛이 생기게 된다.

반드시 짙은 먹을 사용해야 할 곳이 있다. 수목의 늙은 가지와 인물의 수염 같은 것은 윤곽을 구륵으로 그리고 먹을 찍는 것과 연의 가시와 난초의 꽃술에서부터 돌의 이끼와 나무의 마디에 이르기까지, 거친 그림이나 세밀한 필치를 논할 것 없이 모두 엷으면 안 된다.

이는 용묵법을 말한 것이지만, 채색하는 것도 대략 이와 같다. 잘못을 만회하여 보충하

고 구제하는 공력은 옅지 않으면 손댈 방도가 없다. 반대로 옅은 먹으로 하나같이 쓸 듯이 붓을 휘둘러서는 안 된다. 이런 것을 담이라고 한다. 청·소매신의 『화경우록』에 나오는 글이다.

注

1 기미氣味: 냄새와 맛, 멋, 풍취, 정조情調, 표정과 태도를 이른다.
2 건정乾淨: 일의 뒤끝이 깨끗함, 일의 처리를 잘하여 후환이 없음, 정결淨潔, 청결淸潔함이다.
3 화후火候: 불의 세기와 시간이다. 옛날 도교에서 단약丹藥을 만들 때 알맞은 불의 정도를 이르며, 도덕·학문·기예 등의 수련이 성숙한 것, 결정적 순간이나 시기를 일컫는다.
4 끽부주喫不住: '지탱하지 못하다', '견딜 수 없다', '감당할 수 없다'이다.
5 금단金丹: 선인仙人이나 도사道士가 금으로 조제했다는, 불로장수의 묘약이다.
6 일도一道: 도道는 선·줄·가늘고 긴 가닥이나 흔적을 이른다.

三

信筆妙而墨精. —(傳)南朝梁·蕭繹『山水松石格』

진실로 필묵이 정묘하다. 남조양·소역이 지은 것으로 전하는 『산수송석격』에 나오는 글이다.

夫畫道之中, 水墨最爲上. 肇自然之性, 成造化之功. 或咫尺之圖, 寫百千里之景. 東西南北, 宛爾目前; 春夏秋冬, 生于筆下. —(傳)唐·王維『山水訣』

화도 중에 수묵이 가장 으뜸이다. 수묵은 자연의 본성에 따라 조화의 공을 이룬다. 작은 화폭에도 천 리의 경치를 그리는 것이다. 동서남북이 완연히 눈앞에 펼쳐지고, 춘하추동이 붓에서 생긴다. 당·왕유가 지은 것으로 전하는 『산수결』에 나오는 글이다.

吳道子畫山水有筆而無墨, 項容[1]有墨而無筆, 吾當採二者之所長, 成一

家之體. 「紀藝上」—五代後梁·荊浩語. 見『圖畵見聞誌』卷二

 오도자가 그린 산수는 붓은 있으나 먹은 없다. 항용은 먹은 있으나 붓은 없다. 나는 두 사람의 장점을 채택하면, 일가의 화체를 이룰 것이다. 오대후양·형호의 말이다. 『도화견문지』2권「기예상」에 보인다.

注

1 항용項容: 당나라 화가이다. 천태도사天台道士이다. 산수를 잘 그렸다. 왕묵王黙에게 사사하여 바람 부는 소나무와 샘과 바위를 그린 것은, 필법이 마르고 강하나 윤택함이 적다. 반면에 솟아오르고 빼어남은 독자적인 일가를 이루었다. 형호荊浩가 이르길, 그의 나무나 돌은 뻣뻣하고 생기가 없으며 모서리가 없다. 용묵用墨은 독특한 경지를 이루었으나, 용필用筆은 골기骨氣가 전혀 없다고 하였다.

按語

* 북송北宋의 한졸韓拙이 『산수순전집山水純全集』에서 "필은 있으나 먹이 없다는 것은 붓을 사용한 법식이 드러나서 자연스러움이 적다는 것이고, 먹은 있지만 필이 없다는 것은 도끼로 찍은 자취를 제거하여 변화무쌍한 모습이 많다는 것이다. 따라서 왕흡王洽의 그림은 비단에 먼저 먹을 뿌려서, 높고 낮게 자연스런 형세를 취하여 그렸다. 형호를 두 사람 사이에 끼우면 인위적인 것과, 자연적인 것이 이루어져 두 가지를 얻을 것이다.[有筆無墨者, 見落筆蹊徑而少自然, 有墨無筆者, 去斧鑿痕而多變態. 故王洽之畵先潑墨縑素, 取高下自然之勢而爲之. 浩介乎二者之間, 則人與天成兩得之矣.]"하고, "먹을 너무 많이 쓰면 참모습을 잃어버리고, 필력을 잃으면 쓸데없이 탁해진다. 먹을 너무 약하게 쓰면 묵기가 약해진다. 지나침과 미치지 못함은 모두가 병이될 뿐이다.[蓋用墨太多則失其眞體, 損其筆而且冗濁; 用墨太微, 則氣怯而弱也. 過與不及, 皆爲病耳.]"하였다.

* 원나라 황공망黃公望이 『사산수결寫山水訣』에서 "산수화에서 용필법은 근골筋骨이 서로 연결된다고 하는 것이다. 붓이 있고 먹이 있는 것으로 구분한다. 묘사하는 곳이 모호하여 두드러지는 필치를 사용하는 것을 먹이 있다고 한다. 수필을 운용하지 않는 것을 붓이 있다고 한다. 이것이 화가들이 긴요하게 여겨야 할 점이다. 산과 돌과 나무를 그리는 것도 모두 이러한 방법을 사용한다.[山水中用筆法謂之筋骨相連. 有筆有墨之分. 用描處糊突其筆, 謂之有墨. 水筆不動描法, 謂之有筆. 此畫家緊要處, 山石樹木皆用此.]"하였다.

* 명나라 동기창董其昌이 『화지畵旨』에서 "윤곽만 있고 준법이 없는 것을 필치가 없다는 것이고, 준법은 있으나 먹에 경중·향배·명회가 없는 것을 먹이 없다고 하는 것이다.[但有輪廓而無皴法, 卽謂之無筆; 有皴法而無輕重·向背·明晦, 卽謂之無墨.]"하였다. 막시룡莫是龍의 『화설畵說』과 같다.

* 명나라 고응원顧凝遠이 『화인畵引』「논필묵論筆墨」에서 "마른 갈필을 기초로 했더라도 점염點染이 분명하지 않으면, 먹도 없고 붓도 없는 것이다. 화려하게만 쌓는 퇴체를 기본으로 삼았더라도 고정된 형식이 분명하게 표현되지 않았으면, 먹도 없고 붓도 없는 것이

다. 먼저 짜임새를 다스려서 점차 풍만하게 살을 붙인다. 팔을 깊고 두텁게 움직이더라도 뜻이 경쾌하고 느슨한 데 있으면, 먹이 있고 붓도 있는 것이다. 이것이 대략이니, 고명하고 잘난 선비들 같으면 필묵이 분방한데, 수염과 눈썹까지 전부 표현하려고 융통성 없는 방법을 무엇 때문에 사용하는가![以枯澀爲基而點染蒙昧, 則無墨而無筆; 以堆砌爲基而洗發不出, 則無墨而無筆. 先理筋骨而積漸敷腴, 運腕深厚而意在輕鬆, 則有墨而有筆. 此其大略也. 若夫高明儁偉之士, 筆墨淋漓, 鬚眉畢燭, 何用粘皮搭骨!] 하였다.

* 청나라 당대唐岱가 『회사발미繪事發微』「묵법墨法」에서 "붓은 있는데 먹이 없다는 것은 정말 먹이 없는 것은 아니다. 준염한 것이 적어서 돌의 윤곽은 드러나지만, 나무의 가지가 마르거나 깔깔해져, 그것을 바라보면 먹이 없는 것 같아서, 골격[필치]이 살먹색보다 승하다고 하는 것이다. 먹은 있는데 붓이 없다고 하는 것은 정말로 붓이 없는 것은 아니다. 돌의 윤곽을 그리고 나무 가지의 주간을 그리는 데, 필치가 가벼워 홍염한 것이 정도가 지나쳐, 결국 필치가 가려져 참모습이 감소된 것을 말한다. 그런 것을 보면 붓이 없는 것 같아서 살먹색이 뼈[필치]보다 승하다고 하는 것이다.[有筆而無墨者, 非眞無墨也, 是皴染少, 石之輪廓顯露, 樹之枝幹枯澀, 望之似乎無墨, 所謂骨勝肉也. 有墨而無筆者, 非眞無筆也, 是勾石之輪廓, 畵樹之榦本, 落筆涉輕而烘染過度, 遂至掩其筆損其眞也. 觀之似乎無筆, 所謂肉勝骨也.]" 하였다.

* 청나라 이수이李修易가 『소봉래각화감小蓬萊閣畵鑑』에서 "제[李修易]가 생각하기에, 오도자가 용필을 잘하였고, 항용은 용묵을 잘하였다. 두 사람이 손수 그린 그림을 내가 직접 볼 수는 없었으나, 결국에 먹도 없고 붓도 없다고 여겨 배척하는 것은 그림 논평이 너무 가혹하지 않은가![僕謂道子善於用筆, 項容善於用墨. 二子手迹, 雖未能目擊, 若竟斥爲無墨無筆, 論畵不已苛乎!]" 하였다.

...

夫隨類賦彩, 自古有能, 如水暈墨章[1], 興我唐代. 故張璪員外樹石, 氣韻俱盛, 筆墨積微[2], 眞思卓然, 不貴五彩[3], 曠古絶今, 未之有也. 麴庭[4]與白雲尊師[5]氣象幽妙, 俱得其元[6], 動用逸常[7], 深不可測. 王右丞筆墨宛麗, 氣韻高清, 巧象寫成, 亦動眞思. 李將軍理深思遠, 筆迹甚精, 雖巧而華, 大虧墨彩. 項容山人[8]樹石頑澀[9], 稜角無蹝[10]. 用墨獨得玄門[11], 用筆全無其骨. 然于放逸不失眞元[12]氣象, 元大創巧媚[13]. 吳道子筆勝于象, 骨氣自高, 樹不言圖[14], 亦恨無墨. 陳員外[15]及僧道芬[16]以下粗昇凡格, 作用無奇, 筆墨之行, 甚有形迹. 今示子之徑, 不能備詞."—五代後梁·荊浩『筆法記』卷二

수류부채는 옛날부터 능숙하게 하였으나, 수묵으로 바림 하는 방법은 당대에 와서 성행하였다. 따라서 장조 같은 사람이 그린 나무와 돌은 모두 기운이 담겨져 있다. 필묵이 미묘하고 진실한 생각이 탁월하여 오채를 귀하게 여기지 않았다. 그런 사람이 옛

날이나 지금에도 없다.

국정과 백운존사의 그림은 기상이 오묘하다. 사물의 근본을 갖추어 특이하게 사용하여 깊이를 헤아릴 수가 없다.

왕유의 그림은 완연히 아름답고 기운은 높고 깨끗하다. 교묘하게 형상을 그려내면서도 천진한 생각을 일으키게 한다.

이장군[李思訓]의 그림은 화리가 매우 깊고 원대하다. 필적이 매우 정밀하여 기교가 있고 화려한 반면에 먹의 묘미는 크게 잃었다.

항용산인의 나무 돌 그림은 뻣뻣하고 생기가 없고 모서리 처리가 모호하다. 용묵은 독특하게 현묘함을 얻었으나, 용필에는 전혀 골격이 없다. 호방하고 빼어난 점에서 천진한 자연의 기운은 잃지 않았으나, 교묘한 아름다움을 창안한 것은 없다.

오도자는 필치가 형상보다 뛰어나서 골기가 본래 높다. 나무 그림에 대해서는 말하지 않았으나, 역시 서운한 것은 먹이 없는 것이다.

진원외와 승려 도분 등 이하 사람들은 겨우 평범한 품격을 넘었지만, 작품에서 용필이나 용묵에 특이함이 없으며, 필묵사용에 흔적이 있다. 지금 자네에게 지름길을 보여주었지만, 완벽한 설명이라고 할 수는 없다네! 오대후양·형호의 『필법기』 2권에 나오는 글이다.

注

1 수운묵장水暈墨章: 먹을 물로 바림해서 농담濃淡의 흔적을 없애는 것이다. 묵장墨章은 먹을 오채로 구분하여 가장 짙은 색에서 가장 옅은 색까지 다섯 단계로 나누는 것이다. 색채학에서 '색상표; 색채멜로디'라고 하는 것이다. 채색화는 육조六朝시대에 매우 발달하였으며, 수묵산수가 싹트긴 했지만, 중당中唐 이후에 비로소 크게 발달하였다.

2 필묵적미筆墨積微: 필묵이 아주 오묘한 것을 이른다.

3 불귀오채不貴五彩: 수묵만 사용하고 채색을 사용하지 않았다는 것이다.

4 국정麴庭: 당나라 초기인 회창會昌(841~846) 때의 화가로 산수화에 능했다고 하나, 화사畵史에는 기록이 없고 주경현朱景玄이 능품能品 가운데만 놓았을 뿐이다.

5 백운존사白雲尊師: 당나라 화가 사마승정司馬承禎이다. 자가 자미子微이고, 호가 백운자白雲子이며, 하남 온河南溫(지금의 河南 溫縣 西南) 사람이다. 천태도사天台道士이다. 글씨와 그림을 잘 하였으며, 개원開元(713~741)연간에 수도에 가서 천자天子의 스승이 되었다. 후에 칙명勅命으로 양태관陽台觀을 짓고 주지住持로 있으면서, 집에 벽화를 그렸다.

6 원元: '현玄'과 같다. 오묘한 곳이나 부분이다.

7 동용일상動用逸常: 일상적인 것이나 특이한 것을 사용하는 것이다.

8 항용산인項容山人: 원나라 하문언夏文彦의 『도회보감圖繪寶鑒』 2권에 "항용項容이 그린 〈송풍천석도松風泉石圖〉는 필법이 마르고 강하여 온화한 맛이 적기 때문에, 옛날에 그를 평하여 '완삽頑澀'하다고 비난하였다."는 내용이 있다.

9 완삽頑澀: '강경매체僵硬呆滯'로, 뻣뻣하고 생기가 없는 것을 이른다.

10 무?無踶: '踶'자는 자전字典에 없는 글자이다. '跟'자나 '踵'자의 잘못인 것 같다. 모서리가

없다는 것이다.

11 현문玄門: 현묘한 문로門路이다. 여기선 교묘한 방법을 말한다.

12 진원眞元: 천진한 자연이다.

13 원대창교미元大創巧媚: 말뜻이 이어지지 않으니, 연문衍文일 것이다. 『서화전습록書畵傳
習錄』에는 "玄門, 用筆全無其骨. 然于放逸不失眞元氣象, 元大創巧媚"라는 구절이 제
거되었다. * '元大創巧媚'에서 '元'자는 '無'자의 오자誤字일 것이다. '무자로 한다면 문의
文意가 쉽게 이해된다.

14 수불언도樹不言圖: 오도자吳道子의 장기는 나무를 그리는 데 있는 것이 아니어서, 산수화
그림에서 수목樹木을 완전하게 그린 것이 없고, 농담의 변화가 결핍되었기 때문에, 먹이
없어서 한스럽다고 한 것이다.

15 진원외陳員外: 당나라 덕종德宗 때, 성이 진陳씨면서 산수를 잘 그린 사람이 둘 있다. 한
사람은 진현陳縣인데, 자가 현성玄成이고 벼슬이 형주자사衡州刺史였다. 산수에 정취情趣
가 있지만, 기이함이 적고 종종 번잡하다.(『역대명화기』에 보인다.) 한 사람은 진담陳譚인데,
연주자사連州刺史였다. 산수를 잘 그렸으나 거칠고 자세하지 않아서 청취가 고상하여 저속
함이 없으며, 장조張璪에 버금간다.『당조명화록』에 보인다. 누구를 말하는지 알 수 없다.

16 도분道芬: 당나라 승려 화가이다. 회계會稽(지금의 浙江 紹興) 사람이다. 산수화가 격이 높
다. 고황顧況의 〈계산도분상인화산수가楷山道芬上人畵山水歌〉에서 "거울 속의 참다운 승
려는 도분이라, 붉은색을 살펴보면 이사훈을 인정하지 않을 것이라鏡中眞僧曰道芬, 不服朱
審李將軍"라고 하였다.

······································

筆使巧拙, 墨用重輕, 使筆不可反爲筆使, 用墨不可反爲墨用. 凡描枝
柯·葦草·樓閣·舟車之類, 運筆使巧; 山石·坡岸·蒼林·老樹, 運筆宜
拙. 雖巧不離乎形, 固拙亦存乎質. 遠則宜輕, 近則宜重. 濃墨莫可復用, 淡
墨必敎重提. —(傳)五代後梁·荊浩『山水節要』

붓은 교졸하게 다루고, 먹은 가볍거나 무겁게 사용한다. 붓을 다루어야지 도리어 붓
에 부려지면 안 된다. 먹 사용도 먹에 쓰임을 당해서는 안 된다. 모든 나뭇가지·갈대
와 풀·배와 수레 등은 운필로 공교로움을 표현하는데, 산과 돌·언덕·푸른 숲·고목
의 운필은 졸박해야 어울린다.

기교가 형상을 벗어날 수 없지만, 졸함도 바탕을 떠날 수 없다. 멀리 있는 것은 가볍
게 해야 하고, 가까운 것은 짙어야 한다. 짙은 먹은 거듭 사용하면 안 되고, 옅은 먹은
거듭 붓을 대야 한다. 오대후양·형호가 지었다고 전하는 『산수절요』에 나오는 글이다.

筆迹不混成謂之疎, 疎則無眞意; 墨色不滋潤謂之枯, 枯則無生意. —北宋·
韓拙『山水純全集』

붓 자취가 자연스럽지 못한 것을 '성글다'고 한다. 성그면 진의가 없게 된다. 먹빛이
젖었으나 윤택하지 않는 것을 '말랐다'고 하는데, 먹색이 마르면 생기가 없다. 북송·한졸
의 『산수순전집』에 나오는 글이다.

學者從有筆墨處求法度, 從無筆墨處求神理, 更從無筆無墨處參法度, 從
有筆墨處參神理. 針線細密, 脉縷淸微[1], 早作夜思, 心摹手追[2], 如是者一二
十年, 不患不到能手地位. —(傳)明·王紱『書畵傳習錄』

배우는 자는 필묵이 있는 곳에서 법도를 구하고, 필묵이 없는 곳에서 정신과 이치를 구
하면, 필묵이 없는 곳에서 법도를 깨닫고, 필묵이 있는 곳에서 정신과 이치를 깨닫게 된다.
바늘 같이 가는 선으로 세밀하게 그리면, 이치가 분명하게 미묘해져 아침에 그리고
밤에 생각하며, 마음속으로 어림하여 뒤따라 본받는다. 이같이 일 이 십년 한다면, 능
숙한 솜씨에 이르지 못할 걱정이 없을 것이다. 명·왕불이 지었다는 『서화전습록』에 나오는 글이다.

注

1 맥루청미脉縷淸微: 이치가 분명하게 되어, 미묘해지는 것이다.
2 심모수추心摹手追: 마음으로 사모하고 손으로 쫓아 본받는 것으로, 힘써 본받는 것이다.

按語

청나라 운수평惲壽平이 『남전화발南田畵跋』에서 "요즘 사람들은 기운을 필묵이 있는 곳에
서 신경 쓰지만, 옛 사람들은 필묵이 없는 곳에서 신경 썼다. 필묵이 이르지 못한 곳에서
고인이 신경 쓴 것을 볼 수 있다면, 거의 계획이 신명하여, 기예가 진보할 것이다.[今人用
心在有筆墨處, 古人用心在無筆墨處. 倘能于筆墨不到處觀古人用心, 庶幾擬議神明, 進乎技已.]"
하였다.

以境之奇怪論, 則畵不如山水; 以筆墨之精妙論, 則山水決不如畵. —明·董其昌
『畵旨』

경치로 기괴함을 논하면, 그림이 산수만 못하다. 필묵에서 정묘함을 논하면, 산수가 결코 그림만 못하다. 명·동기창의 『화지』에 나오는 글이다.

按語

황빈홍黃賓虹이 왕백민王伯敏이 편찬한 『황빈홍화어록黃賓虹畵語錄』에서 "산천山川은 자연 사물이고, 그림으로 그린 것은 인공사물이다. 산천이 그림에 담기면 인공으로 조작한 기운이 없어야 한다. 그림예술에서 이 점을 요구하는 것이다. 따라서 그림의 산은 실제 산천보다 묘해야 한다. 그림 의 산천은 화가의 창조과정을 거치기 때문에, 자연이 그림보다 더 낫게 될 수 없는 것이다." 하였다. "고인들이 말하는 '강산이 그림 같다.'는 것은 강산이 그림만 못하다는 것이다. 그림은 사람의 공으로 취사선택해야, 더할 나위 없이 훌륭하게 될 것이다."하였다.

古人云: "石分三面[1]." 此語是筆, 亦是墨, 可參之. ―明·董其昌 『畵旨』

고인들이 말했다. "돌은 삼면으로 나눈다." 이 말에서 붓도 먹이니, 참고할 만하다.
명·동기창의 『화지』에 나오는 글이다.

注

1 석분삼면石分三面: 당나라 왕유王維가 지은 것으로 전하는 『산수론山水論』에서 "돌은 삼면이 보이게 하고 길은 양쪽이 있어야 하며, 나무는 꼭대기가 분명하고 물은 물결이 보이게 그린다.[石看三面, 路看兩頭, 樹看頂(寧頁), 水看風脚]"라고 하였다.

* 청나라 방훈方薰이 『산정거화론山靜居畵論』에서 "내[方薰]가 생각하기에는 장인의 마음으로 선염하고 용묵에 너무 공들이면, 삼면으로 돌 그리는 것을 터득하더라도 고상한 사람이 할 수 있는 일이 아니니, 자구[黃公望]가 이른 '첨·사·숙·뢰'가 바로 이것이다. 필묵 사이에서 전아한 것과, 저속한 것을 더욱 구분할 수 있어야 한다.[僕謂匠心渲染, 用墨太工, 雖得三面之石, 非雅人能事, 子久所謂恬邪熟賴是也. 筆墨間尤須辨得雅俗.]" 하였다.

筆與墨最難相遭. 具境而皴之淸濁在筆; 有皴而勢之, 隱現在墨. 「筆墨」―明·沈顥 『畵麈』

붓과 먹이 서로 만나서 어울리기가 가장 어렵다. 경지를 구비하여 준법을 사용하는 것은 맑고 탁한 것이 붓에 있고, 붓을 사용하여 준법으로 형세를 갖추게 되며, 숨고 드러나는 것은 먹을 쓰는 데 달려 있다. 명·심호의 『화주』 「필묵」에 나오는 길이다.

筆墨關人受用[1], 筆潤者享富, 筆枯者食貧, 枯而潤淸者貴, 濕而粗漏[2]者賤.[3] 從枯加潤易, 從濕改瘦難, 潤非濕也. —淸·龔賢『柴丈畫說』

필묵은 사람이 향유하고 누리는 것이다. 필치가 윤택한 자는 풍부함을 누리며, 필치가 마른 자는 빈곤하게 생활하며, 마르고도 윤택하며 깨끗한 자는 고귀하고, 젖었으면서 거칠고 비루한 자는 천박하다.

마른 것에 윤택한 것을 보태는 것은 쉽고, 습한 것을 파리하게 고치는 것은 어렵다. 윤택한 것과 습한 것이 다르다. 청·공현의 『시장화설』에 나오는 글이다.

注

1 수용受用: 향유하고 누리는 것이다.

2 조루粗漏: 거칠고 속되며 비루한 것이다.

3 이 말에 대하여 유검화兪劍華가 『중국화론유편中國畫論類編』에서 "이런 논의는 그림과는 서로 같은 점이 있으나, 교훈으로 삼을 수는 없다."고 하였다.

程靑溪[1]嘗題龔半千畫云: "畫有繁減, 乃論筆墨, 非論境界也. 北宋人千丘萬壑, 無一筆不減; 元人枯枝瘦石, 無一筆不繁." 通此解其半千乎. —淸·周亮工[2]『讀畫錄』

정청계가 공반천의 그림에 제하여 "그림에 많은 것과 적은 것이 있어야 한다는 것은 필묵을 논하는 것이지 경계를 논하는 것이 아니다. 북송 사람의 천구만학은 한 필치도 덜어내지 않은 것이 없다. 원나라 사람의 마른 가지나 수척한 돌도 한 필치도 번잡하지 않은 것이 없다." 이런 점을 알면 절반은 이해하는 것이다. 청·주양공의 『독화록』에 나오는 글이다.

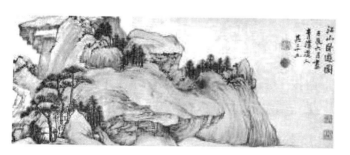

淸, 程正揆〈江山臥遊圖〉卷 부분

注

1 정청계程靑溪: 명말明末청초淸初의 화가 정정규程正揆이다. 초명初名이 정규正葵이고, 자는 단백端伯이며, 호는 국릉鞠陵·청계도인靑溪道人이다. 호북湖北 효감孝感 사람인데, 후에 강령江寧(지금의 江蘇 南京)에서 살았다. 숭령崇禎 4년(1631)에 진사進士하여, 한림원翰林院에 들어갔다. 1644년 명나라가

망하고 청조淸朝가 들어서자, 벼슬이 소사공小司空에 이르렀으나 사직하고 낙향해서, 강녕江寧의 청계靑溪에 은둔하여 글씨와 그림으로 자적自適했다. 곤잔髡殘과 친하게 지내서 '이계二谿'라고 불렸다. 시문詩文에 능했고, 글씨는 이옹李邕을 배웠다. 산수화는 처음에 동기창董其昌에게 직접 배웠으나, 뒤에는 독자적인 기법으로 그렸다. 그의 산수화는 독필禿筆로 많이 그렸다. 필치가 간결하면서도 힘찼고 채색이 아주 짙었다. 수묵水墨으로 그린 목석木石도 아주 좋았다. 일찍이 〈강산와유도江山臥遊圖〉 그린 것이 매우 많다. 저서에 『청계유고靑谿遺稿』가 있다.

2 주양공周亮工(1612~1672): 명말明末 청초淸初 사람이다. 자가 원량元亮이고, 호는 역원櫟園, 세칭 역하선생櫟下先生이라 한다. 하남河南 상부祥符(지금의 開封市) 사람이다. 명 숭정崇禎(1628~1644) 연간에 진사하여, 감찰어사監察御使에 제수되었고, 벼슬은 강안양도江安糧道였다. 고문사古文詞에 능하였다. 서실 이름은 뇌고당賴古堂·인수옥因樹屋·서로당恕老堂이고, 『뇌고당집賴古堂集』과 필기筆記한 『인수옥서영因樹屋書影』이 있다.

淸, 禹之鼎〈周亮工像〉

古之人有有筆有墨者, 亦有有筆無墨者[1], 亦有有墨無筆者, 非山川之限于一偏, 而人之賦受[2]不齊也. 墨之濺筆[3]也以靈, 筆之運墨也以神, 墨非蒙養[4]不靈, 筆非生活不神, 能受蒙養之靈, 而不解生活之神, 是有墨無筆也. 能受生活之神, 而不變[5]蒙養之靈, 是有筆無墨也.

山川萬物之具體, 有反有正, 有偏有側, 有聚有散, 有近有遠, 有內有外, 有虛有實. 有斷有連, 有層次, 有剝落[6], 有丰致[7], 有飄緲[8], 此生活之大端也[9].

故山川萬物之薦靈于人[10], 因人操此蒙養生活之權[11]. 苟非其然, 焉能使筆墨之下, 有胎有骨, 有開有合[12], 有體有用, 有形有勢, 有拱有立, 有蹲跳[13], 有潛伏, 有衝霄[14], 有嶔岑[15], 有磅礴[16], 有嵯峨[17], 有巑岏[18], 有奇峭[19], 有險峻[20], 一一盡其靈而足其神[21]! 「筆墨章」[22]―淸·原濟『石濤畵語錄』

옛 사람 중에 붓이 있고 먹이 있는 사람이 있고, 붓은 있으나 먹이 없는 사람도 있고, 먹은 있으나 붓이 없는 사람도 있었다. 산천이 한 쪽으로 치우치게 한계를 그은 것이 아니라, 사람들의 타고난 재능이 다르기 때문이다.

먹에 붓을 적실 때 영묘하게, 붓으로 먹을 운용할 때에도 신묘하게 해야 한다. 먹은 몽매[원시적 혼돈상태를 유지]하지 않으면 영기가 없고, 붓은 살아 움직이지 않으면 정신이

없게 된다. 몽매한 영기는 받았더라도 생동하는 정신을 이해하지 못하면, 이는 먹은 있으나 붓은 없는 것이다. 생동하는 정신은 받았으나, 몽매한 영기를 변화시키지 못하면 붓은 있으나 먹이 없는 것이다.

산천만물이 갖추고 있는 형체는 거꾸로 된 것도 있고, 바른 것도 있으며, 치우친 것도 있고, 기운 것도 있으며, 모여 있는 것도 있고, 흩어져 있는 것도 있으며, 가까운 것도 있고, 먼 것도 있으며, 안이 있고 밖도 있으며, 빈 곳이 있고 꽉 찬 곳도 있으며, 끊어진 것이 있고 이어진 것도 있으며, 층층이 쌓인 것도 있고, 벗겨져 떨어진 것도 있고, 빼어난 풍치도 있으며, 아득한 것도 있다. 이런 것들이 살아 움직이게 하는 중요한 부분들이다.

때문에 산천만물이 사람에게 영험함을 바치기 때문에, 사람들이 이런 원시적 혼돈 상태를 유지하고 생동 활발하게 변화시키는 수단을 조종하게 된다. 만약 그렇지 않다면, 어떻게 붓과 먹 아래에 생명의 시작인 태도 있고 골격도 있으며, 여는 것이 있고 합하는 것도 있으며, 본체도 있고 작용도 있으며, 형체도 있고 기세도 있으며, 손을 모으고 있기도 하고 반듯이 서 있기도 하며, 움츠렸다 뛰기도 하고, 숨어 엎드리기도 하며, 하늘로 솟구치기도 하고, 산이 높직하기도 하며, 많은 산들이 한 덩어리가 되기도 하고, 불쑥 솟아 있기도 하며, 뾰쪽하게 연달아 있기도 하고, 가파르기도 하고 험준하기도 한 것들 하나하나가 영험함을 다하여 신묘함을 충족시킬 수 있겠는가! 청·원제의『석도화어록』「필묵장」에 나오는 글이다.

注

1 "유필유묵有筆有墨, 유필무묵有筆無墨"이 무엇인가? 하는 문제를 당나라 말에 형호荊浩가 논한 이후 필묵에 대한 논의가 명·청대까지 계속되었다. 석도를 전후한 논자들은 모두 필묵 기법의 수련이라는 범위를 벗어나지 못했다. * 석도도 필묵은 '바르게 닦는 몽양蒙養 또는 원시적 혼돈상태를 유지하는' 노력이 있어야 됨을 인정했지만, 동시에 그는 필법과 '생활生活'의 관계를 지적해냈다. 이는 그의 새로운 견해이다.

2 부수賦受: 부여받은 것, 타고난 재능을 말한다.

3 천필濺筆: 휘쇄揮灑와 같은 것이다. 붓을 휘두르고 먹을 뿌린다는 의미로, 글씨를 쓰고 그림을 그리는 휘호揮毫를 말한다.

4 몽양蒙養:『주역周易』「몽괘단사蒙卦彖辭」에 있는 "몽蒙으로 양정하는 것이 성의 공이다. 蒙以養定, 聖功也."라는 말에 나온다. "蒙"은 괘명卦名이며 뜻은 "蒙昧不明"이다. 의미는 잠심하여 수양하는 것을 의미하기도 하지만, 여기서 '몽양'은 태고시대 우주가 혼연일체 된 혼돈상태를 가리키는 것이다. 석도는 화가가 창작하기 전이나 창작하는 중에 반드시 원시적 혼돈을 생각해야 한다. 이 같이 창작된 그림은 혼돈을 타파하지만, 화면의 형태는 여전히 혼연일체의 효과를 얻을 수 있다고 하였다.

5 변變 자가 다른 곳에서는 '참參'자로 되어 있는 곳도 있다. 수단의 차원에서 말하면 '참參'이고 결과적으로 말하면 '해解'이다.

6 박락剝落: 오래되어 깎여 떨어진다는 의미도 있지만, 박탈의 의미로서 세월의 인고를 상
징하는 것으로 낡고 늙은 것, 고색이 창연함을 은유한다. 깎여 떨어짐은 창연蒼然에 가까
워야 하니, 풍골風骨을 드러내는 데 뜻이 있다. '창蒼'은 박락剝落이고, '윤潤'은 봉치丰致를
의미한다.

7 봉치丰致: 아름다운 용모·맵시·기품·당당한 풍채 등을 일컫고, 풍만한 운치는 윤기潤氣
에 가까우니 뜻이 신운神韻을 펴는 데에 있다. 봉치丰致는 풍윤수려豊潤秀麗로 풍요하고
수려한 윤기潤氣 즉 윤택한 생명력을 뜻한다. 윤潤은 서예 예술이 갖추어야 할 필수적인
작품성으로서 균均·윤潤·운韻이라고 말한 윤潤이다.

8 표묘飄緲: 표연飄然한 것이다. 바람에 날리는 모양이다. 아득한 모양이다.

9 생활지대단야生活之大端也: 살아 움직이는 자연의 변화 현상이 있게 되는 실마리·중요한
부분이라는 의미이다. 여기서 '生活'은 생활 체험이나 사회 생활이 아니고, 산천 만물의
생동 활발한 각가지 다른 특수한 형태를 가리킨다.

10 천령어인薦靈于人: 천천薦은 천거薦擧하여 뽑아낸다는 의미이다. 앞에서 말한 산천 만물의
구체적 형상으로써, 형상에 내재하는 영기
靈氣를 화가들에게 제공해준다는 뜻이다.
사실 자연 사물은 인간이 살아가는 데, 필
요한 정신과 물질을 제공해 주고 있다. 대
부분의 사람들이 물질적인 것은 곧잘 받아
들이면서, 정신적인 것을 받아들이지 못하
고 있다. 예술가는 받아들이는 것을 소중히
한다.

11 권權: 저울추로 권변權變의 수단을 이른다.

12 유개유합有開有合에서 '合'자가 『石濤畫譜
』에는 '閤'자로 되어 있다.

13 준도蹲跳: 걸터앉은 모양과 뛰는 모양이다.

14 충소衝霄: 기세가 높아 하늘을 찌를 듯한
모양이다.

15 측력崱屴: 산봉우리가 높이 솟은 모양이다.

16 방박磅礴:『장자莊子』 「소요유逍遙遊」에
장차 만물을 혼합하여 하나로 한다는 것과,
같은 말로 '혼합하여 하나로 한다.'는 뜻이
다.

17 차아嵯峨: 산이 불쑥 솟아 험한 모양이다.

18 찬완巑岏: 높은 산이 연달아 있는 모양이
다.

19 기초奇峭: 산이 높고 기이한 모양이다.

20 험준險峻: 산이 험하고 높은 모양이다.

淸, 石濤<山水冊>

21 일일진기영이족기신——盡其靈而足其神: 대상의 영험한 이치와 신묘한 현상을 일일이 다 표현할 수 없다는 것이다.

22 「필묵장筆墨章」: 『고과화상화어록』 제5장이다. * 이 장에서 주장하는 바는 다음과 같다. 화가가 붓이나 먹을 쓰는 공력이 각기 다른 원인은 몽양蒙養원시적 혼돈 상태의 유지과 생활生活살아 움직임을 제대로 파악把握하지 못했기 때문이다. 석도石濤는 "먹은 몽매하지 못하면 영묘하지 못하고 붓은 살아 움직이지 않으면 신비스럽지 못하다."고 하여 붓과 먹을 쓰는 수준을 높이는 관건關鍵이 몽양蒙養혼돈상태의 순수함의 유지과 생활生活(생동활발함)에 있다고 한다. * 여기에서 "몽양"을 원시적 혼돈상태를 생각하는 것이다. * 석도가 필묵에 대하여 "필묵은 예술 기교의 개념이 되는 것은 말할 것도 없고, 예술 형식미의 개념이 되는 것이며, 모두 회화의 정체 현상과 긴밀하게 연계된 것이다."라고 하였다. 이는 과거 어떤 화가들이 회화의 정체 형상을 떠나 단순히 필묵취미筆墨趣味만을 추구하였던, 형식주의 영향을 이론상으로 뒤집은 것이다.

石濤<山水圖>부분

筆墨當隨時代, 猶詩文風氣所轉. 「跋畵」—淸·原濟『大滌子題畵詩跋』卷一

필묵이 시대를 따라야 한다는 것은 시문의 풍기가 바뀌는 것과 같다. 청·원제의 『대척자제화시발』1권「발화」에 나오는 글이다.

按語
부포석傅抱石이 1962년 8월 강소인민출판사에서 출판한 『장유만리화단청壯游萬里話丹靑』

의 「사상이 변하니 필묵도 변해야 한다.[思想變了, 筆墨就不能不變]는 항목에서 다음과 같이 말했다.

"사상이 변하면 필묵도 변해야 한다." "필묵 기법은 자신의 생활에 근원할 뿐 만 아니라, 일정한 주제 내용에 종속되며, 동시에 시대의 맥락과 작자의 사상과 감정도 반영된다." "시대가 변하기 때문에 생활과 감정도 뒤따라서 변한다. 새로운 생활 감수를 거쳐서 원래 있는 필묵 기법의 기초 위에 대담하게 새로운 생명을 부여하고 새로운 형식 기법을 찾아야 한다. 그러면 우리들이 필묵으로 새로운 시대와, 새로운 생활을 강력하게 표현하여 찬양하고 애착할 수 있다. 바꿔 말하면 '변화'해야 한다는 것이다."

⋯⋯⋯⋯⋯⋯⋯⋯⋯⋯⋯⋯⋯⋯

用情筆墨之中, 放懷筆墨之外. —淸·原濟〈山居圖〉, 載『石濤畫集』

필묵에서 감정을 드러내고, 필묵 밖으로 근심을 털어버린다. 청·원제의 〈산거도〉에 있는 글이다. 『석도화집』에 실렸다.

⋯⋯⋯⋯⋯⋯⋯⋯⋯⋯⋯⋯⋯⋯

世人論畵以筆墨, 以用筆用墨必辨其次第, 察其純駁, 從氣勢而定位置, 從位置而加皴染, 略一任意, 便疥癩滿紙矣 〈倣梅道人筆〉—淸·王原祁『麓臺題畵稿』

세상 사람들은 필묵으로 그림을 논하여, 용필과 용묵으로 차례를 나눈다. 그림이 순수한지 아닌지만 살펴보고, 기세에 따라서 위치를 정하고, 위치에 따라서 준염하고 대략 마음대로 그려버리면, 옴딱지가 종이에 가득할 것이다. 청·왕원기의 『녹대제화고』〈방매도인필〉에 있는 글이다.

⋯⋯⋯⋯⋯⋯⋯⋯⋯⋯⋯⋯⋯⋯

今人不知畵理, 但取形似. 筆肥墨濃者, 謂之渾厚; 筆瘦墨淡者, 謂之高逸; 色艶筆嫩者, 謂之明秀; 而抑知皆非也. 總之古人位置緊而筆墨鬆, 今人位置懈而筆墨結. 于此留心, 則恬·邪·俗·賴[1]不去而自去矣.

用筆忌滑·忌軟·忌硬·忌重而滯·忌率而溷·忌明淨而膩·忌叢雜而亂. 又不可有意著好筆[2], 有意去累筆[3]. 從容不迫, 由淡入濃, 磊落[4]者存之,

恬俗者刪之, 纖弱者足之, 板重者破[5]之. 又須于下筆時在著意不著意間, 則觚稜轉折, 自不爲筆使. 用墨·用筆, 相爲表裏. 五墨[6]之法非有二義, 要之氣韻生動端在是也. —清·王原祁『雨窓漫筆』

요즘 사람들은 그림의 이치를 알지 못하여, 형사만 취한다. 필치가 두툼하고 먹색이 짙은 것을 혼후하다 하고, 필치가 파리하고 먹색이 담담한 것을 고일하다고 하며, 색이 곱고 필치가 부드러운 것을 명수하다고 한다. 바꿔 생각하면 모두 틀렸다는 것을 알게 된다.

이를 종합하면 고인들은 위치를 중요시 했고 필묵은 느슨하게 했으나, 지금 사람들은 위치는 해이하게 하고 필묵은 맺히게 쓴다. 이런 점을 주의하면, 달콤하고 사악한 습속들을 제거하려하지 않아도 저절로 제거될 것이다.

붓을 쓰는데 미끄럽거나 너무 부드러운 것을 꺼린다.

너무 경색되고 무거워서 막히는 것을 꺼린다.

너무 경솔하게 그려서 혼탁하게 되는 것을 꺼린다.

밝고 깨끗하여 기름진 것을 꺼린다.

떨기지게 섞여 어지러운 것을 꺼린다.

의도적으로 좋아하는 필치를 나타내거나, 번거로운 필치를 제거해서도 안 된다. 차분하고 급하지 않게 묽은 것에서 시작하여 짙게 들어가되, 준수한 것들은 남겨두고, 달콤하고 저속한 것들은 제거하며, 섬세하고 약한 것은 채우고, 딱딱하고 무거운 것은 나누어야 한다.

또한 붓을 댈 적에 마음을 집중하거나 신경 쓰지 않는 사이에, 모서리를 돌고 꺾어야 자연히 붓을 부리게 된다. 먹과 붓을 쓰는 것은 서로 불가분의 관계이다. 다섯 가지 먹색을 쓰는 방법은 두 가지 뜻이 아니고, 총괄하면 기운생동에 달렸다는 것이다. 청·왕원기의 『우창만필』에 나오는 글이다.

注

1 사邪와 뢰賴, 첨恬과 속俗에 관하여 설명하겠다.

* 명나라 초의 왕불王紱(1362~1415)은 사邪한 표현을 "혹 어떤 사람들은 일에 옛것을 배우지 않은 채, 나는 나의 법을 행한다고 하면서 마음대로 처발라 윤을 내고는 천취天趣에 맞았다고 한다. 아래 등급의 사람들은 붓 끝을 뒤섞고 망령되이 가지와 마디를 만들어내며, 음양을 이해하지 못하고 청탁도 구별하지 못한다. 이는 모두 '사邪'라고 개괄할 수 있다."고 하였다.

'뢰賴'는 예전 사람을 배우되 옛것에 빠진 채, 변화시키지 못하는 것을 가리키는데 왕불이 "뢰賴는 빙자하는 것이니, 이는 암암리에 의뢰하는 것이다. 법으로 삼을 만한 명가를 임모하되, 뛰어난 사람은 그것을 의뢰하여 기대지는 않는다."고 말하였다. 황공망, 왕몽, 오진

은 동원을 본받았지만, 모두 자기 자신의 예술적 면모를 이루어냈다.

* 청대의 소매신邵梅臣(1776~1840)은 "고인과 합일될 수 있고 고인을 벗어날 수 있는 것, 이것이 옛것에 의해 목이 막히지 않는 것이다."고 하였다. 고인을 벗어나지 못하는 것이 '뇌'이다.

첨甜과 속俗의 문제는 북송 대에 주위를 환기시킨 사람이 있었다.

* 황정견黃庭堅이 "내가 처음에는 일찍이 그림을 알지 못하였다. 그러나 참선하여 무공無功의 공功을 알고 도道를 배워 지극한 도는 번쇄하지 않는다는 것을 알게 되자, 이에 그림을 보면 교묘함과 치졸함, 공들인 것과 속된 것, 오묘함을 이룬 것과 미묘한 데 든 것 등을 모두 알게 되었다."고 하였다. 예술 표현은 벌레가 나무를 먹듯이 자연스러워야 한다는 것을 강조하고, 인공적인 것을 반대했다. 그래야만 교묘하면서도 속俗을 벗어날 수 있다는 것이다.

* 송대 한졸韓拙(11세기말~12세기초경 활동)은 처음으로 산수화 이론에서 "오직 속된 병이 가장 크다." 하였고 속은 "그리는 사람이 화려하고 고운 데만 힘써 체법이 어그러지고, 부드럽고 자세한 데만 힘써 신기가 빠져버리는 데서 저속하게 된다."고 하였다.

* 청대의 심종건沈宗騫(1750경~1830경)은 '첨과 속'을 제거하는 것은 채색의 아름다운 광채를 버리는 것이 아니라, 필묵 사이의 고운 태를 버려야 하는 것이라고 하였다. 황빈홍黃賓虹(1864~1955)은 '첨甜'을 예술에 있어서 얕고 가벼운 현상으로 보았다. 이것은 회화의 내재미를 중시하고 함축성을 추구하는 것이, 무엇인가를 이해하는 데 대해 구체적으로 시사해주는 것이다. 본래 고인들은 첨과 속을 분리해 이야기 했는데, 후대 사람들은 통상 이를 하나로 연관시켜 첨도 일종의 속기로 간주하였다.

2 호필好筆: 좋아하는 붓이다.

3 누필累筆: 누췌累贅한 붓이다. 누췌累贅는 번거롭다, 귀찮다, 성가시다, 부담스럽다는 뜻이 있다.

4 뇌락磊落: 뚜렷하다, 명백하다, 용모가 준수하다는 의미이다.

5 파破: 쪼개다, 가르다, 자른다는 뜻이 있다.

6 오묵五墨: 먹의 다섯 가지 색을 말한다.

청나라 화림華琳이 『남종결비南宗抉秘』에서 "먹에는 오색이 있다. 검은 것·짙은 것·습한 것·마른 것·담한 것이다. 다섯 가지 중에 하나만 빠져도 안 된다.[墨有五色, 黑·濃·濕·乾·淡, 五者缺一不可.]" 하였다.

"전대 사람들이 말한 "오묵"을 내[華琳]는 일찍이 의심했다. 마른 먹이 실로 모든 색채를 차지한다는 것은 번거롭게 말하지 않아도 이해할 것이다. 검은 것, 짙은 것, 옅은 것은 반드시 어떻게 해야 나중에 젖은 것과 구별하는가? 젖은 것도 반드시 어떻게 해야, 나중에 검은 것과 짙은 것과 묽은 것을 구별하는가? 지금 옛 사람의 그림 중 한 작품을 지적해 '이것은 젖은 것이니, 검고 짙고 묽은 구분이 있다.'고 근거하여 왜 말하지 않는가? 나는 이런 것은 눈이 밝은 이루도 판단할 수가 없을 것이고, 말 잘하는 재아나 자공이라도 말할 수 없는 것이라고 여긴다. 젖은 것은 본래 순수한 먹을 말하는 것이 아니다. 검은 것과 짙은 것과 묽은 것은 모두 젖은 데에서 말미암는다. 습은 흑·농·담을 빌려서 이름 지었을 뿐이다. 그림이 완성되어 습윤한 기가 있다고 하는 것은 청록색이 뚝뚝 떨어질 듯하여, 먹

물이 흥건한 것을 말하는 것이다. 이것도 빛깔이라고 해야 하고, 먹이라고 할 수 없는 것이다. 배우는 자는 '오묵'이란 말에 막힘이 없어야 할 것이다.[前人曰: "五墨", 吾嘗疑之. 夫乾墨固據一彩不煩言而解; 若黑也, 濃也, 淡也, 必何如而後別乎濕? 濕也又必何如而後別乎黑與濃與淡? 今何不據前人之畵摘出一筆曰: 此濕也, 於黑與濃與淡有分者也. 吾以爲此離婁所不能判, 宰我 子貢所不能言. 蓋濕本非專墨, 緣黑與濃與淡皆濕, 濕卽藉黑與濃與淡而名之耳. 卽謂畵成有濕潤之氣, 所謂蒼翠欲滴, 墨瀋淋漓者, 亦只謂之彩而不得謂之墨. 學者其無滯於五墨之說焉可耳.]하였다.

"먹의 오색 중에서 하나를 제거하려면, 네 가지 중에 섞여서 구별되지 않는 것이 있을 것이다. 묽은 것과 검은 것은 실로 크게 구별되지만, 짙은 것은 어림잡아야 하기 때문이다. 그렇지 않으면 진하지 못한 것은 묽은 것에 가깝고, 너무 짙은 것은 검은 빛에 가깝다. 묽은 빛과 검은 빛 사이에 끼어 있으면, 묽은 것과 검은 빛이 다르다. 돌의 그늘진 면과 산의 그늘지고 움푹 들어간 곳은 볼 적에 무성하고 울창하여, 구름이 피어올라 비가 내리려고 하는 기상이 있으면, 짙은 빛이 모두 잘 표현되어서 정취를 다하는 것이 아닌가![五墨旣欲去其一矣, 卽此四者仍恐有所混同. 何則? 淡與黑因 當爲固字 大有別, 濃則正當斟酌, 不然濃之不及者將近於淡, 濃之太過者卽近於黑. 介乎淡與黑之間, 異乎淡與黑之色. 凡石之陰面, 山之陰凹, 視之蒼蒼鬱鬱有雲蒸欲雨氣象, 其濃之盡善而盡致者乎!]하였다.

"검은 것·짙은 것·젖은 것·마른 것·묽은 것 이외에 하나의 흰 백白자를 더하면 육채六彩이다.[黑·濃·濕·乾·淡之外加一白字, 便是六彩.]하였다.

..

筆不用煩, 要取煩中之簡; 墨須用淡, 要取淡中之濃. 要于位置間架處步步得肯, 方得元人三昧. 如命意不高, 眼光不到, 雖渲染周致, 終屬膈膜[1]. 梅道人潑墨, 學者甚多, 皆粗服亂頭, 揮灑以自鳴其得意, 于節節肯綮[2]處, 全未夢見, 無怪乎有墨猪[3]之誚也. 〈傚梅道人〉—淸·王原祁『麓臺題畵稿』

붓을 번거롭게 쓰면 안 되고, 번거로운 가운데 간단함을 취해야 한다. 먹은 담하게 써야하는 데, 옅은 가운데 짙은 색을 취해야 한다. 위치와 구성에서 하나하나 수긍할 수 있어야, 원나라 사람의 삼매를 얻는다.

취지가 높지 않아 식견이 미치지 못하면, 선염이 치밀하더라도, 결국은 막히게 된다. 매도인[吳鎭]의 발묵을 배우는 자가 매우 많지만, 모두 정리되지 않고 헝클어지게 그리고서 스스로 마음에 든다고 자부한다. 중요한 곳은 완전히 꿈에도 볼 수 없으니, 괴이함이 없어도 '묵저'라는 비난이 있게 된다. 청·왕원기의 『녹대제화고』〈방매도인〉의 화제이다.

注

1 격막膈膜: 포유류의 가슴과 배 사이에 있는 막으로, 횡격막橫膈膜이다. 여기선 가로막힌다

는 의미이다.

2 긍경肯綮: 근육과 뼈가 결합되는 곳으로, 가장 중요한 곳을 비유한다.

3 묵저墨猪: 점획點劃이 살찌고, 골기骨氣가 없는 글자를 비유한다. 위부인衛夫人이 『필진도筆陣圖』에서 "필력이 좋은 사람은 골이 많고, 필력이 좋지 않은 사람은 육이 많다. 골이 많고 육이 적은 것을 '근서'라 하고, 육이 많고 골이 적은 것을 일러 '묵저'라 한다. 힘이 많고 힘줄이 풍부한 것은 '성'이요, 힘도 없고 힘줄도 없는 것은 '병'이다.[善筆力者多骨, 不善筆力者多肉, 多骨微肉者謂之筋書, 多肉微骨者謂之墨猪. 多力豊筋者聖, 無力無筋者病.]"라고 하였다. 사과謝薖의 「李成德作二筆幾以其一見遺次其韻奉酬」라는 시에서 "내 글씨는 너무 속되어 묵저 같다.[我書太俗如墨猪.]"하였다.

徐靑藤云: "化工[1]無筆墨, 个[2]字寫靑天." 予謂此詩墨竹訣也. 無筆墨卽庖丁目無全牛之理, 後人不知, 但筆筆而爲之, 葉葉而纍之, 豈復成竹? 「墨竹指三十二則」—淸·汪之元『天下有山堂畵藝』

청등[徐渭]이 말하였다. "하늘이 만든 것엔 필묵이 없으나, 개자가 맑은 하늘을 그렸다." 나는 이 시가 묵죽의 요결이라고 여긴다. 필묵이 없는 것은 포정의 눈앞에 온전한 소가 없다는 이치이나, 후인들이 그런 것을 알지 못하였다. 잎마다 그려서 쌓으니, 어찌 다시 대나무를 이루겠는가? 청·왕지원의 『천하유산당화예』「묵죽지32칙」에서 나온 글이다.

注

1 화공化工: 천공天工(하늘이 만든 것)이다. 저절로 생기는 것, 만물을 생장시키는 기능(능력)이다.

2 개个: 매枚와 같은 말이다. 『사기史記』「화식열전貨殖列傳」에 "죽간이 만 개이다. 竹竿萬个."라는 말이 있다. 장수절張守節이 정의하여 "대는 개라고 나무는 매라 한다. 竹曰个, 木曰枚."고 하였다.

作一畵, 墨之濃淡·焦濕無不備, 筆之正反·虛實, 旁見側出[1]無不到, 卻是[2]隨手拈來[3]者, 便是工夫到境.

作畵自淡至濃, 次第增添, 固是常法, 然古人畵有起手1)落筆隨濃隨淡成

之, 有全圖用淡墨而樹頭坡脚忽作焦墨數筆, 覺異樣神采⁴.

書家以用筆爲難, 不知用墨尤不易. 營丘畫樹法多漬墨濃厚狀如削鐵, 畫松欲凄然生陰. 倪迂無惜墨稱, 畫皆墨華淡沱, 氣韻自足. ──淸·方薰『山靜居畫論』

그림을 그릴 때 먹의 농담·초습이 갖추어지고 필치의 정반·허실과 옆에서 본 측면의 모습을 표현하는 것이 주도면밀하다면, 결국 마음먹은 대로 그려내는 것이니, 공부가 도달한 경지이다.

그림을 그릴 적에 담한 것에서 짙은 것에 이르기까지, 차례대로 점차 더해가는 것은 진실로 일상적인 법이지만, 옛 사람들은 그림을 착수하여 붓을 댈 적에, 경우에 따라서 진하게 하고서 담하게 하여 그림을 완성하였다. 온 그림에 담묵을 쓰고, 나무 끝이나 언덕의 기슭에 갑자기 초묵 몇 필치를 그리면, 색다른 신운을 느끼게 된다.

화가들이 용필은 어렵다고 여기지만, 용목이 더 어렵다는 것을 모른다. 영구[李成]가 나무 그린 방법은 먹을 많이 적셔서 농후함이 쇠를 깎은 것 같다. 소나무를 그리면 쓸쓸하여 그늘이 생기려고 한다. 예우[倪瓚]는 먹을 아끼지 않았다고 하지만, 그림의 먹빛이 모두 담담하게 흘러 기운이 저절로 충족된다. 청·방훈의 『산정거화론』에 나오는 글이다.

注

1 방견旁見: 옆으로 곁눈질하여 보는 것이고, 측출側出은 옆에서 솟아난 것이다. 여기서 "방견측출旁見側出"은 옆에서 본 측면의 모습을 그리는 것이다.

2 각시卻是: '결국 사실은 …… 이다'라는 뜻이다.

3 수수점래隨手拈來: 손가는 대로 끄집어내는 것으로, 마음먹은 대로 표현해내는 것이다.

4 기수起手: 하수下手로 시작하는 것이다.

5 신채神采: 예술품의 신운神韻과, 풍채風采로 풍격風格이다.

按語

반천수潘天壽가 『청천각화담수필聽天閣畫談隨筆』에서 "그림 그리는 일은 용묵用墨이 용필用筆보다 어렵다. 중국회화는 위진魏晋부터 수당隋唐까지는 모두 짙은 먹 선으로 윤곽을 그렸다. 오도자吳道子가 그린 인물 산수도 이와 같기 때문에, 홍곡자[荊浩]가 붓은 있고 먹은 없다고 평했다. 왕마힐[王維] 때부터 처음 담묵淡墨을 썼고, 왕흡王洽이 처음으로 발묵潑墨을 썼으며, 항용項容·장조張璪·동원董源·거연巨然·미불米芾·미우인米友仁이 계승하여, 점점 먹색이 갖추어지게 되었다. 여기에서 먹색의 발전이 붓보다 조금 늦다는 것을 알 수 있다. 필치가 그림의 골격이고, 먹이 그림의 살이 라고 하는 것은 붓이 있고 먹이 없다는 말이 아니고, 먹이 있고 붓이 없다는 말도 아니다."고 하였다.

用墨無他, 惟在潔淨. 潔淨自能活潑, 涉筆[1]高妙[2], 存乎其人.
繪事必得好筆・好墨・佳硯・佳楮素, 方臻畵者之妙. —淸・方薰『山靜居畵論』

먹을 사용하는 데는 다른 것이 없고 깨끗함에 달려 있다. 깨끗하면 저절로 활발하게 되고, 운필을 고상하고 빼어나게 하는 것은 사람의 됨됨이에 달려 있다.

그림을 그리는 일은 반드시 좋은 붓・좋은 먹・좋은 벼루・좋은 종이나 비단을 얻어야, 비로소 그림이 묘하게 된다. 청・방훈의 『산정거화론』에 나오는 글이다.

注

1 섭필涉筆: 운필運筆이다.
2 고묘高妙: 고상하고 빼어난 것이다.

作畵第一論筆墨. 古人云: "乾濕互用, 粗細折中[1], 筆之謂也." 用筆有工處, 有亂頭粗服處, 至正鋒側鋒, 各有家數. 倪高士 黃大癡俱用側筆, 及山樵 仲圭俱用正鋒. 然用側者亦間用正, 用正者亦間用側, 所謂意外巧妙也. 用墨之法, 忽乾・忽濕, 忽濃・忽淡, 有特然一下處, 有漸漸漬成處, 有淡蕩虛無處, 有沈浸濃郁處, 兼此五者, 自然能具五色矣.
凡畵初起時須論筆, 收拾時須論墨. 古人所謂"大膽落筆, 細心收拾"也.

—淸・王學浩『山南論畵』

그림을 그릴 때 제일 먼저 필묵을 논한다. 옛 사람들이 말하였다. "마른 것과 젖은 것을 번갈아 사용하고, 거칠고 세밀한 것을 알맞게 조화시키는 것은 붓을 두고 하는 말이다." 붓을 사용하는데 공 드리는 곳이 있는가 하면 거칠게 다듬지 않는 곳이 있고, 정봉을 쓰거나 측봉을 쓰는 곳에도 각자의 유파가 있다.

예고사[倪瓚]와 대치[黃公望]는 모두 측필을 사용했지만, 산초[王蒙]와 중규[吳鎭]는 모두 중봉을 사용했다. 측봉을 쓰는 자들도 때때로 중봉을 쓰기도 하며, 중봉을 쓰는 자들도 간간히 측봉을 썼으니, 이른바 뜻밖에 교묘하게 된다는 것이다.

먹을 사용하는 법은 갑자기 마른 것을 쓰다가 갑자기 습한 것을 쓰기도 하며, 혹은 짙은 것을 갑자기 쓰기도 하고 혹은 담하게 쓰기도 하며, 특별히 한 번 그리는 곳이 있고, 점차적으로 적셔서 그리는 곳이 있으며, 묽게 써서 없는 듯이 그리는 곳이 있고, 푹 적셔서 짙게 하는 곳이 있으니, 다섯 가지를 겸하는 자는 저절로 오색이 갖추어 질 것이다.

모든 그림은 처음 시작할 때에는 반드시 붓을 논하고, 그림을 마무리할 때에는 반드시 먹을 논해야 한다. 옛 사람들이 이른바 대담하게 붓을 대고, 세심하게 수습한다고 하는 것이다. 청·왕학호의 『산남논화』에 나오는 글이다.

注

1 절중折中: 절충折衷하는 것이다. 중정中正을 취해 사물을 판단하는 기준을 삼거나, 사물이나 견해를 조정해서 알맞게 조화시키는 것이다.

按語

"건습호용乾濕互用, 조세절충粗細折中."은 용필에만 적용되는 것이 아니고, 용묵에도 겸용해야 한다. '粗細折中'은 거칠지도 않고 자세하지도 않은 상태를 이루는 것이다. 백묘白描 인물에는 가능하지만, 산수화를 그리는 데는 불가능하다. 대치[黃公望]가 모두 측필을 사용했다는 말도 맞지 않는 사실이다. 붓과 먹이 두 가지 사물이지만, 절대로 분리될 수 없는 것도 완전히 선후를 나눌 수 없기 때문이다.

⋯⋯⋯⋯⋯⋯⋯⋯⋯⋯⋯⋯⋯

用筆須沈着而不粘滯, 用墨須精彩[1]而不粗濁. 「用筆用墨」—淸·蔣驥『讀畵紀聞』

용필은 반드시 침착하면서도 막히지 않아야 하고, 먹을 쓰는 것은 반드시 정채하여 거칠거나 탁하지 않아야 한다. 청·장기의 『독화기문』「용필용묵」에 나오는 글이다.

注

1 정채精彩: 정묘하고 뛰어난 광채나, 생기 넘치는 활발한 기상氣象을 이른다.

⋯⋯⋯⋯⋯⋯⋯⋯⋯⋯⋯⋯⋯

畵有虛實處, 虛處明實處無不明矣. 人知無筆墨處爲虛, 不知實處亦不離虛. 卽如筆著于紙有虛有實, 筆始靈活, 而況于境乎? 更不知無筆墨處是實. 蓋筆雖未到其意已到也. 甌香所謂虛處實則通體皆靈.
若筆墨精潔, 增改不得, 此工夫也. 「山水論」—淸·范璣『過雲廬畵論』

그림에는 비울 곳과 채울 곳이 있다. 허한 곳을 분명하게 비우면, 실한 곳이 더 분명하게 된다. 사람들은 필묵이 없는 곳을 허한 곳으로 알면서, 실한 곳도 허한 곳을 벗어

나지 않는 다는 것을 모른다. 필치가 종이에 드러나면 허한 곳과 실한 곳이 있어야 필치가 영활해지니, 하물며 경치야 어떻겠는가?

필묵이 없는 곳이 실한 곳이라는 것을 더욱 알지 못한다. 때문에 필치가 이르지 않았는데, 뜻이 이미 이른 것이다. 구항(惲壽平)이 이르길 '허한 곳이 실하면, 전체가 모두 영활하다'고 하였다. 필묵이 정결할 것 같으면 증가하거나 고칠 필요가 없으니, 이것이 공부이다. 청·범기의 『과운려화론』「산수론」에 나오는 글이다.

..

畵花卉專求設色, 以姿態媚人. 不知花卉一道, 亦自有筆墨. 甯可有筆無墨, 不可有墨無筆. 枝榦者筆也, 花葉者墨也. 婀娜[1]中必具有生新峭拔[2]之氣, 斯爲上乘. —淸·邵梅臣『畵耕偶錄』

화훼를 그리는데 오로지 채색을 탐구하는 것은 자태로 남들에게 아첨하는 것이다. 화훼를 그리는 방법도 스스로 필묵에 있다는 것을 모른다. 차라리 필치가 있고 먹색은 없어도 되지만, 먹만 있고 필치가 없으면 안 된다. 가지와 줄기는 필치로 그리는 것이고, 꽃과 잎은 먹색으로 표현하는 것이다. 아리따운 가운데 힘 있게 빼어난 기운이 새롭게 생겨나야 좋은 작품이다. 청·소매신의 『화경우록』에 나오는 글이다.

注
1 아나婀娜: 날씬하고 아리따운 모양이다.
2 초발峭拔: 힘이 있고 속기가 없는 것으로 운필이 주경遒勁함을 이른다.

..

初學用筆, 規矩爲先, 不妨遲緩, 萬勿輕躁, 只要挐得住[1], 坐得準, 待至純熟已極, 空所依傍[2], 自然意到筆隨, 其去畵無筆迹不遠矣[3]. 若徒見古人之畵, 筆筆有飛舞之勢, 而不揣其功力之深, 猥以急切之心求之, 反爲古人所誤矣, 其實自誤耳!

畵之善者曰巧匠[4], 不善者曰拙工[5]. 人也, 孰不欲巧哉? 不知功力不到, 驟求其巧, 則纖仄浮薄[6], 甚有傷于大雅[7]. 學者須筆筆皆著實地, 不嫌于拙, 迨至純熟之極, 此筆操縱由我, 則拙者皆巧. 吾故曰欲巧先拙, 敏捷有日矣. 敏捷有不巧者哉?

用筆之法得, 斯用墨之法亦相繼而得. 必謂筆墨爲二事, 不知筆墨者也. 今試使一能書者與不能書者, 同于一方硯上用墨, 及其書就彩色逈不相侔. 此人人所易見而易知者, 何必更疑于墨法乎? 昔人八生[8]之說, 有生水生墨, 其意蓋謂用新汲之淸水, 現硏之頂煙[9], 毋使膠滯取助氣韻耳. 非謂未能用筆反有能用墨者. 然作書止用黑墨, 作畵則又不然. 洪谷子曰: "吳道元有筆而無墨." 道元亦畵中宗匠, 何至不知墨法? 彼精于用筆, 略于用墨, 卽不免爲洪谷子所不足. 墨法又何可不與筆法並講哉? 墨有五色, 黑·濃·濕·乾·淡, 五者缺一不可. 五者備則紙上光怪陸離[10], 斑斕[11]奪目, 較之著色畵尤爲奇恣[12]. 得此五墨之法, 畵之能事盡矣. 但用筆不妙, 五墨具在, 俱無氣歛[13]. 學者參透[14]用筆之法, 卽用墨之法, 用墨之法不外用筆之法, 有不渾合無迹者乎? "重若崩雲, 輕如蟬翼." 孫過庭[15]眞寫得筆墨二字出.

用濃墨專在一處便孤而刺目[16], 必從左右配搭[17], 或從上下添設, 縱有孤墨, 頓然改觀[18]. 且一幅邱壑, 亦斷無一處陰四之理. 如將濃墨散開[19], 則五色斑斕[20], 高高低低, 望之自不能盡[21]. 文似看山不喜平, 當從此處參[22]之.

—淸·華琳『南宗抉秘』

초학자들이 붓을 쓸 적에는 법도를 우선으로 삼는다. 빨리 터득하지 못하는 것은 해로울 것이 없다. 아무쪼록 경솔하게 서둘지 말아야 한다. 중요한 것은 붓을 꼭 잡고 바르게 앉아 매우 익숙해지기를 기다려 이미 익숙해지면 의지하는 곳이 없어야 저절로 뜻대로 붓을 따라 그림이 원숙한 경지에 도달하기가 멀지 않을 것이다.

한갓 옛사람들의 그림에서 필치마다 춤추는 듯한 필세의 겉모습만 보고서 공력의 깊이를 헤아리지 않고, 외람되게 급한 마음으로 고인의 겉모습만 추구하면, 고인에게 그르치는 바가 될 것이나 실제 자신을 그르치는 것이다.

그림을 잘 그리는 자를 '교장'이라 하고, 잘 못 그리는 자를 '졸공'이라 한다. 사람이 누구인들 공교하게 그리고 싶지 않겠는가? 공력이 도달함을 알지 못하면서 갑자기 공교로움을 바란다면, 섬교하고 천박하여 고상함에 크게 손상될 것이다.

배우는 자들이 반드시 필치마다 모두 실제에 부합하여야, 졸한 것도 싫어하지 않고 매우 익숙해진다. 붓을 조정하는 것이 나 자신에서 연유하면, 졸한 것이 모두 공교롭게 될 것이다. 나는 공교하게 그리려면 먼저 졸해야, 민첩하게 될 날이 있을 것이라고 말한다. 민첩하게 되면 공교롭지 않을 수 있겠는가? 용필법을 터득하면, 용묵법도 서로 이어서 터득할 수 있다. 반드시 필묵을 두 가지 일로 여기면, 필묵을 알지 못하는 자이다.

이제 시험 삼아 한 사람의 글씨를 잘 쓰는 자와 글씨를 잘 쓰지 못하는 자로 하여금, 함께 하나의 벼루에서 먹을 쓰게 하면, 그들의 글씨에서 이루어진 채색이 매우 다를

것이다. 이것은 사람마다 쉽게 볼 수 있고 쉽게 알 수 있을 것이다. 그러니 어찌 반드시 다시 용묵법을 의심하겠는가?

옛사람의 팔생이라는 말에 생수와 생묵이 있다. 뜻은 새로 길어온 맑은 물을 써서, 최상의 먹을 바로 갈아 교착되고 막히지 않게 기운을 도울 뿐이다. 용필은 능숙하지 못한데, 먹을 잘 쓴다고 하는 것은 아니다. 글씨는 검은 먹만 쓰지만, 그림을 그림은 그렇지 않다.

홍곡자[荊浩]가 "오도자는 붓은 있어도 먹은 없다."고 했다. 오도자도 화가 중의 대가인데, 어찌 용묵법을 알지 못했겠는가? 그가 붓을 쓰는 데에는 정밀하지만, 먹을 쓰는 데에는 소략하였다. 이를 형호가 불만스럽게 여기는 까닭이다. 묵법은 어찌하여 필법과 함께 강구하지 않을 수 있는가?

먹에는 오색이 있다. 검은 것 · 짙은 것 · 습한 것 · 마른 것 · 담한 것이니, 다섯 가지 중에 하나만 빠져도 안 된다. 다섯 가지가 갖추어지면 종이 위에 괴이하게 광채가 나고 찬란하여 눈길을 뺏게 된다. 채색화에 비교하면, 더욱 구애됨이 없다. 다섯 가지 묵법을 터득하면, 그림에서 할 수 있는 일은 다한 것이다.

용필이 묘하지 않으면, 먹이 오색을 갖추었더라도 모두 기세가 없게 된다. 배우는 자들이 용필법을 깊이 깨달으면, 그것이 용묵법이고 용묵법은 용필법을 벗어나지 않는다. 자연스럽게 합치되지 않으면서, 자취가 없는 것이 있는가? 『서보』에서 "무겁기가 구름을 무너뜨릴 것 같고, 가볍기가 매미의 날개와 같다."고 하였다. 손과정은 진실로 '필묵' 두 자를 쓸 수 있는 사람이다.

농묵을 한 곳에만 쓰면 어울리지 않아서 눈에 거슬리니, 반드시 좌우에 적절하게 배치하거나 위아래에 첨가해야, 뛰는 먹빛이 있더라도 홀연히 모습이 새로워진다. 한 폭의 산수화에도 단연코 한 곳만 움푹 들어가게 할 이치가 없다. 짙은 먹을 분산시키려면, 오색찬란하며 높은 데는 높고 얕은 데는 얕게 하여야, 그림을 볼 적에 자연히 한 번 보고 또 볼 것이다. 문장에서 산을 보는 것처럼 평탄한 것을 좋아하지 않는 것은 마땅히 이런 것에서 깨달아야 할 것이다. 청·화림의 『남종결비』에 나오는 글이다.

注

1 나득주拏得住: 꽉 잡거나 통솔한다는 뜻이다.

2 의방依傍: 서로 가까이 하는 의고依靠(기대어 의지함), 의지, 참조, 모방하는 것을 이른다.

3 거화무필적불원去畵無筆迹不遠: 그림이 필치의 흔적이 없는 경지, 원숙한 경지에 도달하는 거리가 멀지 않을 것이라는 뜻이다.

4 교장巧匠: 교묘한 솜씨를 가진 장인匠人을 이른다.

5 졸공拙工: 솜씨가 서투른 공장工匠을 이른다.

6 섬측纖仄: 문사文辭가 섬교纖巧해서, 문풍文風이 바르지 못함이다. * 부박浮薄은 천박하고 경솔함이다.

7 대아大雅: 고상하고 아정함이다.

8 팔생八生: 구생九生이라고 하며, 생필生筆·생지生紙·생연生硯·생수生水·생묵生墨·생수生手·생신生神·생목生目·생경生景을 이른다. 여기서 생生은 새로운 것, 신선함·청결한 것을 이른다.

9 정연頂煙: 정연묵頂煙墨이다. 최상의 그을음으로 제조한 고급 먹을 이른다.

10 육리陸離: 빛이 뒤섞이어, 눈이 부시게 아름다운 것이다.

11 반란斑爛: 알록달록한 것, 찬란한 것이다.

12 기자奇恣: '신기자사新奇恣肆'로 자사恣肆는 제멋대로이다, 방자하다, 방종하다, 문필이 호방하여 구애됨이 없는 것 등을 이른다.

13 기염氣燄: 타오르는 불꽃으로 대단한 기세, 굉장한 호기豪氣이다.

14 참투參透: 깊이 깨닫는 것이다.

15 손과정孫過庭: 당나라 서예가로 이름이 건례虔禮이고, 자가 과정過庭이다. 솔부록사참군率府錄事參軍을 임직하였으며, 문사와 초서에 능하고, 그가 쓴 초서草書는 이왕二王을 계승하여 용필이 절묘하였으며 『서보書譜』가 있다.

16 고고孤孤: 홀로 외로이 라는 뜻으로, 여기서는 어울리지 않고 튀는 먹빛을 말한다. * 자목刺目은 자안刺眼으로, 빛이 강하여 눈부시다, 눈을 자극하다, 눈에 거슬리는 것을 이른다.

17 배탑配搭: 적당히 배합하다, 적절히 배치하는 것이다.

18 개관改觀: 모습을 새롭게 하는 것이다.

19 산개散開: 분산하여 흩어지다, 무질서한 것을 이른다.

20 반란斑爛: 여러 색깔이 섞여서, 알록달록하게 빛나는 것이다.

21 망지자불능진望之自不能盡: 진盡은 '일람의진一覽意盡'의 한 번 보면 보고 싶지 않다는 진盡과, 같은 뜻으로 보기를 다하는 것이나, 여기서는 '보는 자가 자연히 한 번 보고 그치지 않고 볼 것이다.'는 뜻이다.

22 참參: 영오領悟, 탁마琢磨의 뜻이다.

筆法旣領會, 墨法尤當深究, 畫家用墨最喫緊[1]事. 墨法在用水, 以墨爲形[2], 以水爲氣[3], 氣行形乃活矣. 古人水墨並稱, 實有至理.
用墨以盆中墨水爲主, 硯上濃墨爲副. —淸·張式『畫譚』

필법을 깨달았으면, 묵법을 더욱 깊이 연구해야 할 것이다. 화가가 먹을 쓰는 것은 가장 중요한 일이다. 먹을 쓰는 방법은 물을 쓰는 데에 달렸다. 먹으로 형질을 삼고 물로 기운을 삼아, 기운이 형질을 운행하여야만 영활하게 될 것이다. 옛 사람이 물과 먹을 함께 말한 것은 실로 지극한 이치가 있는 것이다. 먹을 쓰는 데에는 그릇 가운데의 먹물을 위주로 하고, 벼루 위의 짙은 먹은 부수적인 것이다. 청·장식의 『화담』에 나오는 글이다.

注

1 끽긴喫緊: 중요하고 요긴한 것이다.
2 형形: 사물의 형상을 구비하는 것을 가리키며, 유형有形과 무형無形으로 구분한다.
3 기氣: 동양철학의 기초개념의 하나로 만물을 생성하고, 소멸시키는 물질적 시원始原이다.

按語

"以墨爲形, 以水爲氣,"라는 말은 사람들이 말하지 않았으나, 실제 먹을 사용하는 데 가장 중요한 첫째 관문이다. 청나라 이선李鱓이 한 폭의 그림 제식題識에서 "팔대산인八大山人은 붓에 장기가 있으나, 먹이 미치지 못한다. 석도石濤는 용묵이 가장 아름다우나, 필치는 다음이다. 붓과 먹이 합하여, 생동감을 이루는 묘함은 물 사용에 달려 있다. 나는 용수用水에 장기가 있지만, 용묵·용필은 두 분에 미치지 못한다." 하였다.
황빈홍黃賓虹이 왕백민王伯敏이 편찬한 『황빈홍화어록黃賓虹畵語錄』에서 "고인들의 묵법의 묘함은 물 사용에 있고, 물과 먹이 신묘하게 조화하는 것은 여전히 필력에 달렸다. 필력이 모자라면, 먹에 광채가 없다."고 하였다.

皴擦[1]·鉤斫[2]·絲點[3]六字, 筆之能事也. 藉色墨以助其氣勢精神. 渲染[4]·烘托[5]四字, 墨色之能事也, 藉筆力以助其色澤丰韻[6]. 萬語千言, 不外乎用筆·用墨·用水, 六字盡之矣.
　秀潤皆關用水潔淨, 墨彩皆在用筆生發, 老辣在于用乾筆濃墨. 氣勢充壯, 毋涉野氣. —淸·松年『頤園論畵』

　준찰·구작·사점 등 여섯 글자는 붓으로 할 수 있는 일이다. 색깔과 먹으로 기세와 정신을 돕기 때문이다. 선염·홍탁 네 글자는 먹색으로 할 수 있는 일이다. 필력으로 색의 윤택함과 풍부한 운치를 돕기 때문이다. 수많은 말들이 붓을 쓰고 먹을 쓰며 물을 쓰는 데에 벗어나지 않는다. 여섯 글자에 필묵이 다 들어 있다.
　빼어나고 윤택함은 모두 물을 깨끗하게 쓰는 것에 관계된다. 먹과 채색은 모두 붓을 생동 활발하게 쓰는 데 달렸다. 노련하고 힘참은 마른 붓과, 짙은 먹을 쓰는 데 달렸다. 기세가 건장하면 저속한 기운에 물들지 않는다. 청·송년의 『이원논화』에 나오는 글이다.

注

1 준찰皴擦: 준법皴法과 찰염擦染이다. 찰염은 먹이나 색채를 촉촉이 문지르는 듯 칠하는 기법으로 서서히 물이 스며들 듯 변하는 효과를 낸다.
2 구작鉤斫: 물상의 윤곽을 선으로 그리는 것을 구鉤라 한다. 칼이나 도끼로 찍은 듯한 형상

의 준필을 작斫이라고 하며, 구작鉤斫은 침착하고 통쾌하며 생날生辣한 특색이 있다.

3 사점絲點: 선을 긋거나 점을 찍는 것이다. 동시에 병용되는 경우도 있다.

4 선염渲染: 바림기법으로 칠하는 방법을 이른다.

5 홍탁烘托: 먹이나 엷은 색으로 윤곽을 바림해서, 형체를 두드러지게 하는 동양화법의 하나이다.

6 색택色澤: 빛깔과 광택이고, 봉운丰韻은 풍부한 운치이다.

14

設色論

설색론

<燉煌壁畫>부분

고대에는 동양화도 단청이라 하였다. 동양화가 본래 색채를 중시했다는 것을 알 수 있다. 멀리 신석기 시대의 채도 상에도 상당히 복잡한 색채가 있었다. 요양봉태자한위묘遼陽棒台子漢魏墓벽화 〈거기도車騎圖〉에 주·적·황·록·백·자·흑묵 등 몇 가지 색이 있어서 오채가 찬연하다. 돈황벽화에도 당나라 초기의 색채가 선명하게 빛난다.

이사훈과 이소도 산수의 금벽이 찬란하며, 황전과 황거채의 화조화가 곱고 선명하며 눈부시어 더 이상 할 것이 없을 정도에 이르렀다.

화려하고 아름다움이 극에 달하면, 평담한 데로 돌아온다고 했듯이, 당나라 때에 채색이 흥성한 시기였으므로, 수묵의 운용이 생겨나게 되었다. 색과 먹은 일치하지 않는 점이 있다. 색을 중요시 하고 먹을 경시하거나, 먹을 중시하고 색을 경시하는 것은 산수화와 인물화가 달라서, 짙고 옅은 선염을 필요로 한다. 이에 먹이 더욱 발달하게 되었다. 따라서 당나라 장언원은 색채에 대해서 중시하지 않았다. 오대 후양 형호도 『필법기』에서 색채에 관해 말하지 않았다. 수묵화가 점점 발달하여 산수에서 화훼로 발달하여 인물에도 중요한 위치를 점유하게 되었다.

반면에 색채가 처음부터 끝까지 일정한 위치를 유지하여 화단에서 완전히 퇴출되지 않았다. 청나라 왕개가 『개자원화전』에서 색채에 대한 각종 작법을 전문적으로 연구하였다. 심종건이 『개주학화편』「설색쇄론」에서도 비교적 전반적인 것을 상세하게 설명하여 매우 실용적이라 할 수 있다. 해방 후 동양화의 색채가 발전하여 서양화의 채색방법을 흡수하여 수묵과 색채를 결합시키는 데도 만족할 만한 성과를 거둘 수 있었다. 우비암도 채색에 관한 전문서적인 『중국화안색의 연구』 한 권이 세상에 간행되었다.

사혁의 '육법' 중의 '수류부채'와 남조 송 종병이 『화산수서』에서 말한 '이색모색以色

<遼陽漢魏壁畫墓>

貌色'은 동양화 채색방면의 기본원칙을 개
괄하였다. 이 말은 그림은 다른 형체의
물상에 따라 채색해서 구체적으로 표현해
야 한다는 것이다. '부채'는 '종류에 따라
隨類'해야 하는데, '부賦'를 '유類'라고 하는
것은 물상의 고유색이다. 북송의 곽희와
곽사가 『임천고치』에서 "물색은 봄에는
녹색이고, 여름에는 푸르고, 가을은 청색
이며, 겨울은 흑색이다."[1]고 한 것은 물색
이 각 계절 속에서 나타나는 고유의 색조
를 가리킨다.

<燉煌壁畫> 부분

중국화는 대비색을 많이 사용한다. 공필화 속의 석청·녹색과 주사와 사의화 속의 화청
과 자석은 매우 강렬하게 대비된다. 먹선과 금선은 조절에 따라 작용하여, 흰 하늘을 배경
으로 해야 예술기교를 더하고, 화면을 대비시키는 중에 조화를 구해야 미감이 생긴다.

동양화는 '수류부채'이지만, 표현대상의 고유색만은 순전히 객관적인 자연주의적으로
묘사하는 것이 아니다. 대상의 특징을 강조하는 데는 화면의 예술효과와 주제가 되는
사상을 표현하는 장면에는 적당하게 변색할 수 있다. '금벽산수'나 '청록산수'는 모두 자
연계 일종의 주된 색을 파악하여 처리하는 것이다. 천강산수를 그릴 때에도 일종의 채
색만으로 산수의 계절을 분명하게 표현하여 화면의 분위기를 증강시킨다. 제백석이 그
린 모란은 먹으로 잎을 그리고 붉은 색으로 꽃을 그렸는데, 꽃의 아름다움이 더욱 돋보
인다. 사람들은 모두 꽃잎을 먹으로 그린 것이 없기 때문에 사실과 다르다고 생각하는
데, 이것이 '자연을 초월한 묘함'이라고 하는 것이다.

색과 먹의 관계에서는 "색은 먹을 방해하면 안 되고, 먹이 색을 방해해도 안 된다."는
것과 "색과 먹이 서로 조화되어야 한다."는 것과 "색으로 먹의 광채를 돕고, 먹으로 색
채를 드러낸다."고 한 것과 "먹에 색이 있고 색에도 먹이 있어야 한다."는 등의 치밀한
논술이 있다.

색조에서는 "곱지만 속되지 않고", "옅어도 얇지 않게"해야 한다고 요구한다.

봉건사회 통치계급에서는 색채로 각종 등급을 나누어, 봉건사회의 등급제도에 배합
하여 기치·복색·건축에도 종류마다 색채를 다르게 써서 각기 다른 등급을 상징하였
다. 이런 것이 역대의 전장제도에 매우 엄격하게 정해져 있다. 공자의 학설에도 색채

1) 郭熙·郭思, 『林泉高致』. "水色: 春綠·夏碧·秋靑·冬黑."

에 용도가 다른 점을 매우 분명하게 표시하였다. 다만 이런 종류의 계급관점은 역대화론 속에는 보이지 않는다. 인물화 속에서 최고 통치계급인물의 의복은 대부분 황색과 붉은 색 등의 정색이라고 하는 색으로 그렸고, 비교적 저급한 인물은 정색 외의 중간색이나 섞은 색을 사용했다. 산수화나 화조화의 색채는 모두 이 같은 구별을 볼 수 없다.

子夏問曰: "'巧笑倩兮, 美目盼兮¹, 素以爲絢兮².' 何謂也?" 子曰: "繪事後素³." 曰: "禮後乎⁴?" 子曰: "起予者商也⁵! 始可與言『詩』已矣⁶." 「八佾」─『論語』⁷

자하가 여쭈었다. "'고운 웃음에 보조개가 아름답구나! 아름다운 눈매 눈동자가 또렷하네! 흰 비단으로 채색을 한다.'고하였으니, 무엇을 말한 것입니까?" 공자께서 대답하셨다. "그림은 먼저 바탕을 갖춘 뒤에 하는 일이다." 자하가 말하였다. "예가 나중 일이라는 말씀이십니까?" 공자께서 말하였다. "나를 일깨워 주는 자는 복상[子夏]이로구나! 비로소 자네와 함께 시를 말할 만하구나!" 『논어』「팔일」에 나오는 글이다.

注

1 "교소천혜巧笑倩兮, 미목반혜美目盼兮": 『시경詩經』「위풍衛風·석인碩人」 제2장의 제6구 및 제7구에 나오는 구절이다. * '반盼'은 눈동자의 검은색과 흰자위의 흰색이 선명한 것이다. *'혜兮'는 감탄의 어기를 표시하는 어기 조사로 운문에 사용된다.

2 "소이위현혜 素以爲絢兮": 본래의 뜻은 흰 비단에 채색을 한다는 내용이다. 자하子夏는 흰 비단으로, 채색을 한다는 것으로 잘못 알고 의문한 것이다. 이 구절은 현존하는 『시경』에는 수록되지 않은 일시逸詩이다.

3 회사후소繪事後素: 그림 그리는 일은 본바탕을 우선하는 것으로 보았다. 그림의 본바탕인 흰 비단을 사람의 충신忠信에 비유하는 것이니, 화가들의 모임인 후소회後素會도 사람의 본바탕인 충신을 강조한 것이다. 후소後素는 '후어소後于素'의 생략형이다. '회사후소'는 문文과 질質의 문제를 말하는 것이다. 어떠한 사물이든 모두 본질이 있고, 본질을 표현하는 형식이 있다. 소素는 질이며 회繪는 문인데, 문은 질을 표현하는 것이다.

4 예후호禮後乎: 예가 나중이라는 말로 '예禮'는 인의仁義나 충신忠信 같은 바탕을 갖춘 뒤에, 베풀어야 한다는 뜻이다.

5 기여자起予者: 나에게 경각심을 일깨워주는 자이다. * 상商은 복상卜商으로, 자하子夏의 이름이다. 야也는 판단 또는 진술의 어기를 표시하는 어기 조사이다.

6 여與: 다음의 상商을 가리키는 인칭 대사가 생략된 형태이다. 시詩는 『詩經』의 시를 가리키며, 이의已矣는 새로운 상황이 발생했거나 그럴 가능성이 있음을 표시하는 어기 조사로 단정적인 어기를 내포한다. 위의 구절은 『論語』「八佾」편에 나오는 글이다.

7 『논어 논화論語論畫』는 『論語』에서 그림에 관하여 논한 것이다. *『논어』는 20편으로 공자孔子와 제자, 동시대 인물들과의 문답과 언행 등을 적은 것이다. 공자 사상의 중심이 되는 효제孝悌와 충서忠恕 및 '인仁'의 도道에 대하여 설명하고 있다.

"君子¹不以紺緅²飾, 紅紫不以爲褻服³." 「鄕黨」─『論語』

"군자는 감색과 보라색으로 옷의 동정을 꾸미지 않고, 붉은 색이나 자주색으로 평상복을 만들지 않으셨다."『논어』「향당」에 나오는 글이다.

注

1 군자君子: 공자孔子 자신을 가리킨다.

2 감추紺緅: 감紺은 제사를 지내기 위하여, 목욕 재개한 뒤에 입는 옷의 색깔이다. 추緅는 상복의 가장자리 선으로 쓰는 색깔이기 때문에 피한 것이다.

3 "군자불이감추식君子不以紺緅飾, 홍자불이위설복紅紫不以爲褻服": 『논어論語』「향당鄕黨」 편에 나온다. 공자는 본래 사상이 풍부한 학자로서, 여러 방면에 걸쳐 많은 공헌을 하였다. 예술에 대하여 시론詩論에서 많은 공헌을 했는데, 후세에 매우 큰 영향을 주었다. 이 글은 공자가 공예 미술에 대하여, 복장의 색채에 대한 견해를 말한 것이다. 고대에는 검은 색을 예복의 색으로 삼았기 때문에, 다소 검은색에 가까운 검푸른색과 보라색은 옷깃으로 쓸 수 없었고, 다른 색으로 옷을 장식했다. 그래서 공자는 도덕적인 사람은 이러한 두 가지 색으로는 자기의 의복을 장식하지 않는다고 말하였다. * 설복褻服은 속옷이나 평상복으로, 붉은 색과 자주색은 여자들의 옷에 즐겨 쓰는 색깔이기 때문에 피한 것이다.

子曰: "惡紫之奪朱[1]也. 惡鄭聲之亂雅樂也, 惡利口之覆邦家者[2]."「陽貨」—『論語』

공자께서 말하였다. "자주색이 붉은 색을 빼앗는 것을 싫어한다. 정나라의 음악이 아악을 어지럽히는 것을 미워하며, 그럴듯한 말이 나라를 뒤엎는 것을 미워한다."『논어』「양화」에 나오는 글이다.

注

1 주색朱色: 붉은 색으로 정색正色이지만 담담하다. 자색紫色은 자주색으로 간색間色이지만, 곱기 때문에 사람들은 주색보다 자색을 취한다. 이를 자주색이 붉은 색을 빼앗는다는 것이다. 자색紫色은 소인小人이고, 주색朱色은 군자君子를 의미한다. 이에 사악한 사람이, 정당한 사람의 지위를 빼앗는 것을 공자가 미워하는 것을 말한다.

2 "오정성지난아악야惡鄭聲之亂雅樂也, 오리구지복방가자惡利口之覆邦家者": 주적인周積寅의 『중국화론집요中國畵論輯要』에는 생략되었으나, 역자가 삽입하였다. 이것은 『논어論語』「양화陽貨」편에 나오는 구절이다. 붉은색과 자주색의 두 가지 색은 관복을 만드는 색이다. * 붉은색은 정색正色이다. 따라서 관복을 만들 때는 정색인 붉은색과, 잡색인 자주색도 구별해야만 한다. 공자는 예복, 관복, 평복의 색을 엄격히 구별하지 않으면, 정나라의 음란한 음악이 아악을 어지럽히는 것이 그러하듯, 용납할 수 없는 일이라고 생각했다. 회화사

의 기록에 의하면, 명明 초의 대진戴進(1388~1462)은 궁정 화원에 들어가고 싶어서, 붉은 도포를 입은 사람이 낚시하는 그림을 그렸다. 어떤 사람이 붉은색은 관복인데, 어떻게 낚시질하는 사람에게 입힐 수 있는가 라고 비난하고는, 대진의 그림을 부정하여 그가 평생 화원에 들어갈 수 없게 했다고 한다. * 공자가 논하고 있는 것은 단순한 복장의 색채 문제가 아니라, 복장의 색채는 예를 준수하고 있는가? 아닌가? 하는 문제와 연관시키고 있는 것이다. 따라서 공자가 복장의 색채에 대해 논한 관점은 오늘날의 회화창작이나 색채학을 연구하는데 있어서는 의미를 상실했다고 할 수 있다.

按語

공자孔子가 주장하는 "존왕양이尊王攘夷"도 최고의 통치 계급의 존중을 주장하는 것으로, 색채상에도 매우 강한 계급관점이 포함되어 있다.

畫繢[1]之事, 雜五色[2]: 東方謂之靑, 南方謂之赤, 西方謂之白, 北方謂之黑. 天謂之玄, 地謂之黃. 靑與白相次[3]也, 赤與黑相次也, 玄與黃相次也.
靑與赤謂之文[4], 赤與白謂之章[5]. 白與黑謂之黼[6], 黑與靑謂之黻[7], 五采備謂之繡[8]. 凡畫繢之事, 後素功[9]. 「考工記」[10]

그림을 그리는 일은 오색을 섞는 것이다. 동쪽은 청, 남쪽은 적, 서쪽은 백, 북쪽은 흑, 하늘은 현, 땅은 황이라고 한다. 청과 백이 서로 대칭이고, 적과 흑이 서로 대칭이며, 현과 황이 서로 대칭이 된다.

청에 적을 섞는 것을 문이라 한다. 적에 백을 섞는 것을 장이라 한다. 백에 흑을 섞는 것을 보라 한다. 흑에 청을 섞는 것을 불이라 한다. 오색이 구비된 것을 수라고 한다. 모든 그림 그리는 일은 흰 바탕을 칠한 뒤에 하는 일이다. 「고공기」에 나오는 글이다.

注

1 화회畫繢: 그림 또는 그림을 그리는 것을 말한다.

2 오색五色: 청靑·적赤·황黃·백白·흑黑 다섯 종류의 색이다. 고대에는 다섯 가지 색을 정색正色이라 하고, 나머지 색을 간색間色이라 하였다. 『예기禮記』「예운禮運」에 "오색·육색과, 일 년 열두 달 동안의 옷은 번갈아가며 입는 것이 목적이다. 五色·六章, 十二衣, 還相爲質也."라 했다. 공영달孔穎達이 주소注疏하여 "오색은 청·적·황·백·흑이라 하는데, 오방에 근거한 것이다. 五色, 謂靑·赤·黃·白·黑, 據五方也."라고 한 것도 통상적으로 각종 색을 가리키는 것이다. 『예기』「권학勸學」에 "눈은 오색을 좋아한다. 目好之五色"라고 하였다.

<五方色>

* 오방색五方色: 동물로 상징할 때는 동東은 청룡靑龍, 서西는 백호白虎, 남南은 주작朱雀, 북北은 현무玄武로 일컫는다. 오방색은 오방신五方神과 관련이 있다. 하양·검정·빨강은 전통적인 재앙과 악귀를 막는 주술색呪術色으로 상징되고, 노랑은 중앙색 또는 제왕색帝王色으로, 파랑은 청춘색 또는 희망색으로 상징되어 오고 있다.

五方色	季節	意味	味	身體部位	感情	陰陽五行
黑	冬	知	짜고 신맛	심장. 귀. 뼈. 방광	悲	水
赤	夏	禮	쓴맛	십이지장. 소장. 혀	愛	火
靑	春	仁	신맛	간장. 내분비	喜	木
白	秋	義	매운맛	폐. 피부. 뼈	怒	金
黃	晩夏	信	단맛	비장. 위. 입	樂	土

<五方色의 象徵物>

3 상차相次: 차례대로 이어지는 것으로, 대칭對稱이 된다는 의미이다.

4 문文: 고대 예복에 수놓은 자줏빛 무늬이다.

5 장章: 고대 예복에 수놓은 분홍색 무늬이다. * 문장文章은 뒤섞인 색채나 무늬를 이른다.

6 보黼: 고대 예복에 검은색과 흰색 실로 번갈아 수놓은 도끼 모양의 문양인데, 임금의 정치적 결단력을 상징한다.

7 불黻: 고대 예복에 검은색과 파란색 실로 번갈아 수놓은 '亞'자 모양의 무늬, 두개의 '弓'자를 대칭으로 수놓은 무늬라고도 한다. 선악과 진위를 가른다는 뜻이 있다. * 보불黼黻은 예복에 수놓은 화려한 무늬를 이른다.

8 수繡: 수나 그림에 오색이 갖추어지는 것이다.

9 후소공後素功: 바탕색을 칠한 뒤에 하는 일이라는 뜻이다. 소素는 백색白色이다. 흰색을 칠한 뒤에는 채색을 하거나, 물들이기가 용이하기 때문이다. 바탕이 되는 인격을 갖춘 뒤에 그림을 그리라는 뜻으로, 공자가 말한 "회사후소繪事後素"와 같다.

10「고공기考工記」: 고대 중국의 선진先秦고적古
籍 중, 중요한 과학 기술서이다. 『주례周禮』의
한 편으로, 각종 건물과 시설 및 기구 등의 제
작 기술에 관한 내용을 수록하였다. 작자는 알
수 없으나, 후인들의 고증에 근거하면, 「고공기
」는 모두 한 권으로 지금의 『주례』 6편, 백공百
工의 일에 관하여 말한 것이다. 한漢나라 하간
헌왕河間獻王이 『주례』를 얻었으나, 동관冬官
이 빠져서 「고공기」를 취하여 보충한다. 청淸
나라 강영江永은 동주東周후기에 제齊나라 사람
이 지은 것이라고 인정하였다. 곽말약郭沫若이

『周禮』「고공기」

고증하여, 「고공기」는 춘추春秋년간에 제齊나라의 관서官書라고 하였다.(약 기원전 480년
전후) *『주례周禮』는 책명으로 42권인데 『주관周官』이라고 한다. 주周나라 주공 단旦公旦
이 지었다고 한다. 6편篇 3백60관官이며, 권수卷數는 주소가注疏家에 따라 다르다. 천지天
地와 춘하추동春夏秋冬을 상징하여 관제官制를 설치하고, 직분을 상세하게 기술하였다. 장
관長官을 천관天官吏曹・지관地官(戶曹)・춘관春官(禮曹)・하관夏官(兵曹)・추관秋官刑曹・동
관冬官(工曹)의 육관六官으로 나누어, 이를 육전六典이라고도 한다. 이들 장관은 총재家宰
(총리)・대사도大司徒(교육)・대종백大宗伯(제사・예의)・대사마大司馬(군사)・대사구大司寇(형
옥・법률)라고 하며, 각각 50명의 속관屬官을 두어 3백60관이라 한다. 주례는 한漢의 순열
荀悅이 『한기』에서 '유흠劉歆이 주관 16편을 주례라 하였다'는 기록에서 처음 사용되었다.
당唐나라 가공언賈公彦이 소疏를 지을 때 '주례'라고 한 뒤에 널리 통용되었다.

按語

이는 중국 최초로 색채를 잘 구분하여 최초의 색채학에 기여한 것이다. 음양가의 정신이
꽤 함유되어 있다.

宋畵吳冶, 甚爲微妙, 堯 舜之聖, 不能及也. 「修務訓」—漢・劉安『淮南子』

송나라 그림과 오나라의 설색은 아주 묘하여, 요순과 같은 성인이라도 미칠 수가 없
다. 한・유안의 『회남자』「수무훈」에서 나온 글이다.

按語

청나라 방훈方薰이 『산정거화론山靜居畵論』에서 "화론에 이르기를 '송나라 사람은 그림을
잘 그리며, 오나라 사람은 색깔을 잘 칠한다.'고 하였다. 주에 야는 색을 칠하는 것이라고
했다. 후세에 그림 그리는 일은 오나라 사람이 가장 잘하는 것으로 추앙하였다. 그들이

이에 모방하여 익힌 까닭으로, 감정하는 사람들 중에서는 '오장吳裝'이라는 호칭이 있다.
[畫論云: '宋人善畫, 吳人善冶.' 註: 冶, 賦色也. 後世繪事推吳人最擅, 他方爰仿習之, 故鑑家有吳
裝之稱.]라고 하였다.

凡天及水色盡用空靑[1], 竟素[2]上下以暎[3]日.
畫丹崖臨澗上.
衣服彩色殊鮮微[4], 此正蓋山高而人遠耳. —東晉·顧愷之『畫雲臺山記』

하늘과 물색은 온통 푸른색을 쓰고, 온 화폭의 상하로 햇빛을 비춘다.
붉은 낭떠러지는 개울 위에 그린다.
의복과 채색은 매우 선명하며 흐리게 그린다. 이것은 산이 높고 사람이 멀리 있기
때문이다. 동진·고개지의 『화운대산기』에 나오는 글이다.

注

1 "범천급수색진용공청凡天及水色盡用空靑": 하늘과 물색은 모두 공청 색을 쓴다는 것이다.
사혁謝赫이 육법에서 말한 '수류부채隨類賦彩'로, 종류에 따라 채색하는 것이다. * 공청空
靑은 공작석孔雀石의 일종이다. 또 '양매청楊梅靑'이라고 불리는 취녹색翠綠色의 안료이다.
『역대명화기歷代名畫記』「논화체공용탑사論畫體工用搨寫」에 "산은 공청을 기다리지 않아
도 푸르고, 봉황은 오색을 기다리지 않아도 오색이 섞여있다.[山不待空靑而翠, 鳳不待五色
而綷]"라는 문장이 있다.
2 경소竟素: 전체 폭의 비단을 이른다.
3 영暎: '영映'과 같다.
4 선미鮮微: 선명하며, 미약한 것이다.

炎緋寒碧[1], 暖日涼星[2]. —(傳)南朝梁·蕭繹『山水松石格』

더운 날은 붉은 빛이고 찬 것은 푸르며, 따뜻한 것은 태양이고 서늘한 것은 별이다.
남조양·소역이 지은 것으로 전하는 『산수송석격』에 나오는 글이다.

注

1 염비한벽炎緋寒碧: 근대 색채학에서 색을 따뜻한 색과, 찬 색 두 종류로 분류하였다. 홍紅

·등橙·황黃은 따뜻한 색에 속하고, 청青·녹綠·자紫는 차가운 색에 속한다. 이런 분류법은 중국 1천 5백년 전에 있었던 것이다. 비緋는 홍색紅色이기 때문에 더운 것이고, 벽碧은 청록青綠이기 때문에 찬 것이다.

2 난일량성暖日涼星: 태양은 따뜻하고, 별들은 차다. 중국 화가들은 차거나 따뜻한 감각에 대하여, 매우 일찍부터 주의하였다. 동한東漢의 유포劉褒가 그린 〈북풍도北風圖〉는 사람들이 서늘한 감을 느끼고, 〈운한도雲漢圖〉는 사람들이 더운 감을 느끼는 데, 이것이 가장 좋은 예이다. 이런 특징이 광범위하게 발전하지 못하고, 이런 따뜻한 해와 서늘한 별을 제외하고는, 사람들이 주의하지 않는 것이 애석하다.

...

夫陰陽陶蒸[1], 萬象錯佈. 玄化[2]亡言, 神工獨運[3]. 草木敷榮[4], 不待丹碌[5]之采; 雲雪飄颻, 不待鉛粉而白. 山不待空青而翠, 鳳不待五色而綷[6]. 是故運墨而五色具; 謂之得意[7]. 意在五色, 則物象乖矣[8].

夫"工欲善其事, 必先利其器"[9]. 齊紈[10]吳練[11], 氷素[12]霧綃[13], 精潤密緻, 機杼[14]之妙也. 武陵[15]水井之丹[16], 磨嵯[17]之沙[18], 越嶲[19]之空青, 蔚[20]之曾青[21], 武昌之扁青[22] (上品石綠) 蜀郡[23]之鉛華[24] (黃丹也, 出本草.) 始興[25]之解錫[26] (胡粉) 研錬澄汰, 深淺輕重精麤. 林邑[27]崑崙[28]之黃 (雌黃[29]也, 忌胡粉同用.) 南海[30]之蟻鑛 (紫鑛也, 造粉, 燕脂, 吳綠, 謂之赤膠也.) 雲中[31]之鹿膠[32], 吳中之鰾膠[33], 東阿[34]之牛膠[35] (采章之用也.) 漆姑汁[36]錬煎, 幷爲重采, 鬱而用之 (古畫皆用漆姑汁, 若錬煎, 謂之鬱色, 于綠色上重用之.) 古畫不用頭綠大青 (畫家呼麤綠爲頭綠, 麤青爲大青.) 取其精華, 接而用之. 百年傳致之膠, 千載不剝, 絶朌[37]食竹之毫[38], 一劃如劍. 「論畫體工用搨寫」—唐·張彥遠『歷代名畫記』

음과 양의 기운이 천지를 창조하여 다스리니, 만물이 뒤섞여 세상에 넓게 펼쳐졌다. 만물을 화육하는 신묘한 조화의 작용은 말이 없으나, 신묘한 공교함만이 홀로 움직인다. 초목의 꽃이 피는 데에는 사람이 붉고 푸른 채색을 기다리지 않아도, 붉고 푸르게 된다. 구름과 눈이 바람에 날리는 것은, 사람들이 흰 가루를 뿌리지 않아도 희게 된다. 산은 사람들이 하늘색을 사용하지 않아도 비취색이 되며, 봉황은 오색을 칠하지 않아도 오색이 찬란하게 빛난다. 이런 까닭으로 먹을 운용하는 데에는 오색이 모두 갖추어지면 뜻을 얻었다고 말하는 것이다. 뜻을 펼치는 데 이러한 오색에만 신경 쓰면, 사물의 형상이 어그러질 것이다.

훌륭한 기술자가 자기 일을 잘하고자 하면, 먼저 도구를 예리하게 해야 한다. 제나라에서 생산된 흰 비단, 오나라에서 생산된 고운 비단은 얼음처럼 투과되고 곱고 흰 것이

거나 안개처럼 얇고 가벼운 것이어서, 정교하고 윤택하며 치밀하다. 이런 것들은 비단을 짜는 도구인 베틀이 오묘하기 때문이다. (화가는 이런 비단을 화폭으로 삼아야 한다). 무릉 수정의 단사, 마차의 단사, 월수의 공청, 울주의 증청, 무창의 편청(최고의 石綠이다) 촉군의 연화(黃丹으로 『본초』에 나온다.) 시홍의 해석(호분胡粉) 등은 불순물을 걸러내고 물로 깨끗이 씻어 깊고 옅음, 가볍고 무거움, 정교하고 거칠음 등을 구분한다.

임읍[베트남]과 곤륜[남해 제국]에서 나오는 황(雌黃으로 호분과 함께 사용을 피해야함) 남해의 의광(紫鑛으로 燕脂분말을 만든다. 진나라 장발의 『吳綠』에는 赤膠라고 했다). 운중의 녹교, 오중의 표교, 동아의 우교(채색에 사용한다). (이런 것들은) 칠고즙을 달여서 색을 함께 섞어 널리 사용된다. (古畫는 모두 漆姑汁을 사용하는데, 이 즙 다린 것을 鬱色이라 한다. 녹색 위에 여러 번 사용한다.) 옛 그림에는 두록과 대청을 사용하지 않았다, (畫家들이 거친 녹색을 頭綠이라 하고, 조악한 청색을 大靑이라고 한다.)

깨끗하고 고운 색을 서로 섞어서, 그림에 사용한다. 백 년 동안 전해 내려오는 동아의 아교는 천년이 지나도 색채가 떨어지지 않는다. 매우 높고 가파른 절벽에서 대 뿌리를 먹고 사는 쥐 수염으로 만든 붓은 획 하나도 검처럼 날카롭다. 당·장언원의 『역대명화기』 「논화체공용탑사」에 나오는 글이다.

注

1 음양陰陽: 천지만물의 서로 반대되는 두 가지 성질이다. 해, 남성, 남南 등은 양이고, 달, 여성, 북北 등은 음이다. 이기二氣라고도 한다. * 도증陶蒸은 도주陶鑄나 도야陶冶와 같으며, 천지의 조화造化를 이르는 말이다. 장화張華의 『초료부鷦鷯賦』에 "음양도증陰陽陶蒸" 이라고 나온다. 천지가 모이고 증발하여, 음양이 혼합해서 만물을 이룬다는 것이다.

2 현화玄化: 성덕聖德에 의한 교화나, 신묘한 변화를 이른다.

3 신공神工: 신이 만든 것 같은 공교로움 이다. * 독운獨運은 홀로 움직이거나, 스스로 운행하는 것이다.

4 부영敷榮: 개화와 결실을 이른다.

5 단록丹碌: 붉은 색과 청록색으로, 동양화에서 쓰이는 각종 물감을 이른다.

6 공청空靑: 광물명礦物名으로, 양매청楊梅靑이라고 한다. 사천성四川省과 강서성江西省 등지에서 생산되며, 공 모양에 안이 비었고 짙은 녹색을 띠며, 회화 안료나 약재로 쓰인다. 청록색이나 하늘을 이르기도 한다. * 쵀綷는 여러 가지 빛깔이 섞여서 찬란한 것이다.

7 득의得意: 취지를 이해함, 뜻을 이룸, 마음에 듦, 시험에 합격하는 것 등을 이른다.

8 "의재오색意在五色, 즉물상괴의則物象乖矣.": 오색五色을 얻는 데만 뜻을 둔다면, 사물의 형상을 놓치기 쉽다는 말이다.

9 "공욕선기사工欲善其事, 필선리기기必先利其器": 『논어』「위령공衛靈公」에 "자공이 인을 행하는 일에 관하여 여쭈자 고자께서 말씀하셨다. [子貢問爲仁, 子曰: '工欲善其事, 必先利其器. 居是邦也. 事其大夫之賢者, 友其土之仁者.'] 기술자가 자기 일을 잘하려고 하면, 반드시

자기 연장을 갈아야 한다. 인을 실천하는 것도 이와 같은 것이다. 어느 한 나라에 살려면 그 나라의 대부들 가운데 현명한 사람을 섬기고, 그 나라의 사士 가운데 어진 사람을 벗하여라.' "라는 구절이 보인다.

10 제환齊紈: '제齊'는 지금의 산동성山東省이고, '환紈'은 촘촘하게 짠 생견生絹이다.

11 오련吳練: '오吳'는 지금의 강소성江蘇省이고, '련練'은 면을 제련한 것으로, 깨끗하게 가공한 비단을 가리킨다.

12 빙소氷素: 새하얀 비단을 '소素'라 하고. 생견生絹도 '소'라고 한다. 제련한 백帛(비단)을 '련'이라 하고, 생견이 흰 것을 얼음 같다하여 '빙소'라 한다.

13 무초霧綃: 생사증生絲繪을 '초綃'라 하는데, 엷기가 안개 같아서 '무초'라 한다.

14 기저機杼: '기機'는 베틀이고, '저杼'는 베틀의 북으로, 비단을 짜는 용구이다.

15 무릉武陵: 호남湖南 상덕常德이고, 산과 물 이름이기도 하다. 산은 상덕에 있고, 물은 광서廣西 남부에 있는 것이다.

16 단丹: 단사丹砂나 주사朱砂를 이른다.

17 마차磨箊: 복건성福建省 건구현建甌縣이다.

18 사沙: 주사朱砂이다.

19 월수越嶲: 사천성四川省 서창현西昌縣 서남西南 지역이다.

20 울蔚: 하북성河北省 울현蔚縣이다.

21 증청曾靑: '증曾'을 '층層'자로 이해하여, 한 층은 짙고 한 층은 옅은 것이다. 옅은 것은 천청天靑이라 한다.

22 편청扁靑: 상품上品의 석록石綠으로, 공작석孔雀石·합마배蛤蟆背·사두록獅頭綠이 있다. 작으면서 색이 푸르고 고운 것이 좋은 것이다.

23 촉군蜀郡: 사천성四川省이다.

24 연화鉛華: 연분鉛粉이다. 원주의 '황단黃丹'은 납을 가공한 산화연酸化鉛이다.

25 시흥始興: 광동성廣東省 곡강현曲江縣이고, 물 이름도 있는데, 곡강현을 거쳐서 북강北江으로 흘러든다.

26 해석解錫: 호분胡粉·연분鉛粉·관분官粉·아연화亞鉛華이다. 납을 이용하여 화학 변화를 거쳐서 만드는 것이다. 날이 오래 지나서 납이 검은 색으로 변하면, 석회수로 가볍게 씻어내야 희게 된다.

27 임읍林邑: 남중국해南中國海에 있던 나라 이름, 지금의 월남越南 중남부 지역이다.

28 곤륜崑崙: 광서廣西 옹령현邕寧縣 동북東北에 있는 곤륜산이다.

29 자황雌黃: 광물 이름이다. 반투명의 노란색을 띠며, 한 조각이 운모석雲母石 같다.

30 남해南海: 광동廣東이다.

31 운중雲中: 산서성山西省 흔주시忻州市 북서쪽의 운중산에서 발원하여, 동쪽의 정양현定襄縣으로 흘러, 호타하滹沱河로 흘러드는 하천이다.

32 녹교鹿膠: 사슴 가죽을 끓여서 만든 아교이다.

33 표교鰾膠: 어류의 부레를 끓여서 만든 아교이다.

34 동아東阿: 산동山東 동아현東阿縣이다.

35 우교牛膠: 소가죽을 끓여서 만든 아교로 '우피교'라고도 한다. 동양화는 광물질 안료를 많

이 사용하는데, 반드시 아교물로 조합해야 떨어지지 않는다.

36 칠고즙漆姑汁: 풀이름으로, 촉양천蜀羊泉의 다른 이름이다.

37 절인絶仞: 매우 높은 곳이다.

38 식죽食竹: 대 뿌리를 갉아먹고 산다는 쥐鼠를 말한다. * 식죽지호食竹之毫는 쥐 수염으로 만든 붓이다.

按語

장언원張彦遠 시대에는 수묵 산수화가 유행되었기 때문에, 채색을 소홀하게 여겼다. 당대唐代 이전에 사용된 안료와, 산지는 이 한편에 근거하여 우리들이 구체적으로 알 수 있다.

唐·小李將軍始作金碧山水, 其後王晉卿·趙大年, 近日趙千里皆爲之. 大抵山水初無金碧水墨之分, 要在心匠布置如何爾. —南宋·趙希鵠『洞天淸祿』

당나라 소이장군[李昭道]이 금벽산수를 그렸다. 그후 왕진경·조대년과 근래에는 조천리[趙伯駒]가 모두 금벽산수를 그렸다. 산수가 처음에는 금벽과 수묵의 구분이 없었고, 중요함은 구상과 포치가 어떤가에 달렸을 뿐이다. 남송·조희곡의 『동천청록』에 나오는 글이다.

舜擧作著色花, 妙處正在生意浮動耳. —元·趙孟頫語, 見明·朱存理『珊瑚木難』

순거[錢選]가 채색으로 꽃을 그리면, 묘처는 생기가 떠서 움직이는 데 있다. 원 나라 조맹부가 한 말로, 명나라 주존리의 『산호목난』에 보이는 글이다.

畵石之妙, 用藤黃水侵入墨筆, 自然潤色[1]. 不可用多, 多則要滯筆. 間用螺靑入墨亦妙.

冬景借地爲雪, 要薄粉暈山頭. —元·黃公望『寫山水訣』

돌을 그리는 묘함은 등황수에 먹을 넣은 붓을 사용하면 자연스럽게 꾸며진다. 너무

많이 쓰면 안 되고, 많이 쓰면 필치가 막힌다. 간간이 나청에 먹을 넣어 써도 묘하게 된다.

　겨울 풍경은 바탕을 빌려 눈을 그리며, 엷은 호분으로 산꼭대기를 무리지게 칠해야 한다. 원·황공망의 『사산수결』에 나오는 글이다.

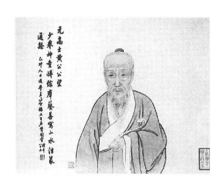

<黃公望像>

注

1 윤색潤色: 겉을 꾸미는 것이다.

畵家有七十二色. —明·楊愼[1]『丹鉛總錄』

화가는 칠십 이색이 있다. 명·양신의 『단연총록』에 나오는 글이다.

『丹鉛總錄』

注

1 양신楊愼(1488~1559): 명나라 문학가이다. 자가 용수用修이고, 호는 승암升庵으로 사천四川 신도新都 사람이다. 저작이 일 백여 종인데, 후인들이 중요한 것을 모아서 『승암집升庵集』을 만들었다. 저서인 『단연총록丹鉛總錄』은 기록한 것으로, 원래 『단연여록丹鉛餘錄』·『단연속록丹鉛續錄』·『단연적록丹鉛摘錄』 세 종류, 모두 24권이다. 후에 양신의 제자인 양좌梁佐가 중복되는 것을 산삭하여, 모두 27권을 한 권으로 만들었기 때문에 총록이라 하였다. 책 중에 경전經傳을 근거하여, 사실史實을 변론辨論한 것이 매우 깊고 광범하지만, 고증을 잘못하거나 논단이 뒤바뀐 곳이 있다.

按語

양신이 각종 안료의 이름을 열거하지 않았지만, 그것은 원나라 왕역王繹의 『사상비결寫像秘訣』「채회법彩繪法」·청나라 왕개王槪의 『화학천설畵學淺設』「설색각법設色各法」·청나라 추일계鄒一桂의 『소산화보小山畵譜』상권「취용안색取用顔色」·청나라 심종건沈宗騫의 『개주학화편芥舟學畵編』「설색쇄론設色瑣論」 등에서 논하여, 열거한 것들은 대부분 원색原色·간색間色과 복색複色들을 언급하였다. 그것들이 피차 다른 양상으로, 중첩시켜 보태서 만들었다고 여겼기 때문일 것이다.

전통 동양화에서 상용되는 색은, 석청石靑·석록石綠·주사朱砂·은주銀朱·산호말珊瑚末·웅황雄黃·석황石黃·이금泥金·합분蛤粉·연분鉛粉·연지胭脂·등황藤黃·전화靛花(花靑)·초록草綠·자석赭石·황색黃色·노홍색老紅色·창록蒼綠색 등이다.

右丞云: "水墨爲上." 誠然. 然操筆時不可作水墨刷色想, 直至了局墨韻旣足, 則刷色不妨. 「刷色」—明·沈顥『畫塵』

우승[王維]은 "수묵이 제일이다." 하였다. 진실로 그렇다. 그렇지만 붓을 잡을 때, 수묵으로 색을 칠한다는 생각을 해서는 안 된다. 형세를 완료해서 먹색과 운치가 족하면, 색을 칠해도 무방하다. 명·심호의 『화주』「쇄색」에 나오는 글이다.

此冊白石翁雜花果十六紙, 其合者往往登神逸品. 按五代 徐 黄而下至宣和, 主寫花鳥, 妙在設色粉繪[1], 隱起[2]如粟. 精工之極, 微若生肖[3]. 石田氏乃能以淺色淡墨作之, 而神采更自翩翩, 所謂妙而眞者也. "意足不求顏色似, 前身相馬九方皐[4]." 語雖俊, 似不必用爲公解嘲[5]. 「石田寫生冊」—明·王世貞『弇州山人題跋』

이 화첩은 백석옹[沈周]이 꽃과 과일을 섞어서 그린 것이 16장이다. 합당한 작품이 종종 신묘한 경지에 올라 일품이다. 오대의 서희와 황전 이후 휘종까지 살펴보면, 화조를 주로 사생하였다.

明, 沈周<寫生冊>

묘한 것은 분채를 채색하는 데에 달려있어서, 볼록하게 나온 것이 좁쌀 같다. 정밀하게 지극히 공들인 것은 태어난 띠를 상징하는 동물을 경계하는 것 같다. 심주는 옅은 색과 묽은 먹으로 그릴 수 있어, 작품의 풍채와 신운이 더욱 경쾌하였다. 이른바 묘하면서 참된 것이다.

"뜻은 채색이 같은 것을 구하지 않아야 하니, 전생이 말의 상을 잘 보는 구방고이다." 라는 말이 뛰어나지만, 석전을 위하여 변명할 필요는 없는 것 같다. 명나라 왕세정의 『엄주산인제발』「석전사생책」에 나온 글이다.

注

<九方皐相馬圖>

1 분회粉繪: 채색한 그림인데, 분채粉彩를 가리킨다.

2 은기隱起: 철출凸出, 고출高出을 이른다.

3 생초生肖: 태어난 해를 12지(십이지)의 동물 이름으로 상징하는 띠를 말한다.

4 구방고九方皐: 진나라 때 말을 잘 보는 사람으로, 진秦나라 목공穆公이 구방고九方皐에게 말을 구하도록 시켰다. 3개월이 지나 돌아와서 아뢰기를, "말을 얻어서 사구沙邱에 있습니다."라고 하니, 목공穆公이 "어떤 말인가?" 하니, "암컷인데 누런색입니다."라고 대답하자, 목공이 사람을 시켜 보게 하니, 수컷이며 검은 말이었다. 목공이 기분이 나빠서 백락伯樂을 불러 이르길 "실패한 것이다. 자네가 말을 구하는 것은 색깔과 암수도 구분하지 못하니, 어떻게 말을 알 수 있는가?" 라고 하니, 백락伯樂이 "구방고九方皐 같은 사람은 천기天機를 보니, 정수精髓를 얻으면 거친 것은 잊어버리고, 내적인 것을 얻으면 외적인 것은 잊어버립니다." 라고 하였다. 말이 이르니 과연 천하天下의 명마名馬였다는 고사가 있다. 사물의 외형과, 색깔만 중요시하는 것을 비유하는 말이다.

5 해조解嘲: 조소嘲笑를 면하기 위해 변명하는 것이다.

......................................

作畫用深色最難, 一色不得法卽損格[1]; 若淺色則可任意, 勿借口[2]曰逸品.
「石田寫生册」—明·孫鑛[3]『書畫跋跋』

그림을 그릴 때 짙은 색을 쓰는 것이 가장 어렵다. 하나같은 색으론 방법을 터득할 수가 없어서 품격이 떨어진다. 옅은 색을 사용하면 뜻대로 할 수가 있으니, '일품'이란 말로 구실삼지 말아야 한다. 명·손광의 『서화발발』「석전사생책」에서 나온 글이다.

注

1 손격損格: 작품의 품격을 잃는 것이다.

2 차구借口: 구실이나 핑계를 삼는 것이다.

3 손광孫鑛: 명나라 서화 평론가, 자가 문융文融이고, 호는 월봉月峰이며, 절강 여요浙江余姚 사람이다. 관직은 지남병부상서至南兵部尙書 이었다. 저서에 『서화발발書畵跋跋』 6권이 있는데, 왕세정王世貞 그림과 글씨의 발문을 정정한 것이다.

··

一日在仁智殿呈畫, 進[1]以得意者爲首乃〈秋江獨釣圖〉, 畫一紅袍人, 垂釣于江邊. 畫家唯紅色最難著, 進獨得古法. 廷詢[2]從傍奏云: "畫雖好, 但恨鄙野." 宣廟詰之, 乃曰: "大紅是朝官品服, 釣魚人安得有此?" 遂揮其餘幅, 不經御覽. 進寓京大窘, 門前冷落, 每向諸畫士乞米充口, 而廷詢則時所崇尙, 曾爲閣臣作大畵, 倩進代筆. 「後序」—明·李開先[3]『中麓畫品』

근대, 張大千〈秋江獨釣圖〉 1947년작

하루는 명나라의 인지전에서 선종에게 그림을 바쳐서 보게 되었다. 그림은 문진[戴進]이 마음에 드는 그림 중에서 가장 좋다고 여기는 〈추강독조도〉였다. 붉은 옷을 입은 한 사람이 강가에서 낚시하고 있는 것을 그린 것이다. 화가들은 붉은색을 나타내는 것이 가장 어렵다고 하는데, 문진은 독특하게 옛 법을 터득하였다.

정순[謝環]이 곁에서 선종에게 아뢰면서 "문진의 그림은 좋으나, 비루하고 촌스러움이 유감입니다."하였다. 선묘[朱瞻基]가 대진에게 나무라며 말하셨다. "아주 붉은 빛은 조정에서 품수 높은 관원이 입는 복장인데, 낚시꾼이 어떻게 이것을 입을 수 있는가?"하면서 나머지 화폭을 뿌리치고 상감이 보지 않으셨다.

문진[戴進]은 경성에 잠시 거처할 적에 몹시 궁색하여 문 앞이 썰렁하였다. 번번이 화가들에게 가서 쌀을 빌어먹었다. 그러나 정순[謝環]은 그 당시 존중받아서 일찍이 각신[高等官]이 되어 큰 그림을 그리게 되자, 문진을 고용하여 대신 그리게 하였다. 명·이개선의 『중록화품』「후서」에 나오는 글이다.

注

1 진進: 명나라 화가 대진戴進이다.

2 정순廷詢: 명나라 사환謝環의 자이다. 영가永嘉(지금의 浙江 溫州) 사람으로 자가 정순庭循인데, 뒤에 자를 이름으로 썼다. 음영吟詠을 좋아하고 그림에 능하여 이름이 높았으며, 선종宣宗(1426~1435)의 총애를 받아 금의위 천호錦衣衛千戶가 되었다. 그림은 형호荊浩·관동關仝·미불米芾 등의 화법을 본받아 산수화를 잘 그렸다.

3 이개선李開先(1501~1568): 명明나라 서화 감장가鑒藏家이다. 자가 백화伯華이고, 중록中麓은 그의 호이며, 장구章邱 사람이다. 가정嘉靖 기축己丑(1529)년에 진사에 합격하여, 관직이 태상시경太常寺卿에 이르렀다. 서화書畫를 소장한 것이 매우 많았으며 감상가로 자부하였고, 절파화풍을 더욱 좋아하였다. 『명사문원전明史文苑傳』의 「진속전陳束傳」에 첨부되어 기재된 중에 그는 성품이 서적을 비축하기를 좋아하여, 서적을 수장하고 있다는 명성이 천하에 알려졌다고 하였다. 이제 책들의 목록은 전하지 않고 그가 쓴 『화품畵品』이 전한다.

古人畵人物, 上衣下裳, 互用黃·白粉·靑·紫四色, 未嘗用綠色者, 蓋綠近婦人服色也. 琴囊或紫或黃二色而已, 不用他色. ─明·陳繼儒『泥古錄』

고인이 그린 인물은 윗도리와 치마에 황·백분·청·자 네 가지 색을 호용하고, 녹색을 사용한 적은 없다. 녹색은 부인 옷 색에 가깝기 때문이다. 금랑은 만자색이나 황색 두 색을 사용했으며, 다른 색은 사용하지 않았다. 명·진계유의 『이고록』에 나오는 글이다.

王維皆靑綠山水, 李公麟盡白描人物. 初無淺絳色也, 昉于董源, 盛于黃公望, 謂之曰 "吳裝", 傳至文·沈, 遂成專尙矣.

黃公望皴, 昉虞山石面, 色善用赭石, 淺淺施之, 有時再以赭筆鉤出大槪.

王叔明畵有全不設色, 只以赭石淡水潤松身, 略鉤石廓, 便丰采絶倫.

王蒙多以赭石和藤黃著山水, 其山頭喜蓬蓬松松畵草＿ 再以赭石鉤出. 時而景不著色, 只以赭石著山水中人面及松皮而已.

舊人畵樹率以藤黃水入墨內, 畵枝幹, 便覺蒼潤[1].

藤黃中加以赭石, 用染秋深樹本葉色蒼黃[2], 自與春初之嫩葉澹黃有別. 如着秋景中, 山腰之平坡, 草間之細路, 亦當用此色.

830

初霜木葉, 錄欲變黃, 有一種蒼老黯澹³之色. 當于草綠中, 加赭石用之, 秋初之石坡上徑, 亦用此色.

唐畫中有一種紅色, 歷久不變, 鮮如朝日, 此珊瑚屑也. 宣和內府印色, 亦多用此, 雖不經用不可不知.

着樹葉中丹楓鮮明, 烏柏冷豔⁴, 則當純用硃砂. 如柿栗諸夾葉⁵, 須用一種老紅色, 當于銀朱中加赭石着之.

樹木之陰陽, 山石之凹凸處, 于諸色中陰處凹處, 俱宜加墨, 則層次分明⁶, 有遠近向背矣. 若欲樹石蒼潤⁷, 諸色中盡可加以墨汁, 自有一層陰森⁸之氣, 浮于丘壑間. 但硃色只宜澹着, 不宜和墨.

凡正面用青綠者, 其後必以青綠襯之, 其色方飽滿. —淸·王槪等『芥子園畵譜』初集卷—

왕유의 그림은 모두 청록산수이다. 이공린은 모두 백묘인물화이다. 처음에는 엷은 채색화가 없었다. 엷은 채색은 동원으로부터 시작되었고, 황공망에 와서 성행했다. 화가들은 이것을 "오장"이라고 한다. 이것이 전해서 문징명·심석전에 이르러, 엷은 채색을 주로 쓰게 되었다.

황공망의 준은 우산에 있는 돌 모양을 모방한 것이지만, 빛깔은 대자를 교묘히 써서 엷게 칠하고 있다. 때로는 다시 대자색의 붓으로 대략의 윤곽을 그리기도 했다.

왕숙명 그림은 완전히 채색하지 않았다. 자석 묽은 것으로 소나무 등걸을 윤색하고, 돌 윤곽에만 대략 그었지만 풍채가 뛰어난다.

왕몽은 흔히 대자를 자황에 섞어서 산수에 칠했다. 산마루에는 어지러운 풀을 즐겨 그리고, 다시 자색으로 칠하였다. 때로는 전혀 채색하지 않고, 대자만 산수 속의 사람 얼굴과 소나무 껍질에 칠했을 뿐이다.

옛사람들은 나무를 그릴 때 등황수를 먹에 넣어, 가지와 줄기를 그려서 창윤한 맛이 있다.

등황에 대자를 타서 늦가을의 수목에 칠하는 데 사용하면, 잎 색이 쓸쓸한 황색이 되어, 자연히 초봄의 여린 잎의 담황색과는 구별된다. 가을 풍경 중에서 산허리의 평평한 언덕이나, 풀숲사이의 좁은 길 같은 것을 칠할 적에도 이 색을 써야 한다.

첫 서리가 나뭇잎에 내려 녹색이던 나뭇잎이 황색으로 변하려 할 때에는, 빛이 일종의 낡고 칙칙한 빛이 있다. 이런 것을 나타내고자 할 때는 초록에 자석을 더하여 칠하고, 초가을의 돌 언덕 위의 좁은 길에도 이 색을 사용한다.

당나라 그림 중에 어떤 종류의 홍색은 오랜 세월이 지났는데도 변치 않고 선명하여, 마치 아침 태양 같은 것이 있다. 이것은 산호가루이다. 송나라의 선화[徽宗; 1119~1125]의 궁중 창고의 인주색도 이것을 많이 사용하였다. 오랫동안 사용되지 않았더라도, 알아야 한다.

나뭇잎에서 선명한 단풍이나 싸늘하고 어여쁜 오구잎 같은 것을 칠할 때는 순순한 주사를 써야 한다. 감나무나 밤나무 잎처럼 윤곽을 그리는 잎에는 암홍색을 써야 한다. 그리기 위해서는 은주에 자석을 섞어서 칠해야 한다.

나무의 음양과 산이나 돌의 패이고 나온 부분에는 여러 색 중에서 그늘진 곳과 움푹 파인 곳에 모두 먹을 섞어 써야 한다. 그렇게 하면 포개진 과정이 똑똑히 드러나고, 원근과 향배가 있다. 나무나 돌을 푸르고 축축하게 하려면, 여러 종류의 색 중에 모두 먹물을 섞어야, 저절로 한층 울창한 기분이 산수 사이에 떠돌게 된다. 주색은 엷게 칠해야 하고, 먹을 섞어서는 안 된다. 정면에 사용하는 청록색은 뒷면에 반드시 청록을 칠해야 색이 풍성해진다. 청·왕개 등의 『개자원화보』초집 1권에 나오는 글 들이다.

注

1 창윤蒼潤: 푸르고 축축함, 그림이 고아하고 필력이 있으며, 윤택함을 형용하는 것이다.
2 창황蒼黃: 쓸쓸한 맛이 드는 황색이다
3 창노蒼老: 황량하고 쓸쓸하며 오래된 것이다. * 암담黯澹은 어둑어둑 함, 침침한 것이다.
4 오구烏桕: 오구나무를 가리키며, 가을에 단풍이 홍자색紅紫色으로 곱게 물들면 보기 좋다.
 * 냉염冷豔은 흰 꽃이나 눈의 아름다움을 형용하는 말이다. 여기선 차가운 계절에 느끼는, 아름다움을 말한다.
5 협엽夾葉: 윤곽선을 그린 다음 그 사이에 색칠을 하는 나뭇잎으로, 점엽點葉과 비교된다.
6 층차분명層次分明: 포개져 있는 과정이 똑똑히 드러나는 것을 이른다.
7 창윤蒼潤: 푸르고 축축한 것을 이른다.
8 음삼陰森: 울창한 것을 이른다.

丹青競勝¹, 反失山水之眞容; 筆墨貪奇, 多造林邱之惡境. 怪僻²之形易作, 作之一覽無餘; 尋常之景難工, 工者頻觀不厭. 墨以破用而生韻, 色以淸用而無痕. 輕拂軼于穠纖, 有渾化³, 脫化⁴之妙; 獵色難于水墨, 有藏青·藏綠之名. 蓋青綠之色本厚, 而過用則皴淡全無; 赭黛之色本輕, 而濫設則墨光盡掩. 粗浮不入, 雖濃郁而中乾; 渲暈漸深, 卽輕勻而肉好⁵. 間色以免雷同, 豈知一色中之變化; 一色以分明晦, 當知無色處之虛靈⁶.

宜濃而反淡則神不全, 宜淡而反濃則韻不足. 學山樵⁷之用花青, 每多齟齬⁸; 仿一峯⁹之喜淺絳, 亦涉扶同¹⁰. 乃知慘淡經營¹¹, 似有似無, 本于意中融變¹², 卽令朱黃雜沓¹³, 或工或誕, 多于象外追維¹⁴. —淸·笪重光『畫筌』

채색으로 승부를 겨루면, 산수의 참모습을 잃어버린다. 필묵에서 특이한 것을 탐내면, 산림의 험악한 경치를 조성한다. 기이하여 보기 드문 모양은 그리기 쉽지만, 한번 보면 여운이 없다. 일상적인 경치는 잘 그리기 어렵지만, 잘 그린 것은 자주 보아도 싫증나지 않는다.

먹은 파묵법으로 사용하면 운치가 생기고, 색을 청순하게 쓰면 자국이 없다. 가볍게 칠한 것이 짙고 섬세한 것을 흩어버리면 하나로 융합하여 변화시키는 묘함이 있다. 수묵에서 색을 찾기 어려워, 먹색은 청색을 간직하고 녹색을 간직한다는 명칭이 있다.

청록색은 본래 두터워서 지나치게 사용하면 연한 준이 전부 없어진다. 자색과 눈썹 먹색은 본래 가볍지만, 지나치게 설색하면 먹빛이 다 가려진다. 거칠고 떠서 그림에 담을 수 없으면, 짙게 칠하더라도 가운데는 무미건조하게 된다. 점점 짙게 선염해야, 골고루 가볍게 윤택해져 보기 좋다. 색을 섞으므로 똑 같은 색을 면할 수 있지만, 어떻게 같은 색 가운데 변화를 알겠는가? 같은 색으로 밝고 어두움을 구분하면, 색이 없는 곳이 영묘하다는 것을 알아야 한다.

짙어야 하는데 옅으면 정신이 완전하지 못하고, 옅어야 하는데 짙으면 운치가 부족하다. 황학산초[王蒙]가 화청색 사용한 것을 배우면 매번 대부분 협소해지지만, 일봉노인[黃公望]이 즐겨 쓴 천강색을 모방하면 역시 부합된다. 고심하여 경영하면 닮았지만 같지 않음이 있어, 본래 뜻 가운데서 조화롭게 변화한다는 것을 알게 된다. 붉은색과 노란색을 잡다하게 섞으면, 더러는 공교하고 더러는 황당하게 되어, 대부분 형상을 벗어났다고 생각할 것이다. 청·달중광의 『화전』에 나오는 글이다.

注

1 경승競勝: 승부를 겨루는 것이다.
2 괴벽怪僻: 기이하고 괴팍하여, 보기 드문 것이다.
3 혼화渾化: 혼연일체가 됨, 하나로 융합되는 것이다.
4 태화脫化: 발전하여 변화하는 것이다.
5 유호肉好: 구멍이 있는 동전 따위의 둘레와 구멍이다. 음악 소리가 크고 아름다워 듣기 좋음을 비유하는 말이다. 윤택하여 보기 좋다는 뜻이다. * 유肉는 둘레를 호好는 구멍을 말한다.
6 허령虛靈: 고요하고 영묘함, 욕심이 없어 마음이 신령함, '공령空靈'과 같이 청신하고, 생동감이 넘치는 것이다.
7 산초山樵: 원나라 화가 왕몽王蒙의 호가 황학산초黃鶴山樵이다.
8 악착齷齪: 기량이 협소한 것을 이른다.
9 일봉一峯: 원나라 화가 황공망黃公望의 호가 일봉노인一峯老人이다. * 천강淺絳은 연한 붉은 빛이다. '천강산수淺絳山水'를 이르며, 수목이나 암석에 엷은 적색을 칠하는 산수화를 말한다.

10 부동扶同: '부합附合'하는 것이다.

11 참담경영慘淡經營: 애써서 고심하여, 구상하는 것을 이른다.

12 융변融變: 융합하여 변화하고, 융회하여 변통하는 것이다.

13 잡답雜沓: 어지럽게 섞여서 잡다한 것을 이른다.

14 추유追維: '추유追惟'로 회상回想하는 것이다.

按語

왕휘王翬와 운수평惲壽平이 평론하여 "이 말은 같은 색 중에서 변화하는 것은 신묘한 경치를 조성한 것이고, 색이 없는 곳을 언급한 논리는 정미한 이치가 도에 들어가는 기미이다.[此言一色中變化已造妙境, 至論及無色處, 精微之理幾于入道.]"라고 하였다.

..

凡設青綠, 體要嚴重, 氣要輕清, 得力全在渲暈, 余于青綠法, 静悟三十年[1], 始盡其妙. —清·王翬『清暉畵跋』

청록을 칠하는 데, 체는 엄중해야 하고, 기는 가볍고 새로워야 한다. 필력을 얻는 것은 완전히 선염하여, 바림 하는 데 달렸다. 내가 청록법에 대하여 참선하듯이 깨달으려고 노력했는데, 삼십 년이 되자 묘함을 다하게 되었다. 청·왕휘의 『청휘화발』에 나오는 글이다.

注

1 정오삼십년靜悟三十年: 참선하여 깨닫듯이 조용히 삼십 년간 노력하였다는 것이다.

..

前人用色有極沈厚者, 有極淡逸者, 其創制損益, 出奇無方, 不執定法. 大抵穠艶[1]之過, 則風神[2]不爽, 氣韻索然矣. 惟能淡逸而不入于輕浮[3], 沈厚而不流于鬱滯[4].

俗人論畵, 皆以設色爲易, 豈知渲染極難. 畵至著色, 如入爐鞲[5], 重加鍛煉, 火候稍差, 前功盡棄, 三折肱[6]知爲良醫, 畵道亦如是矣.

青綠重色爲穠厚[7]易, 爲淺淡難. 爲淺淡矣, 而愈見穠厚爲尤難. 惟趙吳興洗脫宋人刻畵之迹, 運以虛和[8]出之妍雅, 穠纖得中, 靈氣惝恍[9], 愈淺淡愈見穠厚, 所謂絢爛之極, 仍歸自然, 畵法之一變也. 「畵跋」—清·惲壽平『甌香館集』卷十二

옛 사람 중에도 색을 깊고 두텁게 사용한 자가 있고, 매우 담담하며 빼어나게 사용한

834

자가 있다. 그림의 손익을 처음 만들었지만, 기묘하게 표현할 방법이 없었으니, 일정한 법을 고집하지 않았다. 대체로 아름다움이 지나치면, 풍신이 맑지 않고 기운이 없어진다. 담담하게 빼어나도 가볍게 들뜨지 않아야, 깊고 두터우면서도 답답하게 막히지 않는다.

　속인이 그림을 논하여 모든 설색은 쉽다고 하니, 선염이 극히 어렵다는 것을 어떻게 알겠는가? 그림에서 착색은 화로에서 넣어 풀무질 하듯이, 거듭 단련한다. 불의 세기가 조금만 차이 나도, 앞의 공이 모두 없어진다. 팔을 세 번 부러뜨려야, 훌륭한 의원이 된다는 것을 알듯이 화도도 이와 같다.

　청록 무거운 색은 무성하며 두텁게 하기가 쉽고, 맑고 담박하게 하기 어렵다. 엷고 담박하게 그렸는데, 더욱 농후해 보이기가 더욱 어렵다. 조오흥[趙孟頫]만 송나라 사람들의 애써 그리는 흔적을 벗어나, 평온함을 운용하여 고우면서 고상하게 표현한다. 무성한 가운데 섬세함을 얻어, 영기는 분명하지 않지만, 엷고 담담하게 할수록 더욱 농후해 보인다. 현란함이 극에 달하면 자연으로 돌아와 화법이 한차례 변한다고 하는 것이다. 청·운수평의 『구향관집』 12권 「화발」에 나오는 글이다.

注

1 농염穠艷: 무성하고 아름다운 모양이다.
2 풍신風神: 예술 작품의 문채文采와 신운神韻을 이른다. 작품이 아름다우면서 신비롭고, 고상한 운치가 있음을 비유하는 말이다.
3 경부輕浮: 경솔하고 자만함, 작품이 겉만 화려하고 확고한 사상적 내용이 없음을 이르는 말이다.
4 울체鬱滯: 답답하게 막히는 것으로, 정체됨을 이른다.
5 노구爐韝: 화로에서 풀무질하는 것이다.
6 삼절굉三折肱: 의사가 환자의 팔을 세 번 부러뜨려야, 양의良醫가 된다는 말이다. 많은 경험을 쌓아야, 노련하게 됨을 비유하는 말이다.
7 농후穠厚: 짙으면서 두터운 느낌을 이른다.
8 허화虛和: 평온함이다.
9 영기창황靈氣悄怳: '영기靈氣'는 사물에 대한 감수성과 이해력, 총명하고 뛰어난 기질, 영명靈明한 기운 등을 이른다. '창황悄怳'은 어렴풋함, 모호함이다.

設色卽用筆用墨意, 所以補筆墨之不足, 顯筆墨之妙處. 今人不解此意, 色自爲色, 筆墨自爲筆墨, 不合山水之勢, 不入絹素之骨¹, 惟見紅綠火氣², 可憎可厭而已. 惟不重取色, 專重取氣, 于陰陽向背處, 逐漸醒出, 則色由

氣發, 不浮不滯, 自然成文, 非可以躁心從事也. 至于陰陽顯晦, 朝光暮靄, 巒容樹色, 更須于平時留心. 澹妝濃抹³, 觸處相宜, 是在心得, 非成法之可定矣. —淸·王原祁『雨窓漫筆』

　채색을 할 때 붓을 쓰고 먹을 쓰는 의미는 필묵이 부족한 곳을 보충하여, 필묵이 묘한 곳을 나타내기 때문이다. 지금 사람들이 이러한 뜻을 알지 못하고, 색깔은 스스로 색깔이 되며, 필묵은 스스로 필묵이 되고 있다. 산수의 형세에 맞지 않고, 비단 바탕의 뼈 속까지 담지 못하며, 붉고 푸른 화기만 표현하여 밉살스럽고 실증 날 뿐이다.

　색칠을 소중하게 여기지 않고, 기세 취하는 것을 중하게 여기면, 음양과 향배가 있는 곳에서 점차적으로 깨우치게 된다. 색깔이 기로 말미암아 발휘되어 색깔이 뜨지 않고 막히지도 않아서, 자연히 문체를 이루게 될 것이니, 조급한 마음으로 일삼을 것이 아니다. 음양이 드러나고 어두운 것과, 아침의 햇살과, 저녁노을이 비치는 뫼 부리의 모습과, 나무의 색깔에는 평소보다 더욱 신경 써야 한다. 담담한 화장과 짙은 화장이 닿는 곳마다 서로 어울리는 것은 마음으로 터득하는 데 있는 것이지, 일정한 법으로 정할 수 있는 것이 아니다. 청·왕원기의 『우창만필』에 나오는 글이다.

注

1　불입골不入骨: 골기骨氣나, 골력骨力을 이루지 못한다는 의미이다.
2　화기火氣: 불의 뜨거운 기운으로, 오행五行에서 이르는 화火의 정기精氣이다. 화기는 물질의 운동 요소의 하나이다. 금金·목木·수水·토土 등과 서로 상생상극相生相克 관계이고, 오색五色과 오행五行은 서로 연관된다. 『여씨춘추呂氏春秋』 「응동應同」에 "화기가 승하기 때문에 색이 붉다.[火氣勝 故其色尙赤.]"라고 하였다. 여기에서는 욕정欲情·정염情炎을 이른다.
3　담장농말澹妝濃抹: 소식蘇軾의 〈비온 뒤 처음 갠 호수 가에서 술을 마신다.[飲湖上初晴後雨]〉라는 제목의 시 "물빛이 번득번득 날씨가 개이니 좋고, 산색이 자욱하고 비가 내리니 신기하더라. 서호를 서시에 비유한다면, 엷은 화장을 하나 짙은 화장을 하나 모두가 서로 어울리더라[水光瀲艷晴方好, 山色空濛雨亦奇, 欲把西湖比西子, 淡粧濃抹總相宜.]"고 한 시구에서 인용한 말이다.

按語

동양화의 색과 먹의 운용運用에 관하여 말하겠다. 순전히 수묵만 사용하는 자가 있고, 순전히 채색만 사용하는 자가 있다. 먹을 주로 하되 색으로 보충하는 자가 있고, 색을 주로 하되 먹을 보충하는 자가 있으며, 색과 먹 모두 중시하는 자가 있다. 총괄하면 무엇을 주로 하고 무엇을 보충하던지 관계없이, 부족한 것을 보충해야 하는 것이다. 모두 표현대상을 근거해서 화면 본래의 예술효과를 고려하고, 의경意境을 돋보이게 홍탁烘托하는 데, 표현력 증강이 목적이어야 한다. 이가염李可染이 『이가염논화李可染論畵』에서 "수묵화에서 먹이 중요하며, 명암은 붓이 닿을 때 먹에서 해결해야 하고 채색은 보조만 해야 한다. 색

을 올리면 대체로 조화되어야 하고, 마른 것을 절대 꺼려야 한다. 노화가가 요결을 일러 '물은 깊고 넓어야' 윤택한 효과가 있게 된다.[水墨畫中, 墨是主要的, 明暗筆觸要在墨上解決, 著色只是輔助. 上色必須調得多些, 絶忌枯乾. 老畫家說要'水汪汪', 才有潤澤的效果.]'고 하였다.

畫中設色之法與用墨無異, 全論火候, 不在取色, 而在取氣, 故墨中有色, 色中有墨. 古人眼光直透紙背, 大約在此. 今人但取傳彩悅目, 不問節膝, 不入窾要, 宜其浮而不實也. 〈倣大癡〉—淸·王原祁『麓臺題畫稿』

그림에서 설색법은 용묵법과 다를 바 없어서 완전히 화후를 논하는 데에는 색을 취하는 것이 아니고, 기를 취하는 데 달렸다. 따라서 먹 가운데 색이 있고, 색 가운데 먹이 있는 것이다. 고인은 안목이 종이 뒤까지 투시하는 것도 대략 이런 데 있기 때문이다. 요즘 사람들은 색을 칠하여 눈을 즐겁게 하고, 마디와 살결을 묻지 않으며, 규요[要點]를 담지 않으니, 당연히 들떠서 부실하게 된다. 청·왕원기의 『녹대제화고』〈방대치〉에 있는 화제이다.

山有四時之色, 風·雨·晦·明, 變更不一, 非着色無以像其貌. 所謂春山豔冶而如笑, 夏山蒼翠而如滴, 秋山明淨而如洗, 冬山慘淡而如睡. 此四時之氣象也. 水墨雖妙, 只寫得山水精神[1], 本質難于辨別. 四時山色, 隨時變現[2]呈露, 着色正爲此也.
故畫春山設色須用靑綠, 畫出雨餘[3]芳草, 花落江堤, 或漁艇往來, 水涯山畔, 使觀者欣欣然.
畫夏山亦用靑綠, 或用合綠赭石, 畫出綠樹濃陰, 芰荷馥郁, 或作雨霽山翠, 嵐氣欲滴, 使觀者脩脩然[4].
畫秋山用赭石或靑黛合墨, 畫出楓葉新紅, 寒潭初碧, 或作蕭寺凌雲漢, 古道無行人景象, 使觀者肅肅然.
畫冬山用赭石或靑黛合墨, 畫出寒水合澗, 飛雪凝欄, 或畫枯木寒林, 千山積雪, 使觀者凜凜然[5].
四時之景能用此意寫出, 四時山色儼在楮墨之上, 英英[6]浮動矣.
著色之法貴乎淡, 非爲敷彩暄目, 亦取氣也. 靑綠之色本厚, 若過用之則掩墨光以損筆致[7]. 以至赭石合綠種種水色, 亦不宜濃, 濃則呆板反損精神.

用色與用墨同, 要自淡漸濃, 一色之中更變一色, 方得用色之妙. 以色助墨
光, 以墨顯色彩. 要之墨中有色, 色中有墨. 能參墨·色之微, 則山水之裝飾
無不備矣.[8]「著色」—淸·唐岱『繪事發微』

　　산에는 사계절의 색이 있다. 바람 불고, 비 내리며, 어둡고, 밝은 것이 하나가 아니기
때문에, 채색하지 않으면 모습을 그릴 수 없다. 봄 산은 예쁘고 야하여 웃는 것 같고,
여름산은 푸르러 물방울이 떨어지는 것 같으며, 가을 산은 맑아서 씻은 것 같고, 겨울
산은 암담하여 잠자는 것 같은 것이 사계절의 경색이다. 수묵이 묘하나 묘사하여 산수
의 정신만 얻으면, 본래의 모습은 판별하기 어렵다. 사시의 산색은 계절에 따라서 변화
된 모습으로 나타나기 때문에 채색으로 표현해야 한다.

　　이에 봄 산을 그릴 때 채색은 청록색을 써서, 비온 뒤의 향기로운 풀이나 강둑에 꽃
이 떨어진 것을 그리거나, 고기잡이배가 왕래하는 물가나 산 옆을 그려서, 보는 자로
하여금 즐거운 생각이 들게 해야 한다.

　　여름산도 청록을 쓰거나 녹색과 자석을 섞어 녹음이 짙은 나무, 짙은 향기가 나는
연, 혹은 비가 개인 푸른 산중에 안개가 떨어지려는 듯 그려서, 보는 자로 하여금 비오
는 소리가 들리는 것 같아야 한다.

　　가을산은 자석이나 청대색에 먹을 섞어서, 단풍잎이 금방 붉게 물든 것과 찬 못이
처음 푸른 것을 그리고, 더러는 쓸쓸한 산사와 높은 하늘과 오랜 길에 행인이 없는 경
치를 그려서, 보는 자로 하여금 적막한 생각이 들게 해야 한다.

　　겨울산은 자색이나 청대에 먹을 섞어서, 찬물이 여울에 합치고 눈이 날려 난간에 붙
었으며, 마른나무와 겨울 숲과 많은 산에 눈이 쌓인 것을 그려서, 보는 자로 하여금 추
위가 살을 도려내듯 그려야 한다.

　　사계절의 풍경은 이런 뜻을 잘 이용해 그려내야, 사계절의 산색이 엄연히 종이와 먹
위에서 무성하고 아름답게 떠다닌다.

　　채색하는 방법은 담한 것을 귀하게 여기고, 채색하여 눈을 현란하게 하는 것은 옳지
않지만, 그것도 기운을 취하는 것이다. 청록색은 본래 두텁고 무거운 색이라 지나치게
쓰면, 먹빛을 가려서 그림의 격조를 손상시킨다. 자색을 녹색과 섞어서 종종 물색을 칠
하는데, 이것도 짙으면 어울리지 않고 짙으면 딱딱하여 정신을 손상시킨다. 색을 사용
하는 것도 용묵과 같아, 옅은 것에서 시작하여 점점 짙게 해야 하며, 같은 색 중에도
하나의 색을 더욱 변화시켜야 용색의 묘함을 얻는다. 색으로 먹빛을 돕고, 먹으로는 색
채를 나타낸다. 결국 먹에도 색이 있고, 색에도 먹이 있다는 것이다. 먹과 색의 오묘함
을 잘 깨달으면, 산수를 점철하는 데 갖추지 못한 것이 없다. 청·당대의 『회사발미』「착색」에
나오는 글이다.

注

1 정신精神: 중요한 지취旨趣나 생각을 이른다.

2 변현變現: 원래의 모습이 변해서 나타나는 것이다.

3 우여雨餘: 비온 뒤를 이른다.

4 유유연脩脩然: 빨리 가는 모양·비오는 소리를 형용한다.

5 늠름연凜凜然: 추위가 살을 도려내듯, 몹시 추운 모양이다.

6 영영英英: 무성하게 아름다운 것이다.

7 필치筆致: 그림에 표현된 격조格調와, 정치情致를 가리킨다.

8 이문장 아래에 유검화兪劍華의 주가 있는데, "내[兪劍華]가 살펴보니, 자색이나 청대에 먹을 섞어서 단풍잎이 금방 붉게 물든 것을 어떻게 그릴 수 있는가?按用赭石或靑黛和墨, 怎能畫出楓葉新紅?"라고 하였다.

麓臺夫子嘗論設色畫云: "色不礙墨, 墨不礙色. 又須色中有墨, 墨中有色." 余起而對曰: "作水墨畫, 墨不礙墨. 作沒骨法, 色不礙色. 自然色中 有色, 墨中有墨." 夫子曰: "如是, 如是."

青綠法與淺色有別, 而意實同, 要秀潤而兼逸氣. 蓋淡妝濃抹[1]間, 全在心得渾化[2], 無定法可拘, 若火氣[3]眩目則入惡道矣.[4] —淸·王昱『東莊論畵』

녹대[王原祁]선생께서 일찍이 채색화에 대하여 논하여 "색깔이 먹을 막지 않아야 하고 먹은 색을 막지 않아야 한다. 또 반드시 색 가운데 먹이 있고 먹 가운데 색이 있게 해야 한다."고 하셨다.

내가 일어나서 대답하여 "수묵화를 그릴 적에는 먹이 먹을 막지 않아야 하고 몰골법으로 그릴 적에는 색이 색을 막지 않으면, 자연히 색 가운데 색이 있게 되고 먹 가운데 먹이 있게 될 것입니다."하니, 선생님께서 "그렇다. 그렇다"고 하셨다.

청록색을 쓰는 방법은 연한 색과 구별이 있으나, 뜻은 실제로 같다. 빼어나고 윤택하며, 일기를 겸비해야 한다. 옅은 화장을 하거나 짙은 화장을 하더라도 전적으로 마음이 하나로 융화되는 경지에는 일정한 방법에 구애되지 말아야 할 것이다. 화기가 눈을 현란하게 하면, 나쁜 도에 들어가게 되는 것이다. 청·왕욱의 『동장논화』에 나오는 글이다.

注

1 염장농말淡粧濃抹: 소동파蘇東坡의 〈비온뒤 처음 개인 호수에서 술을 마시다. 飮湖上初晴後雨〉라는 제목의 시에 "물빛이 번듯번듯 날씨가 개이니 좋다. 산색이 자욱하고 비가 내리니 신기하더라. 서호西湖를 가지고 서시에 비유한다면, 엷은 화장을 하나 짙게 화장을

하나 모두가 서로 어울리더라.[水光瀲灧晴方好, 山色空濛雨亦奇, 若把西湖比西子, 淡粧濃抹總相宜.]"라는 구절에서 인용한 말이다.

2 혼화渾化: 혼연히 하나로 되어, 일체一體로 융화되는 것이다.

3 화기火氣: 노기怒氣로, 분노憤怒 혹은 분격憤激한 정서情緖를 가리킨다.

4 청나라 소매신邵梅臣이 『화경우록畵耕偶錄』에서 "옛 사람들이 글씨를 쓰거나 그림을 그리는 데 화기를 벗어나는 것이, 가장 좋은 것이라고 논하였다. 사람이 처하는 세상은 현란함이 지극하면, 평담한 데로 돌아간다. 화기를 벗어나는 것은, 배우지 않으면 할 수 없는 것이다.[昔人論作書作畵以脫火氣爲上乘. 夫人處世, 絢爛之極, 歸於平淡. 卽所謂脫火氣, 非學問不能.]"라고 하였다.

· ·

畵, 繪事也. 古來無不設色, 且多靑綠金粉, 自王洽潑墨後, 北苑·巨然繼之, 方尙水墨, 然樹身·屋宇, 猶以淡色渲暈. 迨元人倪雲林·吳仲圭·方方壺·徐幼文[1]等, 專以墨見長, 殊不知雲林亦有設色靑綠者. 畵圖遣興, 寧有定見. 古人云: "墨暈旣足, 設色亦可, 不設色亦可." 誠解人語也. ─淸·長庚『國朝畵徵錄』卷上

화는 그림 그리는 일이다. 예로부터 설색이 없었던 것은 아니다. 청록과 금분이 많이 사용되었다. 왕흡이 발묵한 뒤로 북원[董源]·거연이 계승하여, 수묵을 숭상하게 되었다. 그러나 나무 등걸이나 집에만, 옅은 색으로 선염하고 바림 하였다. 원나라 사람 예운림[倪瓚]·오중규[吳鎭]·방방호[方從義]·서유문[徐賁] 같은 이들은 먹으로만 장점을 보였으나, 운림도 청록색을 칠한 것이 있다는 것을 잘 모른다. 그림 그리는 것은 흥이 일어야, 이 같은 정견을 갖춘다.

고인이 말했다. "먹으로 바림 하여 만족하면, 색은 칠해도 되고 칠하지 않아도 된다."고 하였으니, 진실로 아는 사람의 말이다. 청·장경의 『국조화징록』 상권에 나오는 글이다.

注

1 서유문徐幼文: 명초의 화가 서분徐賁(1335~1393)이다. 자는 유문幼文이고, 호는 북곽생北郭生이다. 홍무洪武 7년(1374) 벼슬에 발탁되어 하남포정河南布政에 이르렀다. 선조의 본적은 사천四川인데, 비릉毗陵(지금의 江蘇 常州)에 살다가 후에 평강平江(지금의 江蘇 蘇州)으로 옮겼다. 시詩에 능하고 글씨를 잘 썼으며, 산수화에도 뛰어나 당시 십재자十才子의 한 사람으로 일컬어졌다. 특히 시는 고계高啓·양기楊基·장우張羽와 함께 명초明初의 오중사걸吳中四傑로 꼽혔다. 세 사람은 시명詩名을 전문으로 했으나, 그만은 그림도 아울러 잘 그려서 "소리 없는 시無聲詩(곧 그림)"를 지었다. 산수화는 동원董源의 화법을 배웠는

明, 徐賁<獅子林圖>冊

데, 대부분 건준乾皴을 사용했고 필치가 세밀했다. 때로는 안개 덮인 산봉우리와 수석水石이 빼어나게 현묘하고 담박한 그림을 그려, 왕선王詵·미불米芾·예찬倪瓚의 풍이 많았다.

..

五色原于五行, 謂之正色, 而五行相錯雜以成者謂之間色, 皆天地自然之文章.

夫古人作畵必表裏俱到, 筆畵已刻入縑素, 其所設色又歷久如新, 終古不脫, 且其古渾之氣, 若自中出, 想其作時必非若後人摽掠外貌, 但求一時美觀已也. 「人物瑣論·設色瑣論」—清·沈宗騫『芥舟學畵編』卷四

오색은 오행에 근원하여 정색이라 하고, 오행이 서로 섞여서 이룬 것을 간색이라 하는데, 모두가 천지자연의 내포된 뜻이다.

고인이 그린 그림은 표리가 모두 주도면밀하다. 필획이 비단 바탕에 표현되고, 채색한 것이 오래 지나도 새로 칠한 것 같지만, 끝내 옛 모습을 벗어나지 않는다. 게다가 예스럽고 혼연한 기운이 절로 나온 것 같다. 작품을 제작할 때 후인들이 외모를 훔쳐갈 것 같지 않아서, 당시의 미감만 구했을 뿐이라는 생각이 든다. 청·심종건의 『개주학화편』 4권「인물쇄론·설색쇄론」에 나오는 글이다.

..

凡畵自尺幅以至尋丈之巨幛, 皆有分量[1]. 尺幅氣色, 其分量抵丈許者三之一; 三四尺者半之. 大幅氣色過淡, 則遠望無勢, 而弊于瑣碎; 小幅氣色過重, 則晦滯有餘, 而淸晰不足. 又當分作十分看: 用重靑綠者三四分是墨[2],

六七分是色; 淡青綠者六七分是墨, 二三分是色; 若淺絳山水, 則全以墨爲主, 而其色則無輕重之足關矣. 但用青綠者, 雖極重能勿沒其墨骨爲得. 設色時須時時遠望, 層層加上, 務使重處不嫌濃墨, 淡處須要微茫, 草木叢雜之致, 與煙雲縹緲之觀, 相與映發, 能令觀者色舞[3]矣. 且當知四時朝暮明晦之各不同, 須以意體會, 務極其致. 又畵上之色, 原無定相, 于分別處, 則在前者宜重, 而在後者輕以讓之, 斯遠近以明. 於圓圖處, 則在頂者宜重, 而在下者輕以殺之, 斯高下以顯. 山石峻嶒, 蒼翠中自存脈絡; 樹林蒙密, 而翁鬱[4]之處不令模糊. 兩相接處, 故作分明, 獨欲現時, 須敎逈別. 設色竟[5], 懸于高處望之, 其輕重明暗間, 無一毫遺憾, 乃稱合作矣.「人物瑣論·設色瑣論」一清

· 沈宗騫『芥舟學畵編』卷四

모든 그림은 몇 자의 화폭부터 몇 길의 커다란 폭까지 모두 분량이 있다. 몇 자의 화폭 기색은 분량이 몇 길쯤 되는 것의 삼분의 일과 맞먹고, 서너 척은 몇 길 되는 것의 절반과 맞먹는다. 큰 화폭의 기색이 너무 엷으면, 멀리서 볼 때 기세가 없어서 자질구레해지는 폐단이 생긴다. 작은 화폭의 기색이 너무 무거우면, 막히는 나머지 분명함이 부족하다.

또 작품을 분석하여 전체를 봐야 한다. 무거운 청록을 사용하는 것은 삼사 분량이 먹이고, 육칠 분량이 색이다. 맑은 청록을 사용하면 육칠 분량이 먹이고, 이삼 분량이 색이다. 천강산수 경우는 전체를 먹 위주로 하고, 색은 경중이 충분하면 쓰지 않아도 관계없다. 청록만 사용할 경우에는 매우 무겁더라도 먹을 몰골법으로 사용하지 말아야 한다. 채색할 때마다 멀리서 보고 차례대로 칠해 올리는 데, 무거운 곳은 짙은 먹이 싫증나지 않도록 힘써야 하고, 엷은 곳은 미묘하며 아득해야 한다.

초목이 떨기지어 섞인 경치와 안개구름이 피어오르는 경관이 서로 눈부시게 빛나면, 보는 자들의 기색을 드날리게 할 수 있다. 사계절 아침저녁의 밝고 어두움이 다르다는 것도 알아서, 뜻을 몸소 이해하고 경치에 매우 힘써야 한다.

또 그림에 색을 올리는 것은 원래 정해진 모습이 없고, 앞뒤를 구분해서 앞의 것은 무겁고, 뒤의 것은 가볍게 해야, 원근이 분명하다.

모호한 곳은 꼭대기는 무겁게 하고, 아래는 가볍게 매듭지어야, 위아래가 드러난다.

산과 바위가 높고 험하면, 푸른 중에 저절로 맥락이 존재한다.

나무와 숲이 빽빽하면, 무성한 곳은 모호하지 않게 해야 한다.

두 가지 모양이 교차되는 곳은 분명하게 그리고, 특별히 나타내려고 할 때는 멀게 구별해야 한다. 설색을 마치고 높이 걸어놓고 보면 경중과 명암 사이에 조금도 유감이 없어야 합당한 작품으로 칭송된다. 청·심종건의 『개주학화편』 4권「인물쇄론·설색쇄론」에 나오는 글이다.

注

1 분량分量: 분수分數, 역량力量, 경중輕重이나 심천深淺, 서로 다름, 차이 등을 이른다.
2 이삼분시묵二三分是墨: 명明 청淸이래로 무거운 청록靑綠도, 필묵으로 기초를 잡은 뒤에 그린다. 따라서 먹으로 이삼십 퍼센트 그린다는 것을 말한다.
3 색무色舞: '색비미무色飛眉舞'로 풍채는 드날리고 눈썹은 춤추는 듯 한 것이다. 기쁨과 득의에 찬 기색과 표정을 이르는 말이다.
4 옹울翁鬱: 수목이 무성한 모양이다.
5 경竟: 종료, 마치는 것이다.

春景欲其明媚. 凡草坡樹梢, 須極鮮妍, 而他處尤欲黯淡以顯之. 故作春景不可多施嫩綠之色. 今之爲春景者, 穠艶滿紙, 皆混作初夏之景, 非也. 點綴之筆, 但用草綠[1], 若草坡向陽之處, 當以石綠爲底, 嫩綠爲面, 而巒頭石面則不得用靑綠夏景欲其蔥翠. 山頂石巓, 須綠面加靑, 靑面加草綠. 凡極濃翠處, 宜層層傳上, 不可貪省漫堆, 致有煙辣氣息. 凡著重色, 皆須分作數層, 每層必輕礬拂過[2], 然後再上. 樹上及草地亦然. 凡嵌靑綠者, 必以草綠拂過一二遍, 始合盛夏時神色, 而不沒其墨[3], 自然鬱勃[4]可觀.

秋景欲其明淨. 疏林衰草, 白露蒼葭, 固是淸秋本色, 但作畫者多取江南氣候. 八九月間其氣色乃乍衰于極盛之後, 若遽作草枯木落之狀, 乃是北方氣候矣. 故當于向陽坡地, 仍須草色芊綿, 山石用靑綠後, 不必加以草綠, 而于林木間, 間作紅黃葉或脫葉之枝, 或以赭墨間其點葉, 則蕭颯[5]之致自呈矣.

冬景欲其黯淡[6]. 一切景物惟松・柏・竹及樹之老葉者可用老綠, 餘惟淡赭和墨而已. 凡寫冬景, 當先以墨寫成, 令氣韻已足, 然後施以淡色. 若雪景則以素地爲雪, 有水處用墨和老綠, 天空處用墨和花靑, 若工致重色, 則可粉鋪其雪處. 「人物瑣論・設色瑣論」一淸・沈宗騫『芥舟學畫編』卷四

봄 경치를 밝고 아름답게 하려면, 풀 언덕이나 나뭇가지는 반드시 매우 선명하고 곱게 하며 다른 곳은 어둡게 해야 봄빛이 나타난다. 따라서 춘경은 어린 녹색을 많이 칠하면 안 된다. 요즘에 춘경을 그리는 자들은 꽃이 무성하고 아름다움이 종이에 가득하여, 모두 초여름 풍경과 혼돈되는 잘못이 있다. 점철하는 필치는 초록색만 사용한다. 풀이 난 언덕에 해가 비치는 곳에 석록을 바닥에 칠하면 어린 녹색 면이 된다. 반면에 산꼭대기 바위엔 청록을 쓰면 안 된다.

여름 경치는 짙푸르게 해야 한다. 산꼭대기 바위정상은 녹색 면에 청색을 더하고,

청색 면에 초록을 더해야 한다. 매우 짙푸른 곳은 층층이 칠해 올리는 데, 너무 생략하거나 아무렇게나 쌓아올리면 안 되고, 경치에 연기의 매운 기운이 있어야 한다. 무거운 색을 칠할 때는 몇 층으로 나누어 그리는 데, 층마다 백반을 가볍게 칠한 뒤에 다시 칠한다. 나무나 풀이 있는 곳도 그렇게 한다. 깊은 골짜기의 청록도 초록을 한 두 차례 골고루 칠해야, 무성한 여름철과 신색이 조화되어 먹색에 묻히지 않고, 자연히 생기가 가득하여 볼 만하다.

가을 풍경은 맑고 깨끗해야 한다. 성근 숲 시든 풀과 이슬 내린 희끗희끗한 갈대 등이 실로 맑은 가을의 본색이지만, 그리는 자들은 대부분 강남의 기후를 취한다. 팔구월 사이의 기색은 매우 무성한데, 갑자기 시든다. 갑자기 풀이 마르고 낙엽이 지는 모습을 그리면 북방의 기후이다. 따라서 양지바른 언덕에는 풀색이 이어지게 해야 한다. 산과 돌은 청록을 사용한 후 초록을 가할 필요 없으나, 숲과 나무 사이에는 간간히 붉고 누런 잎이나 잎이 떨어진 가지를 그린다. 더러는 자묵으로 잎 사이를 찍으면, 쓸쓸한 정치가 저절로 드러날 것이다.

겨울 풍경은 암담해야 한다. 모든 경물 중에 소나무·잣나무·대와 나무의 묵은 잎에만 짙은 녹색을 사용하고, 나머지는 옅은 자색에 먹을 섞어서 사용할 뿐이다. 겨울 풍경을 그리려면, 먼저 먹으로 그려서 기운이 충분하면, 나중에 옅은 색을 칠한다. 설경은 흰 바탕을 눈으로 하고, 물이 있는 곳에는 먹에 짙은 녹색을 섞어 사용하며, 하늘에는 먹에 화청색을 섞어 사용한다. 공필화 채색화는 눈이 있는 곳에 호분을 칠해도 된다. 청·심종건의 『개주학화편』 4권 「인물쇄론·설색쇄론」에 나오는 글이다.

注

1 초록草綠: 『개자원화보芥子園畵譜』에 초록은 "전화靛花 육 분과 등황藤黃 사 분을 섞으면 노록老綠이고, 전화 삼 분과 등황 칠 분을 섞으면 눈록嫩綠이 된다."라고 나온다.

2 경반불과輕礬拂過: 아교가 섞인 백반수를 가볍게 칠한다는 말이다.

3 부몰기묵不沒其墨: 먼저 그린 먹을 덮어버리지 않는 다는 것이다.

4 울발鬱勃: 기세가 왕성함, 생기가 가득함, 무성한 것이다.

5 소삽蕭颯: 비바람이 초목을 두드려서, 나는 소리를 형용하는 말이다. 쓸쓸함, 상쾌하고 자연스러움 등을 형용한다.

6 암담暗淡: 음침함, 어두컴컴함을 이른다.

墨曰潑墨, 山色曰潑翠, 草色曰潑綠, 潑[1]之爲用最能發畫中之氣韻. 今以一樹一石, 作人物之小景, 甚覺平平, 能以一二處潑色酌而用之, 便頓有氣象, 趙承旨〈鵲華秋色〉眞迹, 正潑色法也. 「人物瑣論·設色瑣論」—淸·沈宗騫『芥舟學畫編』卷四

먹은 발묵한다 하고, 산색은 발취한다 하며, 풀색은 발록한다고 말한다. 발이 그림에서 기운을 가장 잘 드러내는 것이다. 지금 나무 하나 돌 하나를 인물 소경에 그렸는데 너무 평범하다고 느끼면, 한두 곳에 발색법을 참작하여 이용하면, 갑자기 생기가 있게 된다. 조승지[趙孟頫]의 〈작화추색〉 진적이 발색법을 사용한 그림이다. 청·심종건의 『개주학화편』 4권「인물쇄론·설색쇄론」에 나오는 글이다.

元, 趙孟頫<鵲華秋色圖>卷

注

1 발潑: 먹 즙이나 색 즙을 붓에 머금고 준쇄皴刷하는 것이 '발'이다. 발묵潑墨·발색潑色은 용묵用墨과 용색用色이 모두 습윤하고, 기세가 널찍하여 붓 자욱이 보이지 않으며, 뿌려서 표현된 것 같다.

人之顔色自嬰孩以至垂老, 其隨時而變者, 固不可以悉數, 卽人各自具者, 亦不可以數計, 今試論其大槪.

所謂蒼者乃是氣色最老之意, 不論紅白皆有之. 此色非脂赭所能擬, 要于未上粉色時, 先將淡墨捽其重處, 若皮有細皴, 則當以淡筆依其肉縷細細皴好, 大約一面之最蒼[1]處, 在天庭[2]鼻準兩顴, 蓋風日所觸, 必先到數處, 故蒼色獨甚耳. 旣上粉色後, 或應黃或應赤, 再以色籠之, 如墨不足亦可補上也.

所謂黃者卽蒼色之未甚者, 故其所著之處, 皆與蒼同. 若歷年數久便是蒼色也. 在用墨時不必預爲計慮. 上粉色後以淡赭水漸漸漬上不可一次便足, 致不潤澤. 且人之面色本如淺色花瓣, 無有一處勻者, 畫者借此以著筆墨, 卽藉此以成氣韻, 粗心[3]看去不過統是一色, 細意求之則此重而彼輕, 此淺

而彼深, 能一一無差, 自然神情[4]逼肖矣.

所謂紅者乃是人之血色也, 而血有衰旺之分, 于是面色有榮瘁之別, 當于黃色旣成之後, 觀其幾處是血色發現, 以臙脂破極淡水, 漸次漬之, 便覺氣色融洽[5]. 又有一種通面紅潤之色, 當于上粉色後先通以淡紅水敷之, 復于赭色內添少脂水加其應重處, 亦分作數層上之乃得.

白者人之肉色也, 肉色本白如玉, 血紅而皮黃, 三者和而成是色. 若是靜藏之人, 不經風日, 自能白晳光瑩, 更須有一段光潤之色方爲有生氣. 上色時須粉薄而膠淸, 粉薄則色不滯, 膠輕能令粉色有玉地. 今人不解其理, 不論老少早上一層厚粉, 一片平白, 雖有好筆已經抹然[6], 于是粉上加色, 無非痕跡, 且是死色. 夫色旣死矣, 安望神之活動哉!

此則蒼黃紅白之不同者也. 「傳神·分別」—淸·沈宗騫『芥舟學畫編』卷三

사람의 얼굴색이 갓난아기 때부터 늙을 때까지 수시로 변하는 것을 실로 다 셀 수가 없다. 사람들이 각자의 면모도 숫자로 헤아릴 수가 없다. 지금 시험 삼아 대개를 논하겠다.

창백하다는 것은 기색이 모두 늙었다는 의미이다. 젊은이와 늙은이를 따질 것 없이 모두 창백함을 지녔다. 창백한 기색은 연지와 자색으로 비유할 수 있는 것이 아니다. 요컨대 호분을 올리기 전에 먼저 담묵으로 중요한 곳을 가려서 표현해야 한다. 피부에 잔주름이 있다면 옅은 필치로써 살의 주름에 의거하여, 잔주름을 자세하게 표현하는 것이 좋다. 모든 얼굴에서 가장 창백한 곳은 이마의 중앙과 콧마루와 양쪽 광대뼈이다. 이곳은 대개 바람과 햇살이 몇 군데에 먼저 닿기 때문에, 창백한 색이 유독 심할 뿐이다. 호분을 올린 뒤에는 황색을 칠해야 할 곳과 혹은 적색을 칠해야 할 곳이 있으면 다시 색으로 덮는다. 먹이 부족해도 보완하여 올리면 된다.

누렇다고 하는 것은 창백한 색이 심하지 않기 때문에 황색을 칠해야 할 곳은 모두 창백한 색과 같이 한다. 오랜 세월을 겪어서 창로한 색이 되는 것과 같다. 먹을 사용할 때에 미리 고려할 필요는 없다. 흰색을 올린 후 묽은 자색 물로써 점점 적셔 올린다. 한 차례 칠하여서는 만족할 수 없고 윤택하지 않게 된다.

게다가 사람의 얼굴색은 본래 옅은 꽃잎 색과 같아서 같은 색이 한 곳도 없다. 그리는 자가 색을 빌려서 그리는 것은 색으로 기운을 이루는 것이다. 소홀한 생각으로 지나쳐 보면, 모두 한 색에 불과하다. 세심한 마음으로 탐구하면 이곳은 무겁고 저곳은 가벼우며 이곳은 얕고 저곳은 짙은 곳 하나하나가 어긋나지 않아서, 자연히 기색이 똑같아질 것이다.

붉다고 하는 것은 사람 혈색이다. 혈색은 쇠약하고 왕성한 구분이 있기 때문에, 얼굴색이 화사하거나 초췌한 구분이 있다. 황색이 칠해진 다음에는 혈색을 드러내야 할 몇

곳을 살펴보고, 연지에 매우 맑은 물을 타서 점점 적시면 기색이 잘 어울리는 것을 느낄 것이다. 특히 전체 얼굴에 불그레한 색이 있는데, 호분을 올린 후에 먼저 전체 얼굴에 담홍색 물을 칠하고, 다시 자색 안에 약간의 연지 물을 넣어서 무거운 곳에 덧칠해야 한다. 이 역시 나누어서 몇 층으로 올려야 어울린다.

흰 것은 사람의 살색이다. 살빛은 본래 옥처럼 희고, 피는 붉으며, 피부는 누렇다. 세 가지가 합쳐져 살색을 이루는 것이다. 조용히 은거하는 사람 같으면, 바람과 햇살을 쏘이지 않아 저절로 흰빛이 환하게 빛날 것이다. 한 곳에 더욱 윤택한 색이 있어야 생기가 있게 된다. 색을 올릴 때의 호분은 옅고 아교는 맑아야 한다. 호분이 옅어야 색이 엉기지 않고, 아교가 가벼워야 흰색이 옥 같은 바탕을 유지할 수 있다.

지금 사람들은 위에서 논한 이치를 이해하지 못하고, 노소를 따지지 않고 일찍부터 한 층의 두터운 호분을 올려서 모두 흰색으로 납작하고 평평하게 한다. 훌륭한 필치로 그렸더라도 뭉개져 없어진다. 때문에 호분에 덧칠한 색은 흔적이 있지만 죽은 색이다. 모든 색이 이미 죽었는데, 어떻게 정신이 움직이기를 바라겠는가!

이것은 창蒼·황黃·홍紅·백白 등의 색이 달라야하는 것이다. 청·심종건의 『개주학화편』 3권 「전신·분별」에 나오는 글이다.

注

1 창蒼: 청색, 회백색, 연한 청색, 나이가 들어 보이는 것이다. *창로蒼老는 용모나 목소리가 나이가 들어 보임, 또는 나무 따위가 오래된 것이다. * 창백蒼白은 핏기가 없이, 해쓱하고 푸른 기가 도는 상태를 이른다.
2 천정天庭: 이마의 중앙을 이른다.
3 조심粗心: 소홀함, 세심하지 못함을 이른다.
4 신정神情: 사람의 얼굴에 나타나는, 기색이나 표정인 얼굴빛이다.
5 융흡融洽: 어울려 합치되는 것으로, 조화롭다, 융화하다, 잘 어울리는 것이다.

設色不以深淺爲難, 難于彩色相和, 和則神氣生動, 否則形迹宛然, 畵無生氣.

靑綠山水異乎淺色, 落墨務須骨氣爽朗. 骨氣旣淨, 施之靑綠, 山容嵐氣藹如也. 宋人靑綠多重設, 元 明人皆用標靑頭綠[1], 此亦唐法耳.

設色妙者無定法, 合色妙者無定方, 明慧人多能變通之. 凡設色須悟得活用, 活用之妙非心手熟習不能. 活用則神来生動, 不必合色之工而自然姸麗.

東坡試院時, 興到以朱筆畵竹, 隨造自成妙理. 或謂竹色非朱, 則竹色亦

非墨可代, 後世士人遂以爲法. 僕所見如文衡山 唐六如 孫雪居[2] 陳仲醇[3] 皆畫之. 此君譜中昔多墨綏, 今有衣緋矣. —淸·方薰『山靜居畫論』

　색을 짙게 칠하거나 옅게 칠하는 것은 어려운 것이 아니다. 색채를 서로 조화시키는 것이 어렵다. 조화를 이루면 신령한 기운이 생동한다. 조화를 이루지 못하면 형적은 닮아도 그림에 생동하는 기색이 없다.

　청록산수가 옅은 천강산수와 다른 것은 붓을 댈 때 골기를 활달하게 하는 데 힘쓰는 것이다. 골기가 맑아 청록색을 쓰면, 산 모습과 안개기운이 자욱한 것 같다. 송나라 사람들은 청록색을 대부분 무겁게 썼지만, 원나라와 명나라 사람들은 모두 표청과 두록을 사용하였다. 이것도 당나라 사람이 사용했던 법이다.

　설색을 묘하게 하는 자는 일정한 법이 없다. 색을 조합하여 잘 쓰는 자도 일정한 방법이 없다. 총명한 사람은 다양하게 변통시킬 수 있다. 모든 설색은 활용하는 방법을 깨달아야 한다. 활용하는 묘함은 마음과 손에서 익숙하게 익히지 않으면 그릴 수가 없다. 활용하면 신채가 생동할 것이다. 반드시 색을 조합하는 공을 들이지 않아도 자연히 곱게 된다.

　소동파가 화원에서 시험 볼 때, 흥이 이르러 붉은색의 붓으로 대를 그렸는데, 그리는 대로 저절로 묘리가 이루어졌다. 어떤 이가 이르길, 대는 붉은 색이 아니고, 대 색도 먹이 대신할 수 있는 것이 아니다. 후세 사인들이 마침내 법으로 삼았다고 하였다. 제가 본 문형산[文徵明]·당육여[唐寅]·손설거[孫克弘]·진중순[陳繼儒] 같은 이들이 모두 대를 그렸다. 대에 관한 화보 가운데 먹색 끈으로 묶은 것이 많다. 지금은 붉은 색을 입힌 것이 있다. 청·방훈의 『산정거화론』에 나온 글이다.

注

　1 표청標靑: 청색의 종류로 매화편梅花片을 유발 속에 담고, 약간의 물을 부어 유봉으로 찧는다. 가루를 만들어 다른 그릇에 쏟아서 맑은 물을 조금 넣어 휘저으면, 잠시 후에 상층·중층·하층이 생긴다. 그 중에 가운데 층에 속하는 청색을 말한다. * 두록頭綠도 같은 방법으로 수비水飛하여, 세 종류로 나누는 것 중에 가장 먼저 층의 녹색을 이른다.

　2 손설거孫雪居: 명나라 화가 손극홍孫克弘(1533 혹 1532~1611)이다. 자는 윤집允執이고, 어떤 곳에는 극굉克宏으로 되어 있다. 호는 설거雪居이며, 송강松

明, 孫克弘<花鳥圖>冊

江(지금의 上海市) 사람이다. 태자소사太子少師 손승은孫承恩의 아들이다. 음보蔭補로 응천부치중應天府治中이 되고, 이어 한양태수漢陽太守로 나갔다가 사직하고 낙향, 동교東郊의 옛집에 추림각秋琳閣을 수축하고 골동·서화를 많이 수장하고는 이를 감상하며 세월을 보냈다. 글씨와 그림에 능했다. 산수화는 마원馬遠, 운산雲山은 미불米芾, 화조花鳥는 서희徐熙와 조창趙昌, 수묵죽석水墨竹石은 문동文同, 난초蘭草는 정사초鄭思肖, 도석인물道釋人物은 양해梁楷의 화법을 배워 자유자재로 그렸다. 글씨는 전서·예서·해서를 잘 썼다. 만년에는 일체를 버리고 묵매墨梅만 그렸는데, 자못 아취雅趣가 있었다.

3 진중순陳仲醇: 명나라 화가 진계유陳繼儒의 자가 '중순'이다.

按語

원래 붉은 대는 없다. 중국문인들이 묵희墨戱로 붉은 색으로써 대 그리기를 좋아했다. 북송北宋의 소식이 처음 시작하였다. 꽃도 먹색은 없다. 중국 전통화훼에 먹으로 꽃 그리기를 좋아하여서, 북송의 윤백尹白이 그리기 시작했다. 반천수潘天壽가 『청천각화담수필聽天閣畫談隨筆』에서 "그림 그리는 일은 원래 정신이 완전하고, 뜻이 풍족하면 최고의 경지이다. 어떻게 채색이 먹빛과 붉은 빛에 달렸겠는가? 구방고九方皐가 말을 볼 때 오로지 말의 신준神駿함 만 보았으니, 자연히 암컷이나 수컷, 검은 색이나 누런 색 사이에 있지 않았다."고 하였다.

..

山水用色, 變法不一. 要知山石陰陽, 天時明晦, 參觀筆法墨法, 如何應赭·應綠·應墨水·應白描, 隨時眼光靈變, 乃爲生色. 執板[1]不易, 便是死色矣. 如春景則陽處淡赭, 陰處草綠. 夏景則純綠·純墨皆宜, 或綠中入墨, 亦見翠潤. 秋景赭中入墨設山面, 綠中入赭設山背. 冬景則以赭墨托陰陽留出白光以膠墨逼白爲雪. 此四季尋常設色之法也. 至隨機應變, 或因皴新別[2], 或因景離奇[3], 又不可以尋常之色設之. 「論設色」―淸·鄭績『夢幻居畫學簡明』

산수에서 색을 사용하여 변화시킬 수 있는 법이 하나가 아니다. 산과 돌의 음양과 절기의 밝고 어두움을 알아야 한다. 필법과 묵법을 대조관찰해서 어떻게 해야 자색이 부합하고, 녹색이 부합하며, 수묵이 어울리고, 백묘가 어울리는지를 알려면, 때에 따라서 안목이 영활해야 살아 있는 색이 된다. 판에 박은 듯이 집요하여 고칠 수 없으면 죽은 색이다.

봄 경치의 양지는 옅은 자색이고 음지는 초록이다. 여름 풍경은 순 녹색과 순 먹색이 모두 어울린다. 더러 녹색에 먹을 넣어도 푸른색이 습윤해 보인다. 가을 경치는 자색에 먹을 넣어 산의 정면을 칠하고, 녹색에 자색을 넣어서 산 뒷면을 칠한다. 겨울 풍경은 붉은 먹으로 음양을 돋보이게 하고, 흰 빛을 남기고, 아교 섞은 먹을 흰 곳에 바짝 붙여

서 눈을 그린다. 이것이 사계절의 일상적인 설색 방법이다.

기회에 따라서 변화하는 것은 어떤 것은 준법 때문에 신선하고 특별하며, 어떤 것은 경치가 특이하기 때문에 일반적인 방법으로 채색해도 안 된다. 청·정적의 『몽환거화학간명』 「논설색」에 나오는 글이다.

注

1 집판執板: 집요하게 판에 박은 듯이, 융통성이 없는 것이다.
2 신별新別: 신선하고 특별한 것이다.
3 이기離奇: 완전히 특이한 것을 비유한다.

王石泉[1]論著色法云: 有正必有輔. 用丹砂宜帶胭脂, 用石綠宜帶汁綠, 用赭石宜帶藤黃, 用墨水宜帶花靑……單用則淺薄, 兼用則厚潤, 至其濃淡得意, 天機活潑, 又其筆之妙, 工夫之熟, 非可以言傳也. —淸·迮郞『三萬六千頃湖中畵船錄』[2]

왕석천[王迮縉]이 채색법에 관하여 말했다. 채색에 정이 있으면, 반드시 보가 있어야 한다. 단사를 사용하면, 연지기를 띠어야 한다. 석록을 사용하면, 즙록기를 띠어야 한다. 자석을 사용하면, 등황기를 띠어야 한다. 먹물을 사용하면, 화청기를 띠어야 한다. ……한색만 사용하면 천박하고, 겸해서 사용하면 두텁고 윤택하여, 농담이 마음에 들며, 천기가 활발하고, 필치도 묘하여 공부가 익숙해진다. 이런 것은 말로 전할 수 있는 것이 아니다. 청·책랑의 『삼만육천경호중화선록』에 나오는 글이다.

注

1 왕석천王石泉: 청나라 화가 왕술진王迮縉이다. 호가 석천石泉, 강소江蘇 태창太倉 사람이다. 왕원기王原祁의 손자이다. 산수를 매우 깊이 공부하여, 가학을 잘 전승했다고 한다.
2 『삼만육천경호중화선록三萬六千頃湖中畵船錄』: 책랑迮朗이 지은 1권의 책이다. 그가 본 그림을 기록한 것으로, 명대明代와 청초淸初 사람들의 작품이 많다. 같은 시대 사람들이 증정한 것까지도 언급하였다. 제발題跋과 인장印章도 상세하게 기재하였고, 간간히 평론도 첨가했다.

..

趙文敏之細攢點, 文衡山全師之, 用之靑綠山石甚宜, 水墨者亦深秀可喜.

設色每幅下筆須先定意見, 應設色與否及靑綠澹赭, 不可移易也.

大癡 山樵多赭色, 雲林則水墨多, 然余舊藏嬾瓚〈浦城春色〉乃大靑綠, 舟車人物, 並似北宋人, 眞不可思議.

設大靑綠, 落墨時皴法須簡, 留靑綠地位, 若澹赭則繁簡皆宜.

靑綠染色只可兩次, 多則色滯, 勿爲前人所誤.

凡山石用靑綠渲染, 層次多則輪廓與石理不能刻露[1], 近于晦滯[2]矣. 所以古人有勾金法[3], 正爲此也. 勾金創于小李將軍, 繼之者燕文貴[4] 趙伯駒 劉松年諸人, 以及明之唐子畏 仇十洲往往爲之, 然終非山水上品. 至趙令穰 張伯雨[5] 陳惟允[6], 後之沈啓南 文衡山, 皆以澹見長, 其靈活處似覺轉勝前人. 惟吳興 趙氏家法靑綠盡其妙. 蓋天姿旣勝, 兼有士氣, 固非尋常學力所能到也. 王石谷云: "余于是道參究三十年, 始有所得." 然石谷靑綠近俗, 晚年尤甚, 究未夢見古人. 南田用澹靑綠, 風致蕭散, 似趙大年, 勝石谷多矣. 用赭色及汁綠總宜和墨一二分, 方免炫爛之氣.

赭色染山石, 其石理皴擦處, 或用汁綠澹澹加染一層, 此大癡法也.

唐子畏每以汁綠和墨染山石, 亦秀潤可愛.

靑綠山水之遠山宜澹墨, 赭色之遠山宜靑, 亦有純墨山水而用靑·赭兩種遠山者. 江貫道時有之.

世俗論畫皆以設色爲易事, 豈知渲染之難, 如兼金[7]入鑪, 重加煅鍊, 火候稍差, 前功盡棄. —淸·錢杜『松壺畫憶』

조문민[趙孟頫]이 자세하게 모아 찍은 태점은 문형산[文徵明]이 완전히 배웠다. 청록색의 산과 돌에 사용하면 잘 어울리며 수묵화에 사용해도 깊이 빼어나서 좋을 것이다.

설색은 모든 화폭에 붓을 댈 때 생각을 먼저 결정하여, 설색할 때 채색을 하느냐 않느냐는 여부와 청록과 옅은 자색을 칠하는 견해가 바뀌면 안 된다.

대치[黃公望]와 산초[王蒙]는 자색을 많이 사용했다. 운림[倪瓚]은 수묵을 많이 사용했다. 내가 오랫동안 소장한 난찬[倪瓚]의 〈포성춘색도〉는 대부분 청록색이라 배와 수레 인물이 모두 북송사람의 그림 같다. 참으로 불가사의하다.

청록을 칠하는 데는 먹으로 그린 준법이 반드시 간단해야 한다. 청록색 칠할 자리를 남겨야 하지만, 옅은 자색 같은 것은 번잡하거나 간단해도 모두 어울린다.

청록을 칠하는 데는 단지 두 차례를 칠해야 좋고, 많이 칠하면 색이 막히니 옛사람들의 잘못을 범하지 말아야 한다.

모든 산과 돌에 청록색으로 선염하는 것은 여러 차례 칠하면 윤곽과 돌결이 다 들어

나지 않아서, 흐리멍덩한 것에 가깝게 된다. 때문에 옛사람들은 구금법으로 이런 것을 바로잡았다. 구금법은 소이장군[李昭道]에서 시작되어, 계승한 자가 연문귀·조백구·유송년 같은 사람이다. 명나라에 이르러 당자외[唐寅]·구십주[仇英]가 종종 구금법을 사용하였지만, 끝내 산수화에서 상품은 아니었다. 조영양·장백우·진유윤에 이르렀고, 후에 심계남[沈周]·문형산[文徵明]이 모두 옅은 것으로 장점을 보여서, 영활한 곳에는 전인들보다 우수함을 느끼는 것 같았다. 오흥조씨[趙孟頫]의 가법은 청록이 묘함을 다하였다. 타고난 자질이 빼어나고, 사부기를 겸했기 때문에 실로 보통의 학력으로 도달할 수 있는 것이 아니다.

北宋, 燕文貴<雪山行旅圖>軸

왕석곡[王翬]이 말하였다. "내가 화도를 애써 연구하여 30년 되자 터득하였다." 그러나 왕휘의 청록산수도 저속한데 가까웠고, 말년에는 더욱 심해져 결국 고인의 경지를 꿈에도 볼 수 없었다. 남전[惲壽平] 옅은 청록색을 사용해 풍치가 쓸쓸해서 조대년을 닮았지만, 왕휘보다 우수한 점이 많았다. 자색과 녹즙을 쓰는데 모두 먹 일이 분을 섞어야, 현란한 기운을 면한다.

자색으로 산과 바위를 칠할 때, 돌결과 준찰하는 곳에 더러 옅은 녹즙을 한 층 가하는 것은 대치[黃公望]의 화법이다.

당자외[唐寅]는 항상 녹즙에 먹을 섞어서, 산과 바위를 칠하였는데도 빼어나고 윤택하여 사랑스럽다.

청록산수에서 먼 산은 옅은 먹으로 해야 하고, 자색인 먼 산도 푸르게 해야 하며, 순전히 먹으로 그리고 청색과 자색 두 종류로 먼 산을 그리는 것도 있다. 강관도[江參]가 때때로 그렇게 그린 것이 있다.

세속에서 그림을 논하는데 모두 색칠하는 것을 쉬운 일로 여긴다. 선염하는 어려움은 가치가 배가되는 금을 화로에 넣어서 거듭 단련할 때, 불의 세기가 조금이라도 다르면, 앞에 공들인 것을 모두 다 버리게 되는 것과 같다는 것을 어떻게 알겠는가? 청·전두의 『송호화억』에 나온 글이다.

注

1 각로刻露: 산세 따위가 모조리 드러나는 것이다.

2 회체晦滯: 생기가 없이, 흐리멍덩한 것이다.

3 구금법勾金法: 금색으로 윤곽을 그리는 방법이다.

4 연문귀燕文貴: 북송의 화가이다. 오흥吳興 사람. 이름은 귀貴 혹은 문계文季라고도 한다. 본래 군인이었으나, 태종太宗 때 제대하여 서울에 머물면서 산수화와 인물화를 그려 거리

852

北宋, 燕文貴<溪山樓觀圖>軸

元, 陳惟允<詩意圖>

에 내어다 팔며 생활했다. 마침 도화원圖畫院의 대조待詔로 있던 고익高益의 눈에 띄어, 그와 함께 상국사相國寺의 벽화를 그리고 그의 천거로 도화원 지후祗候가 되었다. 그는 그림을 처음에 하동河東 출신의 화가 학혜郝惠에게 배웠으나, 뒤에는 독자적인 화법으로 그려 스스로 일가를 이루었다. 그의 산수화는 아주 정묘하면서도 청아淸雅했다. 특히 쓸쓸한 시골의 새벽 달, 고요한 강에 내리는 저녁 비, 대나무 숲의 저녁 놀, 소나무 우거진 골짜기의 잔설殘雪 등 사철의 경치를 즐겨 그려, 세상에서는 이를 '연가燕家의 경치'라고 불렀다. 〈칠석야시도七夕夜市圖〉〈박선도해도舶船渡海圖〉 등을 남겼다.

5 장백우張伯雨: 원나라 서화가 장우張雨(1277~1348)이다. 도사道士. 전당錢塘 사람. 일명 천우天雨이고, 자는 백우伯雨이며, 호는 구곡외사句曲外史이고, 도호道號는 정거자貞居子이다. 견문이 넓고 학식이 많았으며, 시문詩文과 글씨·그림이 도가道家 중에서 제일이라는 평을 들었다. 그림은 목석木石을 잘 그렸다. 필치가 고아古雅했으며, 간혹 독필禿筆로 인물을 점철하여 아주 운치가 있었다.

6 진유윤陳惟允: 원말 청초의 화가 진여언陳汝言이다. 임강臨江(지금의 江西 靖江) 사람이고, 자는 유윤惟允이며, 호는 추수秋水이고, 진여질陳汝秩의 아우이다. 산수·인물화를 잘 그려 형과 함께 이름을 떨쳤으며, 형은 대염大髥, 아우는 소염小髥이라고 불리었다. 원말元末의 반란 지도자의 한 사람인 장사성張士誠의 군사에 가담했었다. 1368년 주원장朱元璋에 의해 명나라가 건국되자 천거로, 제남 경력濟南經歷에 임명되었다가 모종 사건에 연좌되어 사형을 당했다. 산수화는 동원董源·거연巨然·조맹부趙孟頫 등의 화법을 배워 청윤淸潤한 그림을 그렸으며, 특히 왕몽王蒙과 교분이 두터웠다. 시詩에도 능하여 『추수헌품秋水軒稟』이란 시집을 남겼다. 작품에 〈계산추제도溪山秋霽圖〉〈나부산초도羅浮山樵圖〉 등이 있다.

7 겸금兼金: 보통의 금보다 값이 갑절인 품질이 좋은 황금을 이른다. 『맹자孟子』「공손추公孫丑」하에 "전일에 제나라에서 왕이 겸금 1백 일을 주시자 받지 않으셨고, 前日於齊, 王餽兼金一百而不受,"라고 나온다. 조기趙岐가 주注에서 "겸금은 좋은 금이라, 가치가 보통 금보다 갑절이다."고 하였다.

書以墨爲主, 以色爲輔. 色之不可奪墨, 猶賓之不可淪主也. 故善畫者靑綠斑爛而愈見墨采之騰發.

水墨設色畫則以花靑·赭石·藤黃爲主而輔之以胭脂·石綠,　此外皆不必
用矣.

藤黃中……亦加可以胭脂,　以之畵霜紅葉最得蕭疏冷艶之致;　胭脂中加
以花靑卽成紺紫, 夾葉雜樹亦可點綴也; 石綠惟山坡及夾葉或點苔用之, 却
不可多用; 雪景可用鉛粉, 然不善用之, 頓成匠氣. —淸·盛大士『谿山臥遊錄』

그림은 먹을 위주로 하고 색이 보조한다. 색이 먹을 뺏을 수 없는 것은 손님이 주인
과 섞여서 어지럽게 할 수 없는 것과 같다. 때문에 그림이 잘 된 것은 청록색이 울긋불
긋한데도, 더욱 먹빛이 발산함을 보게 된다.

수묵이나 채색화는 화청·자석·등황을 위주로 하고, 연지·석록으로 보충한다. 이외
는 모두 사용할 필요 없다.

등황 중에 …… 연지를 첨가한다. 그것으로 단풍잎을 그리면 쓸쓸하고, 냉염한 정취
를 모두 얻을 수 있다. 연지에 화청을 넣으면 감자가 된다. 협엽이나 잡수에도 점철할
수 있다. 석록은 산기슭과 협엽이나 태점에 사용한다. 많이 쓰면 안 된다. 설경은 연분
을 써도 좋지만, 좋지 못한 것을 쓰면, 갑자기 광기가 생긴다.청·성대사의 『계산와유록』에 나오
는 글이다.

..

簡淡高古, 畵家極難事. 能脫脂粉氣[1], 便是近代好手. 此幅稿本得之黃鶴
樓邊骨董家. 款字模糊. 煙雲水石, 以墨爲之. 山樹俱不著色, 大米略兼披麻.
樹外沙洲, 或隱或現. 桃花數叢, 以粉和胭脂點出. 簡非不用筆, 淡非不用墨,
別有一種高古之趣. 妙處全在脂粉而脫盡脂粉俗氣, 的是宋以前手筆.

畵春色易, 畵秋色難. 柳綠·桃紅, 但以顏色渲染自得. 丹楓翠柏則別有
凌霜傲雪氣象. 必須有筆有墨, 庶可得秋色之眞, 盡秋色之妙. 古云: “秋色
勝于春色”, 信然.

凡畵紅葉不可以數點了事. 蓋楓葉之外, 霜樹中別有數種, 葉不墜地, 色
若丹砂, 眞有紅于二月花者. 三株·五株, 十株·八株, 江 浙間往往有此妙
景. —淸·邵梅臣『畵耕偶錄』

간단하며 담담하고 고상하며 예스럽게 하는 것이 화가의 가장 어려운 일이다. 여자
가 화장한 티를 벗을 수 있으면, 근대의 좋은 솜씨이다. 이 폭의 고본은 황학루 부근의
골동품 가게에서 얻었다. 낙관한 글자를 알아볼 수 없고, 안개와 구름과 물과 돌은 먹

으로 그렸다. 산과 나무에는 모두 채색하지 않고, 미불의 준법에 약간 피마준을 겸했다. 나무 외에 모래사장은 더러는 숨고 더러는 나타냈다. 복숭아 꽃 몇 무더기를 호분에 연지를 섞어 찍어서 표현했다. 간단한 것은 붓을 사용하지 않았고, 담한 것은 먹을 사용하지 않았다. 별다른 일종의 고상하고 예스런 정취가 있다. 묘한 곳은 완전히 연지와 호분에 있지만 화장한 속기를 모두 벗었다. 확실히 송나라 이전의 작품이다.

봄색은 그리기 쉽고 가을색은 그리기 어렵다. 버드나무의 녹색과 복숭아의 붉은 색은 채색으로만 선염하면 저절로 된다. 붉은 단풍과 푸른 잣나무는 서리와 눈을 업신여기는 기상이 특별하게 있다. 반드시 붓이 있고 먹이 있어야 거의 가을색의 진의를 얻고, 가을 색의 미묘함을 다할 수 있다. 옛날에 말하였다. "가을 색이 봄빛보다 낫다." 진실로 그렇다.

붉은 잎을 그리려면, 몇 개의 점을 찍어서 끝내면 안 된다. 단풍잎 외에 서리 내린 나무 가운데 있는 다른 몇 종류는 잎이 땅에 떨어지지 않고 색이 단사 같다. 참으로 2월의 꽃보다 붉은 것이 있다. 3그루·5그루·10그루·8그루가 있다. 강소성 절강성 사이에, 이따금 이런 묘한 경치가 있다.

注

1 지분기脂粉氣: 연지와 분으로, 여성적인 태도나 여자 티를 비유한다.

作畵固屬藉筆力傳出, 仍宜善用墨, 善于用色. 筆墨交融[1], 一筆而成枝葉, 一筆而分兩色, 色猶渾涵[2]不呆, 此用筆運墨到佳境矣. 用墨如用色, 亦須分出幾種顔色, 一一分佈, 始有墨成五色之妙. 設色亦然, 所謂用色如用墨, 用墨如用色, 則得法矣.

萬物初生一點水, 水爲用大矣哉! 作畵不善用水, 件件醜惡. 嘗論婦女姿容秀麗名曰水色, 畵家悟得此二字, 方有進境. 第一畵絹要知以色運水, 以水運色, 提起[3]之用法也. 畵生紙要知以水融色, 以色融水, 沉瀋[4]之用法也. 二者皆賴善于用筆, 始能傳出眞正神氣, 筆端一鈍則入惡道矣. ─淸·松年 『頤園論畵』

그림을 그리는 것은 필력을 빌려서 전하는 것이다. 여전히 먹과 색채를 잘 사용해야 한다. 필묵이 서로 어우러져 한 필치로 가지와 잎을 이루고, 한 필치로 두 가지 색을 나누어야만, 색이 함축되어 우둔하지 않게 된다. 이것이 용필 용묵으로 아름다운 경지에 이르게 되는 것이다. 용묵을 용색같이 하려면, 몇 종류의 채색을 나누어 하나하나

배치시켜야, 먹이 오색을 이루는 묘함이 있게 된다. 색깔을 칠하는 것도 그러하다. 용색을 용묵 같이 하고 용묵도 용색 같이 하면 방법을 터득하게 될 것이다.

모든 사물은 처음에 한 방울의 물에서 생기니, 물의 용도가 클 것이다! 그림을 그릴 적에 물을 잘 쓰지 못하면, 한 건 한 건마다 추악해질 것이다. 일찍이 부녀자 모습의 수려함을 논하여 '수색'이라고 부른다. 화가가 이 두 글자를 깨달아야만, 진보하는 경지가 생길 것이다.

제일 먼저 비단에 그림을 그릴 적에는 색깔로써 물을 운용하고, 물로써 색을 운용하는 것이 제론하는 용법임을 알아야 한다. 생지에 그림을 그릴 적에는 물로써 색을 융화시키고, 색으로써 물을 융화하는 것이 침착하게 살핀 용법임을 알아야 한다. 이들 두 가지는 모두 붓을 잘 써야만, 진정한 정신과 기운을 전할 수가 있다. 붓끝이 하나같이 둔하면, 나쁜 길로 빠질 것이다. 청·송년의 『이원논화』에 나오는 글이다.

注

1 교융交融: 융합하여, 어우러지는 것이다.
2 혼함渾涵: 넓고 깊음, 포함함, 함축된 것을 이른다.
3 제기提起: 언급하다, 분발시키는 것이다.
4 침심沉瀋: 침착함과 생각함이 깊은 것이다.

紫多發惡紅主新 자줏빛이 많으면 붉은 색의 신선함이 없고
黃色少了多主淡 황색이 적으면 신선함이 많으며
綠色大了也不新 녹색이 많아도 신선하지 못하고
上樣三色均可用 위의 세 가지 색은 모두 쓸 만하지만
惟有紫少畵眞新.[1] 자줏빛이 적은 그림이 참으로 새롭다.

紫是骨頭綠是筋, 配上紅·黃色更新.[2] 紅間黃, 喜煞娘; 紅冲紫, 臭其屎.[3] 畵畵無正經, 新鮮就中.[4] 「色彩訣」—謝昌—輯『濰縣[5] 年畵[6] 口訣』, 見『美術』1963年 第2期

자줏빛은 골이고 두록은 근이라서, 그림에서 홍·황색을 배합하면 더욱 신선하다. 홍에다 황을 섞으면, 아가씨를 기쁘게 한다. 홍색에 자주를 섞으면 똥냄새가 난다. 그림을 그리는 데 정도가 없지만 신선함을 그림 속에 이루는 것이다. 사창일이 편집한 『유현연화구결』 「색채결」인데, 『미술』 1963년 제2호에 보인다.

사창일謝昶—의 **注**

1 이 한 수는 유현濰縣의 연화年畵에 사용된 몇 종류의 안색이 구도 중에서 차지하는 비중을 말한 것이다. 이 구결에서 말하는 것은 홍색紅色이 연화에서 주된 색이다. 이 색이 '주신主新(신선한 뜻)'의 작용을 일으킨다. 민간 예술인들이 말하길, 황색이 많으면 화면이 '발사發傻(멍해진다)'라고 한다. 황색이 너무 적은 그림도 '주담主淡(신선하지 못함)'하다. 동시에 색과 색 사이에 일기逸氣의 느낌이 조금도 없어서, 화면이 침울해진다. 녹색은 찬색이라, 너무 많이 사용하면 신선감이 없다. "上樣三色均可用"은 홍색紅色·황색黃色·녹색綠色 세 가지 색은, 모두 사용할 수 있다는 말이다. 구결 중에서 반복하여, 자색이 지나치게 많으면 안 된다고 말하고, 많으면 그림이 '발오發惡'하여 신선함이 적다는 것이다.

2 자줏빛은 연화 중의 색도色度에서 흑黑을 사용해야 한다고 한 것은, 이것이 다른 안색과 섞여 색도 상에서 대비되어, 그림 중에서 '골격骨骼'을 일으키는 작용을 해서 화면에 경박함이 없게 된다. 유년 연화는 일반적으로 홍紅(桃紅포함)을 위주로 한다. 녹색은 홍색과 대비되는 색이다. 그림 중에서 녹색을 통과함에 따라, 홍색과 대비되는 것이다. 이에 녹색은 화면 중에서, '근筋'의 작용을 일으킨다. 홍색과 호아색은 녹색과, 자색과 대비되는 색이다. 이러한 안색은 한 곳에서 배합하므로, 대비되어 그림도 선명하고 곱게 되는 것이다.

3 두 종류의 다른 안색이 모여서 어떤 한 부분에 있으면, 두 종류의 다른 효과가 생긴다. 홍색과 황색을 섞으면, 모두 명쾌하고 강렬해진다. 홍색과 자색을 섞으면 모두 침울해진다.

4 색을 칠하는 데는 일정한 규칙이 없다. 자연 현상에 근거하여 그린다는 말도, 완전한 것은 아니다. 그림 효과가 좋기만 하면, 신선해질 것이다.

5 유현濰縣: 명대에 유주濰州를 강등시켜 둔, 현縣의 이름이다.

6 연화年畵: 중국의 독특한 그림 양식의 하나이다. 설날 실내에 붙이는 그림으로, 송대에 이미 연화에 대한 기록이 나온다. 오곡五穀의 풍작·봄소春牛·어린아이 풍경·화조花鳥 따위를 소재로 하여 색채를 인쇄한다. 선이 단순하며 색은 선명하고, 화면이 번화하다.

詩書論

시화론

시와 그림은 다른 두 종류의 예술이다. 시는 언어예술이나 시간예술에 속하고, 그림은 조형예술이나 공간예술에 속한다. 따라서 이들은 상류층과 함께하는 예술영역에 속한다. 중국고대 화론에서 시와 그림 간의 밀접한 관계가 더욱 많다고 논술하였다. 북송의 소식이 당나라 왕유의 그림과 시는 "그림 가운데 시가 있고, 시 가운데 그림이 있다."하고, 또 "시와 그림은 본래 같은데, 자연스런 공교함과 청신함이다."[1]라고 제시했다. 북송의 장순민이 "시는 형상이 없는 그림이고, 그림은 형상이 있는 시이다."[2]라고 하였다. 시와 그림도 진실과 구체적이며 전형적인 형상을 통하여 작자의 강렬한 감정을 묘사하고, 보는 자의 상상과 연상을 불러일으켜야 예술적인 매력이 생긴다.

시와 그림 간에는 다른 점이 있으며 같은 점도 있는데, 각기 장점도 있으며 단점도 있다. 남송의 오룡한이 "그림으로 그리기 어려운 경지는 시를 모아서 완성한다. 읊기가 어려운 시는 그림으로 보충한다."[3]고 하였다. 이 말은 시와 그림이 결합할 필요성을 말했을 뿐만 아니라 시와 그림이 결합할 수 있음을 설명한 것이다.

동양화에 함유된 "시취"는 두 종류의 견해가 있다. 첫 번째 종류는 시와 그림이 표면적으로 결합하는 것이다.

1. 시에 의지하여 그리는 것이다. 즉 시인이 서술한 경지나 사상을 이용하여 그리는 것이다. 역사상 맨 먼저 시를 이용하여 그린 것은 후한後漢의 유포劉褒인데, 그가 『시경』의 내용을 그린 「북풍시北風詩」와 「운한시雲漢詩」는 모두 춥거나 더운 느낌이 있다. 후대에 동진의 대규戴逵도 「혜경거시嵇輕車詩」를 그렸고, 고개지도 항상 혜강의 시를 그렸는데, 모두 "오현을 타는 손은 그리기 쉽고, 날아가는 기러기를 보는 눈은 그리기 어렵다手揮五絃易, 目送飛鴻難]."고 여겼다. 시를 그림으로 그려서 시화를 합하여 한 권의 책으로 편집한 책이 출판된 것은 명대부터 시작되었다. 『당시오언화보唐詩五言畵譜』·『당시육언화보唐詩六言畵譜』·『당시칠언화보唐詩七言畵譜』·『초목화시화보草木花詩畵譜』 같은 것들이다.

2. 그림을 시제로 삼는 것이다. 즉 시인이 그림에 있는 시의 감정을 인용하여 표현하기 때문에 그림의 제재나 대상을 첨가하여 시를 짓는 것이다. 청나라 왕사정王士禎과 심덕잠沈德潛이 제화시는 당나라 두보가 처음 만든 것이라고 모두 말하지만, 실제로 일찍이 육조시대에 몇몇 시인들이 그림부채나 그림병풍에 제화시를 썼다. 동진東晉 도섭桃葉의 「답왕단선答王團扇」·제齊·산山 거원巨源의 「영칠보화단선詠七寶畵團扇」·양梁

1) 蘇軾, 『東坡題跋』. "王維詩畵, 畵中有詩, 詩中有畵", "詩畵本一律, 天工與淸新"
2) 張舜民, 『畵墁集』卷一. "詩是無形畵, 畵是有形詩"
3) 吳龍翰, 「野趣有聲畵」. "畵難畵之景, 以詩湊成; 吟難吟之詩, 以畵補足."

趙佶의 <畫題>

포자경鮑子卿의 「영화선詠畵扇」·북제北齊 초각佾慤의 「병풍屛風」 같은 것들이다.(정복보丁福寶의 『전한삼국남북조시全漢三國南北朝詩』에 보인다.) 다만 이 당시의 제화시는 보편적이지는 않았다.

당나라 때에 시가와 회화가 번성하게 발달함에 따라 제화시도 출현하여 아름다운 국면을 다투었는데, 두보에 이르러 제화시가 처음 나타났다. 그것은 청나라 방훈이 말한 "원래 제화시도 노련해야만 필치가 그림과 같다."[4]는 것과 같이, 당나라나 그 이전의 제화시는 모두 그림에 쓰지 않았다. 송대에 문인화운동이 일어남으로 말미암아 제화시가 진보발전하게 되었다. 문동·소식·미불·미우인 같은 이들은 대량의 제화시를 지었지만, 대부분은 그리기 전에 쓰거나 그린 뒤에 발문으로 썼을 것이다.

그림에서 고찰할 수 있는데, 그림에 제를 쓴 것은 송나라 휘종 조길을 제일인자로 추대해야 할 것이다. 그가 그린 〈금계부용도錦鷄芙蓉圖〉·〈양용석도樣龍石圖〉·〈납매산금도蠟梅山禽圖〉·〈오색앵무도五色鸚鵡圖〉 같은 것들은 모두 그림에 제한 시가 있다.

원·명·청 이래로 제화시가 매우 성행하여, 문인화가인 예운림·심석전·석도·정판교·조지겸·오창석 등은 그림을 그릴 때마다 거의 제를 썼고, 제를 쓰면 반드시 시를 지어서 시화가 서로 합쳐서 서로 돕고 보충하여 장점을 더욱 잘 나타내어, 그림 중의 정경을 분명하게 밝힐 수 있고, 그림 밖으로 우의를 분명하게 펼칠 수 있었다. 남송의 손소원孫紹遠이 편집한 『성화집聲畫集』 8권에 기록된 것은 당·송나라의 작품으로, 중국 최초의 제화시집이다. 청나라 진방언陳邦彦이 편집한 『역

北宋, 趙佶<芙蓉錦鷄圖>軸

4) 方薰, 『山靜居畫論』. "自來題畵詩亦惟此老使筆如畫."

唐, 王維<江干霽雪圖>(송모본)

대제화시』1백24권은 명대까지의 시인 8천9백여 수를 수집한 것으로 중국제화시를 집대성한 대작이다.

두 번째 종류의 견해는 시와 그림의 내면적인 결합이다. 즉 그림의 구상·장법·형상·색채를 시로 나타내는 것이다. 이것은 그림 상에 제시가 없어도 시의 의경이 있기 때문에, 동양화도 "형상이 있는 시, 소리가 없는 시[有形詩, 無聲詩]."라고 한다. 왕유의 그림은 모두 "소리가 없는 시"이다. 그가 그린 〈강간설제도〉권 같은 것을 보고난 뒤에

石濤<山水圖>軸

는 사람들로 하여금 저절로 그의 시 "강물은 하늘과 땅 밖으로 흐르고, 산은 나타났다 사라졌다 하는데[江流天地外, 山色有無中]"라고 한 〈한강임조漢江臨眺〉 양 구절이 곧장 생각나게 한다. 그의 많은 시에도 곳곳마다 있는 "화경"을 특별한 형상으로 나타내어, 그림을 보면 끝없이 회상하게 하여 사람을 깊이 감동시킨다. 이런 것이 시와 그림이 내면적으로 결합하는 동양화의 독특한 특색이다. 소식이 왕유의 그림을 평하여 "그림 가운데 시가 있다[畫中有詩]"고 생각한 것도 시와 그림이 내면적으로 결합한 데에서 나온 것이다.

一

味摩詰之詩, 詩中有畵[1]; 觀摩詰之畵, 畵中有詩[2]. 詩曰: "藍溪白石出, 玉川紅葉稀. 山路元無雨, 空翠濕人衣."[3] 此摩詰之詩. 或曰: "非也, 好事者以補摩詰之遺." 〈書摩詰藍田[4] 煙雨圖〉—北宋·蘇軾『東坡題跋』

마힐[王維]의 시를 음미하면 시 가운데 그림의 뜻이 있고, 왕유의 그림을 보면 그림 가운데 시정이 있다. 시에 이르길 "남계에서 흰 돌이 드러나고, 옥천에 서리 맞은 잎이 드물도다. 산길엔 원래 비가 내리지 않았는데, 푸른색의 안개가 사람 옷을 적신다."고 한 것이 왕유의 시이다. 어떤 이가 말하였다. "이것은 마힐의 시가 아니고, 시 짓기 좋아하는 자들이 왕유가 다하지 못한 뜻을 보충한 것이다." 북송 소식의 『동파제발』 〈서마힐남전[4] 연우도〉시에 나온다.

注

1 시중유화詩中有畵: 왕유는 경물묘사를 잘하여, 그의 시를 읽으면 자신이 그림 가운데 있는 것 같다. 그 뒤에 시경詩境의 그윽한 아름다움도 형용하는 말이 되었다. 『선화화보宣和畵譜』에 말하였다. "왕유는 그림을 잘 그려 산수에 더욱 정묘하다. 그의 고원한 생각을 보면, 처음에는 그림으로 나타내지 않았고, 때로는 시편 중에 이미 저절로 화의를 갖춘 것이다.[維善畵, 尤精山水, 觀其思致高遠, 初末見于丹靑, 時時詩篇中已自有畵意.]" 따라서 "꽃이 지니 적적하여 산새가 울고, 버들 푸르니 사람이 강을 건너는 구나[洛花寂寂啼山鳥, 楊柳靑靑渡水人]"라는 것과 "개울물 따라 끝까지 가보기도 하고, 앉아서 구름 피어나는 것을 보기도 한다.[行到水窮處, 坐看雲起時]"라는 것과 "흰 구름 돌아보니 합쳐서, 푸른 아지랑이 들어가 볼 수 없네[白雲回望合, 靑靄入看無]" 같은 구절들은 모두 그림을 그릴 때에 본받은 것이다.
2 화중유시畵中有詩: 그림 속의 시의詩意가 풍부한 것이다. 『당조명화록唐朝名畵錄』에서 왕

唐, 王維〈長江積雪圖〉 卷(송모본)

淸, 原濟〈山水圖〉册

宋, 蘇軾〈枯木怪石圖〉

유를 설명하여 "〈망천도〉는 산골짝이 가득 서리어 있고, 구름과 흐르는 물이 날아 움직이고, 뜻은 속세 밖으로 벗어나니, 괴이함이 붓끝에서 나오네.[〈輞川圖〉, 山谷鬱鬱盤盤, 雲水飛動, 意出塵外, 怪生筆端]"라고 하였다.

3 시왈詩曰: 이시가 『왕우승집王右丞集』에는 보이지 않는다. 남계藍溪는 옥천玉川은 모두 망천輞川이 수원水原이다.

4 남전藍田: 현명縣名으로 지금 섬서성陝西省에 속하며, 장안현長安縣 동남東南에 있다. 또 산 이름으로, 남전현藍田縣 동남쪽에 있는데, 미옥美玉이 나와서 옥산玉山으로 불리기도 한다. 현 남쪽에 망천輞川이 있는데, 망곡수輞谷水라고도 부른다. 당나라 왕유의 별장이 이곳에 있는데, 풍경이 아름다웠다고 한다. 왕유의 〈망천도輞川圖〉를 황산곡黃山谷이 미묘한 경지에 들었다고 칭송하였다. 여기의 〈남전연우도藍田煙雨圖〉도 왕유가 그린 것이다.

按語

왕유王維가 이른 "시중유화詩中有畵, 화중유시畵中有詩"는 각종 예술 가운데 분명하게 표현하는 상통적相通的인 규율과 특징을 가지고 있다. 이런 상통적인 규율과 특징은 소식蘇軾이 비로소 천명해서 화가들의 주의注意를 끌었다. 일반 화가만은 시와 그림을 겸하여 장기를 날릴 수가 없다. 원元·명明 시대에 는 시詩·서書·화畵를 결합하는 풍조가 비로소 매우 성행하였지만, 원체화파院體畵派나 절파浙派는 여전히 그림 위에 이름 하나만 썼다. 왕유의 '화중시畵中詩'는 시의詩意가 그림 안에 있는 것이지 별도로 제나 시를 쓴 것은 아니다. 원대元代 이후로 그림 위에 제시를 많이 썼지만, 그림 가운데 시를 온축시킨 것이 아니고, 그림 위에 시가 있어야 하다는 것으로 변해버렸다. 그 후에도 몇몇 그림 위에 제한 시가 있는 데, 그림과 일정하게 밀접한 관계가 있는 것은 아니다.

文者無形之畵, 畵者有形之文, 二者異迹而同趣.〈東坡居士畵怪石賦〉─北宋·孔武中[1]
『宗伯集』卷一

글은 형상이 없는 그림이고, 그림은 형상이 있는 글이다. 두 가지가 자취는 다르지만 취지는 같다. 북송·공무중의 『종백집』 1권〈동파거사화괴석부〉에 나오는 글이다.

注

1 공무중孔武中: 송나라 사람이다. 문중文仲의 아우이고, 자는 상보常父이다. 벼슬은 예부

시랑禮部侍郞·보문각 대제寶文閣待制·홍주 지주사洪州知州事, 원우元祐의 당인黨人으로 몰려 삭적되었다. 시부詩賦를 잘 했다. 저서에 『시서논어설詩書論語說』·『금화강의金華講義』등 모두 백 여 권이다.

- -

李侯有句不肯吐, 淡墨寫作無聲詩. 「次韻子瞻子由題〈憩寂圖〉」―北宋·黃庭堅『山谷集』

이후[李公麟]는 글을 갖추어 말하는 것을 좋아하지 않고, 담묵으로 소리 없는 시를 그렸다. 북송·황정견의 『산곡집』「차운자첨자유제〈게적도〉」에 나오는 글이다.

按語
남송의 조맹영趙孟潁이 "그림을 소리 없는 시라고 하는 데, 현철이 흥을 기탁하는 것이다畵謂無聲詩, 乃賢哲寄興.」"라고 하였는데, 명나라 주존리朱存理의 『철망산호鐵網珊瑚』에 인용한 것이 보인다.
* 명나라 말기 강소서姜紹書가 지은 중국화사전中國畵史傳인 『무성시사無聲詩史』는 이 뜻을 취한 것이다.

宋, 無款〈憩寂圖〉

- -

詩是無形畵, 畵是有形詩. 〈跋百之詩畵〉―北宋·張舜民[1] 『畵墁集』卷一

시는 형상 없는 그림이고, 그림은 형상 있는 시다. 북송·장순민의 『화만집』1권 〈발백지시화〉에 나오는 글이다.

注

1 장순민張舜民: 북송 섬서陝西 빈주邠州 사람이다. 자가 운수芸叟이고, 호는 부휴거사浮休居士·정재汀齋이다. 휘종徽宗 때 벼슬이 이부 시랑吏部侍郞이었으나, 소성紹聖(1094~1098) 연간에 원우당인元祐黨人에 연루되어 균주均州로 귀양 갔다가, 소흥紹興(1131~1162)초에 다시 직학사直學士가 되었다. 평생 글씨를 잘 썼으며 그림을 좋아하여 화제와 평이 정확하며, 당시 사대부가

『畵墁錄』

에 소장된 대부분의 명화는 그의 감정을 거쳤다. 산수화도 잘 그렸다. 저서에 『화만록畵墁錄』·『화만집畵墁集』이 있다.

현내, 陶冷月<梅竹圖>

東坡戲作有聲畵, 嘆息何人爲賞音.〈題所畵梅竹〉─南宋·周孚[1]『蠹齋鉛刀編』

동파[蘇軾]가 장난삼아 소리 있는 그림 그렸는데, 누가 감상할지 탄식할 뿐이다. 남송·주부의 『두재연도편』 「제소화매죽〉의 글이다.

注

1 주부周孚: 송나라 제남濟南 사람이다. 자는 신도信道이고 호는 두재蠹齋이다. 건도乾道(1165~1173) 연간에 진사하여 벼슬이 진주교수眞州敎授였다. 시를 잘 지었고, 사지詞旨가 맑고 빼어나며, 문장을 애써 다듬지 않아서 자연에 가깝다. 『두재연도편蠹齋鉛刀編』이 있다.

少陵翰墨無形畵, 韓幹丹靑不語詩.─淸·馮應榴[1]『蘇文忠公詩合注卷五十·韓幹馬』

소릉[杜甫]은 한묵으로 형상을 그린 것이 없다. 한간은 단청[그림]을 시로 읊지 않았다. 청·풍응류의 『소문충공시합주15권·한간마』에 나오는 글이다.

注

1 풍응류馮應榴: 청나라 절강浙江 동향桐鄕 사람이다. 자는 성실星實·이중詒曾이고, 호는 종식거사踵息居士이다. 건륭乾隆(1736~1795) 연간에 진사하여 벼슬은 홍려시경鴻臚寺卿·강서 포정사江西布政使였고, 저서에 『소문충공시합주蘇文忠公詩合注』가 있다.

按語

"무성시無聲詩"는 "유형시有形詩"와 "유성화有聲畵"는 "무형화無形畵"

와 서로 비교하는 것은 서양의 전통시와 그림을 대비하는 것과 뜻이 유사하다.

* 기원전 5백년 그리스 철학가·시인 세모니데스Semonides가 "그림은 말없는 시이고, 시는 말하는 그림이다."고 하였다.

* 이탈리아의 대화가 레오나르도 다 빈치leonardo da vinci(1452~1519)가 "시와 그림을 구별하는 것은 '그림은 벙어리의 시이고, 시는 맹인의 그림이다.' 두 가지 모두 각기 자연을 모방할 수 있고, 모든 각종 도덕풍습을 밝힐 수 있으며, …….[詩畵之區別: '畵是啞巴詩, 詩是盲人畵.' 兩者都各盡已能模仿自然, 都能用來闡明各種道德風習,…….]"고 하였다. 대면戴勉이 편역編譯한 1979년 인민미술출판사판 『다 빈치가 그림을 논함[芬奇論繪畵]』에 보인다.

..

右丞詩[1]云: "夙世謬詞客[2], 前身應畵師", 蓋自道也. 右丞詩與李 杜抗行[3], 畵追配[4]吳道子, 畢宏[5] 韋偃[6]弗敢平視[7]. 至今讀右丞詩者則曰有聲畵, 觀畵者則曰無聲詩. 以余論之, 右丞胸次灑脫[8], 中無障礙, 如冰壺[9]澄澈, 水鏡淵渟[10], 洞鑒肌理[11], 細現毫髮, 故落筆無塵俗之氣, 孰謂畵詩非合轍也.

—明·吳寬語. 見近代李佐賢『書畵鑑影』

우승[王維]의 시에서 말한 "전생에 잘못된 시인이었고, 전신은 당연히 화가였을 것이다."라는 것은 왕유 자신을 말한 것이다. 왕유의 시는 이태백이나 두보와 견줄만하고, 그림은 오도자와 나란하고, 필굉이나 위언이 감히 경시하지 못한다. 지금 왕유의 시를 읽는 자들은 곧 소리 있는 그림이라 하였고, 왕유의 그림을 보는 자들은 곧 소리 없는 시라고 한다.

唐, 王維<輞川圖>

그리하여 내가 논하건대, 왕유는 가슴속이 깨끗하여 심중에 거리낌이 없고, 마치 얼음 같이 맑아서 물이 깊게 고인 것이 거울에 비치는 것과 같으니, 표면을 분명하게 살펴서 털끝까지 자세하게 표현했기 때문에, 붓을 댈 적에 저속한 기운이 없는 것이다. 그러니 누가 우승의 그림과 시가 법도에 합치되지 않는다고 하겠는가? 명·오관의 말이다. 근대 이좌현의 『서화감영』에 보이는 글이다.

注

1 왕유王維의 시 〈우연작6수偶然作六首〉 중에 일부를 인용한 것이다. 그 시의 내용은 다음과 같다.

老來懶賦詩	늙으면서 시 짓는 것도 게을러져
惟有老相隨.	오직 늙음을 서로 따를 뿐이네.
宿世謬詞客	전생은 잘못된 시인이었지만
前身應畵師.	전신은 마땅히 화가였으리.
不能捨餘習	남은 습관 끝내 버리지 못해
偶被世人知.	우연히 세상에 알려지고 말았네.
名字本皆是	이름이란 원래 모두 그런 것
此心還不知.	이 마음은 오히려 알지 못하네.

* 이 시는 왕유가 시인 겸 화가라는 데 만족함을 표현한 것에 불과하다. 시와 그림 양자의 관계에 대해서는 어떠한 견해도 나타나 있지 않다. 왕유가 자연경물을 묘사한 시 중 어떤 것은 확실히 "시 가운데 그림이 있다"는 경계이다.

2 숙세夙世: 전생前生이다. 사객詞客의 객客은 사람을 뜻하며 글 쓰는 사람이다.
3 항행抗行: 정도나 등급 따위가 서로 비슷하거나 같은 것으로 서로 맞먹는다는 의미이다.
4 추배追配: '비미媲美'와 같으며 가지런히 맞먹음을 의미한다.
5 필굉畢宏: 당나라 하남河南 사람으로, 송석松石을 기이하고 고아古雅하게 잘 그렸다.
6 위언韋偃: 당나라 장안長安 사람으로, 일명 언鷗이고 안마鞍馬와 기린麒麟을 잘 그렸다.
7 평시平視: 평등하게 보거나 경시하는 것이다.
8 쇄탈灑脫: 구속받지 않은 자유로움이나 깨끗함을 이른다.
9 빙호冰壺: 얼음을 담아두는 작은 병인데, 전의되어 마음이 순결함을 형용하는 말이다.
10 수경연정水鏡淵渟: 물에 깊게 고인 것이 거울 같이 비치는 것이다.
11 동감기리洞鑒肌理: 사물의 표면을 분명히 살피는 것이다.

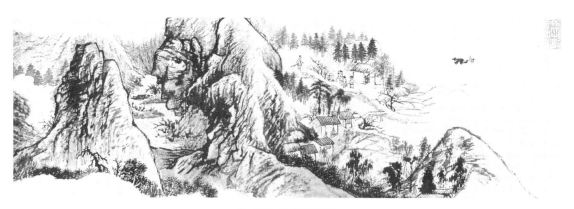

清, 石濤<桃源圖>부분

杜子美云: "花遠重重樹, 雲輕處處山." 此詩中畵也, 可以作畵本矣. 唐人畵〈桃源圖〉, 舒元輿[1]爲之記云: "煙嵐草木, 如帶香氣. 熟視詳玩, 自覺骨夏青玉, 身入鏡中." 此畵中詩也, 絶藝入神矣. 『詩畵』—明·李贄『焚書』

두자미[杜甫]가 시에서 "꽃은 멀고 겹겹이 쌓인 나무, 구름이 산 곳곳마다 가벼이 떠 있네."하였다. 이는 시 가운데 그림이 있으니, 본뜻을 그린 것이라 할 수 있다. 당나라 사람이 그린 〈도원도〉를 서원여가 기억하고 말하길, "안개 속 초목이 향기를 띤 것 같다. 눈여겨 자세히 보니, 맑은 소리 나무에 부딪치니 자신이 거울 안에 들어온 것 같다."고 하였다. 이는 그림 가운데의 시로 빼어난 예술이 신묘한 경지에 든 것이다.
명·이지의 『분서』「시화」에 나온 글이다.

注

1 서원여舒元輿: 당나라 무주婺州 동양東陽 사람이다. 원화元和(806~820) 연간에 진사하여, 벼슬은 형부 원외랑刑部員外郞·상서랑尙書郞·동평장사同平章事였다. 이훈李訓과 친분이 있어 이훈이 감로甘露의 화禍를 당할 때 좌군左軍으로서 죽음을 당하였다. 일찍이 「모란부牧丹賦」를 지었는데, 당시에 칭송되었다. 후에 문종文宗(827~840)이 모란을 관람하는 데, 난간에 기대서 모란부를 외우자, 눈물을 흘렸다고 한다.

唐 〈舒元輿像〉

畵中詩惟右丞得之, 兼工者自古寥寥. 余雅意六法, 而氣韻生動, 吾莫猶人, 獨所心醉大癡山水此冊, 皆有其意矣.
詩在大癡畵前, 畵在大癡詩外; 恰要三百餘年, 翻身出世作怪. 沈啓南曾有此圖, 余以意爲之, 竝書六言絶. —明·董其昌『畵旨』

그림 가운데 시가 있는 것은 우승[王維]만 터득하였고, 겸하여 잘 그리는 자가 예로부터 적었다. 나는 평소에 육법의 기운생동에 뜻을 두었으니, 나는 남들과 달라서 대치[黃公望]의 산수화첩에만 심취했는데, 모두 그런 뜻이 있다.
시는 대치의 그림보다 먼저 있었고, 그림은 대치의 시 밖에 있다. 꼭 3백여 년 만에 몸을 바꾸어서 세상에 태어나서 장난친 것 같다. 심계남[沈周]도 일찍부터 이 그림이 있어서, 내가 그 뜻으로 아울러 육언절구를 쓴 것이다. 명·동기창의 『화지』에 나온 글이다.

元人之畵, 不論是某家某家, 不論意多于象, 展卷便可令人作妙詩. 又或令人一字不能言者, 洒是渠眞種子[1]耳. 然余每畵元人, 儘有元人不能到處.

詩文以意爲主, 而氣附之, 惟畵亦云. 無論大小尺幅, 皆有一意, 故論詩者以意逆志[2], 而看畵者以意尋意. 古今格法, 思乃過半[3]. —明·惲向論畵山水, 見陳夔麟
『寶迂齋書畵錄』

원나라 사람들의 그림은 어떤 작가를 논할 것 없이 의취가 형상보다 많다는 것을 말하지 않더라도, 그림을 펼치면 바로 사람들이 묘한 시를 짓게끔 한다. 또 더러는 사람들로 하여금 한 글자도 말할 수 없게 하는데, 바로 이것이 원나라 그림의 참된 힘이다. 그러나 내가 항상 원나라 사람의 그림을 그리면 원나라 사람들이 도달할 수 없는 곳을 다 표현할 수 있다.

시문은 의취를 주로하고 기운을 더하는데, 그림도 그렇다고 한다.

크고 작은 화폭을 막론하고 모두 한결같은 의취가 있기 때문에 시를 논하는 자는 의취로써 지향하는 바를 헤아리고, 그림을 감상하는 자는 의취로 맛을 느낀다. 그러면 고금의 격식과 화법은 거의 깨닫게 된다. 명·운향이 산수를 논한 것이다. 진기린의 『보우재서화록』에 보이는 글이다.

注

1 종자種子: 씨앗으로, 사물의 근원이나 근본, 유식종唯識宗이나 법상종法相宗에서 아라야식阿羅耶識 가운데 들어 있는 만유의 물심 현상을 내는 마음의 힘, 또는 그런 작용을 이르는 말이다.

2 역지逆志: 지향志向하는 바를 추측하여 그 원래의 뜻을 헤아리는 것이다. 『맹자孟子』「만장萬章」下에 "故說詩者, 不以文害辭, 不以辭害志. 以意逆志, 是爲得之."라고 나오는데, 주희朱熹가 주에 설명하길, 자기의 뜻으로 작가가 지향하는 바를 취하여야 바로 얻을 수 있다고 하였다.

3 사내과반思乃過半: '사과반思過半'으로 생각하여 깨달은 것이 많다, 능히 짐작할 수 있다는 의미이다.

世謂王右丞畵雪裏芭蕉, 其詩亦然. 如 "九江楓樹幾回靑, 一片揚州五湖白", 下連用 "蘭陵鎭"·"富春郭"·"石頭城" 諸地名, 皆邈遠不相屬. 大抵古人詩畵只取興會神到. —淸·王士禎[1]『池北偶談』卷十八

세상에서 왕우승[王維]은 눈 속에 파초를 그렸는데, 시도 그렇다고 한다. "구강의 단풍나무 몇 번이나 되살아나니, 한 줄기 양주 오호가 온통 희구나."하고서 아래 구에 이어서 "난릉진"·"부춘곽"·"석두성" 같은 지명을 썼는데, 모두 요원하여 서로 이어지지 않는다. 대개 고인들의 시화는 흥취가 생기면 정신이 이르는 것이다. <small>청·왕사진의 『지북우담』 18권에 나오는 글이다.</small>

『池北偶談』

注

1 왕사진王士禎(1634~1711): 청나라 시인이다. 건륭乾隆 연간에 고종高宗이 다시 사정士禎이란 이름을 내려 주었다. 자는 자진子眞·이상貽上이고, 호는 완정阮亭·어양산안漁洋山人·시정일로詩亭逸老이며, 산동山東 신성新城(지금의 桓台) 사람이다. 순치順治(1644~1661) 연간에 진사하여 벼슬이 형부상서刑部尚書에 이르렀다. 일찍이 자신의 시를 선별하여 『어양산인정화록漁洋山人精華錄』을 만들었고, 별도로 필기한 『거이록居易錄』·『지북우담池北偶談』 등 많은 종류가 있다.

詩中畫, 性情中來者也, 則畫不是可擬張擬李而後作詩. 畫中詩乃境趣時生者也, 則詩不是便生吞生剝[1]而後成畫. 眞識相觸, 如鏡寫影, 初何容心? 今人不免唐突[2]詩畫矣. <small>「跋畫」—淸·原濟『大滌子題畫詩跋』卷一</small>

시에서 느끼는 그림의 뜻은 성정에서 나오는 것이니, 곧 그림의 잘못은 은 이 사람 저 사람을 모방한 후에는 시를 짓는 것처럼 그리는 것이다. 그림에서 느끼는 시정은 바로 어떠한 경지에서 운치가 일어날 때에 생기는 것이니, 곧 시의 잘못은 그대로 모방한 뒤에 그림을 완성시키는 것처럼 시를 짓는 것이다. 참다운 인식이 서로 느끼면, 마치 거울에 비친 그림자를 그리는 것과 같을 것이니, 애초부터 마음 쓸 것이 있겠는가? 지금 사람들은 당돌하게 시를 짓고 그림을 그린다. <small>청·원제의 『대척자제화시발』 1권 「발화」에 나오는 글이다.</small>

注

1 생탄생박生吞生剝: '생탄활박生吞活剝'으로 통째로 삼기고 산 채로 껍질을 벗기는 것인데, 남의 시문을 어색하게 표절하거나 모방함을 비유하는 말이다.
2 당돌唐突: 무례하다, 거스르는 범촉犯觸을 뜻한다.

凡寫四時之景, 風味不同, 陰晴各異, 審時度候爲之. 古人寄景于詩, 其春曰: "每同沙草發, 長共水雲連." 其夏曰: "樹下地常陰, 水邊風最凉[1]." 其秋曰: "寒城一以眺, 平楚[2]正蒼然.[3]" 其冬曰: "路渺筆先到, 池寒墨更圓.[4]" 亦有冬不正令[5]者, 其詩曰: "雪慳天欠冷, 年近日添長.[6]" 雖值冬似無寒意, 亦有詩曰: "殘年日易曉, 夾雪雨天晴.[7]" 以二詩論畵, 欠冷·添長, 易曉·夾雪, 摹之不獨于冬. 推于三時, 各隨其令. 亦有半晴半陰者, 如: "片雲明月暗, 斜日雨邊晴.[8]" 亦有似晴似陰者: "未須愁日暮, 天際是輕陰." 予拈詩意以爲畵意, 未有景不隨時者. 滿目雲山, 隨時而變, 以此哦之, 可知畵卽詩中意, 詩非畵裏禪乎? 「四時章[9]」—淸·原濟『石濤畵語錄』

사계절 경치를 그릴 때는 맛과 분위기가 같지 않아서 흐리고 맑은 것도 각각 다르니, 때를 살피고 기후의 변화를 헤아려서 그려야 한다. 옛사람이 경치를 시로 표현하여 다음과 같이 읊었다.

봄은 "매번 물가의 모래에 들풀이 똑같이 피어나고, 길게 물과 구름이 함께 이어졌네!"
여름은 "나무아래는 땅이 항상 그늘지니, 물가의 바람이 더없이 서늘하구나!"
가을은 "쓸쓸한 성에 올라 한 번 바라보니 평평한 들판의 숲이 마침 푸르구나!"
겨울은 "길은 아득한데 붓이 먼저 이르고, 연못이 차가우니 먹이 더욱 둥글구나!"
또한 겨울의 철에 맞지 않는 것으로 다음과 같은 것이 있다.

"눈이 적어 찬 기운이 부족하고 새해가 가까우니 날이 점차 길어지는 구나!" 이 시는 겨울이 되었으나 추운 뜻이 없는 것 같다. "남은 해에 날은 쉽게 밝아오고, 골짜기의 눈이 맑은 하늘에서 내린다."

위의 두 시로 그림을 논하면 '날씨가 춥지 않다'라든가 '점차 길어진다.'라든가 '쉽게 밝아온다.'든가 '골짜기의 눈'이라는 것 등은 다만 겨울을 묘사한 것이 아니라, 세 계절에 미루어 보더라도 각기 그 철에 따르게 된다.

또한 반은 개이고 반은 흐린 것은 다음과 같은 것이다.

"조각구름에 밝은 달이 어두워지고, 기울어진 해에 비 오는 주변은 맑아진다."
또 개인 듯 흐린 듯 것으로 다음과 같은 것도 있다.

"모름지기 해 저물어 가는 것을 걱정할 것이 못되니, 하늘가의 가벼운 그늘이라"
내가 시의 의경을 집어내어 화의로 삼았으니, 경치가 때에 따르지 않는 것이 없다. 눈에 가득한 구름과 산이 때때로 변하는 것으로써 시들을 읊조리면, 그림이라는 것은 곧 시 가운데의 뜻이라는 것을 알 수 있다. 그러니, 시는 그림 속의 선이 아니겠는가?

청·원제의 『석도화어록』「사시장」에 나오는 글이다.

注

1 "樹下地常陰"에서 '陰'자가 『石濤畵譜』에는 '蔭'자로 되었다. "樹下地常陰, 水邊風最凉."는 송宋나라 갈무회葛無懷의 시 〈하일夏日〉에서 인용한 것이다.

2 평초平楚: 높은 곳에서 멀리 있는 충충한 숲들을 보면 가지런히 평평하다는 뜻이다.

3 남제南齊 사조謝脁의 시 〈군내등망郡内登望〉에서 인용한 것이다.

4 "노묘필선도路渺筆先到, 지한묵경원池寒墨更圓": 눈이 내린 경치에 길이 먼저 드러나고 연못만이 둥그렇게 눈이 녹은 모양을 그림으로 표현한 것이다.

5 시령時令: 영슝은 철 령으로 시절時節을 말한다.

6 연근일첨年近日添: 동지冬至가 지나면 낮이 길어지고 밤이 짧아지는 것을 첨장添長이라한다. 송나라 갈무회葛無懷의 시 〈호제만보湖堤晚步〉에서 인용한 것이다.

7 송나라 송자손宋自遜의 시 〈일실一室〉에서 인용하였고, 제1구는 원래 "잔년일이만殘年日易晚"이다.

8 송나라 강유唐庚의 〈잡시雜詩〉를 인용한 것이다. 제1구는 본래 "편운명외암片雲明外暗"이다.

9 「사시장四時章」: 『고과화상화어록』 제14장이다. 그림이란 여름에 그려도 겨울의 풍경을 그릴 수 있고 겨울에도 여름 경치를 그릴 수 있는 것이다. 그렇기 때문에 이 장에서는 사시의 풍경과 기상변화를 산수의 자연현상에 따라 그려야 하는데, 그 방법을 석도 자신의 특이한 방법으로 시에 비유하여 설명하고 있다. 또 시와 그림의 의경意境은 원래가 통하는 것이라 그림을 읽으면 시의 미묘한 의경을 깨닫는데 도움을 주고, 시를 음미하면 그림에 깊은 의경을 지니도록 열어준다는 것이다.

..

書法與詩文相通, 必有書卷氣, 然後可以言畵.
右丞 "詩中有畵"·"畵中有詩", 唐·宋以來悉宗之.
若不知其源流, 則與販夫牧豎何異也? 〈倣大癡設色〉一淸

· 王原祁『麓臺題畵稿』

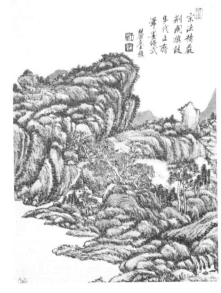

清, 王原祁〈仿古山水〉

화법과 시문은 서로 통하니, 반드시 서권기를 갖춘 뒤에야 그림을 말할 수 있다. 우승이 말한 "시 가운데 그림이 있고"·"그림 가운데 시가 있다"는 말은 당·송이래 모두가 존중하였다. 그 원류를 알지 못하면, 장사치나 목동과 무엇이 다르겠는가? 청·왕원기의 『녹대제화고』〈방대치설색〉에 나오는 글이다.

畵與詩皆士人陶寫[1]性情之事, 故凡可入詩者, 均可以入畵. 「山水·避俗」—淸·
沈宗騫『芥舟學畵編』

그림과 시는 모두 선비들이 감정을 즐겁게 하는 일이기 때문에 시에 담을 수 있는
것은 모두 그림에 담을 수 있다. 청·심종건의 『개주학화편』「산수·피속」에 나오는 글이다.

作山水須從大家入, 縱不到家, 亦不墮惡道. 有書卷氣固佳, 否則疏落蕭
散, 切不可過求工細. 友人尹艮庭嘗言某富人雕樑畵棟, 窮極精巧, 然終不
若都察院衙門之殘椽敗瓦, 反覺堂皇[1]闊大. 此言不但作畵, 卽作詩文, 以至
持身涉世[2], 當書爲座右銘也. 詩格畵品一也. 工緻而無魄力[3], 便有閨閣氣[4].

—淸·邵梅臣『畵耕偶錄』

산수를 그리는 데 반드시 대가를 따라서 입문하면, 대가의 수준에 도달하지 못하더
라도 나쁜 도에 떨어지지 않는다. 서권기가 있어야 실로 좋은데, 그렇지 않으면 듬성듬
성하고 쓸쓸하니 공세함을 지나치게 바라서는 절대 안 된다.

친구인 윤간정이 언젠가 말하길, 어떤 부자가 대들보에 조각하고 용마루에 그림을
그렸는데 매우 정교함을 다하였지만, 결국 도찰원인 관공서의 헤진 서까래나 망가진
기와장 보다 못하여, 도리어 청사가 넓고 크게만 느꼈다.

이 말은 그림 그리는 것뿐만 아니라 시문을 짓고 세상살이를 하는 처세에도 이를 좌
우명을 삼아야한다. 시의 격조와 화품은 같은 것이다. 공교로운데 박력이 없으면 아리
다운 여성의 기운이 있다. 청·소매신의 『화경우록』에 나오는 글이다.

注

1 당황堂皇: 사방의 벽이 트인 크고 넓은 전당, 관리가 집무하는 청사이다.
2 섭세涉世: 세상살이를 하는 것이다.
3 백력魄力: 정신력, 박력, 근기根氣, 패기 등을 이른다.
4 규각기閨閣氣: 여성의 기운이다.

畵有詩人之筆, 詞人之筆. 高山大河, 長松怪石, 詩人之筆也. 煙波雲岫,

路柳垣花, 詞人之筆也. 旖旎風光, 正須詞人寫照耳. —淸·戴熙『習苦齋畫絮』

그림에는 시인의 필이 있고, 문장가의 필이 있다. '높은 산과 큰 강, 오래된 소나무와 괴석'은 시인의 필이다. '안개 낀 물결과 구름 낀 봉우리, 길가의 버들이나 언덕의 꽃' 같은 것은 문장가의 필이다. '깃발이 나부끼는 풍경'은 바로 문장가가 그려야 한다. 청·대희의 『습고재화서』에 나오는 글이다.

二

畵筆善狀物, 長于運丹靑; 丹靑入巧思, 萬物無遁形. 詩筆善狀物, 長于運丹誠[1]; 丹誠入秀句, 萬物無遁情. —北宋·邵雍[2]『伊川擊壤集』卷十八

그림 그리는 붓은 사물을 형상하기 좋고 그림을 운필하는 데 장점이 있다. 그림에 교묘한 생각을 담으면, 만물은 숨긴 모습이 없다. 시를 짓는 붓도 사물을 형상하기 좋아서 생각을 운용하는 데 장점이 있다. 마음에서 빼어난 구절을 담으면 만물은 정을 숨기지 않는다. 북송·소옹의 『이천격양집』 18권에 나오는 글이다.

注

1 단성丹誠: 단심丹心과 같이 정성스런 마음이다.
2 소옹邵雍(1011~1077): 북송의 철학가이다. 범양范陽 사람인데, 뒤에 하남河南으로 옮겨 살았다. 자는 요부堯夫이고, 자호는 안락선생安樂先生·이천옹伊川翁이며, 시호는 강절康節이다. 가우嘉祐 연간에 장작감 주부將作監主簿에 발탁되었으나 사양하고, 사마광司馬光 등의 구법당舊法黨과 친교하면서 재야의 학자로서 평생을 마쳤다. 저서로 『황극경세皇極經世』·『이천격양집伊川擊壤集』 등이 있다.

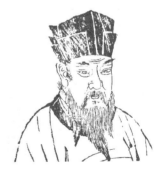

<邵雍像>

按語

이 문장의 뜻은 화필畵筆은 "형상"을 마음대로 묘사하고, 시필詩筆은 "정情"을 표현하기 좋으니 각각 자기 스스로 장점이 있다는 것을 말한 것이다.

王摩詰〈山路〉詩 "藍溪白石出, 玉川紅葉稀", 尚可入畫; "山路元無雨, 空翠
濕人衣" 則如何入畫? 又〈香積寺〉詩 "泉聲咽危石, 日色冷青松", "泉聲"·"危
石"; "日色"·"青松", 皆可描摹, "咽"字·"冷"字決難畫出. —淸·張岱[1]『琅嬛文集』卷三

왕마힐[王維]의 〈산로〉 시에 "남계에 흰 돌이 나오고, 옥천의 단풍은 드물다."라는 구
는 오히려 그림에 담을 수 있다. 그러나 "산길에 비가 내리지 않았으나, 푸른 잎에서
사람의 옷을 적신다."는 구절은 무엇을 그림에 담는가? 또 〈향적사〉 시의 "샘 소리가
높은 바위 삼키니, 햇빛이 푸른 솔에 차갑게 비치누나."라는 시구에서, "샘 소리"나 "높
이 솟은 바위"와 "햇빛"이나 "푸른 솔" 같은 것은 모두 묘사할 수 있지만 삼킨다는 "인"
자와 차다는 "냉"자는 표현하기 어렵다. 청·장대의 『난현문집』3권에 나오는 글이다.

注

1 장대張岱(1597~약 1685): 명말 청초의 문학가이다. 자가 종자宗子·석공石公이고, 호는 도
암陶庵이며, 절강浙江 산음山陰(지금의 紹興) 사람인데 항주杭州로 옮겨 살았다. 청나라 군
인들이 남으로 진군하자 산으로 들어가서 저서에 힘썼다. 문필이 청신淸新하고 때때로 해
학諧謔을 섞었다. 작품으로 산수경물과 일상의 자질구레한 일들을 많이 그렸는데, 몇 몇
작품들은 명나라가 망한 뒤, 지난날을 생각하며 슬픈 감정을 표현한 것도 있다. 『낭현문
집琅嬛文集』·『도암몽억陶庵夢憶』·『서호몽심西湖夢尋』 등이 있다.

<Laochoon群像圖>

按語

시와 그림의 구별에 관하여 18세기 독일의 미학자 레싱Lessing(1729~
1781)이 미학저서 『라오콘Laocoon』 「회화와 시의 한계에 관하여」
에서 상세하게 모두 논술하였다. 그가 인식한 회화繪畫는 선선과 색
色을 빌어서 그들을 묘사하는 동시에 공간의 물체를 함께 나열하기
때문에 회화가 사물의 운동·변화와 구성을 처리하기 마땅하지 않
다. 그러나 시가詩歌는 언어와 소리를 통하여 그들의 시간적 동작을
지속적으로 서술하기 때문에, 충분하게 똑같이 묘사하여 물체를 정
지시키기에는 시가가 마땅하지 않다. 따라서 회화는 조형예술을 제
작하는데 인물의 성격을 완성시켜야만 기본적인 특징을 개괄할 수
있다. 그러나 시가는 형성시키고 발전시키는 과정 중에 인물의 성
격과 그들이 지닌 모순을 반영하여 묘사할 수 있다. 레싱의 이론은
천백년 이래 서양문예 이론에서 그림과 시에 관하여 쌍둥이 자매라
는 설법을 없애려고 기도하였다. 시와 그림의 면모와 복식은 서로
다르지만 그림과 시가 공통점이 없다고 단정하였는데, 이것은 "질
투하면 절대 안 되는 자매관계이다." 그러니 치우친 일면을 면치 못
하였다. 회화(레싱은 이 용어로 조형미술 일반을 가리켰다)와 문학의

한계를 명백히 하면서, 조형미술은 공간 사이의 물체의 형태를 표현하고, 문학은 시간 사이의 행동의 형태를 표현한 점을 고대 미술이나 서사시의 실례를 열거하면서 아주 명쾌한 논리로 논증하였다. 그리고 개념의 구별을 명확히 하고, 가치판단의 기준을 밝히려고 노력하던 계몽사상가啓蒙思想家로서의 레싱의 면목을 가장 잘 나타낸 저작 중의 하나이다. 이 책은 즉시 G.헤르더(1744~1803)의 열렬한 관심을 불러일으켰으며, 더 나아가 독일 고전주의 시대의 괴테와 실러의 미학적 견해의 형성에도 영향을 주어, 독일 근대 예술이론의 기초가 되었다.

<h1 style="text-align:center">三</h1>

〈北風詩¹〉亦衛手², 巧密于精思³名作. —東晉·顧愷之『論畵』

〈북풍시도〉도 위협의 작품인데, 교묘하며 정밀하게 정성들인 명작이다. 동진·고개지의 『논화』에 나오는 글이다.

注

1 〈북풍시北風詩〉: 『시경詩經』「패풍邶風·북풍北風」의 내용을 그린 〈북풍시도北風詩圖〉이다. 그 내용은 "북풍이 차갑게 불어오며, 함박눈이 펑펑 내리도다. 사랑하여 나를 좋아하는 이와, 손잡고 함께 길을 가리라. 여유로우며 느리게 할 수 있으랴, 이미 급박하게 되었도다北風其涼, 雨雪其雱. 惠而好我, 攜手同行. 其虛其邪, 既亟只且.」라는 것이다. * 후위後魏 손창지孫暢之가 『술화기述畵記·유포劉褒』에서 "유포는 한나라 환제 때 사람이다. 일찍이 〈운한도〉를 그렸는데, 사람들이 열기를 느꼈고, 〈북풍도〉도 그렸는데, 사람들이 찬기를 느꼈다劉褒, 漢桓帝時人. 曾畵〈雲漢圖〉, 人覺之覺熱; 又畵〈北風圖〉, 人見之覺涼.」라고 하였다.

2 위수衛手: 위협衛協이 그린 것이다. 위협은 서진西晉의 화가이다. 삼국시대 오吳 조불흥曹不興에게 배워 신선神仙·불상佛像·인물고사화人物故事畵를 잘 그렸다. 묘법이 세밀하여 누에 실 같고, 더욱 인물의 눈동자를 잘 그렸는데, 고개지顧愷之의 영향을 받았다. * 남제南齊 사혁謝赫이 『고화품록古畵品錄』에서 위협

未詳〈一夜北風寒〉

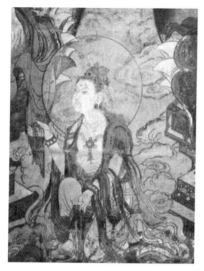

을 평하여 "고화는 모두 간략한데 위협에 이르러 비로소 정밀하게 되었다. 육법 중에 겸하여 잘 하였으니, 형사를 완전히 갖추지 못했어도 매우 웅장한 기운을 얻었다[古畫皆略, 至協始精. 六法之中, 迨爲兼善, 雖不該備形似, 頗得壯氣.]"라고 하였다.

3 교밀어정사巧密于精思: 생각을 매우 치밀하게 하는 것이다. 『역대명화기歷代名畵記』에도 "모시 북풍도도 위협의 솜씨인데, 생각이 교밀하다[毛詩北風圖, 亦協手, 巧密于情思.]"(장언원 집에 이 그림을 일찍이 소장했었다)고 했다. "情思"가 "精思"와 비교하면 비슷한 것 같지만, 더 우수하다, 이는 사상과 감정에 대하여 매우 정교하고 세밀하게 새기거나 그리는 것이다.

東晉<道釋畵>

..

愷之每重嵆康[1]四言詩, 因爲之圖, 恒云: "手揮五弦易, 目送歸鴻難."[2] 「顧愷之傳」—唐·房玄齡[3]『晉書』

고개지는 항상 혜강의 사언시를 중시하였기 때문에, 그림을 그릴 때 항상 말했다. "오현을 타는 손은 그리기 쉽고, 날아가는 기러기를 보는 눈은 그리기 어렵다." 당·방현령의 『진서』「고개지전」에 나오는 글이다.

注

1 혜강嵆康: 삼국 위三國魏의 문학가·사상가·음악가이다. 죽림칠현竹林七賢의 한 사람이다. 시는 54수가 존재한다. 사언시四言詩가 비교적 좋아서, 종종 사람들에게 힘 있고 간결하며 우람하게 빼어난 인상을 준다.

2 이는 동진東晉의 화가 고개지顧愷之가 혜강의 "手揮五弦易, 目送歸鴻難."이라는 시구를 근거하여 그린 그림에 대하여 감탄한 말이다. 이는 그림에서 눈에서 전해지는 감정을 그리는 것이 일반적인 동작에서 전해지는 감정보다 어렵다는 것을 말한 것이다. 이 구는 혜강의 〈수재 형이 입대함에 올리는 시 贈秀才入軍〉중에 있는 것이다. 〈贈秀才入軍〉은 모두 18수인데, 아래에 세 수首만 소개한다.

<嵆康像>

9번째 수이다.

良馬旣閑	좋은 말은 이미 숙련되었고
麗服有暉	화려한 갑옷에 광채가 더하니
左攬繁弱	왼손으로 활을 잡고
右接忘歸.	오른손으로는 화살을 매기네.
風馳電逝	바람처럼 치달리고 번개처럼 지나니
躡景追飛.	그림자를 쫓아 나는 새도 따라잡을 것 같네.
凌厲中原	중원을 향해 떨쳐 일어나니
顧盼生姿.	돌아보는 눈매 생동하도다.

12번째 수이다.

輕車迅邁	가벼운 수레는 빨리 달리어
息彼長林.	저 장림에서 쉬는구나.
春木載榮	봄 나무에 꽃피니
布葉垂陽.	잎은 남쪽으로 드리워졌네.
習習谷風	골에 바람이 산들 불어오니
吹我素琴.	작은 금을 타는 것 같구나.
咬咬黃鳥	교교히 우는 꾀꼬리
顧疇弄音.	밭두둑 돌아보며 희롱하네.
感寤馳情	마음이 쏠리어
思我所欽.	흠모함을 생각하게 하네.
心之憂矣	울적한 심정에
永嘯長吟.	휘파람불며 시를 읊조린다.

14번째 수이다.

息徒蘭圃	난초 핀 들판에서 멈추고
秣馬華山.	화산에서 말 먹이네.
流磻平皋	강변에서 돌화살 쏘며
垂綸長川.	강줄기에 낚싯줄 두리우네.
目送歸鴻	눈은 가는 기러기 보내고
手揮五弦.	손으로 오현을 타네.
俯仰自得	아래위로 보며 자득하니
游心太玄.	마음은 태현에서 노닌다네.
嘉彼釣叟	아름답다! 저 낚시꾼
得魚忘筌.	고기잡고 통발을 잊는구나.
郢人逝矣	영 땅 사람은 가고 없으니
誰與盡言?	이제 누구와 이야기할까?

근대화가 姚叔平〈目送歸鴻〉軸

<房玄齡畫像>

* 혜강이 자신의 형 혜희嵇喜가 사마소 휘하의 군대에 입대하자, 형에게 보낸 詩〈증수재입군贈秀才入軍〉18수 중 9번째와 12번째, 14번째 수이다. 혜희는 죽림칠현인 완적阮籍의 모친 조문을 갔다가, 당시에 관직에 있다는 이유로 완적이 눈을 흘겼다고 해서 '백안시白眼視'의 대상이 되는 인물이다. 『신조협려神雕俠侶』에서 양과가 공손지公孫枝와 검초를 다룰 때 시구를 검법으로 응용하는 장면에서 혜강의 이 시구들이 인용되고 있습니다. 공손지는 시詩의 뜻만 알면 검법을 격파할 수 있다고 하는데, "俯仰自得, 游心太玄. 嘉彼釣叟, 得魚忘筌"은 공손지의 힘을 빌려 양과를 해치울 생각이던 금륜국사가 공손지에게 양과의 공세를 대비하게끔 알려주는 구절이다. "目送歸鴻, 手揮五弦"구절에서 고개지顧愷之가 예술가의 경지를 논하며 "눈으로 기러기를 전송하는 것은 쉽고, 손으로 거문고를 타는 것은 어렵다[目送歸鴻易, 手揮五弦難]."고 덧붙인 것이다. "득어망전得魚忘筌"과 "영인서의郢人逝矣"는 『장자』에서 인용된 구절이다. 영인에서 영郢은 초楚나라의 도읍을 말하는데, 『장자』「서무귀徐無鬼」에서 인용되고 있다. 어느 초나라 사람이 코끝에 흙을 얇게 바르고서 장인을 불러 도끼로 그 흙을 깎아내라고 하니, 바람을 가르며 도끼날을 휘두르는데도 초나라 사람은 눈도 깜짝하지 않았고, 상처 하나 없이 흙을 털어냈다고 한다. 이 이야기를 들은 송宋나라 임금이 그 기술을 재현해보라고 하자, 장인은 그때 초나라 사람은 이미 죽었고, 이제 그와 같은 이가 없으니 기술을 다시 보여주지 못한다는 대답을 합니다. 이 에피소드는 장자가 친구 혜시惠施가 죽고 나서 자신을 알아주는 사람이 없음을 안타까워하는 것이고, 혜강으로서는 형 혜희를 떠나보내는 아쉬운 마음을 시로 표현한 것이다. 14번째 수는 형 혜희가 행군 중 휴식하는 광경을 상상하여 묘사한 것이다.

3 방현령房玄齡(579~648): 당초唐初의 대신大臣이다. 자는 교喬이다. 『구당서舊唐書』에는 자를 현령이라 하였다. 시호는 문소文昭이고, 태종太宗을 도와 개국開國에 많은 공을 세우고 양국공梁國公에 봉해졌다. 제주 임치齊州臨淄(지금의 山東 淄博市에 속함) 사람이다. 정관貞觀 원년(627)에 중서령中書令이 되었고, 후에 상서좌복야尚書左僕射를 임명받아 국사國史를 감수했다. 『진서晉書』 1백30권을 찬술했는데, 그의 언론言論이 『정관정요貞觀政要』에 보인다.

· ·

唐鄭谷[1]有〈雪詩〉云: "亂飄僧舍茶煙濕, 密灑歌樓[2]酒力微. 江上晚來堪畫處, 漁人披得一簔歸." 時人多傳誦之. 段贊善[3]善畫, 因采其詩意景物圖寫之, 曲盡瀟灑之思, 持以贈谷. 谷珍領之, 復爲詩寄謝云: "贊善賢相後, 家藏名畫多, 留心于繪素, 得事在煙波. 屬興同吟詠, 功成更琢磨, 愛余風雪句, 幽絕寫漁簔." 「故事拾遺·雪詩圖」—北宋·郭若虛『圖畫見聞誌』

당나라 정곡이 〈설시〉에서 말했다.

亂飄僧舍茶煙濕	절에 눈이 어지러이 날리니 차 연기가 젖었고
密灑歌樓酒力微	가루[妓樓]에 가늘게 뿌리니 술맛이 싱겁네.
江上晚來堪畫處	강가에 어둠내리니 그림 그릴 만한 곳이고
漁人披得一簑歸	고기잡이는 도롱이 하나 걸치고 돌아가네.

당시에 이 시를 전하여 암송하는 사람들이 많았다. 찬선인 단씨가 그림을 잘 그렸는데, 이 시의와 경물을 취하여 그리니, 말쑥한 생각을 다 표현했다. 이 그림을 가지고 가서 정곡에게 주었다. 정곡이 귀하게 받고 다시 시를 지어 보내며 감사하다고 말했다.

贊善賢相後	찬선은 현명한 재상의 후손으로
家藏名畫多	집안에 소장한 명화가 많아
留心于繪素	평소에도 그림에 마음을 두어
得事在煙波	안개물결 그리는 것 터득하였네.
屬興同吟詠	흥이 나서 시를 읊는 것과 같은데
功成更琢磨	공이 이루어지게 더욱 연마했으니
愛余風雪句	나의 〈풍설〉시를 사랑하여
幽絶寫漁簑	도롱이 쓴 어부 그윽하고 빼어나게 그렸네.

북송·곽약허의 『도화견문지』 「고사습유·설시도」에 나오는 글이다.

注

1 정곡鄭谷: 당나라 시인이다. 원주袁州 의춘宜春 사람으로, 자는 수우守愚이고, 정사鄭史의

淸, 顧洛〈踏雪尋梅〉 　　　　　　　　　 張志縟〈漁夫竟歸途〉卷

아들이다. 광계光啓 연간에 진사하여 도관난중都官郞中를 지내 '정도관'으로 불리었고 자고鷓鴣를 읊은 시가 유명하여 '정자고'로도 불리었다. 뒤에 앙산서당仰山書堂에서 은거하였다. 『운대편雲臺編』이 있다.

2 가루歌樓: 기루妓樓이다.

3 찬선贊善: 동궁東宮에 속하는 관직이다. 단찬선은 미상이나, 희종僖宗(874~888) 때 사람으로, 집에 명화를 많이 소장했고, 산수를 잘 그렸는데, 설경소경이 정미하다. 『역대명화기』 주에서 단거혹段去惑이 있는데 그가 아닐까? 라고 하였다.

前人¹言: "詩是無形畵, 畵是有形詩." 哲人多談此言, 吾人所師. 余因暇日, 閱晋 唐古今詩什², 其中佳句有道盡人腹中之事, 有裝出目前之景.

思因記先子嘗所誦道古人淸篇秀句. 有發于佳思而可畵者, 幷思亦嘗旁搜廣引³, 先子謂爲可用者, 咸錄之于下: 「畵意」—北宋・郭熙, 郭思『林泉高致』

옛사람 장순민이 말한 것을 예로 들겠다. "시는 형상 없는 그림이요 그림은 형상 있는 시이다." 현인들은 이 말을 많이 담론하였으니, 우리들이 스승으로 삼아야 할 것이다. 내가 한가한 날에 진과 당의 고금의 시편을 열람해보니, 그 중 아름다운 시구들은 어떤 것은 사람 흉중의 일을 모두 말하였고, 어떤 것은 눈앞의 경물을 수식하여 표현하였다.

내가 이에 아버님께서 일찍이 외우시던 옛사람들의 맑고 빼어난 시편과 시구들을 기억하였다. 아름다운 생각을 표현하여 그릴만한 것이 있으면, 저도 일찍이 널리 수집하여 인용하였는데, 아버님께서 쓸 만하다고 하신 것들을 모두 아래에 기록한다. 북송・곽희, 곽사의 『임천고치』「화의」에 나오는 글이다.

注

1 전인前人: 북송의 장순민張舜民을 가리킨다. 자는 운수芸叟이고, 호는 부휴거사浮休居士이며, 이부시랑 직학사 등을 지냈다. 왕안석의 신법에 반대하여 원우당인으로 지목되어 좌천되었다가 1131년에 복직된 바가 있다. 서화를 즐기고 품평을 잘하였다. 그의 저서 『화만집畵墁集』1권 「발백지시화跋百之詩畵」에 "詩是無形畵, 畵是有形詩."라는 말이 보인다.

2 시십詩什: 시편詩篇이다.

3 방수광인旁搜廣引: 널리 수집하여서 인용한 것이다.

始建五嶽觀, 大集天下名手, 應詔者數百人, 咸使圖之, 多不稱旨. 自此之後, 益興畫學, 敎育衆工, 如進士科, 下題取士, 復立博士, 考其藝能……所試之題, 如"野水無人渡, 孤舟盡日橫", 自第二人以下, 多繫空舟岸側, 或拳鷺于舷間, 或棲鴉于篷背, 獨魁則不然, 畫一舟人, 臥于舟尾, 橫一孤笛, 其意以爲非無舟人, 止無行人耳, 且以見舟子之甚閒也. 又如"亂山藏古寺", 魁則畫荒山滿幅, 上出幡竿, 以見藏意; 餘人乃露塔尖或鴟吻[1], 往往有見殿堂者, 則無復藏意矣. 「卷第一·聖藝」—南宋·鄧椿『畫繼』

戰德淳, 本畫院人, 因試"蝴蝶夢中家萬里"題, 畫蘇武牧羊, 假寐以見萬里意, 遂魁.[2] 「卷第六·山水林木」—南宋·鄧椿『畫繼』

비로소 오악관이 세워지자, 천하의 명수들이 크게 모여서 임금의 명령을 받은 자가 수백 명인데, 모두에게 그림을 그리게 하였으나, 대부분 상감의 뜻에 맞지 않았다. 이때 이후로 화학이 더욱 흥기하여 뭇 공인들을 교육하는 것이 진사시험을 치르는 것 같이, 제목을 내려 화사를 뽑고, 다시 박사를 세워서 예술능력을 살펴보았다……

"들녘 강에 건너는 사람 없고,

외로운 배만 종일토록 가로 놓였네."

시제가 위 구 같은 것은 이등한 사람 아래로는 대부분 빈 배를 언덕 옆에 매어 놓거나, 뱃전에 백로를 잡고 있거나, 배 뒤에 사는 까마귀를 그렸다. 그런데 일등한 자만 그렇지 않고, 배에 탄 한 사람이 배 옆에 기대고 피리불고 있는 것을 그렸는데, 그 뜻은 배에 탄 사람은 있고, 다니는 사람만 없었으며, 뱃사공도 매우 한가해 보인다.

또 "여기저기 솟은 산에 옛 절이 숨어 있네."라는 시제로, 일등한 자는 거친 산을 화폭 가득 그리고, 위에 장대와 기를 그려서 숨은 뜻을 표현했다. 나머지 사람들은 탑 꼭대기 나 용마루의 치문을 드러내고, 이따금 전당을 표현한 자도 있었는데, 숨겨진 뜻이 더욱 없는 것이다. 남송·등춘의 『화계』「1권·성예」에 나오는 글이다.

전덕순은 본래 화원 사람으로, 시험 때 제목이 "꿈속에 호랑나비가 되어 만 리를 다녔다."였다. 그는 소무가 양치는 것을 그리면서 잠자는 모습을 빌어 만 리나 다닌 뜻을 표현하여 드디어 화원에 일등으로 들어갔다. 남송·등춘의 『화계』「제6권·산수임목」에 나오는 글이다.

注

1 치문鴟吻: 궁전 용마루 양쪽 끝의 구조물이다. 처음에는 솔개의 꽁지 모양(일설에는 전설상의 비다 동물인 해치의 꼬리 모양)으로 만들어 화재를 물리치는 것을 상징하였으나, 후대에 솔개가 입을 벌리고 용마루를 삼킬 듯한 모습으로 바뀐 데에서 붙여진 이름이다.

2 『성도부지成都府志』에 기술된 것을 근거하면, 시험에 응하여 "호접몽중가만리蝴蝶夢中家萬里"라는 제목의 그림을 그린 자는 다른 사람인 왕도형王道亭이다. 「해지該志」에 "대관大

觀(1107~1110) 연간에 화가 도형이 입학하자, 시험관이 '꿈속에 호랑나비가 되어 만 리나 날고, 두견이 가지 위에 않았는데 달빛이 한밤중이라. [蝴蝶夢中家萬里, 杜鵑枝上月三更]'라는 두 구의 제목을 출제하였다. 도형은 소무蘇武가 북해北海에서 양치는 그림을 그렸는데, 담요를 깔고 베개 위에 누웠고, 두 마리의 나비가 날아 다녔다, 숲과 나무도 무성하며 위에 두견이 있고, 달이 정중앙에 떠서 나무 그림자가 땅에 깔렸다. 드디어 수석으로 입학했다. 휘종徽宗에게 실력을 인정받아 화학록畵學錄에 임명되었다."라고 기재되어 있다.

近代, 吳湖帆<王維詩意山水圖>축

唐人詩有 "嫩綠枝頭[1]紅一點, 動人春色不須多." 之句. 聞舊時嘗以此試畫工, 衆工競于花卉上妝點春色, 皆不中選. 惟一人于危亭縹緲·綠楊隱映之處, 畫一美婦人, 憑欄而立, 衆工遂服. 此可謂善體詩人之意矣. 唐明皇嘗賞千葉蓮花, 因指妃子謂左右曰: "何如此解語花也." 而當時云: "上宮春色, 四時在目." 蓋此意也. 然彼世俗畫工者, 乃亦解此耶? —南宋·陳善[2] 『捫蝨新話[3]』

당나라 사람의 시에 "고운 녹색 가지 끝에 붉은 꽃 한 점이 피었으니, 사람을 감동시키는 봄빛은 반드시 많은데 있는 것이 아니다!"라는 시구가 있다.

내가 예전에 듣기로 이 시구를 화공에게 그리도록 시험했는데, 뭇 화공들은 화초 위에다 봄빛을 장식했으나 모두 선발되지 못했다. 오직 한 사람만이 높은 정자가 아득하고, 푸른 버들이 은은하게 비치는 곳에 한 아름다운 부인이 난간에 기대고 서있는 것을 그렸더니, 모든 화공들이 마침내 탄복하였다. 이것은 시인의 뜻을 잘 체득했다고 할 수 있다.

당명황[玄宗]이 일찍이 많은 연꽃을 감상하다가 비자[楊貴妃]를 가리키면서, 신하들에게 "말하는 이 꽃은 어떤가?"라고 하여 당시 사람들이 이르기를 "궁궐의 봄빛은 사계절 언제나 볼 수 있다."고 했으니, 대개 이러한 뜻이다. 그러나 세속의 화공들은 이런 뜻까지 이해할 수 있겠는가?

남송·진선의 『문슬신화』에 나온 글이다.

注

1 "연록지두嫩綠枝頭": 한편엔 '濃綠萬枝'로 되어있다. 이 시는 당나라 사람의 시구인데, 송宋나라 왕안석王安石이 이를 부채에 써가지고 다녔던 관계로 왕안석의 작품으로 오해되었다고도 한다.

2 진선陳善: 송나라 복주福州 나원羅源(지금의 福建省) 사람으로, 자는 경보敬甫·자겸子兼이고, 호는 추당秋塘·조계潮溪이다. 소흥紹興(1190~1194) 연간에 태학생太學生으로서 진회秦檜의 화의론和議論을 비판하였다. 남송南宋 건도乾道(1165~1173) 연간에 진사하여 국자감학록國子監學錄에 임명되었으나 부임 전에 죽었다. 찬술한『문슬신화捫虱新話』는 필기筆記한 것으로, 상하 집 각 4권이다. 상집은『창간기문窓間紀聞』이라 했으며, 이 책은 일생동안 자신의 정력을 바친 것이라고 하였다. 그 중에는 송나라 정사政事에 관한 기술과 평론이 꽤 많다. 논학論學·논사論史·논문論文 등인데, 때로는 당시의 전통을 보는 방법에도 견해가 다른 점이 있다.

3 『문슬신화』: 송나라 진선陳善이 지은 15권의 책이다. * 문슬捫虱은 호방하고 침착하며 대범함을 형용하는 말이다. 원래 문슬은 이를 잡는 것으로 "진晉나라 왕맹王猛(字景略, 北海人)이 화산華山에 은거하고 있는데, 동진東晉의 장수 환온桓溫이 군대를 거느리고 관중에 진출하자, 그가 가서 만날 적에 한편으로는 천하의 일을 논담하고 한편으로는 이를 잡으면서 곁에 아무도 없는 것 같이 여겼다."는 고사에서 나온 말이다.

..

馬醉狂[1]述『唐世說』[2]云: 政和中, 徽宗立畵博士院, 每召名公, 必摘唐人詩句試之. 嘗以"竹鎖橋邊賣酒家"爲題, 衆皆向酒家上著工夫; 惟李唐但于橋頭竹外, 掛一酒帘, 上喜得其"鎖"字意. 又試"踏花歸去馬蹄香", 衆皆畵馬畵花; 有一人但畵數蝴蝶飛逐馬後, 上亦喜之, 又一日試"萬綠衆中一點紅", 衆有畵楊柳臺一美人者; 有畵桑園一女者; 有畵萬松一鶴者; 獨劉松年畵萬派海水, 而海中一輪紅日, 上見之大喜, 喜見其規模闊大, 立意超絶也. 凡喜者皆中魁選. 「名人畵圖語錄」—明·唐志契『繪事微言』

마취광[馬稶]이 『당세설』에서 말했다. 정화[1111~1117] 중에 휘종[趙佶]이 그림 박사원을 건립하여, 명공을 부를 때마다 반드시 당나라 사람의 시구를 뽑아서 시험 보았다. 언젠가 "죽쇄교 주변의 술집[竹鎖橋邊賣酒家]"을 제목으로 출제했다. 모두들 술집을 표현하느라 힘을 다했다.

이당만 다리머리 대숲 밖에 하나의 주렴만 걸어 놓았는데, 상감이 기뻐하며 "쇄"자의 뜻을 얻었다고 하였다.

또 시제가 "꽃을 밟으니 말발굽에 향기가 돌아간다. [踏花歸去馬蹄香]"는 제목이었는

데, 모두들 말과 꽃을 그렸다. 어떤 한 사람이 몇 몇 나비가 말 뒤를 좇아 나는 것을 그렸는데, 상감이 그것도 기뻐하셨다.

하루는 시제가 "수많은 푸른 나무들 가운데 하나의 붉은 꽃이 피다.[萬綠叢中一點紅]"라는 제목이었는데, 모두들 버드나무 누대 사이의 미인을 그린 것이 있고, 상원에 한 여인을 그린 것이 있었으며, 많은 소나무에 학 하나를 그린 자가 있었다. 유송년만 많은 파도의 바닷물을 그리고, 바다 가운데 하나의 붉은 해를 그렸는데, 상감이 보시고 매우 기뻐하셨다. 그 규모가 널찍하고 큰 것을 보고 좋아하셨으니, 뜻이 빼어난 것이다. 대개 기뻐하시는 것은 모두 일등으로 합격한 것이다. 명·당지계의 『회사미언』「명인화도어록」에 나오는 글이다.

注

1 마취광馬醉狂: 명나라 화가 마직馬稷이다. 강동江東 사람. 자가 순거舜擧이고, 호는 취광醉狂이다. 산수山水·인물人物·화목花木·죽석竹石을 잘 그렸다.

2 『당세설唐世說』: 당나라 유숙劉肅이 지은 13권의 책이다. 무덕武德(618~626) 초에서 대력大曆(766~779) 말까지의 일사佚事를 30문門으로 나누어 기록하였다.

按語

정화政和(1111~1117)는 북송의 연호이다. 유송년劉松年은 남송南宋 때 화원화가畵院畵家이다. "바다에 붉은 해를 그려서 규모가 널찍하고 크다"는 것은 "수많은 푸른 나무들 가운데 하나의 붉은 꽃이 피다."라고 제시하였지만, 아래구의 "사람을 감동시키는 것은 많은 데 있는 것이 아니다.[動人春色不須多]"라고 한 구와 합치되지 않는다. 진선陳善의 말을 근거한 것 같지 않다.

···

詩中有畵, 畵中有詩, 昔人于摩詰有是評矣. 然詩中畵非善畵者莫能拈出; 而畵中詩亦非工詩者莫能點破. 二者互爲宅第. 畵無所不可詩, 而詩容有不可畵, 則是兩語者, 又若專爲畵論也. 第不知叔平此圖是爲太湖傳神, 是爲弇州詩寫意? 若無詩者遂不畵, 則亦止是詩中畵也. 吾意叔平家此湖山中, 當以生平意所賞, 寫爲數十圖, 令司寇逐一詩之, 斯盡洞庭之勝耳.

「跋陸叔平畵王世貞游洞庭詩十六幀」—明·孫鑛『書畵跋跋』

시 가운데 그림이 있고, 그림 가운데 시가 있다는 것은 옛 사람들이 왕유의 그림을 평한 것이다. 그러나 시 가운데 그림은 그림의 명수가 아니면 생각해 낼 수 없고, 그림 가운데 시도 시의 명수가 아니면 간파할 수 없다. 시와 그림은 서로 저택을 이룬다.

그림으로 시를 지을 수 있지만, 시는 그림으로 수용할 수 없는 것이 있다고 말한 것

도 화론에서만 말하는 것 같다. 숙평[陸治]의 이 그림은 태호의 생동함을 알지 못하고 엄주[王世貞]의 시의만 그린 것인가?

시를 지을 수 없는 자라면 결국 그림을 그릴 수 없다는 것도 시 가운데 그림을 말하는 것이다. 내 생각은 숙평이 호산에서 살면서, 평소에 감상한 뜻으로 수 십 폭을 그렸는데, 사구[王世貞]에게 하나하나 시를 짓게 하여, 동정호의 승경을 다 표현했을 뿐이다. 명·손광의 『서화발발』「육치가 그린 왕세정의 동정호유람시 16폭발」에 나오는 글이다.

余作畵每取古人佳句, 借其觸動¹, 易于落想², 然後層層畵去. —淸·孔衍式『石村畵訣』

내가 그림을 그릴 때는 항상 고인들의 시문에서 좋은 구절을 골라 감동을 빌려 구상을 바꾼 뒤에 차례대로 그려나간다. 청·공연식의 『석촌화결』에 나오는 글이다.

注

1 촉동觸動: 어떤 자극을 받아 움직임, 또는 어떤 자극을 주어서 움직이게 하는 것이다.
2 낙상落想: 구상함, 착상하는 것이다.

按語

시를 그림으로 그린 것은 서양에도 그런 예가 있다. 19세기 영국의 화가·시인 라파엘 Raphael, Sonti(1483~1520) 이전 유파의 창시자 중의 한 사람인, 로세티Rossetti(1792~1882)는 항상 시와 그림을 같은 제재로 표현하였고, 그림 가운데에 세기의 성경고사와 이태리 시인 단테Dante, Alighieri(1265~1321)의 저작들을 그렸다.

四

自古詞人是畵師. —北宋·張舜民『題趙大年奉議小景』

예로부터 시인은 화가이다. 북송·장순민의 『조대년의 봉의소경 화제』에 나오는 글이다.

886

중국 시가사상詩歌史上에 유명한 시인이 많은데, 당나라의 왕유王維·고황顧況·장지화張
志和·교연皎然·두목杜牧 등과, 송나라는 소식蘇軾·왕안석王安石·조보지晁補之·이청조李
清照 등과, 원나라의 조맹부趙孟頫·왕면王冕·예찬倪瓚 등인데, 이들 모두 화가이다. 그들
의 제화시도 매우 고상한 예술경지에 도달했다.

畫難畫之景, 以詩湊成, 吟難吟之詩, 以畫補足. 「序」—南宋·吳龍翰¹ 〈野趣有聲畫〉. 見
曹庭棟『宋百家詩存』卷十九

그림은 경지를 그리기 어려워서 시를 모아서 완성하고, 시를 읊기가 어려워서 그림
으로 보충한다. 남송·오용한의 〈아취유성화〉에 나오는 글이다. 조정동의 『송백가시존』19권 「서」에 보인다.

注

1 오용한吳龍翰: 자가 식현式賢이고 호는 고매古梅이며, 송宋나라 흡歙(지금의 安徽省 歙縣)
 사람이다. 함순咸淳(1265~1274) 연간의 향시 공생鄉試貢生으로, 벼슬은 편교 국사원 신록
 원 문자編校國史院實錄院文字였다. 저서에 『고매음고古梅吟稿』가 있다.

六朝以來, 題畫詩絶罕見, 盛唐如李白輩, 間一爲之, 拙劣不工……杜子
美始創爲畫松·畫馬·畫鷹·畫山水諸大篇, 搜奇抉奧, 筆補造化……子美創
始之功偉矣. —淸·王士禛『蠶尾集』

육조이후에는 제화시를 보기가 매우 드물었다. 성당 때에 이백 같은 이들이 간간히
제화시를 지었지만, 졸렬하고 공교롭지 못하여 …… 두자미[杜甫]가 처음으로 소나무 그
림·말 그림·매 그림·산수화 등을 여러 편 지었는데, 기이함을 찾아 오묘함을 드러내
어 붓이 조화를 도왔다 …… 두보가 제화시를 창시한 공이 위대하다. 청·왕사진의 『잠미집』
에 나오는 글이다.

청나라 시인 침덕잠沈德潛(1673~1769)이 『설시수어說詩晬語』에서도 말했다. "당나라 이전
에는 제화시를 보지 못했는데, 제화시를 시작한 자는 두보이다.
* 당대唐代(618~907)에 시가詩歌가 성행함에 따라서 제화시도 점점 유행하기 시작했다. 그
러나 제화시가 반드시 두보에게서 시작된 것은 아니고, 두보가 지은 것이 비교적 많이 보

였기 때문이다. 두보의 제화시는 30수에 가까운데 유명한 것은 〈단청인丹靑引〉·〈서풍록사택관조장군화마도가書諷錄事宅觀曹將軍畫馬圖歌〉·〈서벽상위언화마가書壁上韋偃畫馬歌〉·〈희위위언쌍송도가戱爲韋偃雙松圖歌〉·〈희제왕재화산수도가戱題王宰畫山水圖歌〉·〈관설소보서화벽觀薛少保書畫壁〉·〈제원무선사옥벽題元武禪師屋壁〉·〈강초공화각응가姜楚公畫角鷹歌〉·〈봉선유소부신화산수장가奉先劉少府新畫山水障歌〉 등이다. 이백李白의 제화시도 20수 정도 되는 데, 유명한 것은 〈구최산인백장애폭포도求崔山人百丈崖瀑布圖〉·〈선성오록사화찬宣城吳錄事畫贊〉·〈금릉명승군공분도자친찬金陵名僧頷公粉圖慈親贊〉·〈안길최소부한화찬安吉崔少府翰畫贊〉·〈관원단구좌무산병풍觀元丹邱坐巫山屛風〉·〈방성장소공청화사맹찬方城張少公廳畫師猛贊〉·〈당도조염소부분도산수가當涂趙炎少府粉圖山水歌〉·〈관차비참교룡도가觀伏飛斬蛟龍圖歌〉·〈금향설소부청화학찬金鄕薛少府廳畫鶴贊〉·〈동족제금성위숙경촉조산수벽화가同族弟金城尉叔卿燭照山水壁畫歌〉 등인데, 모두 왕사진王士禎이 말한 "졸렬하여 공교하지 못하다"는 것은 아니다. 제화시가 출현된 이유는 시인의 견해가 화가의 그림에서는 시의 감정을 끌어들여서 표현했고, 따라서 그림을 가지고 시를 짓는 제재나 대상으로 삼았다. 『선화화보宣和畫譜』11권「동원董源」조항에서 동원이 그린 산수를 말하여 "사람들이 보면 참으로 실제 정경을 보는 것과 같다. 그러나 시인이나 문인이 읊조리는 구상에 도움 된다면 형용할 수 없는 묘함이 있다.[使覽者得之, 眞若寓目于其處也. 而足以助騷客詞人之吟思, 則有不可形容者.]"라고 한 것은 바로 이 가운데 소식消息을 말한 것이다. 이때의 제화시는 모두 그림 위에 제가 있었던 것은 아니다.

元, 王冕〈墨梅圖〉軸

..

　讀老杜入峽諸詩[1], 奇思百出[2], 便是吳生 王宰〈蜀中山水圖〉. 自來題畫詩亦惟此老使筆如畫. 人謂摩詰詩中有畫, 未免一丘一壑耳. —淸·方薰『山靜居畫論』

　노두[杜甫]가 삼협에 들어가서 지은 여러 시를 읽으면, 기이한 생각이 계속 쏟아져 나와 끝이 없는데, 이것이 바로 오도자와 왕재의 〈촉중산수도〉와 같다. 전부터 그림에 쓴 시 중에도 오직 두보만이 그림 그리듯이 붓을 놀렸다. 사람들이 마힐[王維]은 시 가

清, 朱耷<蘆雁圖>軸

운데 그림이 있다고 말하나, 하나의 구릉과 하나의 골짜기를 벗어나지 못했다. 청·방훈의 『산정거화론』에 나오는 글이다.

注

1 두보杜甫가 삼협三峽에서 지은 시 중에 〈백제白帝〉를 소개하면 "…백제성 가에 구름이 용솟음치더니, 백제성 아래에 억수 장대비 퍼부었네, 급한 물살의 강협에서 천둥이 울리고, 울창한 숲에서 해와 달마저 힘을 못 쓰네,[…白帝城邊雲出門, 白帝城下雨翻盆, 高江急峽雷霆鬪, 翠木長藤日月昏,…]"이다.

2 백출百出: 계속 쏟아져 나와 끝이 없는 것이다.

16

書畫論

서화론

동양화와 서양화가 다른 점은 서법과의 관계가 매우 두드러지는데 있다. 서양화는 서법과 전혀 관계없지만 동양화는 서법과 밀접한 관계가 있다. 동양의 서법과 화법은 서로 같은 면이 많다. 사용하는 종이·붓·먹·벼루는 완전히 서로 같고, 용필의 방법도 서로 같은데다가 서법상의 용필방법을 그림에 직접 사용하기 때문에 심지어 서법과 화법에서 추구하는 예술방법과 풍격기준인 조세강유粗細剛柔·웅혼호방雄渾豪放·수일우미秀逸優美·평정기험平正奇險 같은 것도 서로 통하지 않는 것이 없다. 따라서 서법이 공교로운 사람은 그림을 배우기가 비교적 용이하므로 그림을 배우는 사람도 반드시 서예를 함께 배워야한다.

다른 한 편으로는 화면상에 반드시 제시·제자·제관이 있어야한다. 세속에서 이르길 삼 할이 그림이고 칠 할이 제라고 하는데, 비록 지나치게 과장된 말이지만 그림을 한 번 펼쳐서 화제를 쓴 글씨가 아름다운 덩어리를 이루면 그 영향은 대단하다. 화제를 잘 쓸 수 있으면 화룡점정의 묘함이 있지만, 화제를 잘 쓰지 못하면 부처머리에 오물을 붙이는 결점을 면하지 못한다.

그림과 글씨는 서로 통하는 점이 많지만, 결국 다른 두 종류의 예술이다. 그림의 조건은 비교적 복잡하므로 서법으로 전부를 개괄할 수 없다. 서법은 일종의 선의 아름다움이 있으나, 화법은 선의 아름다움 외에도 구체적인 조형미를 반드시 갖추어야 한다. 서법은 고인을 스승으로 삼는 것이 중요하고, 화법도 맨 먼저 조화를 스승으로 삼아야 하는데, 서법은 일반적으로 짙은 먹을 위주로 하고, 화법은 반드시 먹을 오채로 구분해야 하며 먹 이외 채색도 해야 한다. 역대에 그림과 글씨를 함께 잘 하는 화가가 무수히 많다. 또한 글씨에는 능한데 그림은 잘 그리지 못하거나, 그림에 능한데 글씨를 못 쓰는 화가가 있고, 심지어 글씨는 공교로운데 그림을 전혀 그리지 못하는 사람들이 많이 있다.

요즈음 동양화를 배우는 청년이 있는데 글씨 쓰기를 중요하게 여기지 않아서, 서예가 아름답지 못해서, 화면의 완전한 아름다움에 영향을 끼치는 화면에 화제를 쓸 수 없으니, 매우 유감스러운 일이구나!

一

按字學之部, 其體有六: 一古文, 二奇字, 三篆書, 四佐書, 五繆篆, 六鳥書. 在幡信[1]上書端象鳥頭者, 則書之流也. 漢末大司空[2]甄豊[3]校字體有六書: 古文卽孔子壁中書, 奇字卽古文之異者, 篆書卽小篆也, 佐書秦隸書也, 繆篆所以摹印璽也, 鳥書卽幡信上作蟲鳥形狀也. 顔光祿[4]曰: "圖載之意有三: 一曰圖理[5], 卦象是也, 二曰圖識[6], 字學是也; 三曰圖形[7], 繪畵是也." 又『周官[8]』敎國子[9]以六書, 其三曰象形, 則書之意也. 是故知書畵異名而同體也. 周禮保章氏掌六書: 指事[10]·諧聲[11]·象形[12]·會意[13]·轉注[14]·假借[15], 皆蒼頡之遺法也. 「敍畵之源流」—唐·張彦遠『歷代名畵記』卷一

『六書分類』

문자학의 종류를 살펴보면, 육체가 있는데 1.고문, 2.기자, 3.전서, 4.좌서, 5.무전, 6.조서이다. 조서는 깃발과 부절 위에 쓰는데, 필획의 끝부분이 새머리 형상이니, 그림의 종류이다.

한나라 말기 대사공 견풍이 글자체를 교정했는데, 그 자체에 여섯 가지 쓰는 방식이 있었다. 고문은 공자의 구택 벽 속에서 나온 책의 문자요, 기자는 고문의 다른 서체이며, 전서는 곧 소전이다. 좌서는 진의 예서이고, 무전은 인장이나 옥새에 모각하기 위한 글자체이며, 조서는 명령을 전달하는 깃발이나 부절위에 곤충이나 새의 형상과 비슷하게 쓴 글자체이다.

안광록[顔延之]이 다음과 같이 말하였다.

"그림이 지니고 있는 의미는 3가지가 있다. 첫째는 우주의 이치를 그린 것인데, 『주역』의 괘상이 바로 이것이다. 둘째는 그림으로 의식이나 개념을 표기하는 것인데, 문자학이 바로 이것이다. 셋째는 형상을 그리는 것인데, 회화가 바로 이것이다."

또『주관』에는 공경대부의 자제에게 육서를 가르친다고 기록되어 있는데, 육서 가운데 셋째가 상형이라고 하는데, 이것이 곧 그림이라는 뜻이다. 그러므로 글씨와 그림은 이름이 다르지만 한 몸임을 알 수 있다.

『주례』에 보장씨가 육서로 교육을 관장한다고 기록되어 있는데, 육서란 지사·해성·상형·회의·전주·가차이다. 이것은 모두 창힐이 남긴 문자의 법식이다. 당·장언원『역대명화기』1권,「서화지원류」에 나온 글이다.

注

1 번신幡信: 깃발과 신표信標인데, 명령을 전달하는 깃발이다. 신표는 부절符節·할부割符라고도 한다.

2 대사공大司空: 3공三公의 하나로 전한말前漢末의 관제官制에서, 토지土地·민사民事를 맡은 벼슬로 주대周代의 사마司馬에 해당된다.

3 견풍甄豊: 전한前漢말기 평제平帝(기원전 1~기원후 5) 원시元始 2년(기원후 2)에 대사공大司空이 되었고, 왕망王莽이 제위에 오르자 경시장군更始蔣軍과 광신공廣新公이 되는 등 왕망의 심복 중 한 사람이었다. 시건국始建國2년(기원후10)에 아들 견심甄尋이 의심스러운 부명符命(임금의 명령)을 지었다는 이유로 왕망이 격분하여 체포하려하자 자결하였다.

4 안광록顔光祿(384~456): 남조南朝 송宋 임기臨沂 사람이며, 이름은 연지延之이고, 자는 연년延年이다. 금자광록대부金紫光祿大夫를 지냈으므로 '안광록'이라고 한다. 문인으로 술과 문장을 좋아하고 방약무인한 언동으로 생애를 보냈다고 한다.『송서宋書』권73에 그의 전기가 있다.

5 도리圖理: 그림으로 우주의 이치를 해석한 것이다.

6 도지圖識: 그림으로 사람의 의식이나 개념을 표기標記하는 것이다.

7 도형圖形: 형상을 그리는 것이다.

8 주관周官: 『주례周禮』의 본래 이름으로 유학의 경서經書의 가운데 하나이다. 주공 단周公旦이 지었다고 한다. 천지춘하추동天地春夏秋冬을 상징하여 관제官制를 설치하고 그 직분을 상세히 기술하였다. 그 장관을 천관天官·지관地官·춘관春官·하관夏官·추관秋官·동관冬官의 6관六官으로 나누어 이를 6전六典이라고한다.

9 국자國子: 공경대부公卿大夫의 자제를 이른다.

10 지사指事: 그 글자의 모양이 바로 그 뜻을 나타내는 글자이다(예: 上, 下).

六書의 例

11 해성諧聲: 두 글자가 합하여 한 자를 이루되 한쪽은 뜻을 다른 한쪽은 음을 나타내는 글 자이다(예: 河, 松).

12 상형象形: 물건의 형상을 본떠서 이루어진 글자이다(예: 日, 月).

13 회의會意: 둘 이상의 글자를 합하여 한 글자를 만들고 또 그 뜻도 합성한 것이다. (예: '戈'와 '止'를 합하여 싸움과 용기의 뜻인 '武'가 되고 '사람人'과 '말言'을 합해 '信'이 되는 것 등).

14 전주轉注: 한 글자를 다른 뜻으로 전용하는 것이다(예: 樂, 풍류 '악'이 즐길 '락'자가 되는 것).

15 가차假借: 어떤 뜻을 지닌 음을 적는 데, 적당한 글자가 없거나, 글자의 획이 복잡할 때 뜻은 다르나, 음이 같은 글자를 빌려 쓰는 법. 흔히 차자借字라 함 (예: 花와 華는 借字의 예가 많음).

『周官』敎國子以六書, 而其三曰象形. 則書畫之所謂同體者, 尚或有存焉. 「敍」―北宋『宣和畫譜』

『주관』에 공경대부의 자제에게 육서를 가르치는데, 육 가운데 셋째가 상형이다. 곧 그림과 글씨가 한 몸이라고 하는 것은 아직도 존재하는 말이다. 북송―『선화화보』「서」

字書者, 吾儒六藝之一事; 而畫則字書之一變也. 『周官』敎六書, 三曰形象, 其義著矣. 後世以楷易隷, 以隷易篆, 非猶有左畫方右畫圓之意焉? ―元 ·朱德潤『存復齋集』

글을 쓰는 것은 우리 선비들 육예 중의 하나의 일이다. 그림은 자획이 한 번 변한 것이다. 『주관』에서 육서를 가르치는 데, 세 번째가 상형이라 하는 것은 뜻을 드러내는 것이다. 후세에 해서가 예서보다 쉽고, 예서를 전서보다 쉽다고 하는 것은 좌측의 획이 네모지고 우측 획이 둥글다는 뜻이 있는 것일까? 하는 것은 잘못이다. 원·주덕윤의 『존부재집』에서 나온 글이다.

이집트 무덤의 상형문자

況六書¹首之以象形,　象形乃繪事之權
輿². 形不能盡象而後諧之以聲, 聲不能盡
諧而後會之以意,　意不能盡會而後指之以
事, 事不能以盡指, 而後轉注假借之法興
焉. 書者所以濟畫之不足者也. 使畫可盡,
則無事乎書矣. 吾故曰: 書與畫非異道也.

—明·宋濂『畫原』

하물며 육서에서 상형을 맨 먼저 만들었으니,
상형은 그림 그리는 일의 시작이다. 모습으로는 형상을 다할 수 없어서 나중에 소리로
써 조화를 시켰으며, 소리로 조화를 시킬 수 없어서 뒤에 뜻을 모았으며, 뜻을 다 모을
수가 없어서 뒤에 사물을 가리켜 보였으며, 사물을 다 가리킬 수 없어 후에 전주와 가
차의 방법이 생기게 되었다.

그러니 글씨는 그림의 부족한 것을 돕는 것이었다. 가령 그림으로 다 표현할 수 있다
면, 글씨를 일삼을 필요 없을 것이다. 내가 그 때문에 "글씨와 그림이 도를 달리하는
것이 아니고, 처음에는 지향하는 바가 똑 같았다."고 한 것이다.

注

1 6서六書: 상형象形(물체의 모양을 본뜸)·지사指事(사물을 가리켜 보임)·형성形聲(두 글
자를 합하여 새 글자를 만드는 것. 諧聲이라고도 함)·회의會意(둘 이상의 글자를 합하여
만들어 뜻도 합성되는 것)·전주轉注(이미 있는 글자의 뜻을 확대하여 다른 뜻으로 쓰이
는 것)·가차假借(뜻은 다르나 발음이 같은 글자를 빌려 사용하는 것) 등으로 한자의 6가
지 구조를 말한다.

2 권여權輿: 사물의 시작·시초·싹틈·움틈이다.

象形文字

夫書畫本同出一源, 蓋畫卽六書之一, 所謂象形者是也. —明·何良俊『四友齋畫論』

글씨와 그림은 근원이 같아서 대개 그림은 육서 중의 하나인 상형이라고 하는 것이다. —명·하량준의 『사우재화론』에서 나온 글이다.

畫者, 六書象形之一. —明·陳繼儒『泥古錄』

그림은 육서 가운데 상형의 하나이다. —명·진계유의 『이고록』에서 나온 글이다.

六書象形爲首, 乃繪畫之濫觴. —淸·王時敏『王奉常書畫題跋』

육서 가운데 상형이 맨 먼저 만들어져서 곧 회화의 기원이 되었다. 청·왕시민의 『왕봉상서화제발』에서 나온 글이다.

二

無以傳其意故有書, 無以見其形故有畫, 天地聖人之意也. 「敍畫之源流」—唐·張彦遠『歷代名畫記』卷一

뜻을 사람들에게 전달할 수가 없어서 글이 생기게 되었고, 그 형상을 보여줄 수가 없어서 그림이 생기게 되었다. 이것이 곧 천지와 성인의 뜻이다. 당·장언원의 『역대명화기』 1권 「서화지원류」에서 나온 글이다.

文未盡經緯[1]而書不能形容, 然後繼之于畫也[2]! 所謂與六籍同功, 四時並運[3], 亦宜哉. 「敍自古規鑒」—北宋·郭若虛『圖畫見聞誌』卷一

글로는 정황을 다 표현할 수 없고, 글씨로 형용할 수 없는 것을 나중에 그림으로 계승한 것이 아니겠는가! 이른바 그림의 공이 육적과 다를 바 없고, 사계절과 함께 운행한다고 한 것도 맞는 말이다. 북송·곽약허의 『도화견문지』 1권 「서자고규감」에서 나온 글이다.

注

1 "문미진경위文未盡經緯": 일의 이치와 가닥을 글로 다 표현하지 못하는 것을 말한다. * 경위經緯는 내용, 조리나 질서, 계획하여 다스림, 문장의 조리 등을 이른다.
2 "연후계지어화야然後繼之于畫也": 문장이 사리에 맞지 않고 글씨로 형용하지 못하는 것을 그림으로 가능하게 한다는 말이다.
3 "여육적동공與六籍同功, 사시병운四時並運": 『역대명화기』 「서화지원류」의 첫 부분에 나온다.

有書無以見其形, 有畫不能見其言. 存形莫善于畫, 載言莫善于書, 故知書畫異名, 其揆一也. 「序」—北宋·韓拙『山水純全集』

글씨는 모습을 표현할 수 없고 그림은 말을 표현할 수 없다. 형상을 존재하는 데는 그림보다 좋은 것이 없고, 말을 기재하는 데는 글씨보다 좋은 것이 없다. 그 때문에 글씨와 그림이 이름은 달라도 그 법칙[헤아림]은 동일하다는 것을 알게 된다. 북송·한졸의 『산수순전집』 「서」에 나오는 글이다.

古人之畫, 于以徵文獻, 考德業[1], 垂炯戒[2], 示典型; 可補詩書之缺略, 輔象魏[3]之訓辭, 昭聖賢之心傳, 勸頑懦[4]之廉立. —(傳)明·王紱『書畫傳習錄』

옛 사람의 그림은 문헌에서 증명하여 덕행과 공업을 고찰하고 분명한 감계를 드리워서 전형을 보여준다. 시나 글에 빠진 것을 보충하고, 상궐에 붙이는 가르침의 말을 도와, 성현이 마음으로 전하는 것을 분명하게 드러내서, 탐욕스러운 사람을 청렴하게 하고 나약한 사람을 자립하도록 권한다. (전)명·왕불의 『서화전습록』에 나오는 글이다.

注

1 덕업德業: 덕행德行과 공업功業이다.

2 형계炯戒: 밝게 드러난 감계鑑戒이다.

3 상위象魏: 고대에 천자나 제후의 궁문 밖에 세워서 교령敎令을 게시하던 한 쌍의 높은 건축물, 또는 궁실이나 조정을 이르는 말이다. 상궐象闕·상관象觀이라고도 한다.

4 완나頑懦: 욕심이 많고 나약함이다. 완렴나립頑廉懦立은 탐욕스러운 사람을 청렴하게 하고 나약한 사람을 자립하게 하는 것으로, 지조 있는 선비가 사회 기풍을 감화시키는 역량이 매우 큼을 형용한다.

非書則無紀載, 非畵則無彰施, 斯二者其亦殊途而同歸乎? 吾故曰: "書與畵非異道也, 其初一致也." —明·宋濂『畵原』

글씨가 아니면 기재할 수 없고, 그림이 아니면 분명하게 나타낼 수가 없으니, 이 두 가지는 길은 다르나 귀착점은 같은 것인가? 내가 그래서 "글씨와 그림은 다른 길이 아니고, 그 처음에는 일치하였다."고 한 것이다. 명·송렴의 『화원』에 나오는 글이다.

畵雖一藝, 而氣合書卷, 道通心性. 非深于契合者, 不輕以此爲酬酢也. 〈送厲南湖畵册十幅〉—淸·王原祁『麓臺題畵稿』

그림이 비록 하나의 기예이지만, 기운이 서권과 합하여 도가 마음으로 통하는 것이니. 이들이 깊이 부합하지 않는 자는 경솔하게 이처럼 주고받을 수 없다. 청·왕원기의 『녹대제화고』〈송려남호화책십폭〉에 나오는 글이다.

子雲以字爲心畵, 非窮理者, 其語不能至是. 畵之爲說, 亦心畵也. 上古莫非一世之英, 乃悉爲此, 豈市井庸工所能曉? —南宋·米友仁〈題新昌戲筆圖〉, 見『鐵網珊瑚』

자운[揚雄]이 글씨는 마음의 그림[心畵]이라고 하였지만, 이치를 궁구하지 않은 자는 그 말이 아주 옳다고 여길 수 없다. 그림으로 말하여도 마음의 그림이다. 상고시대엔

南宋, 米友仁 <雲山墨戲圖>

한 시대에 뛰어나지 않은 자가 없어서 모두 이 말을 했으나, 시장의 평범한 장인들이 어떻게 깨달을 수 있겠는가? 남송·미우인의 〈제신창희필도〉에 나오는 글인데, 『철망산호』에 보인다.

..

揚子雲[1]曰: "書心畵也, 心畵形而人之邪正分焉[2]." 畫與書一源, 亦心畵也. 掘管者可不念乎? 嘗觀古人之畵而有所疑, 論其世[3]乃敢自信爲非過, 因益信揚子之說爲不誣. 試卽有元諸家論之: 大癡爲人坦易[4]而灑落[5], 故其畵平淡[6]而沖濡[7], 在諸家最醇[8]. 梅華道人孤高[9]而淸介[10], 故其畵危聳[11]而英俊[12]. 倪雲林則一味絶俗[13], 故其畵蕭遠峭逸[14], 刊盡[15]雕華. 若王叔明未免貪榮附熱[16], 故其畵近于躁. 趙文敏大節不惜, 故書畵皆嫵媚而帶俗氣. 若徐幼文[17]之廉潔雅尙[18], 陸天游 方方壺之超然物外, 宜其超脫絶塵不囿[19]于畦畛[20]也. 『記』云: "德成而上, 藝成而下[21]." 其是之謂乎? 「論性情」—淸·張庚『浦山論畵』

양웅이 말하였다. "글씨는 마음의 그림이니 심화가 형을 이루게 되면, 사람의 사악함과 정직함이 구분된다."

그림과 글씨가 같은 근원이니 글씨도 마음의 그림이다. 붓을 잡는 자들이 염두에 두지 않을 수 있겠는가? 일찍이 고인의 그림을 보고 의심스런 것이 있었는데, 그 일생의 경력을 논해보면, 바로 '심화'라는 말이 지나치지 않다는 것을 스스로 믿을 만하니, 이 때문에 양웅이 한 말이 거짓이 아니라는 것을 더욱 믿게 되었다.

시험해 보면 원나라 여러 작가들에 대하여 논한 것이 있다.

대치[黃公望]는 사람됨이 솔직하며 대범하므로 그림이 평담하나 깊고 윤택했으며, 여러 작가들 중에서 가장 순수하였다.

매화도인[吳鎭]은 외롭고 높았으며 맑고 곧았으므로 그의 그림이 우뚝하게 뛰어났다.

예운림[倪瓚]은 줄곧 속기를 단절하였으므로 그림이 쓸쓸하고 멀며 산뜻하게 빼어나서 화려한 조식을 다 제거하였다.

왕숙명[王蒙] 같은 사람은 사람됨이 영화를 탐하고 권세에 부합하였으므로 그의 그림이 조급한감이 있다.

조문민[趙孟頫]은 큰 절개를 아끼지 않았기 때문에 글과 그림이 모두 예쁘고 아름다우나 속기를 띠었다.

명나라 서유문[徐賁]의 청렴하고 깨끗하고 전아하며 고상함과 육천유[陸廣]와 방방호[方從義]의 세속에 구속되지 않고 초연함 같은 것들은 마땅히 세속을 벗어나서 티끌과 단절하여 법칙에 얽매이지 않았다.

『예기』에서 이른바 "덕을 이루면 높은 자리에 머물고, 예를 이루면 낮은 자리에 머문다."고 한 말이 이것을 말하는 것인가? 청·장경의 『포산논화』「논성정」에 나오는 글이다.

注

1 양웅揚雄: 한漢(B.C.53~A.D.18)나라 학자로 자가 자운子雲이다. 촉군蜀郡의 성도成都 사람으로 어려서부터 학문을 좋아하여 군서群書를 박람博覽하였고 문장으로도 이름이 높았다. 특히 사부辭賦에 뛰어났는데 사마상여司馬相如를 많이 닮았다고 평해진다. 왕망王莽의 위조僞朝에 벼슬하여 대부大夫를 지냈기 때문에 후세에 비난을 받았다.

2 "서심화야書心畵也, 심화형이인지사정분언心畵形而人之邪正分焉.": 양웅의 『법언法言』「문신問神」에서 "言心聲也, 書心畵也, 聲畵形, 君子小人見矣. 聲畵者, 君子小人之所以動情乎"라고 하였는데, 유공권柳公權이 말한 "마음이 바르면 글씨도 바르다. 心正則筆正." 고 한 뜻과 같다.

3 세世: 일세一世로 일생의 경력이다.

4 탄이坦易: 솔직하고 겸손하다.

5 쇄락灑落: 초연하고 대범한 것이다.

6 평담平淡: 시문이나 서화의 풍격風格이 자연스럽고 꾸밈이 없는 것이다.

7 충유沖濡: 깊고 젖어서 윤택한 것이다.

8 순순醇: 정순精純으로 모두가 순수하여 물들지 않은 것을 이른다.

9 고고孤高: 외롭게 우뚝 솟은 것이다.

10 청개淸介: 맑고 곧은 것이다.

11 위용危聳: 높이 솟은 것이다.

12 영준英俊: 재주와 지혜 뛰어난 사람, 용모가 준수하고 생기가 있는 것을 이른다.

13 일미一味: 줄곧, 내내, 한결같다는 뜻이다. * 절속絶俗은 속됨을 단절 시키는 것이다.

14 소원蕭遠: 쓸쓸하고 먼 것이다. * 초일梢逸은 가파르다, 산뜻하며 빼어난 것을 이른다.

15 간진刊盡: 다 제거하는 것이다.

16 탐영貪榮: 영화를 탐내는 것이다. 부열附熱은 권세에 부합하는 것이다.

17 서분徐賁: 명나라 사천 사람으로 자가 유문幼文이고, 호는 북곽생北郭生으로 시에 능하며 글씨를 잘 썼으며, 산수화에도 뛰어나 당시 10재자十才子의 한 사람으로 일컬어졌다.

18 "염결아상廉潔雅尙": 청렴결백하고 전아하고 고상함을 이른다.

19 유유囿: 얽매이거나 구애받는 것이다.

20 휴진畦畛: 논밭의 경계란 뜻으로 문장文章이나 서화書畵 등의 법칙法則을 이른다.

21 "덕성이상德成而上, 예성이하藝成而下": 『예기禮記』「문왕세자文王世子」에 "군자는 덕이 있어야한다. 덕이 이루어지면 가르침이 존엄해지고, 가르침이 존엄하면 관이 바르게 되고, 관이 바르면 나라가 다스려 진다. 그래야 군자가 된다는 말이다.[君子曰德. 德成而敎尊, 敎尊而官正, 官正而國治. 君之謂也.]"라는 말에서 인용한 것이다.

四

或問余以顧 陸 張 吳用筆如何? 對曰: "顧愷之之迹, 緊勁聯綿[1], 循環超忽[2], 調格逸易[3], 風趨電疾, 意存筆先, 畫盡意在, 所以全神氣[4]也. 昔張芝[5]學崔瑗[6]杜度[7]草書之法, 因而變之, 以成今草書之體勢, 一筆而成, 氣脈通連, 隔行不斷. 惟王子敬[8]明其深旨, 故行首之字, 往往繼其前行, 世上謂之一筆書. 其後陸探微亦作一筆畫, 連綿不斷, 故知書畫用筆同法. 陸探微精利潤媚, 新奇妙絶, 名高宋代, 時無等倫. 張僧繇點曳斫拂[9], 依衛夫人[10]『筆陳圖』, 一點一畫別是一巧, 鈎戟[11]利劍, 森森然, 又知書畫用筆同矣.

「論顧陸張吳用筆[12]」―唐·張彦遠『歷代名畵記』卷二

장승요<五星二十八宿神形圖>摹本 부분

어떤 사람이 나에게 고개지와 육탐미, 장승요, 오도자의 용필이 어떤가? 하고 질문하여서 나는 다음과 같이 대답하였다.

"고개지의 필적은 강경하면서도 이어져서 쉬지 않고 변화하여 기상이 높은 격조가 빼어나서 마치 바람이 몰아치고 번개가 치는 듯하니, 그림을 그리는 뜻이 붓보다 먼저

있어서 그림이 다 완성되어도 뜻이 남아있기 때문에 신운과 풍채가 온전하게 갖추어진 것이다.

옛날 후한 때의 장지는 최원과 두도에게 초서법을 배웠으나, 그 법을 변화시켰기 때문에 지금 초서의 형세를 이루어서, 한 필치로 완성하였으니, 기맥이 통하고 연결되어 비록 줄이 달라도 그 흐름은 단절되지 않았다. 장지가 죽은 후 오직 진나라의 왕자경[王獻之]이 그 필체의 심원한 요지를 밝혀냈기 때문에 줄의 맨머리 글자가 종종

顧愷之<洛神賦圖>부분

앞줄에 이어졌는데, 세상 사람들이 그것을 '일필서'라고 한다. 그 후에 남조 송나라의 육탐미도 일필화를 그렸는데, 그림의 필선이 이어져 끊어지지 않았으므로 여기에서 글씨나 그림의 용필은 같다는 것을 알 수 있다. 육탐미의 그림은 정밀하고 예리하며 윤택하고 고와서, 그림이 한층 새롭고 기이하여 오묘하게 빼어나, 그가 살았던 남조 송 때에 명성이 높았으며, 당시에는 그를 넘어 설 수 있는 사람이 아무도 없었다.

남조 양나라의 장승요는 용필에서 점을 찍고 붓을 끌고 펼치는 방법을 위부인의 『필진도』에 근거하였는데, 한 점 찍고 한 획 긋는 것도 특별하게 교묘하여 필획들이 칼날 같이 예리하고 삼엄하였으니, 여기에서 또 그림과 글씨의 용필법이 같다는 것을 알 수 있다. 당·장언원의 『역대명화기』 2권「논고육장오용필」에 나오는 글이다.

注

1 연면連綿: 죽 이어지는 모양이다.

2 순환循環: 쉬지 않고 주기적으로 되풀이하여 도는 운동이나 변화를 말한다. * 초홀超忽은 멀어서 아득한 모양이나 기상이 높은 모양을 형용하는 말이다.

3 일이逸易: 뛰어나거나 탁월한 것을 이른다.

4 신기神氣: 신채神采, 경물景物 혹은 예술작품藝術作品의 신운神韻과 풍채風采 문채文彩를 가리킨다.

5 장지張芝(?~190): 후한後漢 돈황燉煌 주천인酒泉人으로 자字는 백영伯英이다. 아우 장창張昶과 더불어 초서草書를 잘 썼다. 그는 최원崔瑗과 두도杜度의 법을 배워 금초今草의 體勢를 완성하였으며 붓을 잘 매어 썼다고 한다. 저서로 『필심론筆心論』 5편이 있다.

漢, 張芝<冠軍帖>부분

6 최원崔瑗(77~142): 자는 자옥子玉이다. 탁군涿郡 안평安平(지금의 河北) 사람으로 최인중崔駟中의 아들이다. 어려서 고아가 되었으나 학문을 좋아하고 문사文辭에 능하여 부업父業을 이어 제유諸儒가 종宗으로 삼았다 한다. 두도杜度를 배워 장초章草를 잘 써서 초현草賢이라 칭하였으며 소전小篆에도 능하였다. 저서로 『초서세草書勢』가 있다.

7 두도杜度(1세기 후반경): 경조京兆 두릉인杜陵人이며, 자는 백도伯度이다. 장재章帝(재위 75~88)때 제상齊相을 역임하였다. 장초章草의 창시자로 일컬어진다.

8 왕헌지(344~386): 동진東晉 왕희지王羲之의 일곱째 아들로, 자字는 자경子敬이고, 초예草隸에 능하고 그림도 잘 그렸다. 신안공주新案公主에 장가尙들고 벼슬은 중서령中書令에 이르렀다. 시호는 헌憲이고, 『중추첩中秋帖』 진적眞蹟이 전해온다.

후한<崔瑗書>　　　　　　　王獻之<新婦地黃湯帖>부분

9 "점예작불點曳斫拂": '점예연불點曳斫拂'로 곧 그림 그리는 일을 가리킨다. * 점예點曳는 '필획방법筆劃方法'을 가리킨다. * 연연硏은 곧 '연묵마묵硏墨磨墨'을 가리킨다. * 불拂은 그림을 제작할 때 사용하는 비단이나 종이를 평평하고 길게 펼치는 것을 형용하는 말이다.

10 위부인衛夫人(272~349): 서진西晉말의 사람으로 이름은 삭鑠이며, 자는 무의茂猗이다. 여음태수汝陰太守 이구李矩의 처로 세칭 위부인 이라 불린다. 그녀는 예서隸書를 특히 잘

<筆陣圖帖>

썼고 正書도 入妙했는데 종요鍾繇의 법을 얻었다 하며 왕희지도 어려서 항상 그녀에게 배웠다고 한다. 그녀가 지었다고 전하는 『필진도筆陣圖』에 "필력이 좋은 사람은 骨이 많고 필력이 좋지 않은 사람은 肉이 많은데, 골이 많고 육이 적은 것을 '근서筋書'라 하고, 육이 많고 골이 적은 것을 일러 '묵저墨猪'라 한다. 힘이 많고 힘줄이 풍부한 것은 '성聖'이요, 힘도 없고 힘줄도 없는 것은 '병病'이다.[善筆力者多骨, 不善筆力者多肉, 多骨微肉者謂之筋書, 多肉微骨者謂之墨猪. 多力豊筋者聖, 無力無筋者病.]"라는 말이 있다.

11 구극鉤戟: 원래 끝이 갈고리처럼 굽은 창이다. 여기에서 구鉤는 서법書法의 기본적 필획筆劃의 일종이다. 즉 橫鉤(一) 曲鉤(乀) 折鉤(勹)등 여러 종류가 있다.

12 「논고육장오용필論顧陸張吳用筆」: 『역대명화기』의 항목으로 고개지顧愷之·육탐미陸探微
·장승요張僧繇·오도자吳道子의 용필법에 관하여 논한 것이다. * 이장은 네 사람의 화가들
의 용필법을 통하여 다음과 같은 회화의 중요한 원칙들을 제시하고 있다. 첫째 '의재필선
意在筆先'이고, 둘째 '그림과 글씨는 용필법이 같다'는 것이고, 셋째 '회화의 용필에는 세밀
함과 소략함의 두 가지 격식이 있다'는 것이다.

筆與墨人之淺近事, 二物且不知所以操縱[1], 又焉得成絶妙也哉! 此亦非
難. 近取諸書法, 正與此類也. 故說者謂王右君[2]喜鵝, 意在取其轉項如人之
執筆轉腕以結字, 此正與論畵用筆同. 故世之人多謂善書者往往善畵, 蓋由
其轉腕用筆之不滯也. 「畵訣」—北宋·郭熙, 郭思『林泉高致』

붓과 먹을 사용하는 것은 사람에게 비근한 일인데, 이 두 가지
물건을 사용하는 방법조차 모른다면 또 어떻게 절묘한 그림을 완
성할 수 있겠는가! 이것도 어려운 일은 아니다.

가까이는 여러 서법에서 찾아보면 바로 이와 유사하다. 그러므로
어떤 이가 말하였다. "왕우군王羲之이 거위를 좋아한 것은 그 뜻
이 거위가 목을 돌리는 것이 마치 사람이 붓을 잡고 팔을 돌려 글
자를 결구하는 것과 같은 것을 취한 데 있었다." 이것은 바로 그림
에서 '용필법'을 논하는 것과 같은 것이다.

따라서 세상 사람들이 흔히 "글씨 잘 쓰는 사람은 그림도 잘 그
린다."고 하는 것은 대개 그 팔을 돌려 용필하는 것이 막히지 않고
자유로운 데에 그 이유가 있는 것이다. —북송·곽희, 곽사의 『임천고치』「화
결」에 나오는 글이다.

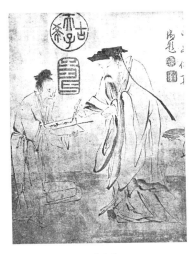

<王羲之像>

注

1 조종操縱: 문장이나 그림에서 취사取捨나 기복起伏 등의 다양한 방법으로 변화를 주는 일
이다.
2 왕우군王右軍: 당대의 서예 대가인 왕희지王羲之를 말하며 우군右軍은 그를 관직으로 일
컬은 것이다.

畫無筆迹, 非謂其墨淡模糊而無分曉也, 正如善書者藏筆鋒[1], 如錐畫沙·印印泥[2]耳. 書之藏鋒在乎執筆沉着痛快, 人能知善書執筆之法, 則知名畫無筆迹之說. 故古人如孫太古[3], 今人如米元章, 善書必能善畫, 善畫必能書, 書畫其實一事爾. —北宋·趙希鵠『洞天淸祿』

그림에 붓 흔적이 없다는 것은 그 먹색이 옅어서 모호하여 분간할 수 없는 것을 말하는 것이 아니고, 이것은 바로 글을 잘 쓰는 자가 중봉을 사용하는 것과 같아서, 송곳으로 모래를 긋고, 인주에 도장을 찍는 것과 같을 뿐이다.

글씨를 쓸 때 중봉을 사용하는 것은 침착하고 통쾌하게 잡는 데에 달렸으니, 사람들이 글씨를 잘 쓰고 붓 잡는 법을 알 수 있다면, 곧 유명한 그림은 필적이 없다는 말을 알게 될 것이다.

따라서 옛 사람인 태고[孫知微]나 요즘 사람인 원장[米芾]과 같이 글씨를 잘 쓰는 사람은 반드시 그림을 잘 그릴 수가 있고, 그림을 잘 그리는 사람은 반드시 글씨를 잘 쓰니, 그림과 글씨는 실제로 같은 일이다. 북송·조희곡의 『동천청록』에 나오는 글이다.

注

중봉과 측봉

1 장필봉藏筆鋒: 붓 끝을 감추는 것으로, 추획사錐畫沙와 인인니印印泥를 말한다. 필획의 가운데 중봉中鋒이 되어야 함을 비유한 것이다.
2 추획사錐劃沙와 인인니印印泥: 서예가들이 용필의 방법을 비유한 말이다. 저수량褚遂良이 『논서論書』에서 "용필은 추획사, 인인니 같아야 한다."라고 하였다. 황정견黃庭堅이 말하길 "추획사, 인인니 같은 것은 대개 필선 가운데 붓 끝이 갈무리되어 뜻이 붓보다 먼저 있음을 말하는 것이다."고 하였는데, 송곳으로 모래를 그으면 모래 양쪽 가장자리가 돌기하고 그 가운데는 오목하게 들어가서 하나의 선을 이루어서 서법의 "중봉中鋒"이나 "장봉藏鋒"의 묘함을 형용하고, 인장을 인주에 찍으면 원래의 모양을 잃지 않는 것인데, 이는 붓을 대면 이미 온건하고도 정확하여 뜻 가운데 구성한 글자를 써낼 수 있다는 말이다.
3 손태고孫太古: 북송北宋의 손지미孫知微이다. 사천四川 미주眉州 사람으로, 도석성상道釋聖像을 잘 그렸다.

按語

청淸나라 화림華林이 『남종결비南宗抉秘』에서 말했다. "붓으로 그림을 그릴 적에 어떻게 하는 것이 필적筆迹을 없애는 요결인가? 이 말은 이해하기 어려운 것 같다. 필적은 붓 자국인데, 종이에 붓 자욱이 가득하다면 어찌 다시 그림을 완성할 수 있겠는가? 어떻게 해야

우두(牛頭)

조소(條掃)

봉요(蜂腰)

학슬(鶴膝)

시담(柴担)

서미(鼠尾)

정두(釘頭)

절목(折木)

<용필법의 실례>

붓 자국을 제거할 수 있는가? 배우는 자들이 한 번 붓을 댈 적에는 필력이 있어야 하고, 그럴 듯하게 꾸며서 조금도 연약한 곳이 있으면 안 되며, 거두는 필치에 조금이라도 연약한 곳이 있으면 안 된다. 예를 들면 글씨를 쓸 적에 좌측의 모난 곳을 제거하고 우측의 가시 같은 흔적을 제거하는 것은 필치보다 먼저 형상의 흔적을 제거하는 것과 같은 것이다. 그러나 또 하나의 필치도 억지로 칠하지 않아야 허술한 필치가 없어 '흔적이 없는 것이라'고 할 수 있다. 결과적으로 그렇게 되면 튀는 한 필치는 흔적이 더욱 무거워질수록 구제할 수 없게 된다. 어찌 단계석端溪石의 구욕안鸜鵒眼을 보지 못하는가? 단계석과 조화되는 것은 활안活眼으로 흔적이 없는 것이다. 단계석과 조화되지 않는 것은 사안死眼으로 흔적이 있는 것이다. 붓을 종이에 대면 정신이 가운데 충만하여 기운이 저절로 밖에서 무리지어야 하고, 설은 것 같아도 실은 익어서 원만하게 돌고 막힘이 없어야, 필치마다 필력을 갖추고, 필치마다 흔적이 없어질 것이다以筆作畫何以要無筆迹? 此說似爲難解. 夫筆迹卽筆痕也, 若滿紙筆痕, 豈復成畫? 然則何以去之? 學者當於一出筆卽要有力, 不可使虛頭略有一些

輭處, 亦不可使煞筆略有一些輭處. 如作書左去吻, 右去肩者, 先就筆之有形之痕而去之. 然又非
硬抹一筆, 使無虛鋒卽可謂之無痕, 果爾則孤另一筆, 其痕更重, 愈不可救. 何不見端石之鸜鵒眼
乎? 其與石合者活眼也, 卽無痕也. 其與石不合者, 死眼也, 卽有痕也. 要使筆落紙上, 精神能充於
中, 氣韻自暈於外, 似生實熟, 圓轉流暢, 則筆筆有筆, 筆筆無痕矣.」"

石如飛白[1]木如籀[2], 寫竹還于八法[3]通. 若也有人能會此, 須知書畵本來
同. —元·趙孟頫〈秀石疏林圖〉卷. 故宮博物院藏

돌은 비백서 쓰듯이 나무는 전서 쓰듯이 그리며, 대를 그리는 것은 영자팔법에 능통
해야 한다. 만약에 이런 것을 이해할 수 있는 사람은 그림과 글씨가 근본이 같다는 것
을 반드시 알 것이다. 고궁박물원에 소장된 원·조맹부의 〈수석소림도〉권에 있는 글이다.

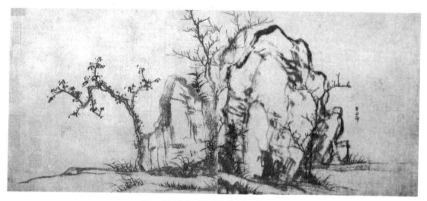

元, 趙孟頫〈秀石疏林圖〉卷

注

1 비백飛白: 일종의 특수한 풍격의 서법書法이다. 동한東漢 영제靈帝 때 홍도문鴻都門을 수
리하는데 공인들이 백분白粉을 이용하여 글자에 솔질하던 것이 대대로 전해져서, 채옹蔡
邕이 계발啓發하여 "비백서飛白書"를 만들었다. 회화에서는 오대五代와 북송 이후 많이 사
용되었으며, 고목의 나무 둥치를 묘사할 때나 묵죽墨竹이나 묵란墨蘭화의 바위 묘사에 주
로 적용되어 속도감과 질감 표현을 동시에 나타낼 수 있는 기법이다.

2 주주籀: 주문籀文으로, 춘추전국시대에 진秦나라에서 통행되던 서체의 하나이다. 『사주편史
籀篇』에 기재된 데서 일컫는 말로, 전문篆文과 유사하며 대표적인 서체로 석고문石鼓文을
들 수 있다.

3 팔법八法: 영자팔법永字八法을 이른다. '팔영八永'이라고도 한다. 해서楷書의 점과 획의 용
필 방법을 길 영永자의 여덟 가지 필획으로 예를 들었기 때문에 '영자팔법'이라 한다. 그

유래가 오래되어 세 가지 설說이 있다. 장욱張旭이 말한 것이 『묵지편墨池編』에 보이고, 승려 지영智永이 말한 것은 『서원청화書苑菁華』에 보이며, 채옹蔡邕과 왕희지王羲之의 말이 이부광李溥光의 『설암팔법雪庵八法』에 보인다. 그 여덟 가지 방법 가운데서 * 점찍는 것을 '측側'이라 한다. 반드시 측봉側鋒으로 엄밀하게 낙필하여 붓털을 펴서 행필하다가 형세가 충족되어야 필봉을 거둔다. * 가로 긋는 획을 '륵勒'이라 한다. 반드시 거꾸로 시작해서 종이에 대고 천천히 행필하다가 급히 붓을 돌려야지, 필봉을 따라서 평평하게 지나가면 안 된다. * 세로획을 곧게 긋는 것을 '노努'라고 한다. 반드시 곧으면서도 굽은 형세가 나타나야지 지나치게 곧은 것은 마땅치 않으며 너무 꼿꼿하게 곧으면 나무

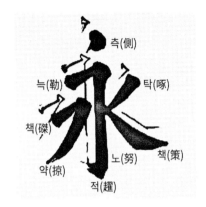

永字八法

처럼 뻣뻣하여 필력이 없어 보인다. * 세로획 마치는 곳에 갈고리 같이 수필收筆하는 것을 '적趯'이라 한다. 반드시 필봉을 머물렀다가 붓을 들어 두드러지게 일으켜서 힘을 붓 끝에 모이도록 해야 한다. * 좌측의 약간 위로 향하듯 가로 긋는 획을 '책策'이라 한다. 붓을 펴는 곳에서 힘을 쓰고 필획 끝에서 힘을 얻는다. * 길게 아래로 삐치는 획을 '약掠'이라 한다. 시작하는 필치는 세로획과 같으나 필봉을 조금 살찌게 드러내서 힘이 이르도록 해야지 만약 한 번 가서 수필하지 못하면 나부끼고 안정되지 못하는 병폐를 범하기 쉽다. * 우측 아래로 짧게 삐치는 획을 '탁啄'이라 한다. 붓을 대고 왼쪽으로 나가는데 빠르면서 엄중하고 날카롭게 해야 한다. * 탁에 이어서 아래로 길게 삐치는 획을 '책磔'이라 한다. 역필逆筆로 낙필하여 필봉을 꺾으면서 붓털을 펴서 천천히 운행하다가 끝에서 필봉을 거둘 때 묵직하게 함축시킨다. 후인들은 이 영자팔법을 서예의 대칭代稱으로 삼기도 하였다.

> 按語

조맹부趙孟頫의 〈수석소림도秀石疏林圖〉는 화법 중에서 "서화동원書畵同源"을 체현해 낸 한 폭의 명작으로, 종이 뒤의 맨 위에 있는 제화시가 화단畵壇에도 명구名句로 전파되었다.

··

寫竹幹用篆法, 枝用草書法, 寫葉用八分法[1], 或用魯公撇筆法[2], 木石用折釵股[3]·屋漏痕[4]之遺意. 見『佩文齋書畵譜』

凡剔(踢)枝當用行書法爲之, 古人之能事者, 惟文 蘇二公, 北方王子端得其法, 今代高彦敬 王澹遊 趙子昂其庶幾. 前輩已矣, 獨走[5]也解其趣耳. 見淸

·孔廣陶「嶽雪樓書畵錄」─元·柯九思「丹邱題跋」[6], 見兪劍華「中國畵論類編」卷下

대나무 줄기를 그릴 땐 전서 방법을 사용하고, 가지는 초서법을 쓰며 잎을 그리는

908

것은 팔분법을 쓰고, 더러는 노공의 별필법을 사용하며, 나무와 돌을 그릴 때는 절차고
와 옥루흔의 남긴 뜻을 쓴다. 『패문재서화보』에 보인다.

　모든 가지를 비켜 올려 그리는 것은 행서법으로 그려야 하는데, 옛사람 중에서 잘
그리는 자는 오직 문동과 소식 두 분이며, 북방의 자단[王庭筠]이 그 법을 얻었고, 지금
은 언경[高克恭]·담유[王曼慶]·자앙[趙孟頫]이 거의 그 법을 터득하였다. 선배는 그런
사람이 없었으니, 저만이라도 그 정취를 이해할 뿐이다. 청·공광도의 『악설루서화록』에서 나온
글이다. 원·가구사의 「단구제발」인데, 유검화의 『중국화론유편』하권에 보인다.

注

1 "팔분법八分法": '팔분서체八分書體'로 글자체가 예서隸書와 비슷하고 필세에 파책破磔이
　많으며, 진秦나라 때 상곡上谷 사람 왕차중王次中이 만들었다고 전해진다.
2 "노공별필법魯公撇筆法": 노공魯公은 당나라 서예가 안진경顏眞卿을 이르며, 노군공魯郡公
　에 봉封했으므로 사람들이 '노공'이라고 불렀다. 별필법撇筆法은 대나무 잎을 그리는 용필
　이 안진경의 별필撇筆방법과 같은 것을 가리킨다. '별'은 곧 영자팔
　법永字八法에서 '약掠'으로 비스듬히 내려 긋는 필획법이다.
3 절차고折釵股: 비녀다리가 부러져도 구부러진 그 형체는 여전히 둥
　글다는 것을 가리키는 말이다. 서예에서는 이것으로 전절하는 곳의
　용필과 예술효과를 비유하였다. 또한 필획을 전절할 때는 붓털을 종
　이위에서 평포平鋪하며 필봉이 바르고 둥글어야지 비틀어 구부려서
　는 안 된다는 것이다.
4 옥루흔屋漏痕: 세로획 용필과 그 예술효과를 비유하는 말이다. 세로
　획의 행필은 절대로 곧게 쏟아져 내리지 말고 손과 팔을 미미하게
　좌우로 돈좌頓挫하며 운행해야 한다. 마치 집에 새는 물이 벽에 스
　며들며 내려가 머문 흔적과 같이 포만하고 원활하면서 생동하며 자
　연스럽게 된다는 것이다.
5 주走: 자신의 겸사로 복僕과 같다.
6 「단구제발丹邱題跋」: 약 1328년 전후에 원나라 가구사柯九思가 제
　발한 것이다. * 단구丹邱는 가구사의 호가 단구생丹邱生이다.

元, 柯九思<墨竹圖>軸

按語

　그림과 글씨는 저절로 서로 통하는 면이 많지만 절대적으로 서로
통하는 것이 아니라서 글씨와 그림은 각자 특징이 있다. 서로 이들
을 참고하면 서로 두드러질 수 있으나, 만약 억지로 결합시키면 도
리어 막혀서 장애가 생길 것이다.

書盛于晉, 畫盛于唐 宋, 書與畫一耳. 士大夫工畫者必工書, 其畫法卽書 法所在. 然則畫豈可以庸妄人得之乎? —元·楊維楨『圖繪寶鑒序』

글씨는 진나라에서 성창하였고, 그림은 당나라 송나라에서 성창하였으나, 글과 그림 은 하나이다. 사대부로 그림을 잘 그리는 자는 반드시 글씨를 잘 쓰니, 그 화법이 곧 서법에 있는 것이다. 그러니 그림은 용렬하고 망령된 자가 어떻게 그릴 수 있겠는가? —원·양유정의 『도회보감서』에 나온 글이다.

工畫[1]如楷書, 寫意[2]如草聖[3], 不過執筆轉腕靈妙耳. 世之善書者多善畫, 由其轉腕用筆之不滯也. —明·唐寅語. 見『畫史會要』

공필화는 해서와 같고, 사의화는 초성과 같으니, 해서를 쓰거나 초서를 쓰거나 붓을 잡고 팔을 돌리는 것을 영묘하게 하는 데 불과하다. 세상에서 글씨를 잘 쓰는 자가 대 부분 그림을 잘 그리는 것은 팔을 돌려 붓을 쓰는데 막힘이 없기 때문이다. 명·당인의 말인데. 『화사회요』에 보인다.

注

1 공화工畫: 공필화工筆畫로 정성스럽고 세밀한 필법으로 경물을 그리는 동양화의 표현 방 식이다.
2 사의寫意: 사의화寫意畫로 간결한 필법으로 경물을 묘사하는 표현 방식인데, 대부분 생지 위에 그리며 방종한 필치를 휘날려 묵채墨彩가 나는 것 같아서 공필화보다 경물의 신운을 더 나타낼 수 있으며, 또한 직접적으로 작자의 감정을 펴낼 수도 있다.
3 초성草聖: 초서의 경지가 뛰어난 사람으로, 후한後漢의 장지張芝와 당唐의 장욱張旭 등을 이른다.

夫書稱魏[1] 晉, 畫擅宋 元, 此人人知之; 至于書中有畫, 畫中有書, 人豈易 知哉! 徐道沖[2]乃臨池家[3]而好繪事, 持『眞賞齋法帖[4]』命余倣〈臨池合作圖〉, 余愧非眞書者, 第朝昏盤礴, 敗筆盈篋[5], 年逾八旬, 粗知畫道與書通耳.

—明·蔣乾語. 見淸·卞永譽見『式古堂書畫彙考[6]』

글씨는 위나라와 진나라 서체를 칭송하고, 그림은 송나라와 원나라에서 뛰어났다는 것을 사람마다 알고 있다. 그러나 글씨 가운데 그림이 있고 그림 가운데 글씨가 있다는 것을 사람들이 어찌 쉽게 알 수 있으리오!

서도충은 바로 글씨를 잘 쓰는 사람으로 그림그리기 좋아하였는데, 『진상재법첩』을 가지고 와서 나에게 〈임지합작도〉를 모방하라고 하여 내가 진실로 화가가 아닌 것이 부끄러웠지만, 다만 아침저녁으로 자유롭게 그려서 망가진 붓이 책 상자에 가득하고 나이가 팔십을 넘으니, 화도와 글씨가 서로 통한다는 것을 대강 알 수 있을 뿐이다. 『식고당서화휘고』에서 나온 글이다.

元, 唐棣〈王維詩意圖〉

注

1 위魏: 삼국三國의 조조曹操의 아들 조비曹丕가 후한에後漢에 대신하여 화북華北에 세운 왕조이다.

2 서도충徐道沖: 명나라 서화가로 나머지는 미상未詳이다.

3 "임지가臨池家": 임지臨池를 말하며, 진晉의 왕희지王羲之 및 글씨를 잘 쓰는 사람을 가리키며, 후한後漢 때 장지張芝가 임지臨池에서 글씨를 배웠는데 못물이 온통 시커멓게 되었다는 고사로 글씨를 많이 쓴 사람이란 뜻이다.

4 『진상재법첩眞賞齋法帖』: 동기창의 법첩法帖을 이른다. * 진상재眞賞齋는 동기창董其昌의 서실이다.

5 녹협: 책 상자이다.

6 「식고당서화휘고式古堂書畵彙考」: 청나라 변영예卞永譽가 지은 60권의 책으로 서화에 관한 기록을 뽑아 분류하였다.

郭熙 唐棣[1]之樹, 文與可之竹, 溫日觀[2]之葡萄, 皆自草法中來, 此畵與書通者也. ─明·王世貞『藝苑卮言』

곽희·당체의 나무 그림과 문동의 대나무 그림과 온일관의 포도 그림은 모두 초서 쓰는 방법에서 나온 것이니, 이것이 바로 그림과 글씨가 서로 통하는 것이다. 명·왕세정의 『예원치언』에 나오는 글이다.

注

1 당체唐棣(1296~1364, 원정(元貞)2~지정(至正)24): 원元나라 오흥吳興 사람. 자는 자화子華.

벼슬은 휴령현윤休寧縣尹에 이르렀다. 곽희郭熙의 화법을 본
받아 산수화를 잘 그렸으며, 일찍이 가희전嘉熙殿의 벽화를
그려 칭찬을 들었다. 또 조맹부趙孟頫의 화법도 배워 그의 윤
택하고 삼울森鬱한 풍취를 얻었다는 평을 듣기도 했다. 『圖繪
寶鑑』·『六研齋筆記』

2 자온子溫: 송宋나라 승려이다. 화정華亭 사람. 속성俗姓은 온
씨溫氏, 자는 중언仲言, 호는 일관日觀·지귀자知歸子이다. 항
주杭州 마노사馬瑙寺의 중으로 초서草書를 잘 쓰고 포도葡萄
를 즐겨 그렸다. 포도의 가지와 잎을 모두 초서쓰는 요령으로
그렸으며, 온포도溫葡萄란 별명으로 불리었다. 『畫史會要』·
『式古堂書畫彙巧』

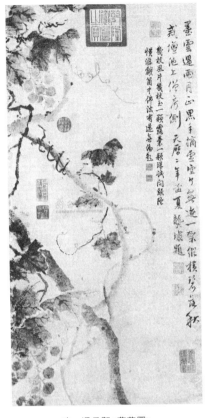

宋, 溫日觀〈葡萄圖〉

趙文敏[1]問畫道于錢舜擧[2], 何以稱士氣? 錢曰:"隸
體[3]耳. 畫史能辨之, 卽可無翼而飛, 不爾便落邪道,
愈工愈遠; 然又有關捩[4], 要得無求于世, 不以贊毁撓
懷[5]." 吾嘗擧似[6]畫家, 無不攢眉[7], 謂此關難度, 所以
年年故步[8]. —明·董其昌『容臺集』

조문민[趙孟頫]이 나[錢選]에게 화도에 관하여 무엇을 '선비기운'이라고 하는가? 라고
질문하여서 내가 다음과 같이 대답하였다. "예체일 따름이다. 화가가 그것을 능히 분변
할 수 있으면, 바로 날개 없이 날 수 있고, 그렇지 못하면 곧 나쁜 길로 전락하여 공교
하게 할수록 더욱 멀어지게 된다. 그러나 또 중요한 것이 있는데, 세상에서 영달을 구
하는 것이 없고 칭찬과 비난에 대하여 마음이 흔들리지 않아야 한다."

내가 이전에 화가들에게 이 말을 하니, 불쾌하게 여겨서 이 관문은 건너기 어려워서
해마다 제자리걸음을 걷는 이유라고 하였다. 『용대집』에 나온 글이다.

注

1 조맹부趙孟頫: 자는 자앙子昂이고 호는 송설도인松雪道人, 송설재松雪齋, 구파정鷗波亭, 탁
군인涿郡人으로 호주湖州(지금의 浙江 吳興縣)에서 출생하였다. 송宋태조太祖의 자子인 조
덕방趙德芳의 5세손世孫이며, 조맹견趙孟堅의 종제從弟이다. 지원至元 23년에 정거부程鉅
夫가 원元 세조世祖의 명으로 유현遺賢을 구할 때 선발되어 병부랑중兵部郞中으로 출사出
仕하고, 이후 성중成宗, 무종武宗조朝에 계속 출사하여 벼슬이 한림시독학사翰林侍讀學士
에 이르렀으며 사후 위국공魏國公에 추봉追封되었다. 시호는 문민文敏. 그는 당시의 대표

적인 유학자儒學者일 뿐만 아니라 시서화詩書畵 3절三絶의 다예인多藝人이었다. 그의 그림은 당송唐宋의 유법遺法을 계승하여 원화元畵의 신경향을 배태시켰고, 서예에서는 왕희지王羲之에 근본을 둔 송설체松雪體라는 독특한 서체를 창안한 예원藝苑의 종장宗匠이었다. 저서로 『조송설재문집趙松雪齋文集』 12권이 있다.

2 전선錢選: 원 나라 오흥吳興 사람이며, 자는 순거舜擧이고 호는 옥담玉潭, 손봉巽峯, 청구노인淸癯老人, 습난옹習嬾翁, 삽천옹霅川翁 등이다. 남송南宋 말엽 경정景定 때의 향공진사鄕貢進士로서, 시詩와 글씨와 그림에 능하여 일찍부터 조맹부趙孟頫등과 함께 오흥吳興의 팔준八俊이란 말을 들었다. 그의 나이가 조맹부 보다 10여 세 위여서 맹부도 그에게 화법畵法을 물었다고 한다. 뒷날 조맹부가 원元나라 조정에 불리어 벼슬하게 되자 산림山林의 선비들이 많이 그를 따라 출세 길을 밟았으나, 그는 홀로 산림에 은둔하여 시와 그림으로 일생을 마쳤다.

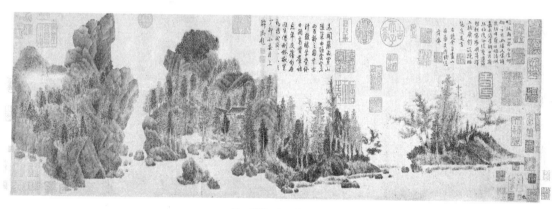

元, 錢選<山居圖>卷

3 예체隷體: 예가화隷家畵를 이르며, 예가隷家의 그림이라는 뜻인데, 원래 예가라는 말은 원곡元曲(원나라의 희곡)에서 쓰이던 용어로서 비전문가非專門家의 의미라고 한다. 그리하여 오늘날 이 예가화는 비전문가의 그림, 즉 사부화士夫畵의 의미로 이해하는 것이 통례인데, 예가라는 말 이외에 여가戾家·이가利家·역가力家로도 쓰이며 흔히 직업화가 또는 전문가를 가리키는 행가行家라는 말과 대칭對稱된다. 대체로 송원宋元대에는 사부화士夫畵라는 말이 많이 쓰였는데 명明에 들어서 특히 이 '예가' 또는 '이가'라는 말이 많이 쓰였다. 그러다가 동기창董其昌 등이 문인화文人畵라는 말을 중시하면서부터 '문인화'라는 말에 밀려 널리 사용되지 않게 되었다.

4 관렬關捩: 기축機軸이다, 활동의 중심이 되는 중요한 곳을 이른다.

5 요회撓懷: 마음에 걸려 걱정하는 것이다.

6 거사擧似: 알리다, 말하는 것이다.

7 찬미攢眉: 눈살을 찌푸리는 것으로 불쾌함이나 고통스러움을 나타내는 모양이다.

8 고보故步: 옛날에 걷던 보법步法, 원래의 걸음걸이, 옛 발자취, 원래 다니던 길로 제자리걸음을 하며 진취적이지 못함을 비유하는 것이다.

按語

* 명나라 고렴高濂이 『연한청상전燕閑淸賞箋·논화論畵』에서 말했다. "요즘 그림을 논하는데 반드시 사기士氣를 말하니, 이른바 '사기'는 사대부 중에서 예가隷家의 화품畵品을 그릴 수 있고, 온전히 신기神氣를 사용하여 생동함을 법으로 삼아서, 물취物趣는 구하지 않으며 천취天趣를 얻는 것을 고상하게 여기는데 있다. 한편으로 그린다고 하면서 묘사한다고 하지 않는 것을 보면, 화공의 원체화 기풍을 벗어나려고 하기 때문이다. 이런 것들은 흥취를 기탁하여 한 세대에 감상하기는 좋다고 하는데, 만약 잘 그린다고 말하면, 어떻게 이 전의 그림과 비교하여 후세의 보물로 소장될 수 있겠는가? 조송설趙松雪·왕숙명王叔明·황자구黃子久·전순거錢舜擧 같은 이들은 진실로 사기화士氣畵이다[今之論畵, 必曰士氣, 所謂士氣者乃士林中能作隷家畵品, 全在用神氣生動爲法, 不求物趣, 以得天趣爲高. 觀其曰寫而不曰描者, 欲脫畵工院氣故爾. 此等謂之寄興取玩一世則可, 若云善畵, 何以比方前代而爲後世寶藏. 若趙松雪 王叔明 黃子久 錢舜擧輩, 此眞士氣畵也.]" 명나라 도융屠隆이 『화전畵箋』에서 이 말을 그대로 이어서 논했다.

* 청나라 왕학호王學浩가 『산남논화山南論畵』에서 말했다. "왕경연王耕煙(王翬)이 말하였다. "어떤 사람이 어떤 것이 사대부의 그림인가? 하고 묻기에, 사대부 그림은 하나의 '사寫'자로 다 할 수 있다." 이 말은 핵심을 적중시킨 것이다. 글자라는 것은 써야 하는 것이지 그려야 하는 것이 아니다. 그림도 글과 같으니 하나 같이 묘사하는 데만 몰입하면, 저속한 화공畵工이 될 것이다[王耕煙云, '有人問如何是士大夫畵? 曰, 只一'寫'字盡之.' 此語最爲中肯. 字要寫, 不要描, 畵亦如之, 一入描畵, 便爲俗工矣.]"

* 청나라 전두錢杜가 『송호화억松壺畵憶』에서 말했다. "자앙子昂(趙孟頫)이 언젠가 전순거錢舜擧(錢選)에게 말하였다. "무엇이 사대부 그림입니까?" 순거舜擧가 "예법隷法이다."라고 대답하였다. 예隷라는 것은 묘描와 다르기 때문에, 글씨를 쓰고 그림을 그리는 것을 모두 사寫라고 하며, 글씨와 그림은 본래 같은 것이다[子昂嘗謂錢舜擧曰, '如何爲士夫畵?' 舜擧曰, '隷法耳.' 隷者有異於描, 故書畵皆曰寫, 本無二也.]"

* 청나라 장식張式이 『화담畵譚』에서 말했다. "글씨를 쓸 적에는 흔적을 없애는 것이 소중하여 한 필치 한 필치도 종이 위에서 딱딱하지 않게 해야 한다. 그림을 그리는 것도 그렇다. 붓 흔적은 없애고 필적을 나타내는 것이 그림을 그린다고 하는 것이니, 붓을 운행하는 것이 바로 이것이다. 필적을 숨기고 붓 자국을 드러내는 것을 그림을 묘사한다고 하는 것이니, 손가는 대로 그리는 것이 이것이다. 이에 그림에서 정교하게 잘 그린 것이 있으면, 전문이라고 부르는 것이니, 전문가의 그림은 곽약허郭若虛가 "그림이라고 부르더라도 그림이 아니다."라고 한 말을 끝내 면하기 어려울 것이다. 그림과 글씨는 자유로운 자세로 그려야만 신도 헤아리지 못할 묘함을 갖추게 될 것이다. 조오흥趙吳興(趙孟頫)이 전옥담錢玉潭(錢選)에게 사대부 그림에 관하여 물었을 적에 '직업화가의 습기를 없애야만 비로소 선비 기운을 갖게 된다.'고 한 것이 바로 이것이다. 한나라 양웅揚雄이 "글씨는 마음의 그림이다."라고 하였다. 이러한 기운은 우리 마음의 그림이다. 그림이 귀한 것은 마음을 귀하게 여기기 때문이다.[作書貴泯沒痕迹, 不使筆筆板刻在紙上, 作畵亦然. 沒筆痕而顯筆脚, 謂之書畵, 運筆是也. 沒筆脚而露筆痕, 謂之描畵, 信筆是也. 故畵有刻剝精工, 命爲專門, 終難免郭

若虛所謂雖號畫而非畫者. 書畫盤礡點染, 有神明不測之妙, 卽趙吳興詢錢玉潭之士夫畫也. 絕去畫師習氣, 方有士氣. 揚子云, '書, 心畫也.' 此氣卽吾人之心畫, 畫之貴, 貴此."」주注: 필각筆脚은 장식張式이 『화담畫潭』에서 말하길, "형질形質은 신운神韻의 모체가 되니, 필봉이 형질이다."라고 하였다.

...

士人[1]作畫, 當以草隸奇字[2]之法爲之. 樹如屈鐵[3], 山如畫沙, 絕去甜俗蹊徑, 乃爲士氣; 不爾, 縱儼然及格, 已落畫師魔界, 不復可救藥矣. —明·董其昌『畫旨』

사인이 그림을 그릴 때는 초서·예서·기자 등의 법으로써 그려야 한다. 나무는 철사를 구부린 것처럼, 산은 모래에 선을 긋는 것처럼 하여 달콤하거나 세속적인 지름길을 결단코 제거해야 곧 사기를 갖춘다. 그렇지 않으면 법식을 엄연히 갖춘다 하더라도, 직업화가의 잘못된 세계로 추락하여 다시 약으로도 고칠 수 없다. 명·동기창의 『화지』에 나오는 글이다.

注

1 사인士人: 학문과 수양을 쌓아 가치관이 분명하여 이로부터 행동·지식·말에서 비롯되는 신념과 지조가 뚜렷한 사람으로 현대적 의미로는 '지성인'을 의미한다.

2 "초예草隸": 초서草書와 예서隸書를 이른다. * 기자奇字는 문자의 육체六體중의 하나로 고문古文과 다른 형태를 띤 것이다. 『한서漢書』「예문지藝文志」에 "육체라는 것은 고문·기자·전서·예서·무전·충서 이다. 六體者, 古文奇字篆書隸書繆篆蟲書."라고 했다. 안사고顏師古는 "고문은 공자 저택의 벽 속에서 나온 책의 글씨며, 기자는 고문이면서 다른 것이다. 古文, 謂孔子壁中書, 奇字, 卽古文而異者也."라고 주석을 달았다.

3 굴철屈鐵: 선의 강직성을 말하는 소전小篆 같은 것이고, 아래 문장의 획사畫沙도 같은 의미로 중봉을 말하는 것이다.

按語

청나라 장화蔣和가 『학화잡론學畫雜論·임목과석林木窠石』에서 말했다. "붓 쓰는 것은 굳세거나 예스럽고, 빼어나거나 강하게 서법과 서로 같게 해야 한다. 사옹思翁(董其昌)이 "선비가 그림을 그릴 적에는 마땅히 초서나 예서 같은 기이한 글자를 쓰는 방법으로 그려야 한다."라고 하였다. 이 말은 숲과 나무를 그리는 데에 더욱 적합하다.[其用筆或蒼古, 或秀勁, 當與書法相參. 思翁論士人作畫, 當以草隸奇字之法爲之. 此語尤宜於寫林木也.]"

古人金石·鐘鼎·隷·篆, 往往如畵, 而畵家寫水寫蘭寫竹寫
梅寫葡萄, 多兼書法, 正是禪家一合相也. —明·陳繼儒『妮古錄』

　고인들의 금석·종정·예서·전서 등이 이따금 그림 같아서, 화가가
물·난·대·매화·포도 등을 그리는데 대부분 서법을 겸하여 썼으니, 바
로 선가에서 상을 하나로 합하는 것과 같은 것이다. 명·진계유의 『이고록』에서
나온 글이다.

<鐘鼎>

余嘗泛論, 學畵必在能書, 方知用筆. —明·李日華『紫桃軒雜綴』

　내가 언젠가 일반적으로 논하였는데, 그림을 배우는 데는 반드시 글씨를 잘 써야 비
로소 용필을 알 수 있다. 명·이일화의 『자도헌잡철』에 나온 글이다.

大凡筆要遒勁, 遒者柔而不弱, 勁者剛亦不脆, 遒勁是畵家第一筆, 錬成
通于書矣. —淸·龔賢『柴丈畵說』

　대체로 필치는 힘이 있어야하는데, 힘이 있다는 것은 부드러우나 약하지 않고 굳세다
고 하는 것은 강하고도 약하지 않은 것이니, 힘 있고 강한 것이 화가들의 가장 중요한
필법이다. 이것은 서법을 통하여 연습해야 이루어진다. 청·공현의 『시장화설』에 나온 글이다.

鹿柴氏曰: "雲林之仿關仝, 不用正鋒[1], 乃更秀潤, 關仝實正鋒也. 李伯時
書法極精, 山谷謂其畵之關鈕[2], 透入書中, 則書亦透畵中矣. 錢叔寶遊文太
史之門, 日見其搦管作書, 而其畵筆益妙. 夏昶與陳嗣初, 王孟端相友善,
每于臨文見草, 而竹法愈超. 與文士薰陶[3], 實資筆力不少. 又歐陽 文忠公
用尖筆乾墨, 作方闊字, 神采秀發[4], 觀之如見其淸眸豐頰, 進趨曄如. 徐文
長醉後拈寫字敗筆, 作拭桐美人[5], 卽以筆染兩頰. 而丰姿絶代, 轉覺世間鉛
粉爲垢. 此無他, 蓋其筆妙也. 用筆至此, 可謂珠撒掌中[6], 神遊化外[7]. 書與

畵均無岐致. —淸·王槩等『芥子園畵譜』初集卷一「畵學淺說·用筆」

녹채씨[王槩]가 용필에 관하여 다음과 같이 말하였다.

"운림[倪瓚]이 관동을 모방하는데 중봉을 쓰지 않았는데도 더욱 윤택하고 빼어났으니, 관동은 실로 중봉을 쓴 것이다. 백시[李公麟]는 서법이 지극히 정밀하여 산곡[黃庭堅]이 이르길 '이공린 그림의 요점은 글씨 가운데 투입된 것이다.'고 하였으니, 곧 글씨도 그림 가운데 투입된 것이다.

전숙보[錢穀]는 문태사[文徵明]의 집안에서 놀 때 매일 같이 붓을 잡고 글 쓰는 것을 보아서, 그 그림의 필치가 더욱 묘하게 되었다. 하창[夏仲昭]·진사초[陳繼儒]·왕맹단[王紱]이 서로 친했는데, 매번 문장을 임할 때마다 초서 쓰는 것을 보고, 죽법이 더욱 뛰어나게 되었으니, 문사들과 더불어 서로 배우면, 필력에 도움이 되는 것이 실로 적지 않았다. 또 문충공[歐陽修]은 뾰족한 붓과 마른 먹을 사용하여 큰 글자를 썼으나, 기운이 빼어나서 그것을 보면, 마치 구양수의 맑은 눈과 풍후한 볼을 보는 듯하여 진퇴하는 동작이 빛나는 것 같았다.

서문장[徐渭]은 술이 취한 후에 글씨를 쓰던 몽당붓을 잡고서 거문고 타는 미인을 그렸는데, 바로 붓으로 양 볼에 물감으로 칠하였다. 그러나 아름다운 자태가 그 당시에 절묘하여 세간에 화장한 미인도가 때가 되는 것을 더욱 느끼게 되었다.

이것은 다름이 아니라 대체로 그 필치가 묘하기 때문이다. 용필이 이러한 경지에 이르면, 진주가 손바닥 안에서 뿌려지고, 정신이 조화 밖에서 놀고 있다고 이를 만하다. 글씨와 그림은 두가지 길이 아니다. 청·왕개 등의 『개자원화보』초집1권「화학천설·용필」에 나오는 글이다.

徐渭 <花卉圖>

注

1 정봉正鋒: 중봉中鋒을 사용하는 필치를 이른다. 중봉은 편봉偏鋒과 서로 대칭되며, 운필할 때 붓의 주봉主鋒을 점과 획의 중간에 유지시키는 것으로 편봉과 구별된다. 특히 역대 서예가들은 모두 중봉의 용필을 추구하였다. 추획사錐劃沙·인인니印印泥·옥루흔屋漏痕은 모두 중봉의 비유이다.

2 관뉴關鈕: 관關은 빗장이고, 뉴鈕는 도장의 꼭지로 도장을 손으로 잡는 부분이나 잡아매는 곳을 이른다. 관뉴는 사물의 급소, 중요한 곳을 비유한다.

3 훈도薰陶: 학문이나 어진 덕행으로 좋은 영향을 끼치는 것을 비유하는 말이다.

4 "신채수발神采秀發": 작품의 기운이 빼어남을 형용하는 말이다.

5 "식동미인拭桐美人": 거문고를 타는 미인이다.

6 "주살당중珠撒掌中": 구슬이 손 안에서 흩어진다는 것으로 그림이 신기하게 자유자재로 완성되는 것을 형용한 말이다.

7 "신유화외神遊化外": 정신이 조화 밖에서벗어나서 논다는 것이다.

..

山隈¹空處, 筆入虛無; 樹影微時, 墨成煙霧. 筆中用墨者巧, 墨中用筆者能. 墨以筆爲筋骨², 筆以墨爲精英³. 筆渴時墨焦而屑, 墨暈時筆化而鎔. 人知搶筆⁴之鬆, 不知鬆而非懈; 人知破墨之澀, 不知澀而非枯. 墨之傾潑⁵, 勢等崩雲; 墨之沉凝⁶, 色同碎錦. 筆有中峯·側峯之異用, 更有著意無意之相成. 轉折流行, 鱗游波駛⁷; 點次錯落, 隼擊花飛. 拂爲斜脈之分形, 磔作偃坡之折筆. 啄毫⁸能令影疎, 策穎⁹每敎勢動. 石圓似弩之內擫¹⁰, 沙直似勒之平施¹¹. 故點畫淸眞¹², 畫法原通于書法; 風神超逸, 繪心復合于文心. 抒高隱之幽情, 發書卷之雅韻. 點筆閒窗, 寓懷¹³知己, 偶逢合作, 庶幾古人. 此復拈八法示人, 以見書畫同源, 眞千古不易之論. 此笪先生書筏畫筌幷著之意也. 高隱下四句尤爲作畫根本要義, 勿輕讀過. ─淸·笪重光『畫筌』

산모퉁이가 빈 곳에는 필치로 텅 빈 곳에 그려 넣는데, 나무 형상이 미약할 경우엔 먹으로 구름과 안개를 이룬다. 필법 중에서 먹을 쓰는 기교는 묵법 중에서 붓을 쓰는 능력이다. 먹으로 붓의 구조와 짜임새를 삼고 붓으로 먹의 정수함을 삼는다. 붓을 마르게 쓸 때는 먹이 말라서 부서지고, 먹을 운염할 때는 필치가 변화하여 용해된다.

사람들은 창필은 느슨하게 해야 한다는 것을 알면서도 느슨하지만 해이해서는 안 된다는 것을 알지 못하고, 사람들은 파묵하면 깔깔해진다는 것만 알고 깔깔하지만 말라서는 안 된다는 것을 알지 못한다.

화폭에 먹을 쏟아서 발묵하면 그 세가 구름을 무너뜨리는 것 같고, 먹이 진중하면 그 색이 수놓은 비단과 같다. 붓은 중봉과 측봉이 다르게 사용되고, 더욱 신경 쓰는 것과 신경 쓰지 않는 것이 서로 이루어진다. 돌리고 꺾으면서 운행하는 것은 물고기가 빨리 흐르는 물결에 헤엄치는 것과 같으며, 점을 차례대로 찍어서 들쭉날쭉한 것은 새매가 공격하여 꽃이 떨어져 날리는 것 같다.

붓을 스쳐서 경사진 산맥의 형세를 나누는 것은 걸출하게 비스듬히 누운 언덕을 꺾은 필치로 그리는 것이다. 좌측으로 비스듬히 내려 긋는 필치는 그림자를 성글게 할 수 있고, 오른 쪽에서 아래로 삐치는 필치는 언제나 형세를 움직이게끔 한다.

돌에 새기는 원만한 획은 마치 활을 안으로 당기는 것 같고, 모래에 긋는 곧은 획은 마치 굴레를 평평하게 펼치는 것 같다. 따라서 점과 획이 진실로 자연스러워야 한다. 화법은 원래 서법과 통하기 때문에 풍격이 보통사람보다 뛰어나야 그림 그리는 마음이 글 쓰는 마음에 합치된다.

고상하게 은거하여 그윽한 감정을 펼치면 서권의 우아한 운치가 드러난다.

조용한 창가에서 작업하여 정회를 기탁하여 자신을 알고, 마침 합당한 작품을 하면 거의 옛사람들과 가깝게 될 것이다.

왕휘(王翬)와 운수평(惲壽平)이 평하였다. "이는 영자팔법(永字八法)을 다시 끄집어내어 사람들에게 보인 것이니, 글과 그림이 같은 근원이라는 것을 표현한 것으로 진실로 영원히 바뀌지 않는 논리이다. 이것은 달중광 선생이 『서벌書筏』과 『화전畵筌』을 함께 쓴 뜻이다. '高隱'아래의 네 구절은 더욱 그림을 그리는 근본이 되는 주요한 의미이니, 경솔하게 읽고 지나치지 말아야한다."

注

1 산외山隈: 산모퉁이, 산굽이를 이른다.

2 근골筋骨: 그림의 짜임새인 '골가骨架'와 구성인 '격국格局'을 가리킨다. "먹으로 붓의 구조와 짜임새를 삼는다[墨以筆爲筋骨.]"는 것은 오대五代 후양後梁 형호荊浩가 『필법기筆法記』에서 붓에는 "근筋·골骨·육肉·기氣"가 있다고 말했다. 원나라 황공망黃公望이 『사산수결寫山水訣』에서 "산수에서 용필법은 근筋·골骨이 서로 이어진다."고 하였다. 달중광筆重光이 『서벌書筏』에서 "근골은 붓에서 생기지 않지만 붓이 근골을 덜거나 보탤 수 있고, 혈육血肉은 먹에서 생기지 않지만 먹이 혈육을 보태거나 덜어낼 수 있다."고 하였다.

3 정영精英: 정수精粹한 것이다.

4 창필搶筆: 서예 용필법의 하나이다. 붓을 대는 곳과 붓을 드는 곳에서 붓 끝을 절회折回(꺾어서 돌리는)하는 동작을 가리키는 것으로, 공중에서 돌리는 '공창空搶'·실제로 화선지에서 돌리는 '실창實搶'·곧게 돌리는 '직창直搶'·측봉으로 돌리는 '측창側搶'의 구분이 있다.

5 경발傾潑: 물 따위를 그릇에서 따라내는 것이다.

6 침응沉凝: 진중함이다.

7 파사波駛: 물결이 빨리 흘러가는 것을 이른다.

8 탁호啄毫: 용필법 중의 하나로, 영자팔법永字八法에서 획을 좌측으로 비스듬히 내려 긋는 '단별短撇'을 이른다.

9 책영策穎: 용필법 중의 하나로, 영자팔법永字八法에서 획을 우측으로 비스듬히 내려 긋는 '날捺'을 이른다.

10 "석원사노지내엽石圓似弩之內擫": 돌에 새기는 원만한 필치는 활을 자기 쪽으로 당기는 것 같다는 말인데, 즉 '인인니印印泥'를 비유하는 말이다. * 노弩는 용필법 중의 하나로, 영자팔법永字八法에서 획을 위에서 아래로 내려 긋는 '견豎'을 이른다. * 내엽內擫은 필법의 하나로 누른다는 뜻인데 '중함中含'이라고도 한다. 운필할 때 필봉을 수렴하는데 점과 획이 끝임 없는 제안擠按과 돈좌頓挫의 반복 동작을 하면서 필력을 추구해야한다. 대부분 중봉을 운용하며 필의를 긴밀하게 수렴하여 혼후함과 군셈이 적절히 조화되면 골기가 뛰어난다.

11 "사직사륵지평시沙直似勒之平施": 모래에 곧게 긋는 필획은 굴레를 평평하게 당기는 것 같다는 말인데, 즉 '추획사錐劃沙'로 중봉의 묘미를 말하는 것이다.

12 청진淸眞: 진실로 자연스러운 것이다.

13 우회寓懷: 심사心思를 사물에 기탁하는 '우감寓感'이다.

元人擇僻靜地, 結構層樓爲畵所. 朝起看四山煙雲變幻, 得一新境, 便欣然落墨. 大都如草書法, 惟寫胸中逸趣耳. —淸·吳歷『墨井畵跋』[1]

원나라 사람들은 후미지고 조용한 곳을 골라서 층루를 지어 그림 그리는 장소로 삼았다. 아침에 일어나 사방의 산에서 안개구름이 변화하는 것을 보면, 하나의 새로운 경지를 얻어서, 곧 기쁜 마음으로 그림을 그린다. 대개 초서법 같이 그리는 데 오직 흉중의 빼어난 흥취만 묘사할 뿐이다. 청·오력의 『묵정화발』에 나온 글이다.

注

1 『묵정화발墨井畵跋』: 오력吳歷 찬술한 것으로 모두 63조항이다. 앞부분 10여 조항은 그린 작품에 제발을 다 하지 않았고, 뒤에 있는 몇 조항은 오문澳門의 풍토風土를 기록하여, 제화題畵와 관계가 없다. 나머지는 모두 자신이 제한 것으로 대부분 체험해서 터득한 것들이다.

與可畵竹, 魯直不畵竹, 然觀其書法, 罔非竹也. 瘦而腴·秀而拔, 欹側而有準繩, 折轉而多斷續. 吾師乎? 吾師乎? 其吾竹之淸癯雅脫乎? 書法有行

款, 竹更要行款[1]; 書法有濃淡, 竹更要濃淡; 書法有疏密, 竹更要疎密. 此幅奉贈常君 酉北[2], 酉北善畵不畵而以畵之關紐透入于書; 燮又以書之關紐[3]透入于畵, 吾兩人當相視而笑也. 與可 山谷亦當首肯.「題畵·竹」—淸·鄭燮『鄭板橋集』

　　문동은 대를 그렸고 노직[黃庭堅]은 그리지 않았지만, 그의 서법을 보면 대나무 아닌 것이 없다. 수척하며 포동포동하고 수려하며 빼어나고, 기대어 비스듬히 치우친 것이 근거가 있고, 꺾어 돌린 것이 대개 끊어졌다 이어진다. 내가 어디에서 본받을까? 내가 누구를 스승으로 삼을까? 나의 대나무가 맑고 파리하며 고상한 것은 어디에서 벗어난 것일까?

　　서법에는 행관이 있고 대나무는 더욱 행관이 중요하다. 서법에 농담이 있으며 대나무는 더욱 농담이 중요하다. 서법에는 소밀이 있으며 대나무는 더욱 소밀이 중요하다. 이 화폭은 상군 유북[常執桓]에게 보내드린 것인데, 유북은 그림을 잘 그리지만 그리지 않고, 그림의 근본을 글씨 쓰는데 투입하였다. 정섭은 글씨 쓰는 근본도 그림 그리는데 투입하였으니, 내가 두 사람을 서로 보고서 웃는다. 문동과 황정견도 당연히 수긍할 것이다. 청·정섭『정판교집』「제화·죽」에서 나온 글이다.

淸, 鄭燮＜墨竹圖＞

注

1 행관行款: 문자를 쓰는 순서와 배열형식으로, 일종의 표준·규격을 비유한다.

2 상유북常酉北: 청나라 서예가이다. 『양주화방록揚州畵舫錄』에 기재되길, "상집환常執桓은 청나라 강소江蘇 강도江都 사람으로 자가 우백友伯이고, 건륭乾隆(1736~1795) 때 사람으로 해서, 행서, 초서로 유명하다."고 하였는데 유북酉北과 우백友伯은 같은 사람일 것이다.

3 관뉴關紐: 열쇠와 손잡이이며, 관건關鍵으로 일의 중심·근본을 이른다.

按語

* 정섭鄭燮은 자신이 그린 한 폭의 ＜묵죽도墨竹圖＞ 제題에서 말했다. "문여가文與可와 오중규吳仲圭는 대나무를 잘 그렸는데, 나는 죽보竹譜를 가지고 그린

적이 없다. 동파東坡와 노직魯直은 글씨를 썼지 대를 그리지 않았지만 나는 대를 그릴 때 종종 그들을 배웠다. 황정견의 글씨가 바람에 날리듯이 파리한데, 내가 그린 대나무 가운데 파리한 잎은 그에게 배운 것이다. 소동파의 글씨가 짧으면서 거리낌 없고 살쪘는데, 내가 그린 통통한 잎은 그에게 배운 것이다. 이는 내 그림이 서예에서 법을 취한 것이다. 나는 글씨를 쓸 적에도 심석전沈石田·서문장徐文長·고기패高其佩의 획을 취하여 필법으로 삼았다. 결국 글씨와 그림이 같은 이치라는 것을 알아서, 상고翔高(管鳳苞)노장 형을 모시고 함께 웃는다." 이 그림은 남경시문물상점南京市文物商店에 소장하고 있다.

* 청나라 장사전蔣士銓이 말했다. "판교板橋의 글씨는 난을 그린 것 같아서 파책波磔이 기고奇古하여 흔들리는 형상이다. 판교의 난 그림은 글씨를 쓴 것 같아서 빼어난 잎과 성근 꽃에서 아름다운 자태가 드러난다." 『충아당시집忠雅堂詩集』18권.

* 섭공장葉恭綽이 『청대학자상전淸代學者像傳』에서 말했다. 정섭鄭燮은 "난과 대를 잘 그렸는데, 난 잎은 초묵焦墨을 써서 휘호하고, 초서 중에 수직으로 길게 삐치는 법을 운용하였다."

山谷寫字如畵竹, 東坡畵竹如寫字; 不比尋常翰墨間, 蕭疏各有凌雲意.

「補遺·題畵·竹」—淸·鄭燮題畵竹, 見『鄭板橋集』

산곡[黃庭堅]의 글씨는 대를 그린 것 같고, 동파[蘇軾]의 대 그림은 글씨를 쓴 것 같다. 일반적인 한묵 가운데서 비교할 수 없을 만큼 아름답고 맑아서 각기 숭고하고 고매한 뜻을 지녔다. 청·정섭제화죽. 『정판교집』「보유·제화·죽」에 보이는 글이다.

日日臨池畵水仙, 何曾粉黛去爭姸; 正如寫竹皆書法, 懸腕中鋒篆隷然. —淸·李鱓

〈墨竹水仙圖〉軸. 南通博物館藏

매일 못가에서 수선을 그리는데, 흰색과 검은색을 버렸다고 아름다움을 시샘한 적이 있는가? 대를 그리는 것은 대개 서법과 똑 같아서, 현완법과 중봉으로 전서나 예서를 쓴 것 같다. 청·이선의 남통박물관에 소장된 〈묵죽수선도〉에 있는 글이다.

清, 李鱓〈花卉圖〉冊

淸, 李方膺<墨竹圖>軸,

古人謂竹爲寫以其通于書也, 故石室先生以書法作畫, 山谷道人以畫法作書, 東坡居士則云兼而有之. —淸·李方膺〈墨竹圖〉軸. 南通博物館藏

고인이 이르길 대나무는 서법을 통달해야 그릴 수 있다고 했다. 따라서 석실[文同]선생은 서법으로 그림을 그렸고, 산곡도인[黃庭堅]은 화법으로 글씨를 썼으며, 동파거사[蘇軾]는 서법과 화법을 동시에 갖추었다고 한다. 청·이방응의 남통박물관에 소장된 〈묵죽도〉에 있는 글이다.

畫家與書家同, 必須氣力週備, 少有不到, 卽謂之敗筆[1]. 畫家用筆亦要氣力週備, 少有不到卽謂之庸筆·弱筆, 故用筆之用字最爲切要[2]. —淸·布顔圖『畫學心法問答』

화가는 서예가와 같아 반드시 기력을 두루 갖춰야 한다. 기력이 조금이라도 주도면밀하지 못하면, 곧 실패한 필치라고 한다. 화가들이 붓을 운용하는 것 역시 기력을 두루 갖춰야 한다. 조금이라도 주도면밀하지 못하면, 곧 그것을 일러 용렬한 필치나 약한 필치라고 하므로 붓을 운용한다는 '용'자는 매우 중요하다. 청·포안도의 『화학심법문답』에 나오는 글이다.

注
1 패필敗筆: 몽당붓, 못쓰게 된 붓, 독필禿筆, 결점이나 흠을 이른다.
2 절요切要: 긴요緊要한 것이다.

書成而學畫, 則變其體不易其法, 蓋畫卽是書之理, 書卽是畫之法. 如懸針垂露·奔雷墜石·鴻飛獸駭·鸞舞蛇驚·絶岸積峯, 臨危據槁[1], 種種奇異不測之法, 書家無所不有, 畫家亦無所不有. 然則畫道得而可通于書, 書道

得而可通于畵, 殊塗同歸, 書畵無二. —淸·董棨『養素居畵學鉤深』

글씨를 이루고 그림을 배우면, 곧 그 체는 변하여도 그 법은 바뀌지지 않을 것이니, 대개 그림은 글씨를 쓰는 이치이고 글씨는 그림을 그리는 법이기 때문이다. 현침수로·분뢰추석·홍비수해·난무사경·절안퇴봉·임위거고 같은 여러 가지의 기이하고 헤아릴 수 없는 법들을 서예가들이 갖고 있고, 화가도 갖추고 있다. 그렇기에 화도를 터득하면 글씨와 통할 수 있고, 서예를 터득하면 그림에 통할 수가 있으니, 길을 달라도 귀착점은 같으므로 글씨와 그림이 둘이 아니다. 청·동계의 『양소거화학구심』에 나오는 글이다.

注

1 "현침수로懸針垂露"·"분뢰추석奔雷墜石"·"홍비수해鴻飛獸駭"·"난무사경鸞舞蛇驚"·"절안퇴봉絶岸頹峯"·"임위거고臨危據槁" 등은 서론용어로, 서예의 깨끗하고 표일한 풍격을 비유하며, 당나라 손과정孫過庭의 『서보書譜』에 다음과 같이 나온다. "현침수로의 이, 분뢰추석의 기, 홍비수해의 자태, 난무사경의 형태, 절안퇴봉의 세, 임위거고의 형을 보는데, …더러는 중후하기가 붕운과 같고 혹은 경쾌하기가 매미 날개와 같다. 이것을 이끌어 물을 대면 샘이 되고, 이것을 머물게 하면 곧 태산처럼 당당한 점획이 된다. 부드럽고 고운 것은 초승달이 하늘 끝에 떠오르는 것 같고, 쓸쓸한 모습은 무수한 별들이 하늘에 은하수를 이룬 것 같다. 觀夫懸針垂露之異, 奔雷墜石之奇, 鴻飛獸駭之姿, 鸞舞蛇驚之態, 絶岸頹峰之勢, 臨危据枯之形, …或重若崩雲, 或輕如蟬翼. 道之則泉注, 頓之則山安, 纖纖乎似初月之出天崖, 落落乎猶衆星之列河漢."

..

書畵源流, 分而仍合. 唐人王右丞之畵猶書中之有分隷也. 小李將軍之畵猶書中之有眞楷也. 宋人米氏父子之畵猶書中之有行草也. 元人王叔明 黃子久之畵猶書中之有蝌蚪篆籀也. —淸·盛大士『谿山臥遊錄』

글씨와 그림의 원류는 나누었다가 합쳐진 것이다. 당나라 사람 왕유의 그림은 글씨 가운데 팔분과 예서가 있는 것과 같다. 이소도의 그림은 글씨 가운데 반듯한 해서가 있는 것과 같다. 송나라 사람인 미불과 그의 아들 미우인의 그림은 글씨 가운데에 행서와 초서가 있는 것과 같다. 원나라 사람 숙명[王蒙]과 자구[黃公望]의 그림은 글씨 가운데에 과두전·대전이 있는 것과 같다. 청·성대사의 『계산와유록』에 나오는 글이다.

書畵一體, 爲其有筆氣[1]也.

古人皴法不同, 如書家之各立門戶[2]. 其自成一體[3], 亦可于書法中求之. 如解索皴則有篆意[4], 亂麻皮則有草意, 雨點皴則有楷意, 折帶皴可用銳穎, 斧劈皴可用退筆. 王常 按畵史無王常其人, 或係王蒙之誤 石多稜角, 如戰掣體[5]. 子久皴法簡淡, 似飛白書, 惟善會者師其宗旨[6]而意氣[7]得焉. 「皴法」—淸·蔣驥 『讀畵紀聞』

그림과 글씨가 한 몸이라는 것은 필기가 있기 때문이다.

옛 사람들 그림의 준법이 같지 아니한 것은 서예가들이 제각기 유파를 세운 것과 같다. 독자적인 하나의 격식과 체재를 이루었더라도 서법 가운데서 구해야 될 것이다. 예를 들면 다음과 같다.

해삭준은 구불구불한 뜻이 있다.

난시준과 피마준은 초솔한 뜻이 있다.

우점준은 방정한 뜻이 있다.

절대준은 예리한 붓 끝으로 쓸 수가 있다.

부벽준은 몽당붓을 써야 한다.

왕상은 살펴보면 화사에는 왕상이라는 사람이 없으니, 왕몽의 잘못일 것이다. 돌이 모난 것을 많이 그려서 전철체 같다.

자구(黃公望)는 준법이 간결하고 담박하여 비백서 같으니, 잘 이해하는 사람만 그리려는 중요한 뜻을 스승으로 삼으면 그림의 기세를 얻을 것이다. 청·장기의 『독화기문』「준법」에 나오는 글이다.

注

1 필기筆氣: 작품의 품격이나 기개를 이른다.

2 "각립문호各立門戶": 각각 파를 세운 것을 이른다.

3 "자성일체自成一體": 독자적인 격식과 체재를 이룬 것으로, '자성일가自成一家'와 같은 뜻이다.

4 전의篆意: 전서체를 쓴 사람의 의식이나 전서를 쓰는 필획의 뜻을 이른다.

5 전철체戰掣體: 붓을 떨면서 끌어내리며 긋는 필법이다.

6 종지宗旨: 그림에서 근본으로 삼는 가르침이나 근본이 되는 중요한 뜻을 이른다.

7 의기意氣: 의지意志와 기개氣槪, 정신, 기색, 취향, 작품의 기세를 이른다.

......................................

筆墨間神與趣會, 書畵妙境也. 古人作畵, 用筆潤而用墨乾, 粗·細·濃·
淡各有妙訣. —淸·邵梅臣『畵耕偶錄』

필묵 사이에 신묘함이 정취와 더불어 모이는 것은 글씨와 그림의 묘한 경지이다. 옛
사람들이 그림을 그릴 적에 붓은 윤택하게 썼으나 먹은 마르게 써서, 거칠고 섬세한
것과 짙고 묽은 것이 각기 오묘한 비결이 있었다. 청·소매신의 『화경우록』에 나오는 글이다.

......................................

作書如作畵者得墨法, 作畵如作書者得筆法. 顧未可與膠柱鼓瑟[1]者論長
短耳.
落筆如作草隷而適肖物象曰畵. 故作字曰寫, 而畵亦曰寫也. —淸·戴熙『習苦齋
畵絮』

글씨 쓰는 것은 그림 그리는 것처럼 먹 사용법을 얻고, 그림 그리는 것은 글씨 쓰는
것처럼 필법을 터득한다. 하지만 융통성 없는 사람들과 장단점을 논할 수 없다.
붓을 대는 것이 초서나 예서와 같고 물상과 똑 같이 닮는 것을 화라고 한다. 때문에
글씨 쓰는 것을 '사'라 하고, 그리는 것도 '사'라고 한다. 청·대희의 『습고재화서』에 나오는 글이다.

注
1 "교주고슬膠柱鼓瑟": 거문고 줄을 괴는 기러기발을 갖풀로 고정시켜 붙이고 거문고를 탄
다는 뜻으로 규칙에 구애되어 변통할 줄 모르는 것을 비유한다.

......................................

古今名人寫意之作, 眞作家未有不從工筆[1]漸漸放縱[2]而來, 愈放愈率[3],
所謂大寫意是也. 正似書家入手[4]先作精楷大字以充腕力, 然後再作小楷,
楷書旣工, 漸漸作行楷[5], 由行楷又漸漸作草書, 日久熟練, 則書大草. 要知
古人作草書亦當筆筆送到[6], 以緩爲佳. 信筆胡塗, 油滑眺熟, 則爲字病. 至
于古人狂草, 亦是用筆頓挫[7], 不可任筆拉抹, 春蚓秋蛇[8], 曲曲彎彎, 卽稱好
草書. 書畵同源, 只在善用筆而已.
作書先講求平正, 旣歸平正, 再求險絶, 旣歸險絶, 復歸平正. 三層功夫純

粹以精, 自然成就家數[9]. 此中所臨各名家之奧妙, 盡蘊于我之心苗筆穎[10]
間, 所謂集大成[11]是也. 作書雖少有不同, 細按情性[12]未嘗不同. 初學書亦
是先求妥當, 旣能妥當, 復求生動, 旣已生動, 仍返妥當. 三變功夫, 熟能生
巧, 自然成就家數. 此中臨摹名家之筆墨, 我心觸類旁通[13], 盡收入靈臺[14]
毫端內, 所謂集大成是也. ―清·松年『頤園論畫』

　　예부터 지금까지 유명한 사람들 중에서 사의화를 그리는 진정한 작가는 처음에 공필
화를 따르다가 필치가 점점 호방하게 된 이후에 더욱 호방해질수록 더욱 대충대충 간
략하게 그리게 되었으니, 이른바 '대사의'라고 하는 것이다. 이것은 서예가들이 처음 시
작할 적에 먼저 반듯한 해서 큰 글자로 팔 힘을 확충한 뒤에 재차 작은 해서를 쓰며,
또 해서를 잘 쓰면, 점차로 행해를 쓰고, 행해를 거쳐서 또 점차 초서를 쓰는데, 날짜가
오래되어 숙련되면 곧 큰 초서를 쓰는 것과 똑 같은 것이다. 옛사람들이 초서를 쓴 것
도 필치마다 밀고 당기는데 완만하게 쓴 것을 좋게 여겼다는 것을 반드시 알아야한다.
　　붓 가는 대로 아무렇게나 발라서 번들거리고 달콤하게 되면 곧 글씨의 병이 된다.
옛 사람의 광초에도 붓을 멈췄다 누르면서 꺾어 사용해야 좋고, 붓 가는 대로 끌어당기
고 발라서 봄 지렁이나 가을 뱀과 같이 필력이 없으면 안 된다. 꼬불꼬불하게 굽이져야
곧 아름다운 초서라고 한다. 글씨와 그림은 근원이 같으니, 다만 붓을 잘 쓰는 데에

현대 중국작가<工筆畫>

달렸을 뿐이다.
　　글씨를 쓸 적에는 우선 평정한 것을 강구하여 이미 평정해졌
으면 재차 험절한 것을 구하고, 이미 험절해졌으면 다시 평정
함으로 돌아와야 한다. 이 세 가지 공부가 순수하여서 정밀하
게 되면 자연히 유파의 풍격을 이룬다. 이 가운데에 임모하는
각 명가의 오묘함이 나의 마음과 붓끝 사이에 다 온축되면, 이
른바 집대성이란 것이 이것이다.
　　그림을 그릴 적에도 조금 다른 점이 있으나, 그 성격을 세밀
하게 살펴보면 같다. 처음에 그림을 배울 적에도 우선 타당한
것을 구해야 하고, 이미 타당하게 할 수가 있으면 생동하는 것
을 구하여 생동하면 여전히 타당한 데로 돌아온다.
　　세 차례 변하는 공부가 아주 능숙해져서 오묘함이 생기면,
자연스럽게 가법의 전통을 이룰 것이니, 이 중에서 명가의 작
품을 임모하면, 나의 사고가 하나를 보면 열을 알게 되어서 마
음과 붓끝 안으로 모두 거둬들이면, 이른바 집대성했다는 것이
다. 청·송년의 『이원논화』에 나오는 글이다.

注

1 공필工筆: 표현하려는 대상물을 어느 한 구석이라도 소홀함이 없이 꼼꼼하고 정밀하게 그리는 기법으로 사의寫意와 상대되는 개념이다. * 사의寫意는 사물의 외형만 중시하여 그리지 않고 사물의 의태意態와 신운神韻을 포착하거나 작가의 내면세계의 뜻을 자유롭게 표현하는 기법을 말한다.

2 방종放縱: 거리낌 없이 멋대로 행동함, 서법이나 문장, 재능 따위가 호방하여 구애됨이 없는 것이다.

3 솔率: 초솔草率, 간략簡略이다.

4 입수入手: 착수着手이다.

5 행해行楷: 해서에 가까운 행서를 말한다.

6 송도送到: 송도送導의 잘못인 듯하다. 송도送導는 필선을 좌우로 밀고 당기는 집필법執筆法으로 오대五代 남당南唐의 이욱李煜이 『서술書述』에 "도는 새끼손가락이 약지를 인도하여 우측으로 지나 가게하고, 송은 새끼손가락이 약지를 송도하여 좌측으로 지나가게 하는 것이다. 導者小指引名指過右, 送者小指送名指過左."라고 언급하였다.

7 돈좌頓挫: 돈필頓筆과 좌필挫筆을 가리키는 것으로 멈춰서 머무르면서 누르거나 꺾는 용필법이다. '돈필頓筆'은 필봉을 수직으로 세워 아래로 향해 무겁게 누르고 아울러 조금 머무르는 동작이고, '좌필挫筆'은 행필 중에 조금 머무를 뒤에 필봉을 다른 방향으로 꺾는 것이다. '뉵봉衄鋒'과 대략 같기 때문에 항상 뉵좌衄挫와 연용 된다. 일반적으로 '좌' '돈'을 한 뒤에 붓을 조금씩 들어 올리면서 필봉을 움직여 '돈'한 곳에서 떠나는 용필로 인식되고 있다.

8 "춘인추사春蚓秋蛇": 봄 지렁이와 가을 뱀 모양을 말하는 것으로, 서법이 졸렬하여 완곡婉曲한 모습이 없는 것을 비유한다.

9 가수家數: '가법전통家法傳統', '유파풍격流派風格', 기법技法이나 수단手段 등을 이른다.

10 심묘心苗: 마음이나 생각을 이르고, 필영筆穎은 붓끝을 이른다.

11 "집대성集大成": 여러 가지를 모아 크게 하나의 체계를 이루는 것이다.

12 정성情性: 본성이나 성격을 이른다.

13 "촉류방통觸類旁通": 하나로부터 추리하여 다른 것까지 알다. '하나를 보고 열을 안다'는 의미이다.

14 영태靈台: 마음, 심령心靈을 이른다.

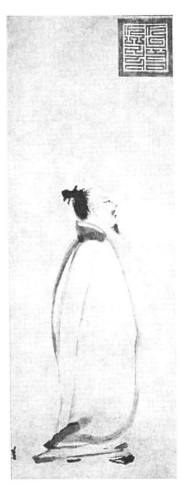

梁楷<太白行吟圖> 寫意畵의 例

928

..

直從書法演畫法, 絶藝未敢談其餘. 「李晴江畫册·笙伯屬題」

書與篆法可合幷, 深思力索一意唯孤行. 「挽蘭丐」詩

詩文書畫有眞意, 貴能深造求其通. 「刻印」 —近代·吳昌碩語. 見『中國畫家叢書·吳昌碩』

　서법에서 곧장 화법으로 발전하였으니, 빼어난 예술은 그 나머지를 감히 말하지 못한다. 「이청강화책·생백속제」에 나온 글이다.

　그림과 전법은 합병할 수 있으나, 깊이 생각하고 힘써 모색해서 하나의 뜻으로 홀로 행해야만 한다. 「만난개」시의 글이다.

　시문과 서화가 참 뜻이 있는 것은 깊이 도달해야 두루 통할 수 있기 때문에 귀하게 여긴다. 「각인」에 나온 글이다. 近代· 오창석이 한 말인데. 『중국화가총서·오창석』에 보인다.

17

題款印章論

제관인장론

그림 위의 화제를 쓰거나 낙관하는 것은 북송의 문인화가들로부터 시작되었다. 소식·문동·미불·미우인과 조길 같은 이들을 예로 들 수 있다. 원나라에 이르러서 조맹부·전선·가구사·고극공 및 황공망·왕몽·예찬·오진 같은 이들은 제관 뿐 만 아니라 시를 더하여 제발했다. 명나라 문징명·심주 이후에 더욱 성행하여 제관은 이미 하나의 화폭의 구성요소가 되어서 절대로 소홀히 여길 수 없는 부분이 되었다. 그러나 화원화가들은 일반적으로 제관을 하지 않았고, 제관을 하더라도 겨우 성명만 쓰거나 '신臣'자만 첨가하였다.

제관은 두 가지 작용을 한다.

첫째는 정감을 토로하여 화의를 명백하게 말할 수 있다. 방훈이 말한 "고상한 정서와 빼어난 생각은 그림으로 나타내기가 부족하니 화제로써 드러낸다[高情逸思, 畵之不足, 題以發之]"는 것이 그러한 예이다.

둘째는 동양화 형식상의 미감을 증강시킬 수 있다. 제관은 시문의 미묘한 내용을 서법예술의 형식을 이용하여 화면에 표현하는데, 시·서·화 세 가지의 아름다움을 가장 교묘하게 결합시켜서 하나의 화면에 어떤 이미지를 만들어내고, 장법이 풍부하고 자태를 다채롭게 하여 신정을 드러내어 조화시켜 동양화가 온 세상에서 주목받는 특색을 형성시켰다.

제관은 반드시 심후한 예술수양을 갖추어야 한다. 제관이 훌륭해야 원작의 가치를 크게 증가시킬 수 있고, 제관이 훌륭하지 못하면 전체 화면을 훼손시킨다는 것은 당연한 일이다.

화면상의 인장도 제발과 마찬가지로 동양화 구성의 한 부분으로 동양화 예술의 미감을 증강시킬 뿐 만 아니라 전각의 언어를 운용하여 화면의 의경과 화가의 분명한 느낌을 충분히 밝힐 수 있다. 전아하고 고요한 수묵화에 하나의 붉은색 인장을 찍은 뒤에 보면 마치 "온통 푸른 방초 속에 한 송이 붉은 꽃[萬綠叢中一點紅]" 같다면, 변화가 신선하여 남의 눈길을 끌기에 충분할 것이다.

인장은 대개 전문가에게 부탁하여 새겼는데, 근대화가 조지겸·오창석·제백석 같은 이는 대부분 자신들이 새겼으나, 경우에 따라서 다른 사람이 새긴 것도 사용했다.

제관題款

凡畫山水須按四時. 或曰煙籠霧鎖[1], 或曰楚岫雲歸[2], 或曰秋天曉霽[3], 或曰古塚斷碑[4], 或曰洞庭春色[5], 或曰路荒人迷[6]. ⁻如此之類, 謂之畫題.

―(傳)唐·王維『山水論』

산수화는 반드시 사계절을 살펴야 한다. 혹은 '연농무쇄'라 하고, 혹은 '초수운귀'라 하며, 혹은 '추천효제'라 하고, 혹은 '고총단비'라 하며, 혹은 '동정춘색'이라 하고, 혹은 '노황인미'라 하는데, 이와 같은 것을 화제라고 한다. 당·왕유가 지었다고 전하는 『산수론』에 나온 글이다.

注

1 "연농무쇄煙籠霧鎖": 연기와 안개가 자욱하다는 뜻이다.
2 "초수운귀楚岫雲歸": 초나라 산에 구름이 돌아간다는 뜻이다.
3 "추천효제秋天曉霽": 가을철의 새벽안개라는 뜻이다.
4 "고총단비古塚斷碑": 옛 무덤의 부러진 비석이라는 뜻이다. * 총塚은 높이 솟은 무덤으로 황총荒塚이나 총총叢塚으로 무덤이 많이 모인 것이나 초목이 무성한 무덤 같은 것을 이른다. * 비碑는 석비石碑로 돌 위에 문자를 새긴 것이다. 기념물이나 표지하기 위하여 만든 것으로, 또한 돌에 글을 새겨서 고지하는 것이다. 진대秦代에는 석각石刻이라 했고, 한 대漢代이후에 비碑라고 했다. 기념비나 묘비 같은 것이다. 고인들은 길고 네모진 돌에 새긴 것을 "비碑"라 했고, 머리 부분이 둥글거나 네모지고 둥근 사이에 위에는 작게 아래에는 크게 석각한 것은 "갈碣"이라고 했다.
5 "동정춘색洞庭春色": 동정호의 가을빛이라는 뜻이다.
6 "노황인미路荒人迷": 길이 황폐하여 사람들이 헤맨다는 뜻이다.

按語

고인들은 화제畫題를 매우 중요시해서 북송北宋의 곽희郭熙와 곽사郭思가 찬술한 『임천고치林泉高致』 중에 나열된 화제가 매우 많다. 여기는 그 대략만 기록해 보았다.

郭熙畫于角有小熙字印; 趙大年·永年[1], 則有大年某年筆記·永年某年筆記; 蕭照[2]以姓名作石鼓文書; 崔順之[3]書姓名于葉下; 易元吉書于石間.

宋復古⁴作〈瀟湘八景〉初未嘗先命名, 後人自以〈洞庭秋月〉等目之, 今畫人先命名, 非士夫也.「古畫辨」—北宋·趙希鵠『洞天淸祿』

곽희 그림은 모서리에 작은 '희'자 도장이 있다. 조대년과 영년은 대년이 몇 년에 그렸다는 기록이 있고 영년도 몇 년에 그렸다는 기록이 있다. 소소는 석고문체로 이름을 썼다. 최순지는 나뭇잎 아래에 이름을 썼다. 역원길은 돌 사이에 썼다.

송나라의 복고[宋迪]가 〈소상팔경〉을 그릴 적에 처음에 먼저 이름을 지은 것이 아니고, 후대 사람들이 스스로 〈동정추월〉 등으로 제목을 붙인 것이니, 지금 화가들이 먼저 이름을 짓는 것은 사대부가 할 일이 아니다. 북송·조희곡의 『동천청록』 「고화변」에 나온 글이다.

注

1 조영송趙令松: 송宋나라 종실宗室로 자는 영년永年이며, 조영양趙令穰의 아우이다. 벼슬은 우무위장군右武衛將軍·습주단련사隰州團練使 등을 지내고 팽성후彭城侯에 봉해졌다. 화죽花竹·수묵소과水墨蔬果와 개[犬]를 잘 그려 명성이 높았다. 작품에 〈화죽사견도花竹獅犬圖〉〈서초사견도瑞蕉獅犬圖〉 등이 있다. 『宣和畫譜』·『圖繪寶鑑』

2 소조蕭照: 송宋나라 호택濩澤 사람으로. 글씨와 그림에 능했다. 북송北宋 말에 태항산太行山에서 강도질을 하다가 이당李唐을 만났는데, 그가 유명한 화가임을 알자 그를 따라 남송南宋에 와서 그에게 그림을 배웠으며, 소흥紹興(1131-1148) 때 화원畫院의 대조待詔가 되어 금띠[金帶]를 하사받았다. 산수·인물·이송異松·괴석怪石·주거舟車·옥우屋宇 등을 두루 정묘하게 잘 그렸는데, 화풍은 이당에 혹사酷似했으나 묵기墨氣가 중후重厚한 점은 약간 취향을 달리했다. 낙관은 대개 수석樹石 사이에다 했다. 『圖繪寶鑑』·『畫史會要』

3 최순지崔順之: 북송의 화가로 화조를 잘 그렸다.

4 송적宋迪: 송宋나라 낙양洛陽 사람. 자는 복고復古. 송도宋道의 아우. 이성李成의 화법을 배워 산수화를 즐겨 그렸는데 특히 평원산수平遠山水를 잘 그렸으며, 금조禽鳥와 소나무 그림도 절묘하게 그려 명성이 형을 능가했다. 작품에 〈소상팔경도瀟湘八景圖〉가 전하는데, 뒷사람이 각각 이름 붙이기를 〈소상야우瀟湘夜雨〉·〈동정추월洞庭秋月〉·〈산시청람山市晴嵐〉·〈강천모설江天暮雪〉·〈연사만종烟寺晩鍾〉·〈어촌석조漁村夕照〉·〈원포귀범遠浦歸帆〉이라 했다. 『宣和畫譜』·『圖繪寶鑑』·『畫史會要』

明, 文徵明〈瀟湘八景圖〉

按語

* 대북고궁박물원臺北故宮博物院에 소장된 북송 연문귀燕文貴의 〈계산루관도溪山樓觀圖〉는 우측 산의 돌 위에 작은 글씨로 작게 "한림대조연문귀필翰林待詔燕文貴筆"이라고 낙관한 것이 있다.

* 대북고궁박물원臺北故宮博物院에 소장된 북송 범관范寬의 〈계산행려도溪山行旅圖〉는 우측 아래 나무 그늘 진 곳에 "범관范寬"이라는 두 글자의 낙관이 있다.

* 대북고궁박물원臺北故宮博物院에 소장된 북송 곽희郭熙의 〈조춘도早春圖〉는 가운데 좌측의 고목나무 가지 아래에 작은 글씨로 낙관한 "조춘早春, 임자년곽희화壬子年郭熙畵』"가 있다. 같은 곳에 소장된 〈관산춘설도關山春雪圖〉는 좌측 아래와 우측위에 작은 글자의 3행의 낙관이 "희녕임자 2월에 왕의 뜻을 받들어 관산춘설도를 그려서 신하 곽희가 바치다[熙寧壬子二月, 奉王旨畵關山春雪之圖, 臣熙進]"라고 있다. * 북송 최백崔白의 〈쌍희도雙喜圖〉는 나뭇가지 사이에 "가호신축년최백필嘉祐辛丑年崔白筆"이라 서명하고 낙관하였다.

未詳〈瀟湘八景圖〉

北宋,
郭熙〈早春圖〉款

宋,
李唐〈萬壑松風圖〉款

北宋,
崔白〈雙喜圖〉軸

燕文貴〈溪山樓觀圖〉軸

或畫山水一幅, 先立題目, 然後著筆. 若無題目, 便不成畫. —元·黃公望『寫山水訣』

어떤 이는 산수 한 폭을 그리는데 먼저 제목을 정한 뒤에 붓을 댄다. 만약 제목이 없으면 곧 그림을 이룰 수 없다. 원·황공망의 『사산수결』에 나온 글이다.

凡題識以有爲而作者爲勝. —(傳)明·王紱『書畫傳習錄』

제지가 있는 것을 작가는 훌륭하게 여긴다. 명·왕불이 지은 것으로 전해지는 『서화전습록』에 나오는 글이다.

宋畫院[1]衆工, 凡作一畫, 必先呈稿本[2], 然後上其所畫山水·人物·花木·鳥獸, 多無名者. 明內畫水陸[3]及佛像亦然, 金碧輝煌[4]亦奇物也. 唐伯虎常笑人[5]以無名人畫輒塡寫假款, 如見牛必戴嵩, 見馬必韓幹之類. 豈非削圓方竹, 重漆古琴[6]乎? 「院畫無款」[7] —明·唐志契『繪事微言』

송나라 화원에서 많은 화가들은 대개 하나의 그림을 그리려면, 반드시 먼저 그림본을 갖춘 뒤에 고본 위에 산수·인물·꽃과 나무·새와 짐승을 그렸기 때문에 대부분 이름이 없다.

명나라 궁실에서 그린 물과 수륙도량 및 불상도 그렇고, 휘황찬란한 진기한 물건도 그렇다.

당백호[唐寅]는 항상 남을 비웃으면서 그린 사람의 성명이 없는 그림에 항상 거짓으로 서명했다. 소 그림을 보면 반드시 대숭이라고 써넣었고, 마치 말 그림을 보면 반드시 한간이라고 한 종류이다. 어떻게 방죽을 둥글게 깎지 않고 칠현금에 거듭 옻칠할 수 있겠는가? 명·당지계의 『회사미언』「원화무관」에 나오는 글이다.

注

1 화원畫院: 옛날 내정內廷에서 그림 그리는 일을 맡아 보던 관아이다.
2 고본稿本: (그림을 그리는)본, 초본, 밑그림이다.
3 수륙水陸: 수륙도량水陸道場의 준말로, 수륙당水陸堂이나 수륙재水陸齋라고도 한다. 불교 종교활동의 하나이다. 물이나 뭍의 고혼孤魂과 잡귀에게 불공을 드리고 음식을 공양하는

법회이다.

4 금벽휘황金碧輝煌: 황금빛과 푸른빛이 휘황찬란하다, 건축물이나 그 장식물이 눈부시게 화려한 것이다.

5 소인笑人: 남을 비웃다, 남을 빈정거리는 것이다.

6 고금古琴: 칠현금七絃琴이다.

7 「원화무관院畵無款」: 『회사미언논감장』의 항목으로 화원 그림은 낙관이 없다는 것이다.

文湖州每爲人寫竹竟, 輒屬曰: "無令着語, 俟蘇翰林來." 蓋子瞻與文同旣同臭味, 又文墨光焰足映發故也. 然畵旣佳, 又何須着語? 元倪·黃諸君片紙出, 則鐵崖[1]·(張)伯雨[2]輩, 攢而題之, 亦是一時打開習氣. 惟吳仲圭自署梅花庵主外, 不著他人一字, 當知鵬搏[3]獅驟[4], 決不借人扶掖[5]. 此老眞籠罩[6]千古人也. ―明·李日華『紫桃軒又綴』

문호주[文同]가 사람들이 대 그림을 마칠 때마다 으레 말하길 "말하지 말고 소한림[蘇軾]이 오기를 기다려라."고 하였다. 자첨[蘇軾]은 문동과 이미 취미가 같았고, 또 문동의 먹빛은 충분히 빛나기 때문이다. 그러니 그림이 이미 훌륭한데 무슨 말이 필요한가? 원나라 예찬이나 황공망 같은 이가 작은 종이에 그리면, 철애[楊維楨]나 장백우 같은 이들이 모아서 화제를 썼다. 이런 것도 한 때에 서로 다투듯이 제를 했던 습기였다. 오로지 오중규만은 매화암주라고 자신이 서명한 것 외에는 다른 사람이 한 글자도 쓰지 않았으니, 붕새가 날고 사자가 달리는 것은 결코 남의 도움을 빌리지 않는다는 것을 알겠다. 이 노인이 참으로 영원히 남들을 제압할 수 있는 자이다. 명·이일화의 『자도헌우철』에 나오는 글이다.

<楊維楨像>

注

1 양유정楊維楨(1296~1370, 元貞2~洪武3): 원元나라 제기諸曁 사람. 자는 염부廉夫, 호는 철애鐵崖이다. 양유한楊維翰의 아우. 어렸을 때 아버지 양굉楊宏이 철애산鐵崖山에 누각을 짓고 누각 위에 수만 권의 책을 모아 두고는, 사다리를 치워 버리고 5년 동안이나 책을 읽게 했다. 또 날라리[鐵笛]를 잘 불어 철적도인鐵笛道人이라고 불리기도 했으며, 만년에는 호를 포유노인抱遺老人이라고도 했다. 시詩에 뛰어나 명성을 떨쳤고, 글씨도 잘 썼으며, 여기餘技삼아 그림도 그렸다. 저서에 『사의습유史義拾遺』『동유자집東維子集』『철애고악부鐵崖古樂府』『복고시집復古詩集』 등이 있다. 『紹興府志』·『東維子集』

2 장우張雨; 1277~1348(景炎2~至正8): 원元나라 도사道士. 전당錢塘 사람. 일명 천우天雨,

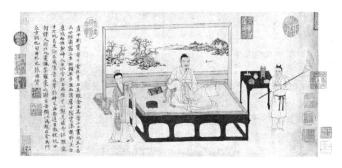

元, 張雨題 <倪瓚像>

자는 백우伯雨, 호는 구곡외사句曲外史, 도호道號는 정거자貞居子. 견문이 넓고 학식이 많았으며, 시문詩文과 글씨·그림이 도가道家 중에서 제일이라는 평을 들었다. 그림은 목석木石을 잘 그렸는데 필치가 고아古雅했으며, 간혹 독필禿筆로 인물을 점철하여 아주 운치가 있었다. 『句曲外史傳』·『書史會要』·『畫史會要』

3 붕단鵬搏: 붕새가 날개를 펼치고 선회하면서 날아오르는 것으로, 사람이 분발하여 무엇인가를 이룸을 비유하는 것이다.

4 부액扶掖: 부축함, 도와줌, 발탁하는 것이다.

5 농조籠罩: 새장인데, 능가함, 넘어섬, 제압함 사로잡는다는 뜻으로 사용된다.

書院進呈卷軸, 皆有名大家, 俱不落款, 何必見牛指戴, 見馬指韓. 又豈如格古論云, 無名人畫多有佳者, 若云無名, 決無好畫? 無名款者皆御府畫也.
「燕閑淸賞箋」—明·高濂『遵生八箋』

화원에서 진상하는 그림은 모두 유명한 대가가 그린 것으로, 모두 낙관이 없다. 그런데 구태여 소를 그린 것은 대숭을 지목하고 말을 그린 것은 한간을 지목할 필요가 있는가? 또 어찌 격조가 예스럽다고 논할 수 있는가? 유명하지 않은 사람이 그린 것도 훌륭한 것이 많이 있는데, 유명하지 않다고 하면 결코 좋은 그림을 그릴 수 없는가? 유명한 낙관이 없는 것도 모두 어부의 그림이다. 명·고렴의 『준생팔전』「연한청상전」에 나온 글이다.

自題非工, 不若用古. 用古非解, 不若無題. 題與畫互爲注脚, 此中小失, 奚啻千里. 「命題」—明·沈顥『畫塵』

자신의 화제가 공교롭지 못하면 옛 것을 사용하는 것이 낫다. 옛 것을 사용하되 이해할 수 없으면 화제가 없는 것이 낫다. 화제와 그림은 서로 뜻을 이해시키는 것인데, 이 중에서 조금의 잘못이 있으면 그 과실이 어찌 천 리 뿐이겠는가? 명·심호의 『화주』「명제」에서 나온 글이다.

...

元以前多不用款[1], 款或隱之石隙, 恐書不精, 有傷畵局. 後來書繪並工,
附麗[2]成觀[3].

迂瓚字法遒逸, 或詩尾用跋, 或跋後繫詩, 隨意成致, 宜宗.

衡山翁行款[4]淸整, 石田晩年題寫灑落[5], 每侵畵位, 翻多奇趣, 白陽輩效之.

一幅中有天然候款處, 失之則傷局. 「落款」─明·沈顥『畵塵』

원나라 이전의 그림은 대부분 낙관 하지 않았고, 더러는 돌 틈에 은밀하게 낙관했으
니, 아마 글씨가 정교하지 못하여 그림의 형세를 손상시킬까 두려워 한 것이다. 후에는
그림과 글씨를 모두 잘하여 서로 의지하여 볼거리를 이루었다.

예찬은 필법이 웅건하고 표일하여 더러는 시 끝에 발문을 쓰고, 혹은 발문 뒤에 시를
써서 뜻대로 의취를 이루었으니 본받을 만하다.

형산文徵明은 낙관의 형식이 깨끗하게 정리되었고, 석전[沈周]은 말년에 화제를 자유
롭게 써서 언제나 그림의 자리를 침입하였으나 도리어 기발한 정취가 많았으니, 백양
[陳道復]이 그것을 본받았다. 한 폭의 그림에서 자연스럽게 낙관할 곳이 어딘지 살펴야
하니, 낙관을 잘 못하면 그림의 형세를 손상시킨다. 명·심호의 『화주』「낙관」에서 나온 글이다.

注

1 용관用款: 그림 위에 작가의 자필로 제목과 그린 장소 등 이름이나 호를 쓰고 도장을 찍는
것으로 '관지款識'라고도 한다.

2 부려附麗: 부착附着하고 의지하는 것이다.

3 성관成觀: 경관景觀(景象)을 이루는 것이다.

4 항관行款: 서법이나 인쇄에서 글자를 배열하고 행간을 맞추는 형식, 어떤 표준이나 규격
따위를 비유하는 말이다. 여기서는 낙관한 형식을 이른다.

5 쇄락灑落: 쇄탈灑脫(거리낌 없이 수수한 것)하고 표일飄逸(마음 내키는 대로 하는 것)한
것을 이른다.

...

前人有題後畵, 當未畵而意先; 今人有畵無題, 卽强題而意索. ─明·笪重光『畵筌』

옛 사람들은 제목을 정한 후에 그렸으니, 당연히 그리기 전에 뜻이 먼저 있었는데,
요즈음 사람들의 어떤 그림은 제목이 없는데 억지로 제목을 붙이니 의취가 없다.

명·달중광의 『화전』에 나오는 글이다.

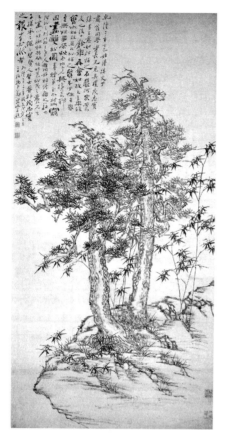

淸, 鄭燮<雙松修竹圖>軸

書有一定落款處, 失其所, 則有傷畫局. 或有題或
無題, 行數或長或短, 或雙或單, 或橫或直. 上宜平
頭, 下不妨參差, 所謂齊頭不齊脚也, 如有當擡寫[1]
處, 只宜平擡, 或空一格. 又款宜行楷, 題句字略大,
年月等字略小. 元人畫有落款于樹石上者, 亦恐傷
畫局故也. 凡畫以單款爲佳, 傳之于後, 亦加珍重.
必欲爲號須視其人何如. 今人恐被攘奪, 必求雙款,
以不敏謝之可也. 「落款」—淸·鄒一桂『小山畫譜』

그림은 낙관할 곳이 반드시 있으니, 그 곳이 잘못되면 그
림 전체가 손상된다. 화제가 있는 것도 있고 없는 것도 있
는데, 행간이 길거나 짧을 수도 있으며, 더러는 두 줄이고
더러는 한 줄이며, 가로로 쓰거나 세로로 쓸 수도 있다. 위
에는 머리가 평평해야 하고 아래는 들쭉날쭉해도 상관없다.
이른바 머리는 가지런해야 하고, 다리는 가지런하지 않아도
된다는 말이다. 가령 올려서 써야할 곳이 있으면, 평평하게
올려야 하고, 더러는 같이 비워둔다. 또 낙관은 행이 반듯
하고, 화제 구절은 글자가 약간 크고 연 월 등의 글자는 약
간 작게 써야 한다.

원나라 사람들은 나무나 돌 위에 낙관한 것이 있다. 이것
도 그림을 손상시킬까 두려워했기 때문이다. 그림에는 단관하는 것을 좋게 여겨서 후
대에 전해오면서 진중하게 첨가하였다. 반드시 호를 지으려면 그 사람됨이 어떤지를
봐야한다. 요즘 사람들은 빼앗길까 두려워서 반드시 쌍관을 추구하는데, 미안하게 여겨
야할 것이다. 청·추일계의 『소산화보』「낙관」에 나온 글이다.

注

1 대사擡寫: 문서를 작성하는 격식의 하나이다. 상주문上奏文이나 일반 문서 중, 황실·천지
·능침陵寢 등에 관한 문자가 들어가는 글을 쓸 경우, 두려워하고 공경하는 뜻으로, 줄을
바꾸어 다른 문장의 첫머리보다 한 자, 혹은 두 자 내지 세 자 올려 쓰던 일을 말하는데,
대두사擡頭寫라고 하며, 단대單擡·쌍대雙擡·삼대三擡의 구별이 있었다.

按語

화제를 쓰는데 "위에는 평평하게 써야하고", "머리는 가지런하고 다리는 가지런하지 않게
쓴다"는 것은 다만 일반적인 법칙이다. 하지만 양주팔괴揚州八怪의 이복당李復堂이나 정

판교鄭板橋 같은 사람은 전인들이 진술한 규칙을 타파하여 그들은 구도상의 형식미의 필요에 따라서 그림에 쓴 화제가 다리는 가지런하지 않고 머리도 평평하지 않았다.

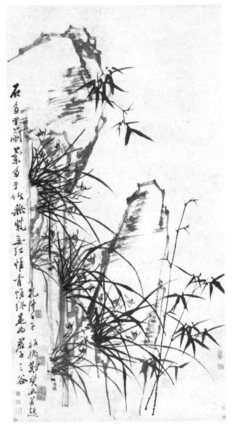

清, 鄭燮<蘭竹圖>

以字作石, 補其缺耳. —淸·鄭燮題〈竹圖〉. 載『鄭板橋書畵選』

돌에 글씨를 쓰는 것은 결점을 보충할 뿐이다. 청·정섭이 〈죽도〉에 제한 것인데, 『정판교서화선』에 기재된 글이다.

款題圖畵始自蘇 米, 至元 明而遂多以題語位置畵境者, 畵亦由題益妙. 高情逸思, 畵之不足, 題以發之, 後世乃爲濫觴.

古畵不名款, 有款者亦于樹腔石角題名而已, 後世多款題, 然款題甚不易也. 一圖必有一款題處, 題是其處則稱, 題非其處則不稱. 畵故有由題而妙亦有題而敗者, 此又畵後之經營也. —淸·方薰『山靜居畵論』

그림에 제를 쓰고 낙관하는 것은 소동파나 미불에서 시작되었는데, 원·명나라 때에 드디어 성행하게 되었고, 화제 글을 그린 자리에 쓰는 것은 화제로 인하여 그림이 더욱 묘하게 되기 때문이다. 높은 정과 빼어난 생각을 그림으로 표현하기가 부족하여 화제로 감정과 생각을 나타낸 것이 후세에 영향을 끼치게 된 것이다.

옛날 그림은 이름이나 관지를 하지 않았고, 낙관을 찍은 것도 나무 등걸이나 돌 모서리에 이름을 적었을 뿐이었다. 후세에는 관제를 많이 하는데, 관제가 그다지 쉽지 않다.

한 그림에는 관제할 곳이 반드시 한 곳이 있으니, 적절한 곳에 쓰면 어울리나, 적합한 곳이 아닌데 쓰면 어울리지 않게 된다. 그림은 화제로 인하여 묘하게 되기도 하고, 또한 화제 때문에 잘못되는 경우도 있기 때문에, 이 역시 그림을 그린 뒤에 연구해서 배치해야 한다. 청·방훈의 『산정거화론』에 나온 글이다.

淸, 錢杜<曲江樓圖>卷

畵上題詠與跋, 書佳而行款得地[1], 則畵亦增色. 若詩跋繁蕪, 書又惡劣, 不如僅書名山石之上爲愈也. 或有書雖工而無雅骨, 一落畵上, 甚于寒具[2]油, 祇可憎耳. 畵之款識, 唐人只小字藏樹根石罅, 大約書不工者多落紙背. 至宋始有年月紀之, 然猶是細楷一綫, 無書兩行者. 惟東坡款皆大行楷, 或有跋語三五行, 已開元人一派矣. 元惟趙承旨猶有古風, 至雲林不獨跋兼以詩, 往往有百餘字者. 元人工書, 雖侵畵位彌覺其雋雅, 明之文 沈, 皆宗元人意也.

落款有一定地位, 畵黏壁上細視之, 則自然有題跋賦詩之處, 惟行款臨時斟酌耳. ―淸·錢杜『松壺畵憶』

그림에서 제영과 제발은 글씨가 아름다워서 행관이 적합한 자리를 얻으면 그림 역시 형상에 보탬이 된다. 만약 시와 제발한 것이 번다하고 글씨도 아주 나쁘면 산이나 돌 위에 이름만 쓰는 것보다 못하다. 더러는 글씨를 잘 썼더라도 고상한 골력이 없이 그림 위에 한번 쓰면, 과자보다 기름져서 싫증만 날 것이다.

그림의 관지는 당나라 사람들은 단지 작은 글자로 나무뿌리나 돌 틈에 감추어서 썼고 대개 글씨가 공교하지 못한 자는 대부분 종이 뒤에 낙관하였다. 송나라에 이르러 처음으로 연 월 일을 기록한 것이 있었지만, 여전히 가는 해서로 한 줄만 썼고 두 줄로 쓴 것은 없었다. 오직 소동파의 낙관은 모두 커다란 행서와 해서로 써서 더러는 발문이 3~5행이나 되었으니, 이미 원나라 사람들의 한 유파를 열었던 것이다.

淸, 石濤 <愛蓮圖>

원나라 조승지[趙孟頫]만 여전히 고풍이 있고, 운림[倪瓚]은 시를 겸하여 제발했을 뿐만 아니라 백여 자나 되는 글자도 더러 있다. 원나라 사람들은 글씨를 잘 써서 그림이 그려진 자리까지 침범한 경우도 있지만, 더욱 준아함을 느끼게 되니, 명나라의 문징명과 심주는 모두 원나라 사람의 뜻을 본받았다. 낙관을 하는데는 일정한 자리가 있는데, 그림을 벽에 붙여놓고 자세하게 살펴보면 자연스레

제발하고 시를 지을 곳이 있으니, 오직 낙관할 때에 참작해야할 것이다. 청·전두의『송호화억』에 나오는 글이다.

> **注**
> **1** 득지得地: 적합한 자리를 얻는 것이다.
> **2** 한구寒具: 과자의 일종이다.

畵中詩詞題跋, 雖無容刻意求工, 然須以
淸雅之筆, 寫山林之氣. 若抗塵走俗[1], 則一
展覽而庸惡之狀不可嚮邇[2]. 溪山雖好, 淸
興蕩然矣. 石田畵最多題跋, 寫作俱佳. 十
洲[3]畵惟署實父仇英製[4], 或只用十洲印記,
而不署名. 且古人名畵往往有不署姓氏者,
不似今人之屑屑[5]焉欲見知于人也. 人各有
能有不能, 或長于畵而短于詩, 或優于詩詞
而絀于書法, 只可用其所已能, 不可强其所
未能. 果有妙畵, 卽絶無題跋, 何患不傳?
若其題畵行款[6], 須整整斜斜, 疎疎密密, 眞
書不可失之板滯, 行草又不可過于詭怪[7],
總在相山水之佈置而安放[8]之, 不相觸碍而
若相映帶[9], 此爲行款之最佳者也. ―清·盛大士
『谿山臥遊錄』

明, 沈周<廬山高圖>

그림 중에 시사와 제발은 힘써 공교로움을 구하는 것을 용납하지 않지만, 반드시 맑고 고상한 필치로 산림의 기운을 묘사해야 한다. 명리를 얻으려고 속세에서 분주하게 달리면, 이 그림을 한 번 펼쳐볼 적에 용렬하고 흉한 모습이 가까이 할 수 없을 것이다. 그림으로 그려진 계곡과 산은 비록 좋으나 맑은 흥취는 완전히 없어질 것이다.

석전[沈周]은 그림에 제발을 가장 많이 썼는데 쓴

제발이 모두 아름답다. 십주(仇英)의 그림에는 '실보 구영이 제작했다.'고만 서명하거나 혹은 '십주'라는 도장만 찍고 서명하지 않았다.

또 옛사람의 유명한 그림에는 이따금 성씨를 쓰지 않은 것도 있으니, 요즘 사람들처럼 구차하게 남들에게 알리려고 하는 것과는 다르다. 사람은 각기 잘하는 것도 있고 잘하지 못하는 것도 있어서, 어떤 이는 그림은 잘 그리지만 시는 잘 못 짓는 사람도 있으며, 혹은 시사는 우수하지만 서예를 잘 못하는 사람도 있다. 그러니 자신이 능한 것만 쓰면 되지, 능하지 못한 것을 억지로 쓸 필요는 없다. 과연 묘하게 잘 그린 그림이 있다면 전혀 제발이 없더라도 어찌 전하지 못할 것을 걱정하겠는가?

그림에 쓰는 행관은 정연한 그림에는 반드시 정연하게 쓰고, 또 기울게 써야할 것은 기울게 쓰며, 성글게 써야할 것은 성글게 쓰고, 빽빽하게 써야할 것은 빽빽하게 써야한다. 따라서 해서는 딱딱하고 융통성 없이 쓰면 안 된다. 행서와 초서는 지나치게 괴상하면 안 되니, 모두 산수를 포치하여 배치하는 것을 돕는 데에 있으며, 서로 저촉되어 막히지 않고 서로 잘 어울릴 것 같으면, 행관 중에서 가장 좋은 것이다. 청·성대사의 『계산와유록』에 나온 글이다.

注

1 항진주속抗塵走俗: 명예와 이익에 열중하여 진속塵俗가운데를 달리는 것을 이른다.
2 향이嚮邇: 향하여 가까이 하는 것이다.
3 십주十州: 실보實父는 명나라 구영仇英(1509~1559)의 자이며 실부實夫라고도 했다.
4 제制: 제製가 예전에는 같이 쓰였다.
5 설설屑屑: 구구한 모습, 구질구질한 것을 이른다.
6 행관行款: 그림에 글을 쓰고 낙관을 하는 행위자체를 의미한다.
7 궤괴詭怪: 이치에 위배되며 괴상한 것이다.
8 안방安放: 편안하게 배치하는 것을 이른다.
9 영대映帶: 서로 비추어 사물이 잘 어울리는 것을 말한다.

唐 宋之畵間有書款多有不書款者, 但于石隙間用小名印而已. 自元以後書款始行. 或畵上題詩, 詩後誌跋, 如趙松雪 黃子久 王叔明 倪雲林 兪紫芝 吳仲圭 柯敬仲 鄧善之等, 無不誌款留題, 並記年月. 爲某人所畵則題上款, 于元始見. 迨沈石田 文衡山 唐子畏 徐靑藤 陳白陽 董思白輩, 行款詩歌淸奇灑落, 更助畵趣. 惟近世鄙俚匠習, 固宜以沒字碑[1]爲是. 卽少年畵學未成, 或畵頗得意味而書法不佳, 亦當寫一名號足矣, 不必字多, 翻成不美,

每有畵雖佳而款失宜者, 儼然白玉之瑕, 終非全璧. 在市井粗率之人不足與
論, 或文士所題亦有多不合位置. 有畵細幼而款字過大者, 有畵雄壯而款字
太細者, 有作意筆畵而款字端楷者, 有畵向面處宜留空曠以見精神而乃款
字逼壓者, 或有抄錄舊句, 或自長吟, 一于貪多書傷畵局者, 此皆未明題款
之法耳. 不知一幅畵自有一幅應款之處, 一定不移, 如空天書空, 壁立題壁,
人皆知之, 然書空之字每行伸縮應長應短, 須看畵頂之或高或低. 從高低畵
外又離開一路空白, 爲畵靈光通氣[2], 靈光之外方爲題款之處, 斷不可平齊
四方刻板窒礙[3], 如寫峭壁參天[4], 古松挺立, 畵偏一邊, 留空一邊, 則在一邊
空處直書長行以助畵勢. 如平沙遠荻, 平水橫山, 則平款橫題, 如雁排天,
又不可以參差矣. 至山石蒼勁宜款勁書, 林木秀致當題秀字, 意筆用草, 工
筆用楷, 此又在書法精通書法純熟者方能作此. 「論題款[5]」—淸·鄭績『夢幻居畵學簡明』

당나라나 송나라의 그림은 간혹 서명한 낙관이 있으나 서명하지 않고 낙관만 한 것
이 많은데, 단지 돌 틈 사이에 작게 이름을 찍었을 뿐이다. 원나라 이후부터 그림에
낙관이 행해지기 시작했는데, 어떤 것은 그림위에 시를 썼고 시 뒤에 발문을 기록하였
는데, 예를 들면 다음과 같다.

조송설[趙孟頫]·황자구[黃公望]·왕숙명[王蒙]·예운림[倪瓚]·유자지[兪和]·오중규[吳
鎭]·가경중[柯九思]·등선지[鄧文原]같은 이 들은 화제를 남기고 낙관하지 않은 것이 없
으며 모두 몇 년 몇 월에 그렸다고 기록하였다.

어떤 사람을 위하여 그리고, 화제 위에 낙관하는 것이 원나라에 처음 보였다. 석전[沈
周]·문형산[文徵明]·당자외[唐寅]·서청등[徐渭]·진백양[陳淳]·동사백[董其昌] 등과 같
은 이들은 낙관을 행한 시가가 맑고 기발하며 시원스러워 더욱 그림의 정취를 도왔다.

오직 근세의 용속한 공장의 습관이
든 자들은 실로 화제를 쓰지 않는
것을 옳은 것으로 여긴다. 즉 젊은
나이라서 화학이 아직 이루어지지
않고, 어떤 이는 그림이 의미를 많이
얻었으나 서법이 좋지 않으면, 역시
하나의 이름이나 호를 써도 될 것이
니, 반드시 글자가 많을 필요가 없으
며 글자가 많으면 도리어 아름다움
을 이루지 못한다.

항상 그림이 좋더라도 낙관이 어
울리지 않는 것은 백옥의 티와 같아

明, 唐寅<山水圖>

서 결국은 완전한 옥이 되지 못한다. 시정에 있는 조속하고 비루한 사람들과 의론할 수 없고 더러는 문사가 제를 한 것도 위치가 맞지 않는 것이 많다. 어떤 그림은 자세하고 부드러운데 낙관한 글자가 너무 큰 것이 있고, 어떤 것은 그림이 웅장하나 낙관 글씨가 너무 가는 것이 있으며, 어떤 것은 사의화를 그렸는데 낙관 글자가 단정한 해서로 쓴 것이 있고, 어떤 그림은 정면을 향한 곳에 공활함을 남겨서 정신을 표현하였는데 낙관한 글자가 옹색한 것이 있으며, 혹은 옛날 문장을 베낀 것이 있고, 혹은 자신이 길게 읊어서 많은 글씨를 모두 탐해서 그림의 형세를 손상시키는데, 이런 것들은 모두 화제와 낙관하는 법에 밝지 못한 것이다.

한 폭의 그림에는 자연히 한 폭에 낙관해야 할 곳이 있어서 일정하게 옮길 수 없다는 것을 알지 못하더라도, 하늘이 공활한 것 같으면 글씨도 공활하게 쓰고, 절벽이 솟았으면 절벽 같이 써야한다는 것을 사람들은 모두 알고 있다. 하지만 공백에 글자를 쓰는 데는 항상 신축하게 행필하여 긴 것과 짧은 것이 있어야 하며, 반드시 그림의 꼭대기가 높거나 낮게 보여야한다. 높고 낮게 그린 것 외에도 하나의 길을 공백으로 남겨놓아야 그림의 신기한 광채가 되어 기맥이 통한다. 신기한 광채밖에 바로 제관할 곳은 평평하고 가지런하여 사방이 딱딱한 판에 각한 것처럼 막히는 장애가 되어서는 절대로 안 된다.

가파른 절벽에 하늘높이 솟고 오래된 소나무가 우뚝 서 있어서 한 쪽으로 치우치게 그려서 한쪽의 공간이 남아있으면 한 쪽 가장자리 빈 곳에 긴 행의 글씨를 곧게 쓰면 그림의 형세에 도움이 된다. 평평한 모래에 멀리 물 억새가 있고, 평평한 물과 산이 가로로 그려졌으면, 평평하게 가로로 제관을 하고, 기러기가 하늘에 줄지어날고 있으면 또 들쭉날쭉하게 해서는 안 된다.

산과 돌이 창노하게 빼어나면 제관도 강건하고 힘 있게 써야하며, 숲과 나무들이 아주 수려하면 화제도 수려한 글자를 쓰고, 사의화는 초서로 쓰고 공필화는 해서로 써야한다. 이것은 화법이 정통하고 서법이 매우 익숙한 자라야 비로소 이런 작품을 할 수 있다. 청·정속의 『몽환거화학간명』 「논제관」에 나온 글이다.

注

1 몰자비沒字碑: 글자를 새겨 넣지 않은 비석이다, 태산泰山 옥황정玉皇頂의 사당 앞에 있는 거대한 비석을 이른다. 진시황秦始皇 때 세워진 것으로 전하여 졌으나, 뒤에 한무제漢武帝 때 세워진 것으로 고증되었다. 허우대는 멀쩡하나 글을 모르는 사람을 비유하는 말이 되었다.

2 영광靈光: 그림의 신기한 광채를 가리킨다. * 통기通氣는 기맥이 통달하는 것이다.

3 질애窒礙: 막혀서 장애가 되는 것이다.

4 참천參天: 수목 등이 하늘높이 솟다, 하늘을 찌를 듯 우뚝 솟은 것을 형용하는 것이다.

5 제관題款: 그림이나 글씨 따위에 받을 사람의 이름을 쓰거나 작자의 이름을 쓰는 일이다.

* 낙관落款은 글씨나 그림 따위에 작가 이름이나 호, 날짜,
시구 등을 붓으로 쓰거나 도장을 찍는 일이다.

近대, 齊白石<蟹>

畵上題款各有定位, 非可冒昧[1], 蓋補畵之空處也.
如左有高山右邊空虛, 款卽在右. 右邊亦然, 不可侵
畵位, 字行須有法, 字體勿苟簡[2]. 「款識」—淸·孔衍式『石村畵訣』

그림에 화제를 쓰고 낙관하는 것은 각기 정해진 위치가
있으니 제멋대로 할 수 있는 것이 아니다. 그림의 제관은 공
허한 곳을 보충하기 때문이다. 좌측에 높은 산이 있고 우측
가장자리가 공허하다면 제관할 자리는 우측에 있다. 우측 변
도 마찬가지로, 그림이 그려진 자리에 화제가 침범해서는 안
되며, 글자의 행관도 법도가 있어야하고 글자체도 되는대로
아무렇게나 쓰지 말아야한다. 청·공연식의 『석촌화결』「관지」에 나온
글이다.

注

1 모매冒昧: 사리판단이나 앞뒤 헤아림도 없이 마구 나아감,
 제멋대로 행동하는 것이다.
2 구간苟簡: 되는대로 적당히 하는 것이다.

近人詩曰: "畵好時防俗手題." 古人佳畵往往被俗手題壞. 眞大恨事.

—淸·邵梅臣『畵耕偶錄』

요즘 사람들의 시에 "그림이 좋을 때는 저속한 솜씨로 화제를 쓰지 못하게 해야 한
다."고 하였다. 옛사람의 훌륭한 그림에 저속한 솜씨로 제를 써서 망친 경우가 종종 있
으니, 매우 한스러운 일이다. 청·소매신의 『화경우록』에 나오는 글이다.

題畫須有映帶[1]之致, 題與畫相發[2], 方不爲羨文[3]. 乃是畫中之畫, 畫外之意. —淸·張式『畫譚』

그림의 화제는 반드시 그림과 어울리는 운치가 있어서 화제와 그림이 서로 감동을 주거나 이해시켜야 비로소 쓸데없는 글이 되지 않는다. 이것이 바로 그림 속의 그림은 그림 밖의 뜻이라고 하는 것이다. 청·장식의 『화담』에 나오는 글이다.

注

1 영대映帶: 사물이 서로 비추어 어울리는 것을 이른다.
2 상발相發: 서로 감동하여 분발하거나 설명하는 것을 이른다.
3 선문羨文: 연문衍文으로 글 가운데 쓸데없이 끼여 있는 글이다.

인장印章

宋人書名不用印, 用印不書名. —淸·陸時化[1]『書畫說鈴』

송나라 사람들은 이름만 쓰고 인장을 사용하지 않았거나, 인장만 찍고 이름을 쓰지 않았다. 청·육시화의 『서화설령』에 나온 글이다.

注

1 육시화陸時化(1714-1779): 청나라 태창太倉 사람이고, 자는 윤지潤之이며, 호는 청송聽松이고, 서화를 애호하였고, 감별에 매우 정교하였으며, 장서도 풍부했다. 『오월소견서화록吳越所見書畫錄』을 저술했다.

圖章[1]必期精雅, 印色務[2]取鮮潔, 畫非藉是增重[3], 而一有不精, 俱足爲白璧之瑕. 歷觀名家書畫中, 圖印皆分外出色[4], 彼之傳世久遠固不在是, 而終

不肯稍留遺憾者, 亦可以見古人之用心矣. 按陶南村『輟耕録』載印章制度極詳, 凡名印[5]不可妄寫, 或姓名相合, 或加印章等字, 或兼用印章字, 曰姓某印章, 不若只用印字最爲正也. 二名[6]者可回文[7]寫, 姓下着印字, 在右, 二名在左是也. 單名[8]者曰姓某之印, 却不可回文寫. 名印內不得着氏. 表德[9]可加氏字, 宜審之. 表字印[10]只用二字, 此爲正式. 近人或幷姓氏于其上, 曰某氏某. 若作姓某甫, 古雖有此稱係他人美己, 却不可入印. 漢人三字印非複姓及無印字者, 皆非名印. 蓋字印[11]不當用印字以亂名也. 此雖不可拘泥, 然亦何可不知其大略乎!

—淸·盛大士『谿山臥遊錄』卷二

　　도장은 반드시 정미하고 우아하기를 기대해야 한다. 인주색은 반드시 선명하고 깨끗한 것을 구해야 한다. 그림이 더 중하게 되는데 도움이 되지 않더라도, 조금이라도 정교하지 못하면 모두 백옥의 흠이 될 수 있다.

　　명가들을 역대로 살펴보면 서화에 찍힌 도장은 모두 유달리 뛰어나다. 그것들 중에 대대로 전해오면서 아주 오래된 것은 본래 이렇게 남아 있지 않다. 끝내 조금이라도 유감을 남기는 것을 좋아하지 않는 것에서도 고인들의 마음 씀씀이를 볼 수 있다.

　　도남촌[陶宗儀]의 『철경록』을 살펴보면, 인장제도를 매우 상세하게 기재하였다. 대개 이름을 새긴 도장은 함부로 쓰면 안 된다. 혹은 성명과 서로 합쳐서 쓰거나 인장 등의 글자를 덧붙이거나, 인장이란 글자를 겸용하여 '모씨인장'이라고 한다. '인'자만 사용하는 것이 가장 정확한 것보다 못하다. 두 자인 이름은 회문하여 쓸 수 있는데, 성 아래에 '인'자를 붙여서 우측에 두고, 이름 두 자는 좌측에 둔다. 외자 이름은 '모씨지인'이라고 하는데, 오히려 배열하여 쓰면 안 된다. 명인 안에는 '씨'를 붙일 수 없다. 자나 호에는 '씨'를 덧붙일 수 있는데, 상세하게 살펴보아야 한다.

　　별명을 새긴 도장은 두 자만 사용하는 것이 올바른 격식이다. 요즘 사람들 중에 어떤 이는 성씨 위에 이름을 함께 써서 '모씨모'라고 하였다. '성모보'라고 쓴다면, 옛날에 비록 이러한 칭호가 타인이 자기를 좋게 부르는 경우가 있었더라도 '인'자를 넣으면 안 된다. 한나라 사람들이 사용한 3자인 중에 복성이 아닌데 '인'자가 없는 것은 모두 명인이 아니다. 대개 자인은 '인'자를 사용하여야 이름과 혼란되지 않는다. 이런 격식에 얽매이면 안 되지만, 어찌 대략을 알지 못해서야 되겠는가! <small>청·성대사의 『계산와유록』2권에 나온 글이다.</small>

注

1 도장圖章: 도서와 인장印章인데, 전의되어 인장만을 이른다. 진나라 이전에는 술鉥이라 불렀다. 鉥는 고대의 '璽(옥새 새; 옛 음은 사)'자이다. 진시황은 옥으로 도장으로 만들어

吳昌碩「明月前身」"夢見元配夫人所作印
章明月前身"의 邊款

사용한 이후, [옥새 새]자는 [爾 + 玉]의 형태인 [璽]로 쓰이게 되었다. 진나라 이후에는 제후나 왕侯王들 이외에도, 일반 백성이나 관리들도 [璽]를 [印(도장 인)]이라 부르게 되었다. 당나라 측천무후武后 때에는, [璽(새)]의 음이 [死(죽을 사)]와 유사하다 하여, [寶(보배 보)]로 바꾸었다. 이후, 황제皇帝의 옥새 도[寶]로 불리게 되었다. 남북조至南北朝 이후, 인장은 붉은 안료에 찍어서 사용하게 되었는데, 이 때문에 기記 또는 주기朱記라는 별칭을 가지게 되었다. 명청明淸 시대에는, 관인官印이 관계官階에 다라 크기에 등급이 있게 되었다. 가장 큰 것은 4촌寸에 달했으며, 네모난 것은 모두 인印이라 하였고, 장방형의 것은 관방關防이라 하였다. 하급 관리들의 인장은 조정의 처리하지 않고 주무부서의 책임자가 발급하였으며, 검기鈐記 또는 육기戳記라 불렀다. 송宋나라 이후에는 책을 소장하는 사람들 사이에서 자신들의 소장 도서에[아무개의 책]이라는 뜻의[모모의 도서某某圖書]라는 글을 적어두는 것이 유행하였다. 이에, 일반인들은[圖書]를 [인장印章]의 다른 이름으로 오해하게 되었는데, 이후 이러한 잘못이 습관이 되어 인장의 새로운 이름이 되었다. 후에, 사람들은 공사公私를 구분하기 위하여, 관인官印은 [印] 또는 [章]으로 불렸고, 사기私記, 도서圖書, 도장圖章 등은 사인私印을 일컫는 말로 쓰게 되었다. 이렇게 많은 명칭에도 불구하고, 말하는 대상은 한 가지이었다.

2 무務: '반드시, 꼭 …해야 한다'는 뜻이다.

3 증중增重: 가중하다, 보다 강화하는 것이다.

4 "분외출색分外出色": 유달리 뛰어남, 특색이 있는 것이다.

5 명인名印: 이름을 새긴 도장이다.

6 이명二名: 두 글자의 이름이나 한 사람의 두 가지 이름이다.

7 회문回文: 인장의 글자를 배열하는 방식이다.

8 단명單名: 외자의 이름이다.

9 표덕表德: 자, 호, 덕행, 선행을 나타내는 일이다.

10 "표자인表字印": 별명을 새긴 도장이다.

11 자인字印: 자字를 새긴 도장이다.

清, 石濤「搜盡奇峰打草稿」　　清, 石濤「痴絕」　八大山人「可得神仙」　民國, 齊白石「故里山花此時開也」

......................................

書成題款矣, 蓋用圖章豈不講究哉?

圖章中文字要摹倣秦 漢篆法 · 刀法, 不可刻時俗派, 固當講究, 然不在此論. 此但論用之得宜耳. 每見畵用圖章不合所宜卽爲全幅破綻, 或應大用小, 應小用大; 或當長印方, 當高印低, 皆爲失宜. 凡題款字如是大卽當用如是大之圖章. 儼然添多一字之意. 圖幼用細篆, 畵蒼用古印, 故名家作畵必多作圖章. 小 · 大 · 圓 · 長, 自然石 · 急就章, 無所不備, 以便因畵擇配也. 題款時卽先預留圖章位置, 圖章當補題款之不足, 一氣貫串, 不得字了字, 圖章了圖章. 圖章之顧款, 猶款之顧畵, 氣脈相通. 此款字未足則用圖章贅脚以續之, 如款字已完則用圖章附旁以襯之. 如一方合式只用一方, 不以爲寡. 如一方未足則宜再至三亦不爲多. 更有畵大軸潑墨淋漓一筆盈尺, 山石分合不過幾筆, 遂成巨幅, 氣雄力厚, 則款當大字以配之. 然餘紙無多, 大字款不能容, 不得不題字略小以避畵位, 當此之際用小印則與畵相離, 用大印則與款相背, 故用小如字大者先蓋一方以接款字餘韻, 後用大方續連以應畵筆氣勢. 所謂觸景生情, 因時權宜, 不能執泥. 至印首當印在畵角之首, 斷不是題款詩跋字之首也. 蓋全幅以畵爲主, 盍不思之? 「論圖章」―淸 · 鄭績『夢幻居畵學簡明』

그림이 완성되면 화제를 쓰고 낙관을 하는 것은 대개 도장을 찍는 것인데 어떻게 강구하지 않을 수 있는가? 도장 가운데 문자는 진 · 한시대의 전법과 도법을 모방해야하며 세속의 유파를 새겨서는 안 되며, 실로 강구해야 하지만, 도장에 관한 이론이 없다. 이는 다만 용법을 논하여 적의함을 터득할 따름이다.

항상 그림에 사용된 도장을 보면 어울리게 조화되지 않아서 곧 전체 화폭의 결함이 되는데, 어떤 것은 커야하는데 작을 것을 사용했고, 작아야하는데 큰 것을 사용하였다. 어떤 것은 긴 것을 찍어야 하는데 네모난 것을 찍었고, 높은 것을 찍어야 하는데 낮은 것을 찍어서 모두가 어울리지 않는다.

모든 제관의 글자가 클 것 같으면

石濤＜花卉冊＞

이렇게 큰 도장을 사용해야 한다. 많은 글자에 한 글자를 첨삭하는 것과 같은 뜻이다. 그림이 부드러운 느낌이면 가는 전자篆字를 사용하고, 그림이 창로하면 고인을 사용하여서 유명한 작가의 그림에는 반드시 도장이 많다. 작거나 크거나 둥근 것과 긴 것과 자연석에 급하게 새긴 것 등을 모두 갖추어야, 편리한 데로 그림에 따라서 골라서 배치할 수 있다.

화제를 쓰고 낙관할 때 먼저 도장을 찍을 자리를 미리 남기고, 도장은 제관이 부족한 것을 보충하여 하나의 기를 관통하여 글자로 완료할 수 없는 것을 도장을 찍어서 마친다. 도장이 제관과 어울리면 제관이 그림과 어울리는 것과 같아서 기맥이 서로 통한다. 제관한 글자가 만족스럽지 못하면 도장을 사용하여 연결하여 이어서 아래에 찍는데, 만약 제관한 글자가 이미 완비되었으면 도장을 옆에 붙여서 제관을 돋보이게 한다.

만약 한 방을 찍는 것이 형식에 어울리면 한 방을 사용하는 것이 적다고 여겨서는 안 된다. 만약 하나를 찍은 것이 부족할 것 같으면 두 개나 세 개를 찍어도 많은 것이 아니다. 더욱 큰 두루마리에 발묵하여 힘차게 그리면, 한 필치가 한자가 넘어서 산과 돌을 나누고 합하는 것이 다만 몇 필치이지만, 결국 큰 화폭을 이루어서 기운이 웅건하고 필력이 중후하면 낙관은 큰 글자로 배열해야한다.

그러나 종이에 여백이 많지 않아서 큰 글자의 낙관을 수용할 수 없으면, 할 수 없이 화제 글자를 약간 작게 하여 그림의 위치를 피해야하는데, 이런 때에는 작은 도장을 사용하면 그림과 서로 떨어지고, 큰 도장을 사용하면 낙관과 서로 어긋나기 그 때문에 작은 것을 사용하되, 글자가 큰 것은 먼저 한 방을 덮어서 낙관한 글자의 여백에 연접시킨 후에 큰 도장을 이어서 사용하면 그림의 필치가 기세와 부합한다.

文徵明<老子像>에 사용된 印章

이른바 경치에 감동하여 정이 생기지만, 때에 따라서 변통해야할 것이니 고집할 수 없는 것이다. 도장의 윗부분은 그림 모서리의 꼭대기에 찍어야하는 것이지, 제관이나 발문한 시의 글자 위에 찍는 것이 결코 아니다. 대개 전체 화폭은 그림을 위주로 하는데 어찌 그런 것을 생각하지 않을 수 있겠는가? 청·정속의 『몽환거화학간명』「논도장」에 나온 글이다.

印章最忌兩方作對, 畵角印須施之山石實處.

　唐 宋皆無印章, 至元時始有之, 然少佳者, 惟趙松雪最精, 只數方耳. 畵上亦不常用. 雲林尚有一二方稍可, 至明時停雲館爲三橋所鐫. 董華亭一昌字朱文[1]印, 是漢銅章[2]皆妙. 唐解元印亦三橋筆, 餘皆劣, 蓋名下諸君, 究心于此者絶無僅有[3]耳. —清·錢杜『松壺畵憶』

인장에서 양 모서리가 대칭을 이루는 것을 가장 꺼리고, 그림의 모서리에 도장을 찍는 것은 반드시 산과 돌이 있는 곳에 찍어야 한다.

「趙孟頫印章」

당나라와 송나라 사람들은 모두 인장이 없는데, 원나라 때에 처음으로 인장이 있었지만, 좋은 것이 적었고, 오직 조송설[趙孟頫]만 가장 정결한 것이 몇 개만 있었을 뿐이다. 그림 위에도 항상 사용한 것은 아니다.

운림[倪瓚]은 오히려 한 두 개가 조금 좋은 것이 있었고, 명나라 때에 이르러 정운관[文徵明]이 삼교[文彭]를 위하여 새긴 것이다.

동화정[董其昌]의 하나의 '창昌'자가 양각된 도장과 한나라의 구리로 된 관인이 모두 묘하다.

당해원[唐寅]의 인장도 삼교[文彭]의 필치이고 나머지는 모두 졸렬하니, 유명한 여러 공들 중에 인장에 대하여 전심으로 연구하는 자가 거의 없었다. 청·전두의 『송호화억』에 나온 글이다.

文彭의 壽山石「印章」

注

1 주문朱文: 도장에서 튀어나온 글자나 붉은 색으로 찍힌 글자로 양각한 인장을 이른다.

2 동장銅章: 고대에 구리로 제조한 관인官印을 이른다.

3 "절무근유絶無僅有": 좀처럼 없거나 거의 없는 것이다.

| 편자소개 |

주적인周積寅

1938년 중국 강소성 출생. 2006년 현재 남경예술학원 교수.
강소성 미술가협회 이론위원회 부주임, 양주학파연구회 명예회장, 중국미술가협회 회원으로 활동 중. 저서로『중국미술통사』,『중국화파총서』등이 있다.

| 역자소개 |

김대원金大源

1955년 한국 경북 안동 출생. 현재 경기대학교 예술대학 교수.
경희대학교에서 학사 석사를 마치고, 고려대학에서 한문학 전공으로 문학박사를 취득하였다. 대한민국미술대전에서 두 번의 특선과 우수상을 수상하였으며, 제3회 월전미술상을 수상하였고 20회의 개인전을 열었으며 300여회의 단체전에 참여하였다.　저역서로　『중국역대화론』I~V(다운샘)・『중국고대화론유편』1~16(소명)・『원림과 중국문화』1~4(학고방)・『중국화론집성 주석본』1~5(학고방)・『중국화론 집요』(학고방)가 있으며, 공역으로『집자묵장필휴』1~8(고요아침) 등이 있다.

중국화론집요中國畵論輯要

초판 인쇄 2018년 1월 2일
초판 발행 2018년 1월 12일

편 자 | 주적인(周積寅)
역 자 | 김대원(金大源)
펴 낸 이 | 하운근
펴 낸 곳 | 學古房

주 소 | 경기도 고양시 덕양구 통일로 140 삼송테크노밸리 A동 B224
전 화 | (02)353-9908 편집부(02)356-9903
팩 스 | (02)6959-8234
홈페이지 | http://hakgobang.co.kr
전자우편 | hakgobang@naver.com, hakgobang@chol.com
등록번호 | 제311-1994-000001호

ISBN 978-89-6071-717-6 93650

값 : 88,000원

이 도서의 국립중앙도서관 출판예정도서목록(CIP)은 서지정보유통지원시스템 홈페이지
(http://seoji.nl.go.kr)와 국가자료공동목록시스템(http://www.nl.go.kr/kolisnet)에서 이용하
실 수 있습니다. (CIP제어번호 : CIP2017034102)

■ 파본은 교환해 드립니다.